中国昆曲年鉴编纂委员会 编

# 中国
## [昆曲年鉴]
The Yearbook of Kunqu Opera-China
### 2019

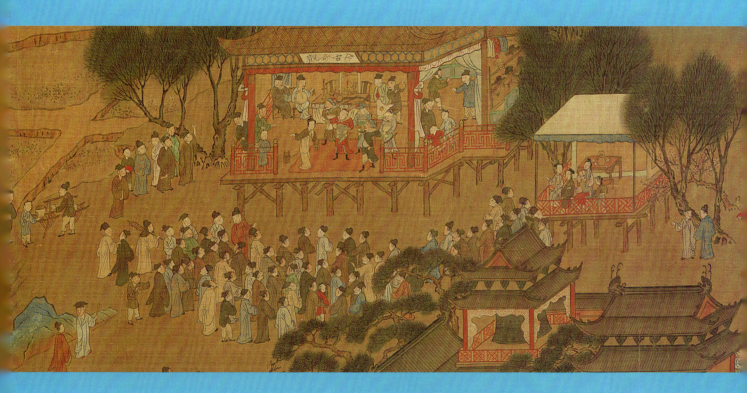

苏州大学出版社

图书在版编目(CIP)数据

中国昆曲年鉴.2019/朱栋霖主编;中国昆曲年鉴编纂委员会编.—苏州:苏州大学出版社,2019.12
 ISBN 978-7-5672-3069-9

Ⅰ.①中… Ⅱ.①朱… ②中… Ⅲ.①昆曲-2019-年鉴 Ⅳ.①J825.53-54

中国版本图书馆 CIP 数据核字(2019)第 281291 号

| 书　　名: | 中国昆曲年鉴2019 |
| --- | --- |
| 编　者: | 中国昆曲年鉴编纂委员会 |
| 主　　编: | 朱栋霖 |
| 责任编辑: | 刘　海 |
| 装帧设计: | 吴　钰 |
| 出版发行: | 苏州大学出版社(Soochow University Press) |
| 出 品 人: | 盛惠良 |
| 社　　址: | 苏州市十梓街1号　邮编:215006 |
| 印　　刷: | 苏州工业园区美柯乐制版印务有限责任公司 |
|  | E-mail:Liuwang@suda.edu.cn　QQ:64826224 |
| 邮购热线: | 0512-67480030 |
| 销售热线: | 0512-67481020 |
| 开　　本: | 889 mm×1 194 mm　1/16　印张:26.25　插页:32　字数:837千 |
| 版　　次: | 2019年12月第1版 |
| 印　　次: | 2019年12月第1次印刷 |
| 书　　号: | ISBN 978-7-5672-3069-9 |
| 定　　价: | 338.00元 |

凡购本社图书发现印装错误,请与本社联系调换。服务热线:0512-67481020

# 中国昆曲年鉴编纂委员会

主　任　李　群

副主任　诸　迪　吕育忠　李　杰　徐春宏　朱栋霖

委　员　（按姓氏笔画为序）

　　　　王　馗　王明强　叶长海　许浩军　朱恒夫
　　　　冷建国　吴新雷　谷好好　李鸿良　杨凤一
　　　　张继青　汪世瑜　罗　艳　郑培凯　俞为民
　　　　侯少奎　洪惟助　徐显眺　傅　谨　谢柏梁
　　　　蔡正仁

主　编　朱栋霖

# 编 辑 说 明
## Editor Explanation

一、中国昆曲于 2001 年被联合国教科文组织列入"人类口述与非物质遗产代表作"名录。《中国昆曲年鉴》是关于中国昆曲的资料性、综合性年刊,记载中国昆曲保护传承发展的年度状况。《中国昆曲年鉴》以学术性、文献性、资料性、纪实性为宗旨,为了解中国昆曲年度状况提供全方位信息。

二、《中国昆曲年鉴 2019》记载 2018 年度中国昆曲的保护传承工作和基本情况,各昆剧院团的艺术和相关活动,记录年度昆曲进展,聚焦年度昆曲热点,展示年度昆曲成就。

三、《中国昆曲年鉴 2019》共设以下栏目:(1)特载:第七届中国昆剧艺术节;(2)北方昆曲剧院;(3)上海昆剧团;(4)江苏省演艺集团昆剧院;(5)浙江昆剧团;(6)湖南省昆剧团;(7)江苏省苏州昆剧院;(8)永嘉昆剧团;(9)2018 年度推荐剧目;(10)2018 年度推荐艺术家;(11)昆曲曲社;(12)昆剧教育;(13)昆曲研究;(14)2018 年度推荐论文;(15)昆曲博物馆;(16)昆事记忆;(17)中国昆曲 2018 年度纪事。

四、《中国昆曲年鉴》附设英文目录。

五、《中国昆曲年鉴 2019》选登图片的编排次序与正文目录所标示内容相一致,唯在每辑图片起始设以标题,不再另列图片目录。

六、《中国昆曲年鉴 2019》的封面底图,系明代仇英(约 1494—1552)所绘《清明上河图》姑苏盘胥门外春台戏(《白兔记·出猎》)。17 个栏目的中扉页插图采自明版传奇(昆曲剧本)木刻版画,封底图系倪传钺所绘苏州昆剧传习所图。

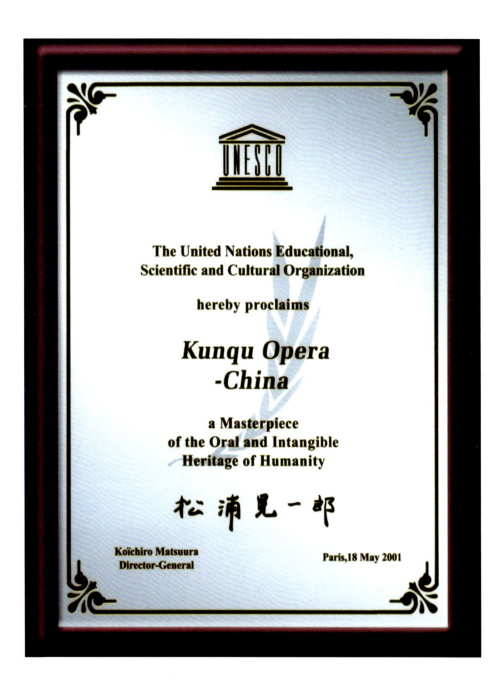

# 特载 第七届中国昆剧艺术节

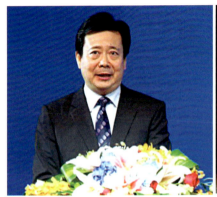
▲ 文化与旅游部副部长李群致开幕词

▲ 苏州市市长李亚平主持第七届中国昆剧艺术节开幕式

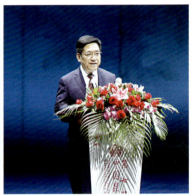
▲ 第七届中国昆剧艺术节闭幕式，苏州市副市长徐美健致辞

▲ 在开幕式上演出昆剧《顾炎武》

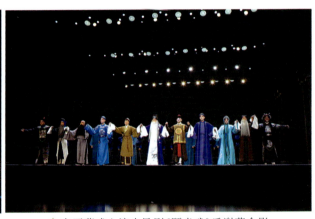
▲ 在开幕式上演出昆剧《顾炎武》后谢幕合影

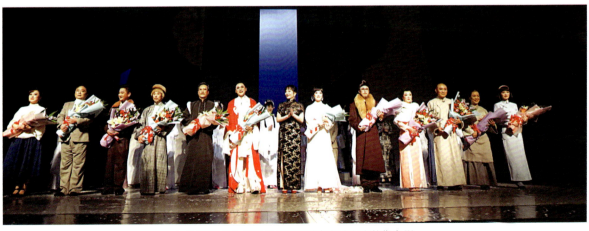
▲ 在闭幕式上演出昆剧《风雪夜归人》后谢幕合影

## 北方昆曲剧院参加第七届中国昆剧艺术节活动

《雁翎甲·盗甲》剧照（张暖饰时迁；司鼓：庄德成，司笛：王孟秋。时间：10月14日；地点：苏州开明大戏院）

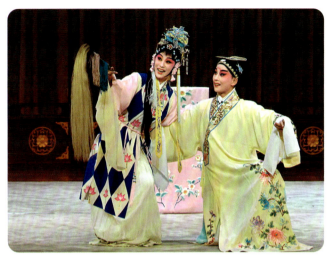

《玉簪记·偷诗》剧照（邵天帅饰陈妙常，翁佳慧饰潘必正；司鼓：庄德成，司笛：关墨轩。时间：10月14日；地点：苏州开明大戏院）

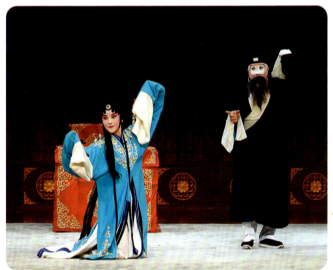

《渔家乐·刺梁》剧照（潘晓佳饰邬飞霞，张欢饰万家春；司鼓：孙凯，司笛：王孟秋。时间：10月14日；地点：苏州开明大戏院）

《十五贯·男监》剧照（邵峥饰熊友兰，肖向平饰熊友蕙；司鼓：张航；司笛：王孟秋。时间：10月14日；地点：苏州开明大戏院）

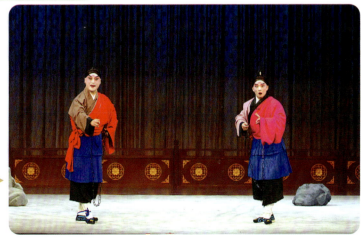

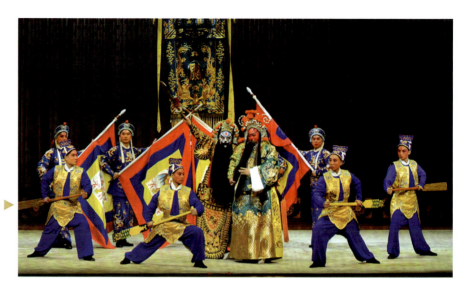

《单刀会》剧照（杨帆饰演关羽，董红钢饰周仓；司鼓：李永昇；司笛：丁文轩。时间：10月14日；地点：苏州开明大戏院）

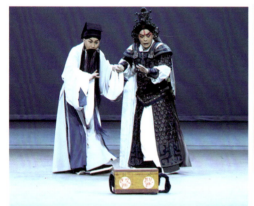

《赵氏孤儿》剧照（袁国良饰程婴，杨帆饰韩厥；指挥：梁音；司鼓：庄德成；司笛：王孟秋。时间：10月16日；地点：苏州文化艺术中心）

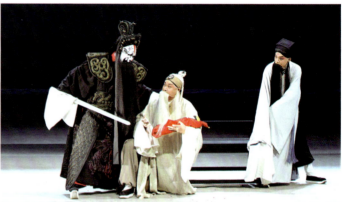

《赵氏孤儿》剧照（袁国良饰程婴，海军饰公孙杵臼，张鹏饰屠岸贾；指挥：梁音；司鼓：庄德成；司笛：王孟秋。时间：10月16日；地点：苏州文化艺术中心）

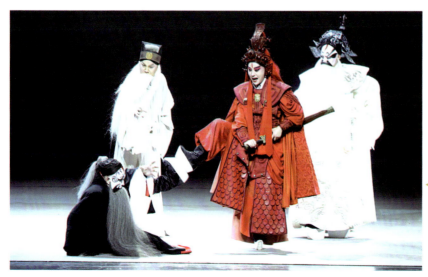

《赵氏孤儿》剧照（袁国良饰程婴，张鹏饰屠岸贾，翁佳慧饰赵武，史舒越饰魏绛；指挥：梁音；司鼓：庄德成；司笛：王孟秋。时间：10月16日；地点：苏州文化艺术中心）

## 上海昆剧团参加第七届中国昆剧艺术节活动

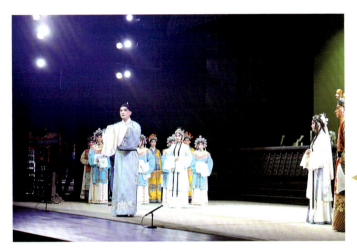

《琵琶记》剧照（编剧：王仁杰；导演：王欢；主演：黎安、陈莉、罗晨雪；司鼓：林峰；司笛：杨子银。时间：10月16日；地点：苏州市公共文化中心剧院）

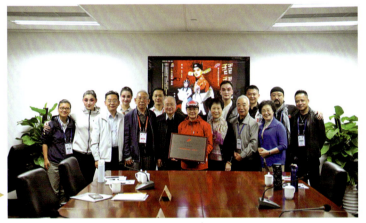

《琵琶记》专家研讨会合影（时间：10月16日；地点：苏州市公共文化中心剧院会议室）

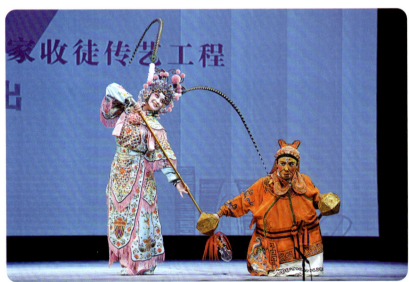

《扈家庄》剧照（主演：钱瑜婷、张前仓；司鼓：高均；司笛：杨子银）

《西厢记·佳期》剧照（主演：汤泼泼、谢璐、谭许亚；司鼓：高均；司笛：杨子银）

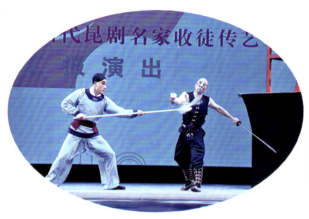

▲《偷鸡》剧照（主演：娄云啸、谭笑；司鼓：林峰；司笛：张思炜）

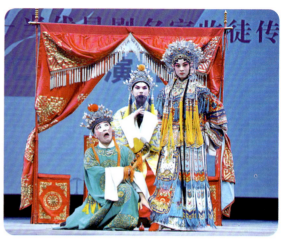

▲《长生殿·絮阁》剧照（主演：罗晨雪、卫立、朱霖彦；司鼓：林峰；司笛：杨子银）

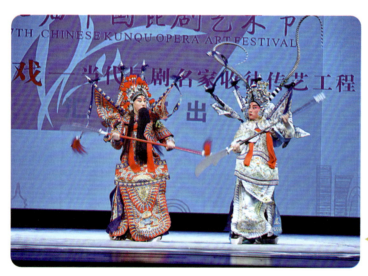

《铁冠图·对刀步战》剧照（主演：张伟伟、贾喆；司鼓：林峰；司笛：杨子银）◀

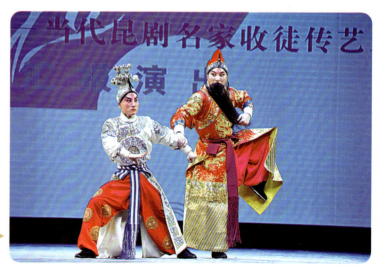

◀《铁冠图·对刀步战》剧照（主演：张伟伟、贾喆；司鼓：林峰；司笛：杨子银）

## 江苏省演艺集团昆剧院参加第七届中国昆剧艺术节活动

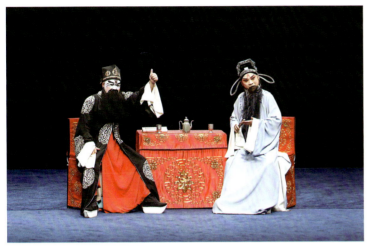

▲《桃花扇·侦戏》剧照，赵于涛(左)饰阮大铖，周鑫饰杨龙友

▲《桃花扇·寄扇》剧照(龚隐雷饰李香君)

◀《桃花扇·逢舟》剧照，徐思佳(右)饰李贞丽，钱伟饰老兵

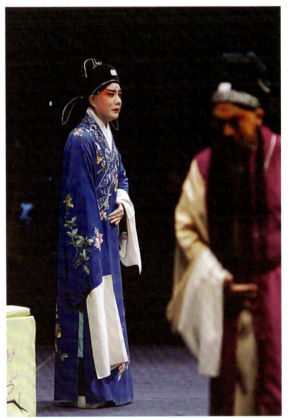

▲《桃花扇·题画》剧照(钱振荣饰侯方域)

◀《桃花扇·沉江》剧照(柯军饰史可法)

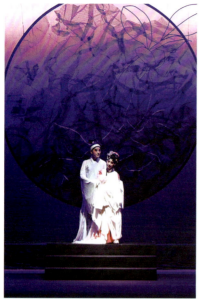
▲《醉心花》剧照,施夏明(左)饰姬灿,单雯饰嬴令(摄影:白骏)

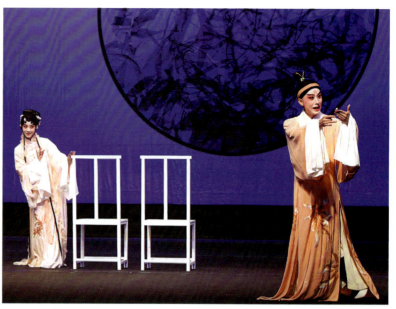
▲《醉心花》剧照,施夏明(右)饰姬灿,单雯饰嬴令(摄影:白骏)

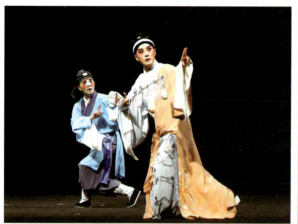
▲《醉心花》剧照,施夏明(右)饰姬灿,钱伟饰扫红(摄影:白骏)

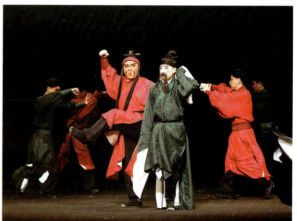
▲《醉心花》剧照,赵于涛(左)饰嬴放,朱贤哲饰姬笑(摄影:白骏)

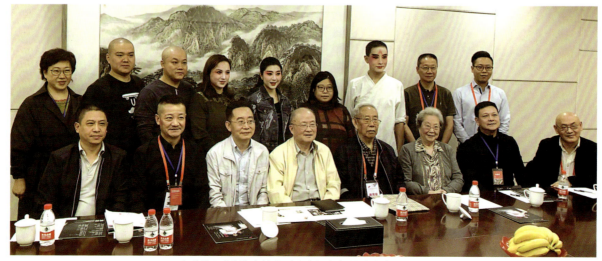
▲《醉心花》演出结束后主创、专家研讨会合影

## 浙江昆剧团参加第七届中国昆剧艺术节活动

### "名家传艺——当代昆剧名家收徒传艺工程"折子戏汇报演出专场

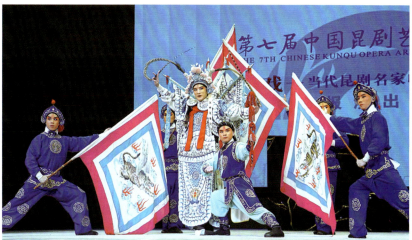
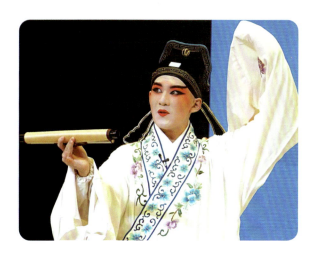

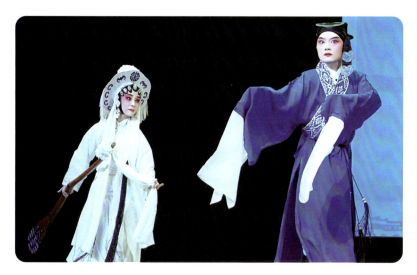

演出《雷峰塔》

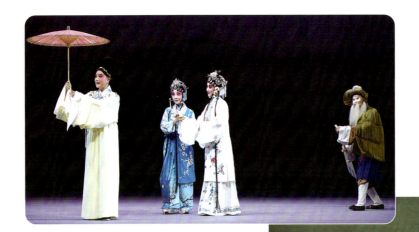

## 湖南省昆剧团参加第七届中国昆剧艺术节活动

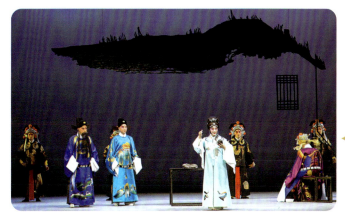

◀ 新编昆剧《乌石记》剧照。编剧：俞妙兰；总导演：王晓鹰；执行导演：沈矿；主演：罗艳、黄炳强（特邀）；司鼓：陈林峰；司笛：夏轲（时间：10月15日；地点：昆山保利剧院）

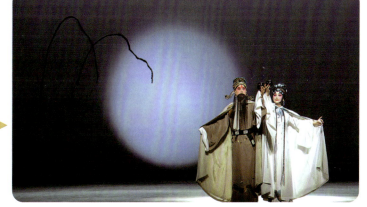

新编昆剧《乌石记》剧照。编剧：俞妙兰；总导演：王晓鹰；执行导演：沈矿；主演：罗艳、黄炳强（特邀）；司鼓：陈林峰；司笛：夏轲（时间：10月15日；地点：昆山保利剧院）▶

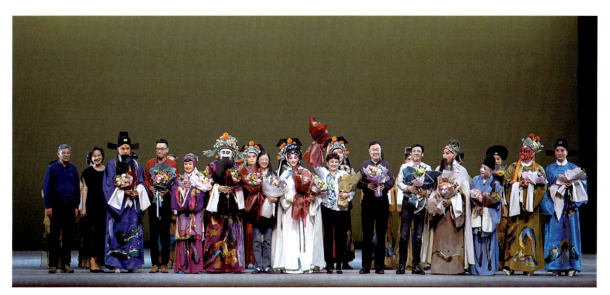

▲ 新编昆剧《乌石记》演出结束后合影。编剧：俞妙兰；总导演：王晓鹰；执行导演：沈矿；主演：罗艳、黄炳强（特邀）；司鼓：陈林峰；司笛：夏轲（时间：10月15日；地点：昆山保利剧院）

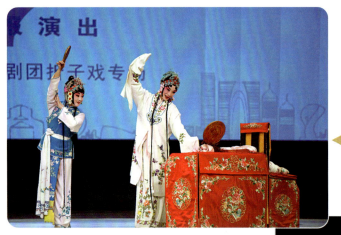

◀ "名家传艺——当代昆剧名家收徒传艺工程"折子戏汇报演出专场,演出《牡丹亭·游园》(邓娅晖饰杜丽娘,张璐妍饰春香;司鼓:李力;司笛:夏轲。时间:10月16日;地点:苏州开明大戏院)

"名家传艺——当代昆剧名家收徒传艺工程"折子戏汇报演出专场,演出《九莲灯·火判》(刘瑶轩饰火德星君,刘嘉饰闵远;司鼓:陈林峰;司笛:蒋锋。时间:10月16日;地点:苏州开明大戏院) ▶

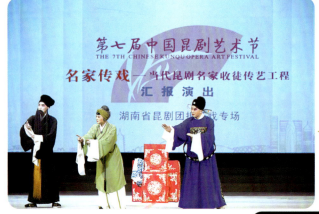

◀ "名家传艺——当代昆剧名家收徒传艺工程"折子戏汇报演出专场,演出《荆钗记·见娘》(王福文饰王十朋,左娟饰王母,卢虹凯饰李成;司鼓:陈林峰;司笛:夏轲。时间:10月16日;地点:苏州开明大戏院)

"名家传艺——当代昆剧名家收徒传艺工程"折子戏汇报演出专场,演出《目连救母》(刘婕饰刘青提,陈薇饰目连,凡佳伟饰地藏王,蔡路军饰大鬼;司鼓:陈林峰;司笛:蒋锋。时间:10月16日;地点:苏州开明大戏院) ▶

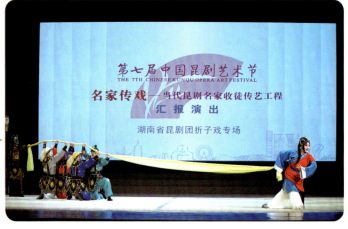

特载　第七届中国昆剧艺术节

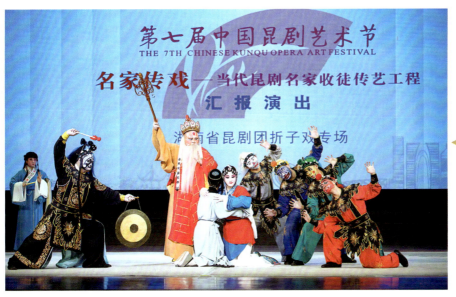

◀ "名家传艺——当代昆剧名家收徒传艺工程"折子戏汇报演出专场，演出《目连救母》(刘婕饰刘青提，陈薇饰目连，凡佳伟饰地藏王，蔡路军饰大鬼；司鼓：陈林峰；司笛：蒋锋。时间：10月16日；地点：苏州开明大戏院)

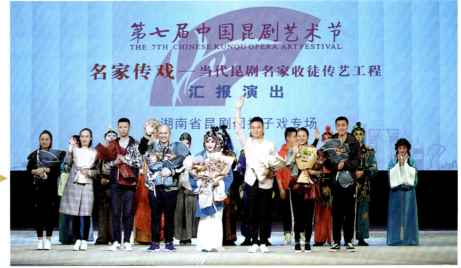

"名家传艺——当代昆剧 ▶
名家收徒传艺工程"折子
戏专场汇报演出结束后
合影(时间：10月16日；
地点：苏州开明大戏院)

▲ "名家传艺——当代昆剧名家收徒传艺工程"折子戏汇报演出专场，演出《荆钗记·见娘》(王福文饰王十朋，左娟饰王母，卢虹凯饰李成；司鼓：陈林峰；司笛：夏轲。时间：10月16日；地点：苏州开明大戏院)

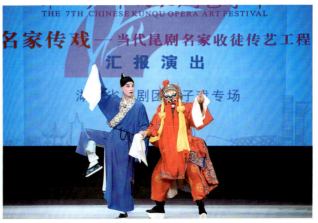

▲ "名家传艺——当代昆剧名家收徒传艺工程"折子戏汇报演出专场，演出《九莲灯·火判》(刘瑶轩饰火德星君，刘嘉饰闵远；司鼓：陈林峰；司笛：蒋锋。时间：10月16日；地点：苏州开明大戏院)

## 永嘉昆剧团参加第七届中国昆剧艺术节活动

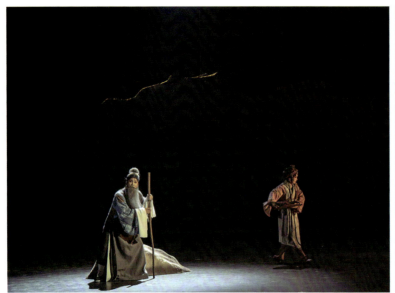

▲《孟姜女送寒衣》锦头"望儿"剧照（编剧：俞妙兰；导演：俞鳗文；主演：张媛媛；主笛：金瑶瑶。时间：10月16日；地点：苏州独墅湖影剧院）

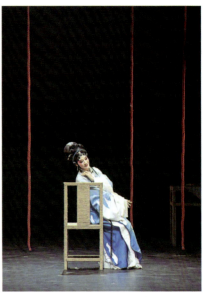

▲《孟姜女送寒衣》一段锦"做衣"剧照

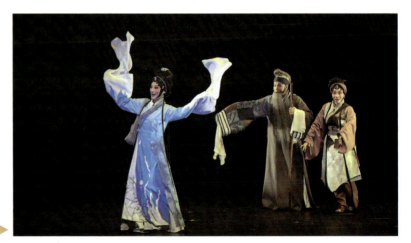

《孟姜女送寒衣》二段锦"走途"剧照 ▶

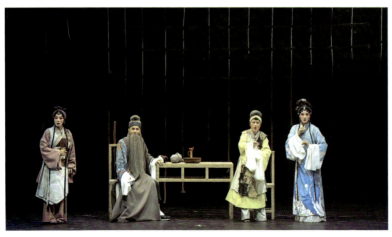

◀《孟姜女送寒衣》三段锦"寄宿"剧照

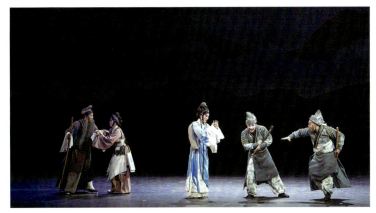
◀《孟姜女送寒衣》四段锦"遇劫"剧照

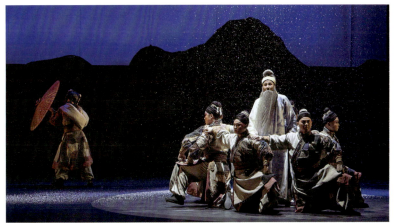
《孟姜女送寒衣》五段锦"雪葬"剧照 ▶

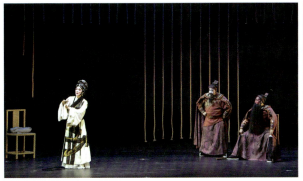
▲《孟姜女送寒衣》六段锦"唱关"剧照

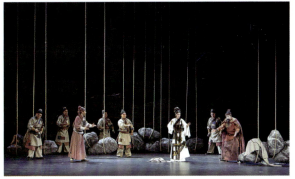
▲《孟姜女送寒衣》七段锦"哭城"剧照

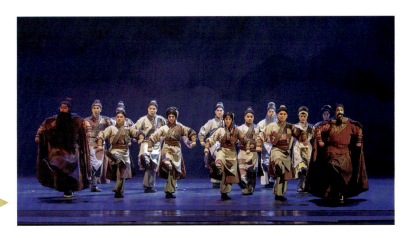
《孟姜女送寒衣》锦尾"石颂"剧照 ▶

# 北方昆曲剧院 2018 年度各项活动

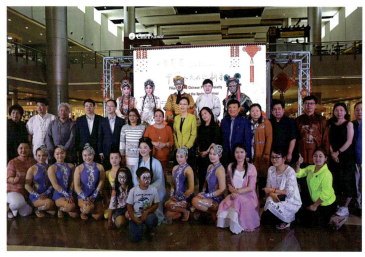

▲1月31日—2月4日，北方昆曲剧院携《闹天宫》《游园》赴菲律宾参加"四海同庆"中菲人民共迎新春活动

▲3月8日，北方昆曲剧院院长杨凤一荣获"全国三八红旗手"荣誉称号

▲3月22日，俄罗斯萨哈共和国青年演员赴北方昆曲剧院学习昆曲《牡丹亭·拾画叫画》片段

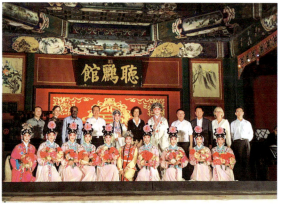

▲7月17日，联合国教科文组织总干事阿祖莱在颐和园观看北方昆曲剧院演出《牡丹亭·游园惊梦》，并对昆曲艺术赞叹不已

◀10月7日，美国艺术协会会长周龙章先生在纽约授予北方昆曲剧院院长杨凤一2018年"亚洲最杰出艺人奖"之"终身成就奖"，以此表彰杨凤一院长在昆曲艺术表演及昆曲艺术发展等领域的突出成就和贡献

11月9日—20日,北方昆曲剧院赴俄罗斯雅库茨克、圣彼得堡、莫斯科演出《图雅雷玛》,中国驻俄罗斯大使馆大使李辉先生高度赞扬了北方昆曲剧院为推动中俄两国文化交流所做出的突出贡献

丛兆桓老师在授课

计镇华老师在授课

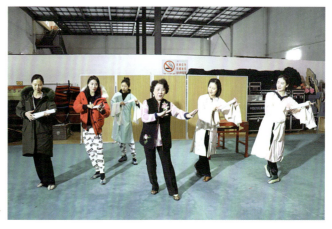

梁谷音老师在授课

## 上海昆剧团2018年度各项活动

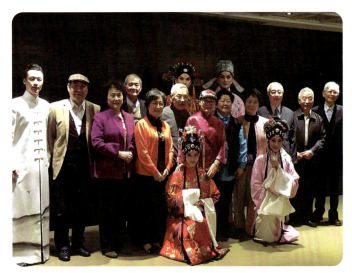

▲1月1日—8日,上昆应台湾"新象文教基金会"邀请,赴台参加由中华文化联谊会、上海文化联谊会、"新象文教基金会"共同举办的第八届海派文化艺术节,于台北"两厅院"演出经典折子戏及"临川四梦"。图为1月2日于台北"两厅院"召开"临川四梦"记者招待会后合影

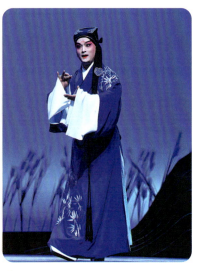

▲3月4日,新排剧目《琵琶记》首演于逸夫舞台,黎安饰蔡伯喈

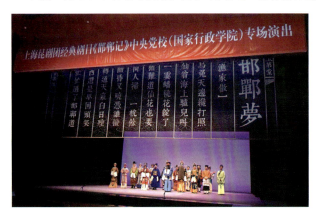

▲5月22日,《邯郸记》赴京在中共中央党校(国家行政学院)礼堂成功上演

▲6月9日,上海昆剧团被授予"全国非物质文化遗产保护工作先进集体"荣誉称号

6月14日—17日,四本《长生殿》赴香港地区参加▶香港康文署举办的"中国戏曲节2018"开幕演出活动,上演于香港文化中心大剧院,图为6月14日开幕活动合影

▲ 10月23日，在东京早稻田大学举办昆曲艺术讲座并演出折子戏片段

12月2日，在德国柏林艺术节剧院演出 ▶
"临川四梦"之《牡丹亭》观众现场

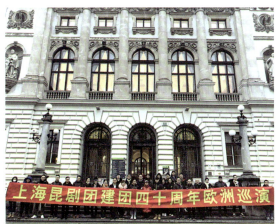

▲ 11月28日，上海昆剧团演职人员在奥地利格拉茨大学合影

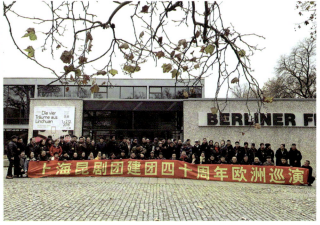

▲ 12月1日—2日，上海昆剧团建团四十周年欧洲巡演组携"临川四梦"参加柏林艺术节，上演于柏林艺术节剧院

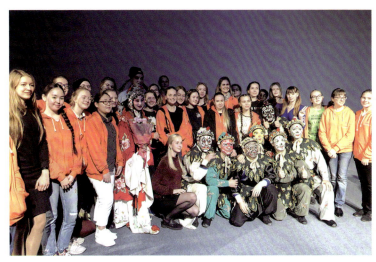

◀ 12月6日，在俄罗斯索契奥林匹克中心演出《牡丹亭》后在舞台上合影

# 江苏省演艺集团昆剧院2018年度各项活动

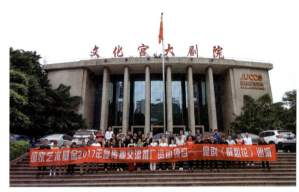

▲《醉心花》花开山城（时间：6月11日；地点：重庆文化宫大剧院门前；摄影：白骏）

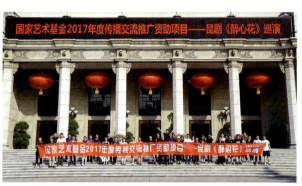

▲登陆戏码头武汉（时间：6月15日；地点：武汉剧院门前；摄影：白骏）

▲"南昆表演人才培训班"结业典礼（时间：3月14日；地点：兰苑剧场）

▲参加第二届紫金京昆艺术群英会展演，演出实验昆剧《319·回首紫禁城》。杨阳饰崇祯（时间：11月12日；地点：江南剧院）

▲参加第二届紫金京昆艺术群英会展演，演出昆剧《桃花扇》。龚隐雷（中）饰李香君，钱振荣（左）饰侯方域，顾骏饰杨龙友（时间：11月20日；地点：江苏大剧院）

▲参加"昆韵争春"昆曲青年英才专场，演出《占花魁·湖楼》。周鑫（左）饰秦钟，朱贤哲饰时阿大（时间：12月25日；地点：青麦恩剧场）

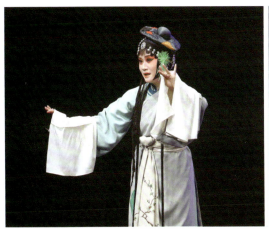
▲ 钱冬霞举办第二个个人专场,在《艳云亭·痴诉点香》中饰萧惜芬(时间:4月14日;地点:兰苑剧场)

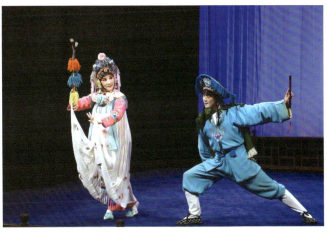
▲ 丛海燕(左)举办第二个个人专场,在《小放牛》中饰村姑(时间:6月2日;地点:兰苑剧场)

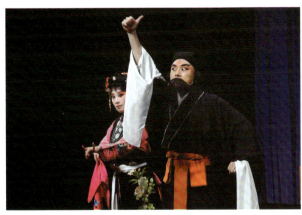
▲ 陈睿(右)举办第二个个人专场,在《水浒记·杀惜》中饰宋江(时间:8月25日;地点:兰苑剧场)

▲ 孙伊君(右)举办首个个人专场,在《水浒记·借茶》中饰阎惜娇(时间:12月1日;地点:兰苑剧场)

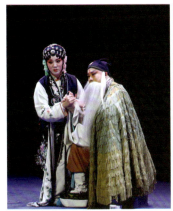
▲ 参加"昆韵争春"昆曲青年英才专场,演出《桃花扇·逢舟》。徐思佳(左)饰李贞丽,孙晶饰苏昆生(时间:12月25日;地点:青麦恩剧场)

▲ 参加"昆韵争春"昆曲青年英才专场,演出《牡丹亭·拾画叫画》。张争耀饰柳梦梅(时间:12月25日;地点:青麦恩剧场)

▲ 参加"昆韵争春"昆曲青年英才专场,演出《牡丹亭·冥判》。赵于涛饰胡判官(时间:12月25日;地点:青麦恩剧场)

# 浙江昆剧团2018年度各项活动

7月,浙江昆剧团携手杭州育才中学在第二十二届"中国少儿戏曲小梅花集体节目荟萃"中获得联唱类"最佳集体节目"称号

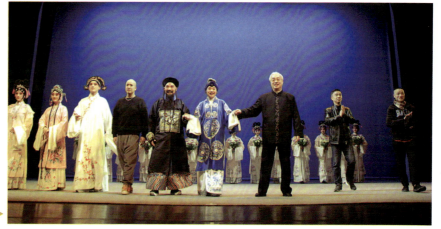

李琼瑶文武京昆专场现场

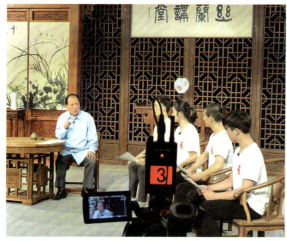

首档面向社会大众展示现场教学的戏曲类推广性节目"昆剧来了"录制汪世瑜专题讲座

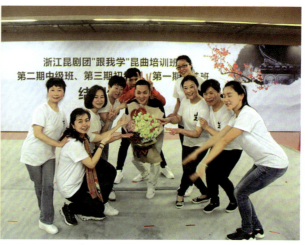

"跟我学"昆曲培训班活动合影

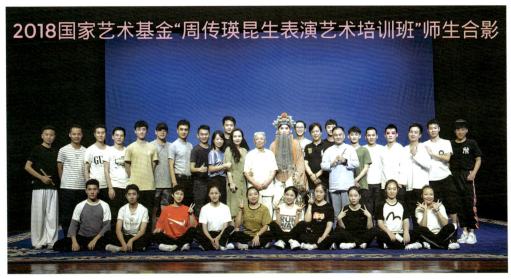

▲ 2018国家艺术基金"周传瑛昆生艺术表演培训班"汇报演出结束后师生合影

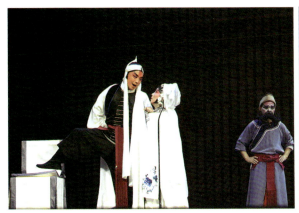

▲《义侠记——潘金莲》剧照

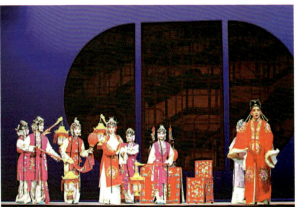

▲《风筝误》剧照

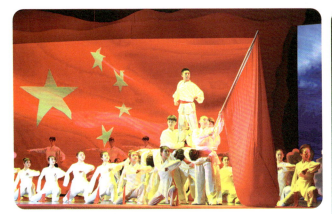

▲《勇立潮头》剧照

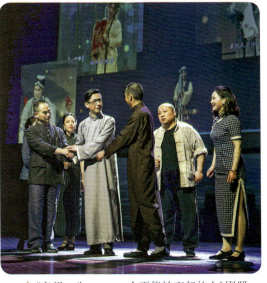

▲《守望一生——一个不能被忘却的人》剧照

# 湖南省昆剧团2018年度各项活动

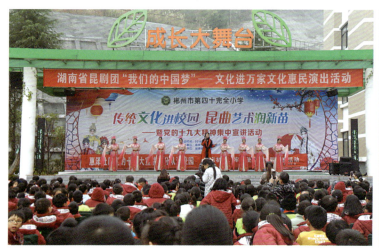

▲ 1月19日，湖南省昆剧团在郴州市第四十完全小学开展"传统文化进校园 昆曲艺术润新苗"活动

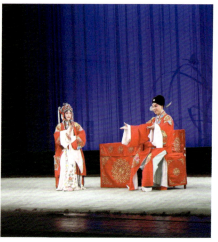

▲ 参加"小桃红·满庭芳"——美丽郴州赏昆曲活动，王福文专场演出《贩马记·写状》。王福文饰赵宠，张冉（特邀）饰李桂枝；司鼓：陈林峰；司笛：夏轲

▲ 7月5日，《乌石记》在湖南省戏曲演出中心首演盛况

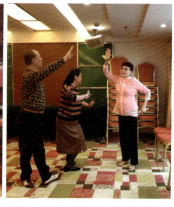

▲《乌石记》的艺术指导张洵澎老师为该剧的两位主演罗艳、黄炳强指导身段

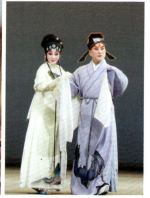

▲ 10月23日，《乌石记》亮相第六届湖南艺术节，由传承版青年演员刘婕和名家版黄炳强老师（特邀）主演。该剧荣获第六届湖南艺术节田汉大奖、田汉音乐奖，主演刘婕荣获田汉表演奖

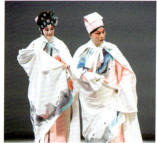

▲《乌石记》首演剧照（第一场）（罗艳饰李若水，黄炳强饰刘瞻，司鼓：陈林峰；司笛：夏轲）

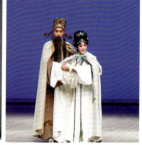

▲ 传承版《乌石记》在深圳南山文体中心上演（刘婕饰李若水，卢虹凯饰刘瞻，司鼓：陈林峰；司笛：夏轲）

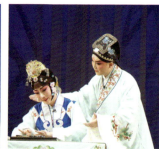

▲ 湖南省昆剧团在昆曲周末剧场演出《玉簪记·偷诗》（雷玲饰陈妙常，王福文饰潘必正；司鼓：李力；司笛：夏轲）

# 江苏省苏州昆剧院2018年度各项活动

▲1月5日,参加"戏码头·全国戏曲名家名团武汉行"演出

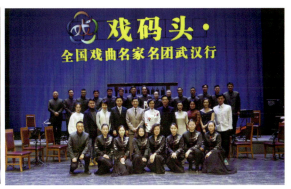
▲1月5日,参加"戏码头·全国戏曲名家名团武汉行"演出后合影

▲6月22日,北京高校校园版《牡丹亭》首演结束后合影(摄影:许培鸿)

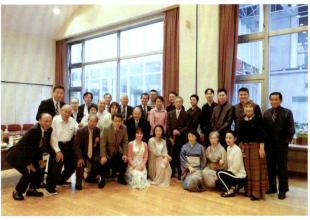
▲10月4日—6日,江苏省苏州昆剧院赴日本福冈交流公演(主演:王芳、俞玖林;主笛:邹建梁)

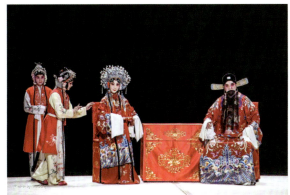
▲10月27日,《满床笏》在美国纽约The Kaye Playhouse剧场演出(主演:王芳、赵文林)

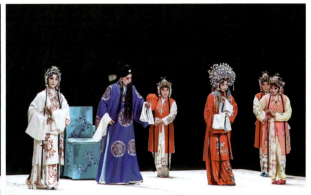
▲10月27日,《满床笏》在美国纽约The Kaye Playhouse剧场演出(主演:王芳、赵文林)

# 永嘉昆剧团 2018 年度各项活动

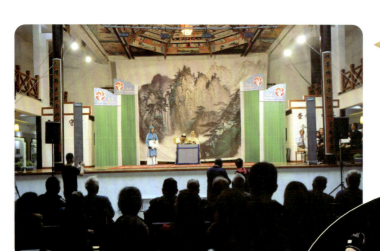

◀ 4月12日，永嘉昆剧团进文化礼堂、进社区，在大若岩镇水云村演出《琵琶记》

3月12日，参加国家艺术基金2017年度艺术人才培养项目"南昆表演人才培训班"汇报演出，在南京兰苑剧场演出《桃花扇》▶

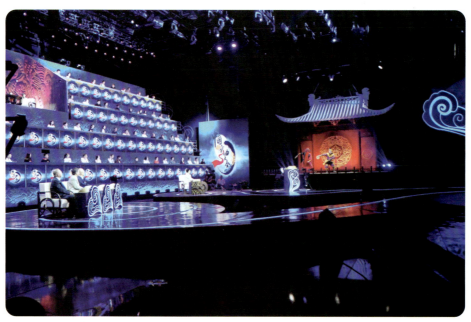

▲ 8月25日，《2018中国戏曲大会》录制《张协状元·府第》片段

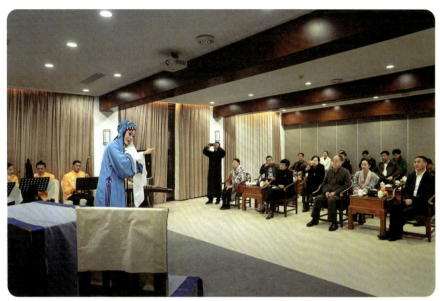

▲11月30日,莫言在永嘉考察期间观看永昆演出并给予高度评价

◀9月29日,上昆、浙昆、永昆三地联动,在遂昌汤显祖大剧院演出《牡丹亭》

由腾腾、王耀祖、孙永会参加公益活动,利用暑期在第五届"印象风亲子家园夏令营"暨第十届"候鸟助飞公益课堂"培训学员▶

# 2018年度推荐剧目

## 北方昆曲剧院:《荣宝斋》

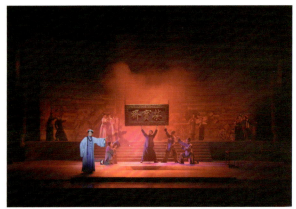
▲《荣宝斋》剧照(杨帆饰殷傑)

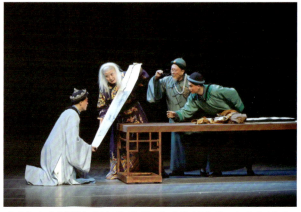
▲《荣宝斋》剧照(杨帆饰殷傑,张欢饰刘公公,李欣饰梁满堂,刘恒饰王福生)

▲《荣宝斋》剧照(曹文震饰魏修善,张鹏饰石凤山)

▲《荣宝斋》剧照(杨帆饰殷傑,朱冰贞饰吴婉秋)

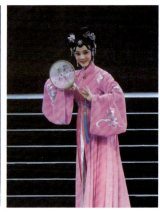
▲《荣宝斋》剧照(朱冰贞饰吴婉秋)

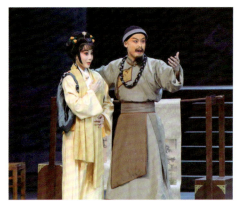
▲《荣宝斋》剧照(史舒越饰徐和顺,王琳琳饰翠喜)

▲《荣宝斋》首演结束后,各级领导及院领导与主创及演职人员合影留念

## 上海昆剧团:《景阳钟》

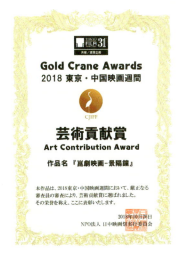
▲ 10月26日,3D昆剧电影《景阳钟》在日本东京荣获2018东京国际电影节金鹤奖艺术贡献奖

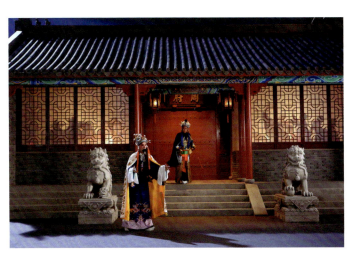
▲ 3D昆剧电影《景阳钟》剧照。黎安(左)饰崇祯皇帝,缪斌(右)饰王承恩

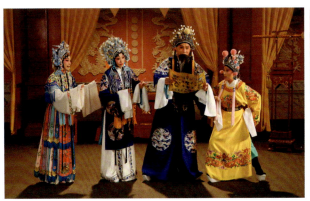
▲ 3D昆剧电影《景阳钟》剧照。黎安(右二)饰崇祯皇帝,陈莉(左二)饰周皇后,赵文英(右一)饰太子,汤泼泼(左一)饰公主

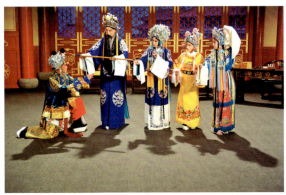
▲ 3D昆剧电影《景阳钟》剧照。黎安(左二)饰崇祯皇帝,陈莉(中)饰周皇后,缪斌(左一)饰王承恩,赵文英(右二)饰太子,汤泼泼(右一)饰公主

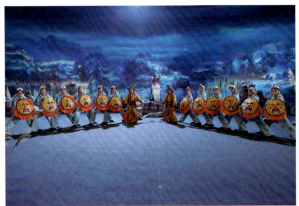
▲ 3D昆剧电影《景阳钟》剧照。季云峰(中)饰袁国贞

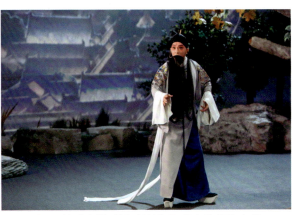
▲ 3D昆剧电影《景阳钟》剧照(黎安饰崇祯皇帝)

## 江苏省演艺集团昆剧院:《逐梦记——汤显祖在南京》

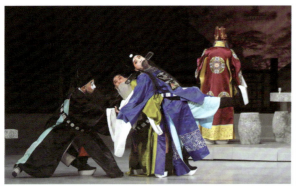
▲ 新编昆剧《逐梦记——汤显祖在南京》在"金陵五月风"第十二届南京文学艺术节闭幕式上演出。周鑫(右一)饰汤显祖(时间:6月5日;地点:河海大学文体校区)

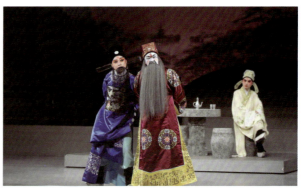
▲ 新编昆剧《逐梦记——汤显祖在南京》在"金陵五月风"第十二届南京文学艺术节闭幕式上演出。周鑫(左)饰汤显祖,孙晶饰王世懋(时间:6月5日;地点:河海大学文体校区)

▲ 新编昆剧《逐梦记——汤显祖在南京》在"金陵五月风"第十二届南京文学艺术节闭幕式上演出。周鑫饰老年汤显祖(时间:6月5日;地点:河海大学文体校区)

▲ 新编昆剧《逐梦记——汤显祖在南京》参加第二届紫金京昆艺术群英会展演(周鑫饰汤显祖,徐思佳饰雨菡;时间:6月5日;地点:江苏大剧院)

▲ 新编昆剧《逐梦记——汤显祖在南京》在"金陵五月风"第十二届南京文学艺术节闭幕式上演出,江苏省委宣传部副部长徐宁(左八)等省市领导莅临观看(时间:6月5日;地点:河海大学文体校区)

▲ 新编昆剧《逐梦记——汤显祖在南京》参加第二届紫金京昆艺术群英会展演。周鑫(左一)饰汤显祖,陈睿(左二)饰邹元标,赵于涛饰达观(地点:江苏大剧院)

## 浙江昆剧团：《雷峰塔》

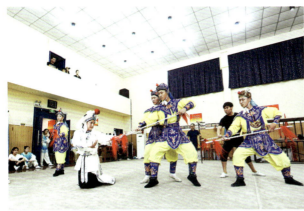
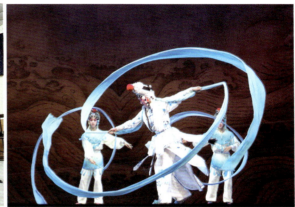

▲《雷峰塔》排练现场

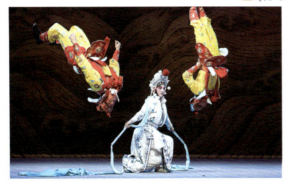
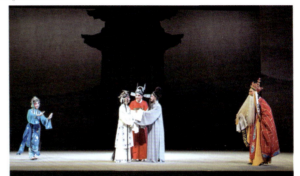

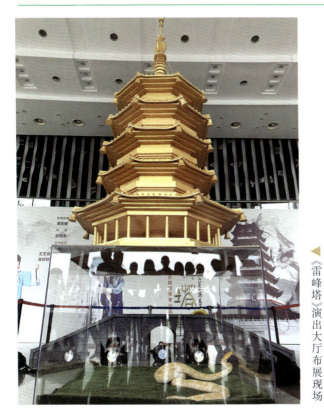

◀《雷峰塔》演出大厅布展现场

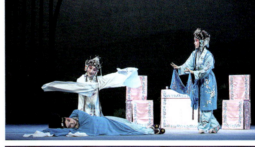
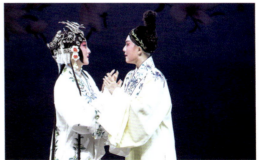

▲《雷峰塔》剧照

## 湖南省昆剧团:《乌石记》

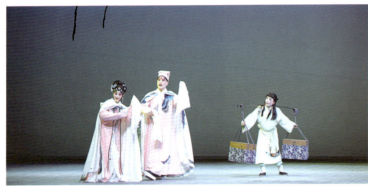
▲《乌石记》第一场剧照。罗艳饰李若水,黄炳强(特邀)饰刘瞻

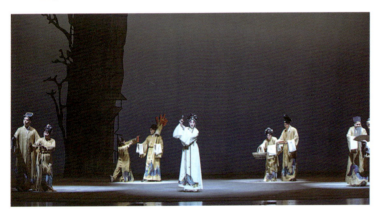
▲《乌石记》第二场《卖钗》剧照(罗艳饰李若水)

▲《乌石记》第三场《闹妆》剧照(罗艳饰李若水)

▲《乌石记》第四场《誓谏》剧照。罗艳饰李若水,黄炳强(特邀)饰刘瞻

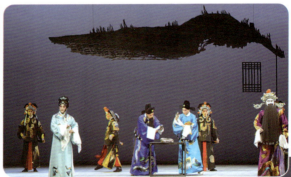
◀《乌石记》第五场《辩冤》剧照。罗艳饰李若水,黄炳强(特邀)饰刘瞻

《乌石记》第六场剧照。▶罗艳饰李若水,黄炳强(特邀)饰刘瞻

## 江苏省苏州昆剧院:《风雪夜归人》

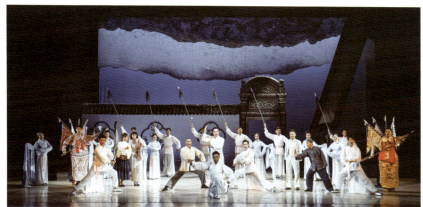

▲《风雪夜归人》剧照(周雪峰饰魏莲生,刘煜饰玉春)

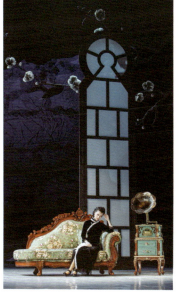

▲《风雪夜归人》剧照(周雪峰饰魏莲生,刘煜饰玉春)

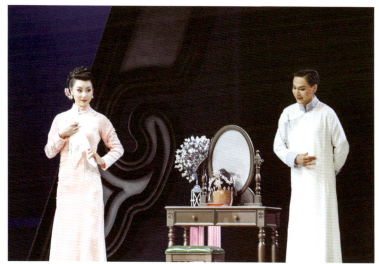

◀《风雪夜归人》剧照(周雪峰饰魏莲生,刘煜饰玉春)

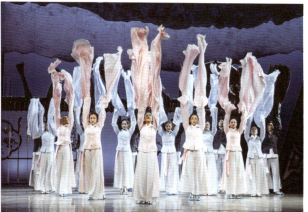

▲《风雪夜归人》剧照(摄影:刘海栋)

## 永嘉昆剧团:《孟姜女送寒衣》

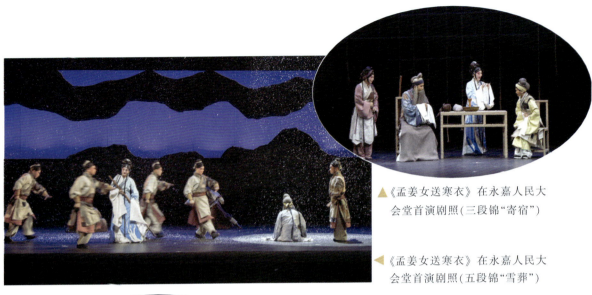

▲《孟姜女送寒衣》在永嘉人民大会堂首演剧照(三段锦"寄宿")

◀《孟姜女送寒衣》在永嘉人民大会堂首演剧照(五段锦"雪葬")

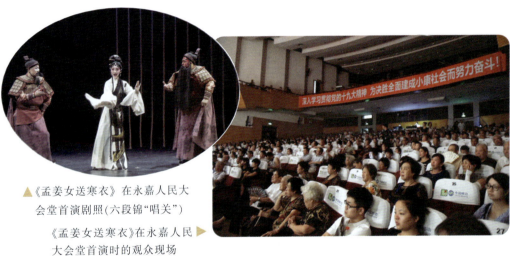

▲《孟姜女送寒衣》在永嘉人民大会堂首演剧照(六段锦"唱关")

▶《孟姜女送寒衣》在永嘉人民大会堂首演时的观众现场

▲11月6日,国家艺术基金2018年度舞台艺术创作资助项目昆剧《孟姜女送寒衣》在内蒙古乌兰浩特乌兰牧骑宫巡演

▲12月8日,国家艺术基金2018年度舞台艺术创作资助项目昆剧《孟姜女送寒衣》在合肥瑶海大剧院演出

## 昆山当代昆剧院:《顾炎武》

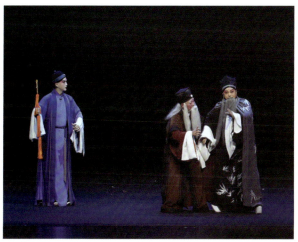
▲《顾炎武·思归》剧照。柯军饰顾炎武(右),李鸿良饰傅山(中),张争耀饰潘耒(左)

▲《顾炎武·诀母》剧照。柯军饰顾炎武(右),张大环饰王氏(中),林雨佳饰贞姑(左)

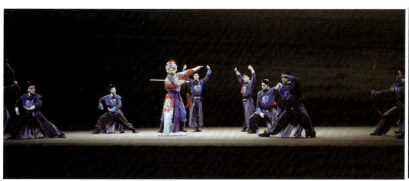
▲《顾炎武·惊碑》剧照(柯军饰顾炎武)

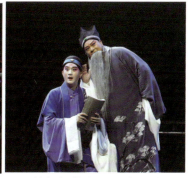
▲《顾炎武·荐试》剧照。柯军饰顾炎武(右),张争耀饰潘耒(左)

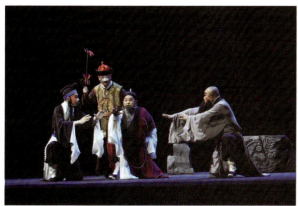
▲《顾炎武·对狱》剧照。陈超饰潘柽章(左),李鸿良饰李万(左二),柯军饰顾炎武(右二),孙晶饰吴炎(右)

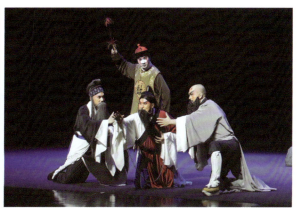
▲《顾炎武·问陵》剧照(杨阳饰顾炎武)

## 上海张军昆曲艺术中心：《春江花月夜》

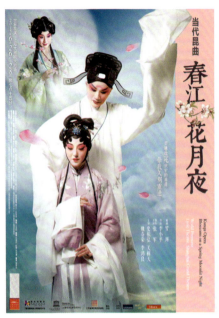

▲《春江花月夜》首演海报（张军饰张若虚，魏春荣饰辛夷，史依弘饰曹娥）

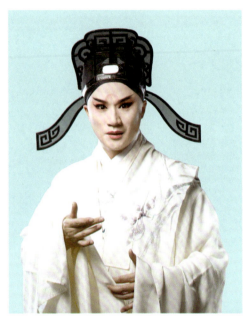

▲《春江花月夜》剧照（张军饰张若虚）

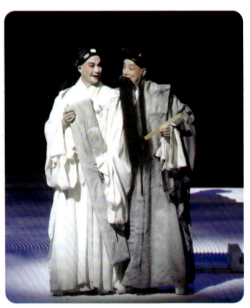

▲《春江花月夜》第一场《摇情》剧照（张军饰张若虚，关栋天饰张旭）

▲《春江花月夜》第二场《落花》剧照（张军饰张若虚，钱伟饰小鬼）

▲《春江花月夜》第三场《碣石》剧照（张军饰张若虚）

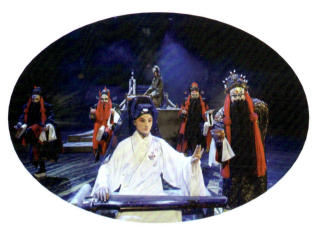

▲《春江花月夜》第四场《潜跃》剧照（张军饰张若虚,孙晶饰秦广王）

▲《春江花月夜》第五场《相望》剧照（张军饰张若虚,余彬饰辛夷）

▲《春江花月夜》第六场《海雾》剧照（史依弘饰曹娥,李鸿良饰刘安）

▲《春江花月夜》第七场《江流》剧照（张军饰张若虚,钱伟饰小鬼）

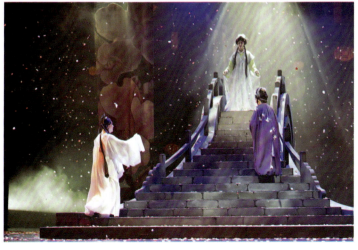

◀《春江花月夜》第八场《月明》剧照（张军饰张若虚,魏春荣饰辛夷,史依弘饰曹娥）

## 苏州昆剧传习所：乾嘉古本《红楼梦》

▶《红楼梦传奇》(后定名为《红楼梦》)参加第七届中国昆剧艺术节展演海报

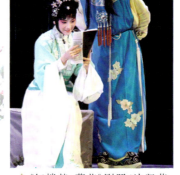

▲《红楼梦·听雨》(吕坚琳饰宝玉，沈坚芸饰黛玉)

▲《红楼梦·葬花》剧照(沈坚芸饰林黛玉，吴坚珺饰宝玉)

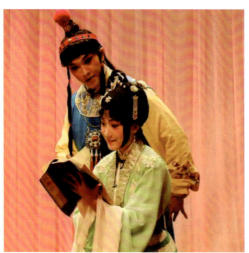

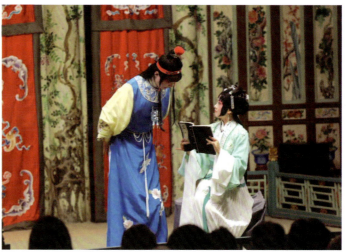

▲《红楼梦·葬花》剧照(沈坚芸饰林黛玉，吕坚琳饰宝玉)

▲在北京恭王府演出剧照

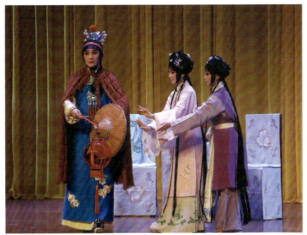
▲《红楼梦·听雨》(吴坚珺饰宝玉,沈坚芸饰林黛玉,汪坚芳饰紫鹃)

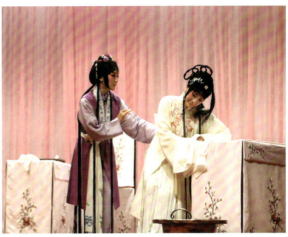
▲《红楼梦·焚稿》(沈坚芸饰黛玉,汪坚芳饰紫鹃)

▲《红楼梦·忆黛》(吴坚珺饰宝玉,汪坚芳饰紫鹃)

▲9月20日乾嘉古本《红楼梦》在苏州大学敬贤堂首演

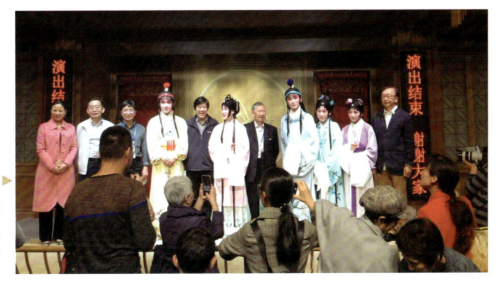
乾嘉古本《红楼梦》▶参加第七届中国昆剧艺术节展演,在中国昆曲博物馆演出结束后与昆曲学者专家合影

# 2018年度推荐艺术家

## 北方昆曲剧院：顾卫英

▲《牡丹亭·游园》剧照（顾卫英饰杜丽娘）

▲《货郎担·女弹》剧照（顾卫英饰张三姑）

▲《李清照》剧照（顾卫英饰李清照）

◀《玉簪记·琴挑》剧照（顾卫英饰陈妙常）

《蝴蝶梦·说亲》剧照▶（顾卫英饰田氏）

◀《长生殿》剧照（顾卫英饰杨玉环）

◀《烂柯山》剧照（顾卫英饰崔氏）

▲《牡丹亭·游园》剧照（顾卫英饰杜丽娘）

◀ 2018年3月，顾卫英在昆曲发源地昆山为普及、弘扬昆曲进行讲座

## 上海昆剧团：罗晨雪

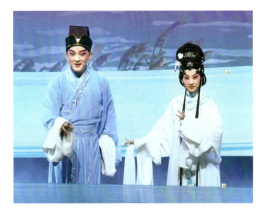
▲ 罗晨雪在《浣纱记传奇》中饰若耶

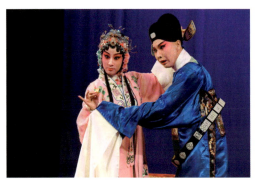
▲ 罗晨雪在《乔醋》中饰井文鸾

▲ 罗晨雪

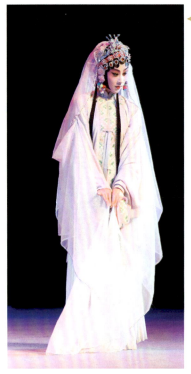
◀ 罗晨雪在《牡丹亭》中饰杜丽娘

罗晨雪在《刺虎》▶ 中饰费贞娥

罗晨雪在《玉簪记》▶ 中饰陈妙常

▲ 罗晨雪在《白蛇传》中饰白素贞

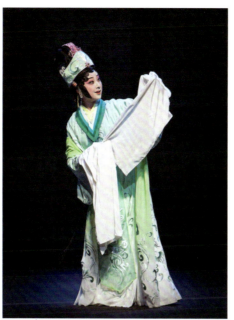
▲ 罗晨雪在《川上吟》中饰甄宓

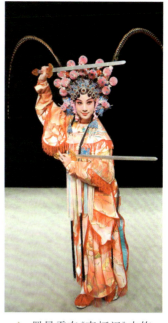
▲ 罗晨雪在《南柯记》中饰瑶芳公主

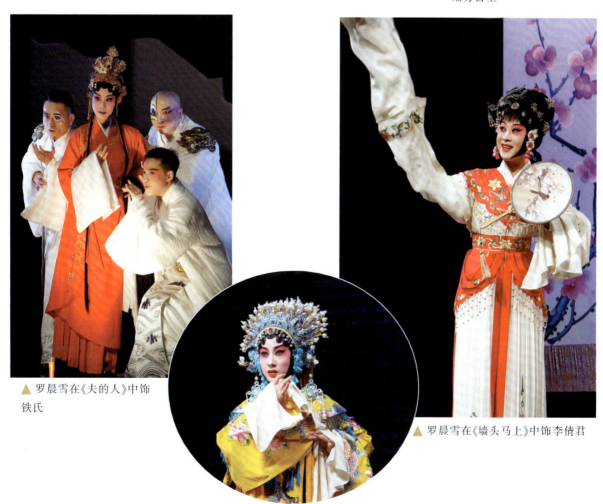
▲ 罗晨雪在《夫的人》中饰铁氏

▲ 罗晨雪在《墙头马上》中饰李倩君

▲ 罗晨雪在《长生殿》中饰杨玉环

## 江苏省演艺集团昆剧院：赵于涛

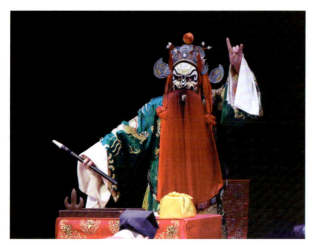
▲ 2018年"昆韵争春"昆曲青年英才专场，赵于涛在《牡丹亭·冥判》中饰胡判官

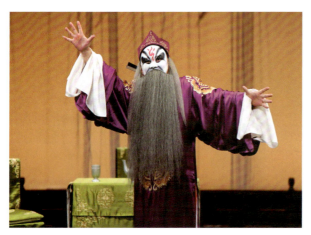
▲ 赵于涛参加周末兰苑专场演出，在《白罗衫·诘父》中饰徐能

▲ 2018年赵于涛参加第二届紫金京昆艺术群英会，在《桃花扇·侦戏》中饰阮大铖

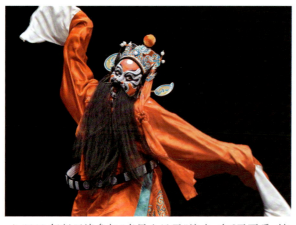
▲ 2018年赵于涛参加"春风上巳天"演出，在《天下乐·钟馗嫁妹》中饰钟馗

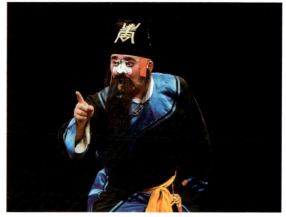
▲ 2017年元旦，赵于涛参加新年反串演出，在《红梨记·醉皂》中饰皂吏

▲ 赵于涛参加周末兰苑专场演出,在《五台会兄》中饰杨五郎

▲ 2018年赵于涛在《醉心花》巡演中饰嬴放

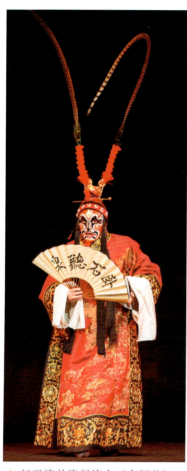

▲ 赵于涛赴澳门演出《南柯梦》,饰檀罗四太子

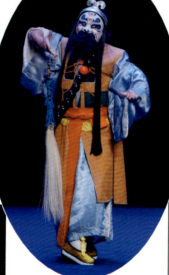

▲ 赵于涛参加周末兰苑专场演出,在《虎囊弹·山门》中饰鲁智深

赵于涛参加周末兰苑专场演出,▼ 在《九莲灯·火判》中饰火德星君

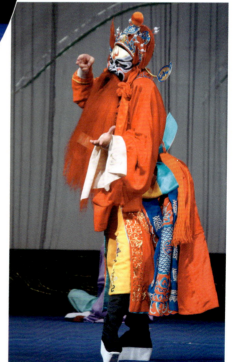

◀ 赵于涛参加周末兰苑专场演出,在《单刀会·刀会》中饰关羽

## 浙江昆剧团：项卫东

项卫东

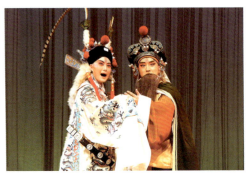

◀ 项卫东在《望乡》中饰苏武

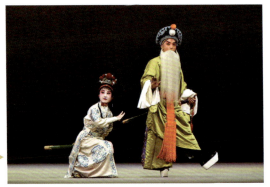

项卫东在《寄子》▶ 中饰伍子胥

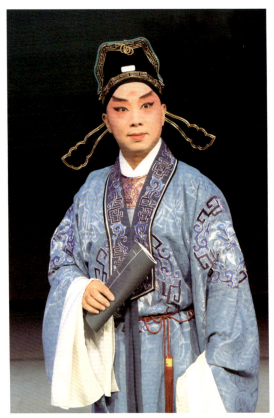

▲ 项卫东在《奈何天》中饰阙忠

▲ 项卫东在《小商河》中饰杨再兴

◀ 项卫东在《钟楼记》中饰莫铎

▲ 项卫东在《潘金莲》中饰武松

▲ 项卫东在《夜奔》中饰林冲

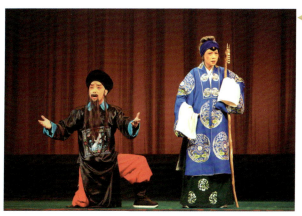
项卫东在《洪母骂畴》中饰洪承畴 ▶

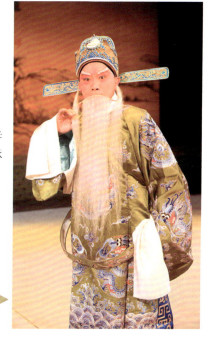
项卫东在《十五贯》中饰周忱 ▶

## 湖南省昆剧团：卢虹凯

◀ 陆永昌老师来团传承《贩马记》，为学生卢虹凯示范动作

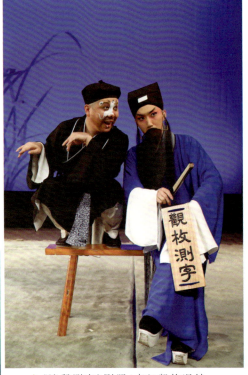

▲《访鼠测字》剧照（卢虹凯饰况钟，刘荻饰娄阿鼠）

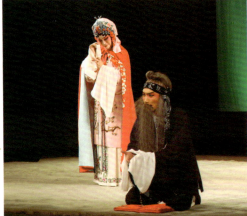

▶《贩马记·哭监》剧照（罗艳饰李桂芝，卢虹凯饰李奇）

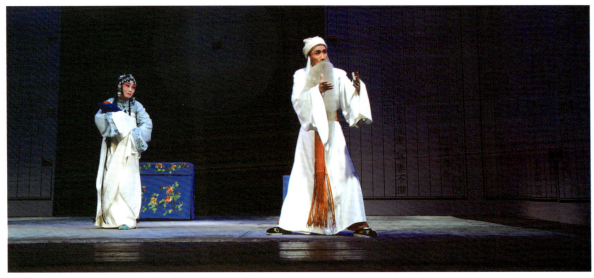

▲《白兔记·产子》剧照（雷玲饰李三娘，卢虹凯饰窦公）

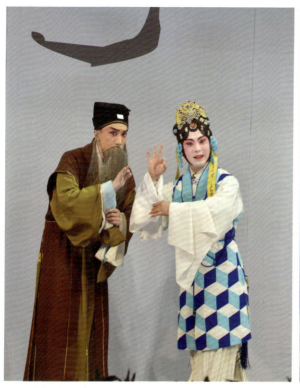
▲ 天香版《牡丹亭》剧照（卢虹凯饰陈最良，刘荻饰石道姑）

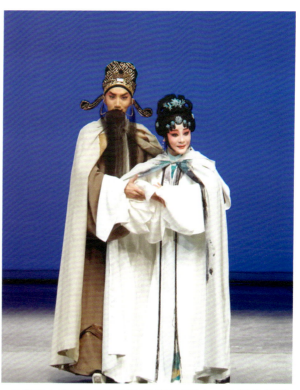
▲ 新编大戏《乌石记》剧照（刘婕饰李若水，卢虹凯饰刘瞻）

▲ 《见娘》剧照（王福文饰王十朋，王荔梅饰王母，卢虹凯饰李成）

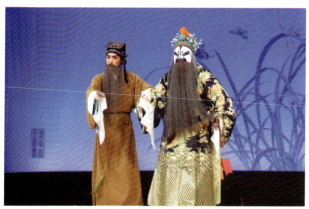
▲ 《千忠戮·打车》剧照（卢虹凯饰程济，凡佳伟饰严震直）

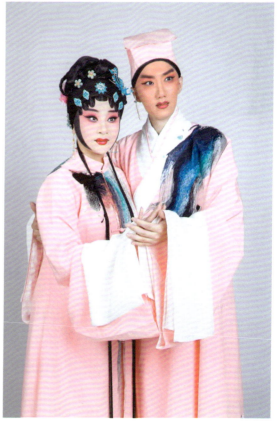
▲ 新编大戏《乌石记》剧照（刘婕饰李若水，卢虹凯饰刘瞻）

## 江苏省苏州昆剧院：邹建梁

▲ 邹建梁

▲ 2007年8月25日，邹建梁在庆祝香港回归十周年《吴歈曲韵》音乐会上表演笛子独奏

▲ 2013年3月18日，邹建梁在《牡丹亭》音乐会上担任司笛

▲ 2016年9月29日，青春版《牡丹亭》在英国伦敦TROXY剧院演出，邹建梁担任司笛（摄影：庞林春）

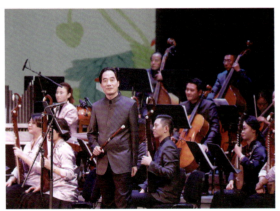

▲ 2018年10月1日，邹建梁参加新年音乐会（摄影：芮达）

## 永嘉昆剧团：徐 律

▲ 徐 律

▲ 徐律担任作曲的《楠溪山雨》参加永嘉县职工社团文艺展演现场

▲ 徐律在《孟姜女送寒衣》音乐分享会上讲座

▲《孟姜女送寒衣》作曲现场

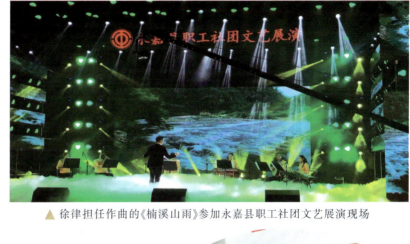
▲ 徐律担任作曲的《楠溪山雨》参加永嘉县职工社团文艺展演现场

徐律在《孟姜女送寒衣》练乐、坐唱现场 ▶

▼ 徐律在《孟姜女送寒衣》排练现场

◀ 徐律为《孟姜女送寒衣》作曲，和编剧、导演一起讨论

## 昆曲曲社

### 北京大学校园传承版《牡丹亭》演出活动

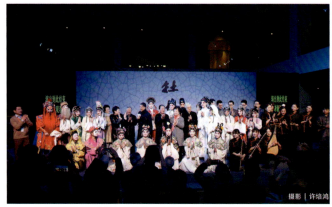
▲ 校园传承版《牡丹亭》上海试演合影（时间：3月24日；地点：上海全季酒店）

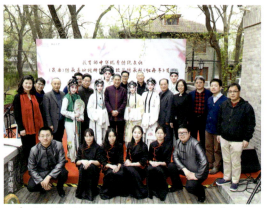
▲ 校园传承版《牡丹亭》首演新闻发布会合影（摄影：许培鸿）

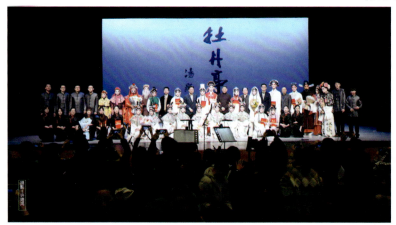
◀ 校园传承版《牡丹亭》北京大学首演结束后合影（时间：4月10日；地点：北京大学百周年纪念讲堂；摄影：许培鸿）

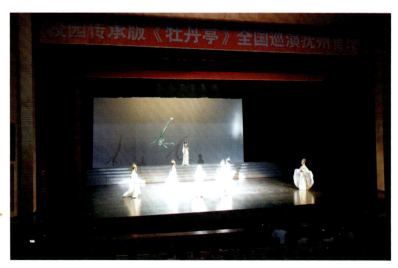
校园传承版《牡丹亭》全国巡演抚州首站演出剧照（时间：4月20日；地点：抚州汤显祖大剧院）▶

◀ 校园传承版《牡丹亭》南开大学演出谢幕时的观众席（时间：7月13日；地点：南开大学大通学生中心）

校园传承版《牡丹亭》南京大学演出前的观众现场（时间：9月8日；地点：南京大学恩玲剧场）▶

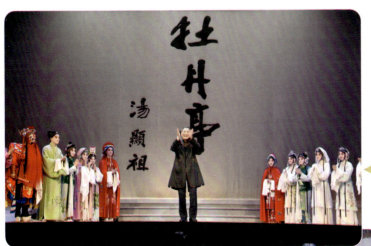

◀ 校园传承版《牡丹亭》京港汇演结束后合影（时间12月2日；地点：香港中文大学邵逸夫堂）

校园传承版《牡丹亭》京港汇演结束后谢幕（时间：12月2日；地点：香港中文大学邵逸夫堂）▶

## 中国戏曲学院2018年度演出活动

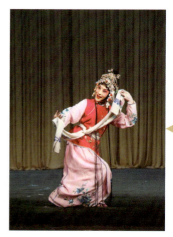

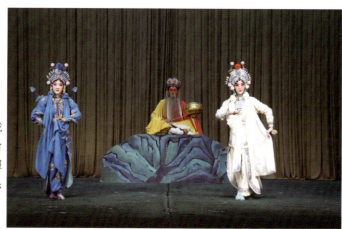

◀ 4月2日，国戏小剧场第二台《佳期》演出剧照（赖露霜饰红娘；主笛：卢泽锦）

▲ 4月2日，国戏小剧场第二台《金山寺》演出剧照（周一凡饰白素贞，宋旭彤饰小青；主笛：付雨濛）

◀ 4月2日，国戏小剧场 第二台《石秀探庄》演出剧照（徐畅饰石秀；主笛：卢泽锦）

4月2日，国戏小剧场 第二台《拾画》演出剧照（邱元涛饰柳梦梅；主笛：林硕）▶

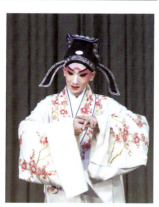

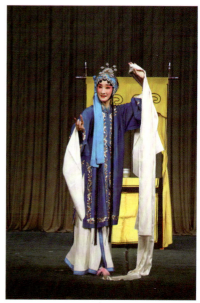

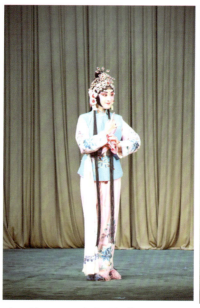

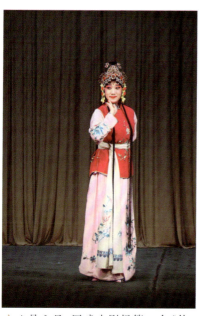

▲ 4月2日，国戏小剧场第二台《阳告》演出剧照。张佳睿饰（后）敫桂英；主笛：付雨濛

▲ 4月2日，国戏小剧场第一台《春香闹学》演出剧照（吴雨婷饰春香；主笛：张阔）

▲ 4月2日，国戏小剧场第一台《佳期》演出剧照（王赛饰红娘；主笛：卢泽锦）

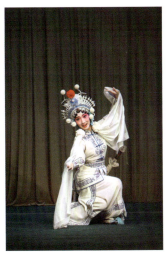 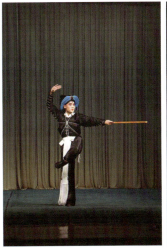 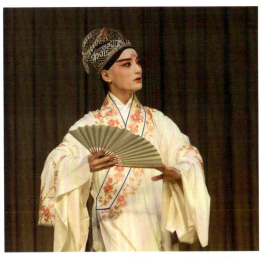

▲4月2日,国戏小剧场第一台《金山寺》剧照(边程饰白素贞;主笛:付雨濛)

▲4月2日,国戏小剧场第一台《石秀探庄》剧照(张建饰石秀;主笛:卢泽锦)

▲4月2日,国戏小剧场第一台《拾画》剧照(刘珂延饰柳梦梅;主笛:林硕)

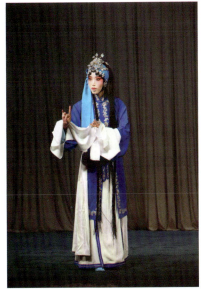 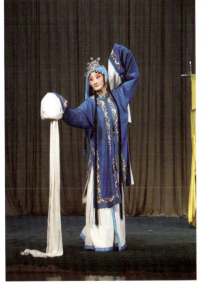 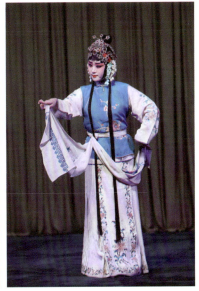

▲4月2日,国戏小剧场第一台《阳告》剧照。韩佳霖饰(前)敫桂英(主笛:付雨濛)

▲4月2日,国戏小剧场第一台《阳告》剧照。刘小涵饰(后)敫桂英(主笛:付雨濛)

▲10月17日,表演系2015届昆曲班毕业汇报演出《佳期》剧照(摄影:陈居琦)

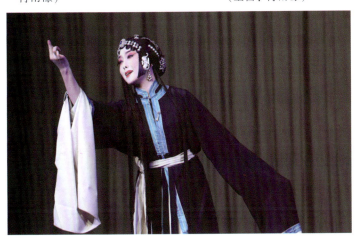

◀10月17日,表演系2015届昆曲班毕业汇报演出《烂柯山·痴梦》剧照(摄影:陈居琦)

▲10月17日，表演系2015届昆曲班毕业汇报演出《牡丹亭·春香闹学》剧照（摄影：陈居琦）

▲10月17日，表演系2015届昆曲班毕业汇报演出《牡丹亭·寻梦》剧照（摄影：陈居琦）

▲10月17日，表演系2015届昆曲毕业班汇报演出《青冢记·昭君出塞》剧照（摄影：陈居琦）

▲10月17日，表演系2015届昆曲班毕业汇报演出《铁冠图·刺虎》剧照（摄影：陈居琦）

◀10月17日，表演系2015届昆曲班毕业班汇报演出《西游记·胖姑学舌》剧照（摄影：陈居琦）

# 苏州市艺术学校 2018 年度活动

▲苏州市艺术学校(苏州昆曲学校)2016 小昆班学员在进行基本功训练

▲苏州市艺术学校(苏州昆曲学校)参加第九届江苏省中等职业学校"文明风采"竞赛获奖证书

▲参加第六届江苏省艺术职业学校专业教师技能大赛,演出《牡丹亭·寻梦》(王悦丽饰杜丽娘)

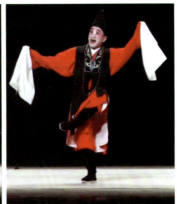

▲参加第六届江苏省艺术职业学校专业教师技能大赛,演出《孽海记·下山》(张心田饰本无)

## 中国昆曲博物馆 2018 年度活动

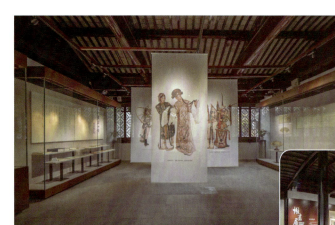

"宗门 宗师 宗风——从俞粟庐到俞振飞"特展

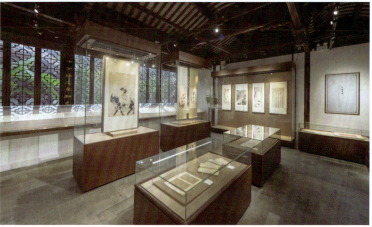

江苏省文物局"2018年馆藏文物巡回（交流）展项目"之"水墨·粉墨——中国昆曲博物馆馆藏高马得戏曲人物画精品展"之昆博站

江苏省文物局 "2018年馆藏文物巡回（交流）展项目"之"水墨·粉墨——中国昆曲博物馆馆藏高马得戏曲人物画精品展"之北京站

"继凡墨戏"——昆剧表演艺术家林继凡老师书画展

"昆曲与园林"特展（中国园林博物馆、中国昆曲博物馆联办）

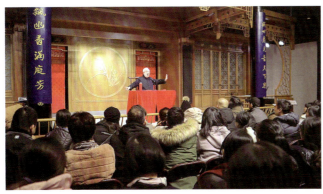
▲"戏博讲坛"名家昆曲讲座之蔡正仁老师讲座

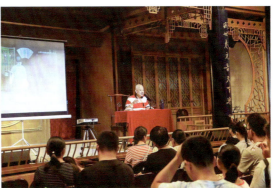
▲"戏博讲坛"名家昆曲讲座之林继凡老师讲座

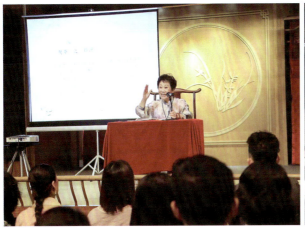
▲"戏博讲坛"名家昆曲讲座之岳美缇老师讲座

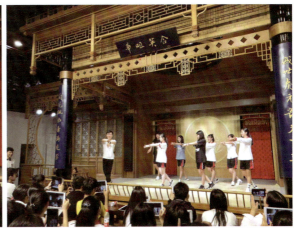
▲"昆曲小课堂"学习现场

◀"兰苑芬芳 你我共享"昆曲志愿者服务之昆曲武戏基础知识培训

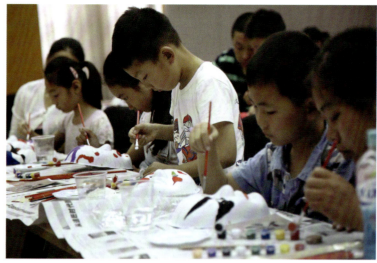

"粉墨工坊"系列活动之开心画脸谱

国家"十三五"重点出版规划项目《纯江曲谱》出版

百花书局"百花耕读会"现场

# 目 录

## 特载 第七届中国昆剧艺术节

第七届中国昆剧艺术节开幕辞 李 群 ………………………………………………………… 3
名家荟萃 好戏连台 第七届中国昆剧艺术节惊艳登场 姜 锋 …………………………… 3
第七届中国昆剧艺术节剧目演出述评 金 红等 …………………………………………… 4
第七届中国昆剧艺术节活动日程表 ………………………………………………………… 14
第七届中国昆剧艺术节演出简况（1） ……………………………………………………… 15
第七届中国昆剧艺术节演出简况（2） ……………………………………………………… 17
第七届中国昆剧艺术节演出简况（3） ……………………………………………………… 19
第七届中国昆剧艺术节演出简况（4） ……………………………………………………… 20
"名家传戏——当代昆剧名家收徒传艺工程"入选学生折子戏专场演出简况 ………… 21

## 北方昆曲剧院

北方昆曲剧院2018年度昆曲工作综述 …………………………………………………… 25
　　夯实北方昆曲传承的根基——简论荣庆学堂的现实意义 曹 颖 ………………… 28
北方昆曲剧院2018年度演出日志 ………………………………………………………… 30

## 上海昆剧团

上海昆剧团2018年度昆曲工作综述 ……………………………………………………… 41
上海昆剧团2018年度演出日志 …………………………………………………………… 43
上海昆剧团2018年度基本情况一览表 …………………………………………………… 51

## 江苏省演艺集团昆剧院

江苏省演艺集团昆剧院2018年度昆曲工作综述 ………………………………………… 55

| 昆剧《醉心花》全国巡演 | 56 |

  新版《醉心花》，在回归传统中再现经典　董　晨 ... 57
  直播回顾｜更昆曲更纯粹，剧组导赏《醉心花》变形记　高利平 ... 58
  昆曲《醉心花》几经打磨成精品　王晓映 ... 59
江苏省演艺集团昆剧院2018年度演出日志 ... 59
江苏省演艺集团昆剧院2018年度基本情况一览表 ... 63

## 浙江昆剧团

浙江昆剧团2018年度昆曲工作综述 ... 67
  "昆曲来了" ... 68
  守望一生——一个不能被忘却的人 ... 69
浙江昆剧团2018年度演出日志 ... 71

## 湖南省昆剧团

湖南省昆剧团2018年度昆曲工作综述 ... 77
湖南省昆剧团2018年度演出日志 ... 77
湖南省昆剧团2018年度基本情况一览表 ... 80

## 江苏省苏州昆剧院

江苏省苏州昆剧院2018年度昆曲工作综述 ... 83
江苏省苏州昆剧院2018年度演出日志 ... 84

## 永嘉昆剧团

永嘉昆剧团2018年度昆曲工作综述 ... 93
永嘉昆剧团2018年度演出日志 ... 94

## 2018年度推荐剧目

北方昆曲剧院2018年度推荐剧目 ... 99
  荣宝斋（演出本） ... 99
  北昆原创昆剧《荣宝斋》亮相首都舞台　冯赣勇 ... 110

## 上海昆剧团 2018 年度推荐剧目 ... 111
- 3D 昆剧电影《景阳钟》 ... 111
- 3D 昆剧电影《景阳钟》曲谱选 ... 112
- 昆剧电影《景阳钟》获东京国际电影节"艺术贡献奖"　童薇菁 ... 114

## 江苏省演艺集团昆剧院 2018 年度推荐剧目 ... 115
- 逐梦记——汤显祖在南京 ... 115
- 梦开始的地方　一曲《逐梦记》讲述汤显祖不为人知的南京故事　李明莉 ... 130

## 浙江昆剧团 2018 年度推荐剧目 ... 132
- 雷峰塔(上下本) ... 132
- 浙昆《雷峰塔》观后感　王敏玲 ... 145

## 湖南省昆剧团 2018 年度推荐剧目 ... 146
- 《乌石记》:古老昆剧的现代提升　周　巍 ... 146

## 江苏省苏州昆剧团 2018 年度推荐剧目 ... 149
- 风雪夜归人(排练版) ... 149
- 《风雪夜归人》曲谱选 ... 161
- 看过昆剧,但没看过这样的昆剧　仲呈祥　孟　冰 ... 162

## 永嘉昆剧团 2018 年度推荐剧目 ... 164
- 孟姜女送寒衣(演出稿) ... 164
- 《孟姜女送寒衣》曲谱选 ... 174
- 永昆"九搭头"特点　周雪华 ... 183
- 《孟姜女送寒衣》:守住永昆的草根本色　谭志湘 ... 183

## 昆山当代昆剧院 2018 年度推荐剧目 ... 184
- 顾炎武 ... 184
- 编剧谈　罗周 ... 194
- 导演谈　卢昂 ... 195
- 主演的话　柯军 ... 196
- 昆曲《顾炎武》:让一切归于场上　张之薇 ... 196

## 上海张军昆曲艺术中心 2018 年度推荐剧目 ... 198
- 春江花月夜 ... 198
- 落月摇情满江树——《春江花月夜》创作谈　罗周 ... 210
- 创造的光彩　现代的光彩——看昆曲《春江花月夜》　王馗 ... 211

## 苏州昆剧传习所 2018 年度推荐剧目 ... 212
- 乾嘉古本《红楼梦》(2018 年演出本) ... 212
- 演出之前　顾笃璜　朱栋霖 ... 220
- 恪守昆曲之魂——古本《红楼梦传奇》观后感　徐宏图 ... 220

"古典之美——古本昆剧《红楼梦传奇》学术研讨会"在京成功举行　张明明 …………… 222
古本昆剧《红楼梦传奇》百年后重现舞台　苏　雁　吴天昊 ………………………… 223
惊艳四座!百年后复活的昆剧经典《红楼梦传奇》在苏大首演　丁　珊 …………… 225

## 2018年度推荐艺术家

北方昆曲剧院2018年度推荐艺术家 ……………………………………………… 229
　　顾曲侍卫品神瑛——顾卫英的昆剧表演艺术撷谈　王若皓 ……………………… 229
上海昆剧团2018年度推荐艺术家 ………………………………………………… 230
　　罗晨雪 ………………………………………………………………………………… 230
江苏省演艺集团昆剧院2018年度推荐艺术家 …………………………………… 232
　　赵于涛:在"旧"与"新"里活下去　肖亚君　丰　收 ……………………………… 232
浙江昆剧团2018年度推荐艺术家 ………………………………………………… 233
　　抒写九宫格　天地一丈夫——项卫东访谈　项卫东　李　蓉 …………………… 233
湖南省昆剧团2018年度推荐艺术家 ……………………………………………… 237
　　卢虹凯 ………………………………………………………………………………… 237
江苏省苏州昆剧院2018年度推荐艺术家 ………………………………………… 237
　　邹建梁 ………………………………………………………………………………… 237
永嘉昆剧团2018年度推荐艺术家 ………………………………………………… 238
　　韵律人生　徐　律 …………………………………………………………………… 238

## 昆曲曲社

北京大学的昆曲传承　陈　均 ………………………………………………………… 243
昆曲校园教育与活态传承的新实践
　　——以校园传承版《牡丹亭》为例的探讨　陈　均 ……………………………… 245
江苏昆剧的传承与创新　陆　军 ……………………………………………………… 250
苏州优兰昆曲社　季小敏 ……………………………………………………………… 254
吴歈萃雅清曲会　季小敏 ……………………………………………………………… 255
"书香昆韵"雅集暨清音社2018年会记 ……………………………………………… 256

## 昆剧教育

中国戏曲学院2018年度昆曲工作综述　王振义　刘珂延 …………………………… 261
中国戏曲学院昆曲表演专业2018年度演出日志 …………………………………… 263

苏州市艺术学校昆曲专业2018年度演出赛事概况 …………………………………………… 263
苏州市艺术学校2018年度昆曲专业演出日志 ……………………………………………… 264

# 昆曲研究

昆曲研究2018年度论著编目　谭　飞　辑 …………………………………………………… 267
昆曲研究2018年度论文索引　谭　飞　辑 …………………………………………………… 275
以昆曲本体为对象，以传承发展为目的
　　——2018年度昆曲研究论文综述　黄钶涵 ……………………………………………… 282
第八届中国昆曲学术座谈会综述　裴雪莱 …………………………………………………… 288
从上海昆剧团看改革开放40年昆曲的传承创新（存目）　刘玉琴 ………………………… 290
沈起凤《红心词客四种曲》知见钞本考述——兼论乾嘉以降昆曲全本戏演出（存目）　陈亮亮
　………………………………………………………………………………………………… 290
昆笛改良与昆曲的当代传承（存目）　胡淳艳 ……………………………………………… 290
《审音鉴古录》身段谱管窥（存目）　李　阳 ……………………………………………… 290
怀宁曹春山家族的身段谱录研究（存目）　徐　瑞 ………………………………………… 290
再论春台班艺术师承及对昆曲传承的贡献
　　——以堂子为线索的考察（存目）　赵山林 …………………………………………… 290
论梅兰芳与乔蕙兰、陈德霖昆曲的师承关系（存目）　邹元江 …………………………… 290
昆剧演出中的昆笛演奏（存目）　鄢辉亮 …………………………………………………… 290

# 2018年度推荐论文

当代昆剧导演及艺术流变述论　丁　盛 ……………………………………………………… 293
昆曲《长生殿》串演全本戏之探考　吴新雷 ………………………………………………… 300
苏昆入京考　徐宏图 …………………………………………………………………………… 308
论民国时期知识阶层对北方昆曲传承的意义　邹　青 ……………………………………… 312
《南北词简谱》的谱式渊源及特点
　　——兼论传统格律谱对当代新编昆剧的意义　刘　玮 ………………………………… 319
永昆曲牌的"九搭头"艺术——以剧目《花飞龙》为例　王志毅 …………………………… 325
试论昆曲字腔　周来达 ………………………………………………………………………… 331
论时曲、说唱艺术的《牡丹亭》　朱恒夫 …………………………………………………… 348
那一抹雁声柳色，永驻晴空——记苏昆艺术家柳继雁　金　红 …………………………… 354
汤显祖戏剧对前代文学的继承与革新　邹自振 ……………………………………………… 357

## 昆曲博物馆

中国昆曲博物馆2018年度昆曲工作综述　孙伊婷　整理 …………………………………… 371

## 昆事记忆

昆腔在山西的传播：史料辑录及成因探析　陈　甜 ………………………………………… 375
俞振飞口述记忆选摘（一）　俞振飞　宋铁铮　李思源 …………………………………… 380
让文物说话
　　——记"宗门　宗师　宗风——从俞粟庐到俞振飞"策展始末　王　蕴 ………… 386
《顾兆琳昆曲唱念示范》自序　顾兆琳 ……………………………………………………… 388
《顾兆琳昆曲唱念示范》后记　江沛毅 ……………………………………………………… 389
民国时期"昆曲大王"韩世昌的两次赴沪演出及其意义　王　馨 ………………………… 390
庆生昆剧社在津演出盛衰始末　杨秀玲 …………………………………………………… 396

## 中国昆曲2018年度纪事

中国昆曲2018年度纪事　王敏玲　整编 …………………………………………………… 403
后　记 ………………………………………………………………………………………… 407

# The 2019 Annal of China Kunqu Opera

## Special Feature  The 7th China Kunqu Opra Art Festival

Opening Speech at the 7th China Kunqu Opera Art Festival    Li Qun ················· 3
A Galaxy of Kunqu Opera Maters on the 7th China Kunqu Opera Art Festival    Jiang Feng ················· 3
A Review of the 7th China Kunqu Opera Art Festival    Jin Hong, etc. ················· 4
Itinerary of the 7th China Kunqu Opera Art Festival ················· 14
A Survey of the Performances in the 7th China Kunqu Opera Art Festival(1) ················· 15
A Survey of the Performances in the 7th China Kunqu Opera Art Festival(2) ················· 17
A Survey of the Performances in the 7th China Kunqu Opera Art Festival(3) ················· 19
A Survey of the Performances in the 7th China Kunqu Opera Art Festival(4) ················· 20
The survey of the performances of "Inheritance by Famous Artists—Selected Performance of the Project of Contemporary Kunqu Opera Masters Taking Apprentices" ················· 21

## Northern Kunqu Opera Troupe

An Overview of the Work of the Northern Kunqu Opera Troupe in 2018 ················· 25
　　Laying a Solid Foundation for the Inheritance of the Kunqu Opera On the Realistic Significance of Rongqing Kunqu School    Cao Ying ················· 28
Performance Log of the Northern Kunqu Opera Troupe in 2018 ················· 30

## Shanghai Kunqu Opera Troupe

An Overview of the Work of the Shanghai Kunqu Opera Troupe in 2018 ················· 41
Performance Log of the Shanghai Kunqu Opera Troupe in 2018 ················· 43
A General Survey of the Shanghai Kunqu Opera Troupe in 2018 ················· 51

## Jiangsu Kunqu Opera Troupe

An Overview of the Work of the Jiangsu Kunqu Opera Troupe in 2018 ········· 55
National Show Tour of the Kunqu Opera *Romeo & Juliet* ········· 56
  Back to Tradition: New Edition of the Kunqu Opera *Romeo & Juliet*  Dong Chen ········· 57
  The Genuine Kunqu Opera: A Guided Appreciation of the Kunqu Opera *Romeo & Juliet*  Gao Liping ········· 58
  Polished to Produce Classics: On Kunqu Opera *Remeo & Juliet*  Wang XiaoYing ········· 59
Performance Log of the Jiangsu Kunqu Opera Troupe in 2018 ········· 59
A General Survey of the Jiangsu Kunqu Opera Troupe in 2018 ········· 63

## Zhejiang Kunqu Opera Troupe

An Overview of the Work of the Zhejiang Kunqu Opera Troupe in 2018 ········· 67
  "Kunqu Opera is Coming": "Follow Me" Kunqu Opera Charity Training ········· 68
  Lifelong Watch—A Man Cannot Be Forgotten ········· 69
Performance Log of the Zhejiang Kunqu Opera Troupe in 2018 ········· 71

## Hunan Kunqu Opera Troupe

An Overview of the Work of the Hunan Kunqu Opera Troupe in 2018 ········· 77
Performance Log of the Hunan Kunqu Opera Troupe in 2018 ········· 77
A General Survey of the Hunan Kunqu Opera Troupe in 2018 ········· 80

## Suzhou Kunqu Opera Troupe

An Overview of the Work of the Suzhou Kunqu Opera Troupe in 2018 ········· 83
Performance Log of the Suzhou Kunqu Opera Troupe in 2018 ········· 84

## Yongjia Kunqu Opera Troupe

An Overview of the Work of the Yongjia Kunqu Opera Troupe in 2018 ········· 93
Performance Log of the Yongjia Kunqu Opera Troupe in 2018 ········· 94

## Recommended Plays in 2018

Recommended plays of Northern Kunqu Opera Troupe ········· 99

  *Rong Bao Zhai*(Acting version) ······ 99

  The Original Kunqu Opera of the Northern Kunqu Opera Troupe *Rong Bao Zhai*   Feng Ganyong ······ 100

Recommended Plays of Shanghai Kunqu Opera Troupe ······ 111

  3D Kunqu Opera Film *Jing Yang Zhong* ······ 111

  Gongchi Opern of *Jing Yang Zhong* ······ 112

  Kunqu Opera Film *Jing Yang Zhong* Wins "Artistic Contribution Award" at the Tokyo International Film Festival

    Tong WeiJing ······ 114

Recommended Plays of Jiangsu Kunqu Opera Troupe ······ 115

  *Pursuing Dream* Tang Xianzu in Nanjing ······ 115

  Back To The Beginning   Li Mingli ······ 130

Recommended Plays of Zhejiang Kunqu Opera Troupe ······ 132

  *Leifeng Tower* ······ 132

  Views on *Leifeng Tower*   Wang Minling ······ 145

Recommended Plays of Hunan Kunqu Opera Troupe ······ 146

  *A Tale of the Black Stone*: The Modern Advance of the Ancient Kunqu Opera   Zhou Wei ······ 146

Recommended Plays of Suzhou Kunqu Opera Troupe ······ 149

  *Latecomer in the Snow* (Rehearsal version) ······ 149

  Gongchi Opern of *Latecomer in the Snow* ······ 161

  A Kunqu Opera out of Ordinary   Zhong Chengxiang, Meng Bing ······ 162

Recommended Plays of Yongjia Kunqu Opera Troupe ······ 164

  *Lady Meng Jiang Sending Coat in Winter* (Acting version) ······ 164

  Gongchi Opern of *Lady Meng Jiang Sending Coat in Winter* ······ 174

    The Features of "Jiu Da Tou"   Zhou Xuehua ······ 183

  *Lady Meng Jiang Sending Coat in Winter*: Keep the True Grass-root Quality of Yongjia Kunqu Opera

    Tan Zhixiang ······ 183

Recommended Plays of Kunshan Contemporary Kunqu Opera Troupe ······ 184

  *Gu Yanwu* ······ 184

  From The Playwright   Luo Zhou ······ 194

  From The Director's Talk   Lu Ang ······ 195

  From the Leading Actor   Ke Jun ······ 196

  Kunqu Opera *Gu Yanwu*: Back to the Stage   Zhang Zhiwei ······ 196

Recommended Plays of Shanghai Zhangjun Kunqu Art Center ······ 198

  *A Wonderful Night in Spring* ······ 198

  Moon-flooded River Forests   On the Artistic Creation of *A Wonderful Night in Spring*   Luo Zhou ······ 210

  The Glamour of Modern Arts in *A Wonderful Night in Spring*   Wang Kui ······ 211

Recommended Plays of Suzhou Kunqu Opera Training School ······ 212

  Ancient Edition of *A Dream of Red Mansions* (2018 Acting Version) ······ 212

  Before the Performance   Gu Duhuang, Zhu Donglin ······ 220

  Stick to the Soul of Kunqu Opera   Views on the Kunqu Opera *A Dream of Red Mansions* (Ancient Edition)

    Xu Hongtu ······ 220

  "The Charm of the Classic—Symposium of the Kunqu Opera *A Dream of Red Mansions* (Ancient Edition)" Is

    Successfully Held in Beijing   Zhang Mingming ······ 222

The Ancient Edition of Kunqu Opera *A Dream of Red Mansions* Is Back to Stage after 100 Years
  Su Yan, Wu Tianhao ················································································· 223
The Centurial Revival Show of The Ancient Edition of Kunqu Opera *A Dream of Red Mansions* at Soochow University
  Ding Shan ······························································································ 225

# Recommended Kunqu Artists in 2018

Northern Kunqu Opera Troupe ················································································ 229
  On the Performance Art of Gu Weiying    Wang Ruohao ················································ 229
Shanghai Kunqu Opera Troupe ················································································ 230
  The Kunqu Artist Luo Chenxue ············································································ 230
Jiangsu Kunqu Opera Troupe ·················································································· 232
  Zhao Yutao: Between the Old and New    Xiao Yajun, Feng Shou ·········································· 232
Zhejiang Kunqu Opera Troupe ················································································ 233
  An Interview with Xiang Weidong    Xiang Weidong, Li Rong ············································· 233
Hunan Kunqu Opera Troupe ··················································································· 237
  The Kunqu Artist Lu Hongkai ·············································································· 237
Suzhou Kunqu Opera Troupe ·················································································· 237
  The Kunqu Artist Zou Jianliang ············································································ 237
Yongjia Kunqu Opera Troupe ················································································· 238
  Life of Rhythm    Xu Lv ···················································································· 238

# Kunqu Society & Events

Kunqu Opera Inheritance at Beijing University    Chen Jun ···················································· 243
Kunqu Education on Campus and Inheritance Practice An Example of the Campus Inheritance Edition of *Peony Pavilion*
  Chen Jun ································································································· 245
The Inheritance and Innovation of the Kunqu Opera in Jiangsu—Talk on the 4th Committee of Kunqu Opera Conference in
  Jiangsu    Lu Jun ························································································· 250
Youlan Kunqu Opera Society in Suzhou    Ji Xiaomin ························································· 254
Performance of Kunqu Opera Societyies in Suzhou    Ji Xiaomin ············································· 255
The Literati Gathering of Kunqu Society in 2018 ······························································· 256

# Kunqu Opera Education

The Kunqu Opera Education in the National Academy of Chinese Theatre Arts 2018    Wang Zhenyi, Liu Keyan
  ··········································································································· 261
The Performance Log of the National Academy of Chinese Theatre Arts 2018 ··································· 263
The Performance and Events of Suzhou Art School 2018 ······················································· 263

The Performance Log of Suzhou Art School 2018 ............ 264

## Kunqu Studies

Index of Books on the Kunqu Studies in 2018    Compiled by Tan Fei ............ 267
Index of Research Articles on Kunqu Studies in 2018    Compiled by Tan Fei ............ 275
A Review of Kunqu Studies in 2018    Huang Kehan ............ 282
A Survey of the 8th National Kunqu Symposium    Pei Xuelai ............ 288
The Inheritance and Innovation of Shanghai Kunqu Opera Troupe in the Past 40 Years after the Reform and Opening-up Policy    Liu Yuqin ............ 290
Study on The Four Dramas of Essayist Read Heart by Shen Qifeng    Chen Liangliang ............ 290
The Innovation of Flute and the Inheritance of Kunqu Opera    Hu Chunyan ............ 290
Study on the Dramatic Performance in Review on the Traditional Opera    Li Yang ............ 290
Study on the Dramatic Performance of Cao Chunshan Family in Huaining    Xu Rui ............ 290
On the Contribution of Chuntai Kunqu Opera School to the Inheritance of Junqu Opera Art    Zhao Shanlin ............ 290
On the Inheritance of the Kunqu Opera Performing Art of Mei Lanfang, Qiao Huilan and Chen Delin    Zou Yuanjiang ............ 290
The Performing Aft of Flute in Kunqu Opera    Yan Huiliang ............ 290

## Recommended Essays on Kunqu Studies in 2018

A Survey of the Artistic Changes of the Contemporary Kunqu Opera Directors    Ding Sheng ............ 293
Kunqu Opera The Palace of Eternal Life    Wu Xinlei ............ 300
Research on the Suzhou Kunqu Troupes Going to Beijing    Xu Hongtu ............ 308
The Significance of the Intellectuals' Inheritance of Kunqu Opera in the Republican Period    Zou Qing ............ 312
The Tradition and the Features of Gongchi Opern of the Southern and Northern Drama Music    Liu Wei ............ 319
The Artistic Feature of Yongjia Kunqu Tune "Jiu Da Tou" —Hua Fei Long as an Example    Wang Zhiyi ............ 325
On the Form in Kunku Opera    Zhou Laida ............ 331
The Art of Story-telling in Peony Pavilion    Zhu Hengfu ............ 348
Kunqu Artist Liu Jiyan    Jin Hong ............ 354
The Inheritance and Innovation of Tang Xianzu    Zou Zizhen ............ 357

## Kunqu Museums

A General Survey of China Kunqu Museum in 2018    Compiled by Sun Yiting ............ 371

## Memoirs of Kunqu Events

The Dissemination of Kunqu in Shanxi    Chen Tian ............ 375

Extract of the Oral Memoirs of Yu Zhenfei　　Yu Zhenfei, Song Tiezheng, Li Siyuan ·············· 380
Listen to the Cultural Relic: Exhibition "From Yu Sulu to Yu Zhenfei"　　Wang Yun ·············· 386
*The Demonstration of Gu Zhaolin's Kunqu Art*, Author's Note　　Gu Zhaolin ·············· 388
*The Demonstration of Gu Zhaolin's Kunqu Art*, Postscript　　Jiang Peiyi ·············· 389
"King of Kunqu Opera" Han Shicang's Performance in Shanghai and its Significance　　Wang Xin ·············· 390
The Rise and Fall of Qingsheng Kunqu Opera Troupe in Tianjin　　Yang Xiuling ·············· 396

# Chronicles of China's Kunqu Opera in 2018

Chronicles of China's Kunqu Opera in 2018　　Compiled by Wang Minling ·············· 403

Postscripts ·············· 407

特载 第七届中国昆剧艺术节

## 第七届中国昆剧艺术节开幕辞

李 群

尊敬的王燕文部长、周乃翔书记、王江副省长,各位领导、各位来宾,女士们、先生们:

大家晚上好!

由中华人民共和国文化和旅游部、江苏省人民政府共同主办的第七届中国昆剧艺术节,今晚在昆曲的发源地昆山拉开帷幕。我受雒树刚部长委托,代表文化和旅游部,向参加昆剧节的嘉宾和昆曲艺术工作者表示热烈的欢迎!向为艺术节做出重大贡献的江苏省委、省政府,苏州以及昆山市委、市政府和热情好客的昆山人民表示衷心的感谢!

创办于2000年的中国昆剧艺术节,始终坚持正确的文艺方向,为传承发展昆曲艺术、丰富人民群众精神文化生活做出了积极贡献,已经成为展示昆曲剧目传承与创作成果和人才培养最新成就的最高平台。

第七届中国昆剧艺术节,是党的十九大召开后举办的首届昆剧艺术节,是文化和旅游部贯彻落实习近平新时代中国特色社会主义思想和党的十九大精神的一项重要举措。本届昆剧艺术节将继续秉承"艺术的盛会,人民的节日"的宗旨,集中举办优秀剧目展演、学术研讨会和一系列丰富多彩的群众文化活动。为更好地发挥艺术评论对艺术创作的引导作用,昆剧节期间,将定期召开专家研讨会,采取"一剧一评"的方式对参演剧目进行评议,以提升剧目质量,引导创作方向。

同志们,习近平新时代中国特色社会主义思想和党的十九大为文艺事业的繁荣发展指明了前进方向。前不久,习近平总书记在全国宣传思想工作会议上强调指出,要自觉承担起举旗帜、聚民心、育新人、兴文化、展形象的使命任务,引导广大文化文艺工作者深入生活、扎根人民,把提高质量作为文艺作品的生命线,用心用情用功抒写伟大时代,不断推出讴歌党、讴歌祖国、讴歌人民、讴歌英雄的精品力作,书写中华民族新史诗。

同志们,让我们更加紧密地团结在以习近平同志为核心的党中央周围,以习近平新时代中国特色社会主义思想为指导,坚持"二为"方向、"双百"方针,坚持创造性转化、创新性发展,坚定文化自信,坚守中华文化立场,坚持以人民为中心的创作导向,以更加昂扬向上的精神状态和更加饱满的工作热情,为繁荣发展社会主义文艺、建设社会主义文化强国、实现"两个一百年"奋斗目标做出新的更大的贡献!

现在我宣布:第七届中国昆剧艺术节开幕!

(作者系文化和旅游部党组成员、副部长)

## 名家荟萃 好戏连台 第七届中国昆剧艺术节惊艳登场

姜 锋

**苏报讯** 为期7天的第七届中国昆剧艺术节昨晚拉开帷幕。文化和旅游部副部长李群致辞并为盛会启幕,江苏省委常委、宣传部部长王燕文,江苏省委常委、苏州市委书记周乃翔出席开幕式,江苏省政府副省长王江,苏州市委副书记、市长李亚平等分别致辞。

拥有600多年历史的昆曲是中华民族的艺术瑰宝,2001年被联合国教科文组织列为"人类口述与非物质遗产代表作"。中国昆剧艺术节是一项全国性昆剧展演盛会,每三年一届。

李群在致辞时表示,习近平总书记在全国宣传思想工作会议上强调,要把提高质量作为文艺作品的生命线,用心用情用功抒写伟大时代,不断推出讴歌党、讴歌祖国、讴歌人民、讴歌英雄的精品力作,书写中华民族新史诗。希望各级政府部门及全体文艺工作者坚持"二为"方向、"双百"方针,坚持创造性转化、创新性发展,坚持以人民为中心的创作导向,为繁荣发展社会主义文艺、建设社会主义文化强国、实现"两个一百年"奋斗目标做出新的更大贡献。

王江表示,中国昆剧艺术节创办以来,秉承弘扬中华优秀传统文化、展示昆曲艺术发展成果的宗旨,经过18年的持续努力,已成为推出新作、培养新人、培育观众的重要平台和载体。他希望各级政府部门及全体文艺工作者深入贯彻落实习近平新时代中国特色社会主义思想和党的十九大精神,不断创作推出更多思想精深、

艺术精湛、制作精良的文艺精品，推动江苏文化高质量发展，为建设"强富美高"新江苏汇聚精神动力。

李亚平表示，近年来，苏州坚持中国特色社会主义文化发展道路，大力推进文化强市建设，深入推动昆曲等宝贵遗产的传承发展，建立了"中国昆剧艺术音视频资源库"，创作了一批雅俗共赏的优秀剧目。苏州将认真学习贯彻习近平新时代中国特色社会主义思想，以本届昆剧艺术节的举办为新起点，更大力度推动苏州文化事业繁荣发展。

开幕式后，昆山当代昆剧院、江苏省演艺集团昆剧院献上了本届昆剧节首场演出《顾炎武》。剧中"顾炎武"一角由中国戏剧梅花奖获得者柯军担纲出演，整部戏分为《思归》《诀母》《惊碑》《对狱》《荐试》《问陵》，以顾炎武的生平为主线，充分展现顾炎武"天下兴亡、匹夫有责"的光辉思想。

本届昆剧节将持续至10月19日。16家演出单位将献演25台优秀昆曲剧目，第八届中国昆曲学术座谈会和2018年虎丘曲会等系列活动也在本届昆曲节期间举行。

值得一提的是，本届昆剧节将表演场地设置在了花间堂、沧浪亭等园林，让昆曲和园林——苏州文化的两大经典代表深度融合，使得园林愈发生动、昆曲更加传神。

本届昆剧节将与中国昆曲博物馆合作开出"宗门宗师 宗风——从俞粟庐到俞振飞"特展，并推出座谈会、专家讲座、经典折子戏演出等活动。本次活动在传承经典的同时做好文艺惠民。展演剧目最低票价仅10元，持学生证和老年证可享5折优惠。

苏州市委常委、政法委书记、副市长徐美健出席开幕式。

## 第七届中国昆剧艺术节剧目演出述评

金　红　等[①]

由中华人民共和国文化和旅游部与江苏省人民政府联合主办，文化和旅游部艺术司、中共江苏省委宣传部、江苏省文化厅、苏州市人民政府承办，中共苏州市委宣传部、苏州市文化广电和旅游局、苏州市文学艺术界联合会、昆山市人民政府组织实施的第七届中国昆剧艺术节于2018年10月19日在苏州落下帷幕。10月13日至19日，全国八大昆剧院团——江苏省苏州昆剧院、上海昆剧团、浙江昆剧团、北方昆曲剧院、永嘉昆剧团、湖南省昆剧团、江苏省演艺集团昆剧院、昆山当代昆剧院，共演出9台大戏，另有苏州昆剧传习所、北京大学昆曲传承与研究中心、苏州好端正文化传媒有限公司、台湾戏曲学院、苏州市苏剧传习保护中心演出的5台大戏（包括1台苏剧），8场"名家传戏——当代昆剧名家收徒传艺工程"入选学生折子戏专场演出，以及苏州兰芽昆曲艺术剧团昆曲折子戏专场、昆山当代昆剧院昆曲折子戏专场、国家京剧院武戏专场等3场演出。7天中，大戏加折子戏专场共演出25场（台）。

延续上届昆剧艺术节只点评不评奖的程序，本届昆剧节共点评了八大昆剧院团展演的9台大戏。此9台大戏多为3年来受艺术基金资助排演的剧目，有的已获地方政府相关奖项。在中国昆剧节上演出这些剧目，并由专家组点评，也是对这些剧目质量高低以及是否秉承了昆剧工作方针的检验。

本述评主要评述参与点评的9台大戏，而这9台戏均为新编昆曲，因此本述评将此9台戏分为三类总结：一、本土故事新编；二、传统故事改编；三、老题材新昆曲。

### 一、本土故事新编：
### 《顾炎武》《雷峰塔》《乌石记》

昆山当代昆剧院与江苏省演艺集团昆剧院的《顾炎武》、浙江昆剧团的《雷峰塔》、湖南省昆剧团的《乌石记》，堪称本届昆剧节最具地域色彩的戏。昆山的院团讲述家乡人顾炎武的故事，位于杭州的浙昆演绎发生在杭州的白蛇传说，湖南的剧团表现当地贤臣刘瞻的佳话，都是特别接地气的取材。三个剧团也有意将此三出戏打造成常演常新的家乡"看家戏"。

顾炎武是昆山先贤文化的杰出代表，昆山当代昆剧

---

[①] 参与观戏和撰写的还有谭飞（苏州市职业大学）、王敏玲（苏州市职业大学）、张文香（苏州市吴中区甪直甫里中学）、邵震琪、黄雨彤（此两位为苏州科技大学学生）。执笔者金红，苏州科技大学教授。

院将"昆曲"和"顾炎武"两张昆山名片合二为一,以更好地弘扬优秀传统文化,传承先贤思想。其主要故事情节为:清康熙二十一年(1682),客居山西的顾炎武有心还乡,但在启程时因年老体弱摔下马背。卧病期间,他回忆起往事:南明灭亡时面对绝食殉国的嗣母,他发下"誓不仕清"的誓言;因反清复明而身陷文字狱,又因《天下郡国利病书》《肇域志》未完成而不敢轻生;将唯一的弟子送进清朝"博学鸿儒科"的考场。在生命的最后时刻,他向少年康熙皇帝问询"何谓亡国""何谓亡天下"的话语扣人心弦。

编剧罗周说:"'初别母、再别友、三别妻,我今真个伶仃了。'我喜欢这句话,不仅因为从编剧技法上说它提示了受众全剧'三别'的结构方式,更因它在孤冷中使我感到一种灼热。""破碎的家、绝望的抗争、被文明文化抚慰的孤独心灵、延续中华文脉的自觉担当、直面朝代更迭的矛盾心态、自浩渺历史中扶摇而上的磅礴气势与求真求实的治学精神……这一切,糅成一个'顾炎武'。"

因此,全剧以"三别"结构作为线索,将故事分成《思归》《诀母》《惊碑》《对狱》《论试》《问陵》6折,以飘零半生的晚年顾炎武渴望回乡、欲逞强上马而不能的事件为起点,以落马后于曲沃病榻上临终呼唤玄烨名为尾声而结束,以点带面地勾连起顾炎武这位大儒与母、与妻、与友、与弟子的几个横断面,串起顾炎武的一生。其中《问陵》一折,抛出他纠结半生的"亡国"与"亡天下"的思想困惑,从而为作为思想家、同时又作为个体的人的顾炎武的一生画上句号。整出戏如编剧所言,"并不奢望能用戏剧为顾炎武做一部详尽的传记",但从选材上可以看出,作者意在"完成对这个独一无二伟大人格的致敬"。因此,全戏虽然并非讲述顾炎武一生的故事,但因抓住他晚年的所思所感为情感线索,因此整个故事脉络集中,跌宕起伏,既引人入胜,更感动人心。三个"别"点,也使人物在呈现方面做足了戏。

《顾炎武》剧组创作班底强大,编剧为五获"田汉戏剧奖剧本奖"、两获"曹禺戏剧文学奖"的青年编剧罗周,导演为上海戏剧学院导演系主任、上海戏剧家协会副主席卢昂。同时聘请著名京剧马(连良)派老生安云武和著名昆曲表演艺术家石小梅为艺术指导,提升了戏中老生、官生、小生等主要角色的艺术表演水平,文戏好看,武戏精彩。创作队伍中的乐团指导、打击乐设计戴培德,唱腔设计周雪华,音乐设计孙建安,舞美设计史军亮,灯光设计蒙秦,服装设计彭丁煌等,均为国内一流的创作人员,可谓阵容豪华,这也是打造一流的新编戏、常演戏的保证。

扮演顾炎武的主演柯军是土生土长的昆山人,昆山养育了他,昆曲也已成为他的第二生命。这位中国戏剧"梅花奖"、文化部"文华表演奖"获得者,江苏省文联副主席、江苏省戏剧家协会主席、江苏省昆剧研究会主席、江苏省演艺集团董事长,经过数年努力,已完全将昆曲化为一生的追索和寄托。在这个戏中,他从武生到正末、老外,跨行当、跨家门出演,不仅年龄跨度大,而且精神层次多,出演极为复杂和困难。但是,由于柯军全身心投入其中,其完整准确的阐释,最终赢得了观众的褒赞。其他演员如李鸿良、张大环、施夏明、张争耀、孙晶、杨阳等,均为国内优秀昆曲演员,尤其是饰演李万的李鸿良,为中国戏剧"梅花奖"获得者、江苏省戏剧家协会副主席、江苏省演艺集团昆剧院院长,唱念过硬,可塑性强,曾成功举办过15个个人昆丑专场,在本戏中同样亮点频出。

作为本届昆剧节的开幕大戏,《顾炎武》受到了专家和观众的赞誉。专家们认为,该戏保持了昆曲的纯粹性,唱念做表的古典品质得到了保证,而且有思想高度,有文化气象。同时,专家们也提出了值得商榷的问题,比如:历史上并没有顾炎武和玄烨在南京明孝陵相遇的事件,该戏却用一折戏来演绎,那么,如何更好地处理史实与艺术之间的关系?昆曲以及其他形式的艺术类型,在打磨经典的道路上还需继续努力。

打造一出"家门口"的代表作,是浙江昆剧团《雷峰塔》剧组的初衷;而三代演员联袂出产的成果,也是剧团齐心协力共种"一棵菜",共同打造"西湖三部曲"(已完成《西园记》《红梅记》)之后的又一部力作。此版《雷峰塔》,无论是剧本传承、制作团队、营销策略,还是演员阵容、梯队建设等,都显示了浙昆的力度和独具匠心。

白蛇传的故事由唐代开始,曾历经7个版本,分别是唐传奇《白蛇记》、南宋话本《西湖三塔记》、明代冯梦龙的《白娘子永镇雷峰塔》、清黄龙耾本《雷峰塔》、清梨园手抄本《雷峰塔》、清方成培本《雷峰塔传奇》、田汉本《白蛇传》。由于昆曲一度陷于濒临灭绝的困境,许多剧目作为全剧已经湮没,只有若干折子戏如《水斗》《断桥》还保留在舞台上。本次浙江昆剧团新编排的昆曲《雷峰塔》,依据清代戏曲作家方成培的《雷峰塔传奇》整理改编,这个传奇本既是昆曲《雷峰塔》的原本,也是其他各个剧种源源不断改编白蛇传故事的母本,其最大贡献就是,将白娘子从一个满身妖气的邪妖改变成一个不顾自己生死、勇敢追求爱情的可爱可敬又令人同情的女性形象。这也正是它几百年来长演不衰的最根本原因。剧

本在整理改编时，还将方成培版中许宣的形象更加人性化，同时将长达34出的原本压缩成不到3小时的一本戏。新版本总共10出：《舟遇》《订盟》《避吴》《远访》《端阳》《求草》《水斗》《断桥》《镇塔》《祭塔》。其中《水斗》由原著中的《谒禅》和《水斗》两出合并而成，《祭塔》由原著中的《祭塔》和《佛圆》两出合并而成，《镇塔》由原著中的《炼塔》改名而成。编剧黄先钢说："我并非昆曲《雷峰塔》的编剧，只是剧本的整理改编者。"从整个剧目看，原作的唱词基本不变，保留了昆剧古文化的本色，结尾处也保留了雷峰塔不倒的真实历史；同时将剧情主线回归到白娘子和许宣之间的爱情及其经受种种折磨的过程上来，以期保持昆曲"两小戏"的本体特色，恢复传统昆曲《雷峰塔》的原貌。这些因素都使此版《雷峰塔》尽量保持传统昆曲的特色。当然新版本也有根据时代要求而进行的改动，比如剔除了原著中某些有关生死轮回、因果报应的陈旧意识；将许宣的形象改变为最初有所动摇但最终重情重义；戏的结尾则由礼佛升仙改为合家团圆；等等。因此，浙昆的这次整理改编可谓第8个版本的《雷峰塔》。

为打造好这出"看家戏"，浙昆上下总动员，邀请浙昆王奉梅、上昆岳美缇亲授《断桥》，上昆王芝泉和谷好好亲授《盗草》《水斗》，音乐方面则邀请上昆李小平把关。强大的艺术指导阵容，使各行当演员具有正宗、有序的传承特征，因此整个戏呈现出比较高的表演水准。

演员阵容更可以大书一笔，因为这是本届昆剧节上最庞大也是最让人欣慰的"快乐大家庭"聚会，从中也足可以感受到浙江昆剧团对人才梯队建设的重视。

白娘子由浙昆"万"字辈演员胡娉和浙艺五年级昆剧班学员吴心怡、倪润志分饰；许宣由浙昆"万"字辈演员毛文霞和浙艺五年级昆剧班学员王恒涛分饰；小青由浙昆"万"字辈演员张侃侃和浙艺五年级昆剧班学员张唐逍分饰。其他"万"字辈演员还有饰演法海的鲍晨、饰演许士麟的曾杰，以及朱斌、田漾、胡立楠等。参演的还有浙昆"秀"字辈演员俞志青，以及众多"万"字辈演员和浙艺五年级昆剧班学员等。按照浙昆演员的传统辈分排列，从周传瑛、王传淞等"传"字辈演员起，"传世盛秀万代昌明"八代辈分计，浙艺五年级昆剧班学员应属于"代"字辈。那么，加上艺术指导"盛"字辈的王奉梅老师，整台《雷峰塔》可谓"盛""秀""万""代"四代同堂。

演出时，台下坐着的国宝级指导老师不时地为台上的学生拍手叫好；台上一大批中青年演员则生机勃勃，激情四射。演出中，旦角扮相秀丽，嗓音甜润；生角俊美飘逸，富有激情；净角嗓音苍劲，真切自然；群众演员亦认真严谨，可圈可点。

戏中的武戏更可谓昆剧节上第一家。昆曲演出历来文戏多武戏少，但浙昆的武戏在各大昆剧院团中一直名列前茅。上一届昆剧节浙昆推出武生大戏《大将军韩信》，此届打造文武兼备的《雷峰塔》，充分发挥了剧团文戏和武戏的优势，并在人才梯队传承和建设方面做足文章。演出中，饰演白娘子的浙艺五年级昆剧班学员倪润志在《求草》中一个高空下腰后翻，征服了许多观众，赢得了热烈的掌声，其扎实的基本功在舞台上大放异彩，展现了浙昆新一代演员的风姿。

观浙昆《雷峰塔》，可以深深体会到满台的活力和朝气，因为一个个出场的二十岁左右、大多还是在校学生的小演员们，已经能够托起传统大戏的昆曲舞台，将经典的场次展现在当代的舞台上，让两百年前的作品重放光华，这实在是昆曲的幸事。演出结束后，在掌声雷动的氛围中，剧组全体人员上台合影，灿烂的笑容洋溢在"快乐大家庭"五六十人的脸上，直让人感慨不已。因此《雷峰塔》一戏，不仅有剧本剧目上的传承，还有表演和经验上的传承；不仅有古今的传承，更有一代人与一代人之间的传承。这种传承不靠血脉相连，凭的是一腔爱昆剧的热血。这出戏让观众看到了浙昆全新的、积极向上的面貌，看到了浙昆对昆剧艺术严谨性的追求。年轻演员在舞台上的精彩展现，是昆曲未来的希望。当一批一批的年轻人站在中国昆曲发展最前沿的时候，昆曲的未来就有了美好的想象。

此版《雷峰塔》也有可商榷处，比如结尾设计成法海释放了白蛇，同时自嘲何必做这个与自己"无关"的事的噱头。这种修改有违传统的认知习惯，大多数观众不认可。这也为我们思考如何面对戏剧文化遗产、如何整理改编传统戏，以及如何发掘作品的亮点等问题，提供了借鉴。

用传统昆曲打造家乡故事，是近些年湖南省昆剧团的创作宗旨。上一届昆剧艺术节该团推出了昆曲《湘妃梦》，本届推出了演绎郴州人刘瞻故事的《乌石记》。

刘瞻为唐代贤相，曾在郴江河畔的乌石矶附近居住。他为人刚正，清廉敬业，造福一方，曾不顾性命上书皇帝力救三百多名无辜者。可是他虽然救下了这些无辜生命，自己却因此蒙冤遭贬。旧时，乌石矶曾有刘瞻祠，供有刘瞻的神像。民间一直流传着刘瞻从小在乌石矶旁苦读而成名的故事，郴州地方志中也有记载。万历《郴州志》载：刘瞻祠"在州学。瞻，唐相，宋大观初，郡人思其风烈，立祠祀之"。郴州有刘仙岭，岭上曾有刘瞻读

书台。清代诗人首启杏有《刘仙岭读书台》一诗:"高山勤仰止,唐相旧居游。正气凌霄汉,文光映斗牛。当年传宦业,此日企仙流。莫道遗基废,芳名万古留。"郴州民间还有刘瞻妻子李氏的传说,说她珍爱丈夫,勤俭持家,克己利人,乐善好施。

昆曲《乌石记》的编剧、青年曲家俞妙兰,从史料中发现刘瞻的妻子是唐代名相李德裕的孙女,俞妙兰也因此打开了创作的窗口:丈夫位列高官,却无一片瓦屋,而是赁屋而居,好不容易有点俸禄却散金于贫,难道妻子不抱怨吗?谁不爱慕荣华富贵呢?然而,一位刚廉正义官员的背后,必有一位支持他的妻子,这位妻子也必定同样具有刚廉正义的品性,优秀的妻子对于良官而言具有举足轻重的作用。于是,俞妙兰以刘瞻的形象为起点,既写刘瞻,更写刘瞻的妻子,构思故事时既参照史实,又进行合理的想象,选择以刘瞻之妻作为剧情重点,将历史真实做适当的延展,主角变成刘瞻的妻子,通过呈现一个官员的妻子为了百姓而愿意付出自己的财物、消除自己的虚荣、牺牲自己的荣耀等品格,侧面展示官员的为官志向和为官原则。这样,贤相与贤夫人两个形象相辅相成、相得益彰,而经由编剧着力塑造的刘瞻之妻李若水的形象,也从此诞生。昆曲《乌石记》获得了国家艺术基金大型舞台艺术创作的资助,于 2018 年 7 月 5 日在长沙首演,7 月 19 日在郴州公演,均赢得了满堂喝彩。观众们纷纷评价,该剧思想性、艺术性皆佳,刘瞻及妻子李若水秉廉贤、敢直谏、耐清贫、爱百姓的品格,对弘扬正气、反腐倡廉,很有现实意义。

郴州人喜爱乌石,喜爱乌石坚硬的品性。乌石也是人格刚硬、正直的象征。《乌石记》借郴州人喜爱乌石品性的机缘,突出刘瞻夫妻不负乌石之誓以及李若水这个贤内助的形象。整场戏分《乌石引》《卖钗》《闹妆》《誓谏》《辩冤》《尾声》,共 6 折。《乌石引》铺垫夫妻二人的浓浓情意,"你家相公的性儿与这乌石一般哟!""知我者夫人也!""夫妻伴,结金环,同林飞鸟共忧欢……"《卖钗》写因清贫如水,妻子只得出门典卖金钗换米粮度日,"不能让相公颓了精神,丧了志气!"结尾句"石性坚,身微贱,志气飞扬冷晴烟,夫妻相伴风云遭……"道不尽的夫妻情和志气坚。接下来的几折戏,表现妻子荣华之时不忘根本,竭力支持丈夫事业,"历经千辛万苦,方有今日之前程。为官不易,不可轻心也。别离郴州之时,老爷曾以乌石铭志,我谨记在心,老爷但放宽心,为妻定不授人把柄,定不玷辱你的声名!"当刘瞻为救三百多无辜性命,独自直谏,遭诬陷危及性命时,妻子李若水不顾生死,跪求查明所谓受贿真相。而朝官奉旨查抄刘瞻家时,搜出一包疑似金银珍宝的物品,打开一看却是一包乌石。全剧借"乌石"张扬了刘瞻夫妇"刚硬、正直、耐清贫"的道德风范。乌石"好比凌云志","好比清廉志"。"乌石之志,乃是我家丈夫的心志也。"戏的结尾"石性坚,志气飞扬冷晴烟;石性廉,一水清清万水甜;石性正,磊落光明刚如磐;石性义,自有民心昭日天"几句唱段,将整个戏推向高潮。

新编昆剧《乌石记》首次将这段郴州传奇搬上昆剧舞台。它没有正面描写刘瞻的一生以及他的历史事件,而是塑造了安贫乐道、刚廉正义的"贤内助"李若水的形象,从家庭成长与夫妻关系角度进行戏剧创作,视角新颖,具有反观历史与警示现实的双重意蕴。该剧由中国戏剧家协会副主席王晓鹰担任总导演。他坦承,既要保留昆剧传统特色,又要融入时代色彩,创作难度很大。用"乌石"表达为官之道的人格坚守这样的象征性主题,需要突出人物之美、戏曲之美以及人们广泛关注的反腐意愿,这样才能显示剧作的艺术主题和社会责任。

"昆曲兰花艳,湘昆别一枝。"湘昆是昆剧历史长河中独具特色的流派分支,其音乐文雅与质朴兼具,表演时于优美细腻中显粗犷豪放,新编昆剧《乌石记》充分体现了这一特色。该剧的作曲、配器周雪华说:"该剧保持了湘昆的音乐特色,节奏流畅、情绪高亢,又不失昆剧音乐高雅的色彩。"

饰演《乌石记》中李若水的是湖南省昆剧团团长、国家一级演员罗艳。李若水这一形象与罗艳以往饰演过的角色完全不同。剧中需要她历经青年闺秀至人到中年多个年龄段,要在同一台戏中演出闺门旦和正旦的不同感觉。在表演中,她的形象层次饱满而丰富,有对妆饰的虚荣,有无私助夫的贤达,也有伸张正义的勇气;更兼综合设计了如跪步、蹉步等高难度的身段,充分体现了昆剧"无声不歌、无动不舞"的艺术特色。作为一团之长,罗艳表示:特别感动主创团队的全力拼搏精神,这也是全团上下一条心打磨精品的标志;这个戏把郴州的故事演到了全国,也将会演到全世界。

## 二、传统故事改编:《琵琶记》《白罗衫》

《琵琶记》是元末高明所作的一部著名南戏,根据民间南戏《赵贞女》(更早时还有金院本《蔡伯喈》)改编而成。此剧在中国戏曲史上被誉为"南戏之祖"。剧情大致是:汉陈留人蔡伯喈与赵五娘新婚不久,受父母催逼,赴京应试,得中状元后被迫入赘相府,与牛小姐成婚。家中五娘于灾荒之年含辛茹苦侍奉公婆,公婆吃米,五娘自己吃糠。公婆死后,五娘剪发卖发,罗裙包土,筑坟

将之安葬。又亲手绘成公婆遗容，身背琵琶，上京寻夫。蔡伯喈被强赘入牛府后，终日思念父母，欲辞官回家，牛氏得知实情后告知并说服父亲。伯喈派人去陈留迎父母、妻子来京。五娘寻至牛府，在牛氏帮助下夫妻终得团聚。

在第七届中国昆剧艺术节上，上海昆剧团的《琵琶记》试图"修旧如旧"，即立足传统，尊重原著，同时又有大胆的创新。

相较于传统版本，此版本在内容和双线结构上有较大的增删与调整。在传统版本中有一条主线，就是女主人公赵五娘竭尽孝道，赡养公婆，罗裙包土，安葬公婆，身背琵琶，上京寻夫。但这条主线在上昆的这个版本中被淡化了，而将男主人公蔡伯喈辞试不从、辞婚不从、辞官不从的"三不从"心路和人生历程变成主线，把赵五娘的戏份穿插融入以蔡伯喈为主的几出戏，以使双线并呈。细节方面，又删去了赵五娘和公婆之间的剧情，公、婆两个角色在此版本中干脆没有登台出场，而是侧重表现蔡伯喈的心理斗争。上海昆剧团团长谷好好说，他们旨在将传统经典在昆剧舞台上复活，所以这出《琵琶记》在演唱方面保持了昆曲水磨腔细腻的本真色彩，重点恢复了多个以小生为主的传统折子戏，同时在视觉呈现上融入了新的元素，更贴近当代观众的审美。

本次演出共有《嘱别》《陈情》《强就》《盘蔡》《廊会》《悲逢》等6折。由编剧名家王仁杰担任缩编，昆曲名家岳美缇、张静娴、张铭荣担任艺术指导，王欢担任导演，国家一级演员黎安领衔主演蔡伯喈，国家二级演员陈莉和国家一级演员罗晨雪分别饰演赵五娘和牛小姐。黎安在该剧中跨越了巾生、小冠生、大冠生三个不同行当。三位主演的唱演都很出色，可圈可点。

这出经典传统剧在苏州公共文化中心上演后，观众反应热烈，认为这个版本的《琵琶记》缩编了原剧的剧情，以蔡伯喈的心路历程为主线，虽然删去不少内容，但总体上剧情还算连贯完整，能够接受。这个版本在结构安排上以双线穿插的方式同步进行，两个时空的活动在一个舞台上同幕同时呈现，既浓缩了剧情，又强化了对比，可视感很强。人物形象可谓纯美，较为完整地塑造了一个全忠全孝、重情重义的蔡伯喈形象，戏中将他抛亲别妻的无奈和辞官辞婚而不得的内心矛盾、感情冲突加以突出和强化，令观众印象深刻。尤其是三位主演，技艺成熟，唱功了得，唱时字正腔纯，演时情真意切。黎安情绪饱满，如此大的角色跨度，他在表演时却能够一气呵成；两位夫人一悲怆凄切、一雍容舒徐的演绎，同样是两相映衬相得益彰，观众看后感觉很过瘾。但也有观众指出，上昆的这出《琵琶记》是没有琵琶的《琵琶记》，传统剧中赵五娘穷困至极，以至于孤身一人背着琵琶千里寻夫，沿途卖唱才得京城的线索，现在被如此隐没和淡化，一方面感觉剧情与剧名关联不切，另一方面感觉这已经不是传统的戏曲《琵琶记》，改编的步伐显得过大。

"修旧如旧"的另一代表是江苏省苏州昆剧院的新编昆曲《白罗衫》。

《白罗衫》原著为清代无名氏所作，另有一说是明代或清代的刘方所作，故事取材于《警世通言》中的明人小说《苏知县罗衫再合》，是个因果相报的结局。故事讲述上京赴试的徐继祖受一位老妪之托，带着老妪与其长子长媳的信物"白罗衫"，寻找与老妪失散18年的苏云夫妇。得中功名后，徐继祖应邀游园，寓居于此的苏夫人乍见这位与"亡夫"容貌相似的官员，忍不住在园中拦下徐继祖申冤。很快，公开放告的徐继祖又接到流落于山寨的苏云所递之状，状告当年杀害其夫妇的江洋大盗徐能。而这位徐能，恰恰是抚养徐继祖18年的"父亲"。此时，心花怒放的徐能正赶往儿子任所准备安享天年……同一个人，既是18年前谋害生身父母的凶徒，又是18年中知冷知热的"父亲"，徐继祖在得知身世谜底的同时即面对一个恐怖的现实——国法难容，亲情不舍。

这出戏在清末舞台上有《贺喜》《井遇》《游园》《看状》《详梦》《报冤》（又名《杀盗》《杀能》）等6折。在"传"字辈时代，此六出之前还有《揽载》《设计》《杀舟》《捞救》《逼婚》《释放》《投井》《产子》《拾子》等9折，计15折，顺次叙演18年前的事。新中国成立后，《白罗衫》（后6出）为第一次南北昆会演的5个全本戏之一，周传瑛、俞振飞、郑传鉴、朱传茗、王传淞、华传浩、沈传芷、张传芳等主演，为南昆具有较大影响的剧目。《贺喜》《井遇》《看状》《游园》《报冤》为上海市戏曲学校传习。折子戏以《看状》最为著名。1985年，岳美缇主演的《看状》曾参加上海昆剧精英展演。1988年，江苏省昆剧院排演全本《白罗衫》，张弘编剧，石小梅领衔主演。2010年、2015年江苏省昆剧院先后两次排演张弘编剧版《白罗衫》，分别由钱振荣、施夏明扮演徐继祖。2016年，苏州昆剧院推出新版《白罗衫》，白先勇为总策划，张淑香编剧，总导演岳美缇，协导黄小午，俞玖林饰演徐继祖。此版即为亮相本届昆剧节的《白罗衫》，演出折目包括《应试》《井遇》《游园》《梦兆》《看状》《堂审》等6折。

编剧张淑香认为，只用一件白罗衫为线索来结构故

事，结局又一如所有的公案剧，让人感觉千篇一律，缺乏故事的内在灵魂。因此，她将叙述重心放在主人公的心理纠结上，翻变原著的主题，改而定调在父与子、命运、人性、救赎、情与美的聚焦点。与1988年张弘编剧的《白罗衫》相比，张淑香更侧重展示人性的善与美。

在张弘版《白罗衫》中，第四折《诘父》是编剧独创。徐继祖设下鸿门宴诱杀逼死养父，一边说"开宴迎亲报养恩"，一边又说"杀贼枭首雪母恨"，展现了他的心计谋算。而最后徐能也恶性不改，被逼死前还企图以酒壶狠砸徐继祖。这些都是人性之恶的表现。而苏昆的新版《白罗衫》则突出对徐继祖和徐能人性与人情的解读。编剧直接将父子二人推上祭坛，直面情法纠葛、忠孝矛盾——第一男主角徐继祖需要解决"我未生时谁是我，生我之时我是谁"的自我认知与超越恩仇的困境，第二男主角徐能需要解决"我以善喂养儿子洗白罪恶，为何命运不能饶恕我"以及儿子念及感情放过自己就等于徇私枉法跌落乌纱的困境。最终徐继祖虽然也说国法难容、按律当斩，但还是不顾一切放走徐能，并承担后果，决意自刎谢罪。孰料已选择出逃的徐能为了不让儿子背负不忠不孝的恶名，竟又主动放弃出逃，最终选择自刎而死，用自己的生命守护了儿子。徐能和徐继祖父子在绝望的两难之中，选择的不是冰冷的理性和趋利避害的私欲，而是各自超越了本能，激发出了温暖人心的爱与善。他们奋力冲破命运的禁锢，甘愿为个人的"原罪"承担惨烈的后果，在竭力保护对方的同时，也以此实现了个人的救赎。

担任总策划的白先勇先生对此次改编非常赞同："昆剧不是只有才子佳人，昆剧还有很多正剧、悲剧，比如《白罗衫》《烂柯山》等，这些戏对今天的编导和演员都提出了一些新的要求和期待。经过一年多的剧本准备，我们认为新版《白罗衫》与以往版本相比，最大的不同在于徐能、徐继祖父子在极短的时间内面对命运真相时的种种表现，它关乎人性、救赎这些较深层次的思考与审美。一共6折的故事慢慢展开后，剧中人还在迷茫，台下观众其实已了然于胸，追问就来了：徐继祖该怎么办？这个刚刚走上社会的青年才俊，却要面对如此骇人听闻的真相，巨大的反差与强烈的冲突，让人看到了希腊神话里俄狄浦斯（Oedipus）的影子。"

新版《白罗衫》是一部十足的男人戏。演员俞玖林和唐荣为我们带来了打动人心的徐继祖和徐能，他们的表演没有将善恶简单对立，而是通过走心的演绎展现出了命运捉弄下的人性的救赎历程，描画父与子，聚焦情与美。

在《应试》与《井遇》中，俞玖林以巾生展现徐继祖的善良、悲悯和担当，他与"父亲"别离时有离愁有担忧，但为了宽慰"父亲"，他又故作轻松。在赶考路上，遇到老妇，他充满着正义与阳光。俞玖林通过步伐、眼神、节奏、水袖等展示徐继祖的多愁善感和意气风发。在《游园》《梦兆》《看状》《堂审》中，徐继祖是小官生形象。在《游园》中，他已经高中状元，官拜八府巡按，演员在表演上要通过小官生的程式表达他的声势和气度，要充满稳重感和力度感。在《看状》中，徐继祖的内心经历了猜测、惊讶、怀疑、肯定、痛苦等情绪变化，俞玖林在唱功、情感上都生动地诠释了出来。在《堂审》中，徐继祖延续了前面几折戏的善良正气，为了18年的"父子情"，他宁愿背上"不忠不孝"的罪名，甚至付出性命。也许正是他出自本真的人性抉择，最终激发了养父徐能内心的善。在表演方面，俞玖林通过失神的跌坐、急翻的水袖、痛苦的蹉步、决绝的眼神来表现徐继祖内心的纠结与彷徨。

此外，戏曲的程式之美在新编《白罗衫》中展现无遗。在庭审戏中，演员们用几句台词，此起彼伏地传递了几遍口令，表现出了多重空间。在庭审前后，一对小花脸衙役凭一连串行云流水的表演，展示了升堂和退堂的过程，把巡抚衙堂山重水复的礼仪、规矩、布局、陈设表演得轻松愉快，令人赞叹。

### 三、老题材新昆曲：《赵氏孤儿》《孟姜女送寒衣》《醉心花》《风雪夜归人》

将传统故事改编成新昆曲，是本届昆剧节的另一特点。所谓"新"昆曲，是指改编的类型各异，各剧团拟通过各自的编创，使故事呈现出新特质。

元杂剧《冤报冤赵氏孤儿》是中国戏剧史上的经典名作，同题材的明传奇剧本为《八义记》，折子戏有《评话》和《闹朝扑犬》等见于昆曲舞台。长期以来，昆唱杂剧是所有昆曲剧目中独特的一部分，具有古朴、悲壮、苍凉和激越的特点，例如北昆的代表剧目《单刀会》就属此类。这类剧目的存续体现了昆曲剧目的博大精深，也适合于北昆来排演。

参加本届昆剧节的北方昆曲剧院剧目《赵氏孤儿》，由周长赋根据元代纪君祥原著整理缩编。故事讲述晋灵公时，武臣屠岸贾与文臣赵盾不和，便设计陷害赵盾，赵盾全家遭满门抄斩。赵朔妻、晋公主庄姬被囚禁府内，生下一子，庄姬将婴儿托付给草泽医人程婴后自缢而死。程婴将婴儿放在药箱里，说服看守韩厥将军放走婴儿，韩厥应允后亦自刎。屠岸贾为斩草除根，假传灵公之命，要杀绝晋国半岁以下一个月以上的婴儿。程婴

为保赵家血脉，与公孙杵臼商议，用自己的亲生儿子替代赵氏孤儿，让公孙杵臼告发自己私藏赵氏孤儿。屠岸贾信以为真，亲手剁死搜出的婴儿。程婴眼见亲子惨死，忍痛于心，公孙杵臼触阶而死。屠岸贾心事已了，便收程婴为门客，将其子（赵氏孤儿）认作义子。20年后，赵氏孤儿长大成人，程婴见时机成熟，告之原委。此时灵公已亡，悼公在位，悼公也欲铲除兵权太重的屠岸贾，便命赵氏孤儿捉拿屠岸贾，将其酷刑处死。赵家大仇得报，赵氏孤儿被赐名"赵武"，救护赵家的众人受到封赏。

从情节上可明显看出这是一个传统故事，北方昆曲剧院意在用喜闻乐见的昆曲形式演绎传统故事。剧本采用杂剧传奇的结构，情节简约，线索清晰，重点突出，浓墨重彩地塑造了程婴的形象，很丰富饱满，其他人物的性格也比较鲜明。剧目的文辞语言有质朴无华之感，艺术感染力较强。演员在表演上用"以歌舞演故事、用身段解台词"的方式塑造人物。主演袁国良是一位能文能武、唱念做俱佳的青年老生演员。他嗓音圆润，表演稳健，饰演的程婴细腻传神，谨慎、惊恐、悲伤、彷徨等情绪拿捏得当。当他决定舍弃亲儿换下赵孤，当儿子在自己面前惨遭杀戮时，他"泪珠儿不敢对人抛"，那种深深的自责和绝望，特别能打动人。他的髯口功是表演的一大亮点，水袖和髯口同时飞起，节奏同步，干净利落，表现程婴的各种复杂心情，人物演得特别足。终场时分，大仇得报，舞台上只留下他衰老、苍凉的背影，那种舍生取义的悲壮，以及晚景孑然一身的落寞与凄凉更加动人心魄，使观众为之扼腕叹息。

该剧的舞台美术将极简主义表现手法与中国传统美学巧妙结合，展现了较为丰富的中国文化意味。以黑、白两色为主基色的舞台呈现具现代风格。黑白色块及异色书写的多种变形书法字"赵氏孤儿"在舞台背景中交替使用。舞台前后场一分为二，前场象征"生"，后场象征"死"。红绳悬铃将舞台从视觉上划分为多重区域，使舞台美术呈现出装饰主义风格。另外，程婴、公孙杵臼、赵朔、公主等白色着装，象征着公正、纯洁、端庄、正直；屠岸贾及所辖兵士黑色着装，象征着邪恶、神秘、恐怖、死亡。两方黑白分明，象征着善与恶的对立。

中国戏曲的主要道具是"一桌两椅"，该戏选择了矮而长的长椅，意在与舞台布景中的横向线条相和谐。中国传统书画艺术中的线条常代表生命体，戏中也巧妙运用了这一点——每死去一个人，布景中的横向线条就多了一条红线。"白"的运用也很突出。整台戏的布景以黑白色为主，舞台边幕进行白色的虚化，与布景中横向的线条一起，呈现出一种发散思维的感觉。结尾处，所有景片、声音都隐去，在一个全白、无声的舞台空间中，程婴一个人走向舞台深处——用最简单的舞台衬托出人物最复杂的内心，此时无声胜有声。

该剧汇聚了业界一流的主创人员，徐春兰任导演，王大元任唱腔设计，董为杰任音乐作曲，刘杏林任舞美设计，邢辛任灯光设计，蓝玲任服装造型设计，昆曲表演艺术家计镇华任艺术指导。

此版《赵氏孤儿》之所以能够在舞台上抓住观众眼球，一个主要原因是其在舞美设计、音乐编创、服装色彩等方面都很现代，符合当下年轻人的审美。但是，形式是为内容服务的，整个剧目在情节设置、心理开掘、舞台艺术、主题升华等方面，还可以进一步完善。

孟姜女的故事家喻户晓，永嘉昆剧团依照旧本推出了原创昆剧《孟姜女送寒衣》。

从存目上看，《孟姜女送寒衣》是《永乐大典》存录南戏题目中的一个，为33个南戏题目之一。永昆这出戏即源自南戏旧题，是依据南戏艺术特色而重新编写的。剧本结构采用"八段锦"格式，只保留"送寒衣"的情节线，分为"做寒衣""送寒衣""盖寒衣"三个阶段。

"孟姜女"是我国四大民间传说之一，这一传说千百年来以戏曲、歌舞、民谣、诗文、说唱等多种形式广为流传，版本繁多，不同地域、不同剧种基本都有各自独特的演绎。如何创作出具有永昆风格并且适应当代戏曲观众审美趣味的剧本，是剧作者不可回避的问题。编剧俞妙兰描述，此次改编在情节方面做了两个较大的变动。一是"去神化"，不再保留南瓜怀女、神仙相助、滴血验骨等剧情，摈弃"神"色、强化"人"心，简化情节，深化情感，把故事还给人物，把舞台还给表演。二是"去秦化"，放弃该传说演变到唐朝时加入的"秦朝背景"这个模式化概念，修筑长城历经千年，是无以数计的劳动人民的伟大创造，其背后一定有无数的像孟姜女一样背负苦难的女人存在，所以就把孟姜女作为这些女性的代表和化身。

剧情以孟姜女为夫做寒衣、送寒衣及送到寒衣为脉络，展现了一位古代女性对丈夫的深情厚意，表达了古代劳动人民建造长城的艰辛。其主要情节是：孟姜女以及公公、邻家二嫂等思念久去未归的亲人，天气越来越寒冷，他们思亲心切，便商量决定去长城为孟姜女的丈夫范杞梁和邻家兄长田二哥送寒衣。送衣途中，三人翻山越岭，历经百折千磨。行在中途，结识了丈夫死在长城、孩子仍在服役的老妪；遭遇了为躲避劳役而落草的强盗；二嫂不慎失足，命丧山崖；公公一病不起，以至于

亡于送衣的途中。孟姜女独自一人克服千难万险终于来到长城。戍关将士之一正是老妪之子,孟姜女找到了田二哥,却得知丈夫范杞梁已经不在人世。她极度悲痛,后来把寒衣分给其他劳工。全剧将传统的"第X折"模式改作"X段锦"呈现:一段锦"做衣",二段锦"走途",三段锦"寄宿",四段锦"遇劫",五段锦"雪葬",六段锦"唱关",七段锦"哭城",八段锦(锦尾)"石颂"。整体很新奇。

如何依据南戏记录重新打造一个适合新时代观众审美要求的新戏,以及如何将昆曲这一非物质文化遗产与长城这一物质文化遗产有机结合,同时还要彰显永嘉昆曲的艺术特性,剧组人员集全部智慧做了全新的尝试。

导演俞鳗文说:"能在南戏的故里排演《孟姜女送寒衣》,晚生如我,可谓是一次'向源流致敬'的创作。然而致敬并非讨巧。将传说融于现代视角,将传统融于当代剧场,将传承融于时代气息,对永昆这一全国唯一的县级昆曲剧团而言,就是以戏育人,也是以戏言志。亲师取友,得其养。感恩所有前辈的信任,感谢所有同伴的支持,台前幕后,'走,往前走',我们在路上……"而这个"走,往前走"正是《孟姜女送寒衣》的内在主旨。因此,该剧抛开固有神话和固有定位,让故事回归人性,从普通女性角度诠释孟姜女千里寻夫的情感历程,又以八段锦的叙事结构串联起分散的事件,以孟姜女的情感波澜作为主线来推动剧情发展。长城是苦难造就,长城更是中华民族精神的象征。作为一道避免百姓连年征战且有效护卫人们休养生息的战略屏障,长城从古至今具有积极的意义,它是中华民族百折不挠的历史性标志。《孟姜女送寒衣》以历史唯物主义眼光重新审视了"修筑长城"和"胡虏入侵"给人民群众带来的苦难,将剧情由孟姜女的个人思夫逐渐推向对家国情怀的抒发,使其与传统的"孟姜女哭长城"不同,有了新立意、新思考。这样的改编也让观众感受到,传统故事可以有新的视角。如果能够较为全面地把握新的视角、新的观念,古老的艺术也完全可以传达全新的意蕴,这也就是当代意识。

永嘉昆剧在表演上具有古朴、自然、明快等特点。编剧认为永昆相较于其他大昆团也是质朴有加,所以他在编写时力求"质朴"。另外,剧中使用的曲牌也多参照了南戏用牌,如【梧桐落五更】【赛观音】【人月圆】等。又如"哭城"场的南北合套法也是参考了《小孙屠》中的用法。

该剧唱腔设计、作曲周雪华也特别说明:曲牌"严守格律,曲调保留正昆的主腔,但是形式用的是永昆特色,就是节奏加快了,减缩了很多枝干腔节拍,使得曲子听起来很流畅,但又不失昆曲的优雅。""永昆音乐还有一个特色,就是不用套曲,各个宫调的曲子和南北曲全都可以通用,称作'九搭头'。没有了宫调套曲的限制,我就和编剧商量在选曲上进行了巧妙的铺排,前面一至五场曲子较少,就都用套曲,在第七场这一重要场次中曲子很多,情绪内容转换很快,再用套曲一宫到底就勉为其难了,于是,我们启用了永昆特色'九搭头',几个宫调和南北曲出现在同一场戏里,效果非常好,又突显出了永昆特色。在第六场中,我们特地给孟姜女创作了一首民谣《十二月》,也别有一番韵味。"

正如周雪华所讲,民谣《十二月》新颖独到,"正月里/红灯不亮遍懒画新妆/二月里/飞燕成双奴孤影彷徨/三月里/清明柳荡去娘坟祭飨/四月里/养蚕采桑又想起夫郎/五月里/雨打幽窗他梦里归乡/六月里/酷暑难当怕栗死稷荒/七月里/喜鹊桥上却未见相傍/八月里/秋风送凉奴忙做衣裳/九月里/重阳菊黄怎望断愁肠/十月里/途路披霜痛二嫂身亡/十一月/大雪飘扬哭公公命丧/十二月/力疲筋伤还不见杞梁",既真切感人,又有古风味道。

《孟姜女送寒衣》是一出靠唱、做、舞支撑起的非常吃功的戏,生、旦、净、丑行当齐全。主演张媛媛与饰演范老和田二哥的冯诚彦、饰演田二嫂的孙永会、饰演李老太的金海雷、饰演强盗乙和李木的张胜建、饰演强盗甲和关令的刘小朝,6名演员支撑起的大戏,均可圈可点,尤其是"走途"那场戏,以单纯的表演来表示场景的变化、表意自然环境的变化,对演员的演技是极大的考验。群众演员"众石魂"也以力量和精神赢得了观众的赞许。一人身兼两个角色,也沿用了宋元南戏的角色搭配格局。这样的安排,既是为了继承,也是为了锻炼和培养演员。舞台美术方面也很有特色,合理运用置景、灯光,褶皱的条带加上灯光装点,意象化地表现出山峦、洞窟、塞外等不同的景致,堪称构思精妙。

"长城雄壮凝智勇,万民血肉筑巨龙。沧桑历尽风云涌,泱泱中华傲苍穹!"锦尾"石颂"的唱词突显了《孟姜女送寒衣》的新质。

昆曲《醉心花》是莎翁《罗密欧与朱丽叶》的化身,这是许多观众看过昆曲《醉心花》后对故事层面的理解。

从情节方面看,《醉心花》确实似是《罗密欧与朱丽叶》的昆曲版。故事讲述姬、嬴两大家族有着世代仇恨,一言不合就可能杀人见血、刀剑相向。可是这两个家族却有两个年轻人(姬灿和嬴令)在一次邂逅中一见钟情

并私定终身。但是,家族恩怨注定两人的爱情不可能有结果。姬灿踏上流亡之路,嬴令被父母逼婚。无奈之下,嬴令喝下醉心花,期待通过假死来改变命运。正在这时,姬灿归来,听到嬴令已死的消息,姬灿痛不欲生。他不知道嬴令只是假死、过段时间还会醒来的真相,誓要见她最后一面。面对躺在那里的心上人,姬灿拔剑自刎。醉心花毒性时间过后,嬴令醒来,看到的却是已经死去的姬灿,她再无生的欲望,拿起剑,与姬灿同赴黄泉。

江苏省演艺集团昆剧院《醉心花》的宣传页介绍:"醉心花,又名曼陀罗,微毒,花色大起大落。花语有'无间的爱和复仇'的意思,代表着不可预知的死亡和爱。"故事以"醉心花"为线索,写的是发生在古代中国的故事。总导演柯军在一次采访中说:"故事虽然来源于莎士比亚的《罗密欧与朱丽叶》,但既然叫《醉心花》,它就是一个纯粹的昆曲原创剧目,不是'翻译'西方名著,而是我们对一个著名故事做出的东方表达、昆曲表达的严肃创作。我们希望把它排演成一个以后可以常演的昆曲保留剧目,这样剧目才能拥有长久的生命力。"编剧罗周说:《醉心花》不是《罗密欧与朱丽叶》的简单复制。东西方对话的价值不在相似,而在于差异。我希望用东方的方式、用昆曲的方式、用中国人理解的爱与恨的方式,去演绎一对年轻人的爱情悲剧和悲剧中所绽放出来的生命的光彩。"她还表示:"大家一直在说东西方对话,但是对话的价值并不只是在于相似之处。我并不需要用昆曲来证明我们东方的戏曲也可以演绎一个西方的故事,那样它的价值就削弱了。我们并不需要在自己的价值前面加上一个'也'字。这不是一个真正平等的态度。""你有你的故事,你有你的表述,而我,有我的。所以,这是昆曲的《醉心花》,而不是昆曲的《罗密欧与朱丽叶》。""仇并不是这个戏的主旋律,主旋律依旧是爱情和爱情的力量。""写本子让我觉得快乐,你知道,写昆曲剧本是一件令人快乐的事。精致典雅需要仔细雕琢的文辞,还有很强规律性的曲牌体,既有皈依又有美感。当然,写别的剧本的时候,会有不一样的快乐。自己写得很高兴的地方,恰恰是与原著有差异的地方。"

爱情是古今中外、古往今来人类的共通情感,所以,无论是《罗密欧与朱丽叶》还是《醉心花》,最重要的是如何阐释和表达。古老的昆曲在当今时代,也遇到东西方文化的碰撞,江苏省演艺集团昆剧院院长李鸿良坦言,该剧"也是在摸着石头过河",因为当今社会昆曲的"传承与创新缺一不可,两条腿走路,才能走得更好、更远。《醉心花》的创新不是'莽撞'的,它并不是以昆曲复制莎士比亚,而是以罗密欧朱丽叶的爱情故事为出发点,用中国戏曲去表达人类共通的爱情主题。它是在严格遵循曲牌格式基础上进行的适度创新,在实践中张扬昆曲程式之美。如此一来,莎翁经典融入传统昆曲语境,才会显得水乳交融。"可见,江苏省演艺集团昆剧院也意在用最经典的昆曲样式表达中外经典的交融。

该戏在唱腔、曲辞、音乐以及表演等方面的精心打磨,证明这出戏达到了创作初衷。

《醉心花》是一部不折不扣的昆剧。它回归了传统戏曲"一桌二椅"的要旨和精神内核,同时适度增添舞美创意,使全剧绽放出绚丽的色彩。

全剧以古典戏曲的方式进行演绎,依照传统的昆曲格律填词作曲,谋篇严整,结构紧凑,填词工整,谨依格律,每一场都按照成套曲牌进行创作。迟凌云担任音乐总监、唱腔设计,古雅规范,韵味十足,富有书卷气,保持了一贯的南昆风格,昆曲内核体现得非常明显。整个剧目仍是较为传统的四折戏,唱词、念白皆古朴规范,导演李小平甚至借鉴了传统古希腊歌队唱和的形式,以使整个演出样式更具东西方文化融合的内涵。在音乐风格方面,运用昆曲音乐和配器,委婉细腻,如行云流水,使传统的"水磨调"得到完美呈现。尤其其中的一些旋律处理,充分体现了南曲"细"和"慢"的特色,看似放慢了拍子、延缓了节奏,实则是在运用较多的装饰性花腔,以突出乐曲婉转、柔曼的特点,而加上京胡、古筝、琵琶、大鼓等中国传统乐器,则使这一段久远的爱情传说更加迷人,听起来也更加原汁原味。李小平说:"创新不是革命。我们所做的一切,都是为了讲好一个故事,而不是做标识、喊口号。昆曲终究是昆曲,不必为了创新而去创新。""《醉心花》的创新不是'莽撞'的,是在严格遵循曲牌格式基础上进行的适度创新创造,在实践中张扬昆曲程式之美。"

在人物塑造方面,姬灿的饰演者施夏明与嬴令的饰演者单雯,是合作了近二十年的年轻"老"搭档,他们扮相俊美,唱做俱佳。从十六七岁出演《1699·桃花扇》的侯方域和李香君开始到如今,施夏明和单雯已经成为昆剧界炙手可热的新生力量。从未演过武戏的施夏明在该戏中下大功夫,成功塑造了一个用情至深、文武双全、最后敢于为情而死的英雄少年形象,打破了传统戏曲中富家公子唯唯诺诺的性格模式。"导演不想把《醉心花》排成才子佳人戏。导演在分析角色时更多注入原著精神和西方戏剧的哲学性,避免落回我们所熟悉的才子佳人戏的模式。"施夏明总结说:"用东方的优雅、西方的故事说一段现代人能够完全理解的情感。"嬴令形象的塑

造同样令人印象深刻。从开始时的大家闺秀,到最后为爱殉情的痴情女,单雯对人物的把握很有层次感,她在不同场次展现了嬴令不同的性格侧面。另外,姬灿随从扫红的饰演者钱伟、净尘师太的饰演者徐思佳,也都表现出色。

《醉心花》打破了东方艺术表达与西方叙事体系的藩篱,是近年新编昆曲的又一大胆尝试。

本届昆剧节的压轴大戏是江苏省苏州昆剧院的《风雪夜归人》,这也是本届昆剧节的唯一一部现代昆剧。

剧名"风雪夜归人"出自唐诗《逢雪宿芙蓉山主人》:"日暮苍山远,天寒白屋贫。柴门闻犬吠,风雪夜归人。"中国现代文坛著名剧作家吴祖光化用诗中苍茫、悠远的意境,在20世纪40年代创作了话剧《风雪夜归人》,讲述了三四十年代出身贫寒的京剧男演员魏莲生风雨飘摇的一生。

主要剧情:一个风雪交加的夜晚,一位踉跄着从坍塌的围墙缺口走进富豪苏弘基的花园的人,手扶一株枯萎的海棠树,似在找寻什么。20年前,这座城市里出了一个出身贫寒的京剧名角魏莲生,几乎所有看过他戏的人都被他声色所倾倒。他也交游甚广,具同情心,常接贫济困,因此很有声望。法院院长苏弘基以走私鸦片起家,他的四姨太玉春原是烟花女子,后被苏弘基赎出为妾。玉春是一个受过新思想召唤、渴望自由和独立的女子,她不甘心整日过着囚笼般的醉生梦死生活。她因学戏而结识了魏莲生,感到魏莲生与自己有共同的志趣,遂向他倾诉自己的悲惨身世,后来趁莲生到苏府祝寿演出之机,请他到自己的小楼上。二人因有相近的遭遇,同时又都沦为阔佬们消愁解闷的"玩意儿"而同病相怜,觉得应该争取自由,重回做人的尊严。于是他们由怜生爱,最后商定私奔。不曾想两人的计划被苏家管事的王新贵窥得,并禀报了苏弘基。当玉春按约出走时,王新贵带了几名打手抓回玉春,莲生被驱逐。分别时,两人依依话别,从此天各一方。20年后,衰老的两人都来到当年定情处,但此时已物是人非,漫天风雪演绎着这个最终化"蝶"而去的离合悲欢。

昆剧《风雪夜归人》情节上与吴祖光的同名话剧相同,是谓古典曲牌体戏曲的昆剧版。

从话剧到昆剧,是一个复杂而艰辛的改编过程。该剧艺术指导、昆剧表演艺术家汪世瑜告诉记者,昆剧《风雪夜归人》的剧本从2017年7月开始创作,先后改易6稿,花了10个月才完成。总导演陈健骊介绍,《风雪夜归人》全剧共创作了35支曲牌子,严格按照南北曲的格律填词,字斟句酌,坚守中国元素,回归昆曲本体。同时,由于该剧表现的是现代人的生活和情感,所以在曲牌文辞上又尽量表现时代感和现代性,在文学性、通俗性、现代性三者关系上用尽心思。该剧编剧、中国戏曲学院教授颜全毅抓住原著的精华,将吴祖光原著十数万字的篇幅浓缩为一万多字,摒弃以往一些改编中反抗压迫的主题,而是展现魏莲生、玉春对美的礼赞,对未来的憧憬和追寻,突出心理冲突,突出情感纠结。汪世瑜也表示,《风雪夜归人》表现的是20世纪现代人的生活和现代人的情感,把它用昆剧表现出来,是一个高难度的挑战。但是,虽然改编难度大,意蕴却深厚,也会给以后的昆剧现代戏创作提供借鉴。

昆剧《风雪夜归人》是江苏昆剧史上第一部现代昆剧大戏,已入选2017年度江苏省舞台艺术重点投入剧目。它的改编创作,是将话剧这种现代文艺样式进行全新诠释,是对昆剧现代表达的一种探索,为昆曲艺术的发展传承开拓了新境界。

昆剧剧目大部分为传统戏,新中国成立后、"文革"前曾编创过少量现代戏,但影响不大。创编昆剧现代戏,关涉到昆剧"创新"等若干问题,历来就有一定争论。那么,要让这出现代戏绽放光彩,除了要在昆曲艺术本体唱腔、音乐等方面精心打造外,还需要在舞美、造型、灯光、服装等方面有既不违昆曲规范又有一定现代性升华的艺术创造。从演出效果看,导演赋予该剧的整个舞台艺术以清新脱俗的格调,如陈健骊形容的那样:"一杯清茶,寡而不淡。""草堂外的潺潺流水就给了我启发,让我总结出了昆曲逢唱必舞的'游动性',我要做的是把舞台和这种特性结合。"该剧舞美以黑白灰为主色调,干净、清新、简洁。大幕拉开,是一个中西合璧的门头、中式围墙和从南京总统府建筑元素中提炼出的窗户,这些民国元素一下子把人拉到了剧中的年代。大幕合上后,呈现在观众眼前的是一个巨大戏服,独具匠心的细节很让人赞叹。台上的几个意象造型也经过精雕细琢,贯穿全剧的玫红色戏服表达的是魏莲生20年来对爱情的忠贞,扔掉潘金莲戏服象征着魏莲生对人格尊严的坚守。道具的三重门还对应着剧中的"三敲门、三开门、三推门",以此为线,回顾了玉春与莲生的美好情缘。总之,干净、简约、淡雅的舞台,民国风的特殊唯美样式,与传统的以红、黄为主的暖色调舞台形成鲜明对比,令观众印象深刻。

演员方面,由第二十七届中国戏剧"梅花奖"获得者周雪峰扮演魏莲生,优秀青年演员刘煜扮演玉春。苏昆这批青年演员从主角到配角都未演过现代戏,因此如何

将传统昆曲的表演程式和现代人物的言谈举止有机融合，对他们来讲是一个重大挑战。研读剧本，体会演出现代戏的诸种表演方式，精心体悟和认真排练，成为他们自接戏以来生活的全部内容。可以说，近百天的排练场上，从导演、编剧到演员，每个人都在突破着自我极限。陈健骊导演赞赏主演说："周雪峰'临危受命'接替俞玖林出演魏莲生，比其他人晚一个月进组，但他真的很刻苦，他是我见到的周日下午还在练功房练功的唯一演员。而刘煜只花了一周时间就几乎把台词和唱段都背下来了，还能给其他演员提词。"周雪峰坦言，接戏后压力很大，而除了练功外，压力更大的是如何在传统和现实之间找到和谐的连接点，因为只有找到了，才会让观众看得舒服。刘煜也表示，因为演惯了传统戏，所以很难适应摆脱传统身段，在反复读剧本、排练后，才逐渐适应，也才慢慢放掉了一些程式化的东西，表现得更自然。

她说："这次出演现代戏的深刻体会是，这个剧给了我们非常大的伸展空间，帮助我们把控自己的表演，更加充实了表演方法。"可见，"全新"的创作，也会有"全新"的感受，对于演职员来讲，这也不失为一个很好的技能锻炼。

学者仲呈祥在观看昆剧《风雪夜归人》后说："其在音乐部分的留白，戏曲服装的放大（变异）和灯光柔美舒缓的变化令人观后久久遐想，体验到一种人性历尽扭曲撕裂回归后的清醒与无奈……"他表示，可以肯定地说，这是一次非常成功的探索，也是一次非常值得的探索，是让昆剧走向大众的一次演进。

昆曲现代戏应如何发展？这是一个有待继续探讨的话题，相信将来会有更好的答案。

第七届中国昆剧艺术节落下了帷幕。我们期待下一届有更多更好的剧目出现。

## 第七届中国昆剧艺术节活动日程表

| 日期 | 内容 | 时间 | 地点 |
| --- | --- | --- | --- |
| 2018年10月13日 | 第七届中国昆剧艺术节开幕式及首场演出（昆山当代昆剧院、江苏省演艺集团昆剧院《顾炎武》） | 19:30 | 昆山文化艺术中心保利大剧院 |
| | "名家传戏——当代昆剧名家收徒传艺工程"入选学生折子戏专场演出（浙江昆剧团） | 14:00 | 苏州开明大戏院 |
| | "名家传戏——当代昆剧名家收徒传艺工程"入选学生折子戏专场演出（中国戏曲学院） | | 吴江人民剧院 |
| | 兰芽昆剧团昆曲折子戏专场 | 19:30 | 山塘昆曲会馆 |
| 2018年10月13日—15日 | 2018虎丘曲会 | | 虎丘景区昆曲博物馆 |
| 2018年10月14日 | 第八届中国昆曲学术座谈会开幕式 | 9:00 | 胥城大厦 |
| | "名家传戏——当代昆剧名家收徒传艺工程"入选学生折子戏专场演出（上海戏剧学院） | 14:00 | 吴江人民剧院 |
| | 乾嘉古本《红楼梦》（苏州昆剧传习所） | | 中国昆曲博物馆 |
| | 《雷峰塔》（浙江昆剧团） | 19:30 | 苏州文化艺术中心大剧院 |
| | "名家传戏——当代昆剧名家收徒传艺工程"入选学生折子戏专场演出（北方昆曲剧院） | | 苏州开明大戏院 |
| | 校园传承版《牡丹亭》（北京大学昆曲传承与研究中心） | 14:00 | 江苏省苏州昆剧院剧场 |
| | 新编昆曲《浮生六记》（园林版）（苏州好端正文化传媒有限公司） | 19:30 | 苏州市沧浪亭、可园 |
| 2018年10月14日—16日 | 第八届中国昆曲学术座谈会 | | 胥城大厦 |
| 2018年10月15日 | 台湾京昆剧团《蔡文姬》（台湾戏曲学院） | 19:30 | 苏州开明大戏院 |
| | 《乌石记》（湖南省昆剧团） | | 昆山文化艺术中心保利大剧院 |

续表

| 日期 | 内容 | 时间 | 地点 |
|---|---|---|---|
| 2018年10月16日 | 《孟姜女送寒衣》(永嘉昆剧团) | 14:30 | 苏州独墅湖高教区影剧院 |
| | 昆山当代昆剧院昆曲折子戏专场 | 19:30 | 昆山当代昆剧院剧场 |
| | 《赵氏孤儿》(北方昆曲剧院) | | 苏州文化艺术中心大剧院 |
| | "名家传戏——当代昆剧名家收徒传艺工程"入选学生折子戏专场演出(湖南省昆剧团) | | 苏州开明大戏院 |
| | 《琵琶记》(上海昆剧团) | | 苏州市公共文化中心剧院 |
| | 《国鼎魂》(苏州市苏剧传习保护中心) | | 苏州市会议中心人民大会堂 |
| 2018年10月17日 | 《罗浮梦》(永嘉昆剧团) | 19:30 | 苏州独墅湖高教区影剧院 |
| | 《醉心花》(江苏省演艺集团昆剧院) | | 苏州保利大剧院 |
| | 《白罗衫》(江苏省苏州昆剧院) | | 苏州开明大戏院 |
| | "名家传戏——当代昆剧名家收徒传艺工程"入选学生折子戏专场演出(上海昆剧团) | | 苏州市公共文化中心剧院 |
| 2018年10月18日 | "名家传戏——当代昆剧名家收徒传艺工程"入选学生折子戏专场演出(江苏省演艺集团昆剧院) | 14:00 | 苏州保利大剧院 |
| | "名家传戏——当代昆剧名家收徒传艺工程"入选学生折子戏专场演出(江苏省苏州昆剧院) | | 苏州开明大戏院 |
| | 国家京剧院武戏专场 | 19:30 | 苏州市公共文化中心剧院 |
| 2018年10月19日 | 第七届中国昆剧艺术节闭幕式及演出(江苏省苏州昆剧院《风雪夜归人》) | 19:30 | 江苏省苏州昆剧院剧场 |

## 第七届中国昆剧艺术节演出简况(1)

| 时间 | 2018年10月13日 19:30 | 2018年10月14日 14:00 | 2018年10月14日 19:30 | 2018年10月14日 14:00 | 2018年10月14日 19:30 |
|---|---|---|---|---|---|
| 演出场馆 | 昆山文化艺术中心保利大剧院 | 中国昆曲博物馆 | 苏州市文化艺术中心大剧院 | 江苏省苏州昆剧院剧场 | 苏州沧浪亭、可园 |
| 剧目 | 《顾炎武》 | 乾嘉古本《红楼梦》 | 《雷峰塔》 | 校园传承版《牡丹亭》 | 《浮生六记》 |
| 演出单位 | 昆山当代昆剧院、江苏省演艺集团昆剧院 | 苏州昆剧传习所 | 浙江昆剧团 | 北京大学昆曲传承与研究中心 | 江苏省苏州昆剧院 |
| 出品人 | 郑泽云、许玉连、李文 | | | 周鸣岐 | |
| (总)策划 | 总策划:柯军、栾根玉、任永东 | 策划:朱玲丽、其正 | 策划:吴凝、鲍晨 | 总策划:白先勇 策划:陈均 | 蔡少华 |
| (总)监制 | 总监制:徐红生、苏启大、薛仁民 监制:张克明、计华 | | | 宣传推广:曹琪、武姝言 | 总监制:徐刚 监制:朱建春、单杰 |
| 制作人 | | | | 总制作人:白先勇 制作:陈均 | 萧雁 |
| (总)统筹 | 总统筹:王清、李鸿良、骆朗、牛震平 统筹:叶凤、瞿琪霞 排练统筹:钱振荣、姚峰、李立特 舞美统筹:部玉桥 | 统筹:薛年椿 | 统筹:俞锦华 | 统筹、执行:侯君梅 | 姬净慈 |
| 原著 | | [清]仲振奎、吴镐 | [清]方成培 | | [清]沈复 |

续表

| 时间 | 2018年10月13日 19:30 | 2018年10月14日 14:00 | 2018年10月14日 19:30 | 2018年10月14日 14:00 | 2018年10月14日 19:30 |
|---|---|---|---|---|---|
| 编剧 | 罗周 | 顾笃璜（剧本节选） | 黄先钢（整理改编） | 陈均 | 周眠 |
| 导演 | 卢昂 | 朱文元、薛年椿 | 导演：张铭荣 副导演：张崇毅 | 汪世瑜 | 导演：刘亮佐 执行导演：吕福海 |
| 艺术总监 | 龚隐雷 | 顾笃璜 | 王明强 | | 技术总监：周力子 |
| 艺术指导 | 艺术指导：安云武、石小梅 乐团指导：戴培德 | 文学顾问：朱栋霖、董梅 艺术指导：王芳 技导：王如丹 | 王芝泉、王奉梅、李小平、谷好好、陆永昌、岳美缇 | 现场指导：吕佳、苏志源、姚慎行 | 昆曲指导：王斌 |
| 音乐设计（作曲） | 音乐设计：孙建安 配器：张芳菲 打击乐设计：戴培德 | 顾再欣（音乐整理） | 作曲：程峰 | | 孙建安 |
| 唱腔设计 | 周雪华 | | 唱腔整理、设计：程峰 | | |
| 舞美设计 | 史军亮 | 史庆丰 | 倪放 | | |
| 道具设计 | 道具设计：缪向明 盔帽设计：洪亮 | | 道具设计：陈红明 盔帽指导：窦云峰 盔帽设计：李法为 | 道具：严云啸、肖中浩 盔帽：朱建华 | |
| 灯光设计 | 灯光设计：蒙秦、路霄 多媒体设计：郭金鑫 | | 宋勇 | 灯光：严鑫鑫 追光：王长波（特邀）、张凤波（特邀） | 灯光设计：林启龙 灯光制作：王昱炜 |
| 音响设计 | 毛林华、李尧 | | | 音响：方尚坤 | |
| 服装设计 | 彭丁煌 | 丁绍荣 | 张斌、姜丽 | 服装：柏玲芳、胡倩茹 | 申逸楠、蒋煜婷 |
| 造型设计 | 造型设计：李学敏 武打设计：刘俊 | 刘永辉（化妆造型） | 造型设计：吴佳 | 化妆：李学敏（特邀）、尹雪婷（特邀）、张泉、蒋怡君、沈亚晴 | 赵雪、顾玲 |
| 主要演员 | 柯军饰顾炎武，张争耀饰潘耒，黄世忠饰傅山，张大环饰王氏，林雨佳饰贞姑，杨阳饰刘泽浩，周天饰清将，李鸿良饰李万，孙晶饰朱炎，陈超饰潘柽章，施夏明饰玄烨 | 李志杰饰宝玉，沈羽楚饰黛玉，汪钰饰紫鹃，陈艳漪饰李纨，吴超越饰宝玉 | 吴心怡、倪润志、胡婷饰白娘子，王恒涛、毛文霞饰许宣，张唐逍、张侃侃饰小青，鲍晨饰法海，曾杰饰许士麟，俞志青饰南极仙翁，朱斌饰船家，田漾饰慧澄，黄翌饰鹤童，项卫东饰伽蓝，胡立楠饰韦陀 | 杨越溪、张云起、陈越扬、汪静之饰杜丽娘，席中海、饶骞饰柳梦梅，汪晓宇、谢璐阳饰春香，陈卓饰杜母，朱景琛饰杜宝，殷立人（特邀）饰判官，段路阳、管海（特邀）饰小鬼，张淼饰石道姑，陈胜超饰汤显祖 | 张争耀饰沈复，沈国芳饰芸娘，沈志明饰王二，殷立人饰俞六 |
| 指挥 | | | | 孙奕晨 | |
| 司鼓 | 李立特 | 周文达 | 张啸天 | 鼓板：李友 | 王凯 |
| 司笛 | 王建农 | 笛、箫：姜伟均 | 马飞云、陈锦程 | 孙奕晨（兼箫、埙）、任子博（兼新笛） | 胡博 |
| 笙 | 高音笙：林婧文 中音笙、颤音琴：洪敦远 | 薛峰 | 笙：王成 中音笙：蒲天庆 | 贾银博 | 赵家晨 |
| 唢呐 | 陈浩 | 顾再欣 | 马飞云、陈锦程 | 任子博 | |
| 琵琶 | 汪洁沁 | | 项宇 | 郝一霏、芦畅 | 朱磊磊 |
| 中阮 | 中阮：洪晨 大阮：蒋蕾 | 顾再欣（阮） | 钱柯羽 | 赵家福 | |
| 古筝 | 顾汪洋 | | 陈岩 | 陈泽阳 | 杨紫宁 |
| 扬琴 | 解馥蔓 | | 黄瑾、洪艺轩 | 毛媽然 | |

续表

| 时间 | 2018年10月13日 19:30 | 2018年10月14日 14:00 | 2018年10月14日 19:30 | 2018年10月14日 14:00 | 2018年10月14日 19:30 |
|---|---|---|---|---|---|
| 二胡 | 徐虹、尹嘉雯、滕淑妍 | 提胡(提琴):翁再庆 | 高胡:王世英<br>二胡1:张绮雯、应晨曦<br>二胡2:宋徐来、黄卫红 | 武姝言、张露凝 | 翁赞庆 |
| 中胡 | | | 黄可群、王建军 | | |
| 大提琴 | 张福贵 | | 周含笑 | | |
| 低音提琴 | | | 贝斯:申屠增良 | | |
| 三弦 | | 曲弦:周耀达 | 汪一帆 | | |
| 打击乐 | 大锣:董润泽<br>铙钹:刘亚鹏<br>小锣:张立丹<br>小堂鼓:苏文涛<br>定音鼓:沈亚琪 | 小锣:许熙生 | 小锣:罗祖卫<br>铙钹:霍瑞涛<br>大锣:张朝晖<br>打击乐:吴霄桐、钱磊、陈楚恒、宋扬 | 小锣:赵家福<br>大锣兼其他打击乐:陆秉辰<br>铙钹:许月松(兼箫) | |

## 第七届中国昆剧艺术节演出简况(2)

| 时间 | 2018年10月15日 19:30 | 2018年10月15日 19:30 | 2018年10月16日 14:00 | 2018年10月16日 19:30 | 2018年10月16日 19:30 |
|---|---|---|---|---|---|
| 演出场馆 | 苏州开明大戏院 | 昆山文化艺术中心保利大剧院 | 苏州独墅湖高教区影剧院 | 苏州文化艺术中心大剧院 | 苏州市公共文化中心剧院 |
| 剧目 | 《蔡文姬》 | 《乌石记》 | 《孟姜女送寒衣》 | 《赵氏孤儿》 | 《琵琶记》 |
| 演出单位 | 台湾戏曲学院、台湾京昆剧团 | 湖南省昆剧团 | 永嘉昆剧团 | 北方昆曲剧院 | 上海昆剧团 |
| 出品人 | | 罗艳 | 徐显眺、由腾腾、徐律 | 杨凤一 | 谷好好 |
| (总)策划 | | | 总策划:叶朝阳、周俊武<br>策划:王柏青、戴华章 | | |
| (总)监制 | | 监制:张瑞滨 | 总监制:陈烟东、董小娥 | 监制:刘纲、孙明磊、曹颖 | 监制:史建 |
| 制作人 | | 制作人:偶树琼<br>执行制作:陈玉惠 | | 海军 | 张咏亮、武鹏 |
| (总)统筹 | | 统筹:叶仁来、李幼昆 | | | 统筹:徐清蓉 |
| 原著 | | | | [元]纪君祥 | [元]高则诚 |
| 编剧 | 曾永义 | 俞妙兰 | 俞妙兰 | 周长赋 | 王仁杰(剧本缩编) |
| 导演 | 曾汉寿 | 导演:王晓鹰<br>执行导演:沈矿 | 导演:俞鳗文<br>导演助理:喻名佩 | 导演:徐春兰<br>副导演:王锋 | 导演:王欢<br>副导演:倪广金 |
| 艺术总监 | | 罗艳 | | | |
| 艺术指导 | 艺术顾问:曹复永<br>戏剧指导:张世铮<br>身段指导:周雪雯 | 张洵澎 | 胡锦芳 | 计镇华 | 岳美缇、张静娴、张铭荣 |
| 音乐设计(作曲) | 编曲配器:洪敦远 | 音乐作曲:周雪华<br>配器:周雪华、唐邵华<br>打击乐设计:陈林峰 | 唱腔设计、作曲:周雪华、徐津<br>打击乐设计:郑益云、高均 | 音乐设计:董为杰<br>打击乐设计:庄德成 | 唱腔作曲、配器:周雪华<br>打击乐设计:林峰 |
| 唱腔设计 | 编腔拍曲:周秦 | | 周雪华、徐律 | 王大元 | 周雪华 |
| 舞美设计 | | 季乔 | 倪放 | 刘杏林 | 王欢 |

续表

| 时间 | 2018年10月15日 19:30 | 2018年10月15日 19:30 | 2018年10月16日 14:00 | 2018年10月16日 19:30 | 2018年10月16日 19:30 |
| --- | --- | --- | --- | --- | --- |
| 道具设计 |  | 文凯 | 吴加勤 | 道具:王友志、于俊、史优扬 | 道具:徐磊、张玉志 |
| 灯光设计 |  | 周正平 | 陈晓东、吴胜龙 | 邢辛 | 刘海渊 |
| 音响设计 |  | 音响:曹国雁 | 王跃风、金朝国 | 音响:赵军、乔江芳、李饶、陈雪强 |  |
| 服装设计 | 吴德福、游远嘉、陈璿安 | 秦文宝 | 魏玮 | 蓝玲 | 章月儿 |
| 造型设计 | 高传桂 | 李学敏 | 董燕、胡玲群 | 蓝玲 |  |
| 主要演员 | 朱民玲饰蔡文姬,赵扬强饰左贤王、曹操(前),丁扬士饰曹操(后),张化纬饰蔡邕,陈秉蓁饰安儿,廖亮慈饰玉儿,王玺杰饰汉献帝,林政翰饰杨奉,潘世忠饰董承,吴仁杰饰李傕,臧其亮饰郭汜,黄昶然饰周近 | 罗艳饰李若水、黄炳强饰刘瞻,王翔饰柳儿,刘瑶轩饰路岩,王荔梅饰房婆子,唐珲饰高湘,王福文饰郑畋,凡伟佳饰中使,刘荻饰王祝骅 | 张媛媛饰孟姜女,冯诚彦饰范二、田二哥,孙永会饰田二嫂,金海雷饰李老太,王胜建饰强盗乙、李木,刘小朝饰强盗甲、关令 | 袁国良饰程婴,海军公孙杵臼,张鹏饰屠岸贾,顾卫英饰公主,杨帆饰韩厥,翁佳慧饰赵武,史舒越饰魏绛,王琛饰赵朔 | 黎安饰蔡伯喈、陈莉饰赵五娘、罗晨雪饰牛小姐,谭笑饰黄门官,沈欣婕饰昭容,王胤饰伞夫。谢璐、林芝饰二丫鬟,谢晨、朱霖彦饰二随从,胡刚饰拐儿 |
| 指挥 | 尤国懿 | 唐邵华 | 阮明奇 | 梁音 |  |
| 司鼓 | 梁珪华 | 陈林峰 | 郑益云 | 庄德成 | 林峰 |
| 司笛 | 钟佩蓉 | 夏轲 | 金瑶瑶(兼弯管笛) | 司笛:王孟秋 副笛:韦兰、关墨轩 | 司笛:杨子银 新笛:张思炜(兼唢呐) |
| 笙 | 笙:刘尧渊 高音笙:邱淑慧 | 传统高音笙:黄琸 高音键笙:丁盛(特邀) | 笙:李文乐 加键笙:徐律 | 传统笙:王智超 键笙:樊宁 排笙:郭宗平 | 甄跃奇 |
| 唢呐 | 李冠儒(兼副笛) | 蒋锋(兼箫)、李力 | 徐律(兼埙)、吴敏(兼箫)、孙汤旭(兼箫) | 郑学、刘天录、林威 | 大唢呐:翁巍巍、陈英武 唢呐:张思炜 |
| 琵琶 | 李亦舒 | 贾增兰 | 蔡丽雅 | 陶亮亮、樊文娟 | 施毅 |
| 中阮 | 李台钰 | 蒋扬宁 | 陈颖怡、吴敏、孙汤旭 | 中阮:张芳菲、李雨涵 大阮:张悦洋、李晓娟 | 杨盛怡 |
| 古筝 |  | 唐啸、左丽琴(兼铝片琴) | 陈西印 | 王燕 | 陆晨欢 |
| 扬琴 |  | 李利民 | 吕佩佩 | 阳茜 | 陈玉芳 |
| 二胡 | 黄家俊(兼高胡) | 李幼昆、毕山佳子、黎凌冰、冯梅 | 二胡1:陈正美、吴子础、何少华、王建 二胡2:胡彬彬、王艺博、池素慧、倪茜 | 张学敏、梁茜、张明明、郝淑一 | 朱铭、陈悦婷(兼古琴) |
| 中胡 | 余宗翰 | 中胡:古军林(特邀) 高胡:毕山佳子 | 黄光利、朱直迎、陈晟、林志锋 | 付鹏(兼板胡)、吴薇 | 沈晓俊、张津 |
| 大提琴 | 陈思妤 | 刘珊珊 | 赵光雯、黄瑜 | 周瑞雪 |  |
| 低音提琴 |  | 邓旎 | 贝斯:夏炜焱 | 贝斯:魏晓宇 |  |
| 三弦 |  |  |  |  | 王志豪 |
| 打击乐 | 小锣:梁琼文 铙钹:张丰岳 大锣:魏统贤 | 大锣、吊镲:李玉亮 铙钹、磬:王俊宏 小锣:丁丽贤 | 打击乐:林兵、朱直迎、吴敏、陈晟、林志锋 | 大锣:潘宇 小锣:王闻 铙钹:成金桥 打击乐:郭继方、张航、李斯、刘奇旋 | 大锣:陈骏 铙钹:於天乐 小锣:张国强 |

## 第七届中国昆剧艺术节演出简况（3）

| 时间 | 2018年10月17日 19:30 | 2018年10月17日 19:30 | 2018年10月19日 19:30 | 2018年10月16日 19:30 |
|---|---|---|---|---|
| 演出场馆 | 苏州保利大剧院 | 苏州开明大戏院 | 江苏省苏州昆剧院剧场 | 苏州市会议中心人民大会堂 |
| 剧目 | 《醉心花》 | 《白罗衫》 | 《风雪夜归人》 | 《国鼎魂》（苏剧） |
| 演出单位 | 江苏省演艺集团昆剧院 | 江苏省苏州昆剧院 | 江苏省苏州昆剧院 | 苏州市苏剧传习保护中心 |
| 出品人 | 郑泽云 | 蔡少华 | 蔡少华 | 王芳 |
| （总）策划 | 总策划：李鸿良 | 白先勇 |  | 王芳、陈祺皞 |
| （总）监制 | 监制：庄培成 | 总监制：金洁 监制：李杰 |  | 王芳 |
| 制作人 | 林恺 | 蔡少华 | 蔡少华 | 王芳 |
| （总）统筹 | 总统筹：顾骏、肖亚君 统筹落实：施夏明、吕佳庆 | 总统筹：徐春宏 执行统筹：冷建国、吕福海、邹建梁、俞玖林、唐荣 | 总统筹：吕福海 统筹：邹建梁、俞玖林、唐荣 | 陈祺皞、沈亿民、蔡少华 |
| 原著 | 创意源自莎士比亚《罗密欧与朱丽叶》 |  | 吴祖光 |  |
| 编剧 | 罗周 | 张淑香 | 颜全毅 | 李莉、张裕 |
| 导演 | 导演：柯军 副导演：孙晶、赵于涛 | 岳美缇 | 总导演：陈健骊 排练导演：刘夏生 | 导演：杨小青 导演助理：朱文元 |
| 艺术总监 | 柯军 | 岳美缇 |  |  |
| 艺术指导 | 音乐指导：戴培德 技术指导：刘俊（特邀） | 岳美缇、黄小午 | 昆曲指导：汪世瑜 昆曲顾问：蔡正仁 |  |
| 音乐设计（作曲） | 音乐总监：迟凌云 | 周雪华 | 周雪华 | 作曲：周友良 |
| 唱腔设计 | 迟凌云 |  | 周雪华 | 音乐配器：周友良 |
| 舞美设计 | 张庆山（特邀）、陈斯（特邀） | 房国彦、黄祖延 | 边文彤 | 助理：胡佐、朱洪恩 |
| 道具设计 | 盔帽设计：洪亮 道具设计：缪向明 |  | 严云啸、刘秀峰 | 助理：胡佐、朱洪恩 |
| 灯光设计 | 郭云峰 | 黄祖延 | 胡耀辉 | 助理：周正平、马飞红 |
| 音响设计 | 郭智瑄、畅鸣宇 |  |  | 王琳 |
| 服装设计 | 王旭东、李蔼勤 | 曾泳霓 | 王钰宽、柏玲芳 | 蓝玲 |
| 造型设计 | 蒋曙红 |  | 人物造型：曲光 | 胡亚莉 |
| 主要演员 | 施夏明饰姬灿，单雯饰嬴令，徐思佳饰静尘，计韶清饰刘妈，钱伟伟饰扫红，赵于涛饰嬴放，孙晶饰嬴父，孙伊君饰嬴母，朱贤哲饰姬笑，周鑫饰嬴郡守，严文君饰姬姬，唐沁饰嬴姬 | 俞玖林饰徐继祖，唐荣饰徐能，吕福海饰奶公，陶红珍饰苏夫人，屈斌斌饰张氏，闻益饰王国辅，沈国芳饰王小姐，吕佳饰门子，方建国饰家院，柳春林饰皂隶甲，徐栋寅饰皂隶乙，殷立人饰门官 | 周雪峰饰魏莲生，刘煜饰玉春，屈斌斌饰苏弘基，徐昀饰徐辅成，吕福海饰王新贵，唐荣饰李蓉生，吕佳饰兰儿，徐栋寅饰祥，陈玲玲饰马大婶，胡春燕饰俞小姐，周晓玥饰章小姐 | 王芳饰潘达于，张萍饰潘达于老年，翁育贤饰潘达于青年，张庚兵饰潘祖念，俞玖林、刘益饰潘祖裕，汤迟荪饰林本，王如丹饰张妈，吴林洁饰大毛，杨晓勇饰白正，钱克贵饰大帅，秦兴松饰松田，沈忠秋饰杨连长，仲献忠饰徐干事 |
| 指挥 |  |  |  | 唐强 |
| 司鼓 | 单立里 | 辛仕林 | 辛仕林 | 唐强 |

续表

| 时间 | 2018年10月17日 19:30 | 2018年10月17日 19:30 | 2018年10月19日 19:30 | 2018年10月16日 19:30 |
|---|---|---|---|---|
| 司笛 | 陈辉东 | 邹建梁、邹钟潮 | 邹建梁 | 司笛:施成吉<br>新笛箫:邹钟潮<br>新笛:徐宗义 |
| 笙 | 张亮 | 小笙:周明军<br>排笙:赵家晨 | 周明军、赵家晨(排笙) | 高音笙:周明军<br>中音笙:张弘民 |
| 唢呐 | 陈浩 | 范学好、陆惠良 | | 范学好 |
| 琵琶 | 倪峥 | 汪瑛瑛 | 朱磊磊 | 刘欣 |
| 中阮 | 中阮:强雁华<br>大阮:陈雪霞 | 陆惠良 | 陆惠良 | 高飞儿 |
| 古筝 | 刘佳 | 张翠翠 | 张翠翠 | 张翠翠 |
| 扬琴 | 尹梅 | 钱玉川 | 钱玉川 | 张欣 |
| 二胡 | 刘思华、张希柯、祁昂、张瑶 | 姚慎行、赵建安 | 赵建安、府剑萍、徐春霞 | 主胡:王莺<br>高胡:姚慎行<br>二胡:姚慎行、袁远、赵建安、浦锦勇、徐春霞 |
| 中胡 | 丁航、高博 | 杨磊 | 杨磊、胡俊伟 | 杨磊、胡俊伟 |
| 大提琴 | 刘嫣然 | 徐晨浩 | 徐晨浩 | 徐晨浩 |
| 低音提琴 | 贝斯:姚小凤 | | | 贝斯:何荣 |
| 三弦 | | | | 编钟:刘长宾 |
| 打击乐 | 大锣:戴敬平<br>铙钹:陈铭<br>小锣:李翔 | 刘长宾、苏志源、程相龙 | 苏志源、刘长宾、程相龙 | 陆元贵、程相龙、顾铂苇 |

## 第七届中国昆剧艺术节演出简况(4)

| 时间 | 2018年10月13日 19:30 | 2018年10月16日 19:30 | 2018年10月18日 19:30 |
|---|---|---|---|
| 演出场馆 | 山塘昆曲会馆 | 昆山当代昆剧院剧场 | 苏州市公共文化中心剧院 |
| 剧目 | 兰芽昆剧团昆曲折子戏专场 | 昆山当代昆剧院折子戏专场 | 国家京剧院武戏专场 |
| 演出单位 | 兰芽昆剧团 | 昆山当代昆剧院 | 国家京剧院 |
| 主要演员 | 《牡丹亭·游园》(儿童版):邹稼禾饰杜丽娘,唐悦饰春香<br>《牡丹亭·拾画》:钱皓辰饰柳梦梅<br>《白兔记·芥子》:曹娟饰李三娘,顾静饰恶嫂<br>《水浒记·借茶》:冷桂军饰张文远,潘岳饰阎惜娇<br>《牡丹亭·惊梦》:胡毓燕饰杜丽娘,顾静饰柳梦梅 | 《杨家将·挡马》:张月明饰杨八姐,王震饰焦光普<br>《西厢记·佳期》:邹译瑶饰红娘<br>《白水滩》:田阳饰穆玉玑<br>《牡丹亭·离魂》:邹美玲饰杜丽娘,吕家男饰春香<br>《玉簪记·琴挑》:王盛饰潘必正,许丽娜饰陈妙常<br>《单刀会·刀会》:曹志威饰关羽,孙晶饰周仓<br>《牡丹亭·游园惊梦》:王婕妤饰杜丽娘,黄朱雨饰柳梦梅,吕家男饰春香<br>《桃花扇·沉江》:杨阳饰史可法,房鹏饰老马夫 | 《三江越虎城》:朱凌宇饰秦怀玉,赵隆基饰尉迟恭,王宇舟饰罗通,石岩饰盖苏文<br>《战马超》:王宇舟饰马超,解天一饰张飞,韩宇饰刘备<br>《挡马》:白玮琛饰杨八姐,王浩饰焦光普 |

# "名家传戏——当代昆剧名家收徒传艺工程"
## 入选学生折子戏专场演出简况

| 演出单位 | 演出时间 | 演出地点 | 折子戏名称 | 主要演员 | 主教老师 |
|---|---|---|---|---|---|
| 浙江昆剧团 | 2018年10月13日 14:00 | 苏州开明大戏院 | 《宝剑记·夜奔》 | 黄翌饰林冲 | 林为林 |
| | | | 《牡丹亭·拾画》 | 席秉琪饰柳梦梅 | 汪世瑜 |
| | | | 《牡丹亭·叫画》 | 王恒涛饰柳梦梅 | 汪世瑜 |
| | | | 《吕布试马》 | 朱振莹饰吕布,程会会饰孟杰 | 林为林 |
| | | | 《渔家乐·藏舟》 | 张侃侃饰邬飞霞,毛文霞饰刘蒜 | 龚世葵 |
| | | | 《通天犀》 | 阮登越饰青面虎,倪润志饰许佩珠,王苏鹏饰程老学 | 朱玉峰 |
| | | | 《洪母骂畴》 | 李琼瑶饰洪母,项卫东饰洪承畴 | 陆永昌 |
| 中国戏曲学院 | 2018年10月13日 14:00 | 吴江人民剧院 | 《蜈蚣岭》 | 魏伯阳饰武松 | 张晓波 |
| | | | 《思凡》 | 徐箔阳饰色空 | 冯海荣 |
| | | | 《林冲夜奔》 | 杨杰饰林冲 | 徐小刚 |
| | | | 《金山寺》 | 宋李晴饰白娘子,杨卉婷饰青儿 | 冯海荣 |
| 上海戏剧学院 | 2018年10月14日 14:00 | 吴江人民剧院 | 《绣襦记·莲花》 | 陈东炜饰郑元和,顾思怡饰李亚仙,部巍饰银筝 | 周志刚 |
| | | | 《林冲夜奔》 | 陈帅洁饰林冲 | 王立军 |
| | | | 《渔家乐·藏舟》 | 邹译瑶饰邬飞霞,谢尚辰饰刘蒜 | 王凯 |
| | | | 《挡马》 | 曾佩佩饰杨八姐,俞明辉饰焦光普 | 王芝泉、江志雄 |
| | | | 《贩马记·写状》 | 陈东炜饰赵宠,常馨月饰李桂枝 | 周志刚、赵群 |
| 北方昆曲剧院 | 2018年10月14日 19:30 | 苏州开明大戏院 | 《单刀会》 | 杨帆饰关羽 | 侯少奎 |
| | | | 《十五贯·男监》 | 邵峥饰熊友兰,肖向平饰熊友蕙 | 马玉森 |
| | | | 《渔家乐·刺梁》 | 潘晓佳饰邬飞霞,张欢饰万家春 | 张毓文、韩建成 |
| | | | 《玉簪记·偷诗》 | 邵天帅饰陈妙常,翁佳慧饰潘必正 | 张静娴、岳美缇 |
| | | | 《雁翎甲·盗甲》 | 张暖饰时迁 | 张铭荣 |
| 湖南省昆剧团 | 2018年10月16日 19:30 | 苏州开明大戏院 | 《牡丹亭·游园》 | 邓娅晖饰杜丽娘,张璐妍饰春香 | 罗艳 |
| | | | 《九莲灯·火判》 | 刘瑶轩饰火德星君,刘嘉饰闵远 | 陈治平 |
| | | | 《荆钗记·见娘》 | 王福饰王十朋,左娟饰王母,卢虹凯饰李成 | 左荣美 |
| | | | 《目连救母》 | 刘婕饰刘青堤,陈薇饰目莲,凡佳伟饰地藏王,蔡路军饰大鬼 | 谷好好 |
| 上海昆剧团 | 2018年10月17日 19:30 | 苏州市公共文化中心剧院 | 《扈家庄》 | 钱瑜婷饰扈三娘,张前仓饰王英 | 王芝泉 |
| | | | 《时迁偷鸡》 | 娄云啸饰时迁,谭笑饰店家 | 张铭荣 |
| | | | 《西厢记·佳期》 | 汤泼泼饰红娘,谢璐饰崔莺莺,谭许亚饰张生 | 梁谷音 |
| | | | 《长生殿·絮阁》 | 罗晨雪饰杨贵妃,卫立饰唐明皇,朱霖彦饰高力士 | 张静娴、蔡正仁 |
| | | | 《铁冠图·对刀步战》 | 张伟伟饰周遇吉,贾喆饰李洪基 | 周启明 |

续表

| 演出单位 | 演出时间 | 演出地点 | 折子戏名称 | 主要演员 | 主教老师 |
| --- | --- | --- | --- | --- | --- |
| 江苏省演艺集团昆剧院 | 2018年10月18日14:00 | 苏州保利大剧院 | 《桃花扇·侦戏》 | 赵于涛饰阮大铖,周鑫饰杨龙友,钱伟饰吉利,计灵饰家院 | 赵坚、张弘 |
| | | | 《桃花扇·寄扇》 | 龚隐雷饰李春香,周鑫饰杨龙友,孙晶饰苏昆生,钱伟饰保儿 | 石小梅、赵坚 |
| | | | 《桃花扇·逢舟》 | 徐思佳饰李贞丽,孙晶饰苏昆生,钱伟饰老兵 | 张弘、石小梅、赵坚 |
| | | | 《桃花扇·题画》 | 钱振荣饰侯方域,顾骏饰蓝瑛 | 石小梅 |
| | | | 《桃花扇·沉江》 | 柯军饰史可法,李鸿良饰老马夫,顾骏饰老赞礼 | 柯军、李鸿良 |
| 江苏省苏州昆剧院 | 2018年10月18日14:00 | 苏州开明大戏院 | 《钗钏记·讲书》 | 徐栋寅饰韩时忠,吴嘉俊饰皇甫吟 | 吕福海 |
| | | | 《蝴蝶梦·说亲》 | 沈国芳饰田氏,柳春林饰老蝴蝶 | 张继青 |
| | | | 《孽海花·思凡》 | 杨美饰色空 | 王芳 |
| | | | 《荆钗记·见娘》 | 唐晓成饰王十朋,施黎霞饰王母,罗贝贝饰李成,束良饰家院 | 石小梅 |
| | | | 《白兔记·养子》 | 翁育贤饰李三娘,柳春林饰恶嫂 | 王芳 |

北方昆曲剧院

# 北方昆曲剧院2018年度昆曲工作综述

2018年,北方昆曲剧院依然不遗余力地传承和推广昆曲艺术,在社会各界及广大戏迷朋友的厚爱和支持下,全年演出271场,其中商演212场、进校园演出17场、公益演出22场、赴港澳地区及海外演出20场,演出数量及演出收入均有所突破。

## 昆曲传承

为了持续培养青年人才,挖掘整理传统剧目和特色剧目,促进非物质遗产的活态传承,2017年8月,由北方昆曲剧院申报的"荣庆学堂——昆曲表演人才培养项目",成功入选2017年北京文化艺术基金资助项目。该项目拟立足北方,并辐射到全国范围内的所有艺术家,敦请他们传授教学,旨在用三至五年时间完成200出传统剧目的传承。剧目按照生、旦、净、丑四个行当细分家门,根据继承的紧迫性,对其中一些薄弱的行当略有侧重,按照先易后难、先完整本后残缺本的整理顺序,以原汁原味地继承为核心,先继承,后打磨。在全体授课教师和北昆全体同仁的共同努力下,第一期"荣庆学堂"的40出剧目已全部继承学习完毕,于8月16日至21日在中国评剧大剧院集中彩排汇报。昆曲是活态传承的舞台艺术,当下许多老艺术家已年逾古稀,抢救、传承他们身上的传统折子戏,其必要性和紧迫性日益彰显。与此同时,"荣庆学堂"项目也展示了北昆强大的后备人才梯队,使青年演员的技艺在学习实践中日臻完善。此次汇报的40出传统折子戏分别是《武松打店》《西楼记·玩笺》《浣纱记·寄子》《铁冠图·刺虎》《寿荣华·夜巡》《牡丹亭·拾画叫画》《通天犀·坐山》《绣襦记·莲花》《窦娥冤·斩娥》《吟风阁·罢宴》《货郎担·女弹》《西厢记·惠明下书》《水浒记·活捉》《九莲灯·火判》《琵琶记·描容别坟》《寻亲记·出罪府场》《雷峰塔·盗仙草》《连环计·梳妆掷戟》《焚香记·阴告》《百花记·百花点将》《千忠戮·搜山打车》《寻亲记·饭店认子》《西游记·借扇》《长生殿·小宴》《百花记·赠剑》《钗钏记·相约相骂》《天下乐·嫁妹》《西游记·北饯》《红梨记·花婆》《闹天宫·偷桃盗丹》《西厢记·佳期》《铁冠图·对刀步战》《琵琶记·吃糠遗嘱》《铁冠图·别母》《渔家乐·卖书纳姻》《探亲家·婆媳顶嘴》《单刀会·训子》《金雀记·乔醋》《祥麟现·天罡阵》《牧羊记·望乡》。

6月,文化部艺术司公示了"中华优秀传统艺术传承发展计划"戏曲专项扶持项目入选名单,北昆申报的10出折子戏入选2018年度昆曲传统折子戏录制项目,北方昆曲剧院老艺术家乔燕和入选2018年度"名家传戏"项目。目前,"名家传戏"项目及10出折子戏已完成录制并通过验收。

## 新剧创作

2018年,北方昆曲剧院和荣宝斋联合出品了原创昆剧《荣宝斋》,并于12月10日至11日在北京天桥艺术中心首演。荣宝斋是京城遐迩闻名的百年老店,昆曲是流传六百年生生不息的"百戏之祖",该剧将浓郁的京城特色与唯美婉转的昆曲相结合,首次将荣宝斋的故事搬上戏曲舞台。该剧讲述了清朝末年荣宝斋掌柜殷杰为保护国宝,在挖掘、重兴木版水印技术过程中所经历的坎坷。全剧以殷杰与吴婉秋的爱情故事为主脉,再现了荣宝斋人对木版水印技艺的传承以及保护国宝、维护国家利益的大义与大爱,启示世人国运盛衰与文化荣辱息息相关,中华民族优秀传统文化延续不易、弥足珍贵。《荣宝斋》的唱腔全部选用北曲,旋律激越、舒朗。在音乐创作上注重人物性格情绪的细腻传递,兼具传统与创新,满足了当今戏曲观众的听觉审美需求。在角色塑造上,演员们深入探索人物的精神世界,为观众呈现了"情理之中,意料之外"的创新表达。

与此同时,2018年,北方昆曲剧院还创排了4部小剧场昆曲剧目,分别是《昙花证》《流光歌阕》《墙头马上》和摘锦版《拜月亭》。《昙花证》是全新创作的小剧场作品,它打破传统的剧情内容,在创作上大胆创新,将舞蹈元素融入身段动作,用一个梦带出对人生的思考。《流光歌阕》是北京文化艺术基金2017年度资助项目,取材于清代剧作家黄燮清的《帝女花》传奇。该剧遵循形式上"整旧如旧"、内容上"焕然一新"的创作原则,着力于探索特殊历史情境中个人命运与历史洪流之间的关系,呈现了"人在选择时,成为他自己"这一永恒的艺术主题。《墙头马上》以唐代白居易《井底引银瓶》主旨为故事根基,根据元代白朴《裴少俊墙头马上》缩编而来。在故事脉络上,该剧严格按照原剧提供的线索,人物特性强烈,并按照原剧提示的曲牌进行套曲创作,以北曲为主,增强了唱腔的悲剧韵味,并运用传统戏曲中

"一桌二椅"的表现手法来展示虚拟场景,在保留昆曲古老内核的同时,不断尝试创新。摘锦版《拜月亭》是在元杂剧《闺怨佳人拜月亭》的基础上,遵循"剪枝不刨根",即尊重昆曲本体艺术风格,以演员表演为中心的传统戏曲创作理念,摘取原著精华创作而成。该剧曲辞本色古朴,情节曲折动人,人物刻画尤为生动。

## 对外交流

作为优秀传统文化的继承者和传播者,北方昆曲剧院始终致力于对外文化交流。2018年,北昆的对外文化交流活动依然频繁:2月1日至3日,北昆赴菲律宾演出经典折子戏《闹龙宫》《牡丹亭·游园惊梦》;2月4日至7日,赴美国和古巴演出《青冢记·出塞》;2月24日,赴俄罗斯索契演出《玉簪记》;7月5日至13日,赴法国巴黎和比利时布鲁塞尔演出《白蛇传》《牡丹亭》;11月9日至20日,赴俄罗斯演出《图雅雷玛》。在为各国观众带去东西方文化交流的视觉盛宴的同时,也向世界展示了昆曲的魅力及北昆的形象。

7月5日至13日,国家艺术基金资助项目——北方昆曲剧院《白蛇传》《牡丹亭》赴法国、欧盟演出,在巴黎和布鲁塞尔惊艳登场。《白蛇传》《牡丹亭》皆是昆曲经典传统剧目,一动一静、一文一武,是博大精深的昆曲艺术的鲜明缩影。此次赴法国及比利时的7场对外交流演出活动,在载歌载舞、生动细腻的昆曲表演中,为海外观众展示了中华传统文化的文学之美及艺术之美。

11月9日至20日,在杨凤一院长的带领下赴俄进行交流演出。这是北方昆曲剧院自2013年与俄罗斯萨哈共和国开展文化交流活动以来,第三次将中国昆曲艺术带到雅库茨克。此次交流活动先后赴雅库茨克、圣彼得堡、莫斯科三座重要城市,演出昆剧《图雅雷玛》。昆剧《图雅雷玛》是2015年中俄文化交流年的合作项目之一,是根据俄罗斯欧隆克——雅库特民族英雄叙事诗《美丽的图雅雷玛》改编而来。2001年,昆曲被联合国教科文组织列入"人类口述和非物质文化遗产"名录,4年后,欧隆克也被列入"非遗"名录,此次,以昆曲的形式演绎俄罗斯的英雄史诗,是两大世界级非物质文化遗产的合作,也是艺术与文化的一次碰撞和融合,积极推动了中俄两国深层次的交流和创作,堪称中俄文化交流的一段佳话。在莫斯科演出前,杨凤一院长等一行拜会了中国驻俄罗斯大使馆大使李辉先生及中国驻俄罗斯大使馆文化参赞龚佳佳女士。李辉大使高度赞扬了北方昆曲剧院为推动中俄两国文化交流所做出的突出贡献,赞赏了昆剧《图雅雷玛》的创作和演出在促进中俄两国文化交流等方面的积极意义。

## 高参小项目

高参小是北京市教委从2014年开始执行的一项为期6年的小学教育美育项目,北昆自2016年进入该项目以来,先后与北京市4个行政区的5所学校签订了昆曲进课堂的合作协议。这是一个功在当代、利在千秋的长远普及项目,目的就是要在小学生中普及艺术教育,弘扬中华优秀传统文化。2018年,北昆的年轻演员们依然活跃在高参小项目的一线,使4区5校近3000名小学生亲身领悟和学习了昆曲艺术。

## 重要活动

2018年2月12日至13日,北方昆曲剧院2017年度新创剧目《赵氏孤儿》在保利剧院首演,取得圆满成功。

3月8日,相关部门授予北方昆曲剧院院长杨凤一"全国三八红旗手"荣誉称号,以表彰杨凤一院长敬业勤勉的优秀品格和追求卓越的巾帼风采。

3月18日,二月二、龙抬头,北方昆曲剧院赴"昆曲大王"韩世昌的故乡——河北省保定市高阳县河西村,演出《挡马》《孽海记·思凡》《西游记·借扇》等3出不同行当的经典折子戏,为当地居民奉献了一场节日盛宴。

3月31日,北京文化艺术基金2017年度资助项目、由北京青年报社主办的"谈艺说戏话北京"北京戏曲文化分享会,联合北方昆曲剧院在剧院排练厅举办了一场"北方昆曲剧院开放日"活动,本次活动由杨凤一院长主持,让百余名孩子及家长完成了一场与昆曲的亲密接触。

4月17日至5月25日,北方昆曲剧院开启了"西厢元韵——昆曲《西厢记》2018年巡演"上半程之旅,由王丽媛、邵峥、王瑾主演的马版《西厢记》在张家港、上海、宜春、无锡、黄冈等15个地市的保利院线连续上演,反响热烈。

5月12日至13日,北方昆曲剧院携手苏州本色美术馆举办"昆曲遇见本色"系列活动,通过昆曲导赏和昆曲演出,为更多的年轻人打开昆曲艺术之门。

5月18日,为纪念昆曲入选"非遗"17年,北方昆曲剧院来到首都师范大学,举办"庆贺中国昆曲艺术列入人类口述及非物质文化遗产名录17周年纪念演出",演出《青冢记·出塞》《牡丹亭·游园惊梦》《天下乐·钟馗嫁妹》《长生殿·小宴》等4出经典传统折子戏。

5月24日至25日,北方昆曲剧院参演国家大剧院

第三届小剧场戏曲节目邀请展,演出折子戏《水浒记·活捉》《长生殿·弹词》《铁冠图·刺虎》及传统剧目《狮吼记》,共计演出3场。

5月30日至31日,北方昆曲剧院2018年度新创小剧场昆曲剧目《昙花证》在隆福剧场首演,新颖的爱情故事和高颜值的演艺团队获得了戏迷和观众的广泛好评。

6月4日至6日,北方昆曲剧院举办了为期两天半的领导干部及业务骨干培训,进一步加深对习近平新时代中国特色社会主义思想和十九大精神的理解,进一步熟悉并掌握本单位的规章制度和相关业务内容。

6月8日,北方昆曲剧院领导班子、昆曲班教研室领导及老师与51名昆曲班毕业生一起参加了北京戏曲艺术职业学院2018届中专毕业典礼,昆曲班51名应届毕业生顺利毕业。

6月9日至10日,北京文化艺术基金2017年度资助项目、北方昆曲剧院新创小剧场昆曲《流光歌阕》在鼓楼西剧场正式上演。首演之时,该剧便以深刻的思想性和唯美的舞台呈现深受观众喜爱。

6月16日至17日,北方昆曲剧院新编小剧场昆曲《墙头马上》在正乙祠戏楼首演成功。本剧是在原剧的基础上改编而成,以全新的视角阐述经典,发人深省。

6月21日至22日,北方昆曲剧院的《汤显祖与临川四梦》受邀参加2018年京津冀精品剧目展演。该剧在民族文化宫隆重上演,共计演出2场。

7月17日,在中方有关领导的陪同下,联合国教科文组织总干事阿祖莱女士一行,在颐和园听鹂馆观看了由北方昆曲剧院演出的昆曲经典传统剧目《牡丹亭·游园惊梦》。该剧的演出得到了在场贵宾的称赞。

8月2日至5日,北方昆曲剧院新创小剧场剧目《昙花证》《流光歌阕》入围2018年"北京故事"优秀小剧场剧目展演,在天桥艺术中心演出4场。

8月3日至23日,北方昆曲剧院"打开艺术之门"2018昆曲夏令营巡演在淮安、泰州、苏州、常州等10个地市开展,演出了《西游记·胖姑学舌》《小放牛》《闹龙宫》等3出以孩童为题材和受众的传统折子戏,并开展了昆曲艺术讲解、舞台造型体验等互动环节,充实了孩子们的假期生活。

8月7日,北方昆曲剧院杨凤一院长受邀为中国剧协全体民营剧团团长培训班的学员们讲授"戏曲院团的管理与发展",讲解了戏曲院团的管理模式和未来的发展构想。

8月16日至21日,北方昆曲剧院第一期"荣庆学堂"项目的40出剧目全部继承学习完毕,在中国评剧大剧院集中彩排汇报。

8月31日至9月1日,北方昆曲剧院在梅兰芳大剧院举办纪念昆曲艺术大师韩世昌先生120周年诞辰专场演出活动,除了两场"韩派"经典折子戏演出之外,还举办了韩世昌先生艺术生涯资料展览,全方位、多角度地展示了韩世昌先生留下的宝贵艺术遗产。

9月4日,北方昆曲剧院年度大戏《荣宝斋》举办建组会,剧院领导班子、剧组主创及主要演职人员出席了建组会。该剧的创作主旨是延续经典、强调创新,打造一部"别具韵味"的昆曲剧目。

9月5日至13日,北方昆曲剧院开启了"西厢元韵——昆曲《西厢记》2018年巡演"下半程之旅,为泰州、舟山、温州、丽水等地的观众朋友们带去了雅俗共赏的昆曲《西厢记》。

9月23日,北方昆曲剧院新创小剧场昆曲摘锦版《拜月亭》在缤纷剧场首演成功。摘锦版《拜月亭》延续"剪枝不刨根"的创作理念,以演员表演为中心,展示了昆曲的质感和真善美的理念。

9月28日至29日,10月24日至25日,北方昆曲剧院小剧场剧目《望乡》参加"北京故事"小剧场优秀剧目全国巡演,分别在沈阳和长春为当地的观众奉上了两场精彩演出。

10月1日至7日,北方昆曲剧院参加在园博园举办的"中国戏曲文化周"活动,在苏州园为"黄金周"期间的游客观众们演出多部昆曲传统折子戏,驻足观赏的观众达几万人次。

10月7日,中国戏剧家协会副主席、北方昆曲剧院院长、中国戏剧"梅花奖"获得者、著名昆曲表演艺术家杨凤一凭借在昆曲艺术表演及昆曲艺术发展等领域的卓越成就和突出贡献,在美国纽约荣膺2018年"亚洲最杰出艺人奖"和"终身成就奖"。

10月14日至16日,北方昆曲剧院受邀赴苏州参加第七届中国昆剧艺术节,演出新创剧目《赵氏孤儿》和优秀传统折子戏《雁翎甲·盗甲》《玉簪记·偷诗》《渔家乐·刺梁》《十五贯·男监》《单刀会》,全方位展示北方昆曲剧院艺术创作和艺术传承的最新成果,展现了北昆人才培养薪火相传的生动局面。

10月27日至28日,北方昆曲剧院参加"2018年天津市梨园金秋戏曲展演",演出昆曲经典剧目《牡丹亭》《西厢记》。开票伊始,所有票便被抢购一空,演出当天,剧场更是座无虚席。

11月6日至7日,北方昆曲剧院传承版《铁冠图》亮相第六届"深圳市戏曲名剧名家展演"。作为此次展演

的压轴大戏,该剧连续演出了两场。

11月9日至20日,北方昆曲剧院在杨凤一院长的带领下赴俄罗斯进行交流演出,此次交流活动先后赴雅库茨克、圣彼得堡、莫斯科,演出中俄文化交流年的合作项目昆曲《图雅雷玛》。

11月24日,北方昆曲剧院《赵氏孤儿》受邀参加第二届紫金京昆艺术群英会,荣获"参演剧目奖"。

11月26日至29日,北方昆曲剧院小剧场剧目《望乡》《墙头马上》参演繁星小剧场戏剧节,并荣获"优秀剧目奖"。

12月10日至11日,由北方昆曲剧院和荣宝斋联合出品的原创昆剧《荣宝斋》在北京天桥艺术中心隆重首演。该剧将浓郁的京城特色与唯美婉转的昆曲结合,首次将荣宝斋的故事搬上戏曲舞台,两张"中国名片"的有机融合,彰显出中华传统文化的无穷魅力。

12月24日至25日,北方昆曲剧院参演北京市剧院运营服务平台项目,在全国地方戏演出中心演出两场大型昆曲史诗《飞夺泸定桥》。

# 夯实北方昆曲传承的根基
## ——简论荣庆学堂的现实意义

曹 颖

2017年,北方昆曲剧院向北京市文化艺术基金申报了"荣庆学堂——昆曲表演人才培养项目"。该项目旨在以3年为期限,继承荣庆社等北方昆曲老班社传承下来的传统剧目120出,全面恢复北方昆曲的辉煌家底。

前不久,第一期40个剧目进行了汇报演出录像,得到了参与观摩点评的专家团的一致好评。专家们认为,此项目对于北方昆曲的传承利在当代、功在千秋。

那么,为什么叫"荣庆学堂"呢?

我们来梳理一下北方昆曲的历史脉络。

## 一、北方昆曲的历史脉络

北方昆曲的来源有两支:直隶老派,直隶新派。老派来源于昆曲末路中兴的两大支柱,即清恭王府与醇王府两府戏班,文武并峙。

清同治年间,恭王府全福昆腔班由昆腔老生教习曹春山(昆曲名家曹心泉之父)掌管,陈德霖、钱金福、王楞仙、程继仙等京剧名家全部出自全福班。

醇王府南府戏班前后分为成人恩庆大班、学生恩荣小班(科班),同治皇帝驾崩国丧,王府将全份戏箱赏赐给白洛和、白永宽叔侄,并在京南安新县马村沿用醇亲王府的"恩庆班"名号继续办班。光绪初年恩荣班也曾在北府(后海醇王府)复出,光绪十六年(1890)元旦醇贤亲王去世,翌年昆弋班报散,部分艺人分散到京东、京南诸县搭班、教学,为北方昆弋保留下相当力量。

据享寿103岁的侯玉山先生口述,昆曲在直隶省(今河北省)的安州(安新县)、晋州(晋县)、祁州(安国县)和保安州(涿鹿县)一带十分流行,深泽、武强、饶阳、安平、祁州、博野、蠡县被称为"北昆的摇篮";此外,高阳、无极、文安、新城、玉田、丰润、宝坻、抚宁等地也都流行昆曲。冀中一带农村小说也有三四十个专业昆弋班社存在。拿"高阳县河西村来说,这是个只有三四百户人家的自然村……生活水平也并不高,但一年到头却不少唱戏,有时十二个月竟能唱十四五台大戏"。

清后期宫廷演戏多是昆弋合演,此传统在京津冀一带保得得尤为明显。这时的著名班社有昆弋的庆长班、荣庆班、祥庆班、和丰班、和翠班、宝山合班、三庆(后改元庆,非京剧)班、恩庆班、德庆班、益合班、和顺班、同和班等。名家及剧目有:刘同德"一偷三盗"(即《偷鸡》《盗甲》《盗杯》《盗瓶》);邵老墨"三州一现"(即《高唐州》《闹江州》《撞幽州》《祥麟现》);王益友《打虎》《夜奔》(武生戏);化起凤《挑袍》(红净戏);侯益太《藏舟》(小生戏);陶显庭《骂祠》(老生戏);侯益才《哭长城》(青衣戏);唐益贵《通天犀》(武净戏);郝振基《安天会》(猴戏)、《琼林宴》(包公戏)等。从上述梳理大家就能感觉到:北方昆曲艺术的特点是老生戏、武净戏多,袍带戏、武打戏多,绿林好汉戏多。

1917年冬,韩世昌先生随荣庆社进京,在天乐园(即鲜鱼口内大众剧场)演出,盛况空前。1918年韩世昌先生拜吴瞿庵(梅)为师,后又拜在昆曲名家赵子敬门下学艺,经两位名师指点,韩先生唱功演技更趋精进,被誉为"昆曲大王",也由此奠定了直隶新派的格局。

大家都知道,昆曲主要的传承一脉是苏州昆剧传习所培养的"传"字辈老艺术家,而"传"字辈的由来还得从北昆说起。

1919年"五四"以后,上海尤鸣卿约请韩世昌等荣庆社主力首次南下上海震惊了南方昆剧界,激发了热爱昆

剧的有识之士的报国之心。孙咏雩、汪鼎丞、张紫东、贝晋眉、徐镜清、穆藕初等上海及苏州的曲家、实业家，有感于南方昆剧的衰落，于1921年秋在苏州桃花坞五亩园创办了孙咏雩任所长的"苏州昆剧传习所"。传习所培养出了不少昆剧"传"字辈宗师，使南方甚至全国的昆剧又传承，延续了长达60余年的光阴，这不能不说是南北昆曲人的旷世盛举。

1928年秋，韩世昌先生率20多位名角首次应邀赴日本东京、京都、大阪等地演出，受到热烈欢迎。1936年至1938年，荣庆社以侯永奎、马祥麟、郝振基、陶显庭、侯益隆为主演，侯炳文掌班的新祥庆社由韩世昌、白云生、侯炳武、魏庆林、张文生、王金锁、侯玉山担纲，两大班社同时启程巡演，足迹遍及山东、河南、湖北、湖南、江苏、浙江等6省，并曾在天津、济南、开封、汉口、长沙、南京、上海、嘉兴、无锡、镇江、杭州、苏州、烟台等大中城市公演，影响很大。这是北方昆曲班社首次南下传播昆曲的一次壮举。

据侯玉山先生晚年回忆，清末民初，北方昆曲独特的艺术品格，使其在河北农村有着根深蒂固的群众基础。"无昆不成班"，"无班不师昆"，京津冀的农民群众十分熟悉并挚爱昆曲艺术：田间地头，扶锄而歌；妇女童老，随口哼唱。这与南昆属于文人雅士，仅存于庙堂氍毹的生存状态相比的确别有一番天地。可以说，北方昆曲真正是人民的艺术。

1956年，《十五贯》晋京，"一出戏救活了一个剧种"。中央决定举办南北昆文艺汇演，并迅即组建了由金紫光任团长的"北方昆剧代表团"。该团以昆曲大王韩世昌为领衔主演，北昆头牌名角白云生、侯永奎、侯玉山、马祥麟为主演班底，加上白玉珍、魏庆林、侯炳武、沈盘生、叶仰曦、傅雪漪、高景池、侯建亭等老艺术家助阵，为全面展示北方昆曲的特色奠定了坚实的艺术基础。此外，又调集当时在中央实验歌剧院的青年歌剧演员和舞蹈演员、中国戏曲学校毕业生共41人赴沪演出，这批青年演员后来成为北方昆曲的第一代传人。两个月的会演，"北方昆剧代表团"行程万里，在上海、杭州、苏州、南京等4个城市共演出38场，观众达45000余人。

1957年春，文化部决定在北方昆剧代表团的基础上建立一个专业化的昆曲艺术事业单位，北方昆曲剧院由此诞生。

北方昆曲剧院的艺术来源主要是三支：第一支就是来源于宫廷一脉的京朝派（昆弋一脉）；第二支是以南方老艺术家如沈盘生等老前辈为代表的南方艺术风格；第三支就是散落在北京的京剧艺人身上的昆腔戏风格，他们当中有的从小坐科就是学的昆曲，有些人是因为京剧中保留了很多昆腔戏，他们是文武京昆不挡，所以也相当正宗。

最具代表性的主要演员就是北昆建院十老，尤其是其中的韩（世昌）、白（云生）、侯（永奎）、马（祥麟）、侯（玉山）等5位。再往下就是建院初期"北方昆剧代表团"吸收的青年人，他们更为容易地融汇继承了上述南方老师、京剧艺人的一些血脉。

我们之所以用"荣庆"作为学堂的名号，是因为百年前的1917年冬，荣庆社在北京扎下根基，受到北京观众的热烈追捧；30岁的韩世昌先生一举赢得"昆曲大王"的美誉，而且他所创立的直隶新派昆剧表演艺术，不仅赢得了以北京大学校长蔡元培先生为代表的文化名家的赞赏，还以韩世昌表演艺术为标志在北京引发观演热潮，造成了京城的轰动效应。

## 二、北方昆曲的艺术特点

北方昆曲艺术与常见的南方昆曲艺术有所不同。其表演风格朴实无华，豪迈张扬，大气沉稳，具有燕赵皇家之风范，气势恢宏，波澜壮阔。行当多以阔口（即老生、武生、武净特别是红净）戏居多，旦角中正旦戏、刺杀旦戏强。剧目中继承元代北曲杂剧的出目较多，如《单刀会》《西厢记》《西游记》等。袍带戏、老生戏、武生戏、武净戏（特别是红净戏）、武丑戏、正旦戏不仅占有主要地位，在表演上也是以绝活多、武功繁重著称于世。北方昆曲因其北曲七声音阶的主要特征，听觉上爽朗宏阔、一唱三叹、势大声宏，酣畅淋漓、动听过瘾。

北方昆曲因袭了元代杂剧的朴素、实在、厚重、生活化等特点：口语多，少数民族语言、语音多，俚语、歇后语多；思想真诚、质朴、憨厚；演唱棱角多，北方语音色彩的平直特征强；表演上诙谐幽默、平民化意识浓郁。另外，长期昆弋合班造成了相当一些唱法含有高腔（京腔、弋腔）元素，气息充沛、大起大落。其表演特色为粗犷与细腻共存，对比与张力并峙。

北方昆曲的行当不仅具有南方昆曲所有的行当家门分工，如旦角分为闺门旦、老旦、正旦、作旦、四旦、五旦、六旦等行当，还有独具特色的阔口老生、武生、武净，尤其是毛净（专演钟馗、周仓等毛手毛脚的一类人物）为北昆所独有，身段上则以男女通用的俏步等步法独立于世。

北方昆曲的乐队除竹笛担纲主笛以外，传统竹笙、海笛子（小唢呐）更是标配，大筛大锣等高腔乐器以及演奏法也多有继承。

## 三、荣庆学堂复排剧目选择的初衷和意义

荣庆学堂的复排剧目以多年久违舞台的鲜见剧目为龙头,如《单刀会·训子》《西游记·北饯》《焚香记·阴告》《百花记·点将》《货郎担·女弹》等,引领起北派风格的《祥麟现·天罡阵》《九莲灯·火判》《西厢记·惠明下书》《百花记·赠剑》、时剧《探亲家·婆媳顶嘴》以及《铁冠图·别母、乱箭、守门、杀监、煤山、刺虎》等一众剧目,其选择的初衷就是:把曾经红极一时但又多年只闻其声不见其形的剧目,经过重新考订、传承,再现于舞台,把久经考验却又无人问津的绝技、演法,经过筛选、比对、训练,搬上氍毹,让祖国博大精深的昆剧艺术再现辉煌,让曾经的经典揭开沉重的面纱,为传统戏曲画廊浓墨重彩地再添新的风景。

## 四、文化传承的意义

近年来,习近平总书记关于文化传承有过多次重要论述。他曾说:"宣传阐释中国特色,要讲清楚每个国家和民族的历史传统、文化积淀、基本国情不同,其发展道路必然有着自己的特色;讲清楚中华文化积淀着中华民族最深沉的精神追求,是中华民族生生不息、发展壮大的丰厚滋养;讲清楚中华优秀传统文化是中华民族的突出优势,是我们最深厚的文化软实力;讲清楚中国特色社会主义植根于中华文化沃土、反映中国人民意愿、适应中国和时代发展进步要求,有着深厚历史渊源和广泛现实基础。"(摘自习近平总书记 2013 年 8 月 19 日在全国宣传思想工作会议上的讲话)

一个剧种的繁荣与发展,往往与对传统的充分发掘和传承密切相关。随着非物质遗产保护工作的不断深化,深入挖掘现有老师身上的传统剧目,其紧迫性、必要性相当突出。希望此次"荣庆学堂——昆曲表演人才培养项目"能够传承久违舞台、濒于失传的、有些还是独具北方昆曲特色风格的剧目,把传承落在实处。这对于我们有着数百年深厚文化基因的古老剧种昆曲来说,就是要理清家底儿,找到传统文化的血脉肌理,继承弘扬,服务当下,使最优秀的传统基因在我们这个时代激活、繁衍、壮大,这是我们今人的历史使命,也是新时代赋予我们的责任。

(作者系北方昆曲剧院副院长)

## 北方昆曲剧院 2018 年度演出日志

| 序号 | 日期 | 时间 | 地点 | 剧目 | 主演 | 演出性质 | 时长 | 观众人数 | 剧场座位 |
|---|---|---|---|---|---|---|---|---|---|
| 1 | 1月1日 | 19:30 | 国家大剧院 | 《牡丹亭》 | 魏春荣、邵峥 | 商演 | 165 | 550 | 1035 |
| 2 | 1月24日 | 14:00 | 协和礼堂 | 《飞夺泸定桥》 | 海军、翁佳慧 | 公益 | 20 | 500 | 500 |
| 3 | 2月1日 | 19:30 | 菲律宾 | 《闹龙宫》《游园》 | 陶丁、王瑾、朱冰贞 | 公益政治 | 60 | 500 | 500 |
| 4 | 2月2日 | 19:30 | 菲律宾 | 《闹龙宫》《游园》 | 陶丁、王瑾、朱冰贞 | 公益政治 | 60 | 500 | 500 |
| 5 | 2月3日 | 19:30 | 菲律宾 | 《闹龙宫》《游园》 | 陶丁、王瑾、朱冰贞 | 公益政治 | 60 | 500 | 500 |
| 6 | 2月4日 | 19:30 | 美国、古巴 | 《出塞》 | 张媛媛、田信国、杨迪 | 商演 | 60 | 500 | 500 |
| 7 | 2月6日 | 19:30 | 美国、古巴 | 《出塞》 | 张媛媛、田信国、杨迪 | 商演 | 60 | 500 | 500 |
| 8 | 2月7日 | 19:30 | 美国、古巴 | 《出塞》 | 张媛媛、田信国、杨迪 | 商演 | 60 | 500 | 500 |
| 9 | 2月8日 | 14:00 | 陶然亭街道 | 《飞夺泸定桥》 | 海军、翁佳慧 | 公益 | 15 | 300 | 无限制 |
| 10 | 2月9日 | 19:00 | 北汽集团总部 | 《游园》 | 于雪娇 | 商演 | 6 | 500 | 500 |
| 11 | 2月12日 | 19:30 | 保利剧院 | 《赵氏孤儿》 | 袁国良 | 商演 | 120 | 500 | 1428 |
| 12 | 2月13日 | 19:30 | 保利剧院 | 《赵氏孤儿》 | 袁国良 | 商演 | 120 | 450 | 1428 |
| 13 | 2月16日 | 19:30 | 评剧院 | 晚会 | 顾卫英、魏春荣、袁国良、翁佳慧 | 商演 | 120 | 500 | 736 |
| 14 | 2月17日 | 14:30 | 北京坊 | 《怜香伴》 | 邵天帅、王琛、于雪娇 | 商演 | 120 | 200 | 200 |

续表

| 序号 | 日期 | 时间 | 地点 | 剧目 | 主演 | 演出性质 | 时长 | 观众人数 | 剧场座位 |
|---|---|---|---|---|---|---|---|---|---|
| 15 | 2月18日 | 14:30 | 北京坊 | 摘锦版《西厢记》 | 周好璐、徐鸣瑀 | 商演 | 120 | 200 | 200 |
| 16 | 2月21日 | 14:00 | 评剧院 | 《牡丹亭》 | 邵峥、邵天帅 | 商演 | 120 | 400 | 736 |
| 17 | 2月21日 | 19:30 | 评剧院 | 《琵琶记》 | 许乃强、顾卫英 | 商演 | 120 | 400 | 736 |
| 18 | 2月22日 | 19:30 | 天桥剧场 | 《奇双会》 | 魏春荣、邵峥 | 商演 | 120 | 400 | 414 |
| 19 | 2月23日 | 19:30 | 天桥剧场 | 《西厢记》 | 邵峥、王丽媛 | 商演 | 120 | 414 | 414 |
| 20 | 2月24日 | 19:30 | 俄罗斯索契 | 《玉簪记》 | 邵天帅、翁佳慧 | 商演 | 120 | 700 | 700 |
| 21 | 2月24日 | 19:30 | 天桥剧场 | 《牡丹亭》 | 张媛媛、王琛 | 商演 | 120 | 300 | 414 |
| 22 | 2月25日 | 19:30 | 天桥剧场 | 《出塞》《夜奔》《千里送京娘》 | 张媛媛、饶子为、杨帆 | 商演 | 120 | 250 | 414 |
| 23 | 2月27日 | 19:30 | 长安大戏院 | 《孔子之入卫铭》 | 袁国良、邵天帅 | 商演 | 120 | 450 | 760 |
| 24 | 2月28日 | 19:30 | 长安大戏院 | 《孔子之入卫铭》 | 袁国良、邵天帅 | 商演 | 120 | 450 | 760 |
| 25 | 3月1日 | 19:30 | 长安大戏院 | 《长生殿》 | 张贝勒、邵天帅 | 商演 | 165 | 750 | 760 |
| 26 | 3月2日 | 14:00 | 国图艺术中心 | 《狮吼记》 | 魏春荣、邵峥 | 商演 | 120 | 300 | 1153 |
| 27 | 3月2日 | 19:30 | 评剧院 | 《寻梦》 | 顾卫英 | 不计入演出 | 10 | 300 | 736 |
| 28 | 3月18日 | 10:00 | 高阳 | 《挡马》《思凡》《借扇》 | 谭萧萧、丁珂、王雨辰、哈冬雪 | 商演 | 120 | 200 | 无限制 |
| 29 | 3月23日 | 14:00 | 天桥艺术+剧场 | 《牡丹亭·游园》 | 张媛媛、丁珂 | 商演 | 120 | 300 | 300 |
| 30 | 3月24日 | 19:30 | 隆福剧场 | 《琵琶记》 | 许乃强、顾卫英 | 商演 | 120 | 280 | 630 |
| 31 | 3月25日 | 19:30 | 隆福剧场 | 《琵琶记》 | 许乃强、顾卫英 | 商演 | 120 | 150 | 630 |
| 32 | 3月29日 | 19:30 | 梅兰芳大剧院 | 《赵氏孤儿》 | 袁国良 | 商演 | 120 | 400 | 1068 |
| 33 | 3月30日 | 19:30 | 梅兰芳大剧院 | 《赵氏孤儿》 | 袁国良 | 商演 | 120 | 600 | 1068 |
| 34 | 3月31日 | 19:30 | 梅兰芳大剧院 | 《西厢记》 | 邵峥、张媛媛 | 商演 | 120 | 940 | 1068 |
| 35 | 4月1日 | 19:30 | 正乙祠 | 《牡丹亭》 | 于雪娇、王琛 | 商演 | 90 | 150 | 134 |
| 36 | 4月3日 | 19:30 | 评剧院 | 《狮吼记》 | 魏春荣、邵峥 | 商演 | 120 | 240 | 736 |
| 37 | 4月4日 | 19:30 | 评剧院 | 《挡马》《写真》《单刀会》 | 谭萧萧、顾卫英、杨帆 | 商演 | 90 | 200 | 736 |
| 38 | 4月5日 | 19:30 | 评剧院 | 《孔子之入卫铭》 | 袁国良、邵天帅 | 商演 | 120 | 200 | 736 |
| 39 | 4月6日 | 19:30 | 评剧院 | 《孔子之入卫铭》 | 袁国良、邵天帅 | 商演 | 120 | 200 | 736 |
| 40 | 4月7日 | 14:00 | 梅兰芳大剧院 | 《游街》《踏伞》《望乡》 | 杨帆、周好璐、袁国良、翁佳慧 | 商演 | 90 | 300 | 1068 |
| 41 | 4月8日 | 19:30 | 天桥艺术中心 | 《红楼梦》(上) | 翁佳慧、朱冰贞 | 商演 | 150 | 300 | 969 |
| 42 | 4月9日 | 19:30 | 天桥艺术中心 | 《红楼梦》(下) | 翁佳慧、邵天帅 | 商演 | 150 | 300 | 969 |
| 43 | 4月10日 | 19:30 | 梅兰芳大剧院 | 《一捧雪》 | 魏春荣 | 商演 | 120 | 400 | 1068 |
| 44 | 4月11日 | 19:30 | 梅兰芳大剧院 | 《琵琶记》 | 许乃强、顾卫英 | 商演 | 120 | 300 | 1068 |
| 45 | 4月12日 | 19:30 | 国家大剧院 | 《玉簪记》 | 魏春荣 | 商演 | 120 | 300 | 556 |
| 46 | 4月13日 | 14:30 | 天桥艺术+剧场 | 《胖姑学舌》《夜奔》《游园》 | 刘恒、王琳琳、吴思、张欢、张媛媛、王瑾 | 商演 | 90 | 300 | 200 |
| 47 | 4月13日 | 19:30 | 国家大剧院 | 《义侠记》 | 魏春荣、杨帆 | 商演 | 120 | 300 | 414 |
| 48 | 4月14日 | 14:00 | 梅兰芳大剧院 | 《挡马》《惊丑》《断桥》 | 谭萧萧、张欢、王瑾、邵峥、邵天帅、王琛 | 商演 | 90 | 350 | 1068 |
| 49 | 4月17日 | 19:30 | 张家港保利大剧院 | 《西厢记》 | 王丽媛、王琛、马靖 | 商演 | 90 | 700 | 1200 |
| 50 | 4月19日 | 19:30 | 常州大剧院 | 《西厢记》 | 王丽媛、王琛、马靖 | 商演 | 90 | 1000 | 1500 |
| 51 | 4月21日 | 19:30 | 上海保利大剧院 | 《西厢记》 | 王丽媛、王琛、马靖 | 商演 | 90 | 1000 | 1466 |

续表

| 序号 | 日期 | 时间 | 地点 | 剧目 | 主演 | 演出性质 | 时长 | 观众人数 | 剧场座位 |
|---|---|---|---|---|---|---|---|---|---|
| 52 | 4月21日 | 14:00 | 梅兰芳大剧院 | 《夜奔》《岳母刺字》《说亲》 | 饶子为、郝文婷、顾卫英、张欢 | 商演 | 90 | 120 | 158 |
| 53 | 4月22日 | 14:00 | 大运河森林公园 | 《双思凡》 | 丁珂、王雨辰 | 商演 | 10 | 700 | 无限制 |
| 54 | 4月24日 | 19:30 | 宜春文化艺术中心大剧院 | 《西厢记》 | 王丽媛、王琛、马靖 | 商演 | 90 | 1000 | 1632 |
| 55 | 4月27日 | 19:30 | 无锡大剧院 | 《西厢记》 | 王丽媛、王琛、马靖 | 商演 | 90 | 1200 | 1700 |
| 56 | 4月28日 | 14:00 | 梅兰芳大剧院小剧场 | 《胖姑学舌》《拾画叫画》《罢宴》 | 王琳琳、翁佳慧、王怡 | 商演 | 90 | 100 | 158 |
| 57 | 4月30日 | 19:30 | 黄冈黄梅戏大剧院 | 《西厢记》 | 王丽媛、王琛、马靖 | 商演 | 90 | 700 | 1000 |
| 58 | 5月1日 | 19:30 | 正乙祠 | 《牡丹亭》 | 顾卫英 | 商演 | 90 | 134 | 134 |
| 59 | 5月3日 | 19:30 | 诸暨西施大剧院 | 《西厢记》 | 王丽媛、王琛、马靖 | 商演 | 90 | 900 | 1197 |
| 60 | 5月5日 | 19:30 | 慈溪大剧院 | 《西厢记》 | 王丽媛、王琛、马靖 | 商演 | 90 | 900 | 1155 |
| 61 | 5月5日 | 14:30 | 延庆文委 | 《琵琶记》 | 许乃强、顾卫英 | 商演 | 90 | 200 | 无限制 |
| 62 | 5月8日 | 19:30 | 马鞍山大剧院 | 《西厢记》 | 王丽媛、王琛、马靖 | 商演 | 90 | 900 | 1081 |
| 63 | 5月11日 | 19:30 | 邯郸大剧院 | 《西厢记》 | 王丽媛、王琛、马靖 | 商演 | 90 | 900 | 1550 |
| 64 | 5月12日 | 15:20 | 本色剧院 | 《拾画叫画》 | 邵峥 | 商演 | 40 | 300 | 400 |
| 65 | 5月13日 | 15:20 | 本色剧院 | 《游园惊梦》 | 魏春荣 | 商演 | 55 | 300 | 400 |
| 66 | 5月13日 | 14:00 | 沈阳盛京大剧院 | 《游园》 | 潘晓佳、吴思 | 商演 | 20 | 900 | 1200 |
| 67 | 5月14日 | 20:00 | 呼和浩特乌兰恰特大剧院 | 《西厢记》 | 王丽媛、王琛、马靖 | 商演 | 90 | 500 | 1098 |
| 68 | 5月17日 | 19:30 | 唐山大剧院 | 《西厢记》 | 王丽媛、王琛、马靖 | 商演 | 90 | 700 | 1200 |
| 69 | 5月18日 | 19:00 | 首都师范大学 | 《出塞》《游园惊梦》《嫁妹》《小宴》 | 张媛媛、邵天帅、王琛、董红钢、魏春荣 | 商演 | 120 | 300 | 500 |
| 70 | 5月20日 | 19:30 | 滨州大剧院 | 《西厢记》 | 王丽媛、王琛、马靖 | 商演 | 90 | 600 | 1100 |
| 71 | 5月23日 | 19:30 | 烟台大剧院 | 《西厢记》 | 王丽媛、王琛、马靖 | 商演 | 90 | 800 | 1400 |
| 72 | 5月25日 | 19:30 | 潍坊大剧院 | 《西厢记》 | 王丽媛、王琛、马靖 | 商演 | 90 | 500 | 1300 |
| 73 | 5月24日 | 19:30 | 国家大剧院 | 《活捉》《弹词》《刺虎》 | 魏春荣 | 商演 | 120 | 300 | 556 |
| 74 | 5月25日 | 19:30 | 国家大剧院 | 《狮吼记》 | 魏春荣 | 商演 | 120 | 380 | 556 |
| 75 | 5月23日 | 19:30 | 评剧院 | 《钟馗嫁妹》彩排 | 董红钢 | 商演 | 50 | 0 | 736 |
| 76 | 5月25日 | 19:30 | 评剧院 | 《钟馗嫁妹》 | 董红钢 | 商演 | 10 | 300 | 736 |
| 77 | 5月26日 | 19:30 | 国家大剧院 | 《狮吼记》 | 魏春荣、邵峥 | 商演 | 120 | 400 | 556 |
| 78 | 5月29日 | 19:30 | 左家庄街道 | 《夜奔》《双下山》《挡马》 | 刘恒、张欢、王琳琳、谭萧萧 | 公益百姓周末大舞台 | 90 | 100 | 无限制 |
| 79 | 5月30日 | 19:30 | 隆福剧场 | 《昙花证》 | 张媛媛、王奕铼 | 商演 | 100 | 400 | 630 |
| 80 | 5月31日 | 19:30 | 隆福剧场 | 《昙花证》 | 张媛媛、王奕铼 | 商演 | 100 | 320 | 630 |
| 81 | 6月2日 | 14:00 | 黑钻剧场 | 《胖姑学舌》《挡马》《借扇》 | 王琳琳、谭萧萧、哈冬雪 | 公益百姓周末大舞台 | 90 | 300 | 300 |
| 82 | 6月4日 | 14:00 | 国图艺术中心 | 《孔子之入卫铭》 | 袁国良、邵天帅 | 公益民族艺术进校园 | 90 | 800 | 1153 |
| 83 | 6月9日 | 19:30 | 鼓楼西剧场 | 《流光歌阕》 | 翁佳慧、朱冰贞 | 商演 | 120 | 216 | 262 |
| 84 | 6月10日 | 19:30 | 鼓楼西剧场 | 《流光歌阕》 | 翁佳慧、朱冰贞 | 商演 | 120 | 202 | 262 |

续表

| 序号 | 日期 | 时间 | 地点 | 剧目 | 主演 | 演出性质 | 时长 | 观众人数 | 剧场座位 |
|---|---|---|---|---|---|---|---|---|---|
| 85 | 6月11日 | 19:30 | 长安大戏院 | 《长生殿》 | 魏春荣 | 京津冀展演 | 8 | 777 | 760 |
| 86 | 6月12日 | 19:30 | 国图艺术中心 | 《西厢记》 | 袁国良、邵天帅 | 公益民族艺术进校园 | 90 | 800 | 1153 |
| 87 | 6月14日 | 19:30 | 隆福剧场 | 《流光歌阕》 | 翁佳慧、朱冰贞 | 商演 | 120 | 350 | 630 |
| 88 | 6月15日 | 19:30 | 隆福剧场 | 《流光歌阕》 | 翁佳慧、朱冰贞 | 商演 | 120 | 300 | 630 |
| 89 | 6月16日 | 09:00 | 石刻艺术博物馆 | 《游园》 | 潘晓佳、吴思 | 商演 | 10 | 150 | 无限制 |
| 90 | 6月16日 | 19:30 | 正乙祠 | 《墙头马上》 | 邵天帅、王琛 | 商演 | 120 | 134 | 134 |
| 91 | 6月17日 | 19:30 | 正乙祠 | 《墙头马上》 | 邵天帅、王琛 | 商演 | 120 | 134 | 134 |
| 92 | 6月17日 | 14:00 | 延庆文委 | 《寄子》《夜奔》《单刀会》 | 许乃强、吴思、饶乃为、杨帆 | 商演 | 90 | 200 | 无限制 |
| 93 | 6月18日 | 09:30 | 八达岭会馆中心A馆 | 《嫁妹》《思凡》《千里送京娘》 | 董红钢、潘晓佳、杨帆、周好璐 | 商演 | 90 | 600 | 1000 |
| 94 | 6月21日 | 19:30 | 民族文化宫 | 《汤显祖与临川四梦》 | 海军 | 京津冀展演 | 140 | 450 | 1038 |
| 95 | 6月22日 | 19:30 | 民族文化宫 | 《汤显祖与临川四梦》 | 海军 | 京津冀展演 | 140 | 630 | 1038 |
| 96 | 7月4日 | 21:00 | 钓鱼台 | 《游园》《思凡》 | 翁佳慧、朱冰贞、潘晓佳 | 公益政治任务 | 60 | 40 | 无限制 |
| 97 | 7月17日 | 19:30 | 颐和园 | 《游园惊梦》 | 魏春荣、邵峥 | 公益政治任务 | 20 | 10 | 无限制 |
| 98 | 7月5日 | 14:00 | 法国 | 《游园惊梦》《盗草》 | 魏春荣、邵峥、哈冬雪 | 商演 | 90 | 500 | 500 |
| 99 | 7月5日 | 19:30 | 法国 | 《白蛇传》 | 邵天帅、邵峥、谭萧萧 | 商演 | 150 | 1000 | 1000 |
| 100 | 7月6日 | 19:30 | 法国 | 《游园惊梦》 | 魏春荣、邵峥 | 商演 | 60 | 400 | 400 |
| 101 | 7月7日 | 19:30 | 法国 | 《游园》 | 邵天帅、王琳琳 | 商演 | 30 | 300 | 300 |
| 102 | 7月8日 | 19:30 | 法国 | 《游园惊梦》 | 魏春荣、邵峥 | 商演 | 60 | 400 | 400 |
| 103 | 7月9日 | 19:30 | 法国 | 《白蛇传》 | 邵天帅、邵峥、谭萧萧 | 商演 | 150 | 1000 | 1000 |
| 104 | 7月11日 | 19:30 | 法国 | 《游园惊梦》 | 魏春荣、邵峥 | 商演 | 60 | 400 | 400 |
| 105 | 7月12日 | 19:30 | 法国 | 《游园》 | 邵天帅、王琳琳 | 商演 | 30 | 300 | 300 |
| 106 | 7月12日 | 19:30 | 长安大戏院 | 《牡丹亭》 | 张媛媛、王琛 | 商演 | 120 | 750 | 760 |
| 107 | 7月14日 | 19:30 | 长安大戏院 | 《西厢记》 | 张媛媛、王琛 | 商演 | 120 | 700 | 760 |
| 108 | 7月15日 | 19:30 | 长安大戏院 | 《扈家庄》《访鼠测字》《坐山》《断桥》 | 吴卓宇、袁国良、张欢、杨建强、邵天帅、邵峥 | 商演 | 120 | 520 | 760 |
| 109 | 7月16日 | 19:30 | 长安大戏院 | 《寄子》《夜奔》《单刀会》 | 许乃强、吴思、刘恒、杨帆 | 商演 | 120 | 300 | 760 |
| 110 | 7月17日 | 19:30 | 长安大戏院 | 《流光歌阕》 | 翁佳慧、朱冰贞 | 商演 | 120 | 420 | 760 |
| 111 | 7月18日 | 19:30 | 长安大戏院 | 《流光歌阕》 | 翁佳慧、朱冰贞 | 商演 | 120 | 400 | 760 |
| 112 | 7月19日 | 19:30 | 长安大戏院 | 《白蛇传》 | 哈冬雪 | 商演 | 120 | 480 | 760 |
| 113 | 7月20日 | 19:30 | 长安大戏院 | 《义侠记》 | 魏春荣、杨帆 | 商演 | 120 | 500 | 760 |
| 114 | 7月21日 | 19:00 | 黑钻剧场 | 《访鼠测字》《佳期》《千里送京娘》 | 张欢、袁国良、王瑾、杨帆、周好璐 | 公益百姓周末大舞台 | 120 | 300 | 300 |
| 115 | 7月22日 | 19:30 | 正乙祠 | 《牡丹亭》 | 于雪娇、王琛 | 商演 | 150 | 134 | 134 |
| 116 | 7月23日 | 19:30 | 中山音乐堂 | 《琵琶记》 | 许乃强、顾卫英 | 商演 | 120 | 1000 | 1419 |
| 117 | 7月25日 | 19:30 | 正乙祠 | 《昙花证》 | 张媛媛、王奕铼 | 商演 | 110 | 134 | 134 |
| 118 | 7月26日 | 14:00 | 北京音乐厅 | 魏春荣讲座 | 魏春荣 | 商演 | 60 | 40 | 1024 |

续表

| 序号 | 日期 | 时间 | 地点 | 剧目 | 主演 | 演出性质 | 时长 | 观众人数 | 剧场座位 |
|---|---|---|---|---|---|---|---|---|---|
| 119 | 7月26日 | 14:00 | 西城区文化中心缤纷剧场 | 《昙花证》 | 张媛媛、王奕铼 | "非遗"演出季 | 120 | 300 | 500 |
| 120 | 7月27日 | 19:30 | 北京音乐厅 | 《牡丹亭》 | 魏春荣、邵峥 | 商演 | 150 | 1000 | 1024 |
| 121 | 7月29日 | 14:30 | 香河园 | 《胖姑学舌》《小放牛》《闹龙宫》 | 王瑾、吴雯玉、张暧、曹龙生 | 公益百姓周末大舞台 | 70 | 260 | 400 |
| 122 | 7月31日 | 19:30 | 国家大剧院 | 《赵氏孤儿》 | 袁国良 | 商演 | 120 | 600 | 1035 |
| 123 | 8月1日 | 19:30 | 国家大剧院 | 《赵氏孤儿》 | 袁国良 | 商演 | 120 | 500 | 1035 |
| 124 | 8月2日 | 19:30 | 天桥艺术中心 | 《昙花证》 | 张媛媛、王奕铼 | 商演 | 110 | 300 | 414 |
| 125 | 8月3日 | 19:30 | 天桥艺术中心 | 《昙花证》 | 张媛媛、王奕铼 | 商演 | 110 | 300 | 414 |
| 126 | 8月3日 | 19:30 | 淮安大剧院 | 《胖姑学舌》《小放牛》《闹龙宫》 | 王琳琳、吴思、于航、张暧、吴雯玉、曹龙生 | 夏令营 | 70 | 507 | 1226 |
| 127 | 8月4日 | 19:30 | 天桥艺术中心 | 《流光歌阕》 | 翁佳慧、朱冰贞 | 优秀小剧目展演 | 120 | 400 | 414 |
| 128 | 8月5日 | 19:30 | 天桥艺术中心 | 《流光歌阕》 | 翁佳慧、朱冰贞 | 优秀小剧目展演 | 120 | 400 | 414 |
| 129 | 8月5日 | 19:30 | 泰州大剧院 | 《胖姑学舌》《小放牛》《闹龙宫》 | 王琳琳、吴思、于航、张暧、吴雯玉、曹龙生 | 夏令营 | 70 | 554 | 1149 |
| 130 | 8月8日 | 19:30 | 苏州保利大剧院 | 《胖姑学舌》《小放牛》《闹龙宫》 | 王琳琳、吴思、于航、张暧、吴雯玉、曹龙生 | 夏令营 | 70 | 682 | 1000 |
| 131 | 8月10日 | 19:30 | 常州大剧院 | 《胖姑学舌》《小放牛》《闹龙宫》 | 王琳琳、吴思、于航、张暧、吴雯玉、曹龙生 | 夏令营 | 770 | 900 | 1500 |
| 132 | 8月12日 | 19:30 | 常熟大剧院 | 《胖姑学舌》《小放牛》《闹龙宫》 | 王琳琳、吴思、于航、张暧、吴雯玉、曹龙生 | 夏令营 | 70 | 950 | 1160 |
| 133 | 8月15日 | 19:30 | 上海保利大剧院 | 《胖姑学舌》《小放牛》《闹龙宫》 | 王琳琳、吴思、于航、张暧、吴雯玉、曹龙生 | 夏令营 | 70 | 1000 | 1400 |
| 134 | 8月16日 | 09:00 | 评剧院 | "荣庆学堂"录制 | | 录像 | 150 | 0 | 736 |
| 135 | 8月17日 | 09:00 | 评剧院 | "荣庆学堂"录制 | | 录像 | 150 | 0 | 736 |
| 136 | 8月17日 | 09:30 | 黄城根小学礼堂 | 《游园》 | 罗素娟、丁珂 | 西城文委 | 20 | 120 | 120 |
| 137 | 8月17日 | 19:30 | 北京郎园虞社剧场 | 《玉簪记》 | 邢金沙、温宇航 | 商演 | 120 | 204 | 204 |
| 138 | 8月17日 | 19:30 | 宜兴保利大剧院 | 《胖姑学舌》《小放牛》《闹龙宫》 | 王琳琳、吴思、于航、张暧、吴雯玉、曹龙生 | 夏令营 | 70 | 500 | 1098 |
| 139 | 8月18日 | 19:30 | 北京郎园虞社剧场 | 《玉簪记》 | 邢金沙、温宇航 | 商演 | 120 | 204 | 204 |
| 140 | 8月18日 | 09:00 | 评剧院 | "荣庆学堂"录制 | | 录像 | 150 | 0 | 736 |
| 141 | 8月19日 | 09:00 | 大观园 | 《双思凡》《打店》《赠剑》 | 丁珂、王雨辰、饶子为、谭萧萧、邵天帅、邵峥 | 公益百姓周末大舞台 | 100 | 300 | 无限制 |
| 142 | 8月19日 | 09:00 | 评剧院 | "荣庆学堂"录制 | | 录像 | 150 | 0 | 736 |
| 143 | 8月19日 | 19:30 | 张家港保利大剧院 | 《胖姑学舌》《小放牛》《闹龙宫》 | 王琳琳、吴思、于航、张暧、吴雯玉、曹龙生 | 夏令营 | 70 | 500 | 1200 |
| 144 | 8月20日 | 09:00 | 评剧院 | "荣庆学堂"录制 | | 录像 | 150 | 0 | 736 |
| 145 | 8月21日 | 09:00 | 评剧院 | "荣庆学堂"录制 | | 录像 | 150 | 0 | 736 |
| 146 | 8月21日 | 19:30 | 无锡大剧院 | 《胖姑学舌》《小放牛》《闹龙宫》 | 王琳琳、吴思、于航、张暧、吴雯玉、曹龙生 | 夏令营 | 70 | 1000 | 1700 |
| 147 | 8月22日 | 13:00 | 星光影视录制基地 | 录像《惊梦》 | 翁佳慧、朱冰贞 | 录像 | 20 | 0 | 无 |

续表

| 序号 | 日期 | 时间 | 地点 | 剧目 | 主演 | 演出性质 | 时长 | 观众人数 | 剧场座位 |
|---|---|---|---|---|---|---|---|---|---|
| 148 | 8月22日 | 19:00 | 北京语言大学 | 《游园惊梦》《昭君出塞》 | 邵天帅、邵峥、张媛媛 | 商演 | 120 | 300 | 600 |
| 149 | 8月22日 | 19:30 | 评剧院 | 《流光歌阕》 | 翁佳慧、朱冰贞 | 商演 | 120 | 300 | 736 |
| 150 | 8月23日 | 19:30 | 评剧院 | 《流光歌阕》 | 翁佳慧、朱冰贞 | 商演 | 120 | 400 | 736 |
| 151 | 8月23日 | 19:30 | 昆山文化艺术中心 | 《胖姑学舌》《小放牛》《闹龙宫》 | 王琳琳、吴思、于航、张暖、吴雯玉、曹龙生 | 夏令营 | 70 | 700 | 1100 |
| 152 | 8月24日 | 14:00 | 西城区文化中心缤纷剧场 | 《流光歌阕》 | 翁佳慧、朱冰贞 | "非遗"演出季 | 120 | 300 | 500 |
| 153 | 8月28日 | 19:30 | 梅兰芳大剧院 | 《红楼梦》(上) | 翁佳慧、朱冰贞 | 商演 | 160 | 1000 | 1068 |
| 154 | 8月29日 | 19:30 | 梅兰芳大剧院 | 《红楼梦》(下) | 翁佳慧、邵天帅 | 商演 | 160 | 950 | 1068 |
| 155 | 8月30日 | 19:30 | 梅兰芳大剧院 | 《流光歌阕》 | 翁佳慧、朱冰贞 | 商演 | 120 | 450 | 1068 |
| 156 | 8月30日 | 19:30 | 正乙祠 | 《牡丹亭》 | 于雪娇、王琛 | 商演 | 150 | 134 | 134 |
| 157 | 8月31日 | 19:30 | 梅兰芳大剧院 | 《胖姑学舌》《春香闹学》《游园惊梦》 | 纪念韩世昌120周年演出 | 商演 | 110 | 600 | 1068 |
| 158 | 9月1日 | 19:30 | 梅兰芳大剧院 | 《思凡》《百花赠剑》《刺虎》 | 纪念韩世昌120周年演出 | 商演 | 110 | 500 | 1068 |
| 159 | 9月1日 | 09:00 | 北京二中 | 邵天帅讲座 | 邵天帅 | 公益戏曲艺术进校园 | 90 | 500 | 500 |
| 160 | 9月5日 | 19:30 | 泰州大剧院 | 《西厢记》 | 张媛媛、王琛 | 商演 | 140 | 700 | 1060 |
| 161 | 9月8日 | 19:30 | 舟山普陀保利大剧院 | 《西厢记》 | 张媛媛、王琛 | 商演 | 140 | 750 | 1100 |
| 162 | 9月11日 | 19:30 | 温州大剧院 | 《西厢记》 | 张媛媛、王琛 | 商演 | 140 | 700 | 1400 |
| 163 | 9月11日 | 19:30 | 国图艺术中心 | 《小放牛》《胖姑学舌》《闹龙宫》 | 吴思、吴雯玉、王琳琳、张欢、曹龙生 | 商演 | 70 | 531 | 1153 |
| 164 | 9月12日 | 19:30 | 国图艺术中心 | 《思凡》《夜巡》《乔醋》 | 马靖、刘恒、张贝勒、邵天帅 | 商演 | 110 | 524 | 1153 |
| 165 | 9月13日 | 19:30 | 丽水大剧院 | 《西厢记》 | 张媛媛、王琛 | 商演 | 140 | 700 | 1100 |
| 166 | 9月13日 | 19:30 | 中国人民大学如论讲堂 | 《玉簪记》 | 魏春荣、邵峥 | 商演 | 90 | 800 | 1400 |
| 167 | 9月15日 | 09:00 | 大观园 | 《小放牛》《胖姑学舌》《闹龙宫》 | 吴思、吴雯玉、王琳琳、张欢、曹龙生 | 公益百姓周末大舞台 | 70 | 400 | 无限制 |
| 168 | 9月16日 | 19:30 | 郎园虞社演艺空间 | 昆曲经典唱段清音会 | 魏春荣 | 商演 | 90 | 204 | 204 |
| 169 | 9月23日 | 14:00 | 缤纷剧场 | 《拜月亭》 | 周好璐、邵峥 | 西城文委 | 110 | 300 | 500 |
| 170 | 9月23日 | 19:30 | 缤纷剧场 | 《胖姑学舌》《闹学》《游园惊梦》 | 王琳琳、吴思、张欢、王瑾、魏春荣、邵峥 | 西城文委 | 120 | 300 | 500 |
| 171 | 9月24日 | 16:30 | 月坛雅集 | 《游园》 | 潘晓佳、丁珂 | 商演 | 20 | 100 | 无限制 |
| 172 | 9月26日 | 19:30 |  | 昆曲经典唱段音像录制 | 魏春荣 | 商演 | 72 | 0 | 0 |
| 173 | 9月26日 | 19:30 | 国家大剧院 | 《游园惊梦》《千里送京娘》 | 魏春荣 | 商演 | 115 | 400 | 556 |
| 174 | 9月27日 | 19:30 | 国家大剧院 | 《奇双会》 | 魏春荣 | 商演 | 110 | 400 | 556 |
| 175 | 9月28日 | 19:30 | 沈阳1905剧场 | 《望乡》 | 袁国良、翁佳慧 | 商演 | 90 | 200 | 500 |
| 176 | 9月29日 | 19:30 | 沈阳1905剧场 | 《望乡》 | 袁国良、翁佳慧 | 商演 | 90 | 200 | 500 |

续表

| 序号 | 日期 | 时间 | 地点 | 剧目 | 主演 | 演出性质 | 时长 | 观众人数 | 剧场座位 |
|---|---|---|---|---|---|---|---|---|---|
| 177 | 9月28日 | 19:30 | 国图艺术中心 | 《莲花》《挡马》《盗草》 | 张贝勒、罗素娟、谭萧萧、张暖、刘展 | 商演 | 80 | 463 | 1153 |
| 178 | 9月29日 | 14:00 | 国图艺术中心 | 《听琴》《打店》《女弹》 | 张媛媛、王琛、饶子为、谭萧萧、顾卫英 | 商演 | 80 | 755 | 1153 |
| 179 | 10月1日 | 10:00 | 园博园 | 《夜巡》《胖姑学舌》 | 王锋、王琳琳、吴思、于航 | 商演 | 60 | 50 | 无限制 |
| 180 | 10月1日 | 13:30 | 园博园 | 《夜巡》《胖姑学舌》 | 刘恒、王琳琳、吴思、于航 | 商演 | 60 | 200 | 无限制 |
| 181 | 10月1日 | 15:00 | 园博园 | 《夜巡》《胖姑学舌》 | 刘恒、王琳琳、吴思、于航 | 商演 | 60 | 200 | |
| 182 | 10月1日 | 19:30 | 评剧院 | 清唱会 | 魏春荣、顾卫英、翁佳慧、袁国良 | 商演 | 20 | 500 | 736 |
| 183 | 10月2日 | 10:00 | 园博园 | 《闹龙宫》《百花赠剑》 | 曹龙生、邵天帅、邵峥 | 商演 | 60 | 200 | 无限制 |
| 184 | 10月2日 | 13:30 | 园博园 | 《闹龙宫》《百花赠剑》 | 曹龙生、邵天帅、邵峥 | 商演 | 60 | 200 | 无限制 |
| 185 | 10月2日 | 15:00 | 园博园 | 《闹龙宫》《百花赠剑》 | 曹龙生、邵天帅、邵峥 | 商演 | 60 | 200 | 无限制 |
| 186 | 10月3日 | 10:00 | 园博园 | 《佳期》《出塞》 | 刘大馨、哈冬雪 | 商演 | 60 | 120 | 无限制 |
| 187 | 10月3日 | 13:30 | 园博园 | 《佳期》《出塞》 | 刘大馨、哈冬雪 | 商演 | 60 | 200 | 无限制 |
| 188 | 10月3日 | 15:00 | 园博园 | 《佳期》《出塞》 | 刘大馨、哈冬雪 | 商演 | 60 | 200 | 无限制 |
| 189 | 10月4日 | 10:00 | 园博园 | 《相约相骂》《借扇》 | 陈琳、白晓君、陶丁、哈冬雪 | 商演 | 60 | 150 | 无限制 |
| 190 | 10月4日 | 13:30 | 园博园 | 《相约相骂》《借扇》 | 陈琳、白晓君、陶丁、哈冬雪 | 商演 | 60 | 200 | 无限制 |
| 191 | 10月4日 | 15:00 | 园博园 | 《相约相骂》《借扇》 | 陈琳、白晓君、陶丁、哈冬雪 | 商演 | 60 | 280 | 无限制 |
| 192 | 10月5日 | 10:00 | 园博园 | 《小放牛》《活捉》 | 吴雯玉、张暖、潘晓佳、于航 | 商演 | 60 | 120 | 无限制 |
| 193 | 10月5日 | 13:30 | 园博园 | 《小放牛》《活捉》 | 吴雯玉、张暖、马靖、张欢 | 商演 | 60 | 200 | 无限制 |
| 194 | 10月5日 | 15:00 | 园博园 | 《小放牛》《活捉》 | 吴雯玉、张暖、马靖、张欢 | 商演 | 60 | 260 | 无限制 |
| 195 | 10月6日 | 10:00 | 园博园 | 《双思凡》《琴挑》 | 丁珂、王雨辰、邵天帅、翁佳慧 | 商演 | 60 | 200 | 无限制 |
| 196 | 10月6日 | 13:30 | 园博园 | 《双思凡》《琴挑》 | 丁珂、王雨辰、邵天帅、翁佳慧 | 商演 | 60 | 200 | 无限制 |
| 197 | 10月6日 | 15:00 | 园博园 | 《双思凡》《琴挑》 | 丁珂、王雨辰、邵天帅、翁佳慧 | 商演 | 60 | 200 | 无限制 |
| 198 | 10月7日 | 10:00 | 园博园 | 《游园》《断桥》 | 罗素娟、李子铭、邵天帅、王琛、谭萧萧 | 商演 | 60 | 50 | 无限制 |
| 199 | 10月7日 | 13:30 | 园博园 | 《游园》《断桥》 | 罗素娟、李子铭、邵天帅、邵峥、谭萧萧 | 商演 | 60 | 120 | 无限制 |
| 200 | 10月7日 | 15:00 | 园博园 | 《游园》《断桥》 | 罗素娟、李子铭、邵天帅、邵峥、谭萧萧 | 商演 | 60 | 200 | 无限制 |
| 201 | 10月7日 | 19:30 | 正乙祠 | 《牡丹亭》 | 于雪娇、王琛、王琳琳 | 商演 | 100 | 134 | 134 |

续表

| 序号 | 日期 | 时间 | 地点 | 剧目 | 主演 | 演出性质 | 时长 | 观众人数 | 剧场座位 |
|---|---|---|---|---|---|---|---|---|---|
| 202 | 10月11日 | 19:30 | 评剧院 | 《飞夺泸定桥》 | 杨帆、朱冰贞、翁佳慧、刘恒 | 商演 | 100 | 592 | 736 |
| 203 | 10月12日 | 19:30 | 评剧院 | 《飞夺泸定桥》 | 杨帆、朱冰贞、翁佳慧、刘恒 | 商演 | 100 | 592 | 736 |
| 204 | 10月14日 | 19:30 | 开明大戏院 | 《盗甲》《刀会》《偷诗》《刺梁》《男监》 | 张暖、杨帆、邵天帅、翁佳慧、潘晓佳、邵峥、肖向平 | 商演 | 140 | 400 | 578 |
| 205 | 10月16日 | 19:30 | 苏州文化艺术中心 | 《赵氏孤儿》 | 袁国良 | 商演 | 120 | 800 | 1200 |
| 206 | 10月20日 | 15:00 | 苏州本色美术馆 | 《牡丹亭》 | 魏春荣、邵峥 | 商演 | 150 | 200 | 200 |
| 207 | 10月21日 | 15:00 | 苏州本色美术馆 | 《玉簪记》 | 魏春荣、邵峥 | 商演 | 140 | 200 | 200 |
| 208 | 10月24日 | 19:00 | 长春桃李梅大剧院 | 《望乡》 | 袁国良、翁佳慧 | 商演 | 90 | 200 | 385 |
| 209 | 10月25日 | 19:00 | 长春桃李梅大剧院 | 《望乡》 | 袁国良、翁佳慧 | 商演 | 90 | 200 | 385 |
| 210 | 10月26日 | 14:00 | 劲松电影院 | 《活捉》《闹龙宫》《断桥》 | 马靖、张欢、曹龙生、张媛媛、张贝勒 | 商演 | 110 | 300 | 690 |
| 211 | 10月27日 | 19:15 | 天津中华剧院 | 《牡丹亭》 | 魏春荣、邵峥、刘大馨 | 商演 | 150 | 1000 | 1006 |
| 212 | 10月28日 | 19:15 | 天津中华剧院 | 《西厢记》 | 张媛媛、王琛、王瑾 | 商演 | 140 | 600 | 1006 |
| 213 | 10月30日 | 14:00 | 国图艺术中心 | 《夜巡》《佳期》《望乡》 | 刘恒、刘大馨、李相凯、张贝勒 | 商演 | 90 | 617 | 1153 |
| 214 | 10月30日 | 19:30 | 国图艺术中心 | 《夜巡》《佳期》《望乡》 | 刘恒、刘大馨、李相凯、张贝勒 | 商演 | 90 | 620 | 1153 |
| 215 | 10月31日 | 14:00 | 缤纷剧场 | 《墙头马上》 | 邵天帅、王琛、王琳琳 | 商演 | 100 | 300 | 500 |
| 216 | 10月31日 | 19:30 | 正乙祠 | 《牡丹亭》 | 潘晓佳、刘鹏建 | 商演 | 100 | 134 | 134 |
| 217 | 11月2日 | 19:30 | 评剧院 | 《红楼梦》(上) | 朱冰贞、翁佳慧、邵天帅 | 商演 | 200 | 400 | 736 |
| 218 | 11月3日 | 19:30 | 评剧院 | 《红楼梦》(下) | 邵天帅、翁佳慧、于雪娇 | 商演 | 200 | 400 | 736 |
| 219 | 11月4日 | 14:00 | 国图艺术中心 | 《盗仙草》《玩笺》《小宴》 | 刘展、张贝勒、徐鸣瑀、王雨辰 | 商演 | 90 | 914 | 1153 |
| 220 | 11月5日 | 19:30 | 隆福剧场 | 《昙花证》 | 王奕铼、张媛媛、朱冰贞 | 商演 | 100 | 500 | 630 |
| 221 | 11月6日 | 19:30 | 隆福剧场 | 《昙花证》 | 王奕铼、张媛媛、朱冰贞 | 商演 | 100 | 500 | 630 |
| 222 | 11月6日 | 20:00 | 深圳南山文体中心剧院大剧场 | 《铁冠图》 | 刘恒、杨迪、杨帆、王怡、蔡正仁、魏春荣、张鹏 | 商演 | 200 | 270 | 1325 |
| 223 | 11月7日 | 20:00 | 深圳南山文体中心剧院大剧场 | 《铁冠图》 | 刘恒、杨迪、杨帆、王怡、张贝勒、魏春荣、张鹏 | 商演 | 200 | 260 | 1325 |
| 224 | 11月9日 | 19:30 | 正乙祠 | 《墙头马上》 | 邵天帅、王琛 | 商演 | 100 | 134 | 134 |
| 225 | 11月10日 | 19:30 | 正乙祠 | 《玉簪记》 | 邵天帅、翁佳慧 | 商演 | 100 | 134 | 134 |
| 226 | 11月11日 | 19:30 | 正乙祠 | 《牡丹亭》 | 于雪娇、王琛 | 商演 | 100 | 134 | 134 |
| 227 | 11月11日 | 16:00 | 俄罗斯体育馆纪念欧云斯克125周年诞辰 | 《图雅雷玛》 | 张媛媛、杨帆 | 公益 | 120 | 4000 | 4000 |
| 228 | 11月13日 | 18:00 | 俄罗斯萨哈剧院 | 《图雅雷玛》 | 张媛媛、杨帆 | 公益 | 120 | 600 | 600 |
| 229 | 11月14日 | 18:00 | 俄罗斯萨哈剧院 | 《图雅雷玛》 | 张媛媛、杨帆 | 公益 | 120 | 600 | 600 |
| 230 | 11月16日 | 14:00 | 中日青年文化交流活动 | 《游园惊梦》 | 于雪娇、王琛 | 不计入演出 | 20 | 15 | 无限制 |

续表

| 序号 | 日期 | 时间 | 地点 | 剧目 | 主演 | 演出性质 | 时长 | 观众人数 | 剧场座位 |
|---|---|---|---|---|---|---|---|---|---|
| 231 | 11月17日 | 19:00 | 俄罗斯圣彼得堡波罗的海大剧院 | 《图雅雷玛》 | 张媛媛、杨帆 | 公益 | 120 | 500 | 500 |
| 232 | 11月19日 | 19:00 | 俄罗斯莫斯科音乐厅 | 《图雅雷玛》 | 张媛媛、杨帆 | 公益 | 120 | 700 | 700 |
| 233 | 11月20日 | 14:30 | 首图剧场 | 《游园惊梦》 | 于雪娇、王琛 | 公益其他 | 20 | 20 | 500 |
| 234 | 11月21日 | 19:30 | 梅兰芳大剧院 | 《长生殿》 | 邵天帅、张贝勒 | 商演 | 150 | 1000 | 1068 |
| 235 | 11月22日 | 19:30 | 梅兰芳大剧院 | 《西厢记》 | 张媛媛、王琛、王瑾 | 商演 | 150 | 1000 | 1068 |
| 236 | 11月24日 | 19:30 | 南京紫金大剧院 | 《赵氏孤儿》 | 袁国良 | 商演 | 120 | 850 | 916 |
| 237 | 11月26日 | 19:30 | 繁星戏剧村 | 《望乡》 | 袁国良、翁佳慧 | 商演 | 90 | 240 | 240 |
| 238 | 11月27日 | 19:30 | 繁星戏剧村 | 《望乡》 | 袁国良、翁佳慧 | 商演 | 90 | 240 | 240 |
| 239 | 11月28日 | 19:30 | 繁星戏剧村 | 《墙头马上》 | 邵天帅、王琛 | 商演 | 100 | 240 | 240 |
| 240 | 11月29日 | 19:30 | 繁星戏剧村 | 《墙头马上》 | 邵天帅、王琛 | 商演 | 100 | 240 | 240 |
| 241 | 11月29日 | 14:00 | 裕龙大酒店 | 京津冀论坛 | 杨凤一 | 不计入演出 | | | |
| 242 | 11月30日 | 19:30 | 大兴剧场 | 《牡丹亭》 | 邵天帅、邵峥 | 商演 | 130 | 986 | 1055 |
| 243 | 12月01日 | 19:30 | 大兴剧场 | 《西厢记》 | 张媛媛、王琛 | 商演 | 150 | 752 | 1055 |
| 244 | 12月04日 | 19:30 | 国图艺术中心 | 《莲花》《阴告》《写真离魂》 | 张贝勒、罗素娟、潘晓佳、饶子为、顾卫英、吴思 | 商演 | 120 | 989 | 1153 |
| 245 | 12月10日 | 19:30 | 天桥艺术中心 | 《荣宝斋》 | 杨帆、朱冰贞 | 商演 | 140 | 510 | 969 |
| 246 | 12月11日 | 19:30 | 天桥艺术中心 | 《荣宝斋》 | 杨帆、朱冰贞 | 商演 | 140 | 600 | 969 |
| 247 | 12月12日 | 19:30 | 国图艺术中心 | 《相约相骂》《活捉》《火判》 | 陈琳、白晓君、马靖、张欢、史舒越 | 商演 | 110 | 988 | 1153 |
| 248 | 12月16日 | 14:00 | 石景山文化馆 | 《游园惊梦》 | 潘晓佳、王奕锞 | 商演 | 20 | | |
| 249 | 12月16日 | 19:30 | 中国人民大学如论讲堂 | 《狮吼记》 | 魏春荣、邵峥 | 商演 | 100 | 800 | 1400 |
| 250 | 12月18日 | 19:30 | 隆福剧场 | 《拜月亭》 | 周好璐、邵峥 | 商演 | 120 | 530 | 630 |
| 251 | 12月19日 | 19:30 | 隆福剧场 | 《拜月亭》 | 周好璐、邵峥 | 商演 | 120 | 530 | 630 |
| 252 | 12月20日 | 19:30 | 隆福剧场 | 《拜月亭》 | 周好璐、邵峥 | 商演 | 120 | 530 | 630 |
| 253 | 12月22日 | 14:00 | 东苑戏楼 | 《双思凡》 | 丁珂、王雨辰 | 商演 | 30 | 150 | 200 |
| 254 | 12月22日 | 19:30 | 朗园虞社剧场 | 《长生殿》 | 魏春荣、王振义 | 商演 | 150 | 214 | 214 |
| 255 | 12月23日 | 19:30 | 朗园虞社剧场 | 《长生殿》 | 魏春荣、王振义 | 商演 | 150 | 214 | 214 |
| 256 | 12月24日 | 19:30 | 评剧院 | 《飞夺泸定桥》 | 杨帆、张媛媛、翁佳慧、刘恒 | 商演 | 100 | 160 | 736 |
| 257 | 12月25日 | 19:30 | 评剧院 | 《飞夺泸定桥》 | 杨帆、张媛媛、翁佳慧、刘恒 | 商演 | 100 | 110 | 736 |
| 258 | 12月28日 | 19:30 | 正乙祠 | 《牡丹亭》 | 潘晓佳、刘鹏建 | 商演 | 100 | 134 | 134 |
| 259 | 12月29日 | 19:30 | 正乙祠 | 《牡丹亭》 | 潘晓佳、刘鹏建 | 商演 | 100 | 134 | 134 |
| 260 | 12月29日 | 10:00 | 新华礼堂 | 《三岔口》、综艺节目 | 刘恒、张暖 | 商演 | 8 | 800 | 800 |
| 261 | 12月31日 | 19:30 | 国家大剧院 | 《长生殿》 | 邵天帅 | 商演 | 5 | 2019 | 2019 |

上海昆剧团

# 上海昆剧团2018年度昆曲工作综述

2018年，上海昆剧团完成演出场次289场（其中商业演出84场，境外演出19场，本地校园130场，社区56场），演出收入1068.08万元。获各类奖项27个，其中国际奖项2个、国家级荣誉5项、省部级6项、市级8项。上海昆剧团获评为全国非物质文化遗产保护工作先进集体，3D昆剧电影《景阳钟》获第31届东京国际电影节金鹤奖"艺术贡献奖"，昆剧《长生殿》获北京2017年度"最佳复排复演戏曲"提名；谷好好、方洋获评第五批"国家级非物质文化遗产代表性项目"昆曲的代表性传承人，谷好好获评为2017年文化名家暨"四个一批"人才，季云峰凭3D昆剧电影《景阳钟》获金鹤奖"最佳男配角奖"等。

## 一、3大洲、5个国家、20个城市，上昆演出范围之广创历史纪录

德国柏林戏剧节和日本东京电影节，中国昆曲在两大国际艺术盛会上大放光芒。

2018年恰逢改革开放40周年，也是上昆建团40周年。上昆推出以"团庆40周年"为主题的系列演出，折射了以昆曲为代表的传统文化如何抓住机遇，与改革开放这一伟大时代同行。

2018年，上昆演出足迹遍及欧、美、亚三大洲，境外有美国、德国、奥地利、俄罗斯和日本等5个国家，境内有北京、长春、郑州、洛阳、太原、成都、武汉、深圳、珠海、南京、杭州、香港、台北等20个城市，其范围之广创本团有史以来的纪录。不仅上昆的品牌含金量得到进一步提升，而且外界通过上昆认识了上海，了解了中国文化，可谓实现了多赢。

2月23日—28日农历春节期间，上昆40周年系列活动在上海大剧院举行，6场大戏浓缩回顾了上昆一系列精彩瞬间，吸引了大批观众，票房收入160万元，场均上座率超过9成，创造了春节期间上海演出市场的奇迹。随后"不忘本来，立足当下，面向未来"研讨会云集了海内外百余名专家学者，堪称"昆曲盛会"。这一系列活动集中展现了上海昆剧团40年来的辛勤耕耘。

随后上昆立即南下北上，把"团庆40周年"主题系列演出洒向了全国乃至海外。上海昆剧团创排的昆剧《邯郸记》继2017年获评为"国家舞台艺术精品工程"之后，2018年5月22日走进中共中央党校（国家行政学院），这不仅是上海的戏曲院团第一次在此献演，也是昆曲首次走进中央党校。

为贯彻上海市委关于"服务长三角一体化发展战略"的精神，上昆领衔、邀请浙江昆剧团和苏州昆剧院，于7月4日至13日赴珠三角地区举行"三地联动明星版"演出，在深圳、江门和珠海上演经典昆剧大戏《十五贯》和《牡丹亭》，在华南充分展示了长三角地区的大昆曲格局。8月底，上昆继续联手浙昆赴长春参加吉林传统戏剧节，献演《牡丹亭》和《白蛇传》。

10月，由上海昆剧团创排的中国首部3D昆剧电影《景阳钟》参加第31届东京国际电影节，并斩获金鹤奖"艺术贡献奖"。这是中国传统戏曲电影首次亮相国际A类电影节并斩获殊荣，中华传统艺术在世界电影舞台强势发声，有力地促进了"上海化"品牌的国际口碑。颁奖典礼上，由17年前宣布中国昆曲入选"人类口述与非物质遗产代表作"名录的原联合国教科文组织总干事松浦晃一郎先生颁奖，续写了一段昆曲与非遗的佳话。2018年，3D昆剧电影《景阳钟》还先后在上海、北京两地分别亮相第21届上海国际电影节和"东方之韵·梨园光影——上海戏曲艺术中心3D戏曲电影晋京展映"，经典传统艺术与全新现代技术的结合，吸引了更多的年轻人来关注昆剧。

临近年底，上昆又把"团庆40周年"的主题系列演出推向了欧洲，在奥地利魏茨、德国柏林和俄罗斯索契三站巡演12天演出7场，在柏林站的演出不仅登上了世界三大戏剧节——柏林戏剧节的舞台，而且首次把《临川四梦》完整地亮相海外舞台，再次刷新了中国对外文化输出的纪录。这次演出吸引了《图片报》《每日镜报》等当地20多家主流媒体的密集报道，《每日镜报》在头版以"致敬中国昆曲"为标题予以大篇幅报道。中国驻德国大使馆文化参赞陈平披露："向中国文化'致敬'，德国媒体从未用过这样的字眼，上昆这次演出可谓独一无二。"

## 二、以"迎接十二艺节"为契机加强剧目建设，进一步提升文艺原创力

2019年在沪举办的第十二届中国艺术节也是上昆2018年艺术创作的重中之重。对标"十二艺节"，成为上昆2018年剧目建设方面的要点。

2018年重点原创昆剧《浣沙记传奇》是上海市重大

文艺创作项目和"百部精品"入选剧目。昆曲人演绎"百戏之祖"的诞生过程，从"昆腔"到"昆曲"，从"昆曲"到"昆剧"的艺术蜕变，显现出昆曲艺术绵延不绝的生命力，以及众艺术家为之所做的贡献。该剧特邀青年编剧魏睿执笔，知名导演卢昂导演。经过多次专家研讨论证，该剧于12月13日、14日在海安大剧院完成首演，目前正在打磨修改，为明年"十二艺节"厉兵秣马。

新排经典昆剧《琵琶记》尊重昆曲自身的艺术特点，秉承"传承不忘创新，创新不弃传统"的理念，2018年3月首演后，先后于9月、10月参加上海市舞台艺术作品展演、第七届中国昆剧艺术节。《琵琶记》获赞"保持高度、挑战难度"。

### 三、夯实人才梯队，以传承为核心确保人才队伍的全国领先优势

2018年继续坚持为每位骨干演员制定发展规划，通过以戏推人、以戏育人的方式出精品、出力作。对于昆四班、昆五班青年人才给予尽可能多的学习锻炼机会，以"学馆制"为契机促进青年人才成长进步，继续保持上昆人才队伍在全国的综合性领先优势。

2018年是昆曲学馆的第三年，也是育人传戏的收获之年。除了本团国宝级艺术家参与传承教学之外，侯少奎、张世铮、柯军等昆曲表演艺术家应邀如期完成了教学计划。3年来，昆曲学馆制充分发挥了老艺术家的作用，培养了明天的艺术家，所积累的教学成果将在日后逐步显现。在"东方之韵·梨园武荟"——2018年长三角地区中青年戏曲演员武艺展示活动中，贾喆获"十佳选手"称号，钱瑜婷、娄云啸、张艺严、谢晨获"优秀选手"称号。11月举办的昆五班青年演员钱瑜婷个人专场，不仅开创了昆五班的第一个个人专场，而且显示了武戏演员后继有人的希望。

2018年，上昆共推荐90余人次参加各类培训。如推荐12人参加中国剧协中青年一线文艺骨干培训班学习、47名专技人员参加上海干部在线学习、4人参加国家艺术基金2017年度艺术人才培养项目"南昆表演人才培训班"、1人参加"万人培训"计划、9人次参加上海戏曲艺术中心主办的岗位能力提升系列专题培训班、7人次参加上海戏曲艺术中心支部书记培训班、1人参加新上岗工会主席培训班等。参加培训的人员拓宽了眼界，提升了能级。

### 四、紧抓昆曲普及培养观众，创新推广宣传，进一步提升社会影响力

昆曲非遗日前夕，5月17日上昆在沪、京、杭多地同时开展非遗纪念演出活动，同一天上演8场普及推广剧目，吸引了数万名观众，规模和范围都创造了上昆纪念非遗活动之最。

2018年，上昆不仅积极完成本市进校园演出124场，进社区演出56场；同时还大力配合高校美育改革发展，响应教育部、文化和旅游部、财政部联合举办的2018年"高雅艺术进校园"活动，先后于9月走进山西4所高校、11月赴吉林5所高校演出了10场昆曲经典剧目《牡丹亭》。

昆曲的海外传播也是"讲好中国故事、传播好中国声音"的重要途径。6月，上海昆剧团老、中、青三代艺术家携全本《长生殿》为香港地区的"中国戏曲节2018"开幕，4天的演出吸引了上万名观众。9月3日—10月28日，上海昆剧团完成了在美国洛杉矶的58天驻场演出，昆曲与园林艺术交融一体美不胜收，美国最主流报纸《纽约时报》等予以大版面报道，这也是上昆首次在海外尝试实景戏剧演出。10月，上昆应邀赴日本早稻田大学进行讲演交流。

作为昆剧普及推广的重要形式，2018年"昆曲Follow Me"进入第十一年。今年开设了旦角、小生、武生、少儿、昆笛等18个班，学员230人次，再创新高。在上昆40周年专场演出中，百余位年龄跨度超过半个世纪的学员登台共唱《牡丹亭》经典唱段《皂罗袍》，昭示了昆曲发展的希望所在。"昆曲Follow Me"少儿班学员先后获得2018年上海市民文化节·校园中华戏曲大赛"百名戏曲之星""上海少儿戏曲小白玉兰"等称号。

2018年，上海昆剧团采取传统媒体、新媒体、网络直播三位一体的宣传方式，全年主办记者招待会及安排媒体采访数百次，中央电视台、新华社、人民日报、解放日报、文汇报等传统媒体以及澎湃新闻等新媒体刊发有关上昆的报道超过200篇。上昆官方微信每月1日发布当月演出信息，其他内容重点报道，全年点击率超过50万人次。《景阳钟》东京电影节获奖、上昆欧洲巡演等重大事件，各线上媒体密集刊发了100余篇报道，互联网上也掀起了昆曲关注热潮。2018年重点加强网络直播，上昆40周年系列活动以及"大雅清音"等演出都进行了网络直播，网络观看人数超过30万人次。

### 五、深入贯彻学习十九大，以党建为抓手促进各项工作全面深入展开

2018年，上海昆剧团获2017—2018年度市属文化、科研、机关、团体等单位治安先进集体，俞振飞昆曲厅作为对外服务窗口获评为宣传系统"优秀党员示范岗"，上

昆第一党支部被评为上海戏曲艺术中心优秀基层党组织;罗晨雪获2017年度上海市"巾帼建功标兵"称号并获得"上海市青年五四奖章",陈英武被评为2016—2017年度上海市优秀志愿者,季云峰被评为上海戏曲艺术中心优秀共产党员;等等。

## 上海昆剧团 2018 年度演出日志

| 序号 | 演出时间 | 场所名称 | 剧目 | 主演 | 演出场次 | 观众人数 |
|---|---|---|---|---|---|---|
| 1 | 1月2日 | 华师大双语学校 | 《牡丹亭》片段 | 谭许亚 | 1 | 500 |
| 2 | 1月3日 | 卢湾第一中心小学 | 昆剧走向青年 | 张莉 | 1 | 600 |
| 3 | 1月3日 | 台北"两厅院" | 《小商河》《琴挑》《吃糠遗嘱》《太白醉写》 | 岳美缇、张静娴、计镇华、梁谷音、张铭荣、蔡正仁等 | 1 | 1300 |
| 4 | 1月4日 | 台北"两厅院" | 《邯郸记》 | 蓝天、梁谷音等 | 1 | 1300 |
| 5 | 1月5日 | 上海戏曲学校 | 《走向青年》 | 倪徐浩 | 1 | 800 |
| 6 | 1月5日 | 台北"两厅院" | 《南柯梦记》 | 卫立、蒋珂等 | 1 | 1300 |
| 7 | 1月6日 | 台北"两厅院" | 《紫钗记》 | 黎安、沈昳丽等 | 1 | 1300 |
| 8 | 1月7日 | 台北"两厅院" | 《牡丹亭》 | 张静娴、岳美缇、梁谷音、余彬等 | 1 | 1300 |
| 9 | 1月9日 | 华师大双语学校 | 《走向青年》 | 卫立 | 1 | 500 |
| 10 | 1月10日 | 卢湾第一中心小学 | 《牡丹亭》片段 | 张颋 | 1 | 600 |
| 11 | 1月10日 | 天津津湾大剧院 | 《长安雪》 | 倪徐浩、袁佳等 | 1 | 200 |
| 12 | 1月11日 | 甘泉中学 | 《走向青年》 | 倪徐浩 | 1 | 500 |
| 13 | 1月11日 | 天津津湾大剧院 | 《长安雪》 | 倪徐浩、袁佳等 | 1 | 200 |
| 14 | 1月15日 | 上海音乐学院 | 昆曲打击乐讲演 | 高均 | 1 | 300 |
| 15 | 1月16日 | 华师大双语学校 | 《牡丹亭》片段 | 谭许亚 | 1 | 330 |
| 16 | 1月17日 | 卢湾第一中心小学 | 《走向青年》 | 倪徐浩 | 1 | 200 |
| 17 | 1月18日 | 上海音乐学院 | 昆曲打击乐讲演 | 高均 | 1 | 200 |
| 18 | 1月19日 | 上海大剧院 | 《长生殿·迎像哭像》 | 蔡正仁 | 1 | 1500 |
| 19 | 1月20日 | 嘉定图书馆 | 《走向青年》 | 谭许亚 | 1 | 300 |
| 20 | 1月21日 | 嘉定文化馆 | 《夜奔》《弹词》《惊梦》 | 吴双等 | 1 | 500 |
| 21 | 1月23日 | 华师大双语学校 | 《走向青年》 | 张前仓 | 1 | 500 |
| 22 | 1月24日 | 俞振飞昆曲厅 | 《游园惊梦》《借扇》 | 钱瑜婷等 | 1 | 160 |
| 23 | 1月24日 | 陆家嘴 | 《长生殿》 | 卫立等 | 1 | 1000 |
| 24 | 1月27日 | 海上梨园 | 海上梨园系列演出《长生殿》 | 卫立、姚徐依等 | 1 | 2600 |
| 25 | 2月3日 | 嘉定图书馆 | 昆剧走向青年 | 谭许亚 | 1 | 300 |
| 26 | 2月4日 | 闵行图书馆 | 《游园惊梦》《长生殿》片段 | 姚徐依 | 1 | 400 |
| 27 | 2月7日 | 徐汇图书馆 | 《游园》 | 张莉 | 1 | 400 |
| 28 | 2月11日 | 高境镇社区 | 《武戏风采》 | 娄云啸 | 1 | 400 |
| 29 | 2月23日 | 上海大剧院 | 上昆40周年团庆 | 蔡正仁、张静娴等 | 1 | 1500 |
| 30 | 2月24日 | 上海大剧院 | 折子戏1 | 计镇华、梁谷音、张铭荣等 | 1 | 1430 |
| 31 | 2月25日 | 上海大剧院 | 折子戏2 | 梁谷音、刘异龙、岳美缇、张静娴、胡刚、孙敬华等 | 1 | 1400 |

续表

| 序号 | 演出时间 | 场所名称 | 剧目 | 主演 | 演出场次 | 观众人数 |
|---|---|---|---|---|---|---|
| 32 | 2月26日 | 上海大剧院 | 《长生殿》 | 蔡正仁、张静娴、倪徐浩、黎安、罗晨雪等 | 1 | 1480 |
| 33 | 2月27日 | 上海大剧院 | 京昆武戏 | 吴双、娄云啸、钱瑜婷、张艺严、张前仓 | 1 | 1326 |
| 34 | 2月28日 | 上海大剧院 | 《牡丹亭》 | 蔡正仁、张静娴、黎安、吴双、沈昳丽、余彬、倪泓等 | 1 | 1400 |
| 35 | 3月2日 | 奉贤文化资源配送管理中心 | 《净听双声》 | 吴双等 | 1 | 500 |
| 36 | 3月2日 | 大世界 | 《琴挑》《偷诗》 | 胡维露、袁佳等 | 1 | 500 |
| 37 | 3月4日 | 瑞金二路社区 | 昆曲传统戏展演 | 黎安、陈莉、罗晨雪 | 1 | 500 |
| 38 | 3月4日 | 上海戏曲学校 | 昆曲传统戏展演 | 黎安、陈莉、罗晨雪 | 1 | 360 |
| 39 | 3月4日 | 逸夫舞台 | 《琵琶记》 | 黎安、陈莉、罗晨雪等 | 1 | 800 |
| 40 | 3月5日 | 法华镇路第三小学 | 《牡丹亭》系列讲演 | 张颋 | 1 | 200 |
| 41 | 3月6日 | 卢湾第一中心小学 | 《牡丹亭》片段 | 张颋 | 1 | 200 |
| 42 | 3月7日 | 四季艺术幼儿园 | 昆剧走向青年 | 谭许亚 | 1 | 150 |
| 43 | 3月7日 | 华师大双语学校 | 《牡丹亭》片段 | 卫立 | 1 | 500 |
| 44 | 3月8日 | 上海财经大学 | 《牡丹亭》片段 | 张颋 | 1 | 600 |
| 45 | 3月8日 | 本团（卫健委参观） | 观摩《十五贯》 | 谭许亚 | 1 | 300 |
| 46 | 3月10日 | 嘉定图书馆 | 《夜奔》《问探》 | 谭许亚、王胤、徐敏 | 1 | 300 |
| 47 | 3月12日 | 法华镇路第三小学 | 《牡丹亭》系列讲演 | 张颋 | 1 | 500 |
| 48 | 3月13日 | 卢湾第一中心小学 | 昆剧走向青年 | 倪徐浩 | 1 | 500 |
| 49 | 3月14日 | 华师大双语学校 | 昆剧走向青年 | 朱霖彦 | 1 | 400 |
| 50 | 3月15日 | 上海财经大学 | 《思凡》 | 谢璐 | 1 | 600 |
| 51 | 3月15日 | 武汉剧院 | 《十五贯》 | 计镇华、张伟伟、汤泼泼等 | 1 | 1000 |
| 52 | 3月16日 | 武汉剧院 | 全本《长生殿》 | 倪徐浩、罗晨雪等 | 1 | 1000 |
| 53 | 3月17日 | 武汉剧院 | 全本《长生殿》 | 蔡正仁、张静娴 等 | 1 | 1000 |
| 54 | 3月18日 | 武汉剧院 | 全本《长生殿》 | 黎安、沈昳丽等 | 1 | 1000 |
| 55 | 3月19日 | 武汉剧院 | 全本《长生殿》 | 卫立、余彬等 | 1 | 1000 |
| 56 | 3月19日 | 法华镇路第三小学 | 《牡丹亭》系列讲演 | 张颋 | 1 | 500 |
| 57 | 3月20日 | 卢湾第一中心小学 | 《牡丹亭》片段 | 张颋 | 1 | 500 |
| 58 | 3月21日 | 华师大双语学校 | 《牡丹亭》片段 | 卫立 | 1 | 400 |
| 59 | 3月22日 | 上海财经大学 | 《游园惊梦》 | 张颋 | 1 | 600 |
| 60 | 3月24日 | 中国评剧院剧场 | 《邯郸记》 | 蓝天、陈莉等 | 1 | 1000 |
| 61 | 3月25日 | 中国评剧院剧场 | 《邯郸记》 | 蓝天、陈莉等 | 1 | 1000 |
| 62 | 3月25日 | 顾村公园（月浦文化馆） | 《牡丹亭》 | 谭许亚、张颋、胡维露 | 1 | 1000 |
| 63 | 3月25日 | 顾村公园（月浦文化馆） | 《牡丹亭》 | 谭许亚、张颋、胡维露 | 1 | 1000 |
| 64 | 3月26日 | 法华镇路第三小学 | 《牡丹亭》系列讲演 | 张颋 | 1 | 400 |
| 65 | 3月28日 | 本团（甘泉中学参观） | 讲演《狮吼记》 | 谭许亚 | 1 | 400 |
| 66 | 3月29日 | 上海财经大学 | 《惊梦》讲演 | 张颋、谭许亚 | 1 | 600 |

续表

| 序号 | 演出时间 | 场所名称 | 剧目 | 主演 | 演出场次 | 观众人数 |
|---|---|---|---|---|---|---|
| 67 | 4月2日 | 法华镇路第三小学 | 《牡丹亭》系列讲演 | 张颋 | 1 | 500 |
| 68 | 4月4日 | 华师大双语学校 | 昆剧走向青年 | 卫立 | 1 | 500 |
| 69 | 4月7日 | 俞振飞昆曲厅 | 《牡丹亭》 | 汪思雅、姚徐依、卫立、谭许亚等 | 1 | 260 |
| 70 | 4月8日 | 上海音乐学院 | 打击乐讲演 | 高均 | 1 | 300 |
| 71 | 4月9日 | 法华镇路第三小学 | 《牡丹亭》系列讲演 | 张颋 | 1 | 300 |
| 72 | 4月11日 | 华师大双语学校 | 昆剧走向青年 | 朱霖彦 | 1 | 600 |
| 73 | 4月12日 | 上海财经大学 | 《长生殿》 | 张颋 | 1 | 600 |
| 74 | 4月13日 | 月浦文化馆 | 《狮吼记》 | 胡维露、罗晨雪 | 1 | 800 |
| 75 | 4月13日 | 金溪街道 | 昆曲音乐讲演 | 林峰 | 1 | 500 |
| 76 | 4月13日 | 上海音乐学院 | 打击乐讲演 | 高均 | 1 | 200 |
| 77 | 4月13日 | 卢湾第一中心小学 | 《三打白骨精》片段 | 张颋 | 1 | 300 |
| 78 | 4月13日 | 黄浦区外国语小学 | 昆剧走向青年 | 张莉、倪徐浩 | 1 | 300 |
| 79 | 4月13日 | 黄浦区外国语小学 | 昆剧走向青年 | 张莉、倪徐浩 | 1 | 300 |
| 80 | 4月14日 | 俞振飞昆曲厅 | 周周演 | 徐敏、陈思青、卫立、汪思雅、钱瑜婷、张艺严等 | 1 | 260 |
| 81 | 4月16日 | 法华镇路第三小学 | 《牡丹亭》系列讲演 | 张颋 | 1 | 300 |
| 82 | 4月18日 | 华师大双语学校 | 昆剧走向青年 | 张前仓 | 1 | 500 |
| 83 | 4月19日 | 上海财经大学 | 《白蛇传》片段 | 谷好好、张颋 | 1 | 600 |
| 84 | 4月20日 | 上海田家炳中学 | 《游园惊梦》《借扇》 | 袁佳、卫立 | 1 | 300 |
| 85 | 4月20日 | 嘉定安亭镇震川中心 | 昆曲讲演《牡丹亭》 | 蔡正仁、胡维露、张莉 | 1 | 500 |
| 86 | 4月20日 | 卢湾第一中心小学 | 《三打白骨精》片段 | 张颋 | 1 | 300 |
| 87 | 4月20日 | 零陵中学 | 《游园惊梦》讲演 | 陶思好 | 1 | 300 |
| 88 | 4月21日 | 俞振飞昆曲厅 | 周周演 | 张艺严、蒋诗佳、张前仓、周亦敏、倪徐浩、周喆等 | 1 | 260 |
| 89 | 4月22日 | 徐汇区图书馆 | 《游园》片段 | 姚徐依、陶思好 | 1 | 500 |
| 90 | 4月22日 | 华东政法大学何西礼堂 | 《牡丹亭》 | 姚徐依、谭许亚 | 1 | 800 |
| 91 | 4月23日 | 华师大双语学校 | 昆曲讲演《牡丹亭》 | 余彬 | 1 | 400 |
| 92 | 4月23日 | 法华镇路第三小学 | 昆曲讲演《牡丹亭》 | 张颋 | 1 | 200 |
| 93 | 4月23日 | 浦东协和双语学校 | 昆曲讲演 | 谭许亚、倪徐浩、姚徐依 | 1 | 400 |
| 94 | 4月23日 | 浦东协和双语学校 | 昆曲讲演 | 谭许亚、倪徐浩、姚徐依 | 1 | 400 |
| 95 | 4月25日 | 复旦大学 | 《牡丹亭》 | 沈昳丽 | 1 | 600 |
| 96 | 4月25日 | 华师大双语学校 | 昆剧走向青年 | 朱霖彦 | 1 | 750 |
| 97 | 4月26日 | 华师大双语学校 | 《牡丹亭》 | 张莉、卫立、陶思好 | 1 | 750 |
| 98 | 4月26日 | 上海财经大学 | 《长生殿》 | 张颋 | 1 | 600 |
| 99 | 4月27日 | 北京天桥艺术中心 | 《椅子》 | 沈昳丽、吴双、孙敬华 | 1 | 300 |
| 100 | 4月27日 | 豫园街道 | 《玉簪记》 | 胡维露、袁佳 | 1 | 300 |
| 101 | 4月27日 | 零陵中学 | 《游园》片段 | 陶思好、雷斯琪 | 1 | 300 |
| 102 | 4月28日 | 北京天桥艺术中心 | 《椅子》 | 沈昳丽、吴双、孙敬华 | 1 | 300 |

续表

| 序号 | 演出时间 | 场所名称 | 剧目 | 主演 | 演出场次 | 观众人数 |
|---|---|---|---|---|---|---|
| 103 | 4月28日 | 俞振飞昆曲厅 | 周周演 | 娄云啸、谭笑、沈欣婕、阚融、张前仓、倪徐浩等 | 1 | 260 |
| 104 | 5月3日 | 上海财经大学 | 《游园惊梦》 | 张颋 | 1 | 700 |
| 105 | 5月4日 | 零陵中学 | 《游园》 | 陶思妤 | 1 | 500 |
| 106 | 5月4日 | 卢湾第一中心小学 | 《三打白骨精》 | 娄云啸、钱瑜婷、张前仓 | 1 | 300 |
| 107 | 5月4日 | 卢湾第一中心小学 | 《三打白骨精》 | 娄云啸、钱瑜婷、张前仓 | 1 | 300 |
| 108 | 5月4日 | 卢湾第一中心小学 | 《三打白骨精》 | 娄云啸、钱瑜婷、张前仓 | 1 | 300 |
| 109 | 5月5日 | 上海城市草坪音乐广场 | 昆剧经典选段 | 罗晨雪、倪徐浩、张莉 | 1 | 500 |
| 110 | 5月5日 | 俞振飞昆曲厅 | 周周演 | 贾喆、阚鑫、张艺严、倪泓、胡维露、黎安、胡刚等 | 1 | 260 |
| 111 | 5月5日 | 半淞园路街道 | 昆剧经典选段 | 倪徐浩、张莉 | 1 | 500 |
| 112 | 5月5日 | 中国福利会少年宫 | 走进刀马旦 | 谷好好 | 1 | 400 |
| 113 | 5月7日 | 上海杉达学院 | 《牡丹亭》 | 姚徐依、谭许亚 | 1 | 600 |
| 114 | 5月9日 | 华师大双语学校 | 昆剧走向青年 | 张前仓 | 1 | 600 |
| 115 | 5月9日 | 行知中学 | 《惊梦》 | 谭许亚 | 1 | 500 |
| 116 | 5月10日 | 上海财经大学 | 《游园》 | 张颋 | 1 | 700 |
| 117 | 5月10日 | 上海东方艺术中心 | 全本《长生殿》 | 倪徐浩、罗晨雪等 | 1 | 800 |
| 118 | 5月11日 | 上海东方艺术中心 | 全本《长生殿》 | 蔡正仁、张静娴等 | 1 | 800 |
| 119 | 5月11日 | 零陵中学 | 《惊梦》 | 陶思妤、雷斯琪 | 1 | 500 |
| 120 | 5月12日 | 上海东方艺术中心 | 全本《长生殿》 | 黎安、沈昳丽等 | 1 | 800 |
| 121 | 5月12日 | 同济大学 | 《下山》《山门》《惊梦》 | 谷好好 | 1 | 700 |
| 122 | 5月13日 | 上海东方艺术中心 | 全本《长生殿》 | 卫立、余彬等 | 1 | 800 |
| 123 | 5月15日 | 华师大双语学校 | 《三打白骨精》 | 娄云啸、钱瑜婷、张前仓 | 1 | 450 |
| 124 | 5月16日 | 华师大双语学校 | 昆剧走向青年 | 张前仓 | 1 | 450 |
| 125 | 5月17日 | 豫园街道 | 《访测》 | 胡刚、张伟伟 | 1 | 500 |
| 126 | 5月17日 | 五里桥社区 | 昆曲经典选段 | 张颋、胡维露 | 1 | 500 |
| 127 | 5月17日 | 光明中学 | 《访测》 | 胡刚、张伟伟 | 1 | 600 |
| 128 | 5月17日 | 上海财经大学 | 《惊梦》 | 张颋 | 1 | 700 |
| 129 | 5月18日 | 零陵中学 | 《游园》 | 谢璐 | 1 | 600 |
| 130 | 5月18日 | 乾溪幼儿园 | 昆剧走向青年 | 谭许亚 | 1 | 300 |
| 131 | 5月21日 | 华师大双语学校 | 《游园》 | 罗晨雪 | 1 | 500 |
| 132 | 5月22日 | 中央党校 | 《邯郸记》 | 蓝天、陈莉等 | 1 | 800 |
| 133 | 5月23日 | 华师大双语学校 | 昆剧走向青年 | 张前仓 | 1 | 500 |
| 134 | 5月25日 | 零陵中学 | 《游园》 | 雷斯琪 | 1 | 600 |
| 135 | 5月25日 | 上海市委党校 | 走进刀马旦 | 谷好好 | 1 | 600 |
| 136 | 5月25日 | 锦绣小学 | 昆剧走向青年 | 卫立 | 1 | 500 |
| 137 | 5月26日 | 俞振飞昆曲厅 | 周周演 | 谭许亚、张伟伟、胡刚、缪斌、黎安、沈昳丽等 | 1 | 260 |
| 138 | 5月26日 | 徐汇图书馆 | 参观讲演 | 甘春蔚 | 1 | 400 |

续表

| 序号 | 演出时间 | 场所名称 | 剧目 | 主演 | 演出场次 | 观众人数 |
|---|---|---|---|---|---|---|
| 139 | 5月27日 | 上海民生现代美术馆 | 戏在鼓中寻 | 林峰 | 1 | 600 |
| 140 | 5月28日 | 浦东新区高行镇文化服务中心 | 《狮吼记》 | 倪徐浩、张莉等 | 1 | 500 |
| 141 | 5月28日 | 上海市宝山实验小学 | 《净听双声》 | 吴双 | 1 | 400 |
| 142 | 5月29日 | 豫园街道 | 《玉簪记》 | 胡维露、袁佳 | 1 | 300 |
| 143 | 5月29日 | 上海音乐学院 | 昆曲音乐艺术讲演 | 林峰 | 1 | 200 |
| 144 | 5月30日 | 华师大双语学校 | 昆剧走向青年 | 朱霖彦 | 1 | 500 |
| 145 | 5月31日 | 上海音乐学院 | 昆剧走向青年 | 倪徐浩 | 1 | 200 |
| 146 | 5月31日 | 上海财经大学 | 昆剧走向青年 | 倪徐浩 | 1 | 600 |
| 147 | 6月1日 | 北石路幼儿园 | 《借扇》 | 尤磊 | 1 | 200 |
| 148 | 6月2日 | 徐汇图书馆 | 《夜奔》 | 贾喆 | 1 | 500 |
| 149 | 6月2日 | 恭王府博物馆 | 折子戏专场 | 蔡正仁、钱瑜婷等 | 1 | 300 |
| 150 | 6月3日 | 恭王府博物馆 | 折子戏专场 | 蔡正仁、钱瑜婷等 | 1 | 300 |
| 151 | 6月4日 | 中山音乐堂 | 《玉簪记》 | 胡维露、袁佳等 | 1 | 800 |
| 152 | 6月5日 | 清华大学 | 《狮吼记》 | 黎安、余彬等 | 1 | 800 |
| 153 | 6月6日 | 华师大双语学校 | 《走向青年》 | 卫立 | 1 | 600 |
| 154 | 6月8日 | 江宁学校 | 《花间月》 | 吴双 | 1 | 500 |
| 155 | 6月9日 | 普陀文化馆 | 《扈家庄》《玉簪记》 | 钱瑜婷等 | 1 | 500 |
| 156 | 6月9日 | 新天地太平湖公园湖心岛 | 《花间月》 | 吴双等 | 1 | 500 |
| 157 | 6月9日 | 闵行区图书馆 | 《游园惊梦》 | 罗晨雪 | 1 | 500 |
| 158 | 6月9日 | 徐汇图书馆 | 《红梨记》 | 胡刚 | 1 | 400 |
| 159 | 6月10日 | 新天地太平湖公园湖心岛 | 《花间月》 | 吴双等 | 1 | 500 |
| 160 | 6月14日 | 香港文化中心 | 全本《长生殿》 | 倪徐浩、罗晨雪等 | 1 | 1300 |
| 161 | 6月15日 | 香港文化中心 | 全本《长生殿》 | 蔡正仁、张静娴等 | 1 | 1400 |
| 162 | 6月16日 | 香港文化中心 | 全本《长生殿》 | 黎安、沈昳丽等 | 1 | 1500 |
| 163 | 6月17日 | 香港文化中心 | 全本《长生殿》 | 卫立、余彬等 | 1 | 1300 |
| 164 | 6月20日 | 上海出版印刷专科学校 | 《惊梦》 | 卫立、姚徐依 | 1 | 400 |
| 165 | 6月21日 | 上海大剧院中剧场 | 《狮吼记》 | 黎安、余彬等 | 1 | 500 |
| 166 | 6月22日 | 城中路小学 | 《游园惊梦》讲演 | 谭许亚、蒋诗佳 | 1 | 500 |
| 167 | 6月23日 | 徐汇图书馆 | 讲座 | 林峰 | 1 | 400 |
| 168 | 6月29日 | 豫园街道 | 《白蛇传》 | 倪徐浩 | 1 | 300 |
| 169 | 6月30日 | 俞振飞昆曲厅 | 《狮吼记》 | 倪徐浩、张莉等 | 1 | 260 |
| 170 | 7月1日 | 嘉定镇街道州桥社区百合书院 | 《游园惊梦》讲演 | 谭许亚、蒋诗佳 | 1 | 500 |
| 171 | 7月3日 | 俞振飞昆曲厅 | 昆曲讲演 | 谭许亚等 | 1 | 180 |
| 172 | 7月3日 | 真新街道社区学校 | 《借扇》 | 尤磊、林芝 | 1 | 600 |

续表

| 序号 | 演出时间 | 场所名称 | 剧目 | 主演 | 演出场次 | 观众人数 |
|---|---|---|---|---|---|---|
| 173 | 7月5日 | 颛桥星海社区 | 昆曲旦行赏析 | 甘春蔚 | 1 | 600 |
| 174 | 7月6日 | 深圳保利剧院 | 《十五贯》 | 张世铮、吕福海、缪斌、胡刚等 | 1 | 1400 |
| 175 | 7月7日 | 深圳保利剧院 | 《牡丹亭》 | 梁谷音、袁佳、胡维露等 | 1 | 1400 |
| 176 | 7月10日 | 嘉悦社区 | 昆曲武行讲演 | 谭笑、张前仓 | 1 | 500 |
| 177 | 7月10日 | 江门侨都大剧院 | 《牡丹亭》 | 梁谷音、袁佳、胡维露等 | 1 | 800 |
| 178 | 7月11日 | 周信芳艺术空间 | 《神农尝草》 | 袁佳等 | 1 | 600 |
| 179 | 7月11日 | 佳苑居委会 | 昆曲武行讲演 | 谭笑、张前仓 | 1 | 500 |
| 180 | 7月11日 | 上海国拓文化艺术专修学校 | 昆曲经典解析 | 朱霖彦 | 1 | 600 |
| 181 | 7月12日 | 珠海大剧院 | 《牡丹亭》 | 梁谷音、袁佳、胡维露等 | 1 | 1400 |
| 182 | 7月15日 | 长寿路街道 | 《游园》 | 谢璐 | 1 | 600 |
| 183 | 7月16日 | 江湾镇街道 | 《净听双声》 | 吴双 | 1 | 500 |
| 184 | 7月20日 | 江桥小学 | 昆曲经典讲演 | 娄云啸、钱瑜婷 | 1 | 600 |
| 185 | 7月21日 | 俞振飞昆曲厅 | 周周演 | 谭笑、阚鑫、倪泓、胡维露、张颋、吴双、缪斌等 | 1 | 180 |
| 186 | 7月27日 | 豫园街道 | 《长生殿》片段 | 倪徐浩 | 1 | 500 |
| 187 | 7月28日 | 俞振飞昆曲厅 | 周周演 | 钱瑜婷、张伟伟、谢晨、汤泼泼、侯哲、贾喆、阚融等 | 1 | 180 |
| 188 | 7月28日 | 上海交通大学 | 《牡丹亭》 | 谷好好 | 1 | 700 |
| 189 | 7月29日 | 长寿路街道 | 《铁笼山》 | 贾喆 | 1 | 800 |
| 190 | 7月31日 | 外滩中央 | 昆曲雅音会 | 倪徐浩、袁佳等 | 1 | 500 |
| 191 | 7月31日 | 外滩中央 | 昆曲雅音会 | 倪徐浩、袁佳等 | 1 | 500 |
| 192 | 8月2日 | 浦江乐亲社区 | 《借扇》 | 尤磊、张前仓 | 1 | 600 |
| 193 | 8月6日 | 浦江乐亲社区 | 《下山》 | 尤磊、张前仓 | 1 | 500 |
| 194 | 8月6日 | 外滩中央(街道) | 昆曲雅音会 | 卫立、姚徐依等 | 1 | 1000 |
| 195 | 8月6日 | 外滩中央(街道) | 昆曲雅音会 | 卫立、姚徐依等 | 1 | 1000 |
| 196 | 8月10日 | 虹桥艺术中心 | 《琵琶记》 | 黎安、陈莉、罗晨雪等 | 1 | 700 |
| 197 | 8月13日 | 国家话剧院小剧场 | 《长安雪》 | 袁佳、倪徐浩等 | 1 | 250 |
| 198 | 8月14日 | 国家话剧院小剧场 | 《长安雪》 | 袁佳、倪徐浩等 | 1 | 250 |
| 199 | 8月19日 | 豫园街道 | 昆曲赏析 | 倪徐浩 | 1 | 600 |
| 200 | 8月21日 | 外滩中央(街道) | 昆曲雅音会 | 胡维露、袁佳 | 1 | 150 |
| 201 | 8月21日 | 外滩中央(街道) | 昆曲雅音会 | 胡维露、袁佳 | 1 | 150 |
| 202 | 8月22日 | 外滩中央(街道) | 昆曲雅音会 | 卫立、蒋诗佳 | 1 | 150 |
| 203 | 8月22日 | 外滩中央(街道) | 昆曲雅音会 | 卫立、蒋诗佳 | 1 | 150 |
| 204 | 8月23日 | 虹桥阳光五星青少年服务中心 | 昆曲经典解析 | 谭许亚 | 1 | 700 |
| 205 | 8月24日 | 普陀图书馆 | 《牡丹亭》 | 谭许亚、蒋诗佳 | 1 | 600 |
| 206 | 8月25日 | 莘庄工业园区 | 沈昳丽讲座 | 沈昳丽 | 1 | 600 |
| 207 | 8月28日 | 吉林 | 《牡丹亭》 | 黎安、罗晨雪等 | 1 | 800 |
| 208 | 8月29日 | 吉林 | 《雷峰塔》 | 谷好好等 | 1 | 800 |

续表

| 序号 | 演出时间 | 场所名称 | 剧目 | 主演 | 演出场次 | 观众人数 |
|---|---|---|---|---|---|---|
| 209 | 9月11日 | 长安大戏院 | 《景阳钟》 | 黎安等 | 1 | 650 |
| 210 | 9月12日 | 长安大戏院 | 《景阳钟》 | 黎安等 | 1 | 650 |
| 211 | 9月13日 | 上海财经大学 | 《百变刀马》 | 谷好好 | 1 | 700 |
| 212 | 9月18日 | 上海音乐厅 | "大雅清音"昆曲古琴音乐会 | 谷好好、黎安、沈昳丽、余彬等 | 1 | 900 |
| 213 | 9月19日 | 美国加州汉庭顿公园 | 《牡丹亭》 | 罗晨雪等 | 1 | 800 |
| 214 | 9月20日 | 上海财经大学 | 《百变刀马》 | 谷好好 | 1 | 700 |
| 215 | 9月20日 | 俞振飞昆曲厅 | 昆剧走向青年 | 谭许亚等 | 1 | 160 |
| 216 | 9月20日 | 上海市群众艺术馆 | 《净听双声》 | 吴双 | 1 | 600 |
| 217 | 9月21日 | 俞振飞昆曲厅 | 《三打白骨精》 | 娄云啸、钱瑜婷、张前仓 | 1 | 700 |
| 218 | 9月21日 | 俞振飞昆曲厅 | 《三打白骨精》 | 娄云啸、钱瑜婷、张前仓 | 1 | 150 |
| 219 | 9月21日 | 俞振飞昆曲厅 | 《三打白骨精》 | 娄云啸、钱瑜婷、张前仓 | 1 | 150 |
| 220 | 9月22日 | 豫园街道 | 昆曲赏析 | 倪泓 | 1 | 500 |
| 221 | 9月24日 | 虹口段瑞天地月亮湾LG室内空间 | 《游园惊梦》 | 蒋诗佳、谭许亚、周亦敏 | 1 | 300 |
| 222 | 9月25日 | 山西医科大学 | 《牡丹亭》 | 张莉、倪徐浩、谢璐、阚融等 | 1 | 800 |
| 223 | 9月26日 | 山西旅游职业学院 | 《牡丹亭》 | 张莉、倪徐浩、谢璐、阚融等 | 1 | 1000 |
| 224 | 9月27日 | 上海财经大学 | 《百变刀马》 | 谷好好 | 1 | 700 |
| 225 | 9月27日 | 中北大学 | 《牡丹亭》 | 汪思雅、倪徐浩、谢璐、阚融等 | 1 | 790 |
| 226 | 9月28日 | 俞振飞昆曲厅 | 《净听双声》 | 吴双 | 1 | 160 |
| 227 | 9月28日 | 太原工业学院 | 《牡丹亭》 | 汪思雅、倪徐浩、谢璐、阚融等 | 1 | 500 |
| 228 | 10月5日 | 大世界 | 东方之韵 梨园武荟 | 张艺严、阚鑫、娄云啸、谭笑、贾喆、阚鑫、钱瑜婷、张艺严等 | 1 | 400 |
| 229 | 10月11日 | 上海财经大学 | 《百变刀马》 | 谷好好 | 1 | 700 |
| 230 | 10月12日 | 吴淞中学 | 《牡丹亭》 | 谷好好 | 1 | 800 |
| 231 | 10月16日 | 苏州市公共文化中心剧院 | 《琵琶记》 | 黎安、陈莉、罗晨雪等 | 1 | 600 |
| 232 | 10月17日 | 苏州市公共文化中心剧院 | 折子戏专场 | 娄云啸、谭笑等 | 1 | 500 |
| 233 | 10月18日 | 上海财经大学 | 《百变刀马》 | 谷好好 | 1 | 700 |
| 234 | 10月19日 | 回民小学 | 昆剧走向青年 | 卫立 | 1 | 180 |
| 235 | 10月19日 | 向明初级中学 | 昆剧走向青年 | 朱霖彦 | 1 | 160 |
| 236 | 10月20日 | 长江剧场 | 《牡丹亭》 | 张莉、倪徐浩等 | 1 | 200 |
| 237 | 10月22日 | 上海私立永昌学校 | 昆剧走向青年 | 汪思雅 | 1 | 180 |
| 238 | 10月23日 | 日本早稻田大学 | 《扈家庄》《山亭》《琴挑》 | 谷好好、黎安、吴双、侯哲、陈莉、钱瑜婷等 | 1 | 500 |
| 239 | 10月26日 | 上海市第八中学 | 昆剧走向青年 | 汤波波 | 1 | 180 |
| 240 | 10月26日 | 上海市第八中学 | 昆剧走向青年 | 卫立 | 1 | 180 |
| 241 | 10月27日 | 豫园街道 | 《玉簪记》赏析 | 汪思雅 | 1 | 600 |
| 242 | 10月29日 | 卢湾第二中心小学 | 昆剧走向青年 | 贾喆 | 1 | 160 |

续表

| 序号 | 演出时间 | 场所名称 | 剧目 | 主演 | 演出场次 | 观众人数 |
|---|---|---|---|---|---|---|
| 243 | 10月29日 | 昆山 | 《寻梦》 | 沈昳丽 | 1 | 600 |
| 244 | 10月30日 | 报童小学 | 昆剧走向青年 | 姚徐依 | 1 | 180 |
| 245 | 10月31日 | 淮海中路小学 | 昆剧走向青年 | 蒋诗佳 | 1 | 180 |
| 246 | 11月1日 | 上海大学 | 《蜈蚣岭》 | 张艺严等 | 1 | 700 |
| 247 | 11月4日 | 中国国际进口博览会场馆 | 《游园惊梦》《山门》 | 张莉等 | 1 | 500 |
| 248 | 11月5日 | 长春师范高等专科学校 | 《牡丹亭》 | 汪思雅、谭许亚、汤泼泼、阚融等 | 1 | 500 |
| 249 | 11月6日 | 吉林建筑大学城建学院 | 《牡丹亭》 | 汪思雅、谭许亚、汤泼泼、阚融等 | 1 | 600 |
| 250 | 11月7日 | 长春大学 | 《牡丹亭》 | 蒋诗佳、谭许亚、汤泼泼、阚融等 | 1 | 700 |
| 251 | 11月8日 | 长春职业技术学院 | 《牡丹亭》 | 蒋诗佳、谭许亚、汤泼泼、阚融等 | 1 | 500 |
| 252 | 11月9日 | 武汉剧院 | 《大雅清音》 | 谷好好、黎安、沈昳丽、余彬等 | 1 | 1000 |
| 253 | 11月9日 | 长春中医药大学 | 《牡丹亭》 | 姚徐依、谭许亚、汤泼泼、阚融等 | 1 | 500 |
| 254 | 11月10日 | 上海昆剧团 | 宣传视频录制 | 谷好好等 | 1 | |
| 255 | 11月12日 | 华亭学校 | 《牡丹亭》 | 张颋 | 1 | 500 |
| 256 | 11月13日 | 大境中学 | 《牡丹亭》 | 张颋 | 1 | 600 |
| 257 | 11月14日 | 上海音乐学院 | 戏在鼓中寻 | 林峰 | 1 | 300 |
| 258 | 11月16日 | 南京紫金大戏院 | 《狮吼记》 | 黎安、余彬等 | 1 | 600 |
| 259 | 11月18日 | 俞振飞昆曲厅 | 卢磊专场 | 卢磊、倪泓、沈矿等 | 1 | 260 |
| 260 | 11月19日 | 上海大剧院中剧场 | 钱瑜婷个人专场 | 钱瑜婷等 | 1 | 500 |
| 261 | 11月20日 | 成都合川剧院 | 《牡丹亭·惊梦》 | 沈昳丽、胡维露等 | 1 | 500 |
| 262 | 11月21日 | 华东师范大学 | 《牡丹亭》 | 张颋 | 1 | 370 |
| 263 | 11月21日 | 南京紫金大戏院 | 《撞钟分宫》 | 蔡正仁 | 1 | 800 |
| 264 | 11月22日 | 广陵路小学 | 《牡丹亭》 | 张颋 | 1 | 300 |
| 265 | 11月25日 | 豫园街道 | 昆曲赏析 | 倪徐浩 | 1 | 300 |
| 266 | 11月27日 | 奥地利格拉茨大学大礼堂 | 《牡丹亭》 | 罗晨雪、倪徐浩、谢璐等 | 1 | 500 |
| 267 | 11月28日 | 嘉定二中 | 《牡丹亭》 | 张颋 | 1 | 260 |
| 268 | 11月28日 | 奥地利魏茨市艺术剧院 | 《牡丹亭》 | 罗晨雪、倪徐浩、谢璐等 | 1 | 600 |
| 269 | 12月1日 | 德国柏林艺术剧院 | 《邯郸记》 | 张伟伟、陈莉等 | 1 | 730 |
| 270 | 12月1日 | 德国柏林艺术剧院 | 《紫钗记》 | 黎安、沈昳丽等 | 1 | 800 |
| 271 | 12月2日 | 德国柏林艺术剧院 | 《南柯梦记》 | 罗晨雪、卫立等 | 1 | 750 |
| 272 | 12月2日 | 德国柏林艺术剧院 | 《牡丹亭》 | 罗晨雪、黎安等 | 1 | 800 |
| 273 | 12月3日 | 同泰路小学 | 昆曲艺术导赏 | 谭许亚 | 1 | 350 |
| 274 | 12月4日 | 水产路小学 | 昆曲艺术导赏 | 谭许亚 | 1 | 300 |
| 275 | 12月5日 | 俄罗斯索契奥林匹克中心 | 《牡丹亭》 | 罗晨雪、黎安 等 | 1 | 1000 |
| 276 | 12月5日 | 乐业小学 | 《牡丹亭》 | 姚徐依 | 1 | 260 |

续表

| 序号 | 演出时间 | 场所名称 | 剧目 | 主演 | 演出场次 | 观众人数 |
|---|---|---|---|---|---|---|
| 277 | 12月6日 | 俄罗斯索契奥林匹克中心 | 《牡丹亭》 | 罗晨雪、黎安 等 | 1 | 1000 |
| 278 | 12月6日 | 宝山实验学校 | 《牡丹亭》 | 姚徐依 | 1 | 300 |
| 279 | 12月7日 | 华东师范大学 | 《牡丹亭》 | 蒋诗佳 | 1 | 500 |
| 280 | 12月10日 | 嘉定图书馆 | 《牡丹亭》 | 谭许亚 | 1 | 300 |
| 281 | 12月10日 | 月浦新村第二小学 | 《走向青年》 | 卫立 | 1 | 370 |
| 282 | 12月11日 | 长江剧场红匣子 | 《长安雪》 | 张莉、倪徐浩等 | 1 | 200 |
| 283 | 12月11日 | 虹桥镇阳光五星青少年服务中心 | 昆曲经典赏析 | 谭许亚 | 1 | 510 |
| 284 | 12月11日 | 行知中学 | 《牡丹亭》 | 汪思雅 | 1 | 400 |
| 285 | 12月12日 | 吴淞中学 | 昆剧走向青年 | 谭许亚 | 1 | 300 |
| 286 | 12月13日 | 江桥小学 | 《牡丹亭》 | 汪思雅 | 1 | 430 |
| 287 | 12月15日 | 豫园街道 | 《游园惊梦》 | 卫立 | 1 | 200 |
| 288 | 12月20日 | 斜土路社区活动中心 | 《牡丹亭》 | 蒋诗佳、倪徐浩等 | 1 | 500 |
| 289 | 12月23日 | 嘉定区文化馆 | 《牡丹亭》 | 罗晨雪 | 1 | 600 |
| 合计: | | | | | 289 | |

## 上海昆剧团 2018 年度基本情况一览表

| 单位名称 | 上海昆剧团 | | |
|---|---|---|---|
| 单位地址 | 绍兴路9号 | | |
| 团长 | 谷好好 | | |
| 工作经费 | 万元 | 经费来源 | 全额拨款 |
| 在编人数 | 144人 | 年龄段 | A 50 人,B 88 人,C 6 人 |
| 院(团)面积 | 350m² | 演出场次 | 289 |

注:A:18—30 岁;B:31—50 岁;C:51 岁以上。

江苏省演艺集团昆剧院

# 江苏省演艺集团昆剧院2018年度昆曲工作综述

2018年江苏省演艺集团昆剧院新创3台剧目(《逐梦记》《幽闺记》《西楼记》)，复排3台大戏(传承版《桃花扇》《白罗衫》《醉心花》)、折子戏4台20折，完成了《白罗衫》及27折文化部折子戏的录像。

## 一、艺术创作紧扣主题，自筹资金创排完成3部大戏

2018年，昆剧院在艺术创作上加快步伐，围绕历史题材、地域题材，以弘扬中华传统美德、关注人文情怀、彰显地域文化特色为目标而创排了三出新编大戏(《逐梦记——汤显祖在南京》《幽闺记》和《西楼记》)，完成了集团与昆山当代昆剧院联合出品的昆剧《顾炎武》和《梧桐雨》两部大戏。

原创昆剧《逐梦记——汤显祖在南京》，由昆剧院和南京市文联联合打造。该剧在"金陵五月风"第十二届南京文学艺术节闭幕式上首次亮相，被评为2018年度南京市文联重点项目和南京历史文化名人展呈项目，并被列入2018年"高雅艺术进校园"剧目。

由浙江企业投资创排的经典昆剧《幽闺记》，得益于省昆对世界文化遗产的大力保护和对文化艺术发展规律的深刻认识。重塑经典，在展现南戏古拙质朴的文辞风貌的同时，宣扬传统美德，倡导正确的爱情价值观，也是省昆注重社会效益和经济效益双效合一的体现。《幽闺记》在第二届"紫金京昆艺术群英会"展演中广受好评，荣获"京昆艺术紫金奖优秀剧目奖"。

《西楼记》是继《南柯梦》之后，省昆再度与我国台湾"建国文化艺术基金会"合作，携手台湾导演王嘉明联合制作的一部大戏。

## 二、强化品牌效应，坚持精品推广

"春风上巳天"于2012年首创演出品牌，迄今已连续7年在全国开展昆剧精品剧目巡演，每年的演出票房都火爆异常，被北京的戏迷昵称为"春天的约会"。这是继"兰苑专场"之后，极具票房号召力的演出品牌。省昆长期坚持"创品牌、谋发展"的经营理念，通过演出品牌不断推出精品剧目，业态发展进入良性循环。2018年适逢省昆经典剧目《白罗衫》潜心打磨30周年，我们隆重推出了《白罗衫》特别演出季、《桃花扇》一戏两看、经典折子戏专场，通过"师徒传承专场""个人专场"等多种演出形式，宣传南昆的艺术理念、表演特质，市场反响达到了预期。

2018年，除了"集团演出季""兰苑专场""国民小剧场""昆曲博物馆"等固定场次的演出之外，4月下旬，昆剧院赴香港地区参加"江苏文化嘉年华"演出交流活动，还参加了"庆祝改革开放四十周年""中国昆剧艺术节"第二届"紫金京昆艺术群英会"等一系列大型活动的演出。

## 三、繁而有序，艺术基金工作积极推进

根据集团要求，昆剧院积极开展2019年度国家艺术基金、江苏艺术基金、南京文化艺术基金资助项目的申报工作。我们花心思、下功夫，不厌其烦地反复修改申报方案，力图通过量的积累来求得质的突破。昆剧《幽闺记》入选2019年度江苏艺术基金传播交流推广资助项目。

对于2017年度国家艺术基金资助项目的实施工作，昆剧院也未曾懈怠。短短的3个月内，昆剧院顺利完成了国家艺术基金人才培养项目——"南昆表演人才培训班"的培训工作。从师资力量的配置到课程的安排，从师生们的食、住、行到汇报演出的编排等，每一个环节都透着严谨、规范和周到，用心将一出完整的看家大戏印刻在学员们的心中。5月到9月间，昆剧院辗转7个城市，圆满完成了国家艺术基金传播交流推广项目——昆剧《醉心花》的22场巡演。大家克服高温酷暑、高强度连续作战、高密度异地装台等种种困难，以完美的舞台呈现赢得了观众的掌声。

## 四、关注公益，扎根基层和群众，传播高雅艺术不遗余力

[昆·遇]兰苑艺事系列活动自2017年7月启动以来，已成功举办了5场昆曲书画展和10场公益演出，在向市民普及中华传统文化艺术的同时，将演艺惠民落到实处。

不拘泥于固有演出样式，深入生活，贴近观众。昆剧院坚持扎根周庄古戏台，完成了南博老茶馆、苏州戏曲博物馆、苏州文化艺术中心以及国民小剧场等固定签约演出。

"高雅艺术进校园"的活动以昆曲赏析讲座和演出相结合的形式相继在香港城市大学、南京大学、河海大

学、东南大学、南京林业大学以及南京市第一中学等大中院校得到推广。

### 五、加强人才队伍建设,青年军团挥斥方遒

"小昆班"成立三年多以来,在省戏校和昆剧院老师的悉心指导下,学员进步很快,初步掌握了昆曲演出技艺,完成了8折戏的表演,首次亮相大舞台。

昆剧院今年的4部大戏《醉心花》《逐梦记——汤显祖在南京》《幽闺记》和《西楼记》全部由第四代青年演员担纲主演。在第二届紫金京昆艺术群英会展演中,单雯、张争耀、徐思佳、周鑫荣获京昆艺术紫金奖"优秀表演奖"。

2018年,在集团的支持下,昆剧院为两位青年演员申报梅花奖和文华奖,为3位青年演员(周鑫、陈睿、孙伊君)举办了昆曲个人专场演出,为实验昆剧《319》搭建探索艺术的舞台。

### 六、加强对外交流,携新戏访台马蹄疾

鉴于2018年的艺术创作和演出密度大,强度高,昆剧院全力以赴演好出访台湾地区的这场年末收官大戏。《西楼记》以第四代青年演员为主体,老、中、青三代同台,演出受到台北、高雄两地观众与媒体的热烈欢迎并引发了积极反响。5场演出均为售票商演,场场满座。

## 昆剧《醉心花》全国巡演

2016年,为纪念中西方两大戏剧文豪汤显祖、莎士比亚逝世400周年,江苏省演艺集团昆剧院以莎士比亚传世名剧《罗密欧与朱丽叶》为母本,创造性地移植在中国古典社会背景之下,遵照传统昆曲"连缀成套"的格式特点,精心推出了原创昆剧《醉心花》。《醉心花》唱词古朴典雅,体现了昆曲艺术严整规范的格律之美;唱腔遵循传统昆曲音乐规律,韵味悠扬兼具雅趣,堪与文本创作相得益彰。作为首届紫金京昆艺术群英会的压轴大戏,《醉心花》的首演大放光彩,被组委会授予京昆艺术紫金奖"优秀剧目奖",次年入选国家艺术基金资助项目。

自国家艺术基金立项之后,为了更好地培育江苏艺术力量,打造江苏文化品牌,昆剧院依据专家建议,对复排的主创团队进行了调整。复排导演由本土昆曲名家柯军担任,并依据昆曲艺术规律对剧本、唱腔、舞美、编排等方面做进一步精调,以使剧目更为直观地呈现南昆艺术风格。

2018年5月17日,《醉心花》在南京江南剧院进行复排后的首场彩排,并作为全国巡演前的预演。

5月24日、25日,《醉心花》在合肥瑶海大剧院成功演出4场,就此拉开了全国巡演的序幕。

6月8日、9日,《醉心花》在重庆文化宫大剧院成功演出4场。文采斐然的曲辞、大方雅致的舞美、风格古典的行腔与细腻传统的表演征服了重庆观众,4场演出引发了极为热烈和积极的反响。不少观众纷纷在网络社交平台上写下观后感,对演员和剧目给予了极高的评价。

6月15日,《醉心花》登陆戏码头——武汉,当晚的精彩演出令现场观众如痴如醉、掌声如潮,武汉剧院座无虚席。

6月21日、22日,《醉心花》在石家庄大剧院连演4场;25日—27日,《醉心花》在深圳南山文体中心大剧院演出5场。

在《醉心花》巡演期间,主创团队多次召开研讨会,根据专家、观众的意见和建议,针对巡演过程中出现的问题,逐一解决。不断打磨后的《醉心花》,自首演以来升级了3个版本,艺术质量不断提升。上海戏剧学院导演系主任、著名导演卢昂表示,省昆竟然下了这么大的决心和力度对剧目进行改造,现在这个戏"完全活了","向江苏昆曲人致敬"。

7月6日、7日,3.0升级版的《醉心花》在南京紫金大戏院演出两场。江苏省委宣传部副部长徐宁、老领导陆军,江苏省演艺集团董事长郑泽云等领导到现场观看演出,并在演出结束之后上台与演员们进行了亲切细致的交流。

9月6日、7日,《醉心花》在昆山大剧院演出两场,这是《醉心花》全国巡演的收官演出,受到昆曲故乡观众的广泛欢迎。

在国家艺术基金的大力支持下,在全体演职人员的共同努力下,昆剧《醉心花》巡演活动顺利结束。我们先后走进华东、西南、华中、华北、华南等5个地区,辗转7个城市,圆满完成了22场演出。面对如此繁重的演出任务,昆剧院从上至下、从台前到幕后,没有一句怨言。大家克服高温酷暑、高强度连续作战、高密度异地装台等种种困难,以饱满的精神状态、认真的工作态度、精湛的艺术水准和完美的舞台呈现赢得了观众的掌声。

# 附媒体报道三篇

## 新版《醉心花》，在回归传统中再现经典
### 董 晨

5月24日—25日，历经一年多的二度打磨，2.0版昆曲《醉心花》在合肥连演4场，就此拉开了全国巡演的序幕。从2016年亮相首届紫金京昆艺术群英会，到此次全国巡演，重装升级的《醉心花》，在向传统深度回归之后，变得更昆曲、更纯粹。

昆曲舞台再现莎翁经典，是《醉心花》的独到创意。用东方古老的戏曲形式讲述罗密欧与朱丽叶的故事，让观众倍感新鲜。本次巡演的"新版"《醉心花》，由著名昆曲表演艺术家、省演艺集团总经理柯军担任复排导演。对于此次的二度打磨，他解释说："故事虽然来自《罗密欧与朱丽叶》，但它不是对西方经典的简单翻译，而是一个纯粹的昆曲原创剧目，是我们对一个著名故事作出东方表达、昆曲表达的严肃创作。"

新版《醉心花》的主演延续了首演阵容，仍由施夏明、单雯分饰男女主角。对于这两个"熟悉又陌生"的角色，两人坦言塑造人物的过程并不轻松，"一个西方经典的故事原型，要用东方的传统艺术进行演绎，难度不低。导演的指点，让我们可以把东方的优雅和西方的经典有机融合，述说一段能够引发现代人情感共鸣的故事"。

回归昆曲本源，演绎西方经典，让施夏明和单雯这两位青年演员对传统与创新有了更深的理解："扎实的传统积累是创新的根基，在不改变昆曲本质审美品格的基础上，一切美的、好的表现手法都可以借鉴和尝试。"

和首演时相比，新版《醉心花》的舞台变得更简洁了，故事更清晰了。省昆剧院院长李鸿良介绍说："综合各方意见，我们从文本到剧情结构再到巡演体量，都做了不小的调整，可以说是三易其稿。整体来说，目前的新版更具中国性，更有昆曲味。"

记者注意到，这一版的舞美设计取消了移动勾栏，从较为现代的舞美风格回归传统戏曲的"一桌二椅"，以灯光、幔帐和背景的变换烘托出不同的氛围，通过对椅子的巧妙运用，呈现出抽象化的意境。在音乐与表演上，这一版的《醉心花》修新如旧，严格遵循了古典戏曲的程式规范，无论是咬字行腔、曲牌选用还是音乐配器，都与传统剧目极为相似，充分展现出南昆细腻典雅、端庄大气的艺术特色。重新编排设计的武打场面，更具"旧剧"的形式感，既推进了剧情，却又不显突兀，分寸拿捏恰到好处。

对于传统的回归，编剧罗周非常认同，她说："《醉心花》不是《罗密欧与朱丽叶》的简单复制。东西方对话的价值不在相似，而在于差异。我希望用东方的方式、用昆曲的方式、用中国人理解的爱与恨的方式，去演绎一对年轻人的爱情悲剧和悲剧中所绽放出来的生命的光彩。"

更"昆"的面貌，让《醉心花》在回归中有了更好的表达。从合肥4场演出的效果来看，改版后首度亮相的《醉心花》得到了广大观众的认可。演员们精彩的舞台表现也让极少能看到昆曲现场演出的合肥观众充分感受到了南昆的魅力。4场演出，许多观众都是冒雨赶来，每一折的幕间，场内都是掌声阵阵。合肥站演出结束后，《醉心花》还将在国家艺术基金的资助下，先后赴重庆、武汉、石家庄、深圳、南京等地巡演。

东西方文化的碰撞，中外经典的交融，让《醉心花》的舞台探索更具意义。对于如何在"传统与创新"之间实现平衡，李鸿良坦言"其实也是在摸着石头过河"，他解释说："传承与创新缺一不可，两条腿走路，才能走得更好、更远。《醉心花》的创新不是'莽撞'的，它并非以昆曲复制莎士比亚，而是以罗密欧朱丽叶的爱情故事为出发点，用中国戏曲去表达人类共通的爱情主题。它是在严格遵循曲牌格式基础上进行的适度创新，在实践中张扬昆曲程式之美。如此一来，莎翁经典融入传统昆曲语境，才会显得水乳交融。"

（原载 http://xh.xhby.net/mp3/pc/c/201805/29/c485829.html）

## 直播回顾|更昆曲更纯粹,剧组导赏《醉心花》变形记

高利平

昨晚,昆剧《醉心花》剧组最强阵容做客南京先锋书店,为广大戏迷贴心解读了台上这段凄美爱情故事的背后花絮。

**策划李鸿良——**

作为江苏省昆剧院院长,我一路看着《醉心花》这个剧从无到有成长起来。2016年底,在首届紫金京昆艺术群英会闭幕式上,《醉心花》作为闭幕演出首次亮相;2017年,该剧申请到国家艺术基金扶持,随后几经修改调整,终于在2018年5月开启了全国巡演,这是由柯总执导的2.0版本;7月6日即将回到南京主场演出的是3.0版本,在巡演基础上我们再次调整部分剧情和台词,力求完美。

**导演柯军——**

对于这个戏,作为导演,我只给自己打65分。一部剧的诞生,总要历经打磨。因此,在《醉心花》申请到国家艺术基金之后,我们做了很大改动,下决心把之前不太昆曲的东西拿掉,回归南昆风格,让它更加昆曲化、程式化,所以就有了后来的2.0、3.0版本。

罗密欧与朱丽叶的故事,如何转换成东方故事、昆曲表达,需要昆曲人挖空心思去想。就在2.0版本巡演收获普遍好评时,我们也发现始终有一个问题,就是观众看完之后总会觉得姬灿和嬴令之间的悲剧结局是净尘师太设局所致,其实剧本完全没有这个设定。为了修正净尘师太的角色设置,我们再次对关键剧情进行调整,让净尘师太说出刘妈送信没送到反被抓,交代出师太赐药造成小姐死亡,官府催师太问话,她不得不离开小姐棺椁,以免使观众产生是师太设局的感觉。不过这个改动很难为师太扮演者徐思佳,她的戏一直在不停地改,刚记熟的台词很快就有变化。但我不得不为昆剧院第四代年轻演员们点赞,他们在表演中非常认真到位,对于每个演员的演出,我打95分。

**编剧罗周——**

在《醉心花》剧本写作的时候,我脑海中就会有一个舞台的样子,笔下人物在台上表演,带着这种感觉去写。因为我也在南京工作,所以我和省昆的合作非常愉快,我们之间交流沟通很顺畅。写剧本期间,手机微信每天最早的几条和最晚的几条一定是作曲迟凌云老师发来的:"小罗啊,这里有个字要改一下。"(捂嘴笑)演员们排练期间我也经常去看,不断做着剧本和舞台呈现之间的磨合,所以剧本出来的效果跟我想表达的预期基本吻合。

昆曲《醉心花》改编自莎士比亚的经典爱情悲剧《罗密欧与朱丽叶》,但并非是莎翁经典的翻版。我想用东方的、昆曲的方式,用中国人理解爱和仇恨的方式演绎一对年轻人的爱情悲剧。比起以往的才子佳人戏,这一对恋人的感情要显得更加热烈而奔放,爱情的毒犹如骤然绽放的醉心花,灿烂而美好,却也贮存下了不可预知的爱与死亡。大家看到,本次见面会的主题是"爱情是一道送命题",其实我更想说,爱情是一道让人心甘情愿送命的题。

有观众问《醉心花》的剧名为什么不像《罗密欧与朱丽叶》那样用人名组合。如果大家仔细观察一下就会发现,昆曲的剧名通常都是一个具象的事物,比如"牡丹亭""长生殿""玉簪记"等,所以我也用了一个在剧中起到重要作用的事物"醉心花"来做剧名。我一般不太会取剧名,"醉心花"这个名字是自我感觉很不错的一个。

**音乐总监唱腔设计迟凌云——**

《醉心花》在排第一版的时候,从导演到舞台呈现到演员服装到音乐,有西化因素。这是一个纯西方的故事改编成昆曲,大家都在探索一个中西结合的方式方法。在配乐、配器、编曲等音乐总体呈现上,选定了一个中性的、民乐和西乐结合的方式,小提琴、中提琴这些乐器都有使用。到2.0的时候,总体舞台呈现都回归传统,于是就重新配乐编曲,把西乐部分都减掉了,唱腔动得不多,因为最初在写昆曲唱腔时,就抱着一种很正很古老很规范的路子去写,严格遵守昆曲的格律。其实唱腔部分的改动从创作之初到现在,远不止3个版本,我和编剧罗周,她改词我改唱腔,这么一来二去的改动至少有一二十稿了,这些改动都是为了使唱腔唱词更加符合曲牌格律。

**主演施夏明——**

我的本行是巾生,但是从《南柯记》开始,角色就不断出现新的挑战,有很多武戏成分加在里面,《醉心花》也是如此。第一版当中,我的仆人是武生,和杨阳搭档,我负责帅,他负责武戏。到了第二版,我的仆人换成小花脸,行当上更匹配,但是也意味着我要承担更多的武戏。我在台上又跑又武又唱,在重庆巡演,水衣汗湿了4件。

单雯——

在塑造"赢令"这个角色时,我吸收了多个行当的表演方法。罗周编剧对赢令这个小女子的年龄定位是14岁左右,比杜丽娘还小,因此也不能完全套用闺门旦的演法,我在表演时会往大六旦的方向去靠,但又要区别于《牡丹亭》中的春香,因为赢令毕竟是一位小姐。

(唱的比说的更好,单雯与施夏明现场表演了《醉心花》片段)

主持人王晓映——

2016年,为了纪念汤显祖和莎士比亚逝世400周年,全国各地推出了不少"汤莎会"主题作品,但热闹过后能够再度上演的剧目并不多,更不用说全国巡演。

《醉心花》当年在江苏首届紫金京昆艺术群英会上首演亮相,就以西方故事的纯正东方表达而惊艳,不仅获得紫金京昆艺术群英会"优秀剧目奖",还入选2017年国家艺术基金项目。

相信大家在听了剧组的解读之后,更加想看一看昆剧《醉心花》。那就让我们一起走进剧场,去守候醉心花的绽放,看这一对中了爱情的毒的痴情男女,如何被爱情的火焰点燃,最后又如何走向那炽火焚身的孽海情波。

(原载 http: // jnews. xhby. net/waparticles/28/9VbtT3dPeWsKOg4w/1)

## 昆曲《醉心花》几经打磨成精品

王晓映

《醉心花》剧照(丰　收、郭　峰摄)

**本报讯**　在全国五城巡演之后,国家艺术基金资助项目、江苏省昆剧院原创昆剧《醉心花》回到南京,7月6日、7日在紫金大剧院演出两场。历经打磨,南京演出的这一版已呈现出精品模样,施夏明、单雯、徐思佳三大主演的上佳表演,让观众赞不绝口。

曾经看过首演版的著名导演、上海戏剧学院导演系主任卢昂大为惊诧:省昆竟然下了这么大的决心和力度对剧目进行改造,现在这个戏"完全活了","向江苏昆曲人致敬"。

《醉心花》由编剧罗周根据莎士比亚名剧《罗密欧与朱丽叶》改编为中国故事,进行昆曲表达。在2016年底的首届紫金京昆艺术群英会上,《醉心花》作为闭幕演出剧目成功首演,但江苏省演艺集团昆剧院并不满足,由昆曲名家柯军接执导筒并进行修改。修改后的版本呈现出和首演不同的面貌,更"昆"、更纯粹,原先较为西化的音乐、舞美都得到了修改。

(原载 http: // xh. xhby. net/mp3/pc/c/201807/09/c503820. html)

## 江苏省演艺集团昆剧院 2018 年度演出日志

| 序号 | 日期 | 剧(节)目 | 演出地点 | 场次 | 观众人数 | 上座率 |
|---|---|---|---|---|---|---|
| 1 | 1月6日 | 《奇双会·哭监》《奇双会·写状》《奇双会·三拉团圆》 | 兰苑剧场 | 1 | 135 | 100% |
| 2 | 1月7日 | 昆曲折子戏 | 苏州昆曲博物馆 | 1 | 500 | 100% |
| 3 | 1月13日 | 《祝发记·渡江》《西厢记·拷红》《鲛绡记·写状》《双珠记·投渊》 | 兰苑剧场 | 1 | 135 | 100% |

续表

| 序号 | 日期 | 剧(节)目 | 演出地点 | 场次 | 观众人数 | 上座率 |
|---|---|---|---|---|---|---|
| 4 | 1月18日—19日 | 《幽闺记》 | 江南剧场 | 2 | 1200 | 100% |
| 5 | 1月20日 | 《焚香记·阳告》《玉簪记·琴挑》《绣襦记·卖兴》《绣襦记·当巾》 | 兰苑剧场 | 1 | 135 | 100% |
| 6 | 1月27日 | 《昊天塔·五台会兄》《钗钏记·讲书》《钗钏记·落园》《钗钏记·绣房》 | 兰苑剧场 | 1 | 135 | 100% |
| 7 | 1月1日—31日 | 昆曲折子戏 | 周庄 | 30 | 20000 | 100% |
| 8 | 2月3日 | 《风筝误·前亲》《十五贯·访测》《鲛绡记·写状》《红梨记·醉皂》 | 兰苑剧场 | 1 | 135 | 100% |
| 9 | 2月10日 | 《幽闺记·拜月》《牡丹亭·游园惊梦》《牡丹亭·寻梦》 | 兰苑剧场周向红专场一 | 1 | 135 | 100% |
| 10 | 2月11日 | 兰苑管韵音乐会 | 兰苑剧场 | 1 | 135 | 100% |
| 11 | 2月1日—28日 | 昆曲折子戏 | 周庄 | 20 | 20000 | 100% |
| 12 | 3月7日 | 昆曲折子戏 | 东南大学 | 1 | 500 | 100% |
| 13 | 3月9日—10日 | 《桃花扇》 | 江苏大剧院 | 2 | 2200 | 100% |
| 14 | 3月11日—13日 | 国家艺术基金人才培养汇报演出 | 兰苑剧场 | 3 | 135 | 100% |
| 15 | 3月17日 | 《牧羊记·小逼》《虎囊弹·山门》《望湖亭·照镜》《长生殿·小宴》 | 兰苑剧场 | 1 | 135 | 100% |
| 16 | 3月18日 | 昆曲折子戏 | 苏州昆曲博物馆 | 1 | 500 | 100% |
| 17 | 3月18日 | 昆曲折子戏公益场演出 | 兰苑剧场 | 1 | 135 | 100% |
| 18 | 3月24日 | 《武十回·打虎》《牡丹亭·闹学》《十五贯·访测》《风云会·送京》 | 兰苑剧场 | 1 | 135 | 100% |
| 19 | 3月25日 | 昆曲折子戏 | 苏州昆曲博物馆 | 1 | 500 | 100% |
| 20 | 3月25日 | 昆曲折子戏公益场演出 | 兰苑剧场 | 1 | 135 | 100% |
| 21 | 3月30日—31日 | 《桃花扇》 | 重庆施光南大剧场 | 2 | 800 | 100% |
| 22 | 3月31日 | 《西楼记·楼会》《孽海记·思凡》《玉簪记·琴挑》《玉簪记·偷诗》 | 兰苑剧场 | 1 | 135 | 100% |
| 23 | 3月1日—31日 | 昆曲折子戏 | 周庄 | 30 | 20000 | 100% |
| 24 | 4月4日 | 昆曲折子戏 | 江苏省文联 | 1 | 300 | 100% |
| 25 | 4月7日 | 《牡丹亭·冥判》《钗钏记·讨钗》《儿孙福·势僧》《玉簪记·秋江》 | 兰苑剧场 | 1 | 135 | 100% |
| 26 | 4月8日 | 昆曲折子戏 | 建邺区文化馆 | 1 | 200 | 100% |
| 27 | 4月14日 | 《孽海记·双下山》《艳云亭·痴诉点香》《牡丹亭·寻梦》 | 兰苑剧场钱冬霞专场一 | 1 | 135 | 100% |
| 28 | 4月15日 | 昆曲折子戏 | 苏州昆曲博物馆 | 1 | 500 | 100% |
| 29 | 4月20日—21日 | 昆曲折子戏 | 香港城市大学 | 2 | 500 | 100% |
| 30 | 4月21日 | 《西厢记·佳期》《牡丹亭·问路》《孽海记·思凡》《占花魁·湖楼》 | 兰苑剧场 | 1 | 135 | 100% |
| 31 | 4月28日 | 《水浒记·借茶》《雷峰塔·断桥》《鲛绡记·写状》《长生殿·絮阁》 | 兰苑剧场 | 1 | 135 | 100% |
| 32 | 4月29日 | 昆曲折子戏 | 苏州昆曲博物馆 | 1 | 500 | 100% |
| 33 | 4月1日—20日 | 昆曲折子戏 | 周庄 | 17 | 20000 | 100% |
| 34 | 5月4日 | 昆曲折子戏 | 昆山当代昆剧院 | 1 | 200 | 100% |
| 35 | 5月5日 | 南昆传承版《牡丹亭》 | 兰苑剧场 | 1 | 135 | 100% |
| 36 | 5月6日 | 昆曲折子戏 | 苏州昆曲博物馆 | 1 | 500 | 100% |
| 37 | 5月12日 | 《水浒记·打店》《占花魁·湖楼》《白兔记·出猎》 | 兰苑剧场蒋佩珍专场一 | 1 | 135 | 100% |

续表

| 序号 | 日期 | 剧(节)目 | 演出地点 | 场次 | 观众人数 | 上座率 |
|---|---|---|---|---|---|---|
| 38 | 5月15日 | 《牡丹亭》 | 南京大学金陵学院浦口校区 | 1 | 800 | 100% |
| 39 | 5月16日 | 昆曲折子戏 | 国民小剧场 | 2 | 350 | 100% |
| 40 | 5月17日 | 《牡丹亭》 | 南京林业大学 | 1 | 800 | 100% |
| 41 | 5月19日 | 《贩马记》 | 兰苑剧场 | 1 | 135 | 100% |
| 42 | 5月26日 | 《疗妒羹·题曲》《十五贯·访测》《牡丹亭·拾画叫画》《蝴蝶梦·说亲回话》 | 兰苑剧场 | 1 | 135 | 100% |
| 43 | 5月26日 | 昆剧折子戏 | 南京博物院非遗馆 | 1 | 500 | 100% |
| 44 | 5月29日 | 昆曲折子戏 | 兰苑剧场招待演出 | 1 | 100 | 100% |
| 45 | 6月2日 | 《小放牛》《钗钏记·讨钗》《柜中缘》 | 兰苑剧场丛海燕专场二 | 1 | 135 | 100% |
| 46 | 6月5日 | 《逐梦记》 | 河海大学江宁分校 | 1 | 600 | 100% |
| 47 | 6月6日 | 昆曲折子戏 | 国民小剧场 | 1 | 100 | 100% |
| 48 | 6月8日—9日 | 《醉心花》 | 重庆文化宫 | 4 | 2400 | 100% |
| 49 | 6月9日 | 传承版《牡丹亭》 | 兰苑剧场 | 1 | 135 | 100% |
| 50 | 6月15日 | 《醉心花》 | 武汉剧院 | 1 | 800 | 100% |
| 51 | 6月16日 | 《孽海记·思凡》《孽海记·双下山》《西厢记·佳期》《西厢记·拷红》 | 兰苑剧场 | 1 | 135 | 100% |
| 52 | 6月17日 | 《白罗衫》 | 江南剧院 | 1 | 700 | 100% |
| 53 | 6月18日 | 昆曲折子戏 | 江南剧院 | 1 | 700 | 100% |
| 54 | 6月21日—22日 | 《醉心花》 | 石家庄大剧院 | 4 | 4000 | 100% |
| 55 | 6月23日 | 《虎囊弹·山门》《牡丹亭·寻梦》《钗钏记·讲书》《红梨记·醉皂》 | 兰苑剧场 | 1 | 135 | 100% |
| 56 | 6月25日—27日 | 《醉心花》 | 深圳南山文体中心 | 5 | 5500 | 100% |
| 57 | 6月28日 | 《醉心花》 | 深圳观澜龙华会堂 | 1 | 1200 | 100% |
| 58 | 6月30日 | 《风筝误·前亲》《水浒记·杀惜》《十五贯·访测》《狮吼记·跪池》 | 兰苑剧场 | 1 | 135 | 100% |
| 59 | 5月24—25日 | 《醉心花》 | 合肥瑶海剧院 | 4 | 5500 | 100% |
| 60 | 7月1日 | 昆曲折子戏公益场演出 | 兰苑剧场 | 1 | 135 | 100% |
| 61 | 7月7日 | 《幽闺记·拜月》《孽海记·思凡》《牡丹亭·拾画叫画》《艳云亭·痴诉点香》 | 兰苑剧场 | 1 | 135 | 100% |
| 62 | 7月8日 | 昆曲折子戏公益场演出 | 兰苑剧场 | 1 | 135 | 100% |
| 63 | 7月8日 | 昆曲折子戏 | 苏州昆曲博物馆 | 1 | 500 | 100% |
| 64 | 7月6日—7日 | 昆曲《醉心花》 | 紫金大戏院 | 2 | 1800 | 100% |
| 65 | 7月12日 | 昆曲折子戏 | 东南大学九龙湖校区 | 1 | 500 | 100% |
| 66 | 7月14日 | 《虎囊弹·山门》《牡丹亭·游园惊梦》《十五贯·访测》《吟风阁·罢宴》 | 兰苑剧场 | 1 | 135 | 100% |
| 67 | 7月21日 | 《牧羊记·小逼》《玉簪记·琴挑》《琵琶记·扫松》《长生殿·小宴》 | 兰苑剧场 | 1 | 135 | 100% |
| 68 | 7月28日 | 《水浒记·借茶》《绣襦记·卖兴》《绣襦记·当巾》《牡丹亭·离魂》 | 兰苑剧场 | 1 | 135 | 100% |
| 69 | 7月10日—30日 | 昆剧折子戏 | 南京博物院非遗馆 | 9 | 800 | 100% |
| 70 | 7月1日—31日 | 昆曲折子戏 | 周庄 | 27 | 20000 | 100% |

续表

| 序号 | 日期 | 剧(节)目 | 演出地点 | 场次 | 观众人数 | 上座率 |
|---|---|---|---|---|---|---|
| 71 | 8月4日 | 《九莲灯·火判》《西楼记·楼会》《牡丹亭·写真》《蝴蝶梦·说亲回话》 | 兰苑剧场 | 1 | 135 | 100% |
| 72 | 8月11日 | 《牡丹亭·游园》《西厢记·佳期》《西厢记·拷红》《狮吼记·跪池》 | 兰苑剧场 | 1 | 135 | 100% |
| 73 | 8月11日 | 《白罗衫》 | 苏州 | 1 | 500 | 100% |
| 74 | 8月18日 | 《玉簪记·琴挑·问病·偷诗·秋江》 | 兰苑剧场 | 1 | 135 | 100% |
| 75 | 8月25日 | 《水浒记·杀惜》《鸣凤记·写本》《奇双会·哭监》 | 兰苑剧场陈睿专场二 | 1 | 135 | 100% |
| 76 | 8月27日 | 昆曲折子戏招待演出 | 兰苑剧场 | 1 | 135 | 100% |
| 77 | 8月1日—31日 | 昆曲折子戏 | 周庄 | 30 | 20000 | 100% |
| 78 | 9月1日 | 《虎囊弹·山门》《幽闺记·拜月》《水浒记·借茶》《蝴蝶梦·说亲回话》 | 兰苑剧场 | 1 | 135 | 100% |
| 79 | 9月2日 | 昆曲折子戏 | 太仓 | 1 | 500 | 100% |
| 80 | 9月8日 | 《贩马记·哭监·写状·三拉团圆》 | 兰苑剧场 | 1 | 135 | 100% |
| 81 | 9月9日 | 昆曲折子戏 | 苏州昆曲博物馆 | 1 | 500 | 100% |
| 82 | 9月15日 | 《疗妒羹·题曲》《草记·思凡》《十五贯·访测》《牡丹亭·寻梦》 | 兰苑剧场 | 1 | 135 | 100% |
| 83 | 9月16日 | 昆曲折子戏 | 苏州昆曲博物馆 | 1 | 500 | 100% |
| 84 | 9月22日 | 《牡丹亭·问路》《西厢记·佳期》《红梨记·亭会》《凤凰山·百花赠剑》 | 兰苑剧场 | 1 | 135 | 100% |
| 85 | 9月23日 | 昆曲折子戏公益场演出 | 兰苑剧场 | 1 | 135 | 100% |
| 86 | 9月29日 | 《占花魁·湖楼》《牡丹亭·闹学》《西厢记·拷红》《燕子笺·狗洞》 | 兰苑剧场 | 1 | 135 | 100% |
| 87 | 9月30日 | 昆曲折子戏公益场演出 | 兰苑剧场 | 1 | 135 | 100% |
| 88 | 9月20日—30日 | 昆剧折子戏 | 南京博物院非遗馆 | 10 | 850 | 100% |
| 89 | 9月1日—30日 | 昆曲折子戏 | 周庄 | 30 | 20000 | 100% |
| 90 | 10月6日 | 《琵琶记·扫松》《焚香记·阳告》《十五贯·访测》《长生殿·小宴》 | 兰苑剧场 | 1 | 135 | 100% |
| 91 | 10月7日 | 昆曲折子戏 | 苏州昆曲博物馆 | 1 | 500 | 100% |
| 92 | 10月4日 | 昆曲折子戏 | 中山陵 | 1 | 150 | 100% |
| 93 | 10月13日 | 《风筝误·前亲》《牡丹亭·写真》《西厢记·佳期》《望湖亭·照镜》 | 兰苑剧场 | 1 | 135 | 100% |
| 94 | 10月17日—18日 | 昆曲艺术节《醉心花》 | 苏州保利大剧院 | 2 | 2200 | 100% |
| 95 | 10月20日 | 《白蛇传·断桥》《艳云亭·痴诉》《玉簪记·琴挑》《长生殿·闻铃》 | 兰苑剧场 | 1 | 135 | 100% |
| 96 | 10月26日—27日 | 昆曲折子戏《牡丹亭》 | 清华大学 | 2 | 900 | 100% |
| 97 | 10月27日 | 《虎囊弹·山门》《幽闺记·拜月》《草海记·思凡》《狮吼记·跪池》 | 兰苑剧场 | 1 | 135 | 100% |
| 98 | 10月1日—30日 | 昆曲折子戏 | 周庄 | 30 | 20000 | 100% |
| 99 | 11月3日 | 《虎囊弹·山门》《占花魁·湖楼》《祝发记·渡江》《蝴蝶梦·说亲回话》 | 兰苑剧场 | 1 | 135 | 100% |
| 100 | 11月9日—11日 | 昆曲折子戏 | 北京大学 | 3 | 2400 | 100% |
| 101 | 11月10日 | 《草海记·思凡》《草海记·双下山》《牡丹亭·寻梦》《牡丹亭·写真》 | 兰苑剧场 | 1 | 135 | 100% |
| 102 | 11月12日 | 《319》 | 江南剧院 | 1 | 600 | 100% |

续表

| 序号 | 日期 | 剧(节)目 | 演出地点 | 场次 | 观众人数 | 上座率 |
|---|---|---|---|---|---|---|
| 103 | 11月17日 | 《三岔口》《十五贯·访测》《牡丹亭·游园惊梦》《鲛绡记·写状》 | 兰苑剧场 | 1 | 135 | 100% |
| 104 | 11月18日 | 昆曲折子戏 | 兰苑剧场招待演出 | 1 | 135 | 100% |
| 105 | 11月18日 | 《幽闺记》 | 江苏大剧院 | 1 | 800 | 100% |
| 106 | 11月20日 | 《桃花扇》 | 江苏大剧院 | 1 | 800 | 100% |
| 107 | 11月24日 | 《钗钏记·落园》《牡丹亭·冥誓》《牡丹亭·幽媾》《红梨记·醉皂》 | 兰苑剧场 |  | 135 | 100% |
| 108 | 11月27日 | 《逐梦记》 | 江苏大剧院 | 1 | 800 | 100% |
| 109 | 11月1日—30日 | 昆曲折子戏 | 周庄 | 30 | 20000 | 100% |
| 110 | 12月1日 | 《孽海记·双下山》《十五贯·访测》《水浒记·借茶》《艳云亭·点香》 | 兰苑剧场 | 1 | 135 | 100% |
| 111 | 12月8日 | 《牡丹亭·游园惊梦》《牡丹亭·寻梦》《牡丹亭·拾画》《狮吼记·跪池》 | 兰苑剧场 | 1 | 135 | 100% |
| 112 | 12月7日—9日 | 《西楼记》 | 台北戏剧院 | 3 | 3600 | 100% |
| 113 | 12月14日—15日 | 《西楼记》 | 高雄卫武营艺术文化中心戏剧院 | 2 | 3000 | 100% |
| 114 | 12月15日 | 《玉簪记·琴挑》《孽海记·思凡》《西厢记·佳期》《西厢记·拷红》 | 兰苑剧场 | 1 | 135 | 100% |
| 115 | 12月19日 | 昆曲折子戏 | 南京一中 | 1 | 350 | 100% |
| 116 | 12月22日 | 《风筝误·前亲》《幽闺记·踏伞》《钗钏记·相约讨钗》《牡丹亭·冥判》 | 兰苑剧场 | 1 | 135 | 100% |
| 117 | 12月25日 | 昆曲折子戏省文联专场 | 恩剧场 | 1 | 500 | 100% |
| 118 | 12月26日 | 昆曲折子戏 | 国民小剧场 | 1 | 350 | 100% |
| 119 | 12月28日 | 昆曲折子戏 | 省电力设计院 | 1 | 350 | 100% |
| 120 | 12月29日 | 《玉簪记·琴挑》《玉簪记·问病》《玉簪记·偷诗》《玉簪记·秋江》 | 兰苑剧场 | 1 | 135 | 100% |
| 121 | 12月30日 | 华国贤个人专场 | 兰苑剧场 | 1 | 135 | 100% |
| 122 | 12月31日 | 昆剧跨年演出 | 江南剧院 | 1 | 800 | 100% |
| 123 | 12月1日—31日 | 昆曲折子戏 | 周庄 | 30 | 20000 | 100% |
|  |  |  |  | 431 | 265465 |  |

## 江苏省演艺集团昆剧院2018年度基本情况一览表

| 单位名称 | 江苏省演艺集团昆剧院 | | |
|---|---|---|---|
| 单位地址 | 江苏省南京市秦淮区朝天宫4号 | | |
| 团长 | 李鸿良 | | |
| 工作经费 | 万元 | 经费来源 | 财政补贴、自营收入 |
| 在编人数 | 107人 | 年龄段 | A 7 人,B 55 人,C 45 人 |
| 院(团)面积 | 5400m² | 演出场次 | 448 |

注:A:18—30岁;B:31—50岁;C:51岁以上。

【 浙江昆剧团 】

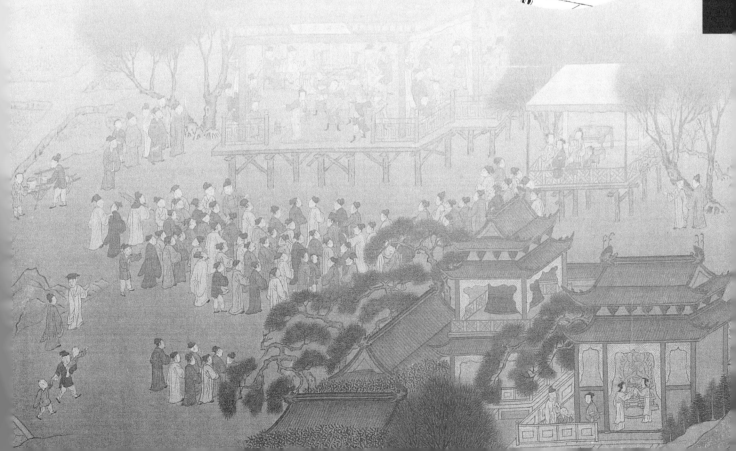

# 浙江昆剧团2018年度昆曲工作综述

## 一、强化党建抓管理，强化传承抓剧目

（一）传承经典，复排多部传统大戏

以保护和传承昆曲艺术为己任，秉持着抢救与保护的责任，经过一年时间的筹备和对"残缺"剧目的修复，复排经典剧目《玉簪记》《牡丹亭》《义侠记——潘金莲》《西园记》《风筝误》《雷峰塔》等6台传统大戏，达到历年传承之最。

（二）纪念名家，创新舞台形式

为融入中华民族伟大复兴事业的精神传统，通过纪录片的舞台形式纪念朱国樑先生；追忆浙昆在其前身——"国风"时期所经历的种种艰难险阻；追忆"国风"前辈历经凄风苦雨，坚持不懈，最终使昆剧艺术重获新生的感人故事。

（三）回归原著，传承传统古本

《雷峰塔》在创排过程中本着"古不陈旧，新不离本"的理念，尊重原著，大量保留了昆剧古文化的本色与原剧艺术的精华，使剧情与历史都回归传统昆曲《雷峰塔》的原貌。同时，在叙事节奏、舞台空间等方面力求适应观众的观赏习惯，并配合全新模式的宣传推广方式，使生活元素与剧情结合，将剧目原景用创新的形式予以呈现，带领观众从戏外感受戏中的场景，给予观众新的艺术体验。《雷峰塔》是浙昆继《西园记》《乔小青》《红梅记》之后复排的又一部讲述杭州故事的作品，是昆曲"杭州四部曲"的压轴之作。

## 二、强化公益抓活动

（一）组织参加各类戏曲演出季活动

组织"幽兰芳华　万代传承——浙江昆剧团迎新春精品折子戏专场"、浙江省传统戏曲演出季活动。创新策划为期6天的"2018年浙江昆剧团518传承演出季"，采用网络售票的方式，通过不送一张赠票的销售宣传方案，实现票房收入达31万元，再创浙昆票房新高。

（二）创新创作昆歌《真理的味道》

由厅机关党委、浙江昆剧团联合出品原创昆歌《真理的味道》，唱响中央电视台戏曲频道2018年元宵戏曲春晚。为庆祝十九大的召开，迎接建党100周年，浙江昆剧团创作营销推广创新团队根据《共产党宣言》翻译者陈望道同志"粽子蘸墨"的故事创作了昆歌《真理的味道》。歌曲融合《国际歌》《牡丹亭》【皂罗袍】、《浣纱记》【胜如花】等元素，结合交响合唱等艺术形态，将昆曲曲调与现代歌曲结合，使作品既有昆曲味，又有中国情，既有传统的根，又有时代的魂。

（三）开创"三地联动"品牌，联动昆曲唱响全国

积极参与长三角合作交流，共建昆曲艺术交流推广网络。演出以共襄文化盛举为主题，提升省市间的联动。目前传统大戏《牡丹亭》《十五贯》《雷峰塔》等剧目已开启联动演出模式，2018年分别在深圳、珠海、江门、上海、杭州、泉州、遂昌、长春、四川等地进行展演。

（四）举办个人艺术专场，培养全能型人才

全能型艺术人才也是传统文化的一种融合发展，意在丰富昆曲的表演手段。李琼瑶是浙昆优秀演员和优秀党员的标杆性人物。11月28日在杭州儿艺剧场举办"李琼瑶个人艺术专场"。12月1日转战上海，在周信芳戏曲空间举办"李琼瑶个人艺术专场"。

## 三、强化创新抓传播

（一）开办"跟我学"公益培训班

到2018年初，浙昆的"跟我学"公益昆剧培训班已开设了3期共13个班，报名人数达400余人。2018年11月，"跟我学"第四期公益培训班继续开班。浙昆将长期开展曲社活动，为所有学员和昆曲爱好者搭建一个继续学习、交流昆曲的平台。

（二）录制《幽兰讲堂——昆曲来了》节目公益传播

昆剧百讲"幽兰讲堂"是国家艺术基金2017年度传播交流推广资助项目，目的是通过以讲带演的方式引领学生参与昆曲的唱念欣赏、身段体验、表演互动，传递和普及昆曲的色彩内涵、服饰文化、历史知识，并进行昆曲导赏。2018年9月，浙昆与杭州电视台合作录制"幽兰讲堂——昆曲来了"节目，通过杭州电视台这个媒体平台大范围地传播与推广昆曲这一传统艺术，向社会大众和昆曲爱好者介绍昆曲历史、昆曲文化和昆曲艺术，实现戏曲的传承与传播共繁荣。

（三）合作设立"昆曲实验基地"，"戏曲进校园"再获殊荣

浙昆与院校深度合作，共建传统文化新传承。双方以学校为核心，以学生为主体，加大"戏曲进校园"的创新力度。2018年7月，浙江昆剧团携手杭州育才中学在

第二十二届少儿戏曲小梅花集体节目荟萃中,获得联唱类最佳集体节目的荣誉。

(四)实施国家艺术基金项目

2018年7月20日,由浙江昆剧团主办、浙江艺术职业学院协办的国家艺术基金2018年度艺术人才培养项目"周传瑛昆生表演艺术培训班"在浙江艺术职业学院正式开班。参加此次培训班的学员来自全国各地,学员的专业有昆剧、京剧、越剧、湘剧、乱弹、淮剧、调腔、瓯剧、睦剧、粤剧等剧种。本次培训班以弘扬和传承中国传统戏曲文化为宗旨,通过培训,让来自全国各地戏曲生行的学员们在学术上和技艺上能够达到新高度。培训班为期30天,8月20日30名学员汇报演出了《牡丹亭·拾画》《长生殿·迎像》《彩楼记·拾柴》《牡丹亭·叫画》《连环计·梳妆》《长生殿·小宴》《红梨记·亭会》等剧目。

## 四、强化交流抓品牌

亮相第七届中国昆剧艺术节。10月13日下午,浙江昆剧团"名家传戏——当代昆剧名家收徒传艺工程"折子戏专场,在具有历史气息的苏州开明大戏院响亮开锣。10月14日晚,浙江昆剧团参加第七届中国昆剧艺术节的传承大戏《雷峰塔》在苏州文化艺术中心大剧院隆重上演。平均年龄18岁的"代"字辈演员首次亮相中国昆剧艺术节,他们是昆剧史上最为年轻的团队,专家学者称:"我们看到了传统文化再度发展的创新希望。"

(一)赴新加坡交流演出

11月10日,浙江昆剧团三大佛教经典大戏之一、原创昆剧《无怨道》亮相新加坡双林寺,上演了一段兄弟情深,从产生罅隙到解怨的曲折动情的故事。

(二)亮相江苏紫金京昆群英会

两年一届的紫金京昆艺术群英会,于11月下旬在南京如期举行。继上一届群英会上《大将军韩信》的演出备受好评后,11月26日,浙昆经典传承大戏《西园记》在南京江南剧院隆重上演。

# 昆曲来了

2019年,由浙江昆剧团和杭州电视台联合出品的首档面向社会大众展示现场教学的戏曲类推广性节目"幽兰讲堂——昆曲来了"正式上线,并于2月22日晚20:30在杭州电视台文化频道全网独播。该节目以传承和传播昆曲文化为己任,目的是让更多的昆曲艺术爱好者熟悉和热爱昆曲,更好地了解中国传统文化。

昆曲好比空谷幽兰,雅致恬淡,它的一招一式、一顾一盼在舞台的演绎中清晰可见。电视化的形式、多视角的呈现、多维度的展现让舞台艺术的电视化更加饱满。"幽兰讲堂——昆曲来了"是通过电视媒体向社会大众和昆曲爱好者介绍昆曲历史、昆曲文化和昆曲艺术的系列活动。全集包含48期内容,主要是从昆曲剧目导赏、昆曲艺术教学、昆曲音乐鉴赏等方面进行现场教学。

昆曲之情坚稳如磐石,初心不变,不管时代如何更迭,潮流如何导向,它一直恪守严格的程式化表演、缓慢的板腔体节奏,以文雅的唱词、细腻的表演代代相传。在长三角一体化上升为国家战略的同时,江、浙、沪之间的合作不断升温。"幽兰讲堂——昆曲来了"特邀江、浙、沪的汪世瑜、蔡正仁、计镇华、张静娴、王芳、张世铮、孔爱萍等全国知名昆曲表演艺术家参与其中,亲授昆曲技艺。他们轮番登场,尽显芳华,将昆曲的魅力展现得淋漓尽致,共同打响了江南文化品牌。

该节目以长三角地区为首,注重提升文化原创力,促进各地区昆曲共同发展。同时,在保护和传承好优秀传统文化的基础上实现创造性转化、创新性发展。

## 昆曲"跟我学"公益培训班

从2016年9月11日第一期初级班正式开班以来,浙江昆剧团举办的"跟我学"活动已经开展了近两年的时间。在这近两年的时间里,浙江昆剧团投入了最好的师资和条件支持:国家一、二级演员轮番上阵,两个排练厅从下午到晚上同时开放,并不定期地为学员提供到现场观摩演出的机会。而所有这一切都是从昆曲的推广和公益的角度出发,不收取任何费用。如今当初第一期初级班的学员已经升入中级班,第二期初级班学员的学习也将告一段落。可谓兰子初成,芬芳可待。

到2018年初,浙昆的"跟我学"公益昆剧培训班已开设了3期共13个班,报名人数达400余人。2018年11月,"跟我学"第四期公益培训班继续开班。浙昆将长期开展曲社活动,为更多的学员和昆曲爱好者搭建一个

继续学习、交流昆曲的平台。

浙江昆剧团"跟我学"昆曲培训班自开班以来,受到了广大戏迷的热情关注,全省戏迷的报名人数远超团里的预计。"层次高,范围大,受众广"是此次由浙江昆剧团与杭州有戏网络科技有限公司共同面向社会开办的"跟我学"培训班的最大收获。学员们来自各行各业,既有专业院团的演员,也有教师、医生、公务员、创业青年、在校学生;既有5岁的娃娃,也有79岁的老戏迷。

"跟我学"培训班,让更多的人看到了昆曲的群众基础还是扎实的,昆曲的魅力还是能够吸引不同层次和不同年龄的戏迷的。浙江昆剧团将不断创新,用更多的好戏、更多的公益活动来传承好、发展好昆曲这门艺术,服务好广大戏迷朋友。

# 守望一生
## ——一个不能被忘却的人

创意策划:浙江昆剧团创作营销推广创新团队
出 品 人:周鸣岐
艺术总监:王明强
统    筹:俞锦华
策    划:吴 凝、鲍 晨

朱国樑(1903—1961)

浙江镇海人,肄业于上海法政学堂。后随苏州滩簧艺人张柏生学习苏滩。他擅长编唱"时事新赋",其中的《三百七十行》《爱皮西》《哭孙中山》《烂污三鲜汤》《狗恋爱》《地球一角落》《新女界现形记》等内容切中时弊,风趣幽默,曾风靡一时。

1928年与张柏生之女张凤云共同创办国风社(后易名为"国风社"),应接苏滩堂会,在电台演唱、录制唱片,并于上海新新游乐场演出。1935年3月,朱国樑与舒相骏、贺桂荪、蒋春申等在沪发起组织苏滩歌剧研究会,并被推选为常务理事。在此期间,他即尝试将苏滩《花魁记》《白蛇传》等节目串联,整理成本戏演出。后又将自编历史剧《林则徐》以及昆剧改编本《呆中福》《翡翠园》等搬上苏剧舞台,使曲艺形式的苏滩逐步发展成苏剧。1941年8月,朱国樑将国风社易名为"国风苏剧团",为苏剧事业作出了开创性贡献。后因编演爱国抗日的节目,受到敌伪打压,被迫解散剧团,无奈离沪,辗转演出于江、浙、沪等地水陆码头,经历了一条极为艰难曲折的创业道路。

朱国樑更是昆剧事业的支持者。1940年代初,仙霓社散班后,他在自身经济条件十分困苦的情况下,仍先后热情接收赵传珺、沈传芹、王传淞、周传瑛、刘传蕻、沈传锟、包传铎、周传铮等昆剧"传"字辈演员进入国风,使行将断绝的昆剧演出得以依附于苏剧而薪传不息,一直坚持到中华人民共和国成立。1952年底,在他的决定下,国风进入杭州演出,名为"国风昆苏剧团"。1953年,剧团获民营公助资质。1956年4月,浙江国风昆苏剧团更名为"浙江昆苏剧团",转为国营,其后进京演出昆剧《十五贯》,名动京华,有"一出戏救活了一个剧种"之誉。这十余年间,经朱国樑之手编剧、导演的苏、昆剧目有《活捉王魁》《活捉张三郎》《光荣之家》《血泪相思》《疯太子》《五子哭坟》《秦香莲》《碧玉簪》《珍珠衫》《珍珠塔》《拜月亭》等,数以百计。

朱国樑工丑行,兼老生、净行。演唱口齿清,咬字准,音色美,韵味浓。对艺术严肃认真,虚心好学,不断提高自己的艺术水平。他饰演苏剧《白蛇传》中的法海、《渔家乐》中的万家春、《贩马记》中的李奇、《牡丹亭》中的杜宝、《西厢记》中的惠明等各种类型人物,均形象逼真,有声有色。1954年参加华东地区戏曲观摩演出大会,他在苏剧《窦公送子》中扮演窦公,大段唱词、白口均用苏州乡音,具有浓郁的地方色彩。在表演斥责刘智远负义这段戏时,他双目圆睁,口劲十足,连唱带骂,声泪俱下,成功塑造了一位正义凛然的窦公形象,因此获"老艺人荣誉奖"。朱国樑亦演昆剧,并刻意求精,被周传瑛认为"完全够得上成为合格的姑苏正宗昆剧演员"。他在昆剧《十五贯》中饰演的过于执(1956年由上海电影制片厂摄制为彩色影片,也是他流传于世的唯一影像资料),是个全新的舞台形象。他把一个自命不凡,但实际上是主观主义、草菅人命的官僚形象刻画得入木三分,获得了广大观众的好评,并受到田汉、欧阳予倩、梅兰芳、俞振飞、阿甲、李少春、孙维世、黄克保、汪曾祺等名家的赞赏。

朱国樑天资聪颖,且勤勉不辍,是一位集编剧、导演、表演、管理、宣传、营销于一身的梨园奇才。他平生

对待艺术事业,识大体,顾大局,百折不回;对待同道朋友,求贤若渴,古道热肠。更为难能可贵的是,他从不计较个人名利,德艺双馨,堪称国士。

朱国樑的长女相群(1929—1993),为浙昆乐队主胡;次女世莲(1932—  ),原工旦,后负责剧团衣箱;幼女世藕(1934—2009),兼工生、旦,1951年国风在嘉兴登记为合法剧团后,曾任团长,后调入北方昆曲剧院任导演、教师。

1961年3月10日,朱国樑因病于杭州逝世,享年59岁。

纪念朱国樑先生,追忆浙昆在其前身——"国风"时期所经历的种种艰难险阻,追忆"国风"前辈历经凄风苦雨,坚持不懈,最终使昆剧艺术重获新生的感人故事,今天的我们,就是要通过这些故事来体现自强不息、敬业乐群的中华传统美德,弘扬促进社会和谐、鼓励人们向上向善的思想文化内容和中华人文精神等时代主题。本场演出的根本目的是,反映浙昆人数十年来始终不忘初心(为昆剧艺术的存亡续绝)、牢记使命(弘扬优秀传统文化,以期融入中华民族伟大复兴事业洪流)的精神传统。

顾问组(排名不分先后)
钱法成、朱世莲、俞康、龚世葵、王世瑶、周世瑞、张世铮、沈世华、王世菊、汪世瑜、钮骠、袁小牧、岳云芳

主创名单
编/导——孙晓燕　　撰　稿——张一帆
词/曲——周鸣岐　　配　器——徐鸿鸣
舞美设计——倪　放　灯光设计——田　康
多媒体设计制作——易长安
主题歌演唱——张朝晖、孙晓燕

导演寄语
从陌生到相知;从一无所知到感人至极;从无处下手到逐渐走进您丰富的心灵。因为认识您,我再次坚定了昆曲这份崇高的事业;我知道了我们的今天是无数昆曲人默默付出的成果。您,也许有很多人不知道,但作为昆剧人一定不会忘记您——朱国樑先生。我要用我真挚的情感和独特的方式来讲述您的故事:平凡的您,造就了不平凡的团。因为有您的坚守,才有今朝昆曲的兴盛……

谨以此剧献给浙昆先贤朱国樑先生以及所有为昆剧事业做出贡献、付出毕生心血的老一辈艺术家们。

撰稿寄语
朱国樑先生名字的含义,我更愿意用"国士无双、风雅栋梁"这八个字来阐发。

他,以世所罕有的诚意与善意,常人无法企及的宽阔胸怀,为了人生理想不计个人得失的品格,成就得更多的是他人的辉煌。朱老用他的一生完美诠释了王国维先生的话,称其为"国士"当不过分。

"古今之成大事业、大学问者,必经过三种之境界:'昨夜西风凋碧树。独上高楼,望尽天涯路',此第一境也。'衣带渐宽终不悔,为伊消得人憔悴',此第二境也。'众里寻他千百度,蓦然回首,那人却在,灯火阑珊处',此第三境也。"

《诗经》中,"风"为民间歌谣;"雅"为贵族音乐,正与苏剧、昆剧的艺术风格相合。"梁"的本意是桥,后来引申为屋宇中的主支撑构件。无论是桥,还是栋梁,起到的都是接引和支撑的作用。朱老去世的时间据说是江南风俗"老和尚过江"之日,亦传即达摩一苇渡江之日,意为自此春暖花开,可以收起寒衣。渡人亦是度人,度人亦是度己。朱老一生都在为苏剧的创生和昆剧的复活默默地做贡献,正可谓"风""雅"二部之津梁与栋梁。

演员表
朱国樑——余　斌(浙江话剧团　国家一级演员)
俞志青(国家一级演员)　汤建华(国家一级演员)
周　玺(周传瑛孙女)　胡立楠(国家二级演员)
洪　倩(国家二级演员)　耿绿洁(国家二级演员)
程平安(优秀青年演员)

《十五贯·判斩》演员表
况　钟——鲍　晨　熊友兰——曾　杰
苏戌娟——胡　娉　门　子——李琼瑶
刽子手——薛　鹏　朱　斌
朱振莹　　　　　　程子明

参　演
"代"字辈学员

乐队
司鼓:王明强　　　　司笛:马飞云
笙:王　成、叶顺凯　新笛:姚云山
箫:陈锦程　　　　　唢呐:陈锦程、叶顺凯
二胡(一):王世英、应晨曦　二胡(二):程　峰
中胡:黄可群　　　　琵琶:项　宇

三弦:汪一帆　　　　　中阮:钱柯宇　　　　　音响:朱　旷
扬琴:黄　瑾、洪艺轩　古筝:陈　岩　　　　　装置:汪永林、赵光庆
新笛:姚云山、陈锦程　唢呐:陈锦程、叶顺凯　道具:陈红明
小锣:罗祖卫　　　　　铙钹:霍瑞涛　　　　　服装:姜　丽、来建成
大锣:张朝晖　　　　　　　　　　　　　　　　化妆:吴　佳、李密密
打击乐:吴霄桐、钱　磊、宋　扬、陈楚恒　　　盔帽:李法为

舞美　　　　　　　　　　　　　　　　　　　　鸣谢浙江话剧团有限公司的大力支持。
灯光:宋　勇、周华欣、胡英琦

# 浙江昆剧团 2018 年度演出日志

| 序号 | 演出时间 | 地点 | 剧目 | 主要演员 | 观众人次 | 其他（编剧、导演、作曲等） |
|---|---|---|---|---|---|---|
| 1 | 1月3日 | 杭州育才中学 | 幽兰讲堂 | 胡娉、鲍晨、李琼瑶等 | 250 | |
| 2 | 1月19日下午 | 嵊州文化礼堂 | 《烂柯山》 | 鲍晨、王静等 | 450 | |
| 3 | 1月19日晚上 | 嵊州文化礼堂 | 《西园记》 | 曾杰、胡娉、鲍晨、张侃侃等 | 450 | 原著:(明)吴炳<br>改编:贝庚<br>作曲:陈祖赓、张世铮、刘维加 |
| 4 | 1月21日 | 苏州昆曲博物馆 | 折子戏专场 | 张唐逍、王恒涛、吴心怡等 | 100 | |
| 5 | 3月1日 | 浙江胜利剧院 | 折子戏专场 | 白云、毛文霞、项卫东等 | 550 | |
| 6 | 3月3日 | 余杭仁和镇剧院 | 《西园记》 | 曾杰、胡娉、鲍晨、张侃侃等 | 450 | 原著:(明)吴炳<br>改编:贝庚<br>作曲:陈祖赓、张世铮、刘维加 |
| 7 | 3月5日 | 杭州永福寺 | 折子戏专场 | 胡娉、张侃侃等 | 350 | |
| 8 | 5月15日 | 浙江胜利剧院 | 《一个不能被忘却的人——朱国桢》 | 余斌、俞志青、汤建华、周玺 | 500 | 编剧、导演:孙晓燕<br>作曲:周鸣岐 |
| 9 | 5月16日 | 浙江胜利剧院 | 姚传芗弟子专场（《牡丹亭》） | 邢金沙、张志红、沈世华、胡锦芳 | 630 | |
| 10 | 5月17日 | 浙江胜利剧院 | 姚传芗弟子专场（《折子戏》） | 徐云秀、张志红、梁谷音、王奉梅 | 600 | |
| 11 | 5月18日 | 浙江胜利剧院 | 《风筝误》 | 曾杰、朱斌、田漾、徐霓、洪倩 | 650 | 剧本整理:周世瑞<br>导演:王世菊<br>唱腔设计、作曲:程峰 |
| 12 | 5月19日 | 浙江胜利剧院 | 《潘金莲》 | 王静、项卫东 | 600 | 艺术指导:梁谷音、叶镇华 |
| 13 | 5月20日 | 浙江胜利剧院 | 《玉簪记》 | 毛文霞等 | 680 | 艺术指导:岳美缇、张静娴 |
| 14 | 5月29日 | 浙江省委党校 | 折子戏专场 | 李琼瑶、鲍晨、张侃侃 | 300 | |
| 15 | 6月9日 | 塘栖镇文化礼堂 | 《牡丹亭》 | "代"字辈 | 430 | 剧本改编:周世瑞<br>编曲:程峰 |
| 16 | 6月30日 | 杭州剧院 | 《雷峰塔》 | 胡娉、倪润志、曾杰 | 800 | 整理改编:黄先钢<br>导演:张铭荣 |

续表

| 序号 | 演出时间 | 地点 | 剧目 | 主要演员 | 观众人次 | 其他（编剧、导演、作曲等） |
|---|---|---|---|---|---|---|
| 17 | 7月1日 | 杭州剧院 | 《雷峰塔》 | 胡娉、倪润志、曾杰 | 800 | 整理改编：黄先钢 导演：张铭荣 |
| 18 | 7月3日 | 杭州艺苑、艺海楼 | 《牡丹亭》 | "代"字辈 | 200 | 剧本改编：周世瑞 编曲：程峰 |
| 19 | 7月12日 | 团部 | 折子戏专场（外事演出） | "代"字辈 | 30 | |
| 20 | 8月19日 | 浙艺小剧场 | 国家艺术基金"周传瑛昆生表演艺术培训班"汇报演出 | 培训班学员 | 120 | |
| 21 | 8月28日 | 吉林长春国际会议中心 | 《牡丹亭》 | 曾杰、胡娉 | 800 | 剧本改编：周世瑞 编曲：程峰 |
| 22 | 8月29日 | 吉林长春国际会议中心 | 《白蛇传》 | 曾杰、胡娉 | 800 | |
| 23 | 9月6日 | 晋江戏剧中心 | 《十五贯》 | 鲍晨、朱斌、曾杰、胡娉 | 900 | 改编：钱法成 导演：沈斌 唱腔设计：张世铮 |
| 24 | 9月7日 | 晋江戏剧中心 | 《西园记》 | 曾杰、胡娉、鲍晨、张侃侃等 | 900 | 原著：（明）吴炳 改编：贝庚 作曲：陈祖赓、张世铮、刘维加 |
| 25 | 9月20日 | 白马湖展览中心 | 《牡丹亭》 | 吴心怡、张唐逍 | 300 | 剧本改编：周世瑞 编曲：程峰 |
| 26 | 9月21日 | 白马湖展览中心 | 《牡丹亭》 | 吴心怡、张唐逍 | 300 | 剧本改编：周世瑞 编曲：程峰 |
| 27 | 9月20日 | 杭州育才中学 | 幽兰讲堂 | 耿绿洁、俞志青等 | 250 | |
| 28 | 9月21日 | 杭州育才中学 | 幽兰讲堂 | 耿绿洁、俞志青等 | 250 | |
| 29 | 9月28日 | 遂昌汤显祖大剧院 | 《十五贯》 | 鲍晨、朱斌、曾杰、胡娉 | 600 | 改编：钱法成 导演：沈斌 唱腔设计：张世铮 |
| 30 | 9月29日 | 遂昌汤显祖大剧院 | 《牡丹亭》 | 曾杰、胡娉、张侃侃等 | 600 | 剧本改编：周世瑞 编曲：程峰 |
| 31 | 10月8日 | 上海长三角武戏大赛 | 《雷峰塔》片段 | 倪润志等 | 150 | |
| 32 | 10月11日 | 上海长三角武戏大赛 | 《扈家庄》等折子戏 | 倪润志等 | 150 | |
| 33 | 10月13日 | 苏州开明大戏院 | 折子戏专场 | 朱振莹、王恒涛、席秉琪、张侃侃 | 500 | |
| 34 | 10月14日 | 苏州文化艺术中心剧院 | 《雷峰塔》 | 毛文霞、胡娉、倪润志、张侃侃、吴心怡、王恒涛 | 900 | 整理改编：黄先钢 导演：张铭荣 |
| 35 | 10月24日 | 杭州育才中学 | 幽兰讲堂 | 耿绿洁、徐霓、田漾等 | 200 | |
| 36 | 10月31日 | 杭州剧院 | 《牡丹亭》片段 | 曾杰 | 800 | 剧本改编：周世瑞 编曲：程峰 |
| 37 | 11月2日 | 浙江政协礼堂 | 折子戏专场 | 阮登越、王文惠、倪润志等 | 150 | |
| 38 | 11月10日 | 新加坡双林寺 | 《无怨道》 | 鲍晨、杨崑、徐延芬等 | 500 | 编剧：林为林 导演：林为林 作曲：周雪华 |
| 39 | 11月11日 | 新加坡双林寺 | 《无怨道》 | 鲍晨、杨崑、徐延芬等 | 500 | 编剧：林为林 导演：林为林 作曲：周雪华 |

续表

| 序号 | 演出时间 | 地点 | 剧目 | 主要演员 | 观众人次 | 其他（编剧、导演、作曲等） |
|---|---|---|---|---|---|---|
| 40 | 11月16日 | 四川广安大剧院 | 《牡丹亭》 | 杨崑、张侃侃等 | 300 | 剧本改编：周世瑞 编曲：程峰 |
| 41 | 11月20日 | 德清体育馆 | 《雷峰塔》片段 | 倪润志等 | 600 | |
| 42 | 11月20日 | 四川成都三和剧院 | 折子戏专场 | 杨崑、张侃侃等 | 200 | |
| 43 | 11月21日 | 成都华侨城大剧院 | 《牡丹亭》 | 杨崑、张侃侃等 | 650 | 剧本改编：周世瑞 编曲：程峰 |
| 44 | 11月22日 | 成都华侨城大剧院 | 《牡丹亭》 | 杨崑、张侃侃等 | 700 | 剧本改编：周世瑞 编曲：程峰 |
| 45 | 11月26日 | 南京江南剧院 | 《西园记》 | 曾杰、胡娉、鲍晨、张侃侃等 | 450 | 原著：(明)吴炳 改编：贝庚 作曲：陈祖赓、张世铮、刘维加 |
| 46 | 11月28日 | 浙话艺术剧院 | 李琼瑶个人专场 | 李琼瑶、项卫东、蔡正仁、陆永昌 | 500 | |
| 47 | 11月30日 | 浙江省人民大会堂 | 《舞动潮头》 | 倪润志等 | 600 | 词曲：周鸣岐 导演：孙晓燕 |
| 48 | 12月1日 | 上海周信芳戏剧空间 | 李琼瑶个人专场 | 李琼瑶、项卫东、蔡正仁、陆永昌 | 330 | |
| 49 | 12月9日 | 中国昆曲博物馆 | 折子戏专场 | 杨崑、毛文霞等 | 100 | |
| 50 | 12月17日 | 德清实验小学剧场 | 《小萝卜头》 | 李琼瑶、鲍晨、洪倩、胡立楠等 | 250 | 剧本改编：程伟兵 导演：程伟兵 |
| 51 | 12月17日 | 德清实验小学剧场 | 《小萝卜头》 | 李琼瑶、鲍晨、洪倩、胡立楠等 | 250 | 剧本改编：程伟兵 导演：程伟兵 |
| 52 | 12月17日 | 德清实验小学剧场 | 《小萝卜头》 | 李琼瑶、鲍晨、洪倩、胡立楠等 | 250 | 剧本改编：程伟兵 导演：程伟兵 |
| 53 | 12月17日 | 德清实验小学剧场 | 《小萝卜头》 | 李琼瑶、鲍晨、洪倩、胡立楠等 | 250 | 剧本改编：程伟兵 导演：程伟兵 |
| 54 | 12月18日 | 德清实验小学剧场 | 《小萝卜头》 | 李琼瑶、鲍晨、洪倩、胡立楠等 | 250 | 剧本改编：程伟兵 导演：程伟兵 |
| 55 | 12月18日 | 德清实验小学剧场 | 《小萝卜头》 | 李琼瑶、鲍晨、洪倩、胡立楠等 | 250 | 剧本改编：程伟兵 导演：程伟兵 |
| 56 | 12月18日 | 德清实验小学剧场 | 《小萝卜头》 | 李琼瑶、鲍晨、洪倩、胡立楠等 | 250 | 剧本改编：程伟兵 导演：程伟兵 |
| 57 | 12月18日 | 德清实验小学剧场 | 《小萝卜头》 | 李琼瑶、鲍晨、洪倩、胡立楠等 | 250 | 剧本改编：程伟兵 导演：程伟兵 |
| 58 | 12月19日 | 德清实验小学剧场 | 《小萝卜头》 | 李琼瑶、鲍晨、洪倩、胡立楠等 | 250 | 剧本改编：程伟兵 导演：程伟兵 |
| 59 | 12月19日 | 德清实验小学剧场 | 《小萝卜头》 | 李琼瑶、鲍晨、洪倩、胡立楠等 | 250 | 剧本改编：程伟兵 导演：程伟兵 |
| 60 | 12月19日 | 德清实验小学剧场 | 《小萝卜头》 | 李琼瑶、鲍晨、洪倩、胡立楠等 | 250 | 剧本改编：程伟兵 导演：程伟兵 |
| 61 | 12月19日 | 德清实验小学剧场 | 《小萝卜头》 | 李琼瑶、鲍晨、洪倩、胡立楠等 | 250 | 剧本改编：程伟兵 导演：程伟兵 |
| 62 | 12月20日 | 德清实验小学剧场 | 《小萝卜头》 | 李琼瑶、鲍晨、洪倩、胡立楠等 | 250 | 剧本改编：程伟兵 导演：程伟兵 |
| 63 | 12月20日 | 德清实验小学剧场 | 《小萝卜头》 | 李琼瑶、鲍晨、洪倩、胡立楠等 | 250 | 剧本改编：程伟兵 导演：程伟兵 |
| 64 | 12月20日 | 德清实验小学剧场 | 《小萝卜头》 | 李琼瑶、鲍晨、洪倩、胡立楠等 | 250 | 剧本改编：程伟兵 导演：程伟兵 |

续表

| 序号 | 演出时间 | 地点 | 剧目 | 主要演员 | 观众人次 | 其他（编剧、导演、作曲等） |
|---|---|---|---|---|---|---|
| 65 | 12月20日 | 德清实验小学剧场 | 《小萝卜头》 | 李琼瑶、鲍晨、洪倩、胡立楠等 | 250 | 剧本改编:程伟兵<br>导演:程伟兵 |
| 66 | 12月21日 | 德清实验小学剧场 | 《小萝卜头》 | 李琼瑶、鲍晨、洪倩、胡立楠等 | 250 | 剧本改编:程伟兵<br>导演:程伟兵 |
| 67 | 12月21日 | 德清实验小学剧场 | 《小萝卜头》 | 李琼瑶、鲍晨、洪倩、胡立楠等 | 250 | 剧本改编:程伟兵<br>导演:程伟兵 |
| 68 | 12月21日 | 德清实验小学剧场 | 《小萝卜头》 | 李琼瑶、鲍晨、洪倩、胡立楠等 | 250 | 剧本改编:程伟兵<br>导演:程伟兵 |
| 69 | 12月21日 | 德清实验小学剧场 | 《小萝卜头》 | 李琼瑶、鲍晨、洪倩、胡立楠等 | 250 | 剧本改编:程伟兵<br>导演:程伟兵 |
| 70 | 12月25日 | 海宁剧院 | 折子戏专场 | 项天歌、黄翌、王文惠等 | 280 | |

# 湖南省昆剧团

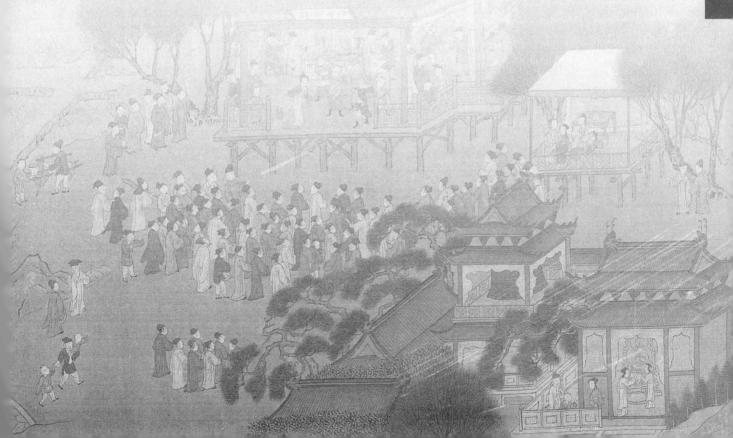

# 湖南省昆剧团2018年度昆曲工作综述

## 一、传统剧目推陈出新

做好昆曲经典剧目及湘昆传统特色剧目的挖掘、整理与传承,一直以来是我团工作的重点。2018年,我团邀请了剧团老一辈艺术家雷子文老师来团传授折子戏《罗梦》;选送刘婕、曹惊霞、陈薇等青年演员去上海向上海昆剧团团长谷好好学习《目连救母》等剧目,完成了折子戏《琴挑》《偷诗》《目连救母》的传承工作。

## 二、新编昆剧打造样板精品

创排新编廉政主题大戏《乌石记》,入选国家艺术基金大型舞台艺术创作项目。该剧于7月5日在长沙首演,先后在岳阳、湘潭、郴州、深圳、广州、武汉、广西等地巡演23场,9月在湖南省戏曲演出中心进行了两场结项验收演出,10月参加第七届中国昆剧艺术节、第六届湖南艺术节,获第六届湖南艺术节"田汉大奖"(第三名)、"田汉音乐奖""田汉表演奖"。中共湖南省委常委、省委宣传部部长蔡振红,省文化厅副厅长张帆,省文化厅副巡视员王鹏,市委副书记、市长刘志仁,市委常委、市委宣传部部长冯海燕,副市长贺建期观看演出。该剧契合了反腐倡廉、作风建设的时代强音。

## 三、演出活动丰富多彩

1. 拓展文艺演出幅度,开辟昆剧演出新场所,坚持开展昆曲艺术"六进"活动,结合党的十九大精神完成文艺宣讲50余场次及"我们的中国梦"文化进万家40场次演出活动。并与市群众艺术馆共同举办了"百姓大课堂"昆曲公益班,每月定期安排演员授课,现有40名学员。

2. 开展"雅韵三湘·艺动校园""雅韵三湘·好戏连台"活动。9月,在湖南商务职业技术学院、湖南理工职业技术学院演出两场《乌石记》,在湖南省戏曲演出中心演出两场《乌石记》,通过这样的方式让昆曲走进大学生和老百姓的生活,让更多人了解和喜爱昆曲。

3. 坚持昆曲周周演,为观众演出精彩昆曲折子戏,结合周末剧场开展戏曲进校园、小学生走进剧场、六一儿童节昆曲折子戏专场等特别活动。积极响应并与市区有关单位共同开展精准文化扶贫计划播撒艺术的种子——2018年湖南贫困山区留守儿童艺术帮扶文化志愿活动,每周三我团安排1名演员前往五盖山镇三口洞联校为山区的学生教授昆曲课程。

4. 开展"小桃红·满庭芳"——美丽郴州赏昆曲活动。3月,邀请江苏省演艺集团昆剧院、苏州昆剧院、昆山当代昆剧院的青年演员来郴州交流演出,并为青年演员王福文举办个人折子戏专场。

5. 开辟外界演出活动。9月,广西壮族自治区文化厅与南宁市人民政府特举办第六届"中国—东盟(南宁)戏剧周",我团天香版《牡丹亭》受邀参加此次展演活动,并荣获朱槿花奖"优秀剧目奖"。

6. 10月底参加首届中国戏曲百戏盛典,全国有348个剧种参加此次活动,昆曲作为百戏之祖在此次活动中是首场演出剧种,中国戏剧梅花奖获得者雷玲受邀参加首场昆曲剧目《牡丹亭》的演出。

7. 11月中旬,受邀参加第二届紫金京昆艺术群英会,在南京演出新编历史剧《湘妃梦》。

# 湖南省昆剧团2018年度演出日志

| 序号 | 演出日期 | 演出地点 | 演出剧目 | 参演人数 | 邀请演出单位 |
| --- | --- | --- | --- | --- | --- |
| 1 | 1月5日 | 白石渡镇学校 | 诗歌朗诵《深秋的颂诗》、京剧清唱《咏梅》、女声独唱《映山红》 | 30 | 白石渡镇人民政府 |
| 2 | 1月11日 | 北湖区社会福利院 | 京剧清唱《我的故乡是北京》、器乐合奏《十送红军》《昆曲表演唱》 | 30 | 北湖区社会福利院 |

续表

| 序号 | 演出日期 | 演出地点 | 演出剧目 | 参演人数 | 邀请演出单位 |
|---|---|---|---|---|---|
| 3 | 1月18日 | 汝城县暖水镇广泉村 | 京剧清唱《咏梅》、昆曲《扈家庄》、器乐联奏《拥军秧歌》《南泥湾》等 | 30 | 汝城县暖水镇广泉村委会 |
| 4 | 1月22日 | 桂东县沤江镇罗宵社区 | 歌舞《共圆中国梦》、川剧《变脸》诗歌朗诵《五年抒怀》、昆曲《扈家庄》 | 45 | 罗宵社区居民委员会 |
| 5 | 1月23日 | 华塘镇 | 笛子独奏《山村迎亲人》、昆曲《西游记·借扇》、戏歌《梨花颂》《十九大光辉耀天下》 | 50 | 华塘镇人民政府 |
| 6 | 1月26日上午 | 资兴电厂 | 笛子独奏《山村迎亲人》、昆曲《游园》、戏歌《梨花颂》、诗歌朗诵《献给党的十九大》 | 50 | 武警部队郴州支队第四中队 |
| 7 | 1月26日下午 | 武警部队宜章支队 | 昆曲《醉打山门》《游园》、戏歌《梨花颂》、舞蹈《花开盛世》 | 50 | 武警部队郴州支队三大队宜章支队 |
| 8 | 2月6日 | 柿竹园 | 京剧清唱《咏梅》、舞蹈《花开盛世》、器乐联奏《拥军秧歌》《南泥湾》等 | 30 | 高新区管理委员会 |
| 9 | 2月7日上午 | 永兴县人民公园 | 《深秋的颂诗》《十九大光辉耀天下》《十送红军》《花开盛世》 | 27 | 永兴县文体广新局 |
| 10 | 2月7日下午 | 永兴县消防大队 | 歌曲《花开盛世》《妻子》《十九大光辉放光芒》 | 27 | 永兴县公安消防大队 |
| 11 | 2月7日晚上 | 嘉禾县小元冲村 | 昆曲《醉打山门》《游园》、川剧《变脸》、笙独奏、戏歌《梨花颂》 | 40 | 嘉禾县袁家镇小元冲村委会 |
| 12 | 2月8日上午 | 永兴县黄泥镇 | 《花开盛世》《十送红军》《为共产主义贡献青春》《十九大光辉耀天下》 | 24 | 永兴县黄泥镇人民政府 |
| 13 | 2月8日上午 | 嘉禾县塘村高峰社区 | 戏歌《梨花颂》、诗歌朗诵《五年抒怀》、昆曲《游园》《醉打山门》 | 40 | 嘉禾县塘村高峰社区居民委员会 |
| 14 | 2月8日下午 | 永兴县湘阴渡松柏村 | 歌舞《花开盛世》、朗诵《深秋的颂诗》《十九大精神放光芒》 | 26 | 永兴县湘阴渡镇松柏村 |
| 15 | 2月8日下午 | 嘉禾县坦坪镇汪洋塘村 | 昆曲《借扇》《游园》、川剧《变脸》、笛子独奏《山村迎亲人》 | 40 | 嘉禾县坦坪镇汪洋塘村委员会 |
| 16 | 2月8日晚上 | 嘉禾珠泉镇金田社区 | 戏歌《梨花颂》、歌曲《套马杆》《天上西藏》、昆曲《游园》《醉打山门》 | 40 | 嘉禾珠泉镇金田社区居民委员会 |
| 17 | 3月9日 | 湖南省昆剧团古典剧场 | 《十五贯·杀尤》《风云会·千里送京娘》《十五贯·访鼠测字》 | 50 | "小桃红·满庭芳"——美丽郴州赏昆曲 |
| 18 | 3月13日上午 | 安仁县安平镇坪上村 | 歌舞《共圆中国梦》、朗诵《深秋的颂诗》、女子合奏《十送红军》 | 30 | 安仁县安平镇人民政府 |
| 19 | 3月13日下午 | 安仁县安平镇塘田村 | 女声独唱《为共产主义贡献青春》、朗诵《深秋的颂诗》、昆曲《游园》、笛子《军民大生产》《南泥湾》 | 30 | 安仁县安平镇人民政府 |
| 20 | 3月16日 | 湖南省昆剧团古典剧场 | 《扈家庄》《佳期》《题画》《千里送京娘》《偷诗》 | 55 | "小桃红·满庭芳"——美丽郴州赏昆曲 |
| 21 | 3月21日上午 | 宜章笆篱镇腊元村 | 京剧清唱《我的故乡是北京》、舞蹈《共圆中国梦》、器乐合奏《十送红军》 | 30 | 宜章笆篱镇腊元村 |
| 22 | 3月21日下午 | 宜章县邱家村 | 京剧清唱《我的故乡是北京》《咏梅》、女声独唱《为共产主义贡献青春》、女子器乐合奏《十送红军》 | 30 | 宜章县邱家村委员会 |
| 23 | 3月23日 | 湖南省昆剧团古典剧场 | 《牡丹亭·叫画》《贩马记·写状》《长生殿·哭像》 | 45 | "小桃红·满庭芳"——美丽郴州赏昆曲 |
| 24 | 3月26日 | 武警部队临武中队 | 歌舞《映山红》、笛子独奏《山村迎亲人》、《戏曲联唱》、昆曲《游园》 | 40 | 武警部队临武中队 |

续表

| 序号 | 演出日期 | 演出地点 | 演出剧目 | 参演人数 | 邀请演出单位 |
|---|---|---|---|---|---|
| 25 | 3月30日 | 湖南省昆剧团古典剧场 | 《夜奔》《火判》《扈家庄》《琴挑》《芦花荡》《寄子》《雕窗》《三岔口》《游园惊梦》《雁荡山》 | 60 | "小桃红·满庭芳"——美丽郴州赏昆曲 |
| 26 | 4月12日 | 汝城县马桥镇金宝村 | 昆曲《扈家庄》、器乐合奏《辉煌》、歌舞《花开盛世》《十送红军》 | 40 | 汝城县马桥镇金宝村居委会 |
| 27 | 4月20日 | 桂东县沙田镇万寿宫 | 昆曲《游园》《醉打山门》、歌舞《荷塘月色》、器乐《琴箫合奏》、小品《如此招兵》 | 45 | 桂东县沙田镇万寿宫居民委员会 |
| 28 | 4月26日 | 仰天湖瑶族乡 | 昆曲《扈家庄》《游园》、歌舞《万泉河》、器乐《辉煌》 | 45 | 仰天湖瑶族乡政府 |
| 29 | 4月29日 | 桂东沤江镇金田社区 | 昆曲《游园》、川剧《变脸》、京剧清唱《咏梅》 | 40 | 桂东沤江镇金田社区居委会 |
| 30 | 5月10日 | 永兴县黄泥镇 | 昆曲《扈家庄》《游园》、歌舞《套马杆》、小品《如此招兵》 | 40 | 永兴县黄泥镇人民政府 |
| 31 | 5月18日 | 宜章莽山瑶族乡永安村 | 昆曲《醉打山门》《游园》、歌舞《天上西藏》、朗诵《五年抒怀》 | 40 | 宜章莽山瑶族乡永安村委会 |
| 32 | 5月24日 | 宜章莽山瑶族乡西岭村 | 昆曲《游园》《戏曲联唱》、歌舞《荷塘月色》《天上西藏》、器乐合奏《葡萄熟了》 | 40 | 宜章莽山瑶族乡西岭村委员会 |
| 33 | 5月31日 | 桂阳庙下村 | 《醉打山门》《牡丹亭·游园》 | 30 | 庙下村委会 |
| 34 | 6月6日 | 郴州市十九完小 | 《游园》《醉打山门》《扈家庄》 | 40 | 郴州市十九完小 |
| 35 | 6月12日 | 湘南学院附属小学 | 昆曲《借扇》《游园》、川剧《变脸》 | 45 | 湘南学院附属小学 |
| 36 | 6月15日 | 人民西路社区 | 昆曲《借扇》、器乐《高山流水》、器乐歌曲《好运来》、笛子二重奏 | 40 | 人民路街道人民西路社区 |
| 37 | 6月16日 | 桂东沙田镇燕岩桥社区 | 昆曲《醉打山门》、歌舞《映山红》《天上西藏》、川剧《变脸》 | 40 | 桂东沙田镇燕岩桥社区居委会 |
| 38 | 6月21日 | 武警部队安仁中队 | 昆曲《游园》、京剧《咏梅》、戏歌《梨花颂》、诗歌朗诵《五年抒怀》 | 45 | 武警部队安仁中队 |
| 39 | 7月5日 | 湖南省花鼓戏大舞台剧场 | 《乌石记》 | 70 | 《乌石记》首演 |
| 40 | 7月8日 | 岳阳文化艺术会展中心 | 《乌石记》 | 70 | 《乌石记》巡演 |
| 41 | 7月19日 | 湖南省昆剧团古典剧场 | 《乌石记》 | 70 | 《乌石记》巡演 |
| 42 | 7月20日 | 湖南省昆剧团古典剧场 | 《乌石记》 | 70 | 《乌石记》巡演 |
| 43 | 7月22日 | 湖南省昆剧团古典剧场 | 《乌石记》 | 70 | 《乌石记》巡演 |
| 44 | 7月23日 | 湖南省昆剧团古典剧场 | 《乌石记》 | 70 | 《乌石记》巡演 |
| 45 | 7月24日 | 湖南省昆剧团古典剧场 | 《乌石记》 | 70 | 《乌石记》巡演 |
| 46 | 7月26日 | 永兴人民会堂 | 《乌石记》 | 70 | 《乌石记》巡演 |
| 47 | 7月27日 | 桂阳湘剧保护传承中心 | 《乌石记》 | 70 | 《乌石记》巡演 |
| 48 | 7月28日 | 汝城剧院 | 《乌石记》 | 70 | 《乌石记》巡演 |
| 49 | 8月1日 | 资兴剧院 | 《乌石记》 | 70 | 《乌石记》巡演 |
| 50 | 8月8日 | 深圳南山文体中心 | 《乌石记》 | 70 | 《乌石记》巡演 |
| 51 | 8月9日 | 深圳南山文体中心 | 《乌石记》 | 70 | 《乌石记》巡演 |
| 52 | 8月14日 | 广东粤剧院 | 《乌石记》 | 70 | 《乌石记》巡演 |
| 53 | 8月15日 | 广东粤剧院 | 《乌石记》 | 70 | 《乌石记》巡演 |

续表

| 序号 | 演出日期 | 演出地点 | 演出剧目 | 参演人数 | 邀请演出单位 |
|---|---|---|---|---|---|
| 54 | 8月28日 | 苏仙岭苏仙北路居委会 | 昆曲《游园》《醉打山门》、歌曲《映山红》《荷塘月色》 | 40 | 苏仙区苏仙岭街道苏仙北路居委会 |
| 55 | 8月31日 | 湖南省昆剧团古典剧场 | 天香版《牡丹亭》 | 60 | 《牡丹亭》公演 |
| 56 | 9月4日 | 嘉禾县小元冲村 | 昆曲《醉打》、器乐合奏《十送红军》、歌曲《映山红》、川剧《变脸》 | 45 | 嘉禾县袁家镇小元冲村委会 |
| 57 | 9月11日 | 南宁剧场 | 天香版《牡丹亭》 | 60 | 东盟戏剧周组委会 |
| 58 | 9月18日 | 湖南商务职业技术学院 | 《乌石记》 | 70 | 雅韵三湘·艺动校园 |
| 59 | 9月21日 | 湖南省花鼓戏大舞台剧场 | 《乌石记》 | 70 | 《乌石记》验收 |
| 60 | 9月23日 | 湖南省花鼓戏大舞台剧场 | 《乌石记》 | 70 | 《乌石记》验收 |
| 61 | 9月25日 | 湖南理工职业学院 | 《乌石记》 | 70 | 雅韵三湘·艺动校园 |
| 62 | 10月15日 | 昆山保利大剧院 | 《乌石记》 | 70 | 第七届中国昆剧艺术节组委会 |
| 63 | 10月16日 | 苏州开明戏院 | 《游园》《见娘》《火判》《目连救母》 | 50 | 第七届中国昆剧艺术节组委会 |
| 64 | 10月22日 | 湖南省花鼓戏大舞台剧场 | 《乌石记》 | 70 | 湖南艺术节组委会 |
| 65 | 10月23日 | 湖南省花鼓戏大舞台剧场 | 《乌石记》 | 70 | 湖南艺术节组委会 |
| 66 | 11月8日 | 嘉禾县金田社区 | 昆曲《醉打山门》《戏曲联唱》、歌舞《唱支山歌给党听》《梨花颂》 | 40 | 嘉禾珠泉镇金田社区居民委员会 |
| 67 | 11月16日 | 江苏大剧院 | 《湘妃梦》 | 60 | 紫金京昆艺术群英会组委会 |
| 68 | 12月12日 | 中国评剧院 | 《女弹》 | 30 | 湘戏晋京 |

## 湖南省昆剧团2018年度基本情况一览表

| 单位名称 | 湖南省昆剧团 | | |
|---|---|---|---|
| 单位地址 | 湖南省郴州市人民西路36号 | | |
| 团长 | 罗艳 | | |
| 工作经费 | 421.28万元 | 经费来源 | 财政拨款1306.83万元,上级补助110.50万元,其他收入11万元 |
| 在编人数 | 78人 | 年龄段 | A <u>28</u> 人,B <u>40</u> 人,C <u>12</u> 人 |
| 院(团)面积 | 9628.8m² | 演出场次 | 135场 |

注：A:18—30岁；B:31—50岁；C:51岁以上。

江苏省苏州昆剧院

# 江苏省苏州昆剧院 2018 年度昆曲工作综述

2018 年，江苏省苏州昆剧院获评 2017 年度"江苏省艺术创作工作先进单位"。截至 11 月 15 日，全年演出 328 场，演出收入 256.4 万元。

## 一、组织优秀剧目参加第七届中国昆剧艺术节、紫金京昆艺术群英会演出

苏州昆剧院以"名家传戏——当代昆剧名家收徒传艺工程"入选学生折子戏专场、昆剧新版《白罗衫》和昆剧《风雪夜归人》，以及与北大合作的校园版《牡丹亭》，完成了在第七届中国昆剧艺术节上的全面展示。11 月下旬将以昆剧《风雪夜归人》和昆剧《琵琶记·蔡伯喈》参加紫金京昆艺术群英会的演出。

## 二、圆满完成江苏省舞台艺术重点投入剧目昆剧《风雪夜归人》的创排演出

该剧由江苏省文化厅和苏州市人民政府共同投资制作，是近 30 年来江苏昆剧史上第一部现代昆剧大戏，也是我院 2018 年度的重点艺术创作剧目。剧本改编修改历经 6 稿，创作排练历时 8 个月，将吴祖光的经典话剧以昆剧唯美典雅的表演方式进行演绎，探索经典作品的昆曲表达。导演陈俪领衔主创团队，中国戏剧梅花奖获得者周雪峰和优秀青年演员刘煜担纲主演。

## 三、全面推进经典剧目创排演出和加工提高

昆剧新版《白罗衫》顺利完成 2016 年度国家艺术基金大型舞台剧资助项目结项验收，参加第三届江苏省文华大奖获奖剧目全省巡演，并于 3 月 26 日在上海召开主创座谈会，确定加工提高计划。经典昆剧《琵琶记·蔡伯喈》是苏州市属文艺院团舞台艺术生产重点剧目，历时近三年完成传承工作，并于 2018 年 2 月在我院剧场完成首演，随后开始巡演。该剧的创排坚持昆曲本质美学，坚持以传承为核心，通过名师的口传心授，以戏带功培养人才，以周雪峰、翁育贤、朱璎媛三位主演为代表的一批青年演员实现了艺术水平的全面提升。

昆剧《十五贯》曾经谱写"一出戏救活一个剧种"的佳话，具有传承性和经典性。我院由著名昆剧表演艺术家张世铮传承指导，国家一级演员吕福海导演兼领衔主演，排演"振"字辈青年演员担纲主演版本的《十五贯》。该剧于 4 月在院剧场首演，年内完成全国范围的 8 场巡演，参加了 2018"雅韵三湘·舞台经典"系列演出。

昆剧《义侠记》是著名华语作家白先勇第四次与我院合作的剧目，该剧由著名艺术艺术家梁谷音担任艺术总监，国家一级演员吕佳担纲主演，4 月在北京大学百周年纪念讲堂完成首演。

1 月 1 日圆满完成在本院剧场举办的"源远流长 盛世留芳 2018 新年昆曲音乐会"和在武汉举办的"戏码头·名家名曲清唱新年音乐会"。

与保利院线签订合作协议，完成了青春版《牡丹亭》（精华版）在重庆施光南大剧院、南京保利大剧院等的巡演，共演出 10 场。年内完成了舞台艺术精品《牡丹亭》在苏州大市范围内的 10 场巡演。

派出优秀艺术力量配合苏剧《国鼎魂》的排演，自 2018 年 1 月首演至今共巡演 40 场。

## 四、充分发挥昆曲艺术在对外交流中的独特优势，完成多项海外演出和文化交流工作

第六年参与"昆曲研究推广计划"的实施，3 月赴香港中文大学和香港城市大学，配合白先勇教授昆曲讲座进行示范表演，在利希慎音乐厅进行经典昆曲折子戏专场演出。5 月赴韩国济州岛参加文化节交流活动，于探罗罗共和国和济州石头公园剧场演出昆曲折子戏《游园惊梦》，并表演了民乐合奏。10 月，赴日本福冈为庆祝江苏和福冈友好城市结交 25 周年、福冈县国际交流中心成立 30 周年进行文化交流演出，得到中国驻福冈总领事何振良的高度肯定。10 月下旬赴美国费城、纽约完成庆祝海外昆曲社创社 30 周年系列活动，分别在大费城华人文化中心、法拉盛图书馆、亨特学院举办昆曲和苏剧的示范讲座及文化艺术交流活动，演出了昆曲《牡丹亭》《满床笏》《玉簪记》和苏剧《醉归》。

## 五、深入探索多种艺术传承和艺术创作形式

与北京大学合作，完成由北京高校学生创排的校园传承版《牡丹亭》的传承工作，青春版《牡丹亭》主演及乐队主要成员全部加入"一对一"主教团队，舞美团队全程配合，完成了中国传统昆曲艺术与校园戏曲教育及戏曲学术研究有机结合的创新性实践。与姑苏区政府合作，

打造"戏剧+"文旅结合项目——园林版昆曲《浮生六记》,以苏州沧浪亭为场景,利用昆曲表达展示苏式生活,讲述苏州故事,从而实现世界文化遗产和非物质文化遗产的完美融合。

## 六、努力打造独具特色的苏州"城市会客厅"和"第二课堂"

继续推进剧院开放工作,作为苏州昆曲文化体验基地,我院开设昆曲讲堂定期进行昆曲公益讲座,开放昆曲传承体验空间。每周五至周日面向市民免费开放。定期在中国昆曲剧院进行演出,每周六下午在古典厅堂进行昆曲折子戏专场演出,春、秋两季在苏州昆曲传习所演出实景版《游园惊梦》。截至11月15日,完成了近两万人次的接待工作,剧场、厅堂和实景版演出的观众人数有9000余人。

## 江苏省苏州昆剧院2018年度演出日志

| 时间 | 地点 | 剧目 | 活动内容 | 单场次 |
|---|---|---|---|---|
| 1月1日 | 江苏省苏州昆剧院兰韵剧场 | 新年音乐会 | | 1 |
| 1月5日—6日 | 武汉剧院 | 《名家经典演唱会》 | 戏码头·全国戏曲名家名团武汉行(名家经典演唱会) | 2 |
| 1月13日 | 江苏省苏州昆剧院雅韵厅 | 《下山》《游园惊梦》《访测》 | | 1 |
| 1月18日 | 江苏省苏州昆剧院雅韵厅 | 《游园惊梦》《访测》 | | 1 |
| 1月19日 | 江阴 | 《惊梦》 | | 1 |
| 1月20日 | 江苏省苏州昆剧院(传习所) | 实景版《游园 惊梦》 | | 1 |
| 1月21日 | 昆山巴城俞玖林工作室 | 《狗洞》《拾画叫画》 | 蔡正仁昆曲讲座 | 1 |
| 2月3日 | 江苏省苏州昆剧院雅韵厅 | 《亭会》《吃茶》《照镜》 | | 1 |
| 2月7日—8日 | 江苏省苏州昆剧院兰韵剧场 | 《琵琶记·蔡伯喈》 | 苏州市属文艺院团舞台艺术创作生产重点剧目 | 2 |
| 2月10日 | 江苏省苏州昆剧院雅韵厅 | 《描容别坟》《花婆》《逼休》 | | 1 |
| 2月20日 | 江苏省苏州昆剧院雅韵厅 | 《湖楼》《佳期》《寄子》 | | 1 |
| 2月28日 | 南京理工大学 | 《白罗衫》 | 第三届江苏省文华大奖参演剧目 | 1 |
| 3月1日 | 昆山巴城俞玖林工作室 | 《游园惊梦》 | | 1 |
| 3月3日 | 江苏省苏州昆剧院雅韵厅 | 《见娘》《闹学》《望乡》 | | 1 |
| 3月3日 | 江苏省苏州昆剧院兰韵剧场 | 昆曲演唱会 | 昆曲演唱会 | 1 |
| 3月6日 | 香港中文大学 | 折子戏 | | 1 |
| 3月9日 | 香港城市大学 | 示范(白先勇讲座)《昆曲的情与美》 | | 1 |
| 3月10日 | 江苏省苏州昆剧院雅韵厅 | 《前逼》《火判》《痴梦》 | | 1 |
| 3月12日 | 淀山湖 | 《琵琶记·蔡伯喈》 | | 1 |
| 3月13日 | 昆山巴城 | 《琵琶记·蔡伯喈》 | | 1 |
| 3月14日 | 湖南省昆剧团 | 《偷诗》 | "小桃红·满庭芳"——美丽郴州赏昆曲专场演出 | 1 |
| 3月17日 | 江苏省苏州昆剧院雅韵厅 | 《剪发卖发》《寻梦》《评雪辨踪》 | | 1 |
| 3月18日 | 昆山石浦 | 《琵琶记·蔡伯喈》 | | 1 |
| 3月21日 | 江苏省苏州昆剧院雅韵厅 | 《游园惊梦》 | 招待演出 | 1 |

| 时间 | 地　点 | 剧　目 | 活动内容 | 单场次 |
|---|---|---|---|---|
| 3月23日 | 昆山巴城杨守松工作室 | 昆曲清唱会 | 昆曲艺术欣赏系列 | 1 |
| 3月24日 | 昆山巴城俞玖林工作室 | 《访测》《游园》 | | 1 |
| 3月25日 | 江苏省苏州昆剧院雅韵厅 | 《游殿》《打子》《相约讨钗》 | | 1 |
| 3月28日 | 江苏省苏州昆剧院兰韵剧场 | 《义侠记》 | | 1 |
| 3月30日 | 江苏省苏州昆剧院(传习所) | 实景版《游园惊梦》 | | 1 |
| 3月31日 | 江苏省苏州昆剧院雅韵厅 | 《下山》《情悔》《弹词》 | | 1 |
| 3月31日 | 江苏省苏州昆剧院(传习所) | 实景版《游园惊梦》 | | 1 |
| 4月1日 | 昆山巴城俞玖林工作室 | 《弹词》《游园》 | | 1 |
| 4月3日 | 江苏省苏州昆剧院兰韵剧场 | 《十五贯》 | | 1 |
| 4月6日 | 昆山巴城俞玖林工作室 | 《题曲》《讲书》 | 郑培凯昆曲专题讲座 | 1 |
| 4月6日 | 江苏省苏州昆剧院(传习所) | 实景版《游园惊梦》 | | 1 |
| 4月7日 | 江苏省苏州昆剧院雅韵厅 | 《讲书》《题曲》《开眼上路》 | | 1 |
| 4月10日 | 南京博物院 | 《踏伞》《访测》《拾画叫画》《相约讨钗》 | 南京博物院昆曲折子戏专场 | 1 |
| 4月11日 | 南京博物院 | 《醉皂》《湖楼》《思凡》《见娘》 | 南京博物院昆曲折子戏专场 | 1 |
| 4月11日 | 北京大学百年讲堂 | 《义侠记》 | "北京大学昆曲传承计划"经典昆曲进校园 | 1 |
| 4月12日 | 南京博物院 | 《酒楼》《亭会》《扫松》《寻梦》 | 南京博物院昆曲折子戏专场 | 1 |
| 4月13日 | 南京博物院 | 《题曲》《情勾》《偷诗》 | 南京博物院昆曲折子戏专场 | 1 |
| 4月14日 | 南京博物院 | 《踏伞》《访测》《拾画叫画》《相约讨钗》 | 南京博物院昆曲折子戏专场 | 1 |
| 4月14日 | 南京博物院小剧场 | 《琵琶记·蔡伯喈》 | | 1 |
| 4月14日 | 南京博物院 | 《琵琶记·蔡伯喈》 | | 1 |
| 4月15日 | 南京博物院 | 《踏伞》《访测》《拾画叫画》《相约讨钗》 | 南京博物院昆曲折子戏专场 | 1 |
| 4月15日 | 江苏省苏州昆剧院(传习所) | 实景版《游园惊梦》 | | 1 |
| 4月18日 | 江苏省苏州昆剧院(传习所) | 实景版《游园惊梦》 | | 1 |
| 4月19日 | 徐州音乐厅 | 青春版《牡丹亭》(精华本) | | 1 |
| 4月21日 | 江苏省苏州昆剧院雅韵厅 | 《养子》《说亲》《偷诗》 | | 1 |
| 4月21日 | 江苏省苏州昆剧院(传习所) | 实景版《游园惊梦》 | | 1 |
| 4月28日 | 江苏省苏州昆剧院雅韵厅 | 《思凡》《汲水》《岳母刺字》 | | 1 |
| 4月28日 | 昆山曲社 | 《游园》《借茶》 | | 1 |
| 5月1日 | 昆山曲社 | 《酒楼》 | | 1 |
| 5月5日 | 江苏省苏州昆剧院(传习所) | 实景版《游园惊梦》 | | 1 |
| 5月6日 | 重庆施光南大剧院 | 青春版《牡丹亭》(精华本) | | 1 |
| 5月9日 | 武汉琴台大剧院 | 青春版《牡丹亭》(精华本) | | 1 |
| 5月12日 | 江苏省苏州昆剧院雅韵厅 | 《拾画》《题曲》《幽媾》 | | 1 |

续表

| 时间 | 地点 | 剧目 | 活动内容 | 单场次 |
|---|---|---|---|---|
| 5月12日 | 江苏省苏州昆剧院（传习所） | 实景版《游园惊梦》 | | 1 |
| 5月12日 | 郑州河南艺术中心大剧院 | 青春版《牡丹亭》（精华本） | | 1 |
| 5月13日 | 江苏省苏州昆剧院（传习所） | 实景版《游园惊梦》 | | 1 |
| 5月15日 | 山西大剧院 | 青春版《牡丹亭》（精华本） | | 1 |
| 5月18日 | 常州大剧院 | 青春版《牡丹亭》（精华本） | | 1 |
| 5月19日 | 江苏省苏州昆剧院雅韵厅 | 《卖兴》《言怀》《借茶》 | | 1 |
| 5月19日 | 江苏省苏州昆剧院雅韵厅 | 《扫松》《言怀》《借茶》《寻梦》 | | 1 |
| 5月19日 | 江苏省苏州昆剧院（传习所） | 实景版《游园惊梦》 | | 1 |
| 5月20日 | 苏州戏曲博物院 | 《评雪辨踪》《借茶》《拾画叫画》 | | 1 |
| 5月20日 | 无锡大剧院 | 青春版《牡丹亭》（精华本） | | 1 |
| 5月22日 | 南京保利大剧院 | 青春版《牡丹亭》（精华本） | | 1 |
| 5月25日 | 合肥大剧院 | 青春版《牡丹亭》（精华本） | 2018合肥广电戏剧文化节 | 1 |
| 5月27日 | 上海保利大剧院 | 青春版《牡丹亭》（精华本） | 2018上海保利大剧院精品戏剧季 | 1 |
| 5月30日 | 舟山普陀大剧院 | 青春版《牡丹亭》（精华本） | | 1 |
| 6月2日 | 江苏省苏州昆剧院雅韵厅 | 《游园惊梦》《言怀》《离魂》《拾画叫画》《幽媾》 | | 1 |
| 6月2日 | 江苏省苏州昆剧院（传习所） | 实景版《游园惊梦》 | | 1 |
| 6月9日 | 江苏省苏州昆剧院（传习所） | 实景版《游园惊梦》 | | 1 |
| 6月9日 | 江苏省苏州昆剧院雅韵厅 | 《思凡》《借茶》《养子》《望乡》 | | 1 |
| 6月12日 | 昆山 | 《琵琶记·蔡伯喈》 | | 1 |
| 6月14日 | 张家港塘桥镇 | 《琵琶记·蔡伯喈》 | | 1 |
| 6月15日 | 张家港塘桥 | 折子戏《牡丹亭》 | | 1 |
| 6月16日 | 江苏省苏州昆剧院（传习所） | 实景版《游园惊梦》 | | 1 |
| 6月16日 | 江苏省苏州昆剧院雅韵厅 | 《佳期》《开眼上路》《亭会》 | | 1 |
| 6月16日 | 昆山巴城杨守松工作室 | 《游园》《寻梦》《思凡》《借茶》 | | 1 |
| 6月16日 | 江苏省苏州昆剧院（传习所） | 实景版《游园惊梦》 | | 1 |
| 6月17日 | 苏州戏曲博物馆 | 《扫松》《踏伞》《佳期》 | | 1 |
| 6月17日 | 昆山巴城（学社） | 《前逼》《寻梦》 | | 1 |
| 6月17日 | 张家港凤凰镇 | 《琵琶记·蔡伯喈》 | | 1 |
| 6月18日 | 张家港凤凰镇 | 《思凡》《借茶》《养子》《望乡》 | | 1 |
| 6月24日 | 苏州戏曲博物馆 | 《藏舟》《剪发卖发》《相约讨钗》 | | 1 |
| 6月24日 | 昆山巴城俞玖林工作室 | 《踏伞》《夜奔》 | 大美昆曲（林为林讲座） | 1 |
| 6月27日 | 昆山巴城（学社） | 《惊梦》 | | 1 |
| 6月30日 | 江苏省苏州昆剧院雅韵厅 | 《千里送京娘》《描容》《逼休》 | | 1 |
| 7月7日 | 江苏省苏州昆剧院雅韵厅 | 《山门》《花婆》《思凡》 | | 1 |
| 7月14日 | 江苏省苏州昆剧院雅韵厅 | 《佳期》《开眼上路》《亭会》 | | 1 |
| 7月14日 | 昆山巴城（学社） | 《寻梦》《访测》 | | 1 |
| 7月14日 | 昆山巴城俞玖林工作室 | 《寻梦》《借茶》 | | 1 |

续表

| 时间 | 地点 | 剧目 | 活动内容 | 单场次 |
|---|---|---|---|---|
| 7月21日 | 江苏省苏州昆剧院雅韵厅 | 《醉皂》《弹词》《罢宴》 | | 1 |
| 7月21日 | 江苏省苏州昆剧院兰韵剧场 | 校园传承版《牡丹亭》 | 北京高校暑期昆曲培训班汇报演出 | 1 |
| 7月21日 | 昆山巴城俞玖林工作室 | 《访测》《游园》 | | 1 |
| 7月21日 | 江苏省苏州昆剧院雅韵厅 | 《醉皂》《弹词》《罢宴》 | | 1 |
| 7月27日 | 昆山巴城俞玖林工作室 | 《湖楼》《寻梦》 | | 1 |
| 7月28日 | 昆山巴城(学社) | 《扫松》《游园》 | | 1 |
| 7月28日 | 江苏省苏州昆剧院雅韵厅 | 《寄子》《湖楼》《小宴》 | | 1 |
| 7月28日 | 江苏省苏州昆剧院雅韵厅 | 《火判》《琴挑》《写状》 | | 1 |
| 8月4日 | 江苏省苏州昆剧院雅韵厅 | 《佳期》《情悔》《写状》 | | 1 |
| 8月10日—11日 | 吴江人民剧院 | 青春版《牡丹亭》(精华本) | 庆祝改革开放40周年——苏州市舞台艺术精品全市巡演 | 2 |
| 8月11日 | 江苏省苏州昆剧院雅韵厅 | 《下山》《扫松》《见娘》 | | 1 |
| 8月11日 | 江苏省苏州昆剧院兰韵剧场 | 《白罗衫》 | | 1 |
| 8月15日 | 浦东机场快闪演出 | 昆曲清唱 | | 1 |
| 8月18日 | 江苏省苏州昆剧院雅韵厅 | 《寻梦》《照镜》《打子》 | | 1 |
| 8月21日—25日 | 国际游轮 | 《盛大起航》主题昆曲 | | 4 |
| 8月24日 | 江苏省苏州昆剧院兰韵剧场 | 《周晓玥个人专场》 | | 1 |
| 8月26日 | 昆山巴城(学社) | 《下山》《评雪辨踪》 | | 1 |
| 9月1日 | 江苏省苏州昆剧院(传习所) | 实景版《游园惊梦》 | | 1 |
| 9月8日 | 江苏省苏州昆剧院雅韵厅 | 《访测》《借茶》 | | 1 |
| 9月8日 | 江苏省苏州昆剧院(传习所) | 实景版《游园惊梦》 | | 1 |
| 9月11日 | 江苏省苏州昆剧院兰韵剧场 | 《游园惊梦》 | | 1 |
| 9月15日 | 江苏省苏州昆剧院(传习所) | 实景版《游园惊梦》 | | 1 |
| 9月16日 | 昆山巴城(学社) | 《题曲》《访测》 | | 1 |
| 9月17日 | 昆山巴城俞玖林工作室 | 《寻梦》《访测》 | | 1 |
| 9月17日 | 江苏省苏州昆剧院(传习所) | 实景版《游园惊梦》 | | 1 |
| 9月18日 | 江苏省苏州昆剧院(传习所) | 实景版《游园惊梦》 | | 1 |
| 9月19日—21日 | 江苏省苏州昆剧院兰韵剧场 | 《风雪夜归人》 | | 3 |
| 9月21日 | 江苏省苏州昆剧院雅韵厅 | 《游园惊梦》 | | 1 |
| 9月23日 | 江苏省苏州昆剧院(传习所) | 实景版《游园惊梦》 | | 1 |
| 9月24日 | 昆山巴城(学社) | 《琴挑》《下山》 | | 1 |
| 9月28日 | 常熟大剧院 | 青春版《牡丹亭》(精华本) | 庆祝改革开放40周年——苏州市舞台艺术精品全市巡演 | 1 |
| 9月29日 | 江苏省苏州昆剧院雅韵厅 | 《游园》《惊梦》《寻梦》 | | 1 |
| 9月30日 | 苏州新区文体中心 | 青春版《牡丹亭》(精华本) | 庆祝改革开放40周年——苏州市舞台艺术精品全市巡演 | 1 |
| 10月1日 | 江苏省苏州昆剧院(传习所) | 实景版《游园惊梦》 | | 1 |
| 10月3日 | 江苏省苏州昆剧院兰韵剧场 | 《红娘》 | 吕佳申报中国梅花奖专场演出 | 1 |
| 10月3日 | 昆山巴城(学社) | 《游园惊梦》 | | 1 |

续表

| 时间 | 地点 | 剧目 | 活动内容 | 单场次 |
|---|---|---|---|---|
| 10月4日—7日 | 日本福冈 | 《牡丹亭》折子戏 |  | 2 |
| 10月6日 | 江苏省苏州昆剧院(传习所) | 实景版《游园惊梦》 |  | 1 |
| 10月9日—10日 | 江苏省苏州昆剧院兰韵剧场 | 《风雪夜归人》 |  | 2 |
| 10月13日 | 宁波逸夫剧场 | 《十五贯》 |  | 1 |
| 10月13日 | 江苏省苏州昆剧院(传习所) | 实景版《游园惊梦》 |  | 1 |
| 10月13日 | 江苏省苏州昆剧院(传习所) | 实景版《游园惊梦》 |  | 1 |
| 10月14日 | 宁波逸夫剧场 | 《琵琶记》 |  | 1 |
| 10月17日 | 苏州开明影剧院 | 《白罗衫》 | 第七届中国昆剧艺术节 | 1 |
| 10月18日 | 苏州开明影剧院 | 《讲书》《思凡》《说亲》《见娘》《养子》 | 第七届中国昆剧艺术节 | 1 |
| 10月19日 | 江苏省苏州昆剧院(传习所) | 《风雪夜归人》 | 第七届中国昆剧艺术节 | 1 |
| 10月20日 | 江苏省苏州昆剧院(传习所) | 实景版《游园惊梦》 |  | 1 |
| 10月21日 | 中国戏曲博物馆(苏州) | 《火判》《闹学》《痴诉》 |  | 1 |
| 10月26日 | 江苏省苏州昆剧院(传习所) | 实景版《游园惊梦》 |  | 1 |
| 10月27日 | 江苏省苏州昆剧院(传习所) | 实景版《游园惊梦》 |  | 1 |
| 10月28日 | 中国戏曲博物馆(苏州) | 《琴挑》《说亲》《寻梦》 |  | 1 |
| 10月28日 | 美国费城 | 《惊梦》《偷诗》《戏叔》《跪池》 | "典雅苏昆"——祝贺海外昆曲社创社30周年 | 1 |
| 10月29日 | 江苏省苏州昆剧院(传习所) | 实景版《游园惊梦》 |  | 1 |
| 11月2日 | 江苏省苏州昆剧院(传习所) | 实景版《游园惊梦》 |  | 1 |
| 11月3日 | 江苏省苏州昆剧院(传习所) | 实景版《游园惊梦》 |  | 1 |
| 11月3日 | 美国纽约 | 《满床笏》 | "典雅苏昆"——祝贺海外昆曲社创社30周年 | 1 |
| 11月3日 | 江苏省苏州昆剧院兰韵剧场 | 《红娘》 | 中国戏剧梅花奖吕佳专场审演 | 1 |
| 11月4日 | 美国纽约 | 《醉归》 | "典雅苏昆"——祝贺海外昆曲社创社30周年 | 1 |
| 11月5日 | 美国纽约 | 艺术交流 | "典雅苏昆"——祝贺海外昆曲社创社30周年 | 1 |
| 11月9日 | 苏州金鸡湖大酒店 | 《游园惊梦》 | 亚洲地区红十字会会议 | 1 |
| 11月9日 | 昆山巴城(学社) | 《游园》《访测》《评雪辨踪》 |  | 1 |
| 11月10日 | 汕头大学体育馆 | 《十五贯》 |  | 1 |
| 11月11日 | 汕头大学体育馆 | 青春版《牡丹亭》(精华本) |  | 1 |
| 11月16日 | 江苏省苏州昆剧院(传习所) | 实景版《游园惊梦》 |  | 1 |
| 11月16日—18日 | 西安陕西大剧院 | 青春版《牡丹亭》(上、中、下) |  | 3 |
| 11月22日 | 张家港乐余文化中心 | 青春版《牡丹亭》(精华本) |  | 1 |
| 11月24日 | 南京荔枝大剧院 | 《风雪夜归人》 | 第二届紫金京昆艺术群英会 | 1 |
| 11月26日 | 南京荔枝大剧院 | 《琵琶记·蔡伯喈》 | 第二届紫金京昆艺术群英会 | 1 |
| 11月28日 | 江苏省苏州昆剧院兰韵剧场 | 青春版《牡丹亭》(精华本) |  | 1 |
| 11月29日 | 江苏省苏州昆剧院兰韵剧场 | 青春版《牡丹亭》(精华本) |  | 1 |
| 12月1日 | 江苏省苏州昆剧院(传习所) | 实景版《游园惊梦》 |  | 1 |

续表

| 时间 | 地点 | 剧目 | 活动内容 | 单场次 |
| --- | --- | --- | --- | --- |
| 12月5日 | 江苏省苏州昆剧院兰韵剧场 | 《三岔口》《悔嫁》《花婆》《琴挑》《访测》《幽媾》 | 2018年度中青年演职员考核演出 | 1 |
| 12月6日 | 江苏省苏州昆剧院兰韵剧场 | 《山门》《养子》《前逼》《惊梦》《见都》《小宴》 | 2018年度中青年演职员考核演出 | 1 |
| 12月7日 | 江苏省苏州昆剧院兰韵剧场 | 《夜奔》《相约》《踏伞》《点香》《百花赠剑》 | 2018年度中青年演职员考核演出 | 1 |
| 12月6日 | 江苏省苏州昆剧院雅韵厅 | 《铁冠图》 | "文化人才"资助审演 | 1 |
| 12月6日 | 江苏省苏州昆剧院兰韵剧场 | 《玉簪记》 |  | 1 |
| 12月7日 | 杭州浙话艺术剧院 | 青春版《牡丹亭》(精华本) |  | 1 |
| 12月12日 | 昆山大剧院 | 《访测》 |  | 1 |
| 12月14日—16日 | 珠海华发中演大剧院 | 青春版《牡丹亭》(上、中、下) |  | 3 |
| 12月18日 | 江苏省苏州昆剧院兰韵剧场 | 《五台会兄》《相约》《茶访》《秋江》 | 江苏省苏州昆剧院2018年度艺术传承考核 | 1 |
| 12月19日 | 江苏省苏州昆剧院兰韵剧场 | 《卖书纳姻》《打虎》《乔醋》《评话》 | 江苏省苏州昆剧院2018年度艺术传承考核 | 1 |
| 12月20日 | 江苏省苏州昆剧院兰韵剧场 | 《痴诉点香》《打子》《小宴》《埋玉》 | 江苏省苏州昆剧院2018年度艺术传承考核 | 1 |
| 12月20日 | 江苏省苏州昆剧院雅韵厅 | 《访测》《游园》 |  | 1 |
| 12月20日—21日 | 上海周信芳戏剧空间 | 《琵琶记·蔡伯喈》 |  | 2 |
| 12月22日 | 苏州经贸职业技术学院 | 青春版《牡丹亭》(精华本) |  | 1 |
| 12月25日 | 昆山巴城俞玖林工作室 | 《醉皂》《偷诗》 |  | 1 |
| 12月26日—27日 | 太仓大剧院 | 青春版《牡丹亭》(精华本) |  | 2 |
|  |  |  |  | 1 |
| 总计 |  |  |  | 148 |

【永嘉昆剧团

# 永嘉昆剧团 2018 年度昆曲工作综述

## 一、主要工作情况

（一）以剧目建设为依托，提升永昆艺术水平

1. 抓好传统剧目整理和永昆理论研究。《罗浮梦》以诗人谢灵运出任永嘉太守期间的史料记载和传说为素材，由其所作《江妃赋》《罗浮山赋》触发创作灵感，"发潜梦于永夜"，杜撰了谢灵运在永嘉秀美山水之间与一淳朴浣女邂逅，相互倾慕的一段爱情故事。通过观看这个剧目，可以比较形象地理解中国文学史上山水诗派的开山鼻祖谢灵运，以及永嘉自然山水在中国山水文学形成期所起的作用。谢灵运出任永嘉太守仅短短一年，他在永嘉鼓励农桑、开郡学、提倡兴修水利的点滴事迹代代相传。

2. 抓好经典剧目排练和精品剧目创作。大型原创昆剧《孟姜女送寒衣》获得 2018 年度国家艺术基金的资助，8 月 17 日，该剧在永嘉县文化中心首演，观众好评如潮。来自北京、上海、浙江等地的吴乾浩、谭志湘、傅谨、蒋中崎、林为林等戏剧专家看完首演之后，对该剧给予充分肯定，认为该剧是对传统南戏的一次富有新意的重新创作，是永嘉昆剧走"青春版"路线的成功实践，故事改编立意新颖，导演手法颇具匠心，表演风格个性鲜明，舞台呈现清新干净。

3. 抓好公益性惠民演出工作。全年开展"三进"及其他演出活动 64 场，其中文化走亲 22 场。分别开展进文化礼堂、进社区、进校园等活动，为广大群众送上文化年货，丰富群众文化生活。一是进文化礼堂。在大若岩水云村和瓯窑小镇上演了《琵琶记·吃饭·吃糠》《牡丹亭·游园》。同时走进岩坦镇屿北村文化礼堂，为当地村民献上了一场文化盛宴，丰富了群众的精神文化生活，谱写了一曲村居文化高歌。二是昆曲进校园。永昆走进永嘉中学、永嘉县委党校、永嘉县学生综合实践学校，分别开展昆曲进校园活动与昆曲讲课，并展演昆剧《游园》《沉江》，精彩的剧情和出色的演技让现场师生如痴如醉，赞不绝口。5 月 7 日，在广州大学参加"粤享浙里，诗画浙江"进高校推广活动。三是进社区。参加由永嘉县文化广电新闻出版局、瓯北街道总工会双塔片区工会联合会主办的"相约永昆　跨越千年的爱恋"传统戏剧晚会。

4. 抓好文化部立项资助项目折子戏录制工作。根据立项资助项目的要求及时完成折子戏的录制，录制的录像送至中国昆曲博物馆保存。完成录制的 6 出折子戏分别为《刺虎》《山门》《杀尤》《夜奔》《祭江》《借靴》。

（二）以人才队伍建设为核心，增强永昆艺术实力

1. 通过送出去培训，参加国家艺术基金项目培养优秀演员。3 月，我团派出优秀青年演员由腾腾、冯诚彦、孙永会等 11 人参加国家艺术基金 2017 年度艺术人才培养项目"南昆表演人才培训班"的培训，并于 3 月 12 日进行汇报演出，展演永昆版《桃花扇》，通过交流演出提高技艺。

2. 通过请进来的形式，邀请国内昆曲专家授课，提高业务水平。4 月 3 日邀请周雪华老师来我团对新创剧目《罗浮梦》进行唱腔指导，提高青年演员的昆曲唱腔水平；上海戏曲艺术中心党委书记、上海昆剧团团长谷好好用自己的成长经历讲述了她的昆曲世界，从入行、学艺、登台、成名，直至出任上海昆剧团团长，成为京昆艺术的扛鼎人物，谷好好始终不忘自己肩上的责任，那就是传承。

3. 通过拜师的形式，提升青年演员的表演能力。5 月 11 日，我团青年武生演员王耀祖拜师侯少奎，成为侯先生的第六位弟子，为提升永昆的实力和永昆的发展注入新的生机与活力。收徒仪式结束后，侯少奎现场泼墨题词"物华天宝"，并将该书法作品赠予永昆。

4. 通过传承的形式，邀请永昆老艺术家指导青年演员。邀请老艺术家林媚媚、吕德民等来团对青年演员进行帮扶结对传授。

（三）积极参加重大演出，谱写昆曲新篇章

1. 与兄弟院团密切合作，促进永昆全面发展。2 月 15 日，永昆传承版《荆钗记·见娘》参加上海昆剧团建团 40 周年专题演出。

2. 8 月 24 日—27 日，永昆经典折子戏《琵琶记·吃糠》参加"2018 中国戏曲大会"节目录制并入选节目题库，国庆期间该节目在中央电视台戏曲频道播出。11 月 30 日晚，来永嘉参观考察的诺贝尔文学奖获得者、著名作家莫言先生观看了永昆的两出折子戏《牡丹亭·游园》和《琵琶记·吃糠》，并赞扬永昆戏曲"活化石"的特殊价值。

3. 备战重大演出活动，探索演出市场。我团积极参

加第七届中国昆剧艺术节、第二届紫金京昆艺术群英会、首届中国(金华)李渔戏剧周、温州市第十四届戏剧节等重大演出活动,并与深圳聚橙网、上海大文化传播公司合作,启动《孟姜女送寒衣》全国巡演活动,分别在永嘉县文化中心、苍南县文化馆剧场、内蒙古乌兰浩特、上海、合肥等地进行演出,共完成了16场演出。

## 永嘉昆剧团2018年度演出日志

| 序号 | 演出时间 | 地点、剧场 | 剧目 | 主要演员 | 观众人次 | 其他(编剧、导演、作曲等) |
|---|---|---|---|---|---|---|
| 1 | 1月4日上午 | 鹿城朴念文化驿站 | 《牡丹亭·寻梦》 | 由腾腾 | 150 | |
| 2 | 1月4日下午 | 鹿城朴念文化驿站 | 《牡丹亭·寻梦》 | 由腾腾 | 150 | |
| 3 | 1月7日上午 | 永嘉县人民大会堂 | 《十五贯·杀尤》 | 肖献志、刘汉光、孙永会 | 600 | |
| 4 | 2月1日上午 | 永嘉县人民大会堂 | 《借靴》《夜奔》《刺虎》《山门》 | 李文义、张胜建、王耀祖、孙永会、刘汉光、刘小朝 | 700 | |
| 5 | 2月1日下午 | 永嘉县人民大会堂 | 《祭江》《题曲》《杀尤》 | 杜晓伟、金海雷、南显娟、肖献志、刘汉光、孙永会 | 800 | |
| 6 | 2月1日晚上 | 永嘉县人民大会堂 | 《杀金定情》 | 王耀祖、孙永会、刘汉光、肖献志、刘小朝、张胜建、刘飞、冯诚彦 | 800 | |
| 7 | 2月5日下午 | 东城街道绿峰村 | 《山门》《藏舟》《杀金定情》 | 刘小朝、李文义、由腾腾、金海雷、王耀祖、孙永会、刘汉光、肖献志、张胜建、刘飞、冯诚彦 | 1300 | |
| 8 | 2月5日晚 | 东城街道绿峰村 | 《折桂记》 | 黄苗苗、南显娟、孙永会、冯诚彦、李文义、钱皓辰、由腾腾、金海雷 | 1500 | 编剧:施小琴 导演:谢平安 作曲:朱碧金 |
| 9 | 2月6日晚 | 温州大剧院 | 《荆钗记·祭江》 | 林媚媚 | 1200 | |
| 10 | 2月9日晚 | 温州大剧院 | 《牡丹亭·寻梦》 | 由腾腾 | 1200 | |
| 11 | 2月25日晚 | 上海大剧院 | 《荆钗记·见娘》 | 林媚媚、黄宗生、吕德明 | 600 | |
| 12 | 3月2日晚 | 温州市文化宫一楼 | 《牡丹亭·游园》 | 南显娟、胡曼曼 | 800 | |
| 13 | 3月8日晚 | 永昆小剧场 | 《牡丹亭·惊梦·寻梦》 | 由腾腾、杜晓伟、肖献志 | 100 | |
| 14 | 3月12日晚 | 南京兰苑剧场 | 《桃花扇》 | 杜晓伟、金海雷、由腾腾、冯诚彦、张胜建、孙永会、刘汉光、王耀祖 | 500 | |
| 15 | 3月28日下午 | 岩头琴山剧院 | 《湖楼》《扫松》 | 金海雷、李文义、冯诚彦、张胜建 | 800 | |
| 16 | 4月1日晚 | 永嘉县人民大会堂 | 《折桂记》 | 黄苗苗、南显娟、孙永会、冯诚彦、李文义、钱皓辰、由腾腾、金海雷 | 1000 | 编剧:施小琴 导演:谢平安 作曲:朱碧金 |
| 17 | 4月2日晚 | 永嘉县人民大会堂 | 《桃花扇》 | 由腾腾、杜晓伟、金海雷、张胜建 | 1100 | |
| 18 | 4月7日晚 | 岩头 | 《琵琶记·游园》 | 由腾腾 | 1500 | |
| 19 | 4月12日下午 | 大若镇水云村 | 《琵琶记·吃饭嘱托》 | 南显娟、冯诚彦、张胜建 | 1000 | |
| 20 | 4月13日上午 | 瓯窑小镇 | 《琵琶记·游园》 | 由腾腾 | 1200 | |
| 21 | 4月13日下午 | 岩头苍坡村景点 | 《张协状元·游街》 | 金海雷、由腾腾、李文义、刘汉光、张胜建、肖献志 | 800 | |
| 22 | 4月17日晚 | 永昆小剧场 | 《牡丹亭·惊梦·寻梦》 | 由腾腾、杜晓伟、胡曼曼、肖献志 | 100 | |

续表

| 序号 | 演出时间 | 地点、剧场 | 剧目 | 主要演员 | 观众人次 | 其他（编剧、导演、作曲等） |
|---|---|---|---|---|---|---|
| 23 | 5月4日下午 | 永嘉县委党校 | 《桃花扇》片段 | 由腾腾 | 60 | |
| 24 | 5月7日下午 | 广州大学 | 《牡丹亭·游园》 | 由腾腾、胡曼曼 | 1500 | |
| 25 | 5月30日晚 | 永嘉县人民大会堂 | 《罗浮梦》 | 由腾腾、张贝勒 | 500 | 编剧：陈平<br>导演：于少飞<br>作曲：周雪华、徐律 |
| 26 | 6月2日晚 | 永嘉县人民大会堂 | 《罗浮梦》 | 由腾腾、张贝勒 | 1000 | 编剧：陈平<br>导演：于少飞<br>作曲：周雪华、徐律 |
| 27 | 6月27日晚 | 屿北村文化礼堂 | 《折桂记》 | 黄苗苗、南显娟、孙永会、冯诚彦、李文义、钱皓辰、由腾腾、金海雷 | 1600 | 编剧：施小琴<br>导演：谢平安<br>作曲：朱碧金 |
| 28 | 6月28日晚 | 大元下文化礼堂 | 《折桂记》 | 黄苗苗、南显娟、孙永会、冯诚彦、李文义、钱皓辰、由腾腾、金海雷 | 1500 | 编剧：施小琴<br>导演：谢平安<br>作曲：朱碧金 |
| 29 | 7月6日晚 | 瓯北街道置诚广场 | 《铁冠图·刺虎》《占花魁·湖楼》《桃花扇·沉江》 | 孙永会、刘汉光、金海雷、李文义王耀祖、 | 2000 | |
| 30 | 8月21日晚 | 苍南县文化馆剧场 | 《孟姜女送寒衣》 | 由腾腾、冯诚彦、孙永会、金海雷、张胜建、刘小朝 | 200 | 编剧：俞妙兰<br>导演：俞鳗文<br>作曲：周雪华、徐律 |
| 31 | 8月22日晚 | 苍南县文化馆剧场 | 《桃花扇》 | 杜晓伟、金海雷、由腾腾、冯诚彦、张胜建、孙永会、刘汉光、王耀祖 | 200 | |
| 32 | 8月24日下午 | 北京大兴星光影视城 | 《琵琶记·吃糠》片段 | 南显娟 | 100 | |
| 33 | 8月25日下午 | 北京大兴星光影视城 | 《张协状元·府第》片段 | 冯诚彦、刘汉光、张胜建 | 100 | |
| 34 | 9月18日晚 | 温州东南剧院 | 《十五贯·杀尤》《疗妒羹·题曲》《桃花扇·圈套》《桃花扇·惊悟》《桃花扇·访翠》《虎囊弹·山门》《牡丹亭·拾画》 | 肖献志、南显娟、刘小朝、梅傲立、杜晓伟、金海雷、冯诚彦、张胜建、孙永会、刘汉光、王耀祖 | 600 | |
| 35 | 10月10日晚 | 永嘉县人民大会堂 | 《孟姜女送寒衣》 | 张媛媛、冯诚彦、孙永会、金海雷、张胜建、刘小朝 | 200 | 编剧：俞妙兰<br>导演：俞鳗文<br>作曲：周雪华、徐律 |
| 36 | 10月11日上午 | 岩头芙蓉村 | 《牡丹亭·寻梦》 | 由腾腾 | 500 | |
| 37 | 10月11日晚 | 永嘉县人民大会堂 | 《孟姜女送寒衣》 | 张媛媛、冯诚彦、孙永会、金海雷、张胜建、刘小朝 | 200 | 编剧：俞妙兰<br>导演：俞鳗文<br>作曲：周雪华、徐律 |
| 38 | 10月15日晚 | 苏州独墅湖影剧院 | 《孟姜女送寒衣》 | 张媛媛、冯诚彦、孙永会、金海雷、张胜建、刘小朝 | 200 | 编剧：俞妙兰<br>导演：俞鳗文<br>作曲：周雪华、徐律 |
| 39 | 10月16日晚 | 苏州独墅湖影剧院 | 《孟姜女送寒衣》 | 张媛媛、冯诚彦、孙永会、金海雷、张胜建、刘小朝 | 1000 | 编剧：俞妙兰<br>导演：俞鳗文<br>作曲：周雪华、徐律 |
| 40 | 10月20日晚 | 大若岩镇百丈瀑 | 《牡丹亭·寻梦》 | 由腾腾 | 1000 | |

续表

| 序号 | 演出时间 | 地点、剧场 | 剧目 | 主要演员 | 观众人次 | 其他（编剧、导演、作曲等） |
|---|---|---|---|---|---|---|
| 41 | 10月24日上午 | 岩头镇苍坡 | 《张协状元·游街》 | 金海雷、由腾腾、李文义、刘汉光、张胜建、肖献志 | 800 | |
| 42 | 10月24日下午 | 岩头镇苍坡 | 《张协状元·游街》 | 金海雷、由腾腾、李文义、刘汉光、张胜建、肖献志 | 800 | |
| 43 | 10月25日上午 | 大若镇永嘉书院 | 《桃花扇·沉江》 | 金海雷、王耀祖 | 600 | |
| 44 | 10月25日下午 | 大若镇永嘉书院 | 《桃花扇·沉江》 | 金海雷、王耀祖 | 600 | |
| 45 | 10月29日晚 | 温州鹿城朴念文化驿站 | 《孟姜女送寒衣·望儿》 | 冯诚彦 | 400 | |
| 46 | 11月2日下午 | 永嘉县委党校 | 《桃花扇》片段《思凡》 | 由腾腾、杜晓伟 | 70 | |
| 47 | 11月3日晚 | 温州南戏博物馆 | 《牡丹亭·游园》 | 由腾腾、胡曼曼 | 80 | |
| 48 | 11月6日晚 | 乌兰浩特乌兰牧骑宫 | 《孟姜女送寒衣》 | 由腾腾、冯诚彦、孙永会、金海雷、张胜建、刘小朝 | 600 | 编剧：俞妙兰 导演：俞鳗文 作曲：周雪华、徐律 |
| 49 | 11月8日晚 | 温州大剧院 | 《牡丹亭·游园》 | 由腾腾、胡曼曼 | 1000 | |
| 50 | 11月15日晚 | 南京荔枝大剧院 | 《孟姜女送寒衣》 | 由腾腾、冯诚彦、孙永会、金海雷、张胜建、刘小朝 | 600 | 编剧：俞妙兰 导演：俞鳗文 作曲：周雪华、徐律 |
| 51 | 11月20日晚 | 中国婺剧院（金华） | 《孟姜女送寒衣》 | 由腾腾、冯诚彦、孙永会、金海雷、张胜建、刘小朝 | 280 | 编剧：俞妙兰 导演：俞鳗文 作曲：周雪华、徐律 |
| 52 | 11月23日晚 | 温州大剧院 | 《孟姜女送寒衣》 | 由腾腾、冯诚彦、孙永会、金海雷、张胜建、刘小朝 | 500 | 编剧：俞妙兰 导演：俞鳗文 作曲：周雪华、徐律 |
| 53 | 11月30日晚 | 永嘉耕读小院 | 《琵琶记·吃糠》《牡丹亭·游园》 | 南显娟、黄苗苗、胡曼曼 | 30 | |
| 54 | 12月5日晚 | 上海兰心大戏院 | 《孟姜女送寒衣》 | 由腾腾、冯诚彦、孙永会、金海雷、张胜建、刘小朝 | 300 | 编剧：俞妙兰 导演：俞鳗文 作曲：周雪华、徐律 |
| 55 | 12月8日晚 | 合肥瑶海大剧院 | 《孟姜女送寒衣》 | 张媛媛、冯诚彦、孙永会、金海雷、张胜建、刘小朝 | 300 | 编剧：俞妙兰 导演：俞鳗文 作曲：周雪华、徐律 |
| 56 | 12月8日晚 | 中央电视台 | 《牡丹亭·游园》 | 由腾腾、胡曼曼 | | |
| 57 | 12月10日晚 | 岩坦镇小舟洋村 | 《牡丹亭·游园》 | 南显娟、胡曼曼 | 100 | |
| 58 | 12月11日中午 | 永嘉县实践学校 | 《牡丹亭·游园》《桃花扇·沉江》 | 黄苗苗、胡曼曼、王耀祖、冯诚彦、肖献志 | 100 | |
| 59 | 12月19日下午 | 岩头琴山剧院 | 《占花魁·湖楼》《桃花扇·沉江》 | 金海雷、李文义、王耀祖、冯诚彦、肖献志 | | |
| 60 | 12月21日下午 | 岩头芙蓉村 | 《荆钗记》片段 | 胡曼曼 | | |
| 61 | 12月21日晚 | 岩头芙蓉村 | 《牡丹亭·游园》 | 由腾腾、胡曼曼 | | |
| 62 | 12月22日晚 | 瓯北朱岙 | 《牡丹亭·游园》 | 由腾腾、胡曼曼 | | |
| 63 | 12月23日晚 | 瓯北原野园林 | 《三请樊梨花·一请》片段 | 胡曼曼 | | |
| 64 | 12月29日晚 | 永嘉中学 | 《三岔口》 | 王耀祖、肖献志 | | |

【2018年度推荐剧目】

# 北方昆曲剧院2018年度推荐剧目
## 荣宝斋[①](演出本)

出品人:杨凤一、朱　涛
监　制:刘　纲、孙明磊、范存刚、唐　辉
制作人:海　军、曹　颖

编　剧:韩枫[②]
总导演:凌金玉
导　演:方彤彤
唱腔制谱:王大元
音乐作曲:姜景洪
唱腔配器:王天赐、邢　骁
美术指导:曹　林
舞美设计:吴文超
灯光设计:胡耀辉、管　艾
服装设计:王素梅
化妆造型:李学敏
道具设计:王友志、刘树祥

音效设计:乔江芳

主　演:杨　帆、朱冰贞

剧中人
殷　傑:男,40至52岁,荣宝斋掌柜。
吴婉秋:女,20余岁,雅部女伶,殷傑义妹。
魏修善:男,58至70岁,奎文斋掌柜。
徐和顺:男,38至50岁,水印坊工匠领班。
刘公公:男,60至70余岁,清宫太监。
翠　喜:女,16至28岁,徐和顺的女儿。
王福生:男,20至32岁,伙计与工匠。
梁满堂:男,55至67岁,荣宝斋账房。
石凤山:男,38至50岁,掌琉璃厂治安的捕头。
众工匠、六捕役、三洋兵、众女伶、众路人、
奎文斋二伙计、众侍女侍从、众商贾及家眷

[时间　清光绪二十六年(1900)至民国初年。
[地点　北京琉璃厂荣宝斋及周边。

## 第一折

[天幕上,镶嵌着以荣宝斋为主景的当今琉璃厂景象。响起幕前曲(剧中吴婉秋所唱一曲,彼时憧憬恰为今日现实)——

(唱【哪吒令】)
美美怀梦想,遥遥在前方。
喜百业隆昌,乐万家吉祥。

---

① 该剧于2018年12月10日首演于天桥剧场。
② 韩枫,一级编剧。中国戏剧家协会会员,中国影视家协会会员。中国戏曲学院研究生编剧课(外聘)授课教师,文化和旅游部"千人计划"授课专家兼导师,享受政府特殊津贴专家。主要影视作品:电影《幸运十点钟》《英嫂》《法海禅师》等;电视剧《人往高处走》《山里的汉子》《釜山大结盟》《东家长西家短》《清明上河》《白云山奇缘》等300余集。主要戏剧作品:《山东汉子》《常香玉》《古城女人》《圣水河的月亮》《山城母亲》《张露萍》《李清照》《游子吟》《啼笑因缘》《人之初》《戈壁母亲》等100余部。作品曾获文华编剧奖(4次)、文华大奖、文华优秀剧目奖、"国家舞台艺术精品工程"入选奖、中国人口文化奖最佳编剧金奖、中国戏剧节金奖、中国戏剧文化奖剧本金奖、中国豫剧节金奖、电视剧飞天奖(3次)、国家"五个一工程奖"等。9部剧作获国家艺术基金资助。

　　　　任莺哼燕舞，凭艺馨流芳。
　　　　年年盼岁岁想，世世等代代望，
　　　　望见了，它在前方。
　　〔枪声响，光骤暗。景入长夜晦瞑的清末荣宝斋。
　　〔人影绰绰，杂物四陈。梁满堂、王福生及众工匠紧张转移物品。店外有商贾携家眷奔逃。一枚手雷窗外惊爆，烟弥漫，众惊惧。
　　〔殷傑匆匆上——光稍亮。

殷　傑　众位，人命攸关，满街商贾争逃生，想走的走吧！

众　人　（同声）不走，人在店在！
　　〔众人携物奔下，梁满堂与王福生收拾余物。殷傑感动。

殷　傑　（唱【中吕·粉蝶儿】）
　　　　八国洋兵，攻京畿豺狼成性。
　　　　大清国地裂天崩，
　　　　琉璃厂，鬼肆虐，横遭不幸，
　　　　人走我留，守老号听天由命。
　　〔吴婉秋唤"哥"进店，殷傑意外，梁、王一愣对视。

殷　傑　嗨！你怎么来了？（介绍）我义妹婉秋，唱戏的。（责秋）枪子满街飞，不要命了你？

吴婉秋　枪子满街飞，我才来呢！
　　　　（唱【醉春风】）
　　　　风高夜狰狞，满城皆枪声。
　　　　牵念兄长身安危，
　　　　哎呀心慌恐，恐。
　　　　见哥泪凝，惊魂甫定，
　　　　唯愿死生与共。
　　〔殷傑动情地拍拍婉秋，砸门声起。殷傑示意，王福生拉婉秋跑下。殷傑抓一砚破头卧地，梁满堂急撕衣襟替他包扎伤口。
　　〔捕头石凤山率六捕役进店，三洋兵持枪紧随。

石凤山　哟哟？殷掌柜这是……怎么？来过一拨了？

殷　傑　方才来那拨铺子翻个底儿掉，还赏我一枪托子。石爷您……

石凤山　我是长辫子叫洋鬼子攥上了，枪顶着脑袋叫领道，我敢不来？

殷　傑　石爷，鬼听不懂人话，听我句劝，您干这事招四邻街坊扒祖坟，不值啊！我这店、各家店您给护着点儿，改天我一准谢您。

石凤山　得咧！（比画）洋大爷，这家铺子咱来晚了，要不……
　　〔三洋兵推开他四处寻物，石凤山与捕役拿些瓶罐搪塞。王福生溜上，与梁满堂同护着殷傑，欲前不能，欲阻不敢。
　　〔店外，刘公公着民装满脸烟灰，怀抱布包诡异地溜上。

刘公公　（唱【迎仙客】）
　　　　腿颤软，心战兢，
　　　　上苍降罪灭大清。
　　　　大厦倾，后路通，步疾魂惊，（进店惊停步）
　　　　哎呀呀大限迎头碰。（眼一翻抱包扑倒）
　　〔所有人闻声转脸，洋兵下意识举枪，石凤山近前审视。

石凤山　臭老花子！（回身）洋大爷，这破店一样好东西没有，瞧那儿……（指外）奎文斋，好玩意多的是。您请，请请……
　　〔三洋兵离去，六捕役跟下。石凤山朝殷傑挤下眼追下。

王福生　呸！石捕头真他娘不是玩意，前几天还领着义和拳烧教堂呢！

殷　傑　（示意噤声，近刘）老人家甭怕，能起吗？

刘公公　走了？

殷　傑　走了。

刘公公　（抬头）走了，验明正身吧！

殷　傑　天哪！刘公公……（急扶坐）
　　〔二店员端盆递面巾，殷傑为他擦脸。

殷　傑　哎呀！您老吓死我了，怎么这当口来了？

刘公公　天擦黑我就来了，没进你荣宝斋先撞见洋人，慌不迭钻进一烤鸭炉子，幸亏里头是凉的，要不我成烤鸭子了。殷傑，这梢节儿上咱不扯闲篇，（递包）瞅瞅这个。
　　〔殷傑接包打开，露出五六个卷轴，拿一轴刚展开便急掩上，梁满堂和王福生亦面呈惊愕——音乐。

刘公公　这是米芾的帖哟，接着瞅。
　　〔殷傑再一轴轴示看，刘公公一旁盅惑，二店员愈发吃惊。

刘公公　吴道子的画……王羲之的字……这是宋徽宗……

殷　傑　（唱【红绣鞋】）
　　　　心怦怦口呆目瞪，
　　　　久闻知瑰宝盛名，

禁苑珍藏竟相逢。
监者盗,事分明,
眼迷醉心清醒。
(放卷)公公让我长眼了,快请收好。

刘公公　干吗呀老弟?欲擒故纵这套免了,大清蒙难,咱都爱爱国吧!

殷　杰　爱国?

刘公公　敢情。八国联军打进四九城,老佛爷皇上跑了个没影,宫里就炸了窝了,逮着什么拿什么,我拙手钝脚就护了这点儿东西,咱不能叫洋人抢了去。(摸袖筒)权当白送,偷着乐吧?

殷　杰　(脱手)公公,小民买宫里的东西死罪呀!不成,万万不成!

刘公公　怎么着?大清朝还喘着口气呢,这就用不着我了?得,往后您荣宝斋的招牌还能挂稳当,走了!(将卷轴胡乱一包走去)

殷　杰　(慌追)公公,公公留步……

[奎文斋二伙计架着魏修善仓皇奔上,恰与刘相撞,包落卷滚。

魏修善　老弟,石捕头领洋兵毁我店了,跑您这躲躲,东西不保命得保啊!

刘公公　(怒叫)是你老东西?你碰坏我宝贝了,赔!

魏修善　(瞪目)天哪!您……

殷　杰　(忙叫)刘公公,我听您吩咐,定了!(示意二下人收物)

[梁满堂和王福生忙捡卷轴;魏修善抢抓一轴展开,惊愕。

[殷杰欲夺不及,担惊闭目。吴婉秋溜上,暗中窥视……

[光暗。

## 第二折

[光微亮,梁满堂与王福生分持掸与帚,于店前清扫(舞态)。

王福生　(念)新桃换旧符,熬过庚子年;
梁满堂　(念)洋祸留余祸,大清赔巨款。
王福生　(念)不幸亦庆幸,劫难中得奇珍,
梁满堂　(念)祝福天知晓,掌柜的忧虑添。
王福生　(念)常念叨一绝技,好防备贼人惦;
梁满堂　(念)那木版水印妙,实可叹久失传。
王、梁　(念)除非找徐师傅,若不然重兴难。(切光隐去)

[各类叫卖声起,光亮。一年后,琉璃厂街面。
[行人熙攘,文人骚客、官绅贵妇、走贩乞丐混杂。其间父女在卖字画,翠喜脚前摊开两幅,徐和顺抱几卷轴于一侧。

翠　喜　(唱【正宫·端正好】)
　　　　　眉低垂,街前站,
　　　　　父报颜儿笑强颜。
　　　　　兵燹熬过熬遗患,
　　　　　饥寒惹肠断。

徐和顺　(唱【滚绣球】)
　　　　　惹肠断生计难,
　　　　　贩字画乞讨般,
　　　　　返故地明知栽面,
　　　　　苦的是粜米无钱。

忆当初正当年,
怀绝艺骄人先,
精水印神灵活现,
名遐迩骚客称贤。
岂料老店逢大难,
畏刀避剑返乡间,
(白)我走了,荣宝斋立稳了,切莫撞见熟人啊——
(接唱)思来难堪难堪。

[徐和顺见来人,朝翠喜示意,父女匆匆收起字画,避下。
[王福生与梁满堂快上。

王福生　先生等等,先生停步……(看梁)走了,满堂爷爷认错人了?

梁满堂　认不错,是徐师傅。你快追,我去叫掌柜的。(转身回跑)

王福生　明白。(喊)先生等等,我家掌柜的请您喝茶哪!(追下)

[魏修善手拿鼻烟壶眨着眼皮速上。

魏修善　堂堂荣宝斋掌柜请卖破字的喝茶?这唱的哪出啊?财神爷偏心呵!
(唱【脱布衫】)
荣宝斋捡座金山,
空惹我梦寐垂涎。

　　　　若奇珍不归我手，
　　　　天哪天我必短寿限。
　　　［魏修善再翘首朝福生跑去处张望，石凤山从其身后走来，拍肩。

魏修善　（惊回头）哟喝！是石大人您哪？
石凤山　老头，去年洋人打劫，不是我拼小命拦着，你奎文斋早蹿火成灰了。现而今我们大清的忠良赶跑了洋人，又叫你见天赚钱了……
魏修善　大人，您的恩德我门儿清，请进鄙店容老朽孝敬您，顺便报个案子。（低语）有人窝藏宫里窃来的玩意，这算个小罪吧？
石凤山　这是砍脑壳子的大罪！什么玩意？
魏修善　什么玩意进店说。我意思是，那玩意买主藏着不合适，我留着倒合适，我要是合适了，一准让大人您合适。比如，珠市口新盖的四合院，您挑一处合适的，再选个合适的姨太太养着？
石凤山　魏叔，您老这么一说，那咱真得都合适了。（挽手）进店说！
　　　［殷杰匆匆上，与二人照面。
殷　杰　哎哟！（施礼）小民给石爷请安，大人辛苦。
石凤山　嗯，辛苦得很哪！这不，魏叔刚刚拉上我报案……
魏修善　（打断）是、是，昨夜我院里进了贼了。
石凤山　对，有贼。殷兄，皇上又把龙椅坐稳了，宫里单子又接不及了？
殷　杰　哪儿啊？洋鬼子滚蛋了，朝廷凭嘛赔银子小民不懂，我就知道宫里也差钱不找我供奉了，愁得我正想找根绳儿呢！
魏修善　您谦虚，那场洋祸家家背运，还就您遇难呈祥噢！（低声）放心，那事天知地知您知……我不知。（挤眼一笑，挽石走下）
　　　［殷杰望二人猛皱眉头。
殷　杰　（唱【小梁州】）
　　　　此老兄面慈心恶性贪婪，
　　　　缘何与蠹吏甚欢。
　　　　字画底细他了然，
　　　　倘暗算，齿牙祸防亦难。（思忖，摇头）
　　　　比邻行商无仇怨，
　　　　尚不至险毒这般。
　　　　话如此藏国宝如挺险，
　　　　叹归还无路，忧喜难明言。
　　　（眺望）师弟返来吧，助为兄重兴咱那水印绝技啊！

　　　（唱【倘秀才】）
　　　　既得奇珍殊任承揽，
　　　　欲传后世谨防差舛，
　　　　恰木版水印可保万全。
　　　　良匠徐师弟，绝艺盖行班，
　　　　盼与我共光耀老匾。
　　　［王福生硬拖着徐和顺上，翠喜随后。
徐和顺　小兄弟找错人了，我与你家掌柜素不相识……（望见殷杰）
殷　杰　不相识才怪。十三年前，官欺我店人流散，我说咱俩不能走，你不听我骂你还鲁莽动拳，看来得罪够惨。（抱拳）求恕为兄！抱憾。
徐和顺　不敢。当时师兄欲拉上我收拾残局，我心灰意冷绝裾而去，而师兄竟成大业，小弟愧之无颜。
殷　杰　回家还不晚，水印绝技亟待授传。闺女咱哥俩儿养，让孩子免饥寒。
翠　喜　我不让伯父白养，翠喜会装裱，还学过勾描、刻版。
徐和顺　师兄，老店售真不卖赝，木版水印耗时费力，您重拾它何原？
殷　杰　请问师弟，荣宝斋为何售真不卖赝？
徐和顺　不与以假充真者为伍，不赚昧心钱。
殷　杰　其实仿品亦分高下，假如荣宝斋凭木版水印，将真迹神韵为后世承延，且明码标价挣钱，岂非功德无限？
徐和顺　小弟早有此盼，只惜生不逢时，莫非师兄有麻烦？
殷　杰　正是。有倘来之物同随大险，防微杜渐刻不容缓。（礼让进店）
翠　喜　（见父迟疑）爹爹走吧，女儿知道您早盼着回来。
王福生　走吧师叔，小妹陪您漂泊卖字，连我看着都可怜。
　　　［殷杰拉起王福生走去。福生也伸手拉翠喜，翠喜含羞同下。
　　　［吴婉秋兴奋地上。
吴婉秋　（唱【灵寿杖】）
　　　　逢幸事先对亲人吐衷款，
　　　　喜今夜苦命女映耀勾栏。
　　　　邀约义兄把戏观，
　　　　明里是央他捧场赏妹脸，
　　　　实则想媚兄一个头晕眩。（偷笑）
　　　　你若问婉秋女所思哪般，

皆只为爱焰久燃,
苦的是一厢情愿。
(白)忆当年忆那晚,南雁北栖眼茫然。夜独行,遇凶险,淫贼拦道花欲残。乍然间救星现,哥哥路过出义拳。大祸免,热泪涟,俺跪拜认义兄,萍水胜亲缘。从此呵,冬天他是火,夏天他是扇;黑天他是灯,雨天他是伞。更未料呵,时过经年贤嫂嫂病殁了!

(唱【白鹤子】)
兄妹情顿化作痴情念,
虽自知命卑微莫高攀。
无奈心如猿,
舍取犯两难。
[殷杰快步迎来。

殷　杰　哈哈!今天果是好日子,隔窗瞧见俏妹子。你怎么来了?
吴婉秋　猜?
殷　杰　如此得意忘形……戏班师傅给你说婆家了?
吴婉秋　行,离了哥我不嫁。嘻嘻!哥,这些天官府忙着抓革命党,顾不得刁难唱戏的了。今夜俺在天桥撂地唱,是妹子的《惊梦》,南曲。
殷　杰　天哪!自从苍天赐我个亲妹子,还没听你唱过呢,邀哥捧场么?
吴婉秋　那谁知道?反正哥不去妹唱不好。信报完了,俺去扮戏了。(笑下)
殷　杰　(高喊)哎?放心,天黑我一准到!(笑)呵呵呵……(下)
[魏修善、石凤山诡谲地盯着殷杰的背影同上。
石凤山　对着个小女子叫嘛呢?晚一步没瞅见脸儿,相好的?
魏修善　他老婆病故多年,有没有相好咱管不着,您听见他喊了什么?
石凤山　他喊……天黑一准到。到哪儿啊?
魏修善　到哪儿不知道,咱刚刚说那个合适的事……大人,机会立马到了!
[魏修善耳语,石凤山点头——切光。暗转。

## 第三折

[月夜,天桥附近。六捕役穿黑衣、持短刀舞动。
六捕役　(念)白日掌治安,夜黑行五奸。
　　　　　　咱捕头爱银钱,劫字画够稀罕。
捕役甲　(望)锣鼓哑了人该回了,可都瞅准了。
五捕役　熟人熟脸错不了!(以布蒙脸跑下)
[殷杰内清唱《惊梦》:"原来姹紫嫣红开遍……"
[殷杰模仿杜丽娘身段上,吴婉秋半带戏妆好笑地随上。

殷　杰　(唱)似这般……(看她)啊?
吴婉秋　(唱)似这般都付与断井颓垣……
殷　杰　哎呀你把哥唱醉了!从今黑起我懂了,人世上最好听的戏叫雅部,最美的角儿是我妹子——
(唱【仙吕·点绛唇】)
婉喉润芳,舞腰媚靓。
我妹非凡响,只待世道盛昌,
焆耀梨园人仰望。
吴婉秋　(俳笑)哥,妹子就有待那天了。请问,盛昌世道什么样啊?
殷　杰　那盛昌世道么……应该是——
(唱【混江龙】)
乾坤澄朗,家给人足国富强。
官吏廉正,百姓敦良。
妹子爱戏倾情唱,
兄为雅朋诚行商。
再无有衷伤凄怆,
人尽享福寿安康。
妹人生美益求美
盛不完韶华春光。
吴婉秋　(激动)太好了!我好盼那个时候——
(唱【哪吒令】)
美美怀梦想,遥遥在前方。
喜百业隆昌,乐万家吉祥。
任莺呼燕舞,凭艺馨流芳。
年年盼岁想,世世等代代望,
望见了,它在前方。
殷　杰　妹子望见的,会来的。
吴婉秋　哥说的盛世,会来的。
(二人合唱【哪吒令】)

　　　　　美美怀梦想，遥遥在前方。
　　　　　喜百业隆昌，乐万家吉祥。
　　　　　任莺哳燕舞，凭艺馨流芳。
　　　　　年年盼岁岁想，世世等代代望，
　　　　　望见了，它在前方。
殷　傑　那时候，天下商贾都像荣宝斋，童叟无欺，智信善诚。
吴婉秋　那时候，人间艺伶一如婉秋，视艺如命，撒播善美。
殷　傑　那时候，木版水印日臻完美，我把国宝捐还官家，归属世人。
吴婉秋　那时候……哎呀哥，那时候怕是咱都老了，要么……死了。
殷　傑　什么死呀活呀的？心不死梦必成，哥还想过娶你……（捂嘴）
吴婉秋　（瞪目）哥？！
　　　　［殷傑扬手欲自打嘴，婉秋抓住他手。
吴婉秋　哥再说一遍，即便是哄我……
殷　傑　哥不哄你。你嫂子走后，哥本来心冷了，没想到对你……
吴婉秋　哥，妹子真要死了，喜欢死了。
　　　　（唱【鹊踏枝】）
　　　　　面含笑泪沾裳，
　　　　　爱难抑情满腔。
殷　傑　（接唱）久祈望比翼双飞，
　　　　　同携手地久天长。
殷、秋　（合唱）愿永世两心相傍，
　　　　　爱河长延绵无疆。
　　　　［二人动情拥抱。六捕役举刀由两侧跳出。
三捕役　哈哈！殷掌柜可真忙，看罢戏会娇娘。
另三捕役　可惜你大限到，这个事没商量！
殷　傑　（低叫）冲我来的，妹子快跑。（推开）
吴婉秋　（惊叫）哥？！
殷　傑　跑！
吴婉秋　我去叫人。（喊）来人哪，来人哪——（跑下）
　　　　［六捕役扑向殷傑，殷边抵挡边退。
殷　傑　慢慢慢！听话听音，众位爷像是对了症下的药，那就利索着成交，我这命留着，东西拿去。（拽钱袋掷出）
捕役甲　（捡袋）不够，再赏包字画，宫里的字画！（扑上按倒上绑）
殷　傑　（唱【柳叶儿】）
　　　　　聚心惊平地骇浪，
　　　　　果真是欲防难防。
　　　　　羊入虎群难硬抗，
　　　　　怎了账，忌慌张
　　　　　…………
六捕役　（嚎叫）说，宝贝藏哪儿了？
殷　傑　（接唱）求大爷松松绳事好商量。
六捕役　松绳？
殷　傑　松松绳我给爷画图啊！藏东西那儿地，空口白话哪说得清啊？
　　　　［六捕役交换眼色，两人给殷傑解绳。
殷　傑　（蹲下手抹土，偷窥左右）棍儿？
　　　　［六捕役对视，一人寻一小树棍递给殷傑。
殷　傑　（接棍）亮火儿。
六捕役　（气叫）你这人真事！哪儿给你找火去？
殷　傑　那我画不是白画，贼瞅不见不是？（捧土抛出，趁六人闪躲，抓起附近一枯木）诸位受谁指使？一恶吏一贪商，对么？
六捕役　（怒叫）你拿爷开涮，找死！（追打）
　　　　［几个回合，殷傑寡不敌众再被按倒。传来"抓劫匪"的叫声。
　　　　［吴婉秋领着几个穿兵衣的女伶携道具刀跑来。
一女伶　（喝叫）蟊贼住手，给我拿下！
五个捕役　（惊叫）天哪！逃！（架起殷傑欲跑）
捕役甲　慢着，这声儿不对呀！（审视）嘿？女戏子装神弄鬼，呸！
五个捕役　女戏子？哈哈哈……裤裆里没那玩意儿，装宫里的骚阉人吧！
　　　　［刘公公内声："大胆！"所有人一愣望去。
　　　　［四侍从跑上，二侍女挑灯笼，另二侍女搀刘公公走来。
刘公公　刚才谁在这儿放臭屁哪？我睒睒长几颗脑袋。
殷　傑　（呼喊）刘公公救命，我是殷傑呀！
刘公公　殷傑？受欺了？敢！动你根毫毛我叫他竖根旗杆。
六捕役　（惊叫）来真佛了。溜！（丢下殷傑逃下）
　　　　［女伶也一哄而散。吴婉秋搀起殷傑。
殷　傑　刘公公，您老如天神下凡哪，怎会在这儿啊？
刘公公　还不是洋人祸害那阵子，本公公护宫有功吗？老佛爷回銮赏我片宅子，家不远有勾栏戏班子，我好这口儿今黑听戏儿去了，听了出《惊梦》。哎哟，那小丽娘唱得美哟，小夜莺似的。嘻嘻……

[吴婉秋偷一笑,殷杰忙以身挡她。

殷　杰　哎哟公公哎,幸亏您老今黑出来,要不我就……对,您卖我那东西让贼惦了,下了套整我,东西您赎走行吗?我求您了行吗?

刘公公　怎么着?刚才我救人救错了?(低语)你以为紫禁城是荣宝斋,东西卖出去还能包退包换?我掉脑袋你六斤半更难保。殷杰呀,我有了府邸得成个家了,有那跟画上一样水灵的,给帮个忙呗!

吴婉秋　(扑哧一笑)喊!

刘公公　嗯?这位美人……(夺灯笼映照)哎哟喂?小丽娘?

[吴婉秋慌施一礼,迅速躲下。

殷　杰　(拦刘)哎哎公公,外头风大,您该上车了。

[刘公公将他推开,目不转睛地盯着婉秋走去方向。音乐……

[切光。暗转。

## 第四折

[数日后,水印坊(帖套作)。众工匠忙在各处勾描、刻版与印刷,翠喜在装裱。徐和顺行走其间监督并指教。

徐和顺　(唱【双调·新水令】)

兄遭惊劫火浇油,

无形中似有张罗网布就。

此绝技欲兴日旷久,

叹远水怎解燃眉忧。

诲新徒强忍心揪,

求苍天怜老店暗庇佑。

(指点勾描)画稿笔迹须明鉴,摹准粗细长短曲直方圆。(指点刻版)刻版须明布色浓淡,阴阳冷暖柔或健。(指点印刷)印刷必肖原作,水墨色彩要逐笔依次,叠印刷掸不可稍偏。

[王福生小跑上,走近徐和顺。

王福生　师叔,掌柜的外出购物未回,梁爷爷叫我找您。(低声)石捕头进了奎文斋,店外也有捕快盯着,爷爷叫您小心那东西。

徐和顺　(蹙眉)知道了。(喊)活先停停,归置东西,别丢了乱了。

[众工匠应诺,携各自物品退去。徐和顺朝另一侧小跑下。

翠　喜　(携物近前)福生哥,出什么事了?

王福生　捕快要来了,叫师叔提防点儿。(接物)翠喜,帮我问问师叔,我想学木版水印,拜他为师行吗?

翠　喜　啊?你不想打理铺子了?

王福生　其实舍不得,可水印手艺太神奇了,我想学那个,还想……(脸一红)跟你学装裱。翠喜,帮我说说嘛!

翠　喜　我帮你说?爹该问我为什么对你……自己说去。(夺物偷笑跑下)

王福生　(追)哎哎?翠喜妹妹,求你了……(追下)

[殷杰拿首饰匣走来,取匣中戒指动情地看着。

殷　杰　(唱【驻马听】)

乐以忘忧,乐以忘忧,

兄妹不日成鸳俦。

谢月老成就,

晓殷杰对窈窕淑女寤寐求。

自此后栉风沐雨命同舟,

当助妹名偶梨园展灵秀。

忙中把婚事筹,

真个是喜罢梦中笑白昼。

(环视,白)嗯?怎么了这是?

[徐和顺望风走出,与殷杰照面。

殷　杰　师弟,活儿怎么停了?

徐和顺　师兄还不知道?捕快堵了店门,石捕头和姓魏的可能再使坏招。我刚去地室把东西藏好,出来望望。

殷　杰　(皱眉)东西移个地儿吧!洋兵抢劫那晚,老魏望见过从店里往后院藏东西,必定往密室上猜。(环望)这样,先包裹严实,埋墙角那木屑里。

徐和顺　明白,我去了。(跑下)

[婉秋叫着"哥",手提皮箱仓皇奔上。

殷　杰　妹子你……怎么还带着箱子?去哪儿啊?

吴婉秋　哥,我活不了啦,就在刚才,姓刘的老阉官派人见俺班主。

(唱【雁儿落】)

气凛凛把聘物套箱丢,

阴森森先威迫再利诱。

哥呀哥你猜为何事由,

天哪天甚荒唐好荒谬。

| | |
|---|---|
| 殷　傑 | （惊叫）你是说，那刘阉官……打上妹子的主意了？ |
| 吴婉秋 | （点头，泣叫）哥呀！<br>（唱【得胜令】）<br>　　妖孽噬婉秋，京城难容留。<br>　　闻讯逃仓促，别哥凄泪流。<br>　　泪悠悠，鸳梦化乌有。<br>　　情悠悠，来生再聚头。 |
| 殷　傑 | 嗳呀！<br>（唱【收江南】）<br>　　破胆惊心血涌喉，<br>　　虎口垂饵妹险忧，<br>　　权阉漠恶怎乞求。（紧张思索）<br>　　登天无谋，入地无谋，<br>　　即拜天地成鸾俦。<br>（掏匣取戒）妹妹，哥刚给你买枚戒指，咱即刻成礼完婚，行么？ |
| 吴婉秋 | （泣叫）哥，行！（伸手让他戴戒）<br>〔梁满堂叫着"掌柜的"跑上，王福生和翠喜从另一侧快上。 |
| 梁满堂 | 掌柜的，臭捕快来了，说要搜查禁书禁版。 |
| 殷　傑 | （蹙眉）醉翁之意不在酒。福生翠喜，带秋姑娘暂避。 |
| 福、翠 | 秋姑姑，来！（一接箱一拖婉秋速下）<br>〔殷傑欲下，徐和顺抱字画包迎面跑来，急停，转身回跑。<br>〔殷傑急回头：石凤山率六捕役走来，魏修善诡异尾随。 |
| 殷　傑 | （拱手）哎哟！石爷驾临，我有好茶，您前堂坐。 |
| 石凤山 | 不必。近日乱党猖獗给朝廷添堵，还四处散发禁书，顺天府下令严查。魏掌柜，刚才对本官说的话，再给学学。 |
| 魏修善 | 是、是，我说……早些天有人找我印什么小册子，而鄙店无此本事，荣宝斋刻印坊天下第一，就把桩好买卖推给荣宝斋了。 |
| 石凤山 | （冷笑）哼哼，殷掌柜，本官得例行公事了。（下令）墙上每块砖、地上每条缝都给睃全了，好东西必定藏在那好地儿。搜！ |
| 六捕役 | （应诺）嗻！（转身欲下，忽闪身两侧齐盯前方）<br>〔吴婉秋换作贵女服饰、脸蒙半面纱走来。王福生抱箱，翠喜与徐和顺紧随。石凤山、魏修善、殷傑同时一愣。 |
| 石凤山 | 小姐您……您是？ |
| 翠　喜 | 她是格格。 |
| 王福生 | 育女学堂来的，格格给她阿玛买庆生礼物。<br>〔六捕役吃惊对视，闪开婉秋跑下。 |
| 石凤山 | 哎哟！（掸袖施礼）小吏给格格请安了！（抬头试探）育女学堂……肃亲王府邸里的那个？格格买礼物怎么跑印坊里来了？ |
| 吴婉秋 | 我念书没见过印书，看看不行吗？殷掌柜，您这印坊挺好的，祝佳梦早成，冀盼再会。（颔首致意，离去） |
| 殷　傑 | 谢格格夸奖。福生翠喜，叫车！ |
| 翠、生 | 哎！格格您请，请！（与徐和顺送婉秋走下）<br>〔殷傑悄追去。魏修善着急地凑近石凤山，手指箱子耳语。 |
| 石凤山 | 别给我找事。您不知道育女学堂吧？里头全是格格、公主和嫔妃。<br>〔六捕役喊着"搜着了"拿书跑上，众工匠追出。殷傑急停步。 |
| 六捕役 | 大人您看，像是禁书。 |
| 殷　傑 | 石爷，那不是…… |
| 石凤山 | 是不是您说了不算。（观书）《人类公理》，康有为。嘿！这人我知道，跟皇上作对的主，还是个要主。殷傑，你摊上事了，你摊上大事了！（下令）店铺印坊封了，人带走！<br>〔二捕役上前按倒殷傑，切光。追光亮，魏修善拉过石凤山。 |
| 魏修善 | 石爷，我这人心善不要他命，给了字画放人得了。 |
| 石凤山 | 魏叔为那号东西真够费心哪！放心，东西到手我一准卖给您。 |
| 魏修善 | （一愣）卖？ |
| 石凤山 | 不卖白送？我缺心眼啊我？（笑）哈哈哈……<br>〔魏修善抖着手怒指他——切光。暗转。 |

## 第五折

〔数日后，夜，琉璃厂附近。徐和顺抱包，吴婉秋、翠喜、梁满堂及众工匠不安地朝前张望。

| | |
|---|---|
| 吴婉秋 | （唱【黄钟宫引子·传言玉女】）<br>　　平地兴风，兄长再遭不幸， |

　　　　　字画得保，他因桎受狱刑。
徐、梁　（接唱）人去门封，老店一夜覆倾。
所有人　（接唱）途穷道尽，冒险求生。
　　　　［吴婉秋抽泣，徐和顺劝慰。
徐和顺　秋妹敢在恶人眼皮子底下救出宝物，那般了不起，这当口哭什么？
吴婉秋　我怕救不出哥哥，怕这包东西瞒不住恶捕头。
徐和顺　他还用得着瞒？除了钱财什么不懂，倒是姓魏的可怖啊！我这些仿品想瞒遮他眼断无可能。只能先捞出师哥，走一步说一步了。
吴婉秋　那木版水印当真缓不济急么？
徐和顺　那是个铁杵成针的活儿。宫藏字画精美绝伦，欲达乱真还有诸多难题待解，莫说区区几日，再经十年磨砺也未可知啊！
吴婉秋　如此说来，哥哥他……（又欲泣）
　　　　［王福生跑上，徐和顺示意，婉秋、翠喜及众工匠避下。
　　　　［石凤山带二捕役上，审视对方后令二役退去。徐和顺近前呈包。
石凤山　摸着是那号东西，天黑瞧不见我就不验了。谁要是拿我当猴耍……
徐和顺　石爷这话说的？若非人命关天，俺怎敢把掌柜的宝贝送人哪！
梁满堂　石大人放心吧！俺掌柜的今儿黑能出来吧？
石凤山　不能，人一关事闹大了。
徐三人　什么？
石凤山　顺天府下道死令，私通乱党者斩无赦！
　　　　［吴婉秋暗中跑出大惊失色。梁、徐、王三人慌拽住石凤山。
三　人　石大人，这不成，您得帮忙啊！
石凤山　帮。我安排看号的，不打不骂还得有酒有肉，可捞人我真没招了。哎？这宝贝刘公公谁不给给你家掌柜，听说殷杰遭劫也是他给解围，交情不浅嘛！想想谁跟他说得上话，只要老太监出面，准成。
　　　　［石凤山说完扭头就走，徐和顺三人慌追。
徐三人　哎哎？石爷（石大人），石爷（石大人）……（追下）
　　　　［吴婉秋从暗处跑出，又痛又惊。
吴婉秋　（唱【黄钟宫·醉花阴】）
　　　　一线望断心震恐，
　　　　闻噩讯如雷轰顶。
　　　　恨苍天理不公，纵恶横行，

　　　　害我兄陷绝境。
　　　　无哥妹何生，劫火既临当同命。
　　　　（白）婉秋能死，哥不能死啊！
　　　　（唱【喜迁莺】）
　　　　哥满怀未了之梦，
　　　　哥满怀未了之梦，
　　　　护国宝把绝艺传承。
　　　　不能，纵然虎狼狰狞，
　　　　登天无门地狱通。
　　　　为心儿里爱太重，为心儿里爱太重，
　　　　羸弱女自握刀柄，自把心捅，
　　　　为救兄自把心捅。
　　　　［吴婉秋痛苦前行，一道亮光直射其身，停步抬头。
刘公公　（画外）哎哟喂，小娘子没跑，自己来了？
吴婉秋　（跪）小女子命归您了，求您救我义兄，容我与他诀别。
刘公公　（画外）好说，一句话的事儿。（笑）嘻嘻嘻……
　　　　［暗中殷杰高叫："妹妹——"吴婉秋倏忽转脸，起身张望。
　　　　［光大亮。殷杰迎着婉秋激动地走来。
殷　杰　（唱【出队子】）
　　　　侥幸庆幸，脱虎口得残生。
　　　　秋风萧瑟人婷婷，
　　　　牵心女子把我迎，
　　　　执手眸瞩热泪盈。
吴婉秋　（唱【刮地风】）
　　　　悲痛强忍作笑容，芳魂凋零。
　　　　片刻相聚变运命，永隔九重。
　　　　愿哥哥命转泰定，
　　　　恕妹妹弃誓负盟。
　　　　（泣叫）哥哥——
　　　　字画安，店启封，绝技待兴。
　　　　待兄梦送国承平，
　　　　莫忘了悄对俺倾吐心声。
　　　　（唱【哪吒令】）
　　　　美美怀梦想，遥遥在前方。
　　　　喜百业隆昌，乐万家吉祥。
　　　　任莺呼燕舞，凭艺馨流芳。
　　　　年年盼岁岁想，世世等代代望，
　　　　望见了，它在前方。
吴婉秋　（脱手痛叫）哥哥……
　　　　［乍响刘公公笑声，四侍从跑上，四侍女捧婚衣

婚冠随后。

刘公公　（画外）呵呵呵……义兄妹话别该了啦,小夫人回家了!

　　〔众侍从、侍女隔挡起两人。殷杰惊悟扑救,婉秋挣扎——以下对唱中,两人时而接近,时而离远。

殷　杰　（唱【水仙子】）
　　　　　惊惊惊意外生,
　　　　　惊惊惊意外生,
　　　　　明明明妹为救我入囚笼。

吴婉秋　（接唱）痛痛痛生生永诀,
　　　　　　　兄兄兄切切珍重。

殷　杰　（接唱）拼拼拼拼死亦抗争,

吴婉秋　（接唱）莫莫莫荣宝斋凭哥兴荣。

殷　杰　（接唱）恐恐恐两手一松妹无踪,

吴婉秋　（接唱）泣泣泣梨园梦碎断鸳梦,

二　人　（接唱）悲悲悲惜缘错今生。

　　〔四侍从打倒殷杰,四侍女簇拥起婉秋速下。
　　〔殷杰爬起,抱起一石欲追,徐和顺与梁满堂由身后跑上。

徐、梁　（同叫）师兄(掌柜的)!
　　〔殷杰猛停步。

梁满堂　掌柜的,想当年您接手老店易名荣宝斋,声称新店名乃"荣名为宝"之意。今日刚脱劫难再若招祸,你命不要了? 宝也不要了?

徐和顺　师兄,国宝祸福难卜,木版水印亟待复兴,荣宝斋尚未兴隆,您飞蛾扑火一切玩儿完,岂不是秋姑娘白救您一回?!
　　〔殷杰愕然,石落。远处喜乐声大作,他扑倒挥拳砸地,大恸……
　　〔切光。

# 第六折

　　〔爆竹声中光亮。十余年后,除夕,荣宝斋内外（景似一折）。
　　〔已至中年的王福生书写春联,即将分娩的妻翠喜一旁研墨。店外两侧,几个年轻工匠悬挂红灯笼,适时退下。

王福生　（唱【南吕·一枝花】）
　　　　　新桃换旧符,
　　　　　盼想复想盼。

翠　喜　（接唱）大清变民国,
　　　　　　　小民苦亦然。

王福生　（放笔）我的天,这臭字,跟殷伯父和岳父可差到天边了。

翠　喜　谦虚,好看。殷伯父特意点卯,今年店门的对子叫我夫写呢!

王福生　因为我年轻。伯父说他老了,荣宝斋大小事,往后得指望后辈人。

翠　喜　伯父不老,是心苦,假如秋姑姑在他身边……

王福生　小声儿,让殷伯父听见,心里又扎上刀子了。

翠　喜　（低声）幸亏石捕头死了,魏掌柜没影了,这些年伯父还算安宁。听说刘太监也完了,他在皇上退位前两天偷宫里东西,给人扔井里了。

王福生　他活该,别再说这些了。（拿联）来,贴对子。

翠　喜　嗯! （提浆桶忽捧腹）哎哟! 福生,我我……像是要生了。哎哟!

王福生　啊?! （急放联抱妻）岳父大人,您孙子见您等不及了。（奔下）
　　〔明显见老的殷杰上。
　　〔殷杰见案上福生所写春联,拿起细观,微微颔首。
　　〔魏修善窥视着他走来,人已苍老,着旧袍,挂拐杖,携卷包。

魏修善　今岁今宵尽,谁识落难人。除夕歇业了? 有笔小买卖贵店还做么?

殷　杰　哎哟! 这大除夕的,您老还来照顾我生意,要什么我给您拿。

魏修善　我什么不要,卖您样东西。（递包）

殷　杰　啊? 成。老人家带什么宝贝了,容我开开眼。（欲接包一愣）你?

魏修善　（冷笑）呵呵呵……是我,您讨厌的同行没死,让你失望了。
　　（唱【牧羊关】）
　　　　别时头悬剑,返来风独残,
　　　　入土前再看一眼翻船险滩。
　　　　十年匿形,百雁尝遍,
　　　　无辜人成逃犯,

有口气喘不安。
殷贤弟闻此该称意，
想必能过个美满年。

殷　傑　多年未见，魏兄以那个什么心度君子之腹的禀性倒是未改。那年奎文斋一夜间闭户人散，我至今还猜谜呢！

魏修善　猜谜未必，是幸灾乐祸吧？敢问老弟，那包东西还安么？或是已经变现换了座金山？

殷　傑　魏兄，您说咱俩比邻多年，为什么尿不到一个壶里呢？您做买卖，脑子里除了钱没装别的，我不是。肚里的邪该丢了，民国了。

魏修善　民国了，我才重返故地，瞅一眼我那半塌的奎文斋，再与置我于死地的老友叙叙旧。

殷　傑　这什么话？瞒心昧己的小人是你！戕害同行刀刀见血的是你！

魏修善　少安毋躁。（开包递画卷）来，借您的眼瞜瞜。

殷　傑　（略观讥笑）老兄进错门了。殷傑就这么有眼无珠么？

魏修善　如此说来，跟刘太监的宝贝差之千里了？（突变厉声）这是你手下老徐捞你出大牢的东西，就是它把我毁了！

殷　傑　（愕然）有话明说，坐。

魏修善　你知道，你出牢其实跟这包东西无关。在你出来的当晚，石捕头叫我带上银票去他家看货，我接过包刚打开，刺客翻墙进院了。

殷　傑　刺客？

魏修善　后来才知道是衙役。几个人三下五除二给姓石的放了血走了，我躲进屏风后免了一劫，跌跌撞撞跑出院爬上车，刚进琉璃厂，正遇见手下伙计逃命，说店里也有人亮着刀子在等我。

殷　傑　于是您溜了？

魏修善　跑城外躲了。我得明白犯了什么事，就花钱托人打听，清楚了：刘太监找了顺天府，说我和姓石的跟他有梁子。

殷　傑　（瞪目）刘公公?！

魏修善　是，你说我俩跟他结梁子够得着吗？事弯在你唱戏的妹子身上，进刘宅三日，要挟老阉官做妥了这事，就吞了手上的戒指。

殷　傑　打住，不许提我妹子。（递银票）这东西我要，再多要没有！

魏修善　不，我魏某脑子里并非只装着钱，原物奉还分文不取。十年了我就盼今天，能当你面诅咒你妹子，她够狠够毒，她活该……

殷　傑　（怒吼）滚！

魏修善　（惊惧）那我回家诅咒，咒她咒你咒荣宝斋。（欲走夺过银票奔下）

殷　傑　（吼叫）那就咒吧！我妹子大美大善咒不丑！荣宝斋大仁大义咒不倒！（一拳砸在案上，由怒转悲）

（唱【哭皇天】）
扑嗒嗒珠泪滚颜面，
疑窦释解愈怆然，
十余载国宝安藏无贼惦，
帖套作水印功著逾当年。
贤妹子救了老店，
舍身佑兄危转安。
弱女逞刚烈逼恶扬善，
为兄感念你恩重如山。

（白）婉秋呵，哥负你一生，绝不负妹心！

（唱【乌夜啼】）
荣宝斋沧桑二百余年，
累代人铸就德范。
亦商亦文报家国，
信诚智善志忠坚。
我既做掌门，道不可偏。
荣名为宝视作天，荣名为宝视作天，
誓为文脉护本源。
盼盛世，或难见。
笃信老区长悬，自有心音代传。

［悠扬的曲笛声，光缓暗。吴婉秋着戏装动情舞动（幻觉）……

吴婉秋　（唱【皂罗袍】）
原来姹紫嫣红开遍，
似这般都付与断井颓垣。

［殷傑动情地走向婉秋。

傑、秋　（同唱）良辰美景奈何天，
赏心乐事谁家院
…………

［喊声传来，婉秋幻像消失，殷傑茫然四望。光复原，雪舞飞。

［徐、梁叫着"师兄（掌柜的）"跑上，众工匠携鞭炮与火媒上。

徐、梁　师兄（掌柜的），大喜大喜呀！

梁满堂　福生刚刚得了个大胖儿子！

众工匠　（同叫）徐师傅立马荣任姥爷了！

徐和顺　（笑）呵呵呵……不是单喜是双喜。（低声）那

| | |
|---|---|
| | 包宝贝和店里珍藏百余年的珍品佳作,恰至今日水印竣工,保证逼肖神鬼莫辨。 |
| 殷　傑 | (惊喜)呵呵呵……哈哈哈……这双喜同样天大。梦不息,梦竟成。荣宝斋又添一辈人,注定生生不息。 |
| 众工匠 | (同声)喜事添,新年到,该迎春了! |
| 殷　傑 | 好!(高喊)瑞雪兆丰年,放鞭上灯! |
| | [漫天大雪,鞭炮震响。大红灯笼漫天通亮,老匾上的"荣宝斋"三个金色大字映照得异常醒目…… |
| | [以荣宝斋为主景的当今琉璃厂景象重现天幕,响起男女合唱—— |
| | (合唱【哪吒令】) |

美美怀梦想,遥遥在前方。
喜百业隆昌,乐万家吉祥。
任莺呼燕舞,凭艺馨流芳。
年年盼岁岁想,世世等代代望,
望见了,它在前方。

(全剧终)

# 北昆原创昆剧《荣宝斋》亮相首都舞台

冯赣勇

中华时报北京12月10日消息　2018年12月10晚,由北方昆曲剧院与荣宝斋联袂创作的昆剧《荣宝斋》,在北京天桥艺术中心进行首场演出,获得圆满成功。该剧将浓郁的京城特色与昆曲的唯美婉转有机结合,这也是荣宝斋故事首次被搬上舞台。精彩的演出赢得了到场观众的热情赞誉,演出结束后热烈欢腾的掌声与喝彩声,在剧场上空久久回荡。

昆剧《荣宝斋》唱腔全部选用北曲,旋律激越、舒朗。在音乐创作上注重人物性格情绪的细腻传递,兼具传统与创新,满足了当今戏曲观众的听觉审美需求。演员们在角色塑造上深入探讨人物的精神世界,为观众呈现了"情理之中,意料之外"的创新表达。

当晚的天桥艺术中心剧场内高朋满座,来自京城四面八方的观众汇聚于此,感受与体味这部原创昆剧。《荣宝斋》以昆曲特有的艺术手段,讲述了清朝末年荣宝斋掌柜殷傑为保护国宝,在挖掘和重兴木版水印技术过程中所经历的坎坷。

全剧以殷傑与吴婉秋的爱情故事为主脉,再现了荣宝斋人对木版水印技艺的传承以及保护国宝、维护国家利益的大义与大爱,启示世人国运盛衰与文化荣辱息息相关,中华民族优秀传统文化延续不易、弥足珍贵。

八国联军攻占北京,琉璃厂亦惨遭劫掠。入夜,众店家在枪声中争相逃亡,荣宝斋掌柜殷傑携下人守护老店,凭机智支走了石捕头领来的洋兵。此波刚平,太监刘公公将趁乱窃得的宫中字画带来兜售,殷傑迫于其威无奈收购,此情恰被邻店魏掌柜撞见。一年后,以巨额赔款换取苟安的大清国羸弱不堪,殷傑为给期盼中的盛世安然"藏珍",决意重兴几近失传的木版水印绝技,并唤回了松竹斋倒闭时不辞而别的巧匠徐和顺。而此时的魏掌柜却在暗中觊觎殷傑所得国宝,他与石捕头沆瀣一气,在悄然中布局谋阵。殷傑有位义妹叫婉秋,是位唱雅部的苦女子。这天夜里,殷傑为唱撂地的婉秋捧场后二人相互倾吐心声,适值魏、石二人实施其劫人夺画阴谋,幸被不期而遇的刘公公意外搅黄。然而这次邂逅竟让喜欢听戏的老太监产生了与吴婉秋"成家"的荒唐念头。魏、石二人由暗劫告败变为明抢。这天石捕头率众捕快闯进水印坊搜查,危急之时,因刘公公"逼婚"逃至此处的婉秋假扮"格格"带走了稀世字画,而殷傑却因私印禁书的罪名锒铛入狱,店铺封门停业。荣宝斋陷入空前绝境,徐和顺等人以仿品诱骗石捕头搭救殷傑,却意外得知殷傑"通匪案"已惊动上头死期临近。吴婉秋闻讯震惊,忍痛含悲向刘公公求助,尔后与出狱的殷傑诀别,将自身作为鱼肉奉献给了令她恐惧的刀俎。殷傑得知真情,痛不欲生。十余年后,腐朽日久的大清朝轰然崩溃。木版水印技术重兴成功,店员王福生与翠喜喜生贵子,荣宝斋生生不息……

荣宝斋是京城闻名遐迩的百年老店,昆曲是中国戏曲的"百戏之祖",两张"中国名片"叠加,通过原创昆剧《荣宝斋》的精彩演绎,彰显了中华传统文化的无穷魅力。

据悉,昆曲《荣宝斋》编剧韩枫、总导演凌金玉、导演方彤彤、唱腔制谱王大元、音乐作曲姜景洪、美术指导曹林、舞美设计吴文超等主创人员与剧组演职人员,在创作这部大戏的过程中,多次到荣宝斋实地参观采风,力求通过深入的体验,在舞台上再现荣宝斋传奇,塑造出栩栩如生的艺术形象。曾在多部近现代剧目中担纲主演的北昆国家一级演员杨帆携手北昆闺门旦翘楚朱冰

贞饰演剧中主人公殷傑和吴婉秋。当天晚上,主创人员的辛勤劳动终于得到了圆满的回报。

近年来,北昆在近现代题材剧目的创作上一直位于全国昆曲院团的前列,创排了《飞夺泸定桥》《陶然情》等广受好评的剧目。此次昆剧《荣宝斋》的创作继续延续经典、强调创新,旨在打造出一部"别样韵味"的昆曲剧目。

北方昆曲剧院院长杨凤一表示:"讲好北京故事,是北昆义不容辞的责任。昆曲不仅要继承,也要创新发展。以近现代题材为素材,创作昆曲新剧目是剧院在昆曲'传承'与'创新'中的坚守。原创昆剧《荣宝斋》力求在昆曲特有的语境中,较为贴切地讲好荣宝斋的历史故事,在昆曲化与生活化的碰撞中,寻求探索与发展。"

荣宝斋党委书记朱涛表示:"在新的时代,我们要通过各种形式、各种渠道宣传荣宝斋,使荣宝斋这块传统的金字招牌更光亮。荣宝斋故事首次搬上舞台,昆剧《荣宝斋》就是一次有益的尝试,也是一次积极的创新。"

据悉,原创昆剧《荣宝斋》将于12月10日、11日连续演出两天,闻名遐迩的百年老店与"百戏之祖"两张"中国名片"的叠加,将更加彰显中华传统文化的无穷魅力。

<div style="text-align: right;">来源:《中华时报》</div>

# 上海昆剧团 2018 年度推荐剧目
## 3D 昆剧电影《景阳钟》

出品人:谷好好
改编、编剧:周长赋
艺术指导:蔡正仁、张静娴
导演:夏伟亮
执行导演:沈 矿
唱腔设计:顾兆琳
配乐配器:李 梁
打击乐设计:高 均
舞美设计:何礼培、刘福升
灯光设计:周正平、李冰春
服装设计:戴修玲
技导:赵 磊
服装设计助理:徐洪青

**主 演**
崇祯:黎 安
周皇后:陈 莉
王承恩:缪 斌
周奎:吴 双
袁国贞:季云峰
太子:赵文英
公主:汤泼泼

**乐 队**
指挥:李 梁
司鼓:高 均
司笛:钱 寅

日本当地时间 2018 年 10 月 26 日晚上 8 点 40 分,由上海戏曲艺术中心出品、上海昆剧团创作并演出的中国首部 3D 昆剧电影《景阳钟》,获第 31 届东京国际电影节艺术贡献奖。这是中国传统戏曲电影首次亮相国际 A 类电影节并斩获殊荣,中华传统艺术在世界电影顶级舞台强势发声,体现了"上海出品"的优势,打响了"上海文化"品牌的国际口碑。

颁奖典礼上,上海戏曲艺术中心总裁、上海昆剧团团长谷好好从原联合国教科文组织总干事松浦晃一郎先生手中接过奖杯。2001 年 5 月 18 日,昆曲被联合国教科文组织列入首批"人类口述与非物质遗产代表作",正是由时任总干事的松浦晃一郎宣布的。17 年时空交错,昆曲与世界文化的缘分,为本届东京国际电影节增添了别样的光彩。

中国首部 3D 昆剧电影《景阳钟》,是上海 3D 戏曲电影工程启动的首部剧目,旨在让传统戏曲插上现代的翅膀,在传承中发展,用新的技术赋予传统舞台作品新的呈现形式。它的舞台本脱胎于传奇剧本《铁冠图》,最初的舞台呈现是上海昆剧团于 2012 年创排的昆剧《景阳钟》。该剧塑造了昆剧历史上全新的崇祯帝这一独特的艺术形象,自创排以来囊括了国家舞台艺术精品工程重点资助剧目、第十四届文华奖优秀剧目奖、中国戏曲学会奖等多项殊荣,主演黎安获第 26 届中国戏曲梅花奖,是上海昆剧团中生代的"大满贯"之作。

2015 年 9 月,上海戏曲艺术中心出品、上海昆剧团创作并演出的首部 3D 昆剧电影《景阳钟》在松江车墩影视

基地杀青。电影版保留了舞台版的经典阵容，由梅花奖获得者黎安饰演崇祯，梅花奖获得者吴双饰演周奎，国家一级演员缪斌、国家二级演员陈莉、季云峰等出演。剧本经原舞台本编剧周长赋修改，知名戏曲电影导演夏伟亮执导，昆曲表演艺术家蔡正仁、张静娴担任艺术指导。电影《景阳钟》首次将3D数码技术运用于昆剧电影拍摄，使整部电影更具观赏性，不仅对古老的昆曲而言是一项新尝试，对戏曲艺术的发展也是一次新突破。

电影《景阳钟》将原时长两个多小时的舞台版同名剧压缩至一个半小时左右，对第一场的"廷议"、第二场的"夜披"进行了删减，基本保留了昆曲经典片段"撞钟""分宫"。此外，为契合3D镜头语汇，增强画面视觉冲击力，上昆特别对"乱箭"中的武戏场面进行了新的加工和提升，在强化了戏曲表演程式的同时，使开打场面更为精彩纷呈、震撼人心。丰厚的历史内涵和精湛的艺术水准，加上由代表上昆鼎盛力量的"昆三班"构成演员主体，使得影片情节紧凑、节奏跌宕、引人入胜。

3D昆剧电影《景阳钟》的诞生为昆剧艺术传播插上了新技术的翅膀。2017年该片在加拿大金枫叶国际电影节上揽获最佳戏曲电影奖；2018年6月参加第21届上海国际电影节，获得专家赞誉："不断升级的影像技术推动了传统戏曲的创造性转化和创新性发展，赋予戏曲新的时代内涵，增强了戏曲的影响力和感召力。"9月，该片赴京参加"东方之韵·梨园光影——上海戏曲艺术中心3D戏曲电影晋京展映"活动，舞台版与电影版交相辉映，让经典的价值通过大银幕不断放大。

此次昆剧电影《景阳钟》赴日参加东京国际电影节，向全世界展示了中国传统文化的魅力。让昆曲人惊喜的是，电影节邀请的颁奖嘉宾，正是2001年时任联合国教科文组织总干事的松浦晃一郎，当年中国昆曲入选首批"人类口述与非物质遗产代表作"名录所获证书正是由他签发。从他手中接过艺术贡献奖，让每一位昆曲人都备受鼓舞，感慨万千。

代表3D昆剧电影《景阳钟》剧组登台领奖的谷好好代表所有昆曲人向松浦晃一郎先生表达了敬意，并表示："从2001年到今天，17年来，中国昆剧在新时代得到了更好的传承与发展。将戏曲艺术拍成电影，是希望通过电影这种更国际化、更高科技方式吸引更多年轻观众走到剧场，观赏中国优秀传统文化，在世界舞台更自信地唱响中国声音。"

昆曲是海外认识中国传统文化的重要载体，电影是传统戏曲走向世界观众的新传播途径。明年是戏曲大师梅兰芳先生赴日演出100周年，为更好地增进文化艺术的交流合作，为传统艺术的传承谋求下一个百年，此次《景阳钟》剧组赴日，还受邀赴东京早稻田大学进行中国传统文化的讲演交流。这也是上昆自2017年赴明治大学演出后，第二次将中国悠久的昆曲艺术带到日本的高等学府。

《景阳钟》不仅仅是中国首部3D昆剧电影，更是上昆青年人的第一部3D艺术电影，它让上海昆曲第三代接班人全面接班，成为目前昆曲界的主要力量，展现上昆文武兼备、行当齐全的特色，体现上昆综合舞台艺术的实力。

3D昆剧电影《景阳钟》收获成功的背后，更是经典剧种的长期积淀和传承，是传统戏曲前所未有的发展机遇，是上海这座戏曲大码头给予的强力支持。一代代戏曲人砥砺前行、不断进取，上昆人始终全力奔跑在保护、传播、传承、发展昆曲的最前沿，不断探索讲述"中国故事"、传播"中国声音"的道路，让中国优秀传统文化更好地惊艳世界。

## 3D昆剧电影《景阳钟》曲谱选

# 第五场　分宫

2018年度推荐剧目

2³1 6·65 - | 6·53 - | 5 - 1²65 | 35 1²665 32 |
鉴　　　　　昭，拜　列　圣

1·2 1 - | 2·1 6·656 | 5²6·65 - | 6·53 - |
英　风　　　　　　　　未

35 - - | 6·53 - | 366 1 6 | 56 1 6·65 |
遥。　　　　　（崇）（啊呀）下　一　封

3·6 56 5 - | 6·5 332 | 1 - 2·1 3 | 5·6 221 6 - |
这　《罪　　　　己　　　诏》，

6 - 6 - | 111 1²3 | 3·212 | 5 6·1 55 3 | 2 - 1 - |
（同）亡　家国自　　　声　讨，倾

【江儿水】
2·3 1²221 6 | 1·2 66 5 | 3·5 6·1 5 3 | 2 - 2·3 1 |
社　稷，罪　条　条。（皇后）（啊呀）家　父

65·6 11 6 | 1²665 3 16 | 1·5 3 2·3 2166 | 5 - 6·5 |
忠良　丧，羞惭泪　水　滔。（同）忧

3 5 - 3 | 5 6·5 61 2 | 2 1 6 16 56 | 6²3·2 3 |
皇家　骨　肉身　难　保，(崇同唱)恨臣工

6 5 3 - | 3·2 3 - 5 | 6 6²55 3 | 6²5 30 2 | 2 332 1 - |
鸩毒　盈　廊　庙，任妖魔犯阙逞　强

1 2 1 6 - | 2/4 6 11 | 61 2 | 2 321 | 6 6153 | 23 2 |
暴。（崇）（今日　呵）羞见祖宗皇　考，(同)帝胄宗亲

【五供养】　　　　　　　　　　（稍撒）
21 2³1 | 35 21 | 6 16 | 56 6 | 5 3 32 | 1 2³1 | 160 1060 |
一任他 摧枯　拉　草。(崇)昊天　不吊，　十七载

113

## 昆剧电影《景阳钟》获东京国际电影节"艺术贡献奖"

童薇菁

对昆曲艺术来说,这一刻具有历史意义:为《景阳钟》颁奖的是联合国教科文组织原总干事松浦晃一郎

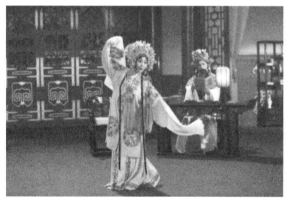

**昆剧电影《景阳钟》剧照(上海昆剧团供图)**

**本报东京 10 月 26 日专电** 第三十一届东京国际电影节"中国电影周"26 日晚落下帷幕。"上海出品"的国内首部 3D 昆剧电影《景阳钟》荣获"艺术贡献奖"。这是中国传统戏曲电影首次参加国际 A 类电影节并斩获殊荣。

对昆曲艺术来说,这是具有历史意义的一刻。为《景阳钟》颁发奖项的是联合国教科文组织原总干事松浦晃一郎。2001 年 5 月 18 日,正是由他代表联合国教科文组织宣布中国昆曲被列入首批"人类口述与非物质遗产代表作"名录。

从松浦晃一郎手中接过奖杯,上海戏曲艺术中心总裁、上海昆剧团团长谷好好有些激动:"17 年来,中华优秀传统文化在新时代得到了更好的保护与发展。这个奖项不仅仅是颁发给昆剧《景阳钟》的,更是颁给中国戏曲的。我们要自信地在世界的舞台上唱响中国文化的声音。"

作为颁奖嘉宾的松浦晃一郎感到无比高兴:"昆曲是中国最美丽动人的戏曲剧种之一,是全人类的文化遗产。感谢你们把那么优秀的作品带到东京电影节,希望两国艺术家能够继续努力,共同努力保护、延续优秀的传统艺术。"

### 传统舞台艺术为骨,技术为翼,中国戏曲精品飞得更远

《景阳钟》是上海昆剧团于 2012 年全新打造的新编历史剧,由传统名剧《铁冠图》改编而来,讲述明末国家危难之际的民族命运。改编过程中,昆剧《景阳钟》充分尊重和保留了传统精华,在老戏的基础上重新进行架构改编,使之成为文武兼顾、唱念并重、气势恢宏、深刻厚重的全新作品。

"《景阳钟》是昆剧中不可多得的一个题材,我们要借着这个厚重的题材,向全世界传播中国优秀的戏曲艺术和传统文化。"谷好好说。真正的精品经得起时间的考验,上海昆剧团是全国唯一获得过 4 部"国家舞台艺术精品工程"扶持项目的艺术院团(《景阳钟》是其中的第三部),并在探索全新艺术表达的过程中获得了巨大的突破。

作为上海3D戏曲电影工程启动的首部剧目，昆剧电影《景阳钟》不仅代表了上海戏曲艺术创作、发展的高度，也代表着以传统舞台艺术为主、电影技术手段为辅，多角度推进艺术普及，传承中国传统戏曲文化的有效途径。这部电影除保留舞台版中的《撞钟分宫》《别母乱箭》等经典折子外，还将时长从两个多小时压缩至100分钟，使电影的主体情节更为紧凑突出。电影力邀周长赋操刀编剧，昆曲艺术家蔡正仁、张静娴担任艺术指导，代表上海昆剧团鼎盛力量的"昆三班"挑大梁担任主演。中国戏剧梅花奖获得者黎安、吴双，国家一级演员缪斌，国家二级演员陈莉、季云峰等经典舞台版原班人马组成的演出阵容，为电影增添了更多的艺术魅力。

在荣获此次东京电影节艺术贡献奖前，昆剧电影《景阳钟》已于2017年荣获加拿大金枫叶国际电影节最佳戏曲影片奖和最佳戏曲导演奖，以及第五届中国电影电视技术学会中国先进影像作品（3D）电影类优秀作品奖。

这部"上海出品"的优秀戏曲电影，一路高歌猛进，征服了越来越多的海内外观众。"今天，我们将戏曲表演拍成电影，就是希望通过这种更国际化、更高科技的方式，吸引更多的年轻观众走进剧场欣赏中国优秀传统文化。"谷好好说。电影导演夏伟亮也认为，以电影语言将中国优秀的戏曲作品传播出去，能飞得更好、飞得更远。

### 日本观众对中国传统戏曲艺术展现浓厚兴趣

在第三十一届东京国际电影节"中国电影周"闭幕式现场，上海昆剧团昆五班刀马旦钱瑜婷搭档昆三班老将季云峰演出了一折昆剧武戏经典《扈家庄》，台下观众掌声雷动。日中文化交流协会副会长、日本著名女星栗原小卷，中国演员徐峥、海清、俞飞鸿等悉数到场。

作为第三十一届东京国际电影节中国电影周14部受邀参展剧目之一，昆剧电影《景阳钟》近期在东京写真美术馆上映，前来观影者络绎不绝，更有不少日本当地的"昆剧迷"、中国戏曲爱好者慕名而来。电影导演夏伟亮，执行导演沈矿，主演黎安、陈莉、季云峰等出席了观众见面会。

"听说中国有300多个戏曲种类，作为其中之一的昆曲的独特之处是什么呢？""请介绍一下'临川四梦'中《南柯记》的故事寓意。""如果我来上海，在哪里能听到原汁原味的昆曲呢？"……对于此次东京国际电影节"中国电影周"片单中独一无二的戏曲电影，日本观众表现了极大的热情和兴趣。

此次，上海昆剧团成员在赴日参加东京国际电影节的同时，还在日本早稻田大学举办了一场交流演出，为高校师生献上了《玉簪记·琴挑》《扈家庄》《虎囊弹·山亭》等3场经典折子戏。这也是上海昆剧团继2017年赴明治大学演出后，第二次将中国悠久的昆曲艺术带到日本的高等学府。

值得一提的是，明年就是戏曲大师梅兰芳先生赴日演出100周年，增进文化艺术的交流合作，为传统艺术的传承谋求下一个百年，成为中、日两国艺术家共同的心愿。

## 江苏省演艺集团昆剧院2018年度推荐剧目

### 逐梦记——汤显祖在南京

总监制：陈　炜、郑泽云
总策划：濮存周、柯　军
监　制：史　进、李鸿良、庄培成
策　划：吴海燕、杨建平、顾　骏、肖亚君

编剧：张建强
导演：张建强
作曲：迟凌云
配器：吕佳庆、陈辉东、刘思华
舞美设计：原伟庆

灯光设计：郭云峰
服装设计：史延芹
化妆造型：唐　颖
盔帽设计：洪　亮
道具设计：缪向明
音效设计：郭智瑄
副导演：郑　懿
技　导：孙　晶
司　鼓：单立里
司　笛：陈辉东

舞台监督：丁俊阳

**演员表**
汤显祖：周 鑫、施夏明
雨 菡：徐思佳
达 观：赵于涛
王世懋：孙 晶
刘应秋：施夏明、周 鑫
邹元标：陈 瑞
谢廷谅：计 灵
雪里红：钱 伟
小沙弥：朱贤哲
众官员：孙海蛟、计韶清、顾 骏、李 伟
众友人：顾 骏、李 伟、石善明
众歌伶：本院演员

**乐队工作人员**
鼓：单立里
笛：陈辉东
笙：潘中琦
二胡：刘思华、张希柯、张 瑶、高 博
中胡：丁 航
琵琶：倪 峥
扬琴：钱 罡
古筝：黄睿琦
中阮：强雁华
大阮：陈雪霞
大提：刘嫣然
贝斯：姚小风
打击乐：戴敬平、陈 铭、李 翔

**舞美工作人员**
舞美总监：郭云峰
服装：季蔼勤、王旭东、汪丽丽
化妆：唐 颖、朱 悦
道具：缪向明
盔帽：洪 亮、邬卓佳
灯光：包正明
装置：侯大俊、曹友顺
音响：特邀（南京皁罗袍舞美制作中心）郭智瑄、畅鸣宇

演出统筹：计韶清
排练统筹：潘中琦、孙 晶

行政统筹：陈 铸
宣传统筹：许玲莉、白 骏
英文翻译：郭 冉（英国）
剧 务：孙伊君
字 幕：岳瑞红

编者题词

汤显祖是我国明末著名的文学家和思想家，更是中国从古至今最伟大的戏剧家之一，也是享誉世界的戏剧文学大师，其传世的"临川四梦"，特别是其中的《牡丹亭》，是人类戏剧史上的不朽之作，其在问世之初，便"家传户诵，几令《西厢》减价"。《牡丹亭》历经几个朝代和不同的社会形态，绵延搬演了400余年，可见其艺术魅力之恒久。

在汤显祖67年的人生旅途中，除了家乡江西临川外，南京是他连续居住时间最长的地方。他3次到南京国子监游学，7年半在南京为官。他的第一部剧作《紫箫记》就写于南京游学之时；后来在南京太常寺博士任上，他又将《紫箫记》改写成"临川四梦"的第一梦《紫钗记》。南京，是汤显祖"临川四梦"的起源地，也是他宦海一梦的觉醒时！

汤显祖少有才名，13岁补县诸生，21岁中举，祖父母等长辈都对他寄予厚望，他对自己也有很高的期许，梦想着皇榜高中，建功立业，耀祖光宗。然而他因婉拒张居正、张四维、申时行先后几任首辅的笼络，数次会试不第，第5次也仅列三甲进士榜末。他虽然步入了梦寐以求的仕林，但数年的蹉跎使他对考场的黑暗和官场的凶险有了初步的认识。他在吏部观政半年之后，对仕途愈感迷茫和忧虑，主动放弃"馆选"以进入翰林的机会，自请到留都南京出任闲职，是想以退为进，从容旁观，"晦以待明"。他"闭门自贞"以聚养浩然之气，"泮涣秦淮"以排遣心中苦闷，"问禅雨花"以探寻精神出路，但心中的梦想依然是等待明君贤臣的启用，入朝为官，匡时济世，建不朽功勋！然而，当灾害连年，饿殍遍野，赈灾官员仍贪得无厌时，他不再等待，而是愤然而起，要为天下苍生请命，要让昏聩无为的朝廷猛醒，一纸《论辅臣科臣疏》凛然大义，慷慨陈词，震撼朝野！可叹的是，他的豪情痴心没能警醒皇帝和权臣，反而遭到申斥和贬谪。虽然他犹能在"斗大"的遂昌县廉政仁治，以"醇吏"之名为两浙官员之冠，但汤显祖的狷介之气和狂士之风终难见容于僵化、腐朽的封建官场，且"家君恒督我以儒检，大父辄要我以仙游"的内心矛盾也终生困扰着他，他终于宦海梦觉，投笏挂冠归里，"心精力一"，以笔代剑，将"胸中块垒全陶写为词曲"，把自己的灵根慧命、诗意人生

推向了辉煌的巅峰!他的补天之梦虽然破灭了,却成就了不朽的"临川四梦"。明代官场或许少了一位能吏,但历史的天空却升腾起了一颗璀璨的文学巨星。这是汤显祖之幸!这是中国剧坛之幸!

孰梦孰醒?何得何失?

时间:明万历十二年(1584)——万历二十九年(1601)
地点:南京·临川

## 人　物

汤显祖:字义仍,时35岁至52岁,先后任南京太常寺博士、詹事府主簿、礼部祠祭司主事等
雨　菡:秦淮红伶,时16岁至33岁,后拜汤显祖为师
刘应秋:字士和,时37岁至44岁,南京国子监司业,汤显祖儿女亲家
达　观:号紫柏,时年48岁,明代四大高僧之一
邹元标:字尔瞻,号南皋,时34岁至41岁,南京吏部员外郎
谢廷谅:字友可,时34岁至41岁,南京国子监学子,汤显祖儿时同窗
王世懋:字敬美,号麟洲,时48岁至50岁,南京太常寺少卿,汤显祖的上司
雪里红:秦淮名丑,时18岁至25岁,雨菡的师哥
小沙弥:栖霞寺小和尚,时年17岁
小　厮:王世懋府中小听差
官员若干,友人若干,歌伶若干,差役若干,僧人若干

## 序　幕　自请留都

[明万历十二年癸未(1584)仲秋时节。
[南京水西门码头。
[繁华熙攘的码头,声声叫卖,匆匆人流,雨菡等秦淮歌伶卖唱于码头一隅,雪里红一旁司笛伴奏。

雨　菡　(唱【梁州序】)
　　　　大江蟠拥,
　　　　钟山踞守,
　　　　引无数英雄争斗。
　　　　石头城下,
　　　　换了多少王侯?
　　　　汹汹仆前继后,
　　　　秦淮岸边,
　　　　繁华又依旧。
　　　　画舫河房紧相凑,
　　　　香风艳曲能忘忧,
　　　　身后事宁知否?
[差役吆喝清道。
[王世懋、刘应秋、邹元标等官员及谢廷谅迤逦而来。

刘应秋　王大人亲自前来迎接下属,真乃长者之风啊。
王世懋　汤义仍乃天下俊才,当年他宁肯春闱不第,也不愿接受权倾一时的首辅张居正的笼络,我一个留都的四品太常寺少卿又岂能入他法眼?我不过遵照家兄之意,略尽同僚之谊罢了。
官员甲　王大人昆仲一向礼贤下士,爱惜人才。
官员乙　我等跻身门下,幸运得很呢!
邹元标　汤义仍此来留都出任太常寺博士,王大人是其顶头上司,更何况令兄王大人为当今文坛领袖,又正值在应天府尹任上,可谓昆仲双栖,虎啸龙吟,还请多多呵护汤义仍为感。
王世懋　邹大人也与汤义仍相识?
邹元标　万历五年,元标因上疏弹劾张居正父丧"夺情"之故,遭受八十廷杖,发配贵州,一时间亲朋故友避之不及,唯汤义仍频频书信慰藉,替我不平,宽我心怀,令元标没齿难忘!
众官员　也是个不怕死的。
王世懋　闻说汤义仍恃才傲物,不拘俗礼。刘大人与他同乡、同年,听说还是儿女亲家,想必熟知他的脾性也。
刘应秋　汤义仍磊落耿介,疾恶如仇,同道者,剖心沥胆,违和者,则老死不相往来。
众官员　倒是个狂狷之辈。
谢廷谅　众所周知,翰林院是为中枢储才,高官门径,而义仍兄主动放弃"馆选",却步翰林,自请留都闲职,可叹可佩也!
众官员　还是个戆大!
王世懋　此位是……
刘应秋　他乃汤义仍幼时同窗,今在国子监游学的生员谢廷谅,谢友可。
谢廷谅　学生见过王大人。
王世懋　免礼。尔等后学,应多多揣摩汤义仍八股举

业,莫学他的艳丽词风、狂狷意气,以免仕途艰涩呀!
众官员　是啊!
谢廷谅　这……
　　　　[幕后差役高呼:汤显祖汤大人弃舟登岸——
　　　　[汤显祖登上码头。
汤显祖　(唱【点绛唇】)
　　　　驾乘扁舟,
　　　　暂别贵胄。
　　　　乐留都,
　　　　山水明秀,
　　　　褪身抛直钩。
　　　　[众友人迎上前。
刘应秋　义仍兄舟车劳顿,我等恭迎大安!
汤显祖　士和兄,显祖何德何能,敢烦列位大人屈尊相迎!
邹元标　义仍兄名蔽大壤,海内人以得见汤义仍为幸呢!
汤显祖　显祖浪得虚名,不及尔瞻兄多矣!
谢廷谅　仁兄不屑几任首辅青眼、耿介豪气、傲然风骨愈令世人仰慕!
汤显祖　友可兄谬赞,显祖汗颜!
众友人　实至名归,无须过谦。
汤显祖　惭愧!
　　　　[汤显祖这才看见矜持一旁的王世懋和围绕在身边的几个官员。
汤显祖　敢问这位大人是……
刘应秋　这就是太常寺少卿王世懋大人,他可是你的顶头上司啊。
汤显祖　卑职这厢见过上峰大人。
王世懋　罢了。你的才名老夫也有耳闻,听说当年你在南京国子监游学之时,仅半部《紫箫记》就惹得文人、伶工争相传唱,令金陵一时纸贵呀!
谢廷谅　惜被指责其中有影射当时首辅张居正的笔墨,遭下令禁止了。
王世懋　呵呵呵……如今张居正已死且贬,《紫箫记》也成明日黄花矣!
雪里红　(旁听多时,忍不住插话)这倒也勿见得格!
　　　　[雪里红示意雨菡。

雨　菡　(唱《紫箫记》之【番卜算】)
　　　　屏外笼身倚,
　　　　睡觉唇红褪。
　　　　轻蜂小尾扑香归,
　　　　飐得花憔悴。
汤显祖　我的《紫箫记》……
王世懋　还真有人会唱?
　　　　[众人循声望去。
汤显祖　呀!
　　　　(唱【颜子乐】)
　　　　似饮陈年醅,
　　　　如赏雪藏新蕊。
　　　　困途倦旅,
　　　　一曲撩开心扉。
王世懋　(接唱)惊回,
　　　　如闻天音飘落,
　　　　哪来的仙班蛾眉?
　　　　似这等音徽貌美,
　　　　秦淮河上争得个群冠芳菲。
　　　　人妙曲曼,只是这词么……
汤显祖　词便怎的?
王世懋　绮靡有余,工稳不足。
汤显祖　依大人之见又当怎样?
王世懋　如家兄所倡之"文必秦汉,诗必盛唐"也!
汤显祖　这……下属未敢领教。
王世懋　悉听尊便!
　　　　[王世懋傲慢地离去,几个马屁官员尾随而下。
雪里红　有好戏看哉!
谢廷谅　王世懋昆仲称霸文坛多年,仁兄又何必当面驳颜。
汤显祖　他们鼓吹复古,实则兴模仿之风,矫情拘泥,全无一己之真情也!
刘应秋　义仍兄,即便如你所说,那王世懋总是你的上司,日后同衙理事,还是得敷衍处且敷衍为好。
邹元标　倒也是啊。
汤显祖　(念【对儿】)
　　　　历落入官场,道殊不相谋!
雨　菡　(脱口赞叹)真丈夫也!
　　　　[收光。

# 第一场　狂斐应天

［两年后——万历十四年丙戌（1586）季秋时分。
［南京太常寺内。
［太常寺少卿王世懋举行公宴，众官员诗酒应和，热闹非常。

王世懋　（唱【太师引】）
　　　　庆升平公宴行酒令，
　　　　觥筹间词曲应承。
　　　　授金陵兄弟同府，
　　　　掌文坛昆仲齐名。
　　　　尚古风先贤唯敬，
　　　　追汉唐文脉是秉。
　　　　煊赫赫把大纛高擎，
　　　　似这般紫袍鸿儒复何争？
　　　　哈哈哈……
官员甲　既行酒令，就请王大人赐诗吧。
王世懋　昨日偶得《宫词》一首，只当抛砖引玉耳。
众官员　王大人不必过谦。
王世懋　（念七言绝句）
　　　　一派笙歌出苑墙，隔帘犹自暗闻香。
　　　　秋来殿殿添宫漏，只有昭阳不夜长。
　　　　［王世懋一诗甫成，众官员纷纷赞贺，奉迎不迭。
众官员　好诗，好诗哉！
官员甲　（唱【惜花赚】）
　　　　神功天成，
　　　　直逼贤圣今无朋。
官员乙　（接唱）古风劲，
　　　　字字珠玑巧思凝。
官员丙　（接唱）天籁鸣，
　　　　侧耳恍然入仙境，
　　　　九重若闻鸾凤声。
官员丁　（接唱）绝后径，
　　　　来者再难登此境，
众官员　（合唱）千秋彪炳。
王世懋　哈哈哈……过奖，过奖矣！哪位大人金玉其后，赐教当前？
汤显祖　（内声）我，汤显祖来也！
　　　　［衣冠不整且醉醺醺的汤显祖踉跄而至。
王世懋　（不悦地）汤博士为何姗姗来迟？

汤显祖　若问我么？
　　　　（唱【忒忒令】）
　　　　三五个酒侣诗朋，
　　　　六七杯香醪佳酩。
　　　　臧否时事，
　　　　江山任点评。
　　　　度新曲调小伶，
　　　　绣夹舞，
　　　　花枝卧，
　　　　纵我天赋神禀。
官员甲　汤大人怕是酒喝醉了。
汤显祖　何以见得？
官员乙　疯疯癫癫，言语轻狂。
汤显祖　有道是"不痴不癫不成仙，不疯不狂难为魔"呀！
官员丙　我看你是心有魔障，尽失官体！
汤显祖　与其装模作样，莫若里外如一！
官员丁　你自视才高，又不肯言醉，何不将王大人的《宫词》和上一首，让我等信服？
汤显祖　哦，这和诗么……
官员甲　（念苏白）挨记慧特哉！
汤显祖　李白斗酒百诗，区区一首七绝何足道哉！
王世懋　汤博士诗词，专尚六朝之风，浮艳绮靡，且自异其伍，灵而欠工，险而失涩，屡见夷语，疵累既繁，怕须臾难对这古风卓然之律诗也！
汤显祖　哦，古风卓然！？
王世懋　然。尔当以汉唐诗文为圭臬，潜心修为，不为浮名所累！
汤显祖　当真？
王世懋　当真。
汤显祖　哈哈哈……下属不敢恭维矣！
　　　　（唱【嘉庆子】）
　　　　文必汉唐自扼颈，
　　　　窃笑尔拘儒先生。
　　　　胶柱遗人笑柄。
　　　　吟无病，
　　　　说莫名，
　　　　满纸，
　　　　假惺惺。
　　　　尔等笔无锋刃，墨无烟云，砚无波涛，纸无香

泽,唯一味复古,刻意临摹,满纸赝文,假冒古董,下属未敢仰答也!

［汤显祖跷腿反向而坐。

王世懋　你……狂悖之徒,不可理喻!
汤显祖　听听我的新诗作吧。
王世懋　但请自便。
汤显祖　（吟己之《三十七》诗）
　　　　历落在世事,慷慨趋王术。
　　　　神州虽大局,数着亦可毕。
王世懋　哦,神州大局,尔数着可毕?
众官员　吹牛逼!
汤显祖　余帝夋殷商之后、孔宋鸿儒之亲,灵根慧命,文昌武曲,只是这……
　　　　（再吟己之《三十七》诗）
　　　　陪戏非要津,奉常稍中秩。
　　　　常恐古人先,乃与今人匹
　　　　……

［汤显祖掩面而泣。

王世懋　癫狂浮躁!
众官员　喜怒无常!
官员甲　我看他是以酒遮脸,装痴卖醉!
汤显祖　哪个说我醉了?我还要唱上几句《紫箫记》中的曲儿,与王大人的公宴助兴!
王世懋　不唱也罢。
汤显祖　（自顾自地吟唱《紫箫记》之【步步娇】）
　　　　青楼那到瑶山静,
　　　　花醒柳梦浑难醒。
　　　　脆管烦丝不耐听,

　　　　伤欢中酒年年病。
　　　　何似礼金经。
　　　　清虚打灭轻狂性。
王世懋　好一个"清虚打灭轻狂性"!
众官员　表里不一,自欺欺人!
汤显祖　他年拙作,还请上峰与诸位大人斧正。
王世懋　听说近日汤博士要将《紫箫记》付梓刊印?
众官员　汤博士也会炒冷饭啊?
汤显祖　好友热心,出资襄助,显祖情面难却也。
王世懋　呵呵呵……汤博士不必为难了。《紫箫记》通篇淫词丽曲,有伤风化,且你为官浮躁,素行不谨,我已下令禁止《紫箫记》的刊行了!
汤显祖　这……
　　　　（唱【川拨棹】）
　　　　仗权柄,
　　　　反掌认胡行。
　　　　矮檐下暂吞声,
　　　　处闲局懒抗争。
　　　　且闭门户浊世自清,
　　　　"紫钗"梦里遣性情。
王世懋　紫钗梦?
汤显祖　实不相瞒,属下对往年旧作也不甚满意,现已着手改写,定名为《紫钗记》,封笔之日当呈上请王大人雅正。
王世懋　你……
汤显祖　哈哈哈……

［收光。

## 第二场　泮涣秦淮

［两年后——万历十六年戊子(1588)初夏之夜。
［秦淮河上画舫中。
［雨菡孑然兀立画舫之中。

雨　菡　（唱【锁南枝】）
　　　　云儿淡,
　　　　星儿疏,
　　　　波光烛影映登徒。
　　　　送往又迎来,
　　　　岁月等闲度。
　　　　心高孤,

　　　　命舛误。
　　　　画舫中,
　　　　空把青春付。

［雪里红手持唱本边喊边跳上画舫。

雪里红　师妹,师妹——
雨　菡　师兄慌里慌张为了何事?
雪里红　我又觅到一折《紫钗记》!
雨　菡　快快拿来我看。
雪里红　哎呀,真真勿得了哉!汤显祖格个《紫钗记》还没有写完,文人、伶工已争相转抄传唱,这河舫之中,啥人家先会得唱,生意就老好格!

雨　菌　汤义仍的词写得情真意浓，艳丽华美，而《紫钗记》又透着一股侠气，令人读来口颊生香，唱着悦人醉己。

雪里红　一点也不错！

　　　　［雨菌拿着唱本轻轻吟唱起来。

雨　菌　（唱《紫钗记·折柳阳关》之【金珑璁】）
　　　　春纤余几许？
　　　　绣征衫亲付男儿。
　　　　河桥外，
　　　　香车驻
　　　　……………

　　　　［汤显祖与邹元标、谢廷谅等刚好途经此处，驻足倾听。

邹元标　妙哉！这秦淮河上的伶工竟能把义仍兄的《紫钗记》唱得字正韵浓，清新脱俗，实实地难得！

汤显祖　哦？尔瞻兄能有此评语，那女子定然唱功了得，但不知她的扮相怎样、做功如何？

邹元标　我等何不就在画舫之中小憩，就便品曲听唱？

谢廷谅　好主意，待我上前招呼。喂——搭了跳板，我等要上船饮酒听曲。

雪里红　来哉来哉，待我搭了跳板。

　　　　［汤显祖等登船。

雪里红　小可与众位大人请安！

谢廷谅　罢了。你叫什么名字？

雪里红　我叫雪里红。

邹元标　雪里蕻？炒肉丝倒是南京的一道下饭好菜呀！

雪里红　勿对格，勿对格！我家穷得讨饭，我娘在雪地里生下我，养不起，准备扔了喂狗，我家师父刚好路过，把我抱回家养大了学艺，就给我取个艺名叫雪里红——在雪地里冻得通红格"红"，将来一定能唱红的"红"！

汤显祖　呵呵，这名字取得倒也有趣！

谢廷谅　方才唱曲的是哪位姑娘？

雪里红　是我师妹，艺名雨菌，她可是我们秦淮画舫之中的红伶啊！

谢廷谅　唤她前来。

雪里红　是。师妹，几位大人叫你，上前见过。

雨　菌　雨菌拜见汤大人与几位大人。

汤显祖　哦，姑娘认识我？

雨　菌　几年前大人到南京上任，雨菌正在水西门码头卖唱，曾目睹大人风采，后来又购得大人的诗集拜读，更是爱不释手，背诵、揣摩至今。

汤显祖　哦……想起来了。那日你还唱了我一曲《紫箫记》呢。

雨　菌　正是。

汤显祖　哎呀呀！如此也算得故人了。

雨　菌　雨菌不敢高攀！

汤显祖　一个卖唱的伶人，你也识文断字，谙通诗词？

雨　菌　小女子生在书香门第，后家道凋零，卖身入籍，做了歌伶。

邹元标　看她举止娴静，谈吐优雅，一看便是个良家女子！

雪里红　我家师妹原本是个大家闺秀哇！

雨　菌　身在泥淖，岂敢妄言出身。

汤显祖　你虽身为歌伶，却心仪诗赋，实属难得。方才在岸上听你唱我的《紫钗记》，字正腔圆，情真意切，敢烦姑娘再为我等唱上一曲如何？

雨　菌　能当面为汤大人学唱大作，乃雨菌之幸也！

谢廷谅　摆上好茶、好酒，我等边饮边听。

雪里红　众位大人请坐，小的这就安排。

　　　　［众人落座，雪里红端上茶饮、酒菜。

汤显祖　雨菌姑娘，请将拙作唱上一曲吧。

雨　菌　如此雨菌献丑了！
　　　　（唱《紫钗记·折柳阳关》之【寄生草】）
　　　　怕奏阳关曲，
　　　　生寒渭水都。
　　　　是江干桃叶凌波渡，
　　　　汀洲草碧黏云渍，
　　　　这河桥柳色迎风诉。

　　　　［雨菌唱到妙处，汤显祖起身与雨菌同唱。

汤显祖　（念剧中夹白）这柳呵！

二　人　（合唱）纤腰倩作绾人丝，
　　　　　　　　可笑他自家飞絮浑难住。

　　　　［二人的合唱把情绪推向高潮。

邹元标　好！词美唱佳！

谢廷谅　珠联璧合！

众　人　哈哈哈……

　　　　［雨菌之皎洁容貌、婉转歌喉、婀娜身段，特别是对人物和词意的理解与表达，使汤显祖惊叹不已。

汤显祖　呀！
　　　　（唱【解三酲】）
　　　　运歌喉莺啼幽谷，
　　　　展柔肢燕舞雨初。
　　　　叹良家丽妹遭天妒，
　　　　冰清质在泥涂。

　　　　声声哽咽情困楚，
　　　　字字幽怨泪模糊。
　　　　伤情处，
　　　　曲中戏外，
　　　　两下恍惚。
　　　[汤显祖出神凝思。
　　　[雨菡亲自斟酒端杯上前。
雨　菡　汤大人，雨菡唱得鄙俗，还请大人见谅、指正。
　　　[汤显祖接过酒杯，一饮而尽。
汤显祖　姑娘悟性高，唱得好！能发我精微、明我气韵者舍你其谁？
雨　菡　汤大人过奖了，若能表达大人词义于万一便是雨菡之奢望也。
汤显祖　再加上你身为伶工的唱法技巧、幼功身段，真是美轮美奂、出神入化，使拙作百尺竿头、锦上添花。来来来，我回敬姑娘一杯！
雨　菡　雨菡怎敢领受！
汤显祖　你当得的！
雪里红　师妹，汤大人说当得就当得。
邹元标　雨菡姑娘，汤大人真心惜才，你就不必过谦了！
雨　菡　如此雨菡斗胆了！
　　　[雨菡接过酒杯一饮而尽。
汤显祖　众位大人，今夜在这秦淮河上幸遇雨菡姑娘，可谓是酒逢知己、曲遇知音，人生幸事莫过于此，当一醉方休！
邹元标　对，一醉方休！来，干了！
众　人　请……干！
　　　[众人连饮数杯，皆微醺。雨菡上前劝阻。
雨　菡　众位大人酒已够了，还是以茶代酒吧。
汤显祖　区区几杯岂能尽兴？换大杯方好！
雨　菡　还请大人爱惜贵体，以发奋仕途、经纬天下为重！
汤显祖　经纬天下？哈哈哈……
　　　（唱【前腔换头】）
　　　　四年改任詹事府，
　　　　未升反降困仕途。
　　　　阖衙子子唯主簿，
　　　　人一个鬼影无。
　　　（夹白）如今我这从七品的官儿越发的清闲了！
　　　（接唱）且当和尚撞钟鼓，
　　　　南署终究非北都。
　　　　自寻个，
　　　　昼吟新曲。

　　　　夜诵古书。
邹元标　如此倒也逍遥自在！
谢廷谅　填词作曲，亦能扬名传世！
雪里红　如今这南京城无人勿晓得汤大人哉，格名气吗，用现在的话讲就是——蹿红爆表咪！
雨　菡　以雨菡愚见，读书人十载寒窗，一朝龙门，仍当以天下为怀、社稷为重才是。填词听曲，偶尔为之，岂可终日沉湎其间。
汤显祖　这……
　　　（唱【东瓯令】）
　　　　小女子，
　　　　胜丈夫，
　　　　一语道破心中苦。
　　　　惶惶五次春闱赴，
　　　　但为趋王术。
　　　　父母倚门望如初，
　　　　思之汗如雨
　　　　…………
　　　[汤显祖言辞哽咽，掩面而泣。
雨　菡　大人不可忧郁伤身，天生大才，必有用时！
汤显祖　这用时么……
　　　[一小厮来到画舫近处岸边。
小　厮　喂——雨菡姑娘在船上吗？
雪里红　啥人有啥个事体？
小　厮　王世懋大人点你家雨菡姑娘今晚到我们府上唱曲。
雪里红　晓得哉。
小　厮　早点来呀。
　　　[小厮转身下。
雪里红　哦哟，大官传唤哉，格哪恁办呢？
邹元标　来人何事？
雪里红　嗯……王世懋大人，叫雨菡去他府上唱堂会去。
汤显祖　王世懋？
雪里红　对，就是你原来格顶头上司哇。
谢廷谅　这个老夫子竟有如此嗜好？
雪里红　嗯他……
雨　菡　……他倒是时常呼唤。
汤显祖　你，你甘心趋奉，殷勤如常？
雨　菡　……身在江湖，岂能由己。
汤显祖　你……
邹元标　义仍兄何必如此介意，岂止江湖，你我身处庙堂，又当怎样？

谢廷谅　唉！读书人寒窗苦读，考场煎熬，侥幸鱼跃龙门，又岂知宦海浑浊，鱼龙混杂，大志难伸也！
汤显祖　嘢！这世界虽大，竟无有一方净土！
邹元标　倒不如早早归去，词曲为伴，耕读传家。
汤显祖　诚如尔瞻兄之言，倒也眼不见为净也。
雨　菡　大人有经天纬地之才，万不可视一时之得失，自暴自弃呀！
汤显祖　唉！
　　　　（念【对儿】）
　　　　　但能稍偿父母愿，早入山水烟霞间。
　　　　［远远传来山寺钟声——
　　　　［光渐收。

## 第三场　问禅雨花

　　　　［两年半后——万历十八年庚寅（1590）腊月初。
　　　　［雨花台高座寺禅堂。
　　　　［雪后初晴，白雪覆盖着黄墙碧瓦，钟声回荡在古寺寒空。
　　　　［达观手持经书，结跏趺坐于蒲团之上。
达　观　（唱【诵子】）
　　　　　浮生如梦去日多，
　　　　　年来齿往空蹉跎。
　　　　　有缘度得痴情客，
　　　　　皈依三宝拜佛陀。
　　　　　南无佛，
　　　　　南无释迦牟尼佛！
邹元标　（内声）义仍兄，随我来。
　　　　［邹元标引汤显祖进山门。
汤显祖　（唱【浪淘沙】）
　　　　　仕途多嵯峨，
　　　　　宦海任逐波，
　　　　　身疲心倦困网罗。
　　　　　去留进退何处也，
　　　　　回头问佛。
　　　　［邹元标引汤显祖趋步进入禅堂。
邹元标　义仍兄，这就是刚刚云游到此的一代禅宗大师——达观禅师。
汤显祖　禅师在上，弟子汤显祖拜谒来迟。
达　观　（未及还礼，即朗声背诵汤显祖旧时诗作）
　　　　　搔首向东林，遗簪跃复沉。
　　　　　虽为头上物，终为水云心。
汤显祖　（诧异地）此诗乃弟子二十年前之旧作，禅师何处得之？
达　观　心仪神遇，相交已久。汤施主，久违矣！
　　　　［达观起身还礼。三人相让而坐。
汤显祖　久闻禅师大名，仰慕已深，得知禅师弘法金陵，本该早来拜谒，只是弟子身染疾患，迁延七日方得佛前受教，惶恐之至也！
邹元标　汤义仍问禅向佛心切，今日也是抱病而来。
达　观　贫僧此次游方金陵，正是为了了却心愿，与汤施主结缘而来。
汤显祖　结缘？方才禅师所背之诗，乃弟子二十年前乡试中举归途之中，路经南昌西山云峰寺，玉簪不慎落入莲池，遂于寺壁题诗以记，禅师何以如此熟稔？
达　观　若问前缘，且听贫僧慢慢道来。
　　　　（唱【渔灯儿】）
　　　　　廿年前游山寺参禅赏荷，
　　　　　见题壁结佛缘只在刹那，
　　　　　嗜欲浅天机深慧命高格，
　　　　　接引你早成正果，
　　　　　修得个一苇达摩。
　　　　汤施主方未入世便有看破尘世之禅意诗作，其赋性精奇、慧根灵性使贫僧肃然，遂视为相知，引为同道，默记题诗，静待机缘，今日相见，足慰平生矣！
汤显祖　这……
　　　　（唱【锦渔灯】）
　　　　　他那里一心心把甘露撒播，
　　　　　我这厢忐忑忑又费琢磨。
　　　　　他那里慈航引我渡恒河，
　　　　　我这厢怎生的六根难净脱。
　　　　［汤显祖一时不知如何作答。
达　观　汤施主为何暗自沉吟？
汤显祖　禅师面前不打妄语：吾自幼秉承祖训，文以立身，进而用世。然科场蹭蹬，仕途蹉跎，不惑既过，身居下僚，进身无门，退又不甘。自请南署闲职，实是返退为进，以待明时也！
邹元标　辅臣一手遮天，上聪蒙蔽已久，你我忠耿之臣

恐再难有升迁、重用之日矣！

达 观　即便升迁、重用又当怎样？如张居正者，生前权倾朝野、显赫盖世，死后则褫爵没产、家破人亡！

汤显祖　张居正把持朝政，任人唯亲，自毁家身，当作别论。然读书人十载苦读，一朝登榜，不正为济世报国、凌烟标名者？

达 观　读书人处世，当以修身立命为要，进则奉君济民，退则著书立说，进退自如，显隐皆安。若汤施主者，《紫钗记》封笔之日，不亦施主圆梦之慰欤？

汤显祖　写戏度曲乃为闲情所托，墨余小技，实非终身之志也！

达 观　欲托终身，唯有入我门来。

汤显祖　哦，遁入空门？

达 观　苦海无边，回头是岸。

汤显祖　哦！这回头么……

刘应秋　（内声）义仍兄，义仍兄——

〔刘应秋急切、兴奋地跑上。

刘应秋　我到处找你，谁知你在此悠游。

汤显祖　士和兄，这就是云游到此的当代高僧达观禅师。

刘应秋　禅师在上，刘应秋冒昧了！（上前施礼）

达 观　刘施主少礼，请便。

汤显祖　士和兄，急匆匆到此为了何事？

刘应秋　圣上传旨，将义仍兄升迁为南京礼部祠祭司主事了！

汤显祖　此话当真？

刘应秋　岂可儿戏？

汤显祖　臣谢主隆恩！愿吾皇万岁，万岁，万万岁！

〔汤显祖诚惶诚恐地匍匐在地，叩首谢恩。

邹元标　啊呀呀！由一个从七品的詹事府主簿，推升为正六品的官儿，一级半的前程！

刘应秋　恭喜义仍兄，贺喜义仍兄！

汤显祖　士和兄，明日一早，你即陪同我去往孝陵祭拜太祖高皇帝，以表臣下感恩戴德之心也！

邹元标　呵呵！区区官六品，笼络心一颗！

汤显祖　尔瞻兄此话差矣。万岁圣明天纵，虽常惑于小人之言者，皆是近臣豢用逸竖，谎言欺君所致。

刘应秋　如今义仍兄如望升迁，正是万岁圣裁，朝中尚有良臣也。

汤显祖　正是正是！

达 观　哈哈哈……汤施主入世之情根太深，惜哉憾哉！

汤显祖　弟子虽心向佛老，而入世之情未了，父母之望未酬，暂难忘情绝念面壁参禅也。

达 观　情生即痴，痴则近死，近死而不觉，心儿顽矣。

汤显祖　……弟子不揣冒昧，有一言辩之。

达 观　请汤施主赐教当面！

汤显祖　禅师佛学广奥，处世旷达，令弟子钦佩！然以佛法救世之宏愿，为免除"矿税"四方奔走之苦心，亦非凡尘之情乎？

（唱【锦上花】）

　　去凡心灭情魔，
　　怀忧患难圆说，
　　红尘不舍又如何？
　　道无情恰情多，
　　果真的脱婆娑，
　　月中无树影无波，
　　烦恼何处惹？

刘应秋　义仍兄处世率真，语无遮拦，万望禅师海涵！

达 观　哈哈哈……汤施主耿介豪放，此也正是贫僧敬重之处也。

汤显祖　感佩禅师之胸襟无量，菩萨胸怀！

达 观　方才汤施主言及之"矿税"，乃朝廷采挖银矿而强加百姓之重负，且宦官胡为，勒索成风，有识之士皆言此为弊政之渊薮。我佛慈悲，普度众生，贫僧四方奔走，以望早日罢除。曾叹而誓曰：此矿税不止，则我救世一大负也！

邹元标　据我所闻，禅师之举已有碍权贵之私利，当谨防祸事加身者。

达 观　吾断发时已如断头，生死不惧，何患凶险？！

汤显祖　呵呵，正如禅师乎！

（唱【锦中拍】）

　　不了情大悲广泽，
　　为"矿税"把命泼，
　　如禅师慧心般若。
　　又何堪不才似我？
　　白香山外放开河，
　　苏东坡遭贬浚泊，
　　此二贤余之楷模。
　　入世出家，
　　何时两妥？
　　宦海回云山卧。

达 观　汤施主执迷宦海，欲渡彼岸，尚待来日矣！

汤显祖　弟子冥顽不灵，枉费禅师一片苦心。告辞。

达 观　恕不远送。
　　　　［汤显祖等三人拜别下。
达 观　可叹汤义仍呵！
　　　（唱【诵子】）
　　　　　进必狷介致祸，
　　　　　退又凤愿绊索。
　　　　　待来日春冰融破，
　　　　　堪忍梦醒觉摩诃。
　　　　　南无佛，
　　　　　南无释迦牟尼佛。
　　　（念【对儿】）
　　　　　横舟待渡盼孤客，雪里埋心望汝归！
　　　　［收光。

## 第四场　上疏石城

　　　　［四个月多后——万历十九年辛卯（1591）闰三月二十五。
　　　　［南礼部祠祭司衙门二堂，一灯如豆。
　　　　［汤显祖焦虑地来回踱步，忍不住地咳嗽着。
汤显祖　愁煞人也！
　　　（唱【念奴娇序】）
　　　　　灾星频现，
　　　　　叹赤地遍野，
　　　　　旱涝肆虐神州。
　　　　　官卑言轻，
　　　　　纵有术报国之心难酬。
　　　　　愁闷，
　　　　　郁结成疾，
　　　　　旧病新症，
　　　　　辗转床榻时日久。
　　　　　唯愿使，
　　　　　社稷安泰，
　　　　　黎庶无忧。
　　　　［刘应秋与邹元标上。敲门。
刘应秋　义仍兄在衙内么？
　　　　［汤显祖开门。
刘应秋　义仍兄，你病体未愈，怎么又来衙署？
汤显祖　已无大碍。二位仁兄此时到来所为何事？
邹元标　这……
刘应秋　还是坐下讲话吧。
汤显祖　请坐。
　　　　［三人落座。
汤显祖　你二人联袂而来，定有要事，但请直言。
邹元标　这……士和兄，你我就实话实说了吧！
刘应秋　也罢。数年灾害未断，去岁边患又起，上月初，代州陨星坠，东南彗星掠，天象不详，上苍示儆。万岁就该反躬自省，斋戒郊祀以求天神宽宥的才是，不想……
汤显祖　不想怎样？
邹元标　今日午后在衙中接到朝廷邸报，竟然将此灾星天象归罪于朝中言官不思尽忠，专事欺蔽所致，下了一道圣旨，各罚俸一年！
汤显祖　这?!
刘应秋　（唱【秋夜月】）
　　　　　多事秋，
　　　　　天灾数年久。
　　　　　首辅无为当引咎，
　　　　　万岁有责不自究，
　　　　　圣旨没来由，
　　　　　言官停俸酬。
汤显祖　岂有此理！
　　　（唱【金莲子】）
　　　　　慢说天灾忧，
　　　　　历历人祸使人愁。
　　　　　放粮库，
　　　　　贪官挤破头。
　　　　　赈灾变肥缺，
　　　　　百姓鬼全瘦！
刘应秋　这些官场败类，朝廷蛀虫！
邹元标　非但如此！
　　　（唱【前腔换头】）
　　　　　科场丑闻传未休，
　　　　　边关又听报急奏。
　　　　　蒙圣聪，
　　　　　谏谮由来久。
　　　　　直言遭贬谪，
　　　　　忠臣三缄口。
　　　如今天下灾荒，边关失利，万岁多年不上朝临政，辅臣弄权欺蔽已久，真个是"民心如实炮，

国势如溃瓜"!
汤显祖　此乃辅臣弄权移柄,群小谄媚趋迎所致,吾等自诩磊落名士,当此时而无所作为,岂非素餐尸位软?
刘应秋　我等陪都闲官,又能怎样?
汤显祖　……我要上疏进京,直陈时弊,痛责首辅申时行欺瞒圣上,放任群小,诸道科臣趋迎媚上,攀附巴结。万岁也要远小人近君子,择善从流,临朝听政,不使神权旁落也!
邹元标　哎呀义仍兄啊!想这上疏犯颜非同儿戏,当年元标就因上疏罹祸,还请三思!
刘应秋　你我既被朝廷委以留都闲职,早已列于另册,又何必自寻烦恼、自讨无趣,倒不如以你目下之兴致,凭典籍诗书修心、借写戏度曲娱情,落得个悠闲自在。
汤显祖　大丈夫立世,当经纬乾坤、调和鼎鼐,诗词曲赋乃文人附庸风雅之举,虽声名远播,至可流芳后世,但为贤者所不屑也!
邹元标　如今纲纪败坏、积重难返,你我独木难支,孤掌难鸣,莫若洁身自好,独善其身,抑或修禅问道,归隐山林者。
刘应秋　一朝龙颜怒,四体不周全,义仍兄当以身家性命为念,万不可意气用事啊!
汤显祖　(吟五言绝句)
　　拟作三生度,何惧万死苏;
　　低头争末路,剖心赴穷途。
刘应秋　恕我直言,平日看义仍兄寄情词曲、忘情山川,甚而玩世不恭,泮涣恣肆,并未见如此慷慨大义呀?
汤显祖　士和兄此话大谬也!正因为余情根太深,终不能超脱人世。依显祖愚见,为臣子者,既熟读圣贤之书,当倾情于社稷安危,动情于黎民疾苦!我要效仿孔圣,为推行仁义之道,明知不可为而为之,其"卫国受困""陈蔡绝粮",虽终生不遂其志,仍矢志不渝,无怨无悔。纵然此次上疏或因忤逆赴死,身首异处,也绝不以犬儒苟活!
刘应秋　义仍兄,《紫钗记》封笔在即,你还是聚神敛意,潜心戏文最为安妥!
　　[汤显祖三把两把撕碎书稿。
汤显祖　蹈仁而死,不怍其言!吾意已决,你二人无须多言!
　　[刘应秋、邹元标无奈地对视,惴惴而退。
　　[汤显祖饱含激情,挥动如椽大笔,书写千古文章!
汤显祖　(唱【小桃红】)
　　宦海沉浮心已疲,
　　终难真情抑也。
　　幼读圣贤,
　　治国安邦为所期。
　　失意沦陪畿,
　　怎忍见纲纪堕,
　　权臣欺,
　　谏竖趋,
　　黎民痍也。
　　抒胸臆直言心不欺,
　　尽节义岂顾得,
　　三寸气七尺躯。
　　[夜风猛地吹开窗子,闪电勾勒出了汤显祖兀立的身影。
　　[收光。

## 第五场　枉顾栖霞

[一个月后——万历十九年辛卯(1591)四月二十六。
[栖霞寺及途中。
[雷声隐隐,大雨将临。雨菡急慌慌地寻找于路上。

雨　菡　(唱【风入松】)
　　风波陡起阴云翻,
　　上疏触犯天颜。
　　王府堂会闻事变,
　　汤大人灾祸难免。
　　急忙里信来传,
　　人不见夜未还。
　　[雪里红急急赶上。
雪里红　师妹。
雨　菡　师兄,可曾打听到汤大人的消息?
雪里红　我找遍了秦淮河两岸的茶坊、酒肆,都说没见

过汤大人。
雨　菡　他这是会去哪里呢?
雪里红　达观禅师近日在栖霞寺设坛讲经,阿会的……
雨　菡　对呀,我怎么未曾想到呢!如此你速去刘、邹几位大人家送信,请他们也帮忙打听,我这就去栖霞寺寻找。
雪里红　天将下雨,路途又远,还是我去栖霞寺吧。
雨　菡　几位大人的家你比我熟,还是我去吧。
雪里红　如此你我分头行事!
雨　菡　(唱【急三枪】)
　　　　急急走,
　　　　速速赶,
　　　　分头寻,
　　　　江湖道,
　　　　义字先!
雪里红　(接唱)忠与奸,
　　　　民心判,
　　　　口碑传,
　　　　递急讯,
　　　　早周旋。
　　　　[雨菡与雪里红分头下。
　　　　[汤显祖恍惚衰弱地骑寒驴上。
汤显祖　(唱【一江风】)
　　　　申斥传,
　　　　龙颜变,
　　　　皆因上疏谏。
　　　　捅破天,
　　　　钢脊铁肩,
　　　　敢将七尺献。
　　　　苦心谁恋怜?
　　　　苦心谁恋怜?
　　　　问禅栖霞山,
　　　　诉我心中倦。
　　　　[汤显祖下了寒驴,叩响山门。
　　　　[小沙弥应声上。
小沙弥　啥人叩门?(开门)
汤显祖　请问小师傅,达观禅师可在寺内?
小沙弥　你阿是汤显祖,汤大人?
汤显祖　正是、正是,小师傅如何认识于我?
小沙弥　达观禅师讲的,有一位汤大人会来寻他。
汤显祖　烦劳小师傅与我通禀一声,就说汤显祖拜访。
小沙弥　哎呀,侬来得勿巧格,达观禅师今天一早离寺而去哉。

汤显祖　可知他去往何处?
小沙弥　他说道,三山五岳,四海为家。
汤显祖　哦!他离去了……
小沙弥　哎,你也不要急,达观禅师知你必来,临行之时,与你留下一封书信在此。
　　　　[小沙弥从怀中掏出一封书信交与汤显祖后掩门而下。
　　　　[汤显祖拆开书信观看。
汤显祖　(念达观留诗)
　　　　世上沉浮何足论,寺外但听一钟声;
　　　　归时重走来时路,扰人毕竟是多情。
　　　　(唱【山坡羊】)
　　　　真个是多情迷返?
　　　　真个是心痴梦缱?
　　　　我这里沥胆剖肝,
　　　　到头来多情总被无情赚!
　　　　蓦抬头,
　　　　棘途当知还。
　　　　青史标名几人见?
　　　　乞得骸骨向林泉。
　　　　归田,
　　　　绕膝侍椿萱。
　　　　临川,
　　　　暮日照残年。
　　　　[风雨大作,道路泥泞,汤显祖摔下驴背。
汤显祖　哎呀!
　　　　(唱【上小楼】)
　　　　一霎时天色骤变,
　　　　雨泼风卷。
　　　　泥泞路滑,
　　　　驴乏腿寒,
　　　　再难向前。
　　　　腹中饥,
　　　　身打战,
　　　　神智幻散,
　　　　倒尘埃气息奄奄。
　　　　[雨菡冒雨赶至,解下斗篷给汤显祖披上。
雨　菡　汤大人保重了!
汤显祖　雨菡,你怎么来了?
雨　菡　大人!
　　　　(唱【煞尾】)
　　　　闻知你被责冤,
　　　　担心你夜未还。

　　　　　　是非曲直天明鉴，
　　　　　　且珍重山高水远。
汤显祖　（念【四言诗】）
　　　　　　补天梦破，慈海航迷。
　　　　　　"紫钗"已断，残生何栖？
刘应秋（内声）　义仍兄，"紫钗"未断也！
　　　　［刘应秋手捧重新粘贴好的《紫钗记》书稿急上。
刘应秋　义仍兄，《紫钗记》在此！
　　　　［汤显祖一把抢过《紫钗记》，紧紧地抱在怀里。
　　　　［收光。
　　　　［画外音："圣旨下：南礼部主事汤显祖，以南部为散局，不遂己志，敢假借国事攻击元辅，本当重究，姑从轻处了，着贬广东徐闻为典史。钦此！"

## 第六场　惜别金陵

　　　　［一个月后——万历十九年辛卯（1591）五月底。
　　　　［南京水西门码头，冷清萧条，没有了往日繁华。
　　　　［几个例行公事的官员和汤显祖的二三好友在码头等候着。
官员甲　（唱【六幺令】）
　　　　　　为官莫猖狂，
官员乙　（接唱）真话只能肚子里藏。
官员丙　（接唱）皇帝老子敢顶撞，
官员丁　（接唱）嘴过瘾，
　　　　　　身遭殃！
官员甲　（接唱）出群羊儿先喂狼，
众官员　（合唱）出群羊儿先喂狼！
谢廷谅　哼！一派胡言！
　　　　（唱【普贤歌】）
　　　　　　冠带岂是装模样，
　　　　　　堪笑官场太荒唐。
邹元标　（接唱）武将死沙场，
　　　　　　文官谏奏戕，
　　　　　　报国何惧颈血淌！
众官员　你们……
众好友　你们……
　　　　［双方僵持对峙。
　　　　［刘应秋陪同汤显祖来到码头。
汤显祖　显祖乃戴罪之人，怎敢劳动众位大人相送！
官员甲　迎来送往，例行公务，你也不要客气。
官员乙　你遭贬离任，空出位子把我坐，我也该来谢谢你。
汤显祖　哦，倒还辛苦你了。
官员乙　承让承让！
谢廷谅　义仍兄今日一走，金陵城内又缺了一位趣人。
邹元标　官场之中又少了一位狂士。
刘应秋　还望义仍兄能稍敛傲骨，中和为人，早日换来朝廷赦免，你我兄弟还有相聚之日！
汤显祖　众位大人！
　　　　（唱【庆东原】）
　　　　　　倾情儿上疏奏，
　　　　　　一心儿振朝纲，
　　　　　　无奈何天聪不畅。
　　　　　　留也惆怅，
　　　　　　去也彷徨，
　　　　　　从此心寄何方？
　　　　　　海角天涯，
　　　　　　醉里梦乡。
邹元标　义仍兄万不可过于消沉，想当初元标也曾谪贬云贵蛮荒之地，如今不也召回起用了吗？
官员甲　俗话讲"三十年河东，三十年河西"嘛！
官员乙　撞上狗屎运，咸鱼也会翻身的。
刘应秋　此去地角海隅，民风刁蛮，瘴疠侵人，前途凶险哪！
汤显祖　哈哈哈……
　　　　（唱【前腔】）
　　　　　　纵情儿立官场，
　　　　　　任性儿写文章，
　　　　　　谪贬狭隅心坦荡。
　　　　　　民虽蛮戆，
　　　　　　地也荒凉，
　　　　　　虫蛇又有何妨？
　　　　　　留都非净壤，
　　　　　　衙门多疠瘴。
官员甲　你……
官员乙　老毛病还是未改！
　　　　［几个官员拂袖而去。

汤显祖　众位大人各自珍重,显祖就此别过。
　　　　[汤显祖转身欲走。
雨　菡　(内声)大人慢走,雨菡来也——
　　　　[雨菡急急跑上,雪里红跟上。
汤显祖　雨菡姑娘,你……你不该来呀!
雨　菡　别的大人能来送,雨菡就不能来送?
汤显祖　你在江湖卖艺,尚要靠达官贵人捧抬,如今显祖为戴罪之身,旁人避之不及,正有墙倒众推之势,你又何必因我去得罪权要显贵!
雨　菡　不,雨菡敬佩大人的才气、人品,而在曲词上的造诣与才情更令雨菡膺服,在我心中早将大人视作师尊、长辈,大人若不嫌我是个女伶,雨菡愿拜在大人门下,学艺做人,天涯海角,不离左右,侍奉大人终生!
汤显祖　显祖不能再殃及无辜!
雨　菡　大人!
　　　(唱【折桂令】)
　　　　敬大人才情万丈,
　　　　至性至真,
　　　　道德文章。
　　　　感人祸天灾,
　　　　上疏进表,
　　　　施药膏肓。
　　　　虽遭贬磊磊落落坦荡,
　　　　纵海隅龙潜汪洋。
　　　　唯愿拜入门墙,
　　　　埋头词曲宫商。
　　　　何论得失,
　　　　岂顾短长。

汤显祖　哦!这埋头词曲宫商?
刘应秋　雨菡姑娘所言极是!你我读书之人,仕途不显,亦可文章立世。似你精通词曲,属情戏文,以此为寄,也是一方天地也!
雪里红　说不定将来流芳百世格,就是你汤显祖汤达人哉!
雨　菡　雨菡愿跟随大人身旁,斟酌关目,调理宫商,助大人成就不世之功!
谢廷谅　义仍兄,雨菡姑娘言辞中肯,有情有义,你就收她为徒吧。
雪里红　汤大人,我师妹真意切,你就收下她吧!
刘应秋　义仍兄词曲冠世,雨菡姑娘伶中翘楚,你二人若结为师徒,倒是曲坛一段佳话也!
邹元标　妙哉善哉!
众友人　我等乐见其成!
汤显祖　不可,不可也!
　　　(唱【清江引】)
　　　　戴罪人前途难掌,
　　　　累你身飘荡。
　　　　女伶易是非,
　　　　江湖多风浪,
　　　　岂能陷你罹灾恙!
雨　菡　雨菡心意已决,今断发明志,以表赤诚,大人再若不肯,当长跪不起,以待师尊应承!
　　　　[雨菡用剪刀割断长发,轰然跪地。
汤显祖　雨菡,你……你起来,为师答应你!
雨　菡　谢师父!
　　　　[汤显祖扶起雨菡,挥泪登舟。
　　　　[收光。

# 尾　声　梦回南京

[十年后——万历二十九年辛丑(1601)八月十四(汤显祖52岁生日)。
[江西临川玉茗堂。
[汤显祖与众宾朋悠然杂坐,消闲咏歌,俯仰自得。
汤显祖　(唱【步步娇】)
　　　　玉茗无香自高远,
　　　　以笔代刀剑,
　　　　纵横律吕间。
　　　　"牡丹"还魂,
　　　　"四梦"成卷。
　　　　胸中块垒捐,
　　　　还我三生愿。
友人甲　义仍兄三年前毅然投笏挂冠归里,建玉茗堂,心精力一,成就"四梦",乃文坛幸事也!
友人乙　这才是:
　　　　(念诗)文章论定前贤退,簪笏名除大雅留。
友人丙　(念诗)千古得失有公论,"四梦"一觉到千秋!
友人丁　看,雨菡姑娘扮演的杜丽娘来也。
　　　　[雨菡彩扮《牡丹亭》中的杜丽娘上。

雨　菡　（念《牡丹亭·惊梦》白口）
　　　　春呵，得和你两留连，春去何消遣？咳！恁般天气，好困人也。
　　　　（唱《牡丹亭·惊梦》之【山坡羊】）
　　　　　　没乱里春情难遣，
　　　　　　蓦地里怀人幽怨。
　　　　　　…………
　　　　　　想幽梦谁边？
　　　　　　和春光暗流转。
　　　　　　迁延，
　　　　　　这衷怀那处言？
　　　　　　淹煎，
　　　　　　泼残生，
　　　　　　除问天。
　　　　［词语双关，汤显祖感而起身配演柳梦梅。
汤显祖　（接念《牡丹亭》中白口）
　　　　啊，姐姐，小生哪一处不寻访姐姐来，却在这里！姐姐，恰好在花园内折取垂柳半枝，你既淹通书史，可作诗以赏此柳枝乎？
　　　　（唱《牡丹亭·惊梦》之【山桃红】）
　　　　　　则为你如花美眷，
　　　　　　似水流年。
　　　　　　是答儿闲寻遍，
　　　　　　在幽闺自怜
　　　　　　…………
　　　　［雨菡等人隐去。汤显祖似醉非醉，似梦非梦，如真似幻，梦回南京——

汤显祖　情不知所起，一往而深，生者可以死，死可以生！
　　　　（唱【绵搭絮】）
　　　　　　心驱梦荐，
　　　　　　总把魂儿牵。
　　　　　　再踏留都，
　　　　　　把明山秀水细细辨。
　　　　　　三游八驻半生缘，
　　　　　　故人新鬼，
　　　　　　笑释前嫌。
　　　　　　检点当年，
　　　　　　有失狂狷，
　　　　　　铩羽离应天。
　　　　（唱【尾声】）
　　　　　　人生孰可无梦，
　　　　　　皓首方悟得与捐。
　　　　　　（夹白：余一介书生呵！）
　　　　　　把一腔情愿注诗篇。
　　　　［人物定格成雕塑。
　　　　［幕后伴唱：
　　　　补天梦破日，临川梦成时。
　　　　留都无奈处，千古论得失。
　　　　［落幕。

（全剧终）
2017年12月22日（丁酉冬至）定稿于秦淮绿洲

# 梦开始的地方
## 一曲《逐梦记》讲述汤显祖不为人知的南京故事
### 李明莉

　　提起中国戏剧，没有人不知道汤显祖，"情不知所起，一往而深"的《牡丹亭》是大多数人对他的了解。但你知道吗？其实这位伟大的戏剧家缺点不少、性格有点"精分"，还和南京有着深深的不解之缘。2018年11月27日晚，原创昆曲《逐梦记——汤显祖在南京》唱响江苏大剧院，向观众们描绘了一个不为人知的汤显祖。

**梦开始的地方**
**一曲《紫钗记》记录汤显祖与南京的不解之缘**

　　南京，可以说是汤显祖的第二故乡，在他67年的人生旅途中，除了家乡江西临川外，南京便是他连续居住时间最长的地方，他曾3次到南京国子监游学，在南京为官7年半。初到南京的半年时间里，汤显祖常与天妃宫的玉女、神乐观的道士谈佛论经，打发时光。闲暇时，也去燕子矶头俯瞰江水，秦淮河畔观灯醉酒，莫愁湖上高歌长啸……南京城内外的山水古迹都曾留下他的足迹。

　　同时，南京也是汤显祖"临川四梦"的起源地。在为官的7年多时间里，汤显祖经常与南京著名的戏曲活动家梅鼎祚、张青野、林清章等切磋诗文和词曲，同时还结

交了一些秦淮伶优和歌妓。在这期间,他完成了自己的戏曲处女作《紫箫记》的创作。在南京太常寺博士任上,他又将《紫箫记》改写成"临川四梦"的第一梦《紫钗记》,由此,开拓了他戏曲作品中以"梦"为剧情中心的新天地。

昆曲《逐梦记》便是以汤显祖在南京度过的7年岁月为核心,讲述他创作"临川四梦"的传奇经历。

## 戏里戏外是精分的"双子座",
## 也是宦海失意的文学家

提到汤显祖,大多数人想到的便是"一代文豪""儒士之风",但在《逐梦记》里,我们却看到了一个有个性有缺点的汤显祖。

"爱喝酒,喝完酒后还喜怒无常瞧不起人,自尊心太强,有时候又太自负。"在翻阅了众多书籍后,编剧兼导演张建强惊喜地发现了汤显祖的这些小缺点。就连汤显祖的扮演者周鑫也不禁吐起槽来:"说真的,他真有点双子座神经质,时而狂狷时而悲伤又时而浪漫,让人捉摸不透,虽然演了一个角色,但感觉演了好几个人一样。"而正是这样浪漫的性格和不羁的灵魂成就了独一无二的汤显祖,他身上的多面性也成就了他多样化的文学作品。那么,为什么汤显祖会有这种多变的性格呢?

在对考场的黑暗和官场的凶险有了初步的认识之后,汤显祖自请留都出任闲职,想以退为进,从容旁观。他"闭门自贞"以聚养浩然之气,"泮涣秦淮"以排遣心中苦闷,但入朝为官、匡时济世的梦想却一直徘徊在胸间。然而当他以一纸《论辅臣科臣疏》慷慨陈词,痛骂朝廷,为天下苍生请命时,却反遭申斥和贬谪。汤显祖的狷介之气和狂士之风终难见容于僵化、腐朽的封建官场,且"家君恒督我以儒检,大父辄要我以仙游"的内心矛盾也始终困扰着他,最终他宦海梦醒,以笔为剑,将"胸中块垒陶写为词曲",他的补天之梦虽然破灭了,却成就了不朽的"临川四梦"。

## 大男主戏里的一点红
## 她用一生守护单行线的爱

在大男主戏《逐梦记》里,雨菡是独特的存在,她是秦淮河畔的歌伶,也是汤显祖的迷妹,自水西门一面之缘后,便对汤显祖念念不忘。她敬仰他,对他的诗词倒背如流,一曲《紫钗记》唱得清新脱俗,尽显女性的娇羞与柔美,也引来了汤显祖的驻足欣赏。后来,雨菡拜师汤显祖,终生陪伴在他的身边,将心中那份爱恋深深地埋藏着。

作为一个虚构的角色,雨菡的存在虽让很多戏迷产生疑虑,但她为爱一生坚守的行为,坚毅而又隐忍的爱恋也为戏剧增添了一丝柔情。在扮演者徐思佳看来,不逾矩,是演绎雨菡这个角色时最需要考虑的地方:"因为现实原因,我们不能给汤显祖安排爱情戏,这份情感就只能透过雨菡来表达,因为无迹可寻,我在表演的时候也就多了很多可能性。"在《逐梦记》中,雨菡的爱就像是单行线,只能止步于此的感情也让她多了一丝悲情。

## 台前幕后印有南京符号的创新昆曲

作为以戏曲舞台展示南京历史文化名人的首个剧目,昆曲《逐梦记——汤显祖在南京》的诞生多了几分机缘巧合。据张建强介绍,2016年,汤显祖逝世400周年,为更好地打造南京名片,南京市文联和江苏省演艺集团昆剧院决定联合打造一部具有南京特色的创新剧。初接到这个任务时,京剧演员出身的张建强有点摸不着头脑,在研究了众多历史资料后,以南京为线索讲述汤显祖的戏剧人生浮现在他的脑海。

为了更好地弘扬南京文化,也为了让更多的观众切实了解南京与汤显祖的关系,《逐梦记》中的南京元素可谓比比皆是。从自请留都到梦回南京,从泮涣秦淮到问禅雨花,每一个序幕都以南京地名或旧称命名,彰显着汤显祖在南京的生活境遇和思想变迁。而剧中场景则好似还原了旧时金陵古都,见证汤显祖仕途理想变化的水西门、与友人谈诗吟曲的秦淮河……逼真的场景让人仿佛身临其境,也让在场的观众有更深的接近感,仿佛汤显祖就在我们的身边。

从一腔热忱报国家,到罢官归乡迷词曲,《逐梦记》透过7年的时间线描述了汤显祖对仕途的疑惑和释然,也向我们展示了一个天生文人的诞生。或许官场少了一个能吏,但中国文学史上却多了一位伟大的戏剧家,试问,这种结果,孰梦孰醒?何得何失?

# 浙江昆剧团 2018 年度推荐剧目
## 雷峰塔（上下本）

原著：[清]方成培
整理改编：黄先钢

## 上　本
### 开幕曲

男声独唱【临江仙】
　　西子湖光如镜净，几番秋月春风。
　　多少奇闻轶事，相传故老儿童。
　　今来古往夕阳中，江山依旧在，
　　塔影自凌空，塔影自凌空。
　　[接西湖美景音乐，许仙上。

### 第一出　舟遇

[船家（丑）摇船随许宣（生）上。
许　宣　（唱【中吕过曲·泣颜回】）
　　绿柳绕回廊，无限景光骀荡。
　　惜花心性，似游丝空际悠扬。
　　小生许宣，今日清明佳节，往爹娘坟上祭扫而归。看湖光似镜，车马如云，为此唤一小舟，一路游玩回去。
　　[船家摇船过场，随许宣下。
　　[白娘子（旦）与青儿（贴）上。
青　儿　姐姐，快走！
白娘子　（唱【换头】）
　　轻移莲步芳心痒，急相随飞渡锦塘。
白娘子　青儿，我们从峨眉山前来，欲度有缘之士。此处湖上游人最盛，须得看仔细了。
青　儿　姐姐，看那些游人，尽是凡夫俗子，何来有缘之士呢？
白娘子　方才祭扫坟墓的那生，风姿俊雅，道骨非凡。若得相遂奇缘，不枉来此。
青　儿　只是他独坐在舟，我们如何得近他呢？
白娘子　不妨，待我们顿摄骤雨。那时和你上前，只说附舟，方可事成。
青　儿　晓得。
　　[白娘子作法，起风雨。
白、青　（合唱）千红万紫，
　　清芬一时争放。
　　[许宣、船家上。
许　宣　（接唱）阴晴无定，
　　一霎时潇潇飒飒倾盆盎。
船　家　这位官人，湖上雨大，还是到船舱中避雨吧。
许　宣　是、是、是。
青　儿　喂！船家，你们往哪里去的？
船　家　我们是到草桥门去。
青　儿　船家，我们要往清波门，正好顺路，可方便搭了我们前去？
船　家　方便是方便的，不过我这个船被客人包下了，让我问问他看。
许　宣　啊船家，不消问得，快让她们上船吧。
船　家　好的，那我靠岸了。让我搭上船板，搭了扶手。
　　[白娘子上船前冲，许宣扶，白娘子作羞。
青　儿　啊小姐，我们就站在船头吧。
许　宣　二位小娘子，外边风雨甚大，快到舱中避雨。
白、青　如此多谢官人。
船　家　官人啊，雨还在下，你手里的雨伞为啥不用呢？
许　宣　是、是、是。（许撑伞）
船　家　我要开船哉。
　　（唱【杭州歌】）
　　上坟带踏青，柳浪去问莺哟。
　　苏堤春色晓，三潭映月明。

　　　　　　花港便观鱼,曲院湖心亭,曲院湖心亭哟。
青　儿　官人,你让我们进舱避雨,自己却站在船头,如何使得。
许　宣　不妨。
青　儿　官人美意我们心领,只是不能反客为主。来、来、来,把伞给我,你进舱避雨吧。
白娘子　多谢官人!
许　宣　些许小事,何谢之有?
白娘子　请问官人上姓?
许　宣　小生姓许名宣,表字晋贤。
青　儿　啊许官人,请问你家娘娘今年多少年纪了?
许　宣　只因家贫,尚未婚娶。
青　儿　啊呀小姐,官人还未成亲呢!
许　宣　啊姐姐,请问你家小姐上姓?
青　儿　我家小姐么,是原任白太守的小姐。
许　宣　原来是位千金小姐,失敬了。
白娘子　不敢。
许　宣　小姐,敢是踏青而归?
白娘子　不是,只为祭扫我家爹娘。
　　　　（唱【黄钟·降黄龙】）
　　　　　　忆昔高堂,撒手双亡,再无依傍,
　　　　　　时时念想,无限凄惶,泪雨千行。
许　宣　呀!
　　　　（唱【前腔】）
　　　　　　听伊行教人泪汪。
　　　　　　想她只雁孤飞,较人更凄凉。
　　　　　　痴想,我愿把,我愿把誓盟深讲,
　　　　　　恐伊家不允,空使我徊惶。
船　家　清波门到哉,靠岸了。
青　儿　啊小姐,此处离家还远,倘再下起雨来,如何是好?
船　家　哦娘娘呀,这大雨刚下停,不会再下了。
　　　　（青做法）
船　家　哎呀,这雨哪里来的?
青　儿　这伞?

许　宣　这伞你们拿去用吧。
青　儿　如此甚好。
白娘子　只是种种承情,如何是好?
许　宣　不妨事。
船　家　让我搭了扶手。我要开船哉。
白、青　官人,官人请转。
许　宣　船家,二位小娘子在唤我,快快调转回去。
船　家　调头了。
青　儿　许官人,这伞如何归还?
许　宣　这伞你们拿去用罢。
青　儿　如此多谢了。
许　宣　船家开船。
船　家　又要开船哉。
青　儿　啊,官人请转,官人请转。
许　宣　啊船家,她们又在唤我,快快调转回去。
船　家　我又要调头了。欧呦,两位娘娘,有啥话语一起说罢。
青　儿　官人,我家小姐说这伞定要归还,还请官人明日到府上来取吧。
许　宣　这个……
青　儿　我家住在荐桥双茶坊巷。
许　宣　双茶坊巷?
青　儿　裘王府隔壁就是了。
许　宣　记下了。
青　儿　官人明日一定来呀!
许　宣　明日一定拜访。
　　　　（唱【尾声】）
　　　　　　天仙何意从天降。
白、青　（合唱）俟娇客翌朝来访。
白娘子　官人明日一定来呀。
　　　　［白娘子、青儿下。
许　宣　一定拜访。
许、白　（合唱）怎挨得玉漏深沉午夜长。
　　　　［暗转。

## 第二出　订盟

　　　　［青儿上。
青　儿　装成金屋一青衣,窈窕长同侍玉妃。只为欲成人好事,不辞团扇立朝晖。昨日与姐姐在舟中得遇许官人,果然风流俊雅,姐姐十分怜爱。临别之时,他说今日一定相访。想着姐姐今日将同那许官人定盟,故而连夜从钱塘县官库之内作法取来一箱元宝,以作赠礼之用。正是:易求无价宝,难得有心郎。

　　　　［白娘子。
白娘子　青儿，青儿，我来问你，昨夜屋内平添箱笼一只，内有元宝，不知从何而来？
青　儿　这箱笼么……（欲言又止）
白娘子　说嚛！
青　儿　姐姐，今日定盟，恐无赠礼，故而我从钱塘县官库之内取来些许元宝。
白娘子　啊！怎可如此鲁莽？想我们来到人间，须得安分守己，普种善因。倘若不谨，招惹是非，其祸非浅！
青　儿　姐姐息怒，青儿下次不敢了。
白娘子　好了，许官人少时就来，只恐无处寻问，青儿你去门前等候罢。
青　儿　是。
　　　　［许宣上。
许　宣　我一路问来，此间已是双茶坊巷，不知是哪一家？
青　儿　许官人来了！我家小姐在此等候多时，随我进来。
　　　　啊，小姐，许官人来了。
白娘子　许官人万福。
许　宣　小姐拜揖。
白娘子　请坐。
许　宣　有坐。
白娘子　昨日之事，不胜感激。
许　宣　些许小事，何足挂齿。
青　儿　许官人请用茶。
许　宣　多谢。
白娘子　请问许官人，尊庚多少？
许　宣　虚度二十。
青　儿　啊呀，如此说来，我家小姐倒长你一岁。
白娘子　请问许官人，作何生理？宅上还有何人？
许　宣　不瞒小姐说，先君在日，曾为药材生理，不幸椿萱见背，只得依傍姐夫，现在铁线巷生药铺中帮工。

青　儿　许官人，我家小姐有一言奉告。
许　宣　不知小姐有何见谕？
白娘子　只是不好启齿。
青　儿　啊小姐，你的心事，就对许官人说，也不妨啊。
许　宣　是啊，但说何妨？
青　儿　哎呀，说嚛！
白娘子　许官人。
　　　　（唱【仙吕·忒忒令】）
　　　我吐衷肠，恐君家不从。
许　宣　小生从命便是。
白娘子　（接唱）爱雅量，周旋出众。
　　　念失家孤鹄，不由人悲恸。
　　　因妄想，托丝红；
　　　若不弃，相怜惜，愿把同心结送。
许　宣　小姐啊，
　　　　（接唱【沉醉东风】）
　　　你气吹兰可人意中，色如玉天生娇宠，
　　　深愧我一凡庸，怎消受金屋芙蓉？
许　宣　小生帮工为生，家徒四壁，实难承奉。
白娘子　许官人，想囊琴壁立，长卿盖世风流；椎髻钗荆，德耀人称雅操。古人尚且如此，许官人何必以贫介意哟。
许　宣　这个，既蒙小姐不弃，小生只得觍颜从命了。
青　儿　（作万福）啊呀恭喜官人，贺喜官人！
　　　　［白娘子作色，许宣一笑。
白娘子　官人回去即央媒说合，早成美事。
许　宣　小生回去，即央我姐姐姐夫说合便了。
　　　　［青儿持银上。
白娘子　官人，奴有白银两锭，聊以相赠。
许　宣　既蒙娘子雅爱，小生实觉惶恐。
白娘子　官人说哪里话来。
　　　　（唱【川拨棹】）
　　　只因你意醉情浓，只因你意醉情浓，挑奴琴心肯从。（自今呵—）
　　　喜丝萝得附乔松，愿丝萝永附乔松

## 第三出　避吴

　　　　［李仁（副净）上。
李　仁　啊呀！这是哪里说起？
　　　　（唱【排歌】）
　　　大盗无踪，大盗无踪，
　　　翻遭痛比，飞灾着甚来由？
　　　娘子快来，娘子快来。

| | |
|---|---|
|许　氏|官人,官人。|
|许　氏|吓,官人,今日为何这般模样?|
|李　仁|娘子,不要说起,只为官库内失去元宝四十锭,知县立限我等缉拿赃贼。我同伙计缉访多时,毫无踪影,为此,知县大怒,责打我一十大板。|
|许　氏|这便怎么处?|
|李　仁|(一叹)此事急也无用,听天由命也就是了。|
|许　宣|姐夫拜揖。|
|李　仁|舅子来了,快快请坐。|
|许　氏|啊官人,我兄弟有一要事,与你相商。|
|李　仁|何事相商?|
|许　氏|他前日到爹娘坟上祭扫归来,偶遇前任白太守的小姐,因雨搭船,偶然闲话,得知兄弟尚未婚娶,欲把终身相托。昨日约他到彼,以礼相待,又赠花银百两,以为聘资。(许宣出银)你看好么?|
|李　仁|(见银,大惊)吓,娘子,你兄弟性命休矣!|
|许　氏|这却为何?|
|李　仁|你来看。这元宝之上,现有字号钤记,定是那赃银。如今知县出榜缉拿赃贼,知情不首者,全家发配充军,这便如何是好?|
|许　宣|(惊慌)啊呀!我哪里晓得这许多缘故?|
|李　仁|(唱)赃银现在实堪愁,|
| |欲护姻亲没半筹。|
| |吾不首,命难留,|
| |两全何处觅奇谋?|
|李、许氏|(合唱)飞祸遘,相辐辏,怎料倾城厚赠美成仇。|
|许　氏|啊官人,官人。|
|许　宣|姐夫,姐夫。|
|李　仁|有了,自古道:三十六计,走为上计。你速速逃避他乡,我持此银前去出首,如有甚事,我自会支吾。|
|许　宣|这个使不得!此事是我惹出来的,怎可反贻累与姐夫!|
|李　仁|不妨事。官县只要赃贼,我于今把此事推到白氏身上,你便无事了。|
|许　宣|那小姐待我情分不薄,我怎可弃她不顾啊!|
|李　仁|事到如今也顾她不得!她既能盗得官银,身手也是了得,或能脱身未可知。娘子取纸笔过来,在苏州我有一好友名叫王敬溪,现在吉利桥开一客栈,待俺修书一封,你到他那里暂避一时。|
|李　仁|(写书)你持此书远避他乡,我带赃银前去出首,你我分头行事。|
|许　宣|姐姐!|
|许　氏|兄弟!|
|许　宣|姐姐!|
|许　氏|兄弟!你要小心了!|
| |[暗转。|

## 第四出　远访

| | |
|---|---|
|白、青|(唱【仙吕·步步娇】)|
| |淡扫蛾眉,|
| |[白娘子、青儿上。|
| |遥相访,|
| |欲了风流障,|
| |难辞道路长。|
|青　儿|姐姐,来此已是苏州吉利桥下王家客栈。|
|白娘子|唉,自从那日允配许郎,赠银与他,不料反惹一场是非。闻得官人已避到苏州,现在此店中安歇。青儿,你去问来。|
|青　儿|是。(叩门)里面有人么?|
| |[王敬溪(末)上。|
|王敬溪|来了,是哪个?|
|青　儿|啊老伯,借问一声,你店中可有位临安来的许官人么?|
|王敬溪|有的,问他怎么?|
|青　儿|相烦老伯说一声,我家姐姐同一侍儿从临安到此,特来寻访。|
|王敬溪|哎哟,如此远来,请稍待,待我请他出来。|
|青　儿|有劳了。|
|王敬溪|好说。(向内)啊许官人快来,许官人快来!|
| |[许宣上。|
|许　宣|老伯,有何见谕?|
|王敬溪|许官人,外面有一位小娘子,随着个丫鬟,特来寻你。|
|许　宣|吓老伯!小生在此举目无亲,怎会有来人寻我?回他们去吧。|
| |[白娘子、青儿入见许宣。|

白娘子　啊许官人！
许　宣　赶他们出去！
王敬溪　哟，什么说话，什么说话？
青　儿　啊，我们千辛万苦来到此间，谁敢赶我们出去？
王敬溪　哦，是啊，娘子远来，有话请坐了讲。哦，许官人，来、来、来，你也坐了。待我唤老荆出来相陪。（向内）妈妈快来，妈妈快来！
　　　　[王妻（副净）上。
王　妻　来啦！忽听老老叫，忙步出堂前。老老，叫老奴出来做倻？
王敬溪　啊妈妈，这里有两位小娘子，从临安到此寻访许官人的。来来，你快去陪他们一陪吧。
白娘子　妈妈万福。
许　宣　妈妈，走开些，她是个妖怪，不要睬她。
王　妻　哟，是这样标致的一位娘娘，哪说是妖怪？我说娘娘，这位许官人为啥要这样说你呢？
白娘子　不要说起，奴家正要告诉妈妈。
王　妻　哦，那么你慢慢讲。
白娘子　（唱【双调·侥侥令】）
　　　　　　订盟曾赠锭，官事间鸳行。
　　　　　　只为一诺终身终不改，
　　　　　　到此际谁知反自伤。
王　妻　哦，原来如此。
白娘子　妈妈，奴家既把终身相托，难道反来移害于他不成？
王　妻　哦，对的。
许　宣　啊妈妈，你有所不知，她所赠之银都是钱塘官银。
王　妻　官银？
白娘子　妈妈，若说此银来历不明，理当坐罪于家父，奴家是一女子，哪里知道？
许　宣　啊妈妈！这个银子，或者其父所有，亦未可知。只是我姐夫来信说道，那日派人捉拿之时，明明见她坐与楼上，一霎时竟不见了，还说不是妖怪？
白娘子　妈妈，奴家所住，本是裘王府旧宅，甚是冷落。那日公差前来，皆疑有鬼。我见势头不好，只得将计就计，潜身厢楼之内，公差们误认我们是鬼怪，不敢搜寻，奴家才得脱离罗网。
王　妻　许官人你可听清楚了吗？
许　宣　（恍然）哦，原来如此啊。
白娘子　故今日带了青儿前来寻访，并讨……（欲言又止）
王　妻　讨什么东西啊？
青　儿　讨个婚姻的信息。
白娘子　不期你心中反疑惑于我，也是奴命该如此！（哭）
王　妻　娘娘啊勿要哭。当初既许过嫁与官人的，今日心事又已辨明，我想他也不会反悔的。
王敬溪　啊妈妈，来、来、来，他们既有终身之约，谁敢反悔？也罢，待老汉选个吉日，就在此间成就了百年姻眷，如何？
许　白　只怕使不得。
王　妻　有倻使勿得？啊老老，择日不如撞日，今日唔嘎做子男媒人，我做子女相伴，推渠两家拜堂成亲就是哉！
王敬溪　说得有理。
青　儿　哎呀，这样就好了。
青、王　（合唱【双角·沽美酒】）
　　　　　　是和非，已审详，
　　　　　　是和非，已审详，
　　　　　　假还真，丢己往，
　　　　　　今日似锦云中鹅鹅共翔，
　　　　　　权把这店房中做了阳台上。
王　妻　一拜天地，二拜高堂，夫妻对拜，送入洞房。
青　儿　且慢！今日之事，许官人如此荒唐，得罪我家小姐，该向她赔礼。
敬　妻　是该赔罪。
许　宣　哦，是、是、是，都是小生有眼不识，一时愚昧，还望娘子恕罪！
　　　　[青儿伸脚钩使许宣跪下，白娘子忙上前扶起。众笑。
　　　　[暗转。

## 第五出　端阳

　　　　[法海（外）上。
法　海　（唱【寄生草】）
　　　　　　顶礼浮图下，遥瞻云影高。
　　　　　　望莲台不散的香风绕，

观法相无限的金光罩。

吾乃佛祖座前弟子法海是也。今日慧眼照得震旦峨眉山有一白蛇,向在西池王母蟠桃园中潜身修炼,迄今千载。不意那妖孽不肯皈依清净,翻自堕落轮回,与临安许宣缔成婚媾。因此俺下得凡来,待他们孽缘完满之日,降伏妖邪,点悟许宣,同归极乐也。

（接唱）听钟鸣早把那妖氛扫。
　　　　正如龙似象,法力果然豪,
　　　　皈依莫待轮回到。

［法海下。
［暗转。

白娘子　（唱【玉女步瑞云】）
　　　　破疑脱困,
　　　　连蹇喜尝新醅。

［青儿上。

青　儿　（接唱）逢艾蒲心生黯忖。

白娘子　青儿,我和你为着许郎,来到镇江,开了一家生药铺过活,不觉已是端阳了。

青　儿　是啊,今早许官人已置买物件,收拾停当。少顷宴饮之时,都是那雄黄酒,娘娘你须要留神便好。

白娘子　不妨。

青　儿　如今午时将近,只怕我青儿难以挨过,倘被许官人看破,不当稳便。

白娘子　青儿,你快到山中躲避,过了午时,方可回来。

青　儿　是,娘娘你呢?

白娘子　这个我自有主张。

［许宣笑上。

白娘子　青儿快走。（下）

许　宣　笑将琥珀青金盏,来向兰闺劝玉人。
　　　　啊娘子,今日乃端阳佳节,卑人备得水酒,与娘子一同庆赏。

白娘子　奴家实因身子不安,不宜饮酒。

许　宣　娘子身子不爽,待卑人诊一诊脉气,如何?

白娘子　多谢官人。

［许宣诊脉。

许　宣　啊呀,恭喜娘子,贺喜娘子!

白娘子　喜从何来?

许　宣　且喜娘子,身怀六甲了!

白娘子　哦,竟有这等事么?

许　宣　那《内经》上说:妇人少阴脉动甚,孕子也。正合娘子今日之脉,来、来、来,我们同饮一杯喜酒!

白娘子　多谢官人美意,奴家有孕在身,不能奉陪。

许　宣　娘子,这是喜酒呀,一定要吃的。

白娘子　还望官人见谅。

许　宣　娘子若不吃,卑人也不吃了。

白娘子　既然如此,待奴家勉强饮一杯。

许　宣　多谢娘子,请。

［许宣、白娘子饮酒。

白娘子　咳!
　　　　（唱【闹小楼】【闹樊楼】）
　　　　我为你多情常抱多愁分,
　　　　便一盏芳醪懒尝,
　　　　不使绛唇光润。
　　　　干,（唱【下小楼】）
　　　　你试把我浮沉看准,
　　　　休胡乱说道重身。

许　宣　卑人诊脉,一定不差的。

白娘子　喔哟!喔哟!

许　宣　啊娘子,怎么了?

白娘子　奴家坐卧不宁,不能相陪了。

许　宣　既然如此,待卑人扶娘子安睡罢。
　　　　娘子小心了,小心了!
　　　　（唱【滴滴双声】【滴滴金】）
　　　　看他如痴似醉心怜悯,
　　　　特把一盏香茶来问讯。

［许宣持杯上。

许　宣　娘子香茶来了,香茶来了。
　　　　啊呀!（惊倒）

［青儿上。

青　儿　许官人,许官人。娘娘!娘娘!娘娘!许官人被你吓死了。

白娘子　（慌忙抱住许宣）许郎!
　　　　（接唱）我与你,我与你是天缘宿世分。
　　　　（唱【双声子】）
　　　　便惊你顿销魂,顿销魂,
　　　　三生恩爱,怎忍相离分?

青　儿　娘娘,怎生想个法儿,搭救许官人才好?

白娘子　青儿啊,我别无计策,只得往嵩山南极仙翁处求取还魂仙草,搭救官人性命。

## 第六出　求草

[白娘子上。
白娘子　（唱【迎仙客】）
　　百忙里暗思维，
　　如耽阻怎调治？
　　愿青儿家内好扶持。
　　向仙山电掣风驰，
　　犹兀自心急恨行迟。
白　鹤　何方妖魔，竟敢窥探仙山！
白娘子　仙长稽首。奴家白氏，本在峨眉修炼，只因思凡下山，与许宣成婚，不幸我夫身染重病，特来仙山求取还魂仙草。还望仙长允赐。
白　鹤　哎！想这还魂仙草乃是我山镇山之宝，岂能轻赐与你！
白娘子　仙长啊！想仙家乃慈悲为本，望你赐我仙草一枝，倘若过了今日，我夫性命就无有回生之望了。
白　鹤　住了！
　　（唱【斗鹌鹑】）
　　休在此絮絮叨叨，
　　识时务赶紧快走！
　　走！走！走！
白娘子　（接唱）
　　空手而归君难救，
　　忍怒火再度恳求！
白　鹤　休得多言，看剑！
白娘子　仙长，你、你、你不要欺人忒甚哪！
白　鹤　看剑！
白娘子　仙长啊！
[开打。白鹤童儿败。
[众仙童围住白娘子。
[南极仙翁（外）上，出指将白娘子镇压在地。
南　极　且慢！大胆白氏，竟敢犯我仙山，今已被擒，你有何话讲？
白娘子　哎呀仙长啊！只因我夫身染重病，特来仙山求取还魂仙草，望大发慈悲，救其一命。
南　极　原来如此，念你救人心切，且不计较与你，鹤童，取仙草一枝，放她去罢！
（白娘子接草，拜向南极仙翁）
[暗转。

## 下　本
## 第七出　水斗

[许宣上。
许　宣　（唱【仙吕·普贤歌】）
　　名山随喜把香烧，
　　遥望那金碧辉煌压翠涛。
　　空际插宝塔，临江唤小舠，
　　隔断凡尘远市嚣。
端阳那日一场惊吓，幸有娘子救我性命。不免心生疑惑，为何屡遭颠连？前日有一法海禅师来我门首，言语如同哑谜，云天雾地，好生奇怪。约我今日上山，说有言语相告。为此特地渡江前来，请他指点迷津。
[慧澄（丑）上。
慧　澄　曲径通幽处，禅房花木深。
许　宣　师父拜揖。
慧　澄　欧呦，你可是许官人？
许　宣　正是。师父何以知道？
慧　澄　师父命我在此等候多时，先请拜过菩萨，然后请进讲堂相见。
许　宣　既然如此，烦师父指引。
慧　澄　跟我来。
[许宣随慧澄下。
[白娘子上，青儿摇船随上。
白娘子　青儿，催舟。
白娘子　（唱【黄钟·北醉花阴】）
　　恩爱夫妻难撇掉，
　　因此上殷勤来到。
　　只怕他听佛法把奴抛，
　　枉耽着辛与勤劳。
青　儿　啊娘娘，已到金山了。
白娘子　把船儿挽住山前。

青　儿　是。
白娘子　你去先叫官人出来。
青　儿　是。吓,许官人,我与娘娘在此接你回去,快些出来呀!
　　　　［慧澄上。
慧　澄　谁在山门之外叫喊?
白、青　是我们。
慧　澄　欧呦,原来是两位娘娘,阿是烧香?
白娘子　不是。
慧　澄　格来还愿?
青　儿　也不是。
慧　澄　啊呀,弗是烧香,又弗是还愿,哦,阿是来看我小和尚介?
青　儿　啐!
白娘子　只因我家官人在里面拈香,烦劳小师父唤他出来我们一同回去。
慧　澄　啊呀,寺里烧香多的是,不知道你们的官人叫什么名字?
青　儿　叫许宣。
慧　澄　许宣,许宣,嗄,有个,有个。不过我俚禅师弗肯放俚下山去。
白、青　却是为何?
慧　澄　这个我也不知道啊,听师父说他家里出了妖怪。
白娘子　吓!
慧　澄　勿是蟹是条白蛇。
青　儿　啐!
慧　澄　是条青蛇。
白娘子　啐!
慧　澄　啊哟,小和尚吃不消,要叫老和尚出来哉,禅师有请!
　　　　［法海引许宣上。
法　海　（唱【南画眉序】）
　　　　忽听语声嘈,
　　　　　必是此妖前来到。
慧　澄　师父,山门前有两位女客,口中言语十分厉害,说要找许官人。
法　海　取我随身法宝过来!
慧　澄　是哉。
法　海　（接唱）为他行不返,
　　　　　故而来到。
　　　　［慧澄持钵盂禅杖上。
青　儿　秃驴!

法　海　唔?
白娘子　吓,老禅师,快放俺官人出来,我们一同回去。
法　海　孽畜吓孽畜!
慧　澄　蜡烛啊蜡烛!
法　海　（接唱）寻见了还想同归,
　　　　　早回头免生悲悼。
　　　　　劝伊休得胡厮闹,
　　　　　现形时被人惊笑。
白、青　唉!
　　　　（合唱【北喜迁莺】）
　　　　恁只顾将虚浮来掉,
法　海　你丈夫皈依三宝再不回来了!
　　　　（白、青合唱）恁只顾将虚浮来掉。
白、青　吓!
　　　　（合唱）口咄咄装什么的哟?
法　海　此处是万佛之所,休得在此胡缠!
　　　　怎不心焦!
白、青　哦哟!
　　　　（合唱）急得咱满胸中气恼你,
　　　　　（你）怎把俺恩爱儿夫来蔽着!
白娘子　啊,老禅师!快放俺官人出来呀!
法　海　不放便怎样?
白、青　你若不放,教你性命霎时休矣!
白、青　（合唱）
　　　　啊呀!心懊恼,
法　海　你有何妖术,敢出大言?
白、青　（合唱）哎!你明欺俺道法术小。
　　　　恁如今自把灾招,
　　　　恁如今自把得这灾招。
法　海　（唱【南画眉序】）
　　　　何必气粗豪,一味逞能施强暴?
　　　　精迷人使彼怎地开交?
　　　　叹草缘数尽难逃,做南柯被咱推觉。
　　　　自今休想仙郎面,不回头取祸非小。
白娘子　啊,老禅师,你乃佛门弟子,岂无菩提之心介?
　　　　（接唱）望恁个慈悲方便,放出俺夫曹。
　　　　　俺这里、俺这里礼拜梵香比天高。
法　海　我已将你妖变的根由一一点明。他害怕,不肯与你为夫妇,你何苦纠缠于他?
白娘子　啊呀,青儿吓,我这般哀求,他只是不肯放还。
青　儿　这秃驴实是可恶!
白娘子　啊呀秃驴吓,你拆散我们夫妻,天理何在?
青　儿　天理何在?

| | | | | |
|---|---|---|---|---|
|法　海|你既知天理，为何在人间害人？| |　|青儿听令！|
|白娘子|我敬爱夫君，何曾害人？你明明煽惑人心，将我夫妻离散。（白、青）啊呀罢，我和你誓不两立矣！| |青　儿|在！|
| | | |白娘子|吩咐水势大作，漫过金山，搭救官人便了！|
|法　海|孽畜休得猖狂，招架俺青龙禅杖者！| |青　儿|得令！水族们听者（众啊），娘娘有令，吩咐水势大作，（众啊）漫过金山，（众啊）搭救许官人便了！（众啊）|
|［法海丢出禅杖，白娘子接。| | | | |
|青　儿|娘娘！| |慧　澄|师父不好了，水漫金山了。|
|白娘子|啊呀！| |法　海|不妨，取我袈裟罩至山头。（是）护法神何在？|
|［白娘子接禅杖，开打。| | |护法神|来也。参见法师，有何法语？|
|白、青|秃驴。| |法　海|降妖者！|
|白娘子|你将青龙禅杖来降俺，俺岂能惧汝！| |护法神|遵法旨。|
|青　儿|俺岂能惧汝！| |众水族|（内应）吓！|
|法　海|俺佛力无边！| |［杂扮水族蟹虾鱼蚌上。| |
|白、青|啊呀，你那人面兽心的秃驴吓！| |众水族|（合唱【二犯江儿水】）|

（接唱【北水仙子】）

　　恨恨恨，佛力高。
　　恨恨恨，佛力高。
　　怎怎怎，怎教俺负此良宵好？
　　悔悔悔，悔今朝放了他前来到。
　　只只只，只为怀六甲把愿香还祷。
　　他他他，他点破了欲海潮。
　　俺俺俺，俺恨妖僧说口唆调。
　　这这这，这痴心好意枉徒劳。
　　总总总，总是他负深恩把情丝剪断了。

|法　海|你要见许宣，除非泰山倾倒，江水倒流。|
|白娘子|罢！（唱）|

　　苦苦苦，苦得俺两眼泪珠抛。

众水族（合唱【二犯江儿水】）
　　纷纷水族，齐簇簇纷纷水族。
　　鱼虾蟹鳖友，闹垓垓爬跳跃去来游。
　　似蛟龙在江上走，看白浪吐珠球，
　　威风千丈游。
　　欲舞山头，安恋中游，奉使令在江上走。
　　安排剑矛，早整顿安排剑矛；
　　僧人不偶单，只要僧人不偶，
　　管教他向阎罗一命休！
　　［开打。

|青　儿|娘娘，娘娘！|
|白娘子|（高声呼唤）许郎……|
|［暗转。| |

## 第八出　断桥

［白娘子、青儿上。

|白娘子|苦吓！|

（唱【商调·山坡羊】）
　　顿然间（青儿：娘娘，娘娘。白娘子：青儿。）
　　啊呀鸳鸯折颈，
　　（欧呦）奴薄命（白、青）孤鸾照命，
　　好教人泪珠暗滚，
　　啊呀怎知他一旦多薄幸。

|白娘子|喂呀。|
|青　儿|吓，娘娘，吃了苦了。|
|白娘子|青儿吓，可恨那法海，竟不放俺官人下山。我与他争斗，奈他法力无边，险被擒拿。幸借水遁而逃，来到临安，不然险遭一命嗟！|
|青　儿|娘娘，仔细想来，都是许宣那厮薄幸。若再见面，定不与他干休。|
|白娘子|便是。|
|青　儿|只是如今我们往哪里去安身便好？|
|白娘子|我闻得许郎有一姐姐在此居住，我和你投奔她家，再作道理。|
|青　儿|好便好，只是从未见面，倘不肯相留，如何是好啊？|
|白娘子|不妨，且到彼再处。|
|青　儿|如此，娘娘请。|
|白娘子|（行作腹痛介）哎哟！哎哟！|

青　儿　吓娘娘,为什么吓?
白娘子　我腹中疼痛,寸步难行,怎生挨得到彼?
青　儿　想是要分娩了,啊呀这便怎么处呢?啊娘娘,前面已是断桥亭,待我扶着娘娘,去至亭中,稍歇片时,再行便了。
白娘子　断桥亭!许郎吓,我和你恩情非浅,不想你这般薄幸,好不凄惨人也!
青　儿　可怜!
白娘子　(接唱)嗳,忒硬心!(欧呦,欧呦)
　　　　(白、青)怎不教人两泪零。
　　　　　　无端抛闪,抛闪无投奔。
白娘子　青儿吓!
　　　　(接唱)我细想前情,
　　　　(白、青)好教人气满襟。
　　　　(白)凄清,
　　　　(白、青)不觉的鸾凤分。
　　　　　　伤心,怎能够再和鸣?
　　　　[白娘子、青儿下。
法　海　许宣,你且闭着眼。
　　　　(唱【前腔】)
　　　　　　一程程钱塘将近,蓦过了千山万岭。
　　　　　　锦重重足踏翠云,虚飘飘胜地来俄顷。
　　　　　　许宣,来此已是临安了。
许　宣　(睁眼,惊讶)临安!啊老禅师,你先前不肯放我出寺,今日为何又带我到此地呀?
法　海　不必多言,贫僧自有道理。你可作速归家。待那妖分娩之后,我再来寻你。
许　宣　(背身自语)还是不要来的好。
法　海　贫僧告辞了!(下)
许　宣　想我许宣,悔不该去往金山烧香,连累娘子受此苦楚。咳!这都是我的不是啊!想我与娘子恩情非浅,她平日待我又十分恩爱,还是快些寻找她的下落才是。(行走)啊呀慢来!想金山之事,那青儿必定怀恨于我,倘此番见面,定不与我干休。啊呀,这……
青　儿　(内声)许宣!哪里走!
许　宣　你看,那青儿同着娘子,怒气冲冲,追赶前来。啊呀,我此番性命休矣!
　　　　(唱【仙吕宫引·五供养】)
　　　　　　我双眼定睛,(青儿:许宣!)
　　　　　　忽听她言,相叫声声。
　　　　　　遥观青儿到,心内战兢兢。
　　　　　　啊呀苍天怜悯,更没处将身遮隐。

怎得天相救?啊呀这灾星!
　　　　(罢)我暂时拼命向前行。
青　儿　许宣!哪里走?
许　宣　啊呀,啊呀,啊呀!
许　宣　欧呦!我行步紧。
　　　　(唱【川拨棹】)
　　　　　　愿苍天赐救星。
　　　　　　止不住珠泪盈盈,
　　　　　　止不住珠泪盈盈。
　　　　　　啊呀且住!看他们紧紧追来,叫我向何处躲避呢?罢。我且上前相见,这生死付之天命了!
　　　　(接唱)我向
青　儿　许宣!
　　　　[青儿、白娘子上
许　宣　(喔哟)向前行心内战兢兢。
白、青　(接唱)笑伊行何处行,
　　　　　　笑伊行何处行!
青　儿　在这里了。
许　宣　啊!
白娘子　你。
许　宣　娘子。
白娘子　你 。
许　宣　娘子。
白娘子　你好绝情也!
许　宣　娘子,为何这般狼狈,反在这里介?
白娘子　吓,(青儿:吓!)你听信谗言,将夫妇恩情,一旦相抛,累我们受此苦楚。你,还要问他怎么?
青　儿　还要问他怎么?
许　宣　是,娘子请息怒,听卑人一言告禀。
青　儿　你且讲来!
许　宣　那日上山,本欲就归,
青　儿　为何不归?
许　宣　咳!都被那法海将言煽惑,为此听信谗言,连累娘子受此苦楚,实非卑人之故嚛!
青　儿　许宣,你且收了这假慈悲,走来!
许　宣　青姐,有何见教?
青　儿　我且问你,娘娘何等待你?
许　宣　娘子……
　　　　[白娘子啼哭。
许　宣　是好的。
青　儿　可又来,你不念夫妇之情,亏你下得这般毒手,于心何忍?

许　宣　啊呀冤哉吓！
青　儿　还说冤哉？
许　宣　娘子饶恕卑人！
青　儿　娘娘不要睬他！
许　宣　饶恕卑人！
青　儿　不要睬他！
许　宣　饶恕卑人罢！
青　儿　不要睬他！
白娘子　咳，冤家吓！
　　　　（唱【商调集曲·金络索】【金梧桐】）
　　　　　　曾同鸾凤衾，
　　　　　　（青儿，吓）指望交鸳颈。
　　　　　　不记得当时，曾结三生证，
　　　　　　（青儿，闪开）如今负此情，
　　　　（唱【东瓯令】）
　　　　　　反背前盟。
许　宣　卑人怎敢？
白娘子　吓！
　　　　（接唱）你听信谗言，
　　　　（呃）忒硬心！
许　宣　怎见得卑人听信谗言？
白娘子　（接唱）追思此事真堪恨，
　　　　（唱【针线箱】）
　　　　　　不觉心儿气满襟。
白娘子　（唱【解三酲】）
　　　　　　你真薄幸！
许　宣　怎见得卑人薄幸介？
白娘子　（唱【懒画眉】）
　　　　　　（吓）你缘何屡屡起狼心。
　　　　（唱【寄生子】）
　　　　　　啊呀害得我（呃）几丧残生，（许：可怜）进退无门，怎不教人恨！
许　宣　娘子！
　　　　（唱【前腔】）
　　　　　　娘行须三省，乞望生怜悯。
　　　　　　感你恩情，我指望谐欢庆。
　　　　　　娘行鉴此心，望垂情。
　　　　　　（噫！）叵耐他（青儿，吓！）言忒煞狠，
　　　　　　叫人怎不心儿警。
　　　　　　听他一划胡言，几作鸾凤分。
　　　　　　啊呀，娘子啊！
　　　　　　（唱）望海涵命。
　　　　　　青姐！

　　　　　　烦你劝解，全仗赖卿卿。
　　　　　　伏望娘行，暂息雷霆，
　　　　　　（哪）容赔罪生欢庆。
许　宣　娘子饶恕卑人！
青　儿　娘娘不要睬他！
许　宣　饶恕卑人！
青　儿　不要睬他！
许　宣　饶恕卑人！
青　儿　不要睬他！
白娘子　我且问你，下次可敢了？
许　宣　下次，再也不敢了。
白娘子　如此起来。
许　宣　嘎？
青　儿　（高声）起来！
许　宣　是，多谢娘子！
白娘子　只是我们如今往哪里去安身便好？
许　宣　不妨。且到我姐丈家中，暂且住下，再作道理。
白娘子　此去切不可提起金山之事，倘有泄漏，决与你不干休！
许　宣　是，那个自然，娘子请。
白娘子　（腹痛）哎哟！哎哟！
许　宣　娘子怎么吓？
白娘子　他还不晓得。
许　宣　想是要分娩了。娘子，我和青姐扶你到前边，唤乘小轿而行便了。
白娘子　许郎吓！
　　　　（唱【尾声】）
　　　　　　此行休得泄真情。
青　儿　（接唱）两下里又生欢庆。
白娘子　青儿。
许　宣　青姐。
白娘子　青儿啊，想此事非关许郎之故。
许　宣　实非卑人之故。
白娘子　都是那法海不好。
许　宣　都是那和尚不好。
白娘子　谅他下次再不敢了。
许　宣　下次再也不敢了。
白娘子　你就饶了他罢！
许　宣　饶恕我吧罢！
白娘子　吓，唉！啊！
青　儿　只怕未必！
白娘子　我也不怨别的吓……

许　宣　啊呀娘子,敢是怨着卑人么?
白娘子　(接唱)啊呀哪!
　　　　只怨我命犯孤鸾(啊呀)遇恶僧!
许　宣　青姐。
白娘子　青妹。
青　儿　娘娘,起来。
白娘子　青儿,官人,来呀!
　　　　［暗转。

## 第九出　镇塔

法　海　菩萨低眉,故自慈悲六道。
　　　　金刚怒目,还须降伏四魔。
　　　　自离金山,同许宣来到临安。因他孽缘未尽,故令其作速归家,待白氏分娩之后,方可收取。今已数满,待俺先收此妖,再度许宣。
　　　　(招呼)揭谛神,
揭谛神　(应上)有!
法　海　降孽者!
　　　　［法海与二揭谛下。
　　　　［白娘子抱小儿上。
白娘子　(唱【正宫引子·破齐阵】【破阵子】)
　　　　　桃厣娇贪结子,
　　　　　柳腰困欲三眠。
　　　　(唱【破阵子】)
　　　　　絮语芳盟天长久,
　　　　　母子夫妻喜笑喧,
　　　　　今朝遂宿缘。
白娘子　我想自遇许郎之后,不觉一载有余,且喜生下个宁馨孩儿,得传许门后嗣,也不枉我受许多磨折。
青　儿　娘娘,今早许官人往亲戚人家去了,已近巳牌时分,怎么还不见回来?
白娘子　想必就要回来了。你去取我镜台过来,待我梳妆。
青　儿　晓得
　　　　［青儿应下。
　　　　［许宣急上。
许　宣　适才路遇那法海禅师,那和尚言道,今日就要来收取娘子。为此急急赶回,啊呀且住!那禅师再三言到不可令娘子知晓,不然祸延全家,这便怎么处?不免竟入。娘子,娘子!
白娘子　官人回来了
许　宣　回来了,孩儿睡熟了?
白娘子　已睡熟了。
　　　　［青儿上。
青　儿　娘娘,镜台在此。
白娘子　放下。
青　儿　是。
白娘子　你抱了小官人进去安睡吧。
青　儿　晓得。(抱小儿下)
白娘子　官人,与奴家整妆。
许　宣　卑人伺候,娘子请。
白娘子　有劳了。(整妆)
　　　　(唱【正宫集曲·梁州序犯】【梁州序】)
　　　　　黄波秋静,
　　　　　遥山青展,
　　　　　晓开菱鉴相鲜。
许　宣　(接唱)惊鸿照影,
　　　　　玉颜娇楚惹人怜。
白娘子　(接唱)玉台斜凭,
　　　　　半吐犀梳,
　　　　　细挽堕马鬟。
许　宣　(接唱)灵台无计算,强作欢,
　　　　　心结乱绪自交缠。
白娘子　官人,且看奴家画眉。
许　宣　娘子请。
白娘子　(画眉)(唱【贺新郎】)
　　　　　芙蓉厣,梨花面,
　　　　　画双螺隐露黄金钿。
许　宣　罢!
　　　　(唱【梁州序】)
　　　　　休誊憚,从本愿。
　　　　　啊呀,娘子,大事不好了!
白娘子　官人何事惊慌?
许　宣　金山寺的法海禅师,持金钵前来临安,将要收取于你!
法　海　(内呼)孽畜!俺来也!
　　　　［法海引二揭谛上。
　　　　孽畜啊孽畜,如今孽缘已尽,大数难逃!
白娘子　老禅师,我们来到人间,只种善因,不生祸祟,

何故苦苦相逼？
法　海　你这孽畜，混迹人间，佛法难容。
许　宣　（跪拜）哎呀，老禅师啊！我家娘子虽系妖魔，却待我恩情不浅。我二人纵是孽缘，亦是你情我愿。望老禅师饶恕她罢！
白娘子　官人，休要求他，好生看顾我那娇儿！
法　海　（笑）时至今日，怎还执迷不悟？
（唱【小普天乐】）
　　叹妖魔，将人缠，
　　致今朝，干天谴。
　　原非我，原非我破你姻缘，
　　总由他，数定难迁。
法　海　降妖者！
　　［青儿上。开打。
　　［接谛擒拿青儿。法海合钵收取白娘子。
许　宣　（悲介）娘子！
白娘子　官人！青妹！
法　海　嗯弥陀佛！
　　［暗转。
（录音）法海：揭谛神，将青蛇压至灵山七宝池边，听候佛旨发落。韦陀听者，将白蛇镇于雷峰塔底。若要再出，除非西湖水干，雷峰塔倒。

# 第十出　祭塔

　　［二十年后，许士麟（生）率众随从上。
许士麟　（唱【南吕正曲·小女冠子】）
　　曲江赐罢琼林宴，
　　归骑拥，袅芦鞭，
　　插宫花一任旁人羡，
　　哪知萱枝零落，我心中怨。
　　下官许士麟，叨蒙圣恩，得中状元。虽是金鳌独占，际会身荣，其如穷鸟依人，伶仃辛苦。追思我母身遭镇魇，抱恨重泉，好不可恨人也！
众　　　启禀状元，雷峰塔到了。
许士麟　回避了。
　　［礼生及众随从下。
　　亲娘啊！孩儿幼撇慈颜，不意亲遭危陷。今朝睹此，好不伤感人也！
（唱【过曲·奈子花】）
　　痛当时家祸颠连，
　　不由人抢地呼天。
　　追思襁褓，
　　直至于今游宦，
　　叹何曾见着亲娘面？
　　悲恋，
　　直哭得我寸肠千断！
白娘子　塔外何人啼哭？
许士麟　母亲，孩儿士麟在此。
白娘子　儿啊！
许士麟　母亲！
白娘子　亲儿！
许士麟　母亲！
白娘子　儿啊！
许士麟　母亲！亲娘啊！孩儿已具疏奏闻，命拆毁雷峰塔，怎奈圣旨不允，教孩儿日夜忧思，肝肠寸断，怎生得见母亲一面，也使孩儿稍减悲啼！
白娘子　儿啊！难得你一片孝心，不枉为娘受此摧挫也！
（唱【太师引犯】）
　　浮屠前，谁承望今朝会面。
　　细思量，教我心儿更惨然。
　　似不似梦中曾见？
　　身投阱陷，怎能够携手言旋？
许士麟　（哭）亲娘吓！
（接唱）真如此含冤受谴，
　　恨不得替娘亲分忧同患。
　　愁无限，有谁能出手援？
（唱【刮鼓令】）
　　倒不如拼将一命丧黄泉！
白娘子　儿啊！事已如此，不必悲痛。你身受皇恩，当为国宣力，做娘的虽在浮屠之下，亦得瞑目矣！
许士麟　孩儿敢不遵依慈训。
白娘子　儿啊，今日一别，怕是永无见面之期了！
许士麟　母亲，母亲，母亲！
　　［暗转，数年后。
　　［青儿上。
　　［法海引二揭谛及杂幡盖上。
法　海　解铃须用系铃人，又向红尘走一巡。想俺法

海,向为接引许宣,将白氏镇压雷峰塔底,已有廿余载。伊子许士麟兴哀风木,哭奠呼天,孺慕之诚,数年不懈。我佛慈悲,感因此原,责俺计处失度。唉!故命俺放她出来,并饶了青蛇。

众　　啊禅师,待小神将此塔毁去,放那白氏出来。

法　海　不消,留与后人瞻仰,也是好的。

二揭谛　遵命。

法　海　白蛇听旨,世尊若曰,士有百行,以孝为先。咨尔白氏,虽现蛇身,久修仙道,坚持雅操。念伊子许士麟广修善果,超拔萱枝,孝道可嘉,佛道宏深,不外于伦理。是用释白氏重归人间,阖家团圆。阿弥陀佛!

[许宣、白娘子、青儿、许士麟起,相见。

青　儿　娘娘,娘娘!

白娘子　青儿!

许　宣　娘子!

白娘子　官人!

许士麟　母亲!

白娘子　我儿!

许　宣　娘子!

白娘子　儿啊!

许士麟　母亲!

许宣、白、许士麟　(合唱)且喜今日重相逢,
　　　　　　　　　　　　旧事总休言。

青　儿　小官人,快快过来见了你青姨,不枉俺抱你一场。

许士麟　侄儿拜见青姨。

青　儿　小官人吓,听青姨一句说话,日后成婚,万万不可学你父薄幸。

许　宣　吓,青姐恕罪!青姐恕罪!

[众笑。

法　海　(感叹)唉!少年一段风流事,自有佳人独自知!

许　宣　说起我二人的情事么……

法　海　如何?

许　宣　(一笑)与禅师何干?

众　　是呵,与禅师何干?

法　海　嘎?呵呵……(背身自语)说来也是,这妖也好,人也罢;纵是孽缘,他两相情愿,干俺何事啊?

　　　　(唱【胜如花】)
　　　　真堪哂,实可叹,
　　　　没事寻来嗔怨。

许　宣　(向白娘子,接唱)只因他送暖偷寒,

白娘子　(指许宣,接唱)作成伊磨折离散,

许士麟　(接唱)到今日破镜终圆,

青　儿　(接唱)苦尽留甘,苦尽留甘。

法　海　(接唱)看湖山悠远,痴如是古来谁见?

白、许宣　(合唱)再回首笑煞从前,再回首笑煞从前。

众　　(合唱【尾声】)
　　　　看世人尽被情牵挽,
　　　　酿多少纷纷恩怨,
　　　　(幕后录音)何不向西湖参看这塔势凌空夕照边。

[收光。

(全剧终)

# 浙昆《雷峰塔》观后感

王敏玲

2018年10月14日,浙江昆剧团参加第七届中国昆剧艺术节的传承大戏《雷峰塔》在苏州文化艺术中心上演。浙昆此次新排《雷峰塔》是继《西园记》《红梅记》后的又一部与西湖相关的作品。《雷峰塔》无论是剧本传承还是制作团队、演员阵容都显示其独具匠心。

白蛇传的故事由唐代开始,历经了8个版本,分别是唐传奇《白蛇记》,南宋话本《西湖三塔记》,明代冯梦龙的《白娘子永镇雷峰塔》,清黄龙玭本《雷峰塔》,清梨园手抄本《雷峰塔》,清方成培本《雷峰塔传奇》,田汉本《白蛇传》,浙江昆剧团新排《雷峰塔》。

昆曲剧目《雷峰塔》只保留了《水斗》《断桥》两折,原本长达34出,要压缩成不到3个小时的一本戏,总共改为10出——《舟遇》《订盟》《避吴》《远访》《端阳》《求草》《水斗》《断桥》《镇塔》《祭塔》,其中《水斗》由原著中的《谒禅》和《水斗》两出合并,《祭塔》由原著中的《祭塔》和《佛圆》两出合并,《镇塔》由原著中的《炼塔》改名。原著的唱词基本不变,保留了昆剧古文化的本色,结尾处也保留了雷峰塔不倒的真实历史。剧情主线

回归到白娘子和许宣之间的爱情及其经受种种折磨的过程上,以期保持昆曲"两小戏"的本体特色。今本剔除了原著中有关生死轮回、因果报应的陈旧意识,而将许宣的形象变为最初有所动摇,但最终重情重义,戏的结尾则由礼佛升仙改为合家团圆。特别突出的是,今本保留法海受佛祖批评,去释放白蛇时的自嘲、被嘲,这是其他兄弟剧种所没有的。

《雷峰塔》特邀浙昆"盛"字辈王奉梅老师、上昆岳美缇老师亲授《断桥》,上昆王芝泉老师及上海昆剧团团长谷好好亲授《盗草》《水斗》,音乐上请上昆李小平老师指导把关,使流传至今的昆剧经典折子戏成为《雷峰塔》的顶梁支柱。

演员阵容汇集了"秀""万""代"三代优秀演员,"万"字辈深情演绎爱恨情仇,"代"字辈身手敏捷,顶起武戏半边天。饰演白娘子的"万"字辈演员胡娉,扮相秀丽、嗓音甜润,表演细腻,唱、作、念、打基本功扎实,戏路颇宽,可塑性强且蕴含大家闺秀之风韵。饰演许宣的"万"字辈演员毛文霞以清亮的嗓音、飘逸的身段、声情并茂的演出赢得了观众的掌声。小青的扮演者"万"字辈张侃侃嗓音甜润,具有穿透力,扮相甜美,表演富有激情与张力。扮演法海的鲍晨嗓音苍劲洪亮,表演注重内心体验,情真意切,富有激情。特别值得一提的是小武旦倪润志在《雷峰塔·求草》中的精湛表演,其以扎实的基本功在舞台上大放异彩,一个高空下腰后翻,展现了浙昆新一代年轻人的风姿。

这出戏以青年演员为主体,大多是在校五年级的学生,20岁左右的年龄,充满了朝气与活力,最重要的是小演员们能够把这样的经典大题材演绎出来,呈现了经典的特色,让两百年之前的作品、最精华的场次展现在当代的舞台上,使得现场掌声雷动,经久不衰。

在剧中人物结构的安排上,该剧生、旦、净、末、丑行当齐全,不但能展现演员的表演能力,凸显昆曲的表演艺术,而且使全剧的意蕴和神化的意境更为强化。为使青年演员能够得到更好的锻炼和展示,浙江昆剧团用好老一辈,推出"万"字辈,培养"代"字辈,通过扶老携新,不断培养优秀的新生代演员,为昆曲表演输送新鲜血液,将浙昆的优良传统不断发扬光大,延续前辈们对昆曲艺术满腔的热爱,继承自强不息、敬业乐群的中华传统美德,为昆曲艺术的兴盛而努力,为弘扬优秀传统文化、实现中华民族伟大复兴事业而奋斗。

## 湖南省昆剧团2018年度推荐剧目

### 《乌石记》:古老昆剧的现代提升

周 巍

金秋十月,硕果累累。

国家艺术基金大型舞台艺术创作资助项目——湖南省昆剧团原创大戏《乌石记》也迎来了收获的季节。

10月29日,在公布的第六届湖南艺术节专业舞台剧目展演获奖名单上,《乌石记》以第三名的成绩斩获了含金量最高的田汉剧目奖,并获得了田汉音乐奖、田汉表演奖两个单项奖。

该剧从7月长沙首演开始,历时3个多月,全国巡演20余场,每到一处均赢得专家的称赞和戏迷的追捧。10月16日,在第七届中国昆剧艺术节上,本届昆剧艺术节大戏观摩评议组成员、中国艺术研究院研究员龚和德在《乌石记》点评会上说:"这台戏在取材上有发现性,表演上具有创造性,期待后期在深度上继续下功夫,力争打造成湘昆的经典剧目。"这是专家对一个剧团整体演出实力的充分肯定。为了创作这台《乌石记》,湖南省昆剧团走过了一条怎样的艺术创作道路?

### 深挖郴州文史 讲好郴州故事

"昆曲兰花艳,湘昆别一枝"。湘昆是600岁昆剧独具特色的流派分支,音乐文雅与质朴兼具,表演优美细腻中显出粗犷豪放,深受当地人民群众喜爱。多年来,湖南省昆剧团虽然地处湘南一隅,却传承演出了天香版《牡丹亭》以及《白兔记》《荆钗记》等多台经典昆剧大戏。

"如何用昆剧讲好郴州故事呢?"这是湖南省昆剧团团长、国家一级演员罗艳一直在思考的问题。早在两年前,她就想创作一台以郴州为背景的剧目,她把这个想法告诉了上海戏剧学院的编剧、青年曲家俞妙兰,立即

引起了俞妙兰的兴趣。

郴州人都知道郴江河畔有个乌石矶，但大多数郴州人并不知道这里最早是唐代著名贤相刘瞻的旧居。俞妙兰在史料中找到记载，刘瞻曾在郴江河畔的乌石矶居住，他曾力救无辜者却获贬欢州（今属越南），他秉廉贤、敢直谏，乌石象征着刚硬、正直、耐清贫，刘瞻正如同乌石一般。可惜的是，虽为一代名相，刘瞻其人所知者并不见多，而关于他的妻子李氏更加鲜见明确的历史记载，不得不说是种遗憾，但也给戏剧创作留下了较大空间。

"刘瞻的夫人会是什么样心性的女子？丈夫位列相班却赁屋而居，得点俸禄却散金于贫，煮点粥还要分与穷人，她不想富贵吗？她不爱慕荣华吗？她没有抱怨吗？"俞妙兰循着史料中的蛛丝马迹发现，原来刘瞻妻是唐名相李德裕的孙女，于史有鉴，她希望丈夫做的是"民官"，其"贤夫人"便具备了创作的合理性。这个发现让俞妙兰喜出望外，她在创作《乌石记》的剧本时没有选择正面描写刘瞻的一生以及他的历史事件，而是重新塑造了一位安贫乐道、刚廉正义的"贤内助"李若水，从家庭成长与夫妻关系的角度进行戏剧创作，给予唐代名相反腐倡廉等优秀品格以合理解读，正好与社会主义核心价值观要求相呼应。以表现儿女情长为优势的昆剧很少出现类似的人物形象，因此这一创作极具突破意义。

《乌石记》并没有仅仅停留在塑造一个"贤夫人"的形象上，在不失昆剧文本特质的前提下，俞妙兰在编剧中融入了当代社会意识，通过李若水和刘瞻的贤与廉，引发观众对于当下社会现实的思考，同时也增加了反腐斗争题材的社会深刻性。

《乌石记》由中国戏剧家协会副主席、国家一级导演王晓鹰担任总导演，上海昆剧团优秀青年导演沈矿为执行导演。此前，湖南省昆剧团在编演《罗密欧与朱丽叶》时双方就有过良好合作，其"中国意象现代表达"的美学风格在国内外饱受赞誉。为了达到出色的艺术效果，王晓鹰严格要求，一句台词、一个咬字、一个手势，种种细节都一一把关。他说："用乌石去表达为官之道的人格坚守这样一个具有象征性的主题，在突出人物之美、戏曲之美的同时，又能把当今社会广泛关注的反腐主题表达清晰，充分显示出了《乌石记》的艺术主题和社会责任。"

## 汇聚各路名师　瞄准舞台精品

《乌石记》既融合郴州文化，又贴合反腐倡廉的时代主题，使得其成为2017年度唯一入选国家艺术基金大型舞台艺术创作资助项目的昆剧大戏。

一台好戏如何演？《乌石记》剧本出炉后，这个团队汇聚起了各路名家。担任《乌石记》舞美设计的是中国舞台美术学会副会长、国家一级舞美设计师季乔。看过《乌石记》的观众对戏里面的舞美设计印象深刻。李乔说："《乌石记》舞美回归中国古意流动之简与西学规整线性之矩而引申出的设计走向，空间形态根植于中国戏曲内在最完美的戏剧之假定性'意象'。"浙江省文化艺术研究院国家一级舞美设计师周正平担任灯光设计，以哲学诗意著称的舞美风格，能够最大限度发挥舞美空间沟通观、演桥梁的力量。中国戏曲学院副教授秦文宝任服装设计，北方昆曲剧院著名化妆师李学敏任造型设计。

同时，湖南省昆剧团保留与传承的相当部分的音乐和剧目，是其他昆曲剧团已经失传的，这是湖南省昆剧团之功，也是湖南省昆剧团与众不同的艺术特征。为了突出这一艺术特点，上海昆剧团著名作曲家周雪华在谱写《乌石记》时，特意在李若水演唱的时候加入了【六犯宫词】【如梦令】与【二犯朝天子】的滚迭，这些滚迭都是别的昆剧剧目中已经失传的曲牌，后者的滚迭是更早期诸宫调转踏法的遗存。她说："该剧保持了湘昆的音乐特色，节奏流畅、情绪高亢，又不失昆剧音乐高雅的色彩。"

《乌石记》中的女一号李若水由湖南省昆剧团团长、国家一级演员罗艳扮演，男一号刘瞻则是特邀国家京剧院的国家一级演员黄炳强扮演。黄炳强坦言，能接受到邀请，非常忐忑，也很兴奋。虽然说京昆不分家，但第一次唱昆曲，他在湘昆这个艺术创作团队的帮助下，用心创造了刘瞻这一人物形象。而李若水这样一个前所未有的角色，与以往罗艳饰演过的角色完全不同，剧中李若水年龄跨度大，历经青年闺秀至人到中年，要求演员在同一舞台上演出闺门旦、正旦的不同感觉。她的形象层次饱满丰富，有对妆饰的虚荣，有无私助夫的贤达，也有伸张正义的勇气。罗艳在表演时更兼综合设计了如跪步、蹉步等高难度的身段，充分体现了昆剧"无声不歌、无动不舞"的艺术特色。

为此，罗艳潜心揣摩人物，为了把李若水演活，她多次去上海向恩师张洵澎请教闺门旦的表演、剧中人物个性的塑造，年近八旬的张洵澎不辞辛劳，每次《乌石记》演完都要为两位主演说戏。临近第七届中国昆剧艺术节演出，张老师还专门赶到昆山为两位主演抠戏。罗艳长达近半年的骨裂久未康复，影响到了平日走路，但只要一上到排练场，她便会立刻忘记，全身心地投入创作。受此鼓舞，剧团上下一起发扬"一棵白菜"的精神，全力

以赴助力《乌石记》,将之打磨成精品。

## 开启全国巡演　收获良好口碑

《乌石记》在排练之初就先后接到了省内各市及武汉、广州、深圳等地演出的邀约,一部新作未演先热,这在湖南省昆剧团的历史上并不多见。

《乌石记》长沙首演成功后,立即赶赴岳阳进行第一场巡演。为了全国巡演以及备战第七届中国昆剧艺术节和第六届湖南省艺术节,更为了重点培养演员的梯队结构,湖南省昆剧团特意推出了由罗艳和黄炳强主演的名家版《乌石记》,以及由该团青年演员刘婕和卢虹凯主演的传承版《乌石记》组合,体现了剧团在打磨精品剧目的同时兼顾了剧目的活态传承。

8月8日晚,传承版《乌石记》在深圳南山文体中心剧场大剧院演出,正式拉开了该剧全国巡演的帷幕。当晚,深圳汉服协会组织了身着传统汉服的年轻会员前来观看。会员御静说:"如果10分为满分,我要给《乌石记》打9.8分。"

粤剧是广东的地方戏剧,也是广州人最爱听的戏曲之一。《乌石记》在前期并没有做什么宣传营销,演出第一天,广州市唯一一家既演京剧又演昆曲、以昆曲为主的群众性文艺团体——天园京昆传习所就组织了众多"昆虫"前来购票观看,其中不乏从惠州赶来的铁杆戏迷。好戏口口相传,第二天,观众便挤满了广东粤剧院。演出结束后,中国社会科学院退休学者蒋力将代表广州天园京昆传习所题写的"继往开来,成一家艺"的书法作品赠与湖南省昆剧团。蒋力观戏后激动地说:"《乌石记》在内容、思想和艺术上首开新风,湘昆继承了昆曲最优秀的精华,但仍保留着乡土气息,自成一家,让昆曲焕发了新的生命。"广东省委机关刊物《南方杂志》的记者李梦醒表示:"新编《乌石记》不同于传统昆曲,让人耳目一新,不管是初中生还是高中生都能看得懂,必须给这部戏点个赞。"

《乌石记》在全国巡演的过程中,听取戏迷和专家的意见,在灯光、舞美和服装方面进行了精雕细琢,剧情上强化了清正廉明的主题。

9月21日,《乌石记》在湖南省戏曲演出中心进行了结项验收演出,精彩的演出也吸引了湖南省委常委、省委宣传部部长蔡振红以及长沙市委副书记、市长刘志仁,市委常委、市委宣传部部长冯海燕,副市长贺建湘等领导来到现场观看。

《乌石记》的成功演出获得了专家们的点赞。中国艺术研究院戏曲研究所原所长王安奎说:"郴州文化底蕴深厚,湖南省昆剧团坚守昆曲这个阵地,不断地继承发展很多好戏。"中国戏曲学院原院长、中国艺术研究院原研究员周育德说:"这部戏内容导向好,折射现实生活,人物鲜活,节奏干净利落。"湖南省艺术研究院副研究员陈泗海说:"这部剧生、旦、净、末、丑行当齐全,主演有名家风范。"

"《乌石记》接下来还要进行精心打造,要把这个郴州故事继续演向全国,争取演到国际舞台上。"罗艳说。

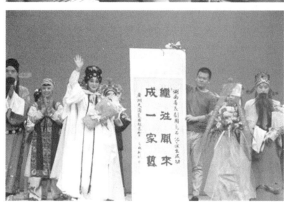

《乌石记》演出现场(摄影:周巍)

# 江苏省苏州昆剧院 2018 年度推荐剧目
## 风雪夜归人(排练版)

**乐 队**
司笛:邹建梁
司鼓:辛仕林
笙:周明军
排笙:赵家成
新笛:邹钟潮
琵琶:朱磊磊
扬琴:钱玉川
古筝:张翠翠
古琴:汪瑛瑛
中阮:陆惠良
高胡:姚慎行
二胡:赵建安、府剑萍、徐春霞
中胡:杨 磊、胡俊伟
大提琴:徐晨浩
倍司:庞春林
打击乐:苏志源、刘长宾、程相龙

**舞 美**
灯光:严鑫鑫、徐 亮、徐安平、智学清、潘小弟
音响:施祖华、方尚坤、吴 熹
装置:翁晓村、陆晓彬、霍振东
道具:卞江宏
盔帽:朱建华、王傅杰
服装:马晓青、胡倩汝、丁 滢
化妆:张 泉、蒋怡君、沈亚晴
多媒体:施章荣

**演 员**
魏莲生:周雪峰
玉 春:刘 煜
苏弘基:屈斌斌

徐辅成:徐 昀
王新贵:吕福海
李蓉生:唐 荣
兰 儿:吕 佳
陈 祥:徐栋寅
马大婶:陈玲玲
俞小姐:胡春燕
章小姐:周晓玥

**群 众**
刘秀峰、吴佳辉、管 海、王 鑫、殷立人、朱璎媛、方建国、陆雪刚、曹 健、束 良、章 祺、吴嘉俊、丁聿铭、翁佳鸣、唐晓成、金嘉成、黄子尧、高文杰、徐世源、缪 丹、徐佳雯、李洁蕊、周 婧、杨 寒、奚晓天、陈雅瑜、王安安、周 馨、孙 玥、张 佳、谈晔文、周 莹、沈亚晴

时间:民国时期
地点:金陵

**人 物**
魏莲生:名伶、男旦(巾生)
玉 春:年轻貌美,苏弘基四姨太(闺门旦)
苏弘基:法院院长,暗中做鸦片生意(老生)
徐辅成:巡盐使、掌握运输大权(净)
陈 祥:大学生、戏迷(小生)
兰 儿:玉春的丫鬟,后成为四姨太(花旦)
王新贵:魏莲生旧日街坊,后成为苏弘基管家(副或丑)
李蓉生:戏班管事(末)
马大婶:魏莲生的街坊(老旦)
章小姐、俞小姐、戏班众艺人、苏家打手

## 序　幕

[灯亮。
[安静的舞台,后侧有一束光,打在挂着的戏服上。
[幕后,苍老的歌声慢慢响起,包含着无限况味。
（戏歌）　少年看戏不知愁,
　　　　　老来看戏泪双流。
　　　　　古今多少伤心事,
　　　　　台前台后演不休。
[歌声中,一对古典装扮的生旦正在做场。
[锣鼓声起。
[灯光暗转。

## 第一出

[院子前面,摆放着戏服、刀枪把子。
[锣鼓声中,戏班人在练功。水袖、圆场等。
[李蓉生作为管事,正指挥着大家伙练功。

众　　　（唱）天色晴明,
　　　　　　　晨功要紧。
　　　　　　　身手硬——
　　　　　　　水袖翻飞,
　　　　　　　汗水衣裳浸。

[内喊"回来哉、魏老板回来哉!"莲生提戏服上。

魏莲生　（唱【仙吕·引子】）
　　　　　艺动金陵,
　　　　　听惯彩声,
　　　　　歌喉正青春。

众　　　魏老板。（将戏服交蓉生）
陈　祥　（内喊）莲生、莲生——（与章、俞小姐同上）
魏莲生　陈少爷。（见二女）这二位?
陈　祥　（介绍）我的同窗,章小姐、俞小姐。她们呵!
　　　　（念）则为场上惊粉墨,
　　　　　　　故向此间觅仙踪!（后取马鞭玩弄）
章小姐　（上下打量）正是!魏老板场上风情万种……
俞小姐　（左右环绕）此间玉树临风。
章小姐　场上顾盼生光……
俞小姐　此间俊逸出尘!
章小姐　场上的明妃西子……
俞小姐　竟是此间的宋玉潘安!
[二人紧靠莲生、陈祥拍照。
陈　祥　莲生,前晚的戏,妙不可言!你那王昭君方一登台,我便叫了声——
魏莲生　（忍俊不禁,接口）好!

陈　祥　嗳,是"好、好、好……"八个"好"字,我叫得字字不同!
　　　　（舞马鞭,唱"望家乡"碎步后退正撞着急匆匆上场的王新贵）
王新贵　哎哟（倒地）
陈　祥　是哪个?搅人雅兴,好不识趣!
王新贵　莲生,苦等半响,你总算回来了!
魏莲生　新贵兄!（上迎）
陈　祥　（问蓉生）他是何人?
李蓉生　无非旧人。
王新贵　我是小三子的……
魏莲生　（不悦地）哎。
王新贵　噢噢噢,（改口）是魏老板的老街坊、老相识。魏老板,我的差事……
魏莲生　新贵兄——
　　　　（唱【赏花时】）
　　　　　少小桑梓情谊深,
　　　　　不意重逢陌路春。
　　　　　休道事难行,
　　　　　机缘巧定,
　　　　　困厄去三分。
　　　　苏院长已然应允,着你去当差苏府。
王新贵　（更激动）当差苏府?
魏莲生　管家之职。
王新贵　（更激动）管家之职!
陈　祥　苏院长?莫不是那苏弘基?
李蓉生　正是!当今的法院院长,炙手可热、赫赫权威。咱魏老板的戏,他是逢场必到、逢好必叫!啫啫啫,这戏园、这房产,尽是他慷慨相借!就连他的心头肉、掌上珠,那四姨太玉春……

陈　祥　那玉春怎样？
李蓉生　她也随莲生学戏哩。
陈　祥　啊呀不好！莲生，不好了哇！
魏莲生　怎说不好？
陈　祥　正所谓：酒是穿肠毒，色是刮骨刀！闻听那玉春出身青楼、柳娇花媚，她随你学戏，咫尺之间，怕不是千惊万险？
魏莲生　取笑、取笑！四姨太爱戏是真，我教戏么……也是真！
陈　祥　当真是真？
魏莲生　千真万确！
王新贵　啧啧啧，这人品、这戏品！莲生啦！
　　　　（唱【鹊踏枝】）
　　　　　　魏老板是好人，重感情。
　　　　　　愿你无量前途，更大名声。
章、俞　（接唱）敬佩这台前俏红粉，

陈　祥　（接唱）分明是仗义真郎君。
王新贵　小三……（打嘴）魏老板，王某时来运转，你便是我的再生父母！
　　　　［王新贵作势要作揖，魏莲生急忙搀扶住。（陈等窃窃私语暗笑）
魏莲生　言重、言重！
　　　　（唱【煞尾】）
　　　　　　举手之劳不要紧，
　　　　　　怎堪高赞等闲身。
　　　　　　深蒙抬爱，
　　　　　　唯求艺精深。
李蓉生　好个"唯求艺精深"！众家弟兄。
众　　　啊！
李蓉生　呔！锣鼓起来者。
众　　　是！（锣鼓声起）
　　　　［灯暗。

# 第二出

　　　　［灯亮，兰儿上，她在寻找玉春。
兰　儿　（轻声地）太太，太太……好怪呀！戏方散场，四下寻找，却不见了四姨太……（寻找……）
　　　　［舞台另一侧传来了唱戏声，兰儿一听，有数了。
　　　　［另一侧，玉春身着便装，轻歌曼舞，沉浸于戏中，唱着一出传统戏，排遣内心的一腔幽怨。（选《思凡》）拿大手帕，背身表演。
玉　春　（唱【山坡羊】）
　　　　　　小尼姑年方二八，
　　　　　　正青春被削去头发……
　　　　［兰儿慢慢走近。
兰　儿　（轻轻呼唤）太太……
　　　　［玉春回头，嘘了一下，兰儿不敢言语。
　　　　［玉春接着唱戏，唱到百折千回出，不禁出神。
玉　春　（接唱）南无阿弥陀佛……
　　　　［兰儿轻轻鼓掌。
兰　儿　依兰儿看，太太若是登台，强似那班伶人。
玉　春　当真？
兰　儿　当真！只是太太富贵门庭、锦衣玉食，再不消抛头露面、粉墨娱人！
玉　春　（苦笑）你哪里知晓。我身是飞鸟，方离一笼、又入一笼。千般锦绣，输与粉墨。

兰　儿　太太是说，还是唱戏的好？
玉　春　唱戏的好。
兰　儿　嘻！那魏莲生也这样说哩。
　　　　（唱【生查子】）
　　　　　　浊世弄清章，
　　　　　　粉墨风流样。
　　　　　　谁知他一曲蕴凄凉，
　　　　　　只候你知音赏。
玉　春　（一呆）知音？
兰　儿　他在场上，风情万种，
玉　春　场下却是木讷担羞。
兰　儿　几番教戏，他竭力尽心。
玉　春　四目相对，却避之不及。（笑了）倒也好笑。
兰　儿　听新来的王管家说，魏莲生家世贫苦……
玉　春　他家爹爹……？
兰　儿　他家呀，是铁匠爹爹养出个旦儿子……对了太太，老爷设宴马祥兴，说有贵客临门，要您早去陪酒。
玉　春　又是陪酒……走吧。
兰　儿　太太请慢。老爷发话，捎上魏老板同去。
玉　春　……他与我，倒真是同路人。走吧，我们寻他去。
　　　　［灯暗，两人下。

[灯亮,舞台后面的化妆间。
[魏莲生刚卸完妆,手里拿着一堆请束,叹气,生厌。

魏莲生　嗳,东家宴、西家酒,浮华应酬,何乐之有?(扔请束)
　　　　[李蓉生上。
李蓉生　莲生,有人寻你。
魏莲生　什么人?
李蓉生　街坊马婶。
魏莲生　二哥,快、请进来。
李蓉生　(为难)苏院长那边……
魏莲生　无妨、无妨。
　　　　[李蓉生下,马大婶上。
马大婶　莲生、莲生——(哭)我家二傻,被抓入狱中了!
魏莲生　二傻街头拉车,怎说入狱?
马大婶　说是冲撞了警车,被打个遍体鳞伤。莲生,求你救救他、救救他!
　　　　[玉春和兰儿上,见状躲在一边。
魏莲生　邻里街坊,定当相助!(递钱)
马大婶　这钱?不,我不要钱,只要我家二傻!
魏莲生　不是哟。马婶,你的用度,都赖儿子供养。他今不在,这点银钱,权充你今日之饥……
马大婶　今日之饥?
魏莲生　明日一早,二傻兄弟定可回家!
马大婶　定可回家?
魏莲生　莲生作保!
马大婶　谢天谢地!(喜极而泣)二傻啦……为娘今日,风里来、雨里去,求爷爷、告奶奶,总算遇着好人了。魏老板,我与你作揖、我与你磕头!
　　　　(唱【一江风】)
　　　　　　泪轻淌,
　　　　　　谢意怎言讲,(欲磕头)
魏莲生　(急扶之)不消、不消!
马大婶　(唱)温情切切暖心上。
　　　　　　仗义相帮,
　　　　　　急难助人,
　　　　　　近看菩萨相。
魏莲生　马婶,谬赞了。(接唱)
　　　　　　友邻情谊久长,
　　　　　　救急应力帮,
　　　　　　何必多夸奖。
马大婶　(唱【隔尾】)
　　　　　　你为人真善良,
　　　　　　愿好人有好报偿!(鞠躬、含泪下)
　　　　[魏莲生目送大婶,心里头很愉悦,忍不住站在镜子前拿起一件戏服披在身上,又拿起拂尘。
魏莲生　(唱)昔日有个目连僧,
　　　　　　救母亲临地狱门。
　　　　　　借问灵山多少路——
　　　　[魏莲生正沉湎于戏中,有人接了一句:十万八千有余零。(戏中表演)
　　　　　　南无阿弥陀佛……(寻找中二人相遇)
魏莲生　(呆住)是你……
　　　　[玉春笑吟吟。兰儿跟在后面。
玉　春　(模仿)为人真善良,愿好人有好报偿。
魏莲生　太太——(窘迫)太太取笑了。
玉　春　兰儿,你先去吧。
兰　儿　是。啊太太,老爷还等着……
玉　春　去吧。
兰　儿　是。(下)
玉　春　魏老板戏美、人更美。
魏莲生　你是说方才……嗳,我若袖手,马婶不免寒馁之苦。
玉　春　当真可怜。
魏莲生　可怜得紧。
玉　春　然世间可怜之人比比皆是,如之奈何?
魏莲生　这个……
玉　春　另有可怜,更甚于她,世人见之,却不以为意。
魏莲生　你是说?
玉　春　(脱口而出)我是说——(止住)我来问你,你是可怜之人么?
魏莲生　我?
玉　春　你。
魏莲生　(茫然)我……谈何可怜……?
玉　春　我却是个可怜人。
魏莲生　(惊)你?
玉　春　我。
魏莲生　太太……?
玉　春　魏老板,你喜欢鹦哥呢,还是雀鸟?
魏莲生　鹦哥如何,雀鸟又如何?
玉　春　鹦哥乖巧,金笼之内,叽喳一世;雀鸟劳苦,天地之间,四处觅食。
魏莲生　金笼之内,天地之间——!
玉　春　若叫你选,你做鹦哥哩,还是雀鸟?
魏莲生　(愣住)我……
玉　春　魏老板,得罪了——(戏腔)

(唱【解三酲】)
　　莫笑我问得荒唐，
　　莫怪我话中莽撞。
　　方才见你举止行状，
　　真可是好心肠。
　　雪中送炭非寻常，
　　怜苦扶危情义张。
　　人间少，
　　诚心仰慕，
　　并不寻常。
魏莲生　(唱【前腔】)
　　闻听这话里褒奖，
　　倒叫我面红耳绛。
　　她所问，且思量，
　　因与果，却茫茫。
　　两番授艺曾交往，
　　毕竟门楣隔阻长。
　　今凝望，
　　粉雕玉琢，
　　雨后海棠。
玉　春　(唱【前腔】)
　　　待与他诉说惆怅，
魏莲生　待与伊笑言相向。
玉　春　凭谁顾怜心中惆，
　　空对着落花香。
魏莲生　我自来女色隔八荒，
　　何况她一枝庭内芳。
合　　待相望，
　　欲言又止，
　　却也彷徨。
玉　春　明日老爷寿诞，点你一出《思凡》。魏老板，还请早到，与我说说戏罢。
魏莲生　一定、一定！
　　[光渐暗！

# 第三出

[灯大亮。
[苏府，张灯结彩。
[下人们端着盘碟上上下下。
[王新贵穿着新衣上，洋洋得意，指挥着下人们。
王新贵　(对家佣)哎哎，把寿字坊挂挂高；哎哎，红地毯铺铺平；(对女佣)哎哎，点心盘端端正。嘿嘿，哈哈。当仔个管家，真是再世为人了！
　　(数板)当管家，喜心间，
　　腰板挺直在人前。
　　一人之下众人上，
　　权贵见我也笑脸。
　　这真是前世修得好福气，
　　祖坟头上冒青烟。
　　(内喊："瑞丰银行肖行长到！")
王新贵　肖行长请！
　　(内喊："光雅布行李老板到！")
王新贵　李老板请！
　　(内喊："水产行蒋董事到！")
王新贵　蒋董事请！
　　[苏弘基内声："阿贵！"
王新贵　(无比恭顺)小的在。
[苏弘基上。
苏弘基　徐辅成徐大人呢？
王新贵　徐老爷尚未到府。
苏弘基　门首迎候，不可懈怠。
王新贵　是。(下)
苏弘基　(唱【粉蝶儿】)
　　冬月寒天，
　　看门楣光彩璀璨，
　　众宾朋贺寿声喧，
　　掌权谋，居官位，
　　人皆艳羡。
　　唉，怎知我心中，别怀忧烦。一车鸦片、价值连城，尽被那巡盐史徐辅成查抄扣押！我再三央求，他不肯松口，好不为难！
　　缭乱心间，
　　这荣华几多风险。
[王新贵迎接徐辅成上。
王新贵　徐老爷到。
苏弘基　哎呀呀，徐老爷贵趾临门，蓬荜生辉。
徐辅成　苏老寿诞，该当奉贺。况闻昨夜陪酒的魏莲生，今日堂会也有戏码。
苏弘基　是、是、是，苏某点了他一折《思凡》。

| | |
|---|---|
| 徐辅成 | 《思凡》？文、太文了，还不如《戏叔》哩。|
| 苏弘基 | 《戏叔》？|
| 徐辅成 | 喏喏喏，潘金莲《戏叔》。|
| 苏弘基 | 那可是粉戏……|
| 徐辅成 | 粉戏热闹，以贺大寿嘛！|
| 苏弘基 | 这……|
| 徐辅成 | 苏老，小弟嗜戏，还望成全。|
| 苏弘基 | 嗳，《戏叔》好、《戏叔》好，热闹才好！徐老爷请。|
| 徐辅成 | 苏老请。|
| 苏弘基 | 阿贵。|
| 王新贵 | 老爷！|
| 苏弘基 | 我与徐老爷议事，外人免入。|
| 王新贵 | 老爷放心，有小的在此。|
| | [苏、徐下，玉春上。王新贵一见急忙上前。四太太！（挡住玉春去路）四太太！老爷吩咐，外人免入。|
| 玉　春 | 外人？我是外人么？（推开王直下）|
| 王新贵 | 呸！条子！|
| | [灯暗。|
| 苏弘基 | 徐老爷。内室幽静，正好饮茶。（奉茶）|
| 徐辅成 | 苏老有话，尽管直言。|
| 苏弘基 | 无话、无话。此乃上等龙井……|
| 徐辅成 | （大笑）上等龙井，价值不菲。况苏老四房太太，家累甚重。这鸦片勾当，也是无奈呵。|
| 苏弘基 | 哎呀呀，仁兄高抬贵手，礼当厚报。|
| 徐辅成 | 哎，你我之间，不谈报答，只说朋友……|
| 苏弘基 | 朋友、朋友，有福共享！徐老爷，我与你三七分成……四六……五五！|
| 徐辅成 | 徐某受之有愧……却之不恭了。还有一事。|
| 苏弘基 | 何事哇？|
| 徐辅成 | 昨夜陪酒之人……|
| 苏弘基 | 那魏莲生么？|
| 徐辅成 | 陪酒之女……|
| 苏弘基 | 哦！名唤玉春，乃苏某四姨太。（玉春暗上）|
| 徐辅成 | 啊呀呀，小弟唐突、唐突了。苏老艳福不浅哪。|
| 苏弘基 | 徐老爷中意，苏某割爱何妨？|
| 徐辅成 | 不可、不可！|
| 苏弘基 | 要的、要的！|
| 徐辅成 | 如此，还是那句话。|
| 苏弘基 | 什么话？|
| 徐辅成 | 受之有愧……却之不恭了。啊？|
| 苏弘基 | 啊？|
| 苏、徐 | 哈哈哈！|
| 徐辅成 | （唱【斗鹌鹑】）<br>　　从天降下俏丽佳人，<br>　　刹那间精神饱满。<br>　　老伙计豪爽大方，<br>　　我自然知他打算。|
| 苏弘基 | （接唱）<br>　　孰重孰轻去与返，<br>　　生意人最了然。<br>　　不是我狠心，<br>　　女人么，旧的不去、新的不来——<br>（接唱）又何必高加青眼。|
| 王新贵 | 老爷（耳语）|
| 苏弘基 | （止之）高声些，徐老爷不是外人。|
| 王新贵 | 南京商会会长求见。|
| 苏弘基 | （对徐）贤弟稍候。|
| 徐辅成 | 贤兄自便。（望着远去的苏弘基计上心来）玉春……玉春（下）|
| | （玉春外屋）|
| | （玉春侧靠椅上）|
| 兰　儿 | （上）太太，参汤凉哉。|
| 玉　春 | ……凉透了。|
| 兰　儿 | （背语）好怪呀。太太，你……？|
| 玉　春 | 兰儿。约好今日教戏，你去门首，候着魏老板。|
| 兰　儿 | 是。（关门下）|
| 玉　春 | （心烦意乱，欲哭无泪）|
| 徐辅成 | （轻声敲门）|
| 玉　春 | 魏老板？（对镜擦泪）来了、来了。<br>（开门一惊）是你……？|
| 徐辅成 | 是我呀玉春，太太、姐姐……美人！|
| 玉　春 | 徐老爷，轻狂了！（后退）|
| 徐辅成 | （逼近）嗳！正是：<br>（念）抱得美人归，<br>　　聊发少年狂。<br>喷喷喷，（执其手）真真"手如柔荑，肤如凝脂"！<br>（唱【隔尾】）<br>　　佳人映入眼，<br>　　老朽也笑开颜。<br>（强吻玉春手背大笑下）|
| 玉　春 | （呆住，看自己的手，取下手帕搓手，痛苦乃至呜咽）拭不净、拭不净、拭不净了！<br>（唱【浪淘沙】）|

什么意深情重、顾爱生怜，
不过是欺人心，一派胡言。
如今这前路何处去——
我、我、我泪向何处弹。
（唱【小桃红】）
　　幼年不幸失椿萱，
　　入青楼含恨心悲惨，也。
　　万千不甘，
　　此生卖笑度余年。
　　谁道转机缘，
　　嫁苏门、借得寒暖，
　　为姨太、平生无怨，也。
　　到如今梦碎心更残。
　　再难回，鸟笼中，（魏莲生拿戏服上）
　　玉石俱焚也安然。
　　〔将手帕扔地，莲生欲捡。
玉　春　不、不要捡。（上前猛踩手帕，踢掉）
魏莲生　（不知该说什么）太太——太太今日，欲学哪一出？
玉　春　魏老板，昨夜言语，可还记得？
莲　生　太太问说，愿做鹦哥，还是雀鸟，好叫魏某一夜无眠。
玉　春　一夜无眠？
魏莲生　辗转思之！终不知今日之我，是笼中鹦哥呢，还是觅食雀鸟。
玉　春　敢问足下，可是梨园世家？
魏莲生　这倒不是。
玉　春　令尊大人，在何处高就？
魏莲生　家父亡故多时了。
玉　春　令尊在时，何处高就？
魏莲生　（犹豫、困窘）他、他是……
玉　春　是什么？
魏莲生　是……
玉　春　敢是个书生么？
魏莲生　（含糊）是、是。
玉　春　魏老板诗礼传家，羡煞我也。
魏莲生　（掩饰）啊，你？
玉　春　年方十四，我被卖入风尘……
魏莲生　太太出淤泥而不染……
玉　春　说什么卖艺不卖身，终不过以色事他人。
魏莲生　幸得苏老爷，赎脱于你。
玉　春　呵呵呵。（冷笑）青楼是笼，苏家亦笼，我这鹦哥，飞来飞去，尽在笼中。只好场上浇愁、戏里

歌哭！
魏莲生　怎么讲？
玉　春　笙箫入耳、丝弦萦心之时，玉春再不是玉春了……
魏莲生　不是玉……（改口）太太？
玉　春　我是丽娘游春、杨妃醉酒，是宝钏寒窑、虞姬乌江……想哭便哭、想笑便笑，胜似玉春……
魏莲生　（脱口）玉春便怎样？
玉　春　哭耶笑耶？不、不、不得自主！（泣下）
魏莲生　呀！
（唱【下山虎】）
　　泪弹粉面，
　　撼动心田。
　　世事几多惨淡，
　　哪堪诉人前。
　　唯有她似怨如愁，
　　不屑遮掩，
　　骨气偏存悲愤间，
　　道什么贫与贱，
　　一般儿辛与甘。
　　无限伤心事，
　　难能慰言，
　　但送知音一点暖。
戏服一身，是师父留赠于我，今转赠太太。你披上它，便是戏中之人了。
　　〔玉春点头，穿上戏服，在假山石边圆场。玉春又愁又笑，魏莲生看呆了。
玉　春　（念）飞花寂寞春魂悄，
　　　　　　随风絮语向柳条。
魏莲生　（念）蒲柳请闻花底事，
　　　　　　愿假东风慰寂寥。
玉　春　（接唱）
　　他话语温暖，
　　寒夜内光芒一点。
　　恨心虽近人却远，
　　幽幽怨叹。
魏莲生　（接唱）
　　这世道虽浑噩沉沉，
　　终不能情义皆断。
玉　春　怎么说？
魏莲生　乱世无义、凡人有情。太太有甚苦处，尽可一吐，也好同斟共计，强似忧闷伤身。
玉　春　（感动地抓住魏莲生的手）莲生……

　　　　　[魏莲生一愣,慢慢把手松开。
兰　儿　魏老板,李二哥催你上妆了。
魏莲生　来了。(下)
兰　儿　太太,我们看戏去。(收光)
　　　　(暗转,花园一角)
王新贵　魏莲生、魏小三——
魏莲生　(上)王管家、王新贵!
　　　　[徐辅成醉醺醺上。一帮下人跟着。
王新贵　(讷讷)魏老板。徐老爷四处寻你……
魏莲生　寻我做甚?
徐辅成　等你登台! 快快扮上!
魏莲生　不急、不急。《思凡》一折,驾轻就熟……
徐辅成　(摇摇晃晃)错也、错也! 不看小尼姑,要看潘嫂嫂。今日不唱《思凡》、改唱《戏叔》,赏银加倍! (用手勾脸蛋)哈哈。
魏莲生　(忍怒)徐老爷! 师父训诫,《戏叔》不上堂会。
徐辅成　你当真不唱?
魏莲生　我实不敢唱。
徐辅成　好、好、好! 今日堂上,你不唱潘金莲;明日狱中,便叫你唱一出《女起解》!
王新贵　徐老爷息怒! 莲生乃当红名伶……
徐辅成　嘿嘿,这名伶么,红得艰难,黑却容易。
王新贵　况是我家老爷的座上宾……
徐辅成　这折《戏叔》,便是苏老爷亲点! 他唱也罢,不唱……哼哼,也罢! (下)
王新贵　徐老爷、徐老爷……(欲追,转身,对魏)小三啦。有道是:人在屋檐下,岂敢不低头?
　　　　(唱)(大意)师规祖训终何用?
　　　　　　善知时务犬为龙。
　　　　　　戏班靠你撑门面,
　　　　　　得罪大人两手空。
魏莲生　不必相劝,魏某告辞。(欲下)
王新贵　站住! (二家仆阻拦)
魏莲生　闪开!
王新贵　来啊,把魏小三——
魏莲生　你——
王新贵　把魏老板请去后堂,扮戏!
　　　　[众下人架起魏莲生。
魏莲生　你——你们——
　　　　[灯暗转。
　　　　[章小姐、俞小姐上。
　　　　快点、快点,莫要误了《思凡》。

　　　　[《戏叔》道白。
　　　　[嫂嫂,我兄长大郎呢? 你兄长么,他长街卖饼去了。
　　　　啊? 这……这、这是《戏叔》?
章、俞　魏老板怎演这等粉戏?
　　　　哼! 定是被逼!
　　　　[大锣大鼓声。
　　　　[灯亮。
　　　　[李蓉生带着戏班的人无奈地走过。下。
魏莲生　(恼怒怨气拖戏服上)师父! 莲生愧对师父、愧对你呀! (狠狠将潘金莲戏服砸向台角)
　　　　[风雪下,魏莲生坐在路灯下。
　　　　[增加伴唱,散曲:
　　　　　一霎时,天地雪纷纷,
　　　　　一霎时,世间冷冰冰。
　　　　　蓦地里痛难忍,
　　　　　泪落难吞声。
　　　　[魏莲生啜泣,内,女声:"苦啊!"(高腔)
　　　　[玉春悄悄上,看见魏莲生痛苦的样子,叹气欲下。
魏莲生　(叫住)玉春——
玉　春　(呆住)你……你叫我什么?
魏莲生　玉春。我今明白了。你我皆可怜之人、可怜之人!
玉　春　我这指儿,拭之不净。
魏莲生　我这庞儿,洗之犹污!
玉　春　不,你的庞儿,皎似星月。
魏莲生　你的指儿,洁如璧玉。
玉　春　莲生……
魏莲生　玉春。家父并非书生,乃铁匠出身。后家徒四壁,将我卖入梨园。身虽伶人,却非婢膝奴颜之徒、吮痈舐痔之辈! (王新贵暗上)金笼子、银笼子,金光银灿,毕竟是个笼子。唉,怎奈笼中之鸟,飞之不出……
玉　春　若是扭开笼锁呢?
魏莲生　扭开笼锁?
玉　春　笼中之鸟,自当高飞远扬。
魏莲生　(一下子拉住玉春)玉春……
玉　春　莲生!
　　　　[切光,黑暗中两个人的对话。
玉　春　明早十时,莫失莫忘……
　　　　[切光。

# 第四出

［魏莲生院子后面。
［包袱放在桌子上。

魏莲生　（唱【忆秦娥】）
　　　　　思难尽，
　　　　山高海阔怜同命，
　　　　怜同命，
　　　　再难放下，
　　　　你我情分。
　　　（看表）你说，欲与我挣出丝笼、双飞远离，要我三思、要我决断！这决断——
　　　　［敲门声。
　　　　［魏莲生欢喜又紧张："玉春"，连忙开门。
　　　　［马大婶进门。
马大婶　魏老板。
魏莲生　马婶，二兄弟回来了么？
马大婶　回来了，回来了，赶车干活了。喏喏喏，这是二傻送你的点心。告辞了。
魏莲生　马婶，慢走。这双真皮手套，送你御寒！
　　　　［跑上李蓉生，天气越发寒冷。
李蓉生　（唱【簇御林】）
　　　　　三年迷戏，
　　　　与君恰似友朋。
　　　　众同窗，皆似我心，
　　　　都道君清雅实堪敬。
魏莲生　岂敢。
李蓉生　我等毕业在即，约你明晚——
　　　（接唱）
　　　　　共相聚、来欢饮，
　　　　在马祥兴，
　　　　邀君畅醉，
　　　　休负我等真情。
李蓉生　莲生保重，告辞了。
魏莲生　多谢。
　　　　［敲门声起，莲生紧张："玉春。"
魏莲生　噢……是李二哥。
李蓉生　三弟，这两日你精神恍惚，莫非染病？
魏莲生　不、不是。
李蓉生　如若抱恙，不可迁延！
魏莲生　当真不是。
李蓉生　还是去看郎中的好！

魏莲生　二哥，我没有病。
　　　　［李蓉生盯着魏莲生，魏莲生心生忐忑。
李蓉生　没有病，那便另有心事，是也不是？
魏莲生　这……（脱口而出）二哥，我、我想走……
李蓉生　走？走去哪里，何处登台？
魏莲生　不、不登台，不上场，不、不、不唱戏了！
李蓉生　怎么说？
魏莲生　不登台、不上场、不……
李蓉生　住口！你……你好糊涂！
　　　（唱【琥珀猫儿坠】）
　　　　　这般怪话，
　　　　切莫再出唇。
　　　　要让师兄痛断心，
　　　　岂思师傅在天灵？
　　　　荒唐——
　　　　艺事艰辛，
　　　　思旧事泪儿难禁。
　　　　［魏莲生闭目无语。（蓉生从架上取下一把单刀）
李蓉生　莲生，这把单刀，你还记得么？刀上之血，你、你、你还记得么？
魏莲生　我……记得。
李蓉生　当初你我结拜学艺……
魏莲生　怕苦怕痛、私逃出门……
李蓉生　走投无路，被师父拿将回来……
魏莲生　每人挨了五十大板！皮开肉绽，溅血斑斑！
李蓉生　你恨么？
魏莲生　（摇头）戏比天大。
李蓉生　怨么？
魏莲生　（摇头）师徒情真。
李蓉生　舍得么？
魏莲生　患难兄弟，福祸共之！
李蓉生　三弟、莲生……魏老板！这戏班，来之不易啊。
　　　（拍莲生肩膀）（蓉生走至门口）
魏莲生　二哥……
李蓉生　我明日再来。
　　　　［李蓉生叹气，下。大声关门。
魏莲生　哎——
　　　（唱【集贤宾】）
　　　　　沉沉往事忽上心，

　　　　苦泪并欢欣。
　　　　红遍金陵非侥幸，
　　　　旦夕间汗水衣襟。
　　　　师尊遗训，
　　　　这剧艺犹如吾命，
　　　　如山重，
　　　　不可半途思退进。
　　　[魏莲生彷徨难定。
魏莲生　不，我不该走、不能走；然我若不走，怎对玉春真心一片？
　　　（唱【二郎神】）
　　　　心难静，
　　　　去和留这一时怎定？
　　　　两下牵连焦虑甚。
　　　　浮华看透，楼台何处情真？
　　　　粉墨虚荣终幻影，
　　　　但念戏班缘不尽，
　　　　痛离分，
　　　　却叫人怎生指袖红尘。
　　　[玉春上，一袭清纯布衣，与旗袍装不同。
玉　春　（唱【二郎神】换头）
　　　　心清，
　　　　苦痛不再，污浊去尽。
　　　　薄施淡妆，青春娇俏佳人。
　　　　约定天涯归去隐，
　　　　远避开浑浊世境。
　　　　怕什么，
　　　　碎语闲言和那苦累清贫。
　　　[玉春推门进。
　　　[魏莲生见玉春，惊呆。
魏莲生　玉春，你……你这装扮？
玉　春　（笑而不语）
魏莲生　不似太太，倒像个妹子。
玉　春　我本是你邻家妹子。莲生，我们走吧。
魏莲生　即刻就走？
玉　春　即可就走！（拉之，欲出门）
　　　[门推开一点，魏莲生却止住。
魏莲生　玉春……慢来、慢来！
　　　（念白）仓皇此去，
　　　　何处觅前程？
玉　春　天下之大，哪里不是你我去处？
魏莲生　天下之大么……
玉　春　难道你还眷恋丝笼、情愿做笼中之鸟？

魏莲生　这（略迟疑）……走吧，我们走。
玉　春　（高兴地）走！
　　　[玉春拉着魏莲生的手，两人推开了半扇门。
　　　[魏莲生又退回门内。
魏莲生　（唱【隔尾】）
　　　　去留一扇门，
　　　　进退两人生。
　　　　这次第，怎不揪心？
玉　春　莲生！苏老爷疑心甚重。今日不去，怕就去不得也。
魏莲生　今日一去，归来何时？
玉　春　一去不返、再不来归！
魏莲生　哎呀！
　　　（唱【后庭花滚】）
　　　　我若就此云山遁，
　　　　惜哉剧艺无人承。
　　　　倘若就此把身隐，
　　　　师门弟兄别路程。
　　　　他们何去又何从，
　　　　万千牵挂也在心。
　　　　粉墨犹在人离去，
　　　　千百戏迷应追寻。
　　　　刹那间心思翻腾，
　　　　去难去退难退，犹豫难定，
　　　　将舍又难分。
　　　[玉春把戏服拿出来扔给魏莲生。
玉　春　这戏服你留着，我去了。
魏莲生　去了？你独自一人，要去哪里？
玉　春　便天涯海角、漂泊一世，也好过凭人玩赏、笼中辗转。莲生哪，可知苏老爷昨日……
魏莲生　昨日怎样？
玉　春　将我转手徐老爷……
魏莲生　啊？！
玉　春　徐老爷来日……
魏莲生　来日如何？
玉　春　又不知将我转手哪个……
魏莲生　呀！……
玉　春　是故今日么！
魏莲生　今日你……？
玉　春　今日纵使孤孤单单、冷冷清清、茕茕孑立、形影相吊，我也要破笼而出、振翅而去！（转身欲下）
魏莲生　（阻止）不，玉春！

（唱【后庭花滚】）
　　人生贵自尊，
　　戏子有情人。
　　不是玉春来警醒，
　　昏昏浊世早沉沦。
　　怎能粉墨再媚态，
　　怎能苟且又笑迎。
　　台上扮佳丽，
　　台下真男人。
（蓉生暗上，群众缓上）
　　男儿有血性，
　　舍弃万般为性情。
　　玉春，我与你同去、同去！

玉　春　　（感动）莲生！
众　　　　（不舍得）魏老板，（转向蓉生）李管事……
马大婶　　（着急地说）魏老板，你当真要走？
　　　　　（难过地）莲生，你这一走，把戏也带走了……
众　　　　魏老板，留下吧，留下吧。
李蓉生　　（下决心）让他走、让他……走吧。
魏莲生　　（激动地）莲生拜别二哥、拜别众位！（三拜）
　　　　　〔魏莲生和玉春推开了大门，刚走出。
　　　　　〔王新贵带一大帮手下上。
王新贵　　走？哪里走！苏老爷等着你们哩。
魏莲生　　（愤怒的）王新贵！你——
王新贵　　小三啦，苏老爷处处看顾、待你不薄，你今番举
　　　　　动，岂非恩将仇报？带走！
李蓉生　　新贵、新贵！你这差事，多承莲生之情……
王新贵　　我也是"食君之禄，忠君之事"。带走！
　　　　　（拿起桌上单刀，舞动）谁敢！
王新贵　　带走！
　　　　　〔苏弘基上。
苏弘基　　住手！
玉　春　　苏老爷，你来了。
苏弘基　　玉春啦，有道是"一日夫妻百日恩"，你不辞而
　　　　　去，好狠的心哪。
玉　春　　（讽刺）玉春命舛，老爷情多。
苏弘基　　来呀。带回四太太，拿下魏莲生。
　　　　　〔众人抓住魏莲生。
玉　春　　魏老板……
魏莲生　　我不怕。
玉　春　　魏莲生……
魏莲生　　我不悔。
玉　春　　苏老爷，你待把莲生怎样处置？

魏莲生　　伤风败俗，少不得牢狱之灾！
玉　春　　牢狱内外、金陵上下，好叫人人传言，他魏莲生
　　　　　魏老板，占了你苏老爷苏院长的四太太？
苏弘基　　这个……
王新贵　　这等丑事，你等做得，旁人讲不得？
苏弘基　　嘟！蠢材！他们不要颜面，老爷我还要哩。
玉　春　　老爷不要颜面也罢，争奈旁人还要哩。
苏弘基　　旁人？什么旁人？
玉　春　　徐辅成徐老爷呀。
苏弘基　　啊呀。
玉　春　　玉春一死何惜，却可惜了苏老爷的一车……
苏弘基　　（急了）住口！你、你不要命了！
玉　春　　我颜面尚且能舍，还舍不得性命么？
苏弘基　　不、不能，你还要去、去哪里，去、去、去哪
　　　　　里……
玉　春　　（唱【后庭花滚】）
　　　　　　此事欲平静，
　　　　　　放了魏莲生。
　　　　　　我明日便动身，
　　　　　　嫁给徐辅成。
苏弘基　　哦？
玉　春　　倘若不同意，
　　　　　　玉石俱焚尽。
苏弘基　　也罢！将魏莲生赶、赶、赶出城去，二十年内，
　　　　　禁入金陵、禁入金陵！
　　　　　〔光暗，只留下一束光，玉春看着魏莲生。
玉　春　　莲生，我害煞你也。
魏莲生　　不，玉春，是我赖你相救。
玉　春　　前路崎岖，风雨茫茫……
魏莲生　　破笼而去，岂不快哉？
玉　春　　莲生，这玉镯儿，似我相随，朝朝暮暮。
魏莲生　　玉春，那身戏服，似我相伴，岁岁年年。
玉　春　　二十年后……
魏莲生　　二十年后……
玉　春　　我若还在红尘……
魏莲生　　我若仍处人世……
玉　春　　定当归来。
魏莲生　　定当归来！
玉、魏　　定当归来！
魏莲生　　（唱【后庭花滚】）
　　　　　　此去无所恨，
　　　　　　生离痛在心。
　　　　　　人间多不平，

辛余一生情。

玉　春　（唱）乱世偏自尊，
　　　　　　儿女却多情。
　　　　　　此去念归期，
　　　　　　休忘廿载盟。

二人合　　此去念归期，
　　　　　休忘廿载盟。
　　　　　［灯渐暗。

# 尾　声

［漫天风雪。
［字幕：二十年后。
［苏弘基房间内。
［苍老的苏弘基手拿佛珠，咳嗽上。
［幕后传来一阵阵《思凡》的演唱声。

苏弘基　（唱【朱奴儿】）
　　　　　看门外风急雪飞，
　　　　　镜台内白了须眉。
　　　　　人到衰年万事灰，
　　　　　等闲看喜乐伤悲。
　　　　　心如静水，
　　　　　我佛最慈悲，
　　　　　念着这弥陀睡。

［苏弘基咳嗽。
［兰儿上，她也人到中年。

兰　儿　（唱【燕归梁】）
　　　　　昨夜寒风催蜡梅，
　　　　　算廿载弹指一挥。
　　　　　喜得音讯故人回，
　　　　　思往事点滴泪。

　　　　　老爷，参汤来了。（心不在焉）

苏弘基　咦，你何故心神不宁？

兰　儿　老爷，徐老爷来信。一别二十年，玉春姐要回来了。

苏弘基　你还盼着她回来？当年么，她是四太太，你是小丫鬟；如今么，你倒成四太太了。

兰　儿　二十年前，玉春姐随徐老爷一去，再无谋面。

苏弘基　是啊，兵荒马乱，行路艰难。她一去金陵，二十年了……

［王新贵兴冲冲上。

王新贵　回来了、回来了！

苏弘基　是玉春回来了？

王新贵　不是。

苏弘基　是徐老爷回来了？

王新贵　也不是。

苏弘基　那是？

王新贵　老爷，你听……（远处传来"借问灵山多少路……"）

兰　儿　是魏老板……

苏弘基　魏连生！来得好、来得好！正是：
　　　　（念）水流千里归大海，
　　　　　　　花开总有花落时。
　　　　快，快请他前来……

王新贵　他呀，怕是来不了了。

苏弘基　怎说来不了？

王新贵　那魏连生重入金陵、再敷粉墨，只是姿容腔调，都大不如前了。小的赶将过去，本欲叙旧，不料风大雪大……

苏弘基　风大雪大？

王新贵　压垮了戏棚。

［兰儿摇头，下。

苏弘基　雪停风住之时，你再去寻他。

王新贵　寻他做啥？

苏弘基　给他大洋一百，不枉故交一场。

［兰儿上。

兰　儿　老爷，徐老爷过府，已到花园门首。

苏弘基　待我亲迎！

［花园场景，徐辅成大笑上。

苏弘基　徐老爷别来无恙？

徐辅成　苏老爷鹤发童颜！风尘乱世，重逢不易。

苏弘基　是啊，大不易啊。

兰　儿　徐老爷，我玉春姐呢？

徐辅成　唉，花烛之夜，她抵死不从，我也只好随她之意，着她做个洒洗佣人。二十年、二十年再不闻她开口言语了。

苏弘基　如今她……

徐辅成　她随我同归……

苏弘基　人在哪里？

徐辅成　便在门外黄包车内，不肯下车。

［一束追光下，一个黄包车停着。

兰　儿　玉春姐姐,你回来了……
　　　　（唱【隔尾】）
　　　　　沧海隔云霓,
　　　　　犹有情难已。
　　　　　喜闻鸿雁来寄,
　　　　　一天风雪,终见归期。
　　　　［兰儿高兴地把轿帘掀开。
兰　儿　（惊）人呢?
苏弘基　人呢?
众　人　人呢?!
　　　　［切光。暗转
　　　　［灯光变幻。
　　　　［风雪很大。
　　　　［玉春上。
玉　春　莲生——
　　　　［烟雾起,朦胧的世界。
　　　　［魏莲生上。
魏莲生　玉春——

　　　　［两个人彼此寻找又互相错开。
　　　　女独(放录音)（【尾声】）
　　　　　归来正是风雪晚,
　　　　　听何处骊歌来近远。
　　　　　群鸦噪啼落月婵娟,
　　　　　这一阵阵歌声幽怨。
　　　　（在以上唱词中将出现莲生、玉春等风雪夜归人）
　　　　［灯亮。
　　　　［主题歌起。
主题歌　少年看戏不知愁,
　　　　老来看戏泪双流。
　　　　古今多少伤心事,
　　　　台前台后演不休。
　　　　［幕渐闭。

　　　　　　　　　　（全剧终）
2018年7月25日

## 《风雪夜归人》曲谱选

# 看过昆剧，但没看过这样的昆剧

仲呈祥　孟冰

**仲呈祥（文学家）**

我怀着十分崇敬又有些忐忑的心情，专程去江苏苏州观看了陈健骊导演、由70多年前老一代"神童"剧作家吴祖光先生话剧名著改编的昆剧《风雪夜归人》。

为什么说崇敬？

因为整个20世纪，中国的戏曲和戏剧界称得上是大匠云集、群星灿烂，至今举目天象，依然令人顿生膜拜与敬仰。吴祖光先生就在如此璀璨豪华的阵容之中，由于他在话剧、戏曲、电影导演3个领域均有卓越成就，所以他是抬眼可见、传奇话题十分独特的那一颗。

为什么说忐忑？

因为昆剧绝非等闲剧种，它的特殊性在于这个剧种太古老典雅，有着无法撼动的程式曲牌与行腔规定动作，从新中国戏曲改革运动开始，近70年来几乎所有剧种都演出了现代剧，唯独昆剧依然固守传统，仅有的几次改革实验姑且不说失败，至少不算成功。如今却要用吴祖光先生的名著来进行现代戏探索，此事有些冒险，况且这部戏的导演又是吴祖光先生的儿媳陈健骊。

我与吴家之交非泛泛，当年文艺界有一对经历仿佛的老朋友——剧作家吴祖光与理论家钟惦棐。我是钟先生的研究生，受教于门墙之内，得窥堂奥，便与吴祖光先生有了忘年之谊。

陈健骊多年任职于中央电视台，是位很成功的电视导演（曾在国内外多次获奖）。因为身在吴家，陈健骊追随吴祖光、新凤霞两位戏剧泰斗学艺得其真传自不必说，她还曾将《风雪夜归人》改排成芭蕾舞剧（由广州芭蕾舞团演出）并荣获文华大奖，后又改排成评剧，依然获奖。如今要碰昆剧，则是个极其冒险的行动，弄不好毁了名著又毁了昆剧，同时断送了陈导自己的声誉，也未可知。

我甚至认为苏州昆剧院的领导在选材问题上是否有欠考虑，一旦此现代戏不成功，岂不是给剧院带来负面影响？

这便是我忐忑的由来。

然而，在我真正看完该剧第一次彩排之后，我的一切顾虑都消失了。可以肯定地说，这是一次非常成功、非常值得的探索，是让昆剧走向大众的一次努力。

当然，不仅是我一人，几乎所有前往观剧的专家及昆剧界的前辈诸老，都给予了高度一致的正面肯定与评价，这在戏曲界是非常难得的。

昆剧《风雪夜归人》惊艳戏曲界，已经成为事实，并被指定为第七届中国昆剧艺术节的闭幕压轴大戏。

我认为，这首先应归功于吴祖光先生原著提供了成功的基础，其次是陈健骊的舞台导演呈现以及剧作改编，苏州昆剧院整个演职员工作团队也功不可没。

我尤其要肯定和赞扬江苏省文化厅、苏州市人民政府和苏州昆剧院领导在选材方面的眼力与魄力。历时近70年的昆剧出新探索终于有了此次的成功，这是一件值得业界关注的事情。

下面谈一点在艺术方面的看法。

内行都清楚，一部戏的整体风格，在老戏曲中主要体现在演员的身上；而在新戏曲中，由于音乐、美工、灯光、道具、服装、人物造型等综合艺术部分的完善，必然体现在导演的整体设计与把控之中。

吴祖光先生的大名众所周知，其为人和作品之风格，业内人士也早有定评，那便是一个"真"字。

这让我想起了元好问评陶渊明诗的名句——"一语天然万古新，豪华落尽见真淳"，意指陶渊明的诗摒弃绚丽浮华、直透人心美质的特点，也是一个"真"字。如此异曲同工，实属妙不可言。

但具体到如何用昆剧来表现吴祖光先生的名著《风雪夜归人》，则是非常不好做的功课。

陈健骊因其在吴家的特殊身份，对大师的剧作自然有着更为准确与深刻的认知。她在剧中非常大胆地放弃了古典戏曲金碧辉煌、五彩斑斓的浓烈色系，而采用了干净、清新以黑、白、灰为主色调的呈现，使整体舞台在空灵透彻中又隐然显现出一种冷静苍茫的深邃之感。其在音乐部分的留白、戏曲服装的放大（变异）和灯光柔美舒缓的变化，令人观后久久遐想，体现出一种在那样一个年代，人性历尽扭曲撕裂回归后的清醒与无奈……正如陈导所述："我的舞台一杯清茶，淡而不寡。"

苏州昆剧院领导介绍，这部戏在排演过程中还有一个最重要的难点——剧院的这批青年演员从主角到配角从未演过现代戏。这是昆曲发源地院团排演的第一部现代戏，表演的方式与难度是他们完全没有经历过的，连台步应该怎样走都没尝试过，这对他们来说非常艰难。

陈导和演员们为此付出了很大的努力。自称"杂役

导演"的陈健骊在排练场连续奋战84天,修改、编写排练本,六易其稿。舞美的大理念和民国时代特点、戏曲元素怎样结合?一句念白、一个动作、一个纽扣、一个道具是否有年代感?……她都必须亲力亲为,反复推敲修正,其中甘苦可想而知。而该剧的成功证明,这一切的努力都是值得的。

行文最后,我要再说几句吴家与昆剧的历史渊源。

整个戏曲界在过去的年代是没有导演这一行的,而最早参与戏曲导演工作的,只有欧阳予倩、焦菊隐、齐如山等屈指可数的几位先生。导演工作基本由艺人自己解决,剧目说明书上也基本没有"导演"这一项,真正挂名的导演是新中国成立以后的事情,具体到昆剧历史则更没有任何导演参与的记录。

昆剧首位真正意义上的导演正是吴祖光先生。1954年,他在导演电影《梅兰芳舞台艺术》时选择了昆剧《断桥》一折,梅兰芳、梅葆玖父子饰白蛇、青蛇,俞振飞先生饰许仙。

如今陈导演继承了吴家的传统,又续写了一段昆剧历史的佳话,可喜可贺!

**孟冰**

对我来说,吴祖光的话剧《风雪夜归人》就是一个神话,不仅是因为吴先生19岁便写出第一部话剧剧本,24岁便写出《风雪夜归人》,因此被周恩来称为"神童";还因为他竟然能把一部描写梨园行"戏子"的戏写得如此清新、干净。

昆曲发源于14世纪后期的苏州太仓南码头,被誉为"百戏之祖"。对我来说,昆曲也是一个神话,不仅因为它的历史足够悠久,还因为构成它的所有因素都已达到尽善尽美。

这次由陈健骊任总导演的昆剧《风雪夜归人》着实伸手将昆曲这个戏曲王冠上的明珠取了下来,并在精心擦拭后又将它重新嵌入。

这举动绝非等闲之辈可为。在业界,大概只有陈健骊敢做并能做得此事。

她二十几岁便追随吴祖光与新凤霞两位剧坛泰斗,出入剧场成为生活常态。近水楼台,师从大师,得天独厚,无人能比。她以往的经历如此丰富多彩,戏曲、话剧、电影、音乐等各艺术领域转了个遍,练就了一身硬功夫。更重要的是,她不仅有超出常人的、执着的艺术追求,同时,还有灵动和智慧的协调运作能力。可以说,没有她就绝对不会有这部戏。

早在2010年,芭蕾舞剧《风雪夜归人》就获得了第十三届文华大奖,并囊括全部单项奖;2012年评剧《风雪夜归人》获得第八届中国评剧艺术节优秀剧目奖;然后就是在国家大剧院上演的、参加第七届中国昆剧艺术节,并作为闭幕式压轴大戏的昆剧《风雪夜归人》。也就是说,这些作品的导演陈健骊在长达8年的时间里做了3个不同艺术形式的舞台剧。

前些年,在广州看她导演的芭蕾舞剧版的《风雪夜归人》时,我就一直在想:她为什么一定要去诠释这部作品?直到有一次她看了别人导演的电视剧版《风雪夜归人》对某些关键情节的解释不尽如人意,在与我打电话交流时竟然伤心得放声大哭,我才猛然意识到她对《风雪夜归人》的执着与初衷。那时,我便确信,她一定还会再次导演此剧,还原这部作品的清白与圣洁。可尽管如此,我还是没有想到,她竟然会排演昆剧。

多少年过去了,昆曲这个戏曲王冠上的明珠依然傲视天下,那璀璨的光芒依然夺目。但是,在陈健骊心里,早就从那些光芒中感受到了一种孤独——高处不胜寒,那颗明珠的确已经孤独很多年了。

于是,一部带着热度的作品便来到我们面前。正宗的昆剧令戏迷们如醉如痴,但对大部分观众来说,特别是对年轻人而言,由于它节奏缓慢,声腔、曲牌、词律典雅,不符合现代人的审美习惯,演出市场日渐衰落。

看了这部戏之后,有人说:这已经不是原来的昆曲了,只是有点像而已。听了这话,我却如释重负,内心窃喜。陈健骊的智慧就在其中,即如何把传统中最优秀的成分保留下来并最大限度地呈现出美感。全剧从一开篇便机智巧妙地将其展现出来:少男少女们的水袖、圆场、身段、旋子……巧妙的是,导演有意避免了当下许多戏中过分使用群众演员铺陈的舞台处理,而是在戏剧情境的设计上找到合理展现的契机,即戏班里学徒们的晨练。别小看这种貌似平淡无奇的铺排,正是这个合理性,不仅使得这个场面得以存在,灵活而自然,而且为现代戏无法原封使用传统戏中的程式化表演形式创造了同台并存的生动场面。

依我之见,这部戏能有这一点创新已经足够了,只要将这种形态保持如一,贯穿始终,这部戏的探索意义已经可以让人牢记了。但是,让我万万没有想到的是,这不仅是全戏的开场,而且还是全面"整治"的"第一刀"。接下来的"离经叛道"如同现代战争史上坦克刚刚出现时的"宽正面、大纵深"的进攻队形,其声势和力量以雷霆万钧之势,铺天盖地般席卷而来……

声腔的自由转换,曲牌词律的灵活多变,格律和韵律的不拘一格……借鉴话剧中使用方言的手段,竟在剧

中合理地找到使用方言的人物和性格,加上舞台美术设计的洗练和对古典美学原则在对称与偏离上的适度转换,服化道效各部门的精心设计和独特表达,无一不是对传统模式的挑战。这种胆大妄为之举并非小心翼翼、偷偷摸摸,而是大张旗鼓、挥洒自如。演员尽情偾张,观者惊心动魄,台上台下一把汗水两处流……

戏散了,我如跑完马拉松一般浑身无力,长时间瘫坐在椅子上。说实话,从理念上,我总想找到"不舒服"的感觉,找到可以"理论"一番或"批评"的话柄,但思来想去,竟然不知不觉中神清气爽,身心愉快。

退场之时,我有意问身边的几个年轻学子:"你们觉得好看吗?"

"好看!好好看!"

"你们能坐得住吗?"

"能!要不这会儿我们早就走了。"

"你们最深刻的印象是什么?"

"好看!不光好看,也好听……"

(原载《中国文化报》)

# 永嘉昆剧团2018年度推荐剧目

## 孟姜女送寒衣(演出稿)

总策划:叶朝阳、周俊武
策　划:王柏青、戴华章
总监制:陈烟东、董小娥
出品人:徐显眺、由腾腾、徐　律

编剧:俞妙兰
导演:俞鳗文
唱腔设计、作曲:周雪华
唱腔设计、作曲:徐　律
艺术指导:胡锦芳
舞美设计:倪　放
灯光设计:陈晓东
指挥:阮明奇
服装设计:魏　玮
造型设计:董　燕
舞台监督:何海霞
灯光设计:吴胜龙
造型设计:胡玲群
道具设计:吴加勤
打击乐设计:郑益云、高　均
导演助理:喻名佩
灯光助理:张　亮

**演　员**
孟姜女:张媛媛
范　老:冯诚彦
田二嫂:孙永会
李老太:金海雷
强盗乙、李　木:张胜建
强盗甲、关　令:刘小朝
众石魂:李文义、刘汉光、刘　飞、梅傲立、王耀祖、
　　　　肖献志、刘　杰、徐阳阳、王秀丽、刘佳佳、
　　　　南显娟、黄苗苗

**乐队人员**
指　挥:阮明奇
司　鼓:郑益云
司笛兼弯管笛:金瑶瑶
加键笙兼唢呐、埙:徐　律
笙:李文乐
琵　琶:蔡丽雅
扬　琴:吕佩佩
古　筝:陈西印
中　阮:陈颖怡
中阮兼箫、唢呐:吴　敏、孙汤旭
二胡1:陈正美、吴子础、何少华、王　建
二胡2:胡彬彬、王艺博、池素慧、倪　茜
中　胡:黄光利、朱直迎、陈　晟、林志锋
大提琴:赵光雯、黄　瑜
倍　司:夏炜焱

打击乐：林　兵、朱直迎、吴　敏、陈　晟、林志锋

**职员表**
舞美统筹：周星耀
音　　响：王跃风、金朝国

灯　光：吴胜龙、陈佐杰、孙孟佑、方　迪
装　置：徐纯海、盛　昊、谷明州、麻荣祥
服　装：许柯英
字　幕：李小琼

## 锦头：望儿

［范老上。
范　老　杞梁儿，你何时才能回来呢？
　　　　（唱【梧桐落五更】）
　　　　　我望你望断江水，望不见云山回。
　　　　　我想你想得痴呆，想教你梦里转来。
　　　　　盼你万里征劳早归泰，只愿你平安无病灾。
［田二嫂上。同望介。
范　老　长城在哪里？长城是什么？长城何时修好？
田二嫂　范家伯伯，你又来望儿了。
范　老　嗯，二嫂，你家二哥可有消息？
田二嫂　唉，关外征人天边远，不见西风送雁还。
范　老　修筑长城春秋苦，一去经年音讯无。
田二嫂　是啊，二哥与杞梁去了三年啦。
范　老　他们不知可好呢？
田二嫂　我，我也不知道啊，老伯，天天这么望着也望不回来呀。
范　老　看看远方，心中稍许慰藉。
田二嫂　别望啦，老伯，天都黑了。我送你回家吧。
范　老　唉。长城！
［同下

## 一段锦：做衣

［孟姜女上］［梦境］
孟姜女　（唱【卜算子】）
　　　　　残月对空愁，
　　　　　摇曳星如豆。
　　　　　毕竟连丝两处藕，
　　　　　梦断江天厚。
范郎，是你么？
［不是，摇头介；又见介。
范郎，为妻与你送寒衣来了。这是头年做的，这是二年做的，这是今年做的。范郎，你在哪里呀？
（唱【忒忒令】）
　　　　　自分袂三春又秋，
　　　　　盼征人把柴门归就。
（夹白）夫啊，
　　　　　奴为你担忧，
　　　　　怕你身单霜风透。
　　　　　思想起郎君瘦，
　　　　　梦儿里，几回头，
　　　　　到边关隘口。

［惊醒介。
原来又是一场黄昏梦魇，千里不见夫君面，俺只得思情权寄桑麻线。
［做衣介。
（唱【嘉庆子】）
　　　　　俺穿针引线粗布纽，
　　　　　复褥夹絮密丝扣。
　　　　　指望桑麻情久，
　　　　　传奴问候，寄奴哀幽，
　　　　　暖君心上，
　　　　　再会重头。
（唱【尹令】）
　　　　　怎奈关山连皱，不知边疆月漏。
　　　　　消的荆钗渐旧，积的相思盈斗。
　　　　　路远难投，欲待亲送寒衣却踌躇。
［田二嫂、范老上。
田二嫂　娣妇，娣妇，我送范老伯回来了。
孟姜女　公公回来了。暮天冷露，公公且待安歇，莫再走动。
田二嫂　娣妇，这一大包裹，都是你给杞梁做的衣服吗？

孟姜女　正是。
范　老　唉,寒衣越做越多,就是送不到杞梁身边。
孟姜女　啊公公,媳妇正欲告禀。
范　老　什么?
孟姜女　适才在此做衣,恍然间又好似看见杞梁了。
范　老　怎么,看见杞梁了?
田二嫂　老伯,娣妇她说的是梦。
范　老　杞梁可曾说些什么?
孟姜女　他无甚言语。我想定是他寒冬难挨,托梦来了。媳妇便欲亲送寒衣去者。
田、范　送寒衣?!
孟姜女　正是,去长城送寒衣。
田二嫂　路远好似天边,怎么走得动呢?
范　老　媳妇儿啊,长途跋涉、吉凶不知,怎能叫你踏上险途?
孟姜女　公公,我与杞梁夫妻一场,与其在家对寒衣犯空愁,不如将寒衣送去。还请公公应允。
范　老　这?（思介）
田二嫂　话是这个理儿,可是能不能走到边关啊?
孟姜女　能的、能的。
田二嫂　娣妇,我与你同去如何?我家二哥一样也在受冻呢。
范　老　你们两个都想送衣去长城?（孟、嫂点头介）老老但且同往。
孟姜女　公公年老去不得,
范　老　思儿受煎熬,不如去寻找,去得的,去得的。
　　　　（唱【川拨棹】）
　　　　同奔走,在家中反做囚。
孟姜女　（连唱）苦程途怎能消受?
范　老　（连唱）苦程途也能消受,
　　　　　　　到长城方将罢休。
孟姜女　路途艰难,公公去不得。
范　老　若有气一口,不怕鬼添愁。
田二嫂　哟,一下子精神抖擞了。
范　老　恁多人去造长城,也不知长城甚等模样。我呀,也去看看那长城。
孟姜女　如此就依公公。
田二嫂　好啊,我们三人一同前往。
三人同　（接唱）苦程途堪消受,
　　　　　　　到长城方罢休。
孟姜女　长城送寒衣。
范　老　万里寻征人。（下）

## 二段锦:走途

　　　　［音乐垫。
三人同　（唱【碧玉令】）
　　　　晓来一夜金风爽,
　　　　拜家乡难舍宗壤。
　　　　故土家园,一步几回肠。
　　　　整顿起,历朝暮,长城向往。
孟姜女　离却家乡,越走越远了。
范　老　媳妇,越走越近了。诺,往前走一步么,去长城就近了一步。
孟姜女　近一步,就早一步见到杞梁了。
田二嫂　哎哟,娣妇啊,看你是思夫心切呢。
孟姜女　二嫂你不心切么?
田二嫂　我啊?我恨不得飞过去。啊你们来看,风景不错呢。
孟姜女　却是好呢。公公、二嫂,我们久居家中,外乡景致难得一见。
范　老　天地广阔,一乡一情。
田二嫂　行来路途,别有一番心情。
孟、范　倒也堪赏。
三人同　（唱【赛观音】）
　　　　草儿黄,
　　　　梨儿胖,
　　　　树叶儿斑斓彩妆。
范　老　（连唱）把紫靛涂描如酱;
田二嫂　（连唱）景色旖旎正秋光。
孟姜女　（连唱【前腔】）
　　　　鸟儿飞,虫儿唱,
　　　　吠犬儿颠簸叫嚷。
　　　　似遍地歌声鸣放;
三人同　（连唱）景色旖旎此时正秋光,正秋光。
田二嫂　去长城的路真是远,走了都快一个月了。
范　老　二嫂啊,出门没有回头路。
孟姜女　奔不到长城不罢休。
田二嫂　到了长城就不归来。
孟姜女　怎不归来?
田二嫂　要是杞梁和二哥不回来,咱们也不回来。

范　老　哎,要回来的,落叶还要归根哪。

孟姜女　公公、二嫂,杞梁和二哥当初远征,可也走的这条道路?

范、田　想是如此。

孟姜女　沿着他们的征途,走啊。

范、田　(叠)走啊!

三人同　(唱【人月圆】)
　　　　　途路里奔走江山广;

范　老　(连唱)远看烟尘尽苍莽。

田二嫂　(夹白)过桥了,当心点。小心不要跌落寒衣。

孟姜女　(连唱)斜桥打滑无依傍,
　　　　　留不住征人泪彷徨。
　　　　　[雁鸣介。

田二嫂　(连唱)南飞雁,
　　　　　匆匆地翅鼓排队翱翔。

范　老　(夹白)大雁南飞。

孟姜女　(夹白)我们北往。

田二嫂　要登山越岭了。

范　老　二嫂,拿好了。

孟姜女　公公小心。

范　老　大家小心。[谦让行囊介。

三人同　(唱【前腔】)
　　　　　行步紧山野崎岖嶂,
　　　　　乱石嶙峋松涛响。

田二嫂　下得山来,大河挡道。喂,船家,我们渡河。

孟姜女　(接唱)流波卷浪轻舟荡,

范　老　(连唱)有多少鱼龙拨桨桹。

田二嫂　(夹白)上岸了。天色沉暮。

三人同　(连唱)迟暮拢,萧萧地瑟冷满目沧桑。

孟姜女　一步一程,景致儿越发的苍凉了。

范　老　一步一喘,脚步儿越发的沉重了。

田二嫂　天将入夜,我们去找个人家借宿,明日再走。

孟姜女　远处似有茅屋,烦劳二嫂前面叫门。

田二嫂　待我叫门去。(同下)

## 三段锦:寄宿

李老太　(内)苦啊!(李老太上)
　　　　(唱【山坡羊】)
　　　　　意茫茫柴扉冷道,
　　　　　影怯怯孤身无靠,
　　　　　冷清清寒茅破门,
　　　　　苦伶伶眼下风烛老。
　　　　　可叹的雁信遥,天涯去路迢。
　　　　　思亲目断征人杳,
　　　　　暮景桑榆泪寂寥。
　　　　　萧骚,西风落叶飘。
　　　　　焦蒿,残年独自抛。
　　　　　[孟、范、田同上。

田二嫂　有人么?请开门哪。

李老太　何人叫门?

孟姜女　行路之人,天晚借宿。

李老太　行路借宿的?

三人同　正是。

李老太　好好好。

孟姜女　妈妈有礼。

李老头　有礼。进来吧。

三人同　多谢了。

李老太　屋漏风寒,还请担待。

孟姜女　甚感妈妈恩德,停留歇脚就一夜。

田二嫂　明早就要启程的。

李老太　你们要往哪里去?

孟姜女　我与邻家二嫂去长城寻丈夫、送寒衣。我公公思儿甚切,故而同往。

李老太　长城寻亲!

孟姜女　正是。

李老太　唉,又是两家离散人。

范　老　啊妈妈,言下何意?

李老太　怎多年前,胡房马寇常来扫荡,边关要筑长城,抵御掳掠。

孟姜女　筑长城抵御胡人掳掠。

李老太　那时节,我丈夫就服了劳役,修筑长城。

孟姜女　他可曾回来?

李老太　多年未归,我去长城寻找。

孟姜女　可曾找到?

李老太　劳役苦重,我丈夫他,他死在长城。

田二嫂　啊,死在长城啦?啊呀婶妇,这?

范　老　哎,二嫂不要胡思乱想,不要胡思乱想。

孟姜女　不想勾起妈妈伤心事来,多有得罪。

李老太　不妨不妨,后来我儿李木,也去长城做了一个士兵。

| | | | |
|---|---|---|---|
|孟姜女|妈妈情怀，令人钦佩。| |想曾经也是春花含俏。|
|李老太|高赞了，好在如今，胡虏不能侵犯，老太我且度安生。啊呀呀，说话忘了，待我去整备火塘草铺。|李老太|（夹白）怎堪月华遁老。|
| | |孟姜女|（连唱）把沧桑尽说透，只教衰年芥蒿在空巢。|
|孟姜女|怎敢劳动妈妈，我们自己来。|李老太|（夹白）可也奈何。|
|田二嫂|（叠白）我们自己来。|孟姜女|（连唱）恁是望夫桥，天荒地老也守得云开雾消。（梳发毕）妈妈，梳好了。|
|李老太|如此请便。| | |
|三人同|自便。（同下）| | |
|李老太|与人方便，与己方便。（看介）这位小娘子烧水奉汤，勤谨得很。这老老么福气啊福气。唉，我老太么，不能奢望了。（孟姜女上）|李老太|烦劳烦劳。|
| |孟姜女|妈妈，谦谦忒甚了，妈妈，我心里有些慌张。|
| |李老太|你呀，定能找见你丈夫的。|
|孟姜女|啊妈妈，看妈妈乱发蓬鬓，待俺与梳洗梳洗。|孟姜女|多谢妈妈吉言。|
|李老太|哎呀小娘子，这便如何消受得起。|李老太|啊小娘子，老太托付你两件衣裳，带与我儿可好？|
|孟姜女|当得的。（梳洗介）| | |
|孟姜女|（唱【莺集御林啭】）将蓬发慢理轻梳，|孟姜女|一定带到。|
| |李老太|如此便去收拾起来。|
|李老太|（夹白）孤身老妪，天降福分哪。|孟姜女|待我一同。|
|孟姜女|（连唱）掩不住载世劬劳。看她白鬓银丝闪的流光照，|李老太|随我来呀。呵呵呵，今朝么有人好说话说话了。（同下）|

## 四段锦：遇劫

| | | | |
|---|---|---|---|
| |［两劫匪上。|孟姜女|公公、二嫂，小心过岗。|
|两劫匪|（唱【跳板】）（过门干板）在山林落草将身避，逃丁役，打劫票，碰运气，抢着一记是一记。|田二嫂|阴森森、寒凛凛，范老伯、娣妇，我们快些儿走、快些儿走。|
| |三人同|（唱【雁儿落】）阴森地山径雾气冲，恐着那山雨风声涌。|
|劫匪甲|兄弟啊，| | |
|劫匪乙|大哥怎样？|两劫匪|（夹白）打劫！|
|劫匪甲|山里做强盗，怎的日子不好过？|三人同|有盗。（连唱）留下了买路钱，免得那身首痛。|
|劫匪乙|总比抓去修长城要好得多哇。官差们到处撒网抓壮丁。| | |
|劫匪甲|说得极是。造长城是生死难料、有去无回。|三人同|（夹白）啊呀。（唱【得胜令】）这的是强盗跃荆丛，似虎狼要行凶。|
|劫匪乙|故而时时刻刻要提防官差，若被抓去了呵，（唱【光光乍】）死生不如意，好比入牢底。| | |
| |劫匪甲|（夹白）要想活命，把钱拿出来呀。|
|劫匪甲|（干板夹白）莫如我占山为王、霸路成寇。|范老|（夹白）二位小哥，你们行行好，放我们过去。|
|两劫匪|（接唱）自在逍遥苍山里，好过日夜劳动在长城地。|劫匪乙|（夹白）把钱财拿来。|
| |孟姜女|（连唱）乞大哥怜悯把恩情送，莫教俺凄惶把前路终。|
|劫匪甲|兄弟，看似有人来也。| | |
|劫匪乙|路边埋伏去。（背介）（孟、范、田上）| |（连唱）若不乘从，送尔归罗梦。|

| 田二嫂 | （夹白）你们两个贼子，抢人行凶，不得好死，不得好死。 |
|---|---|
| 孟姜女 | （连唱）啊呀！叫一声天公，<br>　　　　这祸端怎的化解通。 |
| 劫匪甲 | （叠夹白）休要啰唆，兄弟来抢呀。 |
| 范　老 | （叠夹白）你们两个兽心肠的贼子啊。 |
| 孟姜女 | 住了！二位大哥，我等行路匆忙，并无甚多钱财，不过几个盘缠。也罢，将此铜钱付与大哥，还望通融。 |
| 劫匪乙 | 忒少了。 |
| 劫匪甲 | 不扒你层皮怎能算好汉？ |
| 孟姜女 | 劝大哥莫逞强，凌辱蹂弱，称甚好汉？ |
| 劫匪乙 | 把包裹拿过来。 |
| 田二嫂 | 住了，丈夫们的寒衣，岂容抢夺也。<br>（唱【搅筝琶】）<br>　　恰怎生扑腾腾地把凶蛮动，<br>　　俺与恁拼得个怒火熊。 |
| 孟、范 | （夹白）二嫂小心了。 |
| 劫匪乙 | （夹白）你这妇人。 |
| 两劫匪 | （连唱）做不得识务身全，<br>　　　　不自量瞎猫逞勇。 |
| 田二嫂 | （夹白）小心了。（抛包裹介）<br>（连唱）恁便你刀光闪，面狰恐。<br>　　　　管与恁鱼死网破，<br>　　　　叫你美梦成空。<br>（打介）啊呀！（跌谷介） |
| 孟、范 | 二嫂、二嫂。 |
| 孟姜女 | 公公，待我去搭救二嫂。 |
| 范　老 | 媳妇，山谷险峻，你且退下，我去寻找。 |
| 劫匪乙 | （拦介）哪里走？ |
| 范　老 | 贼子，老老与你拼了。（打介）（范老护孟姜女，挨到重打倒地） |
| 孟姜女 | 公公！ |
| 劫匪乙 | （抢到包裹打开介）大哥，只有几件衣裳。 |
| 劫匪甲 | 啊，没有钱吗？真倒霉。（内做马嘶声） |
| 孟姜女 | 马嘶声连，啊呀救命啊！救命啊！ |
| 劫匪乙 | 啊呀大哥，一队人马飞奔而来。 |
| 劫匪甲 | 兄弟，恐是抓丁的官差，啥也不要了，速速逃走。（两劫匪逃下） |
| 孟姜女 | 公公、公公！ |
| 范　老 | 媳妇，我们快去山谷中寻找二嫂。 |
| 孟姜女 | 二嫂，二嫂，公公，公公。（扶范老转场） |

## 五段锦：雪葬

| 范　老 | 唉，二嫂啊二嫂，可怜她命丧山崖。 |
|---|---|
| 孟姜女 | 是我害了二嫂，若不是我执意要去长城，二嫂也不会遭难了。 |
| 范　老 | 怪不得你，是那强人祸害。 |
| 孟姜女 | 公公，不想路途如此多难。 |
| 范　老 | 媳妇啊，我在这岩洞养病多久了？ |
| 孟姜女 | 将近一旬。 |
| 范　老 | 看大雪纷飞，我们受困在此，这寒衣多久才能送到呢？ |
| 孟姜女 | 公公伤愈，即刻再行。 |
| 范　老 | 不能等了。 |
| 孟姜女 | 公公伤未痊愈，不能行走。 |
| 范　老 | 再不能等了，走啊，走啊！ |
| 孟姜女 | 公公，媳妇哀求公公，伤愈再走。 |
| 范　老 | 好媳妇，老老自知伤情，若再滞留，两头无着，就依我一次，我死也要死在寻儿途上。 |
| 孟姜女 | 公公若有三长两短，叫媳妇如何担待？ |
| 范　老 | 寒衣送到，就是你的担待。走啊。（风雪行介）<br>（唱【霜天晓角】）<br>　　哀怨病贱，生死难分辨。<br>　　大雪纷飞连片，<br>　　将残命，一丝牵。（跌介） |
| 孟姜女 | 公公。 |
| 范　老 | 媳妇啊，老老怕是不行了。 |
| 孟姜女 | 公公小心，我们寻个避风处，媳妇再与你求药治伤。 |
| 范　老 | 无用的了，杞梁儿啊杞梁，长城啊长城，老老怕是见不着你们了。 |
| 孟姜女 | 见得着的，我们一家定能团圆的。 |
| 范　老 | （摇头介）长城在哪里？ |
| 孟姜女 | 长城就在关外。 |
| 范　老 | 长城是什么？ |
| 孟姜女 | 抵御胡虏侵犯。 |
| 范　老 | 长城何时修好？ |
| 孟姜女 | 这……公公！ |
| 范　老 | （再咳介）媳妇儿啊，你莫做停留，紧步赶路去 |

长城。你见着杞梁,就说待长城修好之时,爹爹、母亲在家中等他回转。

孟姜女　媳妇记下了。

范　老　好！好！好！（范老亡介）

孟姜女　公公、公公

（唱【古小桃红】）

　　一霎时飞魂散魄你命归天,

　　公公,公公,顿首哀声唤也。

　　直做了凄风冷面,将身埋葬异乡边。

　　撮土泪涟涟,

　　从此音容断,

　　再无缘,把儿寻见也,

　　空留镜花愿。

　　本待想父子团圆,

　　兀的失了椿庭再难全。

　　出门三人行,如今孤伶伶。

大雪啊,纷纷扬扬、狂飞乱舞的雪啊,公公伤亡,二嫂坠亡,好不伤心痛断也。杞梁,夫郎啊,不寻见你怎罢休,走,往前走！俺一人也要到长城。（转场）

## 六段锦：唱关

[两守关军士上。

李　木　白茫茫大雪飘扬关口冷;

关　令　忙碌碌迎来送往车马喧。

李　木　关口关么,就是造长城的交通口。

关　令　大冻将临,粮草夫役,依旧繁忙。

李　木　哦哟,我们两个跑前跑后,准备好马吃的草、官吃的糟。

关　令　劳役到此,照文验身,发落各处。

李　木　喏喏喏,王阿狗又来领人了。

关　令　赵郡送来派丁三十人,叫他领走。

李　木　老三毛,你是来领犯人的吧?

关　令　新到死囚犯二十名,派于他处。

李　木　哎吔,铁斧、铁钎、铁榔头,打铁匠出关做生活哇,来年工具今冬造。

关　令　关外三里,搭起蓬帐,造炉炼铁。

李　木　一队军士奉命进关。他们总算是好回去了。

关　令　把总手令验讫,放归。

李　木　喂喂喂,那几个人做啥? 走开走开。

关　令　闲人贩卒不得去关。

李　木　粮草队到关歇脚、过夜。

关　令　李木,粮草队要小心伺候。

李　木　哎是啦。

关　令　忙了一天,夜色来临。

李　木　弟兄们手脚麻利点,申时打烊。

关　令　看好门楼,俺去垛房饮酒。（下）

李　木　他倒饮酒去了。等下我也去吃两口。各处宿关人等,用火小心点啊,哦哟,雪落得越来越大了。（孟姜女疲惫行上）

孟姜女　（唱【凡字调】【梁州新郎】）

　　迎风冒雪,仓皇逃迸,

　　这混沌遥远昏暝。

　　沉沉举步,这束途踉跄难行。

　　徒恨躯劳身困,

　　一旦消索,

　　良愿化灰影。

　　啊呀问天何日里到关亭,

　　便哪处相逢慰眷情。

（增板夹白）再不到关上,恐我倒在途路也！

（行介）（接唱）展履重,心旋痊,

　　强撑怯体拼残命,

　　寒衣路乾坤定。

孟姜女　看前面憧憧高影,待我紧行而上,城楼高大,想是到了呀。

李　木　（内喊）时辰已到,关门啦！

孟姜女　啊呀军爷,不要关门,不要关门,不要。（晕倒介）

李　木　啊呀,什么人在喊叫?（看介）哦哟是个女客。怎么晕过去了? 小娘子醒来,小娘子醒来。（孟苏醒介）总算醒了。

孟姜女　参见军爷,请问军爷,此处可是长城么?

李　木　此处是关口,长城么还要进去三十里路呢。

孟姜女　好啊,过了关口,再行一日就到长城了。

李　木　你要去长城做什么?

孟姜女　民妇孟姜女,去长城与丈夫范杞梁送寒衣。

李　木　出关去长城送寒衣? 那我要请示请示。到里面去吧,罢了罢了。肯定是冻坏了,来来,吃盏热汤,暖暖身体。

孟姜女　多谢军爷。

李　木　老大哎老大。（关令上）
关　令　做什么？
李　木　有个女客叫孟姜女，要出关去长城寻她丈夫范杞梁。
关　令　闲杂人等，不得进关。
孟姜女　啊呀不能进关啊！恳请军爷，放我过关。
关　令　还不将这妇人轰了出去，不得过关。
李　木　长官有令，不能过关，你快走吧，走吧。
孟姜女　哎，军爷，我要过关，我要过关。跪求二位军爷开恩哪。
关　令　上命难违。
李　木　老大，一定要将她赶出去么？
关　令　惹下是非，你我吃罪不起。
李　木　是吃罪不起。孟姜女，休怪无情。快走，快走啊。
孟姜女　军爷，我寒衣送到就走的，不碍公事。
李　木　我也是奉命行事。
孟姜女　你看这些寒衣，这是我丈夫的，这是邻家二哥的，还有李妈妈托付的。
李　木　你这些包裹与我何干？拿回去。等下。这个包裹眼熟得紧。李子花！木子！啊呀！我来问你，这个包裹哪里来的？
孟姜女　途路借宿李妈妈家中，是她托付送与她儿子的寒衣。
李　木　李妈妈？她儿子叫什么？
孟姜女　名叫李木。
李　木　啊呀老大哎，我老娘捎带包裹来了，给我带寒衣来了。
关　令　啊，还有这等巧事？
李　木　啊呀娘亲哎，孩儿收到你的衣裳了。
孟姜女　你就是李木？
李　木　谢天谢地，我是李木。
孟姜女　且喜妈妈托付如愿了。
李　木　老大，看我薄面，不要赶她走了。天寒地冻，就让她在关楼取暖取暖。
关　令　这个？李木啊，你有老娘寄寒衣，羡煞人了。好，看着你平日勤恳守关，就依你便是。
李　木　多谢老大。来来来，孟姜女啊，这边暖和，过来坐了。
关　令　孟姜女，你说是去长城送寒衣的？
孟姜女　正是。
关　令　想这边关遥远，你为何不在家中守望？
李　木　你家里什么情况？说来听听哪。

孟姜女　是。说起俺家中之事，说起俺千里行路遭难，呃呀苦呀！
李　木　（夹白）老大，她说起苦来了。
关　令　（夹白）且自听来。
孟姜女　（唱【孟调】）
　　　　正月里红灯不亮便懒画新妆，
　　　　二月里飞燕成双奴孤影彷徨，
　　　　三月里清明柳荡去娘坟祭飨，
　　　　四月里养蚕采桑又想起夫郎。
关　令　（夹白）夫妇新婚离别。
李　木　（夹白）他老娘亲也死了。
孟姜女　（连唱）五月里雨打幽窗他梦里归乡，
　　　　六月里酷暑难当怕粟死稷荒，
　　　　七月里喜鹊桥上却未见相傍，
　　　　八月里秋风送凉奴忙做衣裳。
关　令　（夹白）可怜相思。
李　木　（夹白）一片情深。
孟姜女　（连唱）九月里重阳菊黄怎望断愁肠，
　　　　十月里途路披霜痛二嫂身亡；
　　　　十一月大雪飘扬哭公公命丧；
　　　　十二月力疲筋伤还不见杞梁。
李　木　老大，你揩眼睛做啥？唱得来是蛮悲伤。
关　令　被她哭得伤心。
李　木　孟姜女，方才你唱道二嫂、公公，是怎么回事啊？
孟姜女　军爷啊，我家公公与邻家二嫂一同前来的，不想路途之上俱已丧命了。
李　木　唉！
关　令　三人同行，千里寻亲，竟剩下你一个了！
孟姜女　求请军爷放行，孟姜女要去长城寻亲。
李　木　老大，你看她受尽苦楚来到边关，还搭了两条人命，你就通融通融吧。
关　令　唔。不过，孟姜女，长城役夫死伤无数……
孟姜女　啊！死伤无数？
李　木　是啊，俺老爹也是死在那里的。
孟姜女　既是死者累累，为何还要修造长城哪？
关　令　修造长城、抵御胡虏，乃是为了定国安邦。
孟姜女　劳役之人若是死了，妻儿老小怎不痛断悲肠？
关　令　长城工事浩大，难免死伤。倘若你丈夫生死难料，你还要进关么？
孟姜女　去！不管他生死如何，俺也定要到长城。
关　令　好个至诚的女子。也罢，就允你进关。
李　木　老大，为报她送衣之恩，明日我陪她进关去。

| | | | |
|---|---|---|---|
| 关　令 | 好,你也进去看看长城,回来也与我讲讲哪。 | 孟姜女 | 多谢军爷,多谢军爷!(下) |
| 李　木 | 好嘞。 | | |

# 七段锦:哭城

[田二哥上。

田二哥　(【引】)身做异乡客,劳役抗边仇。
　　　　　　　一腔血与泪,筑进城墙头。
　　　　自家田二哥。服征役、筑长城,每日碌碌忙忙,不敢轻息。寒冬腊月,众弟兄衣衫单薄、忍冻拼搏,只为边境安泰,叫那胡虏不能侵犯。俺也躬身背石,莫做停留也。(孟、李上)

李　木　长城,长城到了。
孟姜女　原来这就是长城。
　　　　(唱[小工调][九搭头之一]【端正好】)
　　　　　　叹巍峨,
　　　　　　长龙舞,
　　　　　　浩浩地叹巍峨;
李　木　(夹白)浩浩巍峨,好雄壮也。
孟姜女　(连唱)绵绵的长龙舞,
　　　　　　望不尽直上穹庐。
李　木　(夹白)绵延不绝,好高大也。
孟姜女　(连唱)任凭大雪西风鸣,
　　　　　　岿然高耸矗。
孟姜女　军爷,人头攒动,怎生寻找呢?
李　木　待我来喊叫一声?喂,家眷寻亲。(一众役夫上)
李　木　孟姜女,你看看有无你丈夫?(孟看并摇头介)
孟姜女　杞梁与二哥还是不见。(李木示意众下)
李　木　再往那边问问,范杞梁与田二哥,有没有?
众　　　田二哥?有的,有的,田二哥,田二哥。(田二哥上)
田二哥　田二哥在此!
李　木　你是田二哥?
田二哥　正是,军爷。
李　木　有人找。
孟姜女　二哥。
田二哥　娣妇,
李　木　(叠白)总算找到一个了。
孟姜女　你是田二哥?
田二哥　你是范家娣妇?
孟姜女　二哥,我与杞梁送寒衣来了。喏,这是二嫂与你的寒衣。
田二哥　二嫂与我的寒衣。妻啊,见衣如见面,啊娣妇,二嫂可好么?
孟姜女　(欲言又止介)哦,她?好的、好的,二嫂在家等着你回去呢。
田二哥　等着我回去呢,等我回来,这是我妻送我的寒衣,这是我妻送我的寒衣。
李　木　范杞梁呢?田二哥,范杞梁呢?
田二哥　杞梁弟么?
孟姜女　是啊,二哥,我家杞梁呢?
田二哥　他在……
李　木　你们不在一块儿做么?
田二哥　哦是啊,杞梁弟与我分在两处做工。你把寒衣交我转送于他。
孟姜女　哎二哥,我要亲自送上,你快带我去见他吧,烦劳二哥带路。
田二哥　呃,这个……
李　木　孟姜女历经千难万险送寒衣,你支吾些什么呢?
田二哥　罢!我且引路去见他。随我来。(同行介)
李　木　哦哟,孟姜女你来看,这长城真是长。
孟姜女　望不到尽头。
田二哥　你们来看。
孟姜女　看什么?
众　　　娣妇,你来看。
田二哥　跨越沟谷送石料。
李　木　架绳索飞筐过谷。
田二哥　娣妇,这是杞梁的主意呢。
李　木　运送石料省时省力啊。
孟姜女　这是杞梁的主意,我家杞梁本来聪慧呢。
李　木　这险峻之地,筑起高大城墙,得有多艰难啊。
众　　　众人齐心,长城难造也能成。
田二哥　(唱[九搭头之二]【胜如花】)
　　　　　　城墙内血汗涂,
　　　　　　历尽千般害苦。
　　　　　　制险塞就地取材,
　　　　　　筑工事神穷气鼓。

凿坚石层层叠布,
　　克流沙苇编巧铺,
　　砌青砖开窑铸炉。
　　背扣肩徒,越山梁沟谷。
　　日焦炎当空热酷,
　　秉霜雪冷冻冰茶。
（众合唱【衮】）
　　四季轮回,累月经年;
　　抛家舍命,后继前仆;
　　躬筋断骨,血汗沉浮。
　　人城合一,世间奇赋,
　　筑就一幅轰轰烈烈的长城壮丽图。

李　木　人来长城造,长城人造就,命运相连。
孟姜女　修筑长城,好生不易。啊二哥,杞梁在哪里?
田二哥　杞梁他?在这里。
李　木　（背拱）啊呀不妙。
田二哥　杞梁他……
孟姜女　二哥,你讲啊。
田二哥　娣妇,你看前面城墙脚下,这片荒丘。
孟姜女　啊!二哥!杞梁他……
田二哥　杞梁他长眠在此了。
李　木　范杞梁他死了?
孟姜女　死了?死了?
田二哥　他与诸多死难弟兄,都埋在这丘冢了。
孟姜女　二哥,不是真的,不是真的,你们与我说不是真的呀。
田二哥　杞梁他真的死了。
孟姜女　杞梁、杞梁,夫啊!
（唱[九搭头之三]【江儿水】）
　　向冷冢倾怀抱,声声痛哭。
　　呃呀你凄凄楚楚黄泉顾,
　　缥缥缈缈阴河渡,
　　悲悲惨惨三生路。
　　叹奴痴情空付,
　　万里衣衫,
　　啊呀亲夫呀,
　　可怜只得盖了荒尘寒墓。
为妻寻你来了,为妻与你送寒衣来了。你出来与妻说话呀,你出来相见哪,你出来与妻一同回家呢。
（唱[九搭头之四]【脱布衫带叨叨令】）
　　怎甚的不答应冷寂声无,
　　你忍心肠撇却孤蒲。
　　从今后思君更苦,唯留下断魂嬬妇。
　　呃呀夫郎啊,
　　萱亲想儿云中雾,
　　椿庭寻子没归赴。
　　满腔希冀水月浦,
　　一世缘契作虚乌。
　　兀的不哭杀人也么哥,
　　兀的不痛杀人也么哥,
　　奈何相对不相诉。

田二哥　娣妇莫要哭坏了身子。
李　木　孟姜女啊,不要哭了,范杞梁地下有知,也感你的深情厚意。
孟姜女　二哥,杞梁因何而死的?
田二哥　杞梁他创置杠木抬石之法,不幸被滚石砸中了。
孟姜女　呃呀夫啊,
李　木　可怜,当初征劳,怎知命丧边关,到如今永不能归家了。
孟姜女　不,我要杞梁回家去。
田二哥　娣妇,你待怎讲?
孟姜女　婆母痛伤病亡,公公死在异乡,杞梁他埋在边荒,一家人死也不能同葬。我要将他带回家去。
李　木　埋葬日久,怎么带啊?
孟姜女　我要找出丈夫的尸骨来呀。
李　木　啊呀孟姜女,这尸骨哪里还认得出啊。
孟姜女　认得出的,找得见的呀。
田二哥　娣妇,坟丘内埋了许多弟兄,尸骨累累,实难分辨。
李　木　还是不要惊动他们了吧?
孟姜女　我怎忍心连他尸骨都不能见着?怎忍心他孤单在此?
田二哥　娣妇,杞梁他不会孤单。这许多的弟兄相伴在此,他们为长城而死,就让他们与长城同生吧。
（唱[九搭头之五]【刷子芙蓉】）
　　连丘不忍睹,
　　层层垒垒俱都是豪夫。
　　看壮士纷纷,
　　在长城守望做了石颅。
　　萧疏,
　　悄静静立边土,
　　把疆壤默默看护。
孟、李　（连唱）也那羌声楚,

　　　　似苍鹰泣章，
　　　　怎父母妻子，
　　　　悲泪谁安抚？
田二哥　娣妇，你送的寒衣杞梁已然穿着了。
李　木　孟姜女，边塞寒苦，还是早些回去吧。
孟姜女　可怜我那杞梁，死也回不到家了。
田二哥　娣妇啊，你要将杞梁带回家去，就带上一抔丘家的沙土、一块长城的碎石吧。
众　　　一抔沙土、一块碎石。
李　木　田二哥说得有理。孟姜女啊，你就以石代骨吧。
孟姜女　以石代骨。
田二哥　长城之地，一夫一命，就是一土一石。
孟姜女　二哥，你要活着回去啊。
田二哥　你与二嫂说，我定然活着回去，活着回去。（下）
孟姜女　待我拜别杞梁，拜别长城。（田二哥与李木隐）

这墙垒之间、石垛之中，有我丈夫的骨肉，有我同胞的血泪，我待摸上一摸、拜上一拜。
（唱[九搭头之六]【朝天子】）
　　　　拜的是亡夫，
　　　　拜的是城堡，
　　　　拜的是黎民把江山担负。
　　　　腾腾地三江奔涌热肌肤，
　　　　有青简来记谱。
　　　　并身儿慢扶，
　　　　将名儿细呼，
　　　　俺与您轻偎絮语心同步。
　　　　一任你风雪吹拂，
　　　　一任俺神思飘拂，
　　　　只这雄关万里九州固。
（捧石介）杞梁，我带你回家去，回去一家团圆。
（孑孑下介）

## 锦尾：石颂

众　　　秦石、汉砖、晋砖、魏石、隋砖、唐石、宋石。
燕　石　俺是燕赵长城的一块石头。
明　砖　俺是明长城的一块砖。
燕　石　你小着哩。
明　砖　老爷爷，那你比我要大两千多岁哪。
众　　　秦时明月汉时关，万里征人尚未还。
明　砖　何止万里。自燕老爷爷算起到俺，加起来恐怕也有十万里了。

众　　　长城长城、亿万砖石，一砖一石一生灵。
（唱【长城颂】）
　　　　长城雄壮凝智勇，
　　　　万民血肉筑巨龙。
　　　　沧桑历尽风云涌，
　　　　泱泱中华傲苍穹。
　　　　　　（全剧终）

## 《孟姜女送寒衣》曲谱选

### 七段锦　哭　城

1=F　4/4　中速 抒情地

| 3.5 2 3 1 | 6 — | 6.1 5 6 5 3 — | 5.6 3 5 6.1 6 5 3 |

| 2.3 1 6 1 2 — | 3 3 0 3 5 6 1. 7 | 6 6 0 1 2 3 5 — |

3  5 6  1. 2 | 6 1 2  1 7  6 — | 5. 6  1   6. 1 5 6 |

转1＝G

3 5 6  3 5 2  1 — | 1  6 1 2 3  5 — | 3 6 5 3  2 — |

3  5 6  1. 7 | 6 3  2 3 6  5 — | 6  5 6 1  6. 1 |

2  1 2 1  6 — | 3  6 1  5. 6 1 | 6 1 2 3  5 — |

6  5 6 1  6 — | 3 6  6 5 3  2 — | 3 5 6  1. 7 |

*rit.*  转1＝D 慢

6 3  2 3 6  1 — | ᴠ 1 4 5 6 — 6 0 2 — 5 6 ᵛ 7⁀7 0 紧接唱

1＝D

[九搭头之一]【端正好】  ᴠ 5 6  2 1 2 3 — 5 6 1 7  6 — ᵛ 2 1 7  6
(孟嫂)
　　　　　　叹　巍峨，　　　长龙舞，　　浩浩　地

6. 1 3 5  6 5 — ᵛ 2 3  5 4  3 3  3 2  1 2 7  6 — 6 1
叹　巍峨；绵　绵　的　长　龙舞，　　　　望

5. 4 3 5  6 ᵛ 3 6  5 6 4  3. 5 2 3  5 2 — ᵛ 2. 3 5 6 4  3 ᵛ 3 3  2  2 6 7ᵛ
不　尽直　　上　穹庐。任　凭大雪西风

# 中国昆曲年鉴 2019

6 0 6 5 6 5 3 5 2 3 - 6. 1 5 3 2 1 3 3 1 2 7 6 -
鸣, 岿 然 高 耸 矗。

1=A
[引] 艹 5 3 3 6 5 3 - 6 1 1 2 1 6 5 6 -
身 做 异 乡 客, 劳 役 抗 边 愁。

1 2 3 5 1 2 3 5 3 - 6 1 6 6 2 3 1 6 5 6 -
一 腔 血 与 泪, 筑 进 城 墙 头。

转1=G
1 6 1 2 3  5 - | 3 6 5 3  2 - | 3 5 6  1. 7 |

6 3 2 3 6  5 - | 6 5 6 1  6. 1 | 2 1 2 1  6 - |

3 6 1  5. 6  1 | 6 1 2 3  5 - | 6 5 6 1  6 - |

3 6 6 5 3  2 - | 3 5 6  1. 7 | 6 3 2 3 6  1 - |

2 -  3 - | 5 - - - ‖

1=D
艹 3 2 1 2 3 2 1 2 3 2 1 2 3 2 1 2 3 2 3 5 6 5 6 1  0 2 - 7 0

1 = A

[九搭头之二]【胜如花】
(田二哥)

扎笛

$\widehat{6\ 6\ 6\cdot 2}\ 1\ \widehat{5\ 3}\ \widehat{5\cdot 6}\ -^{\vee}\ |\ \frac{4}{4}\ 6\ -\ \widehat{1\cdot 5}\ 3\ |$
城墙内　血汗涂，　　　　　历

$\widehat{2\cdot 3}\ 1\ \widehat{621}\ 6\ |\ 5\ 6\ 5\ -^{\vee}\ |\ \widehat{6\cdot}\ 5\ \widehat{3\cdot 5}\ \widehat{332}\ |$
尽　千　般　　害

$\widehat{1\cdot 1}\ 6^{\vee}\ 5\ 6\ |\ \widehat{3\cdot 6}\ 5\ 6\ \widehat{5\cdot 1}\ \widehat{665}\ |\ 3\ -^{\vee}\ \widehat{5\cdot 5}\ \widehat{332}\ |$
苦。　制　　险　塞　就　　地

$1\ \widehat{2\cdot 3}\ \widehat{1\cdot 1}\ 6\ |\ \widehat{5655}\ \widehat{6\cdot}^{\vee}\ 5\ \widehat{65}\ |\ 3\ \widehat{3\cdot 6}\ \widehat{5655}\ 6\ |$
取　　　　材，　　筑　工事　神穷

$\widehat{5\cdot 6}\ \widehat{332}\ \widehat{1\cdot 1}\ 6^{\vee}\ |\ 5\ 6\ \widehat{53}\ 5^{\vee}\ |\ \widehat{3\cdot 5}\ 6\ \widehat{5\cdot 6}\ \widehat{32}\ |$
气　　　　鼓。　凿　坚石　层　　层

转略快

$\widehat{10}\ \widehat{1\cdot}^{\vee}\ 2\ \widehat{332}\ |\ \widehat{1\cdot 3}\ \widehat{221}\ 6\ -^{\vee}\ |\ \widehat{231}\ 5\ 6\ \widehat{3\cdot 6}\ |$
叠　　　　布，　　　克　流　沙苇

$\widehat{5655}\ \widehat{6\cdot}\ 5\ \widehat{3\cdot 5}\ |\ 6\ -^{\vee}\ \widehat{1\cdot 5}\ 3\ |\ 2\ \widehat{2\cdot 3}\ \widehat{221}\ 6\ |$
编　　巧　铺，　砌　　青砖

$5\ \widehat{665}\ 3\ 5\ |\ \widehat{6\cdot}\ 5\ \widehat{3\cdot 5}\ 6\ |\ 5\ 6^{\vee}\ 1\ \widehat{6\cdot 1}\ |$
开　窑　　铸　　　炉。　背　扣

$\widehat{5\cdot 6}\ \widehat{332}\ 1\ 2\ |\ \widehat{5\cdot 1}\ \widehat{665}\ \widehat{323}\ |\ 2\ \widehat{1\cdot}^{\vee}\ 3\ \widehat{221}\ 6\ |$
肩　徒，　越　山梁　沟　　谷。

日焦炎当空热酷,秉霜雪冷冻冰荼。四季轮回,累月经年;抛家舍命,后继前仆;躬筋断骨,血汗沉浮。人城合一,世间奇赋,筑就一幅轰轰烈烈的长城壮丽图。筑就一幅轰轰烈烈的长城壮丽图。

1=D 啊呀夫啊
[九搭头之三]【江儿水】
（孟姜女）
向冷冢倾怀抱,声声痛哭。呃呀你凄凄栗栗黄泉顾,缥缥缈缈

阴河渡，悲悲惨惨三生路。叹奴痴情空付，万里衣衫，啊呀亲夫吓，可怜只得盖了荒尘寒墓。

1=D 4/4

[九搭头之四]【脱布衫带叨叨令】
(孟姜女) 笃笃 怎甚的不答应冷寂声无，你忍心肠撒却孤蒲。从今后思君更苦，唯留下断魂孀妇。呃呀夫郎啊，(笃落) 萱亲

想儿云中雾，椿庭寻子

没归赴。满腔希冀

水月浦，一世缘契

作虚乌。的不哭杀人也么

哥！兀的不痛杀人也么

（渐撤）

哥！奈何相对不

相诉。

1=G 2/4 稍快

[九搭头之五]【刷子芙蓉】
（田二哥）

连丘不忍睹，

层层垒垒俱都是豪夫。看壮士

纷纷，在长城守望做了石颅。

萧疏，悄静静存立边土，把疆壤默默看护。（孟、木）

也那羌声楚，似苍鹰泣辜，怎父母妻子，悲泪谁安抚？

孟：孟姜当以砖石为夫，同瓦泥共寝，此生不渝。（起乐）

1＝D 4/4 稍慢，高远地

1 = D  4/4  稍慢、庄严地

[九搭头之六]【朝天子】
（孟姜女）

4/4 0 3.5 1 2 3.2 3 | 6 1 2 3 - |
　　　拜　的　是　亡　　夫，

3 2.3 1 7 6 7 6 6 5 | 3.6 5.4 3 5 6 - | 6 2 3 5 4 3 2 3 5 |
拜　的　是　城　堡，　　　　拜　的　是　黎　民　把

6 6 1 6 6 5 3.3 2 3 | 2.3 2 3 2 2 1 - | 1 1 1 2 3 1 7 6 |
江　山　担　　负。　　　　　　　　腾　腾　的

2 2 1.7 6 5 1 | 6.1 5 6 1.2 1 7 6 | 5. 2 3 2 3 5 |
三　江　奔　涌　　热　肌　　肤，　有　青　简

6.1 6 6 5 3.5 2 3 1 | 6 1 2 1 3 - | 5 6 5.4 3 5 2 0 2 3 5 6 |
来　记　　谱。　　　　　　　并　身　儿

1.2 7 7 6. 5 6 | 1 1 2 3 3 2 1.2 2 1 7 | 6 - 6 3 2 3 |
慢　扶，把　名　儿　细　　　呼，　俺　与　恁

5 5 6 5 2 1 3 5 | 6.1 6 6 5 3.5 2 3 1 | 2 3 2 1 7 6 |
轻　偎　絮　语　心　同　　步。　一　任　你

2 1 2 3 2 3 | 0 5 6 5 6 1.2 3 3 2 | 1 - 2 2.3 1 7 |
风　雪　吹　拂，一　任　俺　神　思　飘

rit.

6 6 7 5 6 - | 6 2 3 2 3 2 1 3 5 | 3 6 1 6 6 5 3 0 3 2 3 |
拂，　　　只　这　雄　关　万　里　九　州

2 3 1 ‖
固。

## 永昆"九搭头"特点

周雪华

早在几年前,我就因应邀排别的戏到永嘉来接触了永昆音乐,在对其进行深入研究后得知:永嘉昆剧,长期活跃于山野农村,观众对象大多是农民,为了通俗易懂,故把正昆作了俗化和浓缩;其曲牌音乐节奏短促曲调简单,但除了后来新编戏是不受限制新创作的之外,老曲牌的词格主腔都还是在规律之中。我这次又应邀参加了原创昆剧《孟姜女送寒衣》的作曲任务,为了既保留正昆音乐的风格,又发扬永昆音乐的特色,我对该剧的唱腔作了艺术上的雕琢,就是曲牌仍然严守格律,曲调保留正昆的主腔,但形式用的是永昆特色,就是节奏加快了,减缩了很多枝干腔节拍,使得曲子听起来很流畅,但又不失昆曲的优雅。永昆音乐还有一个特色,就是不用套曲,各个宫调的曲子和南北曲全都可以通用,这被称为"九搭头"。没有了宫调套曲的限制,我就和编剧商量在选曲上进行了巧妙的铺排,前面一至五场曲子较少,就都用套曲,在重要场次第七场中曲子很多,情绪内容转换很快,再用套曲一宫到底就勉为其难了,于是,我们启用了永昆特色"九搭头",几个宫调和南北曲出现在同一场戏里,效果非常好,又突显出了永昆特色。在第六场中,我们特为给孟姜女创作了一首民谣《十二月》,也别有一番韵味。加上或凄美或雄壮的配音,全剧音乐如同涓涓溪流绵延奔流,直至汇入大海后波澜壮阔!

## 《孟姜女送寒衣》:守住永昆的草根本色

谭志湘

"孟姜女送寒衣"是中国四大民间故事之一,在《永乐大典》中仅有南戏存目。

永嘉昆剧剧团(简称"永昆")日前在苏州演出的昆剧《孟姜女送寒衣》沿用了民间传说的基本故事梗概,并有所丰富。

永昆的孟姜女,带着江南女子的平民色彩,柔弱的身躯、顽强的意志、深深的情意,历经千难万险、风霜雪雨,为丈夫奔波千里送寒衣。应该说,《孟姜女送寒衣》是一出难演的戏,情节不复杂,戏剧矛盾不是很尖锐,也没多少可渲染的细节。这是一出靠唱、做、舞支撑,非常吃功的戏。饰演孟姜女的由腾腾,与饰演范老、田二嫂、李老太、李木、关令、田二哥、强盗甲、强盗乙的演员冯诚彦、孙永会、金海雷、张胜建、刘小朝,6个演员支撑起一台大戏,强盗甲、乙分别由关令、李木扮演者兼演,田二哥由范老的扮演者兼任。

生、旦、净、丑行当齐全是这出戏的特色。这种角色的配置,并非是剧团演员不够用,需要一人身兼两个角色,而是沿用了宋元南戏的角色搭配格局。从《永乐大典》收录的剧本《张协状元》等,可以看到南戏一演员饰演多个角色这一特点。我想这不仅是"继承",也是锻炼培养演员的一种办法。

永昆的旦角表演是很生活化的,既有昆曲这一剧种

的细腻、优美、抒情、且歌且舞等特点，又巧妙地把生活中的动作融入表演。孟姜女为李老太梳头这一段戏，自然而然地表现了人物的善良体贴。她见老妈妈乱发蓬鬓，提出要为老人家梳洗。孟姜女唱："将蓬发慢理轻梳，掩不住载世劬劳……"老人兴奋地享受着，情不自禁地赞叹："天降福分哪！"这是一段有唱有表演的戏，从生活出发，把生活中的动作美化、舞蹈化，变成戏曲身段，且没有刻意夸张变形。

这一出戏的又一特点是孟姜女的戏多，几乎场场有戏。从思念丈夫到上路寻夫，从遭遇强盗打劫到埋葬公公，从十二月相思到哭长城，唱、做、舞甚是繁重。这让我们不得不称赞孟姜女的扮演者，年轻演员由腾腾。她的表演刚中寓柔、柔而不媚，朴素又不失典雅，用一个"美"字概括，恰到好处。

"哭城"是一场情感起伏变化的高潮戏，有不少孟姜女的经典唱段。历经千难万险，她终于见到了长城。当绵延起伏的长城出现在孟姜女的眼前时，她赞叹。这是全剧中唯一的一点欢乐，也是音乐中的一个闪光点。然而，欢乐过后是大悲哀。孟姜女千里迢迢送寒衣，却没有见到丈夫，见到的是长城脚下荒丘一片——万千筑城民夫的尸骨埋葬之地。这一段，由腾腾唱得痛彻肺腑，她感慨万里送寒衣，只落得衣衫"盖了荒尘野墓"。她想与丈夫说话，她想与丈夫一同回家……

万般无奈，孟姜女只得拜别亡夫，拜别长城……这是一出悲剧，是孟姜女一家的悲剧，也是千千万万筑城壮士的家庭悲剧，更是一出社会悲剧……永嘉昆剧团举全团之力，完成了一次艰难的创作。

这一题材很适合永嘉昆曲演出。永昆又有"草昆"之称。当昆曲走向殿堂，成了红氍毹艺术，为文人雅士所青睐时，生长于永嘉沃土的昆曲仍然活跃于民间阡陌之上，与老百姓血脉联系不断，这就决定了它的草根本色。至今，永嘉昆剧团下乡演出仍是常事，而且场场爆满，观众百看不厌。我曾随剧团下乡演出，亲历场面之热闹，抱娃观剧的大嫂，杀鸡煮饭招待亲朋好友和住宿看戏的乡亲，仿佛过节一般。小孩子早早到场，他们打闹着，为阿爷阿奶占下好座位。笔者以为"草昆"并不是贬义词，恰恰说明永嘉昆曲并非曲高和寡，而是接地气、有人气、有特色的剧种，是集高雅与乡土色彩于一身的昆曲艺术。永嘉观众的欣赏水平也高，他们听得懂，看得明白，用朴素的道德观念去评价剧中的人物，看得津津有味、说得头头是道。永昆在高雅昆曲一族中保留草根本色，实属难能可贵，难怪昆曲大师俞振飞看了永昆演出后兴奋异常，赞之："南昆北昆，不如永昆。"由衷地希望永昆在学习北昆、南昆，吸纳借鉴姐妹艺术优长的同时，守住自身的艺术特质。

# 昆山当代昆剧院 2018 年度推荐剧目

## 顾炎武

编剧：罗　周
**演职人员**
**名家版（全本）**
顾炎武：柯　军
傅山/李万：李鸿良
王氏：张大环
贞姑：龚隐雷
潘柽章：钱振荣
玄烨：施夏明
潘耒：张争耀
吴炎：孙　晶
刘泽浩：杨　阳

**昆昆青年版**
顾炎武：杨　阳
王氏：张静芝
吴炎：曹志威
贞姑：林雨佳
贞姑：邹美玲
潘耒：王　盛
刘泽浩：田　阳
李万：房　鹏
傅山/潘柽章：陈　超
玄烨：黄朱雨

联合出品人：郑泽云、许玉连、李　文
总监制：闵红伟、苏启大、薛仁民
总策划：柯　军、栾根玉、任永东
总统筹：苏培兰、李鸿良、骆　朗、牛震平
编　剧：罗　周
导　演：卢　昂
艺术指导：安云武、石小梅
乐团指导、打击乐设计：戴培德
唱　腔：周雪华
音　乐：孙建安
配　器：张芳菲
舞美设计：史军亮
灯光设计：蒙　秦、路　霄
服装设计：彭丁煌
多媒体设计：郭金鑫
音响设计：毛林华、李　尧
盔帽、道具设计：洪　亮、缪向明
造型设计：李学敏
武打设计：刘　俊

监　制：张克明、计　华
艺术总监：龚隐雷
排演统筹：钱振荣、姚　峰、李立特
舞美统筹：郏玉桥

舞台监督：葛洪文
舞美助理：高明龙、盛　尧、孙　剑、许　鑫、姚　峰
灯光助理：贺明营、金　海、王科技、谷勇刚
三维制图：王晓村
舞美制作：张光辉、王中年、崔奇兵、蒋玉武、苏全军、
　　　　　徐承浩、杨　伦
音　响：刘锐锋、曹　彦
道具制作：石善明
盔帽制作：洪　鹭、邰卓佳
视频操作：卞　寅
场　记：张静芝
剧　务：陈　超
舞美制作及演出保障：江苏省演艺集团舞美中心

乐　队
司　鼓：李立特、田芙荣
司　笛：王建农、殷麟扬
高音笙：林婧文
中音笙、云锣：张静颖
扬　琴：解馥蔓
琵　琶：汪洁沁
中　阮：洪　晨
大　阮：蒋　蕾
古　筝：顾汪洋
大　锣：董润泽
铙　钹：刘亚鹏
小　锣：张立丹
定音鼓：田芙荣、沈亚琪
二　胡：徐　虹、尹嘉雯、滕淑妍
大提琴：张富贵
低音贝斯：唐开明

舞　美
音　响：李　尧
灯　光：李旭东
服　装：李　阳、季蔼勤、杨耀红
化　妆：王　菲
道　具：曹　蝶
盔　帽：尹雪婷
字　幕：杨淳雅
舞台装置：徐家舜

行　政
行　政：高玉良、郭　冰
宣　传：钟慧娟、彭剑飙
影　像：蔡成诚
平面设计：周　琴
营　销：余默闻、郑　露
财　务：杨建国、陈家琪
后　勤：胡　薇

## 楔子：思归

　　[康熙二十一年正月，山西曲沃。
　　[顾炎武上。

顾炎武　（唱【北双调新水令】）
　　　　青槐残雪动乡愁，
　　　　眷千墩，一般样上春时候。
　　　　盐花数点蘸羊肉，
　　　　丝糕百层就豆粥。
　　　　呵，北滞南游，
　　　　讥舌端，余味依旧。
　　　　我，顾炎武，自四十五岁离乡远游，如今整整二十五年矣！
　　[傅山内喊。

傅　山　亭林贤弟。
顾炎武　傅山兄！
　　[傅山上，潘耒随上。
顾炎武　树高千丈，叶落归根……我该回去了。
傅　山　只是天寒地冻……
顾炎武　娘亲在唤我……
傅　山　路途遥远……
顾炎武　贞姑在唤我……
傅　山　贤弟积劳成疾、病体初愈……
顾炎武　那些生死至交、金兰同道，都在故乡冢中，唤着老夫。
潘　耒　先生执意返乡，待学生扶你上马。
顾炎武　嗳，不劳次耕！想马背之上，俺奔走半生；今日我若上不了马，还谈什么远行、说什么归乡？待我跃马扬鞭你看！哈哈哈……（尝试再三）上来了，上来了！驾……吁……啊呀！（坐骑受惊狂跳，将顾掀翻落地）
傅、潘　（惊呼）贤弟、贤弟！先生、先生——！
　　[灯渐暗。空廓中远近高低，众人呼唤：绛儿、老爷……"绛儿"之声渐响，伴随顾炎武的一声"母亲——"！

## 第一折：诀母

　　[三十七年前，弘光元年，清兵大举南下，灭亡南明、扫荡吴越……
　　[七月，语濂泾，顾家。
　　[王氏、贞姑上。

贞　姑　（念）兵戈交错漫东吴，
　　　　　　　婆母盼儿妻盼夫。
王　氏　（念）布荆未敢惜生死，
　　　　　　　忍见胡尘破皇图！
王　氏　啊媳妇！绛儿投军多时了？
贞　姑　婆母。自上月十九，婆母叫说老爷投奔义兵、守土抗敌，算来二十五日矣！不知老爷归来何时。
王　氏　唉！老身怕他归来——做了临阵脱逃之徒；又、又、又怕他不归——竟成刀下之（鬼）……
　　[刘泽浩内声"走哇……"披挂上。
刘泽浩　（号召）乡间山林、郡县田野，有不怕死的儿郎，随我来、随我来呀！
　　[众上。
王　氏　刘将军，哪里去？
刘泽浩　清兵南下，家国板荡，江南诸郡，失了大半！县丞贪生逃窜、都尉弃甲而走，我等不忍语濂泾乡土戕残、乡民荼毒，故召集忠勇护城去也！
王　氏　刘将军！若有我儿消息，还请相告。
刘泽浩　若有顾兄消息，定当相告！（下）
贞　姑　啊婆婆，倘使交兵不利、故土不保，我们往何处栖身哪？
王　氏　唉…
　　[王氏、贞姑进门。
　　　　也不知我那绛儿现在哪里，叫我心中好生挂念，绛儿……
　　[顾炎武箭衣、仗剑上。
顾炎武　（唱【北正宫·端正好】）
　　　　汗马萧萧嘶水腥，
　　　　哀风塞天壤，
　　　　归去来一叶怆凉！
贞　姑　老爷！是老爷回来了！
王　氏　绛儿哪里？绛儿哪里？
顾炎武　母亲哪里？母亲哪里？（相见）

王　氏　儿啦！
顾炎武　母亲！
　　　　（唱）跪乳羔羊泪中望，
　　　　　　　呀！老娘亲骨瘦棱棱状！
　　　　啊呀母亲！孩儿离家不满一月，怎么母亲你、你、你竟瘦成这般模样！
王　氏　是老身牵肠挂肚、无心饮食。绛儿，战事国事，速速讲来。
顾炎武　这个……兵戎惨烈，恐惊了母亲。
王　氏　老身死且不惧，还怕兵戎么？我来问你，天子怎样？
顾炎武　天子么……哎，清兵来势汹汹，弘光帝不顾社稷弃城而走，逃至芜湖，又被叛将劫持献与敌虏，押返金陵，你道那弘光怎样？
王　氏　他便怎样？
顾炎武　他头蒙缁素帕、身着蓝布袍，以油扇掩面入城，百姓夹道观之，皆掷瓦投砾、争相唾骂！
王　氏　骂得好！金陵沦陷，苏州怎样？
顾炎武　儿在苏州，囤聚军粮、招募义兵，男子皆战、女子皆运！怎奈北兵势大、火炮凶猛！我辈戮力同心，发奋守城，青肝碧血，誓死不降！
　　　　（唱【滚绣球】）
　　　　　　叫吖吖贼胡聚如蝗，
　　　　　　喧沸沸国乱识忠良。
　　　　　　血碌碌折戟在掌，
　　　　　　密匝匝肢骸填江！
贞　姑　（唱）这凄恻听得人断肠，
　　　　　　听得人惊魂荡！
王　氏　（唱）听得俺，意气激壮，
　　　　　　扑簌簌、泪又成行。
　　　　儿啊，城内你本家兄弟顾缵、顾绳，安危怎样？
顾炎武　四弟五弟，双双的身着白衣、手持利剑，登楼高呼，与敌死战！都、都、都以身殉国！
王　氏　（极悲）好，死得其所，不愧我顾门之后！儿啦，闻你所言，两京皆破，舆图换稿。我虽妇人，也知大义……
顾炎武　这……（会意）母亲不可！
王　氏　身受国恩，正该与国俱亡、与国俱亡！
　　　　（唱）俺呵！不耻忍辱事凶寇，
　　　　　　淡荡荡泉下犹着汉衣裳，
　　　　　　效夷齐断炊绝粮！
贞　姑　婆母！年迈衰瘦，怎堪饥饿？现有豆粥在此……

顾炎武　啊，母亲！孩儿手奉的热粥，你就饮一口吧。
王　氏　儿啊，我来问你，这口热粥，你四弟顾缵饮得么？
顾炎武　这个……
王　氏　你五弟顾绳，饮么？
顾炎武　这个……
王　氏　苏州数万死难之众，他们可饮得么？
顾炎武　这个……也罢！母亲不饮不食，孩儿也不食了。
贞　姑　老爷不饮不食，妾身也不食了。
王　氏　你、你们！哆、哆、哆！（顾、贞跪地）你不食、你也不食，难道叫咱忠义之家绝门绝户不成？拿粥来、拿粥来！
顾炎武　（喜极）母亲唤粥了、母亲唤粥了！（奉之）热粥在此！
王　氏　（舀粥，吹凉）我儿幼时，染病天花，高热不退，为娘便是这般，一口一口，舀粥你饮……来、来、来，待为娘喂儿。（初喂粥）
顾炎武　母亲！
　　　　（唱【叨叨令】）
　　　　　　忆当初俺在娘怀晕晕沉沉的烫，
王　氏　（唱）为娘的搂娇儿轻轻软软的晃，
顾炎武　（唱）口儿内将佛号翻翻覆覆的唱，
王　氏　（唱）愿代儿受尽那重重叠叠的障！
顾、王　（唱）这勺粥也么哥，
　　　　　　这勺粥也么哥，
王　氏　（唱）饮将来莫把亲恩忽忽恍恍的忘！
顾炎武　亲恩不敢忘！
王　氏　昆山稻米，好香啊……（二喂粥）我儿再饮，勿忘乡恩！
顾炎武　乡恩不敢忘！
王　氏　（唱【脱布衫】）
　　　　　　轻舀起氤氲粥香，
　　　　　　拢不住玉碎家邦。
　　　　　　记取这滋味绵长，
　　　　　　似国恩毋使撒漾。
　　　　（三喂粥）国之不存，何以为家？我儿三饮，勿忘国恩。
顾炎武　国恩不敢忘！
王　氏　好、好、好。为娘言语，我儿牢记。与贞姑吃些。
顾炎武　是。（扶之，情深）夫人，你煮的好粥也……（喂粥）

| 贞　姑 | 老爷……（饮之） |
| 王　氏 | 似这般夫妇恩爱才好。想我初聘顾家，夫婿早亡，我未嫁守节、勤事公婆，后过继绛儿，教养成人。悲欢离合，件件亲历。老身今年过六旬，只愿一死！绛儿、贞姑，你们则是春秋正盛、来日方长。绛儿，为娘后面歇息，你不要擅入。 |
| 顾炎武 | 母亲！（抓藜杖） |
| 贞　姑 | 婆婆，婆婆不忍老爷伤心，待媳妇伴你一程。（扶王氏俱下） |
| 顾炎武 | 母亲！ |

　　[幕后合唱【小梁州】
　　　惨淡流转星月光，（时光悄逝）
　　　痴欲狂坐卧惶惶。
　　　一剪枯影映寒窗，
　　　杳声响，
　　　战兢兢不敢叩门房。

　　[死一般寂静……门开了，贞姑上。

| 贞　姑 | 婆婆她，她、她去了。 |
| 顾炎武 | 啊呀，母亲！（跪地） |
| 贞　姑 | 绝食半月，婆婆她去得安详。 |
| 顾炎武 | （泣下）母亲——！ |
| 贞　姑 | 婆母临终有言，叫老爷武从戎、文修史，无为异国臣子、无负世世国恩…… |
| 顾炎武 | 无为异国臣子，无负世世国恩！孩儿记下了！夫人。家中之事，全仗你了。 |
| 贞　姑 | 老爷珍重。 |
| 顾炎武 | （念）长辞裂取旧征衣，
　　　　　留与孤灯照相思。（下） |
| 贞　姑 | 老爷身倦之日，回首昆山，妾身定在家中持帚相候、持帚相候！ |

　　[灯渐暗。

# 楔子：惊碑

　　[三年后。
　　[幕后喧嚣：留头不留发、留发不留头！杀——！
　　[疆场厮杀，刘泽浩被俘、顾炎武负伤晕厥。
　　[幕后合唱【南仙吕·解三酲】
　　　惺松犹疑身是鬼，
　　　半江雨似泪飞。

| 顾炎武 | （呓语）杀败了哇杀败了……（悠悠醒转）！呀，此焦山碑林也，六朝而下，刻石无数。可叹兵燹过处，残山剩水，千年文脉，尽做了断壁残碑……悲哉、痛哉！（唱） |

　　　斑驳碑林多倾毁，
　　　悲风碎、愁云堆。
　　　哀哉零落诗胆碎，
　　　痛哉摩挲文心催。
　　　发愤待我辈，

| 顾炎武 | 顾炎武啦顾炎武，九州方圆，那天之涯、海之角、山之巅、水之湄，还有数不尽的秦砖汉瓦、唐碑宋刻，等着你补阙拾遗、启后承前！走、走、走——！ |

　　（幕后合唱）
　　　未肯许经史湮灭、章句成灰！

# 第二折：对狱

　　[十五年后，康熙二年，杭州狱。
　　[李万上。

| 李　万 | （念）四四方方一口枷，
　　　　　王侯将相难逃它。
　　　　　河山万里虽易主，
　　　　　依旧枷下争荣华。
我，李万，杭州狱一个小小的（高举拇指自夸）牢头，近日迎来送往，忙得四脚朝天。只为上头查办"明史案"，逆首庄廷鑨纠结一批读书人，私修国史，怨谤当今！戮尸的戮尸、枭首的枭首…… |

　　[吴炎箕坐狱中。

| 吴　炎 | 阿弥陀佛！ |
| 李　万 | 好笑、好笑！大和尚。俺这里只把文人剜心、 |

学宗拆骨,你个秃驴凑什么热闹?
吴　炎　不要小看,洒家也能舞文弄墨!
（吟唱）帝彷徨,上空堂,
　　　　驱龙子,杀凤凰。
李　万　这、这是哀吊崇祯的《红阁诏》哇?
吴　炎　（吟唱）帝寂寞,入红阁,
　　　　泪双落,滴血……
李　万　够哉、够哉!你的学问,足够杀头哉!
　　　　[顾炎武内唱。
顾炎武　（唱【北中吕·粉蝶儿】）
　　　　锁带枷披,（顾囚衣押上,潘柽章刑后押上）
　　　　发冲冠眦欲裂死生瞬息。（见潘）
　　　　呀!觑故友褡裂血衣：
　　　　好一似鱼刳鳞、麟断趾、云鹤折翼!
　　　　赤民……柽章!
　　　　（唱）文狱如卷席,
　　　　恨砧斧椎碎珠玑!
潘柽章　宁人兄!我与赤民列名《明书》,死到临头;当初兄嫌此书冗杂,欲另行辑撰,不曾挂名,怎也押入狱中?
李　万　哈哈,今朝这番光景,还不是因为你潘相公?
潘、吴　为我（他）?
李　万　相公犯事,抄查过往书信。你信中"宁人"长、"宁人"短、"宁人"左、"宁人"右,写得勤、叫得欢!那当权的言道：这等亲热,定是共犯,将他拿来陪死!
　　　　[李万下。
潘柽章　宁人兄!异地多年,常怀思念,今日相逢,却不如不见。是小弟害杀你也!
　　　　[李万端酒上。
李　万　（叫嚷）断头酒来哉,恭喜庄公子升天格!顾相公,也要恭喜你呀。
吴　炎　（迎上）杀身之祸,也讲个先来后到!
李　万　让开些!顾相公,你可有个嫡亲外甥名叫徐元文?
顾炎武　倒是有的。
李　万　是顺治十六年的头榜状元?
顾炎武　这也不假。
李　万　官居翰林院修撰、先帝爷跟前的大红人!
顾炎武　那又如何?
李　万　亏得你这好外甥上下打点、为你辩冤,说天下同名者甚多,潘相公信中单道"宁人",料是张宁人、李宁人、赵宁人……却非你"顾宁人"!是拿错了、拿错哉!顾相公回生有望哉!（下）
潘柽章　恭喜顾兄!
吴　炎　贺喜顾兄!
潘柽章　多亏徐翰林机敏!天下同名者甚多,小弟所书"宁人"……
顾炎武　不,那"宁人"不是别个,（高声）正是顾某、正是顾……
潘柽章　（止之）顾兄噤声!
顾炎武　柽章贤弟!俺岂贪生怕死之徒、苟且偷生之辈?当年苏州城破,我就该死了;母亲殉国,我就该死了;义旗颠仆,我就该死了……今你等在劫难逃,我义不独生、情愿共死!
吴、潘　死不得、死不得!
顾炎武　柽章之弟年幼、赤民之母年迈,顾某上无高堂、下无孺子,你们死得、怎说我就死不得?!
潘柽章　这……宁人兄,你我多时不见了?
顾炎武　兄弟参商,一晃六载。
潘柽章　六年来,我等乡居江南,顾兄哪里去了?
吴　炎　哪里去了?
顾炎武　我么……
　　　　（唱北【上小楼】）
　　　　六年前俺长揖辞了故里,
　　　　万卷书钩访遍汉踪秦迹。
　　　　行踏幽燕、叩过京畿、盘桓青齐。
　　　　怀中物不离须臾、
　　　　怀中物不离须臾……（抚之）
潘、吴　（夹白）怀中何物?
顾炎武　这怀中之物么……
　　　　（唱）相伴俺恒山拓碑、崂山索秘、
　　　　噫吁唏临千仞泰山摹壁!（取一物,示之）
潘、吴　（接之,摩挲）《为顾宁人征天下书籍启》!好、好、好一纸当年文墨!
吴、潘　（唱南【扑灯蛾】）
　　　　脆生生一纸泛芸黄,
　　　　沉甸甸字字如玄砥!
吴　炎　（唱）怹撇家作北游,
　　　　长短亭折柳把臂。
潘柽章　（唱）那壮怀马迁范公差可拟,
　　　　承唐宋、辟径开蹊,
　　　　相契托、传诗继礼。
顾炎武　六年前,俺待要修明史、继绝学,考证典籍两万卷,手录数十帙,远近学人,新朋旧友,都来相送,予我这《为顾宁人征天下书籍启》!

| | | | |
|---|---|---|---|
|潘、吴|为你征集天下书籍,亦将天下书籍托付于你!|吴　炎|巨著未成,河山犹在!|
| |(唱)竖横横,|李　万|是你不是?|
| |　　慨然姓字洒泪题。|顾炎武|是……|
|顾炎武|卷后联袂题名者二十一人,尽皆学问名儒、文章巨擘!|潘柽章|文章长存,学问不死!|
| |[后景区众人上,次第而言:我,南昌王猷定;我,浙江毛先舒;江宁王元倬;华亭张彦之;太仓顾梦麟;钱塘陆丽京;常熟杨子常;昆山归玄恭……|李　万|到底是不是你?|
|潘柽章|(似返当年)吴江潘柽章。|顾炎武|(极苦痛)不是我……柽章信中之人,不、不、不是我!|
|吴　炎|吴江吴赤民!|李　万|好!顾相公你外有好外甥、内有好朋友,恭喜恭喜,免狱脱灾!|
|众|(齐声)"冀当世大人先生,观宁人之文以察其心志、助其见闻,以成其书!此非一家之言,是生民之福、天下之福;生民之福、天下之福……"多劳、多劳!|顾炎武|免狱?脱灾?那这酒……?|
|顾炎武|愧领、愧领!|李　万|这断头酒么,是送《明书》编撰潘、吴两位上路!零零碎碎、千刀万剐,好汉子,忍着些、忍着些啊。(奉酒)|
| |[李万内喊,端酒上。|潘、吴|(对顾)告辞了。|
|李　万|断头酒又来哉!潘相公,堂上问起,你信中的"宁人",可是顾相公?|顾炎武|柽章!你还有幼弟潘耒,无人照管……|
|潘柽章|不、不是他!|潘柽章|贤兄尚在,我无忧矣。(对吴)同干!(饮之)|
|李　万|吴和尚,潘相公信中的"宁人",可是顾宁人?|吴　炎|共饮!(饮之)|
|吴　炎|不是、不是他!|潘、吴|(对顾)告辞!(下)|
|李　万|顾相公,潘相公信中的"宁人",可是你顾炎武?|顾炎武|柽章、赤民——!|
|顾炎武|是……|　|[幕后合唱南【尾声】|
| | | |　　啸傲今日别生死,|
| | | |　　路漫漫其修远兮,|
| | | |　　向天下载荷而前志未已!|
| | | |[灯渐暗。|

# 第三折:论试

　　[又十五年,康熙十七年,绵山。
　　[山寺,潘耒上。

潘　耒　(唱【南南吕引子·临江仙】)
　　　　青山不言知春换,
　　　　壮怀拍遍阑干,
　　　　休嗔布帻羡朝冠。
　　想我潘耒,师从亭林先生,十五年学成文武艺,问几时货与帝王家……
　　(唱【懒画眉】)
　　　　天子崇儒重良贤,
　　　　开科选纳士三千。
　　　　何必耿介老林泉?
　　　　谈笑登金殿,
　　　　争红斗紫敢为先。
　　今朝廷新开博学鸿儒科,先生的师友朱彝尊、王弘撰、傅青主,人人进京应选;先生的外甥徐乾学、徐秉义、徐元文,个个顶戴花翎……刘大人、刘大人!
　　[刘泽浩内声"来了",上。

刘泽浩　(念)新朝换旧岁,
　　　　　蝉弁改花翎。
潘　耒　刘大人!我先生就在前面山寺之内。
刘泽浩　有劳潘君,前面带路。
　　[寺中,顾炎武上。
顾炎武　(唱)岁迁心未变,
　　　　　一瓢复一箪。
顾炎武　刘泽浩?
刘泽浩　顾先生,俺与你送家书来了。
顾炎武　刘大人!
潘　耒　朝班显贵,先生识得?

顾炎武　识不得、识不得也!
刘泽浩　顾兄,各有难处,前事休提。今朝廷新开博学鸿儒科,广纳贤才,
顾炎武　广纳贤才……
刘泽浩　河清海晏,朝廷诏修《明史》……
顾炎武　(一震)诏修《明史》么?
刘泽浩　顾兄博学、天下冠冕,自家辑录《明史稿》……
顾炎武　(二震)我那《明史稿》!
刘泽浩　天子之意,请公出山,主持编撰!次耕贤侄亦可大展宏图。
顾炎武　所谓"士不二仕,女不二嫁"。送客。
刘泽浩　(谆谆)顾先生!普天之下,莫非王土,天子垂青,你是插翅难逃!
顾炎武　不许逃遁山林,我便做个屈大夫!送客!
刘泽浩　(无奈)罢了。顾老犟得、天子等得。正是:
　　　　(念)巢由洗耳处,
　　　　　　唐尧访贤时。(下)
潘　耒　惭愧、惭愧!先生是傲世的屈原,俺潘耒怎做媚世的宋玉?那博学鸿儒科么……
顾炎武　你若前去,我不相拦;你若不去……我当力劝!
潘　耒　劝什么?劝什么?自明书冤狱、家门罹难,十数年我视先生如父,先生待我如子。先生高隐山林,学生理当从之!
顾炎武　朝廷开科,你当真不去?
潘　耒　不去!
顾炎武　果然不去?
潘　耒　不去!
顾炎武　你忘了柽章怎死?
潘　耒　家兄千、千、千刀万剐,死于清廷!
顾炎武　不!他是死于奸佞!若叫天下年少君子,皆不应试、俱不仕官,朝廷必奸佞横行、走兽食禄、戕残百姓、屠戮忠良,我辈治学济世,岂可旁观、怎能袖手?
潘　耒　如此,先生怎不仕官?
顾炎武　我不仕清,无违母命;你今前往,任重道远……你快去收拾行囊,即刻启程。
　　　　[刘泽浩复上。
顾炎武　山水迢迢、鱼雁阻隔,家中消息,年余不闻了。(摩挲,拆看)呀!贞姑啊贞姑,你怎会离我而去!
　　　　[后景区,贞姑上。
贞　姑　(吟唱)独坐寒窗望薰砧,
顾炎武　(吟唱)宣言偕老记初心。

贞　姑　(吟唱)谁知游子天涯别,
顾炎武　(吟唱)一任闺芜日夜深。(《悼亡诗》)
贞　姑　老爷身倦之日,回首昆山,妾身定在家中持帚相候……
　　　　(唱【懒画眉】)
　　　　孤灯常向镜中看,
　　　　知君鬓毛似妾斑,
　　　　盼归客昼夜柴扉未肯拴。
　　　　和泪拭旧砚,
　　　　君在关山妾坟山。(暗下)
顾炎武　(极悲)初别母、次别友、三别妻……我今真个伶仃了。(家书飘零)
潘　耒　(拾阅)师母她……她不在了!先生!待学生侍奉先生南下昆山,酹酒冢前!
顾炎武　不消。莫误你北上幽燕、晋京应试。去吧。
潘　耒　先生——
顾炎武　去吧。
潘　耒　先生!
顾炎武　去吧……
潘　耒　学生拜别!
顾炎武　回来!
潘　耒　学生不去了、不去了!
顾炎武　今番应试,带上此物,朝夕随身,慎之、慎之。(递之)
潘　耒　这,这是《明史稿》?!
顾炎武　《明史稿》!老夫三十年苦心孤诣、三十年手不释卷、三十年远溯博索,亲甄目录、反复披删、一字一泪、一句一叹,方得这《明史稿》!
　　　　(唱【香罗带】)
　　　　半生魂梦牵,
　　　　三绝韦编。
　　　　凝润知交喋血啼帝鹃、
　　　　慈母嘱儿意拳拳也!
　　　　舆图虽换稿,
　　　　秉笔有史迁。
潘　耒　先生的故园之思、骨肉之情、金兰之义、万端苦乐、尽在其中!何故收入学生行囊?
顾炎武　清修明史,讹误必多。你此番晋京,代老夫将此史稿交与清廷,好做参详……拿去!(紧紧捏住)
　　　　(唱)俺呵!指爪攥紧老泪渍。
　　　　拿去……(徐徐放手)
　　　　(唱)契阔江山也,

　　　　　留取信史与世传。
潘　耒　先生的去处,敢是重归乡园、祭奠师母?
顾炎武　非也。贞姑啦贞姑,你我长聚之日不远了。那山南海北、唐宋遗存,我还要多行几步、多看几眼、多录几笔。泉下孤冷,你等着我……
潘　耒　(欲去又止)先生!(跪地)你道初别母、次别友、三别妻,学生今又别去……先生无人陪伴,怎堪寂寥?
顾炎武　(止步)呵呵呵!说甚寂寥?老夫自有《利病书》相伴、有《肇域志》相伴、有《古音表》《金石记》《日知录》相伴。你听、你听!唧唧啾啾、好热闹啦。(走入后景区浩荡书稿之中)
　　　　[幕后合唱【尾声】
　　　　　野客无忧老更单,
　　　　　班马卷帙为我伴。
　　　　　任尔北枝萧骚南枝暖。
　　　　[灯渐暗。

## 第四折:问陵

　　　　[康熙二十一年正月,曲沃。
　　　　[傅山、潘耒上。
傅　山　(念)读书破万卷,
　　　　　岂但本草经。
　　　　　可怜医国手,
　　　　　空费药笼心。
潘　耒　傅青主精于岐黄,万乞救我先生一救!
傅　山　救……唉。我与亭林,自康熙二年初会,心气相投,一见如故!论人品、论胸襟、论眼界、论才学,放眼当今,亭林若认第二,无人敢称第一!这等大才,若有法儿,我岂能不救?
潘　耒　傅青主,你再诊上一诊吧。
傅　山　七十老翁,摔下马来,脏腑皆裂,无方可写了。(自语)奇哉怪也!旁人死不瞑目,哼哼唧唧,只为子孙钱帛、良田美妾;亭林神魂弥留,口中念念者,却是……
潘　耒　是什么?
傅　山　天子何名?
潘　耒　哈?天子……?
傅　山　叫啥名字哩?
　　　　[潘、傅下。
　　　　[灯渐暗,幕后歌声缥缈清越:
　　　　　帝彷徨,上空堂,
　　　　　驱龙子,杀凤凰;
　　　　　帝寂寞,入红阁……
　　　　　泪双落,滴血书……
　　　　[灯渐亮,南京明孝陵。
　　　　[顾炎武上。
顾炎武　(唱【北仙吕·点绛唇】)
　　　　　闲步孝陵,
　　　　　香摇梅影,
　　　　　山愈静……
　　　　[幕后歌声继续:
　　　　　帝寂寞,入红阁……
　　　　　泪双落,滴血书……
顾炎武　(唱)何处高吟,
　　　　　寻趁过松径。
　　　　[一少年抱膝长吟于金水桥头。
少　年　(唱)上云赦百姓,
　　　　　下云臣可诛,
　　　　　…………
顾炎武　喂,小官人,你不要命了!
少　年　老伯怎说?
顾炎武　你唱的什么?
少　年　乃吴江吴赤民的《红阁诏》诗。先父常歌此曲,小生心有戚戚。
顾炎武　(背语)好、好个忠义之家!(相对)小官人,想那吴赤民以大逆之罪被凌迟处死,他的诗文,是唱不得的呀。
少　年　唱不得?
顾炎武　是唱不得的呀!
少　年　听老伯口音,不是本地人?
顾炎武　我乃昆山人氏。
少　年　昆山的奥灶面,好哇。
顾炎武　好哇。
少　年　昆山的昆曲,妙哇。
顾炎武　妙哇。
少　年　昆山还有个顾炎武……
顾炎武　这个……便是老夫。
少　年　啊呀呀失敬、失敬!

顾炎武　你……？
少　年　顾老的子侄学生,与小生颇有交往,每谈顾老,多怀仰慕。啊亭林先生,你来此何事?
顾炎武　我来此谒陵。
少　年　小生亦为谒陵而来。我们同步?
顾炎武　并行。
少　年　请啊。
顾炎武　请啊。
　　　　（唱【油葫芦】）
　　　　　　白叟青衿结伴行,
少　年　（唱）上君阶、入君门,
　　　　　　一样的横九竖九紫金钉。
顾炎武　来此已是文武方门也！横九路、竖九路,九九八十一,看这八十一钉尚存,满朝文武安在?
少　年　叹得好！先生读万卷书、行万里路,考证经史、经世致用,开风气之先,岂止经师,亦是人师……
顾炎武　抬举、抬举。
少　年　然思想先生行事,小生尚怀不解……
顾炎武　哪里不解?
少　年　又恐冒犯。
顾炎武　但说无妨。
少　年　如此,一问先生,既不肯仕清,却为何剃发易服?
顾炎武　这个……
少　年　二问先生,既拒修明史,又为何将手编的史料尽交弟子,供我朝修史之用?
顾炎武　这个……
少　年　今四海大定、宇内升平,三问先生,为何退不退、进不进,明不明、清不清,空怀高才、尴尬一世?
顾炎武　哈哈哈！你我行路、行路。（偕行）呀,来此已是享殿了。
　　　　（唱）八根柱倒横白玉,
　　　　　　三叠石碎泣鸱吻。
　　　　（驱赶状）嚯、嚯！
　　　　（唱）狐兔巢,乌鹊鸣。
　　　　　　住几个乞儿南柯梦不醒,
　　　　　　蝠粪抛满楹。
少　年　啧啧啧,想明太祖扫荡八荒、一代雄主,怎知二百年后,竟沦落至此!
顾炎武　小官人,喏喏喏。直穿阴阳门、行经升仙桥、过明楼甬道,便是太祖陵了。

少　年　明太祖长眠之所么！正要拜谒、正要拜谒！
　　　　（急行）
　　　　（唱【天下乐】）
　　　　　　卒律律衣袂翩扬起风声,
顾炎武　（夹白）小官人慢走。
少　年　（唱）寻也么寻,
　　　　　　升仙桥俯躬来迎。
顾炎武　（夹白）当年灵柩,即过此桥入葬。
少　年　（唱）另巍巍楼高斑驳着水痕。
顾炎武　（夹白）甬道昏暗,仔细行走。
少　年　（唱）拱若篷、昏似冥,
　　　　　　黯如烟、寒胜冰,
　　　　　　猛抬头绝壁倍心惊!（路尽碰壁）
　　　　　　陵墓安在?
顾炎武　这里是了。
少　年　呀！青山一座、旷廓四野,无碑无冢、不树不封,叫人往哪里招魂?往哪处致祭?往哪方叩拜?（茫然）难道这、这、这便是人君帝王、九五之尊的下梢么……（拭泪)
顾炎武　多情多感、侠骨柔肠。
少　年　见笑、见笑。
顾炎武　难得、难得！
　　　　小官人,你我登高一望！来来来呀！（挽之登楼）
　　　　（唱【鹊踏枝】）
　　　　　　苔条登,丹墀升,
　　　　　　风挽云轻,
　　　　　　天阔目凝。
　　　　　　你面前见着什么?
少　年　见着来处。
顾炎武　身后又是什么?
少　年　乃是归处。
顾炎武　来处如何?
少　年　朝靴行行,神道辇道。
顾炎武　归处怎样?
少　年　孤魂渺渺,钟山煤山!
　　　　（唱）今之视昔,
　　　　　　好一似后之视今,
　　　　　　荒草宫垣,
　　　　　　寂寞山茔。
顾炎武　明传二百七十六年,清祚恐不似它长久也。
少　年　咄！（按捺）……先生清狂了。
顾炎武　此非老夫之语,实乃小官人之所思！小官人到

| | |
|---|---|
| | 此,嗟生死、吁盛衰、叹国祚,可知国祚盛衰生死之上,还有那千秋长在…… |
| 少　年 | 白云苍狗,哪来千秋? |
| 顾炎武 | 万古不废…… |
| 少　年 | 桑田沧海,有甚万古? |
| 顾炎武 | 有、有、有! |
| 少　年 | 是什么?是什么呀? |
| 顾炎武 | 天下……天下也。小官人牵心者,亡国;老夫忧怀者,亡天下! |
| 少　年 | 何谓亡国,何谓亡天下? |
| 顾炎武 | 改朝易姓、以清代明,谓之亡国;仁义沦丧,人将相食,谓之亡天下!顺治之初,清兵凶暴、涂炭众生,虎丘塔弃骸堆满、寒山寺碧血染红,是天下将亡…… |
| 少　年 | (惭之)先父在时,常自不安…… |
| 顾炎武 | 康熙之初,《明书》冤狱、士林凋敝,秉节者挫骨扬灰、卖友者飞黄腾达,小天下将亡…… |
| 少　年 | (愈惭)天子年幼、奸臣肆虐! |
| 顾炎武 | 故我辈奋袖而起,正人心、拨乱世、续文脉、保天下!小官人啦,方才文武门前,你曾发三问,道老夫"明不明、清不清、退不退、进不进"…… |
| 少　年 | 惭愧!今知先生,志节不在进退,襟怀岂止明清? |
| 顾炎武 | 老夫今以八字,权做一答。 |
| 少　年 | 哪八个字? |
| 顾炎武 | 天下兴亡,匹夫有责! |
| 少　年 | 天下兴亡,匹夫有责……(施礼)谨受教。敢问先生卓识可曾付梓?使流布四海,小生也好拜读。 |
| 顾炎武 | 《日知录》疏狂之言,恐贻祸亲朋,不如藏诸名山,以待后世。 |
| 少　年 | 藏诸名山,岂不可惜?先生尽管刊印,自有小生作保。 |
| 顾炎武 | 有你作保? |
| 少　年 | 小生作保! |
| 顾炎武 | 哈哈……小小年纪,好大口气。天色不早,你我告辞了。(欲下) |
| 少　年 | 先生留步。日后孝陵重到,未必重逢。小生名姓,你尚且不知。 |
| 顾炎武 | 萍水聚散,不问也罢。 |
| 少　年 | 问、问的好。 |
| 顾炎武 | 喔,小官人何名呀? |
| 少　年 | 我名玄烨(康熙)。 |
| 顾炎武 | 玄烨?玄烨…… |
| 少　年 | 先生告辞了。(下) |
| 顾炎武 | 玄烨?玄烨……这名儿倒有些耳熟哩。(下) |

[灯渐暗。

[幕后合唱【尾声】

倏忽一觉雪双鬓,

君子心皎如镜。

好向那闲话的渔樵笑浮名

…………

[画外音:公元1682年2月15日、康熙二十一年正月初九,明末清初杰出的思想家、经学家、史地学家、音韵学家、清学"开山始祖"顾炎武逝世,终年七十。

(全剧终)

(杨淳雅整理)

## 编剧谈

罗　周

**罗周(编剧)**

复旦大学文学博士,国家一级编剧,现任职于江苏省文化厅剧目工作室。主要上演作品有:昆曲《春江花月夜》《孔子之入卫铭》《醉心花》,京剧《孔母》《鱼玄机》《太真外传》,锡剧《一盅缘》《独角兽之夜》,淮剧《李斯》《宝剑记》,扬剧《衣冠风流》《不破之城》,越剧《丁香》《乌衣巷》,音乐剧《鉴真东渡》《桃花笺》,话剧《真爱,就像幽灵》《张謇》等。主要合作作品有:京剧《将军道》,淮剧《千古韩非》,锡剧《卿卿如晤》,越剧《二泉映月》等。作品五获田汉戏剧奖剧本奖,二获曹禺戏剧文学奖。另有《诸葛亮》《太白莲》等7部长篇小说出版发行。

**编剧的话**

"初别母、再别友、三别妻,我今真个伶仃了。"我喜欢这句话,不仅因为从编剧技法上说它提示了受众全剧"三别"的结构方式,更因它在孤冷中使我感到一种

灼热。

顾炎武承受了舆图换稿的切肤之痛、承受了挚友死难的泣血之悲、承受了与妻子迢迢千里几乎终生不得团聚的离别之苦，看上去命运的手将他生命里至宝贵的部分一点点拿走了，然而他——这茕茕的行者，不但没有因之衰颓，反倒越发坚朴地站在了天地之间。

破碎的家、绝望的抗争、被文明文化抚慰的孤独心灵、延续中华文脉的自觉担当、直面朝代更迭的矛盾心态、自浩渺历史中扶摇而上的磅礴气势与求真求实的治学精神……这一切，糅成了一个"顾炎武"。他不断认识自我、超越自我、认识天下、承担天下的过程，既是《肇域志》《天下郡国利病书》《音学五书》《日知录》等的诞生过程，也是引领我们接近、触摸、走入他内心的过程。

我并不奢望能用戏剧为顾炎武做一部详尽的传记，却渴望能通过昆曲这一载体，完成对这个独一无二伟大人格的致敬。

# 导演谈

卢　昂

**卢昂（导演）**

上海戏剧学院导演系主任、博士、教授，博士生导师，上海戏剧家协会副主席，霍英东教育基金获得者，中国戏剧"新世纪杰出导演"，国务院学位委员会评议组成员，享受国务院颁发的政府特殊津贴，国家人事部"新世纪百千万人才工程"国家级人选，教育部"新世纪优秀人才支持计划"获得者，中国文化部"优秀话剧艺术工作者"，曾获上海市优秀艺术人才特别大奖，上海市"曙光学者"并获首届曙光奖。美国亚洲文化基金会（ACC）高级访问学者，英国利兹大学高级研究学者。

目前在境内外已执导各类戏剧作品70余部。连续9次荣获中国文化部文华大奖及文华奖、4次获文华导演奖；7次获中宣部"五个一工程奖"以及中国戏剧节优秀导演奖、中国话剧金狮导演奖；其中梨园戏《董生与李氏》、吕剧《补天》、桂剧《大儒还乡》、豫剧《清风亭上》等五部作品荣膺"国家舞台艺术精品工程"十大精品剧目大奖，京剧《瑞蚨祥》、淮剧《小镇》连续获得中国艺术节文华大奖及文华导演奖，并多次带作品参加国际艺术节的演出交流活动，是开罗国际戏剧节成就奖唯一获奖的华人戏剧家（全球6位）。

独立撰写并出版的导演理论专著有《东西方戏剧的比较与融合》《导演的阐述》《导演的创作》，连续主持美、英、俄、法、德、大洋洲、北欧、南欧、美洲9届国际导演大师班，并主编出版了《国际导演大师班》（系列丛书），发表了百余万字的专业论文。

其代表作主要有：梨园戏《董生与李氏》《节妇吟》；京剧《瑞蚨祥》《十五贯》《郑成功》（中国台湾）；吕剧《补天》《回家》；豫剧《红果，红了》《西门风月》；昆曲《司马相如》；桂剧《大儒还乡》；花灯歌舞剧《小河淌水》；越剧《舞台姐妹》《双飞翼》《韩非子》《我的娘姨我的娘》；滇剧《瘦马御史》；龙江剧《木兰传奇》；沪剧《石榴裙下》《露香女》；淮剧《小镇》《大路朝天》；黄梅戏《大清名相》《寂寞汉卿》；潮剧《古城风雷》；琼剧《王国兴》；实验戏剧《爱与恨》《王者俄狄》；歌剧《赵氏孤儿》；音乐剧《阿诗玛》；话剧《船过三峡》《菩萨岭》《归来兮》《罗生门》《兵·道》《罗密欧与朱丽叶》（英国）等。

2006年5月20日，中国戏剧家协会、上海市文化发展基金会在北京联合召开"新世纪杰出导演——卢昂导演研讨会"，这是国内最高级别和规模的导演研讨会。

**导演的话**

顾炎武，明末清初杰出思想家，清学"开山始祖"，一代学宗。

顾炎武所处的时代，是极其动荡和血腥的。所以他一生坚守"遗民"身份，始终不肯仕清，保持了一个大明臣民最大的忠诚与气节。

面对被残酷战争和朝代更替整体性毁灭，几近消亡的中华文明的破碎与危机，他依凭着自己瘦弱的身躯，只身孤影，跨马远行，历尽艰辛，求道四海，真是"行踏幽燕、叩过京畿、盘桓青齐"，"考证典籍两万卷，手录数十帙……以复兴经史、继存绝学"。

这是一项文明补遗和传承的浩大工程，特别是在这样一个朝代更替、战乱纷飞的动荡时期，生命的劫难、路途的艰辛、记录的浩瀚、考证的艰难……顾炎武无时无刻不承受着离家的孤寂、"遗民"的苦难、身心的疲惫、不断的别离，而义无反顾地正人心、拨乱世、续文脉、保天下，也就是义无反顾地救护中华文明残存的碎片，续写中国文化华彩的篇章。

这似乎是一场不见刀光与血腥的博弈和战争——大清的铁骑虽然摧枯拉朽般地灭绝了大明王朝，而最终

以康熙皇帝、乾隆皇帝为代表的大清政权却臣服于中国传统的优秀文化！这是文化的力量，是文明的胜利。

之所以如此"乾坤倒转""起死回生"，就是因为在这片满是疮痍的土地上一直拥有一批批、一代代像顾炎武这样义无反顾、舍生取义的文化志士。正是他们的坚守、救护、牺牲、殉难，才保全了中华文脉的康健与永恒，这也就是中华民族终究没有失去自己宝贵的民族品性的根本原因。

正所谓"天下兴亡、匹夫有责"，顾炎武这一声振聋发聩的文化宣言，数百年来激励了多少文人志士坚守文化使命的责任担当！而今，我们有幸在顾炎武的出生之地——江苏昆山做这样一出昆剧《顾炎武》，既是为了表示对他人格、情怀最诚挚的敬意，更是为了唤醒当代国人所应具有的文化自觉、文化自信与文化自律。

让我们一起走进昆曲，走进顾炎武，走进我们浩大、精粹的中华文明……

## 主演的话
柯　军

**柯军（饰顾炎武）**

江苏昆山人。工武生、文武老生，早年师从张金龙、白冬民、侯少奎，后为"传"字辈表演艺术家郑传鉴入室弟子，又受到周传瑛、包传铎等前辈传教。代表作有《夜奔》《云阳法场》《对刀步战》《沉江》《阐界》《临川四梦·汤显祖》《我的浣纱记》《宦门子弟错立身》《邯郸梦》等。曾获第二十二届中国戏剧梅花奖，第十一届文化部文华表演奖，第一、二、三届中国昆剧节优秀表演奖，并获评为文化部优秀专家、中宣部文化名家暨"四个一批"人才、国务院政府特殊津贴专家。现为江苏省文联副主席，江苏省戏剧家协会主席，第十一、第十三届全国人大代表。

**主演的话**

在我的生命中，有两个家园。

一个是昆山，生我养我；一个是昆曲，塑我成我。昆山是我的故乡，昆曲则是我生命的寄托。一直以来，将生命中这两个最重要的归属连接起来始终是我的所念所想。

能够有机会与300多年前的昆山人顾炎武心灵相遇，是我这个当代昆曲人的福气，因为他不仅仅是昆山的文化象征，更是中国文人家国情怀的缩影。"天下兴亡、匹夫有责"，喊出这振聋发聩声音的，究竟是一个怎样的人？他身处怎样的一个时代？他的灵魂有着怎样的苦痛和煎熬？他有着怎样的大悲悯和大情怀？他作为一个先人与今天的我们该如何对话？这些都需要我在创作过程中用心细细揣摩。

当我借助昆曲的表演传统来体验顾炎武这位先贤时，其实无时无刻不战战兢兢：一怕，先贤的痛楚与孤独，自己体悟不够深刻；二怕，在创造与转化中对昆曲的纯正有所减损。所以，努力用心感知曾经行走在中华文明版图上的顾炎武，努力用昆曲原汁原味的表现手段来刻画顾炎武，始终是我脑中紧绷的两根弦。在这个戏中，我从武生到正末、老外，跨行当、跨家门出演，不仅年龄跨度大，而且精神层次多。我希望能够让更多的昆山人以及世人了解这位清学"开山始祖"，也期许《顾炎武》能够成为新时代的经典，永远演下去！

## 昆曲《顾炎武》：让一切归于场上
张之薇

将顾炎武这位明末清初的大思想家搬上舞台，对于昆山当代昆剧院来说是一个挑战。因为，顾炎武不仅是昆山的文化象征，更是中华文明绵延至明清之际的精神符号，同时他也是中国儒家文人的一个缩影。对昆山当代昆剧院来说，选择用昆曲的艺术形式表现顾炎武这个沉甸甸的灵魂，像是天注定，因为出生于昆山千墩（今称"千灯"）的顾炎武与昆曲的源头昆山巴城近在咫尺。最终由江苏省演艺集团和昆山当代昆剧院联合出品的《顾炎武》所呈现出的是在历史真实和艺术想象之间寻找平衡点的顾炎武，是在伟大灵魂与平凡个体之间寻找平衡点的顾炎武，是在角色体验与昆曲技艺之间寻找平衡点的顾炎武。创作团队在表现这一历史真实人物的同时，

也在努力寻找和塑造属于自己的昆曲风格。显然在这部作品上，编剧罗周、导演卢昂、主演柯军是观念一致的复合体。

## 为观众而作

今天我们所继承的昆曲传统，实际为清乾嘉以来的昆曲折子戏传统。折子戏能常演、有戏情、有趣味，而且最重要的是打破传奇生旦为主的常规，使得昆曲表演的其他行当得以平衡发展。乾嘉以降，折子戏取代全本戏成为搬演的主流，其实就是昆曲挽回观众的一种方式。这部《顾炎武》就表现出了当代昆曲人对这一传统的致敬。

该剧在结构上采用折子戏联缀的形式，以《思归》《诀母》《惊碑》《对狱》《论试》《问陵》串起顾炎武的一生。创作者有意让每一折具有相对的独立性，而且每一折均有情感点，最不可忽视的是创作者着意区别人物在不同折子中行当、脚色、唱做的匹配，其目的无疑是对昆曲折子戏传统——以表演为至尊的复归。将折子戏的魅力放大，无非是为了"登场"和观众。正如陆萼庭先生对乾嘉之际折子戏风气形成原因的描述："促使散出戏顺利兴起和发展的因素，首先要从社会生活中去找。折子戏搬演形式活泼灵便，最适于应付特殊的场合；临时应酬，时间匆促……于是只得打破常规，选演数出，应变一时。其次是艺术上的……从几本名剧中各精选若干出组成一台戏，往往能满足观众艺术欣赏的要求。"其实，此两方面于今也是适用的。而每一折相对独立并不意味着割裂残缺，相反，讲述的留白并不会阻碍观众的理解，反而激发了他们的想象力。《顾炎武》以身处曲沃、飘零半生、渴望回乡、欲逞强上马的顾炎武为起点来回望一生，又以落马之后于曲沃病榻之上临终的顾炎武呼唤"玄烨"为尾声，首尾相连，以点带面勾连起顾炎武这位大儒与母、与妻、与友、与弟子的横断面，最终以梦境中的《问陵》抛出纠结其半生的思想困境：何谓亡国？何谓亡天下？为顾炎武作为思想家，更作为个体人的一生画上了句号。看得出，罗周用折子戏联缀的方式书写顾炎武，却没有忽略主人公情感层次的多维和立体，或许罗周真正想实现的还是让顾炎武复归于人吧！

## 以情写人

以情写人是戏曲的最高境界，抓住了这一点实际上也就抓住了戏曲创作的魂。"这一个"顾炎武有着怎样的情感？卢昂在他的导演阐述中说："作为一代宗学大师，顾炎武的价值和意义绝不仅仅局限于对明朝的忠诚与大义"，而是"无时无刻不承受着离家的孤寂、'遗民'的苦难、身心的疲惫、不断的别离"，尽管如此，顾炎武却依旧在"正人心、拨乱世、续文脉、保天下"。那么，如何表现明清易代之际顾炎武这位典型文人的孤独、苦难、疲惫、别离，以及内心的煎熬与悲悯呢？

在《顾炎武》的六场戏中，情节并不复杂，但笔者以为，正是因为这样人物的抒情空间才异常宽广。多维的情感恰是让顾炎武渐渐清晰的主要手段，也让演员的表演有了充分发挥的可能。开篇以《思归》为倒叙，北居多年的顾炎武难掩思乡、思亲之情，虽已年迈但还留存着一份倔强，强行骑马却被摔下。继之《诀母》是经历苏州屠城的顾炎武归家，母亲以"三喂粥"的行动表达对子的拳拳嘱托，由亲恩不能忘进而延伸到乡恩、国恩不能忘，人物情感层层递进，母子情、夫妻情、故土情、家国情充沛而感人。《惊碑》虽为过场戏，但其于整部戏而言却是个转折。一个"惊"字写出了面对山河破碎，碑林残损，一个文人目睹中华文明被摧残后的心痛，正是这让他产生了整理经史的决心。而真正进入顾炎武遗民兼文人内心世界的则是《对狱》，也是顾炎武用另一种方式表达自己对清廷的抵抗，面对中华文脉的断裂，他以活着来续写文人的担当，其戏剧行动落脚在顾炎武选择生还是死的那一刻，对"宁人"这一称呼认可与否的两难上。而《论试》则是体现顾炎武思想成熟的重要一折，但依然是从人的情感层面入手。面对清廷的示好他坚决请辞，却又支持弟子参试，看似是一个矛盾分裂的顾炎武，其实却是一个始终忠于母、忠于自己内心的顾炎武，也是一个更为宽容和放下的顾炎武。这也为之后的《问陵》一折打下伏笔。于是，全剧最具想象力的《问陵》登场，是梦境，也是神游。半生无处皈依的顾炎武与自己抵抗了一生的清朝新帝玄烨相遇，二人携手相谈，面对荒草宫垣、寂寞山茔，即景生情，原本立场对立的两个人经历了一番超越国祚、超越朝代的对话。至此，顾炎武的"天下观"终于明朗化，而这位曾喊出"天下兴亡、匹夫有责"的顾炎武才真正圆满。

## 场上的顾炎武

显然，这个顾炎武不是文献中的"那一个"，而是经过虚构的、艺术化了的顾炎武，更重要的是，这是"昆曲"的顾炎武。在剧种淡化倾向越来越突出的当下，弃用或少用外在手段，最大化挖掘昆曲自有的表现力，借助符合昆曲规律的传统艺术手段来唱念做舞，这始终是江苏省昆的创作方向。由"省昆"和"昆昆"联合创作出品的《顾炎武》自然也把昆曲的表演传统奉为圭臬，期求从昆

曲细腻的唱做入手,继承昆曲折子戏传统在不同行当、不同家门塑造人物的艺术魅力。

主演柯军是当今昆曲界极其卓越的演员,工武生,同时能文武老生,所以亦文亦武是他的特点。而在塑造"顾炎武"这一人物时,柯军无疑是有优势的。顾炎武虽为明末清初的大儒,但是年轻时也曾抵抗清军,上过战场,人物自身的多元气质融于一体,体现在昆曲的脚色搬演上就是不同行当、不同家门的应用。如在《诀母》中,为了塑造壮年的顾炎武,柯军以昆曲"正末"家门登场,这个家门在传统戏中一般是有一定的武打功架,但以唱功为主的脚色。在这一场主体是顾炎武对母与妻的情感表达,但他是以单枪马鞭上场,颇有杀出重围、英姿飒爽之感。而在《惊碑》中,为了正面表现顾炎武与将军刘泽浩一同抵抗清军、誓死守城,以一对阵的开打,柯军又充分发挥了他武生的行当魅力。不同家门是根据人物不同的气质、年龄、性别来类型化区分的,但相同家门内人物的不同状态却需要演员调动足够的内心体验。表现在《顾炎武》的首尾两折,柯军是以昆曲"外"的家门登场,但是《思归》一场的身段动作,如倒步、抖袖、捋髯等是为了表现垂暮之年顾炎武的衰老;而《问陵》则由于是在梦境中,柯军在表演时注重脚步、眼神、手指以及手中折扇的处理,既表现人物此刻的潇洒超脱,也表现了顾炎武与玄烨二人情感的对流与交锋。

昆曲折子戏传统是对表演的精细化,这不仅仅体现在身段唱念上,还体现在不同行当对人物性格的表现力上。在《顾炎武》中,李万和傅山由李鸿良一人搬演,但是一个丑行应工、一个副丑应工,两个性格完全不同的人物在昆曲的行当魅力下也个性鲜明。而其他人物虽然寥寥几笔却也生辉,如老旦王氏的慈与义,正旦贞姑的情与贤,生行潘柽章的托与嘱,小官生玄烨的敬与张扬等,在《顾炎武》中都不容忽视。

让一切归于场上,是《顾炎武》创作的宗旨。在昆曲的规制下,充分发挥表演的丰富性,让昆曲的行当最大化展现,将人物的情感表现置于首位,这个《顾炎武》真的很"昆曲"。

(作者系中国艺术研究院戏曲所副研究员)

## 上海张军昆曲艺术中心2018年度推荐剧目
### 春江花月夜

艺术指导:蔡正仁、张洵澎
编剧:罗 周
导演:李小平

**演员**
张若虚:张 军
辛 夷:魏春荣、余 彬、徐思佳、张 冉
曹 娥:史依弘、张 冉、由腾腾、邹美玲
张 旭:关栋天、张智博
刘 安:李鸿良
鬼使:钱 伟
秦广王:孙 晶
大判官:曹志威
判官:赵于涛、丁俊阳
司琴:徐思佳、张 惠
孟婆:朱 虹、邹美玲
黑无常:刘啸赟、黄朱雨
白无常:计 灵、王 盛
连体鬼:杨 阳、张 朝
好奇鬼:朱贤哲、姜智森、禚俊良
巨鬼:张争耀、陈 睿、张 超、黄世忠、洪 晨、李 尧
小鬼:石善明、李 伟、王 震、马震宇
百姓:陶一春、严文君、郭 婷、吴婷蓉、张书雯、孙伊君、李思雨、许丽娜、张月明

**乐队**
唱腔设计、指挥:孙建安
作曲、配器、指挥:彭 程、李哲艺
配器:刘隽皓
谱务:周贝贝v洪敦远
司鼓:李立特
司笛:姚 琦、洪 盛
笙:杨 卓
琵琶:倪 峥、汪洁沁、蒋 蕾
古琴:高 珊

古筝：黄睿琦、王雨婷
小三弦：陈晓晨
大锣：戴敬平
铙钹：张晓龙、顾德荣
大堂鼓：郭干传
小锣：李　翔
二胡：徐　虹
键盘：彭　程、全璟璟、陈　皓、柯　力
箫、埙：毛宇龙
定音鼓：张　超
西打：杨振东
小提琴：朴　英、高盛寒、陈弘达、王棠萍
中提琴：朴　红、张牧玮
大提琴：丁果果、李檩子

**舞　美**
服装：季蔼勤、李　阳
化妆：蒋曙红、王　菲
道具：缪向明、洪　晨
盔帽：洪　亮、邰卓佳、倪顺福
装置：侯大俊、曹友顺
翻译：Kim Hunter Gordon
字幕执行：唐文静
字幕：岳瑞红、徐　虹

**制　作**
联合出品人：张　哲、张　军、邓小冬、柯　军、
　　　　　　李鸿良
制作人：张　军
联合制作人：张笑丁、李鸿良、戴志康、郑孟午
舞台监督：陈祥纯、林省吾
技术统筹：李　尧
排练统筹：顾　俊、邹美玲
摄影：刘振祥、李　伟、倪培瑜
舞美设计：王孟超、王　欢
美术设计：霍荣龄
服装设计：林璟如
灯光设计：刘海渊、车克谦
灯光编程：郭欣海
灯光：包正明
灯光技术：崔正勃、胡　松

音响暨音效设计：吴健普
音响工程师：赖韦佑
音响执行：郑漪珮
音响技术：亢金龙
舞蹈设计：萧贺文
造型设计：蒋曙红
舞台制作监理：吴　飞、陈秋明
舞台技术指导：苏俊学
舞美设计助理：蔡茵涵
电脑灯编程：苏峻白
助理服装设计：李冠莹
服装制作执行：张　斌
舞美制作：郭云峰
鬼偶制作：洪　亮
小道具设计、制作：缪向明
脸谱、面具设计：孙　晶
美术设计助理：王　佳
声乐指导：姚士达

**行　政**
制作统筹：范幸华
制作经理：於慧兰、周炜业、汪　敏
副导演：戎兆琪
技术导演：赵荣家
宣传统筹：丁雨婷、武　鹏、金仁彪、王　晨
行政统筹：郭　冰、刘　璐
后勤统筹：陈　斌
影像统筹：张　毅
摄影执行：李　伟
影像记录：蔡成诚
助理音响师：李　尧、赖韦佑
互动营销：陈　斌、王　平
票务统筹：唐文静
排演助理：张　冉、邹美玲
摄影：倪培瑜、凌　嵩
制作人助理：朱慧雯

舞美制作：上海聚英堂片场
　　　　　上海雪涛文化传媒有限公司
摄影公司：上海青灵文化传播有限公司

## 上 本
## 第一折 摇 情

［唐中宗神龙二年，上元节。
［扬州，火树银花、流光溢彩。
［张若虚内声"好月色也"，怀琴上。

张若虚　（唱【南仙吕引子·卜算子】）
　　　　　　明月逐归人，
　　　　　　流灯迎春汛。
　　　　　　一带柳桥傍花林，
　　　　　　欲醉还狂醒。
　　　　小生张若虚，扬州人氏，应诏而举、名登科第，曲江赐宴、云台走马，好不荣耀！又值上元佳节，乃与同年张旭乘兴还乡，游赏花灯！
［张旭内声"贤弟"，上。

张若虚　伯高兄！
张　旭　赏灯游春，贤弟怎生琴不离手？
张若虚　畅怀行乐，岂可撇下俺的凤凰琴？
张　旭　凤凰和鸣，方成妙乐！贤弟二十有七，婚姻之事，再毋延宕！
张若虚　可又来！婚姻之事，全凭天定，我辈劳心无益。
张　旭　哦，休谈鸾凰？
张若虚　且观风月！依兄之见，上元夜曼妙绝伦，以何为最？
张　旭　依俺之见，江波流银，最是曼妙。
张若虚　江波流银，全赖皓月高照！
张　旭　皓月高照，最是曼妙。
张若虚　皓月高照，衬映花林锦簇！
张　旭　花林锦簇，最是曼妙。
张若虚　花林锦簇，怎比春夜撩人？
张　旭　春夜撩人，最是……啊呀贤弟戏我！
张若虚　依俺之见，春、江、花、月、夜虽好，若无你我游骋之眼、赏娱之心，皆为虚设！
张　旭　如此，应以你我为最？
张若虚　你我为最！
［花灯掩映，明月桥头，辛夷端立，与张若虚遥相呼应。

辛　夷　好江色也！
　　　　（唱【撼亭秋】）
　　　　　　缭乱粼光缓浮沉，
张若虚　（唱）桥桥寄曲步步情。
辛　夷　（唱）斗转星移灯远近，
张若虚　（唱）露浓云淡月澄净。
辛　夷　（唱）秉画烛，簪清馨……
张若虚　（惊见辛夷）呀！
　　　　（唱）蓦地魂勾魄引！
　　　　美人……姐姐！啊呀妙哇！她那里秋水流波，分明看了小生一眼！
辛　夷　好花色也！
张若虚　（唱【腊梅花】）
　　　　　　她神清仪静婉啼莺，
　　　　　　俺心头浪起涌千钧！
　　　　（夹白）闻她口赞花叶，小生身傍花丛，她不免看了俺第二眼！
　　　　　　夸甚雁塔题名，
　　　　　　不若鸳鸯交颈，
　　　　　　牵动游丝长纤萦。
辛　夷　好春色也！
张若虚　笑了、笑了！想宋玉曾道，天下窈窕莫如楚，楚之窈窕莫如里，里之窈窕么……
　　　　（唱【前腔】）
　　　　　　他道是里之窈窕莫如邻，
　　　　　　倾国倾城为笑倾。
　　　　　　东家女，输娉婷，
　　　　　　争与相论，
　　　　（夹白）仙子啊！你方莞尔之时，敢是看了小生第三眼！这笑笑嘻嘻第三眼呵！
　　　　　　恁明月桥一笑俺情倾。
　　　　若论曼妙绝伦，当以桥上玉人为最、玉人为最！
［张若虚欲行，桥上辛夷倏忽不见。

张若虚　姐姐哪里？姐姐哪里？（失落）
张　旭　贤弟？贤弟何故惆怅出神？
张若虚　适才举目远眺，见明月桥上，端然立着一位仙子，眉目传情、觑俺三眼！小生正待赶上，一诉渴慕，她却一闪即逝、踪影不见，想是复归瑶池去也！
张　旭　什么三眼五眼！我来问你，那仙子呵！
　　　　（唱【醉扶归】）
　　　　　　莫不是金珠步摇攒红杏？
张若虚　不假！
张　旭　（唱）莫不是妒杀石榴紫罗裙？

张若虚　正是！
张　旭　（唱）莫不是蛾眉懒画似流云？
张若虚　果然！
张　旭　（唱）直叫人望穿饿眼情难禁！
张若虚　莫非你也见着她来？
张　旭　岂只见着！这仙子哪里人氏、姓甚名谁、家住何处、芳龄几许，我无一不知、无一不晓！
张若虚　还请赐教！
张　旭　嗳，婚姻之事，全凭天定……
张若虚　伯高兄……
张　旭　我辈劳心无益！
张若虚　贤兄救俺！
　　　　（唱）相救俺痴狂癫乱疯魔深，
　　　　　　乞送慈悲桃花信！
　　　　贤兄啊！小生这般哀恳，实是平生头一遭！
张　旭　你这等慕色，也是生来第一回！罢了、罢了。贤弟适才所见，乃扬州陆长史之女，年方二八、待字闺中、名唤辛夷……
张若虚　辛夷么……
张　旭　其母王氏乃俺表姑，故而知悉。陆家家教甚严，俺表妹一年三百六十日，只许上元出深闺。所谓：元宵灯会，三夜不禁。算来已过去两日了。
张若虚　如此说来，明日此时，明月桥头，尚得一见？
张　旭　当得一见！
张若虚　妙哇、妙哇！
张　旭　啊贤弟，初更已至，风紧寒侵，你我回转了吧！
张若虚　嗳，月影翩跹，焉得便回？
张　旭　回转了吧！
张若虚　灯影扑朔，怎忍离去？
张　旭　回转了吧！
张若虚　花影婆娑，挽人衣裾！伯高欲归，请便、请便哪！
　　　　〔张若虚将张旭送下。
张若虚　明日此时，明月桥头，当得一见、当得一见！
　　　　（唱【尾声】）
　　　　　　急切切金鸡坐等，
　　　　　　卧桥头和衣怀琴。
　　　　（夹白）凤凰呀凤凰，你我且在桥头将息一夜，等着俺的神仙姐姐！
　　　　幽思辗转待微明……

# 第二折　落花

〔正月十六，薄暮，钟鼓声传。
〔鬼使内声"唔哼"，上。
鬼　使　（念）左持铁枷右挽鞭，
　　　　　　勾人索命来世间。
　　　　　　碓金如山玉似海，
　　　　　　难买幽冥一等闲。
　　　　俺乃柱死城中一鬼使，惯在刀山上打蜡、油锅下添柴。今日手痒，借了车马令旗，往来人间要要。
　　　　〔鬼使穿梭人群，艳羡不已。
鬼　使　（唱【北中吕·上小楼】）
　　　　　　久不拥香温玉软，
　　　　　　久不闻莺莺燕燕。
　　　　　　阎罗殿难觅琼浆、难画花颜，
　　　　　　满目森严。
　　　　（夹白）骤来人世一看呵……
　　　　　　恼煞咱，恨煞咱，
　　　　　　捶胸徒羡，
　　　　　　甩长鞭，要将这赏心抽遍！
　　　　哼哼，福不同享，难要恁当！待俺翻翻生死簿，看今朝哪个倒霉鬼撞在俺手上！（翻阅）
　　　　〔张若虚内声"辛夷呀姐姐"，上。
张若虚　怎生月上雕栏，还不见美人踪影？
鬼　使　有了、有了！戌时初刻、明月桥边，一书生面白无须，死到临头……
张若虚　（痴情）姐姐呀美人，你若不来，小生死矣！
鬼　使　听他口口声声，说到一个"死"字，莫非便是此人？待俺端详名号，唤他一唤。（看簿，呼之）张、若、虚！张若虚！
张若虚　小生在此，在、在、在此！（与鬼使迎面一撞）啊呀！（转身欲走）
鬼　使　阎王要你三更死，谁敢留人到五更！走走走！
　　　　〔鬼使挟取凤凰琴，拘张若虚魂魄而下。
　　　　〔张旭内声"贤弟"，上。
张　旭　（惊见）呜呼哀哉！昨夜一去，今夕永别，好不痛心！贤弟死而不瞑，愚兄个中尽知！俺今指

江为誓,虽当不得牵红绳的月老,也做个能服劳的驿差,须将你这情思绵绵、痴心款款,说与俺那辛夷表妹知晓!

## 第三折　碣石

［幽冥地府。
［黑白无常内声"幽冥鬼使拘押生魂觐见哪",执张若虚上。

张若虚　（唱【北南吕·牧羊关】）
　　恍惚惚七魄归何处,
　　虚飘飘三魂步踟蹰。
黑无常　快走!
张若虚　（唱）一心心,贪恋仙姝,
　　寒恻恻为甚因缘,
　　飘摇失途。
白无常　快走!
张若虚　（唱）扑簌簌寒鸦争乱渡,
黑无常　这是血池河!
张若虚　（唱）腐骨竞号哭。
白无常　那是奈何桥!
张若虚　（唱）莫不是枕边偶堕庄周梦,
　　醒时化为柯烂图。
黑无常　可笑书生,
白无常　分明死哉,还当做梦哩!
［秦广王、曹娥上。
秦广王　（唱【梧桐树】）
　　判断死生路,
　　冥殿掌中枢。
曹　娥　（唱）幽狱修寒暑,
　　仙乡待游步。
两无常　叩见大王爷爷!参过仙姑姐姐!
秦广王　啊仙娥地府修行已满,将登仙界,孤王相送至此!
曹　娥　多谢阎君。
张若虚　（自唤）若虚醒来、若虚醒来!
曹　娥　先生,此乃幽冥地府第一殿,先生阳寿已终……
张若虚　一派胡言!你是何人?
曹　娥　自家后汉曹娥。当年俺父为水所淹,俺年方十四,投江而死,三日后负父尸而出。上天怜俺贞孝,叫从地藏王学道……
张若虚　越发乱说!后汉至今,五百年矣!你就是鬼,也是个老鬼,焉得这般水灵?
曹　娥　（暗思）呀,想奴修行几世……
张若虚　这般娇艳!
曹　娥　……从未闻得这般言语。
张若虚　这般俊俏!
曹　娥　……一旦闻之,何故心慌?（莫名羞怯）
秦广王　嗯哼!来呀,取生死簿!
黑无常　（递簿）大王请看,其名在此。
秦广王　（唱名）张若虎!
张若虚　（不应）
秦广王　张若虎!
张若虚　（不应）
秦广王　（怒）殿前下站何人?
张若虚　小生张若虚。
秦广王　你待怎讲?
张若虚　张若虚是也!
秦广王　张若"虚"?这这这……
　　（唱【四块玉】）
　　押解差,拘拿误,
　　骇目惊耳恨糊突。
　　忧怀忐忑汗如注。
黑无常　（唱）虎做虚,
白无常　（唱）虚做虎,
三　人　（唱）鬼画符!
曹　娥　敢问阎君,莫非拘错人了?
张若虚　拘错人?哈哈,定是拘错人也!想俺才高八斗、名冠海内,天子座前,尚有一羹之赐;小鬼账上,岂容信笔之涂!尔等的生死簿,只记屠狗贩酒之辈,管不得小生!
黑无常　他难道文曲下界?
曹　娥　果真拘错,还是送先生回去为是。
秦广王　先生稍候。待俺查过文士总簿,即送先生回去。
白无常　（找到）有哉!有哉!
秦广王　（翻阅）啊?
两无常　（凑前一看）啊?
三　人　哈哈哈!

张若虚　好不蹊跷！（欲上前）
秦广王　（斥止）书生下站！孤来问你，你可是扬州人氏？
张若虚　正是！
秦广王　永龙元年降诞，神龙元年及第？
张若虚　不假！
秦广王　哈哈，听了！南赡部洲大唐境内扬州府中张若虚，寿该二十七岁，注定神龙二年正月十八命终！
张若虚　正月十八！（惊跌于地）
黑无常　只剩三日哉！
秦广王　只余三日，何必往来辛苦？
白无常　速去投胎！
黑无常　投胎去吧！
张若虚　小生不走、小生不去！
　　　　（唱【哭皇天】）
　　　　　俺痴心一点凭谁诉，
　　　　　万种缱绻犹未足。
　　　　　鹤望相逢处，
　　　　　秋水流明珠！
　　　　　想俺那嫡嫡亲亲的好姐姐，尚在人世，眼巴巴等着小生呢！
曹　娥　（暗思）怎料世间，竟有这等痴儿！（转面）尚乞阎君慈悲为怀，放他归去，以待寿满。
　　　　（唱）颂华严、众生皆苦，
　　　　　　恩泽两界证提菩。
秦广王　（唱）怎奈血河难渡，阴隔阳阻。
　　　　啊仙姑，放魂还阳，多有不便……
张若虚　千般不便，人命关天！兀那阎罗！小生尚有三日生计！你须还俺三日，还俺三日！
秦广王　这书生胡搅蛮缠、十分可憎！叉了下去、叉了下去！
　　　　［孟婆暗上，熬汤，热气袅袅。
孟　婆　（唱【煞尾】）
　　　　　一世相思入红炉，
　　　　　能煮三钱相忘无？
　　　　（嗅汤）好香唷……
　　　　　沸沸凉几多金坚融做了土！

## 第四折　潜跃

　　　　［幕后张若虚内声：姐姐，美人！辛夷姐姐，俺的美人！
　　　　［黑白无常暗上。
白无常　哥哥你听，那书生又在叫鬼哉。
黑无常　不是人叫鬼，乃是鬼叫人。
白无常　没日没夜，叫个没停，就是不肯投胎。
黑无常　曹娥姐心肠好，替他说话，连神仙也不着急去做了。
白无常　有她插手，大王爷爷不好硬来，只得邀上三殿判官，前往相劝！
黑无常　软硬兼施，不怕他不开窍！
　　　　［两无常下。
　　　　［明月桥畔，曹娥嗟赏流连。
　　　　［奈何桥畔，张若虚抚琴而歌。
曹　娥　（唱【琴歌】）
　　　　　明月流光满澄江，
张若虚　（唱）一弦一柱一沾裳。
曹　娥　（唱）娇花如绣占人眼，
张若虚　（唱）浊酒似愁入我肠。
曹　娥　（唱）绿浪行舟皆鸳侣，
张若虚　（唱）奈桥照影不成双。
曹　娥　（唱）唏嘘春浓身是客，
张若虚　（唱）羁旅磷冷思归乡。
　　　　［曹娥下，秦广王、崔判、陆判、宋判上。
秦广王　（念）十分可恼是愚拗，
崔　判　（念）相劝书生投红尘。
陆　判　（念）金镶玉裹丽如锦，
宋　判　（念）不信世人不动心。
秦广王　有劳诸位！
众　判　大王放心！
秦广王　啊书生！
张若虚　喔！阎罗！
秦广王　书生好兴致。
张若虚　阎罗好清闲。
秦广王　书生十年顽劣，佩服佩服！
张若虚　阎罗十载推搏，了得了得！
崔　判　书生之事，我等判官，皆有耳闻。
陆　判　可知放魂归阳，不是小事！
宋　判　想我家爷爷，包天子阎罗王，本居第一殿，只因常怜屈死、屡放还阳申雪，因此的三调三降、退

居二线了!
秦广王　正是!既有前车之鉴,孤王能不慎之?
崔　判　啊书生,如今你尸身已腐,只消饮下孟汤、过了奈桥,我等便判你个往生富贵,腰缠万贯,如何?
张若虚　腰缠万贯?
众　　　是哇,有钱人!
张若虚　哈哈哈,腰缠万贯,难买美人一眼。
　　　　(唱【北双调·新水令】)
　　　　恁休道巨贾豪商,
　　　　玉为堂、惯招灾障。
　　　　都只似石崇命丧,
　　　　哪来个驾鹤维扬。
　　　　好将那万贯金珠,
　　　　蒿草付荒莽。
陆　判　既不要钱,便判个往生风流、锦口绣心,怎样?
张若虚　锦口绣心么……
众　　　不错,"油菜花"(有才华)!
张若虚　锦口绣心,输与辛夷两眼。
　　　　(唱【折桂令】)
　　　　恁休道,出口成章,
　　　　锦绣高才,惯惹愁肠。
　　　　尽是些薄命陈留、寿夭卫玠、龚老潘郎。
　　　　伤春日,常怀悒怏;
　　　　悲秋月,痛饮角觞。
　　　　只落得惨惨惶惶、羞涩空囊、
　　　　岁晚凄凉、客死他乡。
宋　判　又不要才。这、这、这……也罢!便判你个往生帝胄、君临四海!可不能再挑拣了!
张若虚　哈哈哈,君临四海,怎及她第三眼!
　　　　(唱【沉醉东风】)
　　　　恁休道,人君帝王,
　　　　九五尊,惯泣斜阳。
　　　　解语花、无心赏。
　　　　总悬望那金瓯、固若金汤,
　　　　争奈兵戈破女墙。
　　　　兴亡事,只做了渔樵话讲。
秦广王　怎么,连皇帝也不要做?你敢是敬酒不吃吃罚酒!
张若虚　俺是个能饮的刘伶、强项的董令!
　　　　[曹娥上。
曹　娥　更是个抱柱的尾生!
张若虚　曹娥姐姐!
曹　娥　啊先生,奴家新得一物,特来相赠。(取出桃花)
张若虚　好桃花也!
秦广王　这般花色,幽冥少见。仙姑何处寻得?
曹　娥　得自人间。
众　判　人间何处?
曹　娥　明月桥头。
张若虚　(震动)啊呀明月桥头么!
曹　娥　正是。人间正值上元,奴家驾祥云、出地府、随春风、降扬州,好一番游赏也!
张若虚　哎呀姐姐!那春江?
曹　娥　流光浮银。
张若虚　那花林?
曹　娥　灿若披锦。
张若虚　那月夜?
曹　娥　澄净怡神。
张若虚　那、那、那佳人?
曹　娥　于归有行。
张若虚　你待怎讲?
曹　娥　先生哪!奴家问过月老,辛夷姑娘与扬州司马有姻缘之份,已是喜结连理。
张若虚　怎么,她、她、她嫁人了?
曹　娥　嫁人八年了。
张若虚　啊呀!
　　　　(唱【鸳鸯煞】)
　　　　月常皎皎风常朗,
　　　　白驹过隙空劳攘。
崔　判　既然有缘无分,书生索性饮了这孟汤!
张若虚　(唱)万般畅想,
　　　　一枕黄粱。
陆　判　饮了吧。
张若虚　(唱)畅道有情无情,
　　　　过肩相忘,
　　　　是多愁多病荒唐帐!
宋　判　快快饮了!
张若虚　也罢……(欲饮而止)小生尚有一事之请。
秦广王　何事?
张若虚　有一桩心愿未了。
秦广王　是何心愿?
张若虚　只求魂飘人世,魄游扬州,与那春江花林,再厮连一夜!
秦广王　这个……
张若虚　只求一夜,于愿足矣!若蒙阎君,遂了俺愿呵!

(唱)再不劳絮短话长,
　　俺自当投下世不他想!
众　判　大王,不妨依了这榆木脑袋!

曹　娥　阎君开恩!
秦广王　好好好,准你游魂一夕!仙姑引路,速去速回!
　　　　[灯渐暗。

# 下　本
## 第一折　相　望

[唐玄宗开元三年,正月十六。
[扬州,火树银花、流光溢彩。
[司琴上。

司　琴　夫人,来呀!
　　　　[辛夷内声"来也",随上。
司　琴　夫人,来此已是明月桥!
辛　夷　明月桥!
　　　　(唱【南仙吕入双调·风入松】)
　　　　　灯摇江影浸罗衣,
　　　　　撩拨愁绪萦丝。
　　　　　嗟尘寰韶光有几,
　　　　　立桥头,十载相忆。
　　　　啊司琴,摆上香烛,待奴临江致祭。
司　琴　是。
　　　　[张若虚内声"曹娥姐姐快走!"
　　　　[张若虚上,曹娥随上。
张若虚　(惊见辛夷)呀!看明月桥头,美人俨然,那、那、那难道是俺的辛夷姐姐?果真是俺的姐姐!
曹　娥　看她香烛齐备,不知祭奠谁人?
张若虚　这祭奠么……啊呀莫非她那夫君已逝?(暗喜)待俺上前,听个明白。
　　　　[香烛摆好,司琴、曹娥暗下。
辛　夷　(念)对月长歌哀祭赋,
　　　　　　　向江聊寄悼亡诗。
　　　　唯神龙二年正月辛卯,故探花张君若虚卒。时逢旬祭,不胜其悲!呜呼张君,琴诗双绝,潸然泪洒,引项思之!
　　　　(唱)遥思笑顾周郎曲,
　　　　　　恍闻闲摄叔夏笛。
张若虚　谬赞了,谬赞了!
　　　　(唱【园林好】)
　　　　　俺不是烧江的周瑜,
　　　　　也不是弄梅桓伊。
　　　　　张生懒写功名契,

　　　　　思卿徒美花底泥,(欲挽其裙,飘忽不可得)
　　　　　可叹俺飘纱幽魂触难及!
辛　夷　张探花呀,奴也听闻你呵……
　　　　(唱【好姐姐】)
　　　　　一掠惊鸿便成痴,
　　　　　宿夜露、衣衫尽湿。
　　　　　情深何必问情起,
　　　　　只管将情系,
　　　　　便空赋多情空垂涕,
　　　　　犹有河洛涟漪叹陈思。
张若虚　好姐姐,俺的可意人!
　　　　(唱【沉醉东风】)
　　　　　生痛煞鹤望的曹植,
　　　　　悲矣夫错嫁的甄氏!
　　　　　俺虽在黄泉宿、奈桥栖,
　　　　　痴心不易,
　　　　　魂魄儿梦中还将芳踪觅。
　　　　　千里血池,
　　　　　流送俺短叹长吁;
　　　　　咫尺桥畔,(欲傍其肩,飘忽不可倚)
　　　　　莫奈何比肩怎依!
辛　夷　可怜情深不永、天不与寿!
　　　　(唱【月上海棠】)
　　　　　一霎时昆岗倾颓碎白璧!
　　　　　恸韶华堪惜,
　　　　　雁书无寄!
　　　　　裂肝胆兮故友魂失,
　　　　　摧肺腑兮远近交泣,
　　　　　恨上天惯将秋霜凋春绿!
　　　　惜哉张君!悲哉张君!(哀哭)
张若虚　哀哉姐姐!痛哉姐姐!
　　　　(唱【江儿水】)
　　　　　错拿怨鬼吏,
　　　　　俺尚余三日期。
　　　　(夹白)姐姐呀美人!

|       |                                              |       |                                              |
|-------|----------------------------------------------|-------|----------------------------------------------|
| 　　　 | 愿与卿卿卿我永不弃，<br>朝朝暮暮毋转移，<br>生生世世共休戚。<br>(焦灼环绕)美人莫哭,若虚在此、小生在此! | 张若虚 | 落花有意,流水无心。 |
| 辛　夷 | (紧紧衣衫)哪来的凉风阵阵? | 曹　娥 | 既无男女之私,何故哀啼不已? |
| 张若虚 | (唱)偏上天薄恩义,<br>　　　将俺这低唤高呼,<br>　　　尽化入月冷云寂。 | 张若虚 | 花凋江逝,如何不恸;人生苦短,焉得不哭!她悼生而易死,俺恸死而难生,境虽为二,其情一也! 辛夷哇辛夷!<br>(唱【玉交枝】)<br>　　　你则是侧耳钟期,<br>　　　俺则愿弹抚弦丝!<br>　　　呜呼人琴俱碎成何计,<br>　　　凡胎难自家中起!<br>　　　七尺但凭蝼蚁食,<br>　　　魂灵徒向幽司寄。 |
| 　　　 | 〔司琴、曹娥暗上。 | | |
| 司　琴 | 夫人,夜深露重,回去了吧! | | |
| 辛　夷 | 也好。 | | |
| 司　琴 | 啊夫人,相公若问今夜之事,婢子如何支对? | | |
| 辛　夷 | 照实回禀。 | | |
| 司　琴 | 相公若问,夫人缘何祭一生人、言至流涕,又该怎生答复? | 曹　娥 | 哀哉身逝! |
| 辛　夷 | 你便说,譬若阮步兵之哭兵家女也。 | 张若虚 | 悲哉魂寂! |
| 司　琴 | 阮步兵? 兵家女? 夫人之言当真? | 曹　娥 | 惜哉不遇! |
| 辛　夷 | 不假。 | 张若虚 | 痛哉永离! 辛夷姐姐,小生欲将喜怒哀乐、嗔痴怨慕、爱恶离合,悉诉于你,怎奈是……<br>(唱)冥漠漠零落成泥,<br>　　　拈不起悲欢梦花笔!<br>(号啕)万般情切,越不过一个"死"字! 死生亦大矣! 死生亦大矣! |
| 　　　 | 〔辛夷、司琴下。 | | |
| 张若虚 | (呆怔)这个……(忽悲)呜啊! | | |
| 曹　娥 | 啊先生,辛夷哭你,情真意切,你该高兴才是,何故伤悲? | | |
| 张若虚 | (忽开颜)哈……哈哈哈! | 曹　娥 | (亦拭泪)先生莫哭。奴知一法,或可相救。 |
| 曹　娥 | 怎的又笑起来了? | 张若虚 | 你待怎讲? |
| 张若虚 | 曹娥姐姐! 你道阮步兵是哪个,兵家女又是何人? | 曹　娥 | 奴家往岁修行,闻说蓬莱仙岛有回生之药…… |
| 曹　娥 | 想是神仙美眷? | 张若虚 | 回生之药? |
| 张若虚 | 非也! | 曹　娥 | 曹娥不才,愿为先生求之。 |
| 曹　娥 | 莫非骨肉至亲? | 　　　 | (唱【尾声】)<br>　　　返魂一诉应有期,<br>　　　敢求灵药上天梯, |
| 张若虚 | 不是! | | |
| 曹　娥 | 料必金兰好友? | 张若虚 | 多谢姐姐! |
| 张若虚 | 错矣! 阮步兵者,阮籍也! 昔有兵家之女,才色殊绝、未嫁而夭,阮籍与之素昧平生,径往哭悼,泪下如雨,尽哀而还! | 曹　娥 | 不消。 |
| | | 张若虚 | 多谢姐姐! |
| | | 曹　娥 | 不消。 |
| 曹　娥 | 怎么? 此二人并不相识? | 张若虚 | 多谢曹娥姐姐! |
| 张若虚 | 并不相识! | 曹　娥 | 先生地府相候,奴家去去便回。<br>(唱)不叫志诚各东西! |
| 曹　娥 | 如此说来,辛夷祭悼先生,无干男女之私? | | |

## 第二折　海雾

|       |                              |       |                              |
|-------|------------------------------|-------|------------------------------|
| 　　　 | 〔蓬莱仙岛。<br>〔刘安一个滚翻跃出花丛。 | 刘　安 | (念)世人只道神仙好,<br>　　　做仔神仙也无聊。 |

　　　　　　忽见行来小娘子，
　　　　　　　略施变化戏娇娆。（隐于树后）
　　　　　［曹娥内唱上。
曹　娥　（唱【北黄钟·醉花阴】）
　　　　　　按落祥云降仙岛，
　　　　　　迎客瑶花瑞草。
　　　　　　看碧阙灵宵、雾霭香飘，
刘　安　（声似鸟鸣）小娘子、小娘子！
曹　娥　（唱）啊呀紫府啼青鸟！
刘　安　（凑近）嘻嘻，小娘子！（还归人形）
曹　娥　你是何人，戏耍于我？
刘　安　俺乃大汉苗裔、淮南王刘安是也！笃好神仙、潜心修行，炼丹服药，白日飞举。连带家中鸡儿狗儿，食了俺余落的灵药，也都升天得道！
曹　娥　敢问上仙，你那药丹，可能起死回生么？
刘　安　小事一桩！啊小娘子，俺看你已脱轮回，问此做甚？
曹　娥　只为幽冥界内，一书生被鬼使错拿，心思寰尘，忧肠如捣……
刘　安　放他还阳，乃阎罗之责，干你何事？
曹　娥　奴家见他投告无门，于心不忍，遂暂缓登仙，求药而来。
刘　安　正是善念难得。俺且将鸡犬吃剩的仙膏，与你些吧！（递药）
曹　娥　（接过）多谢上仙！（欲下）
刘　安　小娘子转来、小娘子转来。
曹　娥　上仙何事？
刘　安　俺来问你，那书生是男是女？
曹　娥　既为书生，自是男儿。
刘　安　是个老男儿还是个小男儿？
曹　娥　倒也不老。
刘　安　既是个小男儿，你须将仙膏还俺！（夺药）小娘子！你若自家服用，这药俺送你一车也使得；若给那书生服食，则怕你罪犯思凡，百年道行，毁于一旦！
曹　娥　这思凡之罪么……俺早已犯下了。
　　　　　（唱【刮地风】）
　　　　　　俺秋水流波阃殿角，
　　　　　　觑着他缓带轻袍。
　　　　　　虽知早该收心窍，
　　　　　　管不住眼儿不住儿瞧。
刘　安　爱美之心，众皆有之。当年穆天子瑶池参见，西王母也将他多瞧了几眼，这却不妨！
曹　娥　还有哩！听他弦歌清啸，说尽人间妙处，俺呵！
　　　　　（唱）欢引眉梢，乘云笑定扬州道。
　　　　　　明月桥，闹元宵，江波染笑。
　　　　　　催开了一枝桃夭夭破晓，
　　　　　　喜滋滋袖到阴司曹。
刘　安　花团锦簇，人见人爱。那蓝采和成天将个花篮儿提来提去、提去提来，亦不见责。这亦不妨！
曹　娥　更有甚者！
　　　　　（唱【古水仙子】）
　　　　　　俺护他，一缕幽魂泽畔飘。
　　　　　　陡见那红袖高鬟、素颜窈窕、
　　　　　　哭祭临江人梦杳。
　　　　　　杠翻腾，万叠心潮，
　　　　　　无非是风澹云摇，
　　　　　　两隔生死春寒峭，
　　　　　（夹白）俺侧身一旁、目睹其状，
　　　　　　难遏泪纷抛！
刘　安　啊呀糟了！正是"太上忘情"，只怕你这嘤嘤一哭，有亏修行、成仙难望！
曹　娥　成仙无望，倒也罢了。
　　　　　（唱【煞尾】）
　　　　　　一念凡心断难了，
　　　　　　要救他，魂返窠巢，
　　　　　（夹白）俺拼着五百年修行不要！
　　　　　　愿证得苍天恤怜情不老。
　　　　　还请上仙赐药相救！
刘　安　唉！你既有不拔之志，俺只得成人之美！（与药）
曹　娥　（接过）多谢上仙！曹娥去了。（下）
刘　安　（遥唤）小娘子，五百年后，俺还在这答儿等你！

# 第三折　江流

　　　　　［幽冥地府。
　　　　　［鬼使持桨内唱上。
鬼　使　（唱【北正宫·端正好】）
　　　　　　无底船，行脚快，

摇飞桨、波撞浪拍！
书生登船，阳世去哉！
[张若虚内应"来也"，上。

鬼　使　坐稳哉！
张若虚　多谢小哥！
　　　　（唱）仙方救返花月胎，
　　　　　　飘飘儿穿冥寨。
　　　　啊小哥，怎的此行不似来时之路？
鬼　使　阴司便是这般，有去路、无来路！
张若虚　看顶上盘旋一片，是什么鸟儿？
鬼　使　哪来的鸟儿，是些冤魂不得投胎，在此聒噪！
张若虚　恍惚之间，又何处？
鬼　使　此处唤作生死隘，过去便近阳世哉！
张若虚　啊呀呀，扬州在望了！看那拱似霓虹之处，可是明月桥？
鬼　使　正是。
张若虚　桥旁粉灿之处，可是桃花林？
鬼　使　正是。
张若虚　林前依稀堆着个馒头，却是何物？
鬼　使　自家宅第，怎么书生反倒不识？
张若虚　那、那、那难道是俺张若虚的坟茔么？
鬼　使　哈哈书生，待你离船登岸，从那坟茔之内钻将出来，便是个活人了！
张若虚　敢烦小哥，打桨泊岸！
鬼　使　（唱【滚绣球】）
　　　　　　船儿行，桨儿摆，
　　　　　　猛抬头波惊浪骇，
　　　　　　把俺扁舟一叶水底摔！
张若虚　好大的浪头！
　　　　（唱）心悸无端也身歪，
　　　　　　往生船滴溜溜偏在江曲赖，
　　　　　　闪过那暖烘烘岸上青苔！
鬼　使　如何苦划半晌，半步不前！难道你在阴司还有赊欠？
张若虚　小生哪来的赊欠！敢请小哥，多费心力……啊呀！（风起）
　　　　（唱）甚飓风把肝肠捉甩，
　　　　　　舟旋陀螺难倚挨，
　　　　　　怪哉恨哉！
鬼　使　看男船女船，往生多少，偏偏风急浪高，载你不动！难道当年俺一鞭拿错，今日又是俺一桨送错？
张若虚　不曾错、不曾错！小生还阳，是受了阎罗爷恩典、吃了曹娥姐辛苦的哇！
鬼　使　晓得哉！定是你起了贼心，垂涎曹娥姐姐，包天色胆，绊着你不叫走！
张若虚　小生岂敢！小生冤枉！
鬼　使　你再好生想想，枉死城中，落下什么？
张若虚　想俺孤零零来、赤条条走，居然落下什么……
鬼　使　再不登岸，误了归程，上元节都要错过哉！
张若虚　这、这、这……待俺跳下舟船，凫水而去！（欲跳）
鬼　使　慢来、慢来！如今你半人半鬼，不人不鬼，跳将下去，不得为人，连鬼都做不成了！
张若虚　小生不得为人，何须做鬼！（欲跳）
　　　　[空中传来飘缈凄恻的丝弦之声。
张若虚　（悚然）啊呀是她……是、是、是她！俺的琴卿！都怪小生归心似箭，竟将俺那凤凰琴遗在身后！怪道咫尺河岸再三难近！小哥掉头！
鬼　使　哪里去？
张若虚　奈桥去！
鬼　使　去做啥？
张若虚　携取凤凰，返魂重生！
鬼　使　只怕来不及哉。
张若虚　快走、快走！

# 第四折　月明

[唐肃宗乾元二年，正月十六。
[明月桥旁。
[张旭挂酒葫芦上。

张　旭　（唱【南越调引子·杏花天】）
　　　　　　月明星淡河桥走，
　　　　　　穿新柳，又近坟沟。

小老儿张旭，自故友张若虚去后，俺年年祭扫，岁岁悼亡。今日再去坟前浇几杯薄酒！（惊见）怎生碑石掀倒、室穴洞开！看这情状，不似谁个进去，倒像有人出来……
[张若虚携琴内唱上。

张若虚　（唱）归来闲把桃枝嗅，

　　　　　行经处，望断妆楼。
　　　　[张若虚与张旭撞上，张旭大惊。
张　旭　有鬼、有鬼！
张若虚　小生是人，不是鬼！
张　旭　是人？
张若虚　非鬼！
张　旭　啊呀呀，(前后打量)看这影儿，长长短短，随着身儿，果真俺的若虚贤弟回来了！
张若虚　贤兄！啊贤兄，从前元宵，扬州城九陌连灯，何等热闹，怎么今年凄凄恻恻、冷冷清清？
张　旭　此皆兵祸所致！贤弟死了一世，那开元天宝、李杜文章，倾国倾城、杨妃一笑，尽皆错过，空对断壁颓垣、炙冷杯残！
　　　　(唱【亭前柳】)
　　　　　昔日万户侯，
　　　　　收拾青门对瓜畴。
　　　　　方吟清平调，
　　　　　已放夜郎囚。
　　　　　三尺绸，挂个相思扣；
　　　　　花月羞，把马嵬填做断魂丘！
张若虚　闻兄之言，好不伤心！
张　旭　幸有这杯中之物，聊慰愁怀！来、来、来，饮酒、饮酒！
张若虚　啊贤兄，繁华落尽、兵燹未已，治世文章，尽皆不再，未知她……她、她、她可还在么？
张　旭　她么……？
张若虚　"她"呀！
张　旭　喔，她！她倒还在。
张若虚　她既还在，可会来么？
张　旭　这个……
张若虚　贤兄、贤兄……呀，他已睡熟了。
　　　　[张若虚抱琴而起，缓步桥头。
张若虚　上元节呀明月桥，好辛夷哇好姐姐！当年小生苦苦等你，误入幽泉；今朝死而复生，再等你桥头来祭、桥头来祭！(眺望)好春色也！
　　　　[辛夷上。
辛　夷　好江色也！
张若虚　好花色也！
辛　夷　好月夜也！
张若虚　(唱【小桃红】)
　　　　　邂逅东风不识愁，
　　　　　推送春色如旧也！
辛　夷　(唱)烁烁依然，
　　　　　宛转江洲。
张若虚　(唱)陌树簪婉柔，
　　　　　一般样披霞着绸。
辛　夷　(唱)月浮游，久淹留，
　　　　　明如釉也！
张若虚　看这江波流银，皓月高照，
辛　夷　花林锦簇，春夜撩人……
张、辛　桩桩件件，好似当年！
张若虚　我张若虚呵！
　　　　(唱)还倜傥，少年头。
辛　夷　想奴家呵……
　　　　(唱)白鬓丝，岁已秋。
　　　　[两人倏忽相遇。
张若虚　夫人有礼。
辛　夷　见过先生。看先生风尘仆仆，莫非远道而来？
张若虚　远……远得很。
辛　夷　敢问先生，来此做甚？
张若虚　小生在此，等候一人。
辛　夷　等候一人？
张若虚　是个巧笑倩兮的美人！
辛　夷　这倒不曾见。
张若虚　(自思)错了、错了，流光似箭，年少不再！(对辛夷)小生等一个娴雅妇人！
辛　夷　妇人么……也不曾见。
张若虚　夫人何故流连于此？
辛　夷　奴家来此，祭悼一人。
张若虚　祭悼一人？
辛　夷　是个年少夭亡的才子、神龙年间的探花！
张若虚　这探花么……
辛　夷　探花张君。
张若虚　你待怎讲？
辛　夷　探花张君！
张若虚　呀！她、她、她莫非便是……
　　　　(唱【江神子】)
　　　　　甚钲鼓叩人万搓千揉，
　　　　　眉舒眉皱，酸哽交喉，
　　　　　好一部遥迢心事泪难收！
辛　夷　先生所等之人，怕是不会来了。
张若虚　小生所等之人来矣！
辛　夷　哦，那美人来了？
张若虚　(怔怔)来了……
辛　夷　那妇人也来了？
张若虚　(微笑)来了……

辛　夷　夜色渐浓，奴家告辞。（欲下）
张若虚　夫人转来、夫人转来！
辛　夷　先生何事？
张若虚　这个……
　　　　（唱）解释欢戚更怅惘，
　　　　　　向春江歌取青丝共华首！
　　　　啊夫人，小生生若浮萍、远走多年，思乡情切，怀琴而归。今偶得一诗，因弦为歌，烦君相和，不知尊意如何？
辛　夷　愿试为之。
张若虚　多谢夫人。（抚琴而歌）
　　　　（唱【琴歌】）
　　　　　　春江潮水连海平，海上明月共潮生。
　　　　　　滟滟随波千万里，何处春江无月明！
　　　　　　江流宛转绕芳甸，月照花林皆似霰。
　　　　　　空里流霜不觉飞，汀上白沙看不见。
　　　　　　江天一色无纤尘，皎皎空中孤月轮。
　　　　　　江畔何人初见月？江月何年初照人？
　　　　　　人生代代无穷已，江月年年只相似。
　　　　　　不知江月待何人，但见长江送流水
　　　　　　……
辛　夷　先生此作，可有诗题？
张若虚　无题。
辛　夷　莫若题曰《春江花月夜》……
张若虚　《春江花月夜》！
　　　　（唱【琴歌】）
　　　　　　白云一片去悠悠，青枫浦上不胜愁。

辛　夷　（唱）谁家今夜扁舟子？何处相思明月楼？
张若虚　（唱）可怜楼上月徘徊，应照离人妆镜台。
辛　夷　（唱）玉户帘中卷不去，捣衣砧上拂还来。
张若虚　（唱）此时相望不相闻，愿逐月华流照君。
辛　夷　（唱）鸿雁长飞光不度，鱼龙潜跃水成文。
张若虚　（唱）昨夜闲潭梦落花，可怜春半不还家。
辛　夷　（唱）江水流春去欲尽，江潭落月复西斜。
张若虚　（唱）斜月沉沉藏海雾，碣石潇湘无限路。
　　　　　　不知乘月几人归，落月摇情满江树。
　　　　［暗处，张旭苏醒。
张　旭　好酒哇好酒！
　　　　［张旭以发为笔，踏舞狂书，天幕之上，狂草翩连！
张若虚　（唱）人生代代无穷已，
　　　　　　江月年年只相似。
　　　　　　不知江月待何人，
　　　　　　但见长江送流水！
　　　　　　…………
　　　　［灯渐暗。
　　　　［曹娥暗上。
曹　娥　正是：
　　　　（念）阎王殿错拘探花郎，
　　　　　　辛夷女月夜祭春江。
　　　　　　张伯高乘醉写狂草，
　　　　　　张若虚孤篇压全唐。

　　　　　　　　　　（全剧终）

# 落月摇情满江树
## ——《春江花月夜》创作谈

罗　周

　　偶读闻一多先生《宫体诗的自赎》，其极赞张若虚《春江花月夜》道："一个更深沉、更寥廓、更宁静的境界！……有的是强烈的宇宙意识，被宇宙意识升华过的纯洁的爱情，又由爱情辐射出来的同情心，这是诗中的诗，顶峰上的顶峰！"忽然心动，便提起了笔。

　　说是《春江花月夜》，可我并不想只是因诗之意敷衍一段故事，亦不想只是给张若虚做一篇传记。全诗至打动我的，乃是："江畔何人初见月？江月何年初照人？人生代代无穷已，江月年年只相似。不知江月待何人，但见长江送流水！"令我无法停止思索的是，究竟是怎样一个人、经历了些什么事，才能将宇宙与人生的关系看得这般淡定、透彻。史载张若虚之生平，只有寥寥数笔，这恰恰给创作者以想象的空间。我想，他必是个多情种，他必经历了爱、经历了生又经历了死，他必从死亡、生存与爱情狭长的甬道里走过，走过了无数最浓烈的欢喜和悲哀，为着那求之不得之事颠倒衣裳、若痴若狂……然后，所有的痴狂从他身上静静脱落，归结为一轮明月高照，唯有这样，他才能写出这样的诗。是的，我写的不光

是爱情,我是在放纵狂悖的幻想,试图追索这首诗的诞生。写着写着,总是忍不住笑出来。

在潜江"中青年编剧读书班"上,我曾被问及该剧创作的最得意与最艰涩之处。我回答说至爱下本的《相望》,这是一折典型的生旦戏。男女近在咫尺,却阴阳两隔。他焦灼、狂热、情意缠绵、胡思乱想;她沉静、悲伤、至情至性、款款从容……其情绪既相互呼应,又像两只分飞的燕儿,我所喜欢的,大抵便是这动静、男女、悲喜、哀慕之间无法逾越的无奈。而要说艰涩,颇费了番辛苦的是最后一折《月明》。这是川流归海之时,是被期待的高潮,我需要一个触发点,使《春江花月夜》全诗得以喷涌。灵犀迟迟不到,我便在初稿里糊弄了过去。直至有一天,我站在镜前,想着我若也像张若虚一般,误入阴曹,再还魂人世,我走到我至爱之人面前,他识不得我,我亦不可一五一十讲述原委——试想,若张若虚走上前,直挺挺告诉辛夷我便是谁谁谁,那真是焚琴煮鹤、大煞风景——这时,我所爱的,问我一句"你是哪儿的",我如何作答?我一个字亦说不出,亦不必说,镜中那个我,霎时泪流满面。我便这样得了《月明》里辛夷问出的那一句:"先生从何而来?"

我从生处来、从死处来,我从人们以为的最欢喜的欢喜处和最苦楚的苦楚处来,每走近人间一步、每走离阴司一步,灵魂都像浪花在巨岩上撞碎,我不断地撞碎自己,好叫我走到你面前来。

虽说未必有多趣致,可我彼时所能想到的,也就只有这么些。

我呢,终究是个任性的人。剧本写到一半,平白地没了耐心,便停下笔来。闲翻古时诔文,其多以天干地支记述祭日。之前我给张若虚胡诌了个"神龙二年正月十七日卒",这时就便去查查干支。只见万年历上,在这一天旁,赫然标注了"月全食"!看得我后脊凉飕飕的,内心却生出了一味温暖。哟!那一天,明月桥边,月亮悄悄隐没,瘦高个儿的诗人,飘飘忽步入幽司,怀着他满心满腹的爱、满心满腹的期盼与留恋……啧啧啧!冥冥中只觉得,张若虚真是这么死的、又这么样地活过来……我琢磨着,好罢,许是天要我将这东西写完,于是我就将它写完了。

## 创造的光彩　现代的光彩
### ——看昆曲《春江花月夜》
#### 王　馗

昆曲,毫无疑问是古典戏曲的代表。面对它的古典品质,极端者甚至认为昆曲只保留和传承古典的文学、音乐和表演艺术,就能实现在当代乃至后世的无限延续。虽然一个时代需要有一个时代的创造,昆曲也试图在不同的时代中与时相偕,但历史却显示出近百年来"昆班所演,无非旧曲"的尴尬,众多的新创作品在古典经典的映衬下,多少显得黯淡无光。由此,戏曲界似乎更加坚信了一点:昆曲只属于古典。而《春江花月夜》的出现,却让人看到了创造的光彩、现代的光彩。这部原创作品是否已经实现了"现代昆曲",当然取决于此后是否有相继的作品问世,但它无疑开启了昆曲"现代化"的进程。

剧作者罗周的艺术创造终结了多年来被人诟病的用长短句式的韵文或者蹩脚的填词填曲、甚至直接用粗陋的齐言板腔体文字,来掩盖昆曲创新作品文学性不足的局限。她的艺术创造塑造的是美轮美奂的艺术场面,张扬的是才子佳人式的情感纠葛,实现的是昆曲诗情画意的舞台境界,保持了昆曲从业者力图坚守昆曲艺术品质的终极追求。戏曲界和观众对此都叹服不已。但是,这些创造对于昆曲而言是不够的。昆曲的艺术体系归根结底是将诗性的文学作为表演艺术的最高宗旨,罗周面对的题材是张若虚创作咏诵《春江花月夜》的传奇故事,其挑战在于,必须用昆曲的诗性文学来实现对这首诗歌的准确诠释。清人王夫之在《唐诗评选》中将张若虚的诗篇评为"句句翻新,千条一缕,以动古今人心脾,灵愚共感",能够实现共感"今人"的力量根源,则在于诗性文学必须具备的现代解读。显然,罗周做到了,不仅凸显了诗性文学的专长,而且赋予了昆曲截然不同的美学质感,让昆曲的古典特征脱胎换骨地具备了现代品质。

罗周在这部剧作中设定了"秋水流波"的"三眼"观望,用张若虚与女子辛夷相望相许而无所交集、相思相感而"无干男女之私",来渲染情感与时间的错位。剧中张若虚在钟情于桥上投来的三次观望后,竟然不甘转轮地狱,一心将深情寄寓于一厢情愿的姻缘,直至神奇地复生,面对与之相隔有年而终归陌生并且已经步入老年的

辛夷,而此时,他们生活的时代已经历了帝王更替、兴亡变幻。这种时间的错位和情感的不对等,不但指向了对生命个体的感怀,也指向了对历史流变的感伤,凸显出永恒的无可奈何和深情自度。

剧中被罗周强化的"情",延续了明清以来被文人们不断诠释的"情",也包含着现代社会对于普通人性的悲悯之"情"。因此,在《春江花月夜》的人、鬼、仙三界中,那个在人界中错乱而不堪的"情",在鬼界中成了阎君的一再开恩,在仙界中成了曹娥、刘安的凡心大动。这就让该剧在张若虚和辛夷的情感与时间错位之外,又增加了神仙鬼灵的遥感怜惜。这种贯穿着人性风采的叙述,以及针对现代情感所张扬的心灵宣叙,正是现代社会与现代观念中必须具备的理性与自觉。该剧在深层的戏剧结构与文学遐想中,用体现着现代观照的诗性笔法,来塑造一首千古流传的诗歌得以延续至今的异代感通和心灵理解,对昆曲文学表现手法进行了超越,又真切地嵌入了现代戏剧所追求的格调和思想,成为迥异于传统昆曲的新形态。

罗周的文本创作所达到的艺术高度,需要表演、音乐、舞美,特别是导演的深切理解和体味。目前的舞台二度创作还有较大的提升空间。特别是现在的舞台呈现,影响观感的浓重烟雾、指向不明的舞台支点、被刻意具象化的鬼界幽灵,包括那些不合昆曲本体表演风格的身段表演与人物调度,都影响着这部剧作的品质。这些舞台上的瑕疵,虽然在创作者那里或许被看作是该剧与昆曲传统的距离强化,但毫无疑问地削弱了剧作文学色彩的明媚通达和诗心的婉谐圆融,当然也影响了剧作本身的境界升华。

尽管如此,《春江花月夜》这部充满现代诗性的剧作,让人沉浸在用戏曲吟诵的诗歌中,体验着跨越时代、跨越年华、跨越生死的现代感性之美,在嚣杂的现代社会中,张扬着这个社会本该具有的清净与多情;也让古典昆曲传统在现代诸多戏剧创造手法中涅槃而生,实现了古典向现代的跨越,值得为之喝彩。

(作者系中国艺术研究院戏曲所所长)

# 苏州昆剧传习所2018年度推荐剧目

## 乾嘉古本《红楼梦》(2018年演出本)

艺术总监:顾笃璜
原　　著:仲振奎、吴　镐
剧本节选:顾笃璜
文学顾问:朱栋霖、董　梅
艺术指导:王　芳
导　　演:朱文元、薛年椿
策　　划:朱玲丽、其　正
服装设计:丁绍荣
音乐整理:顾再欣
化妆造型:刘永辉
技　　导:王如丹
统　　筹:薛年椿
舞台监督:史庆丰
剧　　务:苏逸伦

**演员**(按出场先后)
宝　玉:吕志杰、吴超越
黛　玉:沈羽楚
紫　鹃:汪　钰
李　纨:陈艳漪

**乐队**
音乐整理:顾再欣
鼓:周文达
小锣:许照生
笛:姜伟军
笙:薛　峰
提胡(提琴):翁再庆
曲　弦:周跃达
阮、唢呐:顾再欣

## 第一折：葬花

[宝玉上。

（唱【山坡五更】）

　　忒匆匆韶春已暮，
　　乱纷纷落花如雨。
　　急煎煎子规唤人，
　　闷恹恹一腔心事和谁语。

小生与林妹妹两小无猜，同心已久。自谓今生得一知己可以无憾。不料她搬进园来，性格忽然一变，若远若近，若喜若嗔，倒教小生无从揣度。偏遇这暮春时候一片风花，好难消遣也。

（唱）心缘在、信誓虚、情怀误，
　　只为神光离合无凭据，
　　长恨绵绵那和春去。

出得怡红院来，你看落红成阵丛绿成荫。不免依花藉草，把这会真记披阅一番，以解闷怀则个。呀，早落得满身花片也。我想美女名花，皆天地至灵之气，那美人全在温存，这花片儿岂宜践踏，待我送入沁芳桥下，做个水葬湘妃，也不枉怜香惜玉一场。嗳，只是这地上的还得扫起才好，待我把它葬送了，回来再处。

　　花鲜润水洁清无尘汙，
　　你看明霞千点千点随波去，
　　流出仙源知他何处。

[黛玉上。

黛　玉　（唱【斗鹌鹑】）

　　则俺是瑶岛司花，
　　常惦记珠宫艳友。

（唱【紫花儿序】）

　　早贮过绛纱囊丹砂几斗，
　　回避了催花雨过眼缤纷，
　　又遭着妒花风拂面飔飔。
　　不分明芳春竟去，
　　无倒断花梦谁留？
　　飘流，
　　这是薄命红颜榜样否？
　　怎怪的烟荒月瘦，
　　燕嫩莺痴、蝶怨蜂愁。

黛　玉　宝哥哥，你在此看什么书呢？
宝　玉　呀！原来是妹妹，你来得正好，我和你将这落花扫起者。
黛　玉　且慢！将书拿来看。
宝　玉　没有什么书吓！
黛　玉　你又来了，一本书儿也这样藏头露尾。若不拿来，我就恼了。
宝　玉　呀，恼了。妹妹如何恼得，但是与你看了休要告诉别人。
黛　玉　我晓得，快取出来。
宝　玉　喏，请看。
黛　玉　是好文字也！

（唱【天净沙】）

　　这的是，艳盈盈金荃集上词头，
　　俊翩翩玉台咏里风流，
　　著超超红豆场中圣手，
　　原来词曲之中也有天仙化人手段，
　　好一似锦翻翻飞琼回袖，
　　韵悠悠霓裳在月殿龙楼。

宝　玉　妹妹，看得好快吓！
黛　玉　你道俺女孩儿家便无一目十行的本事么？
宝　玉　妹妹，你道好不好？
黛　玉　果然有趣。
宝　玉　我是个多愁多病身，你便是倾国倾城貌……
黛　玉　呀！

（唱【调笑令】）

　　你怎生信口便胡诌，
　　道倾国倾城病与愁，
　　甚心肠爱把奴欺负，
　　好端端少年的心友，
　　定要到参辰路儿相背走，
　　问哥哥作甚来由？

黛　玉　我去告诉舅舅，看你如何！
宝　玉　妹妹，饶过我这次罢。好妹妹，我只是一时间语言昏聩，失于检点，倘属有心，便堕落沁芳桥下变……
黛　玉　噤声！

　　做甚便盟神立咒，
　　敢则你失心中酒，
　　呸！兀的不是个银样镴枪头！
　　我们扫花去来。

宝　玉　是。
黛　玉　（唱【秃厮儿】）

扫不尽锦闱前蜂衔雀攒，
只免了锦鞋边玉蹁香踩，
恨只恨东风倖薄不耐久。

宝玉　妹妹，我想美人如花，你未来之先我已兜了一衣襟送入沁芳桥下去了。如今我们还送到那里去罢。

黛玉　桥下水气虽清，但是流出园门便有许多秽浊，岂不污了此花。

宝玉　那便怎样呢？

黛玉　我在那湖山背后立了一个花冢，尽使碎绿残红皈依净土，你道如何？

宝玉　吓吓，妙吓！想我宝玉也算惜花，怎及妹妹这般精细体贴。

黛玉　免劳谬奖。

（唱）但教归净土，
　　　较胜付东流沉浮。
来此已是，大家葬花则个。

宝玉　是。呀，妹妹为何掉泪来？

黛玉　偶有所感耳。

（唱【圣药王】）
则这花一丘土一丘，
知他能共我合山丘，
便道情不休意不休，
不休休到底也休休，
咳，那不为花愁。

宝玉　妹妹珍重玉体，莫常常愁闷。

（贴幕后　吓！二爷，太太请你呢。）

宝玉　妹妹，我先回去了，你也早些回去罢。

黛玉　知道了，哥哥先请罢。

宝玉　香词归绣口，花梦隔琴心。

黛玉　宝玉去了，不免回转潇湘馆去者。
唉，侬今葬花人笑痴，他年葬侬知是谁。
一朝春尽红颜老，花落人亡两不知。

（唱【麻郎儿】）
我好似雨中花香荐玉愁，

水中萍蒂小枝浮，
百忙里芳心厮搆，
又何曾性格钩辀。

（唱【幺篇】）
只为的面羞，事丑众口，
做不得雾非花。
夜度明休，
待博个水和鱼，
天长地久。
不提防喜成嗔、薰香犹臭。

（唱【络丝娘】）
他其实充性儿言投意投，
他料不至将无作有只俺呵。
话到了咽喉却难剖，
闪得他一场消瘦。

（内唱）
似这般都付与断井颓垣，
良辰美景奈何天。
则为你如花美眷，
似水流年。

紫鹃　（上）水流云不定，花落鸟空啼。
我紫鹃为寻姑娘至此，原来却在这里。吓，姑娘，怎生独自一人坐在此痴神流泪？是谁得罪了你么？

黛玉　非也！我触景伤情。你哪里知道，扶我回去吧。

紫鹃　是。呀！姑娘嗽病又起了。唉！

黛玉　（唱【煞尾】）
柔肠断尽由他嗽，
甚年光商量健否。

紫鹃　姑娘到底为着何来？还须自家保重才是。

黛玉　紫鹃吓，
（唱）您待要叩根源，下一个解愁方。
只问取惹烦冤，那三尺扫花帚。

紫鹃　姑娘看仔细。

# 第二折：听雨

黛玉　奴家前日因宝玉受责，未免心疼。走去看他，又怕泪眼不干，被凤二嫂取笑，只得悄地回来。哪知他命晴雯送来半旧鲛帕两方，奴家初意不解，既辗转寻思，方猜到他的用意，不觉悲喜交集。当下在鲛帕之上题诗三绝。忽然一病淹绵，将次两月。作好作歹，医药无灵。唉，我想生死有

命,非人力所可勉强。只是奴家伶仃孤苦,所愿都虚,一理鬼录冤沉,人天梦断,不免痴魂难化耳。

(唱【梁州新郎】)

眸空凝血,身难自了,
苦杀我回肠千道,
月残花谢,
谁知黛玉今朝。
便算知心留,
想玉骨成灰,
小梦烟空抱。
浮生如寄也忒萧寥。
石火泡光容易消,
聪明误、精华耗,
算虚生浪死殊堪笑,
何处是我依靠?

想我和宝玉,虽然情投意合,争奈我千里依栖,无人做主。舅母本也不甚怜爱,加以凤二嫂百般诋毁,致老太太心上也冷落了许多。唉,看来是无益了。只是两下痴心,终归不遂。即使觍颜人世,亦甚无聊,倒不如早赴泉台,倒落得个身心干净也。

(唱【锦上花】)

既不呵食同器居共牢,
不如去跨斑龙吹洞箫。
纵小梁清,
未许领仙曹。
且下个他日种来世苗,
但可能前生债后世消。
猜不透三生缘法,
枉煎熬地倩魂飘。

听外边风雨,聒得人越不耐烦也。

(唱【锦中拍】)

我只听空檐乱敲,
杂一片风箫,
又兼着花和树,
萧骚不了。
竹和蕉淅泠相闹,
不住的骤红阑铁马频摇,
助愁人许多烦恼,
一声低一声又高,
厮搅着雨惨风号,
风悲雨啸,

和我这泪踪儿流到晓。

不免题诗一首,以写闷怀。唉。

(唱【锦后拍】)

觑着他忍天心把人抛,
闪的我病他痴做成焦。
可甚的心盟无处缴,
怎怪得悲秋气,
红颜易老。
站秋窗风雨夜萧条,
独把这一首秋词吟了,
疏喇喇秋声到耳人寂寥。

宝　玉　(上)衔泥别过馆,含意慰愁人。
紫　鹃　吓! 姑娘,宝二爷来了。
宝　玉　吓! 妹妹,今儿身体可好些么?
黛　玉　哪里来的这个渔翁?
宝　玉　这是北静王送的,唯有这斗笠么有趣,上头顶是活的。我送妹妹一顶,这下雪天很可戴得。
黛　玉　我不要,戴上那个岂不成了画儿画的和戏上扮的渔婆儿么?听外边这样风雨,你怎么倒来了?
宝　玉　我想风雨长宵,妹妹么必然孤闷,特来和你说话排遣。
黛　玉　唔,你如今大好了。我因抱病,多日没来看你。
宝　玉　不敢。妹妹这儿天可吃药了么?
黛　玉　药是吃着,只是无甚效验。
宝　玉　妹妹的病,都由郁结所致,总要排遣静养才好。
黛　玉　唔。
宝　玉　呀! 原来妹妹在此做诗。妹妹、好妹妹,给我看看罢!
黛　玉　偶尔间吟,略无好句,你便看去。
宝　玉　"秋窗风雨夕",这题倒与《春江花月夜》相似呢!
黛　玉　此诗原拟此格。
宝　玉　(唱)秋花惨淡秋草黄,耿耿秋灯秋夜长。
　　　　已觉秋窗秋不尽,那堪风雨助凄凉。
　　　　助秋风雨来何速,惊破秋窗秋梦续。
　　　　抱得秋情不忍眠,自向秋屏挑泪烛。
　　　　泪烛摇摇爇短檠,牵愁照眼动离情。
　　　　谁家秋院无风入,何处秋窗无雨声?
　　　　罗衾不耐秋风力,残漏声催秋雨急。
　　　　连宵脉脉复飔飔,灯前似伴离人泣。
　　　　寒烟小院转萧条,疏竹虚窗时滴沥。
　　　　不知风雨几时休,已觉泪洒窗纱湿。

读妹妹此诗使我寸肠欲断也。

(唱【骂玉郎】)

铸雪裁云锦句敲，
　　一似清商怨和玉箫。
　　空江呜咽送回潮，
　　感心苗不觉的气沮神摇，
　　为痴生郁陶、为痴生郁陶。
　　倚红笺怨写秋宵，
　　泪模糊未消、泪模糊未消。
　　痛杀我相思盈抱，
　　苦了他乱愁如草。
　　隔香衾梦想魂劳、
　　隔香衾梦想魂劳，
　　问何时金屋深贮阿娇？
妹妹，
　　任渐沥沥窗儿外，
　　那断雨零飘。
　　你是个病烦人，
　　要强寻欢笑。
妹妹，夜深了，我先回去了。你也早些安歇罢，我回去了。紫鹃。

紫　鹃　有。
宝　玉　你去叫小丫头点灯罢。
紫　鹃　是。
黛　玉　且慢，外边风雨甚大，怎点灯笼？
宝　玉　不妨，是羊角的。
黛　玉　紫鹃，取那玻璃绣球来。

紫　鹃　是。
黛　玉　这个比羊角的明亮些，正是风雨天用的。
宝　玉　是吓，我那里也有一个，就怕他们打破了，所以没有点得。
黛　玉　可又来了，我倒问你，跌了灯值钱呢，跌了人值钱？几时又变出这剖腹藏珠的脾气来。紫鹃。
紫　鹃　有。
黛　玉　送了二爷去。
紫　鹃　晓得。
宝　玉　不用她送，我自照了去吧。
黛　玉　如此仔细路滑，好生行走。
宝　玉　是，妹妹再会了。
黛　玉　请罢。
宝　玉　（唱【尾声】）
　　风天雨地玻璃耀，
　　这分明心灯留照。
宝　玉　吓！妹妹。
黛　玉　怎么又回来了？敢是忘了什么？
宝　玉　不是，我特来问你倘要什么东西，你就告诉我，我好向上头要去。
黛　玉　是了，等我夜间想起来再告诉你罢。
宝　玉　如此请了。
黛　玉　请。唉，难得他百样的殷勤来破薛恼。
紫　鹃　姑娘，你听这样风雨。难得二爷特来相伴，你再休要伤感了，进去睡吧。

# 第三折：焚稿

紫　鹃　［上。
　　（唱【青琐恨痴郎】【琐窗寒】）
　　　　负心人愧比温峤，
　　　　可怜他恨胜长门困阿娇。
　　　　支离病榻耐这愁宵，
唉，姑娘往常病着，从老太太起到各位姑娘，无不殷勤探问，今日并无一人到此。
　　（唱【恨萧郎】）
　　　　药烟低袅帘栊悄，
　　　　孤单单我相伴也，
　　　　我更凄寥。
　　（唱【痴冤家】）
　　　　只怕他轻轻怯怯易香消，
　　　　殓珠襦有谁依靠？

姑娘此刻觉得好些么？请静养数天，可望大好了。
黛　玉　我怎么能够就死呢？
　　（唱【红雨湿香罗】【红衫儿】）
　　　　好情缘断送的我残生巧，
　　　　真成就如此收梢。
　　　　也休怪爱海多颠簸，
　　　　只痛的椿萱谢早。
　　（唱【香罗带】）
　　　　拜膝下喜非遥，
　　　　则盼金鸡剪梦魂便销。
　　　　说甚么到劫难超也，
　　　　难道是恋着潇湘泪愿抛？
紫　鹃　姑娘，事到如今丫头不得不说了。姑娘的心事

我们也都知道的,这意外之事是再没有的。宝玉这等大病,怎么做得亲呢?劝姑娘别听浮言,自己安心保重才是。

黛　玉　(唱【孤雁啼秋月】【孤飞雁】)
　　　　　我向似蜾蛾自吐丝缠绕,
　　　　　累的个乱愁盈抱。
　　　　　到如今寸心儿月静云空了。
　　　　(唱【秋夜月】)
　　　　　还相劝身躯保重好,
　　　　　何物是身躯要保重好。
　　　　紫鹃,取我的诗本,有字的。
紫　鹃　姑娘,姑娘且安歇一回,何苦如此。
黛　玉　(唱【有才都有恨】【风检才】)
　　　　　且毁了泪句冰绡,
　　　　　怕留下恨种情苗。
　　　　(唱【中都悄】)
　　　　　猛然的神昏耗,
　　　　　心目摇摇几待颓倒。
紫　鹃　姑娘休要自己生气。
黛　玉　将火盆移近些。
紫　鹃　完了,都烧坏了。
黛　玉　(唱【恨萧郎】)
　　　　　凭他慧火焚愁稿,
　　　　　何须又惜囊下桐焦,
　　　　　高山流水知音杳。
黛　玉　紫鹃。
紫　鹃　姑娘。
黛　玉　紫鹃。
紫　鹃　姑娘。
黛　玉　紫鹃。
紫　鹃　姑娘。
黛　玉　紫鹃妹妹,你是我最知心的。虽是老太太派来服侍这几年,我当你亲姊妹一般看待的。
　　　　(唱【八仙奏乐】【水红花】)
　　　　　多承你拌愁人月夕与花朝,
　　　　　絮叨叨不许人烦恼,
　　　　　数年来一般的耐尽了煎熬。
　　　　(唱【渔父】)
　　　　　知心着意的青衣少。
　　　　(唱【啭林莺】)
　　　　　只指望泉烟常侍云翘,
　　　　　随肩并影同悲笑,
　　　　　又谁知一瞬先凋。

(唱【山坡羊】)
　闪的你有谁共调,
　闪的你似失群孤鸟。
　只怕到寒清明,
　梦儿中尚把我"姑娘"叫。
你休要如此,我还有话嘱咐你。

紫　鹃　我晓得。
黛　玉　我死之后,叫他们念亲戚份上,把我这口棺木是要送到我爹娘坟上去的。
紫　鹃　姑娘、姑娘!
黛　玉　(唱【二郎神】)
　　　　　拼一弄晓风吹去元神,
　　　　　散荡惊飘,
　　　　　冷汗透心窝心乱搅。
　　　　扶我进去吧。
紫　鹃　姑娘,且静养一回。
黛　玉　咳!
　　　　(唱【集贤宾】)
　　　　　事到今朝,
　　　　　只待的断魂缥缈。
　　　　(同下)
　　　　(李纨上)
李　纨　(唱【痴新郎】【痴冤家】)
　　　　　猛地里听的霎耗,
　　　　　教我掩泪来到,
　　　　　这都是,凤姐儿,
　　　　(唱【贺新郎】)
　　　　　妄谈金玉天缘妙,
　　　　　累的她心盟木石轻抛掉,
　　　　　姻缘簿生圈套。
　　　　我李宫裁,听说林妹妹不好了,因此急急赶来。咳,姐妹之中,她的容貌才情唯有青女素娥可以仿佛一二。小小年纪,就做了北邙怨女,真是可怜。来此已是潇湘馆门首,怎么寂无声息?
黛　玉　宝玉你好、宝玉你好!
李　纨　呀,哪里来的一片音乐之声?且向房中看去。
紫　鹃　姑娘啊,
　　　　(唱【秋夜哭春花】【秋夜雨】)
　　　　　琉璃小命不坚牢,
　　　　　一缕的香魂消散了。
　　　　　负心人锦帐风和,
　　　　　埋恨女灵帷月冷,
　　　　　似这般酸苦凭谁告?

紫　鹃　大奶奶！
李　纨　紫鹃妹妹，看来今夜是不能入殓的了。
紫　鹃　大奶奶，你是有情有义，还来送我姑娘，也不枉相好一场。他、他们这般相待……
　　　　（唱【满园春】）
　　　　　说什么掌中珠金屋藏娇，
　　　　　太太是姑嫂争如姊妹好。
　　　　　老太太是亲生女早亡了，
　　　　　信他们谗口花言巧，
　　　　　炎凉态我知道。
李　纨　好孩子，你把我的心都哭乱了。
　　　　（唱【啼煞】【莺啼序】）
　　　　　这是瑶花易谢数难逃，
　　　　　总不许红颜寿考，
　　　　方才听得隐隐音乐之声，想必是接你姑娘去成仙的。你也休得太伤感了。
　　　　　料的她趁罡风梦远云遥。
　　　　且止悲痛，好商量正事。

## 第四折：诉愁

　　　　[宝玉上。
宝　玉　（唱【醉花阴】）
　　　　　吊影惭愧深太息，
　　　　　活怕了罗纨丛里。
　　　　　为什么留下我受孤凄？
　　　　　眼睁睁木石缘非。
　　　　　又强认是画眉婿，
　　　　　走丰都尚恐路途迷，
　　　　　转做个未亡人如旅寄。
　　　　小生自从失玉以来被病魔所困，神志昏迷。林妹妹骤归黄土，小生娶了宝钗，铸成大错。可恨啊可恨！前日在病中已到冥关，那来人说黛玉并不在此，林妹妹一定是瑶宫去了。我这浊物可有慧根，好去寻他，孤零。此中只以眼泪洗面的日子怎生过得？一腔心事只可诉与紫鹃，怎奈我几次低声下气地问她，她从没有一句话儿回我。今晚他们都到老太太跟前去了，且待紫鹃到来，和她诉说一番，稍舒愁闷也。
　　　　（唱【金莲子】）
　　　　　泪偷啼，
　　　　　翠竹依然彩凤飞，
　　　　　好教我只影无依，
　　　　　怕见他鸳甋鸳帐人欢喜。
　　　　呀，紫鹃姐姐请坐了。我求你今日把姑娘临去的一番语言情景告诉我知道。
紫　鹃　二爷倒还念着我们的姑娘么？人已死了，提她作甚？
宝　玉　紫鹃姐姐，你在此终日眼见的，还不晓得我这苦情么？
　　　　（唱【菩萨梁州】）
　　　　　那里是玉镜夫妻，
　　　　　这里是赤绳误系，
　　　　　欺人病迷结下衿缡。
　　　　　我几曾春风并翼乐双栖？
　　　　　我几曾比肩影到菱花里？
　　　　　只落得临风对月长吁气，
　　　　　千秋恨。
　　　　　我和你，
　　　　　怎么蕙性兰心尚未知，
　　　　　更添我湿哭干啼。
紫　鹃　二爷到底要问我姑娘什么？
宝　玉　紫鹃姐姐，这都是他们作弄的，好端端把一个林妹妹断送。就是她死，也该叫我见个面儿说个明白。前日三姑娘说的，林妹妹临死好不怨我。
紫　鹃　这也有的。那宵呵，
　　　　（唱【梁州序】）
　　　　　她身凭燕几，
　　　　　灯残芳荩，
　　　　　恹恹喘息轻微。
　　　　　有谁探问？
　　　　　可怜寂寞寒扉，
　　　　　眼前只有我知心小婢。
　　　　　咳，
　　　　　异样酸辛，我也难追忆。
　　　　　只见她恨声呼"宝玉"渐声低，
　　　　　一缕香魂销散兮，
　　　　　此等事可堪提！
宝　玉　呵呀！兀的不痛煞我也！
紫　鹃　二爷醒醒！二爷醒醒！
宝　玉　我这柔肠寸断！总是我害得她如此了！

(唱【贺新郎】)
　　说什么断肠人远事休提,
　　便天上人间怎肯忘伊。
　　我和她七条弦、知音有几。
　　我和你两同心、苦衷难譬。
　　累的她玉碎珠霏,
　　真是绛纱消瘦影、黄土伴香肌。
　　想浮生若梦真何必,
　　但只是灵河重见日,
　　我兀是把头低。
紫鹃姐姐,我想当日,晴雯死了,我还做了篇祭文去祭她,你姑娘还曾替我改过。我如今,灵机一点都没有了,连祭也不能祭她一祭。你姑娘岂不更怨着我么?

紫　鹃　(唱【贺新郎】)
　　又何用楮笔虚辞染斑筠?
　　潇湘一祭,
　　总不能把泉下人重新扶起。
　　况是她参透西来最上机,
　　将文字因缘抛弃,
　　焚诗帕可知矣。
　　便蛮笺血渍也均无益,
　　枉教费这心机。

宝　玉　林妹妹该是恨我的,只是我如今死又不能、活又伤心。紫鹃姐姐,这种景况连你尚且不能体谅于我,想妹妹岂能鉴我心迹。可怜我真是无处申诉的了。
　　(唱【隔尾】)
　　凭谁知我愁填臆,
　　只道恋着新姻志渐移,
　　哪知是伴装的笑嬉,
　　背地伤凄,
　　枕畔衾边泪成迹。
呀,这钟声是栊翠庵来的,我不到潇湘已有半载,不知风景如何了?

紫　鹃　真令人不堪回首也!
　　(唱【集贤宾】)
　　茜窗中恋残红蛛网细,

　　冷月照灵衣。
　　寒螀唧唧闲苔砌,
　　燕巢空,
　　吹堕香泥、镜暗尘飞。
　　怎叫我抚今忆昔猛歔欷,
　　转眼的残生有几?
二爷这般念旧,可是我姑娘命薄了。

宝　玉　(唱【梧叶儿】)
　　那里是紫玉生年短,
　　这里是韩童命格低,
　　甚处着瑶姬。
　　她恨海超香象,
　　我愁山听夜鸡。
　　生扭做比翼锦翎齐,
　　生扭做比翼锦翎齐,
　　怎晓我眠餐都废?
紫鹃姐姐,林妹妹仙化之时,室有异香,空中传来音乐之声,想你也是听见的了?

紫　鹃　是有的。
　　(唱【梧桐树】)
　　听碧落悠悠玉笛吹,
　　隐隐金钟声,
　　风过帘间一阵灵芬起,
　　多应早在墉城里,
　　缓步云程,
　　可好带我青衣,
　　免似了孤雀无枝,
　　向别个争闲气,
　　早难道成仙作佛是硬心的。
夜深了,二爷请进房去吧。
　　(唱【浪里来煞】)
　　浸心窝、酸辛味,
　　只盼丹霄有路现云梯。
　　倘若是兰期尚遥难觅迹,
　　便待空山面壁,
　　才不负三生禅订、免了堕泥犁。

　　　　　　　　　　(全剧终)

## 演出之前

顾笃璜　朱栋霖

《红楼梦传奇》，仲振奎（1749—1811）最初作于乾隆五十七年（1792），而前一年（1791）程甲本一百二十回《红楼梦》甫问世。仲振奎淹留京师读得《红楼梦》，"喜其书之缠绵悱恻有手挥目送之妙"，遂写出《葬花》一折。嘉庆四年（1799），仲振奎亲自订谱的《红楼梦传奇》全剧56折刊印，当年首演于扬州。

《红楼梦传奇》是最早将小说《红楼梦》改编成戏曲的昆剧剧目，被称为"红楼第一戏"。它是清代昆坛百年场上搬演最多的红楼戏。青木正儿《中国近世戏曲史》："仲云涧之作，最脍炙人口，后日歌场中流行者即此本也。"其筚路蓝缕，开启后世。

仲振奎最早洞见《红楼梦》的伟人艺术价值，他毅然将这部长篇小说的全貌转化为昆曲传奇。他提炼"悲金悼玉"的主线，强化了小说的抒情性与剧中人情感，在昆剧中保留了曹雪芹笔下丰富的人情世态和生活细节的描写风貌。他的改编走向，一直影响到近代红楼戏的改编。

仲振奎与吴镐（本次演出选用的后两折《红楼梦散套》的作者）都是曹雪芹的同时代文人，他们对于原小说中的人情世态、生活风貌有真实细致的描写，对于宝玉、黛玉、紫鹃等剧中人内心情感的体验与开掘也深入真切，渲染出那个时代人物的曲曲思绪与绵绵情韵。

昆剧艺术的本体是文学，繁复的戏剧结构与典雅的文学性构建了昆曲丰盈的文学本体，也显示了昆曲的高端学术性。仲振奎、吴镐是才华卓绝之士，两剧曲词典雅婉转，辞藻丰盈，运典灵动，文采斐然，韵味浓郁，展示了昆曲的本色。

本次演出取乾嘉古本《红楼梦传奇》中的《葬花》《听雨》，《红楼梦散套》中的《焚稿》《诉愁》，合为4折，仍名《红楼梦传奇》。

立足于昆曲的学术性与经典性，苏昆"继""承""弘"三辈演员协力造就"坚"字辈青年一代，旨在以昆曲传统样式再现古剧风貌。

## 恪守昆曲之魂
### ——古本《红楼梦传奇》观后感

徐宏图

2018年10月14日，第七届中国昆剧艺术节开幕的第二天下午，我有幸于中国昆剧博物馆观看了由苏州昆剧传习所重排、为本届昆剧节献演的古本《红楼梦传奇》，兴奋不已。本剧分别节选自乾嘉年间江苏泰州仲振奎（号红豆村樵）据小说《红楼梦》改编的《红楼梦传奇》中的《葬花》《听雨》，及太仓吴镐（字荆石）改编的《红楼梦散套》中的《焚稿》《诉愁》，四折合为一剧予以重排，剧名仍称《红楼梦传奇》。全剧以"悲金悼玉"为主线，保留了曹雪芹笔下丰富的人情世态，体现了《红楼梦》的精华所在。在近年昆曲因受其他剧种的影响，在创作、演唱、舞美上片面追求"创新"而出现所谓"豪华昆剧"的当下，依然能看到坚持一桌两椅、古色古香的精彩演出，殊为难得。它向人们提出了一个十分严肃的问题，即：如何恪守与捍卫绵延六七百年、在文学与艺术两方面均臻极致的世界艺术瑰宝昆曲之魂？本剧至少从以下三个方面做了有益的尝试。

### 一、恪守词采超妙

词采超妙，是昆曲的文学之魂。它熔诗、词、曲、乐为一炉，字字烹炼，句句自然，充满机趣与诗情画意，以刻画人物的内心世界与情感见长，其用词之美、遣句之精，雄居中国文学之巅。这是花雅之争的焦点、区别昆曲与非昆曲的分界线。我不用"曲词典雅"而采用吴梅先生的"词采超妙"，是因为"典雅"用于诗、词比较合适，用于曲则不甚妥当，曲词不可全雅，必须有雅有俗，雅俗共赏才是；至于用典则更要浅显，总不能叫观众带辞典入场。重排本正是秉承这一原则，对仲、吴之作予以精选而成。

首先是精选折子。仲氏《红楼梦传奇》共56折，重排

本之所以选其中的《葬花》《听雨》两折，与这两折的词采超妙相关。请欣赏《葬花》中林黛玉所唱的两曲：

【北越调·斗鹌鹑】则俺是瑶岛司花，常惦记珠宫艳友。眼看着搓粉揉香，还说甚红肥绿瘦。这些时拾翠精神，变做了伤春症候。因此上，丢不下惜花的心，放不落拈花的手。准备着护胭脂药圃云锄，拨动俺扫天门零陵凤帚。

【紫花儿序】早贮过绛纱囊丹砂几斗，回避了催花雨过眼缤纷，又遇着妒花风拂面飕飕。不分明芳春竟去，无倒断花梦谁留？漂流，这是薄命红颜模样否？怎怪的烟荒月瘦、燕懒莺痴、蝶怨蜂愁。

前曲写伤春、惜花；后曲由花及己，联想自身的薄命红颜，怨愁频生。用词遣句，美不胜收。近人严易敦不顾"雅"词仅就"俗"语，称仲作"极少佳词俊曲"，显然以偏概全，有失公允。吴氏《红楼梦散套》凡16折，之所以选其中的《焚稿》《诉愁》两折，也与这两折词采超妙有关。请欣赏《诉愁》中贾宝宝所唱的【南商调·梧桐树】：

碧落悠悠玉笛飘，隐隐金钟击，风过帘间，一阵灵芬起。多应早在墉城里。缓步云程，可好带我青衣，免似了孤雀无枝，向别个争闲气。早难道成仙作佛是硬心的？

前人评吴作曲词之美胜过仲作，其实，以"脍炙人口"来衡量，称为"皆佳"更为公道。

其次是精选曲词。仲振奎与吴镐出身书香门第、文学世家，从小接受诗词曲与音乐的熏陶，博学多才，能文善诗，具有极高的文学造诣，后都成为乾嘉年间著名剧作家，其曲辞之美是毋庸置疑的。例如仲振奎作剧多达16种，时人春舟居士将其与汤显祖并称，评他的《红楼梦传奇》："以玉茗才华游戏笔墨，取是书前后梦删繁就简，谱以宫商，合成新乐府五十六剧。"青木正儿《中国近世戏曲史》也说："仲云涧之作，最脍炙人口，后日歌场中流行者即此本也。"由于原作曲词本身就十分典雅，因此在节选时，除适当删节外，凡入选的曲词即一字不改，这既是对原著的尊重，也是对传统昆曲的敬畏，比之那些为了"创新"而任意改写原文要高明得多。

## 二、恪守按谱填词

按谱填词，是昆曲的音乐之魂。区别昆曲与非昆曲的根本标志，首先在于它是建立于吴语基础上并经过魏良辅等人雅化了的昆山腔，是音乐化的语言艺术。其表现形式则是供按谱填词的数百个曲牌，正如吴梅所说，每一曲牌又分别隶属于按管色、调性分门别类的各宫调之下，宫调之性又有悲欢喜怒之不同，则曲牌之声，亦分苦乐哀悦之致，剧作家须就剧中之离合忧乐的情节，而定诸一宫，接着再取一宫中曲牌联为一套，然后再按字声"腔格"填词，可谓煞费苦心。这是任何一个剧种未曾有过，也无法企及的。

重排本正是遵循上述这一标准进行节选与取舍的。仲、高两位原作者均精通音律，熟谙曲牌，严守字格，按谱填词，并自订曲谱，配以工尺，一律左字右谱，十分工整，作品经过一百多年的舞台演出实践，早已成为经典之作。本剧所选4折，共70支曲，留用了67支不同的曲牌，既有北曲，又有南曲，更有南北合套者，行家见之即可吟唱，例如《听雨》中【锦中拍】"听空檐乱敲"一曲即如此。更为难得的是，凡遇曲词未达之处又能以恰当的道白弥补，使得剧作完整而不显得局促。因而这次重排即悉用旧谱，连一个音符也不改。这是以艺术总监顾笃璜为首的剧组作出的又一个高明决策。

对照眼下一些昆曲作家，大多不懂音律，不熟曲牌，更不懂如何根据剧情喜怒哀乐的变化选用不同的宫调与曲牌，因而无法"按谱填词"，只能先用普通的七言或五言诗以代之，待到与作曲者商定用何曲牌之后再改写之。至于"自订曲谱"那就更谈不上，只能请专业的作曲代办。针对这种现状，人们不得不担心昆曲的音乐之魂难免受损。

## 恪守四功五法

四功五法，是昆曲的表演之魂。昆曲是歌舞合一、唱做并重的综合艺术，讲究"唱、念、做、打"与"手、眼、身、法、步"所谓"四功五法"，其区别于写实性的西方戏剧，就在于它是以写意性的审美观、程式化的表现手法塑造人物，反映现实。当年的仲、吴之作正因为恪守这一艺术规律，才赢得盛演不衰、走红一时的喜人局面的。据记载，仲氏的《葬花》一脱稿，命短童清唱，即令听者"潸然沾襟"，作者在《自序》中说："成之日，挑灯漉洒，呼短童吹玉笛调之，幽怨呜咽，座客有潸然沾襟者。"不久该剧即被优伶搬上舞台。许兆桂在《绛蘅秋》序言中说："吾友仲云涧于衙斋暇日曾谱之，传其奇。壬戌春，则淮阴使者，已命小部，按拍于红氍上矣。"尔后该剧盛行于扬州，至道光时流传到北京。杨掌生在《长安看花记》中说："仲云涧填《红楼梦传奇》，《葬花》合《警曲》为一出。南曲抑扬抗坠，取贵谐婉，非鸾仙所宜。然听其越调【斗鹌鹑】一曲，哀感顽艳，凄迷掩抑，虽少缠绵之致，殊有悲凉之概。"又说："眉仙尝演《红楼梦·葬花》，为潇湘妃子。……尝论红豆村樵《红楼梦》传奇盛传于世。"

这次重演即继承当年的传统,充分运用四功五法及虚拟等手法,再现古本的原貌。为达此目的,剧组请来"继""承""弘"三代演员前来观看指导,一次次打磨和修改。当代苏州昆剧传习所的创始人、92岁高龄的顾笃璜先生亲自担任艺术总监,江苏省昆剧研究会副会长朱栋霖、中央美院教授董梅出任文学指导,饰演宝玉、黛玉、紫鹃、李纨等4个角色的4位青年演员,在导演薛年椿的指导下刻苦学习与排练,最后终于为观众奉献了一台"仅用简单的一桌两椅,不去借助华丽的舞美灯光,还原最传统、最本真的昆曲形态,以演员的表演艺术为中心,依靠演员的表演把观众带入情景之中"难得一见的好戏,正如李渔所言:"虽观旧剧,如阅新篇。"与越剧版《红楼梦》比较,一以典雅的曲词、严谨的律吕、吴侬的"软语"取胜,一以清新的歌体、自由的板腔、越女的"吟调"见长,山高水长,各领风骚!

总之,这是一出恪守昆曲之魂的古剧,为历史悠久的昆曲艺术在新形势下如何继承与弘扬做了种种有益的尝试。"百变不离其宗",它再一次告诫人们:昆曲其艺可以千变万化,昆曲其魂不可移!

(原载《中国戏剧》2019年第4期)

# "古典之美——古本昆剧《红楼梦传奇》学术研讨会"在京成功举行

张明明

2019年6月2日上午,由中国艺术研究院戏曲研究所、中国昆剧古琴研究会、中国红楼梦学会联合举办的"古典之美——古本昆剧《红楼梦传奇》学术研讨会"在中国艺术研究院第五会议室举行。会议由中国红楼梦学会副会长、中国艺术研究院红楼梦研究所副所长、《红楼梦学刊》执行主编孙伟科研究员主持,共有来自主办单位与各高校的专家学者、苏州昆剧传习所的演职人员以及各方嘉宾和媒体朋友等60余人参加。

此前,昆曲研究大家顾笃璜先生选取乾嘉古本仲振奎《红楼梦传奇》中的《葬花》《听雨》与吴镐《红楼梦散套》中的《焚稿》《诉愁》,合为4折,由苏州昆剧传习所排演,仍定名《红楼梦传奇》。6月1日晚,该剧在恭王府大戏楼晋京首演。研讨会以此为切入点,就新排古本昆剧《红楼梦传奇》的价值与改进意见、《红楼梦》的戏曲改编与传播、昆曲的传承与发展等议题,展开了热烈讨论。

中国昆剧古琴研究会会长田青先生首先致辞。田先生对大家的到来表示欢迎,并盛赞6月1日晚间在恭王府大戏楼由苏州昆剧传习所演出的古本昆剧《红楼梦传奇》本子好、文辞好、唱得好、演得好。田先生表示:"顾笃璜先生能够坚守昆曲传统、坚守昆曲的雅正之风,从而把我们对传统文化的爱通过这样一出戏演绎出来,实属难得。从这次演出,不但能看出年轻一代演员的努力和认真,也能感受到老一辈对其耳提面授、谆谆教诲的付出。路子正,就不怕走得慢。苏州昆剧传习所能够将这样一部鸿篇巨制《红楼梦》,用三个半角色4折戏,立在舞台上,是非常成功的。尤其是'紫鹃'这个角色,被浓墨重彩地表现出来,我很欣慰。我们希望亲近顾老,但也担忧他的身体。昨日在恭王府演出,对顾老而言,是欣喜之事。顾老的坚毅、执着,不被声光电、假大空所左右的精神,是值得佩服的。"最后,田青先生再次代表中国昆剧古琴研究会向苏州昆剧传习所的演职人员表示感谢。

中国红楼梦学会会长张庆善先生代表中国红楼梦学会对苏州昆剧传习所的朋友到京演出《红楼梦传奇》深表谢意。张会长指出:"我们即将迎来第14个文化和自然遗产日,在这个节点演出《红楼梦传奇》,具有非同寻常的意义。第一,仲振奎的《红楼梦传奇》初创于乾隆五十七年(1792),这个时间是《红楼梦》传播史上意义非同寻常的一年。在这一年前,程甲本问世;而就在这一年,程乙本刊行,结束了《红楼梦》抄本的时代,开始了刻本时代。《红楼梦传奇》是《红楼梦》传播史上第一个《红楼梦》剧本,距今已227年。第二,仲振奎的本子第一次演出是嘉庆四年(1799),距今220年。第三,道光十七年(1837),《葬花》戏还曾在北京演出,也就是说6月1日晚在恭王府演出的《红楼梦传奇》中《葬花》一折,距上次演出已有182年。现在《红楼梦》的古本昆剧在顾笃璜老先生和苏州昆剧传习所的坚持下,又得以复排重演,重回舞台,非常不容易!""昨晚在恭王府欣赏了《红楼梦传奇》,虽只有4折,还是让我深深感受到那种久违的昆曲之美。"在谈到这次恭王府演出乾嘉古本昆剧《红楼梦传奇》的意义时,张会长强调:"其一在于重现古剧面貌、古曲本色,让今人

真正认识到昆曲之美;其二,重新唤醒人们对保护什么、怎么保护的理论认识,让人们真正认识到对昆曲而言,抢救仍然是第一的任务。"最后,张会长再次对顾笃璜先生和苏州昆剧传习所整理复排古本昆剧剧目的坚守、执着的精神表示崇高的敬意。

中国艺术研究院戏曲研究所副所长郑雷先生代表戏曲研究所对苏州昆剧传习所排演的《红楼梦传奇》的成功演出表示祝贺。郑雷先生认为,《红楼梦》与戏曲有着密切的联系,研究昆剧史,通过《红楼梦》可以找到很多活的史料。现代戏曲史上,由徐进编剧的越剧《红楼梦》开拓了广阔的艺术天地,有效传播扩大了《红楼梦》在人们心目中的影响。改编复排《红楼梦》戏剧,只有在参照传统程式的基础上,遵从"半古半今"的原则,从古典之美出发,进一步打磨,达到一种古今融通的效果,才会排演出更多精品。

顾笃璜先生的女儿顾其正女士代表父亲感谢田青、张庆善、王馗、孙伟科等各位先生的支持和帮助,感谢中国昆剧古琴研究会、中国红楼梦学会对复排古本昆剧《红楼梦传奇》的关心和支持。她说:很荣幸能够将父亲排的戏带到北京演出,尤其是在恭王府这样一个高规格的场地演出,非常感恩大家的帮助和付出。《红楼梦传奇》的导演薛年椿先生也表达了深挚的谢意;并表示,愿意今后秉持"继承弘扬,坚守原真"的宗旨,加倍努力,继续排演有关《红楼梦》的戏。

中国红楼梦学会学术委员会主任胡文彬先生为与会嘉宾现场展示了自己珍藏的《红楼梦》子弟书资料,强调戏曲艺术对《红楼梦》的荫泽至关重大,特别是汤显祖的戏曲对曹雪芹创作《红楼梦》有着不可磨灭的影响。胡先生还希望各位同仁能就戏曲与《红楼梦》的创作关系这一问题展开深入探究。

中国红楼梦学会常务理事、北京语言大学人文学院段江丽教授认为演出很成功:其一是主脑清晰,突出宝黛爱情主线,凸显黛玉与紫鹃之间的主仆之义、姐妹之情;其二是"一桌两椅"的舞台设计和质朴本真的表演形式,传递出了古典韵味和昆曲之美。中国红楼梦学会常务理事、安徽师范大学文学院俞晓红教授针对演出提出了"三赏两隔一愿望"的看法,希望当代优秀的剧作家能够改编一个全新的《红楼梦》剧目,从而推动《红楼梦》文化的当代重建。中央美术学院艺术理论系主任王浩教授,中国红楼梦学会秘书长、《红楼梦学刊》编审张云女士,深圳职业技术学院人文学院安裴智教授,首都师范大学国际文化学院詹颂教授,中国传媒大学文学院朱萍副教授,鲁迅文学院王彬研究员,纪录片导演吴琦先生,中央美术学院人文学院董梅副教授等专家学者,也都高度评价了苏州昆剧传习所的演出,并一致认为此次研讨会开得及时、开得到位,同时就古本昆剧《红楼梦传奇》的声韵唱腔、情节节奏、角色服饰等方面各抒己见,提出了中肯的意见和建议。

最后,胡文彬先生提议该剧以后演出可直接定名为《红楼梦》,提议得到张庆善会长和与会专家的赞同,顾其正女士表示定名为《红楼梦》恰恰是顾笃璜先生的本意。

《红楼梦》的戏曲改编与传播任重道远,此次研讨会能够在京成功举办,得益于中国昆剧古琴研究会、中国红楼梦学会及中国艺术研究院戏曲研究所、红楼梦研究所的积极支持,也得益于中央美术学院美育研究中心、中央美术学院滋兰昆曲社的积极支持,得益于苏州昆剧传习所顾笃璜先生和演职人员的辛劳付出,得益于社会各界人士的热情襄助。本次研讨会对进一步深入探讨《红楼梦》的戏曲改编与传播及昆曲的传承保护具有积极的意义,也为我们如何抢救濒临消亡的传统昆曲提供了有益的启示。

(原载《红楼梦学刊》2018 年 6 月 8 日)

# 古本昆剧《红楼梦传奇》百年后重现舞台

苏 雁 吴天昊

日前,古本昆剧《红楼梦传奇》在苏州大学举行首次公演,这也是100多年来这部昆剧经典之作首次在舞台重现。当晚,很多学生和市民席地而坐,陶醉在宝黛葬花、听雨的吟唱里。

## 《红楼梦传奇》的前世今生

1791 年,曹雪芹的《红楼梦》一百二十回本问世,仲振奎在京城"得《红楼梦》于枕上读之,哀宝玉之痴心,伤黛

玉、晴雯之薄命，恶宝钗、袭人之阴险，而喜其书之缠绵悱恻，有手挥目送之妙也"，最早洞见《红楼梦》的伟大艺术价值。仲振奎将其全貌转化为可在戏台上唱念做打的昆曲传奇，一年后写下了《葬花》一折，后又改编并亲自谱曲成《红楼梦传奇》56折，并很快为优伶所采，粉墨登场，首演于扬州。

仲振奎的《红楼梦传奇》问世之际，恰是花雅争胜的关键时期。雅部昆曲演出阵地在逐渐萎缩，一部56出的鸿篇巨制，在当时已难以找到全本演出的舞台，这反而成就了其中一些经典折子戏的流传。《集成曲谱》即收有仲氏《红楼梦传奇》中的4折，为《葬花》《扇笑》《听雨》《补裘》。之后又出现了多种《红楼梦》戏曲改编本，但在剧坛盛演不衰的仍是仲氏《红楼梦传奇》。后来随着昆曲的衰落，《红楼梦传奇》逐渐淡出了观众的视野，但仲振奎的改编走向，一直影响到近代红楼戏的表现形式。

就剧本而言，《红楼梦传奇》颇具艺术感染力。仲振奎提炼出了"悲金悼玉"的主线，强化了小说的抒情性与剧中人物情感，在昆剧中保留了曹雪芹笔下丰富的人情世态、生活细节，一层一层展露人物的内心世界。同时，作为与曹雪芹同时代的人，仲振奎对大家庭里交错的人际关系、生活风貌有着更真切的感受，这也成为许多现代红楼剧本无法比拟的优势所在。

就谱曲而言，仲振奎精通音律，按谱填词，熟谙曲牌，情真意切，形象动人，而于曲词未达之处又能以恰当的道白弥补，使得剧作完整而不显得局促，雅俗共赏。《红楼梦传奇》曾被评价为"谱曲得风气之先"，从其南北曲套曲的运用中可见一二。比如《葬花》中黛玉出场时所奏的【越调斗鹌鹑】一曲，便运用了清新明快的北曲，"然听其哀感顽艳，凄恻酸楚，虽少缠绵之致，殊有悲凉之概"，既塑造了鲜明的人物形象，也为听惯了《牡丹亭》等温婉绵长的南曲的观众带来一番新鲜的听觉体验。

此次的昆曲演出便取清代仲振奎《红楼梦传奇》中的《葬花》《听雨》与吴镐所作《红楼梦散套》中的《焚稿》《诉愁》，合为4折，仍名为《红楼梦传奇》。

**重现古剧原貌、古曲本色**

把百年前已经躺在图书馆内的文字资料重新搬上舞台，向现代人重现古剧原貌、古曲本色，对苏州昆曲传习所的新老艺术家们来说，是倾全力无回报也要坚持做好的使命。正如苏州昆剧传习所副所长、《红楼梦传奇》导演薛年椿所说："我们要守住昆曲的魂。"

虽然《红楼梦传奇》古本中已有唱词和旋律，但昆曲"唱念做打"中的"做"，即全部舞蹈化的形体动作，仍需要重新设计和揣摩。薛年椿和所有演员每排好一出戏，就请来"继""承""弘"三代演员前来观看指导，再一次次打磨和修改。"我们仅仅用简单的一桌两椅，不去借助华丽的舞美灯光，还原最传统、最本真的昆曲形态，以演员的表演艺术为中心，依靠演员的表演把观众带入情景之中。""传承"是本次演出一以贯之的艺术追求。

"《红楼梦》具有极高的文学性，选择排演这出戏，也是为了培养具备学术性和专业性的昆剧演员。"《红楼梦传奇》艺术总监、92岁高龄的顾笃璜先生是苏州昆剧传习所的领军人。1981年，正是在他的倡导下重建了昆剧传习所，这个卧虎藏龙的民间社团培养出了一代又一代昆剧演员。

早在2003年，顾笃璜在执导《长生殿》时，就曾经找演员排了两场《红楼梦传奇》，后来由于两出戏无法同时兼顾，只好作罢。直到今年年初，从演员到导演一切就位，昆剧《红楼梦传奇》才又被正式提上了日程。而这部戏有一处最为打动人：戏台上是年轻的面庞，台下伴奏的演奏家包括导演，却都是已经退休的昆剧老艺术家，他们在花甲之年仍不减对昆剧艺术的热爱和追求，恪守专业精神，怀揣饱满的激情，为青年演员们保驾护航。

《红楼梦传奇》的4折戏中共有宝玉、黛玉、紫鹃、李纨4个角色，8个月来寒来暑往，几位青年演员在自身的演职工作之外，坚持抽出半天时间参与排练，并在江苏省昆剧研究会副会长朱栋霖、中央美院副教授董梅的指导下钻研学习剧本。顾笃璜的女儿顾其正披星戴月亲手制作桌椅道具，剧中的戏服均根据人物性格由苏州镇湖的绣娘定制。

4折戏70支曲，使用67支不同曲牌，还是仲振奎、吴镐两位剧作家自订曲谱，用丰富多彩的曲牌完成宝黛的音乐形象，而当晚串演的4位青年演员唱来声情并茂，哀伤处台下不少女学生纷纷落泪。

在首场演出之后，《红楼梦传奇》将于10月14日在第七届中国昆剧艺术节上再度亮相，这4折戏中的宝黛情长将感染更多的观众。

## 惊艳四座|百年后复活的昆剧经典《红楼梦传奇》在苏大首演

丁 珊

9月20日晚,苏州大学天赐庄校区敬贤堂内座无虚席,甚至连走廊都坐满或站满了观众。古本昆剧《红楼梦传奇》在这里举行首次公演,吟唱间尽显满台典雅韵味。这也是100多年来这部昆剧经典之作首次在舞台复活。

这次演出取清代仲振奎《红楼梦传奇》中的《葬花》《听雨》,清代吴镐所作《红楼梦散套》中的《焚稿》《诉愁》,合为4折,仍名《红楼梦传奇》。与近年来一些大型昆剧演出的豪华布景不同,此次演出的舞台布置非常简洁雅致,一桌两椅、5位演员、7名奏乐,短短两个小时内的表演将黛玉的多愁善感、宝玉的潇洒多情、紫鹃的善解人意演绎得淋漓尽致。

《红楼梦传奇》是最早改编小说《红楼梦》的昆剧,被称为"红楼第一戏"。全剧共56折,由仲振奎最初作于乾隆五十七年(1792),也就是程甲本一百二十回《红楼梦》问世的第二年。仲振奎在京师期间看到《红楼梦》后立即决定将这部长篇小说的全貌转化为昆剧,并亲自撰词订谱,该剧在嘉庆四年(1799)首演于扬州。在红楼戏的众多版本中,《红楼梦传奇》是清代昆坛被搬演最多的一部,深受民众欢迎。遗憾的是,随着昆曲在清代中后期的逐渐衰落,《红楼梦传奇》也渐渐淡出了人们的视野,如今仅存词谱古本。

在19日下午举行的古本昆剧《红楼梦传奇》新闻发布会上,主创人员及演员共同亮相,介绍《红楼梦传奇》背后的传奇故事。

"仲振奎是曹雪芹的同时代文人,因此在《红楼梦传奇》中,他能够较为准确地还原当时的世情世态,进行真实细致的描写,最大限度地挖掘主人公宝玉、黛玉内心的情感体验。"江苏省昆剧研究会副会长、苏州大学教授朱栋霖担任《红楼梦传奇》的文学顾问,他表示,这部戏是最接近于原著的红楼戏,同时也一直影响到近代红楼戏的改编。

让消失了100多年的昆剧古本复活于舞台绝非易事。尽管剧本得以保留,但表演早已失传,苏州昆剧传习所的老一辈艺人凭借扎实的昆剧功底赋予了《红楼梦传奇》新的生命。

从研究剧本、挑选服装道具再到挑选演员进行排演,这部戏前前后后用时将近9个月,不断仔细打磨。本次演出启用了5位年轻演员,老一辈昆曲艺术家对他们进行悉心指导,从开设剧本课到指导唱腔,再到每个动作、表情,努力使演员深刻把握作品精髓。苏州昆剧传习所副所长、《红楼梦传奇》导演薛年椿介绍说,立足于昆曲的学术性与经典性,苏昆"继""承""弘"三辈演员携手倾力打造《红楼梦传奇》,旨在以昆曲传统样式再现古剧风貌。

"这部戏着重于体现原著风貌,除了在时间上压缩外,没有动古本的一个字,所运用曲牌之多是我从事昆曲表演60年来都少见的,可想其难度之大。《红楼梦传奇》导演朱文元是昆剧"承"字辈传人,在他看来,现代昆曲更多是靠群舞、灯光、布景来衬托,而传统昆曲的妙处就在于用纯粹的表演把观众带入一种境界。"一桌两椅是传统昆剧表演时的舞台程式,正因为没有那么多花哨的布景,对演员也提出了更高的要求——必须在表演和演唱上下功夫。我们坚持以古本演出,用传统昆曲经典艺术再现古剧风貌,就是守住了传统昆剧的魂!"

精彩的演出,让冒雨赶来观看的苏大师生过了把瘾。苏大退休教授徐斯年特地回学校观赏演出,他说:"《红楼梦传奇》古本的确名不虚传,演员的表演也相当有水准,体现了传统昆曲的高品位,可见主创人员花了相当多的精力。""演员的表演非常到位,表达出的细腻情感特别令人感动。看《焚稿》那一折戏的时候,我都禁不住流泪了。"苏大外国语学院研一学生王子欣表示,自己并非是第一次欣赏昆曲,但没有想到今天会有这么多观众前来,只能在走廊席地而坐看完了整场演出。

92岁高龄的《红楼梦传奇》艺术总监顾笃璜先生是苏州昆剧传习所的领军人,1981年正是在他的倡导下重建了传习所,并邀请"传"字辈艺人及其弟子向年轻演员授艺。如今,由"继"字辈和"承"字辈为主的演员组成了昆剧传习所教师剧团,传习所一直坚持保护传统昆曲,传播古典审美。实现《红楼梦传奇》在昆剧舞台复活,是顾笃璜10年以来的梦想,他表示:"《红楼梦》具有极高的文学性和学术性,选择排演《红楼梦传奇》,也是为了培养学者型的昆剧演员与昆剧工作者。"而之所以将首演放在苏州大学,顾老表示,正是看中了学校浓厚的学术氛围和师生较为扎实的昆曲鉴赏基础,希望能培养更多的昆剧迷。

为了播撒昆曲艺术的种子,苏大多年来坚持采用系列选修课、网络慕课、兴趣社团、品牌活动等形式向大学生开展昆曲教育。自2007年起,苏州大学连续12年举办

江苏省政协"戏曲走近大学生"活动,每年邀请梅花奖、文华奖、白玉兰奖获得者走进苏州大学,让大学生近距离感受中国传统戏曲的魅力,这一举措也培养了大批戏曲爱好者。

据了解,首场演出之后,《红楼梦传奇》将于10月14日在苏州中国昆曲博物馆举行的第七届中国昆剧艺术节上与观众见面,10月16日晚也将在苏州大学独墅湖校区一期601楼音乐厅精彩上演。

2018年度推荐艺术家

# 北方昆曲剧院2018年度推荐艺术家

## 顾曲侍卫品神瑛
### ——顾卫英的昆剧表演艺术撷谈

王若皓

《红楼梦》里，贾宝玉的前生叫神瑛侍者，他对三生石畔的绛珠仙草曾有灌溉之恩。每每想到中国昆剧的护花使者顾卫英，总不免生出一种感慨：她就是这株兰花的神瑛侍者啊。

2019年，注定是昆曲侍者顾卫英之年。

顾卫英"一旦一戏"昆曲折子戏专场演出在广西邕州剧场拉开帷幕，《牡丹亭·寻梦》《玉簪记·琴挑》《货郎担·女弹》三出艺兼南北、风格迥异的精彩折子戏，让顾卫英几十年的梦想成真——她终于走进了华彩绚丽、美轮美奂的第二十九届中国戏剧梅花奖殿堂。

4月18日演出当天，在媒体见面会上，顾卫英深情地说："我与昆曲相伴多年，其间也到学校担任老师，但一直没有放弃昆曲舞台。""昆曲对我来说就像一个可以白头偕老的伴侣，相恋多年，终于到了修成正果的时候，希望此次南宁之行，能为自己多年的执着交上一份完美的答卷。"

这份答卷的确完美，美得令人窒息、惊艳、遐想……

为了完成这份答卷，顾卫英准备了20多年。

天生就是角儿坯子的顾卫英不仅扮相出众、身段婀娜，而且音色甘美醇厚、音质环珮玲珑，关键是她还极具表演天赋、颖悟开窍，是一位十分难得的优秀演员。一双极具审视风采、富有内涵的大眼睛，传递出的心中之戏格外吸引观众的注意力。尤其她尊师重教、善于倾听、虚怀若谷的精神，使得她一路走来，赢得了老师、同学、同事的广泛支持。

出生在昆山的她，天然地蕴育了昆曲的气质。1994年考入戏校后，先得"继"字辈大艺术家柳继雁先生启蒙，尔后成为昆旦祭酒张继青先生的嫡传弟子，之后又得到了昆剧表演艺术家、"二度梅"获得者张静娴先生之真传。到北京后，她又得益于北昆韩派优秀传人林萍先生和北昆老艺术家张国泰先生的亲授，同时还受到当代昆坛大家梁谷音、沈世华等众多表演艺术家的匠心培植，可谓众星捧月、得天独厚。

前些年，还是在中国戏曲学院做老师的时候，慧眼识珠的北昆杨凤一院长一眼就看上了顾卫英这位在舞台上十分光彩的好演员，建议她从讲台回归舞台，并委以重任地给了她一个机会——组建了一支优秀的创作团队，为她"量身定制"了新创剧目《李清照》。顾卫英不负众望，努力创作，经过她对李清照一番厚重多姿、刚健丰沛的人物雕琢，在排演一年后，此戏一举荣获第二十七届上海白玉兰戏剧表演艺术主演奖。正如二度梅获得者张静娴老师赞誉她的："卫英戏路宽广、可塑性强，在原创昆剧《李清照》一剧中，她成功塑造了光照千秋的一代才女，将李清照的晚年人生和心路历程演绎得丰富细腻、张弛有度，我认为她是昆曲舞台上不可多得的好演员"；这出《李清照》使得她"从艺术的成长期，逐渐走向成熟期……作为老师我十分欣慰"。

顾卫英这颗熠熠生辉、闪亮耀目的星辰，永久恒定在璀璨星河：1997年还未毕业，便获得苏州市青年演员传统折子戏优秀新苗表演奖。1999年主演苏剧《状元与乞丐》，获得优秀新苗表演奖。1999年获得"苏州市青年岗位能手"荣誉称号。1999年获得苏州昆剧院青年学员优秀表演艺术奖。1998—1999年获得苏州市青年演员一等奖。2000年获得首届中国（苏州）昆剧艺术节暨优秀古典名剧展演表演奖。2003年获得首届中国戏剧家协会戏曲红梅奖大奖。2007年获得中国戏剧家协会戏曲红梅奖大奖和"红梅之星"称号。2010年获得全国戏剧文化奖首届表演大奖。2013年获得"中国戏曲学院青年教学名师"称号。2014年获得中国戏曲学院第四届青年教师教学基本功比赛一等奖。2014年获得第四届全国大型音乐展演民族戏曲演唱金奖。2014年获得亚洲国际音乐节国际导师奖和民族戏曲演唱金奖。2015年获得北京市高校第九届青年教师教学基本功大赛一等奖。2016年《牡丹亭》专辑获得第七届全球华语金曲奖。2018年获得第二十二届中国少儿戏曲艺术"小梅花"个人金奖指导教师荣誉奖章。

一次次赛事、一个个荣誉铺满了顾卫英并不平坦的昆曲之路。每一份成果都来自她那份对昆曲艺术一如既往的坚守。

自然会想起当年，原本是"杜丽娘"的她，意外地与苏州青春版《牡丹亭》失之交臂，却注定成就了今天艺兼南北、融会贯通的昆曲旦角。

站在邕州剧场的舞台上,顾卫英神游古今,思绪绵绵。她的《牡丹亭·寻梦》分别在不同时期得到张继青大师的几次亲授,深得乃师之神髓,杜丽娘的忧思、哀怨、希冀、憧憬,在顾卫英一举手一抖袖之间,在她一凝眸、二觑目、三远眺之际,层层叠叠、婉转婀娜,撩人心魄、动人心弦……看她的杜丽娘,仿佛一个数百年前的少女,剧中亭亭玉立、青春动人、深情感人的丽娘近在眼前。"柳暗花明春事深……旧游无处不堪寻。无寻处,惟有少年心。""偶然间心似遣,在梅树边,似这等花花草草由人恋,生生死死随人怨,便酸酸楚楚……"那份惆怅中的感怀、落寞中的希冀,被顾卫英剥笋解箨般逐一展示出来,种种美感令观众赞叹而折服。

张继青老师欣喜地夸赞她:"《寻梦》中的核心唱段【忒忒令】【江儿水】等唱来均是可圈可点,我很满意并认可。"这无疑是张老师对顾卫英的最高奖掖了。

《玉簪记·琴挑》不仅是昆剧的骨子老戏,也是顾卫英于"一颦一笑见精神、情到深处且自嗔"人物雕镂的锦绣之作。几百年来,多少闺门旦以此戏甑甑竞秀,以"妙常"动人心弦,而当今由她演绎出来,那略泛清辉的道姑风韵,那长清短清、云心水心的冰清玉润,让人似梦似醒、如痴如醉、浮想联翩。为了拿捏这出戏的神色意趣,对戏认真执着的顾卫英竟然几次到佛道圣地亲近佛法与道学,寻找神瑛与妙常的心灵频谱,共振共情……难怪柳继雁老师毫不掩饰溢美之情地夸赞她:"顾卫英有一种难能可贵的精神,在她身上表现得特别突出,不甘落后于旁人的自强精神,凡是她想做的一定要做,而且一定要做好,这一点我是特别欣赏的。"

《货郎担·女弹》是顾卫英加盟北昆后研习的难度极高的一出戏,这出正旦应工、唱破喉咙、硬砍实凿、穿戴扮相素朴无华的北派看家戏,全凭一套【九转货郎儿】的神完气足打动人心,唱念难度可想而知,加之泥塑浮雕般造型身段的设计和大落差及高强度人物心理爆发状态的呈现拿捏,在顾卫英演来,不仅举重若轻,而且游刃有余,英气十足,华光烂漫,这对于一个出生于山温水软的苏州昆山、娇媚柔情、温婉丰润的江南女子来说,的的确确是难得又难得。整出戏唱罢,不啻天籁之音、大家气象,难怪习惯于你侬我侬的昆曲观众,悉数耳目一新,大加激赏了。

顾卫英的这出戏受到当年辅佐北昆名家蔡瑶铣老师的北昆老艺术家张国泰先生的倾心传授,而且张老师还根据顾卫英自身的条件,为她在身段、筋节处略有调整,使得张三姑"这一个"人物在顾卫英身上更加神形相偕、内外丰盈。可以说,有了这一出戏的完美演绎,顾卫英不再是个优秀青年演员,而是已经出落成为当代昆剧旦角翘楚,鸾鹤冲云、凤鸣岐山了。

我们更有理由相信,《牡丹亭》杜丽娘、《长生殿》杨玉环、《玉簪记》陈妙常、《白蛇传》白素贞、《烂柯山》崔氏、《蝴蝶梦》田氏以及李清照、庄姬公主等一系列人物形象,将以顾卫英式的印记鹄立伫观;顾卫英好似破壳而出的雄鹰,必将展翅翱翔,傲视苍穹。

神瑛侍者用生命尽情浇灌了昆曲兰圃,而昆曲也在用馥郁的馨香努力诠释着兰馨卫英。

# 上海昆剧团2018年度推荐艺术家

## 罗晨雪

罗晨雪,国家一级演员,工闺门旦。师承胡锦芳及龚隐雷、孔爱萍、徐云秀等名师。2012年拜师著名昆剧表演艺术家张静娴。主演大戏《1699·桃花扇》《长生殿》《牡丹亭》《玉簪记》《川上吟》《墙头马上》《夫的人》《烟锁宫楼》《浣纱记传奇》等。曾获第二十四届上海白玉兰戏剧表演艺术主角提名奖,2014年上海市新剧目评选展演优秀新人奖,第九届"上海文化新人"提名奖,第二十六届上海白玉兰戏剧表演艺术奖配角奖,2016年上海市青年拔尖人才,朱槿花奖·优秀演员奖,全国昆曲院团展演大赛"十佳新秀",第三、第四届红梅杯全国金花奖,第四届中国昆剧艺术节优秀表演奖,第九届中国艺术节优秀表演奖,第五届红梅杯金奖。

2012年,罗晨雪作为引进人才来到上海,成为上海昆剧团的一名优秀青年闺门旦演员。罗晨雪毕业于江苏省戏曲学校,在进入上昆之前曾供职于江苏省演艺集团昆剧院,极佳的天赋加上自身的努力,使得她年纪轻轻便已崭露头角。2006年由她领衔主演的《1699·桃花扇》使她一跃成为昆坛新秀,被昆剧观众所熟知。那些年,她还举办了4场个人专场,演出了《牡丹亭·惊梦》《玉簪记·偷诗》《铁冠图·刺虎》《雷峰塔·盗草》《贩马记·写状》《长生殿·小宴》《游园》《断桥》《战金山》《西楼记·楼会》《孽海记·双下山》《烂柯山·痴梦》等

折子戏，这些折子戏中有文戏也有武戏，有闺门旦的戏，也有花旦、刺杀旦、正旦等行当的戏，非常考验年轻演员的功力，罗晨雪也因此迅速成长。但是，对于一个演员来说，这些成绩微不足道，在艺术的道路上，她渴望着自己能继续前行。

2012年进入上昆之后，罗晨雪拜昆剧表演艺术家张静娴为师，这是上昆第一次为青年演员举办这样的拜师仪式，也是张静娴第一次正式收昆剧弟子。能够如此顺利地进入上昆并拜张静娴老师为师，罗晨雪的内心充满了感动与鼓舞，她暗暗下定决心：要在艺术的道路上再接再厉，一步一个脚印。同年年底，上昆的品牌项目"五子登科"系列专场演出在逸夫舞台举行，这是罗晨雪进入上昆以后在上海举办的首个个人专场，《楼会》《寻梦》《刺虎》等3出折子戏的演出得到了老师、专家的充分肯定。从这一天开始，罗晨雪的演员生涯开启了新的旅程。

《烟锁宫楼》是她到上昆以后主演的第一部新编剧目。这部剧脱胎自唐代笔记小说《本事诗》，是上海昆剧团与台湾地区的国光剧团首度合作的原创作品，是一部女性题材的昆剧剧目，以3位女性为主要角色，十分新颖别致，这在昆剧文本中也较为少见。该剧由国光剧团艺术总监王安祈编剧、李小平执导，罗晨雪在剧中饰演"双月"一角，展现了后宫宫女的美丽善良与空虚寂寞，以及对美好爱情的向往。该剧有别于传统昆剧的叙事方式，跳脱了昆剧框架，从个人情感出发，巧妙地利用古典素材，落笔之处，心有所至，情有所感，以极为细腻的笔触描绘了后宫宫女的寂寞孤单，并以此为基础，深入探讨人世情缘的各种层面。刚接到这一角色时，罗晨雪内心有些忐忑，因为她在此之前虽塑造过"李香君"一角，但李香君这一人物在历史上是真实存在的，要把握住李香君的人物特质并不是很难，但是"双月"不一样，她是一个完全虚构的人物，看似浅吟低唱、娓娓道来，却又浓郁无比、回味悠长。要想演好"双月"，就必须下功夫。在导演的启发与自己的摸索中，罗晨雪渐渐找到了方向，并以全新的形象塑造了"双月"这位可爱的女性形象。她以戏带功，以戏磨技，得到了大家的认可。

挑梁经典名剧，既是向前辈艺术家学习技艺、继承传统，也是提升自我角色塑造的能力，更是通过传统大戏的创作和承习，掌握昆剧艺术创作规律，延续前辈艺术家们孜孜以求的昆剧表演艺术品格。2013年，"粉墨佳年华"——罗晨雪专场演出成功举办。专场以传承经典名剧《墙头马上》为主打，罗晨雪的艺术风采在这次演出中得到了全面综合的展现，她细腻的表演得到了专家们的一致好评，她也因此获得了"粉墨之星"的称号。罗晨雪是一个懂得感恩的年轻人，她永远忘不了2013年那个不一般的夏天。就在那样一个酷暑炎热的季节，是张静娴、岳美缇两位老师和上昆的各位师兄同伴们放弃了休假，在排练厅陪着她战高温。在学习《墙头马上》整个剧目的过程中，从拿到剧本到拍曲，到下地排练，每一个步骤，老师都是悉心传授、不遗余力。经历了整整一个夏季，终于学完了一整出《墙头马上》。对于刚刚进入上昆不久的罗晨雪来说，这样的一个学习过程真的使她由衷地感觉到幸福和幸运。2014年，《墙头马上》以更优质的阵容进行再排，昆剧表演艺术家岳美缇、张静娴双双担纲艺术指导，罗晨雪再次饰演李倩君，与师兄黎安携手演绎"墙头马上两相忘，一见知君即断肠"的爱情故事，并以此剧角逐白玉兰奖。功夫不负有心人，罗晨雪荣获第二十四届上海白玉兰戏剧表演"新人主角奖"提名。2016年，在第二十六届上海白玉兰的颁奖典礼上，罗晨雪因新编剧目《川上吟》中的"甄宓"一角再获白玉兰奖配角奖。

作为一名闺门旦演员，大开大合的表演方式并不是罗晨雪的强项，但是在创作上勇于尝试与探索是上昆人一直秉承的一种精神，也是罗晨雪心里的一股子劲儿。2015年，一出小剧场实验昆剧《夫的人》横空出世，罗晨雪饰演其中的麦克白夫人，与吴双、黎安等青年艺术家们一起演对手戏。虽是昆剧演绎，但是麦克白夫人这一人物在莎士比亚笔下被描写得异常深刻、扭曲，在罗晨雪看来，需要用十分的手段才能演绎出这位"夫人"被爱欲、权力和恐惧占有、腐蚀与折磨的种种心理状态与风暴。为了塑造好这个人物，她充分运用昆曲的云手、指法、水袖等来表达内心的疯狂、恐惧与孤独。用她的话说，这样的人物演来真是十分过瘾，也让她看到了昆剧的另一种可能。

从2012年至今，罗晨雪完成了上昆多项重要的创作演出任务，塑造并演绎了多个不同的角色，从传承大戏《墙头马上》里的李倩君到新创剧目《烟锁宫楼》里的双月，从《玉簪记》里的陈妙常到《川上吟》里的甄宓，从《长生殿》里的杨贵妃到小剧场实验昆剧《夫的人》里面的麦克白夫人，直到刚刚完成的《浣纱记传奇》中的若耶，在这过程中，罗晨雪收获了很多。经典剧目传承与新剧目的角色创造，始终是她心头最要紧的一件事情："塑造人物，体会人物内心，和角色交朋友，这个过程很快乐。"

## 江苏省演艺集团昆剧院 2018 年度推荐艺术家

### 赵于涛：在"旧"与"新"里活下去

肖亚君 丰收

2019年5月19日，江苏省昆剧院优秀花脸演员赵于涛正式拜入昆曲名家赵坚门下，而这一年，又刚好是他从艺20周年整。20年前，赵坚老师把他领进昆曲世界的大门；20年后，他用专场演出的形式汇报这20年来的所学所得，隆重又肃穆。

专场演出结束，赵于涛擦着汗说："我活下来了。"此刻他正等着上台行拜师礼，侧幕挤满了人，他们分别是赵于涛的家人、师长、同学兼同事，以及学生，十几二十年就在这里面了。

这一天他演了两折戏，开场是《桃花扇·侦戏》，本子是赵于涛自己从张弘老师那儿"求"来的，表演是在老师的指点下与同辈演员（周鑫、钱伟）共同揣摩创造而成，赵于涛从这份"新"里活了下来；大轴是《天下乐·嫁妹》，这是在戏校里一招一式跟老师学的，唱念做打一样不少，亦文亦武，载歌载舞，煞是好看，煞是辛苦，赵于涛从这份"旧"里活了下来。

一"新"一"旧"，恰是当下昆曲最典范的样态——在扎实传承中汲取昆曲数百年累积下来的精粹，同时又在传承的基础上不断再创造，为昆曲不断注入新的内容，让它成为一直在流动的生命。

赵于涛一直是这样做的。

一张白纸进入戏校，4年里，赵于涛一年彩排一出戏——第一年《芦花荡》彩排，第二年《山门》，第三年《嫁妹》，第四年《火判》。这样的成绩单对于花脸行当来说实属不易，离不开他的勤勉与努力，也离不开老师的严格要求。20年过去了，赵于涛还是能清楚地记得第一年学《芦花荡》时挨过老师的打——"我们拉山膀，我偷懒松在那儿，老师也不讲话，他就走到后面拿手掌对着我的膀子'啪'一下子，疼得我眼泪都快出来了，从那之后我练功再没敢松下来过。"如今，《山门》《芦花荡》《嫁妹》《冥判》《火判》《刀会》等花脸传统剧目，赵于涛都学在身上并常演常新。

更难能可贵的是，在剧目的累积与创作方面，赵于涛一直是一个主动求索的人。

第一个"求"来的戏是《诘父》。

《诘父》是江苏省演艺集团昆剧院经典保留剧目《白罗衫》的最后一折，也是全剧的高潮和戏眼。在《诘父》中，徐能（净）与徐继祖（小官生）父子情感的搏杀形成巨大的戏剧张力，往往给观众强烈的情感震撼和冲击，让人在演出结束后久久地沉浸在其中，余韵无穷。赵于涛也曾被这样的戏剧张力震撼过——"我进戏校后真正第一次看老师演出，就是在小红花青春剧场看的赵坚老师与石小梅老师搭的《白罗衫》。当时在剧场上洗手间，一抬头迎面一个大花脸，就是赵坚老师演的徐能这个角色。这个角色给我留下了深刻的印象，非常喜欢。"

戏校里大多是基本功的学习，《诘父》这种戏是没有机会学的。戏校毕业后，赵于涛又看到老师（赵坚）演的这出《诘父》，他主动向老师提出要学。在学习的过程中也听到很多反对的声音：这出戏难学，一方面徐能是一位上了年纪的人，另一方面在这出戏中徐能的内心戏具有丰富的表演层次。很多人认为二十出头的赵于涛学这出戏为时尚早，他必须在有了更多岁月的沉淀之后，再去学习和演绎这个人物。赵于涛不这么想，他坚持认为在年轻的时候先把戏学下来，慢慢去演，在不断的演出中慢慢去体会，会比年纪大了再学更好。于是他主动求学，赵坚老师欣然应允。

事实证明，赵于涛是对的。这么多年演下来，赵于涛已然能将"徐能"这个人物塑造得立体、饱满，让人既恨又同情。那种不经意间流露出来的一点点的"匪"，和面对儿子时更多的"慈"与"爱"，赵于涛用自己的表演带着观众一同去体会他的得意、他的惊慌、他的强装镇定、他的肉跳心惊、他的心存侥幸，和他最后深深的绝望。"要你读书，盼你做官，倒不如叫你做个强盗的好！"最后徐能用哭腔念出这句念白时，满腔的悔意和没奈何尽收其中——生命中苦苦祈求之事，最终未必能够实现初衷，心愿与结果往往背道而驰。观众用泪水和掌声肯定了赵于涛和他所演绎的徐能，一个人物立住了，对于演员而言有什么能比这更值得开心的呢？

有，更值得开心的是拥有自己的代表作。对于三十出头的昆曲净行演员来说，拥有自己的代表作很难。赵于涛有，这个戏也是他主动"求"来的——《桃花扇·侦戏》。

《侦戏》最早不是给赵于涛写的，省昆著名编剧张弘多年前就写出了这折戏，但由于种种原因昆剧院一直没

排。赵于涛辗转从朋友口中听到这出戏，便开口向张弘老师"求戏"。第一次求戏张弘老师随口应下来，却没当真。赵于涛于是再求，张弘见其诚心，便翻出早就写好的老本子，根据赵于涛的行当重新修改，将原本以小花脸应工的阮大铖改为以副应工，并将剧本无偿送给了赵于涛。

拿到剧本，再去求同学同事，周鑫、钱伟跟张弘老师一样二话没说便答应下来，三个人利用业余时间一点一滴地将这折《桃花扇·侦戏》捏了出来，再找来赵坚、石小梅、张弘、计韶清、顾骏等老师提意见，修改、打磨，就这样把《桃花扇·侦戏》搬上了舞台，让原本在《桃花扇》中得不到充分展呈的"小人物"阮大铖具备了审美层次的欣赏价值，让赵于涛拥有了一折主戏的空间来塑造一个立体的、饱满的、可恨中又透着可怜与可爱的非典型性坏人阮大铖的形象。

《侦戏》无疑也是成功的。2017年，昆曲剧演出品牌"春风上巳天"重磅推出一戏两看《桃花扇》，并在全国范围内进行巡演。《侦戏》作为《桃花扇》选场的开锣戏，一路接受着观众的好评与认可，阮大铖这一"可爱的坏人"形象深深地烙印在了观众的心里，甚至有相熟的观众直接以"阮兄""圆海"称呼赵于涛，可以说，《桃花扇·侦戏》是30岁的赵于涛自己的代表作了。这在同年龄的昆曲净行演员中可谓鲜有，这是赵于涛的厚积薄发，更是他主动求索得来的硕果。

他也并没止步于此，入行20年，他在这样的时间节点向恩师赵坚磕头拜师。赵于涛说，这20年来，赵坚老师对他一直如师如父，在外界看来，他们早就是亲师徒了，赵于涛却坚持要按梨园行里拜师的规矩，给老师磕个头，他看重的是这份规矩和情义。都说"男儿有泪不轻弹"，拜师仪式上，硬汉子赵于涛却也几度哽咽，他说："花脸演员真的不容易，而我愿意在这条路上一直好好走下去。"

拜师专场结束，赵于涛又投入到《世说新语·索衣》紧锣密鼓的创排中。在这折戏中，他将出演"竹林七贤"之一王戎，将向女儿索讨一件单衣的悭吝与"视此虽近邈若山河"的气象融于一身，是他正要面对的全新挑战，而这一次，赵于涛的"野心"是将其排成自己的下一个代表作。就这样，赵于涛在"新"与"旧"里活下去，在自己对昆曲的这份执着又坚定的选择里活下去……

# 浙江昆剧团2018年度推荐艺术家
## 抒写九宫格　天地一丈夫
### ——项卫东访谈

项卫东　李 蓉

**项卫东**：男，浙江昆剧团国家一级演员，中国戏剧家协会会员。工武生、兼学老生，扮相俊武，在武生界素有"金嗓子"之美称。师承侯少奎、裴艳玲、陆永昌、李玉声、张峰、计镇华等老师。1991年，在全省青年戏曲演员大赛中以《挑滑车》一折荣获表演二等奖；1995年，在全省戏曲会演中凭借《寻太阳》荣获表演二等奖；2002年，以《夜奔》获浙江省昆剧中青年演（奏）员表演一等奖；2004年，在浙江省京昆剧青年演员大赛中，凭借《小商河》荣获表演金奖；2007年，在全国昆曲青年演员展演中荣获"十佳演员"称号。代表剧目有《夜奔》《蜈蚣岭》《挑滑车》《小商河》《酒楼》《寄子》《送京》《望乡》等。多次随团出访港澳台地区及日本、泰国、韩国、法国、瑞典等国家进行昆曲表演，深受赞誉。

**李蓉**：浙江工商大学人文与传播学院新闻系主任，教授。

前记：项卫东老师是武生演员。舞台上的他身手不凡、威武正直，塑造的都是顶天立地的大丈夫形象，而生活中的他是安静的，说话轻柔和缓，脸上带着佛系般的超脱与从容，颇有民国时期教书先生的风范。

### 子承父业，武艺人生

李：您是如何与戏曲结缘的？

项：应该说是受到我父亲的影响。我父亲是浙江省艺校培养的首期婺剧班学员，之后他们这个班整体来到建德，成立了建德婺剧团。我父亲是老生演员，我小的时候就是在婺剧团长大的，经常看我父亲演出，耳濡目染、深受影响。20世纪70年代，建德婺剧团演出的《秦香莲》《樊梨花》《穆桂英》《宏碧缘》等传统剧目，以及现代样板戏《红灯记》《杜鹃山》《平原作战》等，非常受好评。剧团在1982年招生，先选拔了60个学员，暑假留下

来训练，之后经过层层考核，最终留下了16人，我有幸留了下来。1995年之后，我的同学有的改行，有的现在在浙江婺剧团和建德婺剧团工作，有的已经退休。

李：您是子承父业，一开始进剧团也是学的老生吗？

项：不是的。最初我学的是花脸。当时我的脸圆圆的，老师说可以考虑学花脸。我学了一段时间的花脸戏，如《醉打山门》的鲁智深。后来浙江京剧团张峰老师来剧团教戏，他对我进行综合分析后，觉得文武老生更适合我，同时也教了短打长靠武生的戏。渐渐地我就转到武生这一行当了。那时建德婺剧团以徽戏为主打风格。

李：您初学的是婺剧，又是怎样的机缘来到浙江昆剧团的？

项：因为我们学武生的基础戏大多是从京昆而来，自己的兴趣也渐渐转到京昆上面来，所以就想转到京昆剧团。我很喜欢看汪世瑜老师的戏，就鼓起勇气给汪老师写了封信，说明了自己的情况。也是机缘巧合，正好这边剧团也需要年轻力量，汪老师让我来试试看，就这样，我在1993年来到了浙江昆剧团。

李：当时您一来就获奖了，您参演了《寻太阳》这出戏，并获得了省里会演的表演二等奖。

项：哈哈，是的，这个有点意外之喜，因为也不知道会评奖，直到别人告诉我获奖了，我才知道。那是1994年，京昆合并，调动两个团的演员合演了这出《寻太阳》。我扮演五毒之一的"蝎子"，这个该怎么演呢？那时正好香港武侠剧非常盛行，我就从中找灵感，展现蝎子的形态。

李：您认为武生行当最难学的是什么？

项：这要从行当本身的学习说起。一般来说，武生初学短打。短打必须规范，因为戏服是很简洁的，你的身段动作都可以从中反映出来，比如是否规范，是否存在问题等。然后循序渐进，练习短打戏，再到箭衣厚底长靠戏。短打往往是饰演干净利落的绿林好汉形象，比如武松、林冲、石秀这样的。厚底戏往往都是饰演将领，比如《挑滑车》《小商河》等，扎上长靠和旗子，表现出一种威严感和厚重感。比如京剧中武生的起霸，就是非常经典、非常具有代表性的表演程式，体现出一种武功高强、庄严威武的气势。

李：怎样才能成为一名好的武生？

项：我认为武生不是武行，武行是翻打配角为主。武生其实是戏曲中非常辛苦的行业，唱、念、做、打要样样能，唱和做都很吃重。尤其是还要做大段复杂又有高难度的技巧动作，边唱边舞。如果你没有好的体力，好的气息控制，你根本完成不了，更谈不上表演艺术了。所以"台上一分钟、台下十年功"不是一句大空话，演员在台下真正要付出多少的汗水甚至伤痛，才能把好的武生艺术呈现给观众，这条路没有捷径，必须苦练，熟才能生巧。

李：浙江武生是否都受到盖派武生的影响？

项：在武生界有"南盖北李"之说，"李"指的是李兰亭，"盖"指的是盖叫天。我理解的盖派艺术是非常独树一帜的，对戏曲武生确实有很大的影响。盖老是非常有个性的，"盖叫天"的由来与他的个性尤其是不服输的性格有关。而他断骨重接的故事，也展现了他非同一般的胆识。所以我认为，盖派艺术在没有扎实的武生基础的情况下，不能贸然去学。而且我觉得太过于个性化的东西，一般也很难传承。盖老的人生阅历和文化底蕴，以及对于艺术非常鲜明的观点，都是让人非常钦佩和难以企及的。总体来说，浙江武生应该是以"南派"为主，兼收并蓄了北派的武生艺术。

李：武生的演出往往都有一定的风险，您在舞台上有没有受过伤？受伤后后悔过吗？

项：您看我的胳膊，至今还有伤，那是一次练反飞脚过椅子的时候，一下子摔下来，结果肘关节处骨折脱臼，至今留有后遗症。受伤之后自己确实也觉得有些难过，再说当时戏曲不景气，我也有些困惑。我改过行，也曾短暂离开过剧团，但是觉得还是离不开这个舞台，后来又回归舞台。毕竟我非常热爱戏曲武生这一行。

## 精进不休，武生中的金嗓子

李：您塑造的林冲让我印象深刻。俗话说男怕《夜奔》、女怕《思凡》，这两出戏都是非常难的。您是怎么想到要学这出戏的？

项：这个说来话长。1991年，一次我在电视上看到了裴艳玲老师演出的《林冲夜奔》，一下子被深深吸引和震撼了。我记得那时是黑白影像的电视节目，但是裴艳玲老师的一招一式，潇洒、干净、利落的台风，悲凉高亢的唱腔，让我记忆深刻，我想这就是我要学的戏。当时我暗下决心，我要学这出《林冲夜奔》，而且默默想着有机会要跟裴艳玲老师学习这出戏。

李：后来您得偿所愿，果然和裴老师学了这出戏。

项：这当中还有一串故事。我因为非常喜欢《夜奔》，先开始自学揣摩。1997年的时候，有一次我们团和上海昆剧团联袂在苏州演出，当时有全国各个昆剧院团的前辈坐在台下观看，这当中就有侯少奎老师。我演出结束后，有人来后台告诉我"侯老师找你"，我高兴坏了，我也非常喜欢侯老师的表演，因为这出《夜奔》是侯家门的，没想到他会叫人找我。我很激动，侯老师问了我有什么打算，我脱口而出就是"我想拜您为师"，侯老师就爽快地同意了。那时计镇华老师也在，他也给了我很多指点和鼓励。后来在上海，2009年由文化部举办的全国昆曲青年演员培训，我跟侯老师学习关公戏《刀会》。当时我在想，我永远不可能成为侯老师，但我可以把老师教给我的适合我的去为我所用。那时我舞台经验不足，觉得自己气场不够，有些戏确实需要有舞台阅历和时间的沉淀才能演，如老爷戏（关公戏）。侯老师在教关公戏的同时专门抽出时间给我仔仔细细地抠了一遍《夜奔》。我记得他对我说的一句话是："人物不是刻意做出来的，是从内而外地展现出来的。"这句话让我受益匪浅。

认识裴艳玲老师，要感谢谷好好老师的引荐。我在裴老师家吃住了月余时间，裴老师悉心地指导了我这出戏，她说：她演的《夜奔》形是侯家门的，神是李家门的。裴老师在生活上对我很照顾，我很感动。在我回去前，裴老师还为我叫来了鼓师、笛师，给我响排了这出戏。

李：您是如何塑造林冲这个人物的？

项：《夜奔》这出戏，大家认识有个误区，认为主要是展示林冲的功夫。其实不是！我认为首先是唱，唱得好才能打动台下的观众。为什么这么说呢？林冲与其他绿林好汉有不同之处。和武松比，武松的表演会显得更为粗犷些，林冲毕竟是80万禁军的教头，他是官，他有他的威仪和风范。他是被逼上梁山的，所以他一边走，一边不断地回望家乡，这当中蕴含着他对于家乡浓厚的感情，又有有国难投的悲愤无奈。这种复杂的感情交织在一起，必须通过唱，从内心表达出来，而辅之以动作，这样才会更感人。

李：说到唱，您被誉为是"武生界的金嗓子"，对于武生而言，唱得好真的非常难。像您的艺术专场中，你是如何做到唱做并重的？

项：其实在外形条件方面，对于武生这个行当而言，我的形象和个头并不突出。嗓子是慢慢练出来的。我认为嗓音是有可塑性的。比如林冲的唱是悲愤苍凉的，高宠的唱中要体现傲慢和趾高气扬之感。专场演出对于我来说，在体力上是挑战，在唱腔方面也是。

李：《挑滑车》也是您非常喜欢的剧目，能否谈谈这出戏与《夜奔》的区别？高宠和林冲的行头对于武戏的难度而言又会有什么不同？

项：《夜奔》中的林冲是被奸臣陷害的，他是被冤枉的，他痛苦委屈又无处申诉，他去梁山是很无奈、很矛盾的心态。高宠则是武艺高强、年轻气盛，又是王爷的身份，最终是骄兵必败，所以在情绪的处理上突出他的这一特征。这当中有个细节我们可以讨论，《挑滑车》中最终以高宠从台子上翻下来作为结局。大家都会对这个有印象，其实老一辈艺术家认为不翻更好，因为高宠本人武艺超群，最后是他的马不堪重负而让他跌落下来的。从剧情逻辑上来说，如果是他翻下来，应该是他本人不堪重负，这就违背了是因为马负伤导致意外的剧情。如果作为比赛的折子戏，用这个结尾去展现戏曲演员的功底是可以的。但是从表演上来说，其实还是遵循故事本身的情境更合适。我非常喜欢推敲剧情的逻辑，因为不能为了表演而脱离逻辑。

李：在《寄子》中您饰演伍子胥，这是老生戏；在《送京》中您饰演赵匡胤，这是红生戏，属于花脸行当。这两出戏具有可比性，讲的都是离情，一种是父子离情，另一种是义兄妹离情。您是如何把握不同行当的特点以及不同人物的感情的？

项：之前我在婺剧团学过花脸和老生，但是功底都很浅，所以这两出戏对我来说，还是要老老实实地从头学起。先说《寄子》，这是陆永昌老师教授给我的。陆老师的唱腔可谓非常浑厚，膛音如雷贯耳。他当时教我的时候，我一张口唱，陆老师就摇摇头说"错了"，再一张口，陆老师又说"错了"。我很紧张也很困惑：我到底错哪儿了呢？因为功夫不到，所以自己听不出来。这个只有慢慢去练，最终才能够悟到。武生是不用戴胡子的，而伍子胥是需要戴上胡子（白满），胡子很厚重，所以开始我很不习惯，总担心唱着唱着胡子会掉下来。你可以注意到，戏曲演员很注意口型之美，上齿是不露的。昆曲中的红生代表有两位：关公和赵匡胤。红生在戏曲里是专门的一行，表演中有老生、武生，也有些净的表演特点。关公是美髯公，所以胡须非常美。在《送京》这出戏中，赵匡胤和京娘之间是有些感情的，但是又不能直接表现出来。赵匡胤这个人物是刚毅威武又有勇有义的君子风范，所以与一般的花脸也不同，侯少奎老师对于

这个人物的把握和解读是非常精准的。

李：能谈谈《小商河》这出戏么？

项：《小商河》这出戏是李玉声老师的代表作，侯老师看了我的戏后，把我推荐给李老师。李老师见到我后，问我想学什么戏，我说我特别想学武生演员一出场就能把观众抓住的劲头，他说这个想法好。在"新松计划"演出后，我把演出的碟片寄给他。后来去李老师家时，师母对我说："小项，李老师夸你了。"我觉得李老师给我最大的影响就是，我与他交流时，他在戏曲理论方面的认知和见解。比如，我们戏曲中常说"手眼身法步"，其中这个"法"与"手""眼""身""步"不是一个概念呀，"手""眼""身""步"都是人的肢体，"法"的解读可以指程式或者规则，但不是肢体。于是，李老师提出了"手眼身心步"，在他看来，"心"统摄了人的肢体。此外，他认为戏曲艺术家不是演人物，而是"看我的艺术"，即看"我"怎么塑造、演绎各种人物。这是四功五法的高度统一和契合。

李：在《钟楼记》中您挑战了"莫铎"这个人物，我记得您在采访时说有舞蹈动作，这对于您来说是很有难度的。对于这样的外国名著新编戏，您觉得最难演的地方在哪里？

项：这个对于我来说真的是一个挑战，剧中安排我有段舞蹈动作，莫铎是个残疾人，既要跳，又不能跳得很美。这个确实考验了我，而且我是和年轻女孩一起跳，从心理上来说，是觉得挺别扭的。作为演员，我们服从剧情需要。

李：2017年5月6日您曾经做客芸廷，做题为"痴情小甀甀 塑就大丈夫"项卫东武生表演艺术讲座。您是如何博采众长，形成自己的表演特点的？您演出的剧目均以豪迈、苍凉、悲壮的风格见长，可谓是英雄悲歌，您是如何把握这种悲剧感的？

项：当时也是一次座谈交流的机会。坦率地说，我觉得自己做得还不够，我觉得自己还有一些东西没有发掘出来。比如，我一直很想把《宝剑记》做一个完整的编排和挖掘。至于悲剧感，我是这么理解的，人生总有很多坎坷和磨难，我所演的人物悲剧感比较强，这也是通过形式的宣泄来实现内心的表达。在现实世界中，我们会受制于很多因素，舞台则可以让我们尽情地表达自我。

### 转益多师，追求中国戏的韵味美

李：影视剧中关于武生行当的作品很多，如《人·鬼·情》《武生泰斗》《大武生》《生死桥》等。您怎么看待影视剧对于武生行当的表达？

项：我想可能是因为"武生"这一角色的个性直爽鲜明，又具有阳刚之气，所以比较适合作为影视剧中的主角。比如《人·鬼·情》是以裴艳玲老师为原型的，取材于一篇关于她的报告文学《长发男儿》。她确实是一位传奇人物，她的人生经历是不可复制的。

李：如果不做演员，您最想做的职业是什么？

项：我想考美院，学绘画。我小的时候学过绘画，自己也很喜欢。我对于书法篆刻也非常喜欢。

李：这些艺术样式对于你会有什么样的启发？

项：我认为戏曲的境界由低到高分为三个层次：规范、节奏、韵味。韵味是有分量、有感觉的。以书法为例，我认为书法与戏曲有很多异曲同工之处。比如说戏曲的动作，它很讲究收放自如，欲左先右，欲上先下，欲重先轻等，这就像书法中运笔所讲的逆锋起笔一样。而戏曲本身的情节是富有变化的，写字也是有节奏感的，如起承转合、轻重缓急等。再比如戏曲舞台上经常说的九龙口，上场口和下场口，这样一些布局，是不是与书法中的九宫格很相像？在舞台上如何布局、如何站位、如何亮相，就如一幅书法作品的谋篇布局一样。身段与书写都讲究章法，演员的上场下场有线路可依，书法的起笔收笔同样也是有章法可言的。演员通过亮相的角度、方向去展现空间环境的纵向和横向，书法中笔画之间的疏密相间、高低错落、彼此呼应，也是一样的道理。再如戏曲演出中锣鼓声和演员的表演要非常匹配，要恰到好处，否则多一声显得多余、少一声就显得不够。比如裴老师的戏为什么看得那么舒服？没有偏差的，她的节奏和气韵完全吻合了你的内心节奏和对角色的想象。所以说戏曲与中国文化息息相关。评价一个演员的表演水平是一方面，另一方面，就是需要演员达到欣赏的高度。我现在观摩得最多的是京剧，我喜欢看名家的表演，也会鉴别哪些是我可以吸收和借鉴的。

李：除了演出之外，您平时的业余爱好是？

项：我挺喜欢看书的，比如历史书，还有哲学书。我在初中的时候就读过叔本华、尼采的书，现在仍然在看，常读常新，会为哲学家的思想和高度所折服。我比较喜欢球类运动，比如打乒乓球、羽毛球等，当时还有很多球

友,不过现在打得少了。

李:您如何理解戏曲之美?

项:我认为戏曲最高的美感是精简凝练的。举例来说,《三岔口》这出戏我也演过,这出武生戏很有意思的,有点类似于哑剧的形式。在明亮的舞台去展现黑夜发生的故事,如何让大家感觉到黑夜?这就要靠演员的表演去给观众以想象的空间,即所谓"无中生有"。所以道具要少,传统戏曲讲究"一桌两椅",不是说做不出那么多道具,而是不需要。戏曲不是写实艺术,它是写意艺术。道具多了完全分散了大家的注意力,而且也会束缚演员的表演。

李:关于昆曲传承和发展,您的建议是?

项:我希望戏曲的传承应该有长远的规划,也要营造自由的艺术创作空间。尤其在戏曲人才培养方面,要有长远眼光。俗话说"三岁看老",但戏曲人才的培养不是三岁就能看到老。艺术需要积淀,有不少大器晚成的戏曲名家就是例证。正是由于他们一直以来对于戏曲的热爱和孜孜不倦的追求,所以才会厚积薄发,在一定的时间和契机下诞生一部经典的作品、一个经典的角色。所以要给戏曲演员成长的空间和艺术创造的空间。我相信,真正有理想有思想的人总会有迸发的时候。目前戏曲人才如何培养,如何防止人才流失,都是需要大家去面对与解决的。

此次采访结尾时,项卫东老师反问了笔者一个问题,非常有价值,特记录如下:

项:李老师,您认为小剧场的形式是否适合昆曲?假如要做这方面的尝试,是否可行?

李:我在小剧场看过很多出话剧。我认为目前来看小剧场更适合话剧,尤其适合演员比较少的小众话剧,因为它会打破第四堵墙,让大家感到"我"与演员同在。近些年,传播学研究中有个热门词汇叫"场景",昆曲和园林这样的场景结合会增强观戏者的体验感和融入感。从我作为戏迷的角度来看,如果用小剧场来展现昆曲,可能剧情不宜展现人物众多的大戏,也是要小而精。另外对于观众而言,也会涉及一个审美距离改变的适应性问题,所以建议从年轻戏迷开始推广。

2019 年 7 月 15 日采访于杭州"两岸咖啡"总店

## 湖南省昆剧团 2018 年度推荐艺术家
### 卢虹凯

卢虹凯,湖南省昆剧团优秀青年演员。毕业于湖南省艺术职业学院,结业于上海戏剧学院,主攻老生。在校师从昆曲名师甘明智,曾受教于张国泰、张世铮、陆永昌、沈矿等众多名师。学习的剧目有《乌石记》《长生殿·酒楼》《长生殿·弹词》《浣纱记·寄子》《牡丹亭·春香闹学》《荆钗记·见娘》《连环计·议剑》《狮吼记·跪池》《连环计》《千忠戮·打车》等折子戏。

## 江苏省苏州昆剧院 2018 年度推荐艺术家
### 邹建梁

邹建梁,国家一级演奏员,江苏省苏州昆剧院常务副院长,中国戏曲音乐学会理事。自幼受其父亲、著名笛箫工艺师邹叙生启蒙,先后师承徐兵、孔庆宝、戴树红等老师,又得到赵松庭、蔡敬民、江先谓、顾兆琪等名家指点,2000 年 6 月参加中国艺术研究院首届戏曲音乐班学习并结业。曾荣获文化部颁发的第五届昆剧艺术节优秀笛师奖、首届江苏省音乐舞蹈节优秀演奏奖、第二届江苏省音乐舞蹈节民族器乐比赛竹笛演奏奖等奖项。其演奏唯美纯正、典雅清丽,形成了自己独特的演奏风格。

从艺 43 年,长期担任剧院《长生殿》、青春版《牡丹亭》、中日版《牡丹亭》、新版《玉簪记》以及《西施》《白兔记》《满床笏》《朱买臣休妻》《白罗衫》等重要剧目的主笛和音乐指导,剧目多次获得国家、省、市级奖项。曾出

访美国、英国、法国、希腊、德国、奥地利、加拿大、芬兰、意大利、日本、新加坡、韩国等国家以及台湾、香港、澳门等地区。

邹建梁主管江苏省苏州昆剧院苏州吴韵民乐团,该团以江苏省苏州昆剧院乐队为主体而组成,其宗旨是,在民间器乐的演奏方面坚持传承与创新,挖掘、整理和传承民间音乐。乐团以十番鼓、十番锣、江南丝竹、昆曲伴奏为主,挖掘和传承了大量传统曲目,形成了独特的演奏风格,不仅在昆曲伴奏上演奏精准,也能演奏风格各异的民族器乐曲。

邹建梁负责主持完成剧院昆曲音乐曲牌的传承和保护工作,并负责主持完成每年一次的昆曲新年音乐会;还参加了北京大学昆曲传承计划、苏州大学昆曲传承计划,台湾大学"昆曲新美学"课程、香港中文大学"昆曲之美"课程等传承项目,致力于昆曲在海峡两岸及香港高校的传承推广。

# 永嘉昆剧团2018年度推荐艺术家

## 韵律人生

徐 律

我还在襁褓中时,便和戏曲结了缘。我的父亲是一名非常热爱京剧、越剧等剧种的票友,并且在我们永嘉一带还小有名气。我记得在我很小的时候,父亲就经常抱着我跟着录音机唱《智取威虎山》《沙家浜》等京剧的经典唱段,我的整个童年就是在这样的环境中度过的。在8岁时,我参加了县里举办的"卡拉OK大奖赛",唱的便是《沙家浜·智斗》,而且一人演唱了三个角色,由此,成了县里比较有名气的"小歌手",颇受欢迎。观众们对我的喜欢,更加激发了我对戏曲的热爱!

初中的时候,因为内心的热爱,我义无反顾地选读了器乐演奏专业。于是,我在17岁那年(1996)正式进入当时的永嘉越剧团从事器乐演奏工作。那时候剧团的演出环境很艰苦,每天两场大戏,晚上就住在台上或村民家里,不论寒暑。那时,我们去演出起码要带着两个季度的衣服出门,因为有可能几个月都回不了家,季节也许就在我们演出的途中交替。在这样的环境下,我依旧每天坚持早上6点起床,跑到乡村田头去练功。少年时代刻苦训练打下的基础,对于提升我的器乐演奏水平起到了很关键的作用。

2006年,我正式调入永嘉昆剧团,从越剧到昆曲,由于剧种之间的差异,刚开始我有些不适应。于是,我便将谱子带回家,一得空就练习。过程虽辛苦,但是更多的是喜悦,因为我的演奏开始有韵味了。

2007年,我参加温州市民乐大赛荣获了专业组二等奖,同年代表温州市参加浙江省"香溢杯"民乐大赛获专业组银奖。由于业务突出,2012年我担任了永嘉昆剧团的乐队队长。2014年我被团里派送到上海音乐学院作曲系系统地学习作曲,其间有幸结识了我的两位恩师——著名作曲家何占豪老师和著名昆曲作曲家周雪华老师。两位老师很爱护我,对我就像对待自己的孩子一般。每次我去他们家里上课,总会有一盏香茶等着我。由于我以前没接触过作曲,基础不如"学院派"的学生那样扎实,老师们总是会用最容易让我理解的方式来给我解惑,一直到我能深刻地理解旋律,进行配器和昆曲唱腔创作。经过师生的共同努力,我从一个完全不懂作曲的演奏员,进步到可以独立创作的作曲人。

上海学习期满,我回到永昆,连续进行了《墙头马上》《荆钗记》以及沉浸式昆曲小戏《梦觉》唱腔音乐配器的创作。我记得那时候,我没日没夜地在办公室写我的音乐,一开始创作时并不敢迈开大步,挺保守的,经常觉得这里不对,那里好像也不对,挺苦闷的。幸好,老师一直在我身边陪伴我,只要我有纠结的问题,我就会致电我的两位老师,老师就会给出很好的建议来帮助我。虽然在上海的学习已经结束,但是在创作实践中,老师们一直跟我有着密切的联系和互动。我每写好一个作品,也必会抱着厚厚的总谱跑到上海请老师们帮我把关,老师们丰富的教学经验还有团里高强度的工作压力,令我的作曲能力得到了很大的提升。由此,我常感慨:此生当不忘师恩!

作为一名戏曲作曲者,昆曲是我的根本,我是永昆独有旋律的传承者。同时我也钻研其他剧种的音乐形态,以提升自己的音乐素养。我创作的歌曲《游园昆梦》入选浙江省第十六届音乐新作演奏演唱大赛;我还曾受浙江省文化厅邀请,担任"优越中国"2017中国越剧精英演唱会的作曲配器;受文化部邀请担任第四届中国越剧节闭幕式大型演唱会《而今从头越》的作曲配器;受上海

越剧院邀请为其越剧小剧场戏《朱安》作曲配器。这些创作都受到了专家和观众的一致好评。

2018年也是我为永昆大型原创剧目《孟姜女送寒衣》作曲的一年。永嘉昆剧长期活跃于山野农村，观众对象大都是农民，为了通俗易懂，故把正昆作了俗化和浓缩。其曲牌音乐节奏短促，曲调简单，但除了后来新编戏是不受限制新创作的之外，老曲牌的词格主腔都还是在规范之中的。这次参加原创昆剧《孟姜女送寒衣》的作曲，为了既保留正昆音乐的风格，又发扬永昆音乐的特色，我对该剧的唱腔作了艺术上的雕琢，就是曲牌仍然严守格律，曲调保留正昆的主腔，但是形式用的是永昆特色，就是节奏加快了，减缩了很多枝干腔节拍，使得曲子听起来很流畅但又不失昆曲的优雅。永昆音乐还有一个特色，就是不用套曲，各个宫调的曲子和南北曲全都可以通用，称为"九搭头"。没有了宫调套曲的限制，我就和编剧商量在选曲上进行了巧妙的铺排，前面一至五场曲子较少，就都用套曲，在重要场次第七场中曲子很多，情绪内容转换很快，再用套曲一宫到底就勉为其难了。于是，我们启用了永昆特色"九搭头"，几个宫调和南北曲出现在同一场戏里，效果非常好，也突显出了永昆特色。在第六场中，我们特为给孟姜女创作了一首民谣《十二月》，也别有一番韵味。加上或凄美或雄壮的配音，全剧音乐如不同的支流，最后一起汇入大海。全剧音乐曲调风格各异，但又和谐。此剧得到了国家艺术基金大型舞台原创剧目的资助，后又入选第七届中国昆剧艺术节，在音乐上得到了专家和观众的一致好评和肯定。

2016年我当选为永嘉昆剧团副团长，我的目标就是协助团长，做一名脚踏实地的管理者。永昆的演职人员是所有昆剧院团里最少的，地处县城，招人才难，招优秀的人才更难。作为副团长，我认为既然外来的"金子"难招来，那就努力把现有的所有演职员培养成"金子"。为此，我不但请外团的各行当专家来给本团演员做指导，还设置了"练功日"，要求团员一周内必须有4天来团部练功，另外还增加了"培训月""技能大赛"等有助于增加演员"功力"的事项。

达则兼济天下。随着荣誉的越来越多，我除了在专业上下功夫之外，同时也开始思考如何让更多的人来了解我们的传统文化，如何让永嘉昆曲更进一步，为地方文化建设、为服务昆曲观众做出更大贡献。为此，多年来我一直坚持参加永昆的各种公益活动。进校园、进景点、进社区的永昆演出，都有我的身影。在永昆收获种种荣誉的背后，我在乐池的默默付出起到了重要的作用。为了让永昆越加绽放光彩，让越来越多的人认识并且爱上永昆，我兢兢业业，一丝不苟。我相信每一个微小的举动，都是撒下的一粒种子，即使不能长成参天大树，但总会有生根发芽的时候。

我不仅仅是永昆的一名幕后创作者，更是一名传统艺术的传承者与传播者！

# 昆曲曲社

# 北京大学的昆曲传承

陈 均

北京大学与昆曲及其传承有着很深的渊源。蔡元培自1917年初担任北大校长时起,就大力提倡美育和艺术教育,着手改组音乐研究会,并聘请吴梅担任国学门教授。这是中国大学开设戏曲课程与昆曲传习之始。自此至今百年整,北京大学始终传承着戏曲研究与昆曲研习的传统,先后出现了许之衡、俞平伯、钱南扬、任中敏、陆宗达、陈古虞、李啸仓、吴晓铃、朱德熙、林焘、楼宇烈等在戏曲、昆曲领域深有研究的重要学者与曲家。北京大学的昆曲传习组织,自北京大学音乐研究会以降,虽名字数易但弦歌不辍,一直延续着师生研习的优良传统与创作和表演上的较高水准,并由此向全国辐射,给予社会上的昆曲爱好者团体以深远的影响。目前,北京大学不仅艺术学院、中文系有专门的戏曲研究者,而且在其他院系的师生中,昆曲爱好者也为数众多,并组织了多种形式的昆曲社团和爱好者组织。北京大学百周年纪念讲堂经常策划邀请北方昆曲剧院、江苏省演艺集团昆剧院、苏州昆剧院等专业昆剧院团来北大演出,每年达数十场,并举办各种艺术课堂、昆曲讲座,在全国高校里可谓独树一帜,是北京地区昆曲演出的重要场所,为北京大学的昆曲传承提供了良好的环境。因此,昆曲的研究与传习,在北京大学有着深厚的传统、深入的影响和优质的学科基础。

进入改革开放时代以来,北京大学逐步加快昆曲传承及研究的步伐,已经实现了三步跨越。

第一步跨越是在2005年,北京大学哲学社会科学资深教授叶朗先生与名作家白先勇先生联合发起"青春版《牡丹亭》进北大"活动,与北京大学百周年纪念讲堂合作,相继举办了3轮9场演出。这是青春版《牡丹亭》高校巡演之始,由此拉动了面向全国扩散的"青春版《牡丹亭》热""昆曲热",也使得青春版《牡丹亭》成为21世纪中国最有影响的文化现象之一。

第二步跨越是在2009年,叶朗先生与白先勇先生在北京大学联手推行北京大学昆曲传承计划,其后在北京大学创办"经典昆曲欣赏"通选课程。

第三步跨越是在2013年,北京大学批准成立校级科研机构"昆曲传承与研究中心",并聘请白先勇先生担任中心主任。中心围绕"经典昆曲欣赏"通选课,进一步丰富昆曲课程,使之更加全面、立体化,在北京大学百周年纪念讲堂、教务部、团委、图书馆等学校有关部门的大力支持下,北大探索与构建了一个有实践意义的昆曲教育与传承模式。2018年,北京大学成为教育部首批认定的中华优秀传统文化(昆曲)传承基地。现将昆曲传承成果简要分述如下:

(一)昆曲课程

1. 2009年起,开设"经典昆曲欣赏"通选课程,于每年春季学期举办,迄今已有9年。这门课程采用讲座形式,邀请来自海内外的著名昆曲艺术家(绝大多数为国家级非遗传承人)和权威学者举办讲座,每周1次,每学期共16次,选课人数达数百人(2017年、2018年春季学期选课学生人数皆为400人);也经常吸引北京乃至国内的昆曲爱好者旁听,课堂听众最多的一次有600余人,在北京及海内外有着较大的影响。近些年,香港中文大学、台湾大学开设昆曲课程,也是仿效北大的这一模式。此后全国各地系列昆曲名家公众讲座的开展,也或多或少受北大昆曲课"开风气之先"的影响。

2. 昆曲网络课程。在叶朗教授的策划下,与智慧树公司合作,自2016年起,推出"'非遗'之首:昆曲经典艺术欣赏"网络课程,选课学校的学生不仅能在网络课程中学习昆曲,而且可以在见面课上与邀请来的昆曲艺术家近距离交流。2018年,选课学生有6000多人。

(二)校园昆曲研习与传承

1. 北京大学京昆社成立已有20年,曾代表北大在以色列演出昆曲《游园惊梦》,多次荣获北京大学"十佳社团"称号。2017年,该社与北京昆曲研习社合作编创新剧《临川梦》。2018年12月22日,该社策划北大版《牡丹亭》进行公演。

2. 昆曲工作坊:常年举办昆曲大师工作坊,邀请梁谷音、张继青、张洵澎、侯少奎等昆曲大师亲自教授学员。此外,还陆续开设昆曲小生工作坊、昆曲妆容工作坊、昆笛工作坊。并在北京大学附中开设"《西厢记》"工作坊,聘请昆曲名家丛兆桓、秦肖玉教授。

3. 2011年,经过海选,排演了校园版《牡丹亭》。应文化部的邀请,校园版《牡丹亭》参加在上海戏剧学院举办的"2011全国昆曲优秀中青年演员展演"。这是此次展演中唯一的非职业昆曲演员演出,获得了专家的好评。上海戏剧学院戏曲学院院长郭宇评价说:"我们都认为这能代表中国业余昆曲曲友的最高水平。"2017年,校园传承版《牡丹亭》获得北京市文化艺术基金资助,在

北京地区高校海选演员。历经两轮人才选拔、前后3次赴苏州集训,每周校内集训,寒假校内联排,内部选拔等环节,最终确定演员25人、演奏员14人,共计39人,他们来自北京的16所大学和1所中学。从2018年3月至12月,共演出13场,除北京大学、北京师范大学、北京理工大学、北京第二外国语学院等4所北京高校外,还有南开大学、南京大学、香港中文大学等外地知名高校。此外,受红楼梦研讨会邀请赴上海演出,受汤显祖故里抚州市政府邀请赴抚州演出,受昆曲发源地昆山市政府邀请赴昆山演出,并在苏州昆剧院剧场内演出2场。该剧目还在第七届中国昆剧艺术节上进行演出,是参加中国昆剧艺术节的唯一综合性高校学生演出剧目。校园传承版《牡丹亭》影响较大,白先勇将之归纳为"一出戏将观众变为演员",并认为是青春版《牡丹亭》之后新的发展。

演出所到之地场场爆满,看过演出的观众均给予高度评价,张继青、蔡正仁、岳美缇、计镇华、梁谷音、张洵澎、丛兆桓等昆曲"大熊猫"级别的艺术家前来观看,均表示惊喜。

(三)昆曲演出

1. 10余年来,北京大学百周年纪念讲堂与各昆剧院团合作举办了多次昆曲演出活动,譬如青春版《牡丹亭》校园巡演首演、"春风上巳天"系列昆曲演出等,是北京市最有人气的昆曲演出场所和重要的昆曲传播基地。

2. 作为"北京大学昆曲传承计划"的一部分,北京大学昆曲传承与研究中心每年邀请苏州昆剧院青年演员到北京大学及附近高校演出昆曲,并策划了三次"昆曲大师清唱雅聚",影响较大。

(四)昆曲研究与推广

已出版《昆曲欣赏读本》《白先勇与青春版〈牡丹亭〉》《牡丹情缘——白先勇的昆曲之旅》《京都聆曲录》《昆曲的声与色》《〈西游记杂剧〉评注本》等专著,并策划了"在北大听昆曲""二十世纪昆曲艺术家图传丛书"等系列丛书,以及昆曲口述史、昆曲脸谱、昆曲艺术教材等项目。

(五)昆曲教学资料的数字化

北京大学昆曲传承与研究中心和北京大学教务部、图书馆通力合作,昆曲教学资料数字化得以开展,目前可在北京大学教学网、北京大学图书馆收看昆曲课程;并在公众电台推出了昆曲讲座。

由于北京大学、北京大学艺术学院、北京大学百周年纪念讲堂、白先勇先生、叶朗先生等全校相关部门和专家的通力合作与推动,北京大学在昆曲传承的道路上顺利实现了三步跨越,使得全校的昆曲传承氛围更上一层楼,不仅形成了21世纪昆曲成为"非遗"以来独特的高校昆曲传习模式,而且影响与辐射全国高校,拥有较大的资源优势。近些年,北京大学的校园媒体多次以专题形式报道昆曲课程,《人民日报》《光明日报》《文艺报》《中国文化报》《中国艺术报》《人民政协报》《文汇报》等媒体相继报道北京大学的昆曲课程及昆曲教育模式。《中国文化报》曾发表《昆曲如何进校园》一文,评述"北京大学昆曲传承计划""提供了另一种校园昆曲传承与传播的模式":"譬如,在北京大学开设本科生通选课'经典昆曲欣赏'。这门号称北大'最火公选课'的昆曲课程,包括十余次昆曲名家讲座、表演工作坊、折子戏文本细读、昆曲大师清唱会,以及三场苏州昆剧院青年演员的折子戏示范演出。凡是选修'经典昆曲欣赏'课程的学生都可以免费获得其中一场示范演出的门票,并可选择以写观剧随笔、戏评等形式来当作课程作业。由著名昆曲艺术家的亲自讲解,到昆曲学者对于昆曲历史、美学、文化与文本的介绍与解读,再到表演工作坊的体验与学习,以及观赏青年昆曲演员的演出与交流,这一全新的课程形式,不仅使场上与案头相结合,向学生近距离、全方位、立体化地展示'昆曲之美',以使学生有机会接触昆曲、感受昆曲进而爱好昆曲,而且,这一计划与昆曲院团自身的昆曲传承计划相对接,因而构成了一个规模较大的系统的昆曲文化工程。"

(原载《北京大学校报》2018年12月25日)

# 昆曲校园教育与活态传承的新实践
## ——以校园传承版《牡丹亭》为例的探讨

陈 均

昆曲与校园的关系,尤其是与高校或大学之间的关联,是近代以来昆曲传承与发展的一条重要脉络①。简言之,一方面校园给昆曲提供了传播与生存的空间,譬如民国初年北京昆曲复兴的重要力量之一便是北京大学师生对昆曲的支持,此后昆弋班社的演出及存续,来自北京的大学的业余昆曲爱好者起到了重要作用;另一方面,校园里昆曲的传播,对于昆曲研究、昆曲观念也有着尚未被充分估量的功能。譬如,诸如吴梅在北京大学教授昆曲及戏曲课程,向来被认为是中国大学里戏曲研究之始,北京大学音乐研究会昆曲组被认为是有记载的中国大学的第一个昆曲曲社。21世纪以来,随着昆曲成为"非遗",白先勇策划的青春版《牡丹亭》巡演,以及出现"昆曲热"等现象,表明昆曲在中国社会中的位置、昆曲观念都在发生着很大的变化。②

在诸多昆曲现象里,青春版《牡丹亭》以大学生为主要目标观众群体,多次展开国内外名校巡演,是21世纪以来最为重要、影响亦最大的与昆曲相关的文化现象。而且,青春版《牡丹亭》以大学为主要演出阵地与传播对象,自2004年开始巡演,至2014年共演出200场,其中高校里的巡演就占了大部分场次。而作为青春版《牡丹亭》巡演的重点——北京大学,就先后演出了3轮共9场。青春版《牡丹亭》以北京大学为重心之一,通过海峡两岸和香港地区的各大名校,形成了一个覆盖华人主要地区的昆曲演出与传播网络,不仅成功地扩大了昆曲的影响,而且也使得昆曲有可能成为校园文化较为重要的一部分。关于青春版《牡丹亭》的研究论文甚多,青春版《牡丹亭》的美学、运作机制、观念或音乐、舞美、文学等都已成为可以深入研究的主题。就昆曲的校园教育而言,青春版《牡丹亭》的影响或许在于使昆曲影响的层面扩大,而且因"将人们对于昆曲的印象从落伍变为时髦"③,很大程度上也提高了昆曲的接受度,因而使得昆曲在校园里的影响从喜爱戏曲的小圈子文化变为热爱传统文化的青年亚文化。作为青春版《牡丹亭》的延续与发展,自2009年开始,白先勇在北京大学设立昆曲传承计划,开始着眼于昆曲的校园教育,并将其传播昆曲的重心由青春版《牡丹亭》的巡演转至昆曲的校园教育,至今亦有将近10年。"北京大学昆曲传承计划"的实施,使昆曲的校园教育得以彰显,并产生了显著的影响④。而且,白先勇以"北京大学昆曲传承计划"为模式,相继在苏州大学、台湾大学、香港中文大学推动设立"昆曲传承计划",亦形成了一个昆曲教育的网络,并在海峡两岸和香港地区产生了程度不一的影响。2018年,在白先勇的策划下,校园传承版《牡丹亭》开始巡演,通过在北京、抚州、天津、苏州、昆山、南京、香港等地的13场演出,校园传承版《牡丹亭》已成为一个较为引人注意的昆曲文化现象。

## 一、校园传承版《牡丹亭》缘起

校园传承版《牡丹亭》是由北京大学昆曲传承与研究中心策划主办的一个昆曲项目。早在2010年至2011年,"北京大学昆曲传承计划"就曾以工作坊的形式发起校园版《牡丹亭》的排演计划。该剧目于2010年3月18日进行海选。2011年4月19日,校园版《牡丹亭》在北京大学百周年纪念讲堂多功能厅上演。5月18日,该剧目参加文化部组织的"全国昆曲优秀中青年演员展演周",在上海戏剧学院演出,获得好评,被认为"让青年学子品懂昆曲艺术之美,让优秀的民族艺术构筑起当代人坚守精神家园的共同意愿和价值,这也正是昆曲艺术生生不息和存活于当代最为重要的意义之一"⑤。

---

① 邹青:《民国时期校园昆曲传习活动的开展》,载《文艺研究》2016年第1期。邹文云:"在我国各类戏曲艺术之中,昆曲与教育体系的关系最为紧密,这既是民国昆曲史研究的重要线索,也是探讨彼时昆曲文化生态的重要环节。"此意与本文相近。
② 参见拙文《昆曲、社会文化空间与社会主义文化实践——对"非遗"以来的昆曲生存状况之分析》,载《广东艺术》2013年第3期。
③ 参见拙文《青春版〈牡丹亭〉》,载《话题2007》,三联书店2008年版。
④ 关于"北京大学昆曲传承计划",已有多篇论文论述,可证明其较受关注。如王帅统《北京大学昆曲传承模式研究》(载《湖北科技学院学报》2016年第9期)、李花《管窥昆曲在当代高校的传承与保护——以对"白先勇昆曲传承计划"的讨论为中心》(载《戏剧之家》2015年第9期(上))等。不过,这些文章大多资料来源有限,缺乏较为深入的文献搜集及探讨。
⑤ 载《昆剧展现无限的希望与未来》,见戏剧网2011年6月22日。网址 http://www.xijucn.com/html/kunqu/20110622/26628.html.

2017年，北京大学昆曲传承与研究中心再次推出校园版《牡丹亭》，并将之命名为"校园传承版《牡丹亭》"。该剧目以"校园传承版《牡丹亭》舞台艺术教育实践项目"的名称，于2017年9月获得北京文化艺术基金资助。项目介绍为：

> 项目以经典昆曲剧目——《牡丹亭》的排演与传习为中心，通过校园传承版《牡丹亭》的排演、传习与巡回演出，带动大量热爱昆曲且有一定相关才能的青年学生参与其中，以培养出一批热爱昆曲、具有专业表演、演奏才能的精英人才，同时能够引发青年学子对于传统文化的广泛关注，在各大高校掀起新一轮的"昆曲热"。

从校园传承版《牡丹亭》的整体策划来看，项目选择青春版《牡丹亭》为蓝本，聘请青春版《牡丹亭》的主要创作团队和表演团队进行艺术指导，以大学现阶段有昆剧表演基础或对昆剧感兴趣且有一定表演天赋的普通学生为演员培养对象，以有一定民乐基础的大学生为演奏员培养对象，排演校园传承版《牡丹亭》。

2017年7月1日，项目开始启动，历经2轮人才选拔、前后3次赴苏州集训，每周校内集训，寒假校内联排，内部选拔等环节，最终确定演员25人、演奏员14人，共计39人，他们来自北京16所大学和1所中学，这些学校分别是：北京大学、北京师范大学、中国戏曲学院、中国科学院大学、第二外国语学院、中央民族大学、清华大学、北京科技大学、中央音乐学院、北京理工大学、北京化工大学、中央戏剧学院、中国政法大学、中国石油大学、首都师范大学、外交学院，以及北京师范大学附属中学。①

从2011年校园版《牡丹亭》到2017年校园传承版《牡丹亭》，从昆曲传承计划设立的第二年（2010）就开始筹备校园版《牡丹亭》，到相隔6年后再一次重排校园传承版《牡丹亭》，可以看出排演校园版《牡丹亭》一直是"北京大学昆曲传承计划"的主要目标之一。而且，从时间上看，2010年北京大学开设"经典昆曲欣赏"通选课程，邀请海内外的昆曲名家与学者来讲授与体验昆曲，而校园版《牡丹亭》的筹备亦是这一年，校园版昆曲的排演与昆曲通选课程的策划其实是同步的，也即，在白先勇的昆曲教育构想里，昆曲教育的目标，不仅是在大学生中传播昆曲，亦是将这一能量转化为在舞台上排演昆曲。从这一意义上来说，校园传承版《牡丹亭》不仅仅是"北京大学昆曲传承计划"的目标之一，而且更可能是主要成果的最终体现。

## 二、校园传承版《牡丹亭》剧本的结构与特点

校园传承版《牡丹亭》的剧本是在青春版《牡丹亭》剧本的基础上重新结构而成的，目前的演出主要由《标目》《游园》《惊梦》《寻梦》《言怀》《道觋》《离魂》《冥判》《忆女》《幽媾》《回生》等折组成②。

首先，从剧情和折目上来看，校园传承版《牡丹亭》所选取的为青春版《牡丹亭》的上本和中本。青春版《牡丹亭》分为上、中、下三本，分别对应的是"梦中情""人鬼情""人间情"，从而凸显《牡丹亭》"情"的主题③。此是青春版《牡丹亭》相较于其他诸多版本《牡丹亭》更为突出的特点。校园传承版《牡丹亭》则选取了"梦中情""人鬼情"，更为突出"情"的主题，也即汤显祖在《标目》中所云"生可以死，死可以生"的"情之至也"的题旨；或者说，将此种情之表达呈现得更为强烈和纯粹。

其次，尊重原著和传承，注重演员的演绎与角色、场面的均衡。因校园传承版《牡丹亭》是"第三重文本"，即从汤显祖原著至青春版《牡丹亭》剧本，再至校园传承版《牡丹亭》剧本，因此，在剧本的编排上，以尊重前两个文本为前提，青春版《牡丹亭》在改编汤显祖原著时也以"只删不改"为基本原则，所改编的部分大多在场次的调整与角色的变化，以适应现代剧场的要求④。而校园传承版《牡丹亭》对青春版《牡丹亭》剧本亦是"只删不改"，仅根据演出者的水准与场次安排略作调整。校园传承版《牡丹亭》以训练高校昆曲青年人才为主要目标，参演演员与演奏员都是在校学生，也是业余昆曲爱好者，不同于专业院团的职业演员，剧中主要角色杜丽娘、柳梦梅由多人扮演（4位杜丽娘、3位柳梦梅）。因此，剧本在尊重原著的基础上，选择符合青年学生特点的经典折子及其片段来进行串连，使具有不同特点的演员能够

---

① 参见校园传承版《牡丹亭》节目单。此后人员与学校略有变动，但规模大致相同。
② 参见校园传承版《牡丹亭》节目单。节目单上列出《标目》外的10折，实际上还有《标目》，以及谢幕时的合唱。各场因人员变动与演出场地不同，折目有所调整。
③ 华玮：《情的坚持——谈青春版〈牡丹亭〉的整编》，载《白先勇与青春版〈牡丹亭〉》，中央编译出版社2014年版。华文谈到"体现原著'情至'的精神"。
④ 吴新雷：《当今昆曲艺术的传承与发展——从"苏昆"青春版〈牡丹亭〉到"上昆"全景式〈长生殿〉》，载《文艺研究》2009年第6期。吴新雷在分析青春版《牡丹亭》剧本时指出："青春版《牡丹亭》之所以能取得成功，主要表现在继承与创新的关系得到了理想的结合。""其中传统折子戏的精品均依原样保留，在唱腔方面也完全是继承原谱而不是重新作曲。"

较好地继承与表演。

以角色与折子为例，4 位杜丽娘分别主演《游园》与《回生》、《惊梦》与《冥判》、《离婚》、《幽媾》，3 位柳梦梅分别主演《标目》《言怀》《回生》、《惊梦》、《幽媾》。在所选择的折目里，《游园》《惊梦》《离魂》为传统折子，《言怀》《冥判》《幽媾》为青春版《牡丹亭》重新整理编排的折子，此种结构方式正好体现了对于传统《牡丹亭》与青春版《牡丹亭》的双重继承。

再次，校园传承版《牡丹亭》更为凸显该剧的青春性与抒情性。剧本各折展示并呈现出浓郁的青春性与抒情性。如《游园惊梦》《幽媾》等折子为重头戏，不仅充分展示"梦中情""人鬼情"诗情画意的场景，而且更契合演出者与观演者的年龄层次与精神状态。开场的《标目》与谢幕对《标目》的重复与合唱，不仅完整构造了《牡丹亭》的抒情氛围，而且表达了青年学生对于昆曲艺术的热爱，形成了舞台上下、剧场内外具有感染力的整体氛围。

## 三、校园传承版《牡丹亭》的演员、演奏员以及训练

校园传承版《牡丹亭》进行了两次海选：第一次是 7 月 1 日，第二次是 9 月，分别在 8 月、国庆节与 12 月进行了 3 次大规模的集训，并赴苏州进行了为期 1 周到 10 天的培训。2017 年 9 月—2018 年 3 月，也在每周末进行集训，由苏州昆剧院派遣青春版《牡丹亭》团队演员与演奏员，对校园传承版《牡丹亭》的演员与演奏员进行一对一的传授。此后，在巡演过程中，根据演出的调整及苏州昆剧院的工作计划，也经常派个别或少数演员及演奏员到苏州昆剧院进行专门的短期训练。

从演员的简历与学习情况来看①，其可以分为三种：第一种是曾经学习较长时间的昆曲，有一定的基础。第二种是有过不长的学习昆曲的经历，或者只学过唱曲，没有学过表演。第三种是毫无昆曲基础者。

演奏员也可以分为三种：第一种是对昆曲的演奏较为熟悉。第二种是曾经从事过其他剧种的伴奏。第三种是只有民乐基础和演奏经历，没有昆曲演奏伴奏的经验。

虽然对于昆曲的熟悉程度不一，但经过近半年的集训，以及大半年的巡演，校园传承版《牡丹亭》的剧组得到了较好的磨合，可以较好地配合及演出。

## 四、校园传承版《牡丹亭》的巡演

2018 年 3 月至 12 月，校园传承版《牡丹亭》已正式演出 13 场，以下用表格列之：

| 时间 | 地点 | 邀请方 | 备注 |
| --- | --- | --- | --- |
| 2018 年 3 月 24 日 19:00 | 上海全季酒店吴中路店 | 红楼梦论坛 | 试演 |
| 2018 年 4 月 10 日 19:00 | 北京大学百周年纪念讲堂 | 北京大学昆曲传承与研究中心 | 首演、北京大学 120 周年校庆演出 |
| 2018 年 4 月 21 日 19:00 | 抚州汤显祖大剧院 | 抚州市文广新局、汤显祖国际研究中心 | 全国巡演首演 |
| 2018 年 6 月 8 日 18:30—21:00 | 北京第二外国语学院明德厅 | 北京第二外国语学院大学生艺术团、文学院 | 北京高校巡演 |
| 2018 年 6 月 9 日 19:00—21:30 | 北京理工大学新食堂四层综合演艺厅 | 北京理工大学校团委 | 北京高校巡演 |
| 2018 年 6 月 10 日 11:30—13:30 | 北京师范大学北国剧场 | 北京师范大学美育中心 | 北京高校巡演 |
| 2018 年 7 月 13 日 | 南开大学大通学生中心 | 南开大学文学院 | 庆祝叶嘉莹先生 94 岁寿诞 |
| 2018 年 7 月 21 日 19:00—21:30 | 苏州中国昆曲剧院 | 苏州昆剧院 | 校园版回娘家 |
| 2018 年 7 月 22 日 14:00—16:30 | 苏州中国昆曲剧院 | 苏州昆剧院 | 校园版回娘家 |

---

① 详见《校园传承版〈牡丹亭〉群芳谱》，网址 http://www.sh-haofan.com/xhls/41092699.html。

续表

| 时间 | 地点 | 邀请方 | 备注 |
| --- | --- | --- | --- |
| 2018年7月24日 19:00—21:30 | 昆山文化艺术中心大剧院 | 昆山市团委 | 昆曲返乡 |
| 2018年9月8日 19:00—21:30 | 南京大学恩玲剧场 | 南京大学文学院 | "开学第一课" |
| 2018年10月14日 14:00—16:30 | 苏州中国昆曲剧院 | 第七届中国昆剧艺术节 | 唯一的综合性高校学生演出的昆曲 |
| 2018年12月2日 14:00—17:00 | 香港中文大学邵逸夫堂 | 香港中文大学 | 香港中文大学、北京大学共同庆祝校庆,校园版《牡丹亭》京港联合会演 |

除作为一个整体的大戏演出外,校园传承版《牡丹亭》剧组还参与了一些片段示范演出,见下表:

| 时间 | 地点 | 邀请方 | 备注 |
| --- | --- | --- | --- |
| 2017年10月29日 | 二十一世纪饭店三层多功能厅 | 北京团市委、中国国际青年交流中心 | "丝路使者"国际青年交流活动,演出《游园》《惊梦》《言怀》《冥判》4折片段,并有导赏 |
| 2017年12月22日 | 北京大学附中下沉剧场 | 北京大学附中 | 北大附中"书院艺术节",演出《游园》《惊梦》《幽媾》《闹学》4折,并有导赏 |
| 2018年4月9日 | 燕南园51号 | 北京大学艺术学院、北京大学昆曲传承与研究中心 | 教育部"中华优秀传统文化(昆曲)传承基地"挂牌仪式暨校园传承版《牡丹亭》首演发布会 |
| 2018年4月30日 | 上海大剧院 | 上海"白玉兰"奖组委会 | 第二十八届上海白玉兰戏剧奖颁奖晚会,杨越溪、汪静之、汪晓宇、谢璐阳演出《游园》片段 |
| 2018年5月1日 | 北京大学红六楼前 | 北京大学艺术学院 | 北京大学湖畔艺术节,张云起演出《寻梦》,孙弈晨等小型乐队伴奏 |
| 2018年7月15日 | 798艺术区"机遇空间" | 798艺术区"机遇空间" | 杨越溪演出《游园》片段,孙弈晨伴奏 |
| 2018年11月1日 | 陌陌科技直播室 | 陌陌科技 | "给乡村孩子的最美传统文化课"第七讲,杨越溪演出《游园》片段,孙弈晨伴奏 |
| 2018年12月23日 | 新清华学堂 | 清华大学艺术教育中心 | "2018校园戏曲节"闭幕式学生演唱会,杨越溪演出《游园》片段 |

从以上校园传承版《牡丹亭》巡演的历程来看,校园传承版《牡丹亭》经过了半年的筹备与训练,以及大半年的巡演,产生了较大的影响。

## 五、关于校园传承版《牡丹亭》 若干意义的讨论

从青春版《牡丹亭》到校园传承版《牡丹亭》,首先其意义在于传承,譬如从剧本到演唱、表演、音乐、舞美等,校园传承版《牡丹亭》可以说是全方位地传承了青春版《牡丹亭》。也可以说,校园传承版《牡丹亭》正是青春版《牡丹亭》的传承版。在这一点上,校园传承版《牡丹亭》和苏州昆剧院自身的青春版《牡丹亭》的传承版并无二致。但是不同之处或者说其独特意义或许在于:

其一,演员和演奏员主体的变化。青春版《牡丹亭》及其传承版,演员、演奏员都是苏州昆剧院的职业演员,他们传承了青春版《牡丹亭》,并在舞台上呈现这部影响深远的大戏。而校园传承版《牡丹亭》的演员、演奏员的主体是北京高校的大学生,主演及配演如6位杜丽娘、4

位柳梦梅、4 位春香、2 位石道姑、1 位郭驼、4 位花神都是来自大学的业余昆曲爱好者,演奏员也都是来自大学的民乐爱好者。这些演员、演奏员中:有些曾在现场观看青春版《牡丹亭》,有些只是听闻青春版《牡丹亭》的盛况,他们都是受青春版《牡丹亭》影响的昆曲观众;或者只是参与及选修过"经典昆曲欣赏"课程,如今通过参与这一项目的演出成为演员,并合作演出一出大戏。也即,校园传承版《牡丹亭》使观众变为演员,正如白先勇所说:"昆曲的观众也能成为昆曲的演出者,从传播到传承,再到更进一步的传播,形成了昆曲教育的良性循环。"①因此,校园传承版《牡丹亭》的实践,提供了校园昆曲教育的一种途径,即通过一出大戏的制作,通过昆曲爱好者登台演戏,来促进昆曲教育。而校园昆曲教育的目标与途径,也从观众的传承"升级"到演员的传承。

其二,对于业余昆曲爱好者来说,校园传承版《牡丹亭》的制作与巡演或许是"空前"的行为。从近代以来的戏曲史来看,业余昆曲爱好者登台串戏尚属常见,无论是北京昆曲研习社等社会团体,抑或北京大学京昆社等校园社团,都有登台演戏的实践。但此类业余爱好者演戏,一般以折子戏、小戏为主,演出全本大戏则非常少见。就笔者所知,仅 1957 年至 1959 年,北京昆曲研习社由俞平伯主持,请来"传"字辈 4 位老师加工提高,由华粹深缩编《牡丹亭》,因而演出全本《牡丹亭》,并作为国庆 10 周年的献礼剧目。但是,这一版《牡丹亭》仅在北京演出过数场,此后并未再演。② 相较于此,校园传承版《牡丹亭》同样是演出全本《牡丹亭》,已演出 13 场,并在北京、抚州、天津、苏州、昆山、南京、香港等地巡演,从演出次数及巡演地区来看,规模已超过北京昆曲研习社的"节编全本《牡丹亭》"。可以说,就业余昆曲而言,校园传承版《牡丹亭》的巡演具有开创性,亦是"空前"的昆曲实践。2019 年,天津、南京等地的曲社与大学计划联合排演《牡丹亭》,或可说是由校园传承版《牡丹亭》的影响所及,而启发了业余曲友敷演大戏《牡丹亭》的演出实践。

其三,全面提升了校园昆曲的水准。可归纳为三个方面:1. 校园传承版《牡丹亭》的高密度集训,聘请苏昆青年演员指导,以及较频繁的舞台演出实践,使得承担校园传承版《牡丹亭》演出的学生的昆曲水平大大提高,因为业余昆曲团体的昆曲学习多以清曲为主,即使偶有舞台演出的训练,也较为松散。而通过一台大戏的排演,通过专业演员的传授,学生的昆曲学习更为高效,能较快地提高昆曲水准。2. 由于校园传承版《牡丹亭》的目标是全面传承,因此不仅仅是舞台表演,而且涵盖了昆曲的多个方面。譬如化妆,北京大学昆曲传承与研究中心专门给参与项目的演员开设了昆曲容妆工作坊,聘请北方昆曲剧院优秀容妆师李学敏教授,通过 10 余次的学习,演员已基本掌握了昆曲化妆技巧,并在演出中应用。再如昆曲演奏,参加演奏的同学都是各大学的民乐爱好者,他们当中有些虽参与了各自学校的民乐乐团,但没有昆曲演奏经验,通过本项目的学习与演出,他们了解和掌握了昆曲的演奏方法。3. 参与校园传承版《牡丹亭》的学生已活跃在校园文化的各个领域,如北大的迎新晚会、校庆仪式、毕业仪式、音乐节、中小学昆曲课堂等。从北京大学京昆社 2018 年秋冬学期的安排来看,承担教学任务的昆曲教师多为校园传承版《牡丹亭》的主演。他们并且自主策划了北大版《牡丹亭》,以校园传承版《牡丹亭》里的北大学生成员为主,以老带新,制作了一出完全由北大学生主演的《牡丹亭》,并于 2018 年 12 月 22 日演出。通过校园传承版《牡丹亭》项目,有效提高部分学生的昆曲水准,并由他们来传播与传承昆曲,成为一条行之有效的途径。

其四,校园传承版《牡丹亭》是昆剧院团、昆曲学界与大学业余昆曲爱好者通力合作的成果。从校园传承版《牡丹亭》的整体架构与人员构成来看,白先勇为总策划,北京大学昆曲传承与研究中心为策划主办机构,演员与演奏员主要是来自北京 16 所高校与 1 所中学的业余昆曲爱好者,但是幕前幕后的教师、工作人员、部分配演演员则来自职业的昆剧院团。其中,苏州昆剧院为校园传承版《牡丹亭》的合作单位(之后命名为"传承、合作、指导单位"),校园传承版《牡丹亭》以青春版《牡丹亭》为蓝本,苏州昆剧院也派遣青春版《牡丹亭》的主演和参与青春版《牡丹亭》的演员与演奏员来教学指导。在巡演中,苏州昆剧院不仅派遣教师与工作人员来指导与参与,而且还提供了青春版《牡丹亭》的全套行头与舞美道具。因此,苏州昆剧院的支持与深度参与,是校园传承版《牡丹亭》得以成功巡演的关键。除此之外,校园传承版《牡丹亭》导演为青春版《牡丹亭》总导演汪世瑜,汪老师曾任浙江昆剧团团长。他不仅将校园传承版《牡丹亭》由散折捏合为成本戏,而且对演员进行了单独的指导与训练。校园传承版《牡丹亭》在上海试演时,上海

---

① 张盼:《白先勇:校园版〈牡丹亭〉实践了我的理想》,载《人民日报(海外版)》2018 年 4 月 21 日。
② 参见拙文《"节编全本《牡丹亭》"考述》,载《汤显祖学刊》2018 年第二、三期合刊,商务印书馆 2018 年版。

昆剧团老艺术家蔡正仁、岳美缇、张洵澎、梁谷音、计镇华、张铭荣等都曾观看并提出建议，张洵澎、梁谷音在北大讲座期间曾专门组织工作坊对校园传承版《牡丹亭》演员进行指导。江苏省演艺集团昆剧院的顾预常年在北京大学京昆社教授昆曲，是校园传承版《牡丹亭》多位主演的开蒙老师。校园传承版《牡丹亭》在南京大学演出时，张继青、姚继焜、王斌等省昆艺术家曾观看并提出建议。北方昆曲剧院老艺术家丛兆桓曾主持校园传承版《牡丹亭》的第一次演员海选，并观看演出和提出建议。李学敏曾教授校园传承版《牡丹亭》演员化妆，并在若干场次参与化妆。从以上简单统计可知，校园传承版《牡丹亭》的演出，不仅仅有高校业余昆曲爱好者的努力，亦包含了"苏昆""浙昆""上昆""省昆""北昆"等主要职业昆剧院团的扶助与支持。同时，在各地演出时，吴新雷、叶长海、周秦、江巨荣、赵山林、王宁、吴凤雏、李瑞卿等专家学者不仅观看了演出，而且均给予了建议。由此可见，校园传承版《牡丹亭》可说是高校业余昆曲爱好者、职业昆剧院团与昆曲学界通力合作的结果。

古兆申在《昆剧生态的重建》一文里论述的是"青春版《牡丹亭》的珍贵经验"，他提出"昆剧生态环境重建第一步：年轻人的昆剧教育"，并指出："加强昆曲院团与大学的联系、合作，可能是抢救、保护和发展昆曲艺术的一个关键的措施。"古兆申此文的构想，集中于在大学普及昆曲，促进昆曲观众群的扩大。关于昆曲的传承，此前昆曲界的构想大多不脱演员的传承与观众的传承这两条途径。校园传承版《牡丹亭》的出现与巡演，则在原有构想之外提出了新的构想，也即在昆剧院团与大学的合作之下，不仅要促进昆曲观众群的发展，而且要培养昆曲的观众成为昆曲的演员。总而言之，从青春版《牡丹亭》到校园传承版《牡丹亭》的历程所呈现的不仅仅是昆曲在校园中传播与传承的新局面、新发展，也展示了一种昆曲传承与校园昆曲教育的新的可能，即通过大戏的传承与编排，来提高校园昆曲的高度与深度，以更好、更深入地加强昆曲在校园里的传播与传承，真正使昆曲成为校园文化的基因与色彩，并使之成为昆曲保护、传承与传播的新路径。

# 江苏昆剧的传承与创新

陆 军

江苏省昆研会第四届会员代表大会在全国上下纪念改革开放40周年的时候召开，所以，这次会议的主要任务有：回顾改革开放40年以来江苏省昆剧的传承与创新；修改昆剧研究会的章程；选举产生新一届江苏省昆剧研究会的领导成员。

## 一、回顾改革开放以来江苏省昆剧的传承与创新

1978年党的十一届三中全会召开后，党和国家实现了伟大的历史转折。同各条战线一样，文艺战线在改革开放的大潮中出现了空前的繁荣和活跃。1979年10月，第四次文代会在北京召开。这次大会是我国文艺战线上一个极为重要的里程碑，也是"文化大革命"后全国各路文艺大军具有历史意义的盛大会师，文艺界迎来了政治上、思想上、艺术上的大解放。我们江苏省的昆剧界在改革开放的年代，也如久旱逢甘露，获得了新生。

1977年底，省委、省政府决定，将1972年搬到苏州去的江苏省昆剧团重新调回南京，建立江苏省昆剧院，院址在南京市朝天宫4号原江宁府学旧址。

1980年初，中国戏剧家协会在南京西康路33号招待所召开全国昆剧界研究会，这次会议，江苏省委大力支持，放在省委的招待所召开，时任省委领导都十分关心这次会议，一些重要演出都到现场观看。这次调研会本来是小范围的，后来影响越来越大，昆剧界"传"字辈基本都来了，全国的昆剧院团也都来了，会上周传瑛、王传淞主演了《十五贯》，俞振飞主演了《太白醉酒》，湖南雷子文演了《醉打山门》。自此，昆剧首先在全国戏曲界掀起了一个热潮。

1982年，江苏的一批文化人以曾担任过苏州市文化局副局长的顾笃璜老先生为代表，牵头创建"江苏省昆剧研究会"，顾老担任第一任会长。顾老生于1928年，2018年正是90岁，我们在这里祝这位昆剧界的老前辈健康、长寿！顾家是一个书香门第，顾老父辈就常请曲家来家里给儿孙传授昆剧，顾家的私家花园经常举办昆曲曲会。顾老早年学过美术，1946年考取国立社会教育学院，改学戏剧专业。1947年，秘密加入中国共产党。新中国成立后就在苏州市军管会文艺科工作，1955年任苏州市文化局副局长。1957年参与筹建苏州戏曲研究室，任副主任主持工作，兼管江苏省昆剧团的艺术工作。1972年调任江苏省昆剧团团长。1982年，经他倡议，办

了两件事：一是在苏州重建昆剧传习所，他主持其事；另一件是，在苏州创办江苏省昆剧研究会，他担任第一任会长。江苏省昆剧研究会在当时也是全国第一个省级昆曲社团。顾老作为第一任会长，以他的资历，以他对昆曲的研究，都是当之无愧的，在当时也是独一无二的人选。20世纪90年代，江苏省民政厅进行社会团体登记时，也登记备案。在这换届的时候，我们再次向江苏省昆剧研究会的创始人顾老先生表示敬意！

1982年，文化部在苏州举办了江苏、浙江、上海两省一市昆剧会演，并提出了"抢救、继承、革新、发展"的昆曲工作八字方针。1983年，江苏省昆剧院作为"文革"后首次进京演出的昆剧院团，在首都北京连演了4场昆剧，有张继青主演的《牡丹亭》《朱买臣休妻》，还有一场昆丑专场、一场折子戏专场。这次演出轰动京城，《人民日报》破天荒地连续刊出两篇赞扬文章，一篇是阿甲写的评论张继青"三梦"的，另一篇是蓝翎写的《大郎神气哉》。

1984年，昆剧艺术大师俞振飞老先生上书胡耀邦总书记，直陈昆曲艺术的困境。胡耀邦同志作了重要批示。根据胡耀邦的批示精神，文化部于1985年11月颁发了《关于保护和振兴昆曲的通知》。

1986年元月，文化部振兴昆剧指导委员会在上海成立，确定为更好地保护和振兴昆剧，首先要抓好昆剧传统艺术的抢救、继承工作。我们江苏两个昆剧院团的一批演员得到了培养和提高。

20世纪80年代初到世纪末，由于市场经济大潮的影响，文艺舞台冷落，昆剧团少有演出，个别演员离开了舞台。

2000年3月，文化部和江苏省人民政府主办的首届中国昆剧艺术节在苏州和昆山举办，目的是保存和发展昆剧艺术，增进世界和全国昆剧爱好者的沟通。艺术节除对参演的剧目进行评选之外，还举办了各种展览、祝贺演出、研讨会等联谊活动。江苏省昆剧院的五朵"梅花"齐上阵，演出了《桃花扇》；上海昆剧团的四朵"梅花"共同演出了《牡丹亭》。第一届中国昆剧艺术节的成功举办，也促成了文化部将昆剧艺术节长期安排在苏州举办。

2001年5月18日，联合国教科文组织宣布了世界首批"人类口头与非物质遗产代表作"名单，宣布的代表作共有19个，中国昆曲艺术荣登榜首。昆曲艺术是我国最宝贵的古老戏曲遗产之一，此次首批入选世界文化遗产名录对于保护、继承和弘扬中华民族的优秀传统文化，推动我国的非物质遗产保护工作，具有十分重要的意义。此后，昆曲事业更加受到党和政府的支持，广大人民群众更加关注昆剧。

为了更好地保护和弘扬昆曲艺术，经文化部和江苏省人民政府批准，苏州市政府决定筹建中国昆曲博物馆。苏州市在原来戏曲博物馆的基础上创建中国昆曲博物馆，并于2003年11月第二届中国昆剧艺术节期间正式对外开放。原来在戏曲博物馆的苏州评弹博物馆另外择地建设，并于2004年6月建成。

2003年11月，全国政协副主席、京昆室主任万国权带领全国政协京昆室的10多位京昆大师考察了湖南、浙江的昆剧团，最后来到江苏苏州，参加了第二届中国昆剧艺术节的开幕式，并召开全国昆曲院团座谈会，听取大家的意见和要求。会后，全国政协京昆室向国务院及有关部门提出建议，由财政部每年拨款1000万，支持各地昆剧院团的传承、创新活动，一轮5年。我们省和苏州昆剧院、中国昆剧博物馆都得到了资助。

2004年4月，苏州昆剧团青春版《牡丹亭》由台湾地区著名作家白先勇主持制作，海峡两岸及香港地区艺术家共同打造成功。该剧保持了昆曲美学传统，利用现代剧场的新概念，以青春靓丽的形式出现在人们面前。青春版《牡丹亭》在全国高校巡演，广受高校师生的欢迎。该剧还到港、澳、台等地区和一些国家演出，反响很好。一时间在昆剧界出现了学习青春版《牡丹亭》现象。

青春版《牡丹亭》到南京大学演出，学校原有的礼堂太小，设施不全。南京大学和苏州昆剧商量，要放在南京人民大会堂演出。条件是好了，但是经费成了问题，他们找到我，希望昆评室能帮助解决。后来，由我跟南京市委秘书长联系，大会堂场租费由10万减半成5万，保水电成本。最后，由我们昆评室资助，南大也拿一点，解决了问题。青春版《牡丹亭》在南京人民大会堂连演3场，引起了很大的轰动。

这段时间，我省的昆剧舞台上出现了一批优秀剧目，如省昆剧院精华版《牡丹亭》及《1699·桃花扇》《白罗衫》，苏昆的《长生殿》等。

2004年春，丁关根同志来江苏，他对我说，全国政协有个京昆室，江苏省政协可以成立一个昆评室，昆剧、评弹是江苏的两张响亮名片。丁关根同志的建议在省政协党组会议上一致通过，并且报请省委、省政府主要领导批准。江苏省政协昆评室于2004年11月正式成立，它的全称是"江苏省政协扶持和保护昆剧、评弹办公室"，与省政协教育文化委员会合署办公。江苏又多了一个关心和支持昆剧的机构。

2008年，省民政厅公示了一批民间社团除名的名

单,名单上有昆研究室,我们省的两位昆曲曲社同志孙建昌、唐建光看到后,很快找到了曾经分管宣传文化工作的省委老领导顾浩、王霞林,大家感觉到问题的严重性,所以就找我们昆评室商量,建议把昆研会挂到昆评室来。我们马上安排恢复昆研会的工作,顾、王二位老领导共同推荐我当会长,他们当名誉会长。经过紧张的筹办,第二届昆研会于2008年4月正式成立,办公室设在省政协昆评室,合署办公,三套牌子,一套班子。郭进成同志兼任秘书长。

40年的改革开放,振兴了江苏的昆剧事业,舞台上涌现了一批优秀的昆剧演员。张继青同志在第一届中国戏剧梅花奖评比中拔了头筹,在以后的30多年间,相继有13位昆剧演员获得梅花奖。前三名是张继青、张寄蝶、石小梅。苏昆的王芳同志还是二度梅花获得者,我们曾建议王芳同志创造条件申报梅花大奖(三度梅),可惜的是,近来中国剧协规定每届梅花奖总数减半,二度梅梅花大奖停止评选。

如果说到改革开放40周年江苏昆剧的大事、喜事,还有苏州昆剧院团部和小剧场全新改造,整个建筑充满苏州园林元素,与昆剧格调相融,在昆剧院团中也是很有特色的。

## 二、江苏省昆剧研究会的10年

昆剧研究会在南京恢复活动的10年,我们称它为第二届、第三届,这期间都是我当会长,办公室仍然挂靠在省政协昆评室,也可以说挂靠在省政协教文委。这样的设置有利也有弊。有利的一面,因为与机关在一起,便于与机关打交道,比如说经费问题是个大事儿,金钱不是万能的,没有钱是万万不能的,这方面省委宣传部很支持,真要感谢历任部长对省昆研会给予的大力支持。但是也有不利的一面,教文委办公室的工作门类很多,特别是教育,全省大中小学上万所,教师有上百万,而昆剧最初只有两个团,曲社也不过20来个,人员只有几百个,两相比较,教文委的工作重点不可能放在昆评室上,更不可能放在昆研会上;更主要的是我这个会长主观上不努力,客观上受限制,所以昆研会的工作虽然恢复了,但是与大家的要求差距太大。

尽管有一些条件的限制,但是,昆剧研究会办公室的同志,特别是郭进成同志,还是为昆研会做了不少有益的工作。主要的工作有以下几个方面:

1. 加强学习。学习党中央和国务院关于地方戏曲的一系列文件,学习习近平同志关于中国特色社会主义文艺思想,特别强调学习习近平同志在2014年10月15日召开的文艺座谈会上的讲话精神。

2. 配合各专业院团的演艺活动。原来全省有两个专业院团,省昆和苏昆,后来,昆剧的发源地昆山在省昆的支持和帮助下成立了江苏省昆山当代昆剧院。我们很关注这一新生事物,觉得昆山作为昆剧的发源地,创建一个新型的昆剧团很有必要。我们曾专门安排听取昆昆的介绍,同时,建议昆昆要尽快解决人才问题。当然,吸引外来专业人员也是一条路子,但根本性的是要办一期昆剧班,经过五六年的教育培养,毕业出来就可整体充实院团队伍。浙江永嘉就是一个很好的例子,经过五六年的周期,现在成立了永嘉昆剧团。我们还专门到昆山考察了昆昆,观看了他们的演出。可喜的是,昆山市已经决定在明年招一个班的学员,送到上海戏剧学校去教育培养。我相信,五六年之后的昆昆一定会大有希望。

对于省昆和苏昆的创作演出活动,我们尽量参加观摩,提出意见和建议。我们也积极参加中国昆剧艺术节等大型活动,并组织部分成员到会观摩。为了推崇昆剧、宣传昆剧,我们还请广告商在高速公路旁边竖立省昆石小梅、孔爱萍演出《牡丹亭》的大型广告牌,历时3个月。这在全国地方戏曲中也是很少有的。

2009年和2011年,省昆的孔爱萍和李鸿良同志参评梅花奖,我和顾浩书记先后到杭州、太原、成都为他们助阵,参加了第二十四届和第二十五届梅花奖大会,推动和帮助他们获得梅花奖。两个昆剧院团的团庆、收徒、拜师仪式,我们也尽量参加。

3. 帮助和支持昆曲社团的活动。我们始终认为,各地的昆曲社团也是我们昆研会的工作对象。社会上的昆曲社团为了传承和发扬昆曲艺术,为了传播昆曲艺术,有一股百折不挠的精神,他们牺牲了休息时间,耗费了大量精力,甚至还要自掏腰包,还要克服家庭的阻力和社会的不理解,积极地投入到学昆曲、唱昆曲、演昆剧的活动中,他们的精神难能可贵。江苏民间的曲社较多,南京就有10多个,这是昆剧艺术的群众基础。南京的昆曲社曾有过两次大的曲会,我们都把活动安排在省政协的礼堂,提供免费水电等服务;还在《扬子晚报》上刊登过两次广告,每次都是半个版面,价值20万,新华日报报业集团看到是省昆研会出面联系的,都给予免费。近年来,我们还组织昆研会成员赴无锡、苏州、昆山、扬州等地,专题调研各地的昆剧社团。

4. 支持昆剧研究著作的出版和发行。省昆研会不是一个普通的社会团体,其不同就在一个"研"字上,理应把理论研究放在一个重要的位置,这是我们第二届、

第三届昆研会的短板。幸亏我们省昆研会原副秘书长、苏州大学教授朱栋霖主编了文化类项目《昆剧年谱》。我们省昆研会副秘书长、省文化厅艺术研究院院长晁岱健同志主编的《昆剧学》,我们给予很大的关注,并参加过有关座谈会。当年,苏州大学召开青春版《牡丹亭》的研讨会,邀请我们参加了,我们在会上致了辞,在讨论阶段还发了言,力推青春版《牡丹亭》。我们昆研会的原副会长刘俊鸿、我们的副秘书长顾聆森的昆剧专著,都得到昆研会的支持。我们还组织协助孔爱萍同志(主持)编印出版了昆曲的中小学读本。

昆研会恢复活动已经10年,其间经过一次换届,也经历了两届的工作,其中的不完备、不理想,主要责任在我。新一届班子经过大家的酝酿、推荐、协商,经过省委宣传部、省文联、省文化厅、省演艺集团、省民政厅审核批准,同意推荐提名柯军同志担任第四届昆研会会长,晁岱健同志任常务副会长兼秘书长。柯军同志大家都比较熟悉,他是江苏省文联副主席、江苏戏剧家协会主席,还是省演艺集团的总经理,曾经担任过省昆剧院院长,虽然行政工作很多,但是他仍然没有离开舞台,最近还主演了新编历史剧《顾炎武》。2003年,柯军参与北方昆曲剧院的演出,主演了被誉为"戏剧活化石"、已有800年历史的元代南戏《宦门子弟错立身》,并因此剧的成功获得第二十二届中国戏剧梅花奖。柯军同志年轻有为,1965年生,省委任命他担任省演艺集团总经理,他是经过省委考察过的干部,应该是可以信赖的。作为省戏剧家协会会长,兼任省昆剧研究会会长最合适。昆研会可看作是省剧协的一个分会。

晁岱健同志今年62岁,曾任江苏省文化艺术研究院第一任院长、书记,现任名誉院长;艺术学正高二级;国家一级作曲;国家一级艺术监督;中国音乐家协会会员;国家社科基金艺术学项目评审委员;原中文核心期刊《艺术百家》主编;原江苏省文艺评论家协会副主席;南京艺术学院特聘教授。2015年被评为百名"中国文化管理年度人物",文化部和人事部联合表彰的全国文化系统先进个人,终身享受部级、省级劳模待遇。晁岱健同志为台湾地区著名学者余光中先生的《乡愁》所谱的曲子,是众多《乡愁》音乐版本中唯一得到余光中先生高度赞扬和授权的音乐作品,并得到全国政协副主席孙家正先生亲笔回信赞扬,曾在北京、海南、香港、台湾、南京等地和乌克兰举办过《乡愁》音乐作品音乐会。今年上半年还在南京举办过3场音乐会,我还亲自光临。晁岱健同志作为项目负责人,首次把昆曲作为一个学科申请到国家艺术类重大课题"昆曲学"(该课题下设7个子课题,即"中国昆曲通史""中国昆曲志""昆曲文学概论""昆曲舞台美术""昆曲音乐""昆曲舞台表演""昆曲美学")。该学科的建立已基本完成,其中5个子课题的成果已正式出版发行,并在2010年举办了"中国昆曲高层论坛"。

5. 更加重视和支持昆曲曲团。前面已经说到,社会上的昆曲曲社是我们昆曲艺术的社会基础,也是我们昆剧研究会的工作对象。专业的昆剧院团上有宣传部、文广新局、文联等领导机关的领导,特殊情况下,党委和政府都会来"望闻问切"。专业院团更有强有力的领导班子,因此,专业院团相对昆曲曲社而言,政治上、组织上更有保证,经济上也更有实力。相对来讲,社会上的昆曲曲社就没有那么多保障,前面我们对曲社有过描述,确实感动人,这些曲社也需要给予帮助。我希望专业院团在做好本职工作的基础上,能给昆曲曲社更多的帮助和支持。这方面以前做得不错,今后要做得更好!

对于新一届的江苏省昆剧研究会,我提几点建议:

要高举习总书记在文艺座谈会上的讲话这面旗帜。自2014年10月15日习总书记在文艺座谈会上讲话以来,党中央、国务院出台了好几个文件,对文艺特别是对地方戏曲制定了一系列的政策和规定。有人说,这是文艺战线的又一个春天,我觉得这个说法并不为过。毛主席于1942年5月23日在延安文艺座谈会上的讲话,引领了我们70多年。习总书记的讲话引领了当代中国文艺的方向,也引领了我们江苏昆剧研究的方向。我们要认真学习,更要贯彻实践。昆剧应该巩固高原,攀登高峰!

加强昆曲界的团结,调动一切力量,推动昆剧的传承、创新和发展。新一届昆剧研究会,除了有昆剧演艺界的人士作为主力军,还有昆剧的研究人员,还有著名的昆剧作家,还有为宣传昆剧作出贡献的新闻媒体、文艺记者,特别是有几位爱好昆剧的企业家,也增加了不少昆曲社的成员,我们掌握一条原则——凡是能正常开展活动的昆曲社团都有一名代表参加到昆研会来。前面三届没有实行会员制,从这一届开始,应该逐步完善会员制,这次换届我们先尝试一下。这次换届,为了增进昆剧界各方面的团结,对于组成成员我们做加法,不做减法,一些老同志当名誉会长和艺术顾问,这也可以说体现了艺术青春常驻。

新一届的昆研会也应该更多地关心昆曲社团,加强和各地昆曲社的联系。昆研会虽然在物质上给予不了帮助,但是可以在精神上、道义上给予支持。也希望各地昆曲曲社加强与省昆研会的联系。

谢谢大家!

# 苏州优兰昆曲社

季小敏

苏州优兰昆曲社于2012年6月20日在苏州市阔家头巷苏州昆剧传习所挂牌成立,2013年12月30日经苏州市民政局正式批准为民办非企业单位。法人代表允梅俊,注册地址苏州三香路159号嘉登大厦16楼B座。曲社注册出资人允梅俊、季小敏、戴云、孙丹娅,曲友秦玲协助注册地址申报,苏州昆曲遗产抢救和保护促进会王凡先生捐赠了曲社的匾牌。曲社业务范围为昆曲研习、培训、公益演艺、传承和推广等。曲社社长季小敏,副社长沈佩琳、戴云。第一批曲友18人,到目前为止有曲友50余人。

曲社由顾笃璜先生任艺术顾问,允梅俊任指导老师。顾笃璜为苏州过云楼的后人,父亲顾公硕系过云楼主人顾文彬曾孙。顾笃璜先生以毕生心血从事昆剧、苏剧的保护和传承工作,长期致力于昆剧艺术理论研究,在担任江苏省苏昆剧团团长期间,培养了"继"字辈和"承"字辈专业演员。允梅俊出身书香门第,父亲允玉琪是苏州书画大家。允梅俊1958年入江苏省戏校,从宋选之学习巾生,后从著名笛师吴秀松学曲。他扮相俊雅潇洒,身段深得宋选之真传。现任苏州昆剧传习所所长助理,苏州昆曲遗产抢救和保护促进会常务理事。

苏州优兰昆曲社成立7年来,每周日下午交替在中国(苏州)昆曲博物馆、苏州文化艺术中心、苏州昆剧传习所、怡园、苏州市高新区狮山横塘文体中心等场馆雅聚拍曲。曲友在老师的悉心指导下,以拍清曲为主,兼学曲牌、唱腔、工尺谱、身段,已经能从单曲演唱提高到同期演唱,进步很快。老师有允梅俊、柳继雁、毛伟志、徐雪珍、杨溧珍、戚启明等。江苏省苏州昆剧院也曾选派周雪峰、方建国、吕佳、陈晓蓉、朱璎媛等专业演员来曲社示范教学。其间还有周惠林、迟凌云、王建农、裴彩萍等老师来曲社作专门指导。笛师有石斌、刘荣荣、张德珊等老师。

曲社积极参加昆曲文化传播等公益活动,经常到社区、学校、福利院等地演出,自2013年起每年参加虎丘曲会,演出的节目均获好评;还曾前往南京、遂昌、扬州、宜兴、昆山、太仓等地进行交流演出。每年年末岁初,曲社都举行迎新雅集,展示一年来的学习成果。曲社连续3年参加扬州曲友发起的抄写工尺谱活动,通过抄写工尺谱来学谱、识谱,曲友凌晨连续3年获奖。

苏州优兰昆曲社自成立以来的重要活动有:

2012年9月,陆晴主持研究《昆曲常用曲牌分析》,曲友共同做南曲部分的数字抄写工作。

2015年下半年,在苏州市公安局举办了两次昆曲培训班,既丰富了警营生活,又锻炼了曲友的学习交流能力。

2016年5月,应首届"台湾昆曲念唱国际研讨会"之邀,允梅俊老师赴台参加研讨会。此次研讨会有30多位学者、曲家与会,包括蔡正仁、顾兆琳等。允梅俊在会上作了近40分钟的发言,讲述曲社的发展规律、现状和未来趋势,受到与会代表的一致好评。

2016年9月,曲社参加苏州工业园区星海广场公益演出活动。

2017年6月19日至20日,在阔家头巷苏州昆剧传习所举办苏州优兰昆曲社成立5周年纪念活动,曲友们汇报了5年来的学习成果,同时邀请江苏省演艺集团昆剧院的裴彩萍老师讲授昆曲音韵,《昆曲评鉴》主编顾侠强老师做了讲座,顾笃璜先生发表讲话,柳继雁老师即兴示范表演。

2018年3月,曲社到苏州市福利院参加公益演出。6月,参加"2018年苏州市纪念六五环境日"文艺公益演出。

2018年5月26日,由苏州优兰昆曲社主办、中国昆曲博物馆协办的首届"吴歈萃雅"清曲会在中国昆曲博物馆召开。这次清曲会在弘扬昆曲文化、加强江浙沪地区曲社的联系、厘清昆曲清唱的规范与正统,以及研究、保护、传承清曲等方面有很好的作用,进一步扩大了昆曲艺术在社会上的影响。

2019年5月18日至20日,由苏州优兰昆曲社主办、苏州太湖园博园协办的中国苏州"吴歈萃雅"太湖清曲会在苏州太湖园博园举行。全国28个曲社、150多位曲友参加了这次活动。曲会于18日下午报到合笛,晚上召开了别开生面的篝火晚会。从19日至20日上午共演出清曲曲目58个,与会曲友兴致勃勃,意犹未尽,流连忘返。在整个活动中,优兰曲友充分发挥团队精神,人人争当主人翁,积极热情地做好各项会务工作,在没有资金、没有场地等诸多"没有"的条件下,依靠人格魅力和奉献精神使这一较大规模的民间曲会成功圆满

# 吴歈萃雅清曲会

季小敏

"吴歈"是昆曲的雅誉,是文艺百花园中的一株奇葩,至美至雅,明代周之标更把他选编的昆曲集定名为"吴歈萃雅"。清曲会,区别于舞台上的"剧唱",其主要活动形式是"清唱",活动主体是文人曲家,听众主要用耳朵享受昆曲之美,这样的专注意味着"清唱"更注重唱曲的"规范"与"正统"。据明代张岱在《虎丘中秋夜》里的描述,当时士人鳞集、丝管繁兴,传统的虎丘曲会,家家"收拾起"、户户"不提防",几乎人人都在唱昆曲。

昆曲的盛衰与时代同步,在物质丰富、文化发达、社会繁荣昌盛的今天,昆曲之花再度盛开,全国有 100 多家昆曲曲社致力于弘扬昆曲清唱。优兰曲社分别在 2018 年 5 月、2019 年 5 月,以民间曲社的力量,两次举办清曲大会,邀请全国曲社曲友同好共襄盛会。

首届"吴歈萃雅"清曲会于 2018 年 5 月 26 日在中国昆曲博物馆举行。这次曲会由苏州优兰昆曲社主办,中国昆曲博物馆协办,来自上海、南京、苏州、昆山、太仓等地 14 个曲社的百余名曲友参加了曲会。曲会旨在弘扬昆曲文化,加强江浙沪地区曲社的联系,更希望厘清昆曲清唱的规范与正统,使昆曲在传承过程中保持正本清源的主流,通过清唱更好地研究、保护和传承昆曲,进一步扩大昆曲艺术在社会上的影响。

与会嘉宾有中国昆曲博物馆书记孙文明,苏州市文广新局接晔,苏州市园林局张婕,《昆曲评鉴》执行主编顾侠强,苏昆"继"字辈艺术家柳继雁,中国昆剧古琴研究会理事钱保纲及夫人,苏州昆剧传习所尢梅俊、王小洪、杨志强、刘辉等。顾笃璜先生因参加苏州关工委讲座不能到场,但是他对清曲会表示了充分肯定和良好祝愿。首届清曲会还得到江苏省苏州昆剧院、苏州日报社、现代苏州杂志等单位的大力支持。

首届"吴歈萃雅"清曲会在中国昆曲博物馆主殿进行,为期 1 天。乐队(司鼓)周惠林先生,(司笛)施成吉女士,(笙)顾再欣先生,(中阮)徐锦元先生。上午场 9:00开始,曲友同唱《长生殿·小宴》【粉蝶儿】作为开幕曲,年逾 80 的"继"字辈昆剧表演艺术家柳继雁老师示范演出《牡丹亭·寻梦》【懒画眉】,甜亮缠绵的嗓音,引来掌声阵阵。苏州道和曲社、苏州欣和曲社、南京昆研社、昆山玉山曲社、苏州尊古昆曲社、南京白下昆曲社、吴继月昆曲社、太仓娄东曲社、上海昆研社、昆山昆玉堂、苏州优兰昆曲社、南京秦淮曲社、江苏省昆剧院兰苑昆曲社、昆山源缘曲社、吴继月昆曲社等曲社的曲友们热情高涨,共演出清曲近 40 首。活动以《长生殿·惊变》【泣颜回】"花繁"为结束曲。

2018 年 5 月的首届"吴歈萃雅"清曲会是苏州优兰昆曲社在实践社会责任担当、普及推广昆曲清唱艺术上的一次破冰试航。

2019 年 5 月 18 日至 20 日,由苏州优兰昆曲社主办、苏州太湖园博园协办的中国苏州"吴歈萃雅"太湖清曲会在苏州太湖园博园举行。全国 28 个曲社及昆曲同好 150 余人参加了盛会。出席此次清曲会的嘉宾有苏州市文联副主席邢静,中国昆曲博物馆馆长郭腊梅,苏州市吴中区文化体育和旅游局副局长韩蓓,苏州大学教授、中国昆剧古琴研究会副会长周秦,《昆曲评鉴》杂志执行主编顾侠强,中国昆剧古琴研究会理事钱保纲,吴中区文广新局副局长韩蓓,苏州太湖旅游发展集团有限公司董事长周菊坤,苏州太湖旅游景区管理有限公司总经理陆灵芝,苏州市高新区狮山街道人大工委副主任赵政贤,以及苏昆"继"字辈艺术家柳继雁、张继霖、周惠林(周继鸣),江苏省戏剧学校首届学生尢梅俊、徐雪珍,江苏省苏州昆剧院演奏家顾再欣,江苏省演艺集团昆剧院表演艺术家裘彩萍等。

开幕式上,苏州市文联副主席邢静,中国昆曲博物馆馆长郭腊梅,苏州太湖旅游景区管理有限公司总经理陆灵芝,苏州大学教授周秦,苏州优兰昆曲社创始人、法人代表尢梅俊致辞。发来贺信、贺联的有江苏省昆剧研究会、澳大利亚昆士兰州布里斯班昆曲研习小组、顾笃璜先生、杭州大华曲社、大华温哥华分社。

太湖清曲会于 18 日下午报到合笛,晚上举行了别开生面的篝火晚会。清曲会于 19 日上午 9 点在太湖园博园非遗馆开幕。全体曲友同唱开幕曲《长生殿·惊变》【泣颜回】"携手向花间"。柳继雁老师、尢梅俊老师、徐雪珍老师、裘彩萍老师等为曲友作示范演出。从 19 日至 20 日上午,清曲会共演出节目 58 个。司笛及乐

师有周惠林、顾再欣、周秦、王泗洪、钱保纲、王骏、张德珊、杨志永、徐锦元。徐锦元先生赠送两架曲谱架。19日晚上举行了小型昆曲研讨会,以主持人串词、曲友提问的方式向参加清曲会的昆曲前辈、资深曲友讨教习曲过程中遇到的疑难问题。

2018年与2019年两届"吴歈萃雅"清曲会的特点是:一、有更多曲友深入了对清曲的认识,正统与规范的清曲演唱是曲社努力的方向。二、昆曲前辈在清曲会中倾囊相授,特别是对新曲友的及时指点,包括司笛板鼓老师,扎扎板板与曲友共同切磋,说明传承清曲也是昆曲前辈的期望。三、苏州优兰昆曲社作为一个正式注册的民间昆曲社团,实践并担当了普及推广和传承昆曲清唱艺术的社会责任。优兰昆曲社的曲友发挥团队精神,从组织策划到实施现场,从服务曲友到沟通协办方以及后勤保障诸方面,均积极主动,圆满完成了清曲会的工作任务。四、清曲会结束后,优兰昆曲社众多曲友满怀深情地撰写心得体会,并在相关媒体和曲社公众号上发表,这既是对清曲会的总结,也是对自己及其他曲友学习过程的促进。

吴歈萃雅,芬芳情怀;烟波太湖,昆韵流彩。太湖美,美在太湖水;浩渺太湖水,润泽了东吴大地,润泽了江南沃土,润泽了婉转典雅的水磨腔。昆曲美,美在昆曲人,一代代昆曲表演艺术家以及一批批曲友、志愿者,以满腔的热忱加入昆曲传承传播的队伍。因为有了昆曲人,才有了这绵远悠长的曲调;因为有了昆曲人,也才有了"清声亮彻"的清曲会!

## "书香昆韵"雅集暨清音社2018年会记

2018年12月16日,雨后放晴的冬日,阳光暖暖地照着同里古镇的小桥流水,映得粉墙黛瓦愈显明朗,清音社"书香昆韵"雅集暨2018年会便是在古镇同里举行。

同里,旧称"富土",有1000多年历史。这里物阜民丰,教育发达,有着厚重的文化。自宋元以来,同里"声伎歌舞,冠绝一时",戏曲演唱及创作相当繁荣。清咸丰年间,同里有遏云集昆曲票房,昆曲传奇长演不衰。每年农历五月十三日关帝圣诞之日,遏云集票友在罗星洲关帝殿内设昆曲堂会演唱。民国十年(1921),遏云集昆曲票房再度复兴,任传薪、任韵秋等经常在退思园和顾家花园拍曲教唱,演出昆曲折子戏。可以说,同里昆曲的兴盛是当时吴江昆曲况的一个缩影。

本次雅集安排在同里青年书房,由清音社和江苏凤凰新华书店集团有限公司吴江分公司共同举办,中国唱片(上海)有限公司协办,特邀昆曲表演艺术家、江苏省演艺集团昆剧院国家一级演员、上戏特聘昆曲老师王维艰女士前来指导。主办双方事先发布了微信公众号,并邀请吴江的一些文学艺术和昆曲爱好者共同参加,与昆曲大家对话和交流,感受昆曲的清雅韵味。

雅集由书房的秀美青年宋晓英主持,她首先向大家介绍了昆曲大家、曲界伉俪王维艰、黄小午老师。王维艰老师爽朗亲切,又特别谦虚,关于昆曲,她说:"我只是比各位早学,学的时间长而已。"令她很惊讶的是,会在吴江看到有众多的曲友和昆曲爱好者,有活跃的曲社活动。她对此表示赞赏。

王老师话音刚一落下,曲友们便逮着王老师提问了,有曲友特别想了解昆曲手势的,有请教气息问题的,有提出曲唱方法问题的,王老师耐心地一一给予示范和解答。大家再次认识到,学习昆曲是一个循序渐进、不断精进的过程,是一辈子的情缘。

随后,清音社的陈波回顾了曲社2018年的整体活动情况,主要有几个方面:曲社开展定期拍曲教习,举办昆曲文化讲座,曲友们的曲唱水平有了长足的进步,可圈可点;组织湖山雅集,寻古探幽,寄情山水,交流精进;继续探索小学阶段的昆曲普及教学,受到学生的欢迎;举办了纪念明代吴江曲家沈璟的系列昆曲活动,再次宣传和推广了吴江的昆曲艺术。

吴江公共文化艺术中心、吴江非遗中心主任朱晓红女士也来参加雅集,她见证了清音社的成长,惊喜于会员们的热情和曲唱水平,并对未来寄予希望。

《牡丹亭》是常演常唱不衰的剧目,"袅晴丝,吹来闲庭院,摇漾春如线……"曲会开始,吴风越韵读书会的书友首先为大家朗诵了这一段优美的唱词,接着由曲友冯燕咏唱给大家听,可谓字正腔圆,流丽婉转。随后,曲友们轮番演唱了自己的拿手曲目,从她们自信的神色可以看出,这一年多来的努力学习是有很大收获的。

今天,两位大家来了,是一定要给大家唱上一段的。杨晓勇老师是曲社的指导老师,他每周风雨无阻驱车到吴江给曲友们上课。他说吴江在昆曲历史上有很高的地位,他的愿望便是帮助吴江把曲社建起来,让昆曲在吴江传下去。真诚的话语,朴素的愿景,着实让听者感

动。正是对昆曲的热爱,对昆曲艺术传承的使命感,让艺术家有这样的肺腑之言。

上海唱片公司特意为本次活动准备了一张昆曲名家演唱曲目的黑胶片,提供给大家欣赏学习。虽然事先并未说出演唱者名号,大家还是一下就听出来是梅兰芳先生演唱的《牡丹亭·游园惊梦》。一个下午聆听了3遍《游园惊梦》,3个不同的演唱版本,两位老师的演唱,让我们知道了如何修正自己的演唱,继续向老师们学习。

曲会最后,全体对唱《浣纱记·寄子》,这是昆曲舞台上常演不衰的经典曲目,歌颂了国家大义、父子情深,其中【胜如花】一曲旋律动听,苍劲悲怆。

江苏凤凰新华书店集团有限公司吴江分公司向吴江清音社赠送了昆曲黑胶唱片和DVD,表达了他们对昆曲艺术的敬意和对吴江曲社发展的支持。雅集由清音社的陈波作小结:"感谢江苏凤凰新华书店集团有限公司吴江分公司提供了这样的交流平台,让曲友们有机会向昆曲大家学习,让昆曲有机会得到更好的传播。"

一年来,曲社的进步离不开曲友们的努力和老师们的辛勤教学,新的一年,愿大家心随曲转,不断精进,越唱越好,越唱越沉醉。也希望有更多的人走进清音社,走进昆曲。

# 昆剧教育

# 中国戏曲学院 2018 年度昆曲工作综述

王振义　刘珂延

## 概述

中国戏曲学院表演系是以昆曲和地方戏办学为主体的教学系,主要培养昆曲表演、地方剧表演、戏曲形体及舞蹈专业高素质应用型人才。昆曲表演专业是中国戏曲学院表演系的重要专业之一。昆曲表演是戏曲表演教学的主要内容之一,中国戏曲学院在昆曲教学的基础上,以地方剧办学为主体,依照"教学、科研、创作、实践四位一体"的国戏人才培养模式,明确了"立足首都、面向全国、依托地方、服务地方"的办学理念,初步形成了开门办学、动态办学,校内教学与校外实践基地教学相结合的办学形式。

昆曲教研室在教研室主任王振义老师的带领下、在教研室老师的共同努力下,2018 年进行了多项昆曲教学实践活动,取得了很多科研学术成果。相信今后中国戏曲学院表演系昆曲教研室将不遗余力地继续为弘扬我国优秀传统文化做出不懈努力,更加充分地发挥昆剧的"百戏之祖"作用。

## 教研室成员简介

### 王振义

男,中国戏曲学院表演系昆曲教研室主任,国家一级演员,第十六届中国戏剧梅花奖获得者,中国戏剧家协会会员,中国戏曲学院第四届青研班研究生。先后师从于满乐民、马玉森、朱世藕、蔡正仁、岳美缇、汪世瑜、石小梅、周志刚等昆曲名宿以及京剧小生名家叶少兰先生,多年来又承蒙著名昆曲表演艺术家蔡瑶铣老师的倾心教诲。

**获奖情况及艺术成就**

1994 年,在全国首届昆曲青年演员交流评奖调演中荣获最佳兰花优秀表演奖(《连环记·梳妆掷戟》)。

2000 年,在首届中国昆剧艺术节中荣获优秀表演奖(《琵琶记》)。

2008 年,在第四届中国昆剧艺术节中再度荣获优秀表演奖(十佳榜首)及优秀剧目奖(《西厢记》《长生殿》);

2011 年,荣获第二十一届上海白玉兰戏剧表演艺术奖主角奖(《西厢记》)。

曾先后主演过《连环记·问探·小宴·梳妆掷戟》《贩马记》《牡丹亭》《晴雯》《琵琶记》《西厢记》《长生殿》《玉簪记》《百花记》《关汉卿》《金印记》等几十出剧目。

曾多次出访日本、美国、加拿大、法国、西班牙、瑞典、芬兰等国家及台湾、香港等地区,并在多所大学演出以及开办昆曲知识讲座。

### 韩冬青

女,汉族,1972 年生,北京人。中国戏曲学院表演系教授,硕士生导师。曾任北方昆曲剧院演员、中国戏曲学院表演系研究生教研室主任,是中国戏曲史上首位表演专业女硕士及昆剧演出史上首位硕士。先后于 2008 年和 2009 年赴美国南卡罗来纳大学、北京大学做访问学者,2013 年赴美担任美国纽约州立宾汉顿大学戏曲孔子学院中方院长、戏曲孔子学院艺术团团长。

**艺术成就**

主要研究方向为昆曲表演及剧目教学。

多次获表演、教学科研奖项和荣誉称号。

**2018 年昆曲表演专业课程设置**

课程名称:剧目。

主讲老师:张毓文、王振义、王瑾、王小瑞、哈冬雪、韩冬青、岳芃晖等。

本课程为昆曲专业主课,目的是通过昆曲剧目的教学让各行当学生学习昆曲表演。

## 2018 昆曲表演专业大事记

2018 年 11 月 8 日、9 日,中国戏曲学院昆曲表演专业学生在中国戏曲学院小剧场进行了昆曲剧目实践演出。剧目表如下:

**表演系 2015、2016、2017 级昆曲班彩排实践演出**

第一台

时间:2018 年 4 月 2 日(星期一)晚 6:30

地点:小剧场

主持人:周一凡

1.《阳告》　主教老师:张毓文　时长:30 分钟

敖桂英:韩佳霖(前)、刘小涵(后)

司鼓:张航(特邀)　司笛:付雨朦

2.《佳期》　主教老师:王瑾　时长:15 分钟

红娘:王赛

司鼓:关文达　司笛:付雨朦

3.《闹学》 主教老师:王瑾 时长:15分钟
春香:吴雨婷 杜丽娘:彭昱婷
陈最良:蒋柯凡(京表16)
司鼓:张航(特邀) 司笛:张阔

4.《拾画》 主教老师:王振义 时长:15分钟
柳梦梅:刘珂延
司鼓:王介甫 司笛:林硕

5.《石秀探庄》 主教老师:杨硕 时长:20分钟
石秀:张建
司鼓:关文达 司笛:卢泽锦

6.《闹学》 主教老师:王瑾 时长:15分钟
春香:彭昱婷 杜丽娘:吴雨婷
陈最良:蒋柯凡(16京表)
司笛:张阔 司鼓:张航(特邀)

7.《金山寺》 主教老师:岳芃辉 时长:30分钟
白蛇:边程 青蛇:宋旭彤
法海:刘孟千一(京表17)
小和尚:李浩亮(京表17) 神将:邱元涛、陈嘉明
司笛:付雨朦 司鼓:关文达

**第二台**

时间:2018年4月3日(星期二)晚6:30
地点:小剧场
主持人:刘珂延

1.《阳告》 主教老师:张毓文 时长:30分钟
敫桂英:黄佳蕾(前)、张佳睿(后)
司鼓:张航(特邀) 司笛:付雨朦

2.《拾画》 主教老师:王振义 时长:15分钟
柳梦梅:邱元涛
司鼓:王介甫 司笛:林硕

3.《闹学》 主教老师:王瑾 时长:15分钟
春香:胡碧伦 杜丽娘:吴雨婷
陈最良:蒋柯凡(京表16)
司鼓:张航(特邀) 司笛:张阔

4.《拾画》 主教老师:王振义 时长:15分钟
柳梦梅:陈嘉明
司鼓:王介甫 司笛:林硕

5.《石秀探庄》 主教老师:杨硕 时长:15分钟
石秀:徐畅
司鼓:关文达 司笛:卢泽锦

6.《佳期》 主教老师:王瑾 时长:15分钟
红娘:赖露霜
司鼓:关文达 司笛:卢泽锦

7.《金山寺》 主教老师:岳芃辉 时长:30分钟
白蛇:周一凡 青蛇:宋旭彤
法海:刘孟千一(京表17)
小和尚:李浩亮(京表17) 神将:邱元涛、陈嘉明
司笛:付雨朦 司鼓:关文达

**表演系2016级、2017级昆曲班彩排实践演出**

时间:2018年10月16日(星期二)晚6:30
地点:小剧场

1.《叫画》 主教老师:王振义 时长:20分钟
柳梦梅:刘珂延
司鼓:关文达 司笛:耿子晨

2.《游园》 主教老师:韩冬青 时长:20分钟
杜丽娘:周一凡 春香:宋旭彤
司鼓:曹敬彬 司笛:孙黛涵(京乐17)

3.《百花赠剑》 主教老师:韩冬青、王振义
时长:15分钟
百花公主:赖露霜 海俊:张健
司鼓:关文达 司笛:卢泽锦

4.《叫画》 主教老师:王振义 时长:20分钟
柳梦梅:邱元涛
司鼓:吴嘉晨 司笛:耿子晨

5.《游园》 主教老师:韩冬青 时长:20分钟
杜丽娘:边程 春香:周一凡
司鼓:曹敬彬 司笛:孙黛涵(京乐17)

6.《叫画》 主教老师:王振义 时长:20分钟
柳梦梅:陈嘉明
司鼓:吴嘉晨 司笛:耿子晨

7.《百花赠剑》 主教老师:韩冬青、王振义
时长:15分钟
百花公主:赖露霜 海俊:徐畅
司鼓:关文达 司笛:卢泽锦

8.《游园》 主教老师:韩冬青 时长:20分钟
杜丽娘:宋旭彤 春香:边程
司鼓:曹敬彬 司笛:孙黛涵(京乐17)

**表演系2015级昆曲专业毕业推荐演出**

时间:2018年10月17日(星期三)晚7:00
地点:小剧场

1.《西厢记·佳琪》 主教老师:岳芃晖
红娘:吴雨婷
司鼓:刘昊宇(主教老师:李永升)
笛子:张阔(主教老师:王建平)

2.《烂柯山·痴梦》 主教老师:张毓文
崔氏:黄佳蕾

衙婆：曲红颖（特邀）
院公：张浩（2017级形体班）
无徒：邢杰东（2016级多剧种班）
司鼓：吴嘉晨（主教老师：李永升）
司笛：耿子晨（主教老师：徐达君、王大元）

3.《牡丹亭·寻梦》 主教老师：沈世华
杜丽娘：张佳睿
司鼓：刘昊宇（主教老师：李永升）
司笛：丁若琦（特邀2018级音乐系研究生）

4.《牡丹亭·春香闹学》 主教老师：王瑾
春香：彭昱婷
杜丽娘：吴雨婷
陈最良：刘京顺（2018级昆曲班）
司鼓：艾锦涛（主教老师：李永升）
笛子：张阔（主教老师：王建平）

5.《铁冠图·刺虎》 主教老师：张毓文
费贞娥：刘小涵
司鼓：吴嘉晨（主教老师：李永升）
笛子：张阔（主教老师：王建平）

6.《西游记·胖姑学舌》 主教老师：王瑾
胖姑：胡碧伦
王留：董建华（2015级京剧班）
胡老头：蒋柯凡（2016级京剧班）
司鼓：张峪昆（主教老师：李永升）
司笛：张小涵（主教老师：徐达君、刘义民）

7.《青冢记·昭君出塞》 主教老师：哈冬雪
王昭君：韩佳霖
马夫：张浩（2016级形体班）
王龙：孙根庆（北京京剧院）
司鼓：吴嘉晨（主教老师：李永升）
司笛：付雨朦（特邀）

## 中国戏曲学院昆曲表演专业2018年度演出日志

| 序号 | 演出时间 | 地点、剧场 | 剧目 | 主要演员 | 观众人次 | 其他（编剧、导演、作曲等） |
|---|---|---|---|---|---|---|
| 1 | 4月2日 | 中国戏曲学院小剧场 | 《阳告》《佳期》《闹学》《拾画》《石秀探庄》《闹学》《金山寺》 | 韩佳霖、刘小涵、王赛、吴雨婷、刘珂延、张建、彭昱婷、边程、宋旭彤 | 200人左右 | 指导老师：张毓文、王瑾、韩冬青、哈冬雪、王振义、岳苋晖、洪伟、王大元、王建平、姚红等 |
| 2 | 4月3日 | 中国戏曲学院小剧场 | 《阳告》《拾画》《闹学》《拾画》《石秀探庄》《佳期》《金山寺》 | 黄佳蕾、张佳睿、邱元涛、胡碧伦、陈嘉明、徐畅、赖露霜、周一凡 | 200人左右 | 指导老师：张毓文、韩冬雪、岳苋晖、哈冬雪、洪伟、王大元、王建平等 |
| 3 | 10月16日 | 中国戏曲学院小剧场 | 《叫画》《游园》《百花赠剑》《叫画》《游园》《叫画》《百花赠剑》《游园》 | 刘珂延、周一凡、赖露霜、邱元涛、边程、陈嘉明、徐畅、张健、宋旭彤 | 200人左右 | 指导老师：韩冬青、王振义、洪伟、王大元、王建平、姚红等 |
| 4 | 10月17日 | 中国戏曲学院小剧场 | 《西厢记·佳期》《烂柯山·痴梦》《牡丹亭·寻梦》《牡丹亭·春香闹学》《铁冠图·刺虎》《西游记·胖姑学舌》《青冢记·昭君出塞》 | 吴雨婷、黄佳蕾、张佳睿、彭昱婷、刘小涵、胡碧伦、韩佳霖 | 200人左右 | 指导老师：沈世华、岳苋晖、李永昇、王建平、张毓文、徐达君、王大元、王瑾、刘义民、哈冬雪、姚红等 |

## 苏州市艺术学校昆曲专业2018年度演出赛事概况

2018年度，苏州市艺术学校昆曲专业参加了一系列赛事，并获得了以下奖项：

一、2018年4月2日，由2016级小昆班全体参加，艺校昆曲专业青年教师赵晴怡、周乾德、张心田编排的昆曲节目《兰之韵》获得第九届"江苏省中等职业学校'文明风采'竞赛"曲艺类一等奖。

二、2018年10月16日，从扬州传来消息，苏州市艺术学校4名教师参加第六届"江苏省艺术职业学校专业教师技能大赛"全部获奖。其中，昆曲专业教师王悦丽获得戏曲专业一等奖、张心田获得戏曲专业三等奖。"江苏省艺术职业学校专业教师技能大赛"是江苏省文化厅为促进全省艺术职业学校专业教师专业技能与综合素质的提高，推进全省艺术职业学校高素质"双师型"教师队伍建设，搭建的全省艺校教师交流与展示风采的平台，每3年举办一届，目前已举办了6届。

## 苏州市艺术学校2018年度昆曲专业演出日志

| 序号 | 演出时间 | 地点、剧场 | 剧目 | 主要演员 | 观众人次 | 其他（编剧、导演、作曲等） |
|---|---|---|---|---|---|---|
| 1 | 4月2日 | 送审录像 | 《兰之韵》 | 2016级小昆班杨优、孙熙妍、钱思妤、赵婉婷、程佳钰、李炳辰、孙培然 | 专家团队 | 参加第九届"江苏省中等职业学校'文明风采'竞赛"，获曲艺类一等奖 |
| 2 | 10月18日 | 扬州歌舞剧院剧场 | 《牡丹亭·寻梦》《孽海记·下山》 | 王悦丽、张心田 | 100/人次左右 | 参加"江苏省艺术职业学校专业教师技能大赛"，王悦丽获得戏曲专业一等奖，张心田获得戏曲专业三等奖 |

# 昆曲研究

# 昆曲研究2018年度论著编目

谭 飞 辑

**（一）侯玉山昆弋脸谱**

作者：张淼，侯菊主编；陈家让摄影

出版社：学苑出版社；第1版

出版时间：2018年01月

该书系国家出版基金资助项目。昆弋曾盛行于康熙、乾隆时期的"南府"宫廷戏班，称"京腔"。作为"京腔"的弋腔，与昆曲、京剧融合并变异，在社会上久已失传。而除了梅兰芳"缀玉轩"存有宫廷"南府"的弋腔脸谱以外，连接民间的昆弋"场上脸谱"从来未见面世。本书是北方昆曲前辈名家侯玉山昆弋脸谱集，该书约4万字，收录侯玉山勾脸照片约120幅，全面反映了其艺术成就，并为北方昆曲留存了一份极其珍贵的脸谱资料。《侯玉山昆弋脸谱》所收录脸谱图片系新华社记者陈家让于20世纪70年代于侯家系统拍摄，为侯玉山本人勾脸照片，资料准确，珍贵。这些照片从未公开发表过。之前北方昆弋脸谱从未正式出版过，该书的出版填补了空白，是北方昆曲的珍贵遗产。侯玉山（1893—1996），北方昆曲前辈名家。汉族。河北高阳人。能演花脸、武生、武丑、老生戏60余出，并擅长濒于失传的弋腔。他以大净戏著称，享有"活钟馗"的美誉。

**（二）话昆曲**

作者：张世铮

出版社：中国书店；第1版

出版时间：2018年01月

本书是著名昆曲表演艺术家张世铮先生的亲笔力作。世铮先生历经舞台生涯65年，既坚持演出，又涉足剧本创作和谱曲研究。作者在书中以"论理""谈艺""说事""谢天地"几部分，将其65年来在台前幕后的所见所闻所思所虑作了坦诚的论述和详细的记录。"论理"和"谈艺"主要是他对昆曲文化的看法和对于昆曲艺术的心得，"说事"则记录了100多个有趣的小故事。作者把这些很有历史价值的文化遗产留给昆曲的未来，是老艺术家的又一新贡献。张世铮，昆曲表演艺术家，国家一级演员，中国戏剧家协会会员。他1953年进浙江昆剧团，是昆曲现代史上重要的一代——"传"字辈老师的嫡传弟子。65年来，他不但长期坚持舞台演出，而且也涉足剧本创作和谱曲研究，近年来则参与海内外的昆曲传承和讲学。张世铮先生是昆曲界德高望重、德艺双馨的老行尊。

**（三）戏文当了实事做：昆曲艺术感悟**

作者：陈益

出版社：上海书店出版社；第1版

出版时间：2018年01月

本书是一本对昆曲艺术进行介绍和赏析的著作，是作者多年来对昆曲艺术感悟的总结。昆曲，是人类共有的一份文化遗产，有天生的优势，也先天地注定不易传承。针对当下人们对昆曲的了解情况和曲艺传承现状，作者立意于解答"什么是昆曲""怎样看待昆曲""如何传承和发扬"等问题，以独特的视角赏析昆曲珍本，探索昆曲历史，为读者阐释了昆曲文化的魅力，分享了在剧本、表演、人物、风尚、演变诸方面的收获。全文围绕昆曲曲本、昆曲文化、昆曲历史、发扬传承等方面，分"感悟""品味""读史""沉思""行屐"五个章节，帮助读者正确认识昆曲，领略昆曲艺术的魅力，进而引发社会对昆曲传承的关注和思考。作者生活在昆曲发源地，多年来以独特的视角研读昆曲珍本，探索昆曲史，感受昆曲文化魅力，在剧本、表演、人物、风尚、演变诸方面有所收获，并借助文字娓娓道来，旨在廓清正误，阐明得失，钩沉文史，引发有益的思考。

**（四）桃花扇·题画**

作者：（清）孔尚任原著；张弘改编；梦雨绘

丛书名：初识国粹·昆曲折子戏绘本

出版社：长春出版社；第1版

出版时间：2018年01月

《桃花扇·题画》以绘本的形式，呈现清代戏曲家孔尚任笔下载满"离合之情，兴亡之感"的经典戏目《桃花扇》之《题画》一折戏。文本以舞台演出词本为主（根据江苏省演艺集团昆剧院演出本改编），让大读者和小读者都能欣赏昆曲的词美；由石小梅库区工作室设计师梦雨作画，展现水彩风格的昆曲之美。绘本中所有人物姿态，都来自舞台上的身段；所有文字，都是舞台上的唱词和念白。亲子共读昆曲绘本，在沉浸于故事的同时，欣赏昆曲的身段、服饰、舞台调度及文本等方面的特征与

美感。本书为"初识国粹·昆曲折子戏绘本"丛书之一，该丛书将昆曲的高雅文化递入孩童时代的审美情趣，是经典传统文化的最佳传承方式。目的是让孩童欣赏到昆曲的美，进入昆曲文化中富有想象力、富有诗词韵律、罗衫飘绸的唯美世界，由昆曲文化而完成一种前所未有的儿童美育。

### （五）艺匠古今·第一辑 京昆头面

主编：杨志刚

编著：上海博物馆

丛书名：艺匠系列丛书

出版社：译林出版社；第1版

出版时间：2018年01月

本书展现了我国非物质遗产"京昆头面"技艺的每个关键步骤，勾画了每个组装物件的精巧设计细节，呈现了传承千年的独妙匠心。该书为《艺匠古今》第一辑。首辑共8册，每册一个主题，分别为：金银细工，蓝印花布，苏州折扇，苏派盆景，泾县宣纸，东阳竹编，京昆头面，桃花坞木版年画。每册以纸上纪录片的风格，图文并茂地展现了我国非物质遗产技艺的每个关键步骤，勾画了每个组装物件的精巧设计细节，呈现了传承千年的独妙匠心。书中内容系采访手艺传承人所得，每一册专门介绍一种中国传统手工艺，旨在搭建一个全息的平台，以传统藏品与当代产品勾连传统与当下。全书设计大气，印刷精美，一辑配一函套。每册书均轻薄、小巧，便于携带，非遗工艺之精妙尽在掌中。

### （六）"汤莎会"《邯郸梦》

作者：汤显祖，莎士比亚

编著：柯军，李小菊

出版社：江苏凤凰美术出版社；第1版

出版时间：2018年01月

2016年中英艺术家共同执导的昆曲《邯郸梦》在伦敦首演，作为汤显祖和莎士比亚两位剧作名家逝世400周年纪念之作，《邯郸梦》别出心裁地将昆曲和莎剧融合创作，选取汤显祖《邯郸梦》中《入梦》《勒功》《法场》和《生寤》4折，穿插了莎士比亚经典作品的经典片段，用最传统的昆曲和最传统的莎士比亚戏剧的表现形式进行融合。在形式和内容上，两国艺术家将两国传统精华进行了碰撞和融合。这种跨界融合的艺术探索受到中英两国观众的热烈欢迎。两国艺术家谨慎地恪守着各自传统戏剧中最精华的形式，将各自戏剧内容中的经典解构重组，最大限度地将两种极端的差异融合再塑，中西方戏剧文化的契合和差异在这种极端贴合的对比中体现得淋漓尽致，却又不失观感的流畅体验。本书收录有此次演出的缘起、台前、幕后、剧评、剧报等相关文章20余篇，配以精彩剧照，回顾了这出新概念戏剧的演出前后；并收录多篇学术评论文章，梳理了中英汤莎会在中外戏剧对话层面的价值和意义。

### （七）昆曲新导（上下）

作者：刘振修

丛书名：近代散佚戏曲文献集成·曲谱和唱本编

出版社：山西人民出版社发行部；第1版

出版时间：2018年03月

本书是国家出版基金项目"近代散佚戏曲文献集成"丛书之一种。"近代散佚戏曲文献集成"丛书由著名戏曲学家、中山大学教授黄天骥先生担任主编，绝大多数都采用了原版影印的方式，保持了文献的原貌，具有极高的史料价值和艺术参考价值。昆曲在文学和音乐上有着不可估量的价值，本书选取南北清曲120支，既可作为欣赏资料，也有一定的普及性与可操作性，能引起国人研究国乐的兴趣。刘振修（生卒年不详），安徽宿县音乐教师，活跃于20世纪上半叶。1928年3月，中华书局出版了刘振修编写的《昆曲新导》（上下册）。该曲谱收录有南北清曲120支，并将工尺谱一律译成简谱，以供有志学习昆曲而不懂工尺谱者应用。

### （八）绘图精选：昆曲大全（1-4）

作者：怡庵主人

丛书名：近代散佚戏曲文献集成

出版社：山西人民出版社；第1版

出版时间：2018年03月

本书是一部关于昆曲经典剧目戏本的资料汇编，书中收录了50个有名的昆曲戏本，共200出，包括《长生殿》《渔家乐》《占花魁》《满床笏》《风筝误》《千金记》《八义记》《牧羊记》《烂柯山》《蜃中楼》《伏虎韬》《金钱缘》《鸳鸯带》等，不仅有唱词，还附上全部唱词的工尺谱，并且配有生动的手绘图，保存了珍贵的戏本资料，具有较高的价值。怡庵主人（生卒年不详），本名张芬，字余荪，号怡庵，江苏苏州人，为昆曲串客，擅长丑角，能唱能演。曾为上海赓春社潘祥生家笛师，整理其所藏曲谱。编订出版有《六也曲谱》《春雪阁曲谱》《昆曲大全》等工尺谱选集。本书是国家出版基金项目"近代散佚戏曲文献集成"丛书之一种。该丛书由著名戏曲学家、中山大学教授黄天骥先生担任主编，绝大多数都采用了原

版影印的方式,保持了文献的原貌,具有极高的史料价值和艺术参考价值。

### (九) 翁偶虹秘藏脸谱

作者:翁偶虹著;张景山编
出版社:学苑出版社;第1版
出版时间:2018年03月

翁偶虹系脸谱绘制、研究大家。本书为翁偶虹遗稿,由翁偶虹弟子张景山整理,收录了翁偶虹在20世纪三四十年代搜集、绘制、整理的戏曲脸谱4函400余幅。包括清代宫廷演剧用谱,老昆弋班脸谱,昆弋名家侯益隆、郝振基等的脸谱,老梆子脸谱,梆子名家大狮子黑谱、彦章黑脸谱,以及京剧名家金秀山、裘桂仙、何贵山、黄润甫的脸谱等鲁殿灵光。脸谱绘制精良,留存至今,十分珍贵。本书所收录脸谱原汁原味,反映了民国早期京剧、昆弋及地方戏脸谱,宫廷演剧脸谱与民间演出脸谱互相借鉴、吸收的时代面貌,是那个特定时代戏曲脸谱艺术的见证。该书的出版,使世人得窥脸谱绘制、研究大家翁偶虹脸谱之概貌,并在相当程度上填补了中国戏曲脸谱研究的空白,为中华传统戏曲保留了一份弥足珍贵的文化遗产。该书以其学术、文献及审美、鉴赏价值,顺利入选2018年度国家出版基金项目。

### (十) 昆曲新谱

作者:吕梦周,方琴父
丛书名:近代散佚戏曲文献集成丛书·曲谱和唱本编
出版社:山西人民出版社;第1版
出版时间:2018年03月

昆曲在文学和音乐上有着不可估量的价值,本书是吕梦周与方琴父合著的昆曲谱子选集,选取了《琵琶记》《长生殿》《牡丹亭》《精忠记》《南柯梦》等10个剧目的经典唱段,不仅保存了大量的原始唱本及工尺谱古调,还为学校教员提供了可供依凭的昆曲普及教程,例如《中西调名对照表》《乐器指法》《应用曲谱锣鼓》《昆曲角色之名称》等。本书还保存了一些罕见的小戏本,弥足珍贵,对当今中国戏曲的发展具有重要的参考价值,其中一些优秀的旧戏本,可以作为编创新剧本的素材。本书是国家出版基金项目"近代散佚戏曲文献集成"丛书之一种。"近代散佚戏曲文献集成"丛书由著名戏曲学家、中山大学教授黄天骥先生担任主编,绝大多数都采用了原版影印的方式,保持了文献的原貌,具有极高的史料价值和艺术参考价值。

### (十一) 集成曲谱声集

作者:王季烈,刘富梁
丛书名:近代散佚戏曲文献集成丛书·曲谱和唱本编
出版社:山西人民出版社;第1版
出版时间:2018年03月

本书是一部戏曲唱本工尺谱选集,由王季烈、刘富梁考订,1925年商务印书馆出版。在此之前的昆曲选本和曲谱,有《醉怡情》《缀白裘》(新集)、《纳书楹曲谱》《吟香堂曲谱》等。前两种有词、白而无谱;后两种有词、谱而无宾白。完整的演出本只有手抄本。清末民初,随着印刷工业的发展,一些曲家和出版商收集一些手抄演出本将之辑成曲谱,例如《遏云阁曲谱》。鉴于这种通行本内容虽比古本完整,但剧目不够丰富,而曲词、宫谱亦多讹误,于是王、刘二人广事搜求,选辑成这部曲谱。该书分为"金""声""玉""振"4集,词、谱、宾白包罗比较完备,共收入88部传奇里的416出折子戏,所收录的戏剧曲目是经过精心挑选的精品,所订工尺谱力求古、今、雅、俗皆宜。该书在考订和修正词曲上很有独到之处,入选的折子,词、谱都经过仔细考订,既便于演出,又不失格律,对容易读错的字,都用眉批注明合乎曲韵的音读。本书是国家出版基金项目"近代散佚戏曲文献集成"丛书之一种。

### (十二) 螾庐曲谈

作者:王季烈
丛书名:近代散佚戏曲文献集成丛书·理论研究编
出版社:山西人民出版社;第1版
出版时间:2018年03月

本书是昆曲曲律研究的代表性著作,分为《论度曲》《论作曲》《论谱曲》《余论》4卷。在本书中,作者王季烈所做结论皆从自己的度曲实践出发,颇多创见。其首创之"主腔说",对后来的曲律研究有很大影响。并且,他在本书中最早尝试借用西方乐理阐释昆曲宫调,启发读者思维,推动了相关研究的大幅推进。王季烈(1873—1952),字晋余,号君九,又号螾庐,1873年出生于江苏省长洲县(今苏州市)。清光绪甲辰(1904)科进士,官学部郎中。民国初年在天津入审音社。王季烈博究经史诗文,精通曲律,20世纪30年代曾组织螾庐曲社,著有《螾庐曲谈》《度曲要旨》《集成曲谱》《与众曲谱》,并校订《孤本元明杂剧》等。本书是国家出版基金项目"近代散佚戏曲文献集成"丛书之一种。

### (十三) 品兰探幽——昆剧导演之路

作者：沈斌

出版社：东方出版中心；第1版

出版时间：2018年03月

本书是作者50多年导演艺术创作之路的探索和积累，分"导演方案及导后记""艺术论坛""课题探研""剧坛艺评"4个部分。昆剧是古老的剧种，有600多年的历史，昆剧导演却是一个年轻的行当。昆剧导演一直是稀缺人才，自1956年一出《十五贯》救活一个剧种后，昆剧导演制才逐渐推行。为培养昆剧导演，俞振飞于1983年提名学昆剧武生出身的沈斌跟随李紫贵老师参与1986年版昆剧《长生殿》的导演工作，沈斌后又到中国戏曲学院导演系进修，研习至今，已35年。他出色地导演了《长生殿》《血手记》《占花魁》《十五贯》《上灵山》《牡丹亭》《钗头凤》《南柯记》《李清照》《大将军韩信》等50多部昆剧；还执导了京、淮、豫、越、婺、绍、锡、粤、黔、雷、越调等10多个剧种的近50台大戏，足迹遍及大陆各省市和台湾地区，被誉为剧坛的"拼命三郎"。他长期注重对戏曲"本体性"与"创新性"方面的比较、研究，逐渐形成了"古不陈旧，新不离本"的戏曲导演风格。戏剧界前辈刘厚生赞扬他是"整个戏曲界少有的精通昆剧的导演之一"。

### (十四) 昆剧传字辈年谱

作者：彭剑飙

出版社：中国文联出版社；第1版

出版时间：2018年04月

1921年秋，苏州昆剧传习所成立，培养了一批"传"字辈昆剧演员。他们经历了战火，也迎来了新生，矢志不渝地继承了昆剧艺术，又呕心沥血地培养了昆剧接班人。众所周知，"传"字辈昆曲老师是昆曲界承上启下的关键一代。没有他们，具有500多年历史的古老昆曲将戛然而止。由于有了"传"字辈，昆曲得以复活，昆曲艺术得以传承、弘扬。作者历时多年，多方搜集资料，将"传"字辈的艺术生涯加以梳理、编撰，内容翔实，行文严谨。每一条资料均注明原出处，便于读者查阅与核实原文。附录中"传"字辈的回忆文章、演出和传授剧目、教授的学生等，均有很重要的史料价值。全书分为上、下两卷，上卷包括基本资料、年谱、补充资料，下卷为昆剧"传"字辈资料汇编。本书依照时间顺序将"传"字辈老师的艺术历程一一记录下来，还附录了各个老师的性格特征、艺术观点等。

### (十五) 戏曲绘本故事·昆曲·千里送京娘

作者：九天星

丛书名：中华戏曲动画绘本

出版社：连环画出版社；第1版

出版时间：2018年04月

儿童是文化传承的核心，传承应该从童年开始。本书以戏曲动画的形式把戏曲文明注入孩子美好的心田，既保留了戏曲的文化内涵和艺术精华，又契合了小朋友的欣赏心理，并将看、听、学、做结合起来，让孩子循序渐进地了解戏曲知识，培养对戏曲的兴趣。故事讲述了赵匡胤在汴梁城内因为抱打不平，打死土豪，只得凭借一条蟠龙大棍单人独骑一路逃往关西，以图建功立业。在途经清幽观时，遇到被强盗劫掠的赵京娘，出于义愤，赵匡胤出手相救，并不远千里将其护送回家。本书为《中华戏曲动画绘本》系列图书之一，该系列图书入选中国教育科学研究院中华优秀传统文化教育传承"三部曲"工程。

### (十六) 戏曲绘本故事·昆曲·十五贯

作者：九天星

丛书名：中华戏曲动画绘本

出版社：连环画出版社；第1版

出版时间：2018年04月

儿童是文化传承的核心，传承应该从童年开始。本书以戏曲动画的形式把戏曲文明注入孩子美好的心田，既保留了戏曲的文化内涵和艺术精华，又契合了小朋友的欣赏心理，并将看、听、学、做结合起来，让孩子循序渐进地了解戏曲知识，培养对戏曲的兴趣。故事讲述了苏州知府况钟坚持正义，实事求是，详细调查，发现了娄阿鼠的破绽，继而又乔装算命先生，套出娄阿鼠杀人的口供，将娄带回县衙，升堂问罪，平反了冤案，澄清了黑白是非，使杀人者伏法，蒙冤者昭雪，揭露批判了主观臆断和循规蹈矩的官僚作风。

### (十七) 昆曲音乐研究——周来达戏曲音乐学术论文选

作者：周来达

出版社：中央音乐学院出版社；第1版

出版时间：2018年05月

周来达为中国戏曲音乐理论研究会常务理事，《中国曲学研究》编委，北方昆曲剧院特聘研究员，临沂大学中国文艺评论基地特聘客座教授。本书分为"昆曲音乐研究篇"和"他类曲牌音乐研究篇"两部分，收录周来达论文《昆曲曲牌唱调由何而来?》《昆曲中普遍存在相似

或相同音调现象意味什么?》《昆曲集曲"集"了什么?》《听施德玉先生唱〈牡丹亭·寻梦〉【懒画眉】中的"年"字》《昆曲北曲有否主调?》《昆曲南曲主调由何而来?》《试论昆曲字腔的音势不变性和形态的可变性——以昆曲南曲为例》《昆曲北曲是传统自然七声音阶吗?》《传统北曲是怎样昆腔化的?》《试论昆曲羽调式调式体系的生成及其生成之与众不同》《魏良辅辈的昆曲改革仅仅改革了唱法和伴奏法》《从〈新定九宫大成南北词宫谱〉看诸宫调曲牌音乐的多变性》《宁海平调三支曲牌与诸宫调渊源探微》《山西【般涉调·耍孩儿】源出诸宫调》《汤式散曲【刮地风犯】考辨》《从昆曲、平调和调腔的渊源说到海盐腔——复陶维安先生的一封信》等,后附作者音乐学术年表。

### (十八) 渐行渐近:"苏州文艺三朵花"传承与发展调查研究

作者:金红

出版社:中国戏剧出版社;第1版

出版时间:2018年05月

本书是关于"苏州文艺三朵花"传承与发展的调查研究报告。昆曲、苏剧、评弹是源于苏州的三种传统戏曲、曲艺形式,被称为"苏州文艺三朵花"。"苏州文艺三朵花"的"遗产"特性不言而喻,保护这些遗产的使命也不言而喻。但是,任何一种艺术形式,保护为先,流传才是目的。因为无论是保护还是发展,最终原则都是让更多的人认识它,以使它更好地流传下去。因此,探寻"苏州文艺三朵花"的前景,探究遗产保护与产业发展关系等问题,便被提上了议事日程。本书选取苏州在校大学生的接受状况,"青春版《牡丹亭》现象"后昆曲的传承传播情况,苏州确立"率先实现基本现代化新目标"后"三朵花"的发展态势、传承人现状,以及"戏曲走进大学生"系列活动等几个视角,对昆曲、评弹和苏剧在苏州地区的传承、传播和发展进行了系统的调查和研究,为苏州大学"东吴智库"研究成果和江苏省社科基金重大项目"江苏戏曲文化史研究"阶段性成果。

### (十九) 昆剧二人谈

作者:顾笃璜,陆咸

出版社:文汇出版社;第1版

出版时间:2018年05月

昆曲,又称"昆剧""昆腔""昆山腔",是中国最古老的剧种之一,也是中国传统文化艺术中的珍品。本书为陆老和顾老几十年中关于昆剧研讨论说的选编合集,主要内容是研究中国昆剧的历史文化价值,以及对传承和弘扬昆剧文化中存在问题的思考。读者通过阅读本书,可以对昆曲有一个认识,也能通过文字去深入了解这门古老的艺术。

### (二十) 北方昆曲剧院剧本集之马祥麟剧本集

作者:马祥麟

出版社:北京燕山出版社;第1版

出版时间:2018年05月

本书为马祥麟先生生平撰写之剧本集,包括《牡丹亭》《昭君出塞》《白蛇传》《玉簪记》《西厢记》《长生殿》等,共计40余部,体藏颇丰,且皆为工尺谱撰述。该书是马老先生一生技艺之大成,保留了古代记录乐谱的形式,出版价值巨大。马祥麟(1913—1994)为昆剧表演艺术家及戏曲编导,直隶(今河北)高阳人。7岁开始随父在河北荣庆县剧社学戏,13岁就主演《昭君出塞》《断桥》等戏。工旦。后在京津一带演出。1928年赴日本演出。新中国成立后,任中央戏剧学院舞蹈团教员、编导、副院长。历任北方昆曲剧院艺术委员会主任、文化部振兴昆剧指导委员会委员、全国政协京昆室名誉顾问等职。擅演剧目有《牡丹亭》《文成公主》。曾编导民间舞《生产大歌舞》《荷花舞》等。

### (二十一) 三国戏曲集成·晚清昆曲京剧卷

作者:胡世厚

出版社:复旦大学出版社;第1版

出版时间:2018年06月

本书为"三国戏曲集成"丛书的第5卷,收录了晚清时期(1840—1911)所创作的以三国人物和故事为题材的昆曲与京剧作品。全书汇集了32种昆曲剧目和47种京剧剧目,并依据较好的版本进行了整理和校勘,集中展示了京、昆两大主要剧种在特定的时代条件下对三国故事的创作。本书对研究三国故事的流传演变以及京剧、昆曲在晚清时期的发展有相当高的学术价值和意义。"三国戏曲集成"丛书从北京、上海、南京、杭州、太原、河南等省市及高校图书馆、戏曲院团搜集历代创作的三国戏587种,其中完整剧本471种,残曲、存目116种,分编为《元代卷》《明代卷》《清代杂剧传奇卷》(上下)、《清代花部卷》《晚清昆曲京剧卷》《现代京剧卷》(上中下)、《山西地方戏卷》《当代卷》(上下),共8卷12册。这些剧本将三国时期的重大历史事件和主要人物搬上舞台,文献价值极高,为广大戏曲爱好者及读者提供了完备的三国戏曲读本。

### (二十二)近现代江南昆曲教育

作者:胡斌

出版社:中国电影出版社;第1版

出版时间:2018年06月

本书是浙江师范大学"影视艺术书系"中的一种,作者致力于昆曲这一戏剧门类的研究,全面把握近现代专业昆曲教育的整体面貌,系统梳理近百年的昆曲教育历程,进而对昆剧传习所、戏曲学校昆曲班和昆曲院团学馆三大部分的昆曲教育模式进行重点探析,总结出的教学实践经验和人才培养规律为当代和未来的昆曲教育提供一定程度上的参考和借鉴。作者分别从昆剧传习所、学校和培训班、专业剧团三个方面对近现代昆曲教育的历史发展进行了详细梳理,涉及历史背景、培养方式以及不同培养方式的特色,并用实例进行分析,以提高研究的针对性。同时,作者对近现代昆曲教育的成败得失、内在规律、存在问题等进行了回顾与思考,是较为系统和全面的对近现代昆曲教育进行研究的专著。

### (二十三)昆曲吹打曲牌

作者:王明强,程峰

出版社:上海文艺出版社;第1版

出版时间:2018年07月

昆曲吹打曲牌来源广泛,音乐也非常丰富,而且很多都被京剧和其他剧种所借用。自1956年中央音乐学院民族音乐研究所编《昆剧吹打曲牌》以来,没有出版过专门研究昆曲吹打曲牌的戏曲音乐工具书。本书由王明强和程峰两位先生编著。前者是浙江昆剧团副团长、艺术总监,后者是浙江昆剧团作曲、上海音乐学院作曲系特聘教授。他们经过多年的收集,对相关资料进行了整理和发掘,进而较完整地呈现在读者面前。目的就是希望昆曲老前辈的心血能够得到传承,也为后来的戏曲工作者提供一份丰富的戏曲音乐资料。本书分为细吹、粗吹、打末三部分,内容包括【万年欢】【朝天子】【普庵咒】【寄生草】【普天乐】【水龙吟】【将军令】【一枝花】【工尺上】【吹打】【醉太平】【朝天子】【出队子】【披】【哭披】等。

### (二十四)说戏

作者:柯军,王晓映

出版社:江苏凤凰美术出版社;第1版

出版时间:2018年07月

本书是柯军从艺40年所演经典剧目的传承之作,书中收录了《宝剑记·夜奔》《桃花扇·沉江》《铁冠图·对刀步战》《铁冠图·别母乱剑》《长生殿·酒楼》《牧羊记·望乡》《牧羊记·告雁》《九莲灯·指路闯界》《红楼梦·胡判》《邯郸梦·云阳法场》《邯郸梦·生寤》11折昆剧的情节概述、角色理解、表演门道等内容,由柯军作为非遗传承人进行口述,由资深昆曲文化推广者王晓映进行挖掘、整理,将前辈师傅的表演技艺传授、主演对剧中人物命运的体悟、唱念做打舞以及台湾地区闽南语言的把握等,一一说来,并配以每一折的服装照及别具特色的昆曲画和柯军书写的曲牌,既有传统文化的厚重内涵,又表现出传统艺术打开心扉直抵人心的魅力。该书既是柯军舞台生涯40年集大成之艺术档案,又是可供当前昆曲传习之珍贵文献。其装帧形态别致,超薄艺术纸印刷,较好地体现出了昆曲的柔软与细腻。

### (二十五)昆曲长生殿——吟香堂曲谱版

作者:洪昇著;周雪华译谱

出版社:上海教育出版社;第1版

出版时间:2018年08月

昆曲作为中国戏曲之祖,早已被视为中国传统文化的精粹,并被列入联合国非物质遗产名录。《长生殿》由于其曲谱是工尺谱,所以深奥难解、不易流传,也因此而鲜为人知。本书用现代记谱法对《长生殿》工尺谱加以翻译整理,并将原本清唱的谱本与文学剧本组合在一起,使之成为真正意义上的《长生殿》全集。全书共有50出,把全剧曲目和所有曲牌从头至尾全部用文字和简谱呈现出来,填补了我国昆曲文献史上一大空白,世人终于能一睹几百年前昆曲《长生殿》的原貌。《昆曲长生殿全集——吟香堂曲谱版》的出版,不仅有利于促进中国优秀传统文化的保存和传播,同时,它也能成为各大专院校、剧团、研究所等的工具书和教科书。译谱者为出身于昆剧世家的著名作曲家周雪华。周雪华曾师从全国音乐理论家周大风先生和昆剧艺术大师周传瑛先生,对工尺谱的研究有很高的造诣,曾被中国文化部授予"昆剧艺术优秀主创人员"和"昆曲优秀理论研究人员"荣誉称号,并当选为上海市非物质文化遗产项目代表性传承人。

### (二十六)白先勇说昆曲

作者:白先勇

出版社:中国友谊出版公司;第1版

出版时间:2018年08月

著名作家白先勇晚年有两大心愿——推广昆曲和《红楼梦》。本书完整收录了白先勇与昆剧表演艺术家、

文化学者如华文漪、张继青、余秋雨等的访谈对话,首次收录了白先勇御用摄影师许培鸿拍摄的大量独家剧照、精彩幕后照片,是迄今为止每一位想要了解昆曲之美的普通读者都能读懂的文艺读本。白先勇不是专业昆剧表演艺术家,他是文人,所以本书并没有专门分析昆剧的身段与唱腔,而是侧重于探寻表演艺术背后的文化底蕴。昆曲缓慢、沉静、优雅,与现代文化快速、简单、直接的特点完全不同。白先勇先生推动昆曲进高校演出 10 余年,引起青年观众持续追捧,使"昆曲热"成了一个文化现象。该书收录了白先勇与昆曲的往来缘分、与各昆剧表演艺术家的对话,以及对传统古典戏曲今后发展方向的思考,旨在拉近昆曲艺术和年轻人、和社会的距离,把昆曲带回生活、带回聚光灯下。

### (二十七) 昆曲新编

作者:邬金福

出版社:苏州大学出版社;第 1 版

出版时间:2018 年 08 月

本书为新编昆曲历史剧选编,作者选择其新近创作的《水磨调》《亭林风骨》《项脊轩》《琐窗寒》《亭林风骨》和《歇马桥》5 个剧本汇编成册。这 5 个新剧分别描写昆山历史上的名人魏良辅、顾炎武、归有光、朱柏庐和民间传说的歇马桥故事。其中,《水磨调》内容包括:(一)序幕、(二)访归、(三)练声、(四)当垆、(五)茶诉、(六)烛读、(七)争风、(八)走桥、(九)顾曲、(十)逗情、(十一)流寓、(十二)正心、(十三)说梦、(十四)互媒、(十五)曲会。《项脊轩》内容包括:(一)落榜、(二)锣嘲、(三)祭石、(四)劝竹、(五)采花、(六)释惑、(七)受谢、(八)感悟、(九)梦植、(十)论道、(十一)乡愁。《琐窗寒》包括:(一)祭塘、(二)师表、(三)赏雪、(四)访桥、(五)调侃、(六)劝婶、(七)诉愿、(八)宴师、(九)赏灯、(十)赠训。《亭林风骨》内容包括:(一)自嘲、(二)突变、(三)早酒、(四)浪迹、(五)通风、(六)惩奴。本书为昆山经济技术开发区高级中学校本教材。

### (二十八) 中国昆曲年鉴 2018

主编:朱栋霖

出版社:苏州大学出版社;第 1 版

出版时间:2018 年 08 月

《中国昆曲年鉴》每年一部,是在文化部艺术司的支持下,逐年记载中国昆曲保护传承和发展状况的年鉴,是关于中国昆曲的学术性、文献性、纪实性综合年刊,是对昆曲每年发生的重要事件的梳理和总结,为昆曲艺术留下历史的记录,具有较高的学术价值。《中国昆曲年鉴 2018》共 100 万字,收录图片 400 帧,详尽记载了 2017 年度中国昆曲的保护传承工作,以及各昆剧院团的艺术和相关活动,聚焦年度昆曲热点,展示年度昆曲成就。该书共设 19 个栏目,在"特载"中记录了北昆 60 周年、上昆 40 周年、昆曲苏州高峰论坛的情况;还遴选出《赵氏孤儿》《长生殿》《拜月亭》《钟楼记》等 2017 年度推荐剧目 8 部,魏春荣、沈昳丽、孙晶、李琼瑶、王艳红、陶红珍、吕德明 7 人为 2017 年度推荐艺术家,《当代昆曲舞台上的汤显祖剧作》等 10 篇论文为年度推荐论文。

### (二十九) 白罗衫·看状

作者:[明]无名氏原著,张弘文本整理,梦雨绘画

丛书名:初识国粹·昆曲折子戏绘本

出版社:长春出版社;第 1 版

出版时间:2018 年 08 月

《白罗衫·看状》是根据昆曲折子戏编绘的绘本故事,讲述 18 岁的徐继祖坐堂理事接到诉状,掀起了 18 年前的沉冤往事,不想状词中所指的奸邪竟是自己的父亲徐能。匡扶正义、养育之恩,在亲仇两难间的踟蹰与深思,是这本绘本展现其魅力的着力之处。《看状》是《白罗衫》中传承至今的经典折子戏。绘本原样保留了舞台上的所有唱词和念白,画面也依照舞台场景描绘。书中附赠导读手册,解说曲白中不易理解的字词,同时也为不熟悉昆曲的小读者讲述一些相关的昆曲知识,包括行当、穿戴、表演、舞台常识等内容。本书为"初识国粹·昆曲折子戏绘本"丛书之一,该丛书将昆曲的高雅文化递入孩童时代的审美情趣,是经典传统文化的最佳传承方式。目的是让孩童欣赏到昆曲的美,进入昆曲文化中富有想象力、富有诗词韵律、罗衫飘绸的唯美世界,由昆曲文化而完成一种前所未有的儿童美育。

### (三十) 源远流长 盛世流芳:苏昆六十年

编著:韩光浩

出版社:苏州大学出版社;第 1 版

出版时间:2018 年 09 月

本书稿是苏州昆剧院为纪念建院 60 周年而编写。全书内容包括:情怀·六十年的筚路蓝缕,入戏·六十年的传习之路,流芳·一曲雅音的传承拓新等。1956 年,江苏省苏昆剧团正式成立,此后续接雅音,历经浮沉。进入新时期,昆曲遇上了最好的时代,刹那间,姹紫嫣红开遍。60 年,光阴如水,历经一个甲子的奋斗进取,苏昆实现了昆曲保护、艺术生产、人才培养、对外交流、

市场培育和文化传承的大发展大繁荣,开启了"源远流长、盛世留芳"的昆曲传承发展新篇章。该书主要分为三篇。第一篇为"寻道":包括苏州昆剧院60年的筚路蓝缕、传习之路和传承弘扬,是对苏州昆剧60年历史的回顾和钩沉。第二篇为"悟道":是苏州昆剧院主要演职人员的口述史。第三篇为"守道":主要是对苏昆60年传承之路的历史总结和对未来的展望。

### (三十一)宗门宗师宗风:从俞粟庐到俞振飞

主编:郭腊梅

出版社:江苏凤凰美术出版社;第1版

出版时间:2018年10月

本书是一本纪念中国近现代最杰出的昆曲大家俞粟庐和俞振飞父子的图文书籍,由中国昆曲博物馆编,中国昆曲博物馆郭腊梅主编。内容包括由名家撰写的主题文章《宗门·宗师·宗风》,并配有100件展品图片,另外还有数篇研究论文。书籍为图文画册内夹论文别册。俞氏家族是清末民初江南著名的文化世家,在中国昆曲史、文化史上影响深远。古老的昆曲艺术之所以能够在近现代中国薪尽火传、振衰起绝,得益于俞氏家族这样的文化世家匪浅。俞粟庐毕生攻金石书画,擅昆曲,宗苏州"叶派唱口",系江南昆曲"俞家唱"之创始人,素有"江南曲圣"之美誉。其以毕生心血研究昆曲,有《粟庐曲谱》传世,坚守了正宗的昆曲唱法,更引导、培育了其子俞振飞对昆曲艺术的一腔炽热、一生执着。俞振飞承袭家学,转益多师,表演风格清新儒雅、细致入微,形成了其"昆乱不当"、富有"书卷气质"的独特风范。他曾与梅兰芳、程砚秋、尚小云等名家共谱梨园佳话,是京昆艺术的一座丰碑,更成就了昆剧巾生艺术难以逾越的高峰。

### (三十二)莼江曲谱

编者:中国昆曲博物馆

出版社:古吴轩出版社;第1版

出版时间:2018年12月

本书为国家"十三五"重点规划出版项目,共4卷,为中国昆曲博物馆经过多年不懈努力,从近代扬州延绵数代的谢氏昆曲世家征集到的昆曲曲谱,极具艺术价值和文物价值;是现存于民间的各类曲家藏谱中较为完整、部头较大、内容较精的一种,有《琵琶记》《西厢记》《长生殿》《牡丹亭》《连环记》等剧目的折子戏百出,其中不乏较为罕见乃至失传的冷戏名折古谱,对于保存和发扬昆曲艺术具有十分重要的学术价值和历史意义。

该曲谱由扬州曲家谢纯江先生收藏。谢纯江谙熟工尺,其所抄曲谱有精抄本与普通本两种,以折子戏为单元,共收折子戏百余出,每折注明宫调、笛调,宾白齐全,有的地方还用朱红眉批此曲的出处及不同唱法,是研究昆曲演变、发展的宝贵资料。

### (三十三)布艺上的昆曲:昆曲艺术视觉符号在家纺产品设计中的应用研究

作者:高小红,雷杨

出版社:中国纺织出版社;第1版

出版时间:2018年12月

本书内容来源于教育部人文社科规划基金项目"基于昆曲艺术视觉符号的家纺产品造型设计与工艺实现研究"。内容重点介绍了昆曲艺术中的妆面、服饰、砌末、乐器、人物动态及经典剧目情节等主要视觉元素在家纺产品造型设计和工艺设计上的应用,如布艺人偶、系列靠垫以及客厅系列家纺的整体设计等,探讨了昆曲艺术视觉元素在现代艺术设计中的符号化应用。作者以家纺产品造型设计为载体,通过文字说明、图片和案例分析,对昆曲艺术视觉符号在家纺产品设计中的应用方法、过程、特点等进行了详尽的解析。该书以专业的眼光和独特的视角,为注重实践、富有文化内涵的家纺产品设计提供了有价值的基础理论与实例分析。

### (三十四)昆剧传世演出珍本全编

作者:苏州昆剧传习所

出版社:上海人民出版社;第1版

出版时间:2018年12月

本书共16册,是苏州昆曲工作者和研究者历时40余年搜集整理而成的关于昆曲舞台演出本的珍贵资料,包括昆剧舞台演出本60余种。内容包括《浣纱记》《渔家乐》《牡丹亭》等经典昆剧剧目的历代舞台演出本。昆剧传统曲目经历代昆剧演出者的加工,形成了有别于文学剧本的舞台演出本,此类舞台演出本少部分曾有印本问世,大部分以手抄本形式流传,延至今日,其印本尚且难得,抄本更属稀有。本书收录的演出本曲词、工尺、念白、科介俱全,大多以抄本形式流传,延至今日已经十分罕见。该书的内容蔚为大观,具有极其珍贵的文献价值和研究价值,对昆曲艺术的保护和扶持具有一定的意义。《昆剧传世演出珍本全编》所收集整理的昆剧版本涵盖了大量昆剧艺人的手折、抄本,也有不少著名曲家的藏本,可谓苏派正宗昆剧的舞台演出本。

(三十五)台湾京剧演员参与昆剧演出研究：1951—2013(上、下)

作者：李巧芸

丛书名：台湾历史与文化研究辑刊

出版社：花木兰文化事业有限公司；第1版

出版时间：2018年

(三十六)玉山草堂·卷十二

编者：巴城镇人民政府

出版社：文汇出版社；第1版

出版时间：2018年

(三十七)大美昆曲的前世今生

主编：徐秋明

出版社：广陵书社

出版时间：2018年

# 昆曲研究2018年度论文索引

谭 飞 辑

(1) 丁盛.当代昆剧导演及艺术流变述论[J].中华戏曲(半年刊),2018年第1期

(2) 李元皓.围绕"京剧昆曲的学术基础"进行探问 评《梨园文献与优伶演剧——京剧昆曲文献史料考论》[J].戏曲与俗文学研究(半年刊),2018年第1期

(3) 刘丽."新都市戏曲"的现代化探索——罗怀臻剧作论[J].南大戏剧论丛(半年刊),2018年第1期

(4) 邹青.论民国时期知识阶层对北方昆曲传承的意义[J].南大戏剧论丛(半年刊),2018年第1期

(5) 高峰.1986年"文化部振兴昆剧指导委员会"昆剧培训班考述[J].南大戏剧论丛(半年刊),2018年第1期

(6) 刘嘉伟,王子瑞.新版《玉簪记》的佛教文化意蕴[J].五台山研究(季刊),2018年第1期

(7) 陈俊.昆剧《汤显祖与临川四梦》编、导艺术创作阐述[J].四川戏剧(月刊),2018年第1期

(8) 庄吉.昆山"大梁王侯"再考[J].苏州教育学院学报(双月刊),2018年第1期

(9) 徐宏图.苏昆入京考[J].苏州教育学院学报(双月刊),2018年第1期

(10) 王宁.曲学与曲学研究四题[J].苏州教育学院学报(双月刊),2018年第1期

(11) 洪楠.昆曲集曲正曲化考论[J].苏州教育学院学报(双月刊),2018年第1期

(12) 刘轩.《牡丹亭·寻梦》在昆剧舞台上的传承与演进——兼论"乾嘉传统"的流动性[J].戏剧艺术(双月刊),2018年第1期

(13) 朱锦华.昆曲保护与传承问题刍议[J].戏剧艺术(双月刊),2018年第1期

(14) 刘玮.《南北词简谱》的谱式渊源及特点——兼论传统格律谱对当代新编昆剧的意义[J].戏剧艺术(双月刊),2018年第1期

(15) 吴新雷.昆曲《长生殿》串演全本戏之探考[J].南京艺术学院学报(音乐与表演)(季刊),2018年第1期

(16) 周南.建国初期华东戏曲研究院对昆剧的挽救与促变[J].上海艺术评论(双月刊),2018年第1期

(17) 忻灵雁.荒诞性与写意性的融合统一——观实验昆剧《椅子》[J].上海戏剧(月刊),2018年第1期

(18) 许文伯,杨萍.唐诗在《牡丹亭》中的文学功用及价值论析[J].长春师范大学学报(月刊),2018年第1期

(19) 于晓晶.昆剧在台湾的传播与发展[J].中国戏剧(月刊),2018年第1期

(20) 于韵菲.南宋俗字谱[狮子序]集曲属性考证[J].音乐文化研究(季刊),2018年第1期

(21) 赵君.吴梅对中国戏曲教育事业之贡献的研究[J].新疆艺术学院学报(季刊),2018年第1期

(22) 赵婷婷,王省民.析梅兰芳演出剧目类型及其特征[J].牡丹江师范学院学报(哲学社会科学版)(双月刊),2018年第1期

(23) 闫慧.复归与超越——明遗民徐石麒散曲新论[J].汉江师范学院学报(双月刊),2018年第1期

(24) 张宇.试论全球化语境下的中国戏曲跨文化改写——以《麦克白》的昆剧改写为例[J].哈尔滨工业大学学报(社会科学版)(双月刊),2018年第1期

(25) 陈悦.当代昆曲伴奏中曲笛演奏特征分析[J].中国音乐(双月刊),2018年第1期

(26) 王志毅. 永昆曲牌的"九搭头"艺术——以剧目《花飞龙》为例[J]. 中国音乐(双月刊), 2018年第1期

(27) 刘德明. 声腔范畴下的"昆腔"类概念厘正[J]. 南通大学学报(社会科学版)(双月刊), 2018年第1期

(28) 蔡珊珊. 南曲【香柳娘】曲牌板式考论——以《西厢记》《月令承应》中的【香柳娘】为例[J]. 艺术百家(双月刊), 2018年第1期

(29) 陈颖. 试论昆曲清唱中的"依字行腔"[J]. 北方音乐(半月刊), 2018年第1期

(30) 张光宇. 南音五空管D宫系统调史考——钩沉南曲《我只心》管门衍史[J]. 泉州师范学院学报(双月刊), 2018年第1期

(31) 周洛夫. 湘戏新角亮相星城 昆曲演员金榜题名[J]. 艺海(月刊), 2018年第1期

(32) 张美林, 王诗丹. 扬州"两剧一曲"的变革融合与传承创新[J]. 艺术百家(双月刊), 2018年第1期

(33) 杨慧. 民国时期戏曲文献编纂出版刍议[J]. 中华戏曲(半年刊)(半年刊), 2018年第2期

(34) 汪超. "以词为曲"论[J]. 励耘学刊(半年刊), 2018年第2期

(35) 陈亮亮. 沈起凤《红心词客四种曲》知见钞本考述——兼论乾嘉以降昆曲全本戏演出[J]. 戏曲与俗文学研究(半年刊), 2018年第2期

(36) 李志远. 论《群音类选》的编选类分及其官腔类所指[J]. 中华戏曲(半年刊), 2018年第2期

(37) 李楯.《侯玉山昆弋曲谱集》后序[J]. 中国文化(半年刊), 2018年第2期

(38) 俞晓红. 论戏曲文本在非线性叙事中的构成——以《牡丹亭》为考察中心[J]. 戏曲研究(季刊), 2018年第2期

(39) 邵敏. 昆曲青春版《牡丹亭》对我国传统艺术复兴的启示[J]. 传播力研究(旬刊), 2018年第2期

(40) 范干忠. 曼衍吴歈歌汤翁——新编昆剧《汤显祖平昌梦》剧本漫议[J]. 影剧新作(季刊), 2018年第2期

(41) 陈燕华. "梦"外之论——评新编昆剧剧本《汤显祖平昌梦》[J]. 影剧新作(季刊), 2018年第2期

(42) 杨光. 论昆曲之绵延[J]. 文化艺术研究(季刊), 2018年第2期

(43) 支涛. 经典传承与现代创新之路——以浙艺梦幻版昆剧《牡丹亭》为例[J]. 浙江艺术职业学院学报(季刊), 2018年第2期

(44) 张晓妍, 孙莹. 论当代江浙戏曲人物造型设计改良创新的多元化发展——以昆曲和越剧为例[J]. 同济大学学报(社会科学版)(双月刊), 2018年第2期

(45) 周来达. 试论昆曲字腔[J]. 中国音乐(双月刊)学(季刊), 2018年第2期

(46) 陈甜. 昆腔在山西的传播:史料辑录及成因探析[J]. 中国音乐(双月刊)学(季刊), 2018年第2期

(47) 刘婷. 四十载昆团风雨路, 六百年昆剧艺术魂[J]. 上海艺术评论(双月刊), 2018年第2期

(48) 祖忠人. 昆剧《邯郸记》[J]. 上海艺术评论(双月刊), 2018年第2期

(49) 郑莉, 刘佩德. 明代宫廷剧坛的南曲北渐与北杂剧的消亡[J]. 南京艺术学院学报(音乐与表演)(季刊), 2018年第2期

(50) 王永健. 清代河北剧作家昆腔戏曲的首次集体面世——评吴秀华主编的《清杂剧传奇九种》[J]. 大舞台(双月刊), 2018年第2期

(51) 易凌启. 我们在路上——上海昆剧团纪念建团四十周年活动侧记[J]. 上海戏剧(月刊), 2018年第2期

(52) 罗怀臻. 祝愿上昆:前程似锦[J]. 上海戏剧(月刊), 2018年第2期

(53) 谷好好. 不忘本来, 立足当下, 面向未来[J]. 上海戏剧(月刊), 2018年第2期

(54) 季国平. 执著理想 传承发展 写在上昆成立四十周年[J]. 上海戏剧(月刊), 2018年第2期

(55) 毛时安. 面对六百年的苍茫岁月——上海昆剧团成立四十周年感言[J]. 上海戏剧(月刊), 2018年第2期

(56) 友竹. 姹紫嫣红观后[J]. 上海戏剧(月刊), 2018年第2期

(57) 丁盛. 从全本《牡丹亭》到全本《长生殿》——略论上海昆剧团的全本戏[J]. 上海戏剧(月刊), 2018年第2期

(58) 蔡正仁. 亲历上昆四十年[J]. 上海戏剧(月刊), 2018年第2期

(59) 朱锦华. 枝繁叶茂 灼灼其华——记上海昆剧团成立四十周年[J]. 上海戏剧(月刊), 2018年第2期

(60) 徐雯怡. 蔡伯喈的两难——黎安谈昆剧《琵琶记》的创作[J]. 上海戏剧(月刊), 2018年第2期

(61) 庄婉仪. 东南大学国家级艺术教育基地昆曲传播问题的研究[J]. 传播力研究(旬刊), 2018年第2期

（62）赵蝶.从非遗的显隐二重性看新编昆剧《大将军韩信》[J].文化遗产（双月刊），2018年第2期

（63）崔晓娜."十番"释义[J].艺术探索（双月刊），2018年第2期

（64）路应昆.黄翔鹏先生的南北曲宫调研究[J].中国音乐（双月刊），2018年第2期

（65）杨凤一.昆曲艺术的魅力[J].中国音乐（双月刊），2018年第2期

（66）王馗.等待薰风暄暖后　枝间看取实离离——全本昆曲《长生殿》复排巡演的启示[J].当代戏剧（双月刊），2018年第2期

（67）胡淳艳.昆笛改良与昆曲的当代传承[J].中国艺术时空（双月刊），2018年第2期

（68）金红.那一抹雁声柳色，永驻晴空——记苏昆艺术家柳继雁[J].中国戏剧（月刊），2018年第2期

（69）刘玉琴.上海戏曲技与道之承[J].中国戏剧（月刊），2018年第2期

（70）周逢琴.白先勇《台北人》与昆曲文化[J].名作欣赏（旬刊），2018年第2期

（71）王润英.行家之外的探索：论王世贞的曲论[J].西华师范大学学报（哲学社会科学版）（双月刊），2018年第2期

（72）郑海涛，田甜.杨慎词曲比较论[J].西华师范大学学报（哲学社会科学版）（双月刊），2018年第2期

（73）张涌泉，吴宗辉.调腔《西厢记》考论[J].湖南科技大学学报（社会科学版）（双月刊），2018年第2期

（74）王辉斌.王世贞的戏曲批评与戏曲观——以《曲藻》为研究的重点[J].宁夏师范学院学报（月刊），2018年第2期

（75）穆伟杰."棉纱大王"穆藕初的昆曲情结[J].档案春秋（月刊），2018年第2期

（76）兰兰.思凡打开了门[J].中国服饰（月刊），2018年第2期

（77）刘宸.为"非遗传承"《变羊计》点赞[J].中国京剧（月刊），2018年第2期

（78）翁舜和.动与静的思考[J].中国京剧（月刊），2018年第2期

（79）陈宏.音乐类非物质文化遗产的跨文化传播[J].新闻战线（半月刊），2018年第2期

（80）朱恒夫.论时曲、说唱艺术的《牡丹亭》[J].文献（双月刊），2018年第3期

（81）张雅玲.试论吴炳的传奇戏曲创作[J].戏剧之家（旬刊），2019年第3期

（82）王宁，王雪燃.身体的意义：论昆剧身段谱的戏曲史价值[J].戏曲研究（季刊），2018年第3期

（83）赵晓红.从昆曲身段说到明清时期《牡丹亭·游园惊梦》演出[J].戏曲研究（季刊），2018年第3期

（84）李阳.《审音鉴古录》身段谱管窥[J].戏曲研究（季刊），2018年第3期

（85）徐瑞.怀宁曹春山家族的身段谱录研究[J].戏曲研究（季刊），2018年第3期

（86）单雯.寻梦探幽——学习昆曲闺门旦表演艺术的体会和思考[J].南京艺术学院学报（音乐与表演）（季刊），2018年第3期

（87）赵山林.再论春台班艺术师承及对昆曲传承的贡献——以堂子为线索的考察[J].贵州大学学报（艺术版）（双月刊），2018年第3期

（88）李劲松，罗可曼.生命美学语境中的《牡丹亭》艺术内涵透视[J].铜陵学院学报（双月刊），2018年第3期

（89）杨瑞庆.名门张氏四姐妹和昆山的昆曲情缘[J].钟山风雨（双月刊），2018年第3期

（90）徐耀新.汤显祖与江苏[J].钟山风雨（双月刊），2018年第3期

（91）凌逾.复兴传统的跨媒介创意[J].中国文艺评论（月刊），2018年第3期

（92）齐丽梅.以现代审美理念激活传统戏曲人物——以两版《白罗衫》为研究对象[J].大舞台（双月刊），2018年第3期

（93）陈志勇.明代戏曲史上"临川派"相关问题新证——以汤显祖与同乡曲家交游的史实为基础[J].文艺理论研究（双月刊），2018年第3期

（94）李亦辉.论明代万历时期"雅俗并陈"的传奇曲辞观[J].文艺理论研究（双月刊），2018年第3期

（95）李亦辉.论《牡丹亭》"雅俗并陈"的曲辞风格及其戏曲史意义[J].文化遗产（双月刊），2018年第3期

（96）于新洁.略论昆曲艺术的特点、传承与保护[J].内蒙古师范大学学报（哲学社会科学版）（双月刊），2018年第3期

（97）谭啸.遂昌昆曲十番音乐形态及其美学意蕴[J].四川戏剧（月刊），2018年第3期

（98）顾春芳.月落重生灯再红——新时代传承和传播经典剧目的美学意义[J].中国文艺评论（月刊），2018年第3期

（99）吴杰的.融合与革新——"漫化"昆曲角色创

作探索[J].书画世界(月刊),2018年第3期

(100)李子佳,赵学坤,安仪,谢梦凌.浅谈苏州木偶昆曲的历史、现状与发展[J].中国民族博览(月刊),2018年第3期

(101)张蓉.在昆曲的世界里[J].照相机(月刊),2018年第3期

(102)何燕华.名伶旧藏 水流云在——记北京大学图书馆藏昆曲曲本[J].湖南科技学院学报(月刊),2018年第3期

(103)许建中.元明北曲集曲的文体形态学考察[J].文学遗产(双月刊),2018年第3期

(104)王永恩.接纳与俯视——论唐英对花部剧目的重写[J].戏曲艺术(季刊),2018年第3期

(105)白佳欢.从潘之恒与家班女乐互动看其重情、尚雅戏曲审美观[J].交响(西安音乐学院学报)(季刊),2018年第4期

(106)林芹,吕品.从《牡丹亭》杜丽娘扮相看昆曲旦角造型之美[J].上海工艺美术(季刊),2018年第4期

(107)张品.口法系统的确立与昆曲"立腔唱活"的关系[J].黄钟(武汉音乐学院学报)(季刊),2018年第4期

(108)邹元江.论梅兰芳与乔蕙兰、陈德霖昆曲的师承关系[J].戏剧(中央戏剧学院学报),2018年第4期

(109)石蕾.昆曲电影声音的意境创造[J].贵州大学学报(艺术版)(双月刊),2018年第4期

(110)宋伯勤,潘华平."钱塘施耐庵的本"是南曲词话本——从文体演进终解《水浒传》题注"施耐庵的本"[J].菏泽学院学报(双月刊),2018年第4期

(111)王潞伟,苏航.议论出于文献 演剧关注生态——评谷曙光著《梨园文献与优伶演剧:京剧昆曲文献史料考论》[J].戏剧艺术(双月刊),2018年第4期

(112)李孟明.《侯玉山昆弋脸谱》出版的价值[J].大舞台(双月刊),2018年第4期

(113)徐瑞.清代昆剧身段谱考述[J].文化遗产(双月刊),2018年第4期

(114)毋丹.弦索南曲化:明清戏曲受众的倾向及南北曲声律之变迁——以《北西厢》工尺谱为例[J].文化遗产(双月刊),2018年第4期

(115)陈芳.误读作为写作策略:论当代昆剧《红楼梦》[J].红楼梦学刊(双月刊),2018年第4期

(116)宋琪.认知转喻视域下昆曲服饰翻译研究——以许渊冲、许明《牡丹亭》英译本为例[J].浙江万里学院学报(双月刊),2018年第4期

(117)刘祯,刘伊蒙."上昆现象"与上昆人文精神[J].中国戏剧(月刊),2018年第4期

(118)李小青.传承能力与创新能力[J].中国戏剧(月刊),2018年第4期

(119)谷好好.上昆四十 我们在路上[J].中国戏剧(月刊),2018年第4期

(120)季国平.执着理想 传承发展[J].中国戏剧(月刊),2018年第4期

(121)裴雪莱,彭志.论晚清宫廷演剧中昆腔剧目的变化——以汤显祖"临川四梦"为中心[J].社科纵横(月刊),2018年第4期

(122)李梦溪.浅谈昆曲的地位与发展[J].西部皮革(半月刊),2018年第4期

(123)赵天骄.【驻马听】曲牌声情流变考论[J].新疆艺术学院学报(季刊),2018年第4期

(124)王馨.民国时期"昆曲大王"韩世昌的两次赴沪演出及其意义[J].戏曲艺术(季刊),2018年第4期

(125)陈春苗,古兆申.昆曲舞台唱念的现状与反思(上)——蔡正仁、岳美缇、张继青、侯少奎、计镇华等昆曲表演艺术家访谈[J].戏曲艺术(季刊),2018年第4期

(126)刘靖云."兴衰之感"统摄下的三重意蕴——白先勇《游园惊梦》小说与话剧异同之比较[J].广州广播电视大学学报(双月刊),2018年第4期

(127)彭莹.析昆剧《十五贯》的海外传播[J].职大学报(双月刊),2018年第5期

(128)木叶.如何成为合格的戏曲导演[J].上海戏剧(月刊),2018年第5期

(129)安葵.走中国自己的戏曲导演之路 学习沈斌导演的实践和理论[J].上海戏剧(月刊),2018年第5期

(130)涂育珍.论王世贞诗乐相合的文体观[J].中南大学学报(社会科学版)(双月刊),2018年第5期

(131)库慧君.接受与偏失:对"梅兰芳表演体系"美学理论资源的"还原"[J].湖北大学学报(哲学社会科学版)(双月刊),2018年第5期

(132)郭腊梅,谈峰.昆曲传播的新平台 构建"中国昆曲艺术多媒体资源库"的实践与应用[J].中国戏剧(月刊),2018年第5期

(133)熊樱侨.曲牌【万年欢】的传统继承与当代表达[J].中国戏剧(月刊),2018年第5期

(134)杨笑舟.屋下架屋 不免险狭——观小剧场昆曲《椅子》五问主创人员[J].艺术评鉴(半月刊),2018

年第5期

（135）刘京臣."两创"：弘扬中华优秀传统文化的根本遵循[J].文学遗产（双月刊）,2018年第5期

（136）魏红岩."对立与融合：中国文学传统中的雅和俗"国际学术会议召开[J].文学遗产（双月刊）,2018年第5期

（137）张晓芳.海峡两岸剧评家纵论新编昆剧《顾炎武》[J].上海艺术评论（双月刊）,2018年第6期

（138）周来达.初探昆曲过腔[J].艺术探索（双月刊）,2018年第6期

（139）王永恩.无可奈何花落去——论明初北杂剧的演出与北曲的演唱[J].新世纪剧坛（双月刊）,2018年第6期

（140）柯英."新感受力"视角下的青春版《牡丹亭》[J].四川戏剧（月刊）,2018年第6期

（141）孟月,林曈,吕莹莹,仇家旺,任丽红.浅析明清文化对苏州昆剧服饰的影响[J].纺织科技进展（月刊）,2018年第6期

（142）王宇菲.昆剧《浣纱记》以《泛湖》作结的意义探寻[J].文化学刊（月刊）,2018年第6期

（143）一帆.一个不能被忘却的人 纪念朱国樑先生研讨会在杭州举办[J].中国戏剧（月刊）,2018年第6期

（144）施远梅.由青春版《牡丹亭》谈昆曲青年演员的人才培养[J].中国戏剧（月刊）,2018年第6期

（145）王沁,刘思弘.水磨新调：600年昆曲再出发[J].浦东开发（月刊）,2018年第6期

（146）蔡珊珊.南曲【香柳娘】曲牌格律考论——以《张协状元》、《小孙屠》、《九宫正始》中的【香柳娘】为例[J].大众文艺（半月刊）,2018年第6期

（147）王斌.明代文人曲学"尊元"现象考论[J].齐鲁学刊（双月刊）,2018年第6期

（148）刘音铄.也谈"字正腔圆"——中国传统音乐视唱唱词训练要点[J].中国音乐（双月刊）,2018年第6期

（149）崔伟.让古老剧种的艺术"包浆"更加莹润深沉 上海昆剧团建团40周年的思考[J].中国戏剧（月刊）,2018年第7期

（150）陶蕾仔.现代戏曲传播形式的虚拟化 以新视觉昆曲音乐会为例[J].中国戏剧（月刊）,2018年第7期

（151）周晓玥.谈谈昆剧六旦的演唱特点[J].戏剧之家（旬刊）,2018年第7期

（152）王晓晨.浅析流行音乐和昆曲的结合[J].读与写（教育教学刊）（月刊）,2018年第8期

（153）邱雪惠.越剧电影《蝴蝶梦》对传统昆曲的改编与创新[J].绥化学院学报（月刊）,2018年第8期

（154）王红彬.皇帝也须讲规矩——观昆曲《长生殿》[J].东方艺术（双月刊）,2018年第8期

（155）鲁洋静.浅析昆曲《梁山伯与祝英台》的人文主义精神[J].中外企业家（旬刊）,2018年第8期

（156）朱锦华.三水曲中剑胆生 昆曲音乐家辛清华二三事[J].中国戏剧（月刊）,2018年第9期

（157）朱栋霖,谭飞.为昆曲现状把脉——中国昆曲苏州高峰论坛2018综述[J].中国戏剧（月刊）,2018年第9期

（158）钮骠.人和剧业兴 昆曲得复生——感念朱国樑先生[J].中国戏剧（月刊）,2018年第9期

（159）汤建华.让昆曲之美幽兰飘香[J].民主（月刊）,2018年第9期

（160）耿雪云.回余温,醅新酒——昆曲新编戏《白罗衫》的改编与创新[J].戏剧文学（月刊）,2018年第9期

（161）欧阳宜文.曲笛在昆曲中的应用研究[J].中国京剧（月刊）,2018年第9期

（162）杨由之.《青冢记·昭君出塞》中的昆弋合流现象[J].汉字文化（半月刊）,2018年第9期

（163）刘爽,马建武.行走的昆曲——苏州桃花坞开放街区改造竞赛方案[J].现代园艺（半月刊）,2018年第9期

（164）邱鑫.当代昆剧创作语境中的"红楼戏"——以上海昆剧团三部作品的承袭为例[J].四川戏剧（月刊）,2018年第10期

（165）韩郁涛.新编昆曲《梧桐雨》的戏剧美学探析[J].中国戏剧（月刊）,2018年第10期

（166）梁大伟,乔芳菲.论昆曲在新时代提升人民群众幸福感方面的重要作用——以青春版《牡丹亭》为例[J].戏剧文学（月刊）,2018年第10期

（167）杨秀玲.庆生昆剧社在津演出盛衰始末[J].戏剧文学（月刊）,2018年第10期

（168）鄢辉亮.昆剧演出中的昆笛演奏[J].艺海（月刊）,2018年第10期

（169）李玫.论明清流行的折子戏对传奇原作主题的改变——以明代汪廷讷《狮吼记》为例[J].铜仁学院学报（月刊）,2018年第10期

（170）杨瑞庆.探寻昆曲伴奏的发展轨迹[J].音乐

生活(月刊),2018年第10期

(171)张军.以艺术之名,探索场域的魔力[J].中国广告(月刊),2018年第10期

(172)刘玉琴.从上海昆剧团看改革开放40年昆曲的传承创新[J].中国文艺评论(月刊),2018年第11期

(173)顾笃璜,顾红梅.幸而"保守",继续本真——昆剧传承一席谈[J].书城(月刊),2018年第11期

(174)周南.上海"昆大班"昆剧表演特色论析[J].文化艺术研究(季刊),2018年第11期

(175)赵雅琴.昆剧传播的经典个案——以白先勇的青春版《牡丹亭》为例[J].出版广角(半月刊),2018年第11期

(176)蒋佩珍.浅谈昆曲武旦的表演美学[J].北方音乐(半月刊),2018年第11期

(177)梁晨,张雨,王晔,叶曼,史静琇.昆曲文化元素在旅游产品中的创新设计[J].戏剧之家(旬刊),2018年第11期

(178)殷烨.昆曲"小白"教昆曲——昆曲"咿一声"系列课程教授心得之教师孜孜以求篇[J].名师在线(旬刊),2018年第11期

(179)陈全忠."有戏",用多元化的方式撬开戏曲大门[J].金融经济(半月刊),2018年第11期

(180)余映.湘昆《白兔记》改本演出后的反响[J].艺海(月刊),2018年第12期

(181)刘婕.沧桑正道的演绎——饰演昆曲《乌石记》李若水的体悟[J].艺海(月刊),2018年第12期

(182)刘建欣.毛晋《六十种曲》编选体例与选目特征[J].学术交流(月刊),2018年第12期

(183)石岩.尚小云与昆曲《游园惊梦》[J].中国京剧(月刊),2018年第12期

(184)杨之光.由"冀州调"与"中州调"语言差异引发的思考[J].戏剧之家(旬刊),2018年第12期

(185)蔡瑶瑶.昆曲体脉,浙闽风情赏苍南吹打——"集锦头通"艺术特色[J].艺术评鉴(半月刊),2018年第13期

(186)俞志青.论昆曲的保护与开发[J].科技风(旬刊),2018年第14期

(187)钱冬霞.既是五旦 也是六旦——我所理解的是昆剧行当归属问题[J].北方音乐(半月刊),2018年第16期

(188)王冠龙.曲断人散——昆曲《长生殿》悲剧性分析[J].人文天下(半月刊),2018年第16期

(189)吴月明.民间音乐的当代传播方式——以昆曲为例[J].戏剧之家(旬刊),2018年第16期

(190)姚菲.新体古用,以古述新——浅析昆曲《流光歌阕》的"新古典主义"实践[J].艺术评鉴(半月刊),2018年第17期

(191)王雁然.浅谈古曲《长相知》在声乐演唱中的腔韵体会[J].黄河之声(半月刊),2018年第17期

(192)张心田.昆曲教学中启发学生的表演能力[J].大众文艺(半月刊),2018年第19期

(193)焦哲.浅析商业化视角下昆曲的传承与发展[J].人文天下(半月刊),2018年第19期

(194)李筱晖.世间百味酿剧作,人情冷暖著文章——杨林谈戏剧创作[J].东方艺术(双月刊),2018年第20期

(195)王婷.昆曲折子戏经典唱段赏析——以两支曲牌为例[J].北方音乐(半月刊),2018年第21期

(196)李亚方.明晚期昆曲才女人物形象的分析——以《红拂记》为例[J].汉字文化(半月刊),2018年第21期

(197)冷学萍.浅论昆曲《幽闺记》对南戏文本的舞台改编[J].戏剧之家(旬刊),2018年第23期

(198)胡晓虹.让诗情走进戏曲课堂——《牡丹亭·游园》教学片段[J].中学语文教学参考(旬刊),2018年第25期

(199)黎茵,刘卓尔,姚湘林.昆曲文化审美场域的社会价值——以江苏省为例[J].智库时代(周刊),2018年第26期

(200)彭靖.昆曲中"快"与"慢"的抉择——关于教育管理的思考[J].名师在线(旬刊),2018年第27期

(201)张晏齐,尚静怡,曲炀.昆曲主题文化体验馆的可行性分析——以南京地区为例[J].文化创新比较研究(旬刊),2018年第28期

(202)林籽辰.关于明传奇是否通用及其主导因素问题的再思考——兼与黄振林先生商榷[J].文教资料(旬刊),2018年第35期

(203)陆文萱.清末民初昆剧《借靴》演剧初探[J].文教资料(旬刊),2018年第35期

(204)王倩.浅析昆舞的民族审美旨趣[J].文化创新比较研究(旬刊),2018年第35期

(205)许继旭.昆曲《牡丹亭》戏剧结构分析[J].戏剧之家(旬刊),2018年第36期

(206)唐婷婷.无可奈何情已灭,徒留悲怨恨离别——评昆曲《长生殿》[J].戏剧之家(旬刊),2018年第36期

(207)姚菲.浅析新编昆曲中抒情性与叙事性的差异化探索——以《春江花月夜》和《流光歌阕》为例[J].戏剧之家(旬刊),2018年第36期

(208)刘培珍.以《牡丹亭》为例分析中国传统戏剧中的舞台艺术[J].智库时代(周刊),2018年第39期

(209)闫昕.上党昆曲——来自黄土高原的粗犷与优雅[J].戏友(双月刊),2018年第S1期

(210)陈琛.个体诉求与女性意识——台湾新编昆剧《蔡文姬》的"另类"表达[J].戏友(双月刊),2018年第S1期

(211)李舜华,陈妙丹.明代元曲学的兴起——以元曲本的流变为中心[J].明清文学与文献(年刊),2018年刊

(212)魏洪洲.沈璟传笺[J].明清文学与文献(年刊),2018年刊

(213)孔杰斌.论元杂剧《马陵道》在晚明到清初戏曲系统中的改写[J].中国古代小说戏剧研究(年刊),2018年刊

(214)都刘平.元代南北同名剧《错立身》《小孙屠》关系补考[J].中国古代小说戏剧研究(年刊),2018年刊

(215)吴新苗.私寓与清代北京戏曲商业化的互动[J].中国古代小说戏剧研究(年刊),2018年刊

(216)朱海平.蒋星煜先生给我们留下些什么[N].社会科学报,2018-01-18第008版

(217)金昱杉.老银饰上的《牡丹亭》"剧照"[N].中国艺术报,2018-01-26第008版

(218)姚爱云.水磨功夫 工匠精神[N].中国出版传媒商报,2018-02-02第011版

(219)黄世谦.京昆相融,爱怨交织[N].福建日报,2018-02-04第003版

(220)刘彦君.不断打磨 力创精品[N].中国文化报,2018-03-13第008版

(221)胡晓军.姹紫嫣红观后[N].文学报,2018-03-15第007版

(222)崔伟.让古老剧种的艺术"包浆"更加莹润深沉[N].中国艺术报,2018-04-04第006版

(223)孙惠柱."寄居"模式拯救濒危剧种,可行[N].文汇报,2018-04-12第010版

(224)张婷.校园版《牡丹亭》:好一对如花美眷[N].中国文化报,2018-04-18第005版

(225)戴平.《红楼别梦》:任是无情也动人[N].解放日报,2018-04-19第009版

(226)谷好好.六百年昆曲,今又风华正茂[N].文汇报,2018-05-18第011版

(227)苏文惠."昆曲王子"张军"挑战不可能"[N].中国艺术报,2018-05-28第008版

(228)李楠.阳春白雪 后继有人[N].中国艺术报,2018-05-30第006版

(229)华玮.清代戏曲背后的政治与社会[N].中华读书报,2018-06-20第013版

(230)鲁敏.文化自信是更基本、更深沉、更持久的力量[N].文艺报,2018-06-22第002版

(231)方李珍.戏曲传承需要"写新如旧"[N].中国文化报,2018-07-16第003版

(232)谢柏膑.昆曲艺术的魅力[N].人民政协报,2018-07-30第011版

(233)谭飞.固本开新 喜中隐忧[N].中国艺术报,2018-08-03第007版

(234)陈均.北方昆曲的珍贵遗产[N].人民政协报,2018-09-03第012版

(235)卜键.彼岸的守望[N].中国文化报,2018-09-10第003版

(236)谭志湘.《孟姜女送寒衣》:守住永昆的草根本色[N].中国文化报,2018-10-22第005版

(237)陈均.昆曲如何传承[N].人民政协报,2018-11-05第010版

(238)刘放.用最文化的方式打造苏州文化IP[N].苏州日报,2018-11-05第A05版

(239)李晓阳.南曲悠扬[N].中国艺术报,2018-11-19第007版

(240)安葵.剧种繁荣是百花齐放的重要标志[N].中国文化报,2018-11-26第003版

(241)朱恒夫.论保存多样性剧种的意义[N].中国文化报,2018-12-03第003版

(242)岸青青.一杯苦酒,敬那个从残本里走出来的"大男主"——昆曲《白罗衫》观后[N].中国艺术报,2018-12-05第003版

(243)谢柏梁.盛世奇观 功莫大焉[N].中国文化报,2018-12-12第005版

(244)毛时安.开启戏曲研究的重大课题[N].中国文化报,2018-12-12第005版

(245)周育德.每个剧种的演出都是难得的研究标本[N].中国文化报,2018-12-12第005版

# 以昆曲本体为对象，以传承发展为目的
## ——2018年度昆曲研究论文综述

黄钶涵*

20世纪50年代以后，在政府帮助下浴火重生的昆曲艺术，在技艺传承、新剧编排、舞台效果等方面都取得了较大的进步。昆曲借助多媒体平台和地方文化活动，增强了其艺术生命力和社会影响力。与此同时，以昆曲为对象的学术研究也从未止步，呈现出日新月异的学术动态。以最近发表的成果而言，2018年新增昆曲研究论文约428篇，其中博硕士学位论文约61篇，数量与质量都令人惊奇。笔者整理2018年所发表的昆曲期刊论文，认为本年度新增"文人"视角，研究侧重于文献整理和"场上"技艺的理论化，内容相对新颖、论述更为严谨、理论成果主动亲近舞台实践，现实价值明显增加。

具体来说，本年度昆曲研究主要集中在以下几个方面：其一是对昆曲音乐的研究，尤其是昆曲曲谱的体例、曲笛的技法等。其二是对昆剧身段谱、导演、表演等"场上"艺术的研究，以发掘历史价值、总结过往经验、提升舞台效果为目标。其三是对昆曲全本戏、曲社等史实的梳理。其四是在旧有研究范畴下，对昆曲传播的新体会。其五是审视现有资料，对昆曲传承的新见解，包括从"文人"角度对昆曲发展的再思考。

### 一、对昆曲音乐的研究

对昆曲音乐的研究包括对传统格律体系与学术流行概念的思考，以及对昆曲伴奏乐器技法的具体分析，往往立足传统，关照当下。

刘德明的《声腔范畴下的"昆腔"类概念厘正》②，尝试在"声腔"这一类概念范畴下，对我国戏曲音乐中具有多重含义的"昆腔"称谓加以辨析。元末明初的"昆山腔"是初始的昆山腔，是"由温州永嘉杂剧与昆山方言土语及民间曲调结合形成的一个戏曲剧种与戏曲声腔"，"其与同时代江西的弋阳腔、浙江的海盐腔、余姚腔并称为明代南戏'四大声腔'"③。嘉靖、隆庆年间的魏良辅，发现了昆山腔使用笛、管、笙、琵伴奏的雅化潜质，以"昆山腔"为基础，广集海盐、弋阳、余姚等南戏声腔和民歌小调的优长，综合金元北曲的演唱技巧，创造出一种吐字讲究、旋律悦耳、风格雅致的新唱腔，人称"水磨腔"，亦即进入"清唱水磨腔"时期的第二代"昆腔"。明中叶以后（约公元1566年），梁辰鱼在其创作的传奇剧《浣纱记》中使用"水磨腔"，并且将金元北曲融入其中，使这本新创的传奇剧受到了前所未有的欢迎，而"剧唱水磨腔"即"第三代昆腔"的风靡，不仅标志着"昆腔"自身发展的成熟，也意味着中国戏曲艺术的成熟。昆腔借由《浣纱记》从"曲"到"剧"的转化，不仅推进了"昆腔"的传播与发展，还使之成为戏曲四大声腔的剧种性称谓。

伴随着文人士大夫对"昆腔"地位的扶正和艺术内涵的雅化，包括对"声腔"、剧化音乐、曲谱记录、表演形式等方面的雅化，"昆腔"之称谓在清康熙以后逐渐被"昆曲"所取代，完成了由"腔"到"曲"的升华。20世纪以后，中国的社会形态发生了巨大变化，戏曲审美日趋以"演剧"为核心，加之新兴地方剧种不断涌现，以清唱为主的昆曲清工开始没落，而注重表演的昆曲戏工越来越受到重视，"昆剧"自然而然取代了以"曲"为中心的"昆曲"，成为区别于其他戏曲类型的剧种性称谓。

昆腔在其流传的过程中，与各地方剧种、语言、民间音乐相结合，异化出具有地方特色的新剧种，如南昆、北昆、永昆、湘昆等，或者异化为多声腔剧种中的一种声腔，如京剧、川剧中的京昆、川昆等，逐渐形成了丰富多彩的昆腔体系和昆腔腔系。该文对于"昆腔"概念和类概念的梳理，不仅能帮助我们理解其一脉相承、连环发展的过程，更对纠正当前"昆腔"的学术概念、引领大众认知起到积极作用。

刘玮的《〈南北词简谱〉的谱式渊源及特点——兼论传统格律谱对当代新编昆剧的意义》④，细致入微地分析

---

\* 黄钶涵（1991— ），河南叶县人，华东师范大学博士生。专业方向：中国古代文学、戏曲学。
② 刘德明：《声腔范畴下的"昆腔"类概念厘正》，《南通大学学报（社会科学版）》（双月刊）2018年第1期。
③ 刘德明：《声腔范畴下的"昆腔"类概念厘正》，《南通大学学报（社会科学版）》（双月刊）2018年第1期。
④ 刘玮：《〈南北词简谱〉的谱式渊源及特点——兼论传统格律谱对当代新编昆剧的意义》，《戏剧艺术》（双月刊）2018年第1期。

了《南北词简谱》的谱式渊源和谱式特色,并在此基础上思考传统格律谱对当下昆曲创作与保护的意义。曲谱的编纂方式与专著类书籍存在巨大差别,它们往往是在前代作品的基础上增订修补或删繁裁剪而成,属于"世代积累"型成书模式,因此产生了继承衍变的派系。作者查考《南北词简谱》"诸家论说"中吴梅所列举的前人曲谱,厘定《南北词简谱》的裔派关系:"《北词简谱》依循《太和正音谱》的体例,按照十二宫调经纬曲牌,并基本仿效《正音谱》的标注方法,属于《正音谱》的裔派;《南词曲谱》的宫调取舍与曲牌归纳与沈璟《南曲全谱》基本吻合,属于沈谱一脉。"除此之外,清代官修的《钦定曲谱》首次将南北曲谱合为一体,对《南北词简谱》的编纂格局和谱式体例产生了不容忽视的影响。

《南北词简谱》最大的谱式特色为"简",表现为"例曲的选择简洁实用""曲后注文言简义丰""格式归纳删芜就简"。而它对当下昆曲的意义也可以归纳为两个方面,一是"传统格律谱能指导剧作家确定宫调及其归隶曲牌",在此规则下进行艺术创作;二是"传统格律谱能指导剧作家择字归韵",以此为指导理解曲调的固定句式、句式的固定字数、字的固定声调,进而严格遵守"字格",保护昆曲最基本的特色。

王志毅在《永昆曲牌的"九搭头"艺术——以剧目〈花飞龙〉为例》①中详细介绍了永嘉昆剧不同于北杂剧、南戏、昆曲等戏曲艺术的曲牌连缀方式。永嘉杂剧不仅淡出了宫调的概念,还会根据情节在同一曲牌中转换宫调,借以表现不同的情感。清代中后期,永昆艺人自编的曲目里就大量出现了"九搭头"作品,其依照剧情来选用传统常用曲牌,并采取"套曲填词、改调而歌"的方式,完成故事情节的表现。"九搭头"之"九",并非九个传统曲牌,而是泛指"多数","搭头"之意亦非"集曲",而是指"套曲","九搭头"本质上是去掉传统曲牌中的旧词,将它们套用在永昆自编曲文上,保持各曲牌之主腔基本不变。

作者将永昆"九搭头"所选曲牌与《纳书楹曲谱》中的同名曲牌作对比,从"九搭头"的"词格""主腔""联曲"等方面详细考察,指出其特点在于"突破传统曲牌之词格""不依传统曲牌连缀之方式",而它的应用,对永昆摆脱文人墨客的控制,走向通俗化和大众化,乃至于对清末民初昆剧衰落时的艺术延续,都起到了重要的作用。

周来达在《试论昆曲字腔》②一文中探讨了昆曲字腔是怎样创作产生的,具体用了哪些技法,表现出那些类型的显示形态,并归纳了字腔的特性,及其对昆曲的影响等具体问题,是作者2015年成果《试论昆曲字腔的音势不变性及形态可变性——以昆曲南曲为例》③的延伸和拓展。在最新的研究成果中,作者将研究范围扩大到"字腔"这一昆唱主体,从"何谓字腔"破题而入,解释昆曲字腔的"字""腔""法"等三方面内涵,又用"音势"的概念证明"昆曲中的依字行腔只是昆曲艺术的一种创作方式"④。

周来达先生列举《荆钗记·见娘》《牡丹亭·游园》《琵琶记·书馆》《双珠记·投渊》《雷峰塔·断桥》《牡丹亭·游园》《望湖亭·照镜》《琵琶记·扫松》《长生殿·絮阁》《牧羊记·望乡》等实例,论证"字腔音乐构成的基数性、类型性和分支音势性""字腔音势的不变性和形态可变性"两种特性;并进一步强调,字腔形态主要有"完全显示性"和"显隐性显示"两种,其本质"依然是昆曲的音势不变性和形态可变性,是曲字的调值与字腔音势完全一致的体现"⑤。

基于字腔在昆曲中的主体地位,作者就"昆曲字腔对整个昆曲的影响"进行了深入探讨,凭借多年搜集整理的资料和长时间思考,提出2、1、6这类不分剧目、不分套数、不分宫调、甚至不分曲字四声的音调,是源自去声字腔的昆南主调。运用同样的方法,不难发现,Do、Si、La则是源自羽调性去声字腔的昆北主调。

在乐器伴奏方面,胡淳艳的《昆笛改良与昆曲的当代传承》⑥,由浅入深地介绍了传统昆曲"满口笛"与现代昆曲"插口笛"之间的巨大差异,明确指出当前昆曲剧团、院校、社团惯用的十二平均律"插口笛"严重损害了昆曲音乐的韵味。将昆笛嵌入分调精准的西洋音乐体系,乍一看有利于规模化伴奏和普及,但六字调、凡字调、尺字调和上字调等本可通过一支平均孔笛"拼指法"完成的内容,却必须换多支插口笛才能勉强为之。这不仅破坏了昆曲音乐意境、磨灭了传统演奏技巧,更有碍于戏中情感的表达,尤其不利于昆曲新曲调的创作,致

---

① 王志毅:《永昆曲牌的"九搭头"艺术——以剧目〈花飞龙〉为例》,《中国音乐》(双月刊)2018年第1期。
② 周来达:《试论昆曲字腔》,《中国音乐》(双月刊)学(季刊)2018年第2期。
③ 周来达:《试论昆曲字腔的音势不变性及形态可变性——以昆曲南曲为例》,《中国音乐》2015年第03期。
④ 周来达:《试论昆曲字腔》,《中国音乐》(双月刊)学(季刊)2018年第2期。
⑤ 周来达:《试论昆曲字腔》,《中国音乐》(双月刊)学(季刊)2018年第2期。
⑥ 胡淳艳:《昆笛改良与昆曲的当代传承》,《中国艺术时空》(双月刊)2018年第2期。

使昆曲丧失其核心魅力。相关研究还有鄢辉亮的《昆剧演出中的昆笛演奏》①，该文强调竹笛是昆剧的重要伴奏乐器，昆曲定调、定腔、定板、定谱的艺术规则和丰富的板式变化等客观条件，要求笛师"分析剧情、熟悉唱腔"，"掌握腔格、严格应用"，"练好音色、合理运用"。

## 二、对昆曲场上理论的探索

作为舞台表演艺术，昆曲尤其注重表演水平和演出效果，本年度的研究成果对于身段谱之类古代场上记录的研究颇有心得。

李阳的《〈审音鉴古录〉身段谱管窥》②一文以小见大，从史料中窥见清代昆曲演出的魅力。《审音鉴古录》作者不详，是以指导场上表演为著录宗旨的戏曲选本，后经王继善校订、评辑，于清道光十四年（1834）刊刻，共收录9剧65出昆曲剧目，是乾隆后期的舞台演出实录。《审音鉴古录》涉及的剧目不多，但都立足脚色、侧重"身段"动作，所集包括生旦对角戏、正净应工戏、官生重头戏、副丑戏等。身段谱是对戏曲表演程式的归纳，为了清晰记录舞台内容，《审音鉴古录》有其特殊的记录规则，中有旁注、间注、眉批、尾批以及人物上场的按语等大量提示，以"科""介""示""状"标出。这种以唱词宾白为经，逐一阐明表演姿态动作的身段记录，对戏曲的发展和传播起到了重要作用。

作者列举《审音鉴古录》中《张翼德单战吕布》《梁山泊李逵负荆》《桃花扇·和战》《铁冠图·别母》《琵琶记·书馆》等出目的"身段"描述，力证此谱的记载精致入微、细腻传神，已经形成特定的表演程式体系，具有一定规模和代表性。此外，《审音鉴古录》的身段动作与服装砌末深度融合，与场上调度密切相关，与舞美音效相互协调，客观真实地体现出乾嘉之际昆曲表演的规范和风貌。

另外，徐瑞的《怀宁曹春山家族的身段谱录研究》③也值得一读。该文将《昆曲艺术大典》（2016）中的"怀宁曹氏所录身段谱"作个案研究，对其录谱时间、文本形态、功能和戏曲史意义进行了较深入的探讨。作者完整地梳理出曹氏五代艺人的简要生平和艺术主张，确定曹氏身段谱的收藏源自家族内部和其他名班、名伶，录定时间从乾隆到光绪几未间断，而以咸丰乙卯年（1855）最多。作者结合题记和文本结构，将曹氏家族身段谱的文本形态分为两类：一类"与总谱的曲白、穿关、砌末、点板、音读、释义、伴奏、工尺等一起构成一出完整的演出谱式"，另一类"单录曲白和身段，较少或不录其他舞台要素"。

就其功能而言，曹氏身段谱能够帮助记忆舞台内容，主要用作演员学习时候的备忘本和私寓等戏曲培养场所的教学底本。就其戏曲史意义而言，曹氏身段谱是蕴藏清代艺人表演经验和智慧的珍贵遗产，其所录丰富的演出方式，不仅能作为考证某些折子戏表演形态与传承演进过程的依据，还有助于部分折子戏的加工和复排，是构建中国戏曲表演理论体系不可或缺的专业资料。

新中国成立以来，昆曲开始出现专职导演，丁盛的《当代昆剧导演及艺术流变述论》④"从昆剧导演的来源入手，考察导演创作重心的变化及其观念上的误区，进而探讨'导演的戏曲'是否为昆剧发展的历史必然这个较少涉及的问题"。作者在文中首先介绍了昆曲导演产生的原因和现状。伴随着当代昆剧发展的两个阶段，第一阶段为1949年到1966年"文革"爆发前的17年，昆剧导演主要来源于京、昆两大戏曲剧种，尤以昆剧演员居多；第二阶段为1978年以来的30多年，昆剧导演之人，既有来自戏曲内部科班的，如刘异龙、梁谷音、柯军、张国泰、张军等，也有来自话剧界、电影界的。

出于项目审批和获奖的目的，戏曲创作重心从导演艺术转向整体呈现，演员对整场戏的话语权不断下降，当代导演创作越来越依赖舞台美术手段，而"当二度创作的重心从传统艺术转向舞台总体呈现后，又反过来加强了导演在昆剧创作中的主导地位"。面对这样的现状，丁盛突破讨论导演素质和尊重传统要求的局限，思考导演在昆剧创作中的功能与地位，认为在昆剧这一高度体系化的古典艺术中，"文本、音乐与表演是最核心的创作要素"。当导演的艺术地位超过传统要素，会模糊昆剧与其他剧种在审美形态上的区别。所以，"昆剧导演最重要的任务，仍然是帮助演员用一系列的唱、念、做、打等表演程式来组织舞台行动，创造人物形象"；"虽然'导演的戏曲'是当前的主流，但它并不是昆剧发展史的历史必然"。

此外，陈春苗、古兆申所做《昆曲舞台唱念的现状与反思（上）——蔡正仁、岳美缇、张继青、侯少奎、计镇华

---

① 鄢辉亮：《昆剧演出中的昆笛演奏》，《艺海》（月刊）2018年第10期。
② 李阳：《〈审音鉴古录〉身段谱管窥》，《戏曲研究》（季刊）2018年第3期。
③ 徐瑞：《怀宁曹春山家族的身段谱录研究》，《戏曲研究》（季刊）2018年第3期。
④ 丁盛：《当代昆剧导演及艺术流变述论》，《中华戏曲》（半年刊）2018年第1期。

等昆曲表演艺术家访谈》①，是对当代知名昆曲艺术家采访的真实记录。文中，蔡正仁和岳美缇都十分强调唱念的重要性，认为昆曲演员只有苦练基本功，才能在舞台上取得良好的表现。

## 三、对昆曲文献的梳理

对昆曲的研究，往往离不开文献梳理，历史文献浩如烟海，但昆曲文献几近竭泽，在没有新发现的情况下，理论思考路径的探索成为学术创新的必由之路。2018年对昆曲文献的爬梳，在全本戏、剧社活动等方面取得了较大突破。

吴新雷的《昆曲〈长生殿〉串演全本戏之探考》②一文，详细梳理了洪昇《长生殿》问世以来的全本演出记录，从历史角度考察了《长生殿》"全本"概念的演变及其搬演的具体内容。作者列举金埴《巾箱说》、王文治《梦楼诗集》、焦循《剧说》等古人文献中对《长生殿》全本演出的记录，考证了康、乾之世《长生殿》原始全本和改本的演出情况。

清末民初，随着昆曲的衰落，姑苏四大名班也沦落到以跑码头来维生的地步，上海的三雅园、满庭芳、天仙茶园、中乐戏园、大观园、新舞台、小世界和天蟾舞台等剧场，成为他们的主要活动场地。然而，在上海新潮演剧环境中，以折子戏为主的昆曲，很难与主要演出本子戏、连台本戏的京剧相抗衡。穷则思变，昆班艺人为了争取观众，从原本几十出的明传奇中择其精要，用四五出、六七出折子戏串演的方式编出全本戏。不过，直到20世纪20年代"传"字辈出科以后，才推出了集折串连的全本《长生殿》。到了"仙霓社"时期（1931年10月至1942年2月），"传"字辈艺术家又策划了前后两本的集折全本《长生殿》。不仅南方，北方昆弋班也开始以全本戏相号召，"荣庆班"就于1935年春在天津演出了集折串演的"全剧"《长生殿》。20世纪前期出现的《长生殿》全本演出，皆以集折串演的形式出现。

1954年夏，周传瑛整理的全本戏《长生殿》先后在杭州、上海、南京、北京等地上演，受到了田汉、洪深等戏剧家的赞扬，得到观众的普遍喜爱。该版以李、杨爱情为主线，从《定情赐盒》《七夕密誓》《小宴惊变》，演到《马嵬埋玉》结束，仍然是对传统折子戏的串连，但对情节关联处进行了适当的润饰加工。

到了20世纪80年代，在继承与创新相结合的思想指导下，北昆、浙昆、上昆推出了各有千秋的新排版《长生殿》全本戏。北方昆曲剧院1983年推出的《长生殿》，在思想上以李、杨爱情为主线，以统治阶级内部矛盾为副线，首次勾勒出"安史之乱"这一历史悲剧的社会因素；在结构上以《迎·哭》为始终，采用倒插回叙的手法铺排剧情，复以《弹词》【九转货郎儿】套曲串场，令观众耳目一新。浙江昆剧团1984年重排的《长生殿》，由周传瑛、洛地整理本为台本，进一步渲染出故事的悲剧气氛，并且在继承传统方面自有特色。上海昆剧团于1987年推出新排本《长生殿》，后经白先勇批评修订，强化了安禄山与杨国忠的戏剧冲突。

进入21世纪，伴随着昆曲艺术成为"人类口述与非物质遗产代表作"，各昆剧院团在文化部的鼎力支持下，推出了多本连台戏《长生殿》，展现出非凡的艺术水准。作者列举2002年北方昆曲剧院精心筹备的"世纪版"《长生殿》、江苏省苏州昆剧院推出的3本连台戏《长生殿》，2004年上海昆剧团和台湾昆剧团合作的二本头《长生殿》、浙江昆剧团与杭州剧院联袂演出的经典专场《长生殿》，2007年上海昆剧团推出的4本连台《中国昆剧全本·长生殿》及其后改编的单本"精华版"等《长生殿》全本演出，并从演员构成、剧情整理、思想内涵、舞台设计、项目运营诸方面对这些演出予以客观评论。21世纪的全本《长生殿》演出，在继承传统的前提下创出新格局，风格多样、美不胜收，使观众耳目一新，不仅展示了昆剧后继有人、前程似锦的美好愿景，更促成了借由经典剧目全本演出传承和发展昆曲的艺术形态。

陈亮亮的《沈起凤〈红心词客四种曲〉知见钞本考述——兼论乾嘉以降昆曲全本戏演出》③，对道光年间石韫玉（1756—1837）刊刻的沈起凤《红心词客四种曲》及其23种存世钞本加以考察，认为《四种曲》钞本产生时间在道光至民国年间，多为梨园子弟抄写，其中既有曲白兼备的总本或总讲，又不乏旨在演出的曲谱、单头本及穿戴提纲。作者将传演最胜的《伏虎韬》钞本与刻本进行对比，发现5个钞本均源于同一舞台祖本，且都出于戏剧效果的考虑，重新编整了第9出到第12出的关目情

---

① 陈春苗、古兆申：《昆曲舞台唱念的现状与反思（上）——蔡正仁、岳美缇、张继青、侯少奎、计镇华等昆曲表演艺术家访谈》，《戏曲艺术》2018年04期。
② 吴新雷：《昆曲〈长生殿〉串演全本戏之探考》，《南京艺术学院学报（音乐与表演）》（季刊）2018年第1期。
③ 陈亮亮、沈起凤：《〈红心词客四种曲〉知见钞本考述——兼论乾嘉以降昆曲全本戏演出》，《戏曲与俗文学研究》（半年刊）2018年第2期。

节,使情节更加紧凑生动,角色分配更为细致。《伏虎韬》存在苏白与京白两类钞本、两个演出系统,从中可以推知昆曲北传以后道白语言的演变,具有重要的史料价值。

此外,乾嘉时期昆曲虽然凭借折子戏大放异彩,但全本戏的演出仍然不绝如缕,陆萼庭、洪惟助等学者对此问题已经有所研究。《四种曲》钞本中"分本"或"分段"的剧本形态,反映出昆曲全本戏在乾嘉以后受宫廷演出和花部剧场影响所作的调整。戏曲钞本,无疑是探究乾嘉以来昆曲全本戏演出状况的珍贵资料。

杨秀玲《庆生昆剧社在津演出盛衰始末》①,详细梳理了20世纪20年代以后号称"北方唯一的纯粹昆曲社"的荣庆社始末。该社从1917年成立到1939年解体,先后更换过"庆生""宝立""北方昆剧社""复兴""祥庆"等名称,但庆生社(原荣庆社)的班底一直得以保留。杨秀玲分析了庆生社在天津演出的时间和剧目,指出演员结构变动是其更改名称、选择剧目的主要原因。该社在天津的演出,几乎囊括了北方昆弋精英,他们的高水平演出引发了天津地区的昆剧热潮,为挽回昆剧衰败的局面作出了努力。

## 四、对昆曲传播过程的新解说

徐宏图《苏昆入京考》②一文,根据所检索到的有关资料,首先指出苏昆入京年代很可能早于万历中期,据明都穆《都公谈纂》记载,天顺年间(1457—1464)北京已有"吴优"的演出。但京城昆曲的大规模兴盛则在万历中期,根据袁中道《游居柿录》、沈德符《万历野获编》、刘若愚《酌中志》、史玄《旧京遗事》、陈龙正《几亭证书》、齐佳彪《祁忠敏公日记》等文人著作,作者总结了彼时昆曲进入京城的三种形式:其一是以营利为目的,活跃在京中各地方会馆、士夫厅堂、寺庙、茶园等地的职业昆班;其二是隶属于玉熙宫的宫廷昆班;其三是兴起于隆庆、万历年间的家庭昆班,如范景文家乐、米万钟家乐、王维南家乐、田弘遇家乐、周嘉定家乐等。

该文据清尤侗《悔庵年谱》和徐釚《词苑丛谈》所记崇祯十六年(1643)进士梁清标(1620—1691)家乐,断定"昆剧传于河北不迟于明末清初",另据朱复乡撰《昆曲在河北》,指出昆弋流入河北还有两个渠道:一是南方艺人沿大运河进京,在运河两岸尤其是沧州、廊坊等大码头停留,传播昆曲;二是往来于山陕的昆曲戏班,经大同、太原过张家口在张宣一代演出,有古戏台上的题壁可证。

于晓晶的《昆剧在台湾的传播与发展》③从时间轴线梳理台湾地区昆剧从无到有、从有到繁的发展过程,详细介绍了内地昆剧赴台演出、两岸昆剧双向交流、台湾昆剧多元化发展的传播态势。该文将台湾地区昆剧的发展分为四个时期:第一阶段是"昆剧在台湾地区的早期传播(1783—1949)",这一阶段,台湾地区的戏曲活动与大陆移民的信仰息息相关,昆剧伴随着台湾民间的迎神赛会、春祈秋报等活动,与二黄西皮共同成为民间戏曲演出的内容。同治到光绪初年,台湾地区的昆剧传播伴随着京剧的流行,从活跃走向寂灭。第二阶段是"昆剧在台湾的传播与复兴(1949—1990)",1949年,不少北管乱弹和昆剧艺人进入台湾,给台湾昆剧带来复兴的机会。此次复兴的代表人物为徐炎之夫妇,表现在三个方面,即"同期曲会与蓬瀛曲集"的成形,昆剧在中学、大学以学生社团、研习班等形式的传承,"水磨曲集"等业余昆剧团的成立。第三阶段是"台湾昆剧的发展与传播(1990—2000)",这一阶段的发展与两岸日益频繁的交流密不可分,主要集中在学习和演出,即资深曲友贾馨园与曾永义、洪惟助等教授推进的"昆曲传习计划","国际新象文教基金会"推动的"大陆剧团赴台"展演,继而形成了"从两岸合作演出到台湾昆剧的'输出'"现象。第四阶段为"台湾昆剧的现代传承(2001—至今)",总体呈现出频繁交流、互相学习、联袂演出、剧团兴盛、编导编曲的深度合作。

朱恒夫先生的《论时曲、说唱艺术的〈牡丹亭〉》④一文,首先介绍了南北时曲中流传的《牡丹亭》曲子,举《霓裳续谱》为例,认为时曲改编《牡丹亭》故事的年限至迟在清乾隆年间,并分析了时曲常选"惊梦""寻梦""闺塾""劝农"等出目改编的原因。作者还考察了说唱《牡丹亭》的唱本著录与流传情况,现存有曲目著录的说唱就有牌子曲、高淳送春、扬州清曲、飏歌、木鱼书等,而至今仍能找到唱本甚至还活跃在说唱舞台的,则有子弟书、滩簧、弹词、南音等。作者基于说唱《牡丹亭》流传的现状,将其与原剧进行比较,点明其优点在于更加细腻地叙事写人、强化了人物的性格特质、所抒之情更为浓郁动人。而说唱《牡丹亭》之所以能产生这些优势,则取

---

① 杨秀玲:《庆生昆剧社在津演出盛衰始末》,《戏剧文学》(月刊)2018年第10期。
② 徐宏图:《苏昆入京考》,《苏州教育学院学报》(双月刊)2018年第1期。
③ 于晓晶:《昆剧在台湾的传播与发展》,《中国戏剧》(月刊)2018年第1期。
④ 朱恒夫:《论时曲、说唱艺术的〈牡丹亭〉》,《文献》(双月刊)2018年第3期。

决于它不囿于时间长短、场面调度、角色互动、舞台氛围等不同于戏曲的艺术形式。

陈甜的《昆腔在山西的传播:史料辑录及成因探析》①结合前人著作,详考山西各地县志,首先析出并梳理了顺治元年到 1992 年昆腔在山西各剧种中传播的史料,进而得出结论:明末清初,昆腔就已流播于山西,到康熙年间,昆腔已渐趋地方化并形成了用地方语言演唱的昆腔,而女戏也时有演出。昆腔在山西延续着高雅的品位,可用作待客与祭祀,然而,即便戏班以"昆乱不挡"为荣,昆腔仍然随着花部的崛起而日渐凋零。作者将昆腔在山西流播的成因总结为乐户制度传播、富商经济基础、任职官员支持、戏班艺术交流等四个方面,如今它虽然衰微,但已经融入山西本地戏曲的骨髓。

## 五、对昆曲传承与历史的再思考

昆曲有严格的演出规范,而标准的演出离不开"口传心授",对昆曲演员师承历史的研究是长期以来的热点。

赵山林曾撰《春台班艺术师承论略——以堂子为线索的考察》一文,梳理出与春台班关系密切的堂子脉络,关注到中国戏曲史上艺人与堂子的特殊关系。他的《再论春台班艺术师承及对昆曲传承的贡献——以堂子为线索的考察》②一文,延续了这一研究视角并进一步拓展,对地方志、文人笔记、梨园史料等详加梳理,理清了徽班进京后直至 1912 年间知名堂子的发展历程,通过分析著名艺人擅演关目,研究堂子中的艺术传承。该文着重论述了檀天禄国香堂、陈纫香春福堂及其衍生的景福堂、郑连贵净香堂,并论及谢玉庭的熙春堂、陈凤林的藕香堂、江姓师傅的玉珠堂、陆文兰的松桂堂、陈四儿的近信堂、陆金凤的桐云堂等,结合已有研究成果和大量论据,勾勒出晚清堂子艺人的师承关系,认为堂子承担了传授演剧技艺包括传承昆曲的职责,极大地推动了戏曲表演的发展。邵红的《朝京师戏曲演员堂号考》③、吴新苗的《私寓与清代北京戏曲商业化的互动》④,也涉及相关话题。

邹元江的《论梅兰芳与乔蕙兰、陈德霖昆曲的师承关系》⑤同样考察师承问题,从梅兰芳"学习"和"问业"的史料出发,认为乔蕙兰、陈德霖、王瑶卿等前辈名家都对其产生过较大影响。该文通过《清升平署存档事例漫抄》《清宫升平署档案集成》《梅兰芳》等资料的对比研究,确定了乔蕙兰、陈德霖在宫廷供奉的时段,介绍了梅兰芳拜陈德霖为师及陈氏所传内容,认为梅兰芳与乔蕙兰、陈德霖在唱腔上存在明显的师承关系。陈德霖唱腔"圆转""柔润""刚圆""大雅""妙近大方",他富含"妩媚之气""柔媚之情"的腔色影响到王瑶卿,被王瑶卿发展为"元气浑沦局度高朗"的"轻脆"之音。梅兰芳则充分吸收了他们的优点,既得之于乔蕙兰的"娇艳"、陈老夫子的"刚圆",又得之于王瑶卿的"轻脆",而形成了"平正中和"的"温婉"韵味。

王馨《民国时期"昆曲大王"韩世昌的两次赴沪演出及其意义》⑥,将研究昆曲的目光从江南扩大到北方,借由对北方昆弋代表人物韩世昌 1919 年、1937 年两次赴沪活动的钩沉,思考民国时期南北方昆曲的相互影响。清中晚期以降,南北方昆曲都出现衰颓之势,但北方昆曲与高腔合演以后,仍然流行于京城及直隶各县,至民国初年,北昆名伶韩世昌的影响力已经与梅兰芳同日而语。1919 年韩世昌首次赴沪演出以后,虽然并未满足南方昆曲观众的审美期待,却让南方曲家意识到昆曲的衰败。在此刺激下,1912 年,曲家俞粟庐、徐凌云和实业家穆藕初即在上海成立了"昆剧保存社",后又有苏州曲家张紫东、贝晋眉、徐镜清等发起"苏州昆剧传习所",为昆曲在低迷期保存了火种。1937 年,由韩世昌挑班的祥庆昆弋社巡回到上海,受到观众和曲家的一致认可,竟然在沪演出 2 月有余,这一现象给了"传"字辈重组仙霓社的信心,促生出抗战前南方昆曲最后一段演出史。民国年间北方昆弋引发的"昆曲中兴",促进了南昆的重振和传承,为中国近代昆曲的发展作出了不可磨灭的贡献。

知识阶层在昆曲的发生、发展、传承中起到过决定性作用,昆曲研究离不开对文人活动的梳理,结合文人视角、以更宏观的视野研究昆曲,不难产出价值较高的学术成果。邹青的《论民国时期知识阶层对北方昆曲传

---

① 陈甜:《昆腔在山西的传播:史料辑录及成因探析》,《中国音乐》(双月刊)学(季刊)2018 年第 2 期。
② 赵山林:《再论春台班艺术师承及对昆曲传承的贡献——以堂子为线索的考察》,《贵州大学学报(艺术版)》(双月刊)2018 年第 3 期。
③ 邵红:《朝京师戏曲演员堂号考》,《戏剧文学》2018 年 06 期。
④ 吴新苗:《私寓与清代北京戏曲商业化的互动》,《中国古代小说戏剧研究》2018 年第 00 期。
⑤ 邹元江:《论梅兰芳与乔蕙兰、陈德霖昆曲的师承关系》,《戏剧(中央戏剧学院学报)》2018 年第 4 期。
⑥ 王馨:《民国时期"昆曲大王"韩世昌的两次赴沪演出及其意义》,《戏曲艺术》(季刊)2018 年第 4 期。

承的意义》①一文正是如此,该文指出,昆曲这一民族艺术的瑰宝曾经零落凋敝、岌岌可危,民国时期的昆曲舞台表演传承以苏沪、京津为中心南北分立,这一现象的形成离不开知识阶层的参与。目前学术界的研究主要着眼于"苏州昆剧传习所"的创建者张紫东、穆藕初、贝晋梅等南方儒商,而对蔡元培、溥侗、吴梅、刘半农等活跃于北方的知识人士关注较少。北方知识分子援助昆曲的方法可总结为三种:一是纠正艺人唱曲的舛讹,全面提升其艺术水准;二是观剧捧场、媒体宣传、组织学会,积极支持昆班的演出;三是为辍演艺人提供谋生途径和直接的经济援助。

总而言之,2018年昆曲研究成果延续了往年的数量和水准,并且在舞台身段谱、音乐曲笛等方面有所拓展,论述更为严谨,论据或广泛地旁征博引,或有针对性地深度挖掘,形成了"大而有当""小而精深"的两种论证形态。本年度对于昆曲音乐、表演、文献、传播、传承等研究方向的拓展,必将引起更多学者的研究兴趣,推动昆曲研究不断进步,并成为演出实践界的有益参考。

# 第八届中国昆曲学术座谈会综述

裴雪莱

2018年10月13日—16日,第八届中国昆曲学术座谈会在苏州召开。会议由文化部艺术司主办,苏州市文广新局、苏州大学等单位协办。中国昆曲博物馆、苏州开明大戏院等单位展开学术研讨和演剧观摩等曲学活动。本次研讨会共收到海内外昆曲专家学者相关论文51篇,其中口述史专题、昆腔音乐专题、戏曲文学专题、昆曲剧目专题、俞粟庐俞振飞艺术生涯专题、青年学者专题及昆曲艺术的高校教学专题各5篇,此外尚有昆曲的传播与推广专题类7篇等。

大会第一场和最后一场的主旨发言分别由香港中文大学华玮教授和中国戏曲学院傅谨教授主持。第一场主旨发言由南京大学吴新雷教授、复旦大学江巨荣教授、苏州大学王永建教授等分别发言讨论,最后一场主旨发言由北方昆曲剧院前院长丛肇桓先生和台湾地区"中央研究院"的曾永义先生发言讨论。大会分为会议宫二楼城堡B厅、主楼会议室一楼茉莉厅、主楼会议室一楼芙蓉厅等3个分会场,以及中国昆曲博物馆专场等。而昆山市文化艺术中心、苏州开明大戏院等场地有昆山当代昆剧院《顾炎武》、北方昆曲剧院传承折子戏专场、台湾戏曲学院台湾京昆剧团《蔡文姬》等参演。与会专家学者就昆曲的口述史、音乐、文学、剧目、发展史以及传播推广等不同议题展开分交流和探讨。

会议论题主要集中在以下几个方面:

一、口述史研究,由中山大学黄仕忠教授主持。刘祯(梅兰芳艺术馆)对戏曲演出传播过程中的口述研究与20世纪昆曲发展史之间的关系展开论述。邹元江(武汉大学)阐述了民国昆剧"传"字辈口述史的当代意义。洪惟助(台湾"中央大学")回顾了1992年寻找湘昆的经历,勾勒了当时两岸曲学研究、昆剧表演等的发展状况。朱恒夫(上海师范大学)从昆剧行头及穿戴原则等角度展开了探讨。周秦(苏州大学)从湘昆艺术的审美特征角度探讨了江南、湖湘等区域的昆曲艺术面貌。

二、昆腔音乐专题研究,由西安交通大学陈学凯教授主持。陈为蓬(清华大学)考察了昆曲清工和曲社研习两大传统对昆曲继承与发展的重要作用。刘志宏(浙江传媒学院)对昆曲曲牌的音乐叙事功能展开了论述。李俊勇(河北大学)从昆曲中的词乐传统角度对《碎金词谱》进行了解读。白宁(沈阳音乐学院)探讨了明清昆曲演唱过程中的多次创新及当代影响,梳理了越南文人用本民族语言对明清小说进行"喃译"改编的情况。柯香君(台湾经国管理学院)探讨了上海昆剧团的《占花魁》剧目及其中的说唱曲艺。

三、戏曲文学专题研究,由梅兰芳艺术研究院刘祯研究员主持。黄仕忠(中山大学)对明传奇《双忠记》的作者为浙江海盐姚懋良进行了考辨。罗丽容(台湾东吴大学)对明茅暎评点本《牡丹亭》展开了分析论述。邹自振(闽江学院)梳理了汤显祖戏剧对前代文学的继承与革新。徐子方(东南大学)钩沉了昆曲杂剧家的案例史

---

① 邹青:《论民国时期知识阶层对北方昆曲传承的意义》,《南大戏剧论丛》(半年刊)2018年第1期。

料。安裴智(深圳职业技术学院)论述了元代历史悲剧沉郁抒情的美学倾向。

四、昆曲剧目专题研究,由上海师范大学朱恒夫教授主持。顾春芳(北京大学)系统论述了昆曲经典剧目在新时代的传承和传播。刘玮(哈尔滨工业大学威海校区)抓住案头场上的差异,从《昆戏集存·乙编》入手探讨了昆剧传统剧目的演化轨迹。赵天为(东南大学)对昆剧《梧桐雨》进行了深度解读。朱锦华(上海戏剧学院)从舞台搬演的角度阐述了上海昆剧团成功创作排演《长生殿》的积极意义和重要启示。张宇(深圳职业技术学院)以张烈新编昆剧为例,对古剧新生的问题展开了论述。

五、俞粟庐、俞振飞艺术生涯专题研究,由苏州大学周秦教授主持。李晓(上海艺术研究院)通过钩沉《江南俞五曲话》札记,对昆曲艺术传承度问题进行了思考。顾聆森(中国昆曲博物馆)以昆曲格律为话题,对《戏曲要解》进行了细致深入的解读。徐宏图(浙江艺术研究院)考辨了民国七年(1918)浙江海宁观潮节之际"耐园雅集"俞粟庐、俞振飞父子同台演出剧目。王馨(南京大学)梳理了江南曲圣俞振飞与北京曲友长达半个世纪的曲学交往。孙伊婷(中国昆曲博物馆)考察了晚清民国时期的俞粟庐手书以及现代曲学专家陆尊庭题跋《怀素自叙帖》,对书名与曲名等问题进行了探讨。浦海涅(中国昆曲博物馆)对俞粟庐、俞振飞新见史料进行了考辨。

六、昆曲史专场研究,由台湾"中央大学"洪惟助教授主持。陈学凯(西南交通大学)从《六十种曲》出发,论述了昆曲在晚明的重要地位。朱建华(南京师范大学泰州学院)论述了清代四大徽班之一春台班及其戏曲史意义。吴秀卿(韩国汉阳大学)以杂剧《惆怅爨》为中心,探讨了近代曲学大师吴梅的戏曲传承与改良。朱琳(中央音乐学院)从昆曲的角度探析了百年中国雅文化的再建构。

七、青年学者专场,由台湾大学林鹤宜教授主持。赵蝶(浙江理工大学)以民国时期合肥四姐妹为例分析了"曲人"传统的转向与重建。毋丹(浙江财经大学)揭橥了戏曲工尺谱中的曲学理论。刘轩(上海戏剧学院)从舞台演出角度探讨了清代昆剧身段谱中的传奇名剧《牡丹亭》。李良子(中央音乐学院)考察了明传奇《红梨记》评点中的叙事结构理论。周南(上海戏剧学院)对湘昆演员雷子文的舞台表演艺术进行了阐述。

八、昆曲的传播与推广专题研究,由苏州大学朱栋霖教授主持。郭腊梅(中国昆曲博物馆)探讨了构建中国昆曲艺术多媒体资源库的实践与应用。武云(中国社会科学出版社)讨论了新媒体时代数字化技术与戏剧出版的推广问题。林萃青(美国密歇根大学)介绍了1990年以来中国昆曲在美国高校博物馆的传播。华玮(香港中文大学)以昆曲进校园为出发点,讨论了香港中文大学推广昆曲之经验与反思。施德玉(台湾成功大学)分析了昆剧在台湾地区之概况及其当前表演类型等问题。林鹤宜(台湾大学)以剑侠布袋戏《萧宝童白莲剑之月台梦》为例,讨论了昆曲艺术在台湾地区民间的流传与创造性影响。倪祥保(苏州大学)评述了苏州昆剧院昆剧艺术家王芳与学生联演《长生殿》的情况。

九、最后一场是主旨发言,由中国戏曲研究院傅谨教授主持。丛兆桓(北方昆曲剧院)探讨了关于昆曲保护传承的几点思考。曾永义(台湾"中央研究院")介绍了他创作《蓬瀛五弄》的经验。

此次学术座谈会,第一,学理研究与演出实践紧密结合。10月13日晚昆山当代昆剧院《顾炎武》、14日晚苏州开明大戏院北方昆曲剧院传承折子戏专场、15日晚台湾戏曲学院京昆剧团《蔡文姬》等的演出精彩纷呈,为与会专家学者提供了鲜活的艺术呈现和创作灵感。第二,专家学者集聚。不仅有海峡两岸及香港的资深曲学研究人员,还有来自美国高校的专家与会,他们各有所长,深度切磋。第三,注重研究角度的多维度展开。全部会议共有11场不同专题的研讨发言,涉及口述史、昆腔音乐、戏曲文学、昆曲剧目、曲家艺术生涯、昆曲史、青年专场、传播推广、高校教学等诸多方面,立体全面,丰富生动。第四,会议成员年龄结构完善,既有学界前辈如曾永义、华玮、吴新雷等,也有学术中坚和青年新锐。第五,昆曲研究与地域文化充分结合。苏州、昆山是昆曲的故乡,拥有丰富的昆曲文化资源,中国昆曲博物馆等分会场的设置显示出无与伦比的研究优势。

## 从上海昆剧团看改革开放40年昆曲的传承创新(存目)

刘玉琴[①]

(原载于《中国文艺评论》2018年第11期)

---

[①] 刘玉琴,任职于人民日报社。

## 沈起凤《红心词客四种曲》知见钞本考述
### ——兼论乾嘉以降昆曲全本戏演出(存目)

陈亮亮①

(原载于《戏曲与俗文学研究》2018年第2期)

## 昆笛改良与昆曲的当代传承(存目)

胡淳艳②

(原载于《中国艺术时空》2018年第2期)

## 《审音鉴古录》身段谱管窥③(存目)

李 阳④

(原载于《戏曲研究》第一○七期)

## 怀宁曹春山家族的身段谱录研究⑤(存目)

徐 瑞⑥

(原载于《戏曲研究》第一○七期)

## 再论春台班艺术师承及对昆曲传承的贡献
### ——以堂子为线索的考察(存目)

赵山林

(原载于《贵州大学学报》艺术版2018年第3期)

## 论梅兰芳与乔蕙兰、陈德霖昆曲的师承关系(存目)

邹元江

(原载于《戏剧》2018年第4期)

## 昆剧演出中的昆笛演奏(存目)

鄢辉亮⑦

(原载于《艺海》2018年第10期)

---

① 陈亮亮,女,福建晋江人,文学博士,现为香港中文大学(深圳)人文社科学院讲师,著有《仪式、记忆与秩序:清文人戏曲与地方社会关系之探索》等。
② 胡淳艳,北方工业大学文法学院教师。
③ 本文为2018年度教育部人文社会科学研究青年项目"四川茶馆演剧研究"(项目编号:18YJC760042)阶段性成果。
④ 李阳,四川师范大学影视与传媒学院讲师。
⑤ 本文为国家社科基金重大项目"非遗代表性项目名录和代表性传承人制度改进设计研究"(项目编号:17ZDA168)阶段性成果。
⑥ 徐瑞,中山大学中文系博士研究生。
⑦ 鄢辉亮,任职于湖南省湘剧院。

2018 年度推荐论文

# 当代昆剧导演及艺术流变述论

丁 盛

一般认为,中国传统戏曲以往没有导演一职,其功能由文人或艺人承担。现代的戏曲导演诞生于20世纪三四十年代。新中国成立后,确立了戏曲导演制,导演成为戏曲创作的中心。① 逯兴才主编的《戏曲导演教程》一书认为,导演是演出艺术的总设计师,其功能主要有解释剧本、统一各部门创作风格、组织演员的表演以及作为全体演出人员的一面镜子四个方面。从中国戏曲发展历史的角度来看,作者认为:"以杂剧、传奇为代表的古代戏曲,是突出文人剧作的戏曲,或曰'作家的戏曲'。清代地方戏兴起以来,到京剧四大名旦等为代表的近代戏曲,是突出演员技艺的戏曲,或曰'演员的戏曲'。从戏曲艺术发展的主流来看,现代戏曲应是以导演为主的戏曲,或称之为'导演的戏曲'。"② 这一看法是基本符合戏曲发展历史的。戏曲创作对艺术整体性的追求与演出条件的变化,共同促成了戏曲导演的诞生与戏曲导演制的建立。于昆剧而言,亦如此。从明清传奇的以文本(文人)为中心,到折子戏时代的以表演(艺人)为中心,再到当代昆剧创作以导演为中心,三个阶段的昆剧在演出形态上有所不同。对以文人与艺人为中心的传统昆剧创作,许多论著都有论及,而对以导演为中心的当代昆剧创作,大多集中于对作品的研究,鲜有以昆剧导演为中心的考察。其实,导演的观念在很大程度上决定了当代昆剧创作以何种艺术形态呈现在舞台上。本文先从昆剧导演的来源入手,考察导演创作重心的变化及其在美学观念上的误区,进而探讨"导演的戏曲"是否为昆剧发展的历史必然这个较少论及的问题。

## 一、导演来源:从行内到行外

当代昆剧可以分为两个发展阶段,第一个阶段是1949年到1966年"文革"爆发前的17年,第二个阶段是1978年以来的30多年。第一个阶段的昆剧导演主要来源于京、昆两大戏曲剧种,尤以昆剧演员居多。南方的周传瑛、郑传鉴、朱传茗、沈传芷、张传芳、华传浩、方传芸等"传"字辈艺人,北方的沈盘生、马祥麟、白云生、白玉珍、侯永奎、侯玉山等昆剧名家,是"文革"前最主要的昆剧导演。周传瑛是当代昆剧导演的先驱,不仅执导了国风昆苏剧团的《西厢记》(1953),还与陈静共同执导了影响深远的《十五贯》(1956)。剧中娄阿鼠的扮演者王传淞的儿子王世瑶接受采访时指出:"《十五贯》是第一部引进导演制的昆剧;同时也一改以往一桌二椅的单调场面,第一次用了布景。"③话剧表演专业出身的陈静不仅是该剧的导演,也是剧本改编的执笔人,从他的《昆剧〈十五贯〉剧本改编和导演构思》一文中可以看出,该剧从文本到舞台创作都引入了话剧的创作方法。他很善于将演员的内心体验与形体动作结合起来,让周传瑛、王传淞等昆剧艺术家的高超技巧有了内在情感的支撑,从而在舞台上塑造出丰满的人物形象。

当时京剧出身的导演有阿甲、李紫贵、郑亦秋与周仲春等人。"文革"前,阿甲导演了《晴雯》(1963),李紫贵导演了《逼上梁山》(1962),郑亦秋导演了《钗钏记》(1959),周仲春导演了《武松》(1963)、《飞夺泸定桥》(1963)、《奇袭白虎团》(1964)、《社长的女儿》(1964)、《莲塘曲》(1964)等昆剧作品。

中华人民共和国成立初期,昆剧奄奄一息,因为一个偶然的机会诞生了《十五贯》,才有了"一出戏救活了一个剧种"的转机。当时京剧是全国性的大剧种,率先建立了戏曲导演制,又有阿甲与李紫贵这种在理论与实践上都有成就的导演,因而,邀请京剧导演参与昆剧创作也就自然而然了。

当代昆剧的第二个发展阶段,昆剧导演来源走向了多元化。一方面,戏曲内部出身的导演,除来自京、昆两大剧种外,多了越剧、川剧、花鼓戏等其他剧种出身的导

---

① 李紫贵认为:建立导演制,必须形成"导演中心"。所谓"导演中心",并不是说导演与演员去争谁是中心、以谁为主,而是说在组织演出的过程中要以导演为中心。导演中心也不是导演专制,而是为了舞台上艺术的完整性,一出戏里各个方面的艺术创作要有一个总指挥,要有人统一构思,要有人集中。参见李紫贵著,刘乃崇编:《李紫贵戏曲表导演艺术论集》,中国戏剧出版社1992年版,第34页。
② 逯兴才主编:《戏曲导演教程》,文化艺术出版社2005年版,第18页。
③ 刘慧:《60年前,〈十五贯〉"一出戏救活了一个剧种"60年后,浙昆携〈十五贯〉再度晋京——幽兰逢春一甲子》,《浙江日报》2016年5月13日。

演,而且随着中国戏曲学院与上海戏剧学院等艺术院校戏曲导演专业的创建,科班出身的戏曲导演开始加入昆剧导演行列。另一方面,话剧与电影导演也开始介入昆剧的创作。

先看戏曲内部来源的导演。这个阶段昆剧出身的导演人数大为增加,除了"传"字辈以及北昆的老艺术家外,昆大班、昆二班、"继"字辈、"世"字辈演员开始成为昆剧导演的中坚力量,主要有秦锐生、成志雄、郝鸣超、唐湘音、顾笃璜、周志刚、周启明、吴继静、范继信、林继凡、周世琮、周世瑞、王世菊、王世瑶、汪世瑜、孙金云、叶德远等人。他们中有些人既当演员又当导演,表、导两栖,有些人因为种种原因从演员转行成了专职导演,如张铭荣、沈斌、翁国生、方彤彤、沈矿等。此外,还有一些昆剧演员也偶尔客串一下导演,如刘异龙、梁谷音、柯军、张国泰、张军等。

这个阶段京剧出身的导演仍然是一支重要的创作力量。作为中国戏曲导演的奠基人,阿甲与李紫贵进入新时期后排演了《三夫人》(1984)、《西厢记》(1982)与《长生殿》(1987)等昆剧作品,并在创作实践中培养了丛兆桓、沈斌等新一代昆剧导演。与此同时,新一代的石玉昆、石宏图、徐春兰、李小平开始在昆剧创作领域大展拳脚。其他戏曲剧种出身的导演,如谢平安(川剧)、杨小青(越剧)、陈士争(花鼓戏),也在当代昆剧史上留下了他们的痕迹。

1988年,中国戏曲学院招收了第一个戏曲导演专业的本科班,改变了我国戏曲导演长期在实践中自学成才的状况,开始有了科学系统的戏曲导演教育。随后上海戏剧学院等艺术院校也开设了戏曲导演专业。这批科班出身的戏曲导演如赵伟明、饶洪潮等逐渐成为昆剧创作的生力军。

进入新时期后,话剧导演作为一支不容忽视的创作力量,对昆剧创作产生了深远影响。20世纪八九十年代,像王瑗与李进①这种话剧导演出身,进入昆剧院团后担任专职导演的并不多。杨村彬、夏淳、李家耀、胡思庆、苏民、杨关兴、陈明正等话剧导演,只是偶尔涉足昆剧领域。这个时期比较重要的作品有李进导演的《钗头凤》(1981)、李家耀导演的《血手记》(1987)、苏民导演的《司马相如》(1995)等。新世纪后,随着昆剧入选联合国教科文组织"人类口述与非物质遗产代表作"名录,话剧导演开始成为当代昆剧创作中最为重要的导演力量,许多重要创作中都有话剧导演的身影。如郭小男导演的三本《牡丹亭》(2000),田沁鑫导演的《1699·桃花扇》(2006),曹其敬导演的全本《长生殿》(2007),林兆华导演的厅堂版《牡丹亭》(2007)。这些古典名剧的当代搬演,引领了当代昆剧大制作的创作风气。此外,实验戏剧导演也参与进来了,如当代剧场艺术家、香港"进念·二十面体"艺术总监荣念曾与内地昆剧演员合作了《弗洛伊德寻找中国情与事》(2002)、《浮士德》(2004)、《西游荒山泪》(2008)、《夜奔》(2009)等一系列实验作品。这些作品解构了昆剧传统,探索了昆剧面向未来的可能性。受他的影响,柯军与杨阳等昆剧演员也走上了实验探索的道路,创作了《余韵》(2004)、《藏·奔》(2006)、《319·回首紫禁城》(2013)等实验作品。

除实验戏剧导演之外,电影导演在新世纪后也开始介入昆剧创作。黄蜀芹导演的《琵琶行》(2000)、郑大圣导演的古戏台版《牡丹亭》(2008)以及关锦鹏导演的《怜香伴》(2010)等作品,虽然没有引起多大的反响,但已足见当代昆剧导演来源之多元化。

这个阶段的昆剧导演中,昆剧专业出身的导演仍占了多数,然而一些投资大、制作规模大的重要剧目,更多时候请的是话剧与其他剧种的导演。他们往往不熟悉昆剧表演程式,需要剧团配备昆剧出身的导演或副导演,形成行内与行外导演搭配的导演创作模式,互相取长补短。如上海昆剧团1985年排演《长生殿》,导演是李紫贵,副导演是沈斌;2007年排演全本《长生殿》,总导演为曹其敬,两位导演分别是沈斌和张铭荣,他们组成导演组共同主导二度创作。

话剧与影视导演介入昆剧创作,其原因大体有内因与外因两类。

内因方面,表现为当代昆剧追求表现形式现代化与精神内涵现代性的要求。新时期以来,高科技的声光电与多媒体技术越来越多地融入昆剧创作,对导演也提出了更高的要求。李紫贵曾指出:"从戏曲演员出身的戏曲导演,在掌握戏曲特点、熟悉戏曲程式方面,可能有比较优越的条件。但是往往因为只注意到一个人物形象的塑造,或是一个场面调度的安排,而忽略了整个戏的完整性。作为一个艺术品,一出戏的完整性,正是导演

---

① 王瑗为浙昆导演,执导了《同心结》(1980)、《杨贵妃》(1981)、《青虹剑》(1983)、《伏波将军》(1985)等昆剧作品。李进为上昆副团长兼导演,执导了《白蛇传》(1978)、《红娘子》(1980)、《痴女》(1980)、《花烛泪》(1981)、《钗头凤》(1981)、《公堂审狗》(1984)等昆剧作品。

的重要职责。"①因而,在这个昆剧创作需要综合更多元素的时代,话剧与影视导演在舞台艺术完整性的要求方面,无疑是有优势的。而且,话剧与影视导演的戏剧观念更为开放、多元,他们介入昆剧创作后,敢于尝试,敢于创新,而昆剧出身的导演,大多习惯于传统昆剧思维,创新能力相对要弱些。

外因方面,表现为评奖导向的驱动。为了鼓励与繁荣艺术创作,从国家到省、市都设立了不少艺术奖项,如文华奖、梅花奖。这些评奖让部分优秀作品脱颖而出,在一定程度上对艺术创作起到了促进作用。然而,这些奖项的专家评委中许多人并不从事昆剧研究,他们往往按照戏剧的标准来评价昆剧,比较关注情节编织、人物塑造、主题思想以及舞台场面等方面,很少触及昆剧创作的本体。于是,那些善于挖掘主题思想、有着完整性与现代性思维并且能把昆剧做到雅俗共赏的著名导演,尤其是话剧导演,就成了昆剧院团争相聘请的对象。作品一旦获奖,不仅能给剧团带来声誉和经济效益,而且也是剧团领导政绩的体现,意味着更多的后续利益。当评奖与剧团的实际利益密切相关时,自然而然地就形成了一个评奖导向的创作机制,选剧本,请导演,定演员,无不出于这一考虑。

## 二、创作重心:
## 从表演艺术转向总体呈现

中华人民共和国成立初期,不论是昆剧演员出身的导演,还是来自京剧的导演,他们的创作重心多在表演艺术上。比如《十五贯》,虽然用上了布景,但与今日大制作的豪华布景相比,那是小巫见大巫了。沈世华认为,《十五贯》的成功主要是表演艺术上的成功,周传瑛、王传淞等老艺术家在舞台上塑造了丰满的人物形象。②

新时期以来,导演来源多元化决定了昆剧创作观念的多元化。笔者曾将当代昆剧创作的主要观念分为"整旧如旧""新旧结合""实验探索"三种。③"整旧如旧"强调按照传统形态来创作,重心是演员表演;"新旧结合"强调既要保持传统又要融入现代手段;"实验探索"强调突破传统,将昆剧文本、表演传统解构后进行重构。

"新旧结合"与"实验探索"的观念主导下的昆剧创作,虽然不否认演员表演的重要性,但更强调新观念、新手段的融入和演出的整体性,创作重心已从表演艺术转向了舞台总体呈现。这一转向对传统表演与人物塑造的方法、表演与导演的关系以及舞台美术创作等几个方面都会产生影响。

首先是对传统表演方法的认识与拓展。

传统昆剧有一整套以身段为核心的人物塑造方法。所谓身段,是指与剧情密切结合的表演。周传瑛在《昆剧生涯六十年》里对身段做了详细的阐述。他认为身段表达的内容有三个方面:一是"指事",包括指示时、地、物;二是"化身",表明人物的年龄、身份等;三是"出情",表现人物性格或情绪等。身段所能达到的程度(艺术境界),也是三个层面:一是"懂",要使观众看懂;二是"美",要使观众得到美的享受;三是"感",要使观众动容,感受深切。④"指事""化身""出情"是塑造人物的三个层次,主要通过交代和分档来实现。"指事"中的交代和分档,一般称为"表演程式";"化身"中的交代和分档,一般称为"家门戏路"。周传瑛以怎样扇扇子的表演口诀来说明家门戏路之不同:"文胸、武肚、轿裤裆;书臀、农背、秃光浪;道领、清袖、贰半扇;瞎目、媒肩、奶大膀。"扇扇子方式的不同表现出人物身份的不同。按此口诀表演,可以塑造出类型化的人物,若要达到"出情"即刻画人物性格的要求,不仅需要"运用最基本的家门身段来表演,而且对于各别人物时时处处要进行细致入微的、互不雷同的具体处理"⑤。周传瑛将这个要求概括为"大身段守家门,小动作出人物"⑥。这些关于身段的论述,是较为完整的人物形象塑造的理论,"传"字辈艺人演而优则导,依托的是长期艺术实践积累的表演经验。

20世纪50年代,斯坦尼斯拉夫斯基的体验派表演学说被引进中国,对当代戏曲的表演、导演产生了很大的影响。当代戏曲表导演理论家开始对传统戏曲表演进行科学而深入的研究,总结其艺术规律;当代导演则在创作中将其与戏曲表演方法进行融合,综合运用二者的长处来塑造人物形象。

1954年阿甲与李紫贵参加了中央戏剧学院导演干

---

① 李紫贵著,刘乃崇编:《李紫贵戏曲表导演艺术论集》,中国戏剧出版社1992年版,第47页。
② 沈世华:《昆剧的传承,首要的是表演艺术——〈十五贯〉给予我们的启示》,参见沈世华口述,张一帆编撰:《昆坛求艺六十年——沈世华昆剧生涯》,北京出版社2016年版,第431—433页。
③ 参见拙文《近三十年昆剧创作的观念与形态》,《文艺研究》2016年第10期。
④ 参见周传瑛口述,洛地整理:《昆剧生涯六十年》,上海文艺出版社1988年版,第131页。
⑤ 周传瑛口述,洛地整理:《昆剧生涯六十年》,上海文艺出版社1988年版,第142页。
⑥ 周传瑛口述,洛地整理:《昆剧生涯六十年》,上海文艺出版社1988年版,第143页。

部训练班,学习斯坦尼体系。通过这次学习,他们对话剧和戏曲的文本结构、舞台时空与表演方法的不同有了深刻认识。传统戏曲表演长于外在表现,斯坦尼的表演学说长于内在体验,后者之所长正是前者之所短。为此,阿甲提出了戏曲体验的"两重性"——既要有生活的体验,从生活的逻辑出发,又要有表演程式化的体验,从戏曲舞台逻辑出发。①他进而指出,戏曲程式和体验的关系不是对立的,程式是戏曲表演艺术的经验总结,又是戏曲表演创造的出发点。对于戏曲程式的运用,李紫贵认为要结合情感活用:"要理解每种程式的创造根据,而且应该理解程式的运用。因为程式也不是一成不变的,程式与感情结合起来,程式就活了,可以千变万化,可以表现各种不同的思想感情。"②他们对戏曲体验与程式的理论阐述,较周传瑛"大身段守家门,小动作出人物"的说法更进了一步,为当代戏曲导演综合运用这两种不同方法来塑造人物提供了理论依据。

范继信曾回忆:顾笃璜给"继"字辈导演了不少剧目,他从最高任务出发,在排练中讲感受与反应,交流与表达,以及假定与想象,要体验人物的真实情感,用戏曲虚拟夸张的程式表演,达到真实感人的效果,反对作假,要活生生地塑造人物形象③。在顾笃璜导戏的过程中,范继信受益匪浅,完成了他的导演启蒙教育:顾笃璜指导了我许多演戏的道理,如何塑造人物,怎样分析剧本,怎样分成剧本的单位,如何去找主题,人物如何讲外部动作和内部动作。他讲的动作,并不是身段的动作,而是塑造人物的心理动作,角色的行动线。④范继信开始当导演后,也同样强调内外部结合的人物塑造方法:"诱导演员必须向我学习人物行为的外部动作,从外再到内,首先把握戏曲表演艺术的规范和人物角色的特定表演手段","待熟练后再进入第二阶段的思想情感与外部动作的统一工作"。⑤

对这种方法在戏曲创作中的实际效果,朱文相评价说:"以话剧的体验方式来要求戏曲演员,一方面锻炼并加强了他们在规定情景中注重塑造人物性格、表现内心世界的表演能力,纠正了戏曲演员中存在的那种习惯于套用程式以代替角色创造,形成类型化的表演,或脱离人物去卖弄技巧、单纯追求形式美的弊病。"这是好的一面。但是,也有一些导演"未能深入研究戏曲体验的特殊性质和方式,以及如何转化为外部程式技术,达到内在情感节奏与音乐节奏、舞蹈身段节奏的一致……因此也就削弱了戏曲程式性艺术手段的强大表现力和吸引力"⑥。

在此之外,也有一些导演试图结合戏曲与话剧这两种表演方法创造新的表演程式,如郭小男排演三本《牡丹亭》时对表演提出了这样的要求:对人物要进行有生命、有性格、有角色身份的动律组合;似是而非、行当通用模棱两可的动作不用;潜心研究,创造新程式、创造只属于"这个戏"的角色肌体运动方式。⑦在他看来,过去的不是不好,而是陈旧了些,艺术家的职责就是要创造美。当然,更为极端的观点是取消表演程式,如陈士争在排演全本《牡丹亭》时曾想以生活化的表演取代程式性的表演,遭到蔡正仁等老艺术家的反对。

其次是表演与导演的关系的改变。

早期以"传"字辈为代表的昆剧导演,其功能主要是演员的表演老师。姚传芗、范继信在给江苏省昆剧院导演《牡丹亭》时指出:排演的重点是分析剧本从人物着手,根据内容,运用传统的表演程式和场面处理及调度安排;充分发挥"传"字辈老师的作用和导演相结合的方法,准确合理地运用身段、音乐、锣鼓为人物服务;最关键的是抓住人物的思想感情,努力挖掘"杜丽娘"这个人物的精神世界,从"出情"着眼,从"抒情"着手,强调杜丽娘这个人物的塑造,充分地体现演员的表演艺术,突出表演艺术在戏曲中的地位。⑧这种表导演的关系是以演员为中心,突出的是表演艺术的地位,导演的任务是帮助演员运用表演程式组织舞台行动,开掘人物的精神世界。"戏曲导演制"建立之后,导演在创作中的地位得到了提升,在实践中慢慢形成了"导演中心制",导演成为二度创作的主导,凌驾于各个创作部门之上。这个时候,演员开始成为一些导演的创作工具。这在话剧导演与实验戏剧导演介入昆剧创作后尤为明显,比如在田沁

---

① 阿甲:《阿甲论戏曲表导演艺术》,文化艺术出版社2014年版,第274页。
② 李紫贵著,刘乃崇编:《李紫贵戏曲表导演艺术论集》,中国戏剧出版社1992年版,第46—47页。
③ 范继信口述,彭剑飚整理:《菊坛一甲子》,中国戏剧出版社2017年版,第23页。
④ 范继信口述,彭剑飚整理:《菊坛一甲子》,中国戏剧出版社2017年版,第467页。
⑤ 范继信口述,彭剑飚整理:《菊坛一甲子》,中国戏剧出版社2017年版,第41页。
⑥ 朱文相:《戏曲表导演论集——朱文相自选》,中华书局2008年版,第310页。
⑦ 郭小男:《观/念:关于戏剧与人生的导演报告》(B),上海锦绣文章出版社2010年版,第97—98页。
⑧ 姚传芗、范继信:《导演〈牡丹亭〉的一些想法》,载江苏省文化厅剧目工作室编:《兰苑集萃》(内部发行),1984年编印,第295页。

鑫导演的《1699·桃花扇》、荣念曾导演的《夜奔》中，舞台上处处看到的是导演的身影，演员不是被淹没在现代布景与声光电的效果中，就是成了导演意图的传声筒，传统昆剧艺术悄然被置换成了当代剧场艺术。

朱文相认为，这种一切听从导演，以导演意志为权威、以演员为傀儡的做法，是戏曲导演制下的过激行为。他认为正确的表演导演关系应该是以表演为中心、以导演为主导，在充分发挥演员表演的前提下，注重整体演出效果。理想的状态是——戏曲导演是戏曲表演的行家，导演出于表演，而导演最终还要落实在表演上，即所谓的"导出于表，还导于表"，这是一种水乳交融的状态。①

再次是当代导演创作越来越依赖舞台美术手段。

传统昆剧舞台上只有少量象征性的布景，"一桌二椅"的演出形式与演员的虚拟表演，构成了自由流动的舞台时空。陈多在《戏曲美学》中指出，戏曲舞台上不存在独立的、固定的舞台空间，而依附于剧中人的表演，并随之而流"转"、分割、缩小和放大②。可是20世纪50年代有一种观点认为，传统戏曲舞台上用来代替船、山、床的桌椅没有明确的形象性，应该把"演员身上的布景"卸下来让舞台美术工作者去做。③ 1958年，中国戏剧家协会、中国美术家协会、中国戏曲研究院联合召开的戏曲舞台美术座谈会指出：戏曲舞台美术应该继承传统，吸收其他表现方法，结合戏曲艺术的特点大胆创造；根据戏剧内容，布景可以分别采用写实的、装饰的、抽象的三种形式。④ 舍弃传统的通用布景，选择个性化的专用布景，这样的舞台空间多是脱离人物而独立存在的固定空间，它的大小是固定不变的。当舞台空间趋于写实时，往往会与演员的虚拟表演发生矛盾。

阿甲也认为，在戏曲中使用布景是最麻烦的问题。当时的舞台设计师为此做了种种探索，"有蝴蝶幕式的，有屏风式的，有多台阶式的，有通顶幕式的，有国画式的，有仿古图案式的，有铁线画框式的，有挂尼绸条式的，有纱幕分片式的，有抽象剪影式的，有实景透视式的，还有其他式的，大都有灯光的配合"。然而，这些舞美灯光方面的探索，"作为一场戏或一出戏来说，有不错的，作为一个剧种的统一性来说，就比较差些。作为一种有程式系统的灯光舞美，能适用于每一个戏的还没有形成"⑤。

对于这个问题，李紫贵比较乐观："过去我们在空旷的舞台上创造了一整套的戏曲表演艺术，现在有了布景、灯光、新的服饰、道具以及现代舞台技术，能不能根据这些新的条件来丰富发展新的表演艺术呢？应该说是完全可能的。"⑥

然而，从当代戏曲舞台美术的发展情况来看，并没有形成一种"有程式系统的灯光舞美"。笔者曾就这个问题请教过舞台设计专家刘元声教授，他说现在完全没有必要设计一套"一桌二椅"那样的通用布景，应该走个性化的专用布景道路。这也就是说，非不能也，为不为也。一旦诞生了一种"有程式系统的灯光舞美"，这种不与表演发生关系的"值班布景"，可以适用于任何戏曲演出，那么当代舞台与灯光设计师又如何施展他们的才华呢？当代导演又如何利用舞台美术手段来实现他们的创作构想呢？

事实上，当代戏曲舞台美术在不断发展，从环境空间的创造拓展至心理空间的营造，从环境气氛的渲染拓展至人物心理情绪的外化，从装饰布景拓展至参与舞台叙事，其功能、效果与传统昆剧舞台美术不可同日而语。加之转台、推台、车台等舞台设备，以及多媒体等技术在舞台上的运用，导演可以选择的艺术与技术手段越来越多。随着舞台美术与技术在二度创作中的作用与地位的提升，演员的功能与地位实际上是被降低了，表演只是导演的总体艺术构思的一个组成部分。当二度创作的重心从表演艺术转向舞台总体呈现后，又反过来加强了导演在昆剧创作中的主导地位。

## 三、"导演的戏曲"：昆剧发展的历史必然？

导演作为一种独立的艺术语汇，在对当代昆剧创作起积极作用（如提高了演出的完整性与舞台的视觉效果）的同时，也在很大程度上改变了当代昆剧的审美取向，即用戏剧（戏曲）审美的共性代替了昆剧审美的特殊性，容易陷入"雅部花部化"和"舍简求繁"的创作误区。

---

① 朱文相：《戏曲表导演论集——朱文相自选》，中华书局2008年版，第456页。
② 陈多：《戏曲美学》，四川人民出版社2001年版，第6页。
③ 余从、王安葵主编：《中国当代戏曲史》，学苑出版社2005年版，第177—178页。
④ 余从、王安葵主编：《中国当代戏曲史》，学苑出版社2005年版，第433页。
⑤ 阿甲：《阿甲论戏曲表导演艺术》，文化艺术出版社2014年版，第285—286页。
⑥ 李紫贵著，刘乃崇编：《李紫贵戏曲表导演艺术论集》，中国戏剧出版社1992年版，第491页。

所谓"雅部花部化",是指以"花部"戏曲的审美标准来排演雅部的昆剧,在突出戏曲的审美共性的同时,忽视了昆剧独特的审美意蕴。所谓"舍简求繁",是指舍弃了传统昆剧"以一求多"(花最少的人力物力取得最大艺术效果)的优良传统,加入声、光、电等诸多现代手段"以多求多"(花尽可能多的人力物力取得最大艺术效果),违背了传统昆剧的美学精神。

顾笃璜指出,"古人的智慧,其高明巧妙之处,就是把演员表演艺术的功能发挥到极致,而把起辅助作用的其他方方面面降至最低点"①。当代昆剧创作刚好相反——融入西方戏剧观念,在现代化大舞台上动用布景、灯光、音响、特技、多媒体等手段,以及转台、车台与升降台等舞台机械,进行"综合艺术"的创作,从而催生出"昆剧话剧化""舞美景观化""音乐交响化"等诸种现象。"昆剧话剧化"表现在两方面:一是重剧本的思想性,忽视舞台艺术的表现力,使人物形象概念化,昆剧表演的技术手段弱化、淡化甚至退化;二是以斯氏体系来导演戏曲时体验和程式没有很好结合,削弱了戏曲程式性艺术手段的表现力。"舞美景观化"表现在布景写实化与豪华布景两个方面,不仅改变了传统昆剧的舞台时空性质,还把昆剧表演主体——演员淹没了。"音乐交响化"突出表现为加入电子音乐、西方交响乐来烘托叙事气氛、渲染情感表达,改变了"水磨调"的音乐属性。

对于这些创作现象,学界讨论较多的是导演应如何尊重昆剧传统,以及导演应该具备怎样的素质,鲜有反向思考导演在昆剧创作中的功能与定位的。前文述及当代戏曲已然是"导演的戏曲",似乎也符合昆剧创作的现状,然而我们要问的是:这是昆剧发展的历史必然吗?

先看看相关的论说。李紫贵认为:"戏曲从以主要演员决定一切的主角制、明星制,发展到编剧、导演、表演、舞美、音乐等部门各成学科,这些学科参加到创作集体中来形成的合作制、群星制,它是戏曲艺术发展到一个崭新历史阶段的标志。"②在其之后,赵伟明进一步提高了导演的地位:"导演因素在戏曲艺术中的强化是戏曲艺术成熟的标志之一。"③暂且不论戏曲艺术成熟的标志都有哪些,按赵伟明的观点可以推论出,没有建立戏曲导演制的戏曲艺术是不成熟的戏曲艺术。然而顾笃璜曾指出,昆剧的诞生是我国戏曲艺术成熟的标志。昆剧所形成的法则、格局和形态正是戏曲基本表现原则、方式、手段、手法、技巧的整体呈现,反映着戏曲的艺术规律④。他们二人关于"戏曲艺术成熟"时间的判定,前后差了大约400年。为何会如此?在于二人所指不同。从昆剧角度来讲,顾笃璜说的是传统形态的昆剧,而赵伟明说的是现代形态的昆剧,与李紫贵说的"崭新历史阶段"是一个意思。

从艺术形态来看,当代昆剧创作有传统、现代与后现代三种不同的形态⑤,以前两种形态为主体。有必要指出的是,古典形态的昆剧有古典形态的美,现代形态的昆剧有现代形态的美,后者无法取代前者。这就像旧体诗和新诗一样,新诗并不能否定旧体诗的审美价值。以《红楼梦》题材的昆剧创作为例,江苏省演艺集团昆剧院的《红楼梦》折子戏与北方昆曲剧院的《红楼梦》(上下本)完全不同,前者以折子戏的方式呈现,小而精致,后者则是一个现代舞台剧,大而有气势,它们虽然都是新创的昆剧,但在舞台呈现与审美意趣上大相径庭。从当代昆剧演出来看,昆剧传统折子戏,尤其是"大熊猫"们演出的传统折子戏,仍然吸引了许多年轻观众,可以作为古典形态的昆剧表演艺术的魅力之佐证。

今天创作传统形态的昆剧,或曰按昆剧法则排演昆剧作品(新作或旧本),并不一定需要导演,完全可以由经验丰富的老艺术家按昆剧法则进行"捏戏",如《红楼梦》折子戏就是由各家门的主教老师"捏戏"而成。

100多年前,西方戏剧导演诞生时,迫切要解决的是戏剧演出的整体性问题,即演员的戏剧动作和其他视觉元素构成一个有机整体。当时的戏剧演出,舞台上活动的演员和静止的布景关系并不有机相连,一些名角在台上只顾自己出彩,服装只求漂亮、突出自己,并不一定符合人物身份,也不讲究历史真实性。昆剧诞生以来,历经明、清两代的积累与发展,早已成熟,从文本、表演、音乐到舞台美术皆有规范,尤其人物穿戴,有"宁穿破,不穿错"之说,不仅不存在什么整体性的问题,还形成了不同于西方戏剧的演剧体系与写意、诗化的美学风格。当

---

① 顾笃璜:《回归本真态的演出实践——重建昆剧传习所以来工作之一项》,《昆剧表演艺术论》,上海文化出版社2014年版,第203页。
② 李紫贵著,刘乃崇编:《李紫贵戏曲表导演艺术论集》,中国戏剧出版社1992年版,第491页。
③ 赵伟明:《戏曲导演艺术》,学苑出版社2016年版,第79页。
④ 顾笃璜:《关于苏州昆剧工作的思考》,参见江苏省昆剧研究会、苏州市文联艺术指导委员会编《兰蕙齐芳》第二辑(内部资料),2001年编印,第5页。
⑤ 参见拙文《近三十年昆剧创作的观念与形态》,《文艺研究》2016年第10期。

代昆剧创作需要综合多种手段来创造舞台艺术之美，就会有如何确保整体风格一致的问题，这超出了一般戏曲演员的专业范畴，从而使导演的出现成为必然。

昆剧作为高度体系化的古典艺术，在其创作过程中，文本、音乐、表演、导演与舞台美术并不具有同等重要的地位。这其中，文本、音乐与表演是最核心的创作要素，舞台美术是一个辅助要素，导演作为一个综合者也不是最核心的创作要素。当然，我们不否认导演是一种艺术语汇。当把导演这个非核心创作要素的地位提高到超过统领文本、音乐、表演等核心要素时，会促使昆剧创作朝"戏剧化"方向发展。这样一来便模糊了昆剧与其他戏曲(戏剧)剧种(如京剧、话剧)在审美形态上的区别。

从当代昆剧创作来看，出于导演之手的新编昆剧，基本上没看到能与传统折子戏相媲美的场上表演艺术，甚至也没达到老艺术家以"捏戏"方式排演的新戏的水准。问题在哪里？笔者认为，在于导演美学观念的偏差导致了创作方向的南辕北辙。当代导演，尤其是那些非昆剧专业出身的导演，对昆剧舞台艺术贡献并不大，有时甚至起了反作用。昆剧集中国古典文学、音乐与表演艺术之大成，只有这三者有机融合方可出现优秀的作品。昆剧在其他方面(如舞台美术)可以简化到极致，从而把舞台最大化地让给演员表演。所以，昆剧导演最重要的任务，仍然是帮助演员用一系列的唱、念、做、打等表演程式来组织舞台行动，创造人物形象。这恰恰是许多当代导演的短板。在当代昆剧创作中，反而是一些由编剧和演员按照昆剧法则"捏"出来的折子戏留了下来，如《牡丹亭》的《寻梦》《写真》，《桃花扇》的《题画》《沉江》，《铁冠图》的《观图》。这些昆剧折子戏比较好地保存了传统昆剧的表演艺术，有望成为新的昆剧遗产。

因而，戏曲导演制并不是当代昆剧创作的唯一方式。"导演的戏曲"于当代昆剧而言，虽然是一种客观存在，但并不是昆剧历史发展的必然。我们不能以戏曲导演制完全取代传统昆剧的创作方式，因为后者才是更符合昆剧传统与昆剧美学的做法。当然，在尊重昆剧传统的同时，也需要尊重客观条件的变化，允许多样性的存在，保持艺人捏戏与导演排戏两种方式共存。

艺人捏戏的创作方式，遵循传统昆剧法则，舍弃现代手段，比较好地保存了昆剧表演艺术与美学精神。在遗产继承完成的前提之下，以这种方式有计划地排演那些文本与曲谱有传而表演未传的传统剧目，对昆剧的可持续发展有重大意义。目前，以昆大班、"继"字辈为代表的老艺术家们，表演技艺上可以说炉火纯青，他们不仅能上台演戏，还能教戏，这是非常有利的条件。我们应该尽可能地将他们身上的传统剧目继承下来，同时趁他们精力尚可，有计划地以"捏戏"方式新排一些传统折子戏，为后人留下今人的昆剧遗产。

导演排戏的创作方式，仍然有其存在的必要。只是，导演只有对昆剧的表演程式与脚色行当了如指掌才能排好戏。笔者赞同朱文相提倡剧种导演、反对泛剧种导演的观点。朱文相认为大多数泛剧种导演只是站在戏曲共性规律的层面上去排戏，而不能深入到唱、念、做、打的内部去体现戏曲表演艺术的特色[①]。当代昆剧创作越来越多元，完全避免泛剧种导演也很难，在这种情况下，可以考虑配备昆剧专业出身的副导演或技导。

综上所述，职业昆剧导演的出现是20世纪才有的事，这也是西式镜框舞台与现代技术条件下昆剧演出的要求，有其合理性与必要性。虽然"导演的戏曲"是当前的主流，但它并不是昆剧发展的历史必然。昆剧创作有其特殊性，不论是整理传统作品，或是新编新创，仍然是以剧作家、音乐家和表演者为核心，导演只是综合者，不是昆剧创作的核心要素。昆剧自成体系，有其内在的规律，如果导演不懂这些，按一般戏剧(戏曲)艺术的美学追求来导演昆剧，非常容易陷入"雅部花部化""昆剧话剧化"的误区。应该看到，当代导演运用先进的技术手段提高了昆剧舞台呈现的水准，却并没有从本质上提高昆剧的审美品格，有时反而降低了昆剧应有的审美品格。

(原载于《中华戏曲》第56辑)

---

① 朱文相：《戏曲表导演论集——朱文相自选》，中华书局2008年版，第451—452页。

# 昆曲《长生殿》串演全本戏之探考

吴新雷

## 引 言

《长生殿》兼具文辞、音律之美,"爱文者喜其词,知音者赏其律"(吴人《长生殿序》),这使它成了昆曲演出史上最具经典性的传统剧目。康熙时,《长生殿》问世之初,南北昆班争相以全本献演。乾嘉以后,折子戏盛行,未再见有全演的记载。时至近现代,在昆班与京班的市场竞争中,"全本"的概念有所演变,从社会的变迁和观众审美需求的实际情况出发,不必非得把原著50出统统搬上舞台,只要不是零打碎敲,而能以比较连贯的剧情集折串连起来,也可以称为"全本"。20世纪后期,在"百花齐放、推陈出新"的文艺方针指引下,涌现了《长生殿》的各种各样的整理本和改编本。进入21世纪后,各昆剧院团除了演出集折串连的单本和上下两本以外,引人入胜的大制作脱颖而出,有3本连台的,还有4本连台的,它们各有千秋,各领风骚。现将情况作一历史性的回顾,择要探考如下。

## 一、康乾之世原真全本的演出

洪昇在康熙二十七年(1688)完成《长生殿》50本的剧作后,北京的内聚班随即把它搬上昆曲舞台,全本上演。"圣祖览之称善,赐优人白金二十两,且向诸亲王称之。于是诸亲王及阁部大臣,凡有宴会必演此剧"(王应奎《柳南随笔》卷六)。尤侗在《长生殿序》中也说:"一时梨园子弟,传相搬演,关目既巧,装饰复新,观者堵墙,莫不俯仰称善。"当时在北京、南京、苏州、杭州都有盛演《长生殿》的记载,①其中包括康熙二十八年八月导致"可怜一曲《长生殿》,断送功名到白头"的那次演出。康熙四十三年(1704)春末,洪昇先应江南提督张云翼之邀到松江,看了吴优数十人搬演《长生殿》,然后在五月中又应江宁织造官曹寅之邀到南京,看了三天三夜的《长生殿》全本的演出。金埴在《巾箱说》中是这样描述的:

曹公素有诗才,明声律,乃集江南北名士为高会。独让昉思居上座,置长生殿本于其席,又自置一本于席,每优人演出一折,公与昉思雠对其本,以合节奏,凡三昼夜始阕。两公并极尽其兴赏之豪华,以互相引重,且出上币兼金照行。长安传为盛事,士林荣之。②

这是昆曲《长生殿》在南京演出原真全本最明确的记录,曹寅和洪昇在面前摊开原著,把50出一折不漏地搬上舞台,演出时间竟长达三天三夜。掐指一算,这是三百年以前的盛世!那么,曹寅是何许人也?他竟有这样大的魄力主办这么大规模的演出?原来,曹寅就是《红楼梦》作者曹雪芹的祖父,生平酷爱昆曲。他在康熙三十一年(1692)十一月来南京以前,先已任职苏州织造3年,在苏州时就开办了家庭昆班。任职江宁织造后,家班的规模又大有发展,班中有专职曲师王景文和朱音仙两位名伶。张大受《赠曹荔轩司农》(曹寅号荔轩)诗云:"有时自傅粉,拍袒舞纵横。"可见曹能粉墨登场,而且还能自编自导,曾创作了《续琵琶》和《太平乐事》等4个昆曲剧本。曹寅和洪昇素有交谊,洪昇在康熙四十二年十二月专门为曹寅的剧作《太平乐事》作了序。③ 而且,曹寅的母亲原是康熙皇帝幼时的保姆,关系非比寻常。康熙帝南巡,以织造府为行宫,曹寅接驾4次,声势煊赫,极一时之盛。有了这样的实力,曹寅能邀请洪昇到江宁织造府观摩3天3夜的《长生殿》全本演出就不足为奇了。当时继任苏州织造的李煦,恰好是曹寅的妻兄,曹、李两家都有家庭昆班,彼此遥相呼应。曹家演出了《长生殿》,李家也不甘落后,李煦的儿子为了排演《长生殿》,其花费之巨竟超过了曹家。顾公燮在《顾丹五笔记》中说:"织造李煦莅苏三十余年,……公子性奢华,好串戏,延名师以教习梨园,演《长生殿》传奇,衣装费至数万!"这样豪华的服饰排场,当是串演全本戏的派头。

到了乾隆年间,王文治家班也曾演过全本《长生殿》。王文治(1730—1802)是著名的昆曲音律家,字禹卿,号梦楼,江苏丹徒(今镇江)人。他从乾隆三十二年(1767)开始培养家庭昆班,号称"彩云班",曾到江浙各地演出。姚鼐说他"行无远近,必以歌伶一部自随"(《丹

---

① 朱锦华:《〈长生殿〉演出简史》,叶长海主编:《长生殿演出与研究》,上海文艺出版社2009年版,第327—328页。
② 金埴撰,王湜华点校:《不下带编 巾箱说》,《历代史料笔记丛刊》,中华书局1982年版,第136页。
③ 吴新雷:《苏州织造府与曹寅、李煦》,《红楼梦学刊》1982年第4期。

徒王君墓志铭并序》)。《梦楼诗集》卷十二《西湖长集》收入他在乾隆三十七年(1772)写的七言律诗《冬日浙中诸公叠招雅集,席间次李梅亭观察韵》组诗之四,诗云:"稗畦乐府绍临川,字字花紫柳絮牵。芍药栏低春是梦,华清人去草如烟。"第四句诗末自注云:"时演《牡丹亭》《长生殿》全本。"①这是明确标出"全本"称号的历史记载。

另外,苏州大学文学院的王永健教授曾在《评顾笃璜〈长生殿〉节选本》②一文中,从焦循《剧说》卷六稿本的异文中揭示一条材料:

> 班中演长生殿者,每忌全演,相传全演则班必散。乾隆三十几年,长白伊公按鹾两淮,故令春台班演全部长生殿以试之,乃秋春台班竟以他故散去。③

这里也打出了"全演""全部"的称谓,而文中的春台班是四大徽班之一,徽班本属花部,但能兼容并包地演唱雅部昆曲的戏目。春台班原来是由盐商江春创办的,在没有进京以前,一直在扬州活动,《剧说》稿本点出春台班演出全部《长生殿》是在乾隆三十年代,地点当然是在扬州。如此算来,彩云班和春台班演出全本《长生殿》是在距今250年以前,此后再未有过演全本的记载。

《长生殿》50出全部演出费时费力,这对于上流社会的家庭昆班来说是可以承担的,但对营业性质的职业昆班而言,可能就会觉得负担太重,艺人和观众都吃不消。洪昇在世时,就有昆班艺人为紧缩时间节演出。洪昇在《长生殿·例言》中说:

> 伶人苦于繁长难演,竟为伧辈妄加节改,关目都废。吴子愤之,效《墨憨十四种》,更定二十八折,……分两日唱演殊快。取简便,当觅本教习,勿为伧误可耳!④

洪昇不满于艺人"妄加节改",却肯定吴舒凫更定的28折节本,而且还主动推荐给民间昆班演出。只可惜这种简便的吴节本没有传承下来。究竟吴舒凫节选的是哪些折子,就不得而知了。乾隆五十四年(1789),苏州冯起凤刊印了《吟香堂长生殿曲谱》,除了第一出《传概》未谱外,其他49出的曲文都保留了全本工尺谱。接着是乾隆五十七年(1792)的时候,王文治协助叶堂订立的《纳书楹曲谱》也选印了《长生殿》折子戏,在正集卷四中选录了《定情》至《重圆》计24折,在续集卷一中又补选了《闻乐》《补恨》等7折,共计31折。乾隆年间,各地昆班已流行折子戏的演出。据钱德苍在乾隆二十九年至三十九年编刊的折子戏选集《缀白裘》显示,舞台上常演的《长生殿》折子戏有《定情》《酒楼》《絮阁》《醉妃》《惊变》《埋玉》《闻铃》《弹词》等8折。自乾嘉年间到清朝末年,有关《长生殿》折子戏演出的记事是有的⑤,但没有全本、节本演出的记载。

## 二、二十世纪前期集折串演《长生殿》全本戏的由来

清末民初,随着昆曲的衰落,姑苏四大名班也难以保其余势,只能跑码头,以上海作为新的活动基地,先后在三雅园、满庭芳、天仙茶园、中乐戏园、大观园、新舞台、小世界和天蟾舞台等处演出。

据光绪年间《申报》刊载的广告显示,当时昆班常例仍旧是演传统折子戏,日戏是一点钟开场,夜戏是七点开演,每场戏的老规矩要持续4小时左右,须将各种传统剧目中的折子戏混合在一起,排出15折到20多折才能应付。而且每场的戏码都要不同,班里如果没有两百多个折子戏的家底子,是很难应付这种轮番转换的局面的。在上海崇尚新潮的演剧环境里,这是很难与京班竞争的。京班有本子戏和连台本戏,昆班怎么办?陆萼庭在《昆剧演出史稿》第五章《近代昆剧的余势》中说:"当连台本戏的浪潮掀起后,昆剧就完全吞没在惊风骇浪之中。它要变,但是怎样变呢?"⑥在激烈的市场竞争中,昆班艺人为了争取观众,不得不开动脑筋,根据评弹的题材编演了全本《描金凤》、全本《双珠凤》、全本《三笑姻缘》等。这种新编的全本戏,由五六折或七八折组成,多少不论。如全本《描金凤》的折目是《扫雪》《投井》《遇翠》等8折,不用跟传奇名著那样长达四五十出。从这一情况出发,昆班艺人认识到,那就是不必把四五十出

---

① 经考查,《梦楼诗集》是按年编次的,卷十二《西湖长集》收入了王文治在乾隆三十六年至三十九年掌教杭州崇文书院时的作品,此诗依年月排序,可考定作于乾隆三十七年(1772)之冬。
② 王永健:《评顾笃璜〈长生殿〉节选本》,谢柏梁、高福民:《千古情缘——〈长生殿〉国际艺术研讨会论文集》,上海古籍出版社2006年版,第521—537页。
③ 焦循:《剧说》(卷六),《中国古典戏曲论著集成》(八),中国戏剧出版社1960年版,第220页。
④ 洪昇著,康保成校点:《长生殿》,岳麓书社2003年版,第3页。
⑤ 张次溪:《清代燕都梨园史料》,中国戏剧出版社1988年版。
⑥ 陆萼庭:《昆剧演出史稿》,上海文艺出版社1980年版,第302—303页。

的传奇整本演全了才能称为"全本",只要把原著中四五出或六七出折子戏串连在一起演出就可以称为"全本""整本"。这样灵活掌握,昆班艺人也就演出集折串连的全本戏了,如全本《蝴蝶梦》、整本《幽闺记》、全本《白罗衫》、全本《九莲灯》等①,大雅班还演过前后两本的《十五贯》②。按照昆班的旧规,从原著中抽演一折的称为"单头戏",连演两三折的称为"叠头戏",而新创集折串连的全本戏,实即"叠头戏"的扩充和延伸。如果串连的折目较多,可以称为"大本戏",较少的则称为"小全本",通称"小本戏"。但从清末民初《申报》的昆曲广告中查考,《长生殿》仍然只有折子戏的选演,尚无本子戏出现。一直要到20世纪20年代苏州昆剧传习所的"传"字辈艺员出科以后,才以集折串连的方式把全本《长生殿》推上昆曲舞台。

这里先要考察清末民初上海舞台上演出《长生殿》折子戏的情况。据1923年《戏杂志》第六期冰血的《剧目偶志》记载,当时在上海能看到的《长生殿》折子戏还有16折:《定情》《赐盒》《酒楼》《絮阁》《窥浴》《鹊桥》《密誓》《小宴》《惊变》《埋玉》《闻铃》《迎像》《哭像》《弹词》《见月》《雨梦》③。

而原为大雅班旦角演员的殷溎深流落在苏、沪一带的业余曲社里做曲师,他手里还传承着全本《长生殿曲谱》,该曲谱经曲友张怡庵在光绪三十二年(1906)传抄,交给上海朝记书庄于1924年石印出版,全书4卷共52出,谱中《开宗》就是洪昇原著第一出《传概》,而《赐盒》是从《定情》后半场分出来的,《鹊桥》是从《密誓》的前半场分出来的,所以比原著50出多出了两折。当然,这只是作为文献资料留存,而照原本全部演出已不可能。

昆剧传习所出科的周传瑛在《昆剧生涯六十年》中回顾,"传"字辈艺员从"全福班"继承的传统戏,曾分折子、小本和全本三种类型来演出。串演的全本戏有《连环计》《鸣凤记》《玉簪记》《牡丹亭》《十五贯》《铁冠图》和《长生殿》等。④ 全本《长生殿》集折串演的是:《定情》《赐盒》《絮阁》《舞盘》《鹊桥》《密誓》《进果》《小宴》《惊变》《埋玉》《闻铃》《迎像》《哭像》。周传瑛说:

此系"全本"折目。从"传"字班到现在,我们唱"全本"时仅保留李隆基、杨玉环这条主线,删去了安禄山、郭子仪这条副线。在我六十余年舞台生涯中,《长生殿》几未辍演。其中的《舞盘》及《进果》原先是没有的,系我后来所排。⑤

又据桑毓喜《昆剧传字辈》记载,全福班老艺人吴义生曾给施传镇、郑传鉴、倪传钺传授了《酒楼》和《弹词》两个单折。⑥ "传"字辈一方面常演《长生殿》的折子戏,一方面也串演过全本戏。周传瑛回忆"新乐府"昆班时期(1927年12月至1931年6月)的情况说:

在《长生殿》里,我扮前明皇,从《定情·赐盒》起唱到《鹊桥·密誓》及《小宴·惊变》,传玠扮后明皇,从《惊变·埋玉》唱到《迎像·哭像》。⑦

到了"仙霓社"昆班时期(1931年10月至1942年2月),"传"字辈艺术家又策划了前后两本的演出方式。据1938年11月6日"仙霓社"在上海东方第一书场演出《前集长生殿》的戏单标目,前集从《定情》演到《密誓》,《絮阁》不演而改演《酒楼》,后面加演《吟诗·脱靴》。后集的戏目未载,可能是从《惊变·埋玉》演到《迎像·哭像》。前后集中的唐明皇由沈传芷和周传瑛分饰,杨贵妃由张传芳和朱传茗分饰。高力士由王传淞饰,郭子仪由郑传鉴饰,安禄山由沈传锟饰。⑧

再看北方昆弋班,荣庆班也开始以全本戏相号召。1935年春,在天津演出了全本《长生殿》,由白云生饰唐明皇,韩世昌饰杨贵妃,3月2日的《北洋画报》发表徐凌

---

① 全本《蝴蝶梦》见于光绪三年正月初七日的《申报》广告(日场),整本《幽闺记》见于正月十三日广告(夜场),全本《九莲灯》见于正月十八日的广告(日场),全本《白罗衫》见于七月二十六日的广告(日场)。
② 陆萼庭:《昆剧演出史稿》,上海文艺出版社1980年版,第296页。
③ 冰血:《剧目偶志》,《戏杂志》1923年第6期。
④ 《申报》1925年12月11日报道昆剧传习所在徐园演出《整本连环计》,1926年2月17日演出《全部铁冠图》,1928年1月4日报道"新乐府昆戏院"在笑舞台演出《全本十五贯》。
⑤ 周传瑛口述,洛地整理:《昆剧生涯六十年》,上海文艺出版社1988年版,第205页。
⑥ 桑毓喜:《幽兰雅韵赖传承——昆剧传字辈评传》,上海古籍出版社2010年版,第216页。
⑦ 周传瑛口述,洛地整理:《昆剧生涯六十年》,上海文艺出版社1988年版,第60页。
⑧ 仙霓社演出前后两本《长生殿》的戏单影印件见《中国昆剧大辞典》(南京大学出版社2002年版,第993页)。戏单上的标目是《前集长生殿》:《定情》《赐盒》《酒楼》《鹊桥》《密誓》《吟诗》《脱靴》。戏单上预告说:"明日准演《后集长生殿》。"(折目未载)按:《吟诗·脱靴》实出于《惊鸿记》,昆班旧俗往往拉在《长生殿》名下演出,如光绪二十二年苏州新建书社石印出版的《霓裳文艺全谱》即将《吟脱》列目于《长生殿》中。

的剧评《记韩世昌与白云生之〈长生殿〉》说：

> 前晚韩、白二伶合演《长生殿》，自《絮阁》起，而《小宴醉妃》《惊变》《陷关》《埋玉》《剑阁》、迄《闻铃》止，作一联贯的表演，费两小时，而始终不怠。两伶工忠于艺术，诚有足多者。白云生之《小宴》，唱做均极自然，所谓"内心的表演"，白伶有之。……《闻铃》一折，情景益为惨淡，夜雨敲窗，铃声凄然，此时场面上仅明皇一人，而观众均能寂静无哗，聆此伤心之曲。综观全剧，由快乐而悲凄，观众之心情亦随台上而共鸣。其感人之力，从可知矣。①

由此可见，"荣庆社"标榜的《长生殿》"全剧"，也是集折串演，具体的折目是《絮阁》《小宴醉妃》《惊变》《陷关》《埋玉》《剑阁闻铃》。1938年9月11日，韩、白重行组织的"祥庆社"在北京吉祥大剧院公演，戏单上明确标出《全部长生殿》，所列折目是《定情》《赐盒》《絮阁》《陷关》《小宴》《惊变》《埋玉》《闻铃》8折。

如此看来，南北昆班演出全本《长生殿》的方式方法是一致的，都采取了集折体。串连的折目或多或少，如仙霓社集折较多，则分为前后两本。这种集折串演有一个优点，那就是完全按照原来传统的折子戏串连起来演出，不是重编，不做任何改动，真正保留了原汁原味。

## 三、二十世纪后期推陈出新的《长生殿》全本戏

新中国成立后，昆曲获得了新生。遵照"百花齐放、推陈出新"的戏改方针，以周传瑛为团长的国风昆苏剧团为纪念世界文化名人洪昇逝世250周年，于1954年夏整理了全本戏《长生殿》，并在杭州市人民游艺场公演。戏剧家田汉和洪深都莅临观摩，并给予热情的赞扬。该剧即于同年9月赴沪参加华东地区戏曲观摩演出大会。1955年4月29日，到南京中华剧场演出；1956年4月9日，到北京广和剧场演出；1958年3月4日，再到南京演于世界剧场。全剧由周传瑛整理本子并出演唐明皇李隆基，张娴演杨贵妃，王传淞演高力士，周传铮演杨国忠，包传铎演陈元礼。基本结构以李、杨爱情为主线，从《定情赐盒》《七夕密誓》《小宴惊变》演到《马嵬埋玉》闭幕，串用了传统折子戏的精华，在关联处适当增饰加工。

到了20世纪80年代，在改革开放新形势的鼓舞下，在继承与创新相结合的思想指导下，北昆、浙昆和上昆分别推出了新编新排的《长生殿》全本戏，它们各显神通，各有千秋。

（一）北方昆曲剧院的新排本发端于1983年，由秦瑾、丛兆桓、关越（习诚）改编，请浙昆周传瑛和张娴担任艺术指导，由丛兆桓导演，陆放编曲，创新的幅度较大。全剧的场次是：序幕《迎像哭像》，第一场《定情赐盒》，第二场《权哄赴镇》，第三场《制谱密誓》，第四场《渔阳兵变》，第五场《小宴惊变》，第六场《离宫埋玉》，尾声《迎像哭像》。② 在剧本的结构上有两个创意：一是以《迎像·哭像》始，以《迎像·哭像》终，采用倒插回叙的手法铺叙剧情；二是用《弹词》【九转货郎儿】套曲串场，开幕时有一段序曲，先用【九转】伴唱，然后在序幕中用【二转】，第一场用【三转】，第三场用【五转】，第四场用【四转】，第五场用【六转】，第六场用【七转】，托出了天宝遗事苍凉的兴亡之感。在思想内容上，仍以李、杨爱情为主线，但也突出了统治阶级内部矛盾的副线，把造成安史之乱历史悲剧的社会因素勾勒出来。正、副线两者兼顾，气势不凡。演出时由马玉森饰唐明皇，洪雪飞饰杨贵妃，韩建成饰高力士，周万江饰杨国忠，贺永祥饰安禄山。为了营造舞台气氛，特请胡晓丹担任美术设计，有关服饰、布景、灯光、道具等各方面，都使人耳目一新。在1985年北京市优秀剧目调演中，该剧荣获演出、创作、导演、音乐设计、伴奏、表演、字幕等不同奖项。

（二）浙江昆剧团在1984年重排《长生殿》，由周传瑛、洛地重新整理剧本，在周传瑛30年前（1954）的演出本中补进了安史之乱的副线，并采用以《迎像·哭像》为开场的倒叙法加强悲剧气氛。全剧分8场：《迎像哭像》《定情赐盒》《絮阁权哄》《制谱密誓》《陷关失守》《舞盘惊变》《马嵬埋玉》《尾声》。此剧由周传瑛亲自导演，周世瑞、龚世葵助导，陈祖庚、张世铮、周雪华谱曲；并由周传瑛、张娴、王传淞、周传铮、包传铎领衔主演。与北昆的戏路相比，浙昆"传"字辈艺术家在继承传统方面自有优势，自有特色。此后，江苏省苏昆剧团即依据这个整理本搬演，效果很好！

在此前后，浙江昆剧团"传""世""盛""秀"四辈演员一脉相承，均能承继周传瑛版《长生殿》的演出，如汪世瑜饰的唐明皇，王奉梅饰的杨玉环，都很出色。

（三）上海昆剧团在俞振飞和"传"字辈艺术家沈传芷、朱传茗、张传芳、华传浩、郑传鉴、倪传钺等的悉心教导下，在继承《长生殿》和传统折子戏方面具有丰厚扎实

---

① 徐凌：《记韩世昌与白云生之〈长生殿〉》，《北洋画报》，1935年3月2日。
② 王文章：《兰苑集萃——五十年中国昆剧演出剧本选》（第三卷），文化艺术出版社2000年版，第245—274页。

的基础。该团曾集折串演上下两本的《长生殿》。上本是《定情》《赐盒》《絮阁》《酒楼》《惊变》《埋玉》;下本是《闻铃》《迎像哭像》《弹词》《雨梦》《重圆》。在新时期的新潮流中,为了使继承与出新相辅相成,上昆于1987年又推出新排的《长生殿》。剧本改编唐葆祥、李晓,导演李紫贵、沈斌,作曲刘如曾、顾兆琳,艺术指导俞振飞、郑传鉴。全剧共8场,1987年的初次演出本是(见图1—图4):《定情》《褉游》《絮阁》《密誓》《惊变》《埋玉》《骂贼》《雨梦》。演出时由蔡正仁饰唐明皇,华文漪、张静娴饰杨贵妃,刘异龙饰高力士,陈治平、吴洪发饰安禄山,方洋饰杨国忠,顾兆琳饰陈元礼。这本戏在上海公演时,恰逢旅美昆曲评论家、著名作家白先勇返沪,他兴味极浓地看了长达3小时的演出,赞不绝口。然后在上昆举行的座谈会上很诚恳地提出了改进意见。他认为:把50出缩成8出,删去了历史背景的枝节而突出明皇、贵妃的爱情悲剧,这是聪明的做法。但"儿女之情"照顾到了,"兴亡之感"似有不足。原因是从第7出《骂贼》跳到第8出《雨梦》,中间似乎漏了一环,雷海青骂完安禄山,马上接到唐明皇游月宫,天宝之乱后的历史沧桑没有交代,把原来洪昇在《长生殿》中的扛鼎之作《弹词》丢掉了。[①]——改编者经过认真思考,删掉了《褉游》和《骂贼》,但《弹词》很难插进去,便另外换上了《托情》和《起兵》,目的是加强安禄山与杨国忠的戏剧冲突,为《惊变》作铺垫。修订本的8场是:《定情》《絮阁》《托情》《密誓》《起兵》《惊变》《埋玉》《雨梦》[②]。1988年9月,为庆祝中日友好条约缔结10周年,上昆赴日本巡演《长生殿》,就是按修订本排演的。1989年4月,此剧入选第二届中国艺术节进京演出,同年参加天津海河艺术节及上海首届艺术节,获上海首届艺术节优秀成果奖。1992年10月和2000年12月,又先后两次赴台演出,都载誉而归。

**图1—图4　1987年上海昆剧团《长生殿》节目单**

### 四、新世纪多本连台戏的出奇制胜

时代进入了21世纪,各昆剧院团发奋图强,与时俱进。自从2001年5月联合国教科文组织宣布中国的昆曲艺术是"人类口述与非物质遗产代表作"以后,文化部随即召开了保护和振兴昆曲座谈会,并制定了十年规划,各昆剧院团因此备受鼓舞和激励。

《长生殿》是最能考验昆团演出实力的骨子老戏,大陆诸多昆剧院团除了都有拿手的《长生殿》折子戏以外,也都串演过本子戏,而且各团的头牌演员均以擅演《长生殿》中的主要角色为荣。如江苏省演艺集团昆剧院的张继青即以擅演杨贵妃闻名,俞派小生、唐明皇扮演者顾铁华多次请她合作,在南京舞台上演出《长生殿》。该院的程敏,是蔡正仁的弟子,扮演唐明皇甚为出色,与杨贵妃扮演者徐云秀搭档,珠联璧合。而黄小午擅演郭子仪,林继凡、李鸿良擅演高力士,均为一时之选。又如湖南的湘昆、浙江的永昆,也都有擅演《长生殿》的能人。为此,北方昆曲剧院趁着庆祝建院45周年之机缘,精心筹划,以北昆为班底,邀请全国昆曲界数十位精英,在北京长安大戏院举行了一次大联合的"世纪版"《长生殿》公演。时间是在2002年10月19日,从下午演到晚上,用集折体的传统方式串演了11折。下午演上本《定情

---

[①] 白先勇:《惊变——记上海昆剧团〈长生殿〉的演出》,白先勇:《白先勇说昆曲》,广西师范大学出版社2004年版,第1—12页。
[②] 王文章:《兰苑集萃——五10年中国昆剧演出剧本选》(第二卷),文化艺术出版社2000年版,第315—343页。

《赐盒》《酒楼》《絮阁》《密誓》《惊变》《埋玉》,晚上演下本《闻铃》《哭像》《看袜》《弹词》《重圆》。剧中分别扮演唐明皇的有蔡正仁(上海)、汪世瑜(浙江)、陶铁斧(浙江)、顾铁华(香港)、马玉森(北京)等,分演杨贵妃的有张继青(江苏)、梁谷音(上海)、张洵澎(上海)、王奉梅(浙江)、蔡瑶铣(北京)等,而上海的刘异龙、北京的马明森和湖南的雷子文都扮演了剧中的重要角色,特别是请江苏的黄小午和林继凡搭档主演了《酒楼》,请上海的老生名角计镇华扮李龟年,主演了《弹词》。这种优化组合的盛举,轰动了京城。

2004年4月23日和24日晚,由上海昆剧团和台湾昆剧团合作,在台北新舞台上演了两本头的《长生殿》。上昆的周志刚担任艺术总监,他充分开掘上昆过去演过的折子,又把原本第36出《看袜》开发出来,分上下本排演。上本的折目是:《定情赐盒》《絮阁》《酒楼》《惊变》《埋玉》;下本是:《闻铃》《看袜》《迎像哭像》《弹词》《雨梦》。由蔡正仁饰唐明皇,华文漪饰杨贵妃,特邀浙昆的程伟兵饰李龟年,上海戏校的顾兆琳饰陈元礼,台湾昆剧团方面由王莺华出演郭子仪、周陆麟演高力士,朱锦荣分演安禄山和杨国忠。舞台上完全按照传统的路数,一桌二椅,不用布景,不加包装,演唱原汁原味,效果极佳,被台湾观众赞誉为"风华绝代"的演出。

2004年12月24日晚,浙江昆剧团为纪念洪昇诞辰360周年,特邀江、浙、沪三地名家,在杭州剧院联袂演出经典专场《长生殿》,串连的折目是:《定情》《赐盒》《惊变》《埋玉》《迎像》《哭像》。由蔡正仁(沪)和汪世瑜(浙)分饰唐明皇,徐延芬(浙)和孔爱萍(江苏)分饰杨贵妃。这场富有昆韵昆味的纪念演出,悠扬绝美,给杭城的观众留下了美好的印象。

在海峡两岸竞演《长生殿》的热潮中,有两部连台大戏出奇制胜,造就的声势一浪高过一浪,先是苏州出现了3本连台,紧接着上海又涌现了4本连台,高潮迭起,光彩夺目。

先看苏州的高招。2002年4月,江苏省苏昆剧团重组为江苏省苏州昆剧院。该院在《长生殿》的传承方面底蕴深厚,"继""承""弘""扬"四代演员人才辈出,他们生活在昆曲故乡的原生态环境里,得到"传"字辈老师和徐凌云、俞振飞、俞锡侯、吴秀松等专家的教导,学业大进。早在1958年,以张继青、柳继雁、董继浩为首的"继"字辈演员就演过集折体的全本《长生殿》。1984年,"承"字辈和"弘"字辈又复排演出。2000年4月,在首届中国(苏州)昆剧艺术节上,"扬"字辈"小兰花"演员出场了5个唐明皇、5个杨贵妃的新苗阵容,演出《长生殿》上本之《定情》《舞盘》《絮阁》《惊变》《埋玉》。(见图5、图6)担任艺术总监的是苏州昆曲界的老前辈顾笃璜,他原是苏昆剧团的创办人,对《长生殿》情有独钟。由于有了首届中国昆剧艺术节的实践经验,他积极酝酿,策划了上、中、下3本连台的《长生殿》。此事在2003年得到台湾石头出版社董事长陈启德的大力支持,陈资助1000万,聘请台湾地区著名艺术家叶锦添(2001年奥斯卡最佳美术设计奖获得者)担任舞台及服装造型设计。顾笃璜亲自整理剧本,并担任总导演和戏剧总监。

**图5、图6 首届中国(苏州)昆剧艺术节江苏省苏昆剧团《长生殿》上本简介与工作人员名单**

顾笃璜对《长生殿》原著50出进行了深入的研究,他整理的演出本不是改编,而是精选了27折。他的指导思想是:立足于传统,以原汁原味的舞台艺术形态向观众展现。一方面继承已有的折子戏,另一方面抢救、挖掘那些被人遗忘的折子。对原有曲文只删不改、不加,表演艺术强调原生态,坚持昆曲原真性的保护和传承。他推出的上、中、下3本的场序是:

上本:(一)《定情》,(二)《贿权》,(三)《闻乐》,(四)《制谱》,(五)《禊游》,(六)《进果》,(七)《舞盘》,(八)《权哄》,(九)《夜怨》,(十)《絮阁》;

中本:(十一)《侦报》,(十二)《密誓》,(十三)《陷关》,(十四)《惊变》,(十五)《埋玉》,(十六)《冥追》,(十七)《闻铃》;

下本:(十八)《剿寇》,(十九)《情悔》,(二十)《哭像》,(二十一)《神诉》,(二十二)《尸解》,(二十三)《见月》,(二十四)《雨梦》,(二十五)《寄情》,(二十六)《得信》,(二十七)《重圆》。

顾笃璜的这个整理本强化了李、杨的爱情主线,而淡化了安史之乱的政治性背景,所以不选《弹词》和《骂贼》。演出时由苏州昆剧院"承"字辈、一级演员赵文林

饰唐明皇,由"弘"字辈、"二度梅"获得者王芳饰杨贵妃。经过一年多的辛勤排练,该剧于2004年2月17日至19日在台北新舞台首演,一举成功;6月底在苏州公演,又轰动苏城;12月中进京在保利剧院上演;2005年10月中到南京紫金大戏院上演,大得赞誉! 2007年1月12日至14日,又应邀到比利时列日市瓦洛尼皇家剧院演出,倾倒了欧洲观众。王永健在《评顾笃璜的〈长生殿〉节选本》一文中认为:顾节本"取舍得当,整合合理,删节巧妙。经过苏州昆剧院的舞台实践,证明顾节本是一部既忠实于原作,又适合当今观众口味的优秀演出本"。王永健同时指出:"其美中不足主要表现在基本上删除了有关抒发兴亡之感的折子"①,特别是删掉了重头戏《骂贼》《弹词》。他建议下本应增补《弹词》,宁可删去《见月》《雨梦》。

看了苏昆3本连台的大制作以后,我们再来看上昆4本连台的特大制作。

上海昆剧团的总体实力十分雄厚,它积累了昆大班、昆二班和昆三班的人才资源,老、中、青三代优势互补,阵容强大。团长蔡正仁专工小生行当,特别是继承了昆剧泰斗俞振飞擅演大冠生的衣钵。随着年龄的增长,他扮演唐明皇的形态气质越来越出色,无论是唱工还是做工,都达到了炉火纯青的境地。在大江南北和海峡两岸的巡演中,他被公认为扮演唐明皇的最佳名角和不二人选。于是,有识之士就想把他推到风口浪尖上,要他出头露面竞演大制作的《长生殿》。此事肇始于文汇新民联合报业集团的女将唐斯复,她久有此意,从2001年冬就开始酝酿,在得到蔡正仁的首肯后,经过长期细心的筹划,拿出了她整理的《中国昆剧全本·长生殿》,并于2005年12月18日在上海举行了新闻发布会。原计划是要恢复300年前在松江、南京那样的规模,50出分5本连台,后来考虑到人力物力,还考虑到观众是否能连看5个晚上的承受能力,只得减去8折②,缩成4本42折,场序是:

第一本《钗盒情定》:《传概》《定情》《贿权》《春睡》《禊游》《傍讶》《倖恩》《献发》《复召》;

第二本《霓裳羽衣》:《传概》《闻乐》《制谱》《疑谶》《进果》《舞盘》《权哄》《夜怨》《絮阁》《合围》;

第三本《马嵬惊变》:《传概》《侦报》《窥浴》《密誓》《陷关》《惊变》《埋玉》《冥追》《情悔》《神诉》《闻铃》;

第四本《月宫重圆》:《传概》《神诉》《尸解》《骂贼》《刺逆》《剿寇》《收京》《哭像》《弹词》《仙忆》《见月》《觅魂》《寄情》《补恨》《得信》《重圆》。

《传概》是原著第一出,但为什么每本都用作开场呢?这是剧本整理者唐斯复的匠心独运,她借鉴章回小说的方式,虽说是4本连台,但每本自成首尾,可以独立成章,所以每本开头都有《传概》,用说书人串讲家门大意,观众如不能连看4本,选看其间任何一本,均能领略昆曲《长生殿》唱做之美。从主题思想来看,唐本全景展现原著的双线结构,弥补了单线之不足,既充分展示了李、杨爱情的主线,同时也揭示了安史之乱的时代面貌,把李、杨爱情放在波澜壮阔的历史背景下表现,借男女之情抒发了兴亡之感。

此剧特聘中央戏剧学院导演系曹其敏教授担任总导演,由上昆沈斌和张铭荣执导。唱腔表演,全遵传统格范。演出风格则融入现代审美意识,但不标新立异,不蓄意追逐时尚。

在演员的出场方面,作为上昆老团长的蔡正仁,重点考虑了培养新一代接班人的问题。他抓住排练4本连台戏的大好契机,把昆三班的青年演员推到了舞台中心。昆大班的他和昆二班的张静娴领衔分饰唐明皇和杨贵妃,昆大班的计镇华扮李龟年,带领昆三班的年轻人一齐上阵。昆三班的张军和黎安在第一本和第二本中分饰唐明皇,沈昳丽和余彬在第二本、第四本中分饰杨贵妃。总计动员了100多位青年演员,使他们得到了舞台实践的时机,做到了出戏又出人。经过前后3年倾情投入的排练,全景式4本连台的《中国昆剧全本·长生殿》喜于2007年5月29日在上海兰心大戏院首演,一直演到6月20日,共演5轮,每轮4场,合计演了20场,想不到观众反应热烈,票房收入和演出效果都取得了出乎意料的成绩!(见图7—图11)到了下半年第九届中国上海国际艺术节,从10月27日至11月4日,该剧又在兰心大戏院演了3轮12场,观众仍如上半年那样踊跃,赞誉连连。当年12月27日的《中国文化报》发表了陈燮君《全本〈长生殿〉整理演出的艺术智慧》一文,对两个演出季8轮32场的公演进行了总结性的评价,肯定了上昆演出本采取"李杨爱情"和"历史跌宕"双线并行的主题定格,肯定了整理者对洪昇原著进行调整结构、时

---

① 王永健:《评顾笃璜〈长生殿〉节选本》,谢柏梁,高福民:《千古情缘——〈长生殿〉国际艺术研讨会论文集》,上海古籍出版社2006年版,第521—537页。

② 减去的8折分别是《偷曲》《献饭》《看袜》《私祭》《驿备》《改葬》《怂合》《雨梦》。

空重组、保持抒情性、加强故事性的艺术处理。①

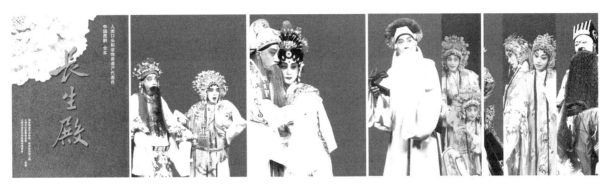

图7—图11　上海昆剧团全景式4本连台《中国昆剧全本·长生殿》海报及剧照

为适应不同层次观众的多元化欣赏需求,上海昆剧团对4本连台累计演出10小时的《长生殿》进行优化组合,选精用宏,推出了一次两小时演完的单本"精华版"。该剧于2009年6月中在苏州举行的第四届中国昆剧艺术节上首演,荣获优秀剧目奖(榜首)。这是从4本连台戏中精选《定情》《权哄》《絮阁》《进果》《密誓》《合围》《惊变》《埋玉》等8折合成。2010年5月中,上昆精华版《长生殿》到广州参加第九届中国艺术节演出,又荣获了文华大奖(榜首)(见图12)。此后至今,上昆除了演出4本连台的《长生殿》以外,还适时演出精华版《长生殿》(见图13、图14),两种版本并驾齐驱,甚博时誉!

本发展为多本连台,风格多样,美不胜收。其中集折串演是常用的格范,串连的折目可多可少,不需要大制作大包装,在继承传统保持原生态方面最具舞台生命力。至于整理本、新排本、连台本和精华本,也都能得到观众的赞许。关键是在处理主线与副线的艺术结构时,往往会引起争议。如果突出李、杨爱情的主线,则必然削弱"历史跌宕"的政治背景的戏份;如果要加强副线的戏码,则单本又容纳不下。还有《酒楼》和《弹词》等特色戏,在单本中很难插入排序,但又不能割舍。因此,只有多本连台才能兼容并包,融会贯通。在这方面,上海昆剧团制作的4本连台戏作了有益的尝试,其优势是既能展现主线和副线的全景,又能融通《酒楼》和《弹词》等特色折目,闯出继承创新的新格局,其成就是值得肯定的。

图12　2010年上昆精华版《长生殿》获文化部第十三届文华大奖榜首

图13、图14　上昆精华版《长生殿》剧照

## 结　语

综上所述,在串演《长生殿》全本的历史进程中,有识之士运用了各种艺术手法,走上了多元化的演进道路,或集折串演,或整理旧本,或改编新排,或从单本、两

戏剧评论界认为,昆曲演出经典剧目的全本戏对剧种的传承发展具有重要的历史意义和美学价值。全本戏能实践昆曲人才的集体传承并彰显昆曲剧种的文学

---

① 陈燮君:《全本〈长生殿〉整理演出的艺术智慧》,《中国文化报》2007年12月27日。

深度和美学品位。为此,上海昆剧团在4本连台戏《长生殿》问世10周年的2017年年中,精心策划了全本《长生殿》的全国巡演。该剧于6月8日至11日在广州大剧院,6月20日至23日在深圳保利剧院,6月28日至7月1日在云南昆明剧院,9月22日至25日在上海大剧院,11月16日至19日在北京国家大剧院,成效卓著地进行了5轮20场公演。为了有利于青年演员的传承实践,上昆的这次巡演组合了昆大班至昆五班三代同堂文武兼备的强大阵容,特别是推出这10年中成长起来的昆四班和昆五班新秀登台亮相,使观众耳目一新,展示了后继有人、前程似锦的美好前景,从而见证了经典剧目的全本传统风范的演出是昆曲传承发展最具文化自信力的艺术形态。

(原载于《音乐与表演》2018年第1期)

## 苏昆入京考

徐宏图

苏昆入京并地方化之后被称为"北京昆曲",与后来的"河北昆曲"合称"北方昆曲",简称"北昆"。北昆长期与弋腔(高腔)同班合演,又称"昆弋"。

昆剧入京的年代未有定论,其中以胡忌、刘致中《昆剧发展史》的"万历中期说"较具代表性,文曰:

如果说张居正任编修时所观《千金记》是否是昆剧尚难论定,那么万历中期以后袁中道(小修)在北京所观《八义记》、《义侠记》、《昙华记》等剧全系昆剧,却是毫无疑问的。①

此处所依据的见袁中道《游居柿录》卷四与卷十一,演出时间分别为万历三十八年与四十四年(详后)。此说的年代嫌后,现据明都穆《都公谭纂》卷下载,明天顺间(1457—1464),北京已有"吴优"演出。文曰:

吴优有为南戏于京师者,锦衣门达奏其以男装女,惑乱风俗。英宗亲逮问之。优具陈劝化风俗状,上命解缚,面令演之。一优前云:"国正天心顺,官清民自安"云云。上大悦曰:"此格言也,奈何罪之?"遂籍群优于教坊,群优耻之。驾崩,遁归于吴。②

"吴优"即苏州子弟,他们在北京所演虽然是"南戏",但所用声腔可能是昆山腔,因为据祝允明《猥谈》载,其时南戏昆山腔已与余姚腔、海盐腔、弋阳腔并称,且"遍满四方,辗转改益"。既是"吴优"所演,当以昆山腔为最有可能。

至嘉靖年间,昆剧已进翰林院演出。谈迁《枣林杂俎》"张居正急才"载张居正任翰林院编修时观看沈采《千金记》的情景曰:

张太岳任编修时,本院公宴,演《千金记》传奇。至萧何追信,凝视久之,同列以专注谑之。答曰:"君臣将相,遇合之难如此,毋得草草。"盖江陵意自有在,非同戏谑。③

《千金记》历来为昆剧常演剧目。其时昆剧既已入京,该院所演当属昆剧。

至万历中期开始,昆剧渐盛,迅速向四方传播,与海盐、弋阳等诸腔角逐。昆剧分别以三种组织形式入京:

一是职业昆班。这是昆剧发展的主力,以营利为目的,演出于京中各地方会馆、士夫厅堂、寺庙、茶园等。据袁中道《游居柿录》卷四载:

万历三十八年庚戌,正月初一日,寓石驸马街中郎兄寓。中郎早入朝,午始归。予过东寓,偶于姑苏会馆前逢韩求仲、贺函伯,曰:"此中有少宴集,幸同入。"是日多生客,不暇问姓名。听吴优演《八义》。

《八义记》系昆剧常演剧目,既称吴优演于北京姑苏会馆,该戏班自然属于来自苏州的昆曲班,此为万历三十八年事。同书卷十一还载作者于万历四十四年先后两次观看昆剧演出:一次是于李太和家厅堂观看《义侠记》,"中有扮武大郎者,举止语言,曲尽其妙";另一次是与龙君御、米友石于顺城门外的长春寺观看《昙花记》。

---

① 胡忌、刘致中:《昆剧发展史》,中国戏剧出版社1989年版,第150页。
② 都穆:《都公谈纂》,金忠淳辑:《砚云甲编》第21页。
③ 谈迁:《枣林杂俎》,此据《昆剧发展史》(中国戏剧出版社1989年版)第150页转引。

二是宫廷昆班。明代内廷演剧之风始于开国皇帝朱元璋,朱元璋看了进宫演出的《琵琶记》之后还称其"如山珍、海错,富贵家不可无","由是日令优人进演"。明代宫廷演剧以武宗正德朝为最盛。至万历朝余势犹存,仅改戏班所隶的"钟鼓司"为"玉熙宫"。其中的昆班与弋阳、海盐诸家并提,均被称为"外戏"。据沈德符《万历野获编》卷一"禁中演戏"载:

> 内廷诸戏剧俱隶钟鼓司。皆习相传院本,沿金元之旧,以故其事多与教坊相通。至今上始设诸剧于玉熙宫,以习外戏,如弋阳、海盐、昆山诸家俱有之。其人员以三百为率,不复属钟鼓司。①

刘若愚《酌中志》卷十六还提及"玉熙宫"演出外戏《赐环记》,本剧系汤显祖友人余翘所作传奇,或许是昆曲。史玄《旧京遗事》则称玉熙宫所演昆曲剧本为"吴歈本戏"。文曰:

> 神庙时,始特设玉熙宫,近侍三百余员,兼学外戏。外戏,吴歈曲本戏也。光庙喜看曲本戏,于宫中教习戏曲者有近侍何明、钟鼓司宫郑隐山等。

同书还记录了京师演剧"以昆腔为贵"的盛况,及昆腔艺人来自常州、无锡、吴江一带并受到官家宠爱的事例。文曰:

> 今京师所尚戏曲,一以昆腔为贵。常州无锡邹氏梨园,二十年旧有名下,主人亡后,子弟星散。今田皇亲家伶生、净,犹是锡山老国工也。阳武侯薛氏诸伶,一旦是吴江人,忆是沈姓,大司农倪元璐为翰林日,甚敦宠爱,余见时已鬣鬣须矣。②

三是家庭昆班。明代家乐,始于明初,兴起于隆、万年间,至万历末、天启初则臻盛行。其时,正如陈龙正《几亭政书》所说:"每几士大夫居家无乐事,搜买儿童,教习讴歌,称为'家乐'。酝酿淫乱,十室而九。……延优至家,已万不可,况蓄之乎?"③此风先以南方为盛,不久即传入京师,士大夫纷纷置办家乐。当时的著名家班有:

范景文家乐。据钱谦益《列朝诗集小传》丁集中载:范景文,字梦章,号质公,谥文贞。万历四十一年进士,历官吏部郎、太常少卿、佥都御史、兵部侍郎、参赞尚书、工部尚书、东阁大学士等,"论诗顾曲,每以江左风流自命"。黄宗羲《思旧录》则称:"公有家乐,每饭则击之以侑酒,风流文采,映照一时。"案:范氏原不蓄家乐,后受京师米万钟家乐的影响才置办的。近人刘水云《明清家乐研究》称范氏家班办在南京恐有误,因为范氏一直在北京做官,直至"都城陷,诣朝房,拒门自经",后被阁史救出,"赋绝命书,赴演象所,投井而死,年四十"(《列朝诗集小传》)。据王孙锡编《范文忠公年谱》(清康熙间刻本),其先后只有两次到过江南,且均很短暂。另据吴应箕《留都见闻录》卷下载,范氏解任后,吴桥为蹂躏,不能归,遂"借居同乡刘京兆之第,宾客不绝于门,公亦时以声乐娱客"。时阮大铖、龚鼎孳均在北京,分别赋有《〈荷露歌〉为质公歌儿赋戏作长吉体》及《〈秋水吟〉为范文贞公歌儿作》诗,后者曰:"宛转花开相府莲,春风一笑自嫣然。吴桥应有招魂曲,莫唱江东燕子笺。"(《定山堂全集》卷三十六)

米万钟家乐。米万钟,字仲诏,号友石,陕西安化人,迁居北京。万历三十三年进士,历任知县、户部主事、工部郎中、参政等职。擅画,尤好声伎。据明姚旅《露书》卷十三《异稿上》载,米氏"家有歌童甚丽,又作勺园于海淀,多奇致"。清汪汝谦《薛千仞赋四奇诗以寿米友石大参,遂步其韵》也称赞米氏家乐"绿窗乌几净无尘,应识君家有韵人。艳质玉温怜媚骨,新声珠串动芳唇"云云。据上引《游居柿录》载,袁宏道于北京应试时曾多次赴米家古云山房观看其家班演出昆剧,所演剧目有《西厢记》等。范景文《范文公集》卷九《题米家童》诗并序描述其家乐演出《西厢记》的情景曰:

> 予素不畜歌儿,以畏解,故不畜也。每至坐间,闻人度曲,时作周郎顾误,又似小有解者。然则予自是无歌儿可畜,以畏解,故强语耳。一日,过仲诏斋头,出家伎佐酒,开题《西厢》。私意定演日华改本矣,以实甫所作向不入南弄也。再一倾听,尽依原本,却以昆调出之。问之,知为仲诏创调。于是耳目之间遂易旧观。介孺云:"米家一奇乃正在此,不如是不奇矣。"予之自谓有解者,亦独强语耶。因其赓咏以当鉴赏,拈得腔字,恨不能以反韵作律体,堪与相对付耳。

诗云:

> 生自吴趋来帝里,故宜北调变南腔。每当转处声偏慢,将到停时调入双。坐有周郎应错顾,吹箫秦女亦须

---

① 沈德符:《万历野获编》,中华书局1997年版,第798页。
② 史玄:《旧京遗事》,《中华野史》明朝卷(四),泰山出版社2000年版,第3937页。
③ 陈龙正:《几亭政书》,《几亭全集》第二十二卷。

降。恐人仿此翻成套,轻板从今唱大江。①

此处是说米氏家乐用昆山腔演唱王实甫的《北西厢》。刘水云《明清家乐研究》称其所演为李日华《南西厢记》恐亦有误,文中"再一倾听,尽依原本,却以昆调出之"可证也。

王维南家乐。王维南,名峆,供职于太学,生平不详。其家班能演《金钗记》。袁中道《游居柿录》载曰:

赴王太学维南名峆席,出歌儿演金钗。因叹李、杜诗,琵琶、金钗记,皆可泣鬼神。古人立言,不到泣鬼神处不休。今人水上棒,隔靴痒也。夜住承天寺大士殿中,见坟内所掘大士像,细腰梵容,惜以金帖之。

此外尚有朱世恩家乐等,不赘。

至天启、崇祯两朝,"四方歌曲皆宗吴门",北京的昆剧演出进入鼎盛期,无论是家班还是职业昆班,均盛况空前。这可从当时在北京做官的绍兴人祁彪佳所写的《祁忠敏公日记》"栖北冗言""役南琐记"两部分获得证据。"栖北冗言"系崇祯五年(1632)日记,其观剧情况如下:

四月二十六日:"予设席邀罗天乐……阅《珍珠衫》剧。"

五月十一日:"赴周嘉定招,观《陈双红》剧。"

五月十二日:"赴刘曰都席,观《宫花》剧。"

五月二十日:"至酒馆邀冯弓间……观半班杂剧。"

六月二十一日:"赴田康侯席,……观《紫钗》剧,至夜分乃散。"

六月二十七日:"赴张濬之席,观《琵琶记》。"

六月二十九日:"同吴俭育作主,仅邀曹大来、沈宪申二客观《玉盒》剧。"

七月初二日:"赴李金羲席,……观《迥文》剧。"

七月初三日:"赴朱佩南席,观《彩笺》半记及《一文钱》剧。"

七月初五日:"赴苗文兄招,……观《西楼记》。"

七月十三日:"……一鼓始赴之,观《异梦记》。"

七月十五日:"……邀呦仲兄代作主,予赴之,观《宝剑记》。"

七月十六日:"同席为朱佩南……观《蕉帕记》。"

七月十九日:"赴朱佩南招,观小戏如《弄瓦》等,技皆绝。"

八月初三日:"赴朱乐公招,……观《教子》剧。"

八月初十日:"赴田康宇席,……观《双珠》传奇。"

八月十三日:"至朱佩南席,……观戏数折。"

八月十五日:"赴同乡公会,……观《教子》传奇。"

八月二十五日:"至席……聚饮,观《拜月记》。"

八月二十七日:"赴同玄应席,……观《异梦记》。"

九月初十日:"午后与……皆吾乡旧公祖父母,观《祝发记》。"

九月二十二日:"赴黄水濂席,……观《明珠记》。"

九月二十六日:"赴孙湛然席,……观散剧。"

九月二十八日:"赴李侑□席,……观小童作《春芜记》。"

十月初九日:"赴李鹿昭席,……观《明珠记》。""赴刘訒韦席,……观《香囊记》。"

十月十二日:"赴金稠原席,……观《百花记》。"

十月十三日:"赴王铭韫度,……观《连环记》。"

十月十四日:"入公席,……观《檀扇记》。"

十月十五日:"赴金得之酌,观《红拂记》。"

十月二十日:"赴公席,……观《五福记》。"

十月二十二日:"赴夏忠吾、刘以升席,观《彩楼记》。"

十月二十四日:"赴王铭韫席,……观《八义记》。"

十月二十五日:"与俭育……及王铭韫观《石榴花记》。"

十月二十八日:"邀黄水濂……观《拜月记》。"

十一月十四日:"入陆园为同乡公钱……观《牡丹亭记》。"

十一月十五日:"赴张三羲席,……观《牡丹亭记》。"

十一月十八日:"入刘阆然席,……观《合纱记》。"

十一月二十日:"赴宋长元席,……观《玉合记》。"

十一月二十七日:"赴乔圣任席,……观《百花记》。"

十二月初二日:"入陆园邀金双南……观《桃符记》。"

十二月十六日:"赴陆园与阮旭青……观《绣襦记》。"

十二月二十三日:"予再邀颜茂齐及郑赵两兄观杂戏。"

十二月二十四日:"邀颜茂齐、王铭韫、郑赵两君共钦,观杂戏。"

十二月二十五日:"入贺圣寿……观《马陵道》剧,三鼓余归。"

上述共观剧44场,除去相同者及杂剧不计在内外,其余共计38个剧目。"役南琐记"系崇祯六年(1633)日记,

---

① 范景文:《范文公集》卷九《题米家童》,此据刘水云《明清家乐研究》第348页转引。

其观剧情况如下：

正月初八日："于陆园公……观《红拂记》。"

正月初九日："赴冯钟华席，……观《花筵赚》。"

正月十一日："午后，张华东师来，……观《西楼记》。"

正月十二日："就楼小饮，观《灌园记》，……观《唾红记》，月上乃归。"

正月十六日："赴吴俭育席，……观《弄珠记》。"

正月十八日："于真定会馆，……观《花筵赚》。"

正月十九日："于倪鸿宝寓，……观《葛衣记》"。

正月二十日："归，日旰矣，……邀文台仙……观《衣珠记》。"

正月二十一日："赴傅东渤、程我旋诸年伯席，与王丸里观《彩楼记》。"

正月二十二日："赴摺山会馆，……观《西楼记》。"

正月二十四日："赴吴金堂席，……观《梦磊记》。"

正月二十七日："赴倪鸿宝席，……观《石榴花记》。"

二月初三日："赴李金我、姜箴胜席，……观《鹔鹴记》。"

二月初七日："午后邀吴玄素，……观小优《狮吼记》。"

二月初八日："入吕园，……观《百顺记》。"

二月十二日："赴绍初阳席，……观《雄辩记》。"

二月十五日："席间邀张一戟来晤，观《香囊记》，客散已鸡鸣矣。"

二月十六日："赴彭让木、曾璃云席，……观《红梅记》。"①

上述共观剧 18 场，除相同者不计在内外，其余共计 17 种。

以上两年合计共观戏 62 场，55 个剧目。从演出场所看，绝大多数为士大夫们所设的筵席或在厅堂的红氍毹上，可见，这些戏班大当部分为家庭戏班。不见于《祁忠敏公日记》的家班当然还有不少，可惜绝大部分均不可考。可考者只有田弘遇、周嘉定、李国桢、李文全、薛濂等极少数家乐。

田弘遇，陕西人，寓居扬州江都。因其女被选为崇祯的贵妃而得宠，获封锦卫指挥等职。其家乐之盛况，史玄《旧京遗事》卷一称其"以园亭声伎之美，倾甲于都下，……诸妓歌喉檀板，辄自出帘下"；李清《三垣笔记》"崇祯"称其"歌姬罗列，曲度新奇，达旦，方启户出"；刘侗《灯市竹枝词》有"田家歌舞魏家浆，海淀园林恭顺香"之咏。田氏家乐艺妓，大多来自吴门昆伶，《旧京遗事》称"皇亲于辛巳年以进香普陀为名，道经吴门，渔猎金昌声妓无已，竟以此失欢皇上"可证。蓄有陈圆圆、顾寿、冬哥等名角。陈圆圆，原属江南名妓，色艺双绝，尤擅昆曲，后被田氏"挈去京师"，成为田氏家乐的重要成员。据邹枢《十美词纪》载其事曰："演《西厢》，扮贴旦红娘脚色。体态倾靡，说白便巧，曲尽萧寺当年情绪。常在予家演剧，留连不去。后为田皇亲以二千金酬其母，挈去京师。"②陈圆圆还一度成了田氏结纳吴三桂的饵儿，据陆次云《圆圆传》载："酒甫行，吴即欲去。畹屡易席，至邃室，出群姬调丝竹，皆殊秀。一淡装者，统诸美而先众音，情艳意娇，三桂不觉其神移心荡也。遽命解戎服，易轻裘，顾谓畹曰：此非所谓圆圆耶？"③冬哥则以歌唱驰名，《清稗类钞》称其"善讴，尤工南曲"；钱谦益《丙戌南还赠别故侯家妓人冬哥四绝句》之三曰："虹气横天易水波，卷衣秦女泪痕多。吹篪胜有侯家伎，记得邯郸一曲歌。"（《牧斋有学集》卷一）田氏家乐所演剧目今知有汤显祖的《紫钗记》，《祁忠敏公日记》崇祯五年六月二十一日载曰："赴田康侯席，……观《紫钗》剧，至夜分乃散。"

周嘉定家乐。周嘉定，名奎，原籍苏州，迁居河北大兴。出身贫寒，《旧京遗事》称："初，嘉定伯以穷售医，而医颇不售，家尤日穷。"后因其女入宫且封为皇后而得宠，被封为"嘉定伯"，亦以国丈身份下江南苏州一带，渔猎声妓置办家乐，以结纳四方官僚。钮琇《觚賸》"圆圆"条曰：

> 外戚周嘉定伯以营葬归苏，将求色艺兼绝之女，由母后进之，以纾宵旰之忧，且分西宫之宠。因出重赀购圆圆，载之以北，纳于椒庭。一日侍后侧，上见之，问所从来。后对："左右供御鲜同里顺意者，兹女吴人，且娴昆伎，令侍栉盥耳。"上制于田妃，复念国事，不甚顾，遂命遣还。故圆圆仍入周邸。

周氏于甲第设筵饯送吴三桂奉诏出镇山海关时，还出女乐佐觞，并把其中的陈圆圆献给吴三桂。同书载曰：

> 延陵方为上倚重，奉诏出镇山海，祖道者绵亘青门以外。嘉定伯首置绮筵，饯之甲第，出女乐佐觞。圆圆亦在拥纨之列，轻鬟纤屐，绰约凌云，每至迟声，则歌珠

---

① 祁彪佳：《祁忠敏公日记》，北京图书馆古籍珍本丛刊 20，书目文献出版社 2002 年版，第 593—638 页。
② 邹枢：《十美词纪》，《中华野史》清朝卷（二），泰山出版社 2000 年版，第 1632 页。
③ 陆次云：《圆圆传》，《中华野史》清朝卷（二），泰山出版社 2000 年版，第 138 页。

累累,与兰馨并发。延陵停卮流盼,深属意焉。……限迫即行,未及娶也。嘉定伯盛具衾滕,择吉送其父衷家。①

周氏家乐所演剧目,可考者有《陈双红》剧,故事不详,《祁忠敏公日记》崇祯五年五月十一日载曰:"赴周嘉定招,观《陈双红》剧。"

至于职业昆班,《祁忠敏公日记》所记虽然未见班名,但肯定存在,其中凡演出于下列公共场所:"公会",如崇祯五年八月十五日赴"同乡公会"观《教子》传奇;"公席",如崇祯五年十月十四日"入公席"观《檀扇记》;名园,如崇祯五年十一年十四日"入陆园"观《牡丹亭记》;会馆,如崇祯六年于"真定会馆"观《花筵赚》等。可肯定是职业戏班。其时职业昆班之数,小说《梼杌闲评》第七回有如下描写:

记得小时在家里有班昆腔戏子,那唱旦的小官唱得绝妙,至今有十四五年了,方见这位娘子可以相似。如今京师虽有数十班,总似狗哼一般。②

既说"五十班",又说"数十班",可见当时班社数量之可观。唯可考者极少,今知有"沈香班",据佚名《烬宫遗录》卷下载:"五年,皇后千秋节,谕沈香班优人演《西厢》五、六出,十四年演《玉簪记》一、二出。十年之中,止此两次。"③

南明弘光朝,内廷昆剧演出盛况未减,既有女乐,又有职业戏班。弘光迷于观剧,以至清兵渡江压境之时,仍"集梨园演剧,福王与诸内宫杂坐酣饮"(《鹿樵纪闻》卷上)。即位后,因忙于观剧,"百官入贺,王以演剧,未暇视朝"(《小腆纪年附考》卷八)。即位当年秋,"大内尝演《麒麟阁》传奇"(《枣林杂俎·女乐》);是年冬,"阮大铖以乌丝阑写己所作《燕子笺》杂剧进之"(《明通鉴》附壹附记壹下顺治元年)。《麒》《燕》二剧均为昆剧。

昆剧传入河北不迟于明末清初,时河北真定人梁清标(1620—1691)(字玉立,明崇祯十六年进士)致仕居家后蓄家乐自娱,清尤侗《悔庵年谱》康熙七年记梁氏家乐曰:"至真定,遇方郡村咸侍御,谒梁玉立清标宗伯,相约为河朔饮。家有女伶,晋阳妙丽也,善南音,每呼侑觞,侧鬟垂袖,宛转欲绝。宗伯命予填新词,因走笔成《清平乐》一剧,遂授诸姬习而歌之。"所谓"南音"当指昆曲。其家乐演员可考者有文玉、邢郎二人,文玉色艺皆佳,擅演《千金记》,清徐釚《词苑丛谈》卷九"悔庵赠文玉词"载:"梁司徒伎有名文玉者,最姝丽。尝装淮阴侯故事。悔庵于席上调南乡子词赠之云:'珠箔舞蛮靴。浅立氍毹宛转歌……'"④清乾隆中叶后,北京昆曲日趋不振,遂与弋腔合流,组成"昆弋班",流入河北保定、廊坊、唐山、石家庄、沧州、衡水、张家口等地,受当地语言、音乐等因素影响,形成了独特的"昆弋"流派和与"南昆"有着明显区别的"北昆"风格,故又有"高阳昆腔"等称谓。详见白云生《昆高腔十三绝》与市隐《昆弋源流考》。另据朱复等所撰《昆曲在河北》一文载,昆弋流入河北还有两个渠道:一是南方艺人沿大运河进京,途经河北,将昆曲传播在运河两岸,主要是沧州、廊坊地区的大码头;二是往来山陕的昆曲戏班,经大同太原过张家口在张宣一带演出,其在当地古戏楼留下的一些题壁可证。而流入河北的昆弋演员,则以原醇王府恩荣班人居多。醇王死后,恩荣班解体,演员们大都流入京东、京南的河北农村。⑤

(原载于《苏州教育学院学报》2018年第1期)

## 论民国时期知识阶层对北方昆曲传承的意义

邹 青

自昆曲艺术被联合国教科文组织评为"人类口述与非物质遗产代表作"以来,其传承脉络与生存状态受到社会各界的关注。民国时期,昆曲舞台表演艺术曾陷入岌岌可危的境地,而知识人士则视昆曲为中国古典文化的活态遗存,不遗余力地促成其薪火传承。他们或组织曲社拍曲踏戏,或撰写论著发扬曲学,或在各类学校开

---

① 钮琇:《觚賸》,上海古籍出版社1986年版,第69页。
② 无名氏:《梼杌闲评》,人民文学出版社1983年版,第73页。
③ 佚名:《烬宫遗录》,王文濡辑,《说库》下册,浙江古籍出版社1986年版。
④ 徐釚:《词苑丛谈》,上海古籍出版社1981年版,第201页。
⑤ 朱复、吴艳辉、张松岩:《昆曲在河北》(未刊)。

展曲学授受，在躬身昆曲传承的同时，也积极地向职业昆班和昆曲艺人伸出援手，在民国昆曲史上起到了举足轻重的作用。

民国时期昆曲舞台表演艺术的传承格局主要表现为以沪苏、京津为中心南北分峙，20世纪30年代即有"南为仙霓社，北则荣庆社"①之说。其间，南方"传"字辈艺人背后张紫东、贝晋眉等知识人士的扶持之功已为学界所周知；但是北方昆曲艺人背后的文人力量及其戏曲史意义尚没有得到足够关注。

昆曲兴起于江南，但至少在明万历年间已经传入北京。② 入清以后，昆曲在北京呈现出蓬勃的发展态势。清代后期，伴随着花部戏曲的兴起，职业昆班在北京的生存条件日益恶劣，宫廷和王府的昆剧艺人纷纷进入直隶中部组班谋生。③ 民国前夕，河北高阳、安新、玉田各县尚有阵容整齐的昆班流动演出，还有不少半职业的"昆弋子弟会"，北方昆曲一脉尚存。1917年，河北水灾泛滥，昆班报散者甚多，留下来的少数班社不得不重新探索昆曲在北京的生存之路，④"荣庆社"就在此时登上了北京天乐园的舞台。⑤ 北京、天津作为经济文化飞速发展的近代都市，教育事业和新闻事业尤为发达，吸引了全国各地的知识人士集中于此。他们在北方昆曲艺人重返北京戏剧市场的过程中，扮演了重要的角色。

## 一、指授曲唱

昆曲是以"曲"为本位的，曲家曲友的桌台清唱和伶人的舞台剧唱各有传承。在曲唱的水准上，一来由于文士曲家专注于曲唱的研磨，而昆剧艺人追求全面的舞台效果；二来昆曲文辞雅驯、格律严整、韵读有则，对唱曲者的文化修养有着较高的要求，因此，文士清曲家之曲唱一直代表了更高的水准，标志着曲唱的"规范"⑥，而艺人的曲唱则难免舛讹。民国时期，流转于河北乡间的北方昆曲艺人在唱念方面的问题更为突出，他们的曲唱甚至被时人讥称为"纰缪百出"的"讹体昆曲"⑦，韩世昌自己也曾明言：

> 乡村班社的唱法、唱腔，和曲谱本子上的工尺很多不一样。这是因为乡村班社老师傅多不识字，凭着口传心授，年长日久，走了样子……有些演员由于文化水平、技艺修养关系，"平仄"字念反、念错了的也颇不少，以讹传讹，因袭陈旧，慢慢唱念就不讲究了的情况也难免发生。⑧

而这一情况，伴随着民国时期知识人士的介入而有了明显的改观。1917年，曲家吴梅应蔡元培之聘，担任北京大学国文门教授，⑨在学生顾君义的"撺掇"下，吴梅来到天乐园看戏，其后正式收韩世昌为徒。⑩ 吴梅白天课务繁忙，韩世昌散戏以后至地安门吴梅寓所学曲，⑪初为每周二、五，后又改为每周一、三、五。⑫ 其间，北大学子担任了韩世昌学曲的保障工作，其骨干力量顾君义、王小隐、刘步堂、张聚增、侯仲纯、李存辅甚至被戏称

---

① 《三秋菊事记津门》，《申报》1938年12月10日，第16版。
② "万历三十八年庚戌……听吴优演《八义》"，袁中道著，钱伯城点校：《珂雪斋集》(下)，上海古籍出版社1989年版，第1179页。
③ 马祥麟：《北昆沧海忆当年》，中国人民政治协商会议天津市委员会文史资料研究委员会编：《天津文史资料选辑》第30辑，天津人民出版社1985年版，第129页。另如宫廷艺人李乐仲回乡丰润县办同合昆弋班(吴新雷主编：《中国昆剧大辞典》，南京大学出版社2002年版，第220页)；又如醇王府恩庆班艺人徐廷璧至滦州稻地镇办昆弋同庆班，后又至玉田县办益合班(孟昭林：《京东昆弋源流及其盛衰概述》，唐山戏曲志编辑部：《戏曲资料综合辑》，第21页)。
④ 马祥麟：《北昆沧海忆当年》，中国人民政治协商会议天津市委员会文史资料研究委员会编：《天津文史资料选辑》第30辑，天津人民出版社1985年版，第136页。韩世昌：《我的昆曲艺术生活》，中国人民政治协商会议北京市委员会文史资料研究委员会编：《燕都艺谭》，北京出版社1985年版，第20页。
⑤ 韩世昌：《我的昆曲艺术生活》，《燕都艺谭》，北京出版社1985年版，第20页。
⑥ 如"板，必依清唱，而后为可守；至于搬演，或稍损益之，不可为法"，见王骥德：《曲律》，湖南人民出版社1983年版，第109页。又如"变死音为活曲，化歌者为文人，只在'能解'二字"，见李渔：《闲情偶寄》，浙江古籍出版社2011年版，第48页。
⑦ 非禅：《戏剧杂说》，《晨报》1919年3月29日。
⑧ 韩世昌：《我的昆曲艺术生活》，《燕都艺谭》，北京出版社1985年版，第38页。
⑨ 吴梅：《仲秋入都别海上同人》，诗注"时洪宪已罢，废国学征余授古乐曲"。王卫民主编：《吴梅全集》作品卷，河北教育出版社2002年版，第27页。
⑩ "那时吴瞿庵(梅)先生还没听过我的戏，吴瞿庵先生眼界很高，对音律非常讲究，由于顾君义的撺掇，吴先生也来看我的戏了。那天我和侯益太唱的是《琴挑》，听以后，吴先生认为我有前途，可造就。吴先生对侯益隆的戏也很赞许。"韩世昌：《我的昆曲艺术生活》，《燕都艺谭》，北京出版社1985年版，第22页。
⑪ 韩世昌：《我的昆曲艺术生活》，《燕都艺谭》，北京出版社1985年版，第17—18页。
⑫ 《韩世昌习曲记》，转引自刘静：《韩世昌与北方昆曲》，河北教育出版社2010年版，第34页。

为"韩党北大六君子":

> 那时我去学戏通常是由顾君义给联系,他先到吴家约好吴先生,然后打电话告诉我,我学戏的计划安排都由他制定,所以有人称他是我的"教育部"。当时帮我搞交际的是刘步堂;协助我们先生侯瑞春计划财务的是张聚增;王小隐帮我写文字、稿件;侯仲纯照料一些业务,交通联络是李存辅。这就是所谓"韩党北大的六君子"。①

吴梅为韩世昌拍习了《西厢记·拷红》《桃花扇·寄扇》《吴刚修月》以及《牡丹亭》中的一些折子戏,②为其仔细订正了《游园惊梦》③。除了正式拜师的韩世昌之外,一起学曲的还有侯益隆等④。韩世昌在学习《拷红》一折之后,马上将其搬上舞台,上座达五六百人之多。⑤1922年吴梅赴东南大学任教,但是他们的师生之谊并未终止。1936年韩世昌、白云生至南京演出,吴梅不仅继续向韩世昌授曲,还另收白云生为弟子,悉心教授。20余日间,吴梅为白云生拍习了《西楼记》中的《玩笺》《错梦》和《长生殿·偷曲》《桃花扇·题画》⑥,白云生因初次向吴梅学曲,"尽十四遍,粗能上口"⑦,足见吴梅授曲之悉心。

除了吴梅之外,时任北京大学音乐会昆曲组导师⑧的南方曲家赵子敬也是韩世昌的教师。韩世昌与赵子敬结识于吴梅先生的拜师宴⑨。由于吴梅先生课业繁忙,韩世昌开始向赵子敬学曲。韩世昌本来住在紫竹林,为了学戏方便,与赵子敬先生一起搬至德泰皮店,⑩朝夕受教,直至赵子敬去世,前后长达7年之久⑪。在这7年间,韩世昌学习了《折柳》《阳关》《扫花》《三醉》《跪池》《三怕》《痴梦》《庵会》《借扇》《送京娘》《翡翠园》等众多折子戏。⑫

此外,李翥冈、红豆馆主、童曼秋等曲家也曾向北方昆曲艺人传艺。李翥冈在看了韩世昌的《藏舟》之后,主动授以身段,传授他自身的表演路数。⑬1911年,北方曲家红豆馆主爱新觉罗·溥侗在北京西单牌楼西侧的旧刑部街路北廿一号意园别墅内成立了言乐会,每周日下午活动。其间,韩世昌、白云生常来言乐会向红豆馆主请教问业,侯玉山等也曾参与其中。⑭还有荣庆社的马祥麟也得到新闻人士张季鸾、马诗罦、书法家孟广慧、吴梅弟子王西徵等先生的帮助和指点,曲家童曼秋曾为其拍习《折柳阳关》,还与他合唱过《絮阁》《小宴》和《瑶台》⑮。

曲家对于北方昆曲艺人的指点是卓有成效的,除了演出剧目的增多之外,主要功绩在于艺术水准的大幅提高。这在受益最多的韩世昌身上体现得最为明显。韩世昌初到北京之时"能戏既少,技亦平常"⑯,也不是荣庆社的台柱,"碌碌与绛灌为伍,顾曲家亦不甚注意焉"⑰,甚至还因其来自河北乡间而被讥为"婢学夫人"而"未登大雅之堂"。⑱但是在吴梅、赵子敬等先生的精

---

① 韩世昌:《我的昆曲艺术生活》,《燕都艺谭》,北京出版社1985年版,第23页。
② 韩世昌:《我的昆曲艺术生活》,《燕都艺谭》,北京出版社1985年版,第22—23页。
③ 韩世昌:《我的昆曲艺术生活》,《燕都艺谭》,北京出版社1985年版,第62页。
④ "我那时正和吴先生学《吴刚修月》,同学的有侯益隆",韩世昌:《我的昆曲艺术生活》,《燕都艺谭》,北京出版社1985年版,第61页。
⑤ 韩世昌:《我的昆曲艺术生活》,《燕都艺谭》,北京出版社1985年版,第22—23页。
⑥ 王卫民主编:《吴梅全集·日记卷》(下),河北教育出版社2002年版,第823—832页。
⑦ 王卫民主编:《吴梅全集·日记卷》(下),河北教育出版社2002年版,第831页。
⑧ 《本校布告:乐理研究会昆曲门导师赵子敬先生启事》,《北京大学日刊》1918年第278期。
⑨ 韩世昌:《我的昆曲艺术生活》,《燕都艺谭》,北京出版社1985年版,第22—23页。
⑩ 韩世昌:《我的昆曲艺术生活》,《燕都艺谭》,北京出版社1985年版,第23—24页。
⑪ 韩世昌:《我的昆曲艺术生活》,《燕都艺谭》,北京出版社1985年版,第38页。
⑫ 韩世昌:《我的昆曲艺术生活》,《燕都艺谭》,北京出版社1985年版,第23页,38页。
⑬ 韩世昌:《我的昆曲艺术生活》,《燕都艺谭》,北京出版社1985年版,第26页。
⑭ 侯玉山口述,刘东升整理:《优孟衣冠八十年》,中国戏剧出版社1988年版,第193页。
⑮ 马祥麟:《北昆沧海忆当年》,中国人民政治协商会议天津市委员会文史资料研究委员会编:《天津文史资料选辑》第30辑,天津人民出版社1985年版,第140页。
⑯ 露厂:《韩世昌之〈翡翠园〉》,《春柳》1919年第6期。
⑰ 大都:《韩世昌成功史》,王卫民先生摘自吴梅藏书《朝野新声太平乐府》,王卫民:《吴梅先生与北方昆剧》,《艺术百家》1994年第3期。
⑱ 大都:《韩世昌成功史》,王卫民先生摘自吴梅藏书《朝野新声太平乐府》,王卫民:《吴梅先生与北方昆剧》,《艺术百家》1994年第3期。

心订正之下,韩世昌开始修正河北乡间唱曲的舛讹,在曲唱的规范性上有了质的飞跃:

> 如《刺虎》,我原来是和侯瑞春先生学的,"赤紧的蠢不喇沙叱利"这一句,我学的时候赶板尺寸快,没有节奏,经赵先生订正后,有了板眼,节奏清楚了。《思凡》、《琴挑》、《佳期》、《学堂》、《游园惊梦》等许多曲子也经过赵先生的订正……在唱法、唱腔、念字等方面,我原先学的不正确的地方,赵子敬先生都给我指正过来。①

在众多知识人士如此悉心的指点之下,韩世昌的演出水平有了显著的提高,1919年《春柳》刊出《韩世昌之〈翡翠园〉》一文,提及韩世昌在吴、赵二位先生的指点下,"悉心领悟,技乃大精。今岁连观其《翡翠园》《痴梦》《游园惊梦》《小宴》《闹学》等戏,已非初来时光景。念白清楚,字眼分明,歌唱悠扬,耐人寻味,做戏尤能曲意揣摩,适合分际"②。这样令人耳目一新的风范,使得来自河北乡间的韩世昌逐步向所谓"姑苏正昆",甚至是度曲家的水平靠近,并由此得到清曲家的普遍认可,韩世昌自己也说过:"老顾曲家和懂音韵学的教授学者们对我的唱念吐字,一般地都首肯。我不能不感谢吴瞿庵先生和赵子敬先生。"③

## 二、支持演出

晚清昆班之所以从北京退出,其直接原因是演出市场萧条,因此知识人士在指点艺人技艺的同时,也直接支持了昆班的演出和运营,最基本的方式就是到场观剧,活跃其演出市场。1917年荣庆社初到北京之时,北大的高阳籍学生侯仲纯、刘步堂闻得河北昆班在京演出,便在课余时间去天乐园听曲,"与顾红叶、王小隐诸君,日往捧场,不遗余力"④,其中王小隐更是痴迷,甚至为此耽误了考试。⑤ 蔡元培也雅爱昆曲,常忙里偷闲到天乐园看荣庆社的戏:"听时必坐楼上包厢,台下常有顾君义他们在听戏。所以有人对蔡说:'楼下掌声,皆高足所为'。"⑥吴梅还与高步瀛等北京教育界人士组成赏音社,每隔两星期就到剧场观看韩世昌、侯益隆和郝振基的折子戏。⑦ 马祥麟曾听其父马彩凤谈及荣庆社初到北京演出的场景:"观众可分为两大部分:一部分是在京的高阳布商,一部分是北京大中学校师生……收入还是比较可观的。"⑧可见荣庆社最初能够在北京站稳脚跟,与知识人士的支持密不可分。

1919年,荣庆社赴上海丹桂戏院演出一个月,这一个月正值全福班濒临报散而昆剧传习所学生尚未出科之时,因此南方曲家、曲友对于荣庆社的南下演出备加珍视。曲家李翥冈、徐凌云、潘祥生等每天都到剧场观戏,曲家们几乎天天举办曲会招待北方昆曲艺人,"常常一聚就是百八十人",徐凌云的寓所徐园常常笙歌不绝。韩世昌也说:"我们在上海虽然演出日子不多,但收获不小,艺术方面的,精神鼓励方面的,可谓满载而归。"⑨正是知识人士构成了北方昆班演出的重要观众群,当时常常出现全场观众持书观剧的场景,被传为美谈。

> 天乐园之昆班,近日营业非常发达,每日上座均满,后至且无隙地。座客多有携带《缀白裘》等书,以资参考者,昆曲果能自此中兴,诚戏曲界之好气象也。⑩

> 全院观众,除自带曲谱者外,多手持该项曲词一份,且听且看,对证研究。近年来昆曲之受人注意,于此可以想见矣。⑪

民国时期,报社、杂志社和电台是知识人士汇集之所。他们充分利用职务之便,不遗余力地为北方昆曲艺人宣传广告。吴梅和黄侃曾送韩世昌一个别号——"君青"⑫,1918年北大学子即以此为名组织了"青社",专门

---

① 韩世昌:《我的昆曲艺术生活》,《燕都艺谭》,北京出版社1985年版,第38页。
② 露厂:《韩世昌之〈翡翠园〉》,《春柳》1919年第6期。
③ 韩世昌:《我的昆曲艺术生活》,《燕都艺谭》,北京出版社1985年版,第38页。
④ 大都:《韩世昌成功史》,王卫民先生摘自吴梅藏书《朝野新声太平乐府》,王卫民:《吴梅先生与北方昆剧》,《艺术百家》1994年第3期。
⑤ 韩世昌:《我的昆曲艺术生活》,《燕都艺谭》,北京出版社1985年版,第21页。
⑥ 韩世昌:《我的昆曲艺术生活》,《燕都艺谭》,北京出版社1985年版,第21—22页。
⑦ 柳遗:《东篱轩杂缀》,《申报》16840号,1920年1月4日,14版。
⑧ 马祥麟:《北昆沧海忆桑田》,中国人民政治协商会议天津市委员会文史资料研究委员会编:《天津文史资料选辑》第30辑,天津人民出版社1985年版,第136—137页。
⑨ 韩世昌:《我的昆曲艺术生活》,《燕都艺谭》,北京出版社1985年版,第27页。
⑩ 张聊公:《听歌想影录》,天津书局1941年版,第112页。
⑪ 刘炎臣:《荣庆昆弋班之第一晚》,《益世报》1935年9月8日。
⑫ 韩世昌:《我的昆曲艺术生活》,《燕都艺谭》,北京出版社1985年版,第2页。

为韩世昌及荣庆社做宣传;刘步堂专为之出版了10期专刊《君青》,"刊列词曲,每日于剧场分送,竭力提倡,迄由是世昌始引露头角,闻名社会,往观者络绎不绝"①。王小隐在北大毕业之后成为京津一带著名的报人,在《北洋画报》《东方时报》《益世报》等报刊任职或撰稿,任职期间为北方昆曲艺人多加宣传。② 1928年韩世昌在访日演出期间随时与王小隐鸿雁传书,报告演出剧目与演出状况,王小隐再在《北洋画报》上发表,形同"实况转播"③。此外,傅惜华也在其主编的《北京画报》上为韩世昌广为宣传,还曾为其赴日演出出版"韩世昌东游纪念号"④;韩世昌、白云生等人组成的祥庆社赴长沙大戏院演出,湖南大学中国文学会印了纪念特刊⑤;天津《大公报》主笔张季鸾也常发表荣庆社的演出剧目和动态⑥。

南方的新闻从业者也对北方昆曲艺人多有帮助。1936年底至1937年年初,韩世昌、白云生等赴南京演出,适逢西安事变,时局紧张。吴梅认为"拉拢报纸鼓吹,或有把握",便邀请从事新闻行业的郭冷厂、张恨水等人探讨北昆艺人南京演出事宜。张恨水时任南京人报社社长,拟定专门出一期特刊,不仅报道韩世昌、白云生等人的演出,还将所演《铁冠图》曲文印出,由吴梅题签撰稿。⑦

民国时期,电台也是知识人士为北方昆曲艺人宣传的平台。1937年,王益友经曲友庞瀍江介绍,每周六在天津青年会广播电台播送两折折子戏,并由电台支付车马费。⑧ 北方昆曲艺人的演出剧照也多由知识人士拍摄,《北洋画报》中刊发的韩世昌剧照多由王小隐提供。吴梅弟子王西徵与北方昆曲艺人往来频繁,曾出资为荣庆社制作舞台天幕,⑨还曾为荣庆社马祥麟、高景山等艺人拍摄了40多张剧照。傅惜华与傅芸子兄弟都是韩世昌的戏迷,傅惜华在台前"曲谱拍板,每段必大喝彩",傅芸子则在后台为韩世昌摄影。⑩这不仅对演出的宣传大有裨益,也为北方昆曲艺术保存了珍贵的艺术史料。⑪

以上是知识人士对北方昆班和艺人演出的支持,知识阶层一方面构成了主要的观众群体,是其演出市场的重要保证,另一方面也利用各种媒体提高了昆曲的社会关注程度。此外,知识人士还探索更为全面、彻底的举措支持北方昆曲艺人的演出。1933年⑫,刘半农发起组织了昆弋学会,其宗旨为"(一)提倡研究昆曲弋腔;(二)指导编演昆弋;(三)介绍昆弋团体到国外旅行公演;(四)维持昆弋团体",参与者有许之衡、顾随、马叔平、余上沅、郑振铎、孙楷第等。⑬ 然而可惜的是,"由于学会的经费不足,无专职工作人员,仅流于一般的学术探讨,未见成果"⑭。韩世昌也说:"这个会我也去过。到了一九三四年半农先生感染时疫逝世,这个会便没人提倡了。"⑮但是知识阶层探索的精神和历程是值得肯定的。

## 三、周济生活

20世纪20年代可以说是韩世昌等北方昆曲艺人演艺事业的高峰,荣庆社已经完全在北京站稳了脚跟,随着收入的增长,艺人们之间的嫌隙也越来越大,"钱"的

---

① 大都:《韩世昌成功史》,王卫民先生摘自吴梅藏书《朝野新声太平乐府》,王卫民:《吴梅先生与北方昆剧》,《艺术百家》1994年第3期。
② 如隐:《韩世昌抵东后之与论——青木教授之〈昆曲剧韩世昌〉》,《北洋画报》1928年5卷239期。
③ 《韩世昌自日本西京南禅寺寄》,《北洋画报》1928年5卷236期。
④ 《北京画报》1928年10月27日报道,转引自张蕾:《傅惜华与韩世昌》,《中国戏曲学院学报》2013年增刊。
⑤ 吴新雷主编:《中国昆剧大辞典》,南京大学出版社2002年版,第226页。
⑥ 马祥麟:《北昆沧海忆桑田》,中国人民政治协商会议天津市委员会文史资料研究委员会编:《天津文史资料选辑》第30辑,天津人民出版社1985年版,第141页。
⑦ 王卫民主编:《吴梅全集·日记卷》(下),河北教育出版社2002年版,第824页。
⑧ 陈宗枢:《王益友与一江风曲社》,《津昆通讯》2003年总第18期。
⑨ 吴新雷:《中国昆剧大辞典》,南京大学出版社2002年版,第439页。
⑩ 涤秋:《城南一日》,《北洋画报》1927年9月7日。
⑪ 吴新雷主编:《中国昆剧大辞典》,南京大学出版社2002年版,第288页。
⑫ 韩世昌在《我的昆曲艺术生活》中回忆称昆弋学会成立于1923年,吴新雷先生主编之《中国昆剧大辞典》称其成立于1933年。事实上刘半农于1920年赴法深造,1925年才回国任北京大学文学系教授,韩世昌的回忆应有误。吴新雷主编:《中国昆剧大辞典》,南京大学出版社2002年版,第288页。
⑬ 韩世昌:《我的昆曲艺术生活》,《燕都艺谭》,北京出版社1985年版,第40页。
⑭ 吴新雷:《中国昆剧大辞典》,南京大学出版社2002年版,第288页。
⑮ 韩世昌:《我的昆曲艺术生活》,《燕都艺谭》,北京出版社1985年版,第40页。

因素直接导致了荣庆社的分裂。① 1935年,荣庆社一分为二,马祥麟和侯永奎继承了荣庆社的班牌,侯瑞春、韩世昌、白云生、魏庆林、侯玉山等另参加了祥庆社。两个昆班分庭抗礼,极大地内耗了北方昆曲的力量。同时,韩世昌已年届不惑,"牙开始掉了,嗓子也一天不如一天"②,这位曾经的"昆伶大王"风光不再。再加上战争的重创,北方昆曲艺人普遍陷入困顿的境地,1939年"韩世昌、白云生等率祥庆班在北京各戏院出演,上座甚惨,几不能维持团体生活"③。更为凄惨的是,1939年秋天,天津遭遇大水灾,进而诱发疫病,一共才有50多人的荣庆社竟有29人病亡④,给北方昆曲表演艺术以致命的打击。北方昆班岌岌可危,艺人们的生活更是无着。1940年,《三六九画报》中发表了一篇名为《韩世昌说》的文章,发出了无奈的感慨:"昆弋班是完了。改行的改行,教戏的教戏,做工的做工……韩世昌说:'我们这行是要了饭了!'"⑤

在这种情况下,一些关注昆曲命运的人士频繁在报刊上探讨北方昆班的命运,先后发表了《今秋北方昆曲老伶多不幸》《昆曲界的危难,穷途何至如此?!》⑥、《昆曲大王韩世昌将脱下歌衫欤? 主因:全班经济陷于无法维持》⑦、《韩世昌极度消极,伤心人别有哀曲》⑧、《陶小廷流为丐伍》⑨、《韩世昌的近况:将有"两下锅"的组织》⑩、《昆曲班冰消瓦解,韩世昌感慨无量,昆曲班主要角色多改学皮黄矣》⑪、《对话韩世昌与昆曲——希望他们重整旗鼓,振起精神再接再厉》⑫、《有感于韩世昌赴津》⑬、《昆曲合作在天津——美哉善哉韩君青知音何在? 时也命也白老板夫复何言》⑭《昆曲今年可望抬头——韩李在京合作演出甚受欢迎,郝振基仍健在将可来津演唱》⑮等文章,或对北方昆曲的困顿境地加以同情,或鼓励北方昆曲艺人振奋精神,或号召社会各界人士加以援助。

有谓昆曲之盛衰,实关于文化之进退,然则今日韩之郁悒不得志,乃为文化不振之先声乎。果如是,不必悲韩之迍邅,应为中国文化前途放声一哭也。如有有志之士,谋振兴文化,而图保存国粹者,则盍仿古人市马骨而来千里马之法,则以提倡昆曲为始,提倡昆曲,则困顿中之韩世昌,应加以援助,以勉后之学者。⑯

这些报道对韩世昌等艺人困窘境遇的改善是有效果的,据韩世昌回忆:"当时报上登出我有断炊之虞,居然有不知名的二位,一位往德泰皮店门口送了一袋面,一位送来了几十斤小米,不留姓名,让德泰伙计交给我。"⑰此外,一些支持韩世昌的学者、曲友也开始直接伸出援手:

祖父(按:陆宗达)雅好昆腔,朱家潘先生在与我闲谈中说:"你爷爷在什刹海边上一座院落里租了两间房子,挺宽敞豁亮的,这些喜好昆剧的人常在那儿聚……常去的人有那些昆剧名演员,如侯益隆、韩世昌、白云生、马祥麟等,你爷爷和他们都很好,对他们时常有些周济。比如侯益隆得春瘟,住院治病,全是你爷爷掏钱,韩世昌、白云生他们都受过你爷爷的接济,其实你爷爷也没多少钱,不过他不在乎。"⑱

---

① 马祥麟:《北昆沧海忆当年》,中国人民政治协商会议天津市委员会文史资料研究委员会编:《天津文史资料选辑》第30辑,天津人民出版社1985年版,第141—142页。
② 韩世昌:《我的昆曲艺术生活》,《燕都艺谭》,北京出版社1985年版,第63页。
③ 芷公:《今秋北方昆曲老伶多不幸》,《十日戏剧》1939年2卷23期。
④ 侯玉山口述,刘东升整理:《优孟衣冠八十年》,中国戏剧出版社1988年版,第89页。
⑤ 《韩世昌说》,《三六九画报》1940年6卷11期。
⑥ 止戈:《昆曲界的危难,穷途何至如此?!》,《立言画刊》1939年56期。
⑦ 万不通:《昆曲大王韩世昌将脱下歌衫欤? 主因:全班经济陷于无法维持》,《立言画刊》1940年88期。
⑧ 小渔:《韩世昌极度消极,伤心人别有哀曲》,《立言画刊》1940年105期。
⑨ 《陶小廷流为丐伍》,《申报》23902号,1940年9月17日,12版。
⑩ 《韩世昌的近况:将有"两下锅"的组织》,《三六九画报》1940年6卷5期。
⑪ 探马:《昆曲班冰消瓦解,韩世昌感慨无量,昆曲班主要角色多改学皮黄矣》,《立言画刊》1941年124期。
⑫ 《对话韩世昌与昆曲——希望他们重整旗鼓,振起精神再接再厉》,《三六九画报》1941年12卷8期。
⑬ 雁声:《有感于韩世昌赴津》,《三六九画报》1942年14卷7期。
⑭ 《昆曲合作在天津——美哉善哉韩君青知音何在? 时也命也白老板夫复何言》,《立言画刊》1944年286期。
⑮ 《昆曲今年可望抬头——韩李在京合作演出甚受欢迎,郝振基仍健在将可来津演唱》,《游艺画刊》1944年8卷2期。
⑯ 西娴:《因昆曲之不振兴:谈到韩世昌谢绝舞台》,《立言画刊》1940年92期。
⑰ 韩世昌:《我的昆曲艺术生活》,《燕都艺谭》,北京出版社1985年版,第65页。
⑱ 陆昕:《祖父陆宗达及其师友》,人民文学出版社2012年版,第33—34页。

除了直接的经济援助之外,对于北方昆曲艺人帮助尤力的,是曲社为昆剧艺人提供了新的职业。依据曲社惯例,曲社的组织者(通常为曲家)聘请专门的教师(称"拍先")带领曲友学曲踏戏,拍先不是一般的昆剧艺人,而是专门以教曲为业的曲师。① 民国时期职业昆班不振,不少昆剧艺人流离失所,因此曲社也开始聘任艺人为拍先,京津两地的曲社也不例外,这为北方昆曲艺人提供了新的职业和收入来源。如北京赏音社聘请韩世昌、郝振基、侯益隆为教师②,北京醉韶社聘请侯瑞春、田瑞庭拍曲教唱③,天津南开中学曲社聘请陶显庭为导师④。王益友自从退出舞台之后一直在天津以教曲为生,先后在汇文中学彩云社、女师范曲社、一江风曲社、工商曲社、七馆曲社等曲社教曲⑤。韩世昌应傅惜华之邀在国剧学会昆曲研究会教身段,又应陆宗达先生之邀在中国大学教昆曲,1942年前后这两处教曲的收入构成了韩世昌全家的所有生活来源⑥。可以说,在民国的最后10年,知识阶层的帮助既周济了北方昆曲艺人的生活,也延续了艺人们的艺术生命。

## 四、扶持行动对昆曲艺术传承的意义

综上所述,民国时期知识阶层向北方昆曲艺人伸出援手,其援助方式主要有三:其一,纠正艺人唱曲的舛讹,全面提升其艺术水准;其二,观剧捧场、媒体宣传、组织学会,积极支持昆班的演出;其三,为辍演艺人提供谋生途径和直接的经济援助。在这些伸出援手的知识人士中间,更不乏蔡元培、爱新觉罗·溥侗、吴梅、刘半农、张恨水、陆宗达、傅惜华等在各个领域成绩卓著的知名人士。他们用大量的报道、论著、影像为其保存艺术史料,不遗余力地延续昆曲艺人的艺术生命,使得职业昆班在被各种因素阻断生存之路之后,还能在新的历史条件下恢复元气、继续传承。新中国成立后组建的北方昆曲剧院,也正是以韩世昌、白云生、侯永奎、马祥麟这些被知识人士扶持甚至接济过的北方昆曲艺人为核心梯队的。今天活跃在昆剧舞台上的艺术家和演员,还有很大一部分是他们的弟子或再传、三传甚至四传弟子。从这个意义来说,民国时期知识阶层实现了挽救昆曲舞台表演艺术的初衷。

民国知识阶层是以平等互重的态度与昆曲艺人们交往的,这是殊为可贵的。在中国传统社会,词曲本属"小道",是士大夫阶层正业之余的雅玩,是文人才子逞才的工具,他们是不屑于与艺人平等交往的。而民国时期不少知识人士则将"昆曲之盛衰"与"文化之进退"联系在一起,视唱曲踏戏为光明正大的艺术实践,视韩世昌等昆曲艺人为昆剧传承的文化使者。吴梅先生曾数次赠诗寄语韩世昌和白云生,"漫道西昆无俊赏,万人空巷看双卿"⑦,从中可以明显地感受到吴梅对他们寄予的厚望。韩世昌也说:"他们对于昆曲传统艺术的爱护,可算是忠心耿耿。"⑧曹锟掌权时,有一名国会议员也名"君青",他认为与伶人同名"明珠薏苡,不可不辨",见王小隐与韩世昌交好,便致信王小隐让他转告韩世昌更改艺名,王小隐"立函驳斥,指为妄言,将函披露报端,轰动京市"。⑨ 这种文人与艺人之间平等对话、相互尊重的态度在中国戏曲的历史上也是可圈可点的。

更为重要的是,知识阶层的援助对民国时期昆曲舞台表演艺术的传承格局产生了影响。荣庆社初入北京之时,吴梅称之为"高阳班"⑩,张聊公称之为"高腔班"⑪。高腔和昆腔虽都歌南北曲,本质上属于同一类戏剧,但是在审美趣味上有雅俗之分,从更本质的角度来说是在艺术规范上有宽严之别。从"高腔班"之类的称呼可见,此时荣庆社的舞台演出在艺术规范上是比较粗糙的。正是由于其主要观众群体是对雅部昆腔抱有情感的文人墨客,因此荣庆社对艺术规范的重视程度越来

---

① 沈传芷:《笛情琐忆》,中国人民政治协商会议江苏省委员会文史资料研究委员会编:《江苏文史资料选辑》第14辑,江苏人民出版社1984年版,第38页。
② 吴新雷主编:《中国昆剧大辞典》,南京大学出版社2002年版,第288页。
③ 吴新雷主编:《中国昆剧大辞典》,南京大学出版社2002年版,第288页。
④ 吴新雷主编:《中国昆剧大辞典》,南京大学出版社2002年版,第291页。
⑤ 熊建吾:《半个世纪以来天津昆曲曲社述略》(上),《津昆通讯》1982年第1期。
⑥ 韩世昌:《我的昆曲艺术生活》,《燕都艺谭》,北京出版社1985年版,第64页。
⑦ 王卫民主编:《吴梅全集·日记卷》(下),河北教育出版社2002年版,第832页。
⑧ 韩世昌:《我的昆曲艺术生活》,《燕都艺谭》,北京出版社1985年版,第41页。
⑨ 爱萍室主:《两个韩世昌》,《十日戏剧》1938年1卷27期。
⑩ "京师自乱弹盛行,昆调已成绝响,吾了已寓京,仅天乐园有高阳班,尚奉演南北曲"。王卫民主编:《吴梅全集·日记卷》(上),河北教育出版社2002年版,第35页。
⑪ 张聊公:《听歌想影录》,天津书局1941年版,第112页。

越高，开始以演出雅正规范的昆曲为目标。对此，张聊公曾有细致的描述："惟天乐园之班底，本为高腔班，而兼演昆曲者，故称昆弋班，明其非纯粹之昆班也，近因昆曲极受台下欢迎，而高腔则常遭座客之厌恶，后台揣摩社会心理，多排昆曲。"①

在知识阶层的影响和指授下，韩世昌为首的北方昆曲艺人逐渐体认到昆曲舞台表演艺术的严谨与成熟，从有浓郁河北乡间风格的所谓"讹体昆曲"逐渐向"姑苏正昆"的水平靠拢，吴梅先生甚至赞美其若干折目"较苏班为佳"②，这意味着北方昆班在艺术水准上有着长足的进步。在知识人士的精心雕琢、广为宣传之下，韩世昌以"昆剧大王"③的身份誉满大江南北，成为蜚声国际的昆曲表演艺术领军人物，甚至可以与梅兰芳比肩而论，时人评之"风头之健，不逊于伶王梅兰芳"④；"自梅兰芳赴日演艺之后，吾国名伶能继踵比美者，唯韩而已"⑤。韩世昌超越昆剧艺术的领域而成为全国戏剧界的知名艺术家，无疑是对昆曲市场的极大振奋，当时甚至有"昆剧亦赖韩之支柱而得中兴"⑥之说。

由此，原本唱着"讹体昆曲"的"高腔班"脱颖而出⑦，与得"姑苏四大名班"一脉真传的"传"字辈比肩而立，构成了民国时期昆曲舞台表演艺术以沪苏、京津为中心南北分峙的传承格局。1938年《申报》曾有"晚近昆曲，日趋没落，其硕果仅存者，南为仙霓社，北则荣庆社"⑧之说，无论是从北方昆班的艺术水准还是从其社会影响力而言，这样的评价都是当之无愧的，也是与知识阶层的勉力扶持密不可分的。可以说，包括南方"传"字辈艺人在内，知识阶层对昆曲艺人的扶持行动直接影响了民国时期昆曲舞台表演艺术的传承格局。

由此可见，昆曲作为一种民族艺术的生存和延续，实有赖于知识阶层的积极参与。近60年来，昆曲被视为一种舞台表演艺术，是300多个"剧种"中的一个。在学术研究中，昆剧艺人之多寡、职业昆班之存亡常被视为衡量昆曲史兴衰的决定性因素；在实际传承中，昆剧院团和演员受到更多的支持和关注，而曲社和文人曲家被视为昆曲传承的"业余力量"。

我们今日回顾过往的历史，并非仅在指出知识阶层扶持昆剧艺人的客观史实，而是借此反思当下昆曲传承的生态环境问题。我们认为只有回到以知识阶层为主导的文化生态中，作为民族文化的昆曲才有可能得到更好的传承和发展。

（原载于《南大戏剧论丛》第十四卷）

## 《南北词简谱》的谱式渊源及特点
### ——兼论传统格律谱对当代新编昆剧的意义

刘 玮

吴梅作为近代曲学大师，留下了丰富的戏曲论著及传世剧作。目前学界对他的戏曲理论研究主要聚焦于《顾曲麈谈》《曲学通论》等著作，对《南北词简谱》则明显关注不够，其实无论是吴梅本人，抑或他门下高足，均对该谱甚为看重⑨。它不仅奠定了吴梅一代曲学大师的崇高地位，还被称为"古典戏曲格律谱的殿军之作"（周

---

① 张聊公：《听歌想影录》，天津书局1941年版，第112页。
② 王卫民主编：《吴梅全集·日记卷》（上），河北教育出版社2002年版，第35页。
③ "时人尊称之为昆剧大王，亦非溢誉。"《关于韩君青》，《半月戏剧》4卷10期。
④ 《对话韩世昌与昆曲……希望他们重整旗鼓，振起精神再接再厉》，《三六九画报》1941年12卷8期。
⑤ 张聊公：《君青小传》，《半月戏剧》第4卷第10期。
⑥ 《关于韩君青》，《半月戏剧》第4卷第10期。
⑦ 吴新雷主编：《中国昆剧大辞典》，南京大学出版社2002年版，第224—238页。
⑧ 《三秋菊事记津门》，《申报》23269号，1938年12月10日，第18版。
⑨ 1939年春吴梅先生病逝前夕将手定稿本托付给门下弟子卢前，"往坊间所出版诸书，听其自生自灭可也。惟《南北谱》为治曲者必需，此则必待付刻者"。先生门下弟子王季思曾评价道："戏曲创作如《风洞山传奇》、《惆怅爨》杂剧，颇自珍贵，然大抵案头之作，曲高和寡，当日之言谈之间，已有枉抛心力之慨。理论著作多数属于课堂讲义，少数出于书商约稿，虽蹊径独辟，精义时见，而急就成章，疏漏在所难免。独《南北词简谱》十卷，乃先生竭毕生心力，总结明初以来各家曲谱，广引金元杂剧、散曲、明清传奇，加以比较、归纳、分析、疏通之作。先生平日最所自矜，并世亦无与抗手。"季思先生引文出自《〈南北词简谱〉前记》，刊于《艺术百家》1989年第4期。

维培233）。鉴于其是近代最后一部私人编纂的南北曲格律谱，本文试厘清《南北词简谱》的谱式渊源，概括其主要特色，重新定义它对昆剧创作乃至保护传承的重要意义。

## 一、《南北词简谱》的谱式渊源

有别于个人独创的书籍，曲谱在编纂过程中往往采用"世代积累型"的成书模式，即后出曲谱大多是在前代作品的基础上增订修补或删繁裁减而成，因此，大部分曲谱都有其继承衍变的裔派关系，《南北词简谱》也不例外。

1. 《南北词简谱》之裔派关系

在《南北词简谱》卷首"诸家论说"一栏中，吴梅列举了参照的5部前人曲谱：

杂采《太和正音谱》《宗北归音》《啸余》旧谱、词隐旧谱、伯明新谱诸书成之，分南北曲两类，以清眉目。

其中明代朱权《太和正音谱》、清代王正祥《宗北归音》为北曲格律谱。前者首次确立了北曲十二宫调的列谱系统及谱式例曲的标注方法，所引335支例曲成为后世北曲曲谱曲资的范例，并衍生出《北词广正谱》《钦定曲谱》等裔派曲谱。后者订谱王正祥，字瑞生，号友竹主人，清代康熙时期重要的曲学家。可惜在近代声名不彰，"海内博雅之士，知者卒鲜，且生平事实，又无从稽核，是其人已在若有若无之间"（吴梅"新定十二律昆腔谱跋"996）。《宗北归音》是王氏有感于弋阳腔"曲本混淆，罕有定谱"而作。书中共收209调，依次为宫音45调、商音12调、角音120调、徵音9调、羽音23调。每调又分列元人曲体与点板曲格两曲，曲中注出四声及鼻音、闭口音。该谱为北京地区盛行的弋阳腔确定了准绳，是北曲整理规范的重要成果之一。

"词隐旧谱、伯明新谱"分指沈璟曲谱《南九宫十三调曲谱》（又名《南曲全谱》）与沈自晋的《南词新谱》，两者均为南曲格律谱中的代表曲谱，并有着明显的血脉裔派关系。有学者评价沈璟的《南曲全谱》在"制法、体例、观点、材料诸方面影响了后世几乎所有的南曲曲谱"（周维培127），沈璟逝后，其侄儿沈自晋秉承"采新声""稽作手"的原则增修《南曲全谱》，后世称修补后的曲谱为《南词新谱》。

《新谱》在沈璟旧谱基础上，替换讹误例曲，增补新曲新调，校正板眼调名等疏漏之处，成为清代流传较广的重要曲谱。

《啸余谱》则较为特殊，是一部收录南北词曲格律谱、韵谱的合集。该书由明代程明善所编，全书共10卷，包括《诗余谱》（3卷）、《南曲谱》（3卷）、《北曲谱》《中原音韵》《中州音韵》《乐府原题》。该书以通俗性与实用性为原则，严格甄选版本，被明清文人奉为填词圭臬，万树描述《啸余谱》一书在明代"通行天壤，靡不骇称博核，奉作章程矣。百年以来，蒸尝弗辍"。吴梅在编写曲谱时尤喜参看《啸余谱》收录诸书，如《太和正音谱》，吴梅直言"明人刻书，辄以己意更改，至可陋也。程明善《啸余谱》本，尚是献藩真面，宜用之"（"太和正音谱跋"997）。

查考这五部曲谱（曲谱总集），我们可以基本厘定吴梅《南北词简谱》的裔派关系：《北简谱》依循《太和正音谱》的体例，按照十二宫调经纬曲牌，并基本仿效《正音谱》的标注方法，属于《正音谱》的裔派；《南词曲谱》的宫调取舍与曲牌归纳与沈璟《南曲全谱》基本吻合，属于沈谱一脉。

2. 《钦定曲谱》的直接影响

除了以上诸谱，《钦定曲谱》对《南北词简谱》的编纂更具直接影响。该谱是清代官修谱，康熙五十四年王奕清、陈廷敬等人奉帝旨校勘《词谱》一编，事毕，又合力编纂《曲谱》作为填曲习唱的范例，《曲谱》凡例明言："自传奇歌曲盛行于元，学士大夫多习之者。其后日就新巧而必属之专家。近则操觚之士，但填文辞，惟梨园歌师习传腔板耳，即欲考元人遗谱且不可得，况唐宋诗余之宫调哉，故斯谱另编于词谱之后，无庸妄合。"

《钦定曲谱》共12卷，卷一至卷四为北曲曲谱，卷五至卷十二为南曲曲谱，卷首列有"凡例""诸家论说""九宫谱定论说"三文，卷末有"南曲失宫犯调者""不知宫调及犯各调者"等附录。该曲谱所辑北曲谱取自朱权《太和正音谱》，南曲谱辑录沈璟《南曲全谱》，其诸家论说则直接"参考《啸余》旧谱及《元人百种》选本所列稍加删节"而成，从曲谱的继承衍变来看，无论是南曲还是北曲，《钦定曲谱》与《南北词简谱》均属于同一裔派。且该书是官修曲谱，又首次将南北曲谱合为一体，故对吴梅修谱的影响不容忽视。

《钦定曲谱》最初刻本为康熙五十四年武英殿朱墨套印本，笔者寓目为上海扫叶山房民国十三年石印本《钦定曲谱》，封面上题为"殿本影印钦定曲谱"。《南北词简谱》的初版为1940年石刻本，但该版本曾为稀见，幸而2015年"中国戏曲艺术大系"之"史论卷"收录了该书，并以罕见的石刻本为蓝本影印，终使这一版本不再难以寻觅。按曲谱成书惯例，卷首一般附制曲观点、制谱主旨等论说文字，比较两谱的卷首行文十分接近，《南

北词简谱》几乎将《钦定曲谱》卷首"诸家论说"与"九宫谱定论说"原文照录，可见其制谱的主旨与观点一致。此外，《南北词简谱》在整个谱式体例和编纂格局上明显仿效前者。

首先，在南北曲宫调厘定与曲牌例曲归类上，《南北词简谱》以《钦定曲谱》为范本略加调整，现列两谱宫调如下：

| 目录 | 《钦定曲谱》 | 《南北词简谱》 |
| --- | --- | --- |
| 卷一 | 北黄钟宫、北正宫、北大石调、北小石调 | 北黄钟宫、北正宫、北大石调、北小石调 |
| 卷二 | 北仙吕宫、北中吕宫、北南吕宫 | 北仙吕宫、北中吕宫 |
| 卷三 | 北双调 | 北南吕宫、北双调 |
| 卷四 | 北越调、北商调、北商角调、北般涉调 | 北越调、北商调、北商角调、北般涉调 |
| 卷五 | 南仙吕宫羽调 | 南黄钟宫、南正宫 |
| 卷六 | 南正宫大石调 | 南仙吕宫、南中吕宫 |
| 卷七 | 南中吕宫般涉调 | 南南吕宫、南道宫 |
| 卷八 | 南南吕宫 | 南大石调、南小石调、南双调 |
| 卷九 | 南黄钟宫 | 南商调、南般涉调 |
| 卷十 | 南越调 | 南羽调、南越调 |
| 卷十一 | 南商调小石调 | |
| 卷十二 | 南双调仙吕入双调 | |

从上表可知，两谱在北曲宫调上完全一致，都是北曲十二宫，即北黄钟宫、北正宫、北大石调、北小石调、北仙吕宫、北中吕宫、北南吕宫、北双调、北越调、北商调、北商角调、北般涉调。南曲宫调上，《钦定曲谱》分为南仙吕宫羽调、南正宫大石调、南中吕宫般涉调、南南吕宫、南黄钟宫、南越调、南商调小石调、南双调仙吕入双调 8 个宫调。《南北词简谱》则区分得略细致，除了已有的南南吕宫、南黄钟宫、南越调保留外，将南仙吕宫羽调分为南仙吕宫、南羽调，南正宫大石调分为南正宫、南大石调，南中吕宫般涉调分为南中吕宫、南般涉调，南商调小石调分为南商调、南小石调，南双调仙吕入双调则保留南双调，取消仙吕调入双调。另外又设南道宫，共计 13 个南曲宫调。

每一宫调隶属的曲牌，《钦定曲谱》基本按照"引子""过曲""慢词""近词""尾声总论"的顺序归类，如南越调就分为"南越调引子""南越调过曲""南越调慢词""南越调近词""南越调尾声总论"。《南北词简谱》则将"慢词""近词"统一为集曲，直接分为"引子""过曲""集曲"来列举，以"宫调套曲格式"为结。仍以南越调为例，《南北词简谱》的例曲归类为"引子、过曲、集曲"以及"越调套数格式"。

再者，在格律分析与注释上吴梅也效法《钦定曲谱》。以卷一北曲黄钟宫为例，两者均录有 24 章曲牌，所录北曲有 16 支相同，8 支有异，如下表：

| 北黄钟宫 | 《钦定曲谱》 | 《南北词简谱》 |
| --- | --- | --- |
| 醉花阴 | 丹丘先生散套"无始之先" | 明梅鼎祚《玉合记》"宝阁雕阑"喜迁莺 |
| 丹丘先生散套"日月转旋枢" | 侯正卿套曲"更阑人静" | 出队子 |
| 丹丘先生小令"临泉深邃" | 丹丘先生小令"临泉深邃" | 东篱套曲"圣贤不脱阴阳彀" |
| 刮地风 | | 刘东生散套"一弄儿秋声不断续" |
| 四门子 | | 丹丘先生小令"剔团乐碾破银河路" |
| 水仙子 | 郑德辉《倩女离魂》"据着俺老母情" | 《麒麟阁》"呀呀呀会合奇" |
| 寨儿令 | 郑德辉《倩女离魂》"每日价紫紫" | 曾褐夫散套"监咸。监咸。做得来所事腌臜" |
| 神仗儿 | | 王伯成《天宝遗事》"尘清洞府" |
| 节节高 | | 庐疏斋小令"雨晴云散" |
| 者剌古 | | 杨景辉小令"拣山林好处居" |
| 愿成双 | | 顾均泽散套"梅腮褪柳眼肥" |
| 贺圣朝 | | 无名氏小令"春夏间，偏郊原桃杏繁" |
| 红锦袍 | | 无名氏小令"那老子彭泽县懒做衙" |
| 昼夜乐 | | 赵显宏小令"游赏园林酒半酣" |
| 人月圆 | 张小山小令"松风十里云门路" | 张小山小令"西风吹得闲云去" |
| 彩楼春 | | 王伯成《天宝遗事》"雨云新扰" |

| 北黄钟宫 | 《钦定曲谱》 | 《南北词简谱》 |
|---|---|---|
| 侍香金童 | 关汉卿散套"春闺院宇" | |
| 降黄龙衮 | 关汉卿散套"鳞鸿无便" | |
| 女冠子 | 王伯成《天宝遗事》"奏说春娇" | 马致远散套"忘了问愁" |
| 倾杯序 | 王伯成《天宝遗事》"蜀道中间" | |
| 文如锦 | 王和卿散套"病恹恹。柔肠九曲问愁占" | |
| 九条龙 | 白无咎散套"正欢娱谁想便离合" | |
| 兴隆引 | "龙马献图"中和乐章 | 王伯成《天宝遗事》"重权独霸" |
| 尾声 | 郑德辉杂剧"蓦地心回猛然醒" | |

由上表可知，两谱的北黄钟宫共有16支例曲相同，所录例曲后均有标明字格的注文，两相较之，《南北词简谱》批注更胜一筹。如【四门子】一曲，两谱所引例曲均出自丹丘先生小令，《钦定曲谱》仅指出末句："列字《中原音韵》入作去声，旧谱作平，非。"（王奕清410）吴梅不仅列出去声，还指出首四句的扇面对、末句的两种收煞用字以及通行的用字平仄等，对填词的指导性更强。吴梅还酌情修订《钦定曲谱》所引有误例曲：有的保留原例曲，仅在注文中校正，如【贺圣朝】选曲无名氏小令"春夏间，偏郊原桃杏繁"，《简谱》注释"诸曲谱'忍不住''酒葫芦'二句，皆作六字，而《钦定谱》《正音谱》皆误，因正之"（吴梅18）；【降黄龙衮】选曲关汉卿散套"鳞鸿无便"，《简谱》也标注"此北词之黄龙衮也，钦定谱部分换头，殊失检"（22）。有的讹误较多，则另选他曲代之：《钦定曲谱》中【醉花阴】选曲丹丘先生散套"无始之先"，吴梅觉得"如丹丘先生'无始之先'一套，此支止五句，然究不通行也"（11），遂改曲为明梅鼎祚《玉合记》中的"宝阁雕阑"一曲；【（古）塞儿令】选曲郑德辉《倩女离魂》的"每日价紫紫"，《南北词简谱》因"首语不作叠，盖脱讹也"，替换成曾褐夫的散套"监咸监咸所事腌臜"（5—6）。另有【女冠子】【兴隆引】换曲皆与例曲"换头"存在疏漏有关。

要之，吴梅的《南北词简谱》既补前修所未逮，又鞭辟入里，探曲学之幽微。

## 二、《南北词简谱》的谱式特色

《南北词简谱》一书是吴梅汇集毕生心血编纂而成，该谱最大的特色一字以蔽之，曰"简"。

1. 例曲的选择简洁实用

全谱收北曲330支曲调，南曲867支曲调，每一曲调下只列一体，不收变格。浦江清曾比较《简谱》与前人旧谱，感叹前人曲谱"每个曲牌下，列了许多'又一体''又一体'的格式，令人目迷五色。先生用归纳方法，观其会通，定出一定不易之律来，使学者知所依归"（62）。谱中所选曲子基本来自《南词定律》《九宫谱定》《九宫大成》等权威版本，以确保例曲的典范性。

具体言之，他的选曲简洁体现在：

（1）衬字过多的例曲尽量不用

吴梅曾感慨"元人作词，最喜增加衬字，往往本调止有若干字，而衬字反多于原格"，曲谱选曲"盖就度曲家之便"（"南北词"11—12），不宜选用衬字过多的例曲。南黄钟宫中【刮地风】选曲，前人诸谱一般皆选《拜月亭》中曲段，吴梅独选《江天雪》"刮地狂风声猛烈"一曲，"余以衬字太多，因取此曲，实与《拜月》无异也"（253）。南越调【章台柳】，吴梅用《幽闺》中"我将冤苦陈"一曲代替李渔《奈何天》中选曲，也即《奈何天》中用之衬字太多，依《幽闺》为是"（680）。还有南南吕宫【浣溪沙】一曲，沈璟《南曲全谱》收录散曲《谁贯经》一支，吴梅读该曲"洞口桥边"一句"殊觉欠精"，未能分清衬字，不如《金丸》中【体态娇】一曲更为直捷了当"（446），故将后者录用谱中。

（2）例曲较多时，择一例以代之

有些宫调例曲较多，吴梅并不一一列举，而是酌情择一用之。如南大石调的引子，为习唱者熟知的曲子多达10余支，吴梅按照精简原则只选取了【东风第一枝】【念奴娇】【乌夜啼】【少年游】等4支，他在【少年游】后解释道："按大石调引子，如【碧玉令】【烛影摇红】【丑奴儿】之类，为词家所习用者，亦有十支左右。余谱从简，概未及之，即就此四支中择用，亦足矣。"（506）与之类似的还有南双调引子，"按双调引子至多，余谱从简，故不多列。且引子实无主腔可据，略载数支，以便应用而已"（524），吴梅仅择【真珠帘】【宝鼎现】【金珑璁】等7支曲子参用。

吴梅选曲虽以简为主，然曲词却简而不陋，文辞上

佳者比比皆是。南双调【十二娇】选曲《太平图》：

> 叨陪淮南宾从。个个绿鬓方瞳。思仙台上情偏重。五云中青鸾控。招隐小山丛,何曾预八公。

吴梅赞叹该曲"句法整炼,可以为法。旧谱皆收《焚香》一曲,文不甚美,故取此"(564)。

又有南黄钟宫【侍香金童】一曲:

> 巫峡梦朝行。丰沛占奇气。一去苍梧欲飞。出岫无心归浦迟。恍翩翩凤舞鸾回。俨缤纷赤鸟苍霓。远望高台书启闭。符阳谁拟。庆都堪比。诵秋风忆汉武留题(258)。

此即《眉山秀·敕赋》折首曲也。吴梅高度评价其"文字谨饬工整,足为后学楷式",诸谱收"黄菊绽东篱"一曲,"文章亦佳,惟末句云'扑簌簌泪点湿鲛绡',以'湿'字作衬,读去未免牵强,因取此曲"(259)。

如遇繁杂易混之曲,为了便于"学者可无惑",吴梅一般会"执简御繁之法"(671)。南越调有一过曲【小桃红】,格式至多,不仅有古体、今体之分,且古体诸曲各句式的字数又各有异同。如古体句式中首句可作七字也可作八字,末句的两七言句又分为上四下三句和上三下四句,最为驳杂的是三、四、五三句,有五种句式之多,"有作四、四、五者","有作三、七、五者","有作五、三、五者","有作七、五者","有作七、五、五者"(671—672),如此繁多的句式,即使一一列举,也极易混淆。吴梅的处理办法是,首先列出选自《金锁记》的【小桃红】古体曲一支,该古体首句七字曲,吴梅认为所有古体曲中"确可遵从者,止《金锁》一体耳",因此列为首支,并明言"古体依此格,今体依下格,庶无纰缪云"。紧接着便列出今体《小桃红》一曲,以示一古一今之区别。然后再附上三支古体《小桃红》曲文,分别是《牧羊》一支,首句为八字句,中间三、四、五三句为五、三、五格式,末句为二句七言;《白兔》一支,首句为八字句,中三句作七、五二句,末二句一句为上四下三、一句为上三下四;《卧冰》一支,首句为八字句,中三句作七、五、五四句,末二句同《白兔》一曲,一句为上四下三、一句为上三下四。吴梅用四支曲子将古体【小桃红】首句、中句、末句不同字数句读的体数格式全部涵盖入内。

2. 曲后注文言简义丰

《钦定曲谱》《九宫大成》等古代曲谱在阐明制谱经验与填曲技巧时,往往寥寥数语、一笔带过,有些注文甚至语焉不详,缺乏理论色彩。《南北词简谱》则不然,对有关曲调韵律、四声句法、用字正衬的常见问题简言概括,对聚讼久矣的则长文论说,力图言简义丰。

(1) 明晰定义、避免混淆

对于某些纷争较多的概念,吴梅一般以清晰准确的定义加以裁断。以"引子"为例,南北曲均有引子,但形式不同,各家对此争议不少,吴梅在《南词简谱》开篇黄钟宫引子【绛都春】中便首下定义:"传奇中一人登场时,不能即说出剧中情节,于是假眼中景物,意中情绪,略作笼盖词语,故谓之引,言引起下文许多情节也。"(245)接着辨析了南北曲引子区别:"出场有引子,或一或二,在过曲之前,盖每一角目冲场比用之,歌时但有字谱,并无板拍,又与北词散板不同。北词虽首数支无板,而句有定腔,此则仅就字之四声阴阳,而协以工尺,故引子虽分宫调,实无定腔也。"(245)在随后一曲【点绛唇】中,吴梅又举例分析道:"此调为南引子,不可作北词唱。北第四句平仄平平,南第四句仄平平仄;北无换头,南有换头;北第一、第二句皆用韵。今人歌《琵琶》此曲,皆以'六凡工'度之,大谬。"(246)通过两篇注文,吴梅言简意赅地将"引子"的概念阐释清楚了。

(2) 总结规律、化繁为简

南北曲各宫曲牌纷乱繁多,吴梅多会采用分类归纳的方法总结出各曲调通行规律,以供作曲者所用。如南曲中前人所分"慢词""近词",吴梅将其统一为集曲,他在《南北词简谱》第一章南黄钟宫的集曲【霓裳六序】后专门归纳出集曲曲法。如曰:

> 此用南词中六序,合并成文,因名【霓裳六序】,虽非古声,而其搭配之巧,非文人不知歌者所能办也。余最爱【念奴娇】、【梁州】二序,以为如此接笋,实天衣无缝,集曲至此,神乎技矣。盖集曲法有二大要点:一为管色相同者,二为板式不冲突者,他如音调之卑亢,次序之整理,皆当研讨者也(264)。

随后又在【羽衣第二叠】的谱式注文中强调了集曲不可任意断句的规律:"凡集曲总在可断处断,若任意割裂,则率意为长短句,当无不可通之曲矣。"(265)有了这些规律总结,方能助填词者游刃有余地应对各种错综复杂的变格。

3. 格式归纳删芜就简

南北曲牌多至千余,"旧谱分隶各宫,亦有出入",吴梅为便于词家选用,剔除大量生僻曲牌,仅保留常用曲牌,如仙吕宫删芜就简后仅余北曲曲牌49支,南词引子16支,过曲67支,大大削减了南北曲牌数。在此基础上,吴梅又进一步归纳每宫通行格式154种,如下表:

| 宫调\套数 | 北曲 | 南曲 | 宫调\套数 | 北曲 | 南曲 | 宫调\套数 | 北曲 | 南曲 |
|---|---|---|---|---|---|---|---|---|
| 黄钟宫 | 5 | 6 | 双调 | 5 | 10 | 仙吕宫 | 7 | 11 |
| 正宫 | 6 | 10 | 越调 | 5 | 9 | 中吕宫 | 4 | 11 |
| 大石调 | 7 | 5 | 商调 | 5 | 9 | 南吕宫 | 6 | 9 |
| 小石调 | 2 | 4 | 商角调 | 2 | 无 | 道宫 | 无 | 2 |
| 羽调 | 无 | 6 | 般涉调 | 5 | 3 | 合计 | 59 | 95 |

这些格式均由吴梅斟酌简化而来，如北双调共录格式5种，吴梅称"按双调套格至多，略举五式，亦足应用矣"（"南北词"191）。南南吕宫所收格式9种，吴梅亦称："按南吕宫套，格式甚多，任人配搭。略举数套以为例，无容多列也。"（535）另有南双调、南商调、南正宫等情况皆如此。吴梅认为："词家不明分宫合套之道，出宫犯调，不一而作，曲文虽佳，不能被入管弦者，职是故也。"（"顾曲麈谈"9）故归纳各宫套数格式数种后，又示昆剧词坛歌场以轨则，以下简要分论之。

（1）北曲套数格式

在北套格式中，吴梅一般首列普通格，再以首调为准，附上其他格式，如黄钟宫普通格首调为【醉花阴】，其他格式皆以【醉花阴】起调；正宫普通格首调【端正好】，其他格式也以【端正好】起调，以此类推。所列其他格式大部分来自关汉卿、王实甫、白仁甫等名家的名作，如正宫便辑曲王实甫《西厢记》、乔梦吉《扬州梦》、白仁甫《梧桐雨》等，所选多为最宜通用和谐之作。另有部分套曲的特殊格式如别体或南北曲合套也一并附于后，这样一来，不仅有常用格式任人配搭，还有特殊情况可供参考，填词创作时基本不逾套数之所列格式。

（2）南曲套数格式

南曲套数格式与北曲类似，一般也附上普通式与其他式，另有小字在曲牌后标注换头、不用尾等特殊用法。此外，吴梅还概括两点。其一，集曲联套时赠板的使用。吴梅认为"至集曲尤推陈出新，无以限制"（535），遂未将其框定于套数格式中，不过，他仍在格式后多次备注集曲联套须留意赠板。他在黄钟宫联套时，提醒"须知某曲有赠板或无赠板耳"；在南吕宫、商调联套时则告知诸曲牌皆可联用，只需注意有赠居前、无赠居后便可。其二，套曲须合乎场景行当。在《南词简谱》中，吴梅研究了曲牌的声情及适合的场景行当，取得了较高的成就。在套数格式中，他同样也注意到了这一特性，如正宫套数格式五【福马郎】三曲联套、中吕宫套数十一【扑灯蛾】五曲联套、越调套数五【水底鱼】六曲联套、仙吕宫套数十【光光乍】六曲联套等适宜净丑行当表演。还有某些套曲适合特殊的场景，如越调格式四【铧锹儿】一套、中吕宫套曲三【粉孩儿】适宜急遽时用；中吕宫套数一【泣颜回】等适合游览时用，该宫套数十【驮环着】【乔合笙】两曲则宜用场面热闹。

## 三、传统格律谱对当下昆曲创作与保护的意义

传统格律谱对曲调的宫调、曲牌、句式、字声、板式、韵位等各种文学格律有着严格而明确的规定，是专为作者填词作曲而设。"曲谱愈旧愈佳，稍稍趋新，则以毫厘之差，而成千里之谬。情事新奇百出，文章变化无穷，总不出谱内刊成之定格。"（李渔38）李渔曾将作家填词作曲比作"妇人刺绣"，曲谱"犹妇人刺绣之花样也"，"拙者不可稍减，巧者亦不能略增"。一直以来，我国古代作曲家在创作时都会"恪守词韵、凛遵曲谱"（37），到了近代，剧作家填词违律的现象时有发生，吴梅的《南北词简谱》便是针对"有标明某宫某牌，而所作句法，全非本调者"（2）的不堪现状而作，可惜彼时昆剧式微，格律谱的准绳作用也随之削弱。

进入新时期，昆剧在国家及社会各方力量的支持与扶植下，逐渐恢复生机与活力，涌现出了不少优秀的新编昆剧作品。如上海昆剧团的昆曲《班昭》、浙江昆剧团的《公孙子都》及北方昆曲剧院的《红楼梦》等，这些剧目在人物形象的刻画、戏曲主题的开掘方面都取得了显著的成就，获得了专家及观众的一致好评。但是也有问题不容回避，即昆剧最为显著的文本特征——曲牌联套体例没有得到应有的珍视与继承。就昆剧的创作体制而言，以昆剧曲牌体进行创作，方能体现古典昆剧的原汁原味，这是关系到昆剧传统继承与发扬的重要问题。可惜的是，当代新编昆剧剧目有的直接舍弃了传统的"曲牌联套"体例，有的即使采用了"曲牌联套"的体例，但大部分音律经不起推敲，普遍存在"虽然标示了曲牌却基本上不合音律的现象"（郑传寅8—15）。浙江昆剧团的

《公孙子都》是一部采用传统曲牌联套体的新编昆剧,该剧有着继承昆剧传统、保留昆剧特色的自觉,值得赞赏肯定①。但即使是这样一部难得的昆剧佳作,也"与传统昆剧的文本体制相去甚远",因为仔细斟律后发现"其句格、字格、韵格与曲谱多有不合,联套形式亦有可商之处"(郑传寅 8—15)。在这一背景下,传统格律谱的指导作用便重新凸显,它大致可体现在两个方面。

首先,传统格律谱能指导剧作家确定宫调及其归隶曲牌。吴梅曾谈论昆剧作曲,作者"入手之始"便是"就剧中之离合忧乐而定诸一宫,然后再取一宫中曲牌联为一套"(4),以南吕宫为例,该宫调声情多为感叹伤悲,若遇此类情节,便可选取该宫调下曲牌联成一套。如选取普通格,北曲便可使用【一枝花】【梁州第七】【尾声】等三支曲牌,南曲则用【梁州序】三支、【节节高】二支、【尾】的联套;如用南北合套格,便可连用【北一枝花】【南一江风】【北红芍药】【南烧夜香】【北骂玉郎】【南节节高】【北感皇恩带采茶歌】【南节节高】【北尾声】等曲牌。吴梅在《南北词简谱》中还将《红梅阁》一套列出,并注示"此套最适宜通用",剧作家可斟酌任选。昆剧若用北曲联套,须遵循"头牌制",即前几支曲子与末几支曲子连接顺序不可打乱;若用南曲,则须遵循声情相同或相近的原则组曲,一般按照先慢后快的节奏排列组合;若南北合套,可以一南一北排列,北曲一人主唱,南曲则各脚色分唱,也可以前南后北排列,北曲由主角所唱,其他人物分唱南曲,还可以根据剧情在南曲中插入北曲;总之,剧作家须遵守这些联套规则,在此基础上可自由变化组合形式。

其次,传统格律谱能指导剧作家择字归韵,遵守字格。所谓字格,即每一曲调必有固定句式,每一句式又有固定字数,每一字又须守固定声调,"某句须用上声韵,某句须用去声韵,某字须阴,某字须阳,一毫不可通借"(吴梅"顾曲麈谈"5)。以北正宫【叨叨令】为例,参照《北词简谱》可知该曲牌正格为 7 句 45 字:7,7,7,7,5,5,7。除了两个 5 字句外,句句叶去声韵,其中两个叠句亦有 6 句格。当代剧作家谱曲【叨叨令】曰:"战兢兢上殿台,将难告人事心底埋。但愿得否去泰来,此一后沫王恩壮怀。"②全曲共 4 句 29 字:5,8,7,9。句中字格多不合谱,不仅句式字数相异,且全曲叶平声韵。显然,剧作家能否依谱填词、作曲家能否以谱制曲,演员是否熟悉昆剧音律,均关乎昆剧基本特色的保持。如果剧作家、作曲家和演员都视昆剧音律为桎梏,昆剧的传承与保护就只能是一句空话。吴梅的《南北词简谱》示词坛歌场以准绳,对于纠正当前新编昆剧普遍不守音律的现象具有重要意义,对于昆剧的传承与保护也具有重要的理论价值和指导作用。

(原载于《戏剧艺术》2018 年第 1 期)

# 永昆曲牌的"九搭头"艺术
## ——以剧目《花飞龙》为例

王志毅

自南戏以来,南北传统戏本皆有曲牌和联曲方式,并且不能随意增减和更改,北曲杂剧曲牌连缀常"依宫定套",而后之南戏则采用所谓"依主腔联曲"③。如王守泰《昆曲格律》云:"几个曲牌组成套数时,也靠各曲牌主腔的同一性发挥纽带作用。"④吴新雷《中国昆剧大辞典》也云:"套数所以能够把若干支曲牌紧密连结在一起,也主要依靠了本套诸曲牌主腔的相同或近似的特点。"⑤而永嘉昆剧(下称"永昆")则不然,就曲牌联缀而言,它已淡出了宫调概念,犹如早期永嘉杂剧"不叶宫

---

① 《公孙子都》所获奖誉有:2006—2007 年"国家舞台艺术十大精品工程";第八届中国艺术节文华剧目大奖;中国戏曲学会奖。
② 【叨叨令】一曲出自新编昆曲《公孙子都》,其曲文参见郑传寅著《新编昆剧〈公孙子都〉斟律》,《戏曲艺术》2009 年第 2 期。
③ 大多学者认为南戏是"依主腔联套",其依据主要源于徐渭《南词叙录》之"声相邻以为一套",南戏是否"依主腔联套",本文不赘述,留待另文再论。
④ 王守泰:《昆曲格律》,江苏人民出版社 1982 年版,第 118 页。
⑤ 吴新雷:《中国昆剧大辞典》,南京大学出版社 2002 年版,第 494 页。

调"①。不仅如此，永昆为了剧情之需要还可在同一曲牌中的两人对唱时转换宫调，通过调性转换表现不同的情感。这种曲牌及宫调上的灵活运用，更能推动剧情的展开与深入，此乃永昆之特色。于是，永昆曲牌的"九搭头"艺术因此受启发，在自编剧目时，依照剧情来选用传统常用曲牌，并采用"套曲填词、改调而歌"之方式，完成故事情节的表现，这在戏曲曲牌的使用及组曲上具有独到之处，被选用之曲牌也因此称为"九搭头"。那么，"九搭头"之语义是什么？又有什么特色？笔者通过永昆的所谓"九搭头"曲牌与传统曲牌的比较与分析，得出了相关结论。

## 一、"九搭头"之语义

隋唐宫廷宴会之乐曲，旧称"九部乐"，古代还有九支乐曲组成的宫廷宴会音乐，称"九奏乐"，而永昆则有一些曲牌被称为"九搭头"。"九搭头"作何理解？从字面看，"九"是数词，"搭"则有搭配、搭用之意，于是，"九搭头"很自然被误解为是取用九个传统曲牌之头，然后搭配在一起而成新曲牌的一种集曲手法。其实不然，"九搭头"之"九"泛指"多数"，如徐幹《齐都赋》："发源昆仑，九流分逝。"②而"搭头"之意不在"集曲"，而在于"套曲"，即将众多传统曲牌，去掉旧词，套用永昆自编曲文，保持各曲牌之主腔基本不变。或者说，是用永昆艺人自编"俗本"之曲文套用传统曲牌，保持传统唱腔基本不变。正如《中国戏曲音乐集成》所载："所谓'九搭头'是'永昆'艺人将他们的一些'习惯唱腔'套用在'俗本'曲文上，或者反过来说也一样，在'俗本'曲文上套唱某些'曲牌'的习惯唱腔的一种做法。"③这种用自编"俗本"之曲文套用传统曲牌之手法，称为"搭头"，"九"则表示此类曲牌之多。所以，"九搭头"乃永昆老艺人惯用的一种编曲手法，并非一种曲牌体式，更不是"集曲"之称谓。

永昆"九搭头"艺术，大致始于清代下叶，一般不用于传统剧目，只在永昆艺人自编剧目中使用，如《花飞龙》《虐媳报》《烂柯山》《雪里梅》《杀金记》《九龙柱》《双仙斗》等，皆采用了"九搭头"艺术，所选用的曲牌皆为传统南北常用曲牌，说明"九搭头"与传统曲牌有一定的关系。《花飞龙》是全部选用传统曲牌并用"九搭头"艺术套曲之剧目，下文以此剧为例，论述永昆"九搭头"之艺术特色。

## 二、"九搭头"与传统曲牌之关系

《花飞龙》为永昆自编剧目，取材于通俗小说《北宋飞龙传》，曲情优雅，独具永昆特色。该剧于清代道光、咸丰年间传至金华一带，太平天国时曾在宁波一带盛演，1949年以后很少有人问津。本文曲谱乃老艺人陈花魁先生④定板传唱，温州瓯剧团作曲潘好男先生记谱而保存至今。

永昆作为中国昆腔的一个分支剧种，与传统昆腔必定有着"母核"般的同一性，多少遵守着昆腔传统的内容和规范，其声腔来源离不开清代戏曲工尺曲牌。⑤《纳书楹曲谱》是清代戏曲工尺谱之典范，收集了当时舞台上流行的昆剧剧本，也是我国民间刻印的第一部昆剧曲谱。本文所选乃王秋桂主编《善本戏曲丛刊》之《纳书楹曲谱》，系我国台湾学生书局1987年版，此谱为清叶堂编，原刻本系乾隆五十七年至五十九年出版，分正集4卷、续集4卷、外集2卷、补遗4卷，选录编者制谱之元明杂剧传奇以及当时传唱之散套时剧。《中国大百科全书·戏曲曲艺卷》载：《纳书楹曲谱》乃清代昆曲"清唱"之曲集，为苏州叶堂选辑并校订，其材料之丰富，在当时是罕见的。⑥笔者以为《纳书楹曲谱》是迄今为止已知最早且最全的昆剧工尺曲谱。《花飞龙》剧目所搭用之曲牌，大部在《纳书楹曲谱》中有传谱，下文以《纳书楹曲谱》为例与《花飞龙》诸曲牌进行比较。

1. 《花飞龙》诸曲牌在《纳书楹曲谱》中的分布

永昆剧目《花飞龙》诸曲牌皆采用"九搭头"编曲艺术，该剧共搭用【醉太平】【小桃红】【下山虎】【黑麻稽】【黑般宜】【扑灯蛾】【药圣王】【鬼三台】【梁州序】【番竹

---

① 此处所谓"不叶宫调"，并非未有宫调，是指一出戏中之曲牌宫调不受限制。如明徐渭《南词叙录》有云："号曰'永嘉杂剧'，又曰'鹘伶声嗽'。其曲，则宋人词而益以里巷歌谣，不叶宫调，故士夫罕有留意者。"载中国戏曲研究院编：《中国古典戏曲论著集成》（三），中国戏剧出版社1959年版，第239页。
② 郦道元：《水经注·河水一》，时代文艺出版社2001年版，第1页。
③ 中国戏曲音乐集成编辑委员会编：《中国戏曲音乐集成（浙江卷）》，中国ISBN中心2001年版，第348页。
④ 陈花魁（1910—1994），浙江省苍南县陈家堡人，永嘉昆剧团演员，工生角，14岁入"新紫云"馆学乱弹，初习花脸，后进"新同福"班，改习小生，并拜李岩德为师，1951年入巨轮昆剧团（永嘉昆剧团的前身）。
⑤ 王志毅：《永昆曲牌与明清曲谱——以〈琵琶记·吃糠〉为例》，《戏剧艺术》2016年第3期。
⑥ 中国大百科全书总编辑委员会编：《中国大百科全书·戏曲曲艺卷》，中国大百科全书出版社1983年版，第262页。

马】10支曲牌(前腔除外)。① 其中【番竹马】②在《纳书楹曲谱》中未有传载,【黑麻稽】【黑般宜】【药圣王】3支分别是《纳书楹曲谱》中【山麻稽】【五般宜】【药圣王】的异体,其他6支曲牌在《纳书楹曲谱》中皆有相同牌名传谱,分布如下:

【醉太平】:用于正集卷一《琵琶记》之"谏父";正集卷二"雍熙乐府"②之"访普";续集卷一《玉簪》之"偷诗";续集卷二"天宝遗事"之"马践";续集卷四《千金》之"虞探";补遗卷二"散曲"之"烹茶";补遗卷二《绣襦》之"莲花"。

【小桃红】:用于正集卷二《不伏老》之"北诈";正集卷三《桃花扇》之"访翠"与"题画";正集卷四《长生殿》之"雨梦";续集卷一《长生殿》之"补恨"和"神诉"以及《红梨》之"窥醉"与"访素",另有《玉簪》之"秋江";续集卷二《西厢》之"长亭";续集卷三《占花魁》之"劝妆";续集卷四《金锁》之"私祭"与《珍珠衫》之"歃动";外集卷二《杀狗记》之"雪救"与《一种情》之"拾钗"以及《醉菩提》之"换酒";补遗卷一《水浒》之"后诱"和《西游记》之"接钵"。

【下山虎】:用于正集卷四《长生殿》之"雨梦";续集卷一《红梨》之"窥醉"与《玉簪》之"秋江";续集卷二《牧羊记》之"告雁";续集卷四《金锁》之"私祭"和《荆钗记》之"开眼";外集卷二《杀狗记》之"雪救"与《一种情》之"拾钗";补遗卷一《水浒》之"后诱",并常与【小桃红】联套出现。

【扑灯蛾】:用于正集卷三《幽闺》之"踏伞"与《祝发》之"祝发";正集卷四《长生殿》之"惊变";外集卷一《风云会》之"送京";外集卷二《红梨》之"解妓";补遗卷一《八义》之"翳桑";补遗卷三《金雀》之"玩灯"与《一文钱》之"济贫"。

【鬼三台】:用于续集卷三《占花魁》之"劝妆"和续集卷四《珍珠衫》之"歃动"。

【梁州序】:用于续集卷一《红梨》之"三错";续集卷四《荆钗记》之"绣房";外集卷一《狮吼》之"跪池";补遗卷一《西厢》之"跳墙";补遗卷三《金印》之"刺股"。

从以上6支曲牌的分布状况看,【小桃红】【下山虎】【扑灯蛾】【梁州序】【鬼三台】5支曲牌用法比较单一,仅唱用于《桃花扇》《长生殿》《荆钗记》《珍珠衫》《西厢》等一些传统昆曲折子戏中。唯【醉太平】用法多样,除唱用于昆曲折子戏外,还在散曲、诸宫调中找到其存在样式,下文以【醉太平】及其同名曲牌为例,分析其主腔的相似性。

2.【醉太平】之主腔

"主腔"一词,最早见于《螾庐曲谈》(卷三第四章"论各宫调之主腔"):"凡某曲牌之某句某字,有某种一定之腔,是为某曲牌之主腔。如【懒画眉】第一句之末一字,阴平则用'四上尺上……四',阳平则用'合四上尺上……四',此'上尺上……四',即为【懒画眉】之主腔。"③其中指出由某几个音组成的音串是主腔,又指出主腔就是一个字所配的行腔。王守泰先生④对"主腔"概念有所发展,将"主腔"扩展为某个词素的全部工尺体现,如其《昆曲格律》云:"主腔是由词曲中相对应的一个单字甚至相连的两三个字所组成词素的全部工尺体现。"⑤"主腔"是一支曲牌中多次出现的特殊旋律,并体现该曲牌的风格、特征,如《中国昆剧大辞典》云:"单支曲牌所具有的特殊旋律,这些旋律总是在乐曲中不断再现,从而被称为'主腔'。"⑥《昆曲唱腔研究》云:"主腔是曲牌的主旋律,在曲牌中具有确定曲牌性格、风格和基本表情范围的作用。"⑦

戏曲音乐是群众性的文化艺术,可变化的程度较大,这与唱词的结构与声调、地方语言以及内容的需要等有关。然而,就各种戏曲腔句而言,其变化大都在头、腹两部位的旋律,其曲牌尾部的旋律往往具有明显的传承性、稳定性,这种传承性与稳定性就是主腔所表现出来的特征。所以,主腔又往往出现在曲牌末句句尾,如《昆曲格律》云:"一支曲子的末一句句尾,总是落在主腔

---

① 曲牌名及曲谱参考温州市文化局、温州市艺术研究室、永嘉县文化局、永嘉昆剧音乐集成编委会:《中国戏曲音乐集成·浙江卷·温州本(10)》油印本,时间不详,第512—524页。
② 【番竹马】曲牌在《新编九宫大成南北词宫谱》有传谱,属大石调正曲,于卷之十八,第1906页。
② 《雍熙乐府》乃明嘉靖丙寅(1566)郭勋辑之散曲、戏曲选集,共20卷。
③ 王季烈,刘富梁:《集成曲谱》玉集卷一,商务印书馆1925年版,第23—24页。
④ 王守泰(1908—1992),江苏苏州人,昆曲理论家,自幼受家庭熏陶,学习过昆曲表演,曾帮助父亲王季烈整理《正俗曲谱》,并开始昆曲曲学的研究,20世纪50年代完成他的第一部声律专著《昆曲格律》,1982年发起并联合编著《昆曲曲牌及套数范例集》(南北两套),并任主编,在《昆曲曲牌及套数范例集》中提出了"三体""三式"的昆曲艺术结构,以及"依腔定套"的理论。
⑤ 王守泰:《昆曲格律》,江苏人民出版社1982年版,第73页、第119页。
⑥ 吴新雷:《中国昆剧大辞典》,南京大学出版社2002年版,第494页。
⑦ 武俊达:《昆曲唱腔研究》,人民音乐出版社1987年版,第126页。

上的。"①《中国昆剧大辞典》也云："绝大多数的主腔出现在固定的板位上,又必定落在末句句尾。"②由此,曲牌末尾的两板(两小节)工尺(旋律)中一定有其主腔旋律。另外,曲牌末句句尾通常还有"结音",这个"结音"便是曲牌之"终止音"。由此看,最后一个乐句的末字所配之腔,可称为"终止腔"。如从曲牌整个乐体上看,曲调之终止腔与声韵又有密切关系,因为,乐段结束之处也是句段之结束处,而句段结束处所用之韵字也就必然与该乐段末之终止腔相谐相合,此乃构成曲调的句段与乐段之基本规律。③

所以,比较曲牌末句句尾的"两板工尺"(主腔)与末字之"腔"(终止腔),对探索曲牌的风格、特征以及渊源,甚至剧种之归属关系具有重要意义。《昆曲曲牌及套数范例集(南套Ⅰ)》也认为,同型主腔在一支曲子中多次出现,体现曲牌的个性,并强调句尾主腔的重要性。④ 现以【醉太平】为例,比较"九搭头"曲牌的"主腔""终止腔"与传统曲牌之关系。

曲牌【醉太平】历史悠久,早在关汉卿《山神庙裴度还带》第三折中已有记载,即(正宫)【端正好】【滚绣球】【醉太平】等。⑤ 在《中国戏曲音乐集成·浙江卷·温州本》(温州市文化局、温州市艺术研究室编印)中共有5支【醉太平】。其中两支分别选自瓯剧《玉簪记》的"琴挑"与"偷诗",为李子敏先生于1960年记谱留存;另三支选自永昆:一支为《玉簪记》"偷诗",另有两支选自《花飞龙》。

通过《花飞龙》剧与《纳书楹曲谱》之【醉太平】的比较分析,发现《纳书楹曲谱》续集卷一《玉簪》之"偷诗"与补遗卷二"散曲"之"烹茶"两支曲牌与《花飞龙》剧中两支的句尾主腔以及终止腔非常相似(见表1)。

《螾庐曲谈》(卷三第四章"论各宫调之主腔")有云："欲知各曲之宫谱,某处为主腔,某处非主腔,宜取同曲牌之曲多支,将宫谱中腔格,逐支比较,其支支一律,毫无改变之腔格,即是主腔也。"⑥ 由此,可确定表1"上(四)合四"为其主腔,"四"为终止音,"合四"为终止腔,

四支【醉太平】基本相同,永昆《花飞龙》所用之【醉太平】与《纳书楹曲谱》中两支【醉太平】的主腔与终止腔基本相同,如沈沉《永嘉昆曲》载:"所谓'九搭头'是指永嘉昆剧音乐中的一些只有基本腔格而没有固定旋律的常用曲牌。"⑦ 笔者以为,沈先生之"基本腔格"指的就是"主腔"。说明,永昆"九搭头"在主腔上套用传统曲牌,其所用之曲牌与传统同名曲牌有渊源关系。

表1 【醉太平】"主腔"比较

| 【醉太平】分布 | | 曲牌末句句尾两板工尺 | 字腔搭配 | 末字与腔 |
|---|---|---|---|---|
| 续集卷一《玉簪》"偷诗" | | 四上四合四 | 字少腔多 | 骑:合四 |
| 补遗卷二"散曲"之"烹茶" | | 工尺上合四 | 字少腔多 | 把:合四 |
| 永昆自编剧目《花飞龙》 | 生 | 工六工尺上尺上四合四 | 字少腔多 | 腾:合四 |
| | 旦 | 工六工尺上尺上四合四 | 字少腔多 | 情:合四 |

### 三、"九搭头"之艺术特色

前文已述,"九搭头"乃永昆艺人在自编剧目时所采用的一种编曲手法,选择传统曲牌,保持传统曲牌之主腔,然后"倚曲填词"和联曲成套,再叙述故事,似乎与传统剧目之选曲、填词制谱之做法无异,但通过对相关曲牌的比较与分析可知,"九搭头"在套曲填词、曲牌连缀等方面均显示出其自身的艺术特色。

1. 突破传统曲牌之词格

俞为民《曲体研究》云:"所谓依宫调联套,……必须用同一个宫调内的曲调,且一套曲必须叶同一个韵。"⑧ 王季烈《螾庐曲谈》云:"如仙吕之【忒忒令】与【园林好】、【沉醉东风】,商调之【二郎神】与【集贤宾】,其腔格颇多相同,听之不易分别,必考其句法,检其板式,而后可断定为某曲。此因同宫调之曲,其主腔大略相同故也。"⑨ 说明,曲牌宫调相同,声韵相叶,则腔格颇多相同,其主腔也大略相同,此乃传统依曲填词、制谱要掌握的

---

① 王守泰:《昆曲格律》,江苏人民出版社1982年版,第73、119页。
② 吴新雷:《中国昆剧大辞典》,南京大学出版社2002年版,第494页。
③ 俞为民:《曲体研究》,中华书局2005年版,第192页。
④ 王守泰主编:《昆曲曲牌及套数范例集(南套Ⅰ)》,上海文艺出版社1994年版,第232页。
⑤ 涵芬楼藏版:《孤本元明杂剧》,中国戏剧出版社1957年版,"裴度还带"第三折之第9页。
⑥ 王季烈、刘富梁:《集成曲谱》玉集卷一,商务印书馆1925年版,第23—24页。
⑦ 沈沉:《永嘉昆曲》,浙江摄影出版社2008年版,第60—61页。
⑧ 俞为明:《曲体研究》,中华书局2005年版,第143页。
⑨ 王季烈、刘富梁:《集成曲谱》玉集卷一,商务印书馆1925年版,第23—24页。

基本规律。而永昆"九搭头"艺术,虽沿袭"依旧曲填词"之传统,却未臻传统填词须声韵相叶之规律,曲牌之句数、句式、韵格变化较大,"九搭头"曲牌在词格方面有悖于传统。现各选两支【醉太平】比较如下(见表2):

**表2 【醉太平】"词格"比较**

| 选自剧目 | | 句法 | 韵格 |
|---|---|---|---|
| 《纳书楹曲谱》 | 正集卷一《琵琶记》之"谏父" | 蹉跎,光阴易谢,纵归去(读)晚景知计如何。名韁利锁,牢落在海角天涯,知么,多应(我)老死在京华。孝情事一笔(都)勾罢,这般摧挫,伤情万感(读)泪珠偷堕 | 歌戈 |
| | 续集卷一《玉簪》之"偷诗" | 非痴,青灯愁绪,听黄昏钟磬夜半寒鸡。孤衾独抱,未曾睡,先愁不寐相思,可怜(我)静中一念有谁知。欲欲火炎偏身难制,把凡心自咽,只少个萧郎同并彩凤同骑 | 齐微 |
| 永昆"九搭头"之《花飞龙》 | 生唱 | 重更儒疏行径,试春衣结寒初暖。裘轻皇成绝胜,望东南旺气滕滕 | 庚青 |
| | 旦唱 | 间行红轮影,侵杨枝暂时难□留停。怎坦逸兴,还怕明年势更态炎,何来后俏窥窃多情 | 庚青 |

上表显示,永昆《花飞龙》与《纳书楹曲谱》比较,【醉太平】词格差别较大:首先,《纳书楹曲谱》的两支【醉太平】皆为10句结构,而《花飞龙》剧之【醉太平】一支为4句,一支为5句体;其次,《花飞龙》之曲牌与传统同名曲牌的韵格也不相同,《花飞龙》【醉太平】为"庚青"韵,而《纳书楹曲谱》【醉太平】为"歌戈"或"齐微"韵。正如《中国戏曲音乐集成》在解释"九搭头"时云:"其'俗本'的唱辞文体句式往往与所标的曲牌名不合。"又云:"这些曲文段子被艺人冠以曲牌名,然而其实际曲词文体句数、句式等皆与这些曲牌'格律'不合。"①这说明"九搭头"艺术,在俗本曲文上不受传统曲牌格律的局限。据永昆艺人林天文先生介绍②,"九搭头"的编曲方法是先在不合格律的曲词右边点注"三指板"③,以确定板眼位置,再依据该曲牌之习惯唱腔(主腔)搭用永昆的俗本曲文,或添字或减字,旋律也做适当变动,该曲文即用该传统曲牌名。这是"九搭头"艺术之主要特色,永昆艺人敢于突破传统曲牌之词格,编曲手法独特并实用。

2. 不依传统曲牌连缀之方式

北曲杂剧与南戏乃曲牌联缀体之戏曲样式,曲牌联缀是否在声律与剧情发展上相互匹配,要看曲牌之选用。北曲杂剧做法乃"依宫定套",一本戏4折,一折一个宫调一套数。至明传奇,一本戏不限出数,一出戏有多个角色演唱,曲牌联缀不叶宫调。南曲曲牌"依宫定套"比较困难,有学者认为南曲主要"依主腔定套"④,如《昆曲格律》云:"几个曲牌组成套数时,也靠各曲牌主腔的同一性发挥纽带作用。"⑤《中国昆剧大辞典》也云:"套数所以能够把若干支曲牌紧密连结在一起,也主要依靠了本套诸曲牌主腔的相同或近似的特点。"⑥昆剧沿袭了南戏的传统,也吸收了北曲的某些声腔规范,永嘉昆剧乃中国传统昆剧的分支,艺术家们在长期的口耳相传中,应该都在遵守着昆剧传统的规范,然而永昆"九搭头"艺术在曲牌联缀方式上却有悖于南北。

首先,有悖于北曲的"依宫定套"。如永昆《花飞龙》诸曲牌,其笛色虽皆以小工调定调,而同名曲牌在《纳书楹曲谱》中则以不同宫调或不同套数存在于不同剧目(折子戏)中。如:宫调不同者,有南吕之【梁州序】、中吕之【扑灯蛾】、越角之【小桃红】;宫调不同却曲牌套数相同者,有正宫【端正好】套之【醉太平】、高宫【端正好】套之【醉太平】;宫调相同却曲牌及套数皆不同者,有越调之【鬼三台】【药圣王】套、越调之【小桃红】【下山虎】【五般宜】【山麻稽】套;等等。依华连圃《戏曲丛谭》之"南北曲各宫调管色分配"论,"南吕"不能配"小工调"之管

---

① 中国戏曲音乐集成编辑委员会编:《中国戏曲音乐集成(浙江卷)》,中国 ISBN 中心 2001 年版,第 348 页。
② 林天文,1935 年生,平阳水头人,永嘉昆剧团作曲,国家级"非遗"永嘉昆剧传承人。
③ "三指板"是永昆老艺人学艺时所采用的快熟记谱法,又称"三点指"。"三指板"最突出的一点就是仅有板眼未有工尺字,其曲腔是由师徒口传心授。这种记谱法,在曲文旁边只注"、""⌐"或"|""_"三种符号,表示不同的板眼。"三指板"的主要作用是确定落字之处,即确定一句中某一字应唱的拍位。永昆老艺人之所以把上面这种唱谱叫作"三指板",是因为平时都是以"手指"打板,即:头板三指并拢一击;腰板中指击拍;底板拍在小指上。
④ "主腔"之概念最早载王季烈《螾庐曲谈》卷三第四章之"论各宫调之主腔":"凡某曲牌之某句某字,有某种一定之腔,是为某曲牌之主腔。"见王季烈,刘富梁:《集成曲谱》玉集卷一,商务印书馆1925年版,第23—24页。王守泰先生对此概念予以发展,将主腔定义为某个词素的全部工尺体现,如其在《昆曲格律》中云:"主腔是由词曲中相对应的一个单字甚至相连的两三个字所组成词素的全部工尺体现。"见王守泰:《昆曲格律》,江苏人民出版社1982年版,第73页。
⑤ 王守泰:《昆曲格律》,江苏人民出版社1982年版,第118页。
⑥ 吴新雷:《中国昆剧大辞典》,南京大学出版社2002年版,第494页。

色,高宫、越角也未必与"小工调"相配。① 由此看,"小工调"与以上诸曲牌不一定同宫,说明《花飞龙》之曲牌联缀并非按传统宫调定套,正如《中国戏曲音乐集成·浙江卷·温州本》在谈论"九搭头"时所言,有的则突破了宫调排列顺序②。

其次,不同于南曲的"依主腔定套"。《昆曲曲牌及套数范例集(南套Ⅰ)》有云:"南曲曲牌主腔特别鲜明","大多数传统套数格式中各不同名曲牌,主腔有相似性"。③ 然而,永昆《花飞龙》诸曲牌之间的主腔旋律相差较大,曲牌之间的主腔并不见得有其相似性,终止腔也多不相同(见表3):

表3 永昆《花飞龙》诸曲牌(前腔除外)之"主腔"

| 曲牌 | 曲牌末句句尾两板工尺 | 字腔搭配 | 末字与腔 |
|---|---|---|---|
| 醉太平 | 工六工尺上尺上四合四 | 字少腔多 | 腾:合四 |
| 小桃红 | 尺上工 | 字少腔多 | 灰:尺上工 |
| 下山虎 | 四四上上尺 | 字多腔少 | 体:上尺 |
| 黑麻稽 | 上一四 | 字多腔少 | 宜:四 |
| 黑般宜 | 上一四 | 字多腔少 | 飞:四 |
| 扑灯蛾 | 上尺工尺上 | 字多腔少 | 耀:上 |
| 药圣王 | 尺四上 | 字多腔少 | 华:上 |
| 鬼三台 | 工六尺四上 | 字多腔少 | 他:上 |
| 梁州序 | 五化六工尺工 | 字多腔少 | 镜:尺工 |
| 番竹马 | 五五六 | 字多腔少 | 装:六 |

注:永昆原为简谱,为比较方便,统一用小工调之工尺表示。

上表显示,以上诸曲牌之主腔与终止腔不一定相同,由此可以看出,《花飞龙》并非依据"主腔"联曲,犹如潘好男先生所说:"九搭头是没有固定套数的。"④说明永昆"九搭头"曲牌是不按传统联套规定进行联曲的。也正如《永嘉昆剧》云:"'九搭头'之法没有受到传统曲牌联套程序的约束。"⑤只可惜,早期永昆自编剧目(包括《花飞龙》)的演出,皆为演员单口即兴念白,没有全篇宾白的剧本,至1957年永嘉昆剧团成立,已没有了自编剧目的演出,尔后随着时间的流逝,这批艺人也逐渐老去,导致永昆自编剧目只存有唱腔曲谱,而没有剧本传承。

但根据前辈学者夏志强与沈沉先生介绍,永昆"九搭头"主要依剧情之需要而选择曲牌,如夏志强先生在《永嘉昆剧》中叙述:永昆"九搭头"所选用的曲牌必须符合剧情背景和演员的情绪需要。⑥沈沉《永嘉昆曲》云:"由于'九搭头'的嵌入,演员可以根据剧情和不同角色的特定感情需要而选择使用。"⑦曲牌搭用多少,如何搭用,依照剧情需要而定,艺人可以根据自编戏本的剧情和不同人物的情感需要而选择合适的曲牌,如:"逃灾避祸、跟跄上路"时选用【香柳娘】与【东瓯令】;"良辰美景、赏心乐事"时选用【玉芙蓉】与【锦堂月】;"猝遇大敌,痛苦号啕"时选用【小桃红】与【山坡羊】;"思前顾后,哀哀欲绝"时选用【五更转】与【香罗带】;"生死离别、寸心如割"时选用【鹧鸪天】与【胜如玉】;等等。原本宫调不同、主腔也不尽相同之曲牌经各自变化和"搭头"后,一起组合成曲组,并且突破曲牌原有之格律,形成一种新的联曲规范,所搭用的曲牌,皆称"九搭头"曲牌,这就是永昆"九搭头"的艺术特色。

### 结 语

结合郑西村和潘好男先生的描述⑧,比较适合并常被选用于"九搭头"的曲牌有50余支,如【懒画眉】【醉太平】【小桃红】【香柳娘】【东瓯令】【园林好】【江儿水】【五供养】【玉交枝】【腊梅花】【山坡羊】【孝顺歌】【尾犯序】【玉芙蓉】【锦堂月】【五更转】【香罗带】【鹧鸪天】【胜如玉】【清江引】【桂枝香】【解三酲】【红衲袄】【画眉序】【新水令】【梁州序】【下山虎】【扑灯蛾】【二郎神】【宜春令】【步步娇】【啄木儿】【一封书】【皂罗袍】【哭相思】【降黄龙】【浪淘沙】【驻云飞】【泣颜回】【锁南枝】【集贤宾】【出队子】【赏宫花】【鬼三台】等。

---

① 华连圃:《戏曲丛谭》,商务印书馆1937年版,第65页。
② 温州市文化局、温州市艺术研究室、永嘉县文化局、永嘉昆剧音乐集成编委会编:《中国戏曲音乐集成·浙江卷·温州本(8)》油印本,时间不详,第174页。
③ 王守泰主编:《昆曲曲牌及套数范例集(南套Ⅰ)》,上海文艺出版社1994年版,第225页。
④ 温州市文化局、温州市艺术研究室、永嘉县文化局、永嘉昆剧音乐集成编委会编:《中国戏曲音乐集成·浙江卷·温州本(8)》油印本,时间不详,第174页。
⑤ 夏志强:《永嘉昆剧》,中国文史出版社2014年版,第41页。
⑥ 夏志强:《永嘉昆剧》,中国文史出版社2014年版,第41页。
⑦ 沈沉:《永嘉昆曲》,浙江摄影出版社2008年版,第61页。
⑧ 温州市文化局、温州市艺术研究室、永嘉县文化局、永嘉昆剧音乐集成编委会编:《中国戏曲音乐集成·浙江卷·温州本(8)》油印本,时间不详,第174页。

"九搭头"之运用,对于永昆摆脱文人墨客的控制,走向通俗化和大众化的广阔天地,以及对昆剧生命的延续,起了一定的历史作用。即使在其他花部剧种勃兴,昆剧衰落时期,尤其是清末民初至新中国成立这一历史时期,永昆也经常演出自编剧目与乱弹诸剧分庭抗礼,乃至独树一帜,蜚声剧坛,"九搭头"艺术起到了非常重要的作用。

(原载于《中国音乐》2018年第1期)

# 试论昆曲字腔

周来达

字腔是昆唱的核心和主体,没有字腔就没有昆唱,甚至没有昆曲。字腔对昆唱的作用是第一位的。总说昆曲博大精深,太难懂,其实,奥妙多在字腔中。略显遗憾的是我们对于昆曲字腔中一些事关昆曲音乐实质性问题的研究和认识,至今几为空白。字腔是怎样创作产生的?具体用的有哪些、什么样的技法?其显示形态有哪些类型?字腔有何特性?为什么昆曲平、上、去、入各种调类的字腔都可以是单音?为什么所有由借音而来的昆曲字腔,有些是显性的,有些是隐性的?显隐性字腔间的连接,为什么其实都是同音同度连接?字腔对整个昆曲有何影响?这些创作技术的出现和运用对昆曲有何意义?为此,本文试就上述问题做些粗浅探讨,祈请各位方家赐教!

## 一、何谓字腔?

所谓昆曲的字腔,即凡是依据昆曲的曲字字调,运用昆曲依字行腔法创作出来的腔调(或音调),其内涵包括"字""腔"和"法"三方面:

"字",即曲字,含声、调、韵等方面内容。其中,"声",指曲字的字声。"调",指曲字的调类、调值。调类即平、上、去、入四声阴阳;调值,即字声的高低(升降)、曲直、长短等的声势和形态。"韵",指曲辞的平仄押韵等。

"腔",主旨由生活性的曲字演化为音乐性曲字的腔调,或称音调、唱调、旋律。其外延包括唱法、伴奏、音色、音量、节奏、调式、音阶等声腔概念。

"法",即创作字腔的方法、技法。昆曲将曲字的字声演化为音乐性曲字腔调的方法是依字行腔法。

以前,我们一直以为凡在一个曲字内的腔调或音调,即字腔。其实,如果这个概念对于其他的音乐样式是合适的话,那么,对昆曲而言,这个概念却是错误的。因为昆曲中一个曲字内的腔调或音调,并不一定完全都是字腔,还有用过腔法创作而来的过腔。

再说,昆曲的依字行腔只是昆曲艺术的一种创作规范,其中有着许多与众不同之处。例如,大家知道,昆曲依字行腔所"依"是曲字的字声。昆曲所用的字声,是一种"词意局古,首韵精绝,诸词之纲领"①的"中州韵"。这是一种经过人为的过滤、提炼、归纳后的具有普遍性的、当时流行于中原地区的字韵。而且,即使是中州韵,也不是所有生活中的中州韵都可以成为昆曲的字韵。事实上,有的中州韵在昆曲中甚至还有与之相反的调值。

据吴梅先生研究,中州韵的去声、上声就与生活中的中州韵调值相反②:

生活中的中州韵念白,上声字是念成"低—高—低",但昆曲唱调中的字腔唱法却是"局—低—局";

生活中去声字的中州韵念白是"高—低—高",但在昆曲唱调中的字腔唱法却是"低—高—低"。

按照这种说法,那么,例如"去不去"这三个字,在生活中应该念"上—入—上",但在唱调中就是"去—入—去";"留不住"在生活中是念"去—入—上",但在唱调中就是"上—入—去"。

这些问题说明什么?说明昆曲音乐艺术中的字腔是对生活中字声的升华和超越,生活不等于艺术,艺术和生活有所区别。

又例如,一般认为平声有阴平声和阳平声两种,但

---

① 魏良辅:《南词引正》,引自俞为民、孙蓉蓉编:《历代曲话汇编·新编中国古典戏曲论著集成》(明代编第一集),黄山书社2009年版,第527页。
② 吴梅:《顾曲麈谈》,岳麓出版社1998年版,第283页。

在昆曲唱调中却有三种：

一种是调值平后略降的阴平声。如："黄昏"的"昏"。

一种是调值平后略升的阳平声。如："黄昏"的"黄"。

再一种是调值不高不低、一平到底的平平声。如："妈妈"的"妈"。

如果是这样的话，那么，昆曲所谓的四声阴阳就不只是八声，而是有九声了。

再例如，生活中的字声有四声阴阳之别，但对昆曲而言，演化为音乐性的字腔后，除了阴平声和阳平声字字腔外，其他三声字腔的阴阳几乎没有差别。其中：上声曲字连在昆曲主要韵书《韵学骊珠》中都没有阴阳之分，作为音乐性的上声字字腔音势只有高—低—局、呈↘↙状一种；去声字字腔音势只有低—高—低、呈↗↘状一种；入声字字腔音势只有一个顿音状的单短音。

应该说，昆曲曲牌字腔的这个情况与昆曲曲辞的创作只讲平仄、基本不分四声阴阳恰好一致。

至于所谓的"音势"，主要是指乐音运动的趋势，以及由此产生推动乐曲发展的势能。乐音的运动必然产生一定的音势，音势可利用。曲字调值不变，字腔音势亦不变。字腔的音势未尽，腔亦不止。从腔词关系看，每一种调类字腔的基本音势与调值的高低曲直完全一致，只要曲字的调值不变，平、上、去、入各类字腔的基本音势无论到哪里都不会改变，改变的只是字腔的形态。

"音势"一词，不是笔者首提，杨荫浏先生《古代音乐史稿》中就有。他说："同是对平声字的配音，北曲偏高，南曲偏低。更重要的，南北曲平声字的配音，在音势上大不相同。"这个所谓的"音势"，就是乐音运动的趋势。接着，杨先生又说："在上声字后接平声字时，前面的上声字腔为低起上行，其后接的平平字腔，常随前面上声字腔上行的音势继续上行，好象是被其前的上声字腔推上去的样子。"①这种"推上去的样子"，就是音势和势能。

如《琵琶记·描容》【三仙桥】 $\frac{3\ 5}{展}\ \frac{6}{舒}\cdot$ 两个字腔②。其中，上声字"展"的字腔 $\frac{3\ 5}{}$ 两音为低起，接着后边的阴平声字"舒" $6\cdot$ 音的出现，就有"好象是被其前的上声字腔推上去的样子"，这就是昆曲常借以创作字腔的音势。

以上所说说明所谓昆曲中的依字行腔只是昆曲艺术的一种创作规范，其与他类的依字行腔有着诸多的不同，不能将凡是在一个曲字内的腔调或音调，都认为是字腔。

应该说，诸如上述所说的等等问题都是学习和研究昆曲音乐、了解昆曲字腔的基础和前提，也是我们以往研究昆曲音乐所不曾注意、常常忽视的问题，这或许正是导致昆曲神秘化和人们无法正确认知昆曲音乐的重要原因之一。若诸如此类问题不予厘清，就很难进入昆曲研究的门槛，最终还是要回过头来重新摸索。

## 二、昆曲字腔有哪些特性？

总的说，由依字行腔而来的昆曲字腔的特性主要有：腔词关系的对应性；产生和生产方式的唯一性；字腔形态的乐汇性；乐音构成的基数性和类型性；仄声字腔基本不分阴阳性，音势的不变性和形态可变性；等等。囿于篇幅，本文仅选如下两个特性试做介绍：

（一）字腔乐音构成的基数性、类型性和分支音势性

由曲字的调值决定，由依字行腔而来的昆曲字腔乐音构成，按完全显示来衡量都有一个最低的基数，字腔的这种特性，即所谓构成字腔乐音的基数性。根据字腔的基音数进行分类，可以归纳出昆曲字腔的类型，这就决定了字腔具有类型性。字腔由腔头、腔腹、腔尾构成，腔头、腔腹和腔尾之间的乐音运动所构成的音势及其所产生的势能，分别形成了字腔的分支音势，这就是字腔音势构成的分支音势性。

1. 字腔乐音构成的基数和类型性

由曲字的调值决定，由依字行腔而来的昆曲字腔乐音构成，按完全显示来衡量都有一个最低的基数。如果按字腔的基音数来分类，那么，整个昆曲的字腔类型就有三类：

第一类：一基音类。所谓一基音，就是构成这类字腔的最低乐音数是一个乐音。

昆曲的一基音类有平平声类和入声类的字腔两种。

如：平平声字"听"（《荆钗记·见娘》【刮鼓令】"说与恁儿听"③）的字腔， $\widehat{1\ -\ -\ 1}\atop{听}$ 就只有一个乐音。由

---

① 杨荫浏：《中国古代音乐史稿》（下册），人民音乐出版社2001年版，第897页。
② 引自吴新雷：《中国昆剧大辞典》，南京大学出版社2002年版，第765页。
③ 吴新雷：《中国昆剧大辞典》，南京大学出版社2002年版，第669页。

于平平声字的调值是一平到底的单音,因此,少于一个乐音数,该字腔就不存在,这就决定了平平声字腔的基音数只能是一个。

入声类字"不"(《牡丹亭·游园》【尾声】"观之不足"①)的字腔 $\overset{\frown}{\underset{不}{1}}$。基于入声字的调值比较短促,因此,其字腔就只有一个短促的单音。少于这个乐音数,该字腔同样不存在。它表明入声字腔的基音只有一个。

第二类:两基音类。所谓两基音即构成这类字腔的最低乐音数是两个。其中,第一个乐音代表腔头音势,第二个乐音代表腔尾音势。昆曲的两基音类字腔有阴平声和阳平声类字腔两种。其中:

由调值是平后略降➘、先高后低构成的两基音类字腔是阴平声类字腔。如"妻"(《琵琶记·书馆》【解三酲】"我误妻房"②)的字腔 $\overset{\frown}{\underset{妻}{1-6}}$,就由先高后低的 Do、La 两音组成,这就是构成阴平声字腔的最低乐音数。低于这个乐音数或不按前高后低次序排列者就不是阴平声字腔。

由调值是平后略升➚、先低后高构成的两基音类字腔是阳平声类字腔。如"黄"的(《双珠记·投渊》【榴花泣】"带云黄"③)字腔 $\overset{\frown}{\underset{黄}{1-2}}$,就由先低后高的 Do、Ru 两个音组成,这就是阳平声字腔的基音数。低于是这个乐音数或不按前低后高次序排列者就不是阳平声字腔。

第三类:三基音类。所谓三基音,即构成这类字腔的最低乐音数是三个。

由调值是低—局—低➚➘并按低—局—低次序排列的三基音类字腔是去声类字腔。如"赖"(《雷峰塔·断桥》【金络索】"全仗赖卿卿"④)的字腔 $\overset{\frown}{\underset{赖}{3\,5\,2}}$,就由 Mi、So、Ru 三个乐音按低—高—低顺序排列组成,这就是三基音类去声字腔的基音数。其中,第一个乐音代表低势,第二个乐音代表高势,第三个乐音代表低势,由此构成的去声字腔音势与去声曲字的调值一致。

按调值是局—低—高➘➚次序排列的三基音类字腔是上声类字腔。如"赏"(《牡丹亭·游园》【皂罗袍】"赏心乐事谁家院"⑤)的字腔 $\overset{\frown}{\underset{赏}{1\,6\,1}}$,就由 Do、La、Do 三个乐音按局—低—局次序排列组成,这就是三基音类上声字腔的基音数。其中,第一个乐音代表高势,第二个乐音代表低势,第三个乐音代表高势,由此构成的上声字腔音势与上声曲字的调值一致。

2. 字腔音势的分支音势结构性

除单基音类平平声和入声字的字腔外,其余各类完全显示型字腔的基本音势,由不同形态字腔的分支音势构成。每种分支音势不仅与本字腔的腔头、腔腹、腔尾相对应,而且与本曲字的字头、字腹、字尾的字声和调值也相对应。其中:

两基音类平后略降的阴平声字腔音势,由一个平势和一个略降势两个分支音势构成➘势。

两基音类平后略升的阳平声字腔音势,由一个平势和一个略升势两个分支音势构成➚势。

三基音类先降后升的上声字腔音势,由一个降势和一个升势两个分支音势构成➘➚势。

三基音类先升后降的去声字腔音势,由一个升势和一个降势两个分支音势构成➚➘势。

应该说,对构成昆曲字腔基音数的归纳,对基音的分类和分支音势结构的分析等,是对曲字字声原始声势和字腔音势结构的揭示。

理论上说,凡低于乐音基数者或乐音高低排序不当者都属于腔词不应。但事实上,在昆唱中却存在着大量不符合上述所说的情况。例如,两基音类字腔只有一个乐音,三基音类字腔只有两个乐音,甚至只有一个乐音等情况大量存在。

以 $\overset{\frown}{\underset{风流}{1\,6}}\Big|\overset{\frown}{\underset{衣}{1}}$(《望湖亭·照镜》【太师引】"论风流衣不在多"⑥)三个字腔为例。按理,除了其中的"衣"是一基音类的平平声字外,"风"是两基音类的阴平声字,"流"是三基音类的上声字,但在这里为什么都只有一个乐音?这就要说到昆曲字腔的另一个特性——字腔音势的不变性和形态可变性。

---

① 吴新雷:《中国昆剧大辞典》,南京大学出版社 2002 年版,第 708 页。
② 吴新雷:《中国昆剧大辞典》,南京大学出版社 2002 年版,第 676 页。
③ 吴新雷:《中国昆剧大辞典》,南京大学出版社 2002 年版,第 690 页。
④ 吴新雷:《中国昆剧大辞典》,南京大学出版社 2002 年版,第 744 页。
⑤ 吴新雷:《中国昆剧大辞典》,南京大学出版社 2002 年版,第 707 页。
⑥ 吴新雷:《中国昆剧大辞典》,南京大学出版社 2002 年版,第 726 页。

## (二) 字腔音势的不变性和形态可变性

一方面是曲字调值不变，字腔音势也不变，这就是所谓字腔音势的不变性；另一方面是，创作手法不同，字腔形态也不同。我们在描述同一字腔音势时，字腔内乐音的高低、时值、音数以及是否完全显示字腔音势等方面，却有很大的变数。这种变数，就是所谓字腔形态的可变性。

具体地说，字腔形态首先是指字腔的显示方式、样式是显性的还是隐性的，是隐匿了，甚或是省略了；其次是指字腔内乐音的音高、时值、音数等情况。其中的音数可多可寡，可增可减，多至数音，少至单音；时值可长可短，相对的音高亦可高可低等。

无论是对于字腔内部乐音的连接，还是对前后字腔的组合、搭配和连接等，字腔的音势都会对它们产生一定的影响，都可被用作互依互存，互相推动乐曲的发展和节奏的调控，实现自由创作的目的。

昆曲字腔形态的这种可变性，是导致字腔形态千千万万的根源。但追究昆曲字腔的显示方式，除由种种失误所致的不确定性显示型外，主要有完全性显示和显隐性显示两种。

### 1. 完全性显示

所谓完全性显示，就是字腔的音势与曲字的调值完全一致，曲字的字头、字腹、字尾与音乐性字腔的腔头、腔腹、腔尾所显示的形态完全吻合。这类字腔的可变性集中体现在字腔内乐音的音高、时值、音数的可变性上。

所谓字头，多指字声的开端与声母和韵母，或复韵母中的韵头或主要元音的结合。如"天"(tian)的字头是"ti"。没有声母的即以韵头或复韵母中的主要元音为字头。如"安"(an)的字头是"a"，"烟"(ian)的字头是"i"等。

所谓字腹，多指字声中的韵腹，或兼括韵尾。如"路"(lu)的字腹是"u"，"天"(tian)的字腹是"an"。字腹是字腔的主要部分，拖腔时即以它为主。

所谓字尾是指韵母中的韵尾。韵尾分韵音韵尾和辅音韵尾两类。元音韵尾如"快"(kuai)、"沟"(gou)中的"i"和"u"；辅音韵尾如"满"(man)、"江"(jiang)中的"n"和"ng"。字尾与"辙""韵"(含合辙押韵和归韵)的关系最密切。

曲字在发声时产生高、低、升、降等的趋势，即声势。而运用依字行腔法将字声演化为字腔后，声势就转化为音势。调值不变、声势不变；声势不变，音势也不变。这种不变的调值、声势和音势，就是昆曲依字行腔的依据，即传统昆曲所谓(字腔)的"腔格"。

如，原本两基音类阴平声字，"妻"的字腔 $\underline{2\ -\ |\ \underline{2\ 2\ 2\ 1}\ \underline{6\ 5}}$ (《琵琶记·扫松》【风入松】"抛妻不睬"①)，如今变成了由7个乐音组成。尽管如此，它的音势依然是平后略降的，与两个乐音构成的音势一样。

再如，原本三基音类阳去声字"慰"的字腔 $\underline{1\cdot\ \underline{2\ 3\ 5}\ \underline{3\cdot\ 2\ 1}\ 6\ -\ |\ 6}$ (《长生殿·絮阁》【出队子】"谁把那珍珠去慰寂寥"②)，如今变成了由8个乐音组成。尽管如此，它的音势依然是低—高—低，与由3个乐音构成的音势也没有差别。

可见，由于创作手法不同，所要表现的音乐形象不同，体现音势的字腔之形态也有千差万别。不管字腔的乐音数是多还是少，这些字腔的音势依然没有变，变的只是形态，这就是所谓完全型字腔的音势不变性和形态的可变性。③

### 2. 显隐性显示

所谓显隐性显示，就是由于创作方式的不同，字腔的某部分音势是隐匿的，某部分音势是显示的。其中，被隐匿的对象仅限于二基音和三基音类的字腔。一基音类字腔不存在显隐性字腔，因为，总共才一个乐音，如果被隐匿了，那么，该字腔也就不存在了。

显隐性类字腔的可变性，同样是音势不变、形态可变，更重要的还集中体现在字腔的显示方式是显性的还是隐性的等方面。如，$\underline{5\ \dot{1}\ \dot{6}}$ (《牧羊记·望乡》【江儿水】"请哥哥到望乡台"④)中的"到"，是三基音类去声字的字腔。从形式上看，"到"只有一个乐音，完全不符合曲字的低—高—低的调值。但联系其前后字腔却可以发现，"到"的前一个音是阴平声字"哥"的乐音So，后一个是阳平声(亦作去声)"望"的乐音La，都比它的Do音要低，由此构成的低—高—低的音势，则完全符合去声字调值的要求。其所显示的只是去声字腔中最高的腔腹

---

① 吴新雷：《中国昆剧大辞典》，南京大学出版社2002年版，第679页。
② 吴新雷：《中国昆剧大辞典》，南京大学出版社2002年版，第778页。
③ 详见拙文《试论昆曲字腔的音势不变性和形态可变性》，载《中国音乐》2015第3期。
④ 吴新雷：《中国昆剧大辞典》，南京大学出版社2002年版，第682页。

音 Do，而"到"字腔头和腔尾的两个低音之所以看不到，并不是没有这两个低音，而是它的显示方式是显隐性的，这里是被隐匿了，这就是所谓显隐性字腔的形态可变性。

如刚才提到的 $\underbrace{1\,6}_{风流}\,|\,\underbrace{1}_{衣}$ 三字，为什么其中三基音类的上声字"流"也只有一个乐音？这是因为"流"的腔头音 Do 和腔尾音 Do 这两个应有的高音被隐匿了。从形式上看，"风""流""衣"三个字腔都是平平声字腔。

昆曲以这种既显示又隐匿的方式来显示字腔，其形态的变化虽然很大，但就它们所显示的本质来看，依然是昆曲的音势不变性和形态可变性，是曲字的调值与字腔音势完全一致的体现。

## 三、昆曲字腔对整个昆曲有何影响？

字腔是昆曲的主体，其在昆曲中的地位、作用和影响，当然是第一位的。但以前一般都认为，字腔的全部意义在于"字正腔圆"，然而，事实并非完全如此。

2009 年下半年，笔者开始搜集有关依字行腔创作昆曲字腔的资料，大约到了 2012 年年初，就在列表归纳昆曲南曲平、上、去、入四大类字腔的时候发现有一种音调非常特殊，将这类音调抽出来单独进行比较后发现，这类音调无处不在，其数量之大大大超乎想象。令人奇怪的是它的出现不仅可以不分剧目、不分套数，还可以不分宫调，甚至不分曲字的四声阴阳。如下边这一组谱例中有平、上、去、入六个单字唱调，但每个单字唱调中都有 2 1 6̣ 这个音调。

阴平声字 $\underbrace{1\,2\cdot1\,6}_{云霞}$（《牡丹亭·游园》【皂罗袍】"云霞翠轩"①）

阳平声字 $\underbrace{1\,3\,2\cdot1\,6}_{倒}$（《牧羊记·望乡》【忒忒令】"倒不如那楚屈原"②）

平平声字 $\underbrace{1\,-\,|\,2\cdot1\,6\,|\,-}_{花笺}$（《西楼记·玩笺》【二郎神】"花笺"③）

上声字 $\underbrace{6\,1\,2\,1\cdot2\,2\,1\,6}_{水}$（散曲《兀（wu）的不》套【叠字

锦】"一盏热水茶"④）

去声字 $\underbrace{5\,|\,53\,203\,|\,2\cdot1\,6}_{到}$（《西楼记·玩笺》【集贤宾】"想照到绮（qi）窗人面"⑤）

入声字 $\underbrace{2\,3\,2\,1\cdot1\,6}_{折}$（《雷峰·断桥》【山坡羊】"鸳鸯颈折"⑥）

那么，字腔可以不顾四声阴阳又意味着什么呢？经过追查发现，这类 2 1 6̣ 的音调，原本都是昆曲南曲的羽调性去声字腔。

问题是作为昆曲的字腔，不管是平、上、去、入中的哪一类字腔，竟然连最起码的腔词相应这样一个条件都达不到，而且还大量存在，这很不正常。当时，笔者对此现象确实无法解释。为此，一度陷入了极度的迷惘。最后认为，这其中必有奥妙，于是决意要将这个问题探个水落石出。

过了一段时间，感觉出来了：这类音调具有公用性。那么，具有公用性的音调又意味着什么呢？想到这里，一个名词突然从脑海里蹦了出来：主调。是的，经过一番考证后发现，原来这个所谓的羽调性去声字腔，现在的身份已经变了，它既是字腔，也是昆曲南曲的主调。

1. 什么叫主调？

就戏曲来说，主调就是一个剧种的主要腔调或音调⑦。

主调的形态，可以是乐句或乐段、乐曲，亦可以是一个乐汇。对昆曲南曲来说，因为它原本就是去声字腔，因此只能是一个乐汇。上述提到的 2 1 6̣，就是由去声字腔而来的昆曲南曲主调。然而，昆曲的字腔有平、上、去、入四大类，但为什么偏偏要选中去声字腔作为主调呢？经过一番深入追究，笔者认为其中的主要原因有两个：一是在四声字腔中，去声音调最靓丽、最活跃。二是大量的泛用。泛用后，这种音调数量多了，就成为主调。

2. 昆北有主调吗？

如果昆北有主调，主调又是从何而来？它的原始由

---

① 吴新雷：《中国昆剧大辞典》，南京大学出版社 2002 年版，第 707 页。
② 吴新雷：《中国昆剧大辞典》，南京大学出版社 2002 年版，第 680 页。
③ 吴新雷：《中国昆剧大辞典》，南京大学出版社 2002 年版，第 731 页。
④ 吴新雷：《中国昆剧大辞典》，南京大学出版社 2002 年版，第 745 页。
⑤ 吴新雷：《中国昆剧大辞典》，南京大学出版社 2002 年版，第 730 页。
⑥ 吴新雷：《中国昆剧大辞典》，南京大学出版社 2002 年版，第 741 页。
⑦ 关于主调的讨论详见拙文《昆南有主调吗？》，载台湾"中央大学"《戏曲艺研究通讯》第九期；《昆北曲主调由何而来》，载河北大学《中国曲学研究》第三辑；《试论昆曲主调》，载《音乐与表演》2016 年第 4 期。

来是否也是羽调性的去声字腔？经过一番查证后发现，果然，昆北也有主调，而且它的原始由来也是羽调性的去声字腔：Do Si La。

这个现象说明这些所谓的主调完全是人为创作、设计的。那么昆曲的剧种主调与京剧乃至其他任何乐曲的主调例如主旋律、音乐主题等有没有区别？区别在哪里？昆曲的主调对昆曲的发展有什么影响？这些问题又迫使笔者对昆曲的这两个主调继续追问下去。在追问的过程中，笔者发现，这样一些毫不起眼的乐汇型音调，给昆曲带来的影响却完全出乎意料。

3. 主调对昆曲究竟有什么影响？

本文在此举三个例子说明此问题。

第一例主调直接促成和解决了传统南北曲音乐风格的不统一。

南北曲音乐风格不统一，这是人人皆知的事情。魏良辅在他的《南词引正》中就有"将南曲配弦索，直为方底圆盖"①之感叹，由此推想，这个问题恐怕也是魏良辅辈昆曲改革的一大难题。

基于昆曲南北曲的主调都是羽调性的乐汇，也因此，唯有它才可以无处不在，于是，昆曲往往就把羽调性的主调作为唱调的终止音。由于终止音是唱调调式的决定性因素，因此，久而久之，一个以羽调式唱调为主的、情调比较雅致、适合抒发文人情怀的昆曲唱调体系就此形成。昆曲南北曲音乐风格之统一，也就水到渠成。

第二例主调直接改变了昆北音阶的样式，实现了昆北音乐的文人化。

一般认为，昆南是五声音阶，昆北是七声音阶。然而，据我的初步统计，有90%以上昆北唱调音阶中的变宫、清角两个偏音的出现与众不同。它们要么不出现，一旦出现，总是以三音列型的主调 Do Si La，或它的翻调 So Fa Mi 面目出现。

变宫、清角两个偏音的稳定性比较差，如果将两个偏音分别夹在 Do、La 和 So、Mi 中间，它们就变成经过音了，这样，它们的不稳定性就会受到极大的削弱和限制，昆北唱调的性能也因此而变得不瘟不火，更适合表达文人"气无烟火"的情怀。从音阶的角度看，原本的传统清乐音阶的样式也就从此演变为如下样式：

①清乐音阶：Do　Si　La　So　Fa　Mi　Re　Do
　　　　　　宫　变宫　羽　征　清角　角　商　宫
②昆北音阶：Do（Do Si La）La　So（So Fa Mi）Mi　Re　Do
　　　　　　宫　变宫　羽　征　清角　角　商　宫
　　　　　　└──────非自然清乐音阶──────┘

昆曲这种做法的实质就是以三音列型两主调替代清乐音阶中的两偏音，客观上借以改造昆北的音阶样式，由此导致传统北曲唱调的音阶样式全面地演变为非自然清乐音阶②。

传统北曲连音阶的样式都改变了，其唱调和音乐风格还能不变吗？非自然清乐音阶的出现和形成，就是传统北曲被文人化、昆腔化的主要标志。难怪明代曲家沈宠绥说，现在的北曲是"名北，而曲不真北"③。

第三例通过主调的转换，直接实现昆曲南北曲唱调的转换。

如昆南【泣颜回】演变为昆北唱调就是一例。

在这支短短的 10 句唱调中，昆北主调竟然出现了 16 次。其中，箭头向上表示 Do Si La 和箭头向下表示 So Fa Mi，两个主调分别出现了 8 次。于是，这支南曲也就不得不演变为昆北唱调了。

将昆曲南曲转换为昆北的创作手法极为简单：只要在昆南主调 Re Do La 中加上一个 Si 音，就能把昆南唱调变成昆北唱调。像这样简单的技法不用说魏良辅这样的专业乐人，即使一般的艺人做起来也不困难。这个做法，一方面是进一步促进了以羽调性主调为纽带的昆曲南北曲音乐风格的统一，另一方面在客观上也促进了昆曲改革的快速发展。

概括上述从依字行腔—字腔，字腔—主调，再从主调—南北曲调式的统一，进而再到昆北音阶样式的改变，乃至直接置换昆曲南北曲主调，实现昆曲南北曲唱调的置换等一连串连锁式反应的发生和出现可以发现，所有这些都与由依字法而来的字腔有关。由此可以认为，昆曲字腔的全部意义不是"字正腔圆"四字所能概括的。昆曲字腔的上述种种变化及其变化的过程，其实就是传统南北曲唱调被昆曲化、昆腔化的过程，当然，这也是传统南北曲为什么悄然之间灰飞烟灭、"片纸不留"的真相。昆曲字腔的出现标志着传统曲牌唱调的材料、创

---

① 魏良辅：《南词引正》，见俞为民、孙蓉蓉：《历代曲话汇编·新编中国古典戏曲论著集成》明代编第一集，黄山书社 2009 年版，第 527 页。

② 详见拙文《昆北曲是传统自然七声音阶吗？》，载台湾"中央大学"《戏曲研究通讯》第 10 期。

③ 沈宠绥：《度曲须知》，转引自俞为民、孙蓉蓉：《历代曲话汇编·新编中国古典戏曲论著集成》明代编第二集，黄山书社 2009 年版，第 617 页。

作方式和唱调等发生了实质性的改变,其对整个传统曲牌音乐和整个昆曲音乐影响之大确实超乎想象。

**谱例1 《红梨记·解妓》【泣颜回】**

[乐谱]

## 四、怎样创作昆曲字腔?

既然昆曲的字腔如此重要,那么,这些字腔由何而来?又是怎样创作出来的呢?昆曲中的所有字腔都是由曲家们运用魏良辅所谓的"五音以四声为主"的依字行腔法创作而来。那么,昆曲又是怎样运用依字行腔法创作字腔的呢?

字腔是昆唱的核心和主体,没有字腔就没有昆唱。一般认为,与曲字的字头、字腹、字尾相对应的是字腔的腔头、腔腹、腔尾,因此,昆曲要依字行腔就要完整地把每个字腔的腔头、腔腹、腔尾音无一遗漏地显示出来,那才算是腔词相应,否则,就被认为不符依字行腔规范。

有关字和腔关系的论述,早在春秋以前的"上古之书"《尚书·尧典》中就有"诗言志,歌咏言,声依咏"之说。但历史上有无用依字法创作的歌曲,恐怕也只有分析南宋理宗绍定年间(1228—1233)姜夔(号白石,1154—1208)留下的《扬州慢》等17首自度曲才能明白。纵然由于种种原因,我们至今还不能完全精准地破译姜夔所创作的这17首歌谱,但分析可知,其中不乏较多的依字声行腔成分,由此或可认为,这些歌曲就是我国早期运用依字行腔法创作歌曲的雏形。而晚于姜夔、同为南宋时期人的张炎(1248—1320?)在《词源》中所云:"腔平字侧莫参商,先须道字后还腔",则进一步把"字"与"腔"的关系做了更具体的诠释。由此可知,依字声行腔说的理论以及音乐创作实践在南宋时期已经正式形成。至明中叶昆曲兴起,何良俊(1506—1573)于《四友斋丛说》"词曲"中云:"古乐之亡久矣,更数世后,北曲亦失传矣。"何良俊曾请老曲师顿仁来家唱曲,并"令老顿教伯喈一二曲"。从老顿仁所云的"伯喈曲某都唱得,但此等皆是后人依腔按字打将出来,正如善吹笛管者,听人唱曲,依腔吹出,谓之唱调',然不按谱,终不入律"①这些话中可以明白,依字行腔法经历了春秋前至明中叶两千多年的孕育发展,到了明中叶已被广泛运用于昆曲字腔的创作。尽管所谓的依字行腔法并非魏良辅辈昆曲改革家们的首创,但魏良辅将此法的运用推向极致,由此创作出来的水磨腔唱调确实亘古未有,将昆唱

---

① 俞为民、孙蓉蓉:《历代曲话汇编·新编中国古典戏曲论著集成》明代编第一集,黄山书社2009年版,第397页。所谓的"依腔按字",其实是指明代魏良辅辈借以改造北曲的"五音以四声为主"和"过腔接字"等昆曲曲牌唱调创作法。

称为千古绝唱,也不为过。

其实,依字行腔是个总概念,昆曲曲家们在运用该法创作字腔的时候,还有许多具体的旋法、技法。归纳起来,具体的创作手法主要有完全依字行腔法即全依法和借音造势依字行腔法即借音法两种。由此决定,正宗的昆曲字腔显示形态也就只有两大类:一类是用完全依字行腔法创作产生的完全显示性的字腔,一类是用借音法创作产生的显隐性字腔。除此之外,余下的就是一些昆曲约定俗成的局部显示性字腔和各种失误性的字腔。基于这两类字腔都不符合"腔词相应"原则,大多为失误所致,故本文姑且不论。

问题是尽管昆曲曲家们运用其中的借音法以创作显隐性字腔是个客观存在,但由于种种原因,人们对这类字腔的由来、创作原理、性质特性等一无所知,借音法以及所谓的显隐性字腔等也就不得不成为千古之一谜。以下试就昆曲如何依据曲字的调值、字腔的音势和基音数原则,怎样运用全依法和借音法创作完全显示性和显隐性字腔两大问题展开探讨。

(一)完全显示性字腔的创作

所谓"全依法",即完全依据曲字的调值创作字腔的方法。凡用此法创作的完全显示性字腔,曲字的字头、字腹、字尾与音乐性字腔的腔头、腔腹、腔尾所显示的形态完全吻合。其主要特征是:曲字的调值与字腔的音势完全一致。

"全依法"不仅是昆曲依字行腔的基本法,而且也是区别阴阳四声字腔的基本法和衍生其他创作手法的基础。没有"全依法",昆曲唱调形态就会一片混乱,由此法创作而来的字腔形态是完全显示性字腔(下称"全显性字腔")。

1. 全显性平声字腔的创作

昆曲平声类字腔有阴平声、阳平声和平平声字腔三种。其中,阴平声、阳平声字腔为两基音类字腔,平平声为一基音类字腔。

(1)全显性阴平声字腔的创作

以"全依法"创作的阴平声字腔,腔头、腔腹呈完全显示状,字腔有基音型、多音型两类。

① 基音型全显性阴平声字腔的创作

阴平声字调值是平后略降,字腔音势由一个平势和一个略降音势构成↘状。故这类字腔的创作必须由先高后低的两个乐音组成。

以《琵琶记·书馆》【解三醒】①"我误妻房" 1 - 6 的字腔创作为例。分析可知,"妻"为阴平声字,属两基音类字腔,音势应为平后略低,昆曲根据两基音类阴平声字的调值和基音原则,以"全依法"创作的 1 - 6 两音,将其中的 1 - 音为腔头,6 音作为腔尾,既符合阴平声字"妻"的调值,也符合阴平声字腔的音势和基音数。

又如《琵琶记·描容》【三仙桥】②"一从公婆死后"中"公"的基音型全显性字腔 6 5。分析可知,这是两基音类阴平声字腔,其中的 6 音为腔头,5 音为腔尾。其调值、音势↘和基音数等,完全符合以全依法创作的基音型全显性阴平声字腔要求。

上述两例说明,所谓的基音型全显性阴平声字腔,即由昆曲曲家依据阴平声字的调值、字腔音势和基音原则运用全依法创作而来。

② 多音型全显性阴平声字腔的创作

以全依法创作全显性阴平声字腔,既可以是由两个乐音构成,也可以在符合平后略降的调值和音势前提下由多个乐音构成。

如《琵琶记·扫松》【风入松】"抛妻不睬"③中的"妻"字,虽然是两基音类阴平声字,但在这里该字腔 2 - 2 2 2 1 6 5 却由 7 个乐音组成。分析可知,其中的 2 - 2 2 2 四个乐音为阴平声字腔略高的腔头,1 6 5 三音为阴平声字腔略低的腔尾,由此构成的字腔音势↘完全符合全显性阴平声字的调值和字腔音势。

又如《牡丹亭·寻梦》【嘉庆子】"平生半面""生"的字腔 3 - 3 - 2 1 ④。其中的 3 - 3 - 为腔头,2 1 三音为腔尾。与上同理,亦可确认该阴平声字的基音型全显性字腔创作符合要求。

上述两例说明,所谓的多音型全显性阴平声字腔,确由昆曲曲家依据阴平声字的调值和字腔音势运用全依法创作而来。

(2)全显性阳平声字腔的创作

阳平声字字腔有基音型、多音型两类。用这种创作

---

① 吴新雷:《中国昆剧大辞典》,南京大学出版社 2002 年版,第 676 页。
② 吴新雷:《中国昆剧大辞典》,南京大学出版社 2002 年版,第 674 页。
③ 吴新雷:《中国昆剧大辞典》,南京大学出版社 2002 年版,第 679 页。
④ 吴新雷:《中国昆剧大辞典》,南京大学出版社 2002 年版,第 712 页。

法创作的字腔,腔头、腔腹呈完全显示状。

① 基音型全显性阳平声字腔的创作

如《双珠记·投渊》【榴花泣】"带云黄"①中"黄"的字腔 $\overset{1-2-\lor}{黄}$。分析可知,其中的 1 - 音为腔头,2 - $\lor$音为腔尾。$1-2-\lor$这两个乐音先低后高,既符合阳平声字"黄"的调值,也符合阳平声字腔的音势↗和基音数。

又如《宝剑记·夜奔》【大雁落带得胜令】"啊呀!(呦)劳"中阳平声字(一作阳去)"劳"的字腔 $\overset{5-|6-|6-|6}{劳}$②。与上同理,其中的5 - 音为腔头,6 - | 6 - | 6 音为腔尾,该阳平声字的基音型全显性字腔创作完全符合要求。

② 多音型全显性阳平声字腔的创作

以"全依法"创作全显性阳平声字腔既可以是由两个乐音构成,也可以在符合平后略升的调值和音势前提下由多个乐音构成。

如《占花魁·劝妆》【小桃红】"忍耐着饥寒情状"③中多音型全显性阳平声字"情"的字腔 $\overset{5\cdot6\ 1}{情}$。分析可知,其中的5·音为腔头,6 1音为腔尾。这三个乐音先低后高,既符合阳平声字"情"的调值,也符合阳平声字腔的音势↗,同时也不违反基音数的规定。

再如《牡丹亭·游园》【皂罗袍】"赏心乐事谁家院"中阳平声字"谁"的字腔 $\overset{6\cdot123}{谁}$④,其中的6·音为腔头,123三音为腔尾。由此创作而来的字腔既符合阳平声字"情"的调值,也符合阳平声字腔的音势→,↗同时也不违反基音数。

故,上述两例均可确认是由昆曲曲家运用"全依法"创作而来的基音型全显性阳平声字腔。

（3）全显性平平声字腔的创作

昆曲的平平声字腔为一基音类字腔,不存在多音型的问题。用"全依法"创作全显性的平平声字腔,就是一个略长的乐音。

如《荆钗记·见娘》【刮鼓令】"家务事要支撑"中"家"的字腔 $\overset{5\ -}{家}$⑤,以及《白兔记·回猎》【锦缠乐】"望芦"的字腔 $\overset{6|\frac{8}{4}6-6}{腹}$⑥等,就是用"全依法"创作而来的全显性平平声字腔。

2. 全显性上声字腔的创作

昆曲的上声字腔基本不分阴阳,这或与昆曲曲字的创作只讲究平仄、不重阴阳,以及昆曲的主要韵书,如《韵学骊珠》等著述上声不分阴阳有关,囿于篇幅,对此的探讨本文恕不展开。

上声字腔由昆曲曲家运用"全依法"创作产生,由此产生的上声字腔音势与曲字的调值完全一致,其中的腔头、腔腹和腔尾呈完全显示状,且与曲字的字头、字腹、字尾完全一致。

上声字腔属三基音类字腔。基本音势是先降后升↘↗,由一个降势和一个升势构成两个分支音势。该类字腔全显性字腔的形态有基音型和多音型两类。

（1）基音型全显性上声字腔的创作

如《牡丹亭·游园》【皂罗袍】"赏心乐事谁家院"中"赏"的字腔 $\overset{161}{赏}$⑦。分析可知,其中的1音为腔头,6音为腔腹,1音为腔尾。由这三个乐音构成先降后升的音势,既符合上声字"赏"的调值,也符合上声字腔的音势↘↗和基音数。

又如《邯郸记·云阳》【刮地风】"施军令斩首如麻"中上声字"首"的字腔 $\overset{5\ 3\ |\ 3\ 2}{首}$⑧。其中的5音为腔头,3 | 3音为腔腹,2音为腔尾。与上同理,该字腔也既符合上声字"首"的调值,也符合上声字腔的音势↘↗和基音数。

由此可知,基音型全显性上声字腔,即由昆曲曲家依据上声字调值和基音数运用全依法创作而来。

（2）多音型全显性上声字腔的创作

以"全依法"创作全显性上声字腔,既可以是由三个

---

① 吴新雷:《中国昆剧大辞典》,南京大学出版社2002年版,第690页。
② 吴新雷:《中国昆剧大辞典》,南京大学出版社2002年版,第758页。
③ 吴新雷:《中国昆剧大辞典》,南京大学出版社2002年版,第772页。
④ 吴新雷:《中国昆剧大辞典》,南京大学出版社2002年版,第707页。
⑤ 吴新雷:《中国昆剧大辞典》,南京大学出版社2002年版,第669页。
⑥ 吴新雷:《中国昆剧大辞典》,南京大学出版社2002年版,第671页。
⑦ 吴新雷:《中国昆剧大辞典》,南京大学出版社2002年版,第707页。
⑧ 吴新雷:《中国昆剧大辞典》,南京大学出版社2002年版,第769页。

乐音构成，也可以在符合先降后升的调值和音势前提下由多个乐音构成。如：

《琵琶记·辞朝》【啄木儿】"望得眼穿儿不到"中上声字"眼"的字腔 5 3 5 6①。

《四声猿·骂曹》【油葫芦】"都总是姓刘的亲骨肉"中上声字"骨"的字腔 43 561②。

上例中"眼"的字腔由4个乐音组成，而"骨"的字腔则由5个乐音组成，不管是按曲字的调值还是按字腔的音势等来衡量，它们均符合多音型全显性上声字腔的要求。凭此即可确认，这类字腔确由昆曲曲家依据上声字的调值和字腔音势，运用"全依法"创作而来。

3. 全显性去声字腔的创作

昆曲的去声字有阴阳之别，但就音乐性的字腔而言却基本不分阴阳。诚然，个别的曲家对此有过探索，但与昆曲唱调中实际存在的去声字腔特征却很难相符，故本文在探讨如何创作去声字腔时，暂且不分阴阳。

全显性去声字腔由昆曲曲家运用全依法创作产生。由此产生的去声字腔音势与曲字的调值完全一致，其中的腔头、腔腹和腔尾呈完全显示状，且与曲字的字头、字腹、字尾完全一致。

去声字腔属三基音类字腔，基本音势是先升后降↗↘，由一个升势和一个降势构成两个分支音势。该类字腔全显性亦字腔的形态有基音型和多音型两类。

（1）基音型全显性去声字腔的创作

如《玉簪记·茶叙》【出队子】"看白鹤双双松下自鸣"中阳去声字（一作上声）"下"的字腔 2 1 |③。分析可知，这是三基音类的字腔。其中的2音为腔头，3音为（豁腔）的腔腹，1 |音为腔尾。这三个乐音构成先升后降的音势↗↘，既符合去声字"下"的调值，也符合去声字腔的音势和基音数。

又如《雷峰塔·断桥》【金络索】"烦你劝解全仗赖卿卿"中去声字"赖"的（实唱）字腔 352④。与上同理，其

中的3音为腔头，5音为腔腹，2音为腔尾。这三个乐音构成先升后降的音势↗↘，同样既符合去声字"赖"的调值，也符合去声字腔的音势和基音数。

由此确认，上述两例均是全显性基音型去声字腔，它们完全是由昆曲曲家依据去声字的调值、字腔基音和音势，运用全依法创作而来。

（2）多音型全显性去声字腔的创作

以全依法创作全显性去声字腔，既可以是三基音型的，但也可以是在符合先降后升的调值和音势前提下由多个乐音构成的多音型。

如《长生殿·絮阁》【出队子】"谁把那珍珠去慰寂寥"中阳去声字"慰"的（实唱）字腔 1·235 3·21 6 - | 6· ⑤。分析可知，其中的1·23 三音为腔头，5音为腔腹，3·21 6 - | 6·四个音为腔尾。这8个乐音构成先升后降的音势，既符合去声字"慰"的调值，也符合去声字腔的音势。

再如《牧羊记·望乡》【园林好】"不想道一身落殿"中阳去声字（一作阴去）"殿"的字腔 5 221 6 - | 6·⑥，就是运用全依法创作出来的多音型全显示性去声字腔。其中的5音为腔头，6音为腔腹，4个乐音为腔尾。由这6个乐音构成先升后降的音势↗↘，既符合去声字"殿"的调值，也符合去声字腔的音势。

故，上述两例均可确认是由昆曲曲家依据该字的调值和字腔音势，运用全依法创作而来的多音型全显性去声字腔。

4. 全显性入声字腔的创作

入声字腔为一基音类字腔，属本原性单音字腔，不存在多音型的问题。用全依法创作的全显性入声字腔，即为一个短促的乐音。

如《牡丹亭·游园》【好姐姐】中的"听呖呖" 1 5 61⑦中的入声字"呖呖"两字腔，即为短促的单音。

再如《琵琶记·书馆》【太师引】"觑着他教我"

---

① 吴新雷：《中国昆剧大辞典》，南京大学出版社2002年版，第672页。
② 吴新雷：《中国昆剧大辞典》，南京大学出版社2002年版，第759页。
③ 吴新雷：《中国昆剧大辞典》，南京大学出版社2002年版，第691页。
④ 吴新雷：《中国昆剧大辞典》，南京大学出版社2002年版，第744页。
⑤ 吴新雷：《中国昆剧大辞典》，南京大学出版社2002年版，第778页。
⑥ 吴新雷：《中国昆剧大辞典》，南京大学出版社2002年版，第681页。
⑦ 吴新雷：《中国昆剧大辞典》，南京大学出版社2002年版，第708页。

"$\underset{着\ 他}{\overset{\vee}{6}\ \overline{1}}$"中的入声字腔"着"①,《牡丹亭·拾画》【颜子乐】"只见风月暗消磨$\underset{风\ 月}{5\ 3}$"中的入声字腔"风"②,《紫钗记·阳关》【解三酲】"女王国倾国也难模$\underset{女王国}{\underline{5\ 3\ 5}}$"③中的入声字腔"国",以及《牡丹亭·游园》【绕池游】"人立小庭深院"。$\underset{人\ 立}{5\ \overset{\vee}{6}}$④中的入声字腔"立"等,无不如此。

上述例证无不说明,昆曲的所有完全显示性字腔均由昆曲曲家依据曲字的调值、字腔的音势和字腔的基音原则,运用全依法创作而来。

(二)显隐性字腔的创作

昆曲怎样运用借音造势依字行腔法创作显隐性字腔?

创作法不同,字腔的显示形态也不同。尽管昆曲曲家们在传统依字行腔法基础上首创的借音法创造了构成昆曲各类字腔的乐音数可多可少,甚至都可以以单音型形态呈现的奇迹,为丰富、完善昆曲板式唱调的样式,提高和扩大昆曲唱调的表现能力,促进昆曲板式唱调体系的形成和昆曲的快速发展等做出了巨大的贡献,但随着借音法的实施,字腔的显示和字腔间的连接也有了显性和隐性之别,人们对于那些目力不可及的隐性字腔的创作、连接、来龙去脉、性质特征等问题毫无感觉,一无所知,终使借音法以及由此而来的这类显隐性字腔的由来等成为千古之一谜。这种状况说明我们对于昆曲字腔的认识还停留在浅表性的全依法、全显示的初级阶段。

不认识借音法,就是不认识在昆曲字腔中占有一大半,甚或一大半以上的显隐性字腔。能否了解昆曲的借音法就成为是否真正了解昆曲字腔的试金石。因此,深入分析、揭示昆曲运用借音法创作、连接显隐性字腔的方法及其规律,对于加深昆曲字腔的认识具有极为重要的意义。

所谓借音造势依字行腔法,即利用乐音运动的势能来创作显隐型字腔的技法(下称"借音法")。表面看,显隐性字腔音势与曲字字调(调类、调值)不完全一致,其实都"腔词相应",完全符合学理、乐理,只不过某部分是被隐匿罢了。字腔的显隐性,仅限于二基音和三基音类字腔。借音法有借头法、借尾法、借头借尾法等技法。这些技法虽然名不见经传,但在昆唱中确实存在。

借音法,有借头法和借尾法两种。借头法,即借前字腔末音的音势作本字腔腔头的创作技法。借尾法,即借后字的首音,作为本字腔腔尾的创作技法。借头、借尾法,即既借头又借尾的创作技法。

按这类字腔的显示形态分类,有隐头性、隐尾性和既隐头又隐尾性三种。

1. 显隐性的平声字腔创作

除一基音类的平平声字腔外,对于昆曲中两基音类的阴平声和阳平声字腔,都可以利用借音法将它们创作为单音字腔。

(1)显隐性的阴平声字腔创作

如《占花魁·受吐》【好姐姐】"吩咐庄周休将好梦瞥"中阴平声字"周"的字腔$\underset{周\ \ 休}{3\ -\ \ 2}$⑤;《浣纱记·寄子》【胜如花】"未知何日欢会"中阴平声字"知"的字腔$\underset{知\ \ \ \ 何}{5\ -\ -\ |\ 3\cdot 2}$⑥。

按理,作为两基音类阴平声字腔的基音数,不能少于先高后低的两个乐音,但如上例中的两个阴平声字腔"周"和"知",却都只有一个可以作为腔头的单音。从形式上看,这两个字腔都缺乏一个应该略降的腔尾,故两例都属腔词不应之列。但联系其后字的乐音即可明白,原来它们分别借用了后一字腔的乐音2.和3.,与本字组成了符合本曲字调值和音势的3-2和5--3.两个字腔,由此构成了平后略降的音势,这才满足和完善了"周""知"这两个阴平声字对于调值和字腔音势的要求。

这种借后音作为本字腔尾的创作手法,即本文所谓的借尾法。但从创作程序上说,也可以理解为是本字腔的尾音被后字所借。如果是这样,那么,对于后字的创作来说则是"借头法"。追究当初认为"周""知"这两个字腔属腔词不应之列的原因,就在于其中的腔尾已被隐匿。

(2)显隐性的阳平声字腔创作

如《南西厢·佳期》【节节高】"浑身上下都通泰"中

---

① 吴新雷:《中国昆剧大辞典》,南京大学出版社2002年版,第677页。
② 吴新雷:《中国昆剧大辞典》,南京大学出版社2002年版,第714页。
③ 吴新雷:《中国昆剧大辞典》,南京大学出版社2002年版,第702页。
④ 吴新雷:《中国昆剧大辞典》,南京大学出版社2002年版,第705页。
⑤ 吴新雷:《中国昆剧大辞典》,南京大学出版社2002年版,第732页。
⑥ 吴新雷:《中国昆剧大辞典》,南京大学出版社2002年版,第684页。

阳平声字"浑"的字腔 $\overset{2}{_{浑}}\overset{3}{_{身}}$①;《牡丹亭·学堂》【掉角儿序】"桃李门墙,险把负荆人吓煞"中阳平声字"墙"的字腔 $\overset{3}{_{墙}}\overset{\dot{6}}{_{险}}$②。

作为两基音类阳平声字腔的基音数,按理不能少于由先低后高的两个乐音组成,但如上例中的两个阳平声字腔"浑"和"墙",却都只有一个可以作为腔头的单音,从形式上看,这两个字腔都缺乏一个应该略高的腔尾,都属腔词不应之列。而联系其后字的乐音则可明白,原来它们分别借用了后一字腔的乐音 3 和 $\dot{6}$,与本字组成了符合本曲字调值和音势的 2 3 和 3 $\dot{6}$ 两个字腔,由此构成了平后略升的音势,这才满足和完善了"浑"和"墙"这两个阳平声字对于调值和字腔音势的要求。这种借后音作为本字腔尾的创作手法,即本文所谓的借尾法。同样,从创作程序上说,也可以理解为是本字腔的尾音被后字所借。如果是这样,那么,对于后字的创作来说则是"借头法"。追究当初以为"浑"和"墙"这两个字腔属腔词不应之列的原因,就在于其中的腔尾已被隐匿。

2. 显隐性的上声字腔创作

上声字腔是三基音类字腔,其音势是局—低—高,但昆曲曲家们却可以利用借头法、借尾法,以及借头、借尾法,将它们创作演变为两音字腔或单音字腔。

显隐性上声字腔的创作、研究有两件事要特别注意。

首先,关于上声字腔的记谱。基于上声字腔的专用唱法是(啈)腔,(啈)腔的专用符号是"丶",用法是加在上声字腔的首音前。例如《南西厢·佳期》【十二红】"竟不管红娘在门儿外待"中"管"的字腔 $\overset{\text{丶}3\,5\,0\,5\,\,6\,5}{_{管}}$③。其中的"丶"就表示这是一个滑音性的前寄音。该寄音一般要比首音高一个音级,实际效果是 $\underset{}{5\,3\,5\,0\,5\,\,6\,5}$。这个符号在许多昆曲的记谱中没有标示出来,这样就可能造成误解。例如,上例的"管"字,如果没有这个啈腔专用号,在乐理上就会认为这是阳平声的字腔而误判该字腔为失误,但在演员的演唱实践中一般都是正确的。因此,我们在使用乐谱时要仔细审辨有否啈腔号,以及是否应有啈腔号等等。

其次,慎用上声。

(1)以借头法创作的显隐性上声字腔

如《牧羊记·望乡》【江儿水】"因此上将刀割断"中上声字"此"的字腔 $\underset{因\,此}{1\,\overset{\frown}{6\,1}}$④;《浣纱记·寄子》【意难忘】"目断慈帏"中上声字"帏"的字腔 $\underset{慈\,帏}{\overset{\frown}{3\,\dot{6}}\,\,\overset{\frown}{5\,\dot{6}}\,-\,}$⑤。

上述例中的"此"和"帏"两个上声字所显示的字腔是 $\overset{\frown}{6\,1}$ 和 $\overset{\frown}{5\,\dot{6}}\,-$,但其实 $\overset{\frown}{6\,1}$ 和 $\overset{\frown}{5\,\dot{6}}\,-$ 所形成的升势,只是这两个上声字腔的腔腹和腔尾的音势,以三基音类上声字完全显示的调值和字腔音势的高—低—高来对照,这两字腔都欠缺一个腔头。但联系前字可发现,原来这里用的是借头法:"此"字借了前字"因"的 1 音,"帏"字借了前字"慈"的末音 $\dot{6}$,这才分别形成了符合局—低—局的调值和 ↗ 状的字腔音势的 $1\,\overset{\frown}{6\,1}$ 和 $\dot{6}\,\,\overset{\frown}{5\,\dot{6}}\,-$ 这两个字腔。可见,"此""帏"这两个上声字腔是由借头法而来的、隐头性的两音型显隐性字腔。

当然,隐头性的显隐性字腔未必就一定是两音型的,只要符合腔尾的音势也可以是多音型的。如《琵琶记·赏荷》【桂枝香】"我一弹再鼓"中由借头法而来的上声字"鼓"的字腔 $\underset{再\quad\quad鼓}{3\,\cdot\,\overset{5}{\,}\,2\,\,\overset{\frown}{101}\,\,\overset{\frown}{65}\,\,|\,\overset{\frown}{3\,5}\,\dot{6}\,-\,|}$⑥,就由三个乐音组成。

值得指出的是,由这种借头法而来的、仅仅显示腔尾的、既显又隐的上声字字腔,在昆曲中可谓不计其数,几属常式。然而,这种上声字能成为常式的关键,也是必备的前提性条件是,被借的腔头音必须比本字腔所显示的首音要高。如果被借的腔头音与本字腔的首音(即标志腔腹的低音)是同度,或低于本字腔首音,就等于把本字腔的音势变成了平后略升 ↗ 阳平声字腔了。比如,假如上例中的上声字"此"所借前字末音是 $\dot{6}$,或比 $\dot{6}$ 更低的 $\dot{5}$ 等,那么,由此形成的"此"的字腔就是 $\dot{6}\,\cdot\,\,\overset{\frown}{6\,1}$,或是 $\dot{5}\,\cdot\,\,\overset{\frown}{6\,1}$,那是平后略升的阳平声字腔音势。对于"此"字来说,所借非所用,依然无法形成高—低—高的

---

① 吴新雷:《中国昆剧大辞典》,南京大学出版社2002年版,第689页。
② 吴新雷:《中国昆剧大辞典》,南京大学出版社2002年版,第704页。
③ 吴新雷:《中国昆剧大辞典》,南京大学出版社2002年版,第688页。
④ 吴新雷:《中国昆剧大辞典》,南京大学出版社2002年版,第682页。
⑤ 吴新雷:《中国昆剧大辞典》,南京大学出版社2002年版,第684页。
⑥ 吴新雷:《中国昆剧大辞典》,南京大学出版社2002年版,第673页。

音势,等于没借。也因此,昆曲才有了所谓的慎用上声之说。这个"慎",就"慎"在要避免将上声字腔的音势由于没有腔头而与阳平声字腔混淆这一点上。这种混淆在昆曲中也不乏其例。如《南西厢·佳期》【十二红】首句中的两个上声字"姐",就是前两个"小"字的字腔都是5音,都比"姐"的首音(腔腹音)低,虽然从形式上看也是借头了,但从实质看,由 5 6 1 5 6 1 所形成的还是阳平声音势,这就是失误。

(2)以借尾法创作的显隐性上声字腔

如《牡丹亭·寻梦》【豆叶黄】"等闲把一个照人儿昏善"中上声字"把"的字腔 1 6 5 ①;《牡丹亭·惊梦》【山坡羊】"拣名门里一例一例里神仙眷"中上声字"里"的唱调 2 6 | 1·2 303 2·3 321 ②。

上述例中的"把"和"里"两个上声字所显示的字腔是 1 6 和 2 6,但其实 1 6 和 2 6 所形成的降势只是这两个上声字腔的腔头和腔腹所构成的音势,以三基音类上声字完全显示的调值和字腔音势的高—低—高来对照,这两个字腔都欠缺一个腔尾。但联系后字可发现,原来这里用的是借尾法:"把"字借了后字"一"的 5 音,"里"字借了后字"神"的首音 1,这才分别形成了符合该字调值和音势的 1 6 5 和 2 6 | 1 这两个字腔。可见,"把"和"里"这两个上声字腔是由借尾法而来的仅仅显示腔头的显隐性字腔。

至于腔尾音的多少,也可视艺术和表情达意的需要而适当变化。如"把"的字腔腔尾只有一个乐音 5。但"里"的腔尾却不仅可以理解为是一个 1 乐音,根据腔尾的音势还可以理解为是借了 1·2 30 三个乐音,整个上声字的字腔也可以理解为是 2 6 | 1·2 30。

(3)以借头、借尾法创作的显隐性上声字腔

如《紫钗记·阳关》【解三酲】"见了你晕轻眉翠"中上声字"了"的字腔 1 6 1 ③;《宝剑记·夜奔》【雁儿落带得胜令】"父母的恩难报"中上声字"母"的字腔 3 2 3 ④。

分析上述两例可以发现,上声字"了"和"母"两个字腔都是单音。其中"了"的字腔是 6,"母"的字腔是 2。应该说,上声字是三基音类字腔,其曲字调值和字腔音势是高—低—高,以此对照这两个字腔,显然都缺了腔头和腔尾两个分支音势。

然而,我们在顾看了这两个曲字的前后字腔情况之后却发现,原来,"了"字既借了前字"见"的 1 音,又借了后字"你"的 1 音,两个 1 音把一个低音 6 夹在中间,由此形成的恰好是高—低—高上声字腔所需要的音势。同样,上声字"母"的字腔,也借了前字"父"和后字"的"的 3 音,从而构成了高—低—高这样一个完全符合上声字腔的音势。可见,在此作为单音出现的上声字"了"和"母"这两个字腔,其实是一个仅仅显示腔腹的既隐头又隐尾的显隐性字腔。即使其所显示的只有一个乐音,其实也是完全符合三基音类上声字的曲字调值和字腔音势的字腔。

值得特别留意的是,这类既隐头又隐尾、仅仅显示腔腹的显隐性上声字腔,在昆曲的快曲、急曲中特别多。归纳单音型上声字腔的创作基本原则,即"隐头隐尾不隐腹",这也就是"慎用上声"技法具体落实。

3. 显隐性去声字腔的创作

去声字腔是三基音类字腔,其音势是低—高—低,但昆曲却利用了借头法、借尾法以及借头、借尾法,可以将它们创作演变为看似不合规范的两音字腔或单音字腔。

(1)以借头法创作的显隐性去声字腔

如《浣纱记·寄子》【胜如花】"似浮萍无蒂"中去声字"蒂"的字腔 6 1 2 1 6 | 6 ⑤;《焚香记·阳告》【端正好】"俺向那还神灵"中去声字"向"的字腔 2 3 5 4 6 ⑥。

上述例中的"蒂"和"向"两个去声字所显示的字腔是 2 1 6 | 6 和 5 4。其实,2 1 6 | 6 和 5 4 所形成的由高—低的降势,只是这两个去声字腔的腔腹和腔尾构成的音势。其中,首音 2 和 5 分别是它们的腔腹,1 6 | 6 和 4 是腔

---

① 吴新雷:《中国昆剧大辞典》,南京大学出版社 2002 年版,第 713 页。
② 吴新雷:《中国昆剧大辞典》,南京大学出版社 2002 年版,第 709 页。
③ 吴新雷:《中国昆剧大辞典》,南京大学出版社 2002 年版,第 702 页。
④ 吴新雷:《中国昆剧大辞典》,南京大学出版社 2002 年版,第 758 页。
⑤ 吴新雷:《中国昆剧大辞典》,南京大学出版社 2002 年版,第 685 页。
⑥ 吴新雷:《中国昆剧大辞典》,南京大学出版社 2002 年版,第 760 页。

尾。因此，以三基音类去声字完全显示的调值和字腔音势的低—高—低来对照，这两个字腔都欠缺一个腔头音势。但联系前字可发现，原来，这里用的是借头法："蒂"字借了前字"无"的 3 音作为腔头音势，"向"字借了前字"俺"的末音 3 作为腔头音势，这才分别形成了符合低—高—低的调值和音势的 $\underline{1\,2\,1\,6}\,|\,6$ 和 $\underline{3\,5\,4}$ 这两个完整的字腔。可见，"蒂"和"向"这两个去声字腔是由借头法而来的仅仅显示腔腹和腔尾的显隐性字腔。

至于腔尾音数的多或少，只要符合音势也可以酌情增删。如"蒂"的腔尾是 $\underline{1\,6}\,|\,6$ 两个乐音，而"向"的腔尾就只有一个 4 音，即为例证。

（2）以借尾法创作的显隐性去声字腔

如散曲《兀的不》套【尾声】"姐妹们不须别嫁"中去声字"妹"的字腔 $\underset{妹}{3^{\sharp}}\,|\,\underline{1}$①；《焚香记·阳告》【叨叨令】"心里儿兀的不痛杀人也么哥"（一作阴入）中去声字"痛"的字腔 $\underset{痛\,杀}{2^{\sharp}\,\underline{1\,7}}$②。

上述例中的"妹"和"痛"两个去声字所显示的字腔是 $3^{\sharp}$ 和 $2^{\sharp}$。其实 $3^{\sharp}$ 和 $2^{\sharp}$ 的第一个乐音都代表去声字腔的腔头，第二个乐音寄音 $\sharp$ 和 $\sharp$ 则是去声专用腔——豁腔，其所代表的是这两个去声字腔的腔腹，由此形成由低—高的降势，则是代表由这两个去声字腔的腔头和腔腹构成的升势。以三基音类去声字的调值和字腔音势的低—高—低来对照，这两个字腔都欠缺一个腔尾的降势。但联系后字可发现，原来，这里用的是借尾法："妹"字借了后字"们"的 1 音，"痛"字借了后字"杀"的 $\underline{1\,7}$ 两音，这才分别形成了符合低—高—低的去声字调值和字腔音势的 $3^{\sharp}\,|\,\underline{1}$ 和 $2^{\sharp}\,\underline{1\,7}$ 这两个完整的去声字腔。可见，"妹"和"痛"这两个去声字腔是由借尾法而来的仅仅显示腔头、腔腹的显隐性字腔。

至于所显示腔尾音数的多或少，只要符合音势可以酌情增删。如"妹"的腔尾只有一个乐音 1，而"痛"的腔尾 $\underline{1\,7}$ 则有两个乐音，这些都符合去声字腔的腔尾音势。

从创作程序看，"妹" $3^{\sharp}\,|\,\underline{1}$ 和"痛" $2^{\sharp}\,\underline{1\,7}$ 这两个去声字腔，也可以理解为原本就是完全显示性字腔，因为去声的豁腔之后必有一个降势的低音，只不过这两个代表腔尾低音的 1 和 $\underline{1\,7}$，此后分别被它们的后字"妹"和"们"借用，隐匿起来罢了。

（3）以借头、借尾法创作的显隐性去声字腔

如《浣纱记·寄子》【胜如花】"似浮萍无蒂，禁不住数行珠泪"中去声字"禁"的字腔 $\underset{禁\,不\,住}{\underline{2\,1\,6}\,|\,\underline{6\,6\,5\,6}\,|\,3}$③；《牡丹亭·游园》【醉扶归】"则怕的羞花闭月花愁颤"中去声字"怕"的字腔 $\underset{则\,怕\,的}{\underline{6\,\dot{1}\,\underline{3\,5}}}$④。

上述例中的"禁"和"怕"两个去声字所显示的字腔是 $\underset{禁}{6}$ 和 $\underset{怕}{\dot{1}}$，但其实 $\underset{禁}{6}$ 和 $\underset{怕}{\dot{1}}$ 这两个单音字腔所显示的仅仅是去声字腔的腔腹。以三基音类去声字完全显示的调值和字腔音势的低—高—低来对照，这两个字腔都欠缺一个腔头和腔尾的音势。但联系它们的前后字可发现，原来，这里用的是借头法和借尾法："禁"字借了前字"蒂"的 $\underline{6}$ 音，同时还借了后字"不"的 $\underline{5}$ 音；"怕"字则借了前字"则"的 $\underline{6}$ 音，同时还借了后字"的"的首音 3，这才分别形成了符合低—高—低的调值和音势的 $\underline{6\,6\,5}$ 和 $\underline{6\,\dot{1}\,3}$ 这两个完整的去声字腔。可见，"禁"和"怕"在此显示的仅仅是它们的腔腹，其实它们都是由既借头又借尾这两种技法创作而来的单音型显隐性字腔。可见，单音型去声字腔的创作原则即"借头借尾不借腹"。实际上这也是去声单音隐字腔创作的基本原则。

## 五、向由借音法而来的字腔追问几个为什么

以上，我们探讨了昆曲创作完全显示性和显隐性字腔的方法，由此明白了昆曲字腔的由来和怎样来的基本道理。这是一个比较复杂的问题，至于千古一谜的借音法，更是第一次听说，还有许多问题需要进一步追问。例如，昆曲以借音法创作显隐性字腔的基本原理是什么？为什么隐性字腔间的连接永远是同度连接？为什么去、上两声单音字腔永远分别能以高音或低音面目出现？昆曲的借音法对昆曲有何意义？等等。这些都需要有更多的学理解释。针对此，我们不妨先通过一个谱例来进一步了解一下借音法，在此基础上再来对为什么隐性字腔间的连接永远是同度连接等问题进行追问。

---

① 吴新雷：《中国昆剧大辞典》，南京大学出版社 2002 年版，第 747 页。
② 吴新雷：《中国昆剧大辞典》，南京大学出版社 2002 年版，第 760 页。
③ 吴新雷：《中国昆剧大辞典》，南京大学出版社 2002 年版，第 685 页。
④ 吴新雷：《中国昆剧大辞典》，南京大学出版社 2002 年版，第 706 页。

## 谱例 2  借音法字腔创作学理分析
## ——以昆北《东窗事犯·扫秦》北中吕宫【迎仙客】首句为例

| | [1] | [2] | [3] | [4] | [5] | [6] |
|---|---|---|---|---|---|---|
| 唱调 | ⩘ 6̲5̲ | 3̲5̲ | 6 | 3 | 5̲4̲ | ⌒3 |
| 曲辞 | 怎 | 主 | 意 | 我 | 先 | 知. |
| 衬字 | | | | | | |
| 平仄韵位 | × | ● | ○▲ | ● | ○ | ○▲ |
| 四声阴阳 | 阳去 | 上声 | 阴去 | 上声 | 阴平 | 平平 |
| 切音 | 亦甚 | 只宇 | 乙计 | 叶俄 | 西烟 | 执依 |
| 字位 | [1] | [2] | [3] | [4] | [5] | [6] |
| 字腔 | ⩘ 6̲5̲ | 3̲5̲ | 6 | 3 | 5̲4̲ | ⌒3 |
| 曲字调值 | ↗↘ | ↗↗ | ↘ | ↗ | ↗↘ | → |
| 调值显示 | ↗↘ | ↗↗ | ↘ | ↗ | ↗↘ | → |
| 字腔音势 | 隐T显FW | 隐T显FW | 隐TW显F | 隐TW显F | 全显 | 全显 |
| 字腔显示 | tFW | tFW | tFW | tFW | tW | tW |
| 字腔结构 | FW | FW | F | F | tW | tW |
| 字声结构 | FW | FW | F | F | tW | tW |
| 字声显示 | 2 | 2 | 1 | 1 | 2 | 1 |
| 字唱音数 | 1 | 1 | 1 | 1 | 1 | 1延长 |
| 字唱时值 | 去T | 借T | 借TW | 借T | 全依 | 全依 |
| 字腔创法 | | | | | | mi |
| 结音 | | | ）字声（ | | | |
| 音乐材料 | | 级进 | 下小跳 | 级进 | 级进 | 同度 |
| 显性连接 | | sol同度 | sol同度 | la同度 | sol同度 | |
| 隐性连接 | | | | | | |

| | | | | | | |
|---|---|---|---|---|---|---|
| 唱调 | 3 | ⌒2̲1̲ | 3 | 5⁵ | 3 | 3 |
| 曲辞 | 只 | 因 | 那 | 梦 | 境 | 恶 |
| 衬字 | 只 | 因 | 那 | 梦 | 境 | 恶 |
| 平仄韵位 | | | | | | |
| 四声阴阳 | 阴入 | 阴平 | 平平 | 阳去 | 上声 | 入声 |
| 切音 | 责史 | 衣恩 | 纳大 | 陌横 | 几影 | 襖 |
| 字位 | | | （衬字不计字数） | | | |
| 字腔 | 3 | ⌒2̲1̲ | 3 | 5⁵ | 3 | 3 |
| 曲字调值 | ▼ | ↘ | → | ↗↗ | ↘↗ | ▼ |
| 调值显示 | ▼ | ↘ | → | ↗↗ | 误 | ▼ |
| 字腔音势 | | | | | 误 | |
| 字腔显示 | 全显 | 全显 | 全显 | 显TF隐W | 误 | 全显 |
| 字腔结构 | t | tW | tF | tFW | tFW | tW |
| 字声结构 | t | tW | tW | tFW | tFW | tW |
| 字声显示 | t | tW | tF | 误 | 误 | tW |
| 字唱音数 | 1 | 2 | 1 | 2 | 1 | 1 |
| 字唱时值 | 1 | 1 | 1 | 1 | 1 | 1 |
| 字腔创法 | 全依 | 全依 | 全依 | 借W | 借T | 全依 |
| 结音 | | | | | | mi |
| 音乐材料 | | | ）字声（ | | | |
| 显性连接 | | 级进 | 小跳 | 级进 | 下跳 | 同度(误) (751) |
| 隐性连接 | | | la同度 | | | |

符号说明：

1. 竖线内为单字唱调（简称"字唱"）。

2. 曲辞四声阴阳、切音注法，均以昆曲韵书《韵学骊珠》为准；北曲无入声。阴入作阴平，阳入作阳平。

3. 级音指过腔音调的音乐材料来自音阶中的级音。

4. 音乐材料:指字腔音调和过腔音调的材料来源。

5. 字腔创法:依字行腔创作字腔手法。

6. 字腔显示:字腔显示形态。

7. t、F、W:分别表示曲字字声结构中的字头、字腹、字尾和字腔结构中的腔头、腔腹、腔尾。

8. 借T:借头法。

9. 借W:借尾法。

10. 借TW:借头、借尾法。

11. 全依:完全依字行腔法。

12. 全显:完全显示型字腔。

13. 隐T:隐匿腔头。

14. 隐W:隐匿腔尾。

15. 隐T隐E:隐匿腔头、腔尾。

16. 字位:曲牌格律之一是字数有一定规约,故,所谓字位,即曲字在曲牌中属第几个字的位置。

17. 字腔:一个依字行腔而来的曲字腔调。

18. 误:腔词不应。

19. [1][2][3]等:正字序号或板数序号。

20. 板、头、中、末、赠、腰、底、侧:分别表示板位、头眼、中眼、末眼、赠板、腰板(板位后半拍)、底板(将前音延长至后板位上一拍、两拍或半拍等)、侧小眼(眼位后半拍)。

21. 1、2、3等:字腔的乐音数;字腔的拍数。

22. ↗等:音势趋向符号。"一"乐:音平进符号。

23. ▼:顿音符号。

分析后可以发现:

其一,以上所列17项分析要素其实还只是其中的一小部分;还有与字腔有关的句式、段式、曲式,以及板位、板数(含底板位、底板数)和各种润腔、气息、发声、音色、音量、伴奏,以及构成昆曲的板眼、节奏、节奏型、宫调、套曲、音阶、调式、调性等要素都没有列入其中。按实际推算,涉及字腔创作表演的要素恐不下几十种之多。由此可见,昆曲字腔的后台牵动着几乎所有昆曲唱调创作表演的要素,字腔既是昆唱的基石,也是集昆唱各种创作与表演于一体的载体。

其二,上例共6个正字,7个衬字。但在昆曲曲家眼中,无论是正字还是衬字,其所用的创作方式都一样。

其三,13个曲字运用依字行腔法创作而来的字腔,没有一个是带过腔的,个个都是纯字腔。其中,由全依法创作的全显性字腔有"先""知""只""因""那""恶"6个字。余下的"怎""主""意""我""先""梦""境"7个字,则是用借音法创作而来的显隐性字腔。由这13个字腔连接而成的唱调,即为初始型昆曲曲牌唱调。分析这两类字腔中由借音法而来的7个单音字腔可以发现,它们的共同特征是:个个腔词不应,但又个个腔词相应;个个不符合基音数,但又个个都符基音数。其中特别要留意的是最后两行的标示。为什么同一个字腔连接"显性连接"一栏的字腔连接标的是"级进""小跳""下跳""同度(误)"等,而最后一行"隐性连接"的字腔连接标的却是"so同度""la同度"等?

其四,不管是三基音还是二基音类、一基音类字腔,都可以通过全依法或借音法使它们可以以完全显示性字腔或显隐性字腔的形态出现,甚至可以以单音型的字腔呈现。其中:一基音类字腔的创作不存在借音的问题;两基音类字腔的借音一般均以借尾为主;三基音类字腔的借音包括上声字腔和去声字腔的创作。这类字腔的创作借头、借尾以及既借头又借尾者均有,但没有借腹的。这就是所谓"借头借尾不借腹,隐头隐尾不隐骨"三基音类字腔创作的基本原则。

其五,字腔和字声结构的一致性。字声由字头、字腹、字尾)构成,字腔由腔头、腔腹、腔尾构成。字腔的结构与字声结构完全一致。

其六,曲字的调值与字腔的音势完全一致。

其七,字腔的显示方式、调值的显示方式,与创作方式完全一致。

在此基础上,我们要追问如下4个问题:

(一)昆曲以借音法创作显隐性字腔的基本原理是什么?

私以为,完全可以在传统依字行腔基础上,创造性地利用字声有结构,字腔有音势,字声的结构和字腔的音势可以拆分、整合,以及字腔的各种音势可利用等特性,借他音之势谋本字之合法,从而使除一基音类外的平上去任意调类的字腔,都有可能以显示的或隐匿的、显示与隐匿交叉的、多音的或单音的形态出现,这就是昆曲以借音造势法创作显隐性字腔的理论依据和创作实践的基本原则。

魏良辅《南词引正》认为,昆曲唱调的创作要以字为单位,"一字不放过",即一个字、一个字地创作,只要将每一个本字字腔创作好,那就是把所有字腔都创作好了。昆曲的这种以字为单位独立创作字腔的方法,就好比是玩扑克牌的"接龙"游戏。前人出什么牌都可以,它只顾全自己能否借前字打出一支符合本字字腔音势的"牌"。这样,一个字腔、一个字腔地往下"接",直至"接"完最后一个字腔,由此创作完成的昆曲曲牌唱调,

即所谓的初始型曲牌唱调①。

历史已经证明,昆曲曲家以借音法创作显隐性字腔是对传统依字行腔法的伟大实践,也是对其内涵的补充完善和发展,其科学性毋庸置疑。

（二）为什么说隐性字腔间的连接是同音、同度连接？

昆曲的显隐性字腔是一种常态,这在他类音乐样式中恐怕极为罕见,这种字腔样态,是一种比较特殊的样式。所谓显隐性字腔连接的同度性是指凡由借头法创作产生的显隐性字腔,其与前字腔末音的连接,从形式上看都是显性连接,而实际上都是隐性的同度连接。

如谱例2"恁"与"主"的连接,形式上看是So—Mi的下行级进,其实,由于So音是去声字腔"恁"的腔尾末音,如今被"主"字借作腔头,因此,So音既是"恁"的腔尾末音,又是"主"的首音,So音已为这两个字腔所共有,其间的连接当然是So音的同度连接。

与此同理,凡借尾或既借头又借尾而来的字腔间连接,其实也都是同乐音的同度连接。如上例"主意我"中的"意"是三基音类的去声字,这是由既借头又借尾五而来的单音型字腔。它借了前字"主"的末音5作为自己的腔头,So音在此就是"主"与"意"共用的乐音,其间的连接自然就是同度连接。"意"与其后字"我"的连接,借了后字"我"的字腔3音作为腔尾。此时,3音就成为"意"与"我"的共用乐音,因此,"意"与"我"两字腔的连接,自然也是同度连接。于是,这类字腔的连接也就有了所谓形式上的"显性连接"和实际上的"隐性连接"之别。也因此才有了如谱例2中同一种乐谱却有显性连接和隐性连接两种连接样式的情况。显性连接中有级进、跳进、同度连接,但在隐性连接中却只有同音的同度连接。

千古一谜昆曲显隐性字腔创作和连接的谜底,就在于昆曲曲家运用借音法创作、连接字腔的方法,以及这些字腔间的连接是隐性的目力不可及的同音、同度连接。昆曲字腔之谜的破解,让我们找到了开启字腔创作、连接等奥秘的钥匙,使我们从根本上对昆曲字腔的性质、特性和由来等有了新的认识。

（三）为什么去、上两声单音字腔永远分别能以高音或低音面目出现？

由于借音法创作三基音类的单音字腔多为腔腹,其中上声字腔的腔腹是〈状音势中的最低音,去声字腔的腔腹是〉状音势中的最高音,因此,曲家在创作这两类单音字腔时,为了实现自身的"字正",往往把与它们前后相邻的乐音都作为实现"字正"的铺垫。这时上声字腔为了显示自己的腔腹是最低的乐音,就把它前后的两个乐音永远视为高音,以此来实现高—低—高的音势。如 $\frac{1}{见}\frac{61}{了他}$ 和 $\frac{32}{父母}\frac{3}{}$ 中上声字"了"和"母"的低音,就是这种音乐创作思想和创作技法的产物。去声字腔为了显示自己的腔腹是最高的乐音,就把它前后的两个乐音永远视为低音,以此来实现低—局—低的音势。如 $\frac{216}{荟}|\frac{6}{禁}\frac{656}{不住}|$ 和 $\frac{6\dot{1}35}{则怕的}$ 中去声字"禁""怕"的高音等,就是这种音乐创作思想和创作技法的产物。这就是去、上两声单音字腔为什么永远分别能以高音或低音面目出现的真相和根源。也就是在这种对比中,平、入两种单音字腔往往以中音、低音面目呈现。但也许正因为如此,昆曲唱调就平添了许多神秘色彩,乃至几多的不解和误解,以至于由借音法而来的显隐性字腔竟然成为昆曲神秘化的标志。学界至今对于大量的三基音和两基音类字腔为什么会以单音面目出现百思不得其解,对于其由来亦无法解释,由此产生一连串的误解、误导也就在所难免。

例如,有些学者将平声和入声两种字腔一概视为中音,将去声和上声字腔一概视为局音和低音等的认识,就是严重的误会之一。因为,去声字腔的高,仅仅高在它的腹腔,它的腔头、腔尾都是相对的低音;上声字腔的低,也仅仅低在它的腹腔,它的腔头、腔尾都是相对的高音,腹腔音的高或低都代表不了整个字腔乐音的高或低。而把整个去声视为高音,把整个上声视为低音,显然是以偏概全,并不符合事实。由此认为,这种认识和论断应属误解。

（四）昆曲的借音法对昆曲有何意义？

了解和掌握借音法技术是开启昆唱奥秘的钥匙。揭示借音法创作单音字腔的奥秘,对于了解昆曲字腔形态缘何如此诡谲多样有着特殊意义。

既存浩如烟海的昆曲字腔证明,昆曲字腔的创作完全按照韵书规则配谱,每一个字腔都要把头、腹、尾交代得清清楚楚,其实是一种推想。这种现象在缓板中虽然比较多,但实际上绝大多数的缓板唱调并不完全是由完全显示型字腔构成。借音法就是为了适应各种抒发情感的要求,尤其为了适应"急曲"类唱调的需要,利用字腔乐音运动所产生的势能来创作符合本字调值、音势的

---

① 之所以说N和纯由字腔连接而成的曲牌唱调是初始型昆曲曲牌唱调,是因为作为完善的昆曲曲牌唱调是由N个字腔和(或0)过腔构成。虽然初始型昆曲曲牌唱调在实际的昆曲曲牌中极为罕见,但理论上是成立的。

字腔而产生的、不管哪一种调类的字腔都可以用一个单音来表示的新技术。从这个角度讲，甚至可以说没有借音法就没有昆曲的散板、快曲、急曲等板式唱调。

借音法打破了人们对于依字法的一般性从识，使人们认识到借音法创作的字腔虽然在形式上是腔词不应，但其实所创的是完全型字腔。这种明修栈道、暗度陈仓的创作方式虽然曾经令人百思不解，但亦堪称千古一绝。昆曲的这种技法，不仅有效地提高了我们辨识昆曲字腔的能力，更重要的是这种技术的创造和发明为昆曲的唱调创作开辟了广阔的前景，已经成为昆曲表达情感、改变唱调节奏、创造新板式唱调等所常用的、不可或缺的技法。由此创作产生的字腔，尤其是单音字腔，不仅在昆曲粗曲、急曲中比比皆是，即使在慢曲（细曲）中也不可或缺。其在赋昆曲唱调以无穷魅力的同时，也为丰富、完善昆曲板式唱调的样式和结构，提高和扩大昆曲唱调的表现能力，促进昆曲唱调体系的形成和昆曲的快速发展等做出了巨大的贡献。

也许依字法并不是魏辈首创，但魏辈至少是在昆曲发展过程中将此法从少数文人书斋中解脱出来，并在广泛的创作实践中继承、发扬、丰富这一创作法的内涵，将此法推向极致的第一人。昆曲的字腔创作法不仅是昆曲与诸如京剧等其他所有音乐样式发展和创作唱调原理的根本区别，而且也是昆曲唱调永远不可能被他种音乐同化的基本原因，更是昆曲永葆青春的传世瑰宝。

（原载于《中国音乐学》2018 年第 2 期）

# 论时曲、说唱艺术的《牡丹亭》

朱恒夫

## 一、南北时曲《牡丹亭》概述

汤显祖的剧作《牡丹亭》问世之后，因受到人们的激赏，戏曲之外的许多艺术形式也常常根据其内容进行改编，而时曲、说唱艺术因其简单便捷，改编得最多。

笔者据经眼的资料判断，至迟在清代乾隆年间，时曲中就有了由《牡丹亭》故事改编的曲子。成书于乾隆六十年（1799），由天津三和堂老曲师颜自得传唱辑集、大兴王廷绍点订，汇集了之前部分俗曲的《霓裳续谱》中，就有根据《牡丹亭》中的一些情节而编写成的曲子，如卷二：

### 春意动

【西调】春意动，牡丹亭上迷恋多情种。趁着那一阵香风，吹到那太湖石畔，留恋芳踪。被那人着意缠绵，柳丝儿结就巫山梦。虽然是畅满情怀，奈娇羞不敢抬头，只将那倦眼朦胧。醒来时绣枕香残，玉钗零落，云鬓尽蓬松。细想那风流何处可相逢？恨被那落花声惊散鸳鸯，飞起舞东风。（叠）好教我思一回，想一回，暗地里心酸痛。（叠）

卷四：

### 半推窗半掩窗

【黄沥调】半推窗，半掩窗，凭栏悬望。半是思郎，半是恨郎，意惹情伤。半如痴，半如醉，凄凉情况。半边衾枕半边冷，半点音书无半行。

【雁儿落】似这般盼煞了杜丽娘，似这般清减了花模样，似这般静掩绣朱扉，似这般冷落了红罗帐。呀，似这般恨煞了楚襄王，似这般辜负了好时光，似这般耽搁了青春享，似这般笑煞了小梅香。衷肠，这回轮流丧；心伤，不由人泪珠儿流几行。（重）

【黄沥调尾】独对着半明半暗的银灯，半夜里有那半句话儿，我可对谁讲？

### 小伴读女中郎

【黄沥调】小伴读，女中郎，陪小姐朝朝随傍。对菱花，打扮异样端庄，乌云巧挽，帕幞玉簪，蟠龙形象。梳洗已毕，往外走去，见先生陈最良。

【一江风】小春香，一种在人奴上。画阁里，从娇养，侍娘行，弄粉调脂，贴翠拈香，惯向妆台傍，陪他理绣筐，陪他理绣床，又陪他烧夜香。小苗条，吃的是夫人杖。

【黄沥调尾】奴本是闺门绣户的使女，怎知道"关关

雎鸠"是那的讲！①

【西调】源自陕西、山西，《霓裳续谱》收录了214支，翟灏《通俗编》云："今以山、陕所唱小曲曰西调，与古调绝殊，然亦因其方俗言之。"【黄沥调】就是【黄鹂调】，此调唱来如黄鹂鸟婉转的鸣叫，肇始于扬州，从明代中叶开始流行南北，至今仍为戏曲、曲艺的曲调，《霓裳续谱》收录了13支。清康熙时人费执御《梦香词》云："扬州好，宵市小桥西。八座名园如画卷，一班时调唱'黄鹂'，竹树总迷离。"作者自注曰："'黄鹂调'，广陵小曲腔也。"②【一江风】至迟流行于明代中叶，因《金瓶梅词话》第46回有这样的描写："那郁大姐接琵琶在手，用心用意唱了一个【一江风】。"汤剧《牡丹亭》"闺塾"出中就运用了该曲调。由此可以看出，清代中叶的人们用时曲来唱《牡丹亭》的故事，说明了此时的人们对它的由衷热爱。

不仅京津地区的时曲在唱《牡丹亭》，南方的时曲也在唱。如收入《湖阴曲初集》中的《学堂》《劝农》就是流行于安徽民间的歌曲。云：

<center>学　堂</center>

【一江风】小春香欢宠在人奴上，画阁里徒娇养，侍娘行，描龙刺凤，弄粉调朱，惯向妆台傍。陪他理绣床，陪他理绣床，随他上学堂，小苗条吃的是夫人杖。

<center>劝　农</center>

何处寻春开五马，采䔒风物候浓华。竹宇闻鸠，朱幡引鹿，且留憩甘棠之下。（白）时节时节，过了春三二月。乍晴膏雨烟浓，太守春深劝农。农重农重，缓理征徭词讼。（下白）③

"湖阴曲"是《湖阴曲初集》集辑者鲍筱斋个人对家乡芜湖滩簧的一种美称。民国初年，芜湖流行从苏州传来的滩簧，即"苏滩"，而苏滩的"前滩"主要唱昆曲的剧目，其中就有《牡丹亭》。唱的形式是分角色坐唱，因人们喜爱，于是常常会将滩簧中的唱段作为歌曲来唱。《学堂》《劝农》就是鲍筱斋在编修《芜湖县志》的同时，

搜集芜湖的"乡乐"而得来的。其《湖阴曲初集》绪言云："每当春秋佳日，文酒宴会，必歌是（时）曲以侑觞。惟前此悉由口授，苦无征考，兹得筱斋搜集整理，成兹佳本。"④

时曲所唱的为原剧《惊梦》《寻梦》《闺塾》《劝农》的内容，之所以采撷这些出目，大概出于这些原因：一是《惊梦》《寻梦》中的情节表现了男女的恋情、欢情与思情，其歌词与音乐色彩同于人们所喜爱的着重表现男欢女爱的民歌，能满足普通人的审美趣味；二是《闺塾》中春香闹学的表现，滑稽突梯，充满谐趣，与民族的乐观性格相吻合；三是《劝农》的内容与多是地主的乡绅对农民勤于耕作使五谷丰登的生活要求相一致，而这样的时曲一般为乡绅们所喜闻乐唱。

## 二、说唱《牡丹亭》的唱本著录与留存状况

说唱曲艺对于《牡丹亭》的改编也十分热衷，现在能找到曲目著录的有牌子曲、高淳送春、扬州清曲、飐歌、木鱼书等，而至今仍能找到唱本有些还在说唱的则有子弟书、滩簧、弹词、南音等。

牌子曲是一概称，凡将各种曲牌（南北小曲）连串演唱以叙事、抒情、说理的说唱艺术都可以称为"牌子曲"，如单弦、岔曲、大调曲子、广西文场、西府曲子、兰州鼓子、青海平弦、越弦等。一般为一人演唱，也有多至五六人的。在曲式结构上通常采取由曲头、曲尾，中间插入许多曲牌联缀而成的联曲体。各种牌子曲的曲牌数量多少不一，有些曲牌为各牌子曲所通用。伴奏乐器也不一，流行在北方的牌子曲多以三弦为主，南方的牌子曲则多以扬琴、琵琶、二胡等为主。《中国俗曲总目稿》中著录有牌子曲的《春香闹学》，云：

【曲头】太守叫杜宝，居官在宋朝，膝下无儿，所生个多姣，描龙刺凤广才学。（数唱）乳名儿唤杜丽娘。他的骨骼儿窈窕，年方才二八，十分的美貌。真是夫人痛爱，犹如至宝。⑤

---

① 《霓裳续谱》卷二第二页，卷四第二九页、三一页，中华书局1959年版。《霓裳续谱》全书共收录当时流行于北京、天津、直隶（保定地区、河北中北部地区）时调小曲619支，计有【西调】【岔曲】【寄生草】【剪靛花】【叠落金钱】【黄沥调】（【黄鹂调】）、【玉沟调】【劈破玉】【弹黄调】（【滩簧调】）、【番调】【马头调】【扬州调】【北调】【隶津调】（【利津调】）、【盘曲调】【边关调】【秧歌】【莲花落】【秦吹腔花柳歌】【一江风】【倒搬桨】【银纽丝】【玉娥郎】【打枣杆】（【挂枝儿】）、【螺蛳转】【重叠序】【粉红莲】【呀呀呦】【重重序】【两句半】30种曲调。

② 费执御：《梦香词注》，《扬州风土词萃》卷二，扬州古旧书店1961年版，第20—21页。

③ 鲍筱斋辑：《湖阴曲初集》，十八页《劝农》，六十一页《学堂》，民国十四年（1925）秋北京撷华印书局排印本。

④ 程徐瑞：《湖阴曲初集》绪言，民国十四年（1925）秋北京撷华印书局排印本。

⑤ 刘复、李家瑞编：《中国俗曲总目稿》，国家图书馆出版社2011年版，第523页。此种牌子曲系手抄本，共24页半。又有一种为铅印本，共3页，开首两行曲文相同。

高淳送春又称"唱春",流行于南京高淳、溧水、江宁等地。旧时它是一种季节性的说唱演艺活动。每年春节前后,送春艺人手持锣鼓走乡串户,唱故事,诵吉语,为人祈福,以示一年吉兆。由于其活动于立春前后,又有把"春"(福祉)送到千家万户之意,故也有"颂春"之称。后来其演唱形式发生了变化,不仅在春节前后行走售艺,还会在平常的日子里到人家唱堂会,而在堂会上所唱的内容则主要以长篇故事为主,如《风筝记》《十里亭》《洛阳桥》等,其中也有《牡丹亭》①。

扬州清曲始于元,成于明,盛于清,又称"广陵清曲""扬州小曲""扬州小唱"等,至今仍在演唱。明代的许多俗曲如明人沈德符《顾曲杂言》中论及的嘉靖、隆庆间所兴起的【闹五更】【寄生草】【罗江怨】【桐城歌】【哭皇天】之属依然存于其中。演唱者分"阔口"和"窄口",均依字行腔,注重腔韵和发声。每个曲目的演唱者一人或数人不等,皆为坐唱,除演唱者本人须操一件乐器外,还有人员不等的小型乐队伴奏,乐器为丝竹管弦及打击乐器。扬州清曲的曲目内容有短有长,短的如《王大娘》《乡里亲家母》等,长的则有《牡丹亭》《占花魁》等②。

飑歌是兴起于清末至20世纪60年代、福州士贾自娱自乐的一种说唱曲艺,是伬唱雅化的产物。伬唱是光绪年间民间卖唱艺人运用散曲、小令、山歌小调,说唱戏文唱段和民间故事的一种说唱曲艺。士贾利用伬唱形式并加以改造,成立"飑歌社",定期集会,也应邀做堂会,然不收分文。飑歌节奏明快,咬字清晰,行腔流畅。其乐器以弦、管为主,以六角胡为主弦,配以小快板、小扁鼓,另有双清、三弦、琵琶、椰胡、逗管、小唢呐等。曲目有《空中色》(即《和尚讨亲》)、《麟儿报》(即《夫人奶抽签》)、《春香闹学》《丑姻缘》《家庭宝鉴》《痴聋福》《炎凉叹》《借衣》等,而《春香闹学》为代表性曲目③。

木鱼书,又称"木鱼歌""摸鱼歌",起源于明末,流行于广东地区,用粤语创作与说唱。伴奏多用弦乐如二胡、古筝、琵琶、三弦等,最初可能是用木鱼击节。它属于弹词系统,后来衍生出龙舟歌、南音。原为即兴表演,或根据记忆演唱,后来才有根据说唱记录的抄本与刻本。木鱼书的曲目有五六百部,其中就有全本《牡丹亭》④。

子弟书是清代康乾年间由八旗子弟参照当时民间鼓词的形式,以"单鼓词"的曲调为基础,配以八角鼓击节,弦乐伴奏,所创造出的一种以七言体为主、没有说白的叙事歌唱艺术。子弟书的盛行期长达一个半世纪左右,传世作品很多,有1000多部,取材范围极其广。其《牡丹亭》就是根据汤剧改编而成,但留存至今的不是全本,只有《闹学》《游园寻梦》与《离魂》等。子弟书《牡丹亭》也同其他作品一样,有多种抄本,诸如百本张抄本、别梦堂抄本、曲厂抄本、聚卷堂抄本、蒙古车王府本等。尽管改编者可能是同一人,但由于不同的抄写者在抄写过程中或添加或窜改或遗漏或错讹,各本之间有一定的差异。如蒙古车王府本《游园惊梦》前面的"诗篇"中有句"乱耳黄莺从婉转",而百本张抄本则为"乱耳黄莺徒婉转"。又百本张抄本在开头明确地标有"诗篇"字样,然后是一首七律诗作为开头,再后才是"头回"⑤;而蒙古车王府本将"头回"两个字置于七律诗之前,也没有"诗篇"这两个字⑥。又如聚卷堂抄本"春香闹学"与百本张抄本也有些许不同,像聚卷堂抄本有"柳勾艳魄成幽梦"句,而百本张抄本则为"柳构艳魄成幽梦";聚卷堂本是:"世代书香名杜宝,居官忠荩惠政播",而百本张抄本是:"世代书香名杜宝,居官忠正狠仁德"。

滩簧原是一种说唱艺术,分常锡滩簧、苏滩、申滩、杭滩、余姚滩簧、宁波滩簧等,后来嬗变为戏曲的剧种,分别为锡剧、苏剧、沪剧、杭剧、姚剧与甬剧等。无论是在说唱艺术阶段,还是在戏曲艺术阶段,滩簧都演唱《牡丹亭》,但也多是由苏滩来演唱。苏滩是形成于苏州的滩簧,它的演唱内容明显分为两类:一类表现底层社会各色人的生活;另一类深受昆曲的影响,所演唱的曲目基本上是改编自昆曲的剧目。前者称"后滩",而后者则称"前滩"。前滩的曲目除了《牡丹亭》之外,还有《西厢记》《琵琶记》《白兔记》《寻亲记》《玉簪记》《雷峰塔》《花魁记》《彩楼记》《烂柯山》《渔家乐》《青冢记》《连环记》《十五贯》等,而《牡丹亭》为常演的曲目之一。当然,前滩《牡丹亭》仅是《闹学》《游园》《寻梦》《离魂》等不多的几个片段,并没有说唱原著的整个故事内容。

弹词产生并流行于苏州乃至长江三角洲地区,有四

---

① 参见王鸿主编:《中国曲艺志·江苏卷》,中国 ISBN 中心 1996 年版,第 79 页。
② 参见王鸿主编:《中国曲艺志·江苏卷》,中国 ISBN 中心 1996 年版,第 85 页。
③ 参见黄启章主编:《中国曲艺志·福建卷》,中国 ISBN 中心 2006 年版,第 163 页。
④ 参见邝洪昌、李时成等编:《中国曲艺志·广东卷》,中国 ISBN 中心 2008 年版,第 132 页。
⑤ 刘复、李家瑞:《中国俗曲总目稿》,国家图书馆出版社 2011 年版,第 523 页。
⑥ 北京市民族古籍整理出版规划小组辑校:《清蒙古车王府藏子弟书》上册,国际文化出版公司 1994 年版,第 560 页。

百年的历史。弹词一般为两人说唱,"上手"持三弦,"下手"抱琵琶,自弹自唱,其曲目丰富,涉及历史与社会生活的方方面面,当然,男女情爱婚姻的故事占有相当大的分量。弹词以说唱长篇故事为主,旧时的代表性曲目有《三笑》《倭袍传》《描金凤》《白蛇传》《玉蜻蜓》《珍珠塔》《牡丹亭》等几十部。弹词《牡丹亭》相对晚出,大约是在清末民初。将戏曲《牡丹亭》改编成弹词,也不是一个人,可能有多人,其中有位叫姜映清(1887—?)的女士,其改编本最受听众的欢迎。她是江苏青浦(今属上海市)人,未出阁时随清廷御医陈莲芳之妻祝氏习诗文,打下了厚实的古典文学基础。上海开办女校后,姜即到女校接受新式教育。肄业后,任教于青浦在明女子学校。自宣统三年(1911)开始在报刊上发表小说、诗歌、弹词等文学作品。婚后,迷恋弹词,并专门从事弹词创作,其代表作有《杨太真传》《秋江送别》《妙玉修行》《小乔下嫁》《杜丽娘寻梦》《柳梦梅拾画叫画》等。尤其是《杜丽娘寻梦》和《柳梦梅拾画叫画》,风行20世纪二三十年代,江南喜爱弹词的人几乎都听过这两个曲目。民国三十年(1941),上海同益出版社将她改编的这两本与其他人改编的四本都收录在《上海弹词大观》上册中,另四本分别名为"牡丹亭""牡丹亭梦会""何日君再来""拾画叫画"等。另外,还有其他的弹词本,如《牡丹亭弹词》:"为清末艺人所编写,约五万字,分上下两卷。一页首行题:《闺帏六十种书还魂记传》,次行上端及版心均题作《牡丹亭》,次行下端题'春藻堂云记抄录'。故事悉本汤显祖《还魂记》,惟在'圆驾'以后,增添'春香嫁柳梦梅'一节。以后杜丽娘生二子,春香生一男一女,'满门喜庆'云云,不出大团圆老套。"①

南音,是产生于福建泉州的一种古老的说唱艺术,亦称"弦管"或"泉州南音"。通常演唱者为3人,右者琵琶、三弦,左者洞箫、二弦,执拍板者居中而歌。它汇集了唐宋以来中原雅乐与闽南的民间音乐之精华,形成了清丽柔曼、缠绵深沉的风格。它也演唱《牡丹亭》,且是全本。今日易见的版本为广州五桂堂刊刻的《新选牡丹亭还魂记全本》,该书封面题名为"牡丹亭",版心则题为"还魂记",一共有两集8卷。其8卷的目录为:

卷一:始末陈情　梦梅自叹　杜爷训女　丽娘祝寿  
　　　陈生感困　延师训女　两友私谈　教授传经  
　　　责环疏艺　郊外劝农  
卷二:杜爷岁试　花园触感　丽娘惊梦　夫人闺诫  
　　　丽娘寻梦　嘱仆游京　感梦伤春　扶病写真  
　　　金兵启衅　结党攻进  
卷三:夫人诘病　责婢游春　女觋述由　陈生诊脉  
　　　牡贼操权　金人结党　丽娘嘱仆　花月色空  
　　　断肠哀女　杜爷升任  
卷四:寺中赛宝　柳生谒贵　增资赴试　中途遇救  
　　　安身寺院　阎王冥判　柳生旅叹　园中拾画  
　　　见真忆梦　命环奠女  
卷五:书房玩真　开设道场　散花显现　丽娘会魂  
　　　痴情幽媾　蛇影杯弓　教授和争　扬州破敌  
　　　李全遣将  
卷六:冥泄生方　女尼秘议　梦梅点主　石姑求药  
　　　发塚回生　还魂酬宝　陈生拜墓　夫妇走婚  
　　　庵中骇变　扬州赴告  
卷七:淮安兵动　如杭询意　临安赴试　老驼询主  
　　　因兵耽试　移镇兴师　急报分途　闻难遣夫  
　　　假级惊心　陈生报恼　近说归降  
卷八:降宋退兵　兵退巢湖　丽娘遇母　梦梅闹宴  
　　　临安放榜　搜索状元　梦梅受杖　老驼丢报  
　　　寒门报喜　面圣团圆  

另外,还有木鱼书《新刻牡丹亭还魂记全本》存于世②。

### 三、说唱《牡丹亭》与原剧之比较

比起汤显祖原作,诸种说唱曲艺的《牡丹亭》,各有自己的优长与不足之处,而总起来说,则有下列三点特色。

一是更加细腻地叙事写人。汤剧《牡丹亭》第26出《玩真》写柳梦梅拾得杜丽娘生前的自画像后,回到寓所细腻地观赏,为画中人的美丽而动心,在三段曲词中有这样的表现柳梦梅眼中的画中人俏丽多情的词句:

【黄莺儿】空影落纤城,动春蕉,散绮罗。春心只在眉间锁,春山翠拖,春烟淡和。

相看四目谁轻可! 恁横波、来回顾影不住的眼儿睃。却怎半枝青梅在手,活似提摄小生一般。

【莺啼序】小姐,小姐,未曾开半点么荷,含笑处朱唇淡抹,韵情多。如愁欲语,只少口气儿呵。

【簇御林】待小生很叫他几声:"美人! 美人! 姐

---

① 毛效同编:《汤显祖研究资料汇编》(下),上海古籍出版社1986年版,第1095页。  
② 见梁培炽:《香港大学所藏木鱼书叙录与研究》,香港大学亚洲研究中心1978年版,第163页。

姐!姐姐!"向真真啼血你知么?叫的你喷嚏似天花唾。①

因用语过于雅致和受曲律的限制,对于画中的杜丽娘如何的美丽以及柳梦梅怎样被她打动,汤剧的叙写只是给人隐隐约约、雾中看花的感觉,而弹词就不是这样的了:

(分明是)闭月羞花人绝代。(莫不是)嫦娥私出广寒门。淡妆绰约如仙子,(姐姐吓,为甚你)凤目盈盈看小生?

(妙不过)云鬓双分珠凤压,翠环低坠玉钗横。桃花粉颊梨涡现,(姐姐吓,为甚你)凤目盈盈看小生?

(妙不过)柳叶秀眉添喜色,樱桃小口绽朱唇。琼瑶佳鼻成端正,(姐姐吓,为甚你)凤目盈盈看小生?

(妙不过)绣带慢藏莲瓣稳,鸾绡微露玉葱春。(妙不过)罗衫浅色裙深绿,(姐姐吓,为甚你)凤目盈盈看小生?

真所谓脉脉柔情何处寄,依依春色半含嗔。难将修短描新样,(姐姐吓,为甚你)凤目盈盈看小生?

(那梦梅)"姐姐"长来"姐姐"短,(他竟然)朝朝暮暮唤伊人。轻怜密爱情无限,梦想眠思意更深,手捧丹青如异宝。(唤得那)月魄花魂也动心。(有谁知)入土红颜三载久,精诚所至庆回生,好梦终圆了宿因。②

弹词把柳梦梅心旌摇荡、深度迷恋的情态,淋漓尽致地摹写了出来。听众似乎能够从弹词艺人的演唱中感知到画中杜丽娘俊俏的模样,尤其是那一双秋波流荡能揪住人灵魂的眼睛。

二是强化了人物的性格特征。原剧的《闺塾》一出表现了婢女春香性格的调皮、活泼,使得该出戏充满了谐趣,表现出喜剧的色彩,故而为古今观众所欣赏。自此剧问世之后,《闺塾》就成了《牡丹亭》中经常演出的折子戏之一。改编自此出的说唱艺术可谓百尺竿头更进一步,艺人抓住了该出戏的戏眼——"闹",并干脆将此出目改名为"闹学",增加了一些情节,以突出春香"闹"的性格。

原剧《闺塾》中的春香,其"闹"的表现为:1. 塾师陈最良要求杜丽娘以后早起,春香顶嘴说:"知道了。今夜不睡,三更时分,请先生上书。"2. 陈最良解说"关关"是雎鸠鸟儿的鸣叫声,春香马上要求他学来听听。3. 当陈最良读到"在河之洲"时,春香插话说:"俺衙内关着个斑鸠儿,被小姐放去,一去去在何知州家。"4. 陈最良要春香去取纸、墨、笔、砚,她取来的却是画眉笔、螺子黛、薛涛笺、鸳鸯砚。5. 陈最良要她们主仆临帖,春香却提出到外面出恭,后来很长时间不回,原来是到花园游耍去了。6. 陈最良教育她读书要用功,像古人那样悬梁刺股,囊萤借月,春香则说这些方式不好:"待映月,耀蟾蜍眼花;待囊萤,把虫蚁儿活支煞……比似你悬了梁,损头发;刺了股,添疤疤,有甚光华?"③

说唱曲艺的"闹学",其"闹"就不仅仅这六点了,程度也更加厉害。如苏滩《闹学》中,当陈最良问春香《毛诗》温习熟了没有,她立即回答说:"我呀!我是烂熟的了。"陈最良:"好,既然烂熟,拿来与我背书。"春香故意对丽娘说:"小姐,先生叫你背书。"当陈最良明确地要她背书时,她表现得十分委屈:"哎呀呀,奴是烂熟的了,还要背它则甚?!"意为你们在有意和我过不去。最后,春香要求陈最良提示,结果陈最良在她的要求下依次将《关雎》的每一个字都"提"了出来。等到全诗提毕,她反问陈最良:"唅,先生,可是烂熟的了?!"她也要陈最良学雎鸠鸟的鸣叫声给她们听,陈最良不愿意:"嗯,我怎好学鸟声与你们听吓!"春香立即嘲笑他:"哎呀呀,鸟声都学不来,还要做什么先生?"她不但以出恭为借口到花园玩耍,还要鼓动小姐去室外欣赏红花绿柳,恼怒的陈最良要用戒方打她,她威胁道:"小春香只受夫人杖,你若打了奴时,嘿嘿,叫你往别方!"意思是你若打我,就是打碎了你自己的饭碗。下课后,丽娘以礼相送陈最良,而春香则念:"我奉太上老君急急如律令敕!"这是一句道教的"驱魔"咒语,陈最良无奈地摇头道:"唉!顽皮吓顽皮呀!"④

比起苏滩,子弟书的《闹学》"闹"得更凶。当陈最良不停地讲解《关雎》时,春香十分烦闷,于是,她在心里这样骂他:"你看他无一刻儿就不住的喊,捏腔弄调混冲鹅。也有个死丁在书房动也不动,难道说连一步儿也不叫挪?为读书也不叫人家儿小外,莫非你终日里干噎也不把水喝?连一个变化轮回也不晓,叫一个不知好歹的老骆驼!"陈最良责骂她不好好学习,她反诘道:"识几个字儿多大事,有什么本事把眼横瞪着?值不值的就生穷气,吓惊了我的虱子没处去摸。不住的逼人好像个催命

---

① 汤显祖:《牡丹亭》,人民文学出版社1982年版,第130—131页。
② 姜映清:《柳梦梅拾画》。见《上海弹词大观》(上)第五本"柳梦梅拾画",同益出版社1941年版,第106—107页。
③ 汤显祖:《牡丹亭》,人民文学出版社1982年版,第25—27页。
④ 苏州市文化广播电视管理局编印:《苏剧遗产集萃》第三集"前滩唱本",2007年,第130—140页。

的鬼,终日里作势装腔冲阿哥。"陈最良忍无可忍地要打她:"竹板抡圆才要打,被春香风车儿一样转了一个大摩摩。老教授两眼昏花心乱跳,头荤气喘手扶桌。"①丽娘让春香到陈最良那里请假,"小春香走至书斋窗下立,说我何不看看先生作甚勾当。取金钗刺破窗棂偷眼看,见先生凭几正自看文章。暗笑道这老头儿想要学梁灏,苦苦的读书还要赴科场。那样嘴巴骨永朝永夕那条肠子,熬干了眼这世里休想金榜把名扬。待你姑娘要你一耍。小春香蹑足潜踪进书房,走至先生身背后,强憋着笑却给先生个冷不防,用扇儿轻轻打在头巾儿上。先生惊说这是谁呀,见是春香"②。这种种的"闹",就把春香无拘无束、泼辣粗野的性格凸显出来了,听众听了这一段说唱之后,再也不会忘记这个浑身带刺的小丫鬟。

三是所抒之情更加浓郁,也更加动人。戏曲本来就以抒情见长,而汤显祖的《牡丹亭》所颂扬的则是超越生死阴阳的真情,所着意刻画的为"有情之人"杜丽娘,因此,该剧在"情"的表现方面,其他戏曲曲目几无可与比肩者。它之所以有着近400年的生命力,应该说,与它成功地表现了真情、纯情有很大的关系。然而,比起说唱曲艺《牡丹亭》来,我们不得不说,原剧要略逊一筹。比较两者在丽娘临死之前母女、主仆之间恋恋不舍之情的诉说,即可以看出来。原剧《闹殇》的有关唱白为:

【前腔】不提防你后花园闲梦铳,不分明再不惺忪,睡临侵打不起头梢重。(泣介)恨不呵早早乘龙,夜夜孤鸿,活害杀俺翠娟娟雏凤。一场空,是这答里把娘儿命送。

【啭林莺】(旦醒介)甚飞丝缱的阳神动,弄悠扬风马叮咚。(泣介)娘,儿拜谢你了。(拜跌介)从小来觑的千斤重,不孝女孝顺无终。娘呵,此乃天之数也。当今生花开一红,愿来生把萱椿再奉。(众泣介)(合)恨西风,一霎无端碎绿摧红。

【前腔】(老旦)并无儿,荡得个娇香种,绕娘前笑眼欢容。但成人索把俺高堂送,恨天涯老运孤穷。儿呵,暂时间月直年空,返将息你这心烦意冗。(合前)

……(旦)春香,咱可有回生之日否?

【前腔】你生小事依从,我情中你意中。春香,你小心奉事老爷奶奶。(贴)这是当的了。

【忆莺儿】(外、老旦同泣介)我的儿呵,你舍的命终,抛的我途穷,当初只望把爹娘送。(合)恨忽忽,萍踪浪影,风剪了玉芙蓉。③

【红衲袄】(贴)小姐,再不叫咱把领头香心字烧,再不叫咱把别花灯红泪缴,再不叫咱拈花侧眼调歌鸟,再不叫咱转镜移肩和你点绛桃。想着你夜深深放剪刀,晓清清临画稿。④

其情感也有,甚至也算浓郁,但没有到达激荡奔流、不得不抒发的地步;曲词也动人,酸楚凄凉,但达不到催人泪下的效果。而同一情节的南音所抒之情则能将听众带到丽娘那病榻之前,似乎也在和这位不幸的女孩子做生死离别:

春香见姐加沉重,面如霜雪一般同。　匀身冷汗知凶变,泪如骤雨湿衿胸。

慌忙即把夫人请,为母伤心割断衷。　含啼直往闺中去,气息微微枯姿容。

痛哭断情如醉倒,女呀,尔勿忘孤寡自残空。　尚有差池娘亦共,活杀婵娟女玉容。

丽娘香碎残丝绕,悠悠微气禀慈容:母亲此后总珍重,勿为不孝泪飘红。

今生损折难终奉,来世椿萱补椒欢。　半点恩情无报效,西风无辜碎绿残红。

抚育恩深潭海样,尽付东流没浪中。　此后无儿欢老眼,环绕娘前问绣工。

重防老迈愁千种,为女儿伤悼易损椿容。　只望高堂垂福寿,天涯怨恨泪啼红。

空劳心血将儿抚,何殊拱璧在怀中。　怎知一旦无常到,珠沉玉碎恨千重。

花苑无端凶结梦,伤春迷荡泣秋风。　牡丹亭畔梅花树,一种幽香脱俗懵。

女儿死后残脂影,就把形骸葬在树荫中。　等我孤魂得近梅花洞,粉碎骷髅玉质从。

得近幽香清净处,等我香魂夜伴玉肌丛。　此系女儿心所爱,切勿别迁坟墓远荒峰。

他日一生尽报爹娘力,都在生离此泪中。　惟愿娘亲抛苦恨,善保天年享禄嵩。⑤

---

① 台湾"中央研究院"历史语言研究所编:《俗文学丛刊》第393册,新文丰出版股份有限公司2006年版,第18—31页。
② 台湾"中央研究院"历史语言研究所编:《俗文学丛刊》第393册,新文丰出版股份有限公司2006年版,第58—59页。
③ 汤显祖:《牡丹亭》,人民文学出版社1982年版,第91—93页。
④ 汤显祖:《牡丹亭》,人民文学出版社1982年版,第91—93页。
⑤ 南邑程氏梅庄逸史秋泉编辑:《新选牡丹亭还魂记全本》初集卷之三"花月色空",广州五桂堂版。

那一句句的安慰,一声声的嘱托,牵肠挂肚,和血带泪,即使是铁石心肠,也会为之感动而泪滴千行。这样的细腻、反复的抒情方式,主要是由说唱曲艺的艺术形式所决定的,因为它不用考虑时间的长短、场面的调度、角色的互动以及场上气氛的动静。

(原载于《文献》2018年第2期)

# 那一抹雁声柳色,永驻晴空
## ——记苏昆艺术家柳继雁

金 红

### 一、八二年轮=芳华"二八"

2017年10月12日晚,大师传承版《牡丹亭》的演出在昆山当代昆剧院如期举行。《闺塾》之后,《游园》开始:笛声响起,丝弦渐入,杜丽娘缓步出场,当她柔柔轻转,将澄澈的双睛注视观众的时候,观众不由得怦然一动,是的,她就是82岁的柳继雁!

82岁扮演16岁的青春少女会是什么样?摘录戏剧研究专家朱栋霖教授的一段话:"柳继雁以幽幽的小步低头出台,那韵味,出场就是碰头彩。……(这)是我这十多年所看到的几十出《游园》中最好的(梅兰芳的除外)。常见《游园》是两个姑娘载歌载舞,因为此折唱做繁重已无暇顾及刻画人物内心,但柳继雁演的是杜丽娘的情怀。柳的杜丽娘是一位思春的幽怨少女,在优美唱腔与舞姿中时时流露出内心的感怀与幽思,两者糅合自然……柳的表演更细腻更丰富,她比通常的《游园》细节表演更多,而增多处恰在杜的内心。总体来说柳继雁的《游园》不凌乱不复杂,很干净又非常丰富!实在是昆曲表演的上上品!"

是什么成就了这"最好的"《游园》?是什么使其成为"昆曲表演的上上品"?答案在柳继雁倾注了几十年心血的"闺梦"中。

1955年,20岁的柳继雁考入苏州市民锋苏剧团(江苏省苏州昆剧院前身)。在一般人看来,20岁才开始学习戏曲是不可能的,因为唱念做打甚至要求童子功基础。柳继雁当然也知道这一点,但她硬是用"勤学苦练"改变了这个"不可能"。为了演好一出戏,起早摸黑练功是常有的事。别人练10遍,她练20遍。别人出去游玩,她把自己关在房间里"磨"戏。班里同学大都读过初中,她由于各种原因没读成,总觉得文化低,于是更加刻苦。

当时俞锡侯先生教唱念。俞先生唱念精湛,要求也严格,强调每支曲子至少唱20遍。他上课用火柴梗计数,把20根火柴放在桌子一边,唱一遍,合格了,就将一根火柴梗挪过去,又合格了,再挪过去,不挪满20根绝不收场。柳继雁的唱念次数却远远超过20遍。她曾在《难忘恩师》中写道:俞老师"教会我掌握昆曲唱念如何咬字、吐字、运腔、罕、啜、噫等基本技法。昆曲唱词典雅、深奥,而老师却耐心地用火柴梗点十遍、百遍地为我拍唱"。这十遍、百遍可不是老师唱,而是柳继雁十遍百遍地练。就这样不停歇地练习,第一次上笛唱之后,俞老师说她的嗓子非常适合唱五旦(闺门旦),嘱咐她平时练习切不可把嗓子放宽,否则就会变成正旦的唱法,还说"勤学苦练,反复琢磨,持之以恒,必有所得"。柳继雁牢记老师的教诲:"总结我学艺的一生,就是'虚心学习,勤学苦练'。"①正是这样,她成长为剧团的台柱子。

苏昆剧团一直昆剧、苏剧兼学兼演,柳继雁几乎是清一色的女一号,昆剧《牡丹亭》的杜丽娘、《长生殿》的杨贵妃、《折柳阳关》的霍小玉、《芦林》的庞氏、《断桥》的白素贞、《评雪辨踪》的刘翠屏、《狮吼记》的柳氏、《满床笏》的师氏,苏剧《寻亲记》的郭氏、《狸猫换太子》的刘妃、《花魁记》的花魁,以及祝英台、李香君、赵盼儿、孟姜女、杜十娘、王昭君、江姐、红嫂等角色都是她的拿手好戏。

"大师传承版"即展示前一辈艺术大师的经典艺术。张继青、柳继雁等苏州"继"字辈演员曾受到过尤彩云、曾长生、汪双全、俞锡侯、吴仲培、吴秀松、沈金熹、宁宗元、贝晋眉、宋选之、宋衡之、丁鞠初、吴迪刚、徐凌云、徐子权、徐韶九、俞振飞、沈传芷、沈传锟、倪传钺、邵传镛、朱传茗、张传芳、郑传鉴、华传浩、王传淞、周传瑛、薛传

---

① 柳继雁:《难忘恩师》,《昆剧继字辈》,苏州市文化广播电视管理局编印,第81页。

钢、姚传芗、方传芸、周传沧、吕传洪，以及宁波昆剧的陈云发、高小华、严德才、周来贤、林根兰、王长寿、张顺金、徐信章等几十位前辈曲家和老艺人最传统也是最正规的指导和训练，他们传承的是最原汁原味的昆剧艺术。

同时参加演出的裘彩萍深有感触地说："柳老师的唱做都是至高的，吐字归韵是老一代昆曲传统唱法的典范，很有代表性，现代人受西方声乐的影响，对昆曲声腔的审美概念是模糊的，听听柳继雁老师的就知道什么是原汁原味的昆曲了！"

## 二、"闺梦"入"园"

1955年10月，苏州市文化局给民锋苏剧团的新学员办培训班，宋衡之是老师之一，他传授了《游园》。所以《游园》是柳继雁的开蒙戏，宋衡之是她的开蒙老师。

柳继雁曾总结当年宋老师的《游园》与现在通行《游园》的不同。

第一，宋老师强调生活，认为要在表演中加入生活体验。比如唱"袅晴丝"时杜丽娘出场。这个"丝"是真的游丝，即蜘蛛丝。过去大宅院里都有小花园，春天来了，自然会有蜘蛛丝，如果碰到眼睛会使眼睛发红，所以杜丽娘唱这句的时候，要有轻轻躲闪的感觉。她的眼神从下场门看到上场门，看到阳光下一根丝在飘，这时候"袅……"唱过来了，杜丽娘不知不觉站起来，慢慢地追过去，一步、两步、三步，最后快两小步，伸手一沾，一个鹞子翻身。刚好春香到了，杜丽娘就轻轻地托着这根丝，递给春香。春香两手接过来，张大嘴巴"呼——呼……"地吹，吹飞了，春香又去追。这时一阵儿微风袭来，游丝飘高了，不见了。这边春香回过神来，那边小姐刚好唱到"摇漾春如线……"接着去梳妆。

第二，梳妆的过程跟现在的舞台处理也不一样。比如"摇漾春如线"结束，是一段【万年欢】曲牌音乐，春香有一整套梳妆打扮动作——解下、梳头、卷发、打结、插戴等，然后才接唱"停半晌"。杜丽娘梳妆完毕后要换衣服。过去女子不出闺房，一旦出门就要精心打扮。因此这折戏原来有换衣服动作，如果不换衣服，就等于大小姐穿着内衣去游园了。

春香取来衣服，丽娘起身、离座，配合鼓板，伸右臂，微蹲侧腰，春香给小姐穿上右袖，丽娘折袖、转身、再穿左袖，顺势抛袖。看过《游园》的知道，现在已删掉了换衣服情节。原因比较复杂，但笔者估计，可能与"袅晴丝"一段唱能否连贯有关。因为这一段形体动作是在唱中完成的，如果掌握不好分寸，结果就是要么曲唱完了，动作却没完成；要么就是曲与动作不协调，做不到"依字行腔"，昆曲本身载歌载舞的特性更无法体现。

昆曲固然有程式化与虚拟化特点，但也不能过于简化生活。今天的观众或许对细节没有高要求，但是，严谨细腻正是昆曲的特性，也是传统演出规范，这种规范应该一代代传下去。否则，当柳继雁等彻底淡出舞台后，就没有人再去表演，更没有人知道杜丽娘游园前还要换衣服了。

第三，唱到"鸟惊喧"时，宋老师处理杜丽娘与春香的位置和动作是小姐在里面、春香在外面，两人将扇子抖起来，上下打转，意思是小鸟看见了丽娘的美貌都惊恐地飞走了，真的"惊喧"了，这与现在常演的杜丽娘与春香对角站着，两人反手表演不相同。而宋老师的处理很符合原著意境，准确，深刻，表演起来也非常美！

第四，杜丽娘出场时不应心事重重。她确实思春，但这是"二八"女子的正常反应。因为从来没去过花园，走累了，回到闺房，一进门就感觉脚软了，便坐在桌前打瞌睡，做了一个春梦，活灵活现，于是心里有了柳梦梅。到这个时候，杜丽娘才真正产生感情，情绪也才开始发生重大变化。所以《游园》开始，杜丽娘要表现出大家闺秀特有的矜持风度，唱念节奏、形体动作都要非常适度，她的情感萌动是循序渐进的。因此一开始就心事重重或者像小女孩一样欢欣，都不对。

第五，台步也极其重要。柳继雁说："先生在教台步时，反复强调跨步前后以半步为准。闺门旦演的是古代的大家闺秀，在台上要体现人物的端庄、秀丽。台步是演员在台上的立足之本"，而"当今旦角演员的台步都已放大"。她从理解人的角度说："这也是时代发展变迁之需吧！"①然而，时代固然在发展变迁，传统演技却不应改变本真面貌，否则还算什么遗产呢？低调的柳继雁觉得自己没有那么大的号召力，她遗憾之余，只能告诫学生保持规范的表演，要尊重传统。

"闺梦"入"园"，柳继雁就是这样以"八二"之尊成就了"二八"芳华游园的神话！这个"闺"是她62年前就步入的"香闺"。一个甲子过去了，她还"待字闺中"，因为她一直秉承着对昆曲的爱而"痴梦"闺中。多少观众感叹：这位最"老"的杜丽娘，却是最美的杜丽娘！

## 三、沧海遗珠　大家风范

在当年的剧团里，柳继雁与张继青等同团学习。南

---

① 柳继雁：《忆恩师——姑苏名票宋衡之》，载朱栋霖：《中国昆曲年鉴2013》，苏州大学出版社2013年版，第416页。

京常有国内外领导人进驻,所以他们常到南京演出。为了减少奔波,1960年4月省委决定调张继青、董继浩、范继信等13名"继"字辈演员和部分乐队人员到南京组建新团,即苏昆剧团"南京团",柳继雁等留在苏州。虽然苏州团仍有大量元老,但省城中心南京自有更多发展机会。当年与柳继雁齐名的张继青,到了南京继续努力,最终成为昆剧界首屈一指的佼佼者,荣获第一届中国戏剧梅花奖榜首,"梅花奖"也自此延续成为中国戏剧的最高奖。张继青的荣誉当之无愧,我们为中国戏剧界拥有张继青这样的艺术大家喝彩!

然而制度总是无法完全公平,机会受限的柳继雁在评职称时只评了个"二级演员"。据说当时评审条件中,她只有"不曾出国演出"一条不够一级,她就对照条件老老实实申报了"二级"——我们实在为她叹息,"傻傻的"柳继雁为什么自己填"二级"啊?完全可以先填"一级"嘛!但是她没有。于是评定机构当然以她本人的填报级别为准了。接下来,她再无晋级机会,不久就退休了。人们公认的苏昆大家柳继雁,至今仍是"二级演员"!

柳继雁淡泊名利,却又兢兢业业。拎上布包,她像一位买菜的老奶奶;拿起折扇,她又立即亮出闺门旦的风采。面对面时,她总是恬静地微笑着,话语不多,优雅的气质扑面而来。

1990年柳继雁退休,但她并没有离开昆苏事业,照样繁忙。1996—1998年,她在苏州市艺术学校苏昆班任教,学生毕业分到剧团后,她又跟到剧团指导。这批学生就是青春版《牡丹亭》的演员,如今是苏州昆剧院的中坚力量。她还参与昆剧、苏剧艺术传承工作,几乎每周都去业余曲社和昆剧传习所指导拍曲或商讨传承事宜。2003年昆山千灯小学成立了昆剧业余训练班,柳继雁等去教孩子们学昆曲,一去就是八九年。经他们努力,一批孩子崭露头角,出现了好几朵"中国少儿戏曲艺术小梅花",还有的考取上海戏曲学校。她本人也荣获中国戏剧家协会颁发的"哺育新梅成长奖"以及苏州市文广新局颁发的荣誉证书。她还与同仁为苏州农业职业技术学院的大学生开设昆曲欣赏曲选修课,并间或指导青年演员学戏。

2011年6月,文化部遗产司邀请苏州昆剧传习所参加纪念昆曲"入遗"10周年演出,柳继雁出演《楼会》中的穆素徽。当时她已77岁,但仍以细腻典雅的表演获得了观众的一致好评。但她自己却不满意,一说没演好,说排练次数不够,不应该,不礼貌,还特别指出哪里演得不到位。9位平均年龄超过70岁的演员能够顶着烈日来到北京,将传统艺术展示给观众,本身就是昆曲舞台难得一见的场景!还需要什么高标准必须精准把握吗?对照一些演出,能有几人"穷究"斗篷怎么拿、怎么放,唱到哪一句时系带子,系带子时应是怎样的神情?……

大师传承版《牡丹亭》演出前一个月,柳继雁不幸摔倒,导致左手臂肘部骨折,打了2块钢板5个钢钉,痛苦可想而知。可这时她已经答应参加演出了。伤筋动骨一百天,对于年逾八十的老人来说,骨骼的修复速度更慢。但柳继雁想,不能辜负约定。更不幸的是,手术后她的嗓子突然哑了,这令她更加着急。演出前10天,笔者在昆剧传习所巧遇柳老师,当时她虽不吊绷带了,但嗓子嘶哑还不能正常说话。她焦急地说:"怎么办啊?手臂我可以坚持,可是嗓子哑,没办法唱啊!"我宽慰着柳老师,默默祈祷柳老师快点好起来!

10天后,柳继雁带着灿烂的光辉出现在舞台上!其实她的嗓子并没有恢复,只是稍稍好了一点,手臂也没有痊愈,她是坚持表演,一般察觉不出来。她凭着顽强的毅力,不负约定,为观众展现了一个极为生动的杜丽娘!

演出时间是晚上七点半,她又是第二折戏,可是她下午四点就画完了妆,然后一直站着,满足同台演员的合影要求。演出结束后,她依然带着妆,完完全全用舞台的形象和笑容站立了数小时,以满足观众的合影要求。现场人员无不为这位德艺双馨的艺术家所感动!

这就是柳继雁,是我们尊敬爱戴的柳先生!她不擅言辞,岁月已经在她的脸上刻下了许多皱纹,然而,她的艺术、品格,甚至是饱经沧桑的面庞,又有谁觉得不美呢?

想起朱教授文章开头的话:"尽管开头念白的声线气息不畅,毕竟高龄了"——朱教授不知道柳继雁失音的消息,以为"气息不畅"是年龄原因,但是,"几句念白之后,柳的表演的神采就渐渐出来了,直到终场",如果朱教授知道10天前柳老师还说不出话来,他又将怎么写呢?

令人动容的事还在继续。10月17日,柳继雁借同济昆曲微信平台发了一封感谢函:"我非常荣幸受昆山当代昆剧院有限公司邀请,参加此次大师传承版《牡丹亭》的演出,也非常感谢林恺先生与他的制作团队。12日晚上,经过大家对我的鼓励,也比较满意地完成了此次的演出任务。除了感谢服务我的演出团队外,我也感谢我的家人、我的学生们对我的帮助。我的女儿张薇照顾我的日常,我的学生沈雁甘当司机,以及专程从美国赶来的李伯卿,他们对我的支持和关爱,我表示谢意。此次我尤其高兴的是,能与我的学生顾卫英,二十多年来与她首次同台演出昆剧《牡丹亭》'杜丽娘'这个经典角色。在昆山排练期间,顾卫英一路陪同、照顾我,在台上帮助我走台及舞台调度定位。演出前,我就已经跟学生提出,我希望与学

生共同以'杜丽娘'的舞台形象合影来纪念这次特殊演出,这是我的心愿,我的愿望。这张照片,对我而言具有非常深远的传承昆曲的意义,这不仅是同台的合影记录,也是二十多年的师生情谊。这样的演出机缘实在难逢。还有许许多多关心我的朋友们、曲友们从香港、外地赶来观赏支持我,我这里一并感谢大家!!!"

一生低调、谦逊的柳继雁竟以这样的方式为她82岁的演出画上句号!何为"大家"?何为"风范"?面对柳继雁,我们只能感慨地说:戏比天大!

祝柳继雁身体健康、艺术青春常在!愿昆剧艺术后继有人、万古流芳!

柳继雁,原名柳月珍,1935年5月生,国家二级演员,主攻五旦兼正旦,得到前辈老师俞锡侯、吴秀松、宋选之、宋衡之、徐凌云、朱传茗、张传芳、沈传芷、姚传芗、倪传钺、俞振飞、言慧珠、王瑶琴、曾荣华、易正祥等的悉心指导。1957年获得江苏省青年演员奖,并被评为苏州市先进工作者,1977年获江苏省优秀表演奖,1989年获苏州市优秀表演奖,1990年获江苏省优秀表演奖,2006年赴台湾、香港等地演出。她扮相柔美,声腔纯正。主演的昆剧大戏和折子戏有《牡丹亭》《长生殿》《紫钗记》《满床笏》《芦林》《梳妆·跪池》《情探》,苏剧大戏有《寻亲记》《花魁记》《狸猫换太子》《邬飞霞刺梁》《李香君》等,是当年苏昆剧团的台柱子。

已进耄耋之年的柳继雁,仍然为了传承苏昆艺术而奔波。除了每年两个月左右酷暑和寒冬时分外,她每周都要跑曲社、昆剧传习所、昆曲博物馆等处,指导拍曲、研讨传承事宜。2017年10月,82岁的她在骨伤未愈的情况下,不负约定,参加大师传承版《牡丹亭》的演出,其清雅流畅的表演令观众赞叹,并为她德艺双馨的人格而动容。

(原载于《中国戏剧》2018年第2期)

# 汤显祖戏剧对前代文学的继承与革新

邹自振

关于继承与革新,早在公元5世纪至6世纪,刘勰在《文心雕龙·通变》中就提出了"凭情以会通,负气以适变"的原则。"通",是指文学发展过程中有一些基本的创作原则是历代都必须继承的;"变",是指文学创作必须随着时代和文学的发展而有新的发展与创造。

诚然,每个时代文学的发展都必须也必然会受到前代文学遗产的影响。汤显祖的戏剧"临川四梦",就是继承与改革魏晋志怪、唐代传奇、元人杂剧和明代话本,并结合他所生活的中晚明时代,所创作出来的划时代杰作。尤其是汤显祖的代表作《牡丹亭》,上承"西厢",下启"红楼",是中国浪漫主义文学传统中的一座巍巍高峰,400年来不绝于舞台。21世纪以来,随着昆曲被联合国教科文组织列入"人类口述与非物质遗产代表作"名录,以及"青春版"昆曲《牡丹亭》在全世界的巡演,汤显祖及其"临川四梦"正在从"美丽的古典"走向"青春的现代"。

## 一、志怪传奇与汤显祖剧作

汤显祖的戏曲作品与我国古代其他艺术形式的文艺作品之间有着深厚的历史渊源关系。他的"临川四梦"与古代小说的关系极为密切。汤显祖不仅借鉴魏晋志怪、唐人传奇和明代话本的精华来充实自己的戏剧创作,而且点石成金,"化腐朽为神奇",使"四梦"成为中国文学史上的杰作。将小说改编成戏曲,本是元明剧作家普遍的做法,汤显祖则能在改编中出新意。对于小说创作,他也有独到的见解,并形成了值得重视的小说理论。

汤显祖的5部戏剧作品都由以前的小说脱胎而来,推衍改编而成。《紫箫记》《紫钗记》本于唐人蒋防的《霍小玉传》;《牡丹亭》根据明人话本《杜丽娘慕色还魂》改编,并与唐人温庭筠的《华州参军》等小说有着渊源关系;《南柯记》《邯郸记》则分别本于唐人李公佐的《南柯太守传》和沈既济的《枕中记》。汤显祖虽然不是专门的小说家,但他是认真研究和继承了古代小说家的作品和创作思想的。他对志怪与传奇小说亦发表了一系列独到的见解,形成了自己的小说观。

1. 汤显祖剧作与古代小说

"一生四梦,得意处惟在牡丹"[①]的《牡丹亭还魂

---

① 王思任:《批点玉茗堂牡丹亭词叙》,见毛效同编:《汤显祖研究资料汇编》,上海古籍出版社1986年版,第856页。

记》,主要依据明代话本小说《杜丽娘慕色还魂》改编,这是不争的事实。但魏晋志怪、唐人传奇对《牡丹亭》创作的影响,人们常常估计不足。汤显祖在《牡丹亭题词》里明明白白写道:

> 传杜太守事者,仿佛晋武都守李仲文、广州守冯孝将儿女事。予稍为更而演之。至于杜守收考柳生,亦如汉睢阳王收考谈生也。①

"传杜太守事者",即指《杜丽娘慕色还魂》话本,见于明人何大抡《燕居笔记》卷九,作者为嘉靖二十七年(1548)进士晁瑮。话本原写得平淡无奇而乏于文采,但汤显祖却从中领悟到生活在封建桎梏下的少女们那种不甘于向命运屈服,为人生幸福而斗争的积极含义,毅然将话本改编成传奇剧本。

剧本与话本比较,计有如下异同:一、《牡丹亭》的重要关目,如第10出《惊梦》、第12出《寻梦》、第14出《写真》、第20出《闹殇》、第24出《拾画》、第26出《玩真》、第28出《幽媾》、第32出《冥誓》、第35出《回生》等,话本已有雏形,汤显祖在此粗糙的基础上作了艺术加工,丰富了社会生活内容。二、原话本里,杜、柳两人的父亲都为现任太守,门当户对,缔结婚姻没有波折;而戏曲中,柳梦梅则是白衣秀才,与杜丽娘的爱情一再遭到阻挠。三、《牡丹亭》里的杜宝由太守升同平章军国事,成为势焰煊赫的封建官僚,是个"古执"的封建家长的典型。四、《牡丹亭》中老学究陈最良话本无有,当是汤显祖的新创作。五、话本结尾写柳梦梅升临安府尹,杜丽娘生二子俱显宦,夫贵妻荣,天年而终;《牡丹亭》虽以"敕赐团圆"结局,但杜宝始终不肯承认杜丽娘与柳梦梅的自由婚姻。

"仿佛晋武都守李仲文、广州守冯孝将儿女事",指的是东晋陶潜志怪小说《搜神后记》中的《李仲文女》《冯孝将子》,又见《法苑珠林》等书的记载。

《李仲文女》写晋时武都太守李仲文丧女,年仅十八,葬郡城北。后张世之代为郡守,其子张子长年二十,梦见李仲文女,二人遂共枕席。后李家于子长床下见女之一履,疑其发冢。子长说明情况,李、张二家遂共发棺。此时女体虽已生肉,却因时间过早,未能复生。这篇小说中李家疑子长发冢的情节,与《牡丹亭》第37出《骇变》中陈最良疑柳梦梅盗棺、奔告杜宝的情节十分类似,而话本《杜丽娘慕色还魂》则没有这一关目。

《冯孝将子》述东晋广州太守冯孝将之儿马子,年二十余,夜梦见一女子,年十八九,自言是北海太守徐玄方女,不幸为鬼所杀,乞马子相救,愿为其妻。马子按约定日期祭坟、开棺,见女尸完好如故,遂抱归细心调养。一年后肌肤气力悉复如常,遂聘为妻,生二男一女。这篇小说中祭坟、开棺全由马子主持,与《牡丹亭》第35出《回生》中全由柳梦梅操办类似,而与话本中柳梦梅禀明父母再行开棺不同。

《李仲文女》《冯孝将子》两篇小说,一以悲剧结束,一以喜剧告终。推其原因,都不在当事人,而实取决于双方的家长,客观上反映了当时家长对男女婚姻的支配决定权。汤显祖则汲取这两个故事的精神,推陈出新,创作了《牡丹亭》传奇,塑造出"杜丽娘"这个带有悲剧与喜剧两重性的形象。汤显祖所谓"予稍为更而演之",显然是自谦之词。他所说的"仿佛",正表明不是机械地照搬原来的传说故事。

"亦如汉睢阳王收拷谈生也",出自魏曹丕志怪小说《列异传》中的《谈生》篇:谈生年四十仍无妇,夜半读《诗经》,有十五六岁女子来,与生结为夫妇。自言与人不同,三年之后始可以火相照。生一子,已二岁。谈生不能忍,偷以火照之,女腰以下枯,遂不能复生肉,赠一珠袍而别。此袍后为睢阳王家买去,发现是已故王女之袍,于是收拷谈生。谈生以实相告,王乃认谈生为婿,并表其子为侍中。

比及《李仲文女》和《冯孝将子》,《谈生》更是一则美丽的人鬼相恋的爱情故事。无疑,《牡丹亭》第53出《硬拷》中写"杜守收拷柳生"——拷打"假充门婿"的"劫坟贼"柳梦梅,乃是受到"汉睢阳王收拷谈生"故事的启发,而《杜丽娘慕色还魂》话本却无此细节。另外,小说中谈生用以宣泄感情,引发睢阳王女情思的,均是《诗经》中的爱情诗篇。联系到《牡丹亭》中有关杜丽娘读《诗经》而引动情思的构想,可知魏晋志怪小说不但在总体精神上给《牡丹亭》以影响,而且在具体情节上也给汤显祖以启示。

然而,《牡丹亭》所本远不止魏晋小说,汤显祖在《续虞初志·许汉阳传》评语中写道:

> 传记所载,往往俱丽人事。丽人又俱还魂梦幻事。然一局一下手,故自不厌。②

汤显祖在创作《牡丹亭》时,对于前代有参考价值的

---

① 汤显祖:《牡丹亭记题词》,见徐朔方笺校:《汤显祖全集》,北京古籍出版社1999年版,第1153页。
② 汤显祖:《续虞初志评语》,见徐朔方笺校:《汤显祖全集》,北京古籍出版社1999年版,第1654页。

同类故事都做了认真考究。晚唐温庭筠的传奇小说《华州参军》便是其中之一。

《华州参军》见温庭筠《乾月巺子》①，是一篇生死相恋的动人爱情故事。小说写华州参军柳生与崔女不期而遇，一见钟情。崔女不愿按婚约嫁给表兄王生，而与柳生结合，官府则将崔女判归王家。几年后，崔女与柳生私奔。王家告到官府，将崔女要回，柳生则流放江陵。柳生日夜思念，而崔女竟来相会并同居。其实崔女早已死去，来者为其阴魂。王生闻讯赶到柳生家中，崔女已经失踪。王、柳两人发掘崔女之墓，只见崔女容貌如生，所施粉黛亦焕然如新。小说中崔女的信念是"人生意专，必果夙愿"。她生死不渝地追求柳生，与"杜丽娘隽过言鸟，触似羚羊，月可沉，天可瘦，泉台可暝，獠牙判发可狎何处，而'梅'、'柳'二字，一灵咬住，必不肯使劫灰烧失"②，在精神上无疑是相通的。又小说中的一些细节描写，如王家旧仆见到崔女鬼魂时又惊又疑的心态，与《牡丹亭》第48出《遇母》中杜夫人与春香见到还魂后的杜丽娘时既惊且疑的情景，在写法上有异曲同工之处。

可以认为，《牡丹亭》亦从唐传奇《华州参军》脱胎而来，同时还吸收了以下四个唐代作品的精华：

其一，段成式《酉阳杂俎》中的《郑琼罗》。小说叙丹徒女子郑琼罗遭市吏子逼辱，绞项自杀，冤气四十年未散。她夜闻段生抚琴，便前来攀谈，倾诉冤情，并作诗云："痛填心兮不能语，寸断肠兮诉何处。春生万物妾不生，更恨香魂不相遇。"末句被汤显祖移入《牡丹亭》第50出《圆驾》下场的集唐诗中。另，《牡丹亭》第27出《魂游》写夜间阴风萧飒的气氛，以及杜丽娘鬼魂闻声徘徊的情态，极可能也受到《郑琼罗》的影响。

其二，裴铏《传奇》中的《薛昭》。小说写平陆县尉薛昭与杨贵妃侍婢张云容的鬼魂相恋于兰昌宫。女鬼因吸生人精气，得以复活，遂与薛昭结为夫妻。《牡丹亭》第25出《忆女》中春香所唱"恨兰昌殉葬无因，收拾起烛灰香烬"，用的便是这一典故。而剧中写杜丽娘亡魂得男子精气而复生，与小说故事也基本相同。

其三，《闻奇录》（撰人不详）中的《画工》。小说叙进士赵颜得一画，见画中女甚丽，谓画工愿令其生而纳为妻，画工告以女名真真，须连呼百日亦生。赵如言，女遂成生人，与之结为夫妇，生一子。赵友人以为妖，劝斩之。真真乃携子入画，画中添一孩。《牡丹亭》写杜丽娘自留春容于人间，柳梦梅对画"美人""姐姐"直叫，丽娘遂得复活，明显受到此篇的影响，盖《杜丽娘慕色还魂》中并无这一情节。另戏曲第14出《写真》丽娘所唱"虚劳，寄春容教谁泪落？做真真无人唤叫。堪愁夭，精神出现留与后人标"，用的正是《画工》的典故。第26出《玩真》（亦称《叫画》）更是依据小说中的"呼其名百日，昼夜不歇"，而加以进一步渲染，极写柳生对丽娘画像"玩之、拜之、叫之、赞之"，对于表现柳梦梅的痴情，起了很好的作用。同出中柳梦梅所唱"向真真啼血你知么？叫的你喷嚏似天花唾。动凌波盈盈欲下，不见影儿那"，则直用此篇典故。

其四，陈玄祐的《离魂记》。小说写张倩娘与表兄王宙被迫分离后，相思成疾。倩娘亡魂跋山涉水，追上王生，与他同居五年。后因思念父母之情难释，返回家中，灵魂遂与躯体合而为一。元人郑光祖杂剧《倩女离魂》即本于此。《牡丹亭》中杜丽娘灵魂寻访柳梦梅，还魂后魂躯合一，与小说、杂剧相通。第36出《婚走》中柳生唱"似倩女返魂到来，采芙蓉回生并载"；第48出《遇母》中春香唱"论魂离倩女是有，知他三年外灵骸怎全"，用的都是《离魂记》的典故。

汤显祖对于魏晋隋唐小说是烂熟于心的，故写作时能随手拈来，不露痕迹，其作用已经远远超出传统意义上的用典，而成为他独特性艺术创造工程的有机组成部分。汤显祖在写作《牡丹亭》时，几乎将整个身心投入其中。据清人笔记记载：

> 相传临川作《还魂记》，运思独苦。一日，家人求之不可得；遍索，乃卧庭中薪上，掩袂痛哭。惊问之，曰："填词至'赏春香还是旧罗裙'句也。"③

可见，《牡丹亭》之所以能成为戏曲史上的千古绝唱，绝非偶然。

汤显祖的另两部剧作——未完成的处女作《紫箫记》，以及"临川四梦"之一的《紫钗记》，均根据唐人蒋防的传奇《霍小玉传》改编。这固然是因了汤显祖"其才情在浅深浓淡雅俗之间，为独得三昧"④，故使他"任何一剧，也都是最晶莹的珠玉，足以使小诗人们妒忌不已

---

① 此篇又见李朝威《华参军传》及《灵鬼志》。
② 王思任：《批点玉茗堂牡丹亭词叙》，见毛效同编：《汤显祖研究资料汇编》，上海古籍出版社1986年版，第856—857页。
③ 焦循：《剧说》卷五，见毛效同编：《汤显祖研究资料汇编》，上海古籍出版社1986年版，第942页。
④ 姚士粦：《见只编》。

的;那是最隽妙的抒情诗,最绮艳,同时又是最潇洒的歌曲"①,但跟小说本身也有着很大的关系。

被明人胡应麟誉为"唐人最精彩动人之传奇"②的《霍小玉传》是一部"凄惋欲绝"的大悲剧。霍小玉是不应该死的,她的死违背了常情,她才十八岁,美好的生命还刚开始,就不幸为人世的风雨所摧残。汤显祖的《紫钗记》借《霍小玉传》添出花卿、郭小侯、尚子毗等人物,以及李十郎(李益)参军归来与霍小玉团聚等情节,表现这些贵族子弟的风流浪漫生活,完全改变了《霍小玉传》中李十郎改娶表妹卢氏,致使霍小玉怨忧而死的悲剧结局和它所体现的谴责封建门阀制度的批判精神。《紫钗记》较好地继承了《霍小玉传》的现实主义精神,却一改悲剧结局为喜剧结局,对霍小玉和李益的坚贞爱情作了极为动人的描绘,鞭挞了封建权贵,歌颂了理想的爱情;更在《牡丹亭》之前向世人宣告了汤显祖的"情至观"!

"临川四梦"的后两梦《南柯记》和《邯郸记》,分别取材于两部唐人传奇——李公佐的《南柯太守传》和沈既济的《枕中记》;后者还参考了刘宋时刘义庆的志怪小说《幽明录·焦湖庙祝》的内容。③《邯郸记》中除吕洞宾度人成仙的一头一尾外,着重写了卢生侥幸与清河崔氏结为夫妻,靠"孔方兄"(金钱)打通关节而科举成名,出将入相,宦海沉浮,最后又在酒色之中溘然死去的奇特梦境,艺术地概括了一个封建社会大官僚的一生,再现了正在走向腐朽没落的明王朝的黯淡命运。

《南柯记》则以"大槐安国"的蚂蚁世界为背景,淋漓尽致地揭露了封建社会最高统治集团内部任人唯亲、争权夺利、穷奢极欲、尔虞我诈、无事生非、冷酷无情,为达目的不择手段的种种丑态,表现了作者对封建官场广泛存在着的一系列丑恶现象的极度蔑视。"二梦"借此南柯一梦和黄粱美梦的故事,带有明显的寓言哲理性和象征意义,对作者所处的明代社会作了极为深刻的揭露和批判,堪称晚明的"官场现形记"。

从以上汤显祖在创作"临川四梦"时所本或者对汤显祖的戏曲作品有深刻影响的前代文学作品中,不难看出汤显祖对前人已有的艺术作品进行深度挖掘、改造,使之得到升华,大放异彩的艺术匠心。

——指出汤显祖戏曲之所本,正是为了说明汤显祖的伟大。汤显祖的才能正是在于"化腐朽为神奇"。自然,前人的作品并不都是"腐朽",但"神奇"却"青出于蓝而胜于蓝"也。

联系到莎士比亚剧作,除了《仲夏夜之梦》《暴风雨》外,几乎无一例外取材于前人写过的本国或外国的历史传说和神话故事。莎士比亚的本领是把别人的素材变成自己的艺术,石头经过他的点化都成了金子。莎士比亚和汤显祖的创作手法何其相似!

2. 汤显祖小说理论的创新

从"临川四梦"创作的过程可知,汤显祖对魏晋志怪、唐人传奇极为熟悉和喜爱,他的小说观,也集中体现在对志怪传奇小说的论述中。这方面的论文主要是《合奇序》《点校虞初志序》和《艳异编序》等。《合奇》《虞初志》《艳异编》皆志怪传奇小说集;《合奇》为汤显祖同乡邱兆麟所编;《虞初志》编者不详,汤显祖亲为校点;《艳异编》署王世贞编。《艳异编序》的署年为戊午,即万历四十六年(1618),其时汤显祖已故两年,有人疑此序可能伪托,但序中观点与《合奇序》《点校虞初志序》一致,故序文年代当有误。

汤显祖的诗文理论、戏曲理论与小说理论一脉相承,他对于小说创作本身有许多独特见解。概括起来,大致有以下四个方面:

第一,反对摹拟复古,崇尚独创革新。

在汤显祖之前,前后七子极力主张"文必秦汉,诗必盛唐",以摹拟抄袭古人为能事。复古给明代文学带来深重的危机,汤显祖坚决反对复古,他在《点校虞初志序》的开头就批评"国朝李献吉亦劝人弗读唐以后书"④束缚了人的思想。汤显祖反对作文章只是摹拟古人,他在《合奇序》里说:"予谓文章之妙不在步趋形似之间。"⑤他特别讲究做文章(自然包括写小说、编剧本)要有灵气,要抒发己见。

汤显祖反对摹拟复古还表现在敢于冲破现存固定不变的艺术形式的束缚,在创作中自由地尽情地表达自己的思想感情。在《答凌初成》中,汤显祖对于"举业之耗,道学之牵,不得一意横绝流畅于文赋律吕之事"⑥表示遗憾;而在《张元长嘘云轩文字序》中对于"今之为士者,习为试墨之文,久之,无往而非墨也","离其习而不

---

① 郑振铎:《插图本中国文学史》,岳麓书社2013年版,第846页。
② 胡应麟:《少室山房笔丛》。
③ 汤显祖:《邯郸梦记题词》,见徐朔方笺校:《汤显祖全集》,北京古籍出版社1999年版,第1155页。
④ 汤显祖:《点校虞初志序》,见徐朔方笺校:《汤显祖全集》,北京古籍出版社1999年版,第1651页。
⑤ 汤显祖:《合奇序》,见徐朔方笺校:《汤显祖全集》,北京古籍出版社1999年版,第1138页。
⑥ 汤显祖:《答凌初成》,见徐朔方笺校:《汤显祖全集》,北京古籍出版社1999年版,第1442页。

能言也"①,表示鄙薄。在《合奇序》中,汤显祖又说:"自然灵气,恍惚而来,不思而至。怪怪奇奇,莫可名状。非物寻常得以合之。"②可见,汤显祖论文,与公安三袁一样,强调灵气,强调突破迂阔保守的陈腐之见。也正因为这样,他不愿在穷究经史上耗费心血,而要致力于戏曲创作。他在《答李乃始》中强调说:"自伤名第卑远,绝于史氏之观,徒蹇浅零碎,为民间小作。"③

第二,争取小说应得的合法地位。

汤显祖在《点校虞初志序》和《艳异编序》两篇序文中,进一步发挥了《合奇序》所说"世间惟拘儒老生不可与言文"④的思想,指出复古派在思想上、文学上的一些传统偏见是发展小说创作和小说理论的障碍。汤显祖不像在他之前的某些小说论者那样,只希求放松传统观念的严格限制,容忍小说陪比帮衬的一席之地即可;他是要求破除传统观念的不合理部分,争取小说应得的合理地位。他在《艳异编序》中说:"龌龊老儒辄云:目不睹非圣之书。抑何坐井观天耶?泥丸封口当在斯辈。"⑤又在《点校虞初志序》中指出:"稗官小说,奚害于经传子史?游戏墨花,又奚害于涵养性情耶?""若献吉者,诚陋矣!"⑥

在中国古代,尤其是在社会新思潮涌起的晚明时期,轻视小说与提倡小说的分歧,是"龌龊老儒"同"旷览之士"⑦的分歧,是倒退的复古主义者与先进的文学进化论者的分歧。汤显祖能从这一高度提出问题,标志着小说提倡者们信心的增强,也是晚明通俗文学(戏曲、小说)繁荣的结果。

第三,小说的长处在于"真趣""怪诞"。

汤显祖在明代不仅是当时最杰出的戏曲作家、有影响的诗文作家,而且他还大力地提倡小说。他不仅是上述唐人传奇小说《虞初志》的评选者,极力倡导小说创作,反对传统意义上对小说的排斥和轻视,而且对唐传奇的成就作了很高的评价:

《虞初》一书,罗唐人传记百十家,中略引梁沈约数十则,以奇僻荒诞,若灭若没,可喜可愕之事,读之使人心开神释,骨飞眉舞。虽雄高不如《史》《汉》,简澹不如《世说》,而婉缛流丽,洵小说家之珍珠船也。……意有所荡激,语有所托归,律之风流之罪人,彼固歉然不辞矣。使呫呫读古,而不知此味,即日垂衣执笏,陈宝列俎,终是三馆画手,一堂木偶耳,何所讨真趣哉!⑧

汤显祖把能不能领会小说的"味"道和"真趣",看作判断是否食古不化的"木偶"的标准,这一问题的提出,在当时也是极富社会意义的。

在"临川四梦"中,汤显祖即偏爱用"奇僻荒诞"的故事情节来表现"情",这也表现在他点校《虞初志》和编辑并评点《续虞初志》上。他在《点校虞初志序》中指出,这些故事有"真趣","其述飞仙盗贼""花娇木魁""牛鬼蛇神",都有所寄托、有所爱憎、有所讽喻、有所规劝,不是为奇而奇,而是寓教于"奇僻怪诞"之中,因此,才如上述"以奇僻荒诞,若灭若没,可喜可愕之事,读之使人心开神释,骨飞眉舞",能激起人们强烈的审美情感,"婉缛流丽,洵小说家之珍珠船也"⑨。

汤显祖亲自辑录唐人32篇小说,编成《续虞初志》一书,并一一加以评点。在评点中,他热情赞扬那些作者幻想出来的故事。他说:"奇物足拓人胸臆,起人精神。"⑩汤显祖如此醉心于神鬼梦幻等有"真趣"的奇僻怪诞之作,就是为了生动地表现那引起超越生死界限的"情",以一个美好的理想世界去替代被反动的"理"所统治的世界。在这一方面,他的"临川四梦",尤其是《牡丹亭》,堪称我国古代浪漫主义文学的巅峰之作。

第四,强调小说的娱乐作用。

汤显祖的几篇序文继承了明初文人"以文为戏"的小说观,偏重于强调小说的娱乐作用。汤显祖在《艳异编序》说:"月之夕,花之辰,衔觞赋诗之余,登山临水之际,稗官野史,时一转玩,诸凡神仙妖怪,国士名姝,风流得意,慷慨情深,语千转万变,靡不错陈于前,亦足以送

---

① 汤显祖:《张元张嘘云轩文字序》,见徐朔方笺校:《汤显祖全集》,北京古籍出版社1999年版,第1139页。
② 汤显祖:《合奇序》,见徐朔方笺校:《汤显祖全集》,北京古籍出版社1999年版,第1138页。
③ 汤显祖:《答李乃始》,见徐朔方笺校:《汤显祖全集》,北京古籍出版社1999年版,第1411页。
④ 汤显祖:《合奇序》,见徐朔方笺校:《汤显祖全集》,北京古籍出版社1999年版,第1138页。
⑤ 汤显祖:《艳异编序》,见毛效同编:《汤显祖研究资料汇编》,上海古籍出版社1986年版,第27页。
⑥ 汤显祖:《点校虞初志序》,见徐朔方笺校:《汤显祖全集》,北京古籍出版社1999年版,第1652页。
⑦ 汤显祖:《点校虞初志序》,见徐朔方笺校:《汤显祖全集》,北京古籍出版社1999年版,第1652页。
⑧ 汤显祖:《点校虞初志序》,见徐朔方笺校:《汤显祖全集》,北京古籍出版社1999年版,第1652页。
⑨ 汤显祖:《点校虞初志序》,见徐朔方笺校:《汤显祖全集》,北京古籍出版社1999年版,第1652页。
⑩ 汤显祖:《续虞初志评语》,见徐朔方笺校:《汤显祖全集》,北京古籍出版社1999年版,第1653页。

居诸而破岑寂。"①但我们不能只看到它偏重娱乐的这一方面。在中国古代进步作家那里,"以文为戏"与发愤著书两者并不是不可调和和截然对立的,它们有矛盾的一面又有相通的地方,汤显祖把这两者沟通起来了。在《〈续虞初志〉评语》中,汤显祖也有一些很好的见解,强调"本色",强调寄托。如评《紫花梨传》:"抚事怆情,杂记中惟此为本色,何必搜冥斗艳,始足脍炙人口。"②他特别强调唐传奇作者在创作时是"意有所荡激,语有所托归"③。他在《续虞初志·陶岘传》总评中说:"此扼腕伤怀,而托之游戏,以销其壮心者。自叙处凄愤特甚。"④《陶岘》原是唐人袁郊《甘泽谣》中的一篇,其中陶岘自叙说:"某常慕谢康乐(谢灵运)之为人,云终当乐死山水,但徇所好,莫知其他。……不得升玉墀见天子,施功惠养,逞志平生,亦其分也。"弃官归家的汤显祖从这里显然听出了对官场黑暗、宦途凶险的憎厌,所以说虽是"托之游戏"而其实"凄愤特甚"。联系到汤显祖的后"二梦"——《南柯记》和《邯郸记》,都是弃官回临川之后的作品。它们虽然取材于唐人的传奇小说,但都明显带有晚明社会的种种痕迹,曲折地反映出封建统治阶级内部钩心斗角、争权夺利、尔虞我诈、荒淫无耻,偶尔还闪耀出理想的光辉。汤显祖在校点《虞初志·枕中记》的评语里说:"举世方熟《邯郸》一梦,予故演付伶人以歌舞之。"⑤明确说明自己写《邯郸记》是为了讽刺当时的显贵。两剧中的南柯一梦、黄粱美梦、群蚁生天、卢生仙游等,实乃十足的"游戏"与"凄愤"之作!

无疑,汤显祖的评论是很有理论概括意义的。把"凄愤"托于"游戏"之中,这是古代小说(包括戏曲)中许多优秀作品的共同特点。汤显祖可谓是慧眼独具。

## 二、元人杂剧与汤显祖剧作

人们在提到汤显祖的代表作《牡丹亭》时,每每与元杂剧最杰出的作品、王实甫的《西厢记》相提并论。《牡丹亭》一剧,通过杜丽娘由梦而死、由死而生的浪漫主义戏剧情节,反映了明代妇女对自由爱情的渴望和对个性解放的强烈要求,赢得了广大群众特别是妇女的称赏。时人沈德符即指出:"《牡丹亭》一出,家传户诵,几令《西厢》减价。"⑥

汤显祖之所以能取得如此杰出的艺术成就,除了本身的才情超凡之外,还因为他对元曲的极力追慕。可以认为,汤显祖的戏曲实际上是以元曲为范本进行锻造的,其思想艺术成就也是以元曲为精神资源,在继承其精髓之处中取得的。

从戏曲史的发展看,汤显祖的《牡丹亭》无疑继承了元杂剧的反抗精神。《牡丹亭》的女主人公杜丽娘,继承了元杂剧里成功的女主角们所具有的明朗、奔放、坚强不屈的民间斗争精神,反映了明代深闺少女的时代苦闷,引起了封建礼教重轭下妇女的强烈共鸣。杜丽娘的斗争精神,也即汤显祖的斗争精神。汤显祖和元杂剧的作家共呼吸,也和元杂剧同血肉。

1.《西厢记》的现实主义精神

前人认为,《牡丹亭》可与《西厢记》媲美。的确,它们是我国戏曲史上不同阶段的两朵瑰丽的花朵。作品具有深刻的思想性和强烈的战斗性,这是时代精神和作者的进步思想所赋予的。

任何一部描写爱情题材的作品,如果仅仅以表现男女性爱为限,而不能揭示出丰富的社会内容,不能反映时代的脉搏,那它将是没有生命力的。《西厢记》和《牡丹亭》之所以成为我国古代艺苑的奇葩,成为广大人民群众爱不释手的艺术珍品,最主要的原因就是王实甫和汤显祖分别运用了现实主义和浪漫主义的艺术手法,成功地塑造了性格鲜明而丰满,具有高度典型意义的崔莺莺和杜丽娘的形象;并且通过她们,有力地鞭挞了封建社会的黑暗势力,歌颂了敢于向封建势力进行搏击的青年一代,从而鲜明地表现了反封建的主题。崔莺莺和杜丽娘都是封建社会的叛逆者,她们体现了封建社会不同时期的进步的时代精神。如将两者作一比较的话,则杜丽娘的形象更丰满、更完整,她对于封建礼教的反抗较之崔莺莺有更强烈的主动性。这又是不断进步的时代精神和作者的先进思想所赋予的。

在我国长期的封建社会中,由于封建礼教和封建家长制的束缚,青年男女的婚姻便成了历史上的重大问题,因而许多作家就把它当作突出的主题来进行创作,而不同时代的作家各具不相同的特色。

《西厢记》是王实甫在唐人元稹的传奇小说《会真

---

① 汤显祖:《艳异编序》,见毛效同编:《汤显祖研究资料汇编》,上海古籍出版社1986年版,第27页。
② 汤显祖:《续虞初志评语》,见徐朔方笺校:《汤显祖全集》,北京古籍出版社1999年版,第1653页。
③ 汤显祖:《续虞初志评语》,见徐朔方笺校:《汤显祖全集》,北京古籍出版社1999年版,第1652页。
④ 汤显祖:《续虞初志评语》,见徐朔方笺校:《汤显祖全集》,北京古籍出版社1999年版,第1654页。
⑤ 汤显祖:《虞初志评语》,见毛效同编:《汤显祖研究资料汇编》,上海古籍出版社1986年版,第30页。
⑥ 沈德符:《万历野获编》卷二十五《词曲》,见徐扶明编著:《牡丹亭研究资料考释》,上海古籍出版社1987年版,第85页。

记》和金代董解元的《西厢记诸宫调》的基础上再创作而成。

作为爱情传奇的名篇，《会真记》的文笔并不算上乘，思想性也差，但是它所刻画的崔莺莺的形象却是那么动人。很重要的原因是，崔莺莺在恋爱之初，要承受封建礼教的巨大压力，在和张生私自结合后，又遭到他的遗弃，这样不幸的遭遇，极易激起人们的同情。作品描写的莺莺的双重痛苦，处处吻合她的性格。开始时，莺莺不愿出见有救护之恩的张生，显得那样端庄拘谨。后来以诗约见张生，通过"待月西厢下，迎风户半开。隔墙花影动，疑是玉人来"这首小诗，我们看到，她是敢于触犯礼教尊严的。可是等到张生逾墙而来，她却又畏缩了，正色责备张生一番。但终于还是大胆冲破了礼教的羁绊，和张生成为事实上的夫妻。随之，故事向悲剧方面展开，她也只是想用一纸断肠之词来挽回自己失去了的爱情。最后，双方都已婚嫁，张生还要来求见，莺莺悲痛之余，回念旧情，写出了"还将旧时意，怜取眼前人"这样深情厚意的诗句，以示与他决绝。《会真记》的重要意义就在于，写出了在唐代封建门阀制度已趋向没落，但未彻底崩溃的历史条件下，一对青年恋人的悲剧。

在金代章宗年间（1190—1208）产生的董解元《西厢记诸宫调》对《会真记》进行了一次革命性的改造，使之开始成为一对青年男女追求婚姻自由的故事。这部大型的、杰出的说唱文学作品，直接孕育了王实甫《西厢记》的诞生。

《西厢记》（以下出现的《西厢记》均指王实甫《西厢记》）淋漓尽致地表达了封建社会的青年男女要求婚姻自由、反对封建礼教的进步主题，在思想上和艺术上都获得了卓越成就，成为舞台上最有生命力的剧作之一。《西厢记》里的主人公崔莺莺和张生，一个是相国小姐，一个是白衣书生，他们强烈不满封建礼教的束缚，渴望挣脱重重枷锁过上自由、幸福的生活，但在封建社会中，青年男女之间根本没有自由恋爱的权利，合法的婚姻是听从"父母之命、媒妁之言"，双方家庭都把联姻看成是扩大自己势力的机会，考虑的是家族利益和经济财产，完全排斥了青年人的愿望，剥夺了他们选择配偶的正当权利和要求。莺莺和张生的自由恋爱，在当时的社会里显然是不合法的，是"大逆不道"的，必然要遭到封建家长的反对。这样，青年男女追求自由婚姻的愿望和行动，就与封建礼教发生了尖锐的矛盾冲突。《西厢记》就是在这种矛盾冲突中来刻画"崔莺莺"这个封建礼教叛逆者的形象的。

莺莺的叛逆性格首先表现在她对"高门"家世的蔑视。她从小生活在礼法森严的封建家庭里，受到老夫人的严厉管束，不可能有接近男性青年的机会。她的父亲生前已将她许配给郑尚书的儿子，这就决定了她的命运：待守丧期满后，去做郑恒的夫人。因而在遇见张生之前，她的个性在礼教的重压下昏睡着，没有觉醒。然而封建家长的严厉管束并不能禁锢这位相国小姐渴望爱情的心灵，与张生佛殿邂逅，惊醒了她青春的欲望，请看她自己的一段自白：

往常但见个外人，氲的早嗔；但见个客人，厌得到裉；从见了那人，兜的便亲。想着他昨夜诗，依前韵，酬和得清新。（第二本第一折）

因而"坐立不安，睡又不稳，欲待登临也不快，闲行又闷，每日价情思睡昏昏"。从此，她开始背离封建礼教，大胆追求自由的爱情生活。张生是一个家道中落的穷书生，他的出身和崔家的相国门第显然是很不相称的。但从佛殿相遇到私自结合，莺莺根本就没有考虑过张生的门第和财产，她爱的是张生的"才貌双全"和纯朴诚实。特别是张生借兵解围，救了她们全家性命，更增加了她对张生的爱慕。这以后，她更热烈地追求着，一步一步地向背叛、反抗本阶级的道路走去。

莺莺叛逆性格的第二个表现是，对封建家长的虚伪的母爱和包办婚姻的行径十分反感，以致诅咒、反抗。老夫人为了把自己的女儿造就成一个忠于其阶级利益和阶级教养的人物，对莺莺从思想、行动、生活一直到潜意识的活动，都严加管束，平时除了自己留心监视外，还派了侍女红娘去"行监坐守"。张生形容老夫人是"怕女孩儿春心荡，怪黄莺儿作对，怨粉蝶儿成双"。莺莺对母亲的这种做法十分不满，埋怨道：

但出闺门，影儿般不离身……俺娘也好没意思，这时些直恁般提防着人，小梅香伏侍得勤，老夫人拘系得紧，只怕俺女孩儿折了气分。（第二本第一折）

她和张生爱得愈热烈，对母亲的怨恨就愈多。《赖婚》一折，集中表现为莺莺和老夫人的尖锐冲突，生动地刻画了莺莺的反抗精神。当老夫人突然变卦，要她以兄妹之礼拜见张生时，她心里愤愤不满：

谁承望这即即世世老太婆，着莺莺做妹妹拜哥哥。白茫茫溢起蓝桥水，不邓邓点着袄庙火。碧澄澄清波，扑剌剌把比目鱼分破，急攘攘因何，拖搭地把双眉锁纳合。（第二本第三折）

她居然不拜！老夫人叫她敬"哥哥"酒，她内心诅咒道："这席面儿畅好是乌合！"当着母亲的面把杯子掷给红

娘，表示不承认老夫人给他们安排的兄妹关系。莺莺的这种怨恨、诅咒和反抗，不能只看作莺莺对老夫人的怨恨、诅咒和反抗，而是封建社会的青年女子对封建婚姻制度和整个封建统治的怨恨、诅咒和反抗。

然而，作为一个相国小姐，莺莺还有软弱的一面，她有一般妇女的羞涩端静，也有着浓厚的封建意识。她要利用红娘传递书简，却又害怕红娘知道她在传递书简，因而使了许多"假意儿"。她第一次看到张生托红娘带来的书简时，心里十分高兴，表面却又拿出小姐派头责骂红娘：

小贼人，这东西哪里将来的？我是相国的小姐，谁敢将这简帖来戏弄我，我几曾惯看这等东西？告过夫人，打下你小贼人下截来。（第三本第二折）

《赖简》一折，她暗约张生来花园幽会，当张生践约而来时，她又临时变卦，发起脾气来：

张生，你是何等之人！我在这里烧香，你无故至此；若夫人闻知，有何理说！（第三本第三折）

她的临时变卦，并不是故意捉弄张生，而是因为有红娘在旁。她本来就是想避开红娘的，没想到张生这个"傻角"把信的内容全部告诉了红娘，而她对红娘是否支持自己的爱情又还不清楚，因此只好临时变卦。归根到底，迫使莺莺变卦的还是那个没有出场的老夫人。

从《西厢记》里，我们看到：莺莺是坚强的，但同时也是软弱的；是真挚的，但同时又有那么多的"假意儿"：既要红娘传书递简，又要瞒着不让她知道；既是决心约会张生，又要临时翻脸不认账。这一切，正是受了封建教养与礼法束缚，在努力冲破罗网的过程中犹豫不定的性格表现。这正反映了那个时代此类妇女的局限。但软弱的莺莺终于在红娘的积极诱导和帮助下，克服并战胜了外在的和内心的重重障碍，大胆地摆脱了封建礼教的羁绊，坚持反抗，并获得了最后的胜利。

可见，没有红娘，便没有崔、张的胜利。红娘是支持封建贵族青年叛逆者的正义力量的代表，是帮助莺莺和张生克服弱点以及对老夫人的斗争取得胜利的关键人物，是剧中对封建礼教最有冲击力量的光辉形象（在京剧和其他剧种里，红娘是第一主人公，被称为《西厢记》的"戏胆"）。红娘站在莺莺和张生一边，同情他们反对封建礼教的斗争，揭露老夫人的虚伪和自私；但同时也批评了张生、莺莺在斗争中的软弱性，善意地讽刺了他们贵族因袭的负荷。红娘身上所具有的光辉甚至比莺莺还更夺目些！它显然区别于地主阶级的观点，也与农民的观点不同，反映了城市劳动人民的观点。它不产生于封建社会处于发展时期的唐代，而产生在封建社会开始没落的金、元时期，是与客观的历史条件分不开的。

《西厢记》的现实主义精神，不仅在于揭露、嘲讽了封建统治阶级的腐朽和残酷，还在于强烈地、明白地用具体事实指出了通向自由、幸福和青春的正确道路。"愿天下有情人都成眷属"是这部杂剧的中心思想，也是王实甫的美好理想之所在。

2. 从《西厢记》到《牡丹亭》

时间跨过三个世纪，杰出的戏曲作家汤显祖没有在王实甫开辟的道路上停步不前，而是有所创新，独辟蹊径。他笔下的杜丽娘没有崔莺莺那样幸运，不存在张生这样的秀才向她求爱，当然她的丫鬟春香也不能像红娘那样给她以帮助。可以说，她的命运更严格地操纵在封建家长的手里，换句话说，她所生活的礼教环境比崔莺莺更令人窒息。因为，她所能接触到的人除父母外，只有侍女春香和老学究陈最良；她生活的场所除了绣楼就是书房，"袅晴丝吹来闲庭院，人立小庭深院"（第10出《惊梦》）——就是她的世界！这是由于明代统治者大力推崇程朱理学，妇女所受的封建礼教的束缚，比以前任何一个时代都要严重，以至像杜丽娘这样的女子，根本就没有接触陌生男子的机会。在当时的条件下，由于强大的封建力量和禁绝人欲的性理之学的支配，青年男女个性解放的要求是根本不可能实现的。

让我们来看杜丽娘小姐生活的典型环境吧。

《牡丹亭》的女主角杜丽娘，生长于太守之家，是个深藏闺阁的小姐，活动范围除了闺房就是绣楼、书房，所接触的人物除家人之外，无非多了一位家庭塾师，长到16岁，连屋后有座花园都不知道。她从哪里去汲取力量与庞大的"理"进行抗争呢？这力量即来自情，情是人的本性，埋在心底就是了。所以，当腐儒陈最良教读《诗经》首篇"关关雎鸠，在河之洲"，讲漏了嘴，说"兴者起也，起那下头窈窕淑女，是幽娴女子，有那等君子好好的来求他"时，潜伏在小姐内心的爱情欲望被古老的恋歌逗引起来了："关了的雎鸠，尚然有洲渚之兴，可以人而不如鸟乎！"她的春心开始荡漾，感到了深闺的寂寞和青春的忧郁，开始向往有一个新的天地。在春香的怂恿下，她不顾家规私游后花园，进得花园，她不胜惊喜："不到园林，怎知春色如许！"

原来姹紫嫣红开遍，似这般都付与断井颓垣。良辰美景奈何天，赏心乐事谁家院！（白）恁般景致，我老爷和奶奶再不提起。朝飞暮卷，云霞翠轩；雨丝风片，烟波

画船——锦屏人忒看的这韶光贱!

春光这样明媚,花儿万紫千红,这一切居然无人欣赏、没人理会,她伤感了:难道自己就像无人爱惜的春天,悄悄流逝,年华虚度吗?在"没乱里春情难遣,蓦地里怀人幽怨"中,杜丽娘做了个梦,在梦中她见到手持柳枝的少年书生,大胆地和他幽会了。《惊梦》之后,家教已锁不住她,她不顾母亲的教训,第二天又去后花园寻梦。牡丹亭畔,芍药栏边,凄凉冷落,杳无人迹,她好不伤心:

【玉交枝】(泪介)是这等荒凉地面,没多半亭台靠边,好是咱眯稀色眼寻难见。明放着白日青天,猛教人抓不到魂梦前。霎时间有如活现,打方旋再得俄延,呀,是这答儿压黄金钏匾。要再见那书生呵!

【月上海棠】怎赚骗,依稀想像人儿见。那来时荐苒,去也迁延。非远,那雨迹云踪才一转,敢依花傍柳还重现。昨日今朝,眼下心前,阳台一座登时变。

"惊梦"的杜丽娘是春困中偶然间得之,虽说日有所思,夜有所梦,但毕竟是在无意间做的;"寻梦"则是杜丽娘有意要去重见梦中之人,这时她的爱情已经觉醒,且一往而深,自觉起来反抗封建礼教了。寻梦之后,杜丽娘病了,她不甘心自己的美貌华年就这样毁灭掉,临死前,她描画下自己的春容,嘱咐家人在她死后将她埋葬在梅树下,春容藏在太湖石底下,"有心灵翰墨春容,傥直那人知重",她追求爱情的理想并没有因死而熄灭。

《西厢记》中的崔莺莺和张生因追求婚姻自由而与老夫人构成正面、公开的冲突,展开礼教束缚与反束缚的斗争;《牡丹亭》中的杜丽娘因人性的觉醒而渴慕爱情,渴慕与强烈的爱情是内心的,所以并不构成她与封建家长之间正面、公开的冲突,矛盾的展开是在情与理之间。杜丽娘死后,更不受理的约束了,她没有放弃生前的愿望,游魂到处飘荡寻觅梦中之人。《幽媾》一出,杜丽娘在梅花观终于寻着了梦中人,她毫不犹豫地敲门,"作笑闪入",柳梦梅还怀疑是梦。

(旦笑介)不是梦,当真哩。还怕秀才未肯容纳。(生)则怕未真。果然美人见爱,小生喜出望外。何敢却乎?(旦)这等真个盼着你了。

【耍鲍老】幽谷寒涯,你为俺催花连夜发。俺全然未嫁,你个中知察,拘惜的好人家。牡丹亭,娇恰恰;湖山畔,羞答答;读书窗,渐喇喇。良夜省陪茶,清风明月知无价。

这时的杜丽娘已经没有半点娇羞模样,而且还大胆和柳梦梅幽媾了:情终于战胜了理。

与汤显祖同时代的曲论家沈德符说:"汤义仍《牡丹亭》一出,家传户诵,几令《西厢》减价。"①说明《牡丹亭》自有不同于《西厢记》的迷人处。《牡丹亭》最迷人处,就在于它细腻、生动地表现了一个情窦初开的少女对美好年华的热爱,对爱情的强烈渴望。吕天成在《曲品》中写道:"杜丽娘事,甚奇。而着意发挥,怀春慕色之情,惊心动魄。且巧妙叠出,无境不断,真堪千古矣。"《牡丹亭》据以改编的话本的题目也就叫《杜丽娘慕色还魂》。汤显祖了不起的地方在于他把"慕色"提到"情"的高度,甚至高到"情"可以起死回生的地步,并以之与"理"相对抗,这样就远远不是那些郎才女貌"慕色"水平上的戏曲、小说可以比拟的了。

如果说,崔莺莺的爱情还得到红娘、惠明们帮助的话,那么杜丽娘对爱情的追求就只靠孤身一人了(春香根本就不知道小姐的心思,谈不上去帮助她)。杜宝、杜夫人、陈最良等在杜丽娘周围形成了一个包围圈(春香在戏里只是一个陪衬性人物,她对促成杜、柳的婚姻毫无作用;她的形象,只是在第七出《闺塾》中才表现出来),把她禁闭在绣楼和书房。就在如此森严的压抑下,杜丽娘却能对自己追求的爱情"一灵咬住,始终不放"。从这个角度来说,她比崔莺莺、王瑞兰(《拜月亭》女主人公)有更鲜明的时代特点,无怪乎《牡丹亭》赢得后世许多青年妇女的同情之泪,留下了俞二娘、商小玲、金凤钿、冯小青等多情女子富有诗意的遗闻轶事。冯小青在不合理的婚姻制度下发出呻吟的绝句:"冷雨幽窗不可听,挑灯闲看《牡丹亭》。人间亦有痴于我,岂独伤心是小青",是杜丽娘爱情追求的最好注脚。

然而,杜丽娘所梦寐以求的理想毕竟是不能实现的,剧情的发展和结局,是剧作家汤显祖运用浪漫主义创作手法的结果。还魂——自由,是他为杜丽娘创造出来的实现爱情自由的最好的去处;而这种"幽境"实际上也是他——汤显祖,以及她——杜丽娘那个时代所能提供的最好的解脱之地。

执着的杜丽娘的一缕情魂,挣脱了束缚,大胆而自由地同柳梦梅"幽媾",成了夫妻,实现了杜丽娘生前执着追求的"这般花花草草由人恋,生生死死随人愿,便酸酸楚楚无人怨"(第12出《寻梦》)的美好理想,享受了在人

---

① 沈德符:《万历野获编》卷二十五《词曲》,见徐扶明编著:《牡丹亭研究资料考释》,上海古籍出版社1987年版,第85页。

间无法获得的"爱情幸福"。人活着,却无法品尝爱情的甘果,人性的真正复归,竟需要在阴间才能实现,这是作者对当时社会最辛辣的讽刺和最深刻的批判。杜丽娘在汤显祖笔下显示了她那种"因情而生,因情而死"的执着,在屈服或死亡两者必居其一的情况下,选择了幸福而死亡的道路。这是杜丽娘形象感人的地方,也是她赢得后世不少人同情的关键。

作者就是这样细腻地揭示了杜丽娘性格发展的过程,展现了她在现实生活中的悲剧命运和在幻想世界中的喜剧结局。汤显祖在杜丽娘的形象上突出强调"情"的巨大力量:"如丽娘者,乃可谓之有情人耳。情不知所起,一往而深,生者可以死,死可以生。生而不可与死,死而不可复生者,皆非情之至也。"①"情"在剧作者看来就是人的本性和欲望,"情"的力量是不可遏止的,杜丽娘对爱情的追求不过是人的本性的觉悟而已。所以,杜丽娘对于封建礼教的反抗较之崔莺莺有更强烈的主动性。

汤显祖笔下的女主人公,既不同于她之前的《孔雀东南飞》式的、《梁山伯与祝英台》式的和《西厢记》式的女性典型,也不同于她之后的《红楼梦》式的女性典型。刘兰芝和祝英台都是在封建势力压迫下殉身的悲剧性人物;林黛玉虽竭力挣扎,终不免陷于悲剧结局;崔莺莺在唐人小说中也属悲剧性的,到王实甫手下经过改写,才成为濒于失败时幸得外力援助而免遭厄运的人物。只有汤显祖塑造的杜丽娘能自觉地提出自己的理想,又努力追求这种理想,而使之成为现实,终于取得彻底的胜利。

汤显祖不采取《孔雀东南飞》中焦仲卿和刘兰芝死后化为"双鸳鸯"或《梁山伯与祝英台》般的"蝶双飞"的象征手法,而是使杜丽娘"情丝不断"的爱苗,在爱的春风吹拂之下恢复了她本来就朝气蓬勃的青春:素昧平生的男女双方可以在梦中、画上,在生与死之间,通情愫而达幽情。作者写爱情冲破了"天理"的藩篱,战胜了死亡的威胁。"起死回生"的杜丽娘,由原来温顺娴静的千金小姐一变而为坚贞不屈的反封建斗士。爱情的力量始终支持着她,鼓舞着她,使她的叛逆性格在执着的追求中不断地发展和趋于完善,终于在和封建势力作顽强不懈的斗争中取得了最后的胜利。汤显祖力求把在冷酷的现实世界里不能实现的进步理想,寄托在绚丽幽美的梦境中,通过杜丽娘生前的不屈抗争,忠实地反映出明代青年妇女的苦闷;通过她梦中的继续追求,表达了她们对生命、自然、爱情、自由的热爱,代表了那个时代千千万万妇女的意志,奏出了时代的最强音,体现了个性解放的要求与中世纪封建思想的斗争,充分反映了16世纪中国社会市民意识抬头的时代精神。

《牡丹亭》是继《西厢记》之后又一次追求自由婚姻的思想解放,又一次艺术上的独创。崔莺莺和杜丽娘,分别代表了她们各自所处的那个时代的真实面貌。她们在封建礼教叛逆者的形象画廊中成为鲜明的"这一个",同时又有所区别。莺莺的软弱、顾虑,丽娘的大胆、执着,使我们不得不说,后者所反映的社会横断面更加开阔。

从艺术上看,《牡丹亭》较之《西厢记》也更有独到的地方。拿各自最精彩的《酬简》和《惊梦》来说,《酬简》是从青年男子张生的角度,半欣赏半得意地叙述两人结合的整个过程;《惊梦》却凭借着梦,给这个爱情场面蒙上一层亲切、自然、朦胧的面纱,"这是景上缘,想内成,因中见",它着重在心理行为上的表达,所以,具有更高的艺术美和人性美,意境也更深邃,情操上也显得更高洁。

综上所述,从崔莺莺到杜丽娘,我们可以看到古代女性反抗封建婚姻所走过的艰难路程。王实甫和汤显祖不愧是杰出的艺术大师,他们通过所塑造的鲜明的女性形象,深刻地表现了封建社会腐朽与新生两种力量的尖锐冲突,表达了她们的愿望和理想,使《西厢记》和《牡丹亭》成为中国戏曲史上的双璧而互相辉映,光照后代。

3. 汤显祖对元杂剧的借鉴与承继

除《西厢记》外,元代后期杂剧代表作家郑光祖的《倩女离魂》也对《牡丹亭》的创作产生了相当大的影响。

《倩女离魂》本事出自唐人陈玄祐传奇小说《离魂记》。内容叙张倩女和王文举自幼订婚,王文举成人后,家道败落,张母以不招白衣女婿为由,要二人以兄妹相称,等文举应试做官后方可成亲。文举走后,张倩女一病不起,灵魂离开躯体,伴文举一同进京。在家的倩女,则终日怏怏成病。后王文举得官归来,倩女的离魂与病中的倩女复合为一,众人才明白了事情的始末。二人遂结成美满姻缘。

《倩女离魂》是元杂剧中反映青年男女爱情生活的优秀作品,情节奇异,富于浪漫主义色彩,虽然是理之所无,却是情之所有,它表明封建礼法无法束缚青年男女追求自由爱情的坚定信念。作品成功塑造了张倩女追

---

① 汤显祖:《牡丹亭记题词》,见《牡丹亭记题词》,见徐朔方笺校:《汤显祖全集》,北京古籍出版社1999年版,第1153页。

求爱情幸福的美丽动人的形象。在人物和景色描写上，《倩女离魂》用笔细腻，善于融化前人的诗句入曲，故文辞清丽流变，不偕于俗，情意独具，脍炙人口。明人孟称舜《柳枝集》评云："酸楚哀怨，令人肠断。昔时《西厢记》，近日《牡丹亭》，皆为传情绝调，兼之者其此剧乎。《牡丹亭》格调原祖此，读者当自见也。"

从戏曲发展史来看，在王实甫的《西厢记》第四本《草桥店梦莺莺》中，作者把莺莺、张生团聚的希望寄托于梦境，但并未实现。而在《倩女离魂》中，郑光祖把前人的描绘变成了艺术境界中的现实，让女主人公张倩女"离魂"出走与情人王文举同居三年，这是运用浪漫主义创作方法描写男女爱情主题的重大发展。到了汤显祖手中，他更让《牡丹亭》女主人公杜丽娘与理想中的岭南才子柳梦梅在梦中幽会，杜丽娘死后回生，真诚、热烈、执着的神圣爱情终于战胜了死亡，赢得了胜利。无疑，《倩女离魂》在从《西厢记》发展到《牡丹亭》的过程中，在有关戏剧创作浪漫情节链的传承方面，起到了承前启后的历史作用。

在"临川四梦"中思想与艺术都居第二位的《邯郸记》传奇，本事虽出自唐人沈既济的小说《枕中记》，但在汤显祖以前，已有多种以"黄粱美梦"为题材的剧本问世。例如元代马致远的杂剧《邯郸道卢生枕中记》、车任远的南杂剧《邯郸梦》、苏汉英的传奇《吕真人黄粱梦境记》等，这些剧本都以汉钟离度化吕洞宾故事为主线，大多属于神仙道化剧，但或多或少对汤显祖的创作产生了一定的影响。

《牡丹亭》《邯郸记》等剧作的成功之处，无疑在于汤显祖掌握了他所处时代的新的思想武器，因而显示了与前代不相同的新的精神面貌。但汤显祖对元杂剧精神与艺术的借鉴与承继也是不容忽视的。明人姚士粦云："汤海若先生妙于音律，酷嗜元人院本。自言箧中收藏，多世不常见，已至千种，有《太和正音谱》所不载。比问其各本佳处，一一能口诵之。"足见汤显祖不仅收藏杂剧善本，而且熟悉各种善本乃至能够背诵。① 王骥德说汤显祖"视元人别一蹊径，技出天纵"②，又说《牡丹亭》的引子"时有最俏而最当行者"，乃是"从元人剧中打勘出来"③。吕天成云："（汤奉常）熟拈元剧，故琢调之妍媚赏心。"（《曲品》）④ 又云："清远翻抽于元剧，故遣调俊。"（《蕉帕记序》）⑤ 凌濛初《谭曲杂札》云："近世作家如汤义仍，颇能模仿元人，运以俏思，尽有酷肖处。"⑥ 清人朱彝尊《静志居诗话》云："义仍填词，妙绝一时，语虽崭新，源实于关、马、郑、白。"李调元则从文字风格的角度论证《牡丹亭》与元杂剧的关系，其《雨村曲话》云："句如'雨丝风片，烟波画船'，皆酷肖元人。"⑦

## 结　语

从世界戏剧史上看，当莎士比亚的辉煌剧作轰动英国舞台的时候，中国的汤显祖也成为闪耀明清剧坛的最明亮的星辰。作为剧作家，汤显祖当属世界第一流。汤显祖还给我们留下2200多首诗歌、600多篇散文，新近发现的皇皇巨著《玉茗堂书经讲意》（据国家图书馆藏明刻本影印，一函4册，江西人民出版社2016年8月版）足以证明他还是一个称职的学者。汤显祖的学问，涉及政治、哲学、宗教、文学、艺术、教育等方面。可以说，就天纵逸才和学问广博而论，在世界戏剧史上也很难找到能与汤显祖并肩的人了。

以"东方莎士比亚"称誉汤显祖，并不只源于他们人生轨迹中的"惊人的巧合"，从某种意义上讲，它是21世纪以来汤、莎比较研究有效推进的历史结果。在未来的汤、莎比较的演进中，这种话语表述是否会出现新的逆转，难以预知，但汤、莎比较研究作为一种文化交流策略，必将展示出新的维度、视野与方法，并保持持久的学术活力。汤显祖、莎士比亚的不朽思想的翅膀依然在我们头上翱翔，他们剧作的激情火焰将永远在我们心中燃烧。

汤显祖是享誉世界的戏剧大师。2015年10月，习近平总书记在访问英国时谈到，汤显祖和莎士比亚（1564—1616）是同时代的人，提议中英两国共同纪念这两位文学巨匠。今天我们纪念汤显祖这位戏剧大师，研讨他的创作思想、总结他的艺术贡献，向其创作的伟大文学经典致敬，是贯彻落实习近平总书记要求的重大举措，可以从中发掘中华优秀传统文化中的改革文化和革

---

① 姚士粦：《见只编》。
② 王骥德：《曲律》，见中国戏曲研究院编：《中国古典戏曲论著集成》（四），中国戏剧出版社1959年版，第165页。
③ 王骥德：《曲律》，见中国戏曲研究院编：《中国古典戏曲论著集成》（四），中国戏剧出版社1959年版，第138页。
④ 吕天成撰，吴书荫校注：《曲品校注》卷上，中华书局2006年版，第34页。
⑤ 据凌濛初《谭曲杂札》，转引自中国戏曲研究院编：《中国古典戏曲论著集成》（四），中国戏剧出版社1959年版，第259页。
⑥ 凌濛初：《谭曲杂札》，中国戏曲研究院编：《中国古典戏曲论著集成》（四），中国戏剧出版社1959年版，第254页。
⑦ 李调元：《雨村曲话》，中国戏民研究院编：《中国古典戏曲论著集成》（八），中国戏剧出版社1959年版，第20页。

故鼎新、推陈出新的精神,从中汲取继续前进的丰厚养分和力量,大力弘扬改革开放的时代精神,推动改革再出发,开放再深入,对于增强民族文化自信、推动中华文化传承发展、促进中外文化交流互鉴,具有重要意义。

(原载于《福建艺术》2018年第10期)

# 昆曲博物馆

# 中国昆曲博物馆2018年度昆曲工作综述

孙伊婷 整理

2018年,中国昆曲博物馆全体职工在局党委的正确领导下,深入学习贯彻党的十九大精神,坚持以习近平新时代中国特色社会主义思想为指导,齐心协力,着力提高公共服务水平,将目标责任书的各项工作落到实处。2018年我馆荣获市级精神文明先进集体、2016—2017年度苏州市未成年人思想道德建设先进集体、苏州市爱国主义教育基地优秀主题活动项目等奖项。2018年,中国昆曲博物馆(苏州戏曲博物馆)接待游客受众共33.02万人次。2018年,昆博主要完成了以下几方面的任务:

## 一、打造精品临展,树立文化品牌

2018年中国昆曲博物馆(苏州戏曲博物馆)共开展临特展6场,先后推出"继凡墨戏——昆剧表演艺术家林继凡先生书画展""宗门 宗师 宗风——从俞粟庐到俞振飞"特展、"水墨·粉墨——中国昆曲博物馆馆藏高马得戏曲人物画精品展""昆曲与园林"特展(与中国园林博物馆联办)等临特展。

2018年,配合第七届中国昆剧艺术节,我馆举办"宗门 宗师 宗风——从俞粟庐到俞振飞"特展并出版专题画册。同时,我馆还配套举办了俞粟庐、俞振飞艺术生涯学术座谈会,来自全国各地的昆曲专家约60人参加了此次会议。

在立足馆内展览的同时,中国昆曲博物馆积极推进精品展览"走出去",扩大昆曲文化在全国范围内的影响。2018年由中国昆曲博物馆申报的"水墨·粉墨——中国昆曲博物馆馆藏高马得戏曲人物画精品展"被江苏省文物局评为"2018年馆藏文物巡回(交流)展项目"。该展览在一年时间内先后亮相徐州、张家港、常州、北京、上海等地,展出高马得戏曲人物画40余幅,有效促进了传统昆曲、戏曲在各地的传播。

## 二、打造品牌活动,创新宣教思维

为进一步传承好、传播好中国传统文化,让公众有更多途径感受和体验昆曲文化之美,本馆坚持做好"昆剧星期专场"公益演出品牌的相关工作。2018年,"昆剧(苏剧)星期专场"共演出31场。

此外,中国昆曲博物馆充分发挥自身优势,挖掘传统文化的现代价值,面向不同受众,开展了一系列丰富多彩的社会教育活动,进一步扩大了我馆品牌活动影响力,为传统文化传播拓展了新路径。

2018年,中国昆曲博物馆(苏州戏曲博物馆)品牌活动"粉墨工坊"共举办活动27场,推出"开心画脸谱""手作发簪""手绘纸扇"等活动,同时结合传统节日、年俗、节气等,根据不同年龄层少年儿童的接受能力,有针对性地开发了"招财进宝迎新年"黏土财神制作活动、"布谷声中夏令新"立夏绘蛋编织网袋活动、"艾符蒲酒话升平"端午手作香包活动等,共接待640人次。举办8期"昆曲大家唱"课程,教学时长56课时,报名参与学员近1000人次。举办4期"戏博讲坛",参与人数超500人次。举办"昆曲小课堂"等少儿戏曲曲艺课程共22场,接待参与者1418人。

## 三、立足馆藏文物,加强理论研究

中国昆曲博物馆(苏州戏曲博物馆)近年来不断加强文物征集和馆藏研究,全年共征集昆曲等各类戏曲曲艺文物资料980册(份、件)。2018年完成文化部《中国昆曲年鉴2018》部分章节的通联、编撰工作;国家级项目"中国昆曲艺术多媒体源库"通过终审验收,顺利结项。

## 四、挖掘文物内涵,探索昆曲文创

2018年,中国昆曲博物馆加大对昆曲文物内涵的挖掘,以品牌运营为核心,依托百花书局的书店空间,不断着力使昆曲文创对接现代生活,赋予传统文化新的表达方式。配套"宗门 宗师 宗风——从俞粟庐到俞振飞"特展,开发"游园""山门"纹身贴、"裴少俊与古戏台"系列产品,以及根据昆曲戏服纹样开发的手机壳等特色文创产品。本年度创立"百花耕读会"品牌,活动缀以昆曲元素,通过线下活动交流进行文化推广,凝聚受众。2018年5月,邀请全国诗词大会总冠军雷海为作为嘉宾,举办"总有一本书在守护我"主题耕读会,吸引社会各界人士积极参与,苏州电视台"看苏州"平台予以全程直播,苏州晚报以及自媒体"深度苏州"予以跟踪报道。

## 五、开展志愿服务,热诚回馈社会

2018年3月,中国昆曲博物馆(苏州戏曲博物馆)组

织了年度志愿者招募和考核工作,注册志愿者人数已达到120人,服务时长超过300小时。与此同时,2018年,中国昆曲博物馆(苏州戏曲博物馆)还招募了25名"小小讲解员"在暑期为广大未成年人服务,累计服务时长268小时。

2018年我馆"兰苑芬芳　你我共享"志愿者宣教服务活动入选苏州市文明办与苏州市志愿者总队组织的"苏州市百个重点志愿服务项目"一类项目,同时被共青团江苏省委、江苏省志愿者协会评选为"江苏省优秀青年志愿服务项目"。

<p style="text-align:right">(作者单位:中国昆曲博物馆)</p>

# 昆事记忆

# 昆腔在山西的传播:史料辑录及成因探析①

陈 甜

山西有50多个剧种,不但有形形色色的地方小戏,还有影响全国的大戏。从《山西戏曲碑刻辑考》(冯俊杰、车文明等编著,中华书局2002年版)、《20世纪戏曲文物的发现与曲学研究》(车文明著,文化艺术出版社2001年版)等书中记载的文物来看,宋金杂剧是山西戏曲的集产地,同时也是戏曲流布与发展的重要地区。正因为宋金杂剧深厚的影响,元代出现了大量山西籍的杂剧作家,这些剧作家创作了大量杂剧剧本,但杂剧固守四折一楔子、每折一宫一韵和一人主唱的音乐形式,形成桎梏,捆住了手脚,逐渐失去了观众。昆腔打破了这种桎梏,既承其传统又独有创举,加之社会环境之变革,遂逐渐取代了杂剧的地位。

昆腔何时流入山西?相关文献有见成书于明万历三十八年(1610)王骥德的《曲律》:"迩年以来,燕、赵之歌童、舞女,咸弃其捍拨,尽效南声,而北词几废。"②可见昆腔流播山西为时较早。清康熙四十六年(1707),著名传奇《桃花扇》的作者孔尚任应邀参加《平阳府志》的纂修,他在观赏了平阳地区诸般技艺与戏曲后,作有《平阳竹枝词》50首。其中有《西昆词》二首,记录作者观赏已具山西地方风味的昆腔之情况;次二首《女优词》,亦大抵为女优扮演昆剧。《平阳竹枝词》已有郭士星、李青、孙远惠三人详释,其注释精确、文字明晰,在此不赘述。关于山西昆腔方面的论文仅见吕文丽的《明清时期昆曲在山西的传播》和闫昕的《昆曲在山西》等,文中详细论述了昆腔在山西的流入情况。相关专著有见张林雨撰写的《晋昆考》(中国电影出版社1997年版),书中记录了昆腔在山西的流传及途径、表演及音乐曲牌等。

20世纪下半叶以来,随着戏曲界、音乐界相关研究以及"十大集成志书""音乐文物大系""地方戏曲剧种普查""中国戏曲文物志"等一系列工作的开展,相关资料不断增加,笔者在既有成果基础上,就散见于山西各类剧种中的史料析出,希冀对昆腔在山西的情况做整体概观。

## 一、昆腔在山西传播史料概览

顺治元年至十八年(1644—1661):五台县;徐尔香;"性旷达不羁,好声歌,蓄小戏一班,教之度曲"。(清徐继畬《松龛先生文集》)

顺治十四年(1657):傅山;"汉臣又发弘誓大愿,要吾方外社友侨仇犹之宫衣,群演传奇三日而贺贡"(《霜红龛集》卷四十)。

康熙五年(1666):平阳(今临汾);李渔;"伶工奏予所撰新词,名《凰求凤》",惊呼"此词脱稿未数月,不知何以浪传,遂至三千里外也"。(《李渔全集·乔复生、王再来二姬合传》)

康熙七年(1668):蒲县东岳庙;"三月廿八,乃圣诞辰也……戏献三台,声彻两间"。(冯俊杰等《山西戏曲碑刻辑考》,中华书局2002年版)

康熙十四至十八年(1675—1679):赵城、平阳;赵城知县吕维擀、平阳巨富亢氏;"今赵城署颇宏敞,广三亩许,可园,为堂二:一在池南,一在堂之南。花木环复,清影映窗间,袅袅若芥藻,中为廊,歌儿时执檀板唱吴歈于此";"康熙中,《长生殿》传奇初出,命家伶演之,一切器用,费镪四十余万两"。(《西园记》,乾隆二十五年;《赵城县志》卷十一;王友亮《双佩斋集》)

康熙三十九年庚辰(1700):恒山;孔尚任;《桃花扇》。(孔尚任《桃花扇》传奇小识,蔡毅编著《中国古典戏曲序跋汇编》(三),齐鲁书社1989年版)

康熙四十七年(1708):平阳(今临汾);孔尚任;《西昆词》:"太行西北尽边声,亦有昆山乐部名。扮作吴儿歌水调,申衙白相不分明。"(《孔尚任平阳竹枝词浅释》,郭士星、李青、孙远惠点注,山西省文化局戏剧工作室编,1982)

雍正、乾隆年间(1723—1795):五台县东冶镇;彦荣公;"善吹笛度昆曲,每秋获毕,横骑驴吹笛,游北里间"。(清徐继畬《松龛先生文集·徐氏本支叙传》)

乾隆十三年(1748):蒲县东岳庙;"远择伶人歌舞以

---

① 本文为国家社科基金艺术学重点课题"中国传统多声部音乐形态研究"(12AD005)阶段性成果。主持人:樊祖荫教授。
② 王骥德:《曲律·论曲源第一》,中国戏曲研究院编:《中国古典戏曲论著集成》(四),中国戏剧出版社1959年版,第56页。

侑食"。（杨太康《一处罕见的戏曲史料宝库——山西蒲县东岳庙戏曲文物考述》，《民俗曲艺》第86期，1993）

乾隆十四年（1749）：晋城市大东沟乡贺坡村；永兴班；《蝴蝶梦》。（晋东南行署文化局《戏剧资料》1984年第1期）

乾隆十七年（1752）：蒲县东岳庙；"土人每岁于季春廿八日，献乐报赛相沿已久"。（廖奔《晋南戏碑偶录》，《戏曲研究》第22辑，文化艺术出版社1987年版）

乾隆二十一年（1756）：太原；百名举人；曲子会。（徐昆《柳崖外编》卷十四《曲状元》，张国宁、李晋林点注，北岳文艺出版社1993年版）

乾隆三十三年（1768）：铜鞮（今沁县南）；《拜月亭》。（《续沁源县志》卷三，光绪七年）

乾隆四十二年（1777）：蒲县柏山东岳庙；"乾隆丙辰岁，东神山纠首老先生等十位，因土戏亵神，谋献苏腔"。（廖奔《晋南戏碑偶录》，《戏曲研究》第22辑，文化艺术出版社1987年版）

乾隆五十四年（1789）：蒲县东岳庙；"募金建醮演乐，恭迎神驾"。（廖奔《晋南戏碑偶录》）

乾隆五十七年（1792）：蒲县柏山；"每逢七月二十三日真君圣诞之辰，演戏建醮，恭祝千秋"；东岳庙"碑志"。（张林雨《晋昆考》，中国电影出版社1997年版）

乾隆五十八年（1793）：绛州试院；伶工；《狮吼记》。（清李燧、李宏龄《晋游日记》卷一，黄鉴晖校注，山西人民出版社1989年版）

乾隆五十八年（1793）：泽州（今晋城）试院；《雷峰塔》。（清李燧、李宏龄《晋游日记》卷二）

乾隆六十年（1795）：太原；"乙卯元旦，学使设宴于官署，命歌郎喜官侑觞。喜，小字兰芳，姿态明媚，演《打樱桃》一出，尤觉风致嫣然"。（清李燧、李宏龄《晋游日记》卷三）

嘉庆八年（1803）：蒲州永乐镇；仁义班；《刺虎》；舞台题记。（杜波、行乐贤、李恩泽编著《蒲州梆子剧目词典》，宝文堂书店1989年版）

嘉庆十五年（1810）：晋城市青莲寺；恒顺班；《春秋笔》《祝家庄》；舞台题记。（李近义《泽州戏曲史稿》，山西人民出版社1989年版）

嘉庆十六年（1811）：蒲县东岳庙；"每逢三月二十八日为帝诞辰，合邑建醮演戏，费用浩大"。（杨太康《一处罕见的戏曲史料宝库——山西蒲县东岳庙戏曲文物考述》）

嘉庆二十一年（1816）：蒲县东岳庙；"十八之日正值圣诞佳期，合邑演乐建醮，共祝无疆"。（杨太康《一处罕见的戏曲史料宝库——山西蒲县东岳庙戏曲文物考述》）

道光元年（1821）：蒲县柏山东岳庙；"复有三月念八为祝贺东岳圣诞之辰，旧规演乐必须觅自外境"。（车文明《山西蒲县东岳庙及其戏曲文物考述》，《中华戏曲》第21辑，山西古籍出版社1998年版）

道光七年（1827）：泽州县天井关村；凤邑班；《刺虎》；舞台题记。（李近义《泽州戏曲史稿》，山西人民出版社1989年版）

道光九年（1829）：泽州县追山乡月湖泉村；昌盛班；《封相》；舞台题记。（李近义《泽州戏曲史稿》）

道光十一年（1831）：晋城市青莲寺；鸣凤班；《大赐福》；舞台题记。（李近义《泽州戏曲史稿》）

道光十三年（1833）：泽州县大箕乡南庄村；长庆班；《乾元山》；舞台题记。（李近义《泽州戏曲史稿》）

道光十四年（1834）：泽州县大箕乡西洼村；鸣凤班；《功宴》；舞台题记。（李近义《泽州戏曲史稿》）

道光十四年（1834）：临县岐道乡府底村；德胜班；《宁武关》；戏台题壁。（张林雨《晋昆考》，中国电影出版社1997年版）

道光十五年（1835）：平顺县北社乡东河村；"每年六月二十四日关帝圣诞之期献戏三天，所有花费按水果均为摊派"。（冯俊杰《平顺圣母庙宋元明清戏曲碑刻考》，《中华戏曲》第23辑，文化艺术出版社1999年版）

道光十七年（1837）：泽州县追山乡月湖泉村；泰顺班；《赐福》；舞台题记。（李近义《泽州戏曲史稿》）

道光十七年（1837）：泽州县李寨乡陟椒村；长庆班；《赐福》；舞台题记。（李近义《泽州戏曲史稿》）

道光十九年（1839）：泽州县李寨乡大井村；鸣凤班；《大赐福》；舞台题记。（李近义《泽州戏曲史稿》）

道光二十年（1840）：泽州县鲁村乡西黄石村；三晋班；《功宴》；舞台题记。（李近义《泽州戏曲史稿》）

道光二十一年（1841）：蒲县东岳庙；"每年三月二十八日合邑恭祝圣诞，演乐建醮"。（杨太康《一处罕见的戏曲史料宝库——山西蒲县东岳庙戏曲文物考述》）

道光二十二年（1842）：泽州县追山乡月湖泉村；合义班；《功宴》；舞台题记。（李近义《泽州戏曲史稿》）

咸丰元年（1851）：沁水县嘉峰镇下潘河村；仁义班；《大赐福》；舞台题记。（李近义《泽州戏曲史稿》）

咸丰三年（1853）：洪洞县；《芦花荡》；老君庙大殿隔扇戏剧壁画。（张林雨《晋昆考》）

咸丰三年（1853）：蒲县柏山庙；蒲州班；《天官赐福》；戏台题壁。（张林雨《晋昆考》）

咸丰三年（1853）：高平市拥万乡平头村；《别母》；舞台题记。（李近义《泽州戏曲史稿》）

咸丰三年（1853）：蒲县东岳庙；庆徐班；《大赐福》；舞台题记。（杨太康《一处罕见的戏曲史料宝库 山西蒲县东岳庙戏曲文物考述》）

咸丰五年（1855）：泽州县追山乡月湖泉村；庆合班；《封相》《赐福》《功宴》《卸甲》《封王》；舞台题记。（李近义《泽州戏曲史稿》）

咸丰八年（1858）：泽州县追山乡月湖泉村；永盛班；《封相》《赐福》；舞台题记。（李近义《泽州戏曲史稿》）

咸丰九年（1859）：泽州县李寨乡冶河村；三义班；《功宴》；舞台题记。（李近义《泽州戏曲史稿》）

咸丰□年：泽州县大兴乡黄山河村；鸣凤班；《双官诰》《长生殿》《赐福》《别母》《乱箭》；舞台题记。（李近义《泽州戏曲史稿》）

咸丰□年：泽州县川底乡寺河村；鸣凤班；《大赐福》；舞台题记。（李近义《泽州戏曲史稿》）

同治三年（1864）：蒲县东岳庙；"每届圣诞之后，牲戏俱庆"。（廖奔《晋南戏碑偶录》）

同治三年（1864）：泽州县李寨乡冶河村；庆凤班；《大赐福》《富贵长春》。（李近义《泽州戏曲史稿》）

同治五年（1866）：平顺县北社乡东河村；"祭 朝献戏，建有舞楼"。（冯俊杰《平顺圣母庙宋元明清戏曲碑刻考》）

同治八年（1869）：泽州县金村镇府城村；"每逢六月二十日油席鼓吹，恭祝圣诞。自道光十四年演戏酬神"。（车文明《20世纪戏曲文物的发现与曲学研究》，文化艺术出版社2001年版）

同治九年（1870）：泽州县东下村乡岩山村；鸣盛班；《封相》；舞台题记。（李近义《泽州戏曲史稿》）

同治十一年（1872）：阳城县町店乡嶕山："祀土演戏使钱一百七十一千二百四十四文"。（延保全《山西阳城县北嶕山白龙庙戏曲文物考论》，《中华戏曲》21辑，山西古籍出版社，1998）

同治十一年（1872）：泽州县衙道乡陈庄村；《封相》《大赐福》；舞台题记。（李近义《泽州戏曲史稿》）

同治十一年（1872）：高平市米山镇；凤邑吉祥班；《封相》《富贵长春》；舞台题记。（李近义《泽州戏曲史稿》）

同治十三年（1874）：介休市龙凤乡张壁村；和盛班；《宁武关》；舞台题记。（车文明《20世纪戏曲文物的发现与曲学研究》）

光绪六年（1880）：蔚县曹疃村（原属山西，后划河北）；《乾元山》；真武庙乐楼东戏台题壁。（张林雨《晋昆考》）

光绪十四年（1888）：泽州县大东沟镇河底村；义合会；《别母》；舞台题记。（李近义《泽州戏曲史稿》）。

光绪十四年（1888）：泽州县下村乡史村河村；积盛班；《封相》《赐福》《富贵长春》；舞台题记。（李近义《泽州戏曲史稿》）

光绪二十四年（1898）：临汾市魏村；"至于清和诞辰，敬诚设供演戏"。（延保全、王福才《新发现的魏村元代戏台史料》，《中华戏曲》第2辑，山西人民出版社1986年版）

光绪三十一年（1905）：稷山县城关镇南阳村；祥盛班；《炮烙柱》；舞台题记。（车文明《20世纪戏曲文物的发现与曲学研究》）

宣统元年（1909）：蒲县东岳庙；《春秋笔》；舞台题记。（杨太康《一处罕见的戏曲史料宝库——山西蒲县东岳庙戏曲文物考述》）

宣统二年（1910）：泽州县周村镇坪上村；复盛班；《大赐福》；舞台题记。（李近义《泽州戏曲史稿》）

1930—1940年之间：乔国瑞；《嫁妹》《草坡》《功宴》《芦花荡》。（《中国戏曲志·山西卷》，文化艺术出版社1990年版）

1947年：晋绥边区；吕梁剧社；铁可扮演林冲；《逼上梁山》中"林冲在打酒的路上"段落演唱昆腔。（《中国戏曲志·山西卷》）

1952年：汾阳；鼓锋晋剧团；《闹龙宫》。（《中国戏曲志·山西卷》）

1953年：汾阳；鼓锋晋剧团；《宁武关》。（《中国戏曲志·山西卷》）

1958年：晋中；晋剧团；刘光明扮演钟馗；《嫁妹》。（《中国戏曲志·山西卷》）

1962年：文水县；晋剧团；《嫁妹》。（《中国戏曲志·山西卷》）

1983年：晋中地区；艺术学校的许继武扮演金兀术、张永刚扮演岳飞；《草坡》。（山西省文化厅科教处）

1992年：日本；太原实验晋剧院小生郭彩萍；《慈无量与钟馗》。（太原实验晋剧院）

从以上史料可以看出：

（一）远在明末清初昆腔即已流播于山西，康熙年间昆腔在山西已渐趋地方化并形成了以地方语言演唱的昆腔，而女戏也时有演出。女戏明末清初在江南兴起，多出现于家班，不上庙台，不到广场，多献演于家宴

席间方丈之地,随李渔学习演戏的平阳乔复生就是女优,李渔家班也是女戏班。

(二)以昆腔为阳春白雪的高雅乐音,可祭祀可雅宴。乾隆十七年(1752)蒲县东岳庙献戏碑刻有"献戏报赛,相沿已久……岁生息银三十金,以为戏资。至期必聘平郡苏腔,以昭诚敬"碑文。同庙乾隆四十二年(1777)碑刻有"因土戏亵神,谋献苏腔"碑文等。① 不仅表明上述雅俗思想,而且还说明当时平阳已有专业的苏腔(昆曲)班子。

(三)当时山西除少数昆班外,四大梆子都以"昆乱不挡"能演些昆戏为荣。以中路梆子为例,从清代咸丰、同治(1851—1874)到中华人民共和国成立之初,擅演昆戏的就有尚云峰、孟珍卿、董瑞喜、高文翰、王步云、乔国瑞等。乔国瑞原在介休禄梨园从师学戏,演出10年之久,"为提高技艺,……欲加入'上三班'坤梨园、聚梨园和锦梨园,而这些班社名伶荟萃,昆乱兼工,不会昆曲要被人歧视。为此二返禄梨园,情愿白演一年分文不取,请班主为他聘请蒲师教学昆曲"②。后班主聘请名师焦大娃严教一年,乔国瑞学会《功宴》《草坡》《嫁妹》等昆戏,终于加入锦梨园。可见当时梆子班社演员兼演昆戏已成为一时风习。至今不仅上党梆子上演节目含有"昆""梆""罗""卷""黄"五种声腔的剧目,保留昆腔剧目有《长生殿》《别母》《赤壁游》等,蒲州梆子及北路梆子从戏台题壁看也有不少演出昆腔剧目的记载。

(四)据上述记录梳理统计的剧目可知,昆腔不再是请戏、献戏的专属,而是随着地方戏的兴起愈演愈少,几乎只保留一到两个剧目,其余逐渐被地方戏(乱弹)所取代。

## 二、昆曲在山西流播成因探析

山西"古多好巫""好会","迎神赛社"尤为成风。无论什么样的会或社,只要是集体性的群众集会活动便有戏。山西省各地村镇除了大型的"迎神献戏""赛神演戏""摆堂弄戏""设宴演戏"等之外,还有老百姓的"愿戏""丧戏",或村镇之间的"亮戏""耍戏""乐戏"等。只要涉及各种社会礼仪风俗,处处离不开戏。这种现象显示出在中国漫长的封建社会中,人们将一切安危、命运、吉凶、自然变化都寄希望于神灵保佑,由此逐渐形成了酬社还愿、娱神报恩的习俗。据上述资料统计可知,昆腔演出剧目大多是《赐福》《大赐福》《富贵长春》《功宴》《封相》等适用于迎神赛社、春祈秋报、乡村庙会的神戏。无论哪种场合的演戏,一般都以昆戏开台。

(一)制度传播。项阳先生首次提出,"制度传播"是中国传统音乐文化形式与内部形态变迁的主要方式;并指出,乐籍制度中乐户是传统音乐文化的主要承载者,宋代以下以戏曲音乐为主导音乐形式等,乐户们都是这种转型与改制过程中的中坚力量③。经调查,历史上的乐户相对集中在山西地区,山西的地理条件优越、安定繁荣为乐户们提供了富庶的生存空间。郭威研究指出,乐籍制度存续期间,国家机制下以乐人为主体、社会各阶层参与互动,在一定意义上通都大邑的乐籍群体往往引领一代音乐之潮流。④ 故乐籍制度及乐户对中国传统音乐的继承发展有着重要推动作用,对昆腔在山西的传播和影响更是不争的事实。

(二)富家商路。平阳、泽、潞豪商大贾甲天下,非数十万不称富。⑤ 据清乾隆末年李斗著《扬州画舫录》记载,清初临汾籍盐商亢氏等已成为山陕盐商中的巨富。山西商人之所以能成为一股巨大的经济势力称雄于世,缘于山西特殊的自然地理环境。山西东部为太行山,西部为吕梁山,耕地少,气候干燥,不利于农业生产,但有丰富的矿藏资源,煤、铁等的储量均居全国前列,有利于发展工商业。加之"明季以来,漳水上流,时虞泛滥,而御河亦不便递运,如是行旅之往来,多取道于山西之平定州。其由西南来者,率自河入汾,由西北来者,或由河入汾,或由陕西北部自永宁州以通平定州"⑥,成为明清之际西南西北交通枢纽;"田利本薄,农民终岁收入,纳赋应差,牛力籽种外,实无所余,甚为赔累。民无恒业,多半携资出外贸易营生。其系种地为业,仅十之一二。"⑦

在人多地少、气候干燥的自然条件下,山西人逐渐形成了重商轻农的社会习惯。明清时期,山西商人势力的壮大和发展必然为昆腔在山西的流播提供便利及雄

---

① 车文明:《20世纪戏曲文物的发现与曲学研究》,文化艺术出版社2001年版,第224—226页。
② 《中国戏曲志·山西卷》,文化艺术出版社1990年版,第666页。
③ 项阳:《山西乐户研究》,文物出版社2001年版,第2—3页。
④ 郭威:《曲子的发生学意义》,(中国台湾)学生书局2013年版,第14—16页。
⑤ 沈思孝:《学海类编·晋录》,商务印书馆1936年版,第3页。
⑥ 谷霁光:《明清时代之山西与山西票号》,《厦大学报》(二集)1943年。
⑦ 朱寿鹏:《光绪朝东华录》,中华书局1958年版,第700页。

厚的经济基础。

（三）官路扶持。家班一般是许多官宦之必养，同时也会随着官员的调动而流动，这样的来回必然会对昆腔入晋产生影响。据《晋昆考》书中记载举例如下：

| 时间 | 为官地 | 官者 | 职务 | 原籍 | 创作剧目 | 出处 |
| --- | --- | --- | --- | --- | --- | --- |
| 隆庆 | 太原 | 王世贞 | 按察使 | 江苏太仓 | 《鸣凤记》 | 乾隆《太原府志》 |
| 万历 | 河东、宁武 | 龙膺 | 按察司 | 湖广武陵 | 《金门记》《蓝桥记》 | 康熙《山西通志》 |
| 顺治 | 兴县 | 季廷梁 | 知县 | 浙江天台 | 《客窗》 | 乾隆《兴县志》 |
| 康熙十四年 | 万泉（今万荣县） | 陈见智 | 知县 | 山东曲阜 | 《一线天》 | 乾隆《万泉县志》 |
| 康熙十八年 | 赵城 | 李错 | 知县 | 奉天 | 《寒香亭》 | 乾隆《赵城县志》 |
| 康熙三十八年 | 宁乡（今中阳县） | 吕履恒 | 知县 | 河南新安 | 《洛神庙》 | 康熙《宁乡县志》 |

（四）戏班交流。外地戏班的流动演出自然会将昆腔带入山西。关于外地戏班来晋活动的记载有见张林雨先生的《晋昆考》：平阳地区洪洞上张村舞台题记："道光七年（1827）天下驰名江南全福班在此"；河津小梁戏台题记："光绪二年（1876）江南四喜班到此"；夏县曹张戏台题记："光绪十四年（1888）江南安徽鸿升班到此一乐也"；猗氏眉阳戏台题记："光绪二十四年（1898）安徽鸿升班到此唱了三天"；太原地区太谷阳邑镇庙台题记："光绪十七年（1891）江南全福班，题记人京都吴德泉"①；等等。全福班和鸿升班是苏州的昆剧班社，四喜班为安徽的昆班，可见昆腔入晋与他们不无关系。

（五）文人崇尚。仅从史料记载来看，有元一代，山西籍杂剧作家就有关汉卿、白朴、郑光祖等近20人。他们创作的北杂剧剧本不仅为昆腔在山西的演出提供了丰富的养料，更为昆腔入晋奠定了坚实的戏剧基础。乾隆时临汾人士徐昆曾记载了他与众举子于丙子（1756）、己卯（1759）年间在太原乡试之后，集"平、蒲、汾、代几五百人……作曲子之会，演唱《长生殿·闻铃》《红梨花·窥醉》《单刀会》等"。②

## 结　语

昆腔在取代了被赞为"一代文学之尤"的北杂剧之后也未能逃脱日渐衰微的命运，不得不被花部诸腔取代。但昆腔音乐却给山西梆子戏以深刻影响，至今山西各梆子剧团仍保留了部分昆腔剧目，以中路梆子与上党梆子剧团昆腔演出剧目居多。山西四大梆子中除了唱腔锣鼓外，其器乐曲牌及表演的身段锣鼓曲牌部分保留并借鉴了昆腔曲牌。器乐曲牌基于昆腔曲牌又结合地方民间音乐习惯差异演变成当今山西梆子戏中的丝弦曲牌和唢呐曲牌。

在山西戏曲发展史上，昆腔曾占据戏曲舞台较长岁月，乃为文士之笔，锦心绣口，曲调优雅，堪称阳春白雪。清康乾盛世昆腔颇为繁荣，民间循例之神祀庙会大多为昆腔承演，阵营可观，群贤荟萃，盛极一时。昆腔一度占领舞台，直至山陕梆子兴起后才逐渐衰微，但未消失，而是被保留在山西蒲州梆子、中路梆子、北路梆子及上党梆子的器乐曲牌中，成为山西梆子戏音乐不可或缺的组成部分。

（原载于《中国间乐学》2018年第2期）

---

① 张林雨：《晋昆考》，中国电影出版社1997年版，第14页。
② 徐昆著，张国宁、李晋林点注：《柳崖外编》卷十四《曲状元》，北岳文艺出版社1993年版，第567—570页。

# 俞振飞口述记忆选摘（一）[①]

俞振飞　宋铁铮　李思源

## （一）

旁：是哪年到上海？您多大的时候？

俞：我那时候20岁。

旁：是不是穆藕初那时候到上海来？

俞：对的，来的一年只有19岁。

旁：当初穆藕初那个地方，房子在什么路？

俞：那个头一次到上海呢，一个办事处在江西路，什么里么现在也说不上来了，靠近什么桥啊，江西路那个。

旁：您一个人来的？有人送你来吗？

俞：没有。因为我跟父亲到上海已经很多次了，所以我父亲就送到我车站。

旁：那时候他的眼睛还没坏吧？

俞：那时候他的眼睛已经好了，已经开过刀了，已经好了。实际上那个时候我父亲倒是离不开我，他写字我给他研墨，我给他打图章，我给他拉纸。看他的眼睛，他两个眼睛视线不平均，写字容易歪。所以稍微歪一点我就告诉他，他往右歪了，我就说往左一点，往左歪了，我就说往右一点，我就告诉他了。打图章么也是我的事情，研墨也是我的事情。从前还写那种对子，什么山湖笺要弹粉线，跟裁缝师傅用的粉线一样，给他弹好一个一个字，问他这副对子你写八个字、七个字还是五个字，问好了给他弹好。

旁：打格子？

俞：嗳，我们叫"弹粉线"。

旁：都是您的事儿？别的事儿也不少吧？

俞：对了，别人来学昆曲，吹笛子上笛呢就是我替父亲吹。

旁：您什么时候学吹笛子的呢？

俞：吹笛子也很奇怪，我呢有一次在玄妙观看见小孩吹的笛子，那时候叫"童子军"，"童子军"他们（的笛子）用不着贴笛膜的，没有笛膜眼，只有一个吹的眼，还有六个眼，我么也瞎吹，我老太爷跟我说："你要吹么就一本正经地吹。"他用纸在我的笛子上贴好"工""尺"。自己吹的时候看不出的，老太爷教我放一面镜子，对着镜子就能看得出了：第一个"工"、第二个"尺"、第三个"上"，"工工四尺上"就这样下去了。但那时候我就怀疑，一个曲子这么多"工尺"怎么记法呢？我就感到相当难的，一支曲子有这么多"工尺"，都要这样"工工四尺上"念起来，记不住么许多，老太爷就跟我说："你（功力）到的时候就自然知道了，你只要肚子里唱，你的手指就会跟着动了。"那么老太爷念，我就跟着他吹，吹着吹着奇怪啊，肚子里一唱，手指就自然会（跟着了），照着这个音就会找了。后来我想吹曲子用不了记"工尺"的，你只要会唱么好了，肚子里唱就好了。

旁：这是你几岁时候？

俞：这时候也不过将近10岁的时候。顶多十一二岁的时候。就这样开始么慢慢地就（会了）。老太爷给别人吹的时候呢，我也拿着老太爷给我的笛子跟着他一起吹，慢慢地吹着吹着就会了。所以后来老太爷70多将近80岁了，牙齿也掉得差不多了，也漏风了，我就替他吹。但是这个时候的生活来源只有张家的20元钱，这时候的20元钱的确是不够用的，所以这个月如果有人请老太爷多写点东西么，他可以赚点外快，贴补家用。如果没有，就只有这20块钱，家里也蛮困难的。所以我临走的时候，老太爷就给了我5块钱，同时他也关照："我今天给你5块钱，这之后我就再也不会给你了，你自己去（赚钱）。你赚的钱我也不要，不管你赚多少，你自己留着用，我也不给你了。"所以我一共只拿了家里的5块钱。后来许多时间：老太爷八十大寿做寿，首先是我自己结婚、老太爷八十岁做寿、老太爷死、我的娘在我3岁死了之后，苏州以前坟地是有的，但是你到农村去下葬，乡下人就要敲诈你一下，他们有许多名目要花不少的钱，老太爷因为一直缺钱，就把我娘的棺材寄放在一个善堂（专门寄放棺材的地方）里，所以我娘的棺材直到我父亲死了之后一起下葬的，也办了不少事情。后来我继母死，因我自己的祖坟上葬不下了，我就在灵岩山公墓里买了一块地与她下葬。

……

俞：我在豫丰纱厂的办事处有一个好处，因为豫丰

---

[①] 本文系根据20世纪80年代俞振飞录音整理，俞振飞口述（简称"俞"），宋铁铮采访（简称"旁"），李思源整理。宋铁铮，著名京昆研究专家，曾师从俞振飞先生。李思源，现供职于上海京剧院。

在郑州,从造厂房到引进设备,里面的机器(纺纱、织布的机器)都是从上海的一家叫慎昌洋行的商家买的。这家洋行专门卖纺织机器,大概是美国的。慎昌洋行里管纺织机器的工程师叫谢绳祖(后来唱旦角唱得蛮有名的),这时候受了穆藕初的影响,穆藕初要啥就跑到慎昌洋行去了,等于说是订多少机器、多少钱,谢绳祖经手之后有一部分回扣的,有一笔手续费的,他有进账的。我们这个办事处也有一笔进账的,凡是买进一部机器,比如说一万元,我们就有个九五折。

旁:拿伍佰圆?

俞:嗳。但是这种机器都是10万、8万、几十万的,所以这笔折扣下来数目要两千多元了。所以我正式的工资数目是非常小的,只有16元。在豫丰纱厂办事处里我最小,穆藕初也是想到这个了,他们也不要我多做事情,就主要让我教他昆曲,如果工资数额开得太大呢,恐怕别人会说闲话。他就一年分两次九五折下来的钱给我,我每半年能拿到五六百元,一年能够拿到1000多元,再加上自己的16元,我一个月大概能拿100元。这时候100元家里也不用我寄过去,所以自己用得非常舒服。我就喜欢吃、穿,老介福有折子送给我的,我要剪啥料子呢,我就拿着折子去用不着当面付钱的,到"三节"(清明、端午、年节)结算,我就靠着这个"九五折"的钱了。老介福有啥好的料子来了么,我总是拼命买的。

旁:你也爱漂亮啊,看不出的?

俞:有这个条件嘛。认识了翁瑞午么他就劝我。

旁:翁瑞午是哪里的啊?

俞:那时候翁瑞午是做推拿生意的,他的进账也蛮可观的。所以他自己也做了许多行头,演出的行头都是自己的。这时候他是唱京剧的,他认识我么就劝我唱京剧。他说:"你昆曲唱得这么好,学两出京剧可以一起唱。"同时他也学两出昆曲。所以一出昆曲的《断桥》,现在的走"三插花"就是翁瑞午发明的。我认识翁瑞午这时已经是昆剧传习所筹款的(演出),那时的小青可能就是由翁瑞午扮演的,这时候《断桥》可能他还没有想出"三插花"呢。唱过之后他就跟我说:"这里面走一个'三插花'多好啊。"我一想是很好的,后来梅(兰芳)先生唱《断桥》,我也告诉梅先生,梅先生说这个想得好的,也加进去了。现在一般都认为以前就是这个样子演的,实际上这个"三插花"的确是翁瑞午想出来的,他是从唱《回荆州》里化过来的。翁瑞午劝我唱京剧么,这时候恰巧梅兰芳先生到上海演出,有一次唱《贩马记》,因为大家觉得这戏很新鲜,好得不得了,翁瑞午就说一定要把这出戏学下来。一方面我们大家拿了张纸、拿了铅笔去记,那时候又没有录音,铅笔么方便一点,一个记身段、一个记唱、一个记唱词、一个记白口,同时关照蒋砚香(他正好在天蟾舞台做班底没有事情):"你马上看了以后给我们排戏。"大家七拼八凑,结果还是有许多零碎的唱词都想不起来了,来不及写么就现编两句唱了,这时候唱很稀奇的,票友唱戏只唱一点点的,这时候我们这出《贩马记》要唱两个小时。那时候雅歌集票房里有位叫沈葆辰(音)的饰演李奇,这个人非常会做戏,他唱得特别慢,所以《哭监》《写状》《三拉》《团圆》整整唱了八刻钟,足足两个小时。

旁:这出戏从前叫《桂枝夫人》啊!

俞:哦。

旁:我听赵景琛老师说的。

俞:过去我们也不知道有这样一出戏的,经过梅先生这么一唱么(知道了)。沈葆辰过世之后,雅歌集里有个唱老生的胡仲龄,可能这位先生还健在呢,后来还进了文史馆,他的年纪比我大了一点,可能今年要八十四五岁了,这人倒是蛮会做戏的,他的李奇比沈葆辰的更规矩一点,沈葆辰蛮会"洒狗血"的。这时候上海各大票房都不敢唱这出戏,只有我们雅歌集有这出戏。所以碰到大义务戏,大堂会都要来挑我们唱这出《贩马记》。我记得有一次在新舞台唱义务戏,这时候的新舞台非常大。

旁:都坐满了吗?

俞:嗳。义务戏么当然是。同时么有一位后来做导演的叫……叫啥名字我记不得了,他本来叫姚莘农。

旁:姚克。

俞:对了,姚克。

旁:姚莘农就是姚克。

俞:这时候姚克在新舞台看了我们这出戏啊,后来他要我们的剧本,他把这个剧本翻译成英文,居然到外国去出版了。

旁:可能这个就叫《桂枝夫人》了。

俞:姚克本人这时候也是昆曲票友,也会唱昆曲的,唱旦角的。看了我们这出《贩马记》高兴得不得了,这戏好得不得了。他的英文蛮好的,就写了个英文剧本。要算起时间么,那时候大概在1923年。

旁:那时候登报吗?

俞:登报的。

旁:旦角就是翁瑞午吗?

俞:翁瑞午。这时候雅歌集还有位小生票友叫俞仁安,他在上海京剧小生票友当中也算蛮(好的),他看了我演的赵宠么,他情愿给我来配演保童。所以我们四个

人蛮整齐的,那时候我们上海雅歌集的《贩马记》是轰动得不得了。那首先还是梅先生唱出来的。

旁:那雅歌集以前您还是票昆曲?

俞:昆曲么也没有正式的票房啊。大家有时聚会么大家(唱唱),后来成立票房么,我就到票房去,请了拉胡琴的、打鼓佬。

旁:雅歌集当时是在什么地方?

俞:雅歌集最早的时候在北泥城桥这里。

旁:在西藏路这里吗?

俞:不在西藏路上,这条路现在有还是有的,叫啥名字不知道了。从前租界有种外国名称翻译成中文的,叫芝罘路。

旁:芝罘路,对的,芝罘路。对,有芝罘路的,里面还可以喝酒啊?

俞:嗳,那时候到了里面欢喜怎样就怎样。

…………

旁:唱戏的人不多?

俞:唱戏的人不是很多,雅歌集有时候去呢,里面有位叫罗亮生的,诸葛亮的"亮",先生的"生",四夕罗。罗亮生么研究谭派的,是北京两个角儿都佩服的,据说王又宸,就是谭鑫培的女婿,他要到上海唱一出《连营寨》,他不会的,他就打听问上海有谁会,只有罗亮生会。王又宸就特地请罗亮生给他说《连营寨》,谭派的《连营寨》。所以我们大家不称他为"罗先生",都称他为"老谭"。他说话大家都蛮服帖的。如果你的戏的质量稍微差一点,他就不同意你上台。据说余叔岩到上海两次没唱红呢,就是头一次雅歌集替他倒锣(音),因为北方角儿一到上海首先拜客要拜"三大亨"(杜月笙、黄金荣、张啸林),下面就要拜各个票房。这一次不晓得怎么回事,余叔岩把雅歌集给忘记了,没有去拜,雅歌集认为自己是票房当中的领袖,特地做了一个银盾准备送给余叔岩,结果余叔岩不去,不去拜客么,雅歌集感觉到失了面子,就有人吹风给余叔岩说:"你没有去拜客,雅歌集很多人对你不满。"余叔岩听到后赶紧去拜客,雅歌集已经动气了,就把银盾拿出来说:"本来打好预备送给你的,因为你不来,现在当着你面儿踩烂它。"余叔岩受了这个打击之后么就始终没红。后来就发咒:上海放多少金山银山,我都不去了。

旁:这种习惯真不好。

俞:这时候上海其他票房组织堂会活动,到雅歌集来借人,借我,借第二个人去唱戏啊。

旁:那时候去唱堂会有分钱吗?

俞:钱是没有的。

旁:吃饭呢?

俞:有时候么请吃顿饭呀,我们也不在乎。雅歌集老板答应下来么,我们就听他的话。后来王晓籁成立一个中华公票房,就在现在延安剧场的斜对面,它在一个四层楼上,特别陡,里面特扎搭了一个戏台,要唱戏马上就可以唱,所以经常就在票房里开锣唱了。

旁:王晓籁演过司马懿的,我看过的。

俞:我还和他唱过一次《飞虎山》。

旁:怎么样?

俞:不灵的。那时候也算闻人嘛,荒得一塌糊涂。

旁:工商总会的会长。

俞:总工会会长。反正他和"三大亨"都很熟,都走他的门路,他在上海滩上也算兜得转的。他这个票房就靠我们几个人,我、顾声伯(音),还有位唱谭派老生的叫朱乃庚(音),朱乃庚还有位爱人叫啥名字,现在还健在,那时候扮相蛮漂亮的。

旁:这时候坤角就有了?

俞:有、有、有。男女合演的。

旁:您已经说到后面去了,已经一九三几年、一九二几年的时候了,您当初和蒋砚香学的时候。

俞:这时候我大概在一九二〇年到一九二五年当中和蒋砚香学得最多,后来雅歌集的人么死的死、出走的出走,雅歌集也弄得萧条了。我后来主要是在王晓籁这个票房,王晓籁抓住一个叫张慰如的,他是证券交易所的理事长,(弓长张、"慰问"的"慰"、"如意"的"如")他的戏唱得不灵的,因为他有钱嘛。

旁:他是唱老生的吗?

俞:他是唱老生的,非常喜欢和我唱《镇潭州》《借赵云》《黄鹤楼》啊。因为我可以陪张慰如唱,王晓籁特别欢迎我。张慰如是他们"中华公"的"财",要出钱了么就找张慰如,张慰如么钞票多的。

旁:王晓籁自己是空投,他四间厂都是空投。

俞:他小公馆弄仔十几家。后来新中国成立之后苦头倒没吃,后来要看戏就来找我了——想看谁的戏帮我买两张票好了,老朋友老交情我总归给他买。蒋砚香总共教了我四五年的戏,四五年我也学了将近七八十出戏了,有的戏现在剧名都忘记了,学过了也没有机会唱。唱么总归唱这点《贩马记》这种戏,啥《黄鹤楼》《镇潭州》,配角的《玉堂春》《四进士》《拾玉镯》、头二本《虹霓关》。

旁:那时候您昆曲不唱啊?

俞:昆曲也难得,昆曲么别人来邀我呢我也参加的,昆曲唱的机会比较少。中间有一段比较短的时期,曾经

徐凌云带头组织了一部分行头，因为票友都没有行头的，最早的也没有地方去租的，后来专门租行头给票友办堂会戏的班底都管的，我关照他们么他们都给我办好。那时候有一个扮戏的叫"长脚阿大"，这人特别长，大家叫他"长脚阿大"。经过这个人的扮戏，我其他人都不要了，非他不可。雅歌集演出，也是基本要请他的，其他地方有演出的堂会呢，没有他的，但是我要喊他去的，给我一个人扮。在雅歌集一起扮么，我一次给他两块钱；特地请他的呢，我给他五块钱，他和我特别好。他对戏是熟悉得不得了，本来也是老戏班里的盔箱师傅。今天你戴啥盔头，你的网巾、水纱扎得怎么样，怎么松怎么紧，他都有分寸的。而且他会听台上唱啥戏，唱到啥时候了开始给你网巾、水纱、盔头打好结。我是行头先穿好再勒头，勒好头刚刚要出去的时候，不让你在后台多待，他都听好的。所以那时候有位女演员唱女老生的叫露兰春，她唱啥《独木关》《连环套》，后来碰到"长脚阿大"行，如果"长脚阿大"生病了，她也不唱了，"长脚阿大"不到，她就不上台，别人没办法这样扮的，要头痛的，只有"长脚阿大"行。所以那时"长脚阿大"了不起。据说这个人一天的鸦片烟就要抽将近10元，开销大得不得了，一场堂会下来他就能赚几十元。后来杜月笙唱戏也一定要用"长脚阿大"。的确如此，他能够弄得你舒服极了。所以后来我第一次去北京唱戏，我就问我老师，我说："这个后台谁跟我扮戏啊？""啊？唱个戏不会扮戏啊？不行，后台没有人帮你扮。"这真是急煞人啊，好歹离上台还有好几个礼拜，我就花了一个礼拜自己学化妆，勉勉强强，这时候连油彩还没呢。所以不要看轻这个扮戏。还有个帮金少山的扮戏，也是一位人高马大的，因为金少山的人很长，他常常不是扮好戏，他总是赶场，他有这样的名气，好像不赶场上台唱起来没劲的，赶场么有种戏要唱【导板】了，唱【导板】的时候，一个人给他穿靴子，一个人给他勒盔头，那位最长的人就站着给他勒盔头，所以一定要一位身高长的，因为矮的人够不到，坐着还好，但站着的时候已经在唱【导板】了，穿靴子的穿靴子，戴帽子的戴帽子。所以我们演员扮戏、穿行头必须要自己的人，别人弄是弄不好的。现在我看看这些不管京剧团也好、昆剧团也好，看他们的扮戏马虎得很，从前穿行头穿得是笔挺笔挺，行头先给你烫好、挂好，都知道哪一场下来要赶哪一件衣裳了，都给你弄好，现在都……所以从前所谓用跟包啦的确是有一定道理的，现在大众化之后啦，好了，所有的人都要两三个人给你弄，来不及的。所以常常出现帽子舔掉啦这种情况，以前像"长脚阿大"是不可能出现的。

旁：那您和蒋砚香在学的时候，他到您这里来教吗？
俞：噯，他到我家里来。
旁：你搬的新的地方啊？
俞：我搬了好几个地方了。
旁：您在家练功吗？
俞：也无所谓练功，这时候比方说《镇潭州》这出戏有点啥打的，就在天井里听蒋砚香说，也没有专门练功的先生。我到北京拜程继仙了，程继仙提出"你要练功"，我说："老师，我已经将近三十岁了，我的脚也硬了。"
…………

## （二）

俞：（昆剧传习所）当时还是我父亲看到昆曲班那时候虽然剩一个"全福班"，实际上这个全福班已经凋零，行当已经不大齐全了。全福班那时候他们在苏州城里唱是没有啥人要听的，（听的人）都是年纪大得一塌糊涂的，（演员）主要是一个沈月泉、一个沈锡卿，他们两个人精力还比较充沛，其他演员的年龄都很大了。所以我19岁到上海，我父亲再三叮嘱我说："你到上海看到有些爱好昆曲的，而且他们当中有些有声望的，希望他们能够办一个昆曲学校。"这是我老太爷的意思。所以我一到上海一碰到穆藕初先生，穆先生对昆曲是非常爱好，他是三家纱厂的总经理，也非常兜得转，我一看这倒是个机会，我就跟穆先生提了，说现在昆曲要断种了，现在唱唱还有人，业余的人还不少，但是真正的昆曲班子现在已经差不多了，要演出蛮困难的，所以我老太爷再三叮嘱我说能不能办一个昆曲学校，请一些好的老艺人来做教师，招一班年轻的（学员）。穆藕初先生非常赞成，说这件事是应该做的，他有办法。他的三家纱厂都要用钱，所以各个银行都来拍我的马屁，让我用他们的钱，银行里的钱也希望别人来用，但是要靠得住的人来用，知道穆藕初是靠得住的，所以大家（想求穆藕初用钱）。从前还有钱庄，早晨我们办公室里钱庄、银行里的几个跑街先生坐得满满的，都是要送支票本子来的，希望我们用他们的钱。这种银行、钱庄的经理、老板，如果穆藕初先生要发起演几天戏了，戏票他们可以包下来。所以穆藕初先生说（昆曲学校）一定能够办起来。同时呢，谢绳祖、翁瑞午、项馨吾他们就跟我说，如果我们要演出筹款的戏，就必须把穆（藕初）先生拉上台，他上台不管演出好坏都有号召力，有人来捧他，卖起票子来更容易。他说："我平时那种啥小调都不会唱的，昆曲我是在硬学，再要我学身段是越加不行了。"我说请了先生教怎么会

不行呢？那么他也就有点动心了，所以大家就商量，我们先要把穆先生的剧目商量好，3天要穆先生演3出剧目，现在我只记得两出，一出是《浣纱记》里的《拜施·分纱》，穆先生饰演范蠡。

旁：那么是谁演的西施呢？

俞：西施是谢绳祖的。还有一出是《鸣凤记·辞阁》。这两出戏都蛮冷门的。后面这出戏是小生和老外阁老的戏，我现在连他的名字都叫不出来了。但是这种戏我都是特地问了老太爷来教穆藕初，还有出戏我现在怎么也记不起来了。

旁：《辞阁》里穆藕初演啥角色？

俞：叫曾铣。曾铣么在《辞阁》的时候要出兵了去辞别一位阁老。这时候穿红官衣戴纱帽，后面出兵了戴帅盔换红蟒，所以最后一场唱【五马江儿水】时满台的人，这个戏热闹是蛮热闹的，但是东西是没啥的，也是让穆藕初出出风头，换换行头。还有出戏我想了好几天都想不起来了。（整理者注：疑为《折柳阳关》）我自己演出的3出戏我倒是都记得。

旁：那你演了哪3出戏呢？

俞：我唱一天《跪池》、一天《游园惊梦》、一天《断桥》。这时候连苏州带上海几位有名的昆曲票友都参加了这次演出。就在现在的新华大戏院，从前叫夏令配克（剧场），3天戏唱下来，这时候一个包厢（夏令配克剧场有4个包厢，完全照着外国戏馆建造的，到现在进去还是老样子，但是包厢拆掉了）要卖两百元。一个包厢4个人两百元，一个前排票子卖5元，那时候梅兰芳也才卖一元两角，他卖5元，完全是敲竹杠，反正这些银行、钱庄的人有钱。4个包厢我记得一个是盛老师，他在上海是人又漂亮、钱又多，是有名的大少爷，其他3个包厢不记得了。这三天的戏唱下来居然多了3000多元钱。

那么（传习所）怎么成立呢？有苏州的一帮人想办法，首先对到底是成立一个"昆曲传习所"还是"昆剧传习所"大家还有过争论呢，争论了不少时间。我的老太爷主张"昆曲传习所"，有人就说我们是教演员出来演戏的，所以叫"昆剧传习所"。终究后面挂牌是"昆曲传习所"还是"昆剧传习所"，我去年还托人去问周传瑛，我也记不得了，后来我也去过几次，头一次去牌子还没挂出来呢，后两次去，牌子虽然挂出来了，但是我记不起来了。据周传瑛说，刚挂的时候挂的是"昆曲传习所"，后来改挂"昆剧传习所"了。他的说法可能是不错，他也在里面吧。那时候的所长叫孙咏雩，他是苏州的票友，唱二花脸的，唱得蛮好的，其他几个是生活比较优裕的苏州人，按现在的说法都是地主。孙咏雩在上海开了家小的笺扇店，从前么上海的朵云轩、九华堂比较大的，他的名气比较小。弟兄两个就靠这家店生活了，生活也蛮紧的。他吃饱了饭没事干，就让他来当所长。一方面他也需要每个月的钱来贴补家用，另一方面他也比较空闲。但是他的私心非常大，一个班的学生里最好的有两个，一个叫顾传玠，是唱小生的，一位叫朱传茗，是唱旦角的，这两个他最喜欢。那时候他就把这两个学生带来带去，等下了课，他在传习所下班了，就把这两人带了一起下班，别人都待在里面。就是这两个跟着他出来去观前街吃茶啦、吃点心啦，然后孙咏雩再送他们回去，有几趟他俩甚至住在孙咏雩家里。过了一阵，孙咏雩就和我商量说，这么多几十号人中这两个人的确是突出的，身材也比较高挑，不像有些人还像小孩一样的，这两位已经长得像大人了，正好一对，重头的生旦对戏都是他们两个人唱。但是我觉得教生旦的老师，小生是沈月泉，旦角请不到好的，最早一位叫许彩金，后来死了换成尤彩云。但是他们的唱都不讲究。所以孙咏雩说："这两个人我最喜欢，他们的唱、念请你来教教他们。"我就答应了下来，所以他们的唱功戏像《秋江》《琴挑》《惊变》《埋玉》都是由我给他们重新拍过，同时还教他们吹笛，我说会唱最好要会吹，他们两人居然都学会了吹笛，互相吊嗓子，顾传玠吹朱传茗唱，朱传茗吹顾传玠唱，所以后来朱传茗的笛子倒被他练出来了，顾传玠么后来半路就不唱，读书去了，蛮可惜。我们在夏令配克（剧场）演出多了的这3000元钱，用了将近两年也都用完了。这时候"传"字辈的人还不能演出呢，没有金款了。第二次又唱了一次（筹款演出），也演了3天。3天演出的啥戏呢？我只记得《断桥》还是有的，其他啥戏我不记得了。

旁：《昆曲演出史》上查得到吗？

俞：有可能有的。这一次演出又多出两三千元钱，后来他们自己也能够唱了，但是唱也卖不了多少钱，尤其是苏州戏馆里还不要你唱，因为票子卖得少，只能借那种会馆里去唱，唱也只能唱日场，电灯也没有的。第二次筹款演出穆藕初还是帮忙销票的，不过他自己没有登台，但是那时穆藕初认识了国民党的孔祥熙，孔祥熙就骗他说："南京政府就缺你这么位专家，你如果肯来就给你一个工商部处长。"工商部长是孔祥熙自己，穆藕初么也被冲昏头脑了，想做官了，他把三家纱厂的总经理都辞掉了，到南京去做官了。他去做官么昆剧传习所就没人管了，就这样无疾而终了。孙咏雩么就想办法到上海，第一次是在新世界，这时候的新世界也是各种剧种都有演出的，和新世界定了半年的合同，多少钱。在新

世界也不知唱了一年还是一年多了,新世界唱下来到大世界,因为在戏馆里唱没有把握,那时候看昆曲的人还是相当的少,现在尚且不多,那时候还要少,为了一劳永逸索性包给游戏场了,虽然价钱便宜了点,但吃饭钱总算是有了。所以"传"字辈的工资一直很少,顶多的就拿个三四十元钱,一般的都在二十多元、十多元。

旁:"传"字辈是学了多少年出来的啊?到上海来的呢?

俞:多少年我也不记得了。

旁:1921年开始的,大概在5年吧,差不多到1926年到上海来。两次筹款演出3000元用掉,那时大概在1925年、1926年。那时您还只有二十四五岁了,您这么年轻啊?

俞:那时候我不管的呀,我曾经中间有几个朋友,后来穆藕初一做官呢,我的生意也就没了,我也弄得吊儿郎当。这时候我认识个朋友叫陶希泉,这个人也是非常喜欢昆曲的,曾经做过江海关监督的,是常州人。他那时给我一个月60元,也蛮紧的。陶希泉就说:"你这样也终究不是个办法,我现在跟几个一起搓麻将的朋友约好了,每天搓麻将扣下来的钱特别扣得多一点,预备扣到5000元钱送给你,你去开一家昆曲的戏馆,这家戏馆也不要弄得太大,挑一个小点的剧场。"这时候正巧广西路有家笑舞台,唱文明戏的,演文明戏也难以为继了,想把笑舞台租出去,我们就把它租下来了。陶希泉就说:"给他们做一批新的行头,戏么也可以排全本的了,有头有尾让大家看。"每天演几出戏都有剧本的,剧本也卖得挺便宜的,几分钱一本,你如果需要剧本的话,每一出戏都有印好的剧本,里面的座位都是藤靠椅,非常舒服。我们认为这样一弄虽然不能发财,但总能够开销得出了。当时我老太爷眼光特别凶,他得到这个消息了马上一封信写给我:"听说你有朋友给你5000元钱让你开戏馆,你千万不要接下来!如果要接,钱的出入你不要管,我看见的多了,开戏馆的人都是弄得一塌糊涂!结果别人反而要冤枉你,一定让你输光钱,或者被人贪掉。你不要落得这样一个名声,你情愿做后台经理,帮助在他们的业务上能有所提高,少赚点钱。"他们给我几千块钱,我给他们前台找了位也是票友的人,叫张某良,也是给我唱老生的,他是当律师的。他也非常的能干,前台的经济大权都抓在他手里,结果这5000块钱绝大部分都被他贪污贪掉了,大概没有几个月这五千元钱就没了。我也告诉他们说:"这5000元钱哪一天都赔本赔光了,戏馆就关门,再赔本么也没人拿出来了,我也不管了。"后来老太爷就跟我说了:"你看,是不是?如果你挤在里面,别人就会说你在里面自己'吃饱'了!"但是当时办事样样都想到的,行头么都置办好,戏么弄得一出出比较整齐,虽然对于演员的工资并不怎么加,但是生活非常好,就在淮海路的尚贤坊租的房子给"传"字辈住。尚贤坊里面么还用了厨师,每人"四菜一汤",吃得也蛮好的,但是时间也不长,后来他们自己去小世界、福安游艺场,恰巧日本人来扔炸弹,正好扔到福安游艺场,行头全部被烧光。他们穿的那批行头就是笑舞台给他们做的,后来送给他们的。没有了这批行头,他们怎么唱戏呢?炸了之后呢,他们就成立了个"仙霓社"。他们自己去斗了,斗来斗去。在吴江路一个小的场子里也唱过,唱得也都不好。仙霓社后来在东方饭店楼下的书场里唱过的,比其他地方要好一些,勉强可以维持。哦,可能笑舞台散下来就成立仙霓社了。等到福安游乐场被炸后,大家就散了,连仙霓社也散了。能够吹吹笛子的呢,外面能够教教票友。不能吹笛子的呢,尤其像小花脸、二花脸这种,票友没有唱的,只能死路一条。所以王传淞在"燕子窝"(整理者注:疑为地下吸食鸦片的场所)卖过东西。后来周传瑛、王传淞就搭了朱国良的滩簧戏的班子,去了之后教朱国梁他们点身段动作,弄了几件破行头到乡下茶馆里去唱,会唱昆曲的唱昆曲,不会唱的唱苏滩。就这样对付,非常艰苦。

(原载于《中国昆曲艺术》2018年第12期)

# 让文物说话
## ——记"宗门 宗师 宗风——从俞粟庐到俞振飞"策展始末

王 蕴[①]

在当代大众对于昆曲的认知中,俞振飞作为一代京昆大师为人们所熟知。他的演艺生涯中有无数形象深入人心,成为经典。而相比之下,对于俞振飞的父亲,人们却知之甚少,尽管他有着"江南曲圣"的美誉,是"俞家唱"的创始人。当我们感叹于俞振飞作为一代大师独树一帜、别具魅力的"俞派"表演艺术时,我们不禁好奇:这样的名士高风,这样飘俊飞扬、逸伦超群的"书卷气"究竟有怎样的家学渊源?

中国昆曲博物馆藏有大量流传有序的俞粟庐、俞振飞父子珍贵史料,包含有与俞氏父子相关的各类金石书画、曲谱唱词、来往书信、录音录像、奖状证书、戏服道具等共计百余种,内容涉及俞粟庐和俞振飞的家世、学艺、交游、戏曲、传承、收藏等方面。因此,此次特展可以视作俞派艺术的专题学术展览,除了可以清晰了解俞氏父子一生的艺术轨迹之外,更可视作近现代戏曲文献历史的重要缩影。而这次关于俞氏父子的展览,应该说是由李蔷华女士(俞振飞遗孀)缘起,继而得到上海图书馆、上海历史博物馆、苏州博物馆的鼎力支持。于是博物馆成立艺术展览项目组并积极付诸实施,依次为展览小组、图书研讨会小组、社会教育小组、媒体宣传小组、文创小组,在各界同仁的帮助下,最终展览得以完美呈现。

### 内容设计:提取关键词贯穿纵横脉络

本次展览的策展人员通过对馆藏文物的仔细排查、深入研究,梳理出"从俞粟庐到俞振飞"这样一个纵向脉络,在这一序列中并行的不仅仅是家学渊源的传承,也是两代宗师的艺术人生,更是他们为昆曲事业薪火相传而奔走的一生执着。就本次展览的主题,馆部召开了多次策展小组会议,最终确定以"宗门""宗师""宗风"作为本次展览的横向脉络。第一部分,"宗门":以苏州的地域文化为展览奠定基调,通过俞粟庐、俞振飞父子在苏州的生活场景引出,以俞氏父子在苏州的文人生活与交友情况展示其深厚的文化功底,其中穿插俞振飞在苏州园林唱曲的经历为其打下深厚的昆曲基础;第二部分,"宗师":以俞振飞的个人成就为展示重点,其自六龄开始随父精研昆曲,在长达70年的舞台生涯中,俞振飞运用自己的人文修养提升了整个京昆表演中小生行当的艺术品位,树立起了风格独具的"俞派"旗帜;第三部分"宗风":俞振飞一生为昆剧事业的振兴奔走,培养了众多昆曲艺术家。他是昆剧近代发展史上的杰出人物,是一名学者型的艺术大师,可以从曲学、戏剧学、美学、教育学四个角度来总结他一生的艺术成就和文化成就。

根据横向和纵向的脉络,如果试图理清这样一个体系,将俞氏父子的方方面面纳入展览,整个展览可能会陷入百科全书式的框架,会使得展览一平如水,没有任何重点和高潮,也使得观众在看展的过程中毫无体验感,感受不到任何的冲击力。而一场博物馆的临时展览,目的并不在于讲述历史的始末,而在于以"窥一斑而知全豹"的理念,引导观众思考、探究,以标志性展品及内容,给观众留下深刻印象。故而本次展览的内容设计不在于"大而全",而在于"以小见大",通过关键词串联整个展览的语境。

通过反复研究展览的文本,再结合展品对照研究,策展小组最终确定展览的三大板块共计73个关键词,其中包括第一部分"宗门"的"小巷旧事""沪上问道""对镜吹笛"等32个关键词,第二部分"宗师"的"初习皮黄""梅边擫笛""京昆交融"等19个关键词,第三部分"宗风"的"桃李秾华""暮年经典""歌坛甲子"等22个关键词。通过这些关键词,观众可以非常轻松地了解一些重要的时间节点和故事,而馆藏文物也可以有针对性地与内容设计契合,做到以关键词涵盖展览内容,让文物说话。

### 形式设计:打造关键点引领展线起伏

与内容设计的"关键词"理念相对应,形式设计也提取了展品中的"关键点"作为展线的高潮起伏点。如果从展厅分区来看,可以清晰地观察到每个展厅都有一个总起全局的展示点以奠定整个展厅的氛围;如果从展线

---

[①] 作者系中国昆曲博物馆陈列开发部主任,"宗门 宗师 宗风——从俞粟庐到俞振飞"特展策展人。

的走向来看，则可以在参观线路中感受到有张有弛的节奏感与起伏感。

首先，《粟庐曲谱》是俞振飞先生据父亲俞粟庐先生生前口授之唱法整理而成，将俞家唱法之细节精要一一详述，这是首次将历代曲家普遍认同且存在的、度曲实践中总结的要素和特点规范化地形之于谱、行之于文。《粟庐曲谱》自1953年于香港初次出版以来，几乎成为学曲唱曲者必备之书，经久不衰，目前海内外已印有13个版本。本次展览中，我馆将展出《粟庐曲谱》的全部版本。无论从内容还是形式，这都无疑是本次展览的一项重量级展示，因此，为其打造专属区域进行集中呈现，势必给观众带来强烈的视觉效果。这一关键点不仅在内容上充分说明了俞粟庐一生研习昆曲的成就，也在形式上奠定了第一展区的核心点。

其次，俞振飞的演艺生涯是非常丰富的，相比于父亲，俞振飞的展品更多地集中于表现舞台生涯，相当数量的剧照、唱词、戏单都是俞振飞艺术人生的珍贵遗存。那么，如何将其进行展示呢？策展工作不应只满足于对这些精美物件的平铺直叙，更应领略其中包含的人文精神，以受众的价值取向和审美标准为基础，通过现代的手法，挖掘文物的精神内涵，赋予文物新的生存语境。因此，为了统领这些散落的遗珍，策展小组仔细梳理了俞振飞70余年艺术实践中的40个经典角色，如"英武吕布""梦梅柳生""琴挑潘郎""诗仙李白"等，将其与尺幅一致的剧照一一对应，制作成凹凸不一的灯箱墙，以这一部分作为展示的背景，使观众在这一空间中产生时空更迭的感受，在一连串的角色剧照与演出道具中回味舞台经典。

最后一部分是策展人员匠心独运之处。本次展览的大部分展品都是纸质文献类，这对展览的形式设计是一个非常大的挑战，如果平铺直叙地呈现，必将杂乱无章，整个展示区域也将略显乏味。如何将其整合，使之与整个展览融合而又不失趣味？这是一个挑战。我们观察到，馆藏的俞振飞相关纸质文献主要有戏单、信件和剧照，而这几种展品都有一个共同的属性：它们都来自世界各地，或者说它们走向了世界各地。可以说它们作为俞振飞演艺生涯的标志性传承承载物，见证了这一曲坛领袖、一代宗师蜚声国际的重要历程。因此，我们选择了一个皮箱作为这一部分的统领物，设计了这些纸张从皮箱中飞出的展示手法，使用了一整面墙面来呈现这样一个意象，给观众强烈的视觉冲击。

刘熙载云："山之精神写不出，以烟霞写之；春之精神写不出，以草木写之。"中国传统文化向来回避"开门见山"，而是偏爱烘托、互文、隐喻等以细节写全局的手法，展览也是同理。故而在本次展览当中，我们深入挖掘文本精髓，避免平铺直叙，而是以迂回的手法体现主旨，可归结为：家学渊源，以园林写之；文人气质，以书画写之；艺术人生，以经典写之。以苏州独有的地域文化氛围为依托，突出俞振飞的个人风格：他温文尔雅，是一位谦谦君子；他更是曲坛领袖，一代宗师。展览将地域文化与个人风格交相辉映，打造了沉稳、大气的展览空间，细节处匠心独运，给观众细细揣摩的空间。

"让文物说话"，是最直接的策展手段，也是最难以把握的策展手段，怎样"虽由人作，宛自天开"地运用展览的一切文物来说明主旨，是对策展人员综合实力的考验。展览文本与展览文物的对接意味着如何使脱离了原来生存语境的文物为观众所认可和接受，尽管文物与最初的创造者、使用者毫无关联，但在策展人的设计下，依然可以给予受众持续存在的历史体验。本次展览旨在弘扬一代大师的辉煌人生，并在昆曲文化的历史进程之中，不断进行总结、回顾。"后之视今，亦犹今之视昔"，昆曲屹立于艺术之林，生生不息，不仅在于舞台表演的师徒传承，也在于昆曲相关文物史料的代代相传，而中国昆曲博物馆将义无反顾地承担起此社会责任，履行服务公众的社会职能。

（原载于中国昆曲博物馆《中国昆曲艺术》2018年12月）

## 《顾兆琳昆曲唱念示范》自序

顾兆琳[①]

昆曲作为一种独特的古典艺术，剧目浩瀚，文辞优美。它曲收南北音乐美之精华，表演集精准典雅之大成。而唱腔是一个剧种的"魂"，昆曲曲牌体唱腔是其艺术核心的一个重要部分，历代唱家都十分重视。相关理论著述，汗牛充栋。久而久之，形成了"清工"和"戏工"。其中，"江南曲圣"俞粟庐公及其子振飞先生，在吐字、发音、运气、行腔上，渊源于清乾隆长洲叶怀庭、江苏娄县韩华卿的余韵，通过父子两代人的积极倡导和努力实践，发展成为俞派唱法。长期以来，俞派唱法蜚声寰宇。特别是俞老在1953年辑印《粟庐曲谱》，亲撰《习曲要解》一文，有史以来第一次归纳总结了昆曲的各种腔格，提示了俞派唱法的口法要领。俞老共著录了带腔、撮腔、带腔连撮腔、垫腔、叠腔、三叠腔之变例、啜腔、滑腔、擞腔、豁腔、嚯腔、哷腔、拿腔、卖腔、橄榄腔、顿挫腔等16种腔格。文章论述简明，举例确切，联系实际，分析透辟。这其中既有故老耆宿相传的经验，亦有俞老本人总结旧知并加以创造的发现。令人瞩目的是，20世纪80年代初期，俞老编订《振飞曲谱》，增补改写了《习曲要解》，同时又新撰《念白要领》一篇。前文共分6节：一、唱曲艺术中4项技术要素；二、怎样念字；三、怎样发音；四、怎样用气；五、怎样掌握节奏和运用腔格；六、怎样表达曲情。其中，第五节是据《粟庐曲谱》原本补充改写而成，并且易文言文为白话文，更便于青年学习。其余各节均为新增，极大丰富了俞派唱法的理论内涵。至于《念白要领》一文，系在20世纪40年代所作旧稿《念白的传统规律》的基础上增广补充而成，凡《念白的音乐性》和《念白的语气化》两节，俞老总结出"两平作一去""两去作一平""去声上声相连先低后高""阳平入声相连先高后低"等14条规律，可视为俞派唱法"怎样念字"的专论，为后学者提供了可贵的法则。

1984年，我在担任上海昆剧团艺术室主任时，为了学好、用好《振飞曲谱》，进一步提高、规范唱念基本功水平，曾敦请俞老亲临上昆团部，就《习曲要解》和《念白要领》进行演述阐说。俞老不惮毫龄，欣然应允。俞老以其深厚的学识修养和丰富的表演经验，结合曲坛清唱和舞台实践，深入浅出，逐一示范讲解。原本枯燥乏味的理论，此时却变得轻松有趣、入耳入心，大家无不叹服。此后，我又相应地组织了一系列学习"俞家唱"的活动，都取得了很好的效果。于是，无论是参加舞台演出，还是为新创剧目制谱作曲，我更加强烈地认识到，要更好地传承和弘扬昆曲艺术，就必须加大宣传、强调、学习唱念规范的力度，这可以视为不二法门。因此，在其后的"每周一曲"免费教唱班，或是自己担任上海市戏曲学校常务副校长之时，我始终把加强、突出《振飞曲谱》有关理论的学习及其技法训练工作放在首位，倡导曲友们和学生们读懂弄通理论。为此我也尽一切可能，在课堂上或是曲社里，解释说明相关原理，鼓励他们以此指导自己的曲唱活动，以收到事半功倍的效果。

2011年，老曲家孙天申女史针对昆曲成功申遗以后研习者日益增多，而在唱念口法方面缺乏系统了解的情况，建议我解说昆曲唱念方面的基本知识，加以示范，并录制成碟片，化一成万，以便于更多的曲友学习。我觉得这是一个金点子，如果成功实施，于昆曲而言，其获益的受众面可以更多、更为广泛，是一件功德无量的大好事。于是，经过准备，我自己出资录制了一盘两张讲习俞老《习曲要解》《念白要领》的CD片，分赠曲友，收到了一定的效果。2016年，我应邀赴台湾地区参加由美国海外昆曲研习社陈安娜社长发起的首届"昆曲唱念国际研讨会"。在会上，我谈了目前在唱念方面存在的问题和一些具体的改进措施，并带去了这盘光碟，受到了与会同人的欢迎。当时，台北昆曲研习社社长韩昌云教授大为赞叹，表示应该重新制作，公开发行。

现在，昌云、沛毅、凌琳、高峰等人组成的一个小团队，虽然分处两岸，但凭借对昆曲的一腔热情，利用业余时间，通力合作，完成了唱念示范的文字、音碟的整理出版工作，付出了诸多的心血，这是倍感欣幸之事！同时，沛毅转求国画大师戴敦邦先生题签，纽约海外昆曲研习社慷慨赞助，极为铭感，谨此致谢！我虽养疴澳洲，但内心依然充满信心，还计划着做一些事情，更愿意为昆曲在新时代的传承鼓与呼！

2018年5月于墨尔本

---

[①] 作者为著名昆曲表演艺术家、国家级非物质文化遗产项目代表性传承人，曾任上海昆剧团副团长、上海戏曲学校副校长。

## 《顾兆琳昆曲唱念示范》后记

江沛毅

　　昆曲一道，夙重唱念口法。其字、音、气、节诸项，皆有法度。试细考之阴阳、清浊、停顿、起伏、抗坠、徐疾、轻重，靡不妙造自然。所谓"清工"，俗称"书房派""冷板曲"，异于"戏工"。历代唱家，著述浩富，争胜一时。娄县俞粟庐先生宗海，从同邑韩华卿学讴，得长洲叶怀庭窾要余绪，有"江南曲圣"之誉。哲嗣振飞先生，幼习视听，长承亲炙，缵述家学。倡导躬行，成"俞家唱"。流传寰区，喧腾万口。先后辑订《粟庐》《振飞》二谱行世，叶氏正宗赖斯以传，声场奉为圭臬。卷首所冠《习曲要解》《念白要领》二篇，补订旧篇，增刊新著。首次归纳一十六种腔格，探究精奥，剖析透辟。渊源有自，更兼创见。此先贤所未详，庶尽于斯矣。骎骎乎凌驾前人，足以兴后来者。俞平伯先生评曰"鸳鸯绣出，更度金针，要而不烦，曲而能达"云云，推许之隆也。

　　顾校长兆琳先生受业于俞老垂四十年，晤对频仍，承教深厚。蘘演之余，耽研曲律，尤工制谱。耕耘梨苑，已多建树，蜚声艺林。尝设报告会，敦请俞老讲习昆曲唱念之要。惜乎限于业内，未广流传。迩来"申遗"以来，习曲者日众。仅以按谱而歌，而不脱板眼，即为尽讴歌之能事。更兼不谙曲律，至于各种唱法，如带、撮、垫、叠、啜、滑、擞、豁、啀、哹、拿、卖诸腔，茫然莫解，所歌时有未谐之处。因鉴于斯，乃取曲、白二篇，亲为演述示范，缕陈条析，俾初习者有所依傍。复斥资录制为音碟，凡二片，分赠同好，诚曲苑佳话也。丙申岁，赴台参加首届"昆曲唱念国际研讨会"。出示此片，博洽众誉。台北昆曲研习社韩社长昌云女史，见猎心喜，以当入门之径途。拟重付剞劂，公开发行。

　　丁酉秋，余应邀赴昆山巴城重阳曲会。花前高唱，烛畔清讴，曲尽其妙，引为快事。当其时也，韩社长以谋制音碟事相嘱，并云此亦先生之意也。余安敢固辞？盖溯卅余年前，余即受教于先生。复蒙不弃猥才，养入蘘舍，同隶于剧目工作室，编纂《昆曲精编剧目典藏》。历时五载，乃成廿卷，凡三百出。既归，即据清稿，勘正讹夺，整理排比，初具规模。戊戌新春，韩社长专程来沪，议定书名、体例、版式、照片、插图等。未几，惊悉先生罹病澳洲，忧心梼杌。幸医治及时，康复迅速。养疴期间，讽诵剧曲，背默辞章，以为至乐。偶有不复记忆者，辄语音于余，检核而告。旋嘱余邮寄《昆曲曲牌及套数范例集》《振飞曲谱》六巨册，盖将从事国家社科项目"戏曲人才培养"之课题研究。精勤若此，余益增愧汗也！

　　辱承韩社长、凌琳大姊、逸山道兄，相与经营擘画，襄成斯举。虽相隔海峡两岸，分处沪、锡诸地，电邮、微信往还，气求声应，悉心戮力。大雅教我，实深铭感。附录《〈习曲要解〉所继承的昆曲曲唱理论》一篇，节录韩社长新撰《从〈习曲要解〉谈昆曲曲唱理论之建构》论文。商量旧学，阐发新知，邃密确切，裨益于理解。吾师戴公敦邦教授，每以先生病况殷殷垂问，良可感也。乃恳求题签，慨然书赐，弥增光宠。美国纽约海外昆曲研习社陈社长安娜女史热心扶持，捐资刊布。均应深志谢忱，永矢勿谖者。

　　昔先生为俞老作述，旨在弘扬曲艺，永垂不坠。今余为先生编辑为碟，所谓弟子服其劳，与有荣焉！唯愿名山之藏，得传不朽。津逮后学，式昭方来。更祷先生身如卫武，康强如昔！

　　一编既成，承命作跋。敬述始末，聊为后记。余荒伧下才，不足为先生重。韩社长以主编相属，既不可辞。爰以所知闻于先生者书之，聊或有助于后学之诵斯编者。若先生之道与志，余安足以发其大哉！

　　岁在著雍阉茂，律中仲吕，受业江沛毅谨记于上戏厍序

（原载于中国昆曲博物馆《中国昆曲艺术》2018年12月）

# 民国时期"昆曲大王"韩世昌的两次赴沪演出及其意义

王 馨

被联合国教科文组织列入"人类口述与非物质遗产代表作"名录的昆曲,自清代晚期开始消衰,到民国时期,基本处于没落挣扎的境地。对于近代昆剧史,特别是关于民国以来昆剧的传承与维持,当前研究的目光大多聚集于1921年成立的苏州昆剧传习所以及"传"字辈艺人身上,对其挽昆剧艺术于将消的重大历史功绩可谓书写备矣!然而,我们也应当看到,早在昆剧传习所建立之前的民国初年,正值江南地区的南派正宗昆剧行将衰亡之际,以京、津以及直隶各县为中心的北方地区,却一直活跃着另一支职业昆剧演出队伍——北方昆弋班。北方昆弋是兴起于清代晚期的一种昆剧与高腔同演的艺术形式,其班社自民国初年从乡间进入北京演出,一度引发民国的"昆曲中兴",并促使北京成为民国时期名副其实的昆曲研究中心。其代表人物韩世昌更曾前后两次至南方昆剧演出中心上海专以"昆剧"为演出号召,其第一次赴沪演出在引起了褒贬不一的评论的同时,更引发了江南地区昆剧爱好者们对于昆剧传承的深思,进而有了苏州昆剧传习所之建立;第二次赴沪演出则在南方昆剧演出二度消沉之际,刺激了"传"字辈的仙霓社重新组结,同时获得了南方观众对北方昆剧演出风格的认同。本文拟通过对韩世昌于1919年、1937年两次赴沪演出的钩沉,论述北方昆弋在近代对于传统昆剧之影响与贡献。

## 一、民国初年昆剧的南北之势

昆腔自明嘉隆由魏良辅等人创研,后与演剧结合,而有昆剧生。昆剧兴起于明中后期,万历间进入宫廷,及至清朝建立,昆剧被独立为雅部,宫廷演剧亦只用昆剧、高腔,但昆七高二,终以昆剧为主,昆剧之盛一时无二,尤以康、干为鼎盛之期。然有盛则有衰,昆剧自清中晚期开始走向衰落,及至晚清,宫廷演剧亦舍昆剧而用皮黄,上形下效,昆剧演出被讥为"车前子"①,皮黄日盛期,正是昆剧没落时。

以昆剧发源之江南而言,经济最盛之上海的昆剧演出呈现颓势,最后一个昆剧戏院二雅园于光绪十六年彻底停歇②,原先占据剧坛的大章、大雅、鸿福、集秀等苏州名昆班不得不放下身段,四处跑江湖谋生,终难逃脱解散的命运,最后一个文福班,全凭跑水陆码头维持生计,已奄奄一息。北方自太平天国、捻军后,南北交通阻隔,北京的昆剧班社渐少,昆剧艺人多改入京班,或改唱皮黄,或在京班中插演少量昆剧折子戏。

但是,与南方昆剧坐以待毙的情形不同的是,北方新兴一种昆剧与高腔同班同演的艺术形式,流行于北京城内以及京东、京南的直隶各县,这就是北方昆弋③。清代晚期,喜爱昆、高的王府巨第仿宫廷出资兴办的王府班与乡间的昆弋班之间互为犄角,一度在北京城内引起轰动,令北方昆弋得到了迅速的发展,展现出勃勃生机与活力。

民国六年(1917)秋,已经多年不现昆班的北京城迎来了京东的昆弋同和班,主演郝振基以逼真的猴戏《安天会》震动北京剧坛,有"铁嗓子活猴"之誉,一时与杨小楼的京派猴戏并称。同和班在北京走红的消息传到京南,昆弋荣庆社受田际云之邀亦于民国七年(1918)初进京出演于前门外鲜鱼口内天乐园,其时,年仅20岁的韩世昌亦在其列,并在极短时间以精湛的演技崭露头角,特别受到晚清文人如樊樊山,新兴知识分子如蔡元培、吴梅等北大教授及其学生的支持,其戏码由开场、中场很快变为大轴,北大学生刘步堂、顾君义、王小隐等因大力追捧韩而被称为"韩党六君子"。随后韩世昌得拜曲学大家吴梅先生、赵子敬先生为师学习正宗南派昆曲,由是风头大盛,时迷韩世昌成为风尚,评论界仿迷梅兰芳之风称为"梅毒",称此迷韩之风为"伤寒病"(亦有称为"寒热症"者),甚至将其与梅兰芳相并称,称其所演昆剧"比梅兰芳所演者强"④,将韩世昌誉为北京昆曲中兴之中流砥柱。

---

① 徐珂:《清稗类钞》(戏剧类昆曲戏),中华书局1986年版,第5014页。
② 胡忌、刘致中:《昆剧发展史》,中华书局2012年版,第378页。
③ 侯玉山述、学昀整理:《北方昆弋渊源述略》,《河北戏曲资料汇编》(第六辑),1985年,第264页。
④ 胡明明等:《韩世昌年谱》,北京燕山出版社2016年版,第7页。

## 二、1919年韩世昌的首次赴沪演出

韩世昌在北京演昆剧之盛名传到上海，曾首请梅兰芳赴沪登台的上海丹桂第一台经理尤鸿卿看到商机，派杨华廷北上相邀，以每月3000元包银①（一说3600元②）订立演出合同。1919年12月3日，韩世昌与侯益隆、马凤彩、陈荣会、张文生、国晋臣、梁玉和、郭凤翔等在韩师侯瑞春的带领下抵沪，寓尤鸿卿宅。关于韩世昌的首次抵沪演出之性质，多有将此次演出视为北方昆弋班社首次抵沪演出者，实为大谬。荣庆社初入京时对股东以外的艺人仍以旧制按季（每季100天）算工钱，但随韩世昌声名日隆，其演出直接影响到了荣庆社之票房收入，于是其师便通过韩之管事袁三提出每场"拿加钱"（即每场演出额外加钱），此举令韩与社内其他艺人间的关系变得紧张，特别在韩受沪之邀前后，矛盾激化，在韩应沪之邀后，全班返回乡间③，甚至有报称荣庆社因韩故而散班④，这种说法虽有夸大之辞，但也说明韩之赴沪，实为其个人行为，而侯瑞春亦只为韩一人邀了部分配演赴沪，如侯益隆、马凤彩、张文生、陈荣会等人，而失去了几大主演的荣庆社其余艺人，无法维持在京演出，只得返回乡间。

韩世昌等人在丹桂第一台的演出，实际是在皮黄演出中插演昆剧数出而已，演出自1919年12月7日起，至1920年1月4日止，前后29日，一般由侯益隆在前半场主演一出昆剧，韩世昌的戏则全部放在大轴，其余则由高庆奎及麒麟童等丹桂驻场艺员演皮黄剧目。在近一个月的演出中，韩世昌上演的剧目包括《游园惊梦》《佳期拷红》《刺虎》《相梁刺梁》《思凡》《昭君出塞》《蝴蝶梦》《翡翠园》《琴挑》《水漫金山》《瑶台》《百花点将》《闹学》《痴梦》《青石山》《钗钏记》等。这些戏中，既有韩世昌学自侯瑞春的典型北方昆弋风格的剧目，如《刺虎》《蝴蝶梦》《百花点将》《昭君出塞》《青石山》等；也有学自吴梅、赵子敬的典型南派昆剧风格的剧目，如《拷红》《痴梦》《翡翠园》；还有原学自昆弋，后经吴、赵订正的剧目，如《游园惊梦》《佳期》《琴挑》《闹学》《思凡》。由于与韩同来的配演人数不足，所以很多剧目由丹桂派艺员配演，如《游园惊梦》中饰演柳梦梅的陈嘉祥、饰演春香的宋志普，《百花点将》中饰演海俊的李庆棠、饰演巴喇铁头的李锦荣，以及其他龙套皆是丹桂的底围。此外，为迎合观众爱看故事情节完整的连台大戏的口味，韩世昌还与麒麟童、王金元等以京昆合演的方式演出了《铁冠图》（即海报中的全本《刺虎》），麒麟童、王金元前半部演《明末遗恨》至崇祯帝上吊，后面韩世昌接演昆剧《刺虎》；与麒麟童、王金元、元元旦、陈鸿奎京昆合演《妖仙传》，由韩世昌插演昆剧《青石山》。

韩世昌赴沪后，受到了久未一睹昆剧表演的江南昆曲爱好者们的热切关注，以上海为中心辐射周边，苏州、昆山、无锡、常州都有曲友乘车前来观看。第一天打泡戏《游园惊梦》便吸引了两千余人，上座极佳⑤。韩世昌在上海的演出票房成绩应当不差，开始两周仅周六、周日加演日场，后期则一周四天皆加演日场，有时还一晚加演双出。

丹桂第一台为宣传起见，为韩世昌冠以"名震南北、色艺双绝、昆旦泰斗"的名号，因此，上海的昆曲业余爱好者们对韩世昌这个来自北方的昆剧艺人，分立出截然不同的两种态度，以报评界姚民哀、陈优优、冯小隐为主的指摘派和以李蓉冈等赓春社、钧天集曲友为主的温和派，自韩世昌抵沪尚未演出起直至离沪返京，其间以《申报》《新申报》《时报》《晶报》为阵地进行了数次论战。

在韩世昌甫一抵沪尚未露演前，冯小隐便先发质疑，讥其"班门弄斧"：

> 有直隶高阳县之昆腔应时而起，此等昆腔，实弋腔之变相，所谓巴人下里之音，奚足以登大雅之堂？……韩世昌者，个中旦色也，姿首亚于尚小云白牡丹，所唱昆腔，既非苏州音之旧传，亦非中州韵之正宗，唱音说白，作工身段，以及文场上管乐，无一似昆曲处……吴人不乏知音，世昌南来，不亦班门弄斧耶⑥!

随后，姚民哀、陈优优等接连在《申报》《新申报》等报的剧谈栏目发表文章，对韩世昌演剧从唱法、字音到表演、穿戴无一不按南派正宗昆曲的标准一一指摘，甚至直接将韩之昆曲斥为"伪体昆曲"，为江南顾曲家们所不屑：

---

① 九二码子：《第一台新聘名角》，《新闻报》1919年11月24日第1版。
② 《特约马路电》，《时报》1919年11月25日第3张。
③ 《都门菊讯》，《顺天时报》1919年11月27日第5版。
④ 《荣庆社解散感言》，《顺天时报》1919年11月27日第5版。
⑤ 醒生：《韩世昌侯益隆赴沪献艺之近况》，《顺天时报》1919年12月16日第5版。
⑥ 小隐：《韩世昌之昆曲果传行于海上》，《晶报》1919年12月3日第2版。

所谓韩世昌之昆剧者,不过袭昆曲之躯壳,戴昆曲之假面具而已①。

韩世昌以伪体之昆曲入都下,虽名流极力捧场,而顾曲家不为虚声所惑,致君青无立足地,转辗津门,兹复前来海上。友人影公,谓韩之昆曲,应随筹边使去西北一带,必能以其技豪于人,今来海上,未免错走了道路,可谓谲而虐矣……是日台上卖座九十余人,亦均昆曲方家,比君青之《游园惊梦》出台,大家相顾错愕,有谓:此可算昆曲?吾诚前所未闻者。乃相率引去……有乘火车来沪,专为听戏者,乘兴而来,莫不失意而去②。

昆曲虽源发昆山、苏州,但到民国时上海因曲家云集而成为江南昆曲中心,虽然久无职业昆班,但业余曲界却异常活跃,曲社林立,赓春、平声、嘤求、钧天、润鸿、倚声诸社中聚集着李蘅冈、殷震贤、徐凌云、潘祥生等一大批精通正宗昆曲的曲家。与之相比,出身北方昆弋班的韩世昌,其唱法虽经吴梅、赵子敬的指导与拍正,但短时间内难脱长期河北口音的干扰,其演剧亦以北方昆弋风格为主,动作繁密火炽,具有浓郁的乡土气息,与江南正宗昆曲相较,确实存在一定差异和距离。

此外,韩世昌此来未带与之配戏的好小生也颇为吃亏,虽然丹桂的陈嘉祥出身金匮陈家,宫廷供奉陈金雀之孙,是纯粹昆曲小生,但由于年长体胖,扮相不佳,与韩临时搭档,配合未臻完善,因此,无相配之小生成为韩受批评原因之一;而其他配角如国晋臣、陈荣会,也多已年老,这些都令韩之演出减色不少。但是,指摘派们之所以会有如此尖锐的态度和强烈的反应,一方面,是对这名来自北方竟敢面对江南的正统昆曲宣称自己是"昆旦泰斗"的年轻人之不自量力所给予的下马威;另一方面,又何尝不是对于江南昆曲萎靡不振而世人竟将昆曲中兴之任赋予一北方"草根"昆曲艺人的恨铁不成钢的发泄。

与从不参与曲社活动的挑摘派们的尖刻相比,李蘅冈等致力于昆曲实践、活跃于曲界的曲家们对待韩世昌的态度则温和得多。李蘅冈等曲家多次针对冯小隐等的指摘代韩世昌进行辩解和回应③:

余习昆曲多年,此次韩世昌到申屡往观剧。昨某君评韩为伪体昆曲,其实不然。韩说白字韵,诚有不尽到家处,然如游惊、痴梦、瑶台等,则瑕疵绝少。至于身段灵活、嗓音清亮,俨然一好昆旦也。目下国粹沦亡之时,吾辈保存提倡之不暇,焉可搜毛求疵,苛细校论?且鄙人久闻有赵逸叟、吴瞿庵二君,极赏识韩伶,亲加指导,韩伶在京,至今尚受欢迎,并非如所云无立足地者,而辗转津门间,亦大受称赏。

第一日演游园惊梦,鄙人在场,韩唱做甚好,钧天集昆票社及其他申地曲家,在座者颇多,并无相顾错愕相率拉去之事……演《刺虎》一夜,余亦在场,此剧十年前余亦尝登台演过,韩伶此剧余实不能发见何等重大误谬,即同好诸曲友亦然。

说他身段不对者,因其有几出戏,与南边不同,较南边繁复,如《思凡》即其一例,我亦有嫌其太紧处,但以为只是不同,不能说坏,盖身段原系名伶传授,渐渐揣摩来的,并非有定法,故有改得好看,虽改无妨……韩的白口,因戏不同,其从名家赵子敬新学的戏,已大抵甚佳……方家批判,已概无瑕疵……韩此番来沪,昆曲家特别提倡,俱谓其可造,而有名旦脚专家李蘅冈、张玉笙,尤加赏识④。

这些前辈曲家普遍认为:当下是昆曲衰落之秋、几近沦亡之时,而韩世昌能来沪专门表演昆剧,作为前辈,应当"各就所知,平心研究",况且韩世昌扮相俊美、身材曼妙,嗓音清亮,表情到位,表演身段一丝不苟,加上人品极好,"敦朴天真且知自重,无普通伶界习气",极具成为一名好昆剧旦角的潜力,因此"南中之真正方家,绝不批驳韩之非'正宗因为正宗伶人,非老即死,此后提供昆曲,只有就非正宗的设法造就韩也"⑤。当此提倡保存尚无暇之时,一味指摘挑错,甚至吹毛求疵,与人无宜,于事无补。

韩世昌不仅在评论上得到上海曲家们的支持,其本人亦受到上海业余曲界的欢迎:时甫居上海、曾拜赵子敬学曲、与韩世昌在京数次同台串演过的袁世凯次子袁寒云特为之设宴洗尘⑥,钧天集曲社在其开演第一天订

---

① 优优:《啸庐杂谭》,《申报》1919年12月26日第4张。
② 识荆:《伪体昆曲来沪后之所闻》,《新申报》1919年12月17日第4张第4版。
③ 蓉镜:《辩某君伪体昆曲谈》《时报》1919年12月21日第3张。
④ 一苇:《韩世昌昆曲谈》《晶报》1920年1月1日第3版。
⑤ 一苇:《韩世昌昆曲谈》《晶报》1920年1月1日第3版。
⑥ 扬尘:《特约马路电》《时报》1919年12月6日第3张。

购两个包厢、10个正厅座位为之捧场并专门开欢迎曲会①，嘤求等曲社开曲会亦邀韩前往，李蓉冈热心地指点韩《藏舟》的身段及表演特点等，而赓春社更在韩离沪前约齐上海城内嘤求、润鸿、倚声、钧天诸社以及苏、浙曲界人士近百人假台湾路徐凌云家客厅举办了大规模的昆曲会唱，邀韩到会以示送别。韩之师赵子敬先生亦从北京赶至上海参加曲会，曲家潘祥生与韩合唱《相约讨钗》，赵子敬与韩合唱《惊梦》②，以示提携后辈之意。袁寒云在韩返京前特送一上书"文明佳偶"四字的绣花缎幛，为其回京完婚志喜③。

虽然韩世昌的上海之行受到评论界的诸多责难，但毋庸置疑的是，韩世昌的这股昆曲"北风"确实带给沉寂的上海昆曲界不小的涟漪，甚至是刺激。正如一位评论人相对客观的评论所言：

此次韩世昌莅沪演剧，毁誉参半。毁之者从昆剧主体着想，谓世昌于昆曲盖门外汉也。誉之者从昆剧盛衰着想，谓南中昆曲，日即消灭，世昌此来，实可为昆剧中兴之先声。

最先迅速看到昆曲之利的是商家。丹桂第一台显然在韩世昌的昆曲演出上得利甚大，因此继续以昆曲为号召：一方面，麒麟童挑头在丹桂第一台后台账房组织起昆曲研究会④；另一方面，继续派人至天津约请昆弋荣庆社郝振基、白玉田等艺人来沪演出。1920年5月13日，郝振基、白玉田带领昆弋荣庆社全班人马抵沪⑤。此次约请其性质虽与韩相似，以郝、白二人为号召，但由于其演出多为独具北方昆弋特色的剧目且配演人数众多，须以荣庆社为班底，故昆弋荣庆社事实上出演上海之开端。丹桂方面对待此次演出态度比韩初至时更为积极，提前数天便在《申报》刊登大幅广告。但是，郝、白等人与韩世昌在沪所演昆剧剧目类型有所不同，韩以文戏为主，所演多数是南北昆曲所共有的，因而颇受曲界关注，而荣庆社所演剧目则多以武戏为主，如《安天会》《花果山》《火焰山》《棋盘会》《博望坡》《反潼关》《洞庭湖》，这种文武带打的昆剧应该说很难对江南曲家们的胃口，加之郝振基、白玉田等荣庆社艺人从未得到过南派昆曲家的指点，唱腔皆带较重的河北方言味，演剧乡土气息浓厚，场面火爆热炽，绝非南派昆曲之清雅风格，因而不受江南昆曲爱好者们接受也在必然。荣庆社在上海演出一个月期间，以昆剧为主的夜场只坚持了7天，其余便只能唱日场，且只有郝振基和白玉田能在夜场的开场处插演两出昆剧，连丹桂经理尤鸿卿亦被人讥讽，为眼力不佳⑥。

新舞台非常敏锐地嗅到昆曲带来的利好，加上姚民哀等人以韩为伪体昆曲的风评，便以"维持真正昆曲"为旗号，在韩世昌在沪登台第10天，就推出了江南名昆角周凤林之婿赵君玉与著名昆生周钤泉之子周凤文主演的《狮吼记》，试图讨好不满韩之北派昆曲的南方观众们。但是，由于赵君玉、周凤文的昆曲表演水平不高，曾猛烈批评过韩世昌昆剧的姚民哀对这种讨好并未买账，同样将"野狐禅"三字送给了两位主演⑦。面对这一评价，新舞台的修正十分迅速，其火速至苏州将已退至全浙会馆的文全福班请至上海，重打"纯粹昆曲"旗号，专演日场，但是，衰败的全福班叫座能力欠佳，16场后便匆匆结束了演出。

新舞台之后，天蟾舞台策划以原全福班为基础、联合部分已离班的名角，利用几名曾是原大章、大雅班旧人的声望，以大雅、大章联合演出之名义，自6月26日起至8月22日连续演出90余场，虽然班中各艺人年事已高、扮相不佳，但仍在上海轰动一时⑧。

韩世昌的"北风"相对于演艺商家所产生的实际利益相比，其对于昆剧传承的更大贡献在于，在他以昆剧为号召的刺激下，催生了近代昆曲史上最为重要、同时也是南派正宗昆剧的最后一支传承力量——"传"字辈的诞生。江南的业余曲家们在1920年目睹了韩世昌及荣庆社引发的这股"昆曲北风"特别是年轻有为如韩世昌这般优秀昆角的出现，虽然其北方昆弋的表演风格与南派正宗昆剧路数有异，但毕竟为昆曲未来之延续发展带来了很大的希望，即便对韩世昌一直表示不肩的姚民哀等人，也不得不承认"韩世昌南来之后，海上人士观

---

① 小隐：《韩世昌登台后之所闻》，《晶报》1919年12月15日。
② 《徐宅之昆曲盛会》，《新闻报》1920年1月3日第4张第1版。
③ 扬尘：《特约马路电》，《时报》1920年1月3日第3张。
④ 《四马路专电特约马路电》，《时报》1919年2月8日第3张。
⑤ 《四马路专电特约马路电》，《时报》1919年5月14日第3张。
⑥ 民哀：《白玉田的昆曲》，《晶报》1920年6月15日第2版。
⑦ 天亶：《仙韶寸知》，《申报》1920年1月10日第4张。
⑧ 桑毓喜：《昆剧传字辈评传》，上海古籍出版社2010年版，第1—92页。

剧目光渐移向昆剧"①，而"南中昆曲，久已不弹，得世昌来，而有重整之希望"②。但是，反观江南这片曾经的昆剧发源地，特别是来自苏州的曾经辉煌一时的大章、大雅、全福诸班人才凋落，已呈后继乏人，面临绝境之势，而当下市场对昆剧的关注不过是短暂的，如报评所言：

自韩世昌南下以后，南中人士，亟起直追，提倡昆曲，说者谓有中兴之象，但五分钟之狂热，讫今已渐过渡，可发浩叹③。

南派昆剧的传承之路如何继续？作为昆剧的重要支持力量，江南的业余昆曲家们在深受韩世昌"北风"触动的同时，意识到只一味地忧心忡忡自然无用，总须采取一些行动与措施，才能在江南继续延续正宗昆剧一脉。

韩世昌在晚年回忆道：

徐凌云认为，昆曲本是起源于南方（苏州），而当时南方却没有正式昆曲班社……于是他兴起了促办昆曲学校的念头④。

1921年，在曲家俞粟庐、徐凌云以及实业家穆藕初的倡议下，上海成立了"昆剧保存社"，进而在苏州曲家张紫东、贝晋眉、徐镜清的发起下"昆剧传习所"因应而生，数年后，出身昆剧传习所的"传"字辈学员成为继承延续正宗南派昆剧的中坚力量，而这一切，不能不说皆自韩世昌赴沪演剧始。

### 三、1937年韩世昌的二次赴沪演出

自韩世昌与荣庆社1920年前后两次赴沪演出后，北方昆弋班社再未踏足江南，十几年间皆出演于京、津及河北乡间，最远曾受阎锡山、赵戴文之约西行赴山西太原。而北方昆弋班社，由最初的十数个，历经分合散聚，人才凋零，加之北方昆剧市场渐靡，至1935年底，只剩在天津演出的昆弋荣庆社和在河北乡间演出的祥庆昆弋社两家。当时的昆弋荣庆社聚集了韩世昌、白云生、马祥麟、侯永奎、郝振基等一大批新老昆弋名角及百余名艺人，本来实力颇为雄厚，但由于班内主演出现分歧，终于1936年初分裂，由马祥麟、侯永奎得戏曲家齐如山等资助在北京重组荣庆社，在天津勉力支撑演出，而韩世昌、白云生等则在侯瑞春的带领下加入祥庆昆弋社，由韩世昌挑班，从天津出发，开始了历时两年的全国巡演。这次巡演从天津起，历经山东、河南、湖北、湖南、江苏、浙江等6省12大城市，成为北方昆弋由北向南大范围传播昆剧的重要历程。

同一时期的江南，出身于昆剧传习所的"传"字辈数十人历经了传习所的学习时期、新乐府时期后，于1931年起自组仙霓社，出演于上海大世界，至1935年，因经济入不敷出，陷入困境，已无法在上海立足，于是只得自1936年起仿效全福班跑水路码头之举，转演于杭、嘉、湖一带，上海昆坛重归寂静。

祥庆昆弋社的巡演本来并无一定之规划，但自其出演于山东济南后，受到当地官绅及知识界的热烈欢迎。韩世昌自1928年东渡日本后便有"昆曲大王"之称号，而白云生在侯瑞春的建议下由旦改生后，与韩配戏，可称合璧。时任济南市财政局局长邢蓝田和文献学家王献唐为代表的山东名士一时追捧如潮，并作诗赋结集成《明湖顾曲集》付梓以赠，祥庆社在鲁、豫地区名声博起，之后先后受开封广智院、汉口鑫记公司、长沙万国戏院之邀，一路南下演至湖南，受到各地文人阶层的欢迎。1936年底，祥庆社自汉口出发，沿长江南下至南京，出演于南京大戏院。彼时，韩世昌的老师吴梅先生任教于国立中央大学，吴对旧时学生特意提携，并新收白云生为徒，以《玩笺》《错梦》《寄扇》《题画》《偷曲》等戏授二人，此外更题诗赠书，设宴邀请南京文艺戏剧新闻界代为宣传，并约请褚民谊、陈仲骞等南京公余联欢社及军政、社会名流中喜好昆曲者一起捧场⑤，一时间南京评论界好评如云，中央电台亦约请韩、白到台播唱《长生殿》⑥。虽然期间经历了因蒋介石为张学良扣押的"西安事变"而导致的南京停演事件，但祥庆社在南京的演出成绩总体还是相当不错⑦，不但约期10日满后又与剧场续约5日，且有上海、芜湖、南昌、苏州等地闻名来

---

① 天亶：《南部枝言》，《申报》1920年7月27日。
② 亚庸：《昆剧重兴之疑问》《新申报》1920年1月16日第4张第2版。
③ 亚庸：《观剧琐记（卅三）》，《新申报》1920年3月10日第4张第3版。
④ 韩世昌口述、张琦翔整理：《我的昆曲艺术生活》，《河北戏曲资料汇编》（第六辑），1985年，第24页。
⑤ 王卫民：《吴梅全集》（日记卷），河北教育出版社2002年版，第823—832页。
⑥ 《韩世昌播音》，《新中华报》1936年12月30日第2版。
⑦ 蔗园：《介绍白云生》，《朝报》1937年1月9日第11版。

约①。相比而言，仅仅在一年多前，"传"字辈的仙霓社也曾上演于南京大戏院，票价尚低于祥庆社，而上座率却极差，连日门庭冷落，观众稀少，纵有红豆馆主、吴梅等曲学大家大力推荐，但仍入不敷出，几乎无返家路费，终赖南京曲界举办会串才得脱回苏②。两班于南京所遇情形竟有如此差异，不能不说祥庆社的昆剧演出有独到之处，虽然亦少不得文人提携，但面对一般之观众，仍有相当之吸引力。

祥庆社的南京之誉传至上海，上海恩派亚大戏院专派前台王汉卿至南京约请韩世昌。1937年1月11日，韩世昌在阔别近20年后第二次来到上海③。与18年前独身插演于皮黄班所不同的是，此时的韩世昌有着"昆曲大王"之头衔，有白云生这位优秀的小生搭档，带领着一支近百人的班社，生、旦、净、末、丑，角色齐全，剧目丰富。此次恩派亚大戏院为祥庆社及韩白打出的广告用上了"全国闻名唯一文武昆弋剧团""昆曲大王青衣花旦""昆曲著名第一小生"等宣传语，而比起当初甫到便倍受质疑，此时的评论界对待这支同样来自北方的昆曲剧团却几乎是一边倒地支持与激赏，对于韩世昌个人，更以"砥柱中流""首屈一指""擎天一柱"等溢美之词纷加其身，称其为"南北'顾曲家'一致推崇，绝无异词，早已算是昆剧界中的唯一的中心人物"④，是"北方之强，而菊部之生力军也"；对其表演，未开演便已捧之甚高，称其"一别十年，今又挟其'大王'威名，来沪献艺，舆论一致赞美，固真绝无闲言，论到他的演戏，确是出出极好，无所谓哪一出是他的拿手好戏"⑤。

祥庆社在恩派亚的演出自1937年1月13日起，票房成绩颇佳，第一天便全堂满座，剧场甚至加卖起凳位⑥，其间虽遇风雨，但竟然能够日夜满座⑦，因此与恩派亚的合同一续再续，一直演至2月7日年前封箱⑧。往观剧者，不仅有20年前那班曲界前辈，如徐凌云及平声昆曲社诸曲友，亦有戏剧家、评论家如老舍、苏少卿，更有军政高层人士如李石曾、褚民谊等。此外，京剧界的同行、鑫记大舞台的陈鹤峰、张翼鹏、金素雯、韩素秋、刘文奎等30余名艺员本着学习的态度前往观剧交流，并专门向韩世昌提出要求，希望学看张文生《闹天宫》、侯玉山《嫁妹》、韩世昌白云生《金山寺》⑨。在内行人的视角中，北方昆弋风格的这些武戏确实有其独到之处，更甚者竟发生了有皮黄艺人谋进昆弋班之类的插曲⑩。

新春伊始，祥庆社又受邀大中华剧场，自2月11日开始至3月14日为期一个多月的上演，票房依旧高涨。时任中央监察委员的李石曾与韩世昌俱为高阳人，1918年其创办"留法俭学会"资助青年学生赴法留学时，荣庆社曾参加其义务演出，为该会募集资金。韩来沪演出，李石曾亦多次观剧捧场，更设宴招待韩、白，广约褚民谊等军政上层人士，帮助增其人脉。大中华约满后，祥庆社受嘉兴银星大戏院邀至嘉兴演出，恩派亚经理张伟涛专宴韩、白，约其嘉兴期满后再回恩派亚演出⑪。原本嘉兴约演10日，不料期间恩派亚便接到各界函件达数百起，要求再看祥庆社表演，而恩派亚不得不派人赴嘉兴半途将昆弋社请回⑫。

祥庆社返回上海后继续演至月底，其间恩派亚安排著名的昆剧、苏滩艺人施湘芸客串，以达南北两派昆曲大家熔一炉之效果。3月27日，祥庆社结束了上海最后一场演出，起程赴无锡继续巡演。

1937年韩世昌二次赴沪演出的两个多月，收获的不仅仅是不错的票房，更因其20年间对昆剧不懈的坚持，终令北方昆弋受到江南曲界与观众的接受。究其原因，一方面，北方昆弋一派的表演确有过人之处，其文武带打、实大声洪的表演特色和具有浓郁生活气息的演出风格确实满足了彼时相当一部分上海普通观众的猎奇心态，观众贪图一时之新鲜，客观而言，新鲜劲儿后，亦难免冷落；而另一方面更为重要的原因在于，曲界对彼时昆剧之衰弱已成共识，皆不愿再兴南北正宗与否之争，

---

① 凌波：《韩世昌在京续约五天》，《戏世界》1936年12月25日第2版。
② 桑毓喜：《昆剧传字辈评传》，上海古籍出版社，2010年版1—92页。
③ 忆云：《昆弋社全班到申》，《戏世界》1937年1月12日第2版。
④ 秀美：《韩世昌十三日起出演恩派亚》，《铁报》1937年1月10日第2版。
⑤ 曲迷：《韩世昌昆剧先睹记》，《金钢钻》1937年1月15日第3版。
⑥ 成连：《韩世昌首夕之演出》，《金钢钻》1937年1月16日第2版。
⑦ 冰冰：《沪名伶群赏昆弋戏》，《晶报》1937年1月26日第3版。
⑧ 忆霞：《昆弋团恩派亚蝉联》，《戏世界》1937年1月26日第3版。
⑨ 拼命三郎：《恩派亚大批艺人观剧》，《晶报》1937年1月26日第2版。
⑩ 《王汉伦谋进昆弋班洽谈未成》，《东方日报》1937年2月15日第2版。
⑪ 青梅：《张伟涛昨宴韩世昌》，《戏世界》1937年3月16日第3版。
⑫ 拼命三郎：《昆弋社嘉兴昨晚演毕今日上午返沪》，《戏世界》1937年3月22日第2版。

而更乐见集南北之力共襄昆剧一脉不绝。因此，剧评界对于仍旧带有河北口音的唱腔与昆弋风格的表演，与20年前直接冠之以"伪体昆曲""野狐禅"相比，几乎无人再以南派正宗昆剧之标准来强行比较，而开始接受南北差异，以"南昆发音清脆，北曲音宜醇厚，南昆从昆山之始，北昆多高阳之宗"，"盖同为我国之正始元音也"①，"聆其叶字，虽非昆曲所宜有，而实具昆剧之排场"②，来诠释南北虽异但同为一宗之出。著名剧评家苏少卿撰文称："弋腔古调，不可多见，今则得饱耳福，一也；北派昆曲与南派大同小异，同为正声杂剧，二也；世昌昆旦，早享盛名，重来沪上，隔十多年，必有可以动人者，三也；彼班所演武剧，紧凑矫捷，四也。"③此外，当再有看不惯北方昆弋之人欲重发难时，亦被徐凌云先生以"君沉酣昆曲久，应有斯言，设认此为高阳班而非昆班者，则成见自除，其佳处不难得之，以功力之深，亦有不可没者也"④相劝而作罢。

韩世昌二次赴沪的另一个结果却是与20年前无异，就是为衰败已久的沪上昆剧舞台注入一剂强心针，在祥庆社兴旺的票房刺激下，已经风流云散的仙霓社又重组复合⑤，仅剩的9名"传"字辈演员，有的牺牲了自己更好的出路，有的放弃了京班已有的演出机会，为了共同的昆剧艺术追求而重新出演于大新舞台，书写了抗战前南派昆剧最后一段演出史。

诚然，这股两次刮入海上的"北风"表面看来十分强劲，但我们应当看到，自昆剧被推向商业大众市场开始，在市场普通观众趋新厌旧的观赏心态以及通俗易懂的审美倾向的冲击下，昆剧由于缺少创新剧目，市场号召力渐弱，竞争无力，其衰败之命运早已注定。在人们对于原本不正宗的北派昆曲显示出强大的包容力之背后，一方面是对正宗昆曲奄奄一息而北方却仍保存着祥庆社这样一支角色整齐、实力雄厚的纯昆曲班子的由衷赞叹；另一方面，又何尝不是相比20年前昆剧愈加衰微至极之写照！其实，南北昆班在此时俱已十分脆弱，仅仅是勉力支撑而已。随着"七七事变"后中国社会大动荡的到来，"传"字辈的仙霓社固然难逃行头被炸不得不辍演而后散班之结果，祥庆昆弋社也因此而受困于巡演返乡的半路烟台长达8个月之久且损失演员数名，随后的1939年天津大水，荣庆社损失数名主演而散班，祥庆社则在风雨飘摇中支撑到1940年亦解体。从此，南北方俱无成建制、有规模的昆剧演出，中国昆剧之衰败命运南北一辙。

北方昆弋自清晚流行于京、津及直隶（今河北）乡间，唱念表演深受乡间语言与高腔的影响，实为正宗南派昆曲的一分支，但是，北方昆弋班自民国初年由乡间入京演出起，便以坚韧之精神，支撑起昆剧在北方传承的一片天空，在南北昆剧消衰之际，一度造就民国间的"昆曲中兴"，数度刺激了正宗南派昆曲的重兴与传继，并在前后30年间顽强生存，保存传承了南派昆剧所不存的大批传统昆剧剧目，涌现出如韩世昌、白云生、侯玉山等一大批优秀的昆剧表演艺术家，其对于中国近代昆剧传承之贡献，昆剧研究界应当有更新之认识。

（原载于中国昆曲博物馆《中国昆曲艺术》2018年12月）

## 庆生昆剧社在津演出盛衰始末

杨秀玲

昆剧分南昆、北昆。昆剧源于江苏，盛于明、清。清乾隆年间，南昆传入京城，与北方方言，尤其是河北省高阳县语言结合后自称一格，形成北昆，又称"京腔"或"高腔"。清末皮黄大兴，昆曲已奄奄一息。民国初年，昆剧在华北一带再次兴起，当时京、津、冀先后成立北方昆剧班社几十个，如北京的"荣庆班""同和班""安庆班"、天津的"景憬社""咏霓社江风社""荣庆社昆曲科班"等，这些班社成为昆剧在北方地区传播发展的主要桥梁。1917年，北方著名昆剧演员韩世昌在北京组建北方昆戈班"荣庆班"。他表演的北方昆剧《思凡》《痴梦》《惊梦》

---

① 慕耘：《迎君青诸子》，《戏世界》1937年1月13日第1版。
② 四十五：《越唱越响之昆弋》，《晶报》1937年1月15日第3版。
③ 苏少卿：《韩世昌等昆弋班临沪志喜》，《金钢钻》1937年1月18日第2版。
④ 过宜：《评韩世昌之昆腔班》，《金钢钻》1937年1月18日第2版。
⑤ 阿芒：《南方仅有之昆曲班出演》，《社会日报》1937年1月31日。

并称"三绝",同时班中王益友的《夜奔》、郝振基的《安天会》、侯益隆的《嫁妹》《火判》等也最受观众欢迎。

20世纪20年代前后,荣庆社号称"北方唯一的纯粹昆曲社"。1918年夏,该社首次来津演出,并把天津作为主要的活动基地。然而荣庆社从1917年成立至1939年底解体,相继更换了"庆生""宝立""北方昆剧社""复兴""祥庆"等多个名称,同时,视在津演出情况进行更换。比如"宝立社"就是庆生社在津演出期间与本埠一些昆剧社"联姻"衍生出的新班社组织。但是,无论如何更名,庆生社(原荣庆社)班底始终没有离开天津这块戏曲大码头,几乎每年至少来津演出一次,有时临时演出,有时长期驻演。该社社员韩世昌、王益友、侯益隆、郝振基、陶显庭、白云生、侯玉山、庞世奇等人均为天津观众所熟知,红极一时。

## 一、庆生社成立及新欣舞台开演

本文所提的庆生昆剧社,是由荣庆社衍变而来。关于其衍变过程,民间说法有两种:一种是1928年韩世昌赴日演出,带走了荣庆社的部分演员,如侯永奎、马祥麟等,造成留守社员不得不再次组班演出。另一种是1933年荣庆社在河北巡演时,因股东们不满侯氏(侯成章)兄弟在班中跋扈,决定在深县散班,暂时不以"荣庆社"名义成班,而将戏箱存在高阳老家。不管哪种说法成立,总之,留京的白云生、王益友、陶显庭、郝振基等人后来重新租赁戏箱,由白云生任主持,组建"庆生社"继续在京津冀一带演出。庆生社成立后,接纳一批新艺人参加,如伶人庞世奇、李凤云等人的加盟,壮大了班社声色。

庆生昆剧社成立后,在津驻场演出的主要阵地是天祥商场四楼的新欣舞台,其中有两个重要的时间节点,即1929年9月16日至1930年3月31日和1933年5月至11月,演期均有半年之久。下面笔者以这两个时间节点分别对庆生社的演员和剧目进行分析说明。

(一)两期演员情况

第一时间节点的主要演员有:

武生:王益友。

老生兼净:陶显庭、郝振基。

旦角:庞世奇、白云生。

花脸:侯玉山。

第二时间节点的主要演员有:

老生:魏庆林、朱玉鳌。

武生:王益友、张荫山、侯永奎、马祥瑞。

花脸:侯益隆、侯玉山。

副净:吴宝玉。

旦角:庞世奇、白云生、马祥麟。

花旦:李凤云。

丑角:陶振江、孟祥生、王祥风等。

末角:王益朋、侯永利。

表面看第二时间节点的演员似乎比第一时间节点多,实际上,有许多演员在第一时间段是以配角出演,而后在短短几年的时间里,多数演员由配角到主角,提升了班社的演出水平和质量。

(二)时间及剧目演出情况

1. 第一个时间节点及剧目演出情况

1929年9月16日至1930年3月31日是庆生社成立后在津演出的第一个档期,重要时间点集中在9月中旬至12月底,《大公报》几乎每天都刊登演出广告。其间,上海大舞台曾闻讯专门派人来津洽谈邀请本社赴沪演出的事宜。

起初,庆生社在天祥新欣舞台开演,天津各大报刊媒体均无消息透露,只是1929年9月17日出版的《大公报》刊登了一条短消息:"庆生昆剧社来津演剧";同时注明:"在天祥市场日夜开演,即荣庆社之一班人物"。对于酷爱昆剧的天津观众来说,从标题看会误以为是新成立的昆剧社,故而第一天的上座率只有3成。之后,随着演出的逐渐推进和演员表演声誉的不断扩大,上座率逐渐上升。

尽管庆生社在新欣舞台上演了一段时间,但首次报道其演出消息的《大公报》并未刊出演出广告,直到9月21日,《大公报》广告栏目才每天刊登"法租界天祥商场四层楼新欣舞台由平到津庆生昆腔社"的主要演员名单、场次和剧目。就演出剧目而言,几乎每天每场均不重样。笔者截取《大公报》9月21日至9月27日一周的演出广告,以资说明。

9月21日,日场:白云生《英雄台》,庞世奇《打鱼藏舟》,郝振基《草诏》,陶显庭《桃花扇》,王益友《打虎》,侯玉山《惠明下书》。夜场:白云生《翡翠园》,庞世奇《温凉盏》,郝振基《花果山》,陶显庭《雅观楼》,侯玉山《水帘洞》。

9月22日,日场:白云生《回头是岸》,庞世奇《花报瑶台》,郝振基、陶显庭、王益友《洞庭湖》,侯玉山《激良》。夜场:白云生、庞世奇《春香闹学》《牡丹亭》《游园惊梦》,郝振基、陶显庭、王益友《醉打山门》《淮代下山》,李益仲《斩蔡阳》,张荣秀《大婆吃醋》。

9月23日,日场:白云生、张荣秀《罗锅抢亲》《金鸡岭》,郝振基《千斤闸》,庞世奇《贞娥刺虎》,陶显庭《夺

状元》，侯玉山《张飞闯帐》。夜场：白云生、庞世奇全本《卖绒花》，王益友《夜奔》，侯玉山《钟馗嫁妹》。

9月24日，日场：白云生、郝振基、王益友、侯玉山全本《千里驹》，庞世奇、陶显庭《十宰学舌》。夜场：白云生、郝振基、侯玉山《循环报》，庞世奇《尼姑思凡》，郝振基、王益友、侯玉山《甲马河》，陶显庭《北乍装疯》。

9月25日，日场：白云生全本《双合印》，庞世奇《琴挑问病》，郝振基《打子》，陶显庭《冥勘》，王益友《完璧归赵》，侯玉山《芦花荡》。夜场：白云生、王益友、侯玉山《大青石山》，庞世奇《佳期拷红》，郝振基《拷打诸臣》，陶显庭《五台山》。

9月26日，日场：白云生《断桥亭》，庞世奇《点将》，郝振基《麒麟阁》，陶显庭《关公训子》，王益友、侯玉山《红门寺》。夜场：白云生、张荣秀《昭君出塞》，庞世奇《一两七》，郝振基、陶显庭《安天会》，王益友、侯玉山《蜈蚣岭》。

9月27日，日场：白云生《相梁刺梁》，庞世奇《痴梦》，郝振基《棋盘会》，陶显庭《功臣宴》，王益友、侯玉山《五人义》。夜场：白云生、庞世奇、郝振基、陶显庭、王益友侯玉山1—4本《请清兵》。

从以上广告可以看出，庆生社演出剧目均为经典折子戏，有许多戏当下已经失传；而且演出的戏目从最初的短折逐渐发展为全本大戏和连本戏，尤其27日晚场是庆生社主角联袂演出的《请清兵》，该戏是1911年徐廷璧为安庆班排演的连本戏，共12本。27日至29日，庆生社在新欣舞台首演1—4本，连演3晚，之后陆续上演5—12本，叫座力极强。

随着演出的不断推进，庆生社时不时更新剧目，其中不乏现编现演的新创剧目，如新排的全本《西游记》《凤仪亭》《梳妆掷戟》《高怀德打擂》《义侠记》《盗令杀舟》《渔家乐》《反西凉》《入侯府》等。当时报刊媒体对庆生社的演出广泛进行宣传和评论，1929年9月20日《大公报》载文《庆生社昆剧名角略评》，对该社演员的才艺进行点评，认为该社当以王益友、陶显庭、郝振基的表演为最佳，尤其王益友的武生，做派、念白、武功，俱已达到炉火纯青，他在《蜈蚣岭》《探庄》等剧中的演技"工夫矫健，唱工纯熟，在武小生当中首屈一指"；郝振基的唱功，无论生角还是净角嗓音各有不同，做功亦各有身份，文中特别强调他在《芦花荡》中饰演的张飞，以及《安天会》中饰演的孙悟空，其唱功"均有石破天惊之概，而模拟孙猴食桃饮酒，惟妙惟肖，尤为花工"；陶显庭的嗓音浑厚，更适合净角，他在《天安会》中饰演的天王"唱工繁重，每打一场，既唱一折，而音节浑厚，抑扬顿挫。使观

众听之颇感神爽，可称绝唱"。几位新进的社员，如饰演旦角的庞世奇，在《思凡》《佳期》《拷红》中的扮相甚佳，做功亦好，较韩世昌初出台时高过数倍，唯有唱功远不及韩，有些美中不足。文武花旦白云生，扮相亦佳，做功得法，可惜唱功不甚讲究。庆生社其他演员，虽为配角，但演剧认真，又因名角与配角均一致待遇，所以，较之前的荣庆社，大多数演员的表演为优。12月10日《戏剧月刊》发表署名"秋江"的文章《观庆生社昆曲杂感》，文章指出："王益友武工熟练，陶显庭嗓音酣畅，郝振基做派老到，贴旦庞世奇绮年玉貌，艳丽如花……白云生之正旦，尤隽逸且调高，以唱工论，君青外当以此君为最，而扮相较君青为胜，其武戏更有可观……"

1930年3月，庆生昆剧社更名为"宝立社"，并从天祥新欣舞台迁入南市第一台演出，因"水土不服"又兼知音者少，营业状况更不如前，虽然社员努力维持，每月仍入不敷出。3月1日出版的《大公报》报道："前在天祥市场开演之'宝立社'昆曲班，定1日起在南市广兴大街第一台正式开锣……戏码甚硬，票价仅售一角云。"3月11日《大公报》再次以《昆剧之缺憾'宝立社'应改良两点》为题发表评论，认为："本埠'宝立社昆社'自移南市第一台公演以来，票价由两角降至一角以下，每日座客仍寥寥。"3月31日《大公报》再一次报道庆生昆剧社消息："经决定自今日起停演，并于昨日演临别纪念戏，上座甚佳。"至此，庆生社第一次集中性的演出宣告结束，庆生社部分演员加入其他京戏班继续在津演出，如庞世奇与鲜牡丹、孟小冬、尚和玉、侯喜瑞等搭班在春和大戏院演出，韩世昌与徐碧云、贯大元、张荣秀等搭班在中原剧场演出，在津城形成了"集昆乱秦腔之男女著名人物，荟萃一堂"的现象，使观众耳目一新。

2. 第二个时间节点及剧目演出情况

1933年5月至11月是庆生社建班后在津演出的第二个重要档期。初期，除韩世昌在北京、郝振基在京东、陶显庭在安新之外，庆生社集中了昆弋班的主要力量。不久，郝振基、陶显庭陆续被召回，壮大了班社实力。1933年5月27日《大公报》刊登《庆生社昆曲端午节前一日在新欣露演》消息："庆生昆曲社日前到津，闻此次添排新剧甚多，且脚色亦甚齐全……兹准于端午节前一天在法租界天祥市场新欣舞台开锣。"这一时期，有3个昆角引起人们的关注，他们是马祥麟、侯永奎、孟祥生，被称为"庆生社后起三秀"。笔者同样截取1933年6月18日至22日的几场演出，以资说明。

6月18日，日场：庞世奇《佳期拷红》，陶显庭《弹词》，王益友《夜奔》，侯玉山《嫁妹》，白云生《刺虎》，侯

益隆《火判》。夜场：庞世奇《游园惊梦》，陶显庭《醉打山门》。

6月20日，日场：张荫山、崔祥云《对刀步战》，李凤云、侯永利《春香闹学》，王益友、侯玉山、魏庆林、孟祥云《功勋会》，侯益隆《惠明下书》，白云生、马祥麟《长生殿·小宴》，郝振基、侯永奎《大安天会》。夜场：陶显庭《医卜争强》《十二连城》《十宰》，郝振基《负荆请罪》，吴祥珍《金山寺·断桥》。

6月21日，日场：马祥麟《思凡》，侯玉山《激良》，陶显庭、侯永奎《桃花扇·争位》，郝振基、侯益隆《草诏》，白云生《昭君出塞》。夜场：马祥麟、侯永奎《英雄台》，陶显庭《五台山》，白云生、马凤彩《琴挑问病》，郝振基、王益友、侯益隆、吴祥珍、陶振江《棋盘会》。

6月22日，日场：吴祥珍、侯永奎《快活林》，李凤云、马祥麟《探亲家》，侯益隆《张飞闯帐》，郝振基《花果山水帘洞》，白云生、侯玉山、陶显庭、王少友《霸王别姬》。夜场：全班合演全部《黑驴告状》。

从这4天的演出看，庆生社既有折子戏也有群戏，其中不乏新戏，如6月9日夜场上演的《千金记》，是1932年宝立社新排剧目，由搭班宝立社的侯玉山饰霸王，白云生饰演虞姬。白云生还亲自设计《别姬》一折中的舞蹈"舞剑"，因他的正旦应工戏别开生面，赢得了观众的好评。1933年6月9日，天津《益世报》载长文评论这场演出："侯玉山的牛皋，脸谱极美观，其抬腿动脚饶有一种俏气，随场而变，各有不同……白云生之唱作，非常老到。白之扮相、说白、作派均似王瑶卿，其嗓音宽窄高下皆有，而且圆亮，字字入笛眼，眉目能传神，而不流入淫佻；说白亦清脆，能句句送入人耳中，此皆为该伶特长……"

庆生社第二时段在津演出，颇受好评，但陶显庭、郝振基两位昆弋前辈最初尚未加入，各界呼声甚高。于是，庆生社积极催邀他们尽快来津。6月17日、20日，陶显庭、郝振基先后到津，18日，陶显庭首场露演《弹词》和《醉打山门》。1933年9月19日《大公报》以《弹词绝唱》为题评价陶显庭的表演："其嗓音坚实，恍如声出金石……陶伶此剧，南北曲家同声赞誉，允为绝唱。"20日，郝振基也加入该社，演出了享誉数十年的经典老戏《偷桃盗丹》。这一年他已是60多岁高龄，不能胜任一些高难度的武打场面，"点将擒猴"一折的武打则由侯永奎充任。

## 二、庆生社在津演出引发的思考

1. 观众上座率由3成上升到8成以上。1929年9月16日，庆生社在新欣舞台正式开演，由于当时媒体宣传欠佳，首日开演的剧目《丁甲山》《负荆请罪》《别母》等戏观众上座率只有3成。随着媒体宣传力度的逐渐加大，第二日日场的《五台山》《夜奔》《借扇》等戏观众上座率已达8成。之后，每天上座率无论日场还是晚场均达到8成以上，这要感谢《大公报》首先登载消息之功，由此也说明了宣传在演出中的重要性。

2. 庆生社囊括北方昆弋的精英。其庆生社虽然是由荣庆社衍变而来，但其昆弋班在京津冀一带的长期演唱，在北方戏剧界已有相当的声誉。比如老社员陶显庭，他擅长老生和净戏，嗓音醇润浑厚，高低兼顾，在运腔上形成了自己粗犷豪爽、明亮奔放的风格，在北昆生、净两行中享有很高声望。其二，尽管20世纪二三十年代，庆生社多次发生社员脱离和班社重组的变故，但并未影响庆生社日后在津演出的成绩，相反却因一些新人，如庞世奇、李凤云等女伶的加入，以及老社员"召之即来"的名角效应，吸引了更多的观众走进剧场。

3. 同为《夜奔》，京、昆表演略有不同。在两期演出中，最为引人关注的是王益友的《夜奔》。该戏为《宝剑记》中的一折，是明朝人李开先撰写，讲述林冲夜奔梁山的故事，与《水浒传》的记载稍有不同。20世纪二三十年代，在北平演这出戏的共有两派。一是昆剧高阳派，以王益友为代表，只有一场一人表演，服装排场仍守旧日规矩，做功姿势颇有讲究，如在神前的睡姿，还有上场时唱"急走忙逃"之小跑动作等，甚是好看。二是京剧特创派。以杨小楼为代表，据说杨小楼演这出戏是经过名人指授的，服装比昆剧新颖，场数由一幕剧而变为多幕剧，杨小楼每唱完两支曲即下场，演出本与原本出入很大。这两个流派和版本在当时很受观众欢迎。

4. 庆生社的成立引发天津昆剧热。庆生社在津演出，不仅得到本埠业余昆曲爱好者的大力支持，同时，该社社员热心扶持本埠业余昆曲社，也刺激了天津业余昆曲活动的开展。比如该社主要成员王益友曾受邀来津任汇文中学"彩云社"的昆曲导师，经他的指导，彩云社多次在校内及文化场馆演出，剧目有《闹学》《游园》《思凡》《扫松》《佳期》《拷红》等。王益友在汇文中学教昆曲之前曾任天津名票朱作舟的昆曲导师，朱做过北洋政府的财政次长，一家人都爱好戏曲，他本人最擅演武生戏，如《金钱豹》《铁笼山》《嫁妹》等。王益友来津，对该市业余昆曲的发展起了极大的推动作用。除此之外，1937年，马祥麟、侯永奎等在津组织成立了"荣庆社昆曲科班"，学员均来自河北省高阳、饶阳两县，共21人。第一期培养"荣"字辈学员，如王荣复、宋荣兴等。第二期

拟培养"庆"字辈,后未续成。该科班的教师均为庆生社社员,如侯永奎、马祥麟、马凤彩、侯玉和等。

5. 庆生社主演既能挑大轴亦能唱开场。庆生社主要演员除每个人都有自己独到的拿手戏外,有些戏需要几个名角分别合作,如《义侠记》庞世奇与侯永奎合作过,白云生与侯永奎、王益友也都合演过。再就是提携新人,如《武松打虎》等戏,王益友示范演出后,又让弟子侯永奎贴演,这种台风和艺德足以让后人借鉴学习。

6. 庆生社吸取了班社由盛至衰的教训。庆生社从成立至解散,历时10年之久,总是在分分合合中艰难前行,其中有多种原因。且不说过程的全部始末,仅以在津演出的第一个档期为例,足以说明部分原因。1930年3月31日,庆生社在新欣舞台停演,除了迁移剧场"水土不合"、曲高和寡、营业不佳等原因外,更多的原因在于班社自身管理存在不足,如传统戏排演太少,难以满足观众欣赏需求;演员念白带有家乡"土味",缺乏北曲宜用的中州音;本社砌末简陋;个别演员搭外班演出,走穴现象明显;等等。故此,1933年5月底,庆生社再度组班在新欣戏院演出时,在很大程度上吸取了这些教训。比如注重演员演技的提高,庞世奇通过第二时间节点的演出重整旗鼓,白云生则显露出多面手的才能。庆生社后期其他主要演员如侯永奎、孟祥生、李凤云等皆依赖这期演出初露头角,打下基础。再就是注重传统折子戏的上演,包括用折子戏串起来的整本戏,绝少新编剧目,其中昆腔折子戏已占绝对多数。因此,庆生社在第二时间节点的戏目代表了昆高合演的北方昆弋派后期剧目的特点。

庆生社与之前的荣庆社在民国时期均为北方昆剧的佼佼者和硕果仅存者。为了保护昆曲剧种在北方不致沦亡,白云生、马祥麟、韩世昌等人均做出了努力,包括庞世奇组班"宝立社",马祥麟复立"荣庆生",韩世昌、白云生等人成立"复兴昆弋社"等,但终难挽北昆之衰局。至1940年前后,北方昆弋社偃旗息鼓,白云生、侯永奎等昆剧艺人被迫改入京戏班。1949年新中国成立前夕,"昆剧"在北方几乎成为历史名词。直到1957年,"北方昆曲剧院"在京成立,昆剧才在北方恢复演出。昆曲表演艺术家韩世昌、白云生、侯永奎、马祥麟、侯玉山、白玉珍等都曾先后在北方昆曲剧院工作。

(原载于中国昆曲博物馆《中国昆曲艺术》2018年12月)

中国昆曲 2018 年度纪事

# 中国昆曲 2018 年度纪事[①]

王敏玲　整编

## 1月

1日　江苏省演艺集团新年演出季——"春风上巳天"《铁冠图》折子戏在江南剧场上演。

1月1日—8日　上海昆剧团应台湾"新象文教基金会"邀请,参加由"中华文化联谊会"、上海文化联谊会、"新象文教基金会"共同举办的第八届海派文化艺术节,1月3日晚在台北"两厅院"演出《小商河》《琴挑》《吃糠遗嘱》《太白醉写》,1月4日晚演出《邯郸记》,1月5日晚7:00演出《南柯梦记》,1月6日晚演出《紫钗记》,1月7日下午演出《牡丹亭》。

1月8日、19日　江苏省演艺集团昆剧院昆剧《幽闺记》在江南剧场首演,周世琮与朱雅联袂执导,迟凌云谱曲,青年演员单雯、张争耀担纲出演。

## 2月

2月　昆剧《琵琶记·蔡伯喈》在江苏省苏州昆剧院剧场首演,随后开始巡演,周雪峰、翁育贤、朱璎媛担纲出演。

2月1日—3日　北方昆曲剧院赴菲律宾演出《闹龙宫》《牡丹亭·游园》,共计3场。

2月4日—7日　北方昆曲剧院赴美国、古巴演出《青冢记·出塞》,共计3场。

2月12日—13日　北方昆曲剧院新创剧目《赵氏孤儿》在保利剧院首演。

2月24日　北方昆曲剧院赴俄罗斯索契演出《玉簪记》1场。

2月24日　"霓裳雅韵·兰庭芳菲"上昆建团40周年系列演出"经典折子戏专场Ⅰ"在上海大剧院大剧场举行,由湖南省昆剧团刘瑶轩、王翔演《虎囊弹·醉打山门》,江苏省苏州昆剧院王芳、赵文林演《紫钗记·折柳阳关》,北方昆曲剧院魏春荣、张鹏演《铁冠图·刺虎》,江苏省演艺集团昆剧院施夏明、李鸿良演《西厢记·游殿》,浙江昆剧团汪世瑜演《西园记·夜祭》,上昆计镇华、梁谷音、张铭荣演《琵琶记·吃糠遗嘱》。

2月25日　"霓裳雅韵·兰庭芳菲"上昆建团40周年系列演出"经典折子戏专场Ⅱ"在上海大剧院大剧场举行,江苏省演艺集团昆剧院龚隐雷、钱振荣演《牡丹亭·幽媾》,永嘉昆剧团林媚媚、黄宗生、吕德明演《荆钗记·见娘》,上昆张铭荣与浙昆汤建华演《绣襦记·教歌》,上昆梁谷音、刘异龙演《蝴蝶梦·说亲》,上昆岳美缇、张静娴、孙敬华、胡刚演《占花魁·受吐》。

2月26日　"霓裳雅韵·兰庭芳菲"上昆建团40周年系列演出明星版《长生殿》在上海大剧院大剧场举行,由上昆张静娴、罗晨雪,上京史依弘,苏昆王芳和北昆魏春荣分别饰演杨贵妃。

2月27日　"霓裳雅韵·兰庭芳菲"上昆建团40周年系列演出京昆武戏专场在上海大剧院大剧场举行,上昆和上京联合演出,钱瑜婷、杨亚男演《扈家庄》,娄云啸、郝杰演《盗甲》,赵文英、丁晓春、吴双演《劈山救母》,奚中路、贾喆、张艺严、王玺龙演《挑滑车》。

2月28日　"霓裳雅韵·兰庭芳菲"上昆建团40周年系列演出明星反串版《牡丹亭》在上海大剧院举行。

## 3月

3月　江苏省苏州昆剧院赴香港中文大学以及城市大学,第六年参与"昆曲研究推广计划"的实施。

3月4日　《琵琶记》在上海天蟾逸夫舞台上演。

3月9日、10日　"春风上巳天《桃花扇》全本vs选场"在江苏大剧院演出。

3月14日—20日　上海昆剧团赴武汉参加第六届中华优秀戏曲文化艺术节,14日在武汉剧院演出《十五贯》,主演计镇华。3月16日—19日晚演出4本《长生殿》。

3月24日、25日　文化部在京举办"2018年全国舞台艺术优秀剧目展演",上昆《邯郸记》作为参演剧目于24日、25日晚在中国评剧大戏院上演。

## 4月

由著名昆剧表演艺术家张世铮传承指导,国家一级

---

[①] 本纪事资料源于各昆剧院团提供的该院团年度大事记初稿,谨此说明,并致谢。

演员吕福海导演兼领衔主演,同时排演"振"字辈青年演员担纲主演版本的《十五贯》,4月在江苏省苏州昆剧院首演,年内完成全国范围8场巡演,并参加了2018"雅韵三湘·舞台经典"中外优秀演出系列演出。

昆剧《义侠记》是白先勇第四次与苏州昆剧院合作,由梁谷音担任艺术总监,国家一级演员吕佳担纲主演,4月在北京大学百周年纪念讲堂进行首演。

4月17日—5月25日　北方昆曲剧院开启"西厢元韵——昆曲《西厢记》2018年巡演"上半程之旅,由王丽媛、邵峥、王瑾主演的马版《西厢记》在张家港、上海、宜春、无锡、黄冈等15地市的保利院线连续上演。

4月27日、28日　实验昆剧《椅子》赴北京参加2018年第三届"天桥·华人春天艺术节",在北京天桥艺术中心上演两场。

## 5月

5月　江苏省苏州昆剧院赴韩国济州岛参加文化节交流活动,于探罗罗共和国和济州石头公园剧场演出昆曲折子戏《游园惊梦》和民乐合奏。

5月10日—13日　中国国际文化传播中心上海总部、红蔓文化传播(上海)有限公司主办的"红蔓之夜"海派戏曲经典剧目展演在上海东方艺术中心歌剧厅上演4本《长生殿》。

5月24日、25日　国家艺术基金资助项目江苏省演艺集团昆剧院《醉心花》在合肥瑶海大剧院演出4场。

5月30日—31日　北方昆曲剧院2018年度新创小剧场昆曲剧目《昙花证》在隆福剧场首演。

## 6月

6月5日　江苏省演艺集团昆剧院与南京市文联联合打造的新编昆剧《逐梦记——汤显祖在南京》参加"金陵五月风"第十二届南京文学艺术节闭幕演出,在河海大学(江宁校区)文体中心首次亮相。

6月9日—10日　北京文化艺术基金2017年度资助项目,北方昆曲剧院新创小剧场昆曲《流光歌阕》在鼓楼西剧场演出。

6月12日—18日　上海昆剧团参加香港康文署举办的"中国戏曲节2018"开幕演出活动,于6月14日—16日与17日在香港文化中心大剧院演出4本《长生殿》。主演:蔡正仁、黎安、沈昳丽、余彬、罗晨雪、倪徐浩。

6月16日—17日　北方昆曲剧院新编小剧场昆曲《墙头马上》在正乙祠戏楼首演。

6月21日下午　3D昆剧电影《景阳钟》参加第二十一届上海国际电影节,在美琪大戏院首映。

## 7月

湖南省昆剧团完成国家艺术基金资助项目新编昆剧《乌石记》的创排工作,于7月5日在长沙首演,先后在岳阳、湘潭、郴州、深圳、广州、武汉、广西等地巡演23场。

7月5日—13日　国家艺术基金资助项目北方昆曲剧院《白蛇传》《牡丹亭》法国、欧盟演出在巴黎和布鲁塞尔亮相。

7月6日　上海昆剧团、浙江昆剧团、苏州昆剧院在深圳保利剧院演出《十五贯》。主演:吕福海、胡刚、鲍晨、张伟伟、张世铮、侯哲、周喆。

7月7日　上海昆剧团、浙江昆剧团、苏州昆剧院在深圳保利剧院演出《牡丹亭》。主演:袁佳、胡娉、曾杰、梁谷音、周雪峰、胡维露。

7月10日　上海昆剧团、浙江昆剧团、苏州昆剧院在江门侨都大剧院演出《牡丹亭》。主演:罗晨雪、胡娉、曾杰、梁谷音、周雪峰、胡维露。

7月12日　上海昆剧团、浙江昆剧团、苏州昆剧院在珠海大剧院歌剧厅演出《牡丹亭》。主演:罗晨雪、胡娉、曾杰、梁谷音、周雪峰、胡维露。

7月31日—8月1日　北方昆曲剧院《赵氏孤儿》在国家大剧院演出两场。

## 8月

8月2日—5日　北方昆曲剧院新创小剧场剧目《昙花证》《流光歌阕》入围2018年"北京故事"优秀小剧场剧目展演,在天桥艺术中心演出4场。

8月13日、14日　北京国家话剧院小剧场上演《长安雪》,参加由北京市文化局主办的2018年"北京故事"优秀小剧场剧目展演。《长安雪》是第十九届中国上海国际艺术节"扶青计划"委约作品,上海昆剧团联合出品,由上海昆剧团制作、演出的原创昆剧。主演:倪徐浩、袁佳。编剧:闫小平。

8月17日　2018年度国家艺术基金资助项目昆剧《孟姜女送寒衣》在永嘉大会堂进行首演。

8月23日—25日　永嘉昆剧团赴北京参加央视《2018中国戏曲大会》,演出《张协状元·庙门》和《琵琶记·吃糠》片段。

8月28日—29日　北方昆曲剧院在评剧大剧院演出《红楼梦》(上下本)。

8月28日—29日　上海昆剧团赴长春参加首届"吉林传统戏剧节"展演，28日，在长春国际会议中心上演《牡丹亭》。黎安、罗晨雪、胡娉、曾杰等主演。同日上午，长春新时代传习所上演《游园》《寻梦》。

8月29日　上海昆剧团在长春国际会议中心上演《雷峰塔》。谷好好、黎安、缪斌、罗晨雪、胡娉等主演。

8月31日—9月1日　北方昆曲剧院在梅兰芳大剧院参加纪念昆曲艺术大师韩世昌先生120周年诞辰专场演出活动，除了演出两场"韩派"经典折子戏之外，还举办了韩世昌先生艺术生涯资料展览。

## 9月

9月　广西壮族自治区文化厅与南宁市人民政府特举办第六届"中国—东盟（南宁）戏剧周"，湖南省昆剧团天香版《牡丹亭》受邀参加此次展演活动，并荣获朱槿花奖优秀剧目奖。

9月5日—13日　北方昆曲剧院开启了"西厢元韵——昆曲《西厢记》2018年巡演"下半程之旅，在泰州、舟山、温州、丽水等地演出昆曲《西厢记》。

9月11日、12日　上海昆剧团赴京参加"东方之韵——上海戏曲艺术中心经典剧目晋京展映展演活动"、2018中国（北京）演艺博览会优秀剧目展演，《景阳钟》上演于北京长安大戏院。主演：黎安、缪斌、陈莉、季云峰、安新宇。9月15日，3D昆剧电影《景阳钟》上映于中国电影资料馆。

9月18日晚　京昆传奇《铁冠图》上演于上海大剧院。主演有蔡正仁、史依弘、奚中路、柯军、胡璇、缪斌等。

9月19日—10月27日　上海昆剧团在美国加州汉庭顿公园演出驻场版《牡丹亭》。主演：罗晨雪、张颋。

9月23日　北方昆曲剧院新创小剧场昆曲摘锦版《拜月亭》在缤纷剧场首演。

9月28日至29日，10月24至25日　北方昆曲剧院小剧场剧目《望乡》参加"北京故事"小剧场优秀剧目全国巡演，在沈阳和长春演出两场。

## 10月

10月　江苏省苏州昆剧院赴日本福冈为庆祝江苏和福冈友好城市结交25周年、福冈县国际交流中心成立30周年进行了演出。10月下旬赴美国费城、纽约完成庆祝海外昆曲社创社30周年系列活动，分别在大费城华人文化中心、法拉盛图书馆、亨特学院举办了昆曲和苏剧的示范讲座及文化艺术交流活动，演出昆曲《牡丹亭》《满床笏》《玉簪记》和苏剧《醉归》。

10月　《乌石记》参加第七届中国昆剧艺术节、第六届湖南艺术节，荣获第六届湖南艺术节田汉大奖（第三名）、田汉音乐奖、田汉表演奖。

10月5日下午　上海昆剧团在大世界中心舞台参加"武戏荟萃"长三角武戏演员同台展演，演出《蜈蚣岭》《偷鸡》《挑滑车》《盗库银》。贾喆荣获2018年"东方之韵·梨园武荟——长三角地区中青年戏曲演员武艺展示"活动"十佳选手"称号；钱瑜婷、娄云啸、张艺严、谢晨等4人荣获"优秀选手"称号。

10月13日—19日　第七届中国昆剧艺术节在苏州举行。13日晚7点30分，江苏省演艺集团昆剧院与昆山当代昆剧院在昆山文化艺术中心（保利大剧院）演出《顾炎武》。

10月14日下午　苏州昆剧传习所携乾嘉古本《红楼梦》在中国昆曲博物馆参加第七届中国昆剧艺术节并进行了演出。晚7:30浙江昆剧团在苏州市文化艺术中心大剧院演出《雷峰塔》。苏州好端正文化传媒有限公司于晚7:30在苏州市沧浪亭、可园上演新编昆曲《浮生六记》（园林版）。

10月14日—16日　第八届中国昆曲学术座谈会在苏州胥城大厦举行。

10月14日—16日　北方昆曲剧院受邀赴苏州参加第七届中国昆剧艺术节，演出新创剧目《赵氏孤儿》和优秀传统折子戏《雁翎甲·盗甲》《玉簪记·偷诗》《渔家乐·刺梁》《十五贯·男监》《单刀会》。

10月15日　台湾戏曲学院、台湾京昆剧团参加第七届中国昆剧艺术节，在苏州开明大戏院演出《蔡文姬》。晚7:30湖南省昆剧团在昆山文化艺术中心（保利大剧院）演出《乌石记》。

10月16日　苏州市苏剧传习保护中心参加第七届中国昆剧艺术节，在苏州市会议中心演出《国鼎魂》。

10月16日、17日　永嘉昆剧团参加第七届中国昆剧艺术节，演出《孟姜女送寒衣》《罗浮梦》。

10月16日、17日　上海昆剧团赴苏州参加第七届中国昆剧艺术节，16日在苏州市公共文化中心剧院演出《琵琶记》。17日在苏州市公共文化中心剧院演出折子戏专场，上演《扈家庄》《佳期》《偷鸡》《絮阁》《对刀步战》。

10月17日　江苏省苏州昆剧院参加第七届中国昆剧艺术节，演出《白罗衫》。

10月17日、18日　江苏省演艺集团昆剧院赴苏州参加第七届中国昆剧艺术节，演出《醉心花》《桃花扇》折

子戏选场。

10月18日　国家京剧院参加第七届中国昆剧艺术节,表演武戏专场。

10月19日　江苏省苏州昆剧院在第七届中国昆剧艺术节闭幕式上演出《风雪夜归人》。导演陈建骊,中国戏剧梅花奖获得者周雪峰和优秀青年演员刘煜担纲主演。

10月22日—28日　上海昆剧团赴日本参加第三十一届东京国际电影节"2018东京·中国电影周"。10月23日下午在东京早稻田大学讲座演出《扈家庄》《山亭》《琴挑》。3D昆剧电影《景阳钟》于10月24日、25日上映于东京写真美术馆,《景阳钟》荣获"2018东京·中国电影周"金鹤奖艺术贡献奖,季云峰凭借"袁国贞"一角荣获金鹤奖最佳男配角奖。10月26日在金鹤奖颁奖典礼上演出《扈家庄》。

## 11月

11月中旬　湖南省昆剧团受邀参加第二届紫金京昆艺术群英会,在南京演出新编历史剧《湘妃梦》。

11月4日　上海昆剧团赴首届中国国际进口博览会新闻中心演出《牡丹亭·寻梦》《虎囊弹·山门》。

11月9日晚　第二届紫金京昆艺术群英会在江苏大剧院拉开帷幕,江苏省演艺集团昆剧院与昆山当代昆剧院联合演出昆剧《顾炎武》。

11月9日—20日　北方昆曲剧院赴俄罗斯进行交流演出。此次交流活动先后赴雅库茨克、圣彼得堡、莫斯科等3座城市,演出中俄文化交流年的合作项目昆曲《图雅雷玛》。

11月12日　江苏省演艺集团昆剧院青年演员杨阳、孙晶、徐思佳、钱伟主演的实验昆剧《319·回首紫禁城》亮相第二届紫金京昆艺术群英会。

11月15日　永嘉昆剧团原创昆剧《孟姜女送寒衣》作为第二届紫金京昆艺术群英会受邀剧目在荔枝大剧院首次演出。

11月16日晚　江苏省演艺集团昆剧院参加第二届紫金京昆艺术群英会,在江苏紫金大戏院演出《狮吼记》。

11月18日、20日、27日　江苏省演艺集团昆剧院参加第二届紫金京昆艺术群英会展演,在江苏大剧院演出昆剧《幽闺记》《桃花扇》和《逐梦记——汤显祖在南京》。

11月20日　永嘉昆剧团原创昆剧《孟姜女送寒衣》参加首届"中国(金华)李渔戏剧周"。

11月24日　北方昆曲剧院《赵氏孤儿》受邀参演第二届紫金京昆艺术群英会,荣获参演剧目奖。

11月26日—29日　北方昆曲剧院小剧场剧目《望乡》《墙头马上》参演"繁星小剧场"戏剧节,荣获优秀剧目奖。

11月26日—12月8日　上海昆剧团赴奥地利、德国、俄罗斯开展巡演活动。11月27日在奥地利格拉兹大学孔子学院、28日在魏茨各演出1场《牡丹亭》;12月1日在德国柏林艺术节剧院演出《邯郸记》《紫钗记》,2日演出《南柯梦记》《牡丹亭》;12月5日、6日在俄罗斯索契奥林匹克中心演出两场《牡丹亭》。

11月30日　第二届紫金京昆艺术群英会闭幕式在荔枝大剧院举行,《幽闺记》《顾炎武》荣获京昆紫金奖优秀剧目奖;钱振荣、龚隐雷、单雯、徐思佳、张争耀、周鑫分获京昆艺术紫金奖优秀表演奖。

## 12月

12月4日　应台湾"建国工程文化艺术基金会"邀请,江苏省演艺集团昆剧院赴台湾地区演出昆剧《西楼记》。该剧由台湾导演王嘉明执导,施夏明、单雯主演。《西楼记》于12月7日—9日在台北戏剧院演出3场,14日、15日在高雄卫武营艺术中心演出两场。

12月10日—11日　由北方昆曲剧院和荣宝斋联合出品的原创昆剧《荣宝斋》在北京天桥艺术中心隆重首演。

12月25日　江苏省文联"精英精品工程"——"昆韵争春"昆曲青年英才专场在青麦恩剧场举办。张争耀、徐思佳、赵于涛、孙晶、周鑫、钱伟和朱贤哲演出了《占花魁·湖楼》《桃花扇·逢舟》《牡丹亭·拾画叫画》《牡丹亭·冥判》等4折经典折子戏。

# 后 记

首部《中国昆曲年鉴》于2012年6月第五届中国昆剧艺术节开幕时问世，至今已连续编辑8年。现在《中国昆曲年鉴2019》即将出版。

中国昆曲年鉴编纂委员会在文化和旅游部艺术司领导下组成，编纂工作得到董伟、李群副部长和艺术司吕育忠司长的指导。

《中国昆曲年鉴2019》的编纂工作自2019年3月启动，历经5个月，获得了8个昆剧院团和台湾昆剧团的支持。苏州市文广旅局徐春宏副局长主持策划，八院团领导、资料室专职人员紧密配合，提供相应资料、图片。

苏州大学出版社盛惠良社长视《中国昆曲年鉴2019》为年度重要出版计划，责任编辑刘海对昆曲知识的熟悉和热爱保证了本书的编辑水准和品位。

《中国昆曲年鉴2019》反映的是中国昆曲2018年度的动态。本年度"特载"为2018年10月在苏州举办的第七届中国昆剧艺术节。

本年度昆曲年鉴增加了昆山当代昆剧院、上海张军昆曲艺术中心、苏州昆剧传习所的剧目介绍。由于篇幅关系，昆曲研究栏目中的入选文章以"存目"形式刊入。谨此说明。

《中国昆曲年鉴》中的年度推荐剧目、年度推荐艺术家由各剧团研究决定，昆曲研究年度推荐论文系由专家评审、投票产生。

本年度年鉴的英文目录由张莉博士翻译。

参与本书编撰工作的昆曲院团资料室人员：王晶、李丽、徐清蓉、陆臻里、陆珊珊、刘磐、肖亚君、周玺、蒋莉、庞林春、吴胜龙、吴加勤、彭剑飚、顾其正。谨此致谢！

《中国昆曲年鉴》中的图片，除少数有署名者外，均为各昆剧院团拍摄、提供。

《中国昆曲年鉴》的编辑工作由苏州大学中国昆曲评弹研究院承担，朱栋霖主持，艾立中、鲍开恺、庄吉、李蓉、孙伊婷、谭飞、郭浏、陈晓东、王敏玲等承担各自的联络、搜集、编辑工作。

敬请昆剧界人士、专家学者批评指正，提供信息、资料。

联系邮箱：lxcowboys@qq.com。

<div style="text-align:right">
中国昆曲评弹研究院　朱栋霖<br>
2019年12月28日
</div>